Arts et politique sous Sésostris Ier

MONUMENTA AEGYPTIACA XIII

Arts et politique sous Sésostris Ier
Littérature, sculpture et architecture dans leur contexte historique

David Lorand

ASSOCIATION ÉGYPTOLOGIQUE REINE ÉLISABETH

BREPOLS

Couverture: Vue de la Chapelle Blanche de Sésostris Ier (scène 4') conservée au Musée de plein air de Karnak (photo David Lorand, par courtoisie du CFEETK)

All rights reserved. No part of this publication may be reproduced, stored in a retrieval system, or transmitted, in any form or by any means, electronic, mechanical, photocopying, recording, or otherwise, without the prior permission of the publisher.

ISBN 978-2-503-54162-4
D/2011/0095/88

© 2011, Brepols Publishers n.v., Turnhout, Belgium

Printed in the E.U. on acid-free paper.

Des pierres et... quoi d'autre, déjà ? Ah, oui ! Ces espèces de machins roulés marron. Des papiers russes ou quelque chose dans ce goût-là.

- Des papyrus, corrigea la voix mélodieuse, un peu tendue. C'est un mot qui vient du grec ancien. Il s'agit d'un papier non pas russe, monsieur, mais fait avec des plantes de ce pays. Et ce ne sont pas des « espèces de machins », mais de précieux documents antiques.

Elle s'interrompit avant de reprendre, d'une voix plus douce dans laquelle il décela de la surprise :

- Vous avez dit Tryphena ? Se pourrait-il que vous parliez de Tryphena Saunders ?

- Oui, ma cousine. Celle qui se passionne pour cette drôle d'écriture en forme de dessins.

- Des hiéroglyphes, précisa sa visiteuse. Dont le déchiffrage est... Enfin, peu importe. Nul doute que je perdrais mon temps et ma salive à tenter de vous en expliquer l'importance.

Elle tourna les talons dans un délicieux bruissement de soie et commença à s'éloigner.

Beechey se hâta de lui emboîter le pas.

- Madame, je suis confus de vous retenir dans ce lieu si désagréable. Il est naturel que vous soyez bouleversée. Cependant, je vous supplie de vous rappeler que...

- Cet homme est un parfait imbécile, articula-t-elle d'une voix basse mais tout de même audible.

- Certes, madame, mais nous n'avons que lui.

- Je suis peut-être un imbécile, intervint Rupert, mais je suis irrésistiblement séduisant.

- Seigneur ! Et vaniteux, avec cela, marmonna-t-elle.

- Et comme je suis un gros bœuf abruti, poursuivit-il, je suis merveilleusement accommodant.

L. Chase, *Un insupportable gentleman* (Les Carsington 2), J'ai Lu *pour elle* (Aventures & Passions), Paris, 2009, p. 25

A Séverine, dont je suis l'insupportable mari

REMERCIEMENTS

Le présent ouvrage est la version remaniée de ma thèse de doctorat présentée publiquement à la faculté de Philosophie et Lettres de l'Université Libre de Bruxelles le 24 mars 2010. Il incorpore humblement les remarques et commentaires formulés par les membres du jury, Mmes Dorothea Arnold et Michèle Broze (co-directrice), et Mrs Laurent Bavay, Dimitri Laboury et Eugène Warmenbol (co-directeur), sous la présidence de Mr Benoît Timmermans. Mes recherches ont pu être menées grâce à un mandat d'Aspirant du Fonds de la Recherche Scientifique – FNRS (Belgique), tandis que la révision du manuscrit a été entreprise à l'occasion de mon poste de Membre Scientifique de l'Institut français d'archéologie orientale du Caire (IFAO) sous l'égide d'un mandat de Chargé de Recherches, toujours au Fonds de la Recherche Scientifique – FNRS. Puissent ces deux institutions voir dans le présent volume l'aboutissement d'un projet qu'elles ont concouru à faire naître et croître, et qu'elles ont activement soutenu tout son long.

Mon projet de thèse de doctorat a vu le jour, il y a près de six ans, grâce à l'enthousiasme témoigné par Roland Tefnin depuis de nombreuses années pour les recherches consacrées à l'image égyptienne, sa conception et sa réception tant antique que moderne. Bien que le Moyen Empire, et le règne de Sésostris Ier en particulier, n'aient pas été l'objet de ses dernières attentions scientifiques, il a néanmoins su accueillir avec chaleur le sujet que je lui présentais alors, et c'est avec son œil critique que nous discutâmes et amendâmes ce projet de recherches en vue de le soumettre au Fonds de la Recherche Scientifique – FNRS. Peu de temps après m'avoir vu octroyé mon mandat d'Aspirant du FNRS, Roland Tefnin devait brutalement nous quitter. Les pages qui suivent sont, d'une manière ou d'une autre, le résultat de ses encouragements et de sa confiance distillés, d'abord sur les bancs de l'université, puis en bordure du chantier de la TT 29 à Cheikh Abd el-Gourna.

J'ai eu le plaisir, dans ces circonstances particulières, de pouvoir compter sur le soutien sans réserve de Michèle Broze et d'Eugène Warmenbol qui acceptèrent de reprendre au pied levé la direction de mes travaux. Leur dévouement, discret mais réel, n'a jamais fait défaut depuis et il m'est agréable de les remercier pour leur aide sans faille, notamment à l'occasion de mes déplacements à l'étranger, dans un musée ou l'autre.

C'est dans la forme même du catalogue que Dimitri Laboury reconnaîtra ma plus profonde gratitude pour les discussions qui, en tous lieux, présidèrent à sa conception, ainsi qu'à celle de l'historique du règne. Sa gentillesse n'a d'égal que son agenda, débordant, et je lui en suis infiniment reconnaissant. Son *Thoutmosis III* m'a été, en outre, de plus d'un secours et a très souvent apaisé mes inquiétudes sur telle démarche méthodologique, tel questionnement interprétatif.

Laurent Bavay occupe une place particulière dans l'aboutissement de ce parcours universitaire. Professeur, garde-chiourme, patron, collègue et juge. Quelle qu'ait été sa casquette, il s'est toujours montré sévère mais juste, rigoureux et exigeant mais chaque fois de bon conseil. Travailler avec lui est un plaisir sans cesse renouvelé. Aussi puisse-t-il percevoir, dans ces quelques lignes, la dette qui est la mienne à son égard pour m'autoriser depuis plusieurs années à accomplir un rêve d'enfant dans sa très chère montagne de Djêmé.

Mes recherches n'auraient pu aboutir sans l'accueil et l'aide des multiples conservateurs et directeurs de collections : en Allemagne, Claudia Saczecki, Olivia Zorn et Dietrich Wildung (Ägyptisches Museum und Papyrussammlung de Berlin), Friederike Kampp-Seyfried et Hans Fischer-Elfert (Ägyptisches Museum de Leipzig) ; en Belgique, Luc Limme et Kamiel Van Winkel (Musées royaux d'Art et d'Histoire de Bruxelles) ; à Cuba, Silvia Baeza (Museo Nacional de Bellas Artes de La Havane) ; en Égypte, les membres du comité permanent du Conseil Suprême des Antiquités de l'Égypte, ainsi que Saloua Abd el-Rahman, Waffa el-Saddik, Lotfy Abd el-Hamid, Mohammed Aly et Wahid Girgis (Musée égyptien du Caire), Sana Ahmed Aly, Samia Abd el-Aziz et Iman Faris (Musée d'art égyptien ancien de Louqsor), Ibrahim Soleiman et Christophe Thiers (Centre franco-égyptien d'étude des temples de Karnak) ; aux États-Unis, Lawrence

Berman (Museum of Fine Arts de Boston), Dorothea Arnold et Heather Masciandaro (Metropolitan Museum of Art de New York), Jennifer Houser-Wegner et Stephen Phillips (University of Pennsylvania Museum of Archaeology and Anthropology de Philadelphia) ; en France, Geneviève Galliano (Musée des Beaux-Arts de Lyon) ; en Grande-Bretagne, Ashley Cooke (World Museum de Liverpool), Helen Strudwick (Fitzwilliam Museum de Cambridge), Marcel Marée (British Museum de Londres), Richard Langley et Stephen Quirke (Petrie Museum of Egyptian Archaeology de Londres) ; en Italie, Maria Cristina Guidotti (Museo Egizio de Florence) ; en Suède, Sofia Häggman et Ove Kaneberg (Medelhavsmuseet de Stockholm) ; sans compter celles et ceux qui ont été mes interlocuteurs dans ces différentes institutions en vue de préparer la publication du présent ouvrage.

Mes différents déplacements ont été rendus possibles grâce aux financements du Fonds de la Recherche Scientifique – FNRS, la Fondation « The J. Reuse Memorial Traveling Lectureship » de l'Université Libre de Bruxelles et grâce à deux bourses de recherches doctorales octroyées en 2008 et 2009 par le Conseil scientifique de l'Institut français d'archéologie orientale du Caire.

Je ne peux oublier celles et ceux qui ont très aimablement répondu à mes sollicitations pour un éclairage ou une discussion sur une statue ou des fouilles en cours, ou qui ont contribué à l'avancement de mes recherches par leur aide matérielle ou leurs conseils : Jean-François Carlotti (HALMA-IPEL Lille III), Wouter Claes (MRAH), Laurent Coulon (MOM Lyon), Rémi Desdames (IFAO), Vanessa Desclaux (IFAO), Luc Gabolde (Lyon II), Laure Pantalacci (IFAO), Frédéric Payraudeaux (IFAO), Cornelius von Pilgrim (Institut suisse), Dietrich Raue (DAI Kairo) et Hourig Sourouzian. Je me dois aussi de remercier Luc Limme (MRAH) pour son invitation à venir présenter publiquement mes travaux à l'occasion des conférences organisées à Bruxelles en 2008 par l'Association égyptologique Reine Elisabeth. De même, ma reconnaissance va à Herman De Meulenaere et Luc Limme pour accueillir ce manuscrit dans la collection des *Monumenta Aegyptiaca*.

Enfin, je tiens à remercier les personnes qui m'ont fait part de leurs commentaires et remarques, ponctués d'encouragements, lors de la relecture du catalogue des œuvres de Sésostris Ier, de la chronologie de son règne et des contextes architecturaux des statues : Dorothea Arnold (MMA New York), Claude Obsomer (UCL) et Pierre Tallet (Paris IV-Sorbonne), compte non tenu de l'œil critique dont ont fait preuve Laurent Bavay, Michèle Broze, Dimitri Laboury et Eugène Warmenbol. La liste ne saurait être complète sans celles qui en ont été mes premières et dernières lectrices, ma mère et mon épouse.

Par ailleurs, parce que la recherche scientifique est aussi faite par des hommes et des femmes qui ont une vie en dehors de leur *scriptorium*, je ne pourrai jamais assez remercier toutes celles et ceux qui ont croisé ma route pendant mes nombreuses pérégrinations et qui ont fait de cette quête une formidable expérience humaine. Le groupement improbable et approximatif que sont les *Cherchies & Co* a ainsi été un vivier bouillonnant d'idées et d'amitiés autour de l'inénarrable Jean-Pierre François et ses avatars postaux internationaux. Merci donc à Bibiane, Catherine, François, Gabriel, Marie-Aline, Vanessa, Vincent, Sam et Séverine.

Mes parents, ma sœur et mon épouse savent que dix-huit ans d'égyptophilie puis d'égyptologie n'auraient pu être sans eux. Je suis ce qu'ils m'ont laissé être. Merci.

INTRODUCTION

Kheperkarê Sésostris Ier est le deuxième roi de la 12ème dynastie. Il succède sur le trône du Double Pays à son père Séhetepibrê Amenemhat Ier, un « homme nouveau » qui n'appartient pas à la famille royale du dernier souverain de la 11ème dynastie, Nebtaouyrê Montouhotep IV, et que la *Prophétie de Neferty* décrit comme le « fils d'une femme de *Ta-Sety*, (…) le fils d'un homme »[1]. Cette rupture dynastique explique sans doute, en partie du moins, les circonstances de l'accession au trône de Sésostris Ier après l'assassinat de son père en l'an 30, 3ème mois de la saison *akhet*, jour 7[2].

Succession, corégence, légitimation

Conspirer contre Pharaon et parvenir à intenter à sa vie dans l'espoir de bouleverser l'ordre successoral mis en place de manière explicite ou implicite est une chose rare dans l'histoire de l'Égypte pharaonique. Elle ne semble en effet attestée que sous les règnes de Téti (6ème dynastie), d'Amenemhat Ier et de Ramsès III (20ème dynastie)[3]. Le caractère exceptionnel d'un tel événement au début de la 12ème dynastie, couplé à une documentation littéraire contemporaine qui présente quelques particularités dans la notation des dates des règnes d'Amenemhat Ier et Sésostris Ier, est à l'origine d'un important débat égyptologique quant aux modalités de la succession royale à l'œuvre au cours du Moyen Empire et en particulier la définition et l'existence de corégences. L'hypothèse d'une association sur le trône d'un souverain et de son successeur présomptif a été proposée dès le milieu du XIXe siècle par E. De Rougé[4] et C.R. Lepsius[5] sur la base des « doubles dates » inscrites sur les stèles de Hépou au sud d'Assouan[6] et d'Oupouaout-aâ conservée au Rijksmuseum van Oudheden de Leyde[7]. Pendant plus d'un siècle, cette idée de la présence simultanée de deux pharaons à la tête de l'État sera très largement acceptée et ce point de vue se cristallisera en 1977 dans la monographie consacrée à ce sujet par W.J. Murnane[8], l'auteur considérant entre autres que la corégence entre Amenemhat Ier et son fils Sésostris Ier est le *locus classicus* de ce procédé institutionnel[9]. Plusieurs autres documents étaient entre temps venus enrichir ce petit corpus, et une étude de première importance à ce propos avait vu le jour sous la plume de W.K. Simpson[10]. La remise en question de ce modèle est due à R.D. Delia[11], dont les idées seront par la suite acceptées et développées par plusieurs égyptologues sans toutefois faire l'unanimité, loin s'en faut, au sein de la communauté égyptologique. La contribution de Cl. Obsomer[12], consacrée à l'étude de certaines problématiques chronologiques et

[1] Voir l'édition de W. HELCK, *Die Prophezeiung des Nfr.tj*, Wiesbaden, 1992².

[2] Date transmise par la *Biographie de Sinouhé* (R5-R8). R. KOCH, *Die Erzählung des Sinuhe* (*BiAeg* 17), Bruxelles, 1990.

[3] M. WEBER, *LÄ* II (1977), col. 987-991, *s.v.* « Harimsverschwörung ». Voir également le volume 35 de la revue *Égypte Afrique & Orient* (2004) consacré aux *Crimes et châtiments dans l'ancienne Égypte*, et en particulier la contribution de M. GABOLDE, « Assassiner le pharaon ! », p. 3-9.

[4] E. DE ROUGÉ, « Lettre à M. Leeman, Directeur du Musée d'Antiquités des Pays-Bas, sur une stèle égyptienne de ce musée », *RevArch* 6 (1849), p. 572-574.

[5] C.R. LEPSIUS, « Über die zwölfte Aegyptische Königsdynastie », *AAWB* (1852), p. 447-448.

[6] Mention de l'an 35 de Amenemhat II et de l'an 3 de Sésostris II. J. DE MORGAN *et alii*, *Catalogue des monuments et inscriptions de l'Égypte antique* I.1, Vienne, 1894, p. 25 (n° 178).

[7] Inv. V 4. Mention de l'an 44 de Sésostris Ier et de l'an 2 d'Amenemhat II. K. SETHE, *Aegyptische Lesestücke. Texte des Mittleren Reiches*, Leipzig, 1928, p. 72-73 (n° 15a).

[8] W.J. MURNANE, *Ancient Egyptian Coregencies* (*SAOC* 40), Chicago, 1977.

[9] W.J. MURNANE, *op. cit.*, p. 245.

[10] W.K. SIMPSON, « The Single-Dated Monuments of Sesostris I : An Aspect of the Institution of Coregency in the Twelfth Dynasty », *JNES* 15 (1956), p. 214-219.

[11] R.D. DELIA, « A New Look at Some Old Dates. A Reexamination of Twelfth Dynasty Double Dated Inscriptions », *BES* 1 (1979), p. 15-28 ; *Idem*, « Doubts about Double Dates and Coregencies », *BES* 4 (1982), p. 55-69.

[12] Cl. OBSOMER, *Sésostris Ier. Etude chronologique et historique du règne* (Connaissance de l'Égypte ancienne 5), Bruxelles, 1995, part. p. 35-155.

historiques du règne de Sésostris Ier, reprend en 1995 ce dossier et tente de mettre en évidence, à la suite des travaux entamés par R.D. Delia, la faiblesse de l'hypothèse « corégenciste », tant à propos des arguments épigraphiques et philologiques qu'à propos de ceux relatifs à l'idéologie du pouvoir pharaonique. Si je m'accorde avec la position défendue par Cl. Obsomer, il importe néanmoins d'évoquer les contraintes imposées par l'hypothèse de l'existence d'une corégence entre Amenemhat Ier et Sésostris Ier.

Sa durée est évaluée à 10 ans, la période de l'an 20 à l'an 30 du règne d'Amenemhat Ier correspondant à celle courant de l'an 1 à l'an 10 de Sésostris Ier, et se fonde sur le cintre de la stèle abydénienne de Antef[13] qui présente, face à face la mention « (1) 30 ans sous la Majesté (2) du Roi de Haute et Basse Égypte Séhetepibrê, vivant éternellement » et « (3) 10 ans sous la Majesté (4) du Roi de Haute et Basse Égypte Kheperkarê, vivant éternellement ». Ces dates sont comprises comme telles par les partisans de la corégence (l'an 30 d'Amenemhat Ier correspond à l'an 10 de Sésostris Ier), mais sont considérées comme deux durées juxtaposées par ses opposants (30 années sous le règne d'Amenemhat Ier auxquelles s'additionnent 10 années sous Sésostris Ier). Cette différence fondamentale a un impact majeur sur la perception et la reconstruction de la chronologie des dix premières années du règne de Sésostris Ier. C'est en effet de cette décade que sont datés les projets architecturaux du souverain dans le *Grand Château* d'Atoum à Héliopolis[14], la rénovation du temple d'Osiris-Khentyimentiou à Abydos[15], le lancement des travaux dans le *Grand Château* d'Amon-Rê à Karnak[16], et le début de l'approvisionnement en pierres du chantier de sa pyramide à Licht Sud[17]. W.K. Simpson expliquait cette capacité du « corégent junior » à œuvrer seul et imposer son propre comput des années de règne par sa prééminence dans cette paire de souverains, « the senior partner having gone into a semi-retirement, the nature of which is difficult to define. »[18] Les particuliers auraient par ailleurs suivi ce changement en adoptant le nouveau comput instauré par le « corégent junior »[19]. Mais cela n'est pas sans poser problème comme l'a souligné Cl. Obsomer[20], en particulier à propos de la chronologie de la conquête de la Basse Nubie, entamée en l'an 29 d'Amenemhat I[er][21] et entérinée en l'an 5 de Sésostris Ier par la dédicace de stèles dans la nouvelle forteresse de Bouhen[22]. Or, si l'on accepte une corégence de 10 ans, la conquête de Ouaouat aurait été achevée avant même le début des opérations militaires (l'an 5 de Sésostris Ier correspondant à l'an 25 d'Amenemhat Ier). Ces difficultés chronologiques butent en outre contre l'idéologie royale pharaonique qui considère comme la norme la présence sur le trône d'un seul Horus et non de deux[23].

[13] Stèle CG 20516 du Musée égyptien du Caire. H.O LANGE, H. SCHÄFER, *Grab- und Denksteine des Mittleren Reichs im Museum von Kairo* (CGC, n° 20001-20780), Berlin, 1908, II, p. 108-111, 1925, IV, pl. XXXV.

[14] *Rouleau de Cuir de Berlin* (ÄM 3029) portant la date de l'an 3, 3ème mois de la saison *akhet*, jour 8. Voir, au sein d'une abondante bibliographie, A. DE BUCK, « The Building inscription of the Berlin Leather Roll », *AnOr* 17 (1938), p. 48-57 ; H. GOEDICKE, « The Berlin Leather Roll (P Berlin 3029) », dans *Festschrift zum 150jährigen bestehen des Berliner Ägyptischen Museums*, Berlin, 1974, p. 87-104 ; J. OSING, « Zu zwei literarischen Werken des Mittleren Reiches », dans J. OSING et E.K. NIELSEN (éd.), *The Heritage of Ancient Egypt. Studies in Honor of Erik Iversen* (CNIP 13), Copenhague, 1992, p. 109-119 ; Ph. DERCHAIN, « Les débuts de l'Histoire [Rouleau de cuir Berlin 3029] », *RdE* 43 (1992), p. 35-47.

[15] Stèle de Mery (Louvre C 3) datée de l'an 9, 2ème mois de la saison *akhet*, jour 20. Voir en particulier P. VERNUS, « La stèle C 3 du Louvre », *RdE* 25 (1973), p. 217-234.

[16] An 10, 4ème mois de la saison *peret*, jour 24. Date fournie par les vestiges du temple sésostride. L. GABOLDE, *Le « Grand château d'Amon » de Sésostris Ier à Karnak. La décoration du temple d'Amon-Rê au Moyen Empire* (MAIBL 17), Paris, 1998, p. 41-42, n. a.

[17] F. ARNOLD, *Control Notes and Team Marks* (The South Cemeteries of Lisht II / PMMAEE XXIII), New York, 1990, p. 109 (N 18), 120 (N 49 et N 51).

[18] W.K. SIMPSON, *loc. cit.*, p. 215.

[19] La datation de monuments et d'inscriptions de la première décade de Sésostris Ier « indicate(s) a proclivity on the part of the dedicants to reckon date in terms of the new and not on the old reign » d'après W.K. SIMPSON, *loc. cit.*, p. 216.

[20] Cl. OBSOMER, *op. cit.*, p. 105-107.

[21] Inscription des militaires Khnoum, Amenemhat et Ichetka à el-Girgaoui, venus en Basse Nubie « pour faire tomber Ouaouat ». Z. ZABA, *The Rock Inscriptions of Lower Nubia. Czechoslovak Concession*, Prague, 1974, p. 31-35, fig. 9-11 (n° 4).

[22] Stèle de l'an 5, 1er mois de la saison *chemou*. H.S. SMITH, *The Fortress of Buhen. The Inscriptions* (MEES 48), Londres, 1976, p. 58-59, pl. LXXII, 3. Conservée au University of Pennsylvania Museum of Archaeology and Anthropology de Philadelphia, inv. E 10995. Stèle de l'an 5, 2ème mois de la saison *chemou* (stèle EES 882). H.S. SMITH, *op. cit.*, p. 13-14, pl. IV, 4 ; LIX, 3.

[23] L.A. CHRISTOPHE, « La carrière du prince Merenptah et les trois régences ramessides », *ASAE* 51 (1951), p. 371 ; D.B. REDFORD, « Compte rendu de *Ancient Egyptian Coregencies. By WILLIAM J. MURNANE*, The Oriental Institute of the University of Chicago : Studies in Ancient Oriental Civilization, no 40., Pp. viii+272. Chicago, The Oriental Institute, 1977. ISBN 0 918986 03 6. ISSN 0081 7554. No price given. », *JEA* 69 (1983), p. 181.

INTRODUCTION

L'étude du début du règne de Sésostris Ier s'est donc très fortement polarisée sur cette question des corégences putatives[24], avec pour conséquence l'absence de toute reconstitution du canevas événementiel des premières années passées par le souverain à la tête de son pays. Ce constat concerne plus globalement la totalité des 45 années durant lesquelles le roi exerça son pouvoir sur le Double Pays puisqu'il n'existe, à ma connaissance, aucune étude retraçant le déroulement diachronique du règne de Sésostris Ier. Cela ne signifie pas pour autant que ce champ d'investigation soit une *terra incognita* égyptologique, car de nombreuses publications ont abordé cette période. Outre les œuvres pionnières en matière d'études consacrées à l'histoire du Moyen Empire et abordant conjointement les règnes des divers Sésostris et Amenemhat par K. Sethe[25], K. Lange[26] ou encore J. Omlin[27], ces dernières années ont vu se développer de nouvelles synthèses historiques sous la plume de D. Wildung[28], Cl. Vandersleyen[29], F. Cimmino[30] ou W. Grajetzki[31]. C'est ainsi que la chronologie des vizirs du souverain a été abordée[32], le fonctionnement d'une partie de l'administration[33] et les caractéristiques de certains postes de hauts fonctionnaires[34], ainsi que la conquête de la Haute Nubie[35]. Mais force est de constater que les éclairages apportés par ces diverses contributions ont surtout été thématiques et n'ont jamais cherché à associer dans une même trame chronologique les projets architecturaux du souverain, les productions artistiques, les campagnes militaires et les expéditions en direction des carrières et des gisements minéralogiques[36].

L'assassinat d'Amenemhat Ier a également suscité le développement des études consacrées aux processus de légitimation du pouvoir royal et en particulier celui de Sésostris Ier car, ainsi que le rappelle Cl. Vandersleyen : « La grande obsession de Sésostris Ier fut de se légitimer et de légitimer sa dynastie. (…) et (il) a voulu s'affirmer comme le successeur à la fois des grands rois du passé et des fondateurs du Moyen Empire. »[37] G. Posener est à ce titre l'un des principaux contributeurs à l'analyse des moyens d'expression du pouvoir et de son idéologie à travers les productions artistiques de l'Égypte pharaonique, et en particulier la littérature[38]. Son étude sur la *Prophétie de Neferty*, l'*Enseignement d'Amenemhat*, la *Biographie de Sinouhé* ou encore les *Enseignements loyalistes*[39] a en effet mis en évidence que leur origine ne réside pas

[24] Voir le bref historique de la question tracé par Cl. OBSOMER, *op. cit.*, p. 37-41.

[25] K. SETHE, *Sesostris* (*UGAÄ* 2), Hildesheim, 1964 (reproduction anastatique de la version de 1900), p. 3-24.

[26] K. LANGE, *Sesostris. Ein ägyptischer König in Mythos, Geschichte und Kunst*, Munich, 1954.

[27] J. OMLIN, *Amenemhet I. und Sesostris I. Die Begründer der XII. Dynastie*, Heidelberg, 1962.

[28] D. WILDUNG, *L'âge d'or de l'Égypte. Le Moyen Empire*, Fribourg, 1984.

[29] Cl. VANDERSLEYEN, *L'Égypte et la vallée du Nil 2. De la fin de l'Ancien Empire à la fin du Nouvel Empire*, Paris, 1995.

[30] F. CIMMINO, *Sesostris. Storia del Medio Regno egiziano*, Milan, 1996.

[31] W. GRAJETZKI, *The Middle Kingdom of Ancient Egypt. History, Archaeology and Society*, Londres, 2006.

[32] Voir notamment la synthèse proposée par Cl. Obsomer sur le sujet. Cl. OBSOMER, *op. cit.*, p. 159-229. Voir déjà M. VALLOGIA, « Les vizirs des XIe et XIIe dynasties », *BIFAO* 74 (1974), p. 123-134 ; W.K. SIMPSON, *LÄ* V (1984), col. 892, n. 52, *s.v.* « Sesostris I ».

[33] En particulier l'administration du trésor. Voir S. DESPLANQUES, « L'implication du Trésor et de ses administrateurs dans les travaux royaux sous le règne de Sésostris Ier », *CRIPEL* 23 (2003), p. 19-27 ; *Eadem, L'institution du Trésor en Égypte. Des origines à la fin du Moyen Empire*, Paris, 2006.

[34] Entre autres contributions, voir celles de W. GRAJETZKI, *Court Officials of the Egyptian Middle Kingdom*, Londres, 2009 ; N. FAVRY, *Le nomarque sous le règne de Sésostris Ier*, Paris, 2004 ; B. FAY, « Custodian of the Seal, Mentuhotep », *GM* 133 (1993), p. 19-35 ; W.K. SIMPSON, « Mentuhotep, Vizier of Sesostris I, Patron of Art and Architecture », *MDAIK* 47 (1991), p. 331-340.

[35] Voir les recherches de Cl. OBSOMER, *op. cit.*, p. 233-359 ; *Idem*, « Les lignes 8 à 24 de la stèle de Mentouhotep (Florence 2540) érigée à Bouhen en l'an 18 de Sésostris Ier », *GM* 130 (1992), p. 57-74 ; *Idem*, « L'empire nubien des Sésostris : Ouaouat et Kouch sous la XIIe dynastie », dans M.-C. BRUWIER (éd.), *Pharaons Noirs. Sur la piste des quarante jours, catalogue de l'exposition montée au Musée royal de Mariemont du 9 mars au 2 septembre 2007*, Mariemont, 2007, p. 53-75.

[36] Parmi les ouvrages récents, celui de N. Favry est symptomatique de cette pratique puisqu'il consacre ses deux premiers chapitres à la fin de la Première Période intermédiaire et au début du Moyen Empire (Chapitre 1, p. 11-29) puis aux circonstances de l'accession au trône de Sésostris Ier (Chapitre 2, p. 31-61) tandis que la suite de l'ouvrage propose un découpage thématique classique entre Sésostris Ier et les pays du sud (Chapitre 3, p. 63-85), les pays du nord (Chapitre 4, p. 87-94), l'exploitation des mines et carrières (Chapitre 5, p. 95-122), l'administration du pays (Chapitre 6, p. 123-159), les arts (Chapitre 7, p. 161-231), la société (Chapitre 8, p. 233-242) et enfin la postérité mémorielle du souverain (Chapitre 9, p. 243-262). N. FAVRY, *Sésostris Ier et le début de la XIIe dynastie* (Les Grands Pharaons), Paris, 2009.

[37] Cl. VANDERSLEYEN, *op. cit.*, p. 58.

[38] G. POSENER, *Littérature et politique dans l'Égypte de la XIIe dynastie*, Paris, 1956.

[39] Voir le développement de sa pensée dans G. POSENER, *L'enseignement loyaliste. Sagesse égyptienne du Moyen Empire*, Genève, 1976.

dans un désir personnel et ponctuel de reconnaissance auctoriale d'un scribe mais traduit plus certainement le besoin de rendre compte de l'idéologie du pouvoir et de la légitimité des personnes qui en sont les dépositaires durant la 12ème dynastie. Ce champ d'investigation se caractérise par un très grand dynamisme et une abondante production scientifique dont il serait illusoire de prétendre fournir un aperçu, même fugace, et qui fait par ailleurs encore l'objet de questionnements épistémologiques de première importance[40]. Ces ressources documentaires littéraires – sous toutes leurs formes – font ainsi l'objet de recherches de la part de nombreux égyptologues dont D. Franke[41], Cl. Obsomer[42], R. Gundlach[43] et E. Hirsch[44]. Mais de nouveau, en s'attachant à une problématique spécifique du règne de Sésostris Ier, ces études ne permettent pas d'aborder la totalité du règne du souverain.

La question de la constitution d'un canevas historique est à bien des égards fondamentale dans la perception moderne que l'on a du règne de Sésostris Ier. Aujourd'hui très lâche et inégalement tissée pour les raisons que j'ai exposées ci-dessus, cette trame chronologique induit une compréhension biaisée des liens existant entre les différentes entreprises du souverain, quelle que soit leur nature architecturale, artistique, politique, économique ou militaire. Ce défaut de la recherche, que pointait déjà Cl. Vandersleyen en 1995[45], conduit insidieusement à une vision monolithique des 45 années durant lesquelles l'Égypte a été gouvernée par Sésostris Ier.

Statuaire et sanctuaires

Une des expressions les plus manifestes de cette absence de consistance chronologique est celle de la définition des « Quatre écoles d'art » de Sésostris Ier par J. Vandier[46], indépendamment des questions stylistiques qu'un tel concept soulève. Regroupées sur le seul critère de la provenance géographique, les statues étudiées par l'égyptologue français paraissent n'avoir de date que celle « du règne de Sésostris Ier », et les différences plastiques semblent s'expliquer par les seules traditions artistiques traversant les quatre écoles. Or, les productions de l'*École du Fayoum* – essentiellement les statues du complexe funéraire du souverain à Licht Sud – sont à rattacher à un contexte architectural datant au plus tôt de la première

[40] W.K. SIMPSON, « *Belles Lettres* and Propaganda », dans A. LOPRIENO (ed.), *Ancient Egyptian Literature, History and Forms* (*ProblÄg* 10), Leyde, 1996, p. 135-113 ; W. SCHENKEL, « „Littérature et politique" – Fragestellung oder Antwort ? », dans E. BLUMENTHAL et J. ASSMANN (éd.), *Literatur und Politik im pharaonischen und ptolemäischen Ägypten. Vorträge der Tagung zum Gedenken an Georges Posener, 5.-10. September 1996 in Leipzig* (*BdE* 127), Le Caire, 1999, p. 63-74.

[41] Par exemple, D. FRANKE, « Sesostris I., „König der beiden Länder" und Demiurg in Elephantine », dans P. DER MANUELIAN (éd.), *Studies in Honor of William Kelly Simpson*, Boston, 1996, p. 275-295 ; *Idem*, « „Schöpfer, Schützer, Guter Hirte" : Zum Königsbild des Mittleren Reiches », dans R. GUNDLACH et Chr. RAEDLER (éd.), *Selbstverständnis und Realität. Akten des Symposiums zur ägyptischen Königsideologie in Mainz 15.-17.6.1995*, Wiesbaden, 1997, p. 175-209.

[42] Notamment Cl. OBSOMER, « Les lignes 8 à 24 de la stèle de Mentouhotep (Florence 2540) érigée à Bouhen en l'an 18 de Sésostris Ier », *GM* 130 (1992), p. 57-74 ; *Idem*, « La date de Nésou-Montou (Louvre C1) », *RdE* 44 (1993), p. 103-140 ; *Idem*, « Sinouhé l'Égyptien et les raisons de son exil », *Le Muséon* 112 (1999), p. 207-271 ; *Idem*, « Littérature et politique sous le règne de Sésostris Ier », *Égypte Afrique & Orient* 37 (2005), p. 33-64.

[43] Au sein d'une abondante bibliographie relative à l'idéologie royale et à la légitimation, voir notamment, R. GUNDLACH, « Die Legitimationen des ägyptischen Königs – Versuch einer Systematisierung », dans R. GUNDLACH et Chr. RAEDLER (éd.), *Selbstverständnis und Realität. Akten des Symposiums zur ägyptischen Königsideologie in Mainz 15.-17.6.1995*, Wiesbaden, 1997, p. 11-20 ; *Idem*, « „Schöpfung" und „Königtum" als Zentralbegriffe der ägyptischen Königstitulaturen im 2. Jahrtausend v. Chr. », dans N. KLOTH, K. MARTIN et E. PARDEY (éd.), *Es werde niedergelegt als Schriftstück. Festschrift für Hartwig Altenmüller zum 65. Geburtstag* (*SAK* Beihefte 9), Hambourg, 2003, p. 179-192 ; *Idem, Die Königsideologie Sesostris'I. anhand seiner Titulatur* (*Königtum, Staat und Gesellschaft früher Hochkulturen* 7), Wiesbaden, 2008.

[44] E. HIRSCH, « Zur Kultpolitik der 12. Dynastie », dans R. GUNDLACH et W. SEIPEL (éd.), *Das frühe ägyptische Königtum, Akten des 2. Symposiums zur Ägyptischen Königsideologie in Wien 24.-26.9.1997*, Wiesbaden, 1999, p. 43-62 ; *Eadem, Die Sakrale Legitimation Sesostris'I. Kontaktphänomene in königsideologischen Texten* (*Königtum, Staat und Gesellschaft früher Hochkulturen* 6), Wiesbaden, 2008.

[45] « On voudrait pouvoir insérer dans le tissu historique du règne la construction de temples, l'érection d'obélisques et de statues. Malheureusement, l'exploitation de la documentation relative à ces activités-là – dont la richesse s'accroît d'année en année – exigerait une étude spéciale, une synthèse qui n'a pas encore été entreprise ». Cl. VANDERSLEYEN, *op. cit.*, p. 71.

[46] J. VANDIER, *Manuel d'archéologie égyptienne. Tome 3. Les grandes époques : la statuaire*, Paris, 1954, p. 173-179.

moitié de la troisième décennie du règne de Sésostris I^{er} (*Control Notes* de l'an 22[47]) ; les œuvres de l'*École du Delta* ont été retrouvées à Tanis, soit une ville qui a été fondée près d'un millénaire après la mort du deuxième pharaon de la 12^{ème} dynastie[48] ; des deux statues de l'*École de Memphis*, celle du British Museum a été découverte à Karnak[49] ; l'*École du Sud*, enfin, regroupe les pièces mises au jour en Haute Égypte mais dont les caractéristiques stylistiques sont floues et dans tous les cas peu déterminantes. Cette approche, sans vouloir être sévère à l'égard de ce savant puisque la documentation actuellement disponible est – de loin – plus abondante que celle rassemblée à l'époque par J. Vandier, ignore malheureusement que ces œuvres n'ont pas été produites simultanément, que les artistes se déplaçaient d'un chantier à l'autre[50] et que, en l'espace de 45 années de règne, Sésostris I^{er} a pu connaître deux, voire trois, générations de sculpteurs[51]. Il ne fait pas de doute que cette appréciation stylistique de la statuaire de Sésostris I^{er} et la détermination de plusieurs écoles d'art gagneraient à être confrontées aux données archéologiques et historiques fournies par les contextes de découverte des œuvres.

Il ressort avant tout de la littérature consacrée à l'histoire de l'art égyptien qui aborde la statuaire de Sésostris I^{er} une vision uniforme et décontextualisée : l'œuvre présentée est une œuvre de musée. Elle ne fait sens que parce qu'elle n'est datable ni du règne d'Amenemhat I^{er}, ni de celui d'Amenemhat II, et qu'elle illustre l'art au temps de Sésostris I^{er}, sa provenance étant subsidiaire et sa portée limitée à une explication esthétisante de l'apparence iconographique et stylistique de l'œuvre[52]. Le panel des œuvres illustrées est d'ailleurs très réduit et trahit une approche largement « historienne de l'art »[53] du corpus statuaire[54]. Il est en outre symptomatique de constater qu'il ne s'est en apparence pas enrichi depuis la publication monumentale de H.G. Evers en 1929[55] et que l'on peine à dénombrer les œuvres qui le constituent[56]. De fait, la statuaire de Sésostris I^{er} n'a jamais été abordée pour elle-même et en tenant

[47] F. ARNOLD, *The Control Notes and Team Marks* (The South Cemeteries of Lisht II / *PMMAEE* XXIII), New York, 1990, p. 146-147, C1, C2.2, C4, C7.

[48] J. Vandier était conscient de la faiblesse de cette dénomination, mais elle lui paraissait le mieux définir les spécificités de ces œuvres. Si l'on ne peut pas, *a priori*, rejeter l'hypothèse que ces statues proviennent effectivement du Delta puisque plusieurs implantations de cette époque sont connues à Khatana ou à Ezbet Rouchdi, les fondements de l'argumentaire de J. Vandier sont quant à eux discutables. J. VANDIER, *op. cit.*, p. 175, n. 1.

[49] British Museum EA 44. D. WILDUNG (éd.), *Ägypten 2000 v. Chr. Die Geburt des Individuums*, Munich, 2000, p. 76 et p. 179, n° 18. J. Vandier reconnaissait d'ailleurs que « ces deux statues, si elles n'avaient pas été trouvées à Memphis, auraient pu être attribuées à une école du Sud ». J. VANDIER, *op. cit.*, p. 176.

[50] Voir par exemple la stèle du sculpteur Chen-Setjy (LACMA A 5141.50-876). R.O. FAULKNER, « The Stela of the Master-Sculptor Shen », *JEA* 38 (1952), p. 3-5.

[51] Si l'on en croit les données anthropologiques rassemblées par M. Masali et B. Chiarelli et qui permettent d'évaluer l'espérance de vie moyenne des anciens égyptiens à 36 ans. M. MASALI, B. CHIARELLI, « Demographic data on the remains of ancient Egyptians », *Journal of Human Evolution* 1 (1972), p. 161-169.

[52] Ainsi à propos de statues CG 411 – CG 420 du Musée égyptien du Caire provenant du complexe funéraire de Licht : « (…) le style funéraire est bien connu aussi par les dix statues inachevées de Sésostris I^{er} assis, provenant de son complexe pyramidal de Licht. Dans celles-ci, le portrait caractéristique du roi, montrant la fossette du menton, a perdu sa morosité et acquis une expression aimable par l'absence des sourcils horizontaux en listel ». C. ALDRED, *L'Art égyptien* (L'univers de l'art 5), Paris, 1989, p. 128 ; « En revanche, les sculptures retrouvées dans les monuments funéraires des pharaons sont toutes assez différentes et nous montrent des souverains pacifiques et souriants, proches des têtes que nous avons rencontrées à Memphis à l'Ancien Empire. Ces statues avaient un autre rôle que celles que l'on érigeait dans les temples. Il ne s'agissait plus de propagande ; elles intervenaient dans les rites funéraires perpétuels assurés par les prêtres. » L. MANNICHE, *L'art égyptien*, Paris, 1994, p. 92-93

[53] Voir les propos de K.R. Weeks sur une « art-historical phase » dans l'archéologie égyptienne à propos de la perception et l'étude du matériel céramique. K.R. WEEKS, « Archaeology and Egyptology », dans R.H. WILKINSON (éd.), *Egyptology Today*, Cambridge, 2008, p. 12-13.

[54] Les principales œuvres que l'on retrouve dans les ouvrages se comptent sur les doigts d'une main : CG 401 et CG 411 de Licht, CG 42007 et JE 48851 de Karnak, puis l'une ou l'autre des deux statues en bois découvertes à Licht (MMA 14.3.17 et JE 44951). Les statues JE 38286, JE 37465 ou celle du British Museum EA 44 sont quant à elles plus exceptionnelles. Les œuvres apparaissent comme les jalons indispensables d'une *Histoire de l'art égyptien*, mais pas comme un objet d'étude proprement dit.

[55] H.G. EVERS, *Staat aus dem Stein. Denkmäler, Geschichte und Bedeutung der ägyptischen Plastik während des mittleren Reichs*, Munich, 1929.

[56] D'après N. FAVRY, « on connaît une trentaine d'exemplaires ». N. FAVRY, *Sésostris I^{er} et le début de la XII^e dynastie* (Les Grands Pharaons), Paris, 2009, p. 220.

compte de la totalité du corpus existant. Parfois de grande ampleur comme celle de K. Dohrmann[57], les études existantes discutent ponctuellement d'une œuvre ou d'un groupe de statues, généralement à l'occasion d'une exposition[58], d'une problématique qui dépasse la seule statuaire du roi[59], d'une publication de résultats de fouilles[60] ou de matériel muséal[61]. Partant, la statuaire de Sésostris Ier est en réalité bien peu connue.

L'activité architecturale du souverain n'échappe pas à ce constat, et les trente-cinq sites traditionnellement comptabilisés comme porteurs des traces du pharaon[62] cachent mal une disparité pourtant manifeste. Peut-on en effet considérer sur un pied d'égalité les vestiges du complexe funéraire de Sésostris Ier à Licht Sud[63] et un scarabée supposé inscrit au nom de Kheperkarê retrouvé à Tell el-Moutesellim (Megiddo)[64] ? Ce corpus hétéroclite ne trouve pas nécessairement son explication dans le seul facteur humain qui est à l'origine de l'interprétation de ces vestiges. Deux éléments permettent de comprendre cette diversité. D'une part les réalisations architecturales du deuxième souverain de la 12ème dynastie sont, pour l'essentiel, en calcaire, un matériau noble mais sensible aux dégâts causés par la crue annuelle du Nil[65] et, surtout, exploitable et transformable dans les fours à chaux. D'autre part, l'antiquité même de ces vestiges multiplie leur exposition aux réfections[66], aux démembrements et aux remplacements. Aussi, la grande majorité des fragments ont-ils été retrouvés remployés dans des structures plus récentes, qu'elles soient pharaoniques ou modernes, et il n'y a guère que la pyramide du roi qui soit demeurée strictement *in situ*, de même que les seuils en granit du temple d'Amon-Rê à Karnak.

Si dans le cas du temple de Satet à Éléphantine ou du temple funéraire de Sésostris Ier à Licht Sud, les enjeux portent principalement sur la reconstitution du décor des sanctuaires[67], leur plan étant objectivement bien documenté, de sérieuses discussions animent encore aujourd'hui l'interprétation des vestiges du temple de Karnak (à la fois le *Grand Château* et les chapelles adjacentes)[68] ou la compréhension

[57] K. DOHRMANN, *Arbeitsorganisation, Produktionsverfahren und Werktechnik – eine Analyse der Sitzstatuen Sesostris' I. aus Lischt. Dissertation zur Erlangung des Doktorgrades der Philosophischen Fakultät der Georg-August-Universität Göttingen*, Göttingen, 2004 (thèse inédite).

[58] E.R. RUSSMANN, T.G.H. JAMES, N. STRUDWICK, *Temples and Tombs : Treasures of Egyptian Art from the British Museum*, Seattle, 2006, p. 44, cat no. 3.

[59] Par exemple M. SEIDEL, *Die königlichen Statuengruppen. Band I : Die Denkmäler vom Alten Reich bis zum Ende der 18. Dynastie (HÄB 42)*, Hildesheim, 1996, p. 78-100.

[60] Voir notamment Chr. LEBLANC, « Un nouveau portrait de Sésostris Ier. À propos d'un colosse fragmentaire découvert dans la favissa de la tribune du quai de Karnak », *Karnak* VI (1980), p. 285-292.

[61] Entre autres G. DARESSY, *Statues de divinités* (CGC, n° 38001-39384) I, Le Caire, 1906, p. 66, pl. XII.

[62] Voir par exemple L. MANNICHE, *op. cit.*, p. 92 ; Cl. VANDERSLEYEN, *L'Égypte et la vallée du Nil 2. De la fin de l'Ancien Empire à la fin du Nouvel Empire*, Paris, 1995, p. 71.

[63] D. ARNOLD, *The Pyramid of Senwosret I* (The South Cemeteries of Lisht I / PMMAEE XXII), New York, 1988 ; *Idem, The Pyramid Complex of Senwosret I* (The South Cemeteries of Lisht III / PMMAEE XXV), New York, 1992.

[64] A. ROWE, *A Catalogue of Egyptian Scarabs, Scaraboids, Seals and amulets in the Palestine Archaeological Museum*, Le Caire, 1936, p. 1-2 (n° 1-8).

[65] Voir par exemple le graffito de la chapelle reposoir du IXe pylône de Karnak indiquant que le monument, en l'an 5, 2ème mois de la saison *akhet*, jour 12 du règne d'Ahmosis, avait les pieds dans l'eau. L. COTELLE-MICHEL, « Présentation préliminaire des blocs de la chapelle de Sésostris Ier découverte dans le IXe pylône de Karnak », *Karnak* XI/1 (2003), p. 348, fig. 8, pl. Vb.

[66] Voir notamment la restauration du sanctuaire du Moyen Empire à Karnak sous le règne de l'empereur Tibère (14-37 de notre ère). J.-Fr. CARLOTTI, « Modifications architecturales du « Grand Château d'Amon » de Sésostris Ier à Karnak », *Égypte Afrique & Orient* 16 (2000), p. 43, fig. 8.

[67] Pour Éléphantine, voir notamment W. KAISER *et alii*, « Stadt un Tempel von Elephantine. 15./16. Grabungsbericht », *MDAIK* 44 (1988), p. 152-157, Abb. 7 ; E. HIRSCH, *Kultpolitik und Tempelbauprogramme der 12. Dynastie. Untersuchungen zu den Göttertempeln im Alten Ägypten (Achet 3)*, Berlin, 2004, p. 189-193, Dok. 47b-n. Le programme décoratif du temple de Licht est actuellement étudié par A. Oppenheim (Metropolitan Museum of Art de New York).

[68] Voir entre autres L. GABOLDE, *Le « Grand château d'Amon » de Sésostris Ier à Karnak. La décoration du temple d'Amon-Rê au Moyen Empire (MAIBL 17)*, Paris, 1998 ; Fr. LARCHE, « Nouvelles observations sur les monuments du Moyen et du Nouvel Empire dans la zone centrale du temple d'Amon », *Karnak* XII/2 (2007), p. 407-499.

du tracé des fondations de l'édifice de Montou à Tôd[69]. Pour bon nombre de sites il est en outre complexe de localiser les fragments des bâtiments mis au jour, comme à Coptos[70] ou Héliopolis[71].

Les diverses contributions consacrées, de près ou de loin, au règne de Sésostris Ier, si elles constatent l'ampleur des réalisations architecturales programmées par le souverain, éludent le plus souvent son analyse – parce que ce n'est pas leur propos[72] – et, dans quelques cas seulement, se font l'écho de certaines controverses. Ces dernières publications n'évitent cependant pas un « effet catalogue », de sorte que l'on est en définitive plus devant une impressionnante liste de vestiges composant les sanctuaires mais qui ne fait pas nécessairement l'objet d'une réflexion critique sur les restitutions que ces blocs autorisent[73]. Par ailleurs, la statuaire, en tant que composante de ces sanctuaires, n'est qu'exceptionnellement évoquée alors que, comme le rappelle D. Laboury, « les statues de rois de l'ancienne Égypte étaient toujours destinées à fonctionner dans un édifice, ce qui signifie qu'elles étaient toutes en correspondance avec une architecture. »[74]

Enjeux et méthodes

Mes recherches s'attachent dès lors à répondre à cet impératif méthodologique que D. Wildung avait déjà esquissé avec beaucoup de pertinence, en signalant que l'orientation stylistique dépend non seulement de la situation historique, mais aussi de l'emplacement fonctionnel de la statue, de son origine géographique et de son type (sphinx, statues osiriaques, colosses assis ou debout)[75].

La première partie de cette étude ambitionne donc de préciser l'historique du règne de Sésostris Ier dans une perspective diachronique, et met en œuvre des ressources documentaires appartenant tant à la sphère royale qu'à celle des particuliers, que leur support soit une inscription de dédicace dans un sanctuaire, une stèle érigée sur la *Grande Terrasse* d'Abydos, un papyrus administratif émis par le bureau du vizir ou un simple graffito laissé dans une carrière. L'accès à la majorité de ces informations a été grandement facilité par le dépouillement effectué par Cl. Obsomer à l'occasion de ses recherches sur plusieurs questions touchant à la chronologie du règne du souverain[76]. La disponibilité d'un corpus traduit doté d'une bibliographie de référence m'a ainsi autorisé à retourner rapidement aux *editio princeps* de nombreuses inscriptions et d'y contrôler la portée des informations historiques – et les moyens d'expression de celles-ci – contenues dans ces monuments. Ce principe a été appliqué à l'ensemble de la documentation tout au long de cet ouvrage. Dans tous les cas, une nouvelle traduction a été proposée, n'hésitant pas à discuter, le cas échéant, les choix opérés par les principaux commentateurs de ces textes.

Pour des raisons de clarté du propos, sans que cela ne doive donner l'impression d'un découpage naturel du règne et des événements, j'ai opté pour un séquençage en décades. Aussi j'aborde dans un premier temps la période qui précède immédiatement l'accession au trône de Sésostris Ier ainsi que les circonstances qui l'amènent à la tête du Double Pays. J'évoque ensuite la période de l'an 1 à l'an 10 et les grandes réalisations architecturales initiées durant ce laps de temps ; l'an 11 à l'an 20 dominés par la

[69] F. BISSON DE LA ROQUE, *Tôd (1934-1936)* (FIFAO 17), Le Caire, 1937, p. 6-16, fig. 6., pl. I-II. ; D. ARNOLD, « Bemerkungen zu den frühen Tempeln von El-Tôd », *MDAIK* 31 (1975), p. 184-186, Abb. 4 ; E. Hirsch, *Kultpolitik...*, p. 37-41, dok. 71-86.

[70] W.M.F. PETRIE, *Koptos*, Londres, 1896 ; M. GABOLDE, « Blocs de la porte monumentale de Sésostris Ier à Coptos », *BMML* 1-2 (1990), p. 22-25.

[71] Voir les seuls édifices mentionnés dans les *Annales héliopolitaines* de Sésostris Ier. L. POSTEL, I. REGEN, « Annales héliopolitaines et fragments de Sésostris Ier réemployés dans la porte de Bâb al-Tawfiq au Caire », *BIFAO* 105 (2005), p. 229-293.

[72] Voir les synthèses historiques proposées par W.K. SIMPSON, *LÄ* V (1984), col. 891-892, s.v. « Sesostris » ; N. GRIMAL, *Histoire de l'Égypte ancienne*, Paris, 1988, p. 216-217 ; Cl. VANDERSLEYEN, *op. cit.*, p. 71-73 ; Cl. OBSOMER, *OEAE* III (2001), p. 267, s.v. « Senwosret I » ; G. CALLENDER, « The Middle Kingdom Renaissance (*c.*2055-1650 BC) », dans I. SHAW, *The Oxford History of Ancient Egypt*, Oxford, 2002, p. 160-162.

[73] E. HIRSCH, *Kultpolitik...* ; N. FAVRY, *op. cit.*, p. 161-216.

[74] D. LABOURY, *La statuaire de Thoutmosis III. Essai d'interprétation d'un portrait royal dans son contexte historique* (AegLeod 5), Liège, 1998, p. 70.

[75] D. WILDUNG, *L'âge d'or de l'Égypte. Le Moyen Empire*, Fribourg, 1984, p. 195.

[76] Cl. OBSOMER, *Sésostris Ier. Étude chronologique et historique du règne* (Connaissance de l'Égypte ancienne 5), Bruxelles, 1995.

préparation des opérations militaires en Haute Nubie ; l'an 21 à l'an 40, caractérisés notamment par la célébration de la première fête-*sed* et les nombreuses expéditions en direction des carrières et ressources minéralogiques disséminées dans les déserts orientaux et occidentaux. J'achève ce parcours chronologique par les cinq dernières années du règne de Sésostris Ier. Un tableau synoptique reprend les repères chronologiques discutés et developpés. La question des critères de datation des statues est reprise en fin de cette première partie.

La deuxième partie est quant à elle dédiée au corpus statuaire de Sésostris Ier. Sa constitution repose sur la consultation des outils bibliographiques de base[77] et le croisement des références acquises de proche en proche, en ce compris via les inventaires des musées et collections. Le corpus ainsi réuni n'est exhaustif que dans les limites du matériel publié et qu'il m'est donné de connaître actuellement. Outre les indispensables recherches historiographiques destinées à clarifier autant que faire se peut le parcours des œuvres entre leur lieu de découverte et les collections muséales, le descriptif des différentes statues procède de l'examen personnel *de visu* de chacune des représentations de Sésostris Ier. Seules les contraintes organisationnelles ou l'accessibilité réduite de certaines pièces m'ont amené à renoncer ponctuellement à cet impératif méthodologique. Dès le départ, il apparaissait en effet essentiel de dépasser le biais que constitue la publication éclatée du corpus que je me suis donné pour but d'étudier, puisque mes premières recherches m'avaient amené à constater la très grande variabilité de l'information disponible sur les différentes pièces, tant d'un point de vue qualitatif que d'un point de vue quantitatif. Les inscriptions apposées sur les œuvres, qu'elles procèdent de la dédicace originale ou d'une usurpation, ont à chaque fois été retranscrites et traduites.

Le catalogue tâche de sérier les statues suivant que leur appartenance au règne de Sésostris Ier me semble certifiée (**C**), que je les attribue personnellement à celui-ci (**A**), que leur datation de ce règne soit problématique (**P**), ou que les pièces se réduisent à des fragments iconographiquement peu signifiants (**Fr**). Une étude typologique des régalia et des attitudes du souverain prolonge le catalogue, de même qu'une évocation de la polychromie des œuvres. Une courte étude stylistique interroge la diversité plastique perçue au sein du corpus et propose d'y apporter un sens nouveau.

La troisième partie est consacrée à l'étude critique des réalisations architecturales de Sésostris Ier et à l'insertion des œuvres statuaires dans ces espaces construits. Elle distingue les contextes proprement égyptiens, répartis entre Éléphantine et Bubastis, et les sites extérieurs à l'Égypte *stricto sensu*, à savoir la Basse Nubie et le Sinaï. Bien que reposant le plus souvent sur les seules sources publiées, qu'elles soient le résultat de fouilles archéologiques ou de documents contemporains du règne, l'interprétation de ces vestiges permet néanmoins d'apporter un éclairage nouveau sur plusieurs sanctuaires ou parties d'édifices, voire de proposer des solutions alternatives quant aux restitutions des bâtiments, en ce compris la localisation des statues du roi. Tout comme pour l'établissement critique de la chronologie du règne du souverain, l'étude des textes relatifs aux divers temples divins s'est faite sur les *editio princeps* des inscriptions et a systématiquement débouché sur de nouvelles propositions de traduction.

La quatrième et dernière partie tente de synthétiser les données textuelles, architecturales et statuaires relatives à la construction du portrait littéraire et plastique de Sésostris Ier. Elle s'interroge sur la portée programmatique et idéologique de la titulature royale attribuée au souverain à l'occasion de son accession au trône, sur la prédestination du roi et l'expression de celle-ci, ainsi que sur le descriptif du pouvoir pharaonique développé dans plusieurs textes de fondation et traduisant tant l'omniscience que l'omnipotence du pharaon. De même elle mettra en lumière les motifs annoncés par les sources égyptiennes comme étant à l'origine des actions patrimonielles du roi dans les temples divins, et le rapport existant entre le désir de renommée du souverain et l'influence des dieux dans la politique architecturale de Sésostris Ier. Enfin, ce chapitre tentera d'identifier les modèles et références iconographiques mis en œuvre dans la fabrication d'une image du pouvoir royal au début de la 12ème dynastie, et de comprendre les

[77] B. PORTER, R. MOSS, *Topographical bibliography of ancient Egyptian hieroglyphic texts, reliefs, and paintings*, I-VIII, Oxford, 1970-1999 (éd. revue et augmentée par J. Malek) ; J.M.A. JANSSEN *et alii*, *Annual Egyptological Bibliography*, Leyde, 1947- (publication poursuivie sous *Online Egyptological Bibliography*, Oxford).

moyens de diffusion de cette plastique politiquement significative. Les supports documentaires proviennent principalement du catalogue statuaire réuni pour cette étude et des diverses sources littéraires liées au règne de Sésostris Ier. Ces dernières ont, comme ailleurs, été retraduites à partir des publications originales et peuvent, à ce titre, sensiblement différer des précédentes traductions.

En définitive, il s'agira de comprendre comment arts et politique s'interpénètrent et s'autoalimentent durant le règne du deuxième pharaon de la 12ème dynastie afin de produire un discours cohérent autour de la personne du roi et de ses qualités physiques, politiques et religieuses.

CHAPITRE 1
CHRONOLOGIE DU REGNE ET DE LA STATUAIRE DE SESOSTRIS IER

1.1. CHRONOLOGIE DU REGNE DE SESOSTRIS IER

Proposer une chronologie du règne de Sésostris Ier n'est pas une sinécure vu le nombre désormais extrêmement réduit de monuments officiels datés. Par ailleurs, les stèles et inscriptions de particuliers ne comportent bien souvent qu'une simple date pour toute information chronologique, le reste des textes – de par leur nature religieuse voire autobiographique – étant souvent inexploitable dans cette perspective particulière[1]. Il est néanmoins possible de définir les grandes lignes de cette période de 45 années durant lesquelles Sésostris Ier exerça son autorité sur l'Égypte.

Il importe de préciser dès à présent qu'il ne sera pas question de chronologie absolue. En effet, malgré l'enregistrement d'un lever héliaque de Sothis en l'an 7, 4ème mois de la saison *peret*, jour 16 du règne de Sésostris III – autorisant une éventuelle concordance entre les calendriers égyptien et grégorien – de multiples incertitudes demeurent, au premier rang desquelles figure précisément la datation absolue de cet an 7 de Sésostris III[2].

Il ne sera pas plus fait état des – inexistantes – corégences entre Amenemhat Ier et Sésostris Ier, puis entre ce dernier et son fils Amenemhat II. La brillante étude réalisée par Cl. Obsomer a, à mon sens, écarté toute idée de l'existence de corégences à la 12ème dynastie, et les arguments avancés par leurs tenants ont été mis à mal par une démonstration qui n'appelle pas de remise en cause[3].

1.1.1. Les sources d'un problème : de la littérature à l'histoire

Les documents qui évoquent l'accession au trône de Sésostris Ier présentent un défi interprétatif particulier aux chercheurs, en ce sens qu'ils sont d'une part des écrits profondément marqués par un contexte historique spécifique et, d'autre part, des œuvres littéraires à part entière. Dans son ouvrage consacré au lien entre littérature et politique durant la 12ème dynastie[4], G. Posener a en effet mis en évidence l'importance des circonstances historiques et politiques d'émergence et de rédaction des œuvres littéraires que sont – entre autres – l'*Enseignement d'Amenemhat* et la *Biographie de Sinouhé*. Ce faisant, il a ouvert une compréhension nouvelle de ces textes qui, si elle doit désormais être nuancée dans certaines de ses interprétations, demeure fondamentale dans l'approche du contenu des écrits littéraires du début du Moyen Empire, en dépassant une appréhension strictement esthétique et poétique qui semblait dominer jusque là dans les études littéraires[5].

Malgré tout, les principales remises en cause concernent la prédominance de la connotation propagandiste dans les lectures désormais faites de ces œuvres, aux dépens d'une nouvelle analyse littéraire de leur composition[6]. Comme le signale à juste titre J. Assmann : « das Thema "Literatur und Politik"

[1] Ces documents ont néanmoins été cités dans la présente chronologie puisqu'ils attestent à tout le moins de la fréquentation de divers sites sous le règne de Sésostris Ier.

[2] Voir pour cette question de la datation absolue des règnes de la 12ème dynastie l'ouvrage de Cl. OBSOMER, *Sésostris Ier. Etude chronologique et historique du règne* (Connaissance de l'Égypte ancienne 5), Bruxelles, 1995, p. 147-155. Selon cet auteur, le règne de Sésostris Ier pourrait être placé entre 1958 et 1913 avant notre ère. Cl. OBSOMER, *op. cit.*, p. 155, Tab. X.

[3] Cl. OBSOMER, *op. cit.*, p. 35-155 et 413-425.

[4] G. POSENER, *Littérature et politique dans l'Égypte de la XIIe dynastie*, Paris, 1956.

[5] G. POSENER, *op. cit.*, p. ix.

[6] Voir notamment la critique de la « new British School of Egyptology » signalée par W.K. SIMPSON, « *Belles Lettres* and Propaganda », dans A. LOPRIENO (éd.), *Ancient Egyptian Literature, History and Forms* (ProblÄg 10), Leyde, 1996, p. 438.

impliziert nicht nur die Frage nach der politischen Funktion literarischer Texte, sondern auch die nach der literarischen Qualität politischer Texte »[7]. De même Chr. Eyre montre très intelligemment qu'il est illusoire de vouloir suivre l'évolution, au Moyen Empire, des inscriptions royales monumentales et des textes réputés « historiques » sans prendre en compte de manière concomitante l'histoire des pratiques littéraires[8]. Cette perception de la littérature comme élément participant à un discours idéologique sur une situation politique donnée ne doit, de toute évidence, pas oblitérer le fait que, quel que soit l'usage réel qui fut fait de ces œuvres littéraires, la diffusion de telles compositions écrites bute sur plusieurs obstacles conséquents, qui sont autant de freins à une fonction unique de *propagande*[9]. Ainsi, la difficulté d'accès à la lecture par l'immense majorité de la population fait de la littérature un medium très peu performant en terme de propagande, parvenant paradoxalement à toucher surtout – voire exclusivement – ceux qui, autour du roi, participent à sa propre élaboration[10]. Il faudrait alors imaginer, comme le suggère prudemment G. Posener, l'existence de hérauts diffusant oralement ces œuvres, voire des conteurs ou des scribes affables, à côté d'un affichage officiel dans les temples ou bâtiments administratifs[11]. Par ailleurs, mais c'est là un élément moins évident, R.B. Parkinson signale que les propriétés stylistiques des écrits – telles l'ironie ou les ambiguïtés de sens – créent un dialogue entre l'œuvre et son nécessaire lecteur, œuvre qui dépasse donc le simple message de *propagande*, d'un émetteur actif à un récepteur passif[12].

Un autre problème qui a trait à ces écrits dont le propos est nettement ancré dans un contexte historique, concerne la relation réelle qui peut exister entre les événements historiques effectifs d'une part et la narration littéraire qui en est faite d'autre part. En d'autres termes, dans quelle mesure ces textes littéraires sont-ils historiographiques ? La question est d'autant plus pertinente que dans les deux cas qui nous préoccupent – à savoir l'*Enseignement d'Amenemhat* et la *Biographie de Sinouhé* – il s'agit de fictions mettant en jeu deux individus narrateurs décédés, et non des auteurs vivants, rédacteurs en propre de documents historiques[13]. Sans entrer dans le débat de la perception du passé et de l'Histoire dans l'Égypte ancienne[14], et donc de la mise par écrit de cette expérience avec les devanciers, il importe de garder à l'esprit que ces textes – aussi informatifs qu'ils puissent être sur une époque ou un événement réputé historique – sont aussi des œuvres littéraires de composition et qu'à ce titre elles peuvent encoder des distorsions entre le fait historique et sa relation scriptive. Et il va de soi, me semble-t-il, que ce sont précisément les événements relatés et leur nature (un régicide) qui, présentement, provoquent cette distorsion[15] – notamment par des préoccupations d'ordre stylistique et esthétique – afin, entre autres, de

[7] J. ASSMANN, « Literatur zwischen Kult und Politik : zur Geschichte der Texte vor dem Zeitalter der Literatur », dans J. ASSMANN et E. BLUMENTHAL (éd.), *Literatur und Politik im pharaonischen und ptolemäischen Ägypten. Vorträge der Tagung zum Gedenken an Georges Posener, 5.-10. September 1996 in Leipzig* (BdE 127), Le Caire, 1999, p. 18.

[8] Chr. EYRE, « Is Egyptian historical literature "historical" or "literary" ? », dans A. LOPRIENO (éd.), *Ancient Egyptian Literature, History and Forms* (ProblÄg 10), Leyde, 1996, p. 431.

[9] Il est d'ailleurs significatif, comme le relève W.K. Simpson, de constater que G. Posener lui même ne fait pas référence à la *propagande*, mais à la *politique* comme cadre de composition de ces œuvres. W.K. SIMPSON, *ibidem*.

[10] J. BAINES, « Contextualizing Egyptian Representations of Society and Ethnicity », dans J.S. COOPER et G.M. SCHWARTZ (éd.), *The Study of the Ancient Near East in the Twenty-First Century. The William Foxwell Albright Centennial Conference*, Winona Lake, 1996, p. 353-360.

[11] G. POSENER, *op. cit.*, p. 18-20.

[12] R.B. PARKINSON, *Poetry and Culture in Middle Kingdom Egypt. A Dark Side to Perfection*, Londres, 2002, p. 15. Voir plus largement sa critique du modèle propagandiste, p. 13-16.

[13] R.B. PARKINSON, *op. cit.*, p. 9.

[14] Voir notamment M.A. KOROSTOVSTEV, « À propos du genre "historique" dans la littérature de l'ancienne Égypte », dans J. ASSMANN, E. FEUCHT et R. GRIESHAMMER (éd.), *Fragen an die altägyptische Literatur. Studien zum Gedenken an Eberhard Otto*, Wiesbaden, 1977, p. 315-324 ; D.B. REDFORD, *Pharaonic King-Lists, Annals and Day-Books : a Contribution to the Study of the Egyptian Sens of History*, Mississauga, 1986 ; J.K. HOFFMEIER, « The Problem of "History" in Egyptian Royal Inscriptions », dans *Sesto congresso internazionale di egittologia* I, Turin, 1992, p. 291-299 ; P. VERNUS, *Essai sur la conscience de l'Histoire dans l'Égypte pharaonique* (Bib. de l'Ecole des Hautes Etudes. Sc. Hist. et phil. 332), Paris, 1995 ; J. TAIT (éd.), *« Never had the like occured » : Egypt view's of its past*, Londres, 2003.

[15] À l'exemple des procédures lexicales d'évitement et de distanciation quant à l'indicible assassinat dans la *Biographie de Sinouhé*, comme le fait remarquer Cl. OBSOMER, « Sinouhé l'Egyptien et les raisons de son exil », *Le Muséon* 112 (1999), p. 257 ; voir également avant lui A.H. GARDINER, « Notes on the Story of Sinhue », *RecTrav* 32 (1910), p. 13-14 ; V. WESSETSKY, « Sinuhe's Flucht », *ZÄS* 90 (1963), p. 125.

mettre en évidence la réponse institutionnelle et éthique à y apporter – ce que d'aucuns appellent improprement *propagande*.

Cette mise en forme littéraire n'est sans doute pas gratuite au sens moderne d'une création littéraire *per se*, ce que relevait déjà G. Posener en la liant au contexte historique d'émergence de ces textes. C'est d'ailleurs ce contexte qui est le meilleur élément de datation de l'*Enseignement d'Amenemhat* et de la *Biographie de Sinouhé*, et place leur rédaction originelle dans la première moitié de la 12ème dynastie[16], très certainement dès le règne de Sésostris Ier pour l'*Enseignement*. L'étude des constructions syntaxiques montre en outre que l'*Enseignement d'Amenemhat* appartient à un groupe de textes caractérisés par l'usage de formes verbales répandues entre le début de la 11ème dynastie et le milieu de la 12ème dynastie[17]. Je ne pense pas qu'il soit opportun de traiter l'*Enseignement d'Amenemhat* comme une création contemporaine de ses plus anciennes attestations documentaires, c'est-à-dire du début de la 18ème dynastie[18]. Ce point de vue développé par N. Grimal[19] ne paraît en effet guère convaincant au vu des arguments archéologiques avancés (ceux de la découverte de manuscrits ne remontant pas avant le début de la 18ème dynastie, ce qui peut être parfaitement fortuit et ne traduire aucunement l'ancienneté réelle de la première rédaction du texte), pas plus que l'hypothèse proposée par A. Gnirs sur la base de la proximité thématique du texte biographique d'Amenemhat avec les biographies du début de la 18ème dynastie[20]. Les rapprochements que l'on peut certes effectuer entre la culture – au sens large du terme – du début de la 12ème dynastie et celle du début de la 18ème dynastie participent bien plus à une définition identitaire du pouvoir royal au sortir de la Deuxième Période Intermédiaire, en reprenant temporairement pour modèle les souverains sésostrides. La statuaire de Thoutmosis III étudiée par D. Laboury en est très certainement une des expressions les plus tangibles[21], de même que les recherches linguistiques archaïsantes de certains textes littéraires thoutmosides, comme l'a montré A. Stauder, aboutissant à une opacification et une complexification des lignes de partage entre les niveaux de langue – en contexte littéraire – du Moyen Empire et du début du Nouvel Empire[22].

Dès lors, il me paraît envisageable de considérer d'une part que ces deux œuvres littéraires que sont l'*Enseignement d'Amenemhat* et la *Biographie de Sinouhé* furent effectivement rédigées peu de temps après les événements historiques qui en constituent la toile de fond – à savoir l'assassinat du père de Sésostris Ier – et, d'autre part, que plutôt que d'être de « simples outils de propagande royale », il s'agit pleinement de compositions littéraires qui mettent en scène un contexte historique et politique afin de rendre saillante une éthique vis-à-vis du pouvoir[23], processus de communication idéologique que l'on pourrait sans doute plus correctement dénommer *royalist advocacy*[24], ou *legitimation*[25]. En tant que composition littéraire, l'*Enseignement d'Amenemhat* respecte d'ailleurs les contraintes stylistiques et poétiques du genre auquel il appartient, à savoir les « enseignements d'un père à son fils ». Il reste néanmoins vrai que plusieurs problèmes sont toujours à résoudre, dont celui de la distance entre contexte historique et événements relatés, celui de l'implication plus ou moins prononcée du pouvoir dans le contenu de ces textes, celui du choix de ces formes littéraires et, enfin, celui de l'audience et de la réception réelle de ces œuvres. Il serait cependant sans doute excessif de discréditer totalement ces compositions littéraires en l'absence de réponse à ces questions, là où la prudence permet d'éviter les effets de surinterprétation.

[16] À titre de seules références récentes, P. VERNUS, *Sagesses de l'Égypte pharaonique* (deuxième édition révisée et augmentée), Paris, 2010, p. 216 ; R.B. PARKINSON, *op. cit.*, p. 46.

[17] P. VERNUS, *Future at Issue. Tense, Mood and Aspect in Middle Egyptian : Studies in Syntax and Semantics* (YES 4), New Haven, 1990, p. 185.

[18] Pour une liste des documents comportant tout ou partie du texte, voir la publication de W. HELCK, *Der Text des "Lehre Amenemhets I. für seinen sohn"* (KÄT 1), Wiesbaden, 1969.

[19] N. GRIMAL, « Corégence et association au trône : l'Enseignement d'Amenemhat Ier », *BIFAO* 95 (1995), p. 273-280.

[20] A. GNIRS, « Zum Verhältnis von Literatur und Geschichte in der 18. Dynastie », preprint pour *AegHelv* (2010). Puisse A. Gnirs être ici remerciée pour m'avoir fait parvenir les épreuves inédites de sa contribution.

[21] D. LABOURY, *La statuaire de Thoutmosis III. Essai d'interprétation d'un portrait royal dans son contexte historique* (AegLeod 5), Liège, 1998.

[22] A. STAUDER, « L'émulation du passé à l'ère thoutmoside : la dimension linguistique », preprint pour *AegHelv* (2010). Puisse également A. Stauder être remercié pour m'avoir communiqué les fondements de sa future contribution.

[23] Voir les réflexions de P. VERNUS, *Sagesses de l'Égypte pharaonique…*, p. 233.

[24] W.K. SIMPSON, *loc. cit.*, p. 438.

[25] J. BAINES, *ibidem*.

Aussi, dans cette perspective, est-il possible de voir dans l'*Enseignement d'Amenemhat* et la *Biographie de Sinouhé* deux documents littéraires faisant référence à un même et unique événement – le meurtre du roi Amenemhat Ier – (plutôt que deux tentatives d'assassinat distinctes)[26], en évoquant les circonstances du régicide et l'enseignement moral et politique qu'il convient d'en tirer, notamment quant à l'accession au trône de Sésostris Ier et sa légitimation en tant que nouveau souverain (*Enseignement d'Amenemhat*)[27] et, par ailleurs, en proposant un portrait idéal du pharaon omnipotent et omniscient (*Biographie de Sinouhé*)[28]. Loin donc d'être des documents historiographiques à proprement parler, ces deux textes n'en sont pas moins des commentaires – plus ou moins orientés et fictionnalisés – sur des faits politiques que l'on peut raisonnablement considérer comme réels, et constituent à ce jour les seuls éclairages sur ceux-ci.

1.1.2. De prince à pharaon…

La documentation officielle est muette quant à la vie du prince Sésostris avant son accession au trône d'Égypte[29], datée conventionnellement du 3ème mois de la saison *akhet*, jour 8, c'est-à-dire le lendemain de l'assassinat de son père Amenemhat Ier[30]. Il n'est mentionné avec certitude pour la première fois qu'en l'an 1 sur une inscription de la première cataracte relevée par W.M.F. Petrie en 1887 : « L'an 1 sous la Majesté du Roi de Haute et Basse Égypte Kheperkarê, le Fils de Rê Sésostris, vivant éternellement et à jamais. »[31] Une *Control Note* provenant de la face ouest de la pyramide d'Amenemhat Ier à Licht Nord, dépourvue de nom royal, peut probablement préciser ce constat si l'on accepte son attribution au règne de Sésostris Ier sur la base de la paléographie de l'inscription tracée à l'encre rouge : « An 1, 2ème mois de la saison *che[mou*, jour…] … Héliopolis » (A2.1) et « [… mois de la saison *chem]ou*, jour 23. *Sḫt…* » (A2.2)[32].

Le fils aîné d'Amenemhat Ier est néanmoins évoqué dans la *Biographie de Sinouhé*, brièvement[33], et dans le *Rouleau de Cuir de Berlin* (ÄM 3029), de façon plus développée, à propos de la prédestination du prince Sésostris[34] :

> « (8) (…) <u>Moi</u>, je suis roi par essence, un souverain V.S.F. à qui on ne l'a pas donnée (la royauté). Je (l')ai saisie lorsque j'étais nourrisson (*tꜣ*)[35], étant (déjà) très noble (9) dans l'œuf, j'étais un chef

[26] Voir en particulier les thèses de K. JANSEN-WINKELN, « Das Attentat auf Amenemhet I. und die erste ägyptische Koregentschaft », *SAK* 18 (1991), p. 241-264. Egalement chez W.J. MURNANE, *Ancient Egyptian Coregencies* (*SAOC* 40), Chicago, 1977, p. 249 ; L.M. BERMAN, *Amenemhet I*, D.Phil Yale University (inédite – UMI 8612942), New Haven, 1985, p. 201-202.

[27] Pour un résumé de la portée et du message de ce texte, voir Cl. OBSOMER, *loc. cit.*, p. 262-266.

[28] *Idem, loc. cit.*, p. 266-268.

[29] De manière générale, la famille proche du souverain est très largement inconnue et les quelques personnages nommés sont parfois difficilement identifiables dans leur rapport réel au roi. Pour une synthèse sur la question, voir A. DODSON, *The Complete Royal Families of Ancient Egypt*, Londres, 2004, p. 92-93, 96-99.

[30] Date enregistrée dans la tradition littéraire par la *Biographie de Sinouhé* (R5-R8) : « (R5) <u>An 30, 3e mois de la saison *akhet*, jour 7</u>. (R6) Le dieu s'est élevé vers son horizon, le Roi de Haute et Basse Égypte Séhetepibrê. (R7) Il est monté au ciel, uni à l'astre solaire, la chair du dieu (R8) se fondant en celui qui le créa. ». Pour la publication du manuscrit R(amesseum), voir A.H. GARDINER, *Literarische Texte des Mittleren Reiches, II Die Erzählung des Sinuhe und die Hintengeschichte (Hieratische Papyrus aus den Königlichen Museen zu Berlin* V), Leipzig, 1909 ; A.M. BLACKMAN, *Middle-Egyptian Stories* (*BiAeg* 2), Bruxelles, 1932, p. 1-41. Voir l'édition récente de R. KOCH, *Die Erzählung des Sinuhe* (*BiAeg* 17), Bruxelles, 1990. En l'absence de toute date de couronnement connue et compte tenu de l'absence de corégence entre les deux souverains, le lendemain de la mort d'Amenemhat Ier apparaît comme la solution la plus simple pour dater le début du règne de Sésostris Ier puisqu'elle évite toute vacance du pouvoir. Hypothèse renforcée par la date rédigée sur le *Rouleau de Cuir de Berlin* (ÄM 3029), à savoir l'an 3, 3ème mois de la saison *akhet*, jour 8, soit exactement deux ans jour pour jour après le lendemain de l'assassinat d'Amenemhat Ier. Voir également pour cette idée Cl. OBSOMER, *op. cit.*, p. 42, 133-134. Pour le *Rouleau de Cuir de Berlin*, voir ci-après (Point 3.2.18.1.)

[31] Pour le relevé, voir W.M.F. PETRIE, *A Season in Egypt, 1887*, Londres, 1888, p. 12, pl. X, n° 271.

[32] F. ARNOLD, *The Control Notes and Team Marks* (The South Cemeteries of Lisht II / *PMMAEE* XXIII), New York, 1990, p. 61, A2. Outre le critère paléographique, l'an 1 doit probablement être celui de Sésostris Ier attendu que l'an 1 d'Amenemhat Ier est très certainement consacré à l'édification d'un autre complexe funéraire, celui de Cheikh Abd el-Gourna. Voir à ce sujet Do. ARNOLD, « Amenemhat I and the Early Twelfth Dynasty at Thebes », *MMJ* 26 (1991), p. 5-48.

[33] « (R93) (…) Il a saisi (la royauté) dans l'œuf, sa face étant tournée (vers elle) depuis qu'il avait été engendré. »

[34] Voir sur l'expression de la prédestination du souverain, les exemples rassemblés par E. BLUMENTHAL, *Untersuchungen zum ägyptischen Königtum des mittleren Reiches I. Die Phraseologie* (*ASAW* 61), Berlin, 1970, p. 35-37.

en tant que prince (*inpw*)[36]. Il m'a promu Maître des Deux Parts lorsque j'étais un enfant (*nḫn*) (10) n'ayant pas (encore) perdu le prépuce. Il m'a nommé Maître des *Rekhyt*, étant (son) œuvre (11) à la face de la population. Il m'a désigné résident du Palais lorsque j'étais adolescent (*wḏḥ*), (car bien que) n'étant pas (encore) sorti des deux cuisses (de ma mère), (m')avaient (déjà) été données (12) sa longueur et sa largeur, ayant été élevé comme son conquérant par essence. Le Pays m'a été donné, moi j'en suis le Maître et mes *baou* atteignent pour moi (13) les cimes du ciel. »[37]

La stèle du Museo Egizio de Florence (inv. 2540), datée de l'an 18, 1er mois de la saison *peret*, jour 8 du règne de Sésostris Ier et dédiée par le général Montouhotep à Bouhen porte elle aussi un panégyrique royal faisant état de l'élection divine du futur pharaon :

> « (6) [… lui] en tant que celui qui est dans le Palais lors de son enfance, avant qu'il n'ait perdu le prépuce, […], le fils d'Atoum, (7) […] son nom, grand de *baou* à cause de ce qui advient pour lui, qui apparaît sur terre en tant que Maître de […], le dieu parfait, le Maître du Double Pays, [le Roi de Haute et Basse Égypte Kheperkarê], doué de vie, stabilité et pouvoir comme Rê, éternellement. »[38]

Quant à l'implication de Sésostris dans la gestion du pays en tant que fils du souverain régnant, elle ne serait attestée que par l'entremise de l'ouverture de la *Biographie de Sinouhé* signalant le retour d'une expédition militaire au pays des Tjemehou diligentée par Amenemhat Ier en l'an 30 et conduite par Sésostris[39] :

> « (R11) (…) Or, sa Majesté avait dépêché une troupe (R12) au pays des Tjemehou, son fils aîné (en) (R13) étant le chef, le dieu parfait Sésostris. Et il avait été envoyé (R14) pour frapper les pays étrangers, pour abattre ceux qui sont en Tjehenou. (R15) Et il revenait et il ramenait des prisonniers (R16) de Tjehenou, et toutes sortes de bestiaux en nombre illimité. »

C'est précisément à l'occasion de ce retour d'expédition que le prince aurait été averti des événements tragiques qui s'étaient déroulés au palais de Licht et qui avaient mené au décès de son père, si l'on en croit le début de la *Biographie de Sinouhé* :

> « (R17) Les compagnons du palais envoyèrent (un message) du côté (R18) occidental pour faire connaître au fils royal les événements survenus (R19) dans les appartements royaux. Les émissaires le trouvèrent sur le chemin, (R20) ils l'atteignirent au moment de la nuit. Pas un instant (R21) il ne fit ralentir l'allure : le faucon s'envola avec (R22) ses *chemsou* sans le faire savoir à sa troupe. »

[35] Sur les termes de l'enfance dans ce passage, voir les commentaires de A. FORGEAU, *Horus-fils-d'Isis. La jeunesse d'un dieu* (*BdE* 150), Le Caire, 2010, p. 336.

[36] Voir au sujet de l'enfant *inpw*, Cl. VANDERSLEYEN, « Inepou. Un terme désignant le roi avant qu'il ne soit roi », dans U. LUFT (éd.), *The Intellectual Heritage of Egypt, Studies presented to László Kákosy by friends and colleagues on the occasion of his 60th birthday* (*StudAeg* XIV), Budapest, 1992, p. 563-566.

[37] Voir Ph. DERCHAIN, « Les débuts de l'Histoire. [Rouleau de cuir Berlin 3029] », *RdE* 43 (1992), p. 41-42, n. 9 pour le « parcours lexical de la prédestination ». Voir également le relevé des arguments de la prédestination par E. HIRSCH, *Die Sakrale Legitimation Sesostris' I. Kontaktphänomene in königsideologischen Texten* (*Königtum, Staat und Gesellschaft früher Hochkulturen* 6), Wiesbaden, 2008, p. 64-68. Pour l'édition de base du texte, A. DE BUCK, « The Building inscription of the Berlin Leather Roll », *AnOr* 17 (1938), p. 48-57. Voir ci-après pour un commentaire sur le *Rouleau de Cuir de Berlin* (Point 1.1.3.). C'est probablement cette même prédestination dont il est question dans l'inscription de Sésostris Ier dans le temple de Tôd : « (13) (…) ils te louent, car il est excellent le protecteur de son père. Ils t'ont élevé alors que tu n'étais que cet enfant sur […]. »

[38] Voir pour l'édition de la stèle J.H. BREASTED, « The Wadi Halfa stela of Senwosret I », *PSBA* 23 (1901), p. 230-235 ; Cl. OBSOMER, « Les lignes 8 à 24 de la stèle de Mentouhotep (Florence 2540) érigée à Bouhen en l'an 18 de Sésostris Ier », *GM* 130 (1992), p. 57-74.

[39] Voir également la mention, toujours d'après la *Biographie de Sinouhé*, « (B50) (…) il administrait les pays étrangers : son père était à l'intérieur de son Palais (B51) tandis qu'il l'informait de la réalisation de ses décisions. »

Si ce texte ne souffle mot du message qui est transmis au prince, l'*Enseignement d'Amenemhat*, autre texte littéraire rédigé sous le règne de Sésostris Iᵉʳ mais évoquant *a posteriori* des événements remontant au décès de son père[40], lève sans doute le voile sur le contenu probable des informations rapportées par les messagers de la *Biographie de Sinouhé* :

> « (VIa) <u>C'était après le repas du soir, la nuit étant tombée,</u> (VIb), j'avais profité d'une heure de plaisir. (VIc) J'étais allongé sur mon lit après m'être dépensé, (VId) après que mon cœur a commencé à suivre mon sommeil. (VIe) Or on fit se retourner contre moi les armes (destinées) à me protéger, (VIf) de sorte que je fus fait comme le serpent du désert.
> (VIIa) <u>Je me suis réveillé à cause d'un combat et, ayant repris mes esprits,</u> (VIIb) j'ai constaté que c'était un duel en face-à-face de gardes. (VIIc) Si je prenais rapidement des armes en main, (VIId) alors je faisais reculer les lâches (… ?). (VIIe) (Mais) il n'y a personne qui l'emporte de nuit, nul qui combat seul. (VIIf) Nul succès n'advient (pour qui) ne connaît pas de protecteur.
> (VIIIa) <u>Figure toi que l'infiltration se produisit alors que j'étais sans toi,</u> (VIIIb) les courtisans n'ayant entendu que je te transmettais (la royauté), (VIIIc) n'ayant moi-même pas siégé avec toi. »

Comme l'indique l'intervention *post mortem* d'Amenemhat Iᵉʳ dans son *Enseignement*, le souverain était isolé au palais en l'absence de son fils aîné et très probablement de son vizir Antefoqer dirigeant la grande campagne militaire lancée en l'an 29 contre Ouaouat[41]. C'est très certainement ce paramètre qui a pu décider les comploteurs à agir tandis que les principales forces armées du pays guerroyaient loin de la capitale[42]. Cependant, s'il n'y a plus lieu de douter de la mort effective d'Amenemhat Iᵉʳ à l'issue de cet épisode[43] que la *Biographie de Sinouhé* date de l'an 30, 3ᵉᵐᵉ mois de la saison *akhet*, jour 7 (R5), il n'est pas certain que ce soit le seul Amenemhat Iᵉʳ qui fut visé par les conjurés puisque son assassinat remettait tout autant en cause, si pas plus, sa lignée dynastique et le trône du futur Sésostris Iᵉʳ. L'âge pressenti du pharaon au terme de son règne devait être déjà important si l'on admet qu'avant ses 30 années à la tête du pays en tant que souverain, Amenemhat Iᵉʳ était bien le vizir homonyme mentionné dans les inscriptions du Ouadi Hammamat datées de l'an 2 de Nebtaouyrê Montouhotep IV[44].

L'identité des comploteurs est inconnue, même s'ils doivent selon toute vraisemblance appartenir à l'entourage direct du pharaon. La *Biographie de Sinouhé* signale que si les événements intervenus au palais intéressent au premier chef le fils aîné et successeur présomptif du roi, Sésostris, un des enfants royaux intégrés au corps expéditionnaire est lui aussi averti de ce qui se trame dans la capitale, probablement parce que partie prenante dans l'attentat à en croire la réaction de Sinouhé[45] :

[40] Voir l'édition de W. HELCK, *Der Texte der "Lehre Amenemhets I. für seinen Sohn"* (*KÄT* 1), Wiesbaden, 1969. Pour une discussion sur la traduction et l'interprétation du passage de l'*Enseignement d'Amenemhat* faisant écho au complot et à l'assassinat du souverain, voir Cl. OBSOMER, *op. cit.*, p. 112-130, 722-723, doc. 187.

[41] Voir pour cette expédition les inscriptions relevées sur le site de el-Girgaoui par la mission tchécoslovaque, Z. ZABA, *The Rock Inscriptions of Lower Nubia. Czechoslovak Concession*, Prague, 1974, p. 31-33, fig. 9-11 (inscription n° 4 appartenant à quatre militaires-*šmsw* datée de l'an 29 d'Amenemhat Iᵉʳ), p. 98-109, fig. 150-155 (inscription n° 73, rédigée par le scribe Renoqer et relatant la mission confiée au vizir Antefoqer présent en Ouaouat). Pour cette campagne de l'an 29 d'Amenemhat Iᵉʳ, voir la synthèse proposée par Cl. OBSOMER, *op. cit*, p. 241-253.

[42] Cl. OBSOMER, *op. cit.*, p. 252-253. Opinion semblable chez J.L. FOSTER, *loc. cit.*, p. 46.

[43] Voir J.L. FOSTER, *loc. cit.*, p. 46 et Cl. OBSOMER, *op. cit.*, p. 130-131. *Contra* W.J. MURNANE, *Ancient Egyptian Coregencies* (*SAOC* 40), Chicago, 1977, p. 249 ; K.A. KITCHEN, « Compte rendu de Erik HORNUNG, *Grundzüge der Ägyptischen geschichte*, 2ⁿᵈ., revised, edition. Darmstadt, Wissenschaftliche Buchgesellschaft, 1978 (20 cm., v + 167 pp., map) = Grundzüge 3. ISBN 3 534 02853 8 », *BiOr* 38 (1981), p. 292-293 ; W.K. SIMPSON, *LÄ* V, col. 895, s.v. « Sesostris I » ; L.M. BERMAN, *Amenemhet I*, D.Phil Yale University (inédite – UMI 8612942), New Haven, 1985, p. 202. Ces derniers reprennent l'idée de W.J. Murnane d'une tentative d'assassinat infructueuse (en l'an 20) conduisant à 10 ans de corégence avec Sésostris, jusqu'à la mort d'Amenemhat Iᵉʳ mentionnée dans la seule *Biographie de Sinouhé*, également à l'occasion d'un complot de palais mais visant cette fois-ci Sésostris par l'intermédiaire de son père.

[44] Voir les inscriptions publiées par J. COUYAT, P. MONTET, *Les inscriptions hiéroglyphiques et hiératiques du Ouâdi Hammâmât* (*MIFAO* 34), Le Caire, 1912, n° 1, 40, 55, 105, 110 (« miracle de la gazelle »), 113, 191 (« miracle de la source »), 241 ; G. GOYON, *Nouvelles inscriptions rupestres du Wadi Hammamat*, Paris, 1957, n° 52-60, 140.

[45] Voir l'analyse approfondie qu'en propose Cl. OBSOMER, « Sinouhé l'Égyptien et les raisons de son exil », *Le Muséon* 112 (1999), p. 207-271.

« (R22) (…) Or, on (l')envoya (aussi) (R23) vers les enfants royaux qui se trouvaient à sa suite dans cette troupe. (R24) On appela l'un d'entre eux et moi je me tenais là, (R25) j'ai entendu sa voix tandis qu'il parlait. J'étais en présence d'une dissidence. (R26) Mon cœur était désarçonné, mes bras m'en tombèrent, un tremblement s'abattant sur tous mes membres. »

L'analyse de l'*Enseignement d'Amenemhat* permet probablement de restreindre le champ des possibles et d'orienter les soupçons vers une branche parallèle de la famille de Sésostris. Les propos feutrés du défunt pharaon au sujet de l'attitude de certains membres de la cour[46] doivent, selon Cl. Obsomer, être compris comme l'évocation de ce qui s'est très certainement passé au palais, à savoir un complot ourdi par une femme – peut-être une épouse secondaire – afin de placer son propre fils – sans doute le prince mentionné par Sinouhé (R24-R25) – sur le trône d'Égypte en lieu et place de Sésostris[47]. Depuis l'ouvrage de G. Posener[48], il est généralement suggéré que l'instigation du renversement de pouvoir est à mettre sur le compte d'une lignée apparentée au futur Sésostris Ier, mais dont les racines plongeraient dans la 11ème dynastie et qui aurait pu se sentir dépossédée de son droit au trône par la prise d'autorité d'Amenemhat Ier à la mort de Nebtaouyrê Montouhotep IV[49]. Si cette hypothèse est séduisante, elle ne peut malheureusement être ni infirmée ni confirmée en l'état de la documentation aujourd'hui disponible. Il apparaît par ailleurs que l'accession au trône d'Amenemhat Ier a très bien pu se passer dans le calme et non dans un bain de sang, et que rien n'interdit la mort naturelle de Nebtaouyrê Montouhotep IV, peut-être déjà âgé lorsqu'il devient le deuxième successeur d'un Nebhepetrê Montouhotep II qui régna à lui seul 52 ans[50]. En revanche, ainsi que le suggère P. Tallet, il n'est pas certain que la prise de pouvoir d'Amenemhat Ier ait été vue comme une évidence par tous[51]. Témoins de cette possible incertitude, le projet inachevé de temple funéraire à l'arrière de la colline de Cheikh Abd el-Gourna qui doit désormais être attribué à Amenemhat Ier depuis la contribution de Do. Arnold[52], de même que le changement de capitale opéré vers l'an 5 délaissant la ville de Thèbes des Montouhotep au profit d'une ville nouvelle, *Amenemhat-Itj-Taouy*, à Licht[53]. Le changement de titulature d'Amenemhat Ier, intervenu avant l'an 7 de son règne[54] et peut-être concomitamment au déplacement de la capitale[55], marque une rupture entre sa première titulature inspirée

[46] « (IXa) <u>Est-ce que des femmes avaient déjà rassemblé une bande de mercenaires ?</u> (IXb) Est-ce que l'on élève des fauteurs de troubles dans la Résidence ? »

[47] Cl. OBSOMER, *loc. cit.*, p. 39, n. 17.

[48] G. POSENER, *op. cit.*

[49] G. POSENER, *op. cit.*, p. 83-86, part. p. 85 ; Cl. OBSOMER, *loc. cit.*, p. 39, n. 17.

[50] P. TALLET, « De Montouhotep IV à Amenemhat Ier », *Égypte Afrique & Orient* 37 (2005), p. 5. Voir également la synthèse des interprétations dans L. POSTEL, *Protocole des souverains égyptiens et dogme monarchique au début du Moyen Empire. Des premiers Antef au début du règne d'Amenemhat Ier* (MRE 10), Bruxelles, 2004, p. 279-280. L'opinion de R.A.J. Tidyman est à l'opposé de cette conclusion : « Thus we have seen the small amount of evidence that remains for the events that took place at the end of the Eleventh Dynasty. It is clear though that Nebtawyre was overthrown by his vizier, Amenemhat, and a civil war ensued in the vacuum that had been created. » R.A.J. TIDYMAN, « Further Evidence of a Coup d'État at the End of Dynasty 11 ? », *BACE* 6 (1995), p. 108. D'après H. Willems, la période de transition entre la 11ème et la 12ème dynastie serait cependant plus mouvementée que paisible si l'on en croit les allusions de Neheri I dans ses inscriptions à Hatnoub. Les textes ne parlent toutefois qu'à demi-mots et rendent délicate toute interprétation assurée de ces allusions. Voir H. WILLEMS, « The Nomarchs of the Hare Nome and Early Middle Kingdom History », *JEOL* 28 (1983-1984), p. 80-102 ; *Idem*, « The First Intermediate Period and the Middle Kingdom », dans A.B. LLOYD, *A Companion to Ancient Egypt* (*Blackwell Companions to the Ancient World*), vol. I, Oxford, 2010, p. 88 et 90.

[51] P. TALLET, *loc. cit.*, p. 5.

[52] Do. ARNOLD, *loc. cit.*, p. 5-48

[53] De récentes discussions viennent relancer le débat sur la chronologie du déplacement de la capitale vers Licht et la politique de construction d'Amenemhat Ier, en particulier celle liée à son complexe funéraire. Voir les réflexions de D.P. SILVERMAN, « Non-Royal Burials in the Teti Pyramid Cemetery and the Early Twelfth Dynasty », dans D.P. SILVERMAN, W.K. SIMPSON et J. WEGNER (éd.), *Archaism and Innovation : Studies in the Culture of Middle Kingdom Egypt*, New Haven – Philadelphia, 2009, p. 47-101, part. p. 72-78 ; ainsi que celles de E. BROVARSKI, « False Doors and History : The First Intermediate Period and Middle Kingdom », dans D.P. SILVERMAN, W.K. SIMPSON et J. WEGNER (éd.), *op. cit.*, p. 359-423, part. Appendix A.

[54] Voir l'inscription de Ayn Sokhna datée de l'an 7, 1er mois de la saison *chemou*, jour 6 du règne d'Amenemhat Ier. M. ABD EL-RAZIQ *et alii*, *Les inscriptions d'Ayn Soukhna* (MIFAO 122), Le Caire, 2002, p. 42-43, 105-107.

[55] Plutôt qu'aux alentours de l'an 20 – essentiellement dans une perspective corégenciste – tel qu'avancé par Do. ARNOLD, *ibidem* ou D.P. SILVERMAN, *ibidem*.

de celles des souverains de la 11ème dynastie[56], et sa nouvelle titulature[57] marquant un renouveau (Ouhem-mesout) et le début d'une nouvelle ère initiée par lui[58]. Cette hésitation politique des premières années de son règne trahit peut-être une incertitude quant à la légitimité réelle d'Amenemhat Ier sur le trône, qui, bien que personnage particulièrement puissant si l'on en croit ses épithètes de vizir dans les inscriptions du Ouadi Hammamat, n'en est pas moins un « homme nouveau » et n'appartenant pas à la famille régnante si l'on se fie à sa description dans la *Prophétie de Neferty* :

> « (XIIIa) Ce sera un roi qui viendra du sud, son nom (sera) Ameny, proclamé juste. (XIIIb) Ce sera le fils d'une femme de *Ta-Sety*, ce sera un enfant de la Résidence de Nekhen. (XIIIc) Il s'emparera de la Couronne Blanche, il élèvera la Couronne Rouge. (XIIId) Il unira les Deux Puissants, il apaisera les Deux Maîtres (XIIIe) grâce à ce qu'ils aiment. (XIIIf) Le pourtour des champs sera dans son poing, le gouvernail dans [son] sillage. (XIVa) La population de son époque se réjouira, le fils d'un homme établira son nom (XIVb) pour toujours et à jamais. »[59]

Qu'elle ait été potentiellement contestable, il ne fait en tout cas pas de doute que le souverain a été assassiné dans un complot fomenté au sein même du palais, quel que soit le lien entre le meurtre et les conditions dans lesquelles il accéda au trône. Pourtant, si Amenemhat Ier décède au cours de cette attaque, la conjuration ne parvient pas à mettre en selle son poulain et c'est malgré tous leurs efforts le fils ainé de pharaon qui s'empare de son héritage royal[60].

La montée sur le trône de Sésostris Ier se déroule donc manifestement dans des circonstances particulièrement dramatiques, d'autant plus qu'elles semblent mettre en cause l'entourage immédiat du jeune prince. Notons néanmoins que nul document ne nous fournit le nom des conjurés et encore moins ce qu'ils sont devenus[61]. De très vives tensions, voire une « guerre civile », sont évoquées par certains auteurs, comme W. Helck[62], Chr. Barbotin et J.J. Clère[63], sur la base de l'inscription de Sésostris Ier à Tôd. Ce point de vue a par la suite été signalé par Cl. Vandersleyen[64] ou L. Postel[65] et repris plus récemment par Chr Barbotin[66] et N. Favry[67]. Cependant, la situation dans le temple de Tôd telle que décrite par le texte

[56] « L'Horus Séhetepibtaouy, Celui des Deux Maîtresses Séhetepibtaouy, l'Horus d'Or Sema, le Roi de Haute et Basse Égypte Séhetepibrê, le Fils de Rê Amenemhat ». Pour son analyse et ses rapports avec les titulatures des Montouhotep, voir L. POSTEL, *op. cit.*, p. 279-289.

[57] « L'Horus Ouhem-mesout, Celui des Deux Maîtresses Ouhem mesout, l'Horus d'Or Ouhem-mesout, le Roi de Haute et Basse Égypte Séhetepibrê, le Fils de Rê Amenemhat ». Pour cette nouvelle titulature et ses liens avec celle de Sésostris Ier (Ankh-mesout), voir ci-après.

[58] Rupture que paraît confirmer la *Liste Royale de Turin* (P. Turin 1874 verso), en indiquant en page V, ligne 19 « [Les rois de] la Résidence de *Itj-Taouy* », juste avant l'énumération des pharaons de la 12ème dynastie, les distinguant de fait de leurs prédécesseurs thébains de la 11ème dynastie. Voir notamment A.H. GARDINER, *The Royal Canon of Turin*, Oxford, 1959, pl. II (p. V, l. 19, fr. 64).

[59] Voir l'édition de W. HELCK, *Die Prophezeiung des Nfr.tj*, Wiesbaden, 1970.

[60] Voir les propos de la *Biographie de Sinouhé* : « (B46) (…) son fils est entré au Palais et il a saisi (B47) l'héritage de son père. »

[61] Mais cela ne doit sans doute pas étonner quand on observe les mécanismes phraséologiques à l'œuvre à l'occasion du jugement de la conjuration contre Ramsès III : P. VERNUS, *Affaires et scandales sous les Ramsès. La Crise des Valeurs dans l'Égypte du Nouvel Empire*, Paris, 1993, p. 153-156 ; *Idem*, « Une conspiration contre Ramsès III », *Égypte Afrique & Orient* 35 (2004), p. 12-13. Voir également les précautions oratoires de Sinouhé relevées par Cl. OBSOMER, « Sinouhé l'Egyptien et les raisons de son exil », *Le Muséon* 112 (1999), p. 257.

[62] W. HELCK, « Politische Spannungen zu Beginn des Mittleren Reiches », dans *Ägypten, Dauer und Wandel. Symposium anlässlich des 75jährigen Bestehens des Deutschen archäologischen Instituts Kairo am 10. und 11. Oktober 1982* (SDAIK 18), Mayence, 1985, p. 52 ; W. HELCK, *Politische Gegensätze im alten Ägypten* (HÄB 23), Hildesheim, 1986, p. 37.

[63] Chr. BARBOTIN, J.J. CLERE, « L'inscription de Sésostris Ier à Tôd », *BIFAO* 91 (1991), p. 1-32. Voir également l'étude de W. Helck, dont la traduction du passage en question (colonnes 24-32 relatives à l'état calamiteux du temple et aux pillages qu'il a à subir) me paraît plus adéquate. W. HELCK, *loc. cit.*, p. 45-52. Voir également ci-dessous pour une nouvelle traduction (Point 4.2.).

[64] Cl. VANDERSLEYEN, *L'Égypte et la vallée du Nil 2. De la fin de l'Ancien Empire à la fin du Nouvel Empire*, Paris, 1995, p. 55, mais faisant référence aux travaux de W. Helck sur le sujet.

[65] L. POSTEL, *op. cit.*, p. 380.

[66] À propos de la stèle du général Nesoumontou du Musée du Louvre (inv. C 1). Le passage cité par Chr. Barbotin (lignes 12-14) ne permet pas de conclure que ce conflit fut « manifestement dur et traumatisant » puisqu'il fait avant tout mention de mouvements de troupes et de la victoire de ces dernières sur des ennemis (*ḫrjw* et *ḫftjw*) du souverain. L'absence de précision quant à la localisation ou l'identité des ennemis n'est pas un indice selon moi d'une ignominie gardée sous silence. En outre, au vu

s'apparente plus à la présence de squatteurs sans vergogne plutôt qu'à un envahissement « par des émeutiers »[68]. Aussi, il me paraît excessif – et surtout infondé – de tirer du texte que « la révolte avait lieu également au niveau national »[69]. Il me semble surtout qu'aucun élément véritablement tangible ne permet de lier l'état de dévastation et de trouble que connaissent les environs du temple de Montou à Tôd – tel que repris par l'inscription – et d'éventuels heurts qui auraient eu lieu suite à la prise de pouvoir de Sésostris Ier. Rien n'indique d'ailleurs que la relation qui est faite des pillards et de la lutte contre ceux-ci ne puisse pas être un *topos* littéraire destiné à mettre en valeur l'action de renouvellement architectural du temple par le souverain[70].

À défaut donc d'une « guerre civile », le couronnement de Sésostris Ier dut à tout le moins se dérouler dans une ambiance de suspicion et de méfiance à l'égard de son entourage si le jeune souverain a appliqué les conseils de son défunt père transmis dans son *Enseignement* :

> « (IIa) Garde-toi des subalternes, d'eux rien n'advient, (IIb) tout le monde place son cœur en direction de sa peur. (IIc) Ne t'approche pas d'eux lorsque tu es seul. (IId) Ne fais pas confiance à un frère, ne connais aucun ami. (IIe) Ne crée pas de confident, cela ne mène à rien.
> (IIIa) (Pendant) ton sommeil, garde ton cœur toi-même, (IIIb) en effet, il n'existe personne pour quiconque le jour du malheur. »

Le panégyrique dressé par Sinouhé à Amounenchi de son nouveau pharaon contrebalance les propos de l'*Enseignement d'Amenemhat* et fournit une vision plus heureuse de la prise de pouvoir de Sésostris Ier, mais il est peu probable qu'il ait pu en être autrement dans un tel texte laudatif :

> « (R90) (…) Il a saisi (la royauté) grâce à l'amour (R91), ses citoyens l'aiment plus qu'eux mêmes, ils se réjouissent grâce à lui (R92) plus que (grâce à) leur dieu, les hommes surpassent les femmes en acclamations grâce à lui, (R93) maintenant qu'il est roi. Il a saisi (la royauté) dans l'œuf. (…) (R95) Ce pays est heureux depuis qu'il le gouverne. »

du texte marquant la véracité rhétorique des propos de Nesoumontou (col. 17-19), rien n'interdit de lier ces ennemis anonymes aux Mentjou de la colonne 20. Enfin, les éventuelles traces d'incendies observables sur certains bas-reliefs en calcaire provenant de Tôd (surface rougie sous la chaleur) ne pourront être réellement rapprochées des incendies (de portes et non de murs) du texte de fondation de Sésostris Ier qu'à l'issue d'une datation par thermoluminescence, tout en gardant à l'esprit la nature idéologique d'un tel texte de fondation qui ne peut pas prétendre être un état des lieux objectif. *Contra* Chr. BARBOTIN, *La voix des hiéroglyphes. Promenade au département des antiquités égyptiennes du musée du Louvre*, Paris, 2005, p. 142-144, cat. 78.

[67] N. FAVRY, *Sésostris Ier et le début de la XIIe dynastie* (Les Grands Pharaons), Paris, 2009, p. 40-42. L'auteur signale que, selon elle, « les troubles dont parle Sinouhé ont (…) bien eu lieu et la répression menée par le nouveau roi fut, apparemment, assez violente et brutale » (p. 42). Cependant, Sinouhé ne mentionne pas de troubles dans sa *Biographie*, tout juste dit-il qu'il renonce à se rendre à la Résidence « (R30) (…) (car) j'ai pensé (R31) que se produiraient des luttes intestines et que (je pourrais) n'être plus vivant après cela. » Sa fuite l'empêche définitivement d'être le témoin de quelque échauffourée que ce soit. Voir également le passage où Sinouhé décrit ces événements à Amounenchi « (R59) (…) Alors je lui ai dit : (R60) "C'est Séhetepibrê qui s'est en allé vers l'horizon. (R61) On ne savait pas ce qui adviendrait à cause de cela." »

[68] N. FAVRY, *op. cit.*, p. 40.

[69] N. FAVRY, *op. cit.*, p. 41. Cette interprétation est probablement induite par la traduction que proposent Chr. Barbotin et J.J. Clère de la colonne 30 de l'inscription (Chr. BARBOTIN, J.J. CLERE, *loc. cit.*, p. 9). Il me semble par ailleurs délicat d'inférer de la biographie de Hapidjefaï, nomarque d'Assiout à cette époque, l'existence d'une lutte « contre *des milliers de dissidents* (sic), soit des personnes extérieures à sa propre région et qui auraient déferlé dans tout le pays », et que ces combats soient précisément ceux qui se seraient déroulés au début du règne de Sésostris Ier. N. FAVRY, *op. cit.*, p. 42. Pour la biographie de Hapidjefaï, voir le relevé proposé par F.Ll. GRIFFITH, *The Inscriptions of Siût and Dêr Rîfeh*, Londres, 1889, pl. 4-6.

[70] D. Franke signale d'ailleurs que l'inscription de Sésostris Ier à Tôd « freilich verkleidet in das propagandisch-literarische Genre der Restaurationinschrift ». D. FRANKE, « Compte rendu de W.K. Simpson, *Personnel Accounts of the Early Twelfth Dynasty : Papyrus Reisner* IV. Transcription and Commentary. With Indices to Papyri Reisner I-IV and Palaeography to Papyrus Reisner IV, Section F, G prepared by Peter Der Manuelian, Boston, 1986 », *BiOr* 45 (1988), col. 101. L'auteur propose, à titre d'hypothèse, de dater ce texte de l'an 25, au moment de la famine qui paraît toucher une partie de l'Egypte. L'idée ne me paraît cependant pas pouvoir être étayée par quelque preuve que ce soit. D. FRANKE, *ibidem*.

Enfin, quelles qu'en aient été les modalités effectives[71], la montée sur le trône de Sésostris Ier est décrite dans ces textes comme étant la continuation légitime du règne de son père Amenemhat Ier, succession voulue par les dieux[72] et que ne peut par conséquent pas remettre en cause l'assassinat perpétré par des hommes :

> « (XVa) Figure-toi que j'ai fait ce qui précède, j'ai dirigé pour toi ce qui arrive. (XVb) Moi j'ai rassemblé pour toi les choses qui étaient dans mon cœur. (XVc) Tu portes la Couronne Blanche de la descendance divine. (XVd) Le sceau est à sa place, ainsi que je l'ai institué pour toi. (XVe) Je suis descendu dans la barque de Rê, (XVf) Ta royauté s'est levée, advenant (comme) précédemment, (XVg) en tant que celui que j'ai engendré en elle (?). (XVh) Elève tes monuments, construis ton tombeau. (XVi) Garde-toi des *Rekhyt* (?), (XVj) de celui qui n'a pas désiré être aux côtés (?) de ta Majesté V.S.F. »[73]

Nouvel Horus sur le trône de son père, Sésostris Ier fait établir sa titulature complète[74] qu'il conçoit comme un prolongement de celle d'Amenemhat Ier :

« L'Horus Ankh-mesout, Celui des Deux Maîtresses Ankh-mesout, l'Horus d'Or Ankh-mesout, le Roi de Haute et Basse Égypte Kheperkarê, le Fils de Rê Sésostris. »

La triple répétition du nom de Ankh-mesout reprend celle opérée pour le nom de Ouhem-mesout de son père[75]. Si l'on s'accorde à voir dans le changement de titulature d'Amenemhat Ier une volonté de rupture vis-à-vis des souverains de la 11ème dynastie, ce que traduit le terme Ouhem-mesout – littéralement « Renouvellement de par la création »[76] – l'adoption par son fils du nom de Ankh-mesout – soit « Vivant de par la création » – place au contraire ce dernier dans la continuation et la pérennité de l'œuvre de son prédécesseur. Cette traduction du nom de Ankh-mesout comprend la locution comme un « adjectif + accusatif de relation », *mesout* étant alors l'expression de l'acte fondateur de la 12ème dynastie par Amenemhat Ier, et *ankh* le manifeste de Sésostris Ier d'être vivant relativement à cette création. Le

[71] Le *Papyrus dramatique du Ramesseum* est souvent considéré comme le synopsis des rituels ayant eu lieu à l'occasion du couronnement du roi. Voir en premier lieu son éditeur K. SETHE, *Dramatische Texte zu altägyptische Mysterienspielen* (UGAÄ 10), Leipzig, 1928. Cette vision strictement utilitariste a été par la suite remise en question à partir des années 1980. Voir pour une approche récente du texte D. LORAND, *Le Papyrus dramatique du Ramesseum. Etude des structures de la composition* (*Lettres Orientales* 13), Leuven, 2009. Voir également, pour des idées similaires à propos du papyrus comme document lié à la prise de pouvoir rituelle du nouveau souverain à la mort de son père, l'intéressante démonstration de J. QUACK, « Zur Lesung und Deutung der Dramatischen Ramesseumpapyrus », *ZÄS* 133 (2006), p. 72-89. L'auteur propose une lecture convaincante du document, qui modulent les hypothèses développées dans mon ouvrage consacré au sujet. Les recherches de Th. Schneider et de Chr. Geisen apporteront sans doute encore un éclairage nouveau sur ce texte. Th. SCHNEIDER, « Neues zum Verständnis des Dramatischen Ramesseumspapyrus : Vorschläge zur Übersetzung der Szenen 1-23 », dans B. ROTHÖHLER et A. MANISALI (éd.), *Mythos und Ritual. Festschrift für Jan Assmann zum 70. Geburtstag* (*Religionwissenschaft. Forschung und Wissenschaft*, 5), Berlin, 2008, p. 27-52 ; Chr. GEISEN, thèse de doctorat en cours à l'University of Toronto (Canada) consacrée au *Papyrus dramatique du Ramesseum*.

[72] Voir en ce sens la prédestination de Sésostris Ier évoquée ci-dessus dans la *Biographie de Sinouhé*, le *Rouleau de Cuir de Berlin*, la stèle de Florence inv. 2540 dédiée par le général Montouhotep à Bouhen et l'inscription du temple de Montou à Tôd.

[73] Voir pour la formule *m jr(w) n.i m-qꜣb jry* de la ligne XVg : Cl. OBSOMER, « Sinouhé l'Égyptien et les raisons de son exil », *Le Muséon* 112 (1999), p. 263, n. 226 ; *Idem*, « Littérature et politique sous le règne de Sésostris Ier », *Égypte Afrique & Orient* 37 (2005), p. 37, n. 31. Selon Cl. Obsomer c'est précisément parce que Sésostris Ier est né fils de roi (à l'inverse de son père), qu'il peut légitimement lui succéder sur le trône en respectant ainsi les usages de la 11ème dynastie. Sur les raisons de la légitimité de Sésostris Ier sur le trône d'Égypte d'après le *Papyrus dramatique du Ramesseum*, voir également D. LORAND, *op. cit.*, chapitre 6.

[74] Pour une étude combinatoire des éléments constitutifs de la titulature de Sésostris Ier, voir l'ouvrage récent de R. GUNDLACH, *Die Königsideologie Sesostris' I. anhand seiner Titulatur* (*Königtum, Staat und Gesellschaft früher Hochkulturen* 7), Wiesbaden, 2008. On notera cependant que de nombreuses pièces n'ont pas été intégrées dans le corpus de l'auteur, en particulier des tables d'offrandes et des vestiges statuaires, et que l'ouvrage souffre d'un manque d'analyse et d'une réelle conclusion sur l'idéologie royale au regard de la titulature de Sésostris Ier.

[75] Pour la titulature complète d'Amenemhat Ier, voir ci-dessus.

[76] Sur cet aspect de la titulature du souverain, voir L.M. BERMAN, *op. cit.*, p. 3-4, et plus généralement sur la portée du terme *ouhem mesout*, A. NIWINSKI, « Les périodes *wḥm mswt* dans l'histoire de l'Égypte : un essai comparatif », *BSFE* 136 (1996), p. 5-26.

souverain est vivant dans, grâce à et à cause de la création Ouhem-mesout de son père[77]. Il est « Vivant de par la création », c'est-à-dire qu'il vit parce qu'il *est* création. Ce pont entre les deux règnes est fondamental dans le contexte politique de l'accession au trône de Sésostris, d'autant plus que le protocole royal constitue « le cadre idéologique à l'action royale et annonce les grandes orientations que Pharaon entend donner à son règne » comme le souligne L. Postel[78]. En prétendant être celui qui vit dans la dynastie inaugurée par son père, il assoit sa famille sur le trône d'Égypte et met définitivement fin – de manière programmatique – à la contestation de sa légitimité. En tant que « Vivant de par la création », il est aussi celui que les dieux originels consacrent comme le garant terrestre de l'entretien de la création, dans une relation de prédestination qui est fréquemment rappelée dans les textes de fondation des sanctuaires divins. Il est ainsi l'incarnation de la nouvelle *première fois* initiée par son prédécesseur et qui s'est matérialisée dans les décennies précédentes par l'érection d'une nouvelle capitale à *Amenemhat-Itj-Taouy*, nouveau foyer de la restauration de Maât[79]. La notion de Ankh-mesout donne un nom, dès l'accession au trône de Sésostris Ier, à la gigantesque œuvre de restauration des temples divins en Égypte, à l'affirmation du pouvoir royal tant en Égypte qu'en périphérie, et à l'exploitation intense des richesses minéralogiques conservées dans le corps montagneux des dieux.

1.1.3. De l'an 1 à l'an 10 : une décennie de projets architecturaux

Parmi les premières réalisations du jeune souverain, le parachèvement du complexe funéraire de son père Amenemhat Ier à Licht Nord occupe une place prépondérante. L'ampleur de l'état d'inachèvement de la pyramide et du temple cultuel du fondateur de la 12ème dynastie au moment de l'accession au trône de Sésostris Ier ne peut cependant pas être déterminée avec précision. Le bloc découvert à la base du flanc ouest de la pyramide, portant une *Control Note* de l'an 1, 2ème mois de la saison *chemou*, est considéré par F. Arnold comme un bloc provenant du « core » de la pyramide bien que sa localisation exacte soit incertaine puisqu'il n'a pas été découvert en place[80]. Cela pourrait néanmoins indiquer qu'une partie de l'édifice restait en chantier au début du règne de Sésostris Ier, peut-être concomitamment à la réalisation des reliefs figurant, ensemble, Amenemhat Ier et son fils devenu roi[81].

Mis au jour par la mission française de J.-E. Gautier et G. Jéquier en 1895-1896[82], puis rejoints par ceux dégagés par la mission du Metropolitan Museum of Art de New York en 1907[83] et 1908[84], ces quelques blocs proviennent des fondations des murs du temple funéraire d'Amenemhat Ier et non de leur élévation. Leur découverte, en fondation, indique leur obsolescence en tant que décor visible lors de leur récupération, quel que soit leur emplacement original[85]. L'intérêt historique de ces blocs réside dans la

[77] Dans son article, R. Leprohon propose d'analyser *ankh* comme un « Prospective *sdm.f* (…), the young king (…) proclaiming "(Long) Live the (Re)birth," i.e. "(Long) Live (my father's) Renaissance" » avec une signification équivalente au français « Vive le Roi ! ». R.J. LEPROHON, « The Programmatic Use of the Royal Titulary in the Twelfth Dynasty », *JARCE* 33 (1996), p. 167.

[78] L. POSTEL, *op. cit.*, p. 2. Voir également E. HORNUNG, « Politische Planung und Realität im alten Ägypten », *Saeculum* 22 (1971), p. 48-52.

[79] Pour l'importance de la fondation d'une nouvelle cité conçue comme le nouveau tertre primordial accueillant la création, A. NIWINSKI, *loc. cit.*, p. 16-17.

[80] F. ARNOLD, *The Control Notes and Team Marks* (The South Cemeteries of Lisht II / *PMMAEE* XXIII), New York, 1990, p. 61, A2. Pour son attribution au règne de Sésostris Ier et non à celui de son père, voir ci-dessus (Point 1.1.2.)

[81] Blocs Metropolitan Museum of Art de New York MMA 08.200.9, MMA 08.200.10, MMA 09.180.13 ; Musée égyptien du Caire JE 31878. Publiés en dessin au trait par J.-E. GAUTIER, G. JÉQUIER, *Mémoire sur les fouilles de Licht* (*MIFAO* 6), Le Caire, 1902, respectivement aux fig. 112, 110, 113 et 111. Pour des photographies, voir W.C. HAYES, *The Scepter of Egypt : A Background for the Study of the Egyptian Antiquities in the Metropolitan Museum of Art. Part 1 : From the Earliest Times to the End of the Middle Kingdom*, New York, 1990⁴, fig. 104 ; M. EATON-KRAUSS, « Zur Koregenz Amenemhets I. und Sesostris I. », *MDOG* 112 (1980), Abb. 1.

[82] J.-E. GAUTIER, G. JÉQUIER, *op. cit.*, p. 94-97, fig. 108-114.

[83] A.M. LYTHGOE, « The Egyptian Expedition », *BMMA* 2 (1907), p. 115-116.

[84] A.C. MACE « The Egyptian Expedition : III. The Pyramid of Amenemhat », *BMMA* 3 (1908), p. 187.

[85] Leur utilisation primitive dans le temple funéraire d'Amenemhat Ier pourrait apparait comme une évidence eu égard à leur décor : culte du souverain par son fils Sésostris Ier représenté en tant que pharaon, accueil du roi par plusieurs divinités. Cependant, d'après Do. Arnold, rien ne laisse croire à l'existence de plusieurs phases de construction et de modification du décor du temple funéraire d'Amenemhat Ier, dont ces blocs seraient les vestiges d'un premier état décoratif. Il faut plus probablement y

mention *nswt ḏs.f* « le roi lui-même » qui accompagne le nom de Sésostris Iᵉʳ. Mais la présence du terme « le roi lui-même » ne peut pas indiquer la détention de prérogatives pleinement royales de la part de Sésostris Iᵉʳ lors de sa corégence avec son père (en tant que « corégent junior »), ni un investissement personnel dans la supervision des travaux menés, sous la corégence toujours, sur le site du temple funéraire d'Amenemhat Iᵉʳ[86]. Il s'agit en effet, comme le suggérait déjà M. Gitton[87], d'une désignation du roi en tant qu'officiant réel du culte de son père, en lieu et place de toute autre personne. En tant que telle, la décoration de ces blocs, loin de présenter une image conventionnelle du souverain en train de rendre hommage à une divinité – en l'occurrence son père défunt[88] – insiste sur la profonde dévotion de Sésostris Iᵉʳ vis-à-vis de son prédécesseur, et Cl. Obsomer d'estimer que ce document a très certainement une « valeur historique », le roi ayant « effectivement » remplacé – même ponctuellement – le prêtre chargé du culte funéraire d'Amenemhat Iᵉʳ[89].

Par ailleurs, sans que les hypothèses ne soient exclusives, cette présence du nouveau pharaon dans un monument dédié au culte de son père peut également avoir été conçue dans un but politique, à savoir légitimer son propre pouvoir. Le fils aîné est en effet chargé du culte funéraire de son père, et son accomplissement fait de lui le successeur légitime du défunt[90]. La contribution de L. Gabolde sur les temples mémoriaux de Thoutmosis II et Toutankhamon avait déjà pointé l'importance pour le nouveau roi de se faire reconnaître légitime par l'accomplissement des rites d'enterrements et du culte funéraire de son prédécesseur[91]. C'est ainsi que Ay s'est fait représenter de manière inhabituelle en prêtre *sem* dans la

voir les restes d'un édifice à plan complexe (au vu du nombre de linteaux et de montants de portes révélés par les fouilles), peut-être bâti à l'occasion de la fondation de la ville de *Itj-Taouy*, et restant en fonction jusqu'à ce que le temple funéraire d'Amenemhat Iᵉʳ soit édifié à proximité de la nouvelle capitale – notamment à l'aide de ces blocs. Notre méconnaissance actuelle de la ville ancienne de Licht et la reprise des débats sur les constructions d'Amenemhat Iᵉʳ rend plausible cette hypothèse à défaut de l'assurer. Voir les réflexions de D.P. SILVERMAN, « Non-Royal Burials in the Teti Pyramid Cemetery and the Early Twelfth Dynasty », dans D.P. SILVERMAN, W.K. SIMPSON et J. WEGNER (éd.), *Archaism and Innovation : Studies in the Culture of Middle Kingdom Egypt*, New Haven – Philadelphia, 2009, p. 47-101, part. p. 72-78 ; ainsi que celles de E. BROVARSKI, « False Doors and History : The First Intermediate Period and Middle Kingdom », dans D.P. SILVERMAN, W.K. SIMPSON et J. WEGNER (éd.), *op. cit.*, p. 359-423, part. Appendix A. La présence de Sésostris Iᵉʳ s'expliquerait, d'après Do. Arnold, par la période de corégence de 10 ans entre les deux souverains. Do. Arnold, communication personnelle, 2 juillet 2008. Voir également les cartels du musée new yorkais. Pour ma part, et en l'état de la documentation disponible, cette dernière hypothèse me semble peu envisageable, d'autant moins qu'elle fait intervenir une corégence dont rien ne vient étayer l'existence. À propos de ces reliefs, voir l'étude annoncée par D. Arnold et P. Jánosi après une reprise de ce dossier en 2006-2007 dans les archives du Metropolitan Museum of Art.

[86] Cl. OBSOMER, *Sésostris Iᵉʳ. Etude chronologique et historique du règne* (Connaissance de l'Égypte ancienne 5), Bruxelles, 1995, p. 88-94 (avec bibliographie pour les différentes interprétations).

[87] M. GITTON, « Compte rendu de W.M.J. Murnane, *Ancient Egyptian Coregencies*, Chicago, 1977 », *CdE* LIV (1979), p. 264. Cl. OBSOMER, *ibidem*, particulièrement p. 92-93.

[88] Il n'y a pas de raison de croire qu'Amenemhat Iᵉʳ était toujours vivant lorsque ces reliefs ont été réalisés. Voir l'analyse de Cl. OBSOMER, *ibidem*, particulièrement p. 93-94 à propos du linteau Caire JE 31878 montrant Sésostris Iᵉʳ offrant des pots *nou* à son père défunt. Voir déjà W.C. HAYES, *op. cit.*, p. 174 ; E. BLUMENTHAL, « Die erste Koregenz der 12. Dynastie », *ZÄS* 110 (1983), p. 112.

[89] Cl. OBSOMER, *op. cit.*, p. 93.

[90] Voir à ce sujet le commentaire réservé aux formules 30 à 41 des *Textes des Sarcophages* par H. Willems à propos du rapport étroit établi entre le père défunt et le fils aîné à l'occasion du culte funéraire et ses implications sur la légitimité du fils dans la succession. H. WILLEMS, *Les Textes des Sarcophages et la démocratie. Eléments d'une histoire culturelle du Moyen Empire égyptien. Quatre conférences présentées à l'Ecole Pratique des Hautes Etudes. Section des Sciences Religieuses. Mai 2006*, Paris, 2008, p. 196-220. Voir également les exemples rassemblés par P. Vernus à propos des particuliers, notamment : « J'ai enterré mon père…j'ai assuré la décoration de sa tombe, j'ai érigé ses statues conformément à ce que fait un héritier excellent, aimé de son père, qui enterre son père » (*Urk*. I, 267, 9-14). P. VERNUS, *Essai sur la conscience de l'Histoire dans l'Égypte pharaonique* (Bib. de l'Ecole des Hautes Etudes. Sc. Hist. et phil. 332), Paris, 1995, p. 45.

[91] L. GABOLDE, « Les temples « mémoriaux » de Thoutmosis II et Toutânkhamon (un rituel destiné à des statues sur barques) », *BIFAO* 89 (1989), p. 127-178. L'interprétation du *Papyrus dramatique du Ramesseum*, reprise de l'étude de W. HELCK par l'auteur, ne peut plus à mon sens être suivie, de même que le parallélisme avec la tombe de Kherouef (TT 192) suggéré par H. Altenmüller. L. GABOLDE, *loc. cit.*, p. 177-178. W. HELCK, « Bemerkungen zum Ritual des Dramatischen Ramesseumspapyrus », *Orientalia* 23 (1954), p. 383-411 ; H. ALTENMÜLLER, « Zur Lesung und Deutung des Dramatischen Ramesseumpapyrus », *JEOL* 19 (1965-1966-1967), p. 421-442. Voir sur ce point D. LORAND *Le Papyrus dramatique du Ramesseum. Etude des structures de la composition* (Lettres Orientales 13), Leuven, 2009, p. 61-70, 94-99 ; *Idem*, « Quand texte et image décrivent un même événement. Le cas du jubilé de l'an 30 d'Amenhotep III dans la tombe de Khérouef (TT 192) », dans M. BROZE, C. CANNUYER et F. DOYEN (éd.), *Interprétation. Mythes, croyances et images au risque de la réalité. Roland Tefnin in memoriam* (Acta Orientalia Belgica XXI), Bruxelles – Louvain-la-Neuve, 2008, p. 77-92 ; *Idem*, « Les relations texte-image dans la tombe thébaine de Khérouef (TT 192). Les scènes de jubilé d'Amenhotep

tombe KV 62 du jeune Toutankhamon, et a élaboré le titre de « père-divin ». Quant à Thoutmosis III, il n'hésite pas à réinhumer Thoutmosis Ier dans une nouvelle tombe, déménageant la momie de son ancêtre de la tombe KV 20, aménagée par Hatchepsout, vers la tombe KV 38[92]. En outre, il va modifier la décoration du temple funéraire de son père Thoutmosis II, la *Chesepet-ankh* édifiée par Hatchepsout dans le but de justifier sa présence sur le trône en utilisant la mémoire de son demi-frère aux dépens de son neveu Thoutmosis III[93]. On comprend mieux dès lors, après l'assassinat de son père dans une conspiration de palais, l'importance que revêtait aux yeux de Sésostris Ier le fait d'être représenté en tant qu'officiant effectif (« le roi lui-même ») lors des rituels cultuels d'Amenemhat Ier. L'attachement du nouveau souverain à faire parachever le complexe funéraire de son père dans les premières années de son règne doit également, il me semble, être appréhendé au regard de cette puissance légitimante qu'est le culte filial. Ce dernier trouve sans doute une autre expression dans la dédicace d'un guéridon en granit aux noms des deux souverains Amenemhat Ier et Sésostris I[er94].

Une inscription de l'an 1 a été relevée par W.M.F. Petrie à hauteur de la première cataracte. Outre le nom du souverain inscrit dans un cartouche, le texte présente une formule *hetep-di-nesout* à Satet (?), mais son bénéficiaire est inconnu, de même que la motivation de l'inscription[95].

L'intendant Antef a marqué sa présence au Ouadi Hammamat en l'an 2, 3ème mois de la saison *peret*, jour 20, mais il n'a pas mentionné les raisons de sa venue en ces lieux, ni les éventuels membres de son expédition[96]. La date mentionnée par Antef est cependant inhabituelle au Ouadi Hammamat, la plupart des travaux d'extraction de pierre se faisant plus tôt dans l'année, entre le 2ème mois d'*akhet* et le 1er mois de *peret* au plus tard, probablement pour bénéficier de conditions climatiques plus favorables et éviter la fournaise estivale du désert oriental[97]. Il faut peut-être y voir un parallèle de l'inscription de Henenou datée de l'an 8, 1er mois de la saison *chemou*, jour 3 du règne de Séankhkarê Montouhotep III[98], dans laquelle Henenou dit avoir extrait des pierres du Ouadi Hammamat à son retour de Pount, cette étape étant dès lors secondaire à l'objectif premier de sa mission. Il se pourrait dès lors qu'Antef soit lui aussi passé à cet endroit de manière opportuniste, mais sans que l'on connaisse la motivation initiale de son déplacement.

En l'an 3, le 3ème mois de la saison *akhet*, jour 8, soit exactement deux ans après l'assassinat d'Amenemhat Ier, le pharaon Sésostris Ier aurait annoncé à son entourage sa volonté de procéder à des travaux dans le *Grand Château* d'Atoum à Héliopolis d'après le *Rouleau de Cuir de Berlin* :

> « (I.4) (…) Voyez, ma Majesté décide de travaux et pense à un projet qui soit une chose utile pour (I.5) l'avenir. Je vais faire un monument et établir des décrets imprescriptibles pour Horakhty. (…) (I.15) Je vais faire des travaux dans le *Grand Château* pour (mon) père Atoum puisqu'il (m')a donné son étendue lorsqu'il m'a donné de saisir (la royauté ?), (I.16) je vais alimenter son autel sur terre, je vais bâtir mon temple dans son voisinage. On se remémorera mon excellence (I.17) dans sa demeure, ce sera ma renommée que son temple, ce sera mon monument que le canal. »

III en l'an 37 », dans V. ANGENOT et E. WARMENBOL (éd.), *Thèbes aux 101 portes. Mélanges à la mémoire de Roland Tefnin* (*MonAeg* XII / Imago 3), Bruxelles, 2010, p. 119-133.

[92] L. GABOLDE, *loc. cit.*, p. 176-178.

[93] D. LABOURY, *La statuaire de Thoutmosis III. Essai d'interprétation d'un portrait royal dans son contexte historique* (*AegLeod* 5), Liège, 1998, p. 561.

[94] Metropolitain Museum of Art de New York, MMA 63.46. H.G. FISCHER, « Two Royal Monuments of the Middle Kingdom Restored », *BMMA* 22 (1964), p. 239-245 ; *Idem*, « Offering Stands from the Pyramid of Amenemhet I », *MMJ* 7 (1973), p. 123-126. Sur ce type d'objet, voir également le guéridon en porphyre de Sésostris Ier conservé au British Museum de Londres, EA 32174 (inédit ?).

[95] W.M.F. PETRIE, *A Season in Egypt, 1887*, Londres, 1888, p. 12, pl. X, n° 271.

[96] G. GOYON, *Nouvelles inscriptions rupestres du Wadi Hammamat*, Paris, 1957, p. 89-90, n° 67, pl. XXVI.

[97] Cl. OBSOMER, *op. cit.*, p. 364, n. 5.

[98] J. COUYAT, P. MONTET, *Les inscriptions hiéroglyphiques et hiératiques du Ouâdi Hammâmât* (*MIFAO* 34), Le Caire, 1912, p. 81-84, n° 140, pl. XXXI.

Le *Rouleau de Cuir de Berlin* (ÄM 3029)[99] qui conserverait le récit de cette audience royale date du règne d'Amenhotep II, mais il ne faut sans doute pas y voir l'œuvre pseudépigraphe d'un « historien » égyptien de cette époque comme l'a suggéré Ph. Derchain[100]. Il s'agit sans doute d'une copie effectuée par un scribe du milieu de la 18ème dynastie sur la base soit d'un papyrus, soit – plus vraisemblablement – à partir d'une inscription monumentale dont la logique voudrait qu'elle se situe dans le sanctuaire d'Héliopolis et date précisément du règne de Sésostris I[er][101]. Le texte s'apparente à la *Königsnovelle* et, d'après D. Franke[102], n'est pas sans rappeler plusieurs autres inscriptions du souverain, dont les dédicaces des temples de Montou à Tôd[103], de Satet à Éléphantine[104] et d'Amon-Rê à Karnak[105]. Le probable original est aujourd'hui malheureusement perdu, et le texte du *Rouleau de Cuir* ne détaille pas la nature des interventions entreprises par le pharaon. Le récit passe en effet directement du discours tenu par le roi au chancelier – anonyme[106] – chargé de l'exécution des travaux à l'acte de fondation du nouveau bâtiment lors de la cérémonie de « tendre le cordeau ». À défaut d'être précis, le document fournirait à tout le moins – et par la copie de la date sésostride – un *terminus post quem* pour l'embellissement du *Grand Château* d'Atoum à Héliopolis[107].

L'année suivante, en l'an 4, […] mois de la saison *peret* (?), Ibes signale sur une inscription à el-Girgaoui en Basse Nubie qu'il est arrivé avec une patrouille en ces lieux, probablement en provenance de Bouhen ou d'Aniba, sans qu'il ait à rendre compte de combats dans la région. Par ailleurs, il indique que les prospecteurs qui l'accompagnent ne ramèneront rien de *Ta-Nehesy*, le pays nubien[108].

Deux stèles découvertes dans le Bloc G de la ville de Bouhen, mais provenant sans aucun doute du temple édifié à proximité sous le règne de Sésostris Ier puis rebâti au Nouvel Empire[109], sont datées de l'an 5, 1er mois de la saison *chemou* (stèle Philadelphia E 10995[110]) et de l'an 5, 2ème mois de la saison *chemou*

[99] Voir, au sein d'une abondante bibliographie, A. DE BUCK, « The Building inscription of the Berlin Leather Roll », *AnOr* 17 (1938), p. 48-57 ; H. GOEDICKE, « The Berlin Leather Roll (P Berlin 3029) », dans *Festschrift zum 150jährigen bestehen des Berliner Ägyptischen Museums*, Berlin, 1974, p. 87-104 ; J. OSING, « Zu zwei literarischen Werken des Mittleren Reiches », dans J. OSING et E.K. NIELSEN (éd.), *The Heritage of Ancient Egypt. Studies in Honor of Erik Iversen* (*CNIP* 13), Copenhague, 1992, p. 109-119 ; Ph. DERCHAIN, « Les débuts de l'histoire [Rouleau de cuir Berlin 3029] », *RdE* 43 (1992), p. 35-47.

[100] Ph. DERCHAIN, *loc. cit.*, p. 35-47. Contre cette idée, voir la contribution de A. PICCATO, « The Berlin Leather Roll and the Egyptian Sense of History », *LingAeg* 5 (1997), p. 137-159, particulièrement p. 137-144. Voir déjà Cl. OBSOMER, *op. cit.*, p. 134 ainsi que D. FRANKE, *Das Heiligtum des Heqaib auf Elephantine : Geschichte eines Provinzheiligtums im Mittleren Reich* (*SAGA* 9), Heidelberg, 1994, p. 180, n. 487 ; D. FRANKE, « Sesostris I., „König der beiden Länder" und Demiurg in Elephantine », dans P. DER MANUELIAN (éd.), *Studies in Honor of William Kelly Simpson*, Boston, 1996, p. 294, n. 59. Pour une discussion à ce sujet, voir ci-après (Point 3.2.18.1.).

[101] Le texte original ne peut en aucun cas être celui gravé sur la face sud du mur d'ante sud appartenant au portique de façade du temple d'Amon-Rê de Karnak comme le suggère S. DESPLANCQUES, « L'implication du Trésor et de ses administrateurs dans les travaux royaux sous le règne de Sésostris Ier », *CRIPEL* 23 (2003), p. 20.

[102] D. FRANKE, *loc. cit.*, p. 294, n. 59.

[103] Chr. BARBOTIN, J.J. CLÈRE, « L'inscription de Sésostris Ier à Tôd », *BIFAO* 91 (1991), p. 1-32.

[104] W. SCHENKEL, « Die Bauinschrift Sesostris'I. im Satet-Tempel von Elephantine », *MDAIK* 31 (1975), p. 109-125 ; W. HELCK, « Die Weihinschrift Sesostris'I. am Satet-Tempel von Elephantine », *MDAIK* 34 (1978), p. 69-78.

[105] L. GABOLDE, *Le « Grand château d'Amon » de Sésostris Ier à Karnak. La décoration du temple d'Amon-Rê au Moyen Empire* (MAIBL 17), Paris, 1998, p. 40-43, §58-59.

[106] Pour un commentaire sur cet anonymat pouvant cacher l'Institution du Trésor plutôt que faire référence à un individu précis, voir S. DESPLANCQUES, *loc. cit.*, p. 21-22.

[107] Les *Annales héliopolitaines* de Sésostris Ier mises au jour, en remploi, dans le pavement de la porte fatimide de Bab el-Taoufiq au Caire ne sont pas évoquées ici. Bien que couvrant une période de cinq années consécutives, l'absence de numérotation ordinale des années ne permet pas de fixer avec certitude au sein des 45 années de règne du pharaon les événements consignés. Voir L. POSTEL, I. REGEN, « Annales héliopolitaines et fragments de Sésostris Ier réemployés dans la porte de Bâb al-Tawfiq au Caire », *BIFAO* 105 (2005), p. 229-293. Voir également plus loin à propos de la fête-*sed* de l'an 31 (Point 1.1.5.), ainsi que le chapitre consacré aux réalisations architecturales du souverain (Point 3.2.18.)

[108] Z. ZABA, *Rock Inscriptions of Lower Nubia. Czechoslovak Concession*, Prague, 1974, p. 74-76, fig. 98, 101-102, n° 53. Voir le commentaire éclairant apporté par Cl. OBSOMER, *op. cit.*, p. 270-274, p. 652-653, doc. 105.

[109] D. RANDALL-MACIVER, C. LEONARD WOOLLEY, *Buhen, Text* (Eckley B. Coxe Junior Expedition to Nubia vol. III), Philadelphia, 1911, p. 9-16 (reconstruction du temple sous Hatchepsout et Thoutmosis III), p. 94 (temple du Moyen Empire).

[110] H.S. SMITH, *The Fortress of Buhen. The Inscriptions* (MEES 48), Londres, 1976, p. 58-59, pl. LXXII, 3. Conservée au University of Pennsylvania Museum of Archaeology and Anthropology de Philadelphia.

(stèle EES 882[111])[112]. Les deux documents ne comportent guère plus qu'une date et une titulature au sein de laquelle Sésostris Ier est dit « aimé des dieux de Ouaouat » (stèle Philadelphia E 10995) et « aimé de Khnoum Qui-est-à-la-tête-de-[la-cataracte] » (stèle EES 882). Pourtant, bien que laconiques, elles attestent de l'état d'avancement des travaux dans la forteresse de Bouhen, voire leur achèvement si les stèles commémorent l'inauguration des bâtiments comme le pense Cl. Obsomer[113]. Le début du chantier remonte très certainement à la campagne de l'an 29 d'Amenemhat Ier dirigée par le vizir Antefoqer dont le but était de « faire tomber Ouaouat »[114] et qui se serait soldée par le massacre des populations de Ouaouat, en ce compris de celui que le scribe Reniqer appelle « le Nubien »[115]. La main d'œuvre requise par cette entreprise provient probablement de la région nouvellement conquise, notamment via le camp *kheneret* construit à el-Girgaoui par les soldats égyptiens en cours de campagne pour abriter/surveiller une partie des populations déplacées et des militaires faits prisonniers[116].

La forteresse de Bouhen est installée sur la rive gauche du Nil, en aval de la deuxième cataracte et à quelque distance de vestiges pharaoniques remontant à l'Ancien Empire. Sa construction se caractérise par le gigantisme de ses structures architectoniques, par ailleurs indispensable afin d'assurer la permanence de l'occupation égyptienne en Basse Nubie[117].

Tête de pont de la nouvelle ligne de défense de la Basse Nubie[118], la ville de Bouhen comportait plusieurs quartiers d'habitations, de garnisons, d'ateliers et d'entrepôts divers. Les éléments décoratifs appartenant à l'élévation des bâtiments ont presque tous disparu, et il n'en subsiste guère que le linteau de porte en grès découvert dans le Bloc F au nom de « l'Horus Ankh-mesout Kheperkarê, doué de vie éternellement »[119]. L'achèvement du premier état de la forteresse de Bouhen (Bouhen I) en l'an 5 de Sésostris Ier correspondrait globalement à la période d'édification de trois autres forteresses réparties entre la deuxième et la première cataracte, à savoir Aniba, Ikkour et Qouban. À défaut de documents portant une date de ce règne, le rapprochement se fait essentiellement sur la base des caractéristiques architecturales des phases Aniba I, Ikkour I et Qouban I qui évoquent celles de Bouhen I, précisément attribuées à Sésostris I[er][120].

Ces établissements militaires, ou à tout le moins militarisés, vont être dans les années qui suivent les jalons de missions de surveillance sillonnant la Basse Nubie. Le site de el-Girgaoui va recueillir une part non négligeable des témoignages relatifs à ces patrouilles égyptiennes, probablement en vertu de son prestige historique dû à l'établissement d'un camp *kheneret* et de l'inscription du scribe Reniqer attestant de la présence du vizir Antefoqer lors de la conquête de Ouaouat en l'an 29 d'Amenemhat I[er][121]. Malgré l'existence de plusieurs forteresses – dont celle d'Aniba qui en est la plus proche –, on peut supposer que

[111] H.S. SMITH, *op. cit.*, p. 13-14, pl. IV, 4 ; LIX, 3.

[112] Deux autres stèles (EES 913 et EES 927) sont à rapprocher des deux précédentes sur la base de la paléographie et de la technique de mise en page. Très fragmentaires, elles ne portent que des bribes de texte inexploitables, et sont dépourvues de date (EES 927 mentionne « aimé de […], Maîtresse du Ka »). Elles proviennent de « North Drain Street SW. of South Temple », à proximité du Bloc G (EES 913), et du Bloc H, pièce I (EES 927). Voir H.S. SMITH, *op. cit.*, p. 14-15, pl. IV, 3 ; IV, 5.

[113] Cl. OBSOMER, *op. cit.*, p. 248, 256 ; Cl. OBSOMER, « L'empire nubien des Sésostris : Ouaouat et Kouch sous la XIIe dynastie », dans M.-C. BRUWIER (éd.), *Pharaons Noirs. Sur la piste des quarante jours, catalogue de l'exposition montée au Musée royal de Mariemont du 9 mars au 2 septembre 2007*, Mariemont, 2007, p. 55-56. C'était déjà l'opinion de H.S. Smith, dans W.B. EMERY, H.S. SMITH, A. MILLARD, *The Fortress of Buhen. The Archaeological Report* (*MEES* 49), Londres, 1979, p. 90, 100.

[114] Inscription des quatre militaires *chemesou* Khnoum, Amenemhat, Ichetka et Nakhty à el-Girgaoui (ligne 6). Z. ZABA, *op. cit.*, p. 31-35, fig 9-10, n° 4.

[115] Inscription de Reniqer à el-Girgaoui. Z. ZABA, *op. cit.*, p. 98-109, fig. 148, n° 73.

[116] Pour cette fonction du camp *kheneret*, voir Cl. OBSOMER, *op. cit.*, p. 246-249 ; Cl. OBSOMER, *loc. cit.*, p. 55-56.

[117] Voir le descriptif des structures architecturales par W.B. Emery, dans W.B. EMERY, H.S. SMITH, A. MILLARD, *op.cit.*, p. 5-12 (forteresse du Moyen Empire), et développé par H.S. Smith, dans W.B. EMERY, H.S. SMITH, A. MILLARD, *op.cit.*, p. 21-89 (vestiges architectoniques des Moyen et Nouvel Empires). D'après Cl. Obsomer, il n'est pas impossible que la forteresse de Bouhen ait constitué, dès le début du règne de Sésostris Ier, la nouvelle frontière méridionale de l'Égypte. Cl. OBSOMER, *op. cit.*, p. 349-350.

[118] Sur cet aspect, voir la synthèse proposée par H.S. Smith, dans W.B. EMERY, H.S. SMITH, A. MILLARD, *op.cit.*, p. 99-105.

[119] Linteau EES 1464. H.S. SMITH, *op. cit.*, p. 17-18, pl. VI, 4 ; LIX, 5.

[120] Voir la discussion dans Cl. OBSOMER, *op. cit.*, p. 261-269. Le site de Qouban a par ailleurs livré un poids en pierre au nom de Kheperkarê. Voir W.B. EMERY, « Preliminary Report on the work of the Archaeological Survey of Nubia. 1930-1931 », *ASAE* 31 (1931), p. 71, fig. 2.

[121] Voir ci-dessus et, pour cette idée, Cl. OBSOMER, *op. cit.*, p. 283.

le site de el-Girgaoui a été constamment occupé par un détachement égyptien, probablement dans le cadre de la surveillance du Ouadi Korosko situé à 2,5 kilomètres en aval et reliant directement la Basse Nubie au Soudan à hauteur de la courbe du Nil entre les 4ème et 5ème cataractes (actuel Abou Hamad)[122]. C'est ainsi sans doute qu'il faut attribuer à l'an 9 de Sésostris Ier (non mentionné nommément) les inscriptions de Ibynakht[123], Dedousobek[124], Henenou[125], Antef[126] et Sobekhotep[127]. Dedousobek et Antef sont attachés à la 12ème (troupe) du Nord tandis que Sobekhotep appartient à la 12ème (troupe) du Sud[128]. L'information est perdue pour Ibynakht et Henenou. Seul le texte gravé par Sobekhotep détaille un tant soit peu la raison de sa présence :

> « (1) An 9. (2-3) Sobekhotep, (fils de) Djebanefer (?), (fils de) Dedou-(?), appartenant à la 12ème (troupe) du (4) Nord (?)[…(?)] arrivée (?) d'une patrouille frontalière au bon moment, (5) au moment du (premier ?) mois de la saison *peret*, jour 6. Quant à (6) celui qui endommagera ceci, il ne naviguera pas vers le Nord. »

La stèle abydénienne de Khnoumnakht[129], né en l'an 1 d'Amenemhat Ier, est datée de l'an 7 de Sésostris Ier. Elle comporte essentiellement une formule *hetep-di-nesout* dédiée aux divinités d'Abydos que sont Anubis, Khentyimentiou, Osiris et Oupouaout en faveur du « responsable du double atelier aux appartements privés, le responsable de toutes les huiles du domaine royal ».

La stèle du général Nesoumontou provenant d'Abydos et actuellement conservée au Musée du Louvre à Paris (inv. C 1)[130], est datée de l'an 4 [+4 ?], 4ème mois de la saison *chemou*[131]. L'expression particulière de la filiation d'Amenemhat Ier et Sésostris Ier selon une formule « B fils de A » – loin d'être une preuve d'une quelconque corégence – et la volonté de la part du dédicant de signaler les deux souverains sous lesquels il a servi doivent se comprendre, à la suite de Cl. Obsomer, comme la manifestation publique de la fidélité du général envers Amenemhat Ier et plus particulièrement envers son successeur[132]. Si la stèle renferme dès lors un message politique, accentué par l'eulogie consacrée à Nesoumontou qui distingue ses vertus morales, sa supériorité à la cour et ses qualités de chef de guerre, le texte porte également une mention d'une campagne au moins contre des populations Mentjou du désert à l'est du Delta[133]. La difficulté réside dans l'attribution de ses hauts faits au règne de Sésostris Ier ou à celui de son père[134], d'autant plus

[122] Voir les inscriptions 27 à 40 du corpus de Z. ZABA, *op. cit.*, p. 54-66, fig. 52-78. Elles figurent sur les parois d'un abri sous roche de la « terrasse supérieure » du Gebel el-Girgaoui, et sont toutes datées d'une période qui s'étend de l'an 29 d'Amenemhat Ier à l'an 19 de Sésostris Ier. Sur cette présence égyptienne, voir Cl. OBSOMER, *op. cit.*, p. 283-286. Voir la carte donnée par C.R. LEPSIUS, *Denkmäler aus Aegypten und Aethiopien*, Leipzig, 1897, Abt. 1, Bd. 1., Bl. 1.

[123] La stèle précise qu'il s'agit de l'an 9, 3ème mois de la saison *chemou*, jour [4 (?)]. Z. ZABA, *op. cit.*, p. 92-93, fig. 130-131, n° 65.

[124] Z. ZABA, *op. cit.*, p. 86-87, fig. 116-117, n° 59.

[125] Z. ZABA, *op. cit.*, p. 44, fig. 31, n° 11.

[126] Z. ZABA, *op. cit.*, p. 81-84, fig. 112-113, n° 57.

[127] Z. ZABA, *op. cit.*, p. 84-86, fig. 114-115, n° 58.

[128] Sur l'expression du rattachement administratif et militaire des personnages par le terme *ḥr*, voir la discussion de Cl. OBSOMER, *op. cit.*, p. 274-283. L'auteur de constater que la situation administrative de la Basse Nubie, et surtout son découpage, au début du règne de Sésostris Ier est peu claire et pose encore de nombreux problèmes.

[129] Actuellement conservée au Musée égyptien du Caire CG 20518. H.O. LANGE, H. SCHÄFER, *Grab- und Denksteine des Mittleren Reiches im Museum von Kairo* (CGC, n° 20001-20780), Berlin, 1902-1925, II, p. 113-114 ; IV, pl. XXXV.

[130] Voir la très abondante bibliographie dans Cl. OBSOMER, *op. cit.*, p. 546-547.

[131] Voir la contribution de Cl. OBSOMER, « La date de Nésou-Montou (Louvre C1) », *RdE* 44 (1993), p. 103-140.

[132] Cl. OBSOMER, *loc. cit.*, p. 127.

[133] « (20) J'ai vaincu les tentes (?) des Mentjou […] qui marchent sur (21) le sable. J'ai détruit les camps que j'approchai comme des chèvres en bordure du désert. [Je suis] allé et je suis venu à travers leurs pistes, n'y ayant mon égal, sur ordre de Montou le victorieux, (?) le projet de […] ». Voir, pour le relevé de cette partie de la stèle, J.H. BREASTED, « When did the Hittites Enter Palestine? », *AJSL* 21, n° 3 (1905), p. 155. Numérotation des colonnes d'après Cl. OBSOMER, *op. cit.*, p. 549.

[134] Les deux autres documents nommant le général Nesoumontou ne permettent pas de lever l'ambiguité. Stèle de Ipouy de l'Ägyptisches Museum de Berlin (ÄM 31222, ancien 26/66 du musée de Charlottenburg), voir H. SATZINGER, « Die Abydos-stele des *Jpwy* aud dem Mittleren Reich », *MDAIK* 24 (1969), p. 121-130, Taf. IIIb. ; Statue-cube de Nesoumontou du Staatliches Museum Ägyptischer Kunst de Munich (ÄS 7148), voir D. WILDUNG (dir.), *Ägypten 2000 v. Chr. Die Geburt des Inviduums*, Munich, 2000, p. 67, cat. 12.

qu'aucune expédition vers l'Asie n'est véritablement connue pour ces deux souverains[135] et que les *Murs du Prince* attribués à Amenemhat I[er][136] sont avant tout une position défensive, voire répulsive si l'on en croit leur descriptif par Sinouhé[137]. La stèle de Nesoumontou fournit donc avant tout un *terminus ante quem* (avant l'an 8 de Sésostris Ier) pour cette campagne renseignée par le texte.

À Abydos, la stèle de Mery (Louvre C 3) datée de l'an 9, 2ème mois de la saison *akhet*, jour 20, atteste de travaux placés sous sa direction[138] :

> « (4) (…) Je suis un serviteur qui suit le chemin (de son maître), grand de caractère, doux d'amour. (5) Mon Maître m'envoya en mission à cause de mon obéissance afin de diriger pour lui (la construction) d'une place d'éternité, dont le nom soit plus grand que *Ro-Setaou*, dont la prééminence précède (6) toute place, qui soit le secteur excellent des dieux. Ses murs perçaient le ciel, le lac creusé égalait (*litt.* atteignait) le fleuve, les portes égratignaient (7) le firmament, faites de pierre blanche de Toura. Osiris-Khentyimentiou se réjouissait des monuments de mon Maître, moi-même étant dans la joie, heureux grâce à ce dont j'avais dirigé (la construction). »

Comme l'a démontré P. Vernus, les travaux dont Mery avaient la charge ne sont pas ceux du complexe funéraire de Licht mais bien plus certainement ceux entrepris à Abydos même[139], là où a précisément été retrouvée la stèle de Mery. Le descriptif de l'édifice ne permet cependant pas de l'identifier avec précision ni d'en établir la nature. S'agit-il d'un monument funéraire personnel à l'instar de celui que fera construire Sésostris III[140], ou est-ce un temple dédié, par exemple, à Osiris-Khentyimentiou ? C'est probablement cette dernière hypothèse qu'il faut, à mon sens et en l'état de la documentation, privilégier. Outre la mention d'Osiris-Khentyimentiou qui « se réjouissait des monuments », la description de l'édifice pourrait correspondre aux infrastructures des processions en l'honneur du dieu telles que décrites sur plusieurs stèles[141]. Aussi, la statue osiriaque de Sésostris Ier mise au jour par A. Mariette en 1859 provient de l'enceinte du temple d'Osiris à Abydos[142], tandis que les vestiges architecturaux découverts par W.M.F. Petrie[143] paraissent davantage évoquer une dédicace à des divinités[144] plutôt qu'un bâtiment destiné à son

[135] L'inscription biographique du nomarque Khnoumhotep Ier à Beni Hasan (tombe 14) parle d'une mission navale effectuée en compagnie du roi Amenemhat Ier, mais le texte, très lacunaire, ne permet guère que de reconnaître les termes de Nubiens (Nehesyou) et d'Asiatiques (Setetyou) avec certitude. Voir P.E. NEWBERRY, *Beni Hasan* (*ASEg* 1-2), Londres, 1893, Part I., pl. XLIV ; Part II., p. 8. Voir également *Urk.* VII, 12, 4-6. Le texte s'accorderait avec les propos du roi défunt dans son *Enseignement* : « (Xa) J'ai voyagé jusqu'à Éléphantine, je suis parvenu jusqu'aux marais du Delta. » Quant à Sésostris Ier, la *Biographie de Sinouhé* évoque dans des termes vagues la prédestination militaire du souverain, sans que l'on puisse y voir avec certitude un fondement historique : « (B71) (…) Il ira saisir les pays du Sud, (B72) il ne se préoccupera pas des pays étrangers du Nord. Il a été engendré pour frapper les Setetyou, (B73) pour piétiner Ceux-qui-traversent-les-sables. » Plusieurs blocs appartenant au temple funéraire de Sésostris Ier à Licht Sud représentent des personnages sémitiques/asiatiques prisonniers. Le contexte général du décor est malheureusement inconnu. Blocs Metropolitan Museum of Art de New York MMA 09.180.50, MMA 09.180.54, MMA 09.180.74, MMA 13.235.3-5, 11, 13-14. Voir notamment R.E. FREED *et alii*, *The Secrets of Tomb 10A. Egypt 2000 BC*, catalogue de l'exposition montée au Museum of Fine Arts de Boston, du 18 octobre 2009 au 16 mai 2010, Boston, 2009, p. 73, fig. 40.

[136] C'est à tout le moins le point de vue de la *Prophétie de Neferty* : « (XVa) Ils érigeront les *Murs du Prince* V.S.F., (XVb) de sorte que les Aamou ne puissent descendre vers l'Égypte (XVc) lorsqu'ils imploreront (pour de) l'eau, tels des prosternés appliqués, (XVd) afin d'abreuver leurs troupeaux. » Voir l'édition de W. HELCK, *Die Prophezeiung des Nfr.tj*, Wiesbaden, 1970.

[137] Voir ci-dessus. Il est également question d'un *dmj Snwsrt* dans la région des *Chemins d'Horus* (*Wȝtt Ḥr*) d'après les *Annales memphites* d'Amenemhat II, mais il reste délicat de savoir si cette « localité » existait dès avant le règne d'Amenemhat II. H. ALTENMÜLLER, A. MOUSSA, « Die Inschrift Amenemhets II. Aus dem Ptah-Tempel von Memphis. Ein Vorbericht », *SAK* 18 (1991), p. 12.

[138] P. VERNUS, « La stèle C 3 du Louvre », *RdE* 25 (1973), p. 217-234.

[139] P. VERNUS, *loc. cit.*, p. 230-232. Voir en particulier p. 230, n. 1-4 pour l'identification du bâtiment évoqué par Mery avec la pyramide de Sésostris Ier, sa chapelle ou son temple funéraire situé à Licht.

[140] Voir J. WEGNER, *The Mortuary Temple of Senwosret III at Abydos* (*PPYE-IFA* 8), New Haven, 2007.

[141] Notamment la stèle du Musée égyptien du Caire CG 20539 appartenant au chancelier Montouhotep. Le creusement du lac s'expliquerait par la nécessaire navigation de la barque *Nechemet* pour laquelle Montouhotep dit avoir supervisé les travaux. H.O. LANGE, H. SCHÄFER, *op. cit.*, II, p. 150-158 ; IV, pl. 41-42.

[142] Musée égyptien du Caire CG 38230. Voir le catalogue de la présente étude, entrée C 16.

[143] W.M.F. PETRIE, *Abydos* I (*MEES* 22), Londres, 1902, p. 28-29, pl. LV 9, LVIII ; W.M.F. PETRIE, *Abydos* II (*MEES* 24), Londres, 1903, p. 16-17, 20, 33-34, 43, pl. XXIII6-11 ; XXVI, XXVII, LXII

propre culte. Par ailleurs, les plaquettes de fondation de l'édifice ne mentionnent que le nom du souverain (alternativement Kheperkarê et Sésostris) « aimé de Khentyimentiou »[145] et non le nom de l'édifice érigé, comme c'est le cas par exemple pour sa pyramide de Licht (« Sésostris contemple le Double-Pays »)[146], laissant sous-entendre que le bâtiment est bien celui de Khentyimentiou. La stèle de Chen-Setjy (Los Angeles County Museum of Art A 5141.50-876) fait référence à « ce dieu » et à « ce temple » dans un contexte qui ne peut être que le sanctuaire d'Osiris-Khentyimentiou[147]. Elle fait également état de travaux pour lesquels Chen-Setjy aurait été démobilisé de la ville d'*Amenemhat-Itj-Taouy* (c'est-à-dire Licht) pour prêter main forte à Abydos, sur le chantier ouvert par Sésostris I[er][148]. La date figurant dans le cintre de la stèle de Chen-Setjy est malheureusement trop abîmée pour en proposer une lecture assurée et par là-même rapprocher de façon certaine les travaux mentionnés par Mery et ceux auxquels a participé Chen-Setjy[149].

Par ailleurs, le « responsable des choses scellées » Montouhotep fait lui aussi inscrire sur sa stèle abydénienne (Musée égyptien du Caire CG 20539)[150] sa responsabilité dans la direction du chantier commandité par Sésostris Ier :

> « (65) (…) C'est moi qui ai dirigé les travaux dans le temple divin, qui ai construit sa demeure, qui ai creusé un lac, qui ai aménagé un puits sur ordre de la Majesté du Maître. »[151]

La similitude des travaux entrepris ne laisse pas de doute quant à l'identité des deux opérations[152], mais la direction effective revendiquée tant par Mery que par Montouhotep a très certainement eu lieu à partir de niveaux de pouvoir différents. Les titres déployés par le chancelier Montouhotep, notamment celui de « responsable de tous les travaux du roi » ou ceux de « responsable de la Double Maison de l'Argent et de la Double Maison de l'Or » ne peuvent en effet pas être concurrencés par celui de « chancelier adjoint » porté par Mery. Dès lors, si Montouhotep exerce de fait une autorité – ne fût-ce que hiérarchique – sur le chantier, c'est plus probablement un personnage comme Mery qui gère, sur le terrain, l'avancement des travaux. Sa qualité de chancelier *adjoint* indique peut-être qu'il a été délégué sur place par ce même Montouhotep.

Non content d'avoir fait (re)construire le temple d'Abydos, Montouhotep présente au dieu un nouveau matériel cultuel en matières précieuses consistant en une table d'offrandes, parures diverses et vêtements, ainsi qu'une barque processionnelle *Nechemet* restaurée. Enfin, il paraît avoir fixé les modalités du rituel divin[153].

[144] Notamment le linteau de porte illustré par W.M.F. PETRIE, *Abydos* II, pl. XXVI, mentionnant « Il (l') a fait en tant que [son] monu[ment] [pour son père …] ».

[145] Plaquettes de fondation Musée égyptien du Caire JE 36136 (faïence), JE 36137 (calcite) ; British Museum EA 38077 (calcite), EA 38078 (faïence) ; Museum of Fine Arts de Boston MFA 03.1745 (faïence), MFA 03.1832 (calcite) ; University of Pennsylvania Museum of Archaeology and Anthropology de Philadelphia E 11528 (alliage cuivreux) ; deux autres plaquettes de fondation illustrées par W.M.F. PETRIE, *Abydos* II, pl. XXIII, 6 droite (calcite – n'est jamais entrée dans les collections de Philadelphia malgré son numéro d'inventaire E 11527) et 7 gauche (faïence), n'ont pu être localisées par mes soins.

[146] D. ARNOLD, *The Pyramid of Senwosret I* (The South Cemeteries of Lisht I / *PMMAEE* XXII), New York, 1988, p. 87-91, fig. 37, pl. 60c, 61c, 62d.

[147] Pour ce rapprochement, voir P. VERNUS, *loc. cit.*, p. 231-232. Déjà sous la plume de R.O. FAULKNER, « The Stela of Master-Sculptor Shen », *JEA* 38 (1952), p. 4, n. 6-7. Voir les autres exemples similaires listés par N. FAVRY, *Sésostris Ier et le début de la XIIe dynastie* (Les Grands Pharaons), Paris, 2009, p. 189-190.

[148] « (16) (…) J'ai œuvré (comme) sculpteur dans *Amenemhat-Itj-Taouy*, doué de vie éternellement, je suis ensuite venu à ce temple pour travailler (17) sous la Majesté du Roi de Haute et Basse Égypte Kheperkarê, aimé de Khentyimentiou Maître d'Abydos, doué de vie comme Rê pour toujours et à jamais. »

[149] Une datation autour de l'an 10 est la plus probable. Voir Cl. OBSOMER, *op. cit.*, p. 97-100, 409, n. 8.

[150] H.O. LANGE, H. SCHÄFER, *ibidem*.

[151] Numérotation des lignes d'après Cl. OBSOMER, *op. cit.*, p. 520-531. La stèle mentionne également, de façon moins précise : « (6) (…) j'ai dirigé les travaux dans le temple divin construit en pierre d'Anou. »

[152] Hypothèse que formulait déjà S. Aufrère, dans M.-P. FOISSY-AUFRERE, *Égypte & Provence. Civilisations, survivance et « cabinetz de curiositez »* (Musée Calvet-Avignon), Avignon, 1985, p. 25.

[153] Lignes 6 à 14 du recto de la stèle, le recto étant celui défini par Cl. OBSOMER (*op. cit.*, p. 520) et non celui de la publication de H.O. LANGE et H. SCHÄFER.

Une des caractéristiques du chantier d'Abydos est la provenance des personnes qui lui sont affectées. On constate en effet que plusieurs individus ayant contribué de près ou de loin au réaménagement de ce secteur sous le règne de Sésostris Ier ou ayant déposé leur stèle dans la nécropole d'Abydos durant cette période proviennent de la capitale fondée par Amenemhat Ier à Licht[154]. Chen-Setjy (stèle Los Angeles A 5141.50-876) était en effet sculpteur à *Amenemhat-Itj-Taouy*[155], Hor (stèle Louvre C 2, datée de l'an 9)[156] était inspecteur des prêtres d'*Amenemhat-Qa-Neferou* (la ville de la pyramide d'Amenemhat I[er][157]), Nakht — apparaissant sur la stèle de son père Nakht — (stèle Caire CG 20515, datée de l'an 10)[158] était dessinateur dans *Amenemhat-Itj-Taouy*, Hetep — représenté sur la stèle de son père Antef — (stèle Caire CG 20516, datée de l'an 10)[159] était lecteur d'*Amenemhat-vivant-éternellement-Itj-Taouy*. Il est probable que la comparaison que fait Mery (stèle Louvre C 3, datée de l'an 9, 2ème mois de la saison *akhet*, jour 20) entre le projet architectural de son souverain à Abydos et la nécropole memphite de *Ro-Setaou* soit le signe de son origine septentrionale, tandis que le titre de « gardien du diadème pendant que l'on pare le roi » de Imyhat (stèle Leyde V 2, datée de l'an 9)[160] en fait, *a priori*, un proche de la cour royale. D'après Cl. Obsomer, les stèles CG 20515, CG 20516 et CG 20026[161] forment en outre « une série homogène dont le style n'est pas sans rappeler celui des reliefs de Licht »[162].

J'expliquerais cette convergence par l'hypothèse suivante : en l'an 9, 2ème mois de la saison *akhet*, jour 20 (date de la stèle de Mery) les travaux dans le temple seraient achevés, ou à tout le moins très largement avancés si l'on en croit la description du bâtiment qu'en fait déjà Mery à cette date. Le travail de décoration de l'édifice serait dès lors lui aussi terminé ou en passe de l'être, et sa réalisation a mobilisé des artisans venus de la capitale (notamment Chen-Setjy). L'inauguration du nouveau sanctuaire — très certainement dédié à Osiris-Khentyimentiou — interviendrait dans ce laps de temps et drainerait de nombreuses personnes — et très probablement des courtisans — qui profiteraient de l'occasion pour déposer une stèle dans la nécropole du Maître d'Abydos[163]. La date de la stèle de Mery est, dans cette perspective, un *terminus ante quem* pour le chantier d'Abydos. La réception du temple à la fin de la première décennie du règne de Sésostris Ier correspond par ailleurs au temps nécessaire pour parachever le temple

[154] C'est le constat que fait également Cl. OBSOMER, *op. cit.*, p. 97-99.

[155] D'après R.O. Faulkner, l'onomastique des membres de la famille de Chen-Setjy suggère qu'une partie d'entre eux entretient des liens avec la région memphite. R.O. FAULKNER, *loc. cit.*, p. 5

[156] W.K. SIMPSON, *The Terrace of the Great God at Abydos. The Offering Chapels of dynasties 12 and 13* (PPYE 5), 1974, pl. 44. Hor pourrait être, selon Cl. Obsomer, un des participants à l'expédition aux carrières d'améthyste du Ouadi el-Houdi organisée en l'an 17, érigeant sur place la stèle désormais conservée au Musée égyptien du Caire JE 71901. Cl. OBSOMER, *op. cit.*, p. 306.

[157] W.K. SIMPSON, *LÄ* III, col. 1058, *s.v.* « Lischt » ; L.M. BERMAN, *Amenemhet I*, D.Phil Yale University (inédite – UMI 8612942), New Haven, 1985, p. 72-73, n. 75. Le terme renvoie plus globalement à la partie nord de la nécropole de Licht selon Cl. OBSOMER, *loc. cit.*, p. 53, n. 3.

[158] H.O. LANGE et H. SCHÄFER, *op. cit.*, II, p. 105-108, IV, pl. XXXV.

[159] H.O. LANGE et H. SCHÄFER, *op. cit.*, II, p. 108-111, IV, pl. XXXV.

[160] P.A.A. BOESER, *Beschreibung der aegyptischen Sammlung des niederländischen Reichsmuseums der Altertümer in Leiden* II, La Haye, 1909, p. 4, n° 7, pl. VI.

[161] Stèle de Dedousobek, datée de l'an 10, 1er mois de la saison *akhet*, dernier jour. H.O. LANGE et H. SCHÄFER, *op. cit.*, I, p. 33-34.

[162] Cl. OBSOMER, *op. cit.*, p. 99. Voir également, à propos de CG 20515 et CG 20516, W.K. SIMPSON, « The Single-Dated Monuments of Sesostris I : An Aspect of the Institution of Coregency in the Twelfth Dynasty », *JNES* 15 (1956), p. 219, n. 17. Cette proximité stylistique n'est pas relevée par R.E. Freed, qui les classe dans trois « workshops » différents : n° 4 pour CG 20516, n° 7 pour CG 20515 et n° 8 pour CG 20026. R.E. FREED, « Stelae workshop of Early Dynasty 12 », dans P. DER MANUELIAN (éd.), *Studies in Honor of William Kelly Simpson*, Boston, 1996, p. 297-336. L'auteur signale cependant, dans un sens qui pourrait confirmer l'hypothèse de Cl. Obsomer, que le « workshop 4 » marquerait une phase d'expérimentation stylistique au début de la 12ème dynastie sur un site dépourvu de réelle tradition en la matière comme Abydos (p. 312), tandis que les approximations du « workshop 7 » pourraient être dues à la relative nouveauté – à Abydos – du canon stylistique déjà en vigueur dans le Nord (p. 320). Reste que cette éventuelle proximité stylistique n'a pas d'explication univoque, les stèles pouvant être produites tant à Licht et amenées sur place par leur propriétaire (quitte à influencer par la suite les ateliers locaux), que produites à Abydos par des sculpteurs venus de Licht ou s'inspirant des œuvres de la capitale.

[163] Sur les 18 stèles abydéniennes du règne de Sésostris Ier portant une date, 9 ont été déposées entre l'an 5 et l'an 10. Une dixième est à compter si l'on prend en considération la stèle de Chen-Setjy. Ces dépôts doivent très certainement être liés à la période de chantier du sanctuaire et à la réception des travaux. Quatre stèles (peut-être une cinquième si l'on accepte la stèle Caire CG 20181) ont été apportées entre l'an 11 et l'an 20, dont deux de manière opportuniste à l'occasion du chantier naval de This en l'an 17. Deux stèles ont été déposées dans la décennie suivante (de l'an 21 à l'an 30), et trois entre l'an 31 et l'an 45. Aucune n'est antérieure à l'an 5. Comput réalisé sur la base de la liste des monuments datés dressée par Cl. OBSOMER, *op. cit.*, p. 407-411.

funéraire de son père à Licht Nord, et pour réaliser la construction et la décoration des édifices érigés à Héliopolis à partir de l'an 3, 3ème mois de la saison *akhet*, jour 8 (*Rouleau de Cuir de Berlin* ÄM 3029)[164].

En l'an 9, 1er mois de la saison *peret*, jour 2 (ou jour 10), le chef d'expédition Dedouef fait graver sur un rocher de Ayn Sokhna, en bordure de la Mer rouge, une inscription attestant de son passage vers le pays minier (*r bἰз(w)*) pour le Roi de Haute et Basse Égypte Kheperkarê[165]. Le pays minier en question pourrait être le Sinaï aves ses gisements de turquoise et de cuivre. Comme le notent les inventeurs du site, Ayn Sokhna est idéalement situé dans le Golfe de Suez pour envoyer des expéditions vers le Sinaï central, n'étant qu'à une centaine de kilomètres de la région memphite, et dont la physionomie du rivage autorise l'accostage par échouage et l'établissement aisé de campements[166]. Ce passage en l'an 9 à Ayn Sokhna, avec pour destination probable le Sinaï, pourrait être un indice quant à la fréquentation des mines de Serabit el-Khadim, dont le sanctuaire dédié à Hathor « Maîtresse de la turquoise » remonte, dans ses premières lignes, au règne de Sésostris Ier[167]. Cette datation s'accorde à tout le moins avec la stèle IS 403 (an 10, sans nom de souverain conservé)[168] rapprochée stylistiquement de la stèle IS 66 (sans date, mais avec le cartouche de Kheperkarê)[169] par D. Valbelle et Ch. Bonnet[170].

Antef grave une inscription sur le site de el-Girgaoui en l'an 10, 1er mois de la saison *akhet* d'un règne qui ne peut être que celui de Sésostris Ier bien que le roi n'y soit pas mentionné[171]. Attaché au district du représentant et responsable des habitants des régions montagneuses, un certain Amou, Antef est le frère de Dedousobek qui laissa lui aussi une inscription à el-Girgaoui, en l'an 9. Un second frère d'Antef est peut-être à reconnaître dans la personne de Ibynakht, auteur de l'inscription de el-Girgaoui de l'an 9, 3ème mois de la saison *chemou*, jour [4 (?)]. Les deux dates étant distantes d'environ deux mois, il n'est pas impossible que les deux personnages – Ibynakht et Antef – aient participé à la même mission[172].

En l'an 10, 4ème mois de la saison *peret*, jour 24, Sésostris Ier convoque une audience afin de faire part à ses courtisans de divers projets[173] :

[164] Comme le souligne Cl. Obsomer, rien ne permet de déterminer que les artistes intervenus à Héliopolis sont ceux qui travaillaient au préalable à Licht (et qui auraient ensuite été transférés à Abydos), deux chantiers pouvant en effet parfaitement exister en parallèle. Cl. OBSOMER, *op. cit.*, p. 99. On notera cependant que tous les corps de métiers et toutes les spécialisations ne sont pas, *a priori*, requis simultanément sur le chantier, manœuvres et sculpteurs ne pouvant pas, à l'évidence, travailler sur les mêmes blocs au même moment. Partant, il n'est pas inconcevable de voir les ouvriers transférés d'un site à l'autre pour y faire le gros œuvre tandis que demeurent sur place les sculpteurs pour achever la décoration du sanctuaire, le déplacement de ces derniers n'intervenant que dans un second temps.

[165] M. ABD EL-RAZIQ *et alii*, *Les inscriptions d'Ayn Soukhna* (*MIFAO* 122), Le Caire, 2002, p. 57-58, fig. 28, ph. 71, n° 22. Le *serekh* gravé trouvé à proximité pourrait également nommer Sésostris Ier (Ankh-mesout), n° 29, ph. 75.

[166] M. ABD EL-RAZIQ *et alii*, *op. cit.*, p. 25. Les fouilles entreprises sur le site depuis 2001 ont d'ailleurs très largement révélé l'usage maritime d'Ayn Sokhna avec la présence de plusieurs cavernes d'origine anthropique servant au stockage des gréements et des pièces détachées de bateaux. Le site abrite également plusieurs fours de réduction du minerai de cuivre, reliant sans conteste Ayn Sokhna aux gisements cuivreux du Sinaï central. Voir pour les travaux récents, http://www.ifao.egnet.net/archeologie/ayn-soukhna/, consulté le 12 décembre 2010. Le site se présente comme celui de Ouadi/Mersa Gaouasis situé plus au sud sur la côte et également exploité sous le règne de Sésostris Ier, notamment à l'occasion d'une expédition vers Pount en l'an 24. Voir ci-après (Point 1.1.5.)

[167] Voir la synthèse proposée par D. VALBELLE, Ch. BONNET, *Le sanctuaire d'Hathor, maîtresse de la turquoise : Sérabit el-Khadim au Moyen Empire*, Paris, 1996, p. 80-82. Pour une discussion sur l'apparence du sanctuaire, voir ci-après la partie consacrée à l'étude des programmes décoratifs des temples sous le règne de Sésostris Ier.

[168] A.H. GARDINER, T.E. PEET, J. CERNY, *The Inscriptions of Sinai* (*MEES* 45), Londres, 1955, p. 204, pl. LXXXIII.

[169] A.H. GARDINER, T.E. PEET, J. CERNY, *op. cit.*, p. 85, pl. XIX.

[170] D. VALBELLE, Ch. BONNET, *op. cit.*, p. 20, 70, 74-75. Voir également, Ch. BONNET et D. VALBELLE, « Le temple d'Hathor, maîtresse de la turquoise à Sérabit el-Khadim. Troisième campagne », *CRAIBL*, 1995, p. 916-941.

[171] Pour cette date de l'an 10 plutôt que l'an 29, voir la discussion de Cl. OBSOMER, *op. cit.*, p. 82-84. *Contra* Z. ZABA, *op. cit.*, p. 91-92, fig. 128-129, n° 64.

[172] Cl. OBSOMER, *op. cit.*, p. 84.

[173] Voir le commentaire de L. Gabolde à propos du sens à donner à la tournure *rnpt-zp m-ḫt* exprimant la date de l'audience royale. L. GABOLDE, *Le « Grand château d'Amon » de Sésostris Ier à Karnak. La décoration du temple d'Amon-Rê au Moyen Empire* (*MAIBL* 17), Paris, 1998, p. 41-42, n. a.

« (1) [An] qui suit le neuvième, 4ème mois de la saison *peret*, jour 24. Il se produisit que [le roi] siégea [dans la salle d'audience du palais occidental (?), et que l'on convoqua les notables de la Cour et les membres du Palais pour] s'enquérir [d'une affaire] de sa Majesté, douée de vie éternellement. Or donc, (2) [...]. »

La découverte de ce texte fragmentaire sur des blocs en calcaire appartenant au temple d'Amon-Rê de Karnak édifié par Sésostris Ier invite à reconnaître dans cette audience celle qui annonce le projet architectural du souverain en vue de (re)construire le sanctuaire d'Amon, et dont la phraséologie n'est pas sans rappeler celle du *Rouleau de Cuir de Berlin* évoquant précisément des travaux à venir, en l'occurrence dans le *Grand Château* d'Atoum à Héliopolis. L'inscription se trouvait, comme l'a montré L. Gabolde, sur le mur d'ante sud du portique de façade du temple d'Amon-Rê, et se prolongeait sans doute sur une partie importante de la paroi sud du mur sud du bâtiment[174]. La destruction de l'édifice en calcaire du Moyen Empire sous les coups de boutoirs des chaufourniers nous prive malheureusement de la quasi totalité du texte. En effet, ce sont paradoxalement les transformations imposées au portique de façade par Hatchepsout et Thoutmosis III qui vont préserver le début du texte. En enfouissant les blocs sésostrides appartenant au mur d'ante sud après démantèlement de celui-ci et en reproduisant le décor original de Sésostris Ier sur ce qui est devenu sous Thoutmosis III le *Couloir de la Jeunesse* — dont le mur en grès se branche sur celui de l'édifice du Moyen Empire —, les souverains de la 18ème dynastie ont garanti la conservation des deux premières colonnes du texte[175].

La date fournie par l'inscription constitue un *terminus post quem* pour l'édification du nouveau temple d'Amon-Rê à Karnak et les nombreux vestiges trouvés sur le site et datés du règne de Sésostris Ier. Elle concerne plus directement les 51 blocs de calcaire appartenant au bâtiment principal, dont évidemment ceux conservant le texte en question[176]. Ces derniers forment le *Grand Château* d'Amon de Sésostris Ier à Karnak, implanté dans l'espace central du complexe divin et qui est aujourd'hui improprement désigné sous le terme de *Cour du Moyen Empire*. D'après L. Gabolde, l'orientation du temple (azimut moyen des seuils en granit de la *Cour du Moyen Empire* : 116°43'7,35") aurait été déterminée lors d'une visée sur le soleil levant au solstice d'hiver[177].

L'an 10 est également celui des premières *Control Notes* sur le site du complexe funéraire de Sésostris Ier à Licht Sud :

« An 10, 1er mois de la saison *chemou*, jour 23. Les porteurs (?) de *Jmnw* »[178]
« An 10, 1er mois de la saison *chemou*, jour 25. Les porteurs (?) de *Jmnw* »[179]

[174] L. GABOLDE, *op. cit.*, p. 43-46, §60.

[175] L. GABOLDE, *op. cit.*, p. 25-33, §25-49.

[176] Les vestiges ne faisant pas corps – littéralement – avec les blocs calcaires de l'édifice portant l'inscription de l'an 10 ne peuvent pas être associés de façon assurée avec la phase de construction qui a suivi l'audience royale mentionnée dans le texte. L'an 10, 4ème mois de la saison *peret*, jour 24 n'en est pas moins un *terminus post quem* pour cette catégorie de vestiges dont la mise en place à Karnak a pu intervenir à n'importe quel moment à partir de cet instant. Voir ci-après à propos des blocs pour lesquels un ancrage chronologique est néanmoins raisonnablement envisageable. Voir également ci-après la partie consacrée à l'étude des programmes décoratifs et statuaires sous Sésostris Ier (Point 3.2.8.). Pour la liste des 51 blocs appartenant au projet de l'an 10, voir L. GABOLDE, *op. cit.*, p. 171-176, §262.

[177] Comme le souligne L. GABOLDE, cette déduction faite de l'orientation du temple et de l'expérience *in situ* le 21 décembre 1995, répétée le 21 décembre 2000, reste acquise, indépendamment de sa proposition de datation – en calendrier égyptien et en calendrier grégorien – de ce solstice d'hiver (*An 11, 1er mois d'*akhet*, jour 15 ou 16). L. GABOLDE, *op. cit.*, p. 134, §210-211. Cette datation, qui requiert un calcul en date absolue à partir du lever héliaque de l'étoile Sothis observée en l'an 7 de Sésostris III, repose, de l'aveu même de l'auteur, sur la prise en considération d'une corégence contestée de trois ans entre Amenemhat II et Sésostris II. Je ne l'ai dès lors pas incorporée dans la trame chronologique du règne de Sésostris Ier. Voir pour cette savante démonstration, L. GABOLDE, *op. cit.*, p. 123-134, §195-211. Dans tous les cas de figure, la visée astronomique ne peut intervenir qu'après l'audience royale.

[178] *Control Note* N49, provenant d'un bloc situé sur la face nord de la pyramide, juste à l'est de la descenderie, en fondation, à proximité de la *Control Note* N51. F. ARNOLD, *Control Notes and Team Marks* (The South Cemeteries of Lisht II / *PMMAEE* XXIII), New York, 1990, p. 120.

[179] *Control Note* N51, provenant d'un bloc situé sur la face nord de la pyramide, immédiatement en face du flanc est de la descenderie, sur le premier lit de fondation. F. ARNOLD, *ibidem*.

« An 10, 2ème mois de la saison *chemou*, jour 27. Apporté de la ca[rrière]… »[180]

Le système des *Control Notes* en usage sur le chantier de la pyramide de Licht Sud montre, comme l'a clairement souligné F. Arnold, que les annotations posées par diverses personnes sur les blocs étaient liées aux différentes phases de manutention de ceux-ci par les équipes d'ouvriers, depuis l'extraction des pierres en carrière, jusqu'à leur entreposage sur le site de construction[181]. Seule une étape n'a jamais donné lieu à un enregistrement sur les blocs, celle de leur mise en place dans la maçonnerie de la pyramide ou du temple funéraire[182]. Les dates inscrites sur les blocs fournissent donc dans le meilleur des cas la date de leur arrivée sur le chantier[183] et un *terminus post quem* pour leur utilisation effective dans le complexe en construction. F. Arnold signale par ailleurs que les ouvriers, lorsque cela est observable, tendent à utiliser les blocs de manière relativement homogène, lot après lot, et en une seule phase. Dès lors que les trois inscriptions de l'an 10 avoisinent des blocs inscrits en l'an 11 (N9, N13), en l'an 12 (N11, N15, N22, N25, N26, N40, N44, N50, N80) et en l'an 14 (N82, N83), il n'est pas impossible d'imaginer, comme le fait F. Arnold, que les pierres « de l'an 10 », aient été stockées pendant deux, voire quatre ans avant d'être mobilisées[184].

Cependant, si la construction de l'édifice a pu intervenir à n'importe quel moment à partir de l'arrivée des blocs en l'an 10, 1er mois de la saison *chemou*, jour 23, il est plus que probable que le chantier ait déjà été ouvert auparavant, peut-être même plusieurs années au préalable. La physionomie restituée des appartements funéraires, et surtout leur mode d'aménagement via une imposante descenderie technique (*Entrance cut*) et un gigantesque puits central creusé depuis la surface du plateau[185], ont très certainement imposé une entame des travaux avant la première phase d'extraction des blocs. Le début du chantier pourrait, selon D. Arnold, remonter à l'an 6 ou l'an 7 du règne de Sésostris Ier[186].

1.1.4. De l'an 11 à l'an 20 : une décennie en Nubie

Sept *Control Notes* portent la date de l'an 11, trente-deux une date en l'an 12 et douze en l'an 13, attestant la poursuite de l'approvisionnement du chantier de la pyramide du souverain à Licht Sud[187].

La stèle de l'intendant Dedou (Durham University Oriental Museum N 1932[188]), provenant sans doute d'Abydos au vu de la formule *hetep-di-nesout* en faveur de divinités abydéniennes et de la mention des processions organisées dans la ville d'Osiris, arbore la date de l'an 13 de Sésostris Ier.

Trois *Control Notes* du complexe funéraire du roi sont datées de l'an 14[189]. L'abondance des blocs portant des *Control Notes* datant de l'an 10 à l'an 14, et la répartition de ces pierres sur la totalité du

[180] *Control Note* N18, provenant d'un bloc situé sur la face nord de la pyramide, à 25 mètres à l'est de la descenderie, parmi les vestiges de la chapelle d'entrée. Appartient à un bloc de fondation. F. ARNOLD, *op. cit.*, p. 109.

[181] F. ARNOLD, *op. cit.*, p. 20-21. L'auteur a ainsi recensé cinq types d'activités enregistrées par les *Control Notes* : « quarrying », « removal », « shipping », « landing and unloading » et « storage ».

[182] F. ARNOLD, *op. cit.*, p. 21. M. Eaton-Krauss paraît quant à elle penser que la date des *Control Notes* correspondrait à la mise en place effective des blocs dans le bâtiment. M. EATON-KRAUSS, « Zur Koregenz Amenemhets I. und Sesostris I. », *MDOG* 112 (1980), p. 36-37.

[183] En listant tous les blocs du site portant au minimum la mention d'un mois et de la saison qui s'y rapporte, F. Arnold a pu montrer que l'approvisionnement en pierre a lieu tout au long de l'année. F. ARNOLD, *op. cit.*, p. 32.

[184] F. ARNOLD, *op. cit.*, p. 30.

[185] D. ARNOLD, *The Pyramid of Senwosret I* (The South Cemeteries of Lisht I / *PMMÆEE XXII*), New York, 1988, p. 17, n. 34, p. 66-71, fig. 24, pl. 89-92.

[186] D. ARNOLD, *op. cit.*, p. 68, n. 226.

[187] F. ARNOLD, *op. cit.*, certaines – fragmentaires – étant attribuées à plusieurs années : *Control Notes* W11, W30.1, N9, N12 (?), N13, E7, S1.2 (an 11), W1.1, W2.1, W7, W16, W23, W27-29, W31, W33-36, W55 (?), W58.1-2, NW42a.2, N11, N12 (?), N15, N22, N25.2, N26, N36, N40, N43-44, N50, N80.1, E8, E22b.2, E35, E38 (an 12), W17, W55 (?), NW46b, N12 (?), N31, N77, E23, E27.1, E29b.1, S6, S7.3 (?), M11 (?) (an 13).

[188] H.S. BAKRY, « The stela of Dedu ⌐ *Ddw* », *ASAE* 55 (1958), p. 63-65.

complexe funéraire – à l'exception notable de la chaussée montante – fait dire à F. Arnold que la phase de construction proprement dite de la pyramide et du temple a dû commencer aux alentours de l'an 14[190]. On constate cependant que la répartition des pierres est relativement homogène sur le chantier, les blocs de l'an 10 regroupés autour de la descenderie, les blocs de l'an 11 trouvés dans le pavement de l'angle nord-ouest et au pied des faces est et ouest de la pyramide ; les blocs de l'an 12 – essentiellement des backing stones et core blocks – dans les premières assises du quart nord-ouest de la pyramide et en fondation du mur d'enceinte intérieur ; les blocs de l'an 13 dans le pavement des angles nord-ouest et nord-est du déambulatoire interne, et en fondation de la salle des offrandes du temple funéraire. Si rien n'interdit de suivre l'hypothèse développée par F. Arnold d'une construction réellement entamée à partir de l'an 14, d'autant plus qu'il a clairement montré que l'utilisation des blocs se fait par lots ce qui pourrait expliquer ces concentrations géographiques, on ne peut pas, à mon sens, écarter définitivement la possibilité que les blocs aient été posés au fur et à mesure de leur arrivée sur le chantier, sans nécessairement les entreposer sur un moyen terme et attendre l'an 14 pour les mettre en œuvre.

Les stèles de l'intendant Djedbaoues (Ägyptisches Museum de Berlin ÄM 1192[191]) et de Ity (British Museum de Londres EA 586[192]) provenant d'Abydos portent la date de l'an 14 de Sésostris Ier. La stèle de Antef (Musée égyptien du Caire CG 20181), provenant sans doute de la région au sud du Caire, date également de l'an 14 et mentionne dans son cintre – soit sur près de la moitié de la hauteur de la stèle – une titulature en grands caractères au nom du « (1) Fils de Rê Sésostris, (2) aimé d'Atoum Maître d'Héliopolis, (3) doué de vie comme Rê éternellement »[193].

L'inscription d'Ameny à el-Girgaoui[194] date de l'an 16 d'un souverain qui ne peut être que Sésostris Ier. L'emplacement du texte à proximité d'autres inscriptions appartenant à des personnages du règne du pharaon conforte cette idée, et indique que le site de Basse Nubie est toujours régulièrement fréquenté à cette époque, ce que confirmeront plusieurs inscriptions contemporaines de la grande expédition nubienne menée en l'an 18.

C'est également de l'an 16, 3ème mois de la saison *akhet*, jour 3, que date l'inscription du général Heqaib gravée au Ouadi Hammamat[195]. Consistant essentiellement en un imposant panneau orné de la titulature de Sésostris Ier, le texte décrivant, à la suite du panneau, l'expédition et ses membres ne comporte que six lignes :

> « (1) An 16, 3ème mois de la saison *akhet*, (jour) 3, (?). (2) L'Horus Ankh-mesout, (3) le Roi de Haute et Basse Égypte Kheperkarê, (4) le Fils de Rê Sésostris, (5) doué de vie, stabilité et pouvoir comme Rê éternellement. (6) Mission royale qu'a accomplie son loyal serviteur, son favori, qui réalise tout ce qu'il aime (7) en tant que tâche quotidienne, en tant que travaux dans le pays tout entier, le général Heqaib. (8) Montée vers cette région montagneuse en compagnie du présent serviteur, de 5000 hommes à savoir : des ouvriers de la nécropole, des carriers, (9) des *aperou*, des orfèvres, des recrues, des scelleurs, des scribes des prospecteurs et des scelleurs, (10) des cordonniers, des haleurs, des artisans, des employés de toute sorte du domaine royal. (11) [...] Montouemhat fils de [...]tyemsaf. »

L'expédition dirigée par Heqaib est impressionnante par le nombre d'hommes mobilisés, 5000, bien que celui-ci ne puisse rivaliser avec les 18.742 personnes rassemblées en l'an 38 de Sésostris Ier, toujours au

[189] F. Arnold, *op. cit.*, *Control Notes* W55 (?), N82-83.

[190] F. Arnold, *op. cit.*, p. 31.

[191] G. Roeder, *Aegyptische Inschriften aus den königlichen Museen zu Berlin, I : Inschriften von der ältesten Zeit bis zum Ende der Hyksoszeit*, Leipzig, 1913, p. 163-164.

[192] *Hieroglyphic Texts from Egyptian Stelae, &c., in the British Museum*. Part II, Londres, 1912, pl. 12.

[193] Lange H.O., Schäfer H., *Grab- und Denksteine des Mittleren Reichs im Museum von Kairo* (CGC, n° 20001-20780) 2, Berlin, 1925, p. 211.

[194] Z. Zaba, *Rock Inscriptions of Lower Nubia. Czechoslovak Concession*, Prague, 1974, p. 79-81, fig. 110-111, n° 56.

[195] G. Goyon, *Nouvelles inscriptions rupestres du Wadi Hammamat*, Paris, 1957, p. 86-88, pl. XXI, n° 64.

Ouadi Hammamat. Malheureusement seule la venue de la troupe est consignée dans l'inscription de Heqaib, et non le motif de leur venue – compte non tenu de la mention laconique de la « mission royale » – ou les résultats matériels de celle-ci. Il paraît probable qu'il s'agisse ici d'une mission de prospection de grande ampleur si l'on en croit la présence de scribe(s) des prospecteurs et si l'on comprend correctement les termes *nbww* « chercheurs d'or » et *msw-'3t* « géologues »[196]. Les quelques inscriptions non datées de carriers que Cl. Obsomer propose de rapprocher de celle de Heqaib ne fournissent aucune information supplémentaire sur cette expédition[197].

Enfin, en l'an 16, 3ème mois de la saison *chemou*, jour 17, une *Control Note* a été rédigée sur un bloc mis au jour à proximité de l'angle sud-est de la pyramide de Sésostris Ier à Licht Sud[198].

L'année suivante, en l'an 17, le 1er mois de la saison *akhet*, jour 20, le chambellan Sasoped dédie une stèle dans le domaine d'Osiris-Khentyimentiou à Abydos[199]. Outre une formule *hetep-di-nesout* et un appel aux vivants, son monument comporte les noms de multiples personnages plus ou moins apparentés à Sasoped. Ce chambellan est par ailleurs impliqué dans les travaux du chantier naval de This : il livre du bois aux chantiers en l'an 16, aux 2ème et 3ème mois de la saison *chemou*[200], et délivre une partie de l'équipement naval en (l'an 17), 1er mois de la saison *akhet*, jour 19[201], soit la veille de la date qui figure sur sa stèle abydénienne. Comme le souligne Cl. Obsomer, il est très probable que Sasoped ait profité de sa présence dans la région d'Abydos pour déposer son monument dans la cité d'Osiris-Khentyimentiou[202].

À This, dans une missive datée du 2ème mois de la saison *akhet*, jour 7, le vizir Antefoqer demande à sept chambellans présents sur place de veiller à fournir à son scribe les équipements marins exigés par lui, ainsi que des membres d'équipage provenant de leurs propres navires *imou*[203].

En l'an 17 toujours, l'intendant Montou-ouser place sa stèle à Abydos en tant que faveur que lui a accordée le pharaon[204]. Outre un éloge autobiographique, la stèle comporte une référence intéressante à ce qui s'apparente à un recensement du domaine royal :

> « (5) Je suis un second vaillant dans le domaine royal, que l'on envoie à cause de la personnalité de son caractère. J'ai été responsable du Double Grenier lors de l'enregistrement (6) de l'orge de Basse Égypte, j'ai été responsable de près de 3000 personnes, j'ai été responsable des bovidés, responsable des (7) capridés, responsable des ânes, responsable des ovins et responsable des suidés ; je me suis occupé des vêtements destinés au Trésor. L'enregistrement dans le domaine royal se faisant grâce à moi, je fus exulté, je fus loué. »

Il faut peut-être lier cette activité d'inventaire avec l'envoi de blé, de malt et de pain *ter* à la Résidence demandé par le vizir Antefoqer aux chambellans de This, le 2ème mois de la saison *akhet*, jour 8, de l'an 17[205].

[196] Cl. OBSOMER, *op. cit.*, p. 364-365.

[197] Cl. OBSOMER, *op. cit.*, p. 376. Pour ces inscriptions, voir J. COUYAT, P. MONTET, *Les inscriptions hiéroglyphiques et hiératiques du Ouâdi Hammâmât (MIFAO 34)*, Le Caire, 1912, inscriptions 33, 120, 121, 124 et 229.

[198] F. ARNOLD, *op. cit.*, p. 130, *Control Note* E1.2.

[199] Stèle Louvre C 166. Voir W.K. SIMPSON, *Papyrus Reisner IV. Personnel Accounts of the Early Twelfth Dynasty*, Boston, 1986, pl. 31.

[200] *Papyrus Reisner II*, fragment I verso (page 3). Voir W.K. SIMPSON, *Papyrus Reisner II. Accounts of the Dockyard Workshop at This in the Reign of Sesostris I*, Boston, 1965, p. 34, pl. 20.

[201] *Papyrus Reisner II*, B, Part 1. Voir W.K. SIMPSON, *op. cit.*, p. 27, pl. 5. Il y est question de la livraison de rames, de crochets de bateau et d'autres éléments relatifs aux navires en construction à This. L'objectif de cet approvisionnement est d'armer un navire *imou* et de le pourvoir de 10 hommes *chepes* pour le convoyer vers le sud, vers « la ville » (*Papyrus Reisner II*, B, Part 2.).

[202] Cl. OBSOMER, *op. cit.* p. 213. Il n'est cependant pas impossible que la date qui figure dans le cintre de la stèle, au-dessus du cartouche royal et dans une taille plus petite que les hiéroglyphes de l'inscription principale, ait été ajoutée à Abydos même – à l'occasion du passage de Sasoped – et la stèle réalisée ailleurs, peut-être dans la ville d'où provient le chambellan.

[203] W.K. SIMPSON, *op. cit.*, p. 20-21, pl. 7.

[204] Stèle du Metropolitan Museum of Art MMA 12.184. Voir K. SETHE, *Aegyptische Lesestücke. Texte des Mittleren Reiches*, Leipzig, 1928, p. 79-80, n° 19 ; W.C. HAYES, *The Scepter of Egypt : A Background for the Study of the Egyptian Antiquities in the Metropolitan Museum of Art. Part I : From the Earliest Times to the End of the Middle Kingdom*, New York, 1990⁴, p. 299-300, fig. 195.

Cette même année l'intendant Hetepou signale sa présence au Ouadi el-Houdi en compagnie d'une forte troupe militaire composée de 1000 soldats de Thèbes, 200 d'Éléphantine et 100 d'Ombos[206]. L'objectif annoncé de l'expédition est cependant loin d'être militaire : « (5) (…) emporter de l'améthyste pour le *ka* des augustes statues divines (?) du Maître V.S.F. », ce que confirme, au surplus, la présence du responsable des géologues Khnoumhotep. Ce contingent de 1300 soldats ʿḥꜣwtyw, dépassant celui mobilisé en l'an 38 pour la plus grosse expédition jamais organisée dans le désert oriental, ne doit probablement pas sa raison d'être au caractère minier de l'entreprise dirigée par Hetepou, puisque l'améthyste consiste pour l'essentiel en gemmes de petite taille aisément transportables[207] et ne requiert donc qu'un nombre réduit de mineurs et, partant, de militaires pour les protéger[208]. L'hypothèse la plus probable suivant Cl. Obsomer est d'y voir une partie des troupes mobilisées à l'occasion de l'expédition militaire contre la Haute Nubie de l'an 18, et dont la présence massive dans la région d'Assouan en l'an 17 s'expliquerait par le franchissement de la première cataracte par le corps expéditionnaire de Sésostris Iᵉʳ à cette date[209].

Cette interprétation s'en trouve renforcée par la stèle de Hor[210], certes non datée mais dont le contenu ne laisse guère de doute quant au contexte historique de sa rédaction. La présence d'un important panégyrique royal vantant les qualités militaires du souverain contre les Nubiens lie l'inscription à la seule expédition d'envergure menée durant le règne de Sésostris Iᵉʳ en Nubie, à savoir celle de l'an 18[211]. Par ailleurs la découverte de la stèle au Ouadi el-Houdi et la mention de l'ordre de mission donné à Hor[212] ne doit pas, comme le fait remarquer avec raison Cl. Obsomer, laisser de doute quant à sa contemporanéité avec l'expédition de l'an 17 à laquelle participe l'intendant Hetepou[213]. La fonction de « responsable du Double Grenier » qui est celle de Hor pourrait s'expliquer par l'important effectif de militaires à approvisionner, compte encore non tenu de la main d'œuvre affectée à l'extraction de l'améthyste[214]. Le bilan de l'expédition aux carrières d'améthyste du Ouadi el-Houdi a, selon toute vraisemblance, été rédigé avant même le début du voyage vers les gisements de Basse Nubie[215].

Cette expédition vers la Haute Nubie, évoquée en filigrane par la stèle de Hor au Ouadi el-Houdi, doit probablement être à l'origine de l'intense activité de construction dans les chantiers navals de This déduite du *Papyrus Reisner II*[216]. Bien qu'attestées essentiellement par des documents de l'an 18 du règne de

[205] W.K. SIMPSON, *op. cit.*, p. 21-22, pl. 8.

[206] A.I. SADEK, *The Amethyst Mining Inscriptions of Wadi el-Hudi*, Warminster, 1980, p. 16-19, pl. III, n° 6. Actuellement conservée au Musée de la Nubie à Assouan, inv. 1471.

[207] Pour sa caractérisation, voir B. ASTON, J. HARRELL, I. SHAW, « Stone » (*s.v.* « Quartz »), dans P.T. NICHOLSON et I. SHAW (éd.), *Ancient Egyptian Materials and Technology*, Cambridge, 2000, p. 50-52.

[208] D'autant plus, comme le souligne Cl. Obsomer, que l'objectif manifeste de la collecte d'améthyste est celui de servir « le *ka* des augustes statues divines » du roi, peut-être dans le cadre d'offrandes ou d'inscrustations. Point question donc de grands et pesants blocs. Cl. OBSOMER, *op. cit.*, p. 297. Sur l'hypothèse d'incrustations statuaires, voir K.-J. SEYFRIED, *Beiträge zu den Expeditionen des Mittleren reiches in die Ost-Wüste* (*HÄB* 15), Hildesheim, 1981, p. 14.

[209] Cl. OBSOMER, *op. cit.*, p. 318-319. L'auteur d'évoquer un possible exercice d'acclimatation pour les membres de son corps expéditionnaire en vue de son déplacement imminent vers la Haute Nubie. Cl. OBSOMER, *op. cit.*, p. 297.

[210] Musée égyptien du Caire, JE 71901. A.I. SADEK, *op. cit.*, p. 84-88, pl. XXIII, n° 143. Ce Hor pourrait être celui qui dédia en l'an 9 une stèle à Abydos (Louvre C 2), Cl. OBSOMER, *op. cit.*, p. 306. Voir ci-dessus (Point 1.1.3.)

[211] L'utilisation d'une forme prospective *sḏm.ty.fy* dans le panégyrique signalerait, selon Cl. Obsomer, qu'il s'agit d'actions royales mémorables à venir et non déjà réalisées, autorisant de ce fait une datation légèrement antérieure à la campagne militaire proprement dite. Cl. OBSOMER, *op. cit.*, p. 305.

[212] « (12) La Majesté du Maître Qui-est-à-la-tête-du-Double-Pays (…) (13) (me) donna une troupe à ma suite pour accomplir ce que son ka désire dans cette améthyste de *Ta-Sety*. »

[213] Cl. OBSOMER, *op. cit.*, p. 306.

[214] Cl. OBSOMER, *ibidem*.

[215] « (14) En en emportant en très grande quantité, c'est comme jusqu'à la bouche du Double Grenier que j'en ai pris, (l'améthyste) étant tractée sur un traineau-*ounech*, chargée sur un traineau-*setjat* ». Le descriptif de celui-ci est trop imprécis pour témoigner d'un réel compte rendu d'après Cl. OBSOMER, *op. cit.*, p. 304. En outre, la stèle de Hor étant en calcaire – pierre non native au Ouadi el-Houdi –, elle a très certainement été apportée depuis la Vallée, ce qui conforte l'hypothèse d'une rédaction préalable à l'expédition.

[216] Pour cette suggestion, voir Cl. VANDERSLEYEN, *L'Égypte et la Vallée du Nil, 2. De la fin de l'Ancien Empire à la fin du Nouvel Empire*, Paris, 1995, p. 70. Reprise par la suite par Cl. OBSOMER, *op. cit.*, p. 312 ; *Idem*, « L'empire nubien des Sésostris : Ouaouat et Kouch sous la XIIᵉ dynastie », dans M.-C. BRUWIER (éd.), *Pharaons Noirs. Sur la piste des quarante jours, catalogue de l'exposition montée au*

Sésostris Ier, les opérations militaires auraient dès lors pu être préparées dès l'an 16, 2ème mois de la saison *chemou* avec la livraison du matériel utilisé par les charpentiers de This[217]. Bien que l'on ne connaisse pas la destination de ces vaisseaux, la supervision du chantier assurée par le vizir Antefoqer – celui-là même qui dirigea la campagne de l'an 29 d'Amenemhat Ier en Basse Nubie – est sans doute un indice de leur future participation aux opérations de l'an 18 en Haute Nubie[218]. L'interprétation est d'autant plus probable que l'inscription de Séheteprê et Redis à el-Girgaoui[219] signale que ces deux personnages furent envoyés en mission durant 20 ans pour « les allées et venues vers Ouaouat du [responsable] de la ville, le vizir, [le seigneur du Rideau] Antefoqer », marquant l'intérêt constant du vizir pour cette contrée entre l'an 29 d'Amenemhat Ier et l'an 18 de Sésostris Ier (soit exactement vingt ans entre les deux campagnes militaires)[220].

La motivation du souverain est élucidée dans deux inscriptions appartenant à des nomarques, l'un du nome de l'Oryx – Ameny[221] –, l'autre du nome de *Ta-Sety* – Sarenpout Ier. Ameny note ainsi dans sa tombe de Beni Hasan qu'il accompagna Sésostris Ier « (19)(...) lorsqu'il navigua vers le Sud (20) pour abattre ses ennemis consistant en quatre (peuples) étrangers. »[222], tandis que Sarenpout Ier – dans son inscription biographique de Qoubbet el-Haoua –, précise que « (5) (...) sa Majesté s'en alla pour abattre K(6)as la vile »[223].

Le franchissement de la première cataracte à hauteur d'Assouan est probablement intervenu au cours de l'an 17, concomitamment à l'expédition minière au Ouadi el-Houdi placée sous la direction de Hor et de Hetepou[224]. Il est en tout cas antérieur à l'inscription de l'an 18 laissée par le responsable du Double Grenier Montouhotep à el-Girgaoui[225], ainsi qu'à la stèle du général Montouhotep érigée à Bouhen et

Musée royal de Mariemont du 9 mars au 2 septembre 2007, Mariemont, 2007, p. 58. Pour le *Papyrus Reisner II*, voir la publication de W.K. SIMPSON, *Papyrus Reisner II. Accounts of the Dockyard Workshop at This in the Reign of Sesostris I*, Boston, 1965.

[217] Les ateliers de cuivre de This sont fortement sollicités à la même période (de l'an 16 à l'an 18) pour produire notamment le matériel nécessaire à la construction navale (haches, ciseaux, herminettes, ...). Voir W.K. SIMPSON, *op. cit.*, A-C, H, J, L-M, Fr. 2 R°, p. 24-29, 31-32, 33-35 , pl. 1-6, 11-12, 18-20.

[218] L'activité des chantiers de This est manifestement d'importance à en croire la lettre adressée par le vizir Antefoqer aux représentants du palais dans Ta-Our. Datée du 3ème mois de la saison *chemou* (probablement de l'an 17 comme ses deux autres missives), elle appelle ses destinataires à signaler toute débauche d'ouvriers aux dépens des chantiers navals, le vizir leur assurant qu'il rémédierait immédiatement à ce manque inopportun de main d'œuvre (*Papyrus Reisner II*, G). La lettre est par ailleurs suivie de recommandations quant aux quotas (?) de fabrication de planches et de poteaux en acacia. Voir W.K. SIMPSON, *op. cit.*, p. 22-23, pl. 10.

[219] Z. ZABA, *op. cit.*, p. 39-44, fig. 29, n° 10a

[220] Cl. OBSOMER, *op. cit.*, p. 283-284.

[221] En réalité, Ameny ne sera nommé nomarque par le roi qu'à son retour de la campagne en Haute Nubie. Sa biographie indique en effet : « (20) (...) J'ai navigué vers le Sud en tant que fils du prince, du chancelier royal, du général en chef du (21) nome de l'Oryx, en tant que substitut de son père devenu vieux, conformément à (ses) louanges venant du domaine royal, à son amour provenant du Palais. » Jambage sud de la porte. Pour le relevé de l'inscription, voir P.E. NEWBERRY, *Beni Hasan* (*ASEg* 1), Londres, 1893, p. 23-27, pl. VIII.

[222] Jambage sud de la porte. P.E. NEWBERRY, *op. cit.*, pl. VIII.

[223] *Urk.* VII, 5,17. Voir H.G. MÜLLER, *Die Felsengräber der Fürsten von Elephantine aus der Zeit des mittleren Reiches* (*ÄgForsch* 9), Gluckstad, 1940, p. 27-28.

[224] Le passage du souverain à Assouan/Éléphantine à l'occasion de cette expédition vers la Haute Nubie est probablement consigné dans la petite inscription biographique du nomarque Sarenpout Ier : « (5) (Il) dit : "Lorsque sa Majesté s'en alla pour abattre K(6)as la vile, sa Majesté fit que (7) l'on m'apporte du bœuf cru. Quant à toutes les choses réalisées (8) dans Éléphantine, sa Majesté fit que (9) l'on m'apporte un bœuf – un flanc ou un postérieur – (10), et un plateau rempli de toutes sortes de bonnes choses en plus de cinq oies crues." » (*Urk.* VII, 5,16-21). Comme le souligne Cl. Obsomer, on ne peut s'empêcher de penser que ce pourquoi Sarenpout Ier est remercié a trait à l'entretien des cultes de Satet, Anouket et Khnoum, voire celui de Heqaib, à Éléphantine, et donc potentiellement à la construction du sanctuaire de Satet. Cl. OBSOMER, *op. cit.*, p. 317. Voir déjà D. FRANKE, *Das Heiligtum des Heqaib auf Elephantine : Geschichte eines Provinzheiligtums im Mittleren Reich* (*SAGA* 9), Heidelberg, 1994, p. 210-214. Par ailleurs, les deux stèles du souverain érigées à Éléphantine (Caire RT 19-4-22-1 et British Museum EA 963) sont datées par D. Franke, à l'aide de la paléographie et de la phraséologie du texte, des environs de l'an 17 ou de l'an 18. D. FRANKE, « Sesostris I., „König der beiden Länder" und Demiurg in Elephantine », dans P. DER MANUELIAN (éd.), *Studies in Honor of William Kelly Simpson*, Boston, 1996, p. 278-279, n. c, 289-290. Les travaux dans le temple de Satet seraient-ils dès lors, globalement, contemporains de cette expédition ?

[225] Z. ZABA, *op. cit.*, p. 109-115, fig. 156-162, 164-166, n° 74. La partie de l'inscription proprement consacrée aux opérations militaires est si dégradée qu'il n'est pas possible de déterminer si le texte a été gravé à l'aller ou au retour du corps expéditionnaire égyptien. Selon Cl. Obsomer, ce Montouhotep portant le titre vizirial de « Responsable des Six Grandes Cours », pourrait avoir

datée de l'an 18, 1er mois de la saison *peret*, jour 8[226]. Cette dernière, selon Cl. Obsomer, n'a pu être érigée dans la forteresse qu'après le retour du général Montouhotep de sorte que la date qu'elle porte constitue un *terminus ante quem* pour le déroulement de la totalité des opérations égyptiennes en Haute Nubie[227]. Il est probable que le souverain n'ait pas dépassé la forteresse de Bouhen, déléguant la direction effective des opérations en Haute Nubie à son général[228]. Cela pourrait d'ailleurs s'accorder avec la construction à Kor, juste en amont de Bouhen, d'un ensemble fortifié abritant une structure que rien n'interdit de considérer comme un palais royal de campagne[229]. Sa direction confiée au général Montouhotep, l'armée pénétra en Haute Nubie, certainement au-delà de l'île de Saï, dernier toponyme clairement identifié de la stèle du général. Il n'est pas impossible que les soldats aient atteint Kerma si l'on s'accorde à reconnaître dans le terme *Imꜣ* – d'une lecture délicate sur la stèle de Florence –, une graphie exceptionnelle pour le pays de Yam[230]. Le récit des opérations qui y est fait est somme toute laconique, ce que n'arrange pas l'état fragmentaire de la partie centrale de la stèle de Montouhotep[231] :

> « (11) (...) [Il dit] : (12) "L'Horus Ankh-mesout, le Roi de Haute et Basse Égypte Kheperkarê m'a fait [émissaire royal (?)]. (13) An 18, 1er mois de la saison *peret*, jour 8, so[us la Majesté de l'Horus Ankh-mesout, aux] (14) larges foulées, le Roi de Haute et Basse Égypte [Kheperkarê ...] (15) en anéantissant les guerriers [...] (16) leur (temps de) vie étant complet. [J'ai] tué [...] [J'ai bouté (?)] (17) le feu à [leurs] tentes [...] (18) (leur) grain étant jeté dans le fleuve [...]." »[232]

La fin des manœuvres militaires en Haute Nubie se solde par une sécurisation accrue de la zone située au sud de Bouhen, avec l'installation possible d'un établissement au nord de l'île de Saï[233]. Elle se traduit aussi par la réception d'un tribut nubien, probablement accepté par les populations de Haute Nubie pour faire cesser l'incursion égyptienne, et dont la présentation au souverain par Ameny – futur nomarque du nome de l'Oryx – paraît avoir sonné le retour des troupes vers l'Égypte :

reçu une délégation de pouvoir de la part du vizir Antefoqer à l'occasion de cette opération militaire en Haute Nubie. Cl. OBSOMER, *op. cit.*, p. 223.

[226] Florence, Museo Egizio 2540. J.H. BREASTED, « The Wadi Halfa Stela of Senwosret I », *PSBA* 23 (1901), p. 230-235 ; S. BOSTICCO, *Museo Archeologico di Firenze. Le stele egiziane dall'Antico al Nuovo Regno*, Rome, 1959, p. 31-33, fig. 29a-b ; Cl. OBSOMER, « Les lignes 8 à 24 de la stèle de Mentouhotep (Florence 2540) érigée à Bouhen en l'an 18 de Sésostris Ier », *GM* 130 (1992), p. 57-74

[227] Cl. OBSOMER, *op. cit.*, p. 324. L'approvisionnement des troupes paraît avoir été géré par le responsable du Double Grenier Montouhotep si l'on en croit son inscription, très détériorée, à el-Girgaoui. Pour celle-ci, voir. Z. ZABA, *op. cit.*, p. 109-115, fig. 156-166, n° 74.

[228] Cl. OBSOMER, *op. cit.*, p. 334-335.

[229] Voir notamment B.J. KEMP, « Large Middle Kingdom Granary Buildings », *ZÄS* 113 (1986), p. 134-136 ; B.J. KEMP, *Ancient Egypt. Anatomy of a Civilization*, Cambridge, 2006 (2nd ed.), p. 241. Sur ces structures architecturales, voir J. VERCOUTTER, « Kor est-il Iken ? Rapport préliminaire sur les fouilles françaises de Kor (Bouhen Sud), Sudan, en 1954 », *Kush* 3 (1955), p. 4-19 ; H.S. SMITH, « Kor. Report on the Excavations of the Egypt Exploration Society at Kor, 1965 », *Kush* 14 (1966), p. 187-243.

[230] Pour cette hypothèse, voir Cl. OBSOMER, *op. cit.*, p. 329-333.

[231] Antefoqer, surnommé Gem, livre un récit sensiblement identique à propos de l'expédition de l'an 29 du règne d'Amenemhat Ier : « (6) (...) Alors ont été (7) abattus les Nubiens de tout le reste de Ouaouat. (8) Alors j'ai navigué victorieusement vers le sud en abattant le Nubien sur sa rive, et j'ai navigué vers le nord en arrachant (leurs) céréales, en coupant (10) leurs autres arbres, pour (?) bouter le feu à leurs demeures comme (11) on fait à celui qui se rebelle contre le roi. » Voir Z. ZABA, *op. cit.*, p. 98-109, fig. 148-149, n° 73.

[232] Voir le relevé de Cl. OBSOMER, « Les lignes 8 à 24 de la stèle de Mentouhotep (Florence 2540) érigée à Bouhen en l'an 18 de Sésostris Ier », *GM* 130 (1992), p. 63.

[233] Les vestiges mis au jour par J. Vercoutter évoqueraient un camp égyptien à la pointe nord de l'île, que le fouilleur attribue au règne de Sésostris III. J. VERCOUTTER, « Préface », dans B. GRATIEN, *Saï I. La nécropole Kerma*, Paris, 1986, p. 11-12. Pour Cl. Vandersleyen, de même que pour Cl. Obsomer, on ne peut écarter la possibilité d'une implantation dès l'an 18 de Sésostris Ier. Cl. VANDERSLEYEN, *L'Égypte et la Vallée du Nil, 2. De la fin de l'Ancien Empire à la fin du Nouvel Empire*, Paris, 1995, p. 93 ; Cl. OBSOMER, *op. cit.*, p. 329. Force est de constater cependant que la mention de ces vestiges s'apparente plus à un entrefilet qu'à une publication proprement dite et que, partant, leur interprétation est très largement sujette à caution.

« (21) (…) Je dépassai K(22)ach en naviguant vers le Sud, je suis parvenu à la limite de la terre et j'ai ramené le butin de mon Maître, de sorte que ma louange atteignit le ciel. Alors (23) sa Majesté s'en alla en paix après qu'elle a abattu ses ennemis dans Kach la vile. »[234]

À Bouhen, le général Montouhotep fait ériger la stèle désormais conservée au Museo Egizio de Florence, dont l'illustration du cintre entérine la domination égyptienne sur les dix populations nubiennes tenues en laisse par le dieu Montou et offertes à Sésostris I[er][235] (Pl. 70B). Les deux stèles du général Dedouantef[236] ont probablement été dressées en fonction de la présence de celle de Montouhotep, mais la distance chronologique entre elles n'est pas mesurable, d'autant moins que les textes des stèles de Dedouantef ne comportent pas d'élément datant[237]. Bien que découvertes dans le naos B du temple nord de Bouhen, les trois stèles devaient originellement se trouver dans un autre édifice de la forteresse, peut-être le temple auquel appartenaient les deux stèles de l'an 5[238].

L'inscription de el-Girgaoui datée de l'an 19, sans souverain nommé et ne notant guère plus que « An 19. Ce qu'a dit […] » est attribuée au règne de Sésostris Ier par Z. Zaba[239], et Cl. Obsomer propose de la mettre en relation avec le retour du corps expéditionnaire vers l'Égypte[240]. Cela signifierait qu'une partie des troupes mobilisées pour la campagne de Haute Nubie serait restée stationnée au minimum huit mois en Basse Nubie (entre la date de la stèle de Montouhotep considérée comme la fin des opérations en l'an 18 et le premier jour de l'an 19), soit deux fois plus de temps que la période passée en pays kouchite[241]. On peut dès lors se demander s'il ne s'agit pas plutôt d'une marque liée à une patrouille, ou encore – si l'on s'en tient à l'expédition de l'an 18 – au passage d'une partie des soldats maintenus en casernement après la fin des opérations, de sorte que l'an 19 aurait moins à voir avec la conquête de la Haute Nubie qu'avec la présence constante de militaires à Bouhen depuis près de vingt ans.

À la fin de cette deuxième décennie du règne de Sésostris Ier, en l'an 20 plus précisément, le vizir Antefoqer fait envoyer une expédition aux carrières d'améthyste du Ouadi el-Houdi. L'ordre de mission

[234] Inscription biographique d'Ameny sur le jambage sud de la porte. Les annales memphites d'Amenemhat II (colonnes 11-12) mentionnent encore l'envoi d'un tribut par les populations de Kach et de Oubat-Sepet, attestant de la pérennité de la paix égyptienne en Haute Nubie. H. ALTENMÜLLER, A. MOUSSA, « Die Inschrift Amenemhets II. Aus dem Ptah-Tempel von Memphis. Ein Vorbericht », *SAK* 18 (1991), p. 1-48 ; J. MALEK, S. QUIRKE, « Memphis, 1991 : Epigraphy », *JEA* 78 (1992), p. 13-18.

[235] Une stèle en grès (68 cm de haut) retrouvée à une vingtaine de kilomètres au sud-ouest d'Assouan porte la date de l'an 18 et la représentation d'un ennemi bras liés dans le dos et d'un archer. Bien que ne mentionnant pas le nom du souverain concerné par cet an 18, on ne peut exclure la possibilité qu'il s'agisse d'une stèle contemporaine du règne de Sésostris Ier. Elle est actuellement conservée au Musée égyptien du Caire JE 68759. R. ENGELBACH, « The Quarries of the Western Nubian Desert and the Ancient Road to Tushka », *ASAE* 38 (1938), p. 389, pl. LV, n° 3.

[236] Londres, British Museum EA 1177, *Hieroglyphic Texts from Egyptian Stelae, &c., in the British Museum*. Part IV, Londres, 1913, pl. 2-3. La seconde stèle n'est connue que par le manuscrit de W.J. Bankes publié par M.F. LAMING MACADAM, « Gleanings from the Bankes Mss. », *JEA* 32 (1946), p. 60-61, pl. IX.

[237] C'est l'hypothèse développée par Cl. OBSOMER, *op. cit.*, p. 260. H.S. Smith suggère cependant que le nom même de Dedouantef et la paléographie de l'inscription puissent antidater les deux stèles de Dedouantef par rapport à celle de Montouhotep. H.S. SMITH, *The Fortress of Buhen. The Inscriptions* (*MEES* 48), Londres, 1976, p. 64.

[238] Le temple nord date en effet du Nouvel Empire (Ahmosis et Amenhotep II principalement), et le bâtiment du Moyen Empire (la « Governor's House ») qu'il recouvre est postérieur au règne de Sésostris Ier puisqu'il est, au plus tôt, contemporain de la phase II (Amenemhat II – Sésostris II). H.S. SMITH, *op. cit.*, p. 65. *Idem*, dans W.B. EMERY, H.S. SMITH, A. MILLARD, *The Fortress of Buhen. The Archaeological Report* (*MEES* 49), Londres, 1979, p. 87. Pour le temple nord, voir R. CAMINOS, *The New Kingdom Temples of Buhen* II (*MEES* 34), Londres, 1974, p. 105-113. Voir également la chronologie proposée par D. RANDALL-MacIVER, C. LEONARD WOOLLEY, *Buhen, Text* (Eckley B. Coxe Junior Expedition to Nubia vol. III), Philadelphia, 1911, p. 94.

[239] Z. ZABA, *op. cit.*, p. 78-79, n° 55.

[240] Cl. OBSOMER, *op. cit.*, p. 321.

[241] D'après Cl. Obsomer, à titre d'hypothèse, les opérations menées en amont de la deuxième cataracte auraient duré quatre mois, entre le 4ème mois de la saison *chemou* de l'an 17 et le 3ème mois de la saison *akhet* de l'an 18. Le franchissement de la deuxième cataracte, au retour, aurait été effectué entre le 4ème mois de la saison *akhet* et le 1er mois de la saison *peret* de l'an 18. Le calendrier proposé par l'auteur tient compte des hautes eaux lors du passage de la cataracte d'Assouan au 2ème mois de la saison *chemou* de l'an 17 (novembre). Cl. OBSOMER, *loc. cit.*, p. 63.

figure dans l'inscription laissée sur le site par le chancelier adjoint Ouni, de même que la mention du produit de cette campagne d'extraction[242] :

« (4) (…) Le responsable de la ville, le vizir, le juge du rideau (?), le responsable des Six Grandes Cours (5) Antefoqer V.S.F. m'a envoyé pour emporter (6) de l'améthyste (…) (7) En en emportant en très grande quantité (…) »

Un certain Montouhotep paraît également avoir joué un rôle déterminant lors de cette campagne si l'on en juge par sa décision d'ouvrir de nouvelles zones d'extraction du précieux minerai sur le gisement du Ouadi el-Houdi[243] :

« (8) (…) Il dit : " Le Maître V.S.F. m'a envoyé pour emporter (9) de l'améthyste de *Ta-Sety*. J'ai établi de nouvelles mines, je ne suis pas descendu (10) dans (celles) faites par d'autres (?). En en emportant en très grande quantité, j'ai concassé des blocs (11) d'améthyste ».

Deux autres personnages, Antef[244] et Henenou[245], ont participé à cette expédition de l'an 20 aux carrières d'améthyste du Ouadi el-Houdi.

Une autre carrière paraît exploitée en cet an 20 de Sésostris Ier, celle du Gebel el-Asr[246] à l'ouest de Tochka et Aniba. Une stèle très largement érodée, à l'exception notable de la date, enregistre en effet le passage de ce qui doit très certainement être une expédition vers les gisements de gneiss anorthositique en l'an 20, 2ème mois de la saison *akhet*[247]. D'autres stèles portent la titulature de Sésostris Ier, mais dépourvues de date, elles ne peuvent être rapprochées avec certitude de cette visite en l'an 20[248]. D'ailleurs, Cl. Obsomer émet l'idée que les stèles JE 59487 et JE 59505 – comportant toutes deux une double titulature d'Amenemhat Ier et Sésostris Ier sur le modèle « B fils de A » – soient antérieures à l'an 20[249] puisqu'elles présentent le même artifice onomastique que la stèle de Nesoumontou (Louvre C1), datée de l'an 8 (?)[250]. L'auteur de préciser que la conquête de la Basse Nubie en l'an 29 d'Amenemhat Ier et le parachèvement de la forteresse de Bouhen en l'an 5 de Sésostris Ier rendent plausible cette datation plus ancienne, le Gebel el-Asr étant situé en aval de Bouhen[251].

Un linteau en grès, mis au jour avec plusieurs vestiges architecturaux en grès au nom de Sésostris Ier dans la *Cour du Moyen Empire* à Karnak, porte la date de l'an 20. Il ne fait pas de doute que ce linteau appartient au même secteur du sanctuaire d'Amon-Rê que les fragments de colonne à 16 pans nommant

[242] A.I. SADEK, *op. cit.*, p. 22-24, pl. IV, n° 8. Actuellement conservée au Musée de la Nubie à Assouan, inv. 1473.

[243] A.I. SADEK, *op. cit.*, p. 33-35, pl. VII, n° 14. Actuellement conservée au Musée de la Nubie à Assouan, inv. 1478.

[244] A.I. SADEK, *op. cit.*, p. 20-21, pl. III. Actuellement conservée au Musée de la Nubie à Assouan, inv. 1472.

[245] A.I. SADEK, *op. cit.*, II, p. 1-2. Localisation actuelle inconnue.

[246] Sur ce toponyme en lieu et place de « Nekhenout », voir L. POSTEL, I. REGEN, « Annales héliopolitaines et fragments de Sésostris Ier réemployés dans la porte de Bâb al-Tawfiq au Caire », *BIFAO* 105 (2005), p. 255, n. 140, ainsi que p. 250-252, n. q.

[247] R. ENGELBACH, « The Quarries of the Western Nubian Desert. A Preliminary Report », *ASAE* 33 (1933), p. 70-71. Actuellement conservée au Musée égyptien du Caire, JE 59504. Cl. Vandersleyen attribue érronnément à cette expédition de l'an 20 les effectifs de carriers appartenant à la mission de l'an 4 d'Amenemhat II mentionnée dans la stèle Caire JE 89630 et provenant elle aussi de la région de Tochka. Cl. VANDERSLEYEN, *L'Égypte et la vallée du Nil 2. De la fin de l'Ancien Empire à la fin du Nouvel Empire*, Paris, 1995, p. 64. Pour la stèle, voir W.K. SIMPSON, *Heka-nefer and the Dynastic Material from Toshka and Arminna* (*PPYE* 1), New Haven, 1963, p. 50-53, pl. XXVI.

[248] Stèles Caire JE 59505, stèle de Montouhotep Caire JE 59483, stèle d'un Montouhotep (le même ? – sans lieu de conservation signalé). R. ENGELBACH, *loc. cit.*, p. 70-73. L.M. Berman signale une quatrième stèle du Gebel el-Asr, inédite mais photographiée par W.K. Simpson, et inventoriée Caire JE 59487. D'après la traduction qu'il en propose elle est la jumelle presque parfaite de la stèle Caire JE 59505. L.M. BERMAN, *Amenemhet I*, D.Phil Yale University (inédite – UMI 8612942), New Haven, 1985, p. 195, n. 97. Pour la stèle Caire JE 59483, voir ci-après (Point 1.1.5.)

[249] Cl. OBSOMER, *op. cit.*, p. 288.

[250] Voir ci-dessus, avec références.

[251] Cl. OBSOMER, *ibidem*.

Ankh-mesout et Kheperkarê, ou le linteau gravé au nom de Kheperkarê et Sésostris[252]. Pourtant, comme le fait remarquer L. Gabolde, il est nettement moins probable d'y voir les restes d'un édifice érigé sous le règne de Sésostris Ier[253]. D'une part la mise en œuvre de ce type de grès grisâtre[254] n'est pas attestée sous son règne, et les colonnes polygonales à 16 pans sont exceptionnelles, alors que les deux sont courants dès Thoutmosis Ier. Par ailleurs, le texte des montants de porte est identique à celui appartenant à la porte de Thoutmosis III marquant le passage entre le *Palais de Maât* et la *Cour du Moyen Empire*[255]. Selon L. Gabolde, ces vestiges seraient en réalité des adjonctions thoutmosides contemporaines de l'édification du *Palais de Maât* dont les travaux imposèrent le démantèlement du portique de façade du temple de Sésostris Ier et la stabilisation de la porte sésostride désormais directement branchée sur le sanctuaire de la 18ème dynastie[256]. La mention de l'an 20 correspondrait dès lors au moment où la décoration de ces blocs a été réalisée sous Thoutmosis III[257] puisque, comme l'indique D. Laboury, la décoration du *Palais de Maât* a dû intervenir entre l'an 17, 1er mois de la saison *akhet*, jour 30[258] et l'an 23, 1er mois de la saison *chemou*, jour 21[259].

1.1.5. De l'an 21 à l'an 40 : deux décennies aux marges de l'Égypte

Quatre blocs appartenant aux fondations de la chaussée montante du complexe funéraire de Sésostris Ier à Licht Sud portent une *Control Note* datée de l'an 22[260]. L'absence de toute marque antérieure à l'an 22 tendrait à montrer, selon F. Arnold[261] et D. Arnold[262], que l'approvisionnement du chantier de la chaussée montante n'intervient qu'à partir de cette date, de même que la construction (phase A) de cette voie reliant le temple de la vallée et le temple funéraire proprement dit. Cette chronologie autorise la finition, à cette date, du gros œuvre de la pyramide – entamé une dizaine d'années plus tôt –, et donc le dégagement de son pourtour et d'une partie de ses voies d'accès. Ces quatre marques datent indirectement l'édification du temple de la vallée, en l'absence de fouilles menées sur le tronçon oriental de la chaussée montante et à l'emplacement présomptif du bâtiment d'accueil du complexe[263]. Par ailleurs, étant le probable synonyme d'une très forte réduction de l'emprise du chantier sur le plateau de Licht Sud, on peut penser que c'est à

[252] Pour ces vestiges, découverts dans la « cour du Moyen Empire », voir *LDT*, III, p. 28-29. Deux montants de porte complètent cette liste (*ibidem*, α et β).

[253] L. GABOLDE, *Le « Grand château d'Amon » de Sésostris Ier à Karnak. La décoration du temple d'Amon-Rê au Moyen Empire* (*MAIBL* 17), Paris, 1998, p. 83-84, §122. *Contra* A. MARIETTE, *Karnak. Etude topographique et archéologique*, Paris, 1875, p. 41, pl. 8 a-c.

[254] Pour la spécification du matériau, voir A. MARIETTE, *ibidem*.

[255] Pour cette inscription, voir P. BARGUET, *Le temple d'Amon-Rê à Karnak. Essai d'exégèse. Augmenté d'une édition électronique par Alain Arnaudiès* (*RAPH* 21), Le Caire, 2006, p. 153.

[256] L. GABOLDE, *op. cit.*, p. 83. Voir également J.-Fr. CARLOTTI, « Modifications architecturales du « Grand Château d'Amon » de Sésostris Ier à Karnak », *Égypte Afrique & Orient* 16 (2000), p. 37-46.

[257] Pour l'attribution de ces blocs au règne de Thoutmosis III, voir déjà Th. ZIMMER, « Circonstances archéologiques de la découverte des *Annales des prêtres d'Amon* », dans J.-M. KRUCHTEN, *Les Annales des prêtres de Karnak (XXI-XXIIIèmes dynasties) et autres textes contemporains relatifs à l'initiation des prêtres d'Amon* (*OLA* 32), Leuven, 1989, p. 7-8.

[258] *Terminus post quem* pour les reliefs du mur extérieur nord (date gravée sur le mur). D. LABOURY, *La statuaire de Thoutmosis III. Essai d'interprétation d'un portrait royal dans son contexte historique* (*AegLeod* 5), Liège, 1998, p. 24.

[259] *Terminus ante quem* pour le « Texte de la Jeunesse » sur le mur extérieur sud (ne mentionne pas la bataille de Megiddo qui a lieu à cette date). D. LABOURY, *op. cit.*, p. 33-34.

[260] *Control Notes* C4 : An 22, 1er mois de la saison *peret*, jour 7 ; C1 : An 22, 3ème mois de la saison *peret*, jour 14 ; C2.2 : An 22, 3ème mois de la saison *peret*, jour [...] ; C7 : An 22, 4ème mois de la saison *peret*, jour 11. F. ARNOLD, *Control Notes and Team Marks* (The South Cemeteries of Lisht II / *PMMAEE* XXIII), New York, 1990, p. 146-147. La *Control Note* C11 est peut-être à rattacher à ce lot au vu de sa provenance similaire. La *Control Note* E3, appartient à la porte occidentale (*South Gate*) du couloir longeant la chaussée montante sur son flanc sud et donc contemporain de celle-ci.

[261] F. ARNOLD, *op. cit.*, p. 31.

[262] D. ARNOLD, *The Pyramid of Senwosret I* (The South Cemeteries of Lisht I / *PMMAEE* XXII), New York, 1988, p. 20.

[263] D. Arnold note que des sondages pratiqués en 1985-1986 dans l'axe de la chaussée ont mis au jour des sépultures, perturbées, de l'époque romaine, empêchant les fouilleurs d'atteindre les niveaux suspectés d'abriter les vestiges du temple de la vallée. D. ARNOLD, *op. cit.*, p. 18.

partir du début de la troisième décennie du règne de Sésostris Ier que les hauts fonctionnaires ont commencé à aménager leur tombeau autour de la pyramide du souverain[264].

L'an 22 est aussi l'occasion d'une nouvelle expédition vers les gisements d'améthyste du Ouadi el-Houdi, attestée sur place par les stèles de Nesoumontou[265], Senousret[266] et Sobek[267]. Les inscriptions ne signalent guère plus que la date, le nom du souverain et la filiation des personnages. Seul Senousret indique l'objectif minier de sa présence.

La même année, un autre contingent est envoyé dans les carrières de Hatnoub en Moyenne Égypte au bénéfice du souverain[268] :

> « (2) (…) L'assistant […]-hotep (dit) : (3) " Je suis venu ici […] blocs (?)] pour le Roi de Haute et Basse Égypte Kheperkarê, le Fils de Rê Sésostris, vivant éternel[lement], suivant l'ordre du [… ami] unique, le responsable des choses scellées Sobekhotep (…)" »

En l'an 22, le chantier de construction d'un temple dans la ville de This est entamé et met en œuvre plusieurs contingents d'ouvriers-*meny* comptabilisés dans le *Papyrus Reisner III*. Les documents, couvrant une période allant du 3ème mois de la saison *peret* (?) de l'an 22 au 1er mois de la saison *chemou*, jour 6, de l'an 23, ne permettent cependant pas d'identifier ce sanctuaire, ni d'en proposer une image architecturale[269].

Une stèle du Ouadi el-Houdi, qui pourrait être datée de l'an 23 de Sésostris Ier, mentionne la venue du chef des géologues Senousret[270]. Le texte mentionne les titres d'un vizir Antef, mais attendu le doute sur l'année précise de la stèle au sein de la troisième décennie du règne, il n'est pas possible de trancher entre un hypocoristique pour Antefoqer (la stèle serait alors antérieure à l'an 24) ou le nom d'un autre vizir de Sésostris Ier (la stèle serait postérieure à l'an 24)[271].

L'an 24 voit le retour de Montouhotep au Ouadi el-Houdi[272], quatre ans après son précédent passage, en compagnie de Horhotep[273].

De cette même année est datée la stèle abydénienne de Antef, mais elle ne mentionne qu'une simple formule *hetep-di-nesout* en faveur du défunt[274].

[264] Voir à cet égard les datations proposées pour les tombes du cimetière de Licht Sud par D. ARNOLD, *Middle Kingdom Tomb Architecture at Lisht* (PMMAEE XXVIII), New York, 2008, p. 13-62. C'est aussi pour cette raison que la tombe du vizir Antefoqer, déjà en fonction sous Amenemhat Ier, se trouve à Licht Nord et non autour de la pyramide de Sésostris Ier. Outre un éventuel attachement personnel au premier roi qu'il a servi au cours de sa longue carrière, les travaux de construction du complexe funéraire à Licht Sud – particulièrement imposants dans les deux premières décennies du règne – l'ont très certainement empêché de s'installer ailleurs qu'auprès de la pyramide d'Amenemhat Ier, et cela d'autant plus que sa dernière attestation dans la documentation remonte à l'an 24 de Sésostris Ier, soit à un moment où le site se dégage à peine mais surtout où il est trop tard pour le vizir de penser à se faire aménager son propre tombeau. Pour cette tombe, voir récemment D. ARNOLD, *Middle Kingdom Tomb…*, p. 69-71, fig. 15, pl. 129-133. Pour la date de l'an 24 comme dernière attestation du vizir Antefoqer, voir Cl. OBSOMER, *Sésostris Ier. Etude chronologique et historique du règne* (Connaissance de l'Égypte ancienne 5), Bruxelles, 1995, p. 215-220.

[265] A.I. SADEK, *The Amethyst Mining Inscriptions of Wadi el-Hudi*, Warminster, 1980, p. 25-26, pl. IV, n° 9. Actuellement conservée au Musée de la Nubie à Assouan, inv. 1474.

[266] A.I. SADEK, *op. cit.*, p. 27, pl. V, n° 10. Actuellement conservée au Musée de la Nubie à Assouan, inv. 1507.

[267] A.I. SADEK, *op. cit.*, p. 28-29, pl. V, n° 11. Actuellement conservée au Musée de la Nubie à Assouan, inv. 1475.

[268] Stèle de […]-hotep, G. POSENER, « Une stèle de Hatnoub », *JEA* 54 (1968), p. 67-70, pl. VIII-IX. Sur les carrières de Hatnoub, voir l'ouvrage récent de I. SHAW, *Hatnub : Quarrying Travertine in Ancient Egypt* (MEES 88), Londres, 2010.

[269] W.K. SIMPSON, *Papyrus Reisner III. The Records of a Building Project in the Early Twelfth Dynasty*, Boston, 1969. Le chantier est très certainement celui décrit par le *Papyrus Reisner I*, sections G-K, en l'an 24 de Sésostris Ier.

[270] A.I. SADEK, *op. cit.*, II, p. 3-4. Comme le fait remarquer Cl. Obsomer, la perte manifeste de la stèle (« present location unknown ») et l'absence de cliché ne permettent pas de lever le doute quant au chiffre des unités composant la date de la stèle de Senousret. Cl. OBSOMER, *op. cit.*, p. 223.

[271] Cl. OBSOMER, *op. cit.*, p. 223-224. Pour la date de l'an 24 comme dernière attestation du vizir Antefoqer, voir ci-après.

[272] La stèle mentionne explicitement ce retour : « Venir à nouveau (*wḥm-ˁ iit*) pour emporter de l'améthyste ». A.I. Sadek, *op. cit.*, p. 33-35, pl. VII, n° 14. Actuellement au Musée de la Nubie à Assouan, inv. 1478.

[273] A.I. SADEK, *op. cit.*, p. 30-31, pl. VI., n° 12. Actuellement au Musée de la Nubie à Assouan, inv. 1476.

L'événement majeur de l'an 24 est assurément l'expédition vers le pays de Pount[275]. Deux documents mis au jour par A.M. Sayed en 1976 au Ouadi Gaouasis, en bordure de la Mer Rouge (le site côtier proprement dit est Mersa Gaouasis), fournissent de précieuses informations quant à la destination de l'expédition, ainsi qu'à propos des modalités d'accès à Pount. Le premier document est un autel votif réalisé à l'aide de sept ancres calcaires et dédié par Ankhou, probablement le chef d'équipage de ce corps expéditionnaire[276]. Le second document est lui aussi un autel votif constitué d'ancres calcaires, mais érigé par le héraut Ameny[277], le futur directeur de la troupe de mineurs œuvrant au Ouadi Hammamat en l'an 38 de Sésostris Ier. La brillante démonstration de Cl. Obsomer[278] ne doit pas laisser de doute quant à la justesse et la pertinence des interprétations proposée par A.M. Sayed lors de la découverte des premiers vestiges du Ouadi Gaouasis[279], et reprises ensuite par L. Bradbury[280]. Le site révélé par ses fouilles est bien un lieu d'embarquement et de débarquement des corps expéditionnaires se dirigeant vers le pays de Pount, via la Mer Rouge, en bateaux. Confirmant définitivement ce point de vue, les recherches récentes de K.A. Bard et R. Fattovich sur le site de Mersa Gaouasis ont mis au jour plusieurs cavernes d'origine anthropique remplies de matériel de navigation, comme des gréements et des fragments de coques de navires[281].

C'est à la tête d'un imposant contingent que le « responsable des bateaux, le commandant des équipages » Ankhou s'est dirigé « vers le pays minier de Pount (*r bi3 Pwnt*) », vers « les plaines et les régions montagneuses (…) du Pays divin (*T3-ntr*) ». La date de l'an 24, 1er mois de la saison *peret* est très certainement le *terminus ante quem* de l'expédition, le monument d'Ankhou célébrant avant tout la réussite de son entreprise. Le rôle du héraut Ameny sur les rives de *Ouadj-our* est quant à lui détaillé sur son monument par la citation de l'ordre royal donné au vizir Antefoqer dont il dépend :

> « (2) (…) Sa Majesté a ordonné au noble, prince, […], le responsable de la ville, [… (3)…], le vizir […] le responsable des Six Grandes Cours Antefoqer de façonner cette flotte aux (4) chantiers navals de Coptos, de (l')envoyer (au) pays minier de Pount afin de (l')atteindre en paix et (d'en) revenir en paix, (5) de pourvoir à tous ses travaux, par amour pour (sa) perfection, (sa) solidité dépassant toute chose produite en ce pays auparavant. (…) (6) (…) Aussi, le héraut (7) Ameny, fils de Montouhotep, était sur le littoral de *Ouadj-our* en train d'assembler ces navires là (…). »[282]

Les bateaux ont, selon toute vraisemblance, été fabriqués pièce par pièce à Coptos, sous la supervision du vizir Antefoqer, mais sans y être assemblés afin de permettre leur transport jusqu'au rivage de la Mer Rouge où le héraut Ameny les a fait monter. L'acheminement des navires en pièces détachées a sans doute été effectué à travers le Ouadi Hammamat et le Ouadi Attala[283].

La mention d'Antefoqer sur le monument d'Ameny au Ouadi Gaouasis est la dernière attestation du vizir de Sésostris Ier.

[274] Musée égyptien du Caire CG 20542. H.O. LANGE, H. SCHÄFER, *Grab- und Denksteine des Mittleren Reichs im Museum von Kairo* (CGC, n° 20001-20780), Berlin, 1902-1908, II, p. 163-164 ; IV, pl. XLIII.

[275] Pour l'attribution à l'an 24 de cette expédition vers Pount, voir l'argumentaire développé par Cl. OBSOMER, *op. cit.*, p. 215-220.

[276] A.M. SAYED, « Discovery of the Site of the 12th Dynasty Port at Wadi Gawasis on the Red Sea Shore », *RdE* 29 (1977), p. 150-169, pl. 13d-e, 14 ; A.M. SAYED, « The Recently Discovered Port on the Red Sea Shore », *JEA* 64 (1978), p. 69-71.

[277] A.M. SAYED, « Discovery of the Site… », p. 169-173, pl. 15d-f, 16.

[278] Cl. OBSOMER, *op. cit.*, p. 388-400, particulièrement p. 396-400.

[279] A.M. SAYED, « Discovery of the Site… », p. 173-178 ; A.M. SAYED, « The Recently Discovered… », p.69-71 ; A.M. SAYED, « New Light on the Recently Discovered Port on the Red Sea Shore », *CdE* LVIII/115-116 (1983), p. 23-37.

[280] L. BRADBURY, « Reflections on Traveling to "God's Land" and Punt in the Middle Kingdom », *JARCE* 25 (1988), p. 127-156.

[281] K.A. BARD, R. FATTOVICH, *Harbor of the Pharaohs to the Land of Punt. Archaeological Investigations at Mersa/Wadi Gawasis Egypt, 2001-2005*, Naples, 2007.

[282] Relevé du texte dans A.M. SAYED, « Discovery of the Site… », p. 170-171.

[283] On se reportera, pour une synthèse sur Pount et ses modalités d'accès, à la brillante contribution de D. MEEKS, « Coptos et les chemins de Pount », *Topoi, Orient-Occident*, suppl. 3 (2002), p. 267-335, part. p. 319-330 à propos de la navigation vers Pount en Mer Rouge et l'acheminement des bateaux depuis Coptos jusqu'au site de Mersa Gaouasis.

Le *Papyrus Reisner I* enregistre, à partir de l'an 24, 4ème mois de la saison *peret*, jour 6, jusqu'au 2ème mois de la saison *chemou*, jour 20, de la même année, l'évolution des travaux de construction d'un édifice non nommé et probablement situé entre les villes de This et de Coptos (voire dans l'une de celles-ci)[284]. Bien que plusieurs espaces architecturaux soient mentionnés dans le texte, il est actuellement difficile de traduire ces informations en un plan terrier cohérent. La présence d'une « chapelle orientale » indiquerait, d'après W.K. Simpson, que le bâtiment était orienté selon un axe ouest (entrée) – est (saint des saints), et qu'il se situait selon toute vraisemblance sur la rive droite du Nil[285]. Les livraisons de pierres mentionnées dans les sections L et M de ce même *Papyrus Reisner I* sont peut-être à mettre en relation avec les activités de construction signalées ci-dessus[286].

L'an 24 est aussi l'année la plus haute attestée dans les *Control Notes* de la pyramide de Licht Sud[287]. Malheureusement, la localisation exacte du bloc est incertaine attendu que le bloc n'est connu que par une photographie dont une note manuscrite l'attribue à un « block below pavement in SW-corner of temple ». Les fouilles entreprises par le Metropolitan Museum of Art de New York n'ont pas autorisé la redécouverte du bloc à l'endroit vaguement décrit. L'achèvement du complexe funéraire est dans tous les cas postérieur à cette date de l'an 24, 2ème mois de la saison *akhet*. F. Arnold propose une date avoisinant l'an 25 pour le parachèvement des bâtiments[288], mais il convient de garder en mémoire que le temple de la vallée n'a pas été exploré, temple dont les vestiges pourraient nuancer cette hypothèse – en particulier si de nouvelles *Control Notes* devaient être trouvées.

L'année suivante, soit l'an 25, une famine paraît avoir touché l'Égypte[289] si l'on en croit les témoignages du responsable des prêtres d'Ermant Montouhotep[290] et du nomarque Ameny[291]. Les deux fonctionnaires se targuent de ne pas avoir laissé les populations placées sous leur responsabilité souffrir de la faim :

> « (8) (…) Il se produisit une faible crue en l'an 25. (9) Je n'ai pas affamé mon nome, je lui ai donné de l'orge de Haute Égypte et de l'épeautre. Je n'ai pas fait advenir l'injustice en lui jusqu'à ce que reviennent les grandes crues. »[292]

> « (32) (…) Advinrent des années de famine. (33) Alors j'ai labouré tous les champs du nome de l'Oryx, jusqu'à ses frontières méridionale et septentrionale, faisant vivre ses habitants, produisant sa nourriture, de sorte qu'il n'exista pas d'affamé en lui. (…) (34) (…) Alors de

[284] W.K. SIMPSON, *Papyrus Reisner I. The Records of a Building Project in the Reign of Sesostris I*, Boston, 1963, G-K, p. 52-85, pl. 13-17. On peut d'ailleurs se demander si les travaux menés à This à partir de l'an 22 ne sont pas les mêmes que ceux mentionnés dans le présent document, plus récent d'à peine deux ans. C'est l'hypothèse qu'il faut suivre me semble-t-il. Voir ci-dessous (Point 3.2.12.)

[285] W.K. SIMPSON, *op. cit.*, p. 69.

[286] W.K. SIMPSON, *op. cit.*, p. 48-50, pl. 18-19. Les pierres-*menou*, blanches ou noires et provenant de Haute Égypte, sont livrées en l'an 25, entre le 3ème mois de la saison *peret*, jour 14 et le 4ème mois de la saison *peret*, jour 6.

[287] F. ARNOLD, *op. cit.*, p. 131, *Control Note* E5.

[288] F. ARNOLD, *op. cit.*, p. 31.

[289] W.K. SIMPSON, « Studies in the Twelfth Egyptian Dynasty III : Year 25 in the Era of the Oryx Nome and the Famine Years of Early Dynasty 12 », *JARCE* 38 (2001), p. 7-8. Cette famine est peut-être attestée dans le *Papyrus Reisner I*, frag. Q, ligne 8 (*m rnpt mwt*). Voir W.K. SIMPSON, *Papyrus Reisner I. The Records of a Building Project in the Reign of Sesostris I*, Boston, 1963, p. 50, n. 4.

[290] H. GOEDICKE, « A Neglected Wisdom Text », *JEA* 48 (1962), p. 25-35. Stèle UC 14333 du Petrie Museum of Egyptian Archaeology de Londres. Pour cette datation via la notation de la filiation de Montouhotep, voir Cl. OBSOMER, « *Di.f prt-ḥrw* et la filiation *ms(t).n/ir(t).n* comme critères de datation dans les textes du Moyen Empire », dans Chr. CANNUYER et J.-M. KRUCHTEN (éd.), *Individu, société et spiritualité dans l'Égypte pharaonique et copte. Mélanges égyptologiques offerts au Professeur Aristide Théodoridès*, Ath, 1993, p. 163-200. Voir également C.J.C. BENNETT, « Growth of the *Ḥtp-D'i-Nsw* Formula in the Middle Kingdom », *JEA* 27 (1941), p. 77-82 ; O.D. BERLEV, « Compte rendu de H.M. STEWARD, *Egyptian Stelae, Reliefs and Paintings from the Petrie Collection*, pt. 2 : Archaic Period to Second Intermediate Period, Warminster, Aris & Phillips, 1979 (31 cm., viii + 45 pp., 41 pls.). ISBN 0 85668 079 6. Price : £ 15.00 », *BiOr* 38 (1981), col. 318-319. H. Goedicke plaçait cet an 25 sous le règne de Ouhankh Antef, *loc. cit.*, p. 31, n. r.

[291] P.E. NEWBERRY, *Beni Hasan (ASEg* 1), Londres, 1893, p. 23-27, pl. VIII.

[292] Inscription de Montouhotep.

grands flots advinrent, maîtres de l'orge et de l'épeautre, maîtres de toute chose. Je n'ai pas demandé les arriérés des impôts fonciers. »[293]

La stèle abydénienne (?) de Antef (Louvre C 167-168)[294] date également de l'an 25 de Sésostris Ier comme l'indiquent les relevés effectués par J. Burton avant que la stèle ne soit irrémédiablement endommagée dans sa partie supérieure. Il s'agit du même Antef qui avait dédié une stèle à Abydos en l'an 24 (Caire CG 20542).

Deux expéditions en Basse Nubie ont été menées en l'an 28, l'une en direction du Ouadi Rahma si l'on suit l'attribution au règne de Sésostris Ier proposée par Cl. Obsomer pour l'inscription de Khesebed[295], l'autre à destination des améthystes du Ouadi el-Houdi attestée par trois stèles ne comportant guère plus que la date, la titulature du souverain et le nom des auteurs de chacune des stèles, Ouser et Sahathor[296], Senousret et Montouhotep[297] (la troisième est lacunaire à cet endroit[298]).

Une nouvelle expédition semble avoir été organisée au Ouadi el-Houdi l'année suivante, soit en l'an 29, vraisemblablement sous la direction du Grand des Dix de Haute Égypte Henenou. Les stèles de Haichetef[299] et Séankh[300] nomment en effet le même haut personnage Henenou. Ce Henenou Grand des Dix de Haute Égypte est connu par une autre stèle provenant des carrières du Gebel el-Asr, dépourvue de date mais arborant les noms de Ankh-mesout et de Kheperkarê[301].

En l'an 31, Sésostris Ier célébra sa première fête-sed comme l'atteste l'inscription hiératique d'Amenemhat à Hatnoub[302] :

> « (1) An 31, première occasion du *Heb-Sed* du Roi de Haute et Basse Égypte Kheperkarê, doué de vie éternellement. (2) Le prince, noble, le chancelier du roi de Basse Egypte, l'ami unique, Amenemhat, fils de Neheri, fils de Kay, (3) (il) dit : "Je suis venu ici à Hatnoub pour emporter de la calcite[303] pour le Roi de Haute et Basse Égypte Kheperkarê, vivant pour toujours et à jamais." »

Si l'on accorde un fondement chronologique à cette formulation *sp tpy Ḥb-Sd*, il serait dès lors possible de dater de ce même an 31 l'édification à Karnak de la *Chapelle Blanche*[304] et de la chapelle mise au jour dans

[293] Inscription d'Ameny. Jambage nord de la porte.

[294] R. Moss, « Two Middle-Kingdom Stelae in the Louvre », dans *Studies presented to F.Ll. Griffith*, Londres, 1932, p. 310-311, pl. 47-48. Sur l'unicité de la stèle, voir Cl. Obsomer, *loc.cit.*, p. 184-185.

[295] Cl. Obsomer, *op. cit.*, p. 291. Inscription publiée par Z. Zaba, *Rock Inscriptions of Lower Nubia. Czechoslovak Concession*, Prague, 1974, p. 205-206, fig. 342-344, n° 211.

[296] A.I. Sadek, *op. cit.*, p. 32, pl. VI, n° 13. Actuellement conservée au Musée de la Nubie à Assouan, inv. 1477.

[297] A.I. Sadek, *op. cit.*, p. 90-91, pl. XXV, n° 146. Actuellement conservée au Musée égyptien du Caire, JE 69426.

[298] A.I. Sadek, *op. cit.*, p. 92, pl. XXVI, n° 147. Actuellement conservée au Musée de la Nubie à Assouan, s.n°.

[299] A.I. Sadek, *op. cit.*, p. 89, pl. XXIV, n° 144. Actuellement conservée au Musée égyptien du Caire, JE 71900.

[300] A.I. Sadek, *op. cit.*, p. 90, pl. XXIV, n° 145. Actuellement conservée au Musée égyptien du Caire, JE 71899.

[301] R. Engelbach, « The Quarries of the Western Nubian Desert. A Preliminary Report », *ASAE* 33 (1933), p. 71, pl. II, 3. Actuellement conservée au Musée égyptien du Caire, JE 59483. L'inscription découverte à Assouan par W.M.F. Petrie (W.M.F. Petrie, *A Season in Egypt – 1887*, Londres, 1888, pl. XI, n° 294) ne me paraît pas pouvoir être rapprochée avec certitude de ce Henenou en l'absence de filiation indiquée (elle l'est dans les trois autres cas) et parce que le nom de Henenou est particulièrement répandu au Moyen Empire (H. Ranke, *Die ägyptischen Personennamen* I, Glückstadt, 1935, p. 245.1). En outre, je ne partage pas les doutes de Cl. Obsomer quant à l'attribution de l'an 29 des stèles du Ouadi el-Houdi au règne de Sésostris Ier. Le nombre important d'expéditions organisées sous son règne et l'identité manifeste du Henenou, fils de Montouhotep, du Gebel el-Asr et du Ouadi el-Houdi me paraissent être de solides indices, et dans le cas contraire les stèles de Haichetef et Séankh seraient les seules attestations – hypothétiques et sans titulature royale – d'une expédition vers les carrières d'améthyste sous Amenemhat Ier. *Contra* Cl. Obsomer, *op. cit.*, p. 302.

[302] R. Anthes, *Die Felseninschriften von Hatnub nach den Aufnahmen Georg Möller* (*UGAÄ* 9), Leipzig, 1928, p. 76-78, pl. 31 (gr. 49).

[303] Lecture du groupe comme *šs*, plutôt que – de façon incomprise par R. Anthes – *mnw*. Voir *Wb* IV, 540, 10 ; de même que la discussion sur le lexique de la calcite dans I. Shaw, *Hatnub : Quarrying Travertine in Ancient Egypt* (*MEES* 88), Londres, 2010, p. 13-14.

[304] Sur les 60 faces des piliers de la *Chapelle Blanche* (déduction faite des 4 faces formant les deux montants des deux « portes » correspondant aux deux escaliers d'accès), 27 portent la mention de « la première occasion du *Heb-Sed* ». Scènes 3-6, 14, 16-20, 27-

le remplissage du IXe pylône du temple d'Amon-Rê[305], ainsi que l'érection de l'obélisque encore debout à Héliopolis[306] puisque tous trois présentent cette même formule mais sans porter de date[307]. La difficulté provient de la mention du *sp tpy Ḥb-Sd* sur des piliers[308] appartenant de toute évidence au projet de renouvellement du *Grand Château* d'Amon de Karnak dont la présentation officielle eut lieu en l'an 10, 4ème mois de la saison *peret*, jour 24, soit plus de vingt ans auparavant. Comme le souligne L. Gabolde, il est invraisemblable que les concepteurs du sanctuaire de Karnak aient laissé certaines frises libres de toute inscription pendant vingt ans en prévision d'une fête jubilaire et n'auraient fait parachever la décoration qu'à cette occasion[309]. On possède donc, pour une même formulation de la « première fête-*sed* » au moins deux ancrages chronologiques possibles, l'un dans la suite immédiate de l'audience de l'an 10, l'autre en l'an 31 conformément au graffito de Hatnoub. Il s'agit bien d'un minimum puisque la mention de l'an 10 n'est pas liée à une fête effective[310], et rien n'interdit dès lors que les autres édifices portant cette formule aient pu être réalisés à un moment quelconque du règne de Sésostris Ier, indépendamment du premier jubilé. L'an 31 pourrait néanmoins constituer un *terminus ante quem* comme le font remarquer L. Postel et I. Régen[311]. On notera cependant que dans le cas de la *Chapelle Blanche* plusieurs attestations de la « première occasion du *Heb-Sed* » sont directement associées à l'édification du bâtiment, notamment sous la formulation :

> « (1) Vive l'Horus Ankh-mesout, Kheperkarê, doué de vie. Il a fait en tant que son monument pour son père Amon-Rê, d'ériger pour lui (la chapelle) ["Celle-qui-soulève-la-Double-Couronne]-d'Horus" (2) en pierre blanche et belle. Or pas une fois sa Majesté n'a trouvé pareille réalisation (faite) précédemment dans ce temple. Première occasion du *Heb-Sed*, [puisse-t-il (le) faire pour lui, vivant éternellement.] »[312]

De même, la chapelle découverte dans le remplissage du IXe pylône atteste d'une association similaire entre la construction de l'édicule et la célébration du rituel de renouvellement du pouvoir royal :

> « (2) Réaliser pour lui une chapelle en pierre blanche et belle de Anou. Première occasion du *Heb-Sed*, puisse-t-il agir comme Rê éternellement. »[313]

Dès lors, il apparaît vraisemblable que la fête jubilaire de l'an 31 soit dans ces deux cas précis la motivation effective de leur construction et non une mention topique spécifique aux édifices à portiques

30, 1'-2', 5'-6', 13'-14', 17'-18', 20', 27'-30'. Elle figure également deux fois sur la face extérieure de l'architrave A (sud). Voir P. LACAU, H. CHEVRIER, *Une chapelle de Sésostris Ier à Karnak*, Le Caire, 1956-1969.

[305] La mention de la « première occasion du *Heb-Sed* » apparaît sur le jambage est en N6 (montant nord de la porte orientale), sous la fenêtre de la paroi sud en S4-S5, et sur un bloc remployé de la chapelle mais appartenant lui aussi à un jambage de porte. Voir L. COTELLE-MICHEL, « Présentation préliminaire des blocs de la chapelle de Sésostris Ier découverte dans le IXe pylône de Karnak », *Karnak* XI/1 (2003), p. 339-354 ; J.-L. Fissolo, « Note additionnelle sur trois blocs épars provenant de la chapelle de Sésostris Ier trouvée dans le IXe pylône et remployés dans le secteur des VIIe-VIIIe pylônes », *Karnak* XI/2 (2003), p. 405-413.

[306] Présente sur les quatre faces de l'obélisque. Vérification personnelle le 2 mai 2008.

[307] Hypothèse la plus fréquemment formulée dans la littérature. Voir en dernier lieu, et à titre de seul exemple, N. FAVRY, *op. cit.*, p. 175-178 (*Chapelle Blanche*), p. 180 (chapelle du IXe pylône), p. 212 (obélisque).

[308] Pilier osiriaque du Musée égyptien du Caire JE 48851, pilier du Musée égyptien du Caire JE 36809 et pilier de la *Cour de la cachette* à Karnak (secteur occidental). L. GABOLDE, *Le « Grand château d'Amon » de Sésostris Ier à Karnak. La décoration du temple d'Amon-Rê au Moyen Empire* (*MAIBL* 17), Paris, 1998, p. 63-66, §86-90 ; p 89-93, §130-134 ; p. 95-97, §142-146.

[309] L. GABOLDE, *op. cit.*, p. 60, n. a., §83.

[310] Pour cette dissociation entre la fête effective et sa mention sur les monuments, voir E. HORNUNG, « Sedfest und Geschichte », *MDAIK* 47 (1991), p. 169-171.

[311] L. POSTEL, I. REGEN, « Annales héliopolitaines et fragments de Sésostris Ier réemployés dans la porte de Bâb al-Tawfiq au Caire », *BIFAO* 105 (2005), p. 273. On peut en effet penser que tout renouvellement de la fête jubilaire aurait amené la création d'une nouvelle expression comparable à celle utilisée sous Thoutmosis III sur l'obélisque de Londres dédié lors de « la troisième occasion du *Heb-Sed* » (*Urk.* IV, 590, 15).

[312] Voir P. LACAU, H. CHEVRIER, *op. cit.*, p. 38-39, §59, architrave A (sud).

[313] Montant nord de la porte orientale (N6). Voir L. COTELLE-MICHEL, *loc. cit.*, p. 348, fig. 9, pl. IXb.

ou aux colosses osiriaques[314]. En outre, l'érection d'obélisques à l'occasion de la fête-*sed* d'un pharaon paraît bien attestée[315], ce qui invite, à mon avis, à considérer favorablement l'hypothèse d'une consécration, à l'occasion de son jubilé, de la paire héliopolitaine de Sésostris Ier.

Dans ce cas de figure enfin, les diverses constructions mentionnées dans les annales du pharaon mises au jour lors des fouilles de la porte fatimide de Bab el-Taoufiq correspondraient à l'embellissement du *Grand Château* d'Atoum en vue de la célébration de la fête-*sed* de l'an 31[316], à l'instar de ce qui paraît avoir été réalisé à Karnak avec les deux chapelles en calcaire. On notera avec intérêt la consécration d'une porte dénommée « Kheperkarê-est-doux-d'amour-auprès-de-[...] » et de plusieurs statues à cette occasion :

> « (x+13) Le Fils de Rê Sésostris, il a fait en tant que son monument pour les *Baou* d'Héliopolis qui sont en lui (?) [...] (x+14) un soubassement en granit (pour) "Kheperkarê-est-doux-d'amour-auprès-de-[...]" [...] (x+15) ériger ses vantaux en bois-*âch* et en bois-*merou*, les figurines ornementales [...] (x+16) en tant que (?) colonnes palmiformes (?) en granit. Ériger pour lui deux grands obélisques [...] (x+17) dans l'*Ipat* à Héliopolis. Mener [une statue de] Kheperkarê [...] (x+18) deux sphinx en gneiss, quatre sphinx en améthyste, [?] statue[s en ...] [...] (x+19) un vase-*heset* en or. Ériger et réaliser en pierre [...] (x+20) en pierre une grande table d'offrandes garnie dans "Kheper[ka]rê-[...]" [...] »

Le relief provenant du temple de Min de Coptos mis au jour par W.M.F. Petrie en 1896 et illustrant la course rituelle de Sésostris I[er] devant le dieu ithyphallique[317] est considéré par Cl. Obsomer et N. Favry comme une illustration de la fête-*sed* de l'an 31 du roi[318]. C'est en effet très probable, à moins qu'il ne s'agisse d'un topos dans le programme décoratif du temple, programme dont il ne reste aujourd'hui que quelques fragments et qui rend donc toute vérification délicate. Quoi qu'il en soit, si ce relief date éventuellement de la célébration du jubilé du souverain ainsi que le suggèrent l'action rituelle elle-même et le discours du dieu Min qui « donne (au roi) d'accomplir la fête-*sed* étant vivant comme Rê », les autres vestiges architectoniques appartenant à son règne et découverts sur le site demeurent difficilement datables faute d'élément réellement probant[319]. Rien n'interdit pour autant le fait qu'ils appartiennent tous au même monument.

[314] Voir à ce sujet la remarque de D. Laboury à propos de la fête jubilaire de la reine Hatchepsout et les formules *sp tpy Ḥb-Sd* du *Djeser-djeserou* de Deir el-Bahari. D. LABOURY, *La statuaire de Thoutmosis III. Essai d'interprétation d'un portrait royal dans son contexte historique* (AegLeod 5), Liège, 1998, p. 22, n. 127-128. Voir également pour cette formule associée aux piliers osiriaques, l'étude de Chr. LEBLANC, « Piliers et colosses de type « osiriaque » dans le contexte des temples de culte royal », *BIFAO* 80 (1980), p. 69-89. Quant aux piliers, voir la réflexion de E. Hornung : « für die ägyptischer Architektur scheint sich die Regel zu bewähren : wo Pfeiler sind, ist Jenseits ». E. HORNUNG, *loc. cit.*, p. 170. Pour les édifices à piliers et leur décor – notamment en relation avec la fête-*sed* –, voir l'ouvrage de L. BORCHARDT, *Ägyptische Tempel mit Umgang* (BÄBA 2), Le Caire, 1938.

[315] Notamment les obélisques d'Hatchepsout dressés dans la *Iounyt* de Karnak et liés à sa première fête jubilaire (voir le bandeau de dédicace, *Urk.* IV, 358, 14-359, 1) et l'obélisque de Thoutmosis III, désormais à Londres, taillé à l'occasion de sa troisième fête-*sed* (*Urk.* IV, 590, 15).

[316] Il est en effet possible, me semble-t-il, de reconnaître dans l'an x+4 des *Annales héliopolitaines* de Sésostris Ier – moment où sont dressés deux obélisques du souverain, dont à n'en pas douter celui actuellement visible sur le site d'Héliopolis – l'an 31 du *sp tpy Ḥb-Sd* signalé à Hatnoub par Amenemhat. Voir L. POSTEL, I. REGEN, *ibidem*. Comme l'indiquent les deux auteurs, les divers matériaux mis en œuvre, tels qu'énumérés dans les annales (gneiss anorthositique du Gebel el-Asr et améthyste du Ouadi el-Houdi notamment), sont par ailleurs disponibles entre l'an 28 (an x+1) et l'an 32 (an x+5) que couvrerait le présent document. En outre, la fourniture d'un mobilier cultuel important dans les années qui précèdent l'an 31 (an x+4) s'expliquerait aisément par l'imminence de la célébration du jubilé royal. L. POSTEL, I. REGEN, *loc. cit.*, p. 272-273.

[317] Actuellement conservé au Petrie Museum of Egyptian Archaeology de Londres, inv. UC 14786. Voir W.M.F. PETRIE, *Koptos*, Londres, 1896, p. 11, pl. IX.2 ; D. WILDUNG, *L'âge d'or de l'Égypte. Le Moyen Empire*, Fribourg, 1984, fig. 116.

[318] Cl. OBSOMER, *op. cit.*, p. 100-102 ; N. FAVRY, *op. cit.*, p. 213-214. Voir déjà D. WILDUNG, *op. cit.*, p. 133.

[319] W.M.F. PETRIE, *op. cit.*, p. 11, pl. X-XI, illustrant le montant de porte conservé au Musée égyptien du Caire JE 30770bis8 (pl. X) et un relief de Min du Musée de Manchester, inv. 1758 (pl. XI.3). Qu'il me soit permis de remercier ici Elina Nuutinen du Registrar and Collection Management Department du Musée égyptien du Caire pour avoir retrouvé le numéro d'inventaire du montant de porte sur base d'un vague descriptif, et ainsi m'avoir permis d'en faire l'étude en mai 2009. Voir également le linteau de porte conservé au Musée des Beaux-Arts de Lyon, inv. E.501. M. GABOLDE, « Blocs de la porte monumentale de Sésostris Ier à Coptos », *BMML* 1-2 (1990), p. 22-25 (cat. 6) ; Ph. DUREY, M. GABOLDE, C. GRAINDORGE, *Les Réserves de Pharaon. L'Égypte dans les collections du Musée des Beaux-Arts de Lyon*, Lyon, 1988, p. 40-41.

CHRONOLOGIE DU REGNE

L'inscription d'Amenemhat au Ouadi Hammamat indique « An 33, lorsqu'on vint vers la région montagneuse de *Ro-Hanou*. » Dans son étude, G. Goyon signale que l'an 33 pourrait faire référence au règne de Sésostris Ier[320], mais comme le fait remarquer Cl. Obsomer, on ne peut exclure la possibilité qu'il se rapporte aux règnes d'Amenemhat II ou Amenemhat III[321].

La stèle du scribe Antefoqer, conservée au Rijksmuseum van Oudheden de Leyde (inv. V 3)[322] et provenant de sa chapelle abydénienne, est datée de l'an 33 de Sésostris Ier.

En l'an 34, l'intendant Dedouiqou fait construire une chapelle mémorielle à la *Terrasse* du Grand Dieu d'Abydos. Le bref texte autobiographique de sa stèle[323] nous indique qu'il est originaire de la ville de Thèbes et qu'il a été mandaté comme administrateur du pays des Oasiens à la tête d'une troupe de recrues. C'est à son retour de mission qu'il dit avoir réalisé cette chapelle, après « avoir renforcé les frontières de sa Majesté. » Il s'agit de l'unique mention de la présence militaire et administrative égyptienne dans les oasis – et plus globalement dans le désert égyptien occidental – sous le règne de Sésostris Ier, compte non tenu de l'expédition menée en l'an 30 d'Amenemhat Ier en pays Tjemehou sous la direction de celui qui n'était encore alors que le prince Sésostris de la *Biographie de Sinouhé*.

En l'an 38, 3ème mois de la saison *akhet*, jour 25, le héraut Ameny parvient aux carrières du Ouadi Hammamat à la tête d'un contingent totalisant 18.742 personnes, dont 17.000 travailleurs *hesebou*[324] auxquels s'ajoutent, outre les militaires et membres de l'administration pharaonique, brasseurs, meuniers et boulangers[325]. La présence de 100 ouvriers de la nécropole et de 100 carriers ne laisse pas de doute quant aux objectifs de l'expédition comme le signale l'inscription d'Ameny :

> « (13) (…) Liste de ce que j'ai rapporté de cette région montagneuse : (14) grauwacke sous myrrhe[a] : 60 sphinx et 150 statues, l'ensemble sous forme de blocs (15) à tracter[b] par 2000, 1500, 1000 et 500 hommes, abstraction faite de ceux portés à la main[c], produits parfaits de la région montagneuse dont l'équivalent n'était jamais descendu (16) vers l'Égypte depuis le temps du dieu. »

> [a] la lecture myrrhe que propose D. Farout me paraît assurée[326]. La présence du signe rectangulaire de la pierre derrière le mot myrrhe fait douter Cl. Obsomer[327]. Je me demande si le déterminatif ne peut pas porter ici sur la totalité de la proposition et se traduire : « (blocs de) grauwacke sous myrrhe ».

> [b] il pourrait s'agir de ce que Cl. Obsomer appelle un « nom masculin déverbatif en –w » à partir du verbe signifiant « tirer », « tracter », « remorquer »[328]. Dans ce cas, je lui préfèrerais une traduction telle « remorquage », « traction » voire « action de tirer », plus neutre que « poids à tirer » et correspondant trop heureusement à l'hypothèse de l'auteur. On aurait alors une

[320] G. GOYON, *Nouvelles inscriptions rupestres du Wadi Hammamat*, Paris, 1957, p. 94-95, pl. XXV, n° 75. Le prétexte de la visite d'Amenemhat aurait été, selon l'auteur, la récolte de matière première en vue de préparer le deuxième jubilé du souverain en l'an 34 (les pharaons répétant, à la suite de la première célébration, ce rituel tous les trois ans). G. GOYON, *op. cit.*, p. 21-22. Aucune autre fête-*sed* n'est pour autant attestée pour Sésostris Ier.

[321] Cl. OBSOMER, *op. cit.*, p. 376-377.

[322] R.E. FREED, « Stelae workshop of Early Dynasty 12 », dans P. DER MANUELIAN (éd.), *Studies in Honor of William Kelly Simpson*, Boston, 1996, p. 320-323, fig. 8c.

[323] Conservée à l'Ägyptisches Musem de Berlin, inv. ÄM 1199. H. SCHÄFER, « Ein Zug nach der Großen Oase unter Sesostris I. », *ZÄS* 42 (1905), p. 124-128 (réimpression en 1967).

[324] Sur les travailleurs *hesebou*, voir W.K. SIMPSON, *Papyrus Reisner I…*, p. 34-35.

[325] G. GOYON, *op. cit.*, p. 81-85, pl. XXIII-XXIV. Voir également D. FAROUX, « La carrière du *whmw* Ameny et l'organisation des expéditions au ouadi Hammamat au Moyen Empire », *BIFAO* 94 (1994), p. 143-172 ; Cl. OBSOMER, *op. cit.*, p. 365-374, doc. 149.

[326] D. FAROUT, *loc. cit.*, p. 147. Voir notamment l'encensement de la statue du nomarque Djehoutyhotep II de Deir el-Bersheh, P.E. NEWBERRY, *El-Bersheh* I (*ASEg* 3), Londres, 1894, pl. XII-XVI.

[327] Cl. OBSOMER, *op. cit.*, p. 696, n. f.

[328] Cl. OBSOMER, *op. cit.*, p. 371.

traduction littérale de *m jnr nb jtḥw n s 2000 n 1500 n 1000 n 500* : « tous en tant que pierre de traction de 2000, 1500, 1000 et 500 hommes ». Les futures statues sortant de la carrière sous forme de blocs sont destinées à être tractées par des groupes de haleurs composés de 2000, 1500, 1000 ou 500 hommes[329].

c) la suggestion de G. Goyon est à mon sens la plus simple et se comprend très aisément dans la complémentarité blocs à hâler/blocs à porter à la main. L'opposition qu'avait soulevée P. Montet ne me semble pas justifiée[330]. La lecture *ḥrw r nf n tp-ḏrt* de G. Goyon pourrait éventuellement être comprise comme suit, toujours avec le même sens : *ḥrw r nf n ḥr-ḏrt* (*Wb* V, 583, 16) [331].

Deux jours après son arrivée sur le site d'extraction, soit le 3ème mois de la saison *akhet*, jour 27, le travail des carriers et des ouvriers de la nécropole commence. Le 4ème mois de la saison *akhet*, jour 4, le Grand des Dix de Haute Égypte Amenemhat rejoint le Ouadi Hammamat pour, dit-il dans son inscription[332], « tirer la pierre de la Majesté du Roi de Haute et Basse Égypte Kheperkarê, vivant éternellement » (col. 4). Il est accompagné par sa propre troupe, mais qui ne paraît pas comporter d'ouvriers ou de carriers, seulement des fonctionnaires de l'administration civile et militaire et des artisans[333]. Il est probable qu'à la même occasion il achemina vers les carrières le ravitaillement indispensable aux membres de l'expédition. Le 4ème mois de la saison *akhet*, jour 6 – c'est-à-dire deux jours après sa venue – Amenemhat quitte le site d'extraction en direction de la vallée du Nil avec 80 blocs à

[329] Comme le soulignent D. Farout et Cl. Obsomer, il n'est pas envisageable que chaque bloc soit tiré par une cohorte de 500 à 2000 hommes sous peine de voir exploser le nombre de participants à cette expédition aux carrières et d'être ainsi en contradiction avec le recensement du héraut Ameny relativement aux 80 blocs tractés par la troupe d'Amenemhat. D. FAROUT, *loc. cit.*, p. 162-163 ; Cl. OBSOMER, *op. cit.*, p. 370 ; *Contra* G. GOYON, *op. cit.*, p. 18. La solution proposée par D. Farout – celle de traîneaux chargés de plusieurs blocs, chaque traîneau étant individuellement pris en charge par un contingent de 500 à 2000 hommes – me paraît tout à fait envisageable. D'autant plus que rien dans le texte d'Ameny ne dit qu'une statue correspond à un et un seul bloc (on aurait donc un ratio statues/blocs potentiellement avantageux). Sur les moyens de transport utilisés par les contingents miniers, voir les réflexions de I. Shaw et E. Bloxam sur les carrières du Gebel el-Asr et les rampes de chargement : I. SHAW, E. BLOXAM, « Survey and excavation at the ancient pharaonic gneiss quarrying site of Gebel el-Asr, Lower Nubia », *Sudan and Nubia* 3 (1999), p. 18-20. Voir également J.A. HARRELL, « Pharaonic Stone Quarries in the Egyptian Deserts », dans R. FRIEDMAN (éd.), *Egypt and Nubia. Gifts of the Desert*, Londres, 2002, p. 238. Par ailleurs les statues confectionnées dans cette matière sont rarement d'une taille imposante et ne nécessitent donc pas des blocs démesurés (voir à cet égard le corpus réuni pour la statuaire de Thoutmosis III avec l'exemplaire Caire CG 42053 qui atteint tout juste les 200 cm [D. LABOURY, *La statuaire de Thoutmosis III. Essai d'interprétation d'un portrait royal dans son contexte historique* (*AegLeod* 5), Liège, 1998, p. 156-159, cat. C36]). L'hypothèse avancée par Cl. Obsomer – sur base d'un calcul en « *jtḥw* = poids à tirer », c'est-à-dire une unité de mesure inédite – suppose l'existence de 210 blocs (un par statue) situés chacun dans une fourchette de 30 à 120 tonnes, et de 5 à 8 mètres de haut par 2 mètres de large, ce qui me semble peu réaliste au vu de la taille effective des statues en grauwacke. *Contra* Cl. OBSOMER, *op. cit.*, p. 371-373. En outre, lorsqu'il s'agit de décrire les blocs transportés, les inscriptions font référence à leurs dimensions et non à leur poids. Voir les inscriptions du Ouadi Hammamat laissées par Idi, parlant d'une pierre de 12 coudées (descendue) par 200 hommes (inscription 152), et de deux autres pierres, chacune de 10 coudées de long sur 8 coudées de large (inscription 149). J. COUYAT, P. MONTET, *Les inscriptions hiéroglyphiques et hiératiques du Ouâdi Hammâmât* (*MIFAO* 34), Le Caire, 1912, p. 91, pl. XXXV (n° 149), p. 92, pl. XXXIV (n° 152). On ne connaît malheureusement pas l'utilisation qui sera faite de ces blocs signalés par Idi.

[330] G. GOYON, *op. cit.*, p. 84 (ligne 15, b).

[331] L'erreur est aussi, me semble-t-il, de vouloir scinder la proposition *šspw 60 twt 150 m jnr nb jtḥw n s 2000 n 1500 n 1000 n 500* en deux, avec d'une part *šspw 60 twt 150 m jnr nb* et d'autre part *jtḥw n s 2000 n 1500 n 1000 n 500*, tout en négligeant la fin de la phrase. La formule *šspw 60 twt 150 m jnr nb* (littéralement : « 60 sphinx, 150 statues, en pierre tous ») n'est en effet pas équivalente à *šspw 60 twt 150 jnr wˁ nb* (littéralement : « 60 sphinx, 150 statues, chacun (étant) une pierre »). Je pense que la phrase est à comprendre comme suit : A) *šspw 60 twt 150*, B) *m jnr nb jtḥw n s 2000 n 1500 n 1000 n 500* et C) *ḥrw r nf n tp-ḏrt / ḥr-ḏrt*. Le texte me paraît en réalité expliciter le mode de transport des futures statues (A), d'une part sous forme de blocs tirés par des contingents de x-hommes (B), d'autre part sous forme de blocs portés (C). Il ne s'agit donc pas d'un descriptif des blocs. Cela permet en outre de comprendre l'assertion *ḥrw r nf n tp-ḏrt / ḥr-ḏrt* qui sinon ne fait guère de sens, soit sous une traduction « sans compter ceux d'avant » (D. Farout) ou « sans parler de ceux mentionnés ci-dessus » (G. Goyon) qui ne renvoient à rien de clairement défini, soit sous la traduction « †celles de (?) la redevance (?)† » (Cl. Obsomer) qui n'est guère compréhensible dans ce contexte.

[332] J. COUYAT, P. MONTET, *op. cit.*, p. 64-66, pl. XX, n° 87. Voir également D. FAROUT, *loc. cit.* ; Cl. OBSOMER, *op. cit.*, p. 365-374, doc. 160.

[333] C'est selon toute vraisemblance aux 17.000 travailleurs *hesebou* accompagnant Ameny que la tâche de traction des blocs a été confiée. C'est également l'opinion de Cl. OBSOMER, *op. cit.*, p. 367-368.

CHRONOLOGIE DU REGNE

49

tracter par 2000, 1500 ou 1000 personnes (col. 5-6). Ces 80 blocs ont donc été produits en 9 jours (10 si l'on englobe le jour de départ vers l'Égypte). Le trajet à travers le désert oriental prit 15 jours pour se terminer le 4ème mois de la saison *akhet*, jour 20 (col. 7). À la suite de quoi Amenemhat est revenu au Ouadi Hammamat avec son contingent (il n'aurait pu dans le cas contraire faire graver son inscription). La mission aux carrières prend fin au terme de 30 jours « de travaux dans cette région montagneuse » (inscription d'Ameny, ligne 16), soit le *4ème mois de la saison *akhet*, jour 26, après 21 jours supplémentaires d'extraction à compter du jour de départ d'Amenemhat avec le premier lot de 80 blocs[334]. Le retour vers la vallée du Nil par les troupes d'Ameny et d'Amenemhat a dû s'effectuer dans la foulée de la fermeture du chantier et après l'exécution des deux inscriptions relatant le déroulement des opérations[335]. Le nombre de blocs restant à acheminer au terme de cette campagne n'est précisé ni dans l'inscription du héraut Ameny, ni dans celle d'Amenemhat. Le nombre de 130 blocs est généralement avancé, sur base des 80 blocs déjà ramenés par Amenemhat et du total de 210 statues mentionné par Ameny[336] mais cela ne peut être formellement prouvé[337].

L'an 39 est attesté sur une des stèles[338] déposées par Antef dans sa chapelle à Abydos.

1.1.6. De l'an 41 à l'an 45 : la fin d'un règne

L'inscription rupestre de Rediousobek sur la première cataracte est datée de l'an 41 de Sésostris I[er339]. Elle ne mentionne guère plus qu'une formule *hetep-di-nesout* en faveur de Rediousobek.

En l'an 43, 2ème mois de la saison *akhet*, jour 15, le nomarque Ameny décède probablement, après être resté 25 ans à la tête du nome de l'Oryx[340]. C'est ce même Ameny qui en l'an 18, à l'occasion de la campagne en Haute Nubie, rapporta le tribut des populations locales à son souverain, et qui en l'an 25 – date traditionnellement retenue pour une vague de famine en Égypte – lutta contre les conséquences

[334] Il pourrait également s'agir du *4ème mois de la saison *akhet*, jour 24, si Ameny considère que le premier jour de travail correspond à son arrivée sur le site, mais cela serait alors contraire à sa distinction jour d'arrivée/début des travaux. La date de Akhet IV, 25 ne traduit qu'un labeur de 29 jours (*contra* D. FAROUT, *loc. cit.*, p. 157 ; Cl. OBSOMER, *op. cit.*, p. 369), tandis que Akhet IV, 27 correspond à 31 jours ouvrés (*contra* D. FAROUT, *loc. cit.*, p. 157). Cela signifierait que la troupe d'Amenemhat a dû effectuer le trajet de retour vers le Ouadi Hammamat entre le 20 et le 26 du 4ème mois de la saison *akhet*. On peut d'ailleurs se demander si ce n'est pas précisément le retour d'Amenemhat avec ses hommes qui marque la fin de la campagne d'extraction.

[335] D'après G. Goyon, les scribes Iitjebou et Sainkheret pourraient être les scribes de l'inscription d'Ameny. G. GOYON, *op. cit.*, p. 85-86 (inscriptions n° 62 et 63).

[336] Cl. OBSOMER, *op. cit.*, p. 368. Notons que le nombre de 210 pierres n'est jamais signalé par les deux personnages, ce qui aurait été pourtant particulièrement éclairant. *Contra* D. FAROUT, *loc. cit.*, p. 158 (« lequel [=Ameny] précise que sa troupe transporte, à la fin des travaux, 210 blocs ») ; Cl. OBSOMER, *op. cit.*, p. 368 (« Entre-temps, les ouvriers de la nécropole et les carriers avaient poursuivi leur tâche et dégagé les cent-trente blocs qu'il faut ajouter aux quatre-vingts déjà acheminés pour atteindre le total indiqué par Amény : deux-cent-dix blocs destinés à devenir cent-cinquante statues et soixante sphinx »).

[337] C'est cependant la solution la plus envisageable selon le principe qu'une statue planifiée correspond à un bloc extrait et transporté (même si les textes ne sont en l'occurrence pas explicites sur ce sujet), d'autant qu'elle autorise de dégrossir en carrière les blocs et d'ainsi éviter de transporter des poids morts. Voir W.K. SIMPSON, « Historical and Lexical Notes on the New Series of Hammamat Inscriptions », *JNES* 18 (1959), p. 28-29. Ce n'est en tout cas pas contraire à l'hypothèse défendue par D. Farout et à laquelle je me rallie, à savoir celle des traîneaux chargés de plusieurs blocs. La taille relativement « modeste » des vestiges statuaires en grauwacke n'interdit pas en effet de rassembler plusieurs blocs afin de communautariser l'effort de déplacement. Voir ci-dessus à propos de la statuaire de Thoutmosis III. Voir également les pièces C 4, A 22, P 9 du présent catalogue auxquelles on rajoutera encore à titre de seuls exemples la tête de sphinge du Brooklyn Museum (inv. 56.85) et la statue d'Amenemhat III du Louvre (N 464).

[338] Stèle du British Museum de Londres, inv. EA 572. *Hieroglyphic Texts from Egyptian Stelae, &c., in the British Museum*. Part II, Londres, 1912, pl. 22. Pour ce même Antef, voir les stèles EA 581, EA 562, et la statuette EA 461, *ibidem*, pl. 23-24.

[339] J. DE MORGAN *et alii*, *Catalogue des monuments et inscriptions de l'Égypte antique* I.1, Vienne, 1894, p. 17, n°84. Dans son catalogue de documents, Cl. Obsomer date curieusement cette inscription rupestre de l'an 40 et de l'an 41 : Cl. OBSOMER, *Sésostris Ier. Etude chronologique et historique du règne* (Connaissance de l'Égypte ancienne 5), Bruxelles, 1995, p. 409 (an 41), p. 612, doc. 58 (an 40).

[340] Cl. OBSOMER, *op. cit.*, p. 224.

desastreuses de la faible crue du Nil[341]. Enfin, en compagnie du fils ainé du roi, le futur Amenemhat II, il se rendit aux mines d'or pour son maître[342].

Un second Ameny grave son nom, ses titres et son effigie cette même année à la pointe sud de l'île d'Éléphantine[343].

Un an 44 de Sésostris Ier est mentionné sur la stèle abydénienne du responsable des prêtres Oupouaout-âa, datée de l'an 2 d'Amenemhat II[344]. Cette « double-date », loin d'être une preuve de corégence entre Sésostris Ier et son successeur Amenemhat II, renseigne deux événement distincts. L'an 2 d'Amenemhat II est probablement la date de l'érection de la stèle à Abydos, tandis que l'an 44 fait référence, selon Cl. Obsomer[345], au voyage de Oupouaout-âa vers la Résidence en vue de recevoir confirmation de ses fonctions de prêtre dans le temple d'Osiris à Abydos. Le détail de ce trajet et de l'audience est d'ailleurs donné dans une seconde stèle du personnage actuellement conservée à Munich[346].

L'inscription du responsable de district Rehouankh près de Amada, constitue, avec la notation de « l'an 45 de Kheperkarê », la plus haute date certifiée du règne de Sésostris I[er][347]. Ce même Rehouankh laissa d'autres inscriptions dans cette région en l'an 5 et en l'an [x+] 2 d'Amenemhat II[348].

La *Liste royale de Turin* (pTurin 1874 verso) attribue à Sésostris Ier 45 années complètes de règne auxquelles il faut ajouter un certain nombre de mois et de jours désormais perdus dans une lacune du papyrus[349]. Mais comme le souligne Cl. Obsomer, l'an 1 de Sésostris Ier n'a duré que 9 mois et 28 jours entre sa montée sur le trône – conventionnellement fixée au lendemain de l'assassinat de son père, soit le 3ème mois de la saison *akhet*, jour 8[350] – et la fin de l'année civile, l'an 2 commençant le jour de Nouvel An[351]. En l'an 45 de Rehouankh, le roi n'a donc réellement régné que 43 années complètes (du début de l'an 2 à la fin de l'an 44)[352]. Pour atteindre les 45 années complètes enregistrées par la *Liste royale de Turin*, il faudrait que Sésostris Ier règne encore 1 an, 2 mois et 7 jours à partir du Jour de l'An de l'an 45 (pour combler l'an 1 partiel et achever complètement l'an 45). Ce calcul aboutit, ainsi que le fait remarquer Cl. Obsomer[353], à prendre en considération un possible an 46 de son règne qui aurait duré au moins les 2 mois et 7 jours requis pour parachever l'an 1. Suivant cette logique, la date de *l'an 46, 3ème mois de la saison *akhet*, jour 7 constituerait le *terminus post quem* pour le décès du souverain.

Cet an 46 pourrait s'accorder avec la tradition manéthonienne qui octroie 46 années de règne à Sésonchosis[354], que ces 46 années soient l'arrondi supérieur des 45 années et quelques mois, quelques

[341] Voir ci-dessus (Point 1.1.5.)

[342] La biographie d'Ameny enregistre à deux reprises une expédition navale vers le sud pour rapporter de l'or au souverain, l'une « avec le noble, prince, le fils royal ainé de son corps, Ameny, V.S.F. » et 400 travailleurs *hesebou*, l'autre en compagnie du vizir Senousret et de 600 travailleurs *hesebou*. Il est difficile de savoir s'il s'agit là de deux expéditions distinctes et, dans les deux cas de savoir quand elles furent organisées entre l'an 18 (année de l'entrée en fonction du nomarque Ameny) et l'an 43 (date présomptive de sa mort). Pour le texte, voir le relevé de P.E. NEWBERRY, *Beni Hasan* (*ASEg* 1), Londres, 1893, p. 23-27, pl. VIII.

[343] L. HABACHI, « A Group of Unpublished Old and Middle Kingdom Graffiti on Elephantine », *WZKM* 54 (1957), p. 68-69, fig. 4, pl. III.

[344] Stèle du Rijksmuseum van Oudheden de Leyde, inv. V 4. K. SETHE, *Aegyptische Lesestücke. Texte des Mittleren Reiches*, Leipzig, 1928, p. 72-73, n° 15a.

[345] Cl. OBSOMER, *op. cit.*, p. 137-143.

[346] Staatliches Museum Ägyptischer Kunst de Munich, inv. Gl. WAF 35. K. SETHE, *op. cit.*, p. 73-74. Elle date elle aussi du règne d'Amenemhat II.

[347] A.P. WEIGALL, *A Report on the Antiquities of Lower Nubia (the first Cataract to the Sudan frontier) and their condition in 1906 7*, Oxford, 1907, p. 101, fig. LIII.3.

[348] A.P. WEIGALL, *op. cit.*, p. 101-102, fig. LIII.4-5.

[349] Voir l'édition de A.H. GARDINER, *The Royal Canon of Turin*, Oxford, 1959, pl. II (p. V, l. 19, fr. 64).

[350] Voir ci-dessus.

[351] Cl. OBSOMER, *op. cit.*, p. 42. Voir A.H. GARDINER, « Regnal Years and Civil Calendar in Pharaonic Egypt », *JEA* 31 (1945), p. 11-28.

[352] Cl. OBSOMER, *op. cit.*, p. 43.

[353] Cl. OBSOMER, *ibidem*.

[354] Cl. OBSOMER, *op. cit.*, p. 43-44.

jours de la *Liste royale de Turin*, ou qu'elles soient l'arrondi inférieur de l'an 46 et quelques mois, quelques jours de règne de Sésostris Ier au jour de son décès.

Enfin, selon W. Grajetzki, la coupe Éléphantine 19606P/d-6 mise au jour dans la maison 69h de la ville du Moyen Empire et portant les dates de l'An 46, jour 8 et du 2ème mois de la saison *peret*, jour 22, pourrait dater du règne de Sésostris Ier plutôt que de celui d'Amenemhat III[355].

La mort du pharaon[356] est évoquée dans la stèle de Samontou actuellement conservée au British Museum de Londres (inv. EA 828), et datée de l'an 3 d'Amenemhat II[357] :

> « (4) (…) Il dit : "je suis né (5) à l'époque de la Majesté du Roi de Haute et Basse Égypte Séhetepibrê, proclamé juste. Je fus un enfant qui noua le bandeau sous sa Majesté (6) qui s'en alla en paix, le Roi de Haute et Basse Égypte Kheperkarê, vivant éternellement." »

Enfin, la stèle d'Amenemhat[358], datée de l'an 2, dernier jour de la saison *chemou* d'Amenemhat II, enregistre la montée sur le trône du successeur de Sésostris Ier :

> « (7) Il dit : "Je suis venu vers cette mienne ville en tant qu'émissaire royal, afin d'y faire (8) croître (le nombre de) prêtres-*ouab* et de serviteurs auprès du roi, (9) le Fils de Rê Amenemhat, vivant éternellement, pour le responsable de la ville de sa Majesté, lorsqu'(elle était encore) *inepou*[359]. (10) Or, après qu'il eut rassemblé ce pays, que Rê lui eut donné le pouvoir d'Horus, (11) que Ouret (en) fit Horus-qui-protège-son-père, et qu'Horus, il s'éleva, il fit de moi (12) un homme efficace dont son *ka* connaît …(?)." »

Le tableau synoptique des pages suivantes reprend les données chronologiques présentées ci-dessus.

[355] W. GRAJETZKI, *The Middle Kingdom of Ancient Egypt. History, Archaeology and Society*, Londres, 2006, p. 43, n. 159 (datation d'après la paléographie et l'onomastique). Il s'oppose en cela à la proposition de C. von Pilgrim (Amenemhat III sur base du contexte de découverte et de la durée du règne de celui-ci qui a atteint – au moins – l'an 46, 1er mois de la saison *akhet*, jour 22 d'après les papyri de Kahoun). C. VON PILGRIM, *Elephantine XVIII. Untersuchungen in der Stadt des Mittleren Reiches und der Zweiten Zwischenzeit* (*AV* 91), Mayence, 1996, p. 285-302, Abb. 125-133, Taf. 40-41. Pour le papyrus de Kahoun, voir F.Ll. GRIFFITH, *Hieratic Papyri from Kahun and Gurob*, Londres, 1898, p. 40, pl. XIV.

[356] Sur l'expression de la mort du souverain, voir les formules recensées par E. BLUMENTHAL, *Untersuchungen zum ägyptischen Königtum des mittleren Reiches I. Die Phraseologie* (*ASAW* 61), Berlin, 1970, p. 53-55.

[357] *Hieroglyphic Texts from Egyptian Stelae, &c., in the British Museum*. Part II, Londres, 1912, pl. 21.

[358] Actuellement conservé au Musée égyptien du Caire, CG 20541. H.O. LANGE, H. SCHÄFER, *Grab- und Denksteine des Mittleren Reichs im Museum von Kairo* (CGC, n° 20001-20780), Berlin, 1902-1908, II, p. 161-162 ; IV, pl. XXXIX.

[359] Voir à ce sujet, Cl. VANDERSLEYEN, « *Inepou*. Un terme désignant le roi avant qu'il ne soit roi », dans U. LUFT (éd.), *The Intellectual Heritage of Egypt, Studies presented to László Kákosy by friends and colleagues on the occasion of his 60th birthday* (*StudAeg* XIV), Budapest, 1992, p. 563-566.

Années de règne	Événement(s)	Déduction(s) chronologique(s)
30	Assassinat d'Amenemhat Ier le 3ème mois de la saison *akhet*, jour 7	*Terminus post quem* pour l'intronisation de Sésostris Ier, et *Terminus ante quem* pour une campagne militaire dans le désert occidental contre les Tjemehou
1	*Control Note* de la pyramide d'Amenemhat Ier datée du 2ème mois de la saison *chemou*, jour [...] et du [... mois de la saison *chemou*], jour 23	*Terminus post quem* pour la poursuite et le parachèvement du complexe funéraire d'Amenemhat Ier, en ce compris les blocs figurant Sésostris Ier
2	Expédition de Antef au Ouadi Hammamat datée du 3ème mois de la saison *peret*, jour 20	
3	Audience royale du 3ème mois de la saison *akhet*, jour 8, concernant les travaux d'embellissement à Héliopolis	*Terminus post quem* pour les bâtiments érigés par Sésostris Ier dans le *Grand Château* d'Atoum
4	Mission de prospection en Basse Nubie par Ibes au [...] mois de la saison *peret*	
5	Érection d'une stèle royale dédiée aux dieux de Ouaouat le 1er mois de la saison *chemou* dans la forteresse de Bouhen Érection d'une stèle royale dédiée au dieu Khnoum le 2ème mois de la saison *chemou* dans la forteresse de Bouhen	Date probable de l'inauguration de la forteresse de Bouhen (phase I), et Date approximative probable pour les phases I des forteresses de Aniba, Ikkour et Qouban
6		
7		
8	Stèle abydénienne du général Nesoumontou datée de l'an 4 [+4 ?], 4ème mois de la saison *chemou*	*Terminus ante quem* pour une campagne militaire contre les Menjtou « qui marchent sur le sable » dans le désert à l'est du Delta
9	Érection de la stèle abydénienne par le chancelier adjoint Mery le 2ème mois de la saison *akhet*, jour 20	Date approximative pour l'inauguration du temple d'Osiris-Khentyimentiou à Abydos
	Gravure rupestre de Dedouef à Ayn Sokhna datée du 1er mois de la saison *peret*, jour 2 (ou jour 10)	*Terminus post quem* pour l'exploitation des mines du Sinaï, et *Terminus post quem* pour la fondation du temple de Serabit el-Khadim sous Sésostris Ier
10	*Control Notes* de la pyramide de Sésostris Ier datées du 1er mois de la saison *chemou*, jours 23 et 25, et du 2ème mois de la saison *chemou*, jour 27 provenant de l'extrémité orientale de la descenderie	*Terminus ante quem* pour la réalisation des appartements funéraires, et *Terminus post quem* pour l'édification de la pyramide
	Audience royale du 4ème mois de la saison *peret*, jour 24 annonçant les projets architecturaux à Karnak	*Terminus post quem* pour la construction du *Grand Château* d'Amon à Karnak

11	*Control Notes* de la pyramide de Sésostris I^{er} datées entre le 4^{ème} mois de la saison *akhet*, jour 4 et le 3^{ème} mois de la saison *chemou*, jour 13	
12	*Control Notes* de la pyramide de Sésostris I^{er} datées entre le 1^{er} mois de la saison *akhet*, jour 23 et le 3^{ème} mois de la saison *chemou*, jour 24	
13	*Control Notes* de la pyramide de Sésostris I^{er} datées entre le 4^{ème} mois de la saison *akhet* et le 1^{er} mois de la saison *chemou*, jour 5	
14	*Control Note* de la pyramide de Sésostris I^{er} datée du 2^{ème} mois de la saison *akhet*, jour 20	
15		
16	Le 3^{ème} mois de la saison *akhet*, jour 3, opération de prospection de grande envergure dans les carrières et mines de la région du Ouadi Hammamat, sous la direction du général Heqaib	

Livraison de bois aux chantiers navals de This par le chambellan Sasoped le 2^{ème} mois de la saison *chemou*
Intense activité dans les ateliers de cuivre sur les chantiers navals de This | *Terminus post quem* probable pour le début des préparatifs matériels de l'expédition en Haute Nubie de l'an 18 |
| 17 | Livraison de matériel pour les chantiers navals de This par le chambellan Sasoped le 1^{er} mois de la saison *akhet*, jour 19

Ordres du vizir Antefoqer aux intendants du nome de Ta-Our daté du 2^{ème} mois de la saison *akhet*, jour 7 concernant l'armement de navires

Ordre du vizir Antefoqer de faire parvenir du blé, du malt et des pains-*ter* à la Résidence (lettre du 2^{ème} mois de la saison *akhet*, jour 8)

Ordres du vizir Antefoqer de lui signaler toute débauche d'ouvriers des chantiers navals de This (lettre du 3^{ème} mois de la saison *chemou*)

Expédition dans les mines d'améthyste du Ouadi el-Houdi avec un fort contingent militarisé

Érection de la stèle de l'intendant Montou-ouser à Abydos | *Terminus post quem* probable pour le départ de la flotte vers la Haute Nubie depuis les chantiers navals de This

Date probable du passage de la première cataracte par le corps expéditionnaire en route vers la Haute Nubie

Terminus ante quem pour un recensement des biens du domaine royal (?) |
| 18 | Érection de la stèle du général Montouhotep à Bouhen le 1^{er} mois de la saison *peret*, jour 8 | *Terminus ante quem* pour les opérations militaires en Haute Nubie |

		Date approximative probable pour les travaux dans le temple de Satet à Éléphantine
19		
20	Expédition vers les carrières de gneiss anorthositique du Gebel el-Asr datée du 2ème mois de la saison *akhet* Expédition au Ouadi el-Houdi sous la direction de Montouhotep	
21		
22	*Control Notes* de la chaussée montante du complexe funéraire de Sésostris Iᵉʳ datées entre le 1ᵉʳ mois de la saison *peret*, jour 7 et le 4ème mois de la saison *peret*, jour 11 Début d'un projet de construction à This le 3ème mois de la saison *peret* (?), documenté jusqu'au 1ᵉʳ mois de la saison *chemou*, jour 6, de l'an 23 Expédition vers le Ouadi el-Houdi et mission aux carrières de Hatnoub	*Terminus post quem* pour la construction de la chaussée montante, et Date approximative probable pour la fin des travaux sur la pyramide proprement dite
23	Expédition vers le Ouadi el-Houdi	Mention d'un vizir Antef (= Antefoqer ?)
24	Nouvelle expédition au Ouadi el-Houdi sous la direction de Montouhotep Expédition vers Pount sous la direction de Ankhou, grâce aux bateaux apportés à Mersa Gaouasis par le héraut Ameny sur ordre du vizir Antefoqer Travaux dans un temple de la région de This-Coptos documentés entre le 4ème mois de la saison *peret*, jour 6, et le 2ème mois de la saison *chemou*, jour 20 Dernière *Control Note* du complexe funéraire de Sésostris Iᵉʳ datée du 2ème mois de la saison *akhet*	Dernière attestation du vizir Antefoqer Date approximative probable pour l'achèvement des travaux sur le site de Licht Sud (à l'exception peut-être du temple de la vallée ?)
25	Crue insuffisante et lutte locale contre la famine	
26		
27		
28	Expéditions minières au Ouadi el-Houdi et au Ouadi Rahma	
29	Nouvelle expédition au Ouadi el-Houdi	

30		
31	Organisation de la fête jubilaire de Sésostris I^{er}	Date probable pour l'érection des deux obélisques d'Héliopolis et la construction de la *Chapelle Blanche* et de la chapelle du IX^e pylône à Karnak Date probable pour l'an x+4 des *Annales héliopolitaines* de Sésostris I^{er} et des travaux d'embellissement opérés à Héliopolis Date possible pour une partie des reliefs du temple de Min de Coptos Date possible du portique occidental en grès de Karnak
32		*Terminus post quem* probable pour les *Annales héliopolitaines* de Sésostris I^{er}
33	Expédition au Ouadi Hammamat (?)	
34	Construction de la chapelle abydénienne de l'intendant Dedouiqou	*Terminus ante quem* pour une mission d'administration des oasis du désert occidental et de renforcement de la frontière
35		
36		
37		
38	Expédition au Ouadi Hammamat pour ramener la matière première nécessaire à l'élaboration de 150 statues et 60 sphinx. Arrivée sur le site des 18.742 membres de la troupe du héraut Ameny le 3^{ème} mois de la saison *akhet*, jour 25 et début des travaux le 27. Acheminement d'un lot de 80 blocs à partir du 4^{ème} mois de la saison *akhet*, jour 6 jusqu'au 4^{ème} mois de la saison *akhet*, jour 20 (arrivée sur le rivage du Nil) sous la direction d'Amenemhat. Fin de la campagne d'extraction au terme de 30 jours de travail (correspondrait au *4^{ème} mois de la saison *akhet*, jour 26).	
39		
40		
41		
42		
43	Décès probable du nomarque Ameny de l'Oryx le 2^{ème} mois de la saison *akhet*, jour 15	*Terminus ante quem* pour l'entrée en fonction du vizir Senousret et, *Terminus ante quem* pour deux (?) expéditions pour ramener de l'or, dont une en compagnie du fils aîné du roi Ameny

44	Voyage d'Oupouaout-âa vers la Résidence pour y recevoir sa nomination à la tête des prêtres d'Osiris à Abydos	
45	Inscription rupestre de Rehouankh à proximité d'Amada	Date de règne la plus élevée pour le pharaon Sésostris Ier
46 ?	La *Liste royale de Turin* enregistre 45 années complètes de règne [+ x-mois, + x-jour]. Le roi aurait dès lors dû gouverner au moins jusqu'au *3ème mois de la saison *akhet*, jour 7	*Terminus post quem* possible pour la date de décès du souverain, et *Terminus post quem* possible pour les reliefs de la chapelle d'entrée de la pyramide de Sésostris Ier

1.2. CHRONOLOGIE DES STATUES DE SESOSTRIS I^{ER}

Dans la mesure où aucune des statues conservées du pharaon Sésostris I^{er} ne porte une date inscrite, il importe de définir et d'examiner les critères permettant d'approcher la chronologie des différentes œuvres commanditées par le souverain. L'établissement des jalons historiques de la production de statues autorisera, le cas échéant, à mesurer l'évolution stylistique des œuvres et le contexte historique dans lequel elles furent consacrées.

Deux sources d'information seront développées et discutées ci-dessous[360]. D'une part les données chronologiques relatives à l'extraction de matière première dans les carrières et mines et, d'autre part, les indices fournis par l'insertion des statues dans un contexte architectural par ailleurs daté.

1.2.1. Les expéditions aux carrières comme source de matière première

C'est une évidence de signaler que la confection de statues royales nécessite la mise en œuvre de matière première et, partant, l'approvisionnement des ateliers de sculpture. À cette fin, le souverain diligente régulièrement ses hauts fonctionnaires, à la tête de contingents miniers parfois imposants, en direction des exploitations de ressources minéralogiques des déserts occidentaux et orientaux, du Sinaï et de Basse Nubie.

Le règne de Sésostris I^{er} est à cet égard bien documenté et de très nombreuses missions sont attestées, que leur but soit la prospection de nouveaux gisements – comme en l'an 4 en Basse Nubie ou en l'an 16 au Ouadi Hammamat – ou l'exploitation de sites connus, tels l'améthyste du Ouadi el-Houdi (entre l'an 17 et l'an 29), le grauwacke du Ouadi Hammamat (an 38), les carrières de gneiss anorthositique du Gebel el-Asr (an 20) ou celle de calcite de Hatnoub (an 31) pour ne citer que ces exemples. Cependant, seules deux expéditions font explicitement état de leur organisation en vue de ramener de la matière première pour des œuvres statuaires : la mission de Hor et Hetepou au Ouadi el-Houdi en l'an 17[361], et la campagne de l'an 38 au Ouadi Hammamat sous la direction du héraut Ameny et de Amenemhat.

Ainsi, en l'an 17, l'intendant Hetepou enregistre-t-il dans son inscription au Ouadi el-Houdi[362] la « (4) (…) liste de la troupe du (5) Maître V.S.F. qui monta pour emporter de l'améthyste pour le *ka* des augustes statues divines (?) du Maître V.S.F. »[363] De même, en l'an 38 le héraut Ameny indique-t-il le produit de sa venue au Ouadi Hammamat[364] : « (13) (…) Liste de ce que j'ai rapporté de cette région montagneuse : (14) grauwacke sous myrrhe : 60 sphinx et 150 statues, l'ensemble sous forme de blocs (15) à tracter par 2000, 1500, 1000 et 500 hommes, abstraction faite de ceux portés à la main, produits parfaits de la région montagneuse dont l'équivalent n'était jamais descendu (16) vers l'Égypte depuis le temps du dieu. »[365]

La première conclusion que l'on est amené à tirer de ces informations, est la possibilité d'établir un *terminus post quem* pour les œuvres réalisées dans ces différentes matières.

[360] L'apport de la stylistique – notamment dans une perspective comparatiste – sera évoqué plus loin, lors de l'étude du catalogue des œuvres statuaires de Sésostris I^{er}. Voir ci-dessous (Point 2.4.)

[361] Encore qu'il puisse s'agir ici de matière précieuse présentée à des statues royales et non un élément constitutif des œuvres elles-mêmes. La formulation « pour le *ka* des augustes statues divines du roi » laisse en effet planer le doute sur l'usage exact qui est fait de l'améthyste extraite à l'occasion de cette expédition au Ouadi el-Houdi.

[362] A.I. SADEK, *The Amethyst Mining Inscriptions of Wadi el-Hudi*, Warminster, 1980, p. 16-19, pl. III. Actuellement conservée au Musée de la Nubie à Assouan, inv. 1471.

[363] Encore que dans le cas présent, il puisse s'agir d'offrandes à la statue divine et non d'un matériau mis en œuvre pour façonner le réceptacle terrestre du *ka* divin.

[364] G. GOYON, *Nouvelles inscriptions rupestres du Wadi Hammamat*, Paris, 1957, p. 81-85, pl. XXIII-XXIV. Voir également D. FAROUX, « La carrière du *wḥmw* Ameny et l'organisation des expéditions au ouadi Hammamat au Moyen Empire », *BIFAO* 94 (1994), p. 143-172 ; Cl. OBSOMER, *op. cit.*, p. 365-374, doc. 149.

[365] Pour cette traduction, voir ci-dessus (Point 1.1.5.)

Néanmoins, il convient de rester particulièrement prudent sur ce point, et ce à plus d'un titre. Les textes que nous possédons ne peuvent en effet pas être considérés comme la totalité des inscriptions relatives à l'exploitation des carrières sous le règne de Sésostris Ier, et l'on est toujours susceptible de mettre au jour de nouveaux documents dont l'impact sur la chronologie ne peut être que partiellement évalué. Par ailleurs, on ne peut définitivement exclure, à mon sens, la possibilité que les ateliers de sculpture possédaient des réserves de matière première, de sorte qu'une partie de la production d'œuvres dans une matière donnée puisse être réalisée sur ressources propres et précéder de ce fait l'organisation d'expéditions aux carrières. Ces dernières peuvent d'ailleurs, *a priori*, être mises sur pied tant pour répondre à un projet précis – comme dans le cas des 150 statues et 60 sphinx en grauwacke signalés par Ameny –, que pour assurer la simple disponiblité de ce matériau aux artisans. Enfin, il reste difficile d'évaluer la durée de vie de la matière première collectée et le délai avant sa mise en œuvre réelle. Signalons encore que dans le cas de gisements exploités sur une longue période, il ne sera pas forcément possible de distinguer les pièces issues de telle ou telle expédition.

En définitive, si la datation des expéditions aux carrières constitue un indice quant à la production d'œuvres statuaires, celui-ci n'est en rien suffisant pour établir une correspondance fiable entre une statue et l'extraction de la matière première dans laquelle elle est réalisée.

1.2.2. Le contexte architectural comme critère de datation

Comme le rappelle D. Laboury, les statues royales « étaient toujours destinées à fonctionner dans un édifice, ce qui signifie qu'elles étaient toutes en correspondance avec une architecture. »[366] C'est également le point de vue de I. Blom-Böer à propos de la statuaire d'Amenemhat III dans son temple funéraire de Haouara[367]. Dès lors, il apparaît possible de proposer une chronologie des statues en fonction de la chronologie des espaces architecturaux qui les accueillent, à l'instar de l'étude menée par F. Polz sur la statuaire de Sésostris III et d'Amenemhat III[368].

Cependant, ainsi que le signale D. Laboury, il importe de distinguer les statues architectoniques des statues mobilières car seules ces premières, faisant littéralement corps avec le bâtiment qui les accueille, sont globalement contemporaines de la construction et de la décoration de l'édifice[369]. Dans le cas de la statuaire de Sésostris Ier, les piliers osiriaques de la façade du *Grand Château* d'Amon à Karnak sont les uniques œuvres connues correspondant à ce critère.

Les statues du souverain provenant de la chaussée montante de son complexe funéraire à Licht Sud s'apparentent en effet davantage à des œuvres mobilières, preuve en est le démantèlement de certaines d'entre elles retrouvées par la mission française de J.-E. Gautier et G. Jéquier en 1894-1895 dans le déambulatoire externe de la pyramide[370]. Néanmoins, pour cet ensemble architectural, la configuration des espaces internes invite à accepter que des statues mobilières puissent être appréhendées comme des statues architectoniques. C'est le cas pour la *Salle aux cinq niches*, devant servir de réceptacle à cinq statues, et pour la chaussée montante (Phase B) dont le pavement a été percé pour fixer la base des statues osiriaques. En outre, le panneau dorsal de ces dernières était solidarisé avec le fond des niches à l'aide de mortier. Il est dès lors probable que ces statues de Licht soient pratiquement contemporaines de la mise en place du décor auquel elles participent, et soient de peu postérieures à l'érection des bâtiments proprement dits.

[366] D. LABOURY, *La statuaire de Thoutmosis III. Essai d'interprétation d'un portrait royal dans son contexte historique* (*AegLeod* 5), Liège, 1998, p. 70.

[367] I. BLOM-BÖER, *Die Tempelanlage Amenemhets III. in Hawara. Das Labyrinth. Bestandaufnahme und Auswertung der Architecktur- und Inventarfragmente* (*EgUit* XX), Leyde, 2006, p. 81-82.

[368] F. POLZ, « Die Bildnisse Sesostris' III. und Amenemhets III. Bemerkungen zur königlichen Rundplastik der späten 12. Dynastie », *MDAIK* 51 (1995), p. 227-254.

[369] D. LABOURY, *ibidem*.

[370] J.-E. GAUTIER, G. JEQUIER, *Mémoire sur les fouilles de Licht* (*MIFAO* 6), Le Caire, 1902, p. 16, 38-42, fig. 38.

Quant aux œuvres mobilières, elles sont, par définition, susceptibles d'être déplacées tant pour être apportées dans un édifice sous le règne de Sésostris Ier, que pour être usurpées et réinstallées dans un nouveau contexte architectural. Les œuvres monumentales n'échappent pas à cette éventualité comme le montrent par exemple les colosses remployés sous Merenptah mis au jour à Tanis (statues **C 49 – C 51** du présent catalogue). Dans son étude sur la statuaire de Thoutmosis III, D. Laboury a pourtant montré que certaines de ces œuvres monumentales, bien que mobiles dans l'absolu, ne pouvaient en réalité pas quitter l'endroit qui leur avait été assigné dans le sanctuaire, ni même y pénétrer, vu l'étroitesse relative de la porte donnant accès à la pièce où elles se trouvaient. Elles avaient nécessairement dû y être placées avant même que les murs de la pièce aient été montés, indépendamment du lieu où elles furent effectivement retrouvées par la suite, et nécessairement être contemporaines de l'édifice et de son décor[371]. Il n'est pas impossible que plusieurs statues de Sésostris Ier appartiennent à ce type de contexte « clos », mais l'état de conservation très limité de la plupart des vestiges architecturaux empêche actuellement de s'en assurer. C'est ce même constat de la préservation très partielle des bâtiments érigés sous Sésostris Ier qui nous prive d'un nombre signifiant de reliefs qui auraient pu constituer des indices chronologiques intéressants en comparant les représentations bidimensionnelles et tridimensionnelles du souverain[372]. Enfin, le très long règne de Sésostris Ier a très certainement induit l'existence de chantiers de rénovation des sanctuaires, d'agrandissement de ceux-ci et, partant, la dédicace de nouvelles statues. Mais dès lors que ces probables embellissements en tous genres ne sont plus documentés à l'heure actuelle, il s'avère difficile de sérier les œuvres mobilières dans le temps.

Plus globalement, les sanctuaires datés par des inscriptions, officielles ou non, sont peu nombreux. En fait, il n'y a guère que Karnak qui possède encore une inscription de dédicace datée. Le complexe funéraire de Licht dispose quant à lui de multiples et précieuses *Control Notes* qui autorisent une périodisation relativement fine des travaux. Au-delà de ces deux exemples commence l'incertitude. L'audience de l'an 3 relative aux projets héliopolitains et rapportée par le *Rouleau de Cuir de Berlin* ne peut être mise en relation avec aucune structure architecturale connue, ni – de façon assurée – avec aucune statue. Le temple d'Osiris-Khentyimentiou à Abydos est vraisemblablement achevé en l'an 9, et il n'y a guère que le colosse **C 16** qui puisse être lié au bâtiment qui l'accueillait. Sans parler des sanctuaires d'Éléphantine, Ermant ou Tôd pour ne citer que ceux-là et pour lesquels on dispose à la fois de vestiges statuaires et architecturaux, mais malheureusement pas d'indices chronologiques[373].

En conclusion, les données chronologiques fournies par le contexte architectural sont assurément les plus fiables mais elles sont extrêmement limitées et ne concernent qu'une portion réduite du catalogue des œuvres de Sésostris Ier.

[371] D. LABOURY, *op. cit.*, p. 71-72. Pour ce type de statues, l'auteur signale que la mention du nom de l'édifice sur l'œuvre « permet d'affirmer non seulement que l'œuvre était initialement destinée à ce monument mais aussi qu'elle a toutes les chances d'être contemporaine de la construction et de la décoration du bâtiment. ». D. LABOURY, *op. cit.*, p. 72.

[372] Voir à ce sujet D. LABOURY, *op. cit.*, p. 72-73. En outre, les sites qui sont le mieux pourvus en reliefs conservés sont aussi ceux pour lesquels on possède le plus d'informations chronologiques, à savoir Licht Sud et Karnak.

[373] C'est cependant peut-être moins vrai pour le cas du sanctuaire de Satet à Éléphantine (voir Point 1.1.4.)

CHAPITRE 2
CATALOGUE, TYPOLOGIE ET STYLISTIQUE DE LA STATUAIRE DE SESOSTRIS IER

2.1. CATALOGUE DE LA STATUAIRE DE SESOSTRIS IER

2.1.1. Introduction au catalogue

Le catalogue de la présente étude a sérié les œuvres rassemblées en quatre catégories : les statues dont il est possible de *certifier* qu'elles sont des représentations de Sésostris Ier grâce à leurs inscriptions ou leur contexte de découverte (**C 1 – C 51**) ; les statues pour lesquelles je propose une *attribution* au règne de ce souverain (**A 1 – A 22**) ; les statues dont l'attribution à Sésostris Ier a été suggérée mais qui demeure à mes yeux *problématique* (**P 1 – P 12**)[1] ; et, enfin, plusieurs *fragments* de base ou de pilier dorsal appartenant à des statues de Sésostris Ier mais dont l'état de préservation réduit fortement l'intérêt iconographique (**Fr 1 – Fr 5**).

Seules les œuvres effectivement retrouvées sur les sites et/ou conservées dans les collections muséales ont été prises en compte dans le présent catalogue. N'y figurent pas les œuvres dont l'existence est attestée par des documents de l'époque du règne de Sésostris I[er2] ou dont l'existence est supposée à l'occasion de la restitution des programmes statuaires des temples[3], mais qui dans les deux cas de figure sont actuellement perdues. Elles sont néanmoins évoquées à l'occasion de l'historique du règne du souverain, ainsi que lors du descriptif des sanctuaires (re)construits ou restaurés par Sésostris Ier. Par ailleurs, certaines œuvres dont le descriptif est si laconique qu'il ne permet pas d'assurer l'identification ou la localisation de celles-ci ont dû être écartées[4].

Dans chacune des catégories, les œuvres sont présentées suivant leur emplacement d'origine, depuis la frontière sud de l'Égypte jusqu'au nord du delta du Nil[5]. Pour chaque site, les statues sont évoquées dans

[1] Plusieurs œuvres, bien que parfois évoquées comme étant de potentielles représentations de Sésostris Ier, ont été maintenues en dehors du présent catalogue. Il s'agit de pièces qui ne peuvent en aucun cas lui être attribuées, ni souvent même rapprochées de la production statuaire du Moyen Empire. Il s'agit notamment du groupe statuaire de Thoutmosis III provenant de Karnak (British Museum EA 12), de la tête thoutmoside provenant de Karnak (University of Pennsylvania Museum of Archaeology and Anthropology E 14370), d'une tête royale en granit (British Museum 615 (?), PM III, p. 863), du fragment de pilier dorsal d'un particulier dénommé Sésostris-ankh (Ägyptisches Museum Berlin ÄM 16678) ou encore du colosse de El-Kab décrit par J.-Fr. Champollion (*Not. Descr.* I, p. 266, n° 5) et illustré dans la *Description de l'Égypte* (Vol. Antiquité I, pl. 69, 5 et 7) qui de toute évidence doit être un « Sésostris » ramesside.

[2] Par exemple les 150 statues et les 60 sphinx supposés avoir été sculptés à l'issue de l'expédition de l'an 38 au Ouadi Hammamat, ou encore les statues dédiées par le souverain dans les différentes chapelles du site d'Héliopolis. Voir D. FAROUT, « La carrière du *wḥmw* Ameny et l'organisation des expéditions au ouadi Hammamat au Moyen Empire », *BIFAO* 94 (1994), p. 143-172 ; L. POSTEL, I REGEN, « Annales héliopolitaines et fragments de Sésostris Ier réemployés dans la porte de Bâb al-Tawfiq au Caire », *BIFAO* 105 (2005), p. 229-293. Voir enfin les statues royales dédiées à (Neith) de Saïs (II,2) et à Ouadjet de Pé et de Dep (II,2) signalées sur un bloc remployé à proximité de la mosquée el-Azhar. G. DARESSY, « Inscriptions hiéroglyphiques trouvées dans le Caire », *ASAE* 4 (1903), p. 101-103.

[3] Notamment les 12 statues osiriaques adossées à un pilier ornant la façade occidentale du temple d'Amon-Rê à Karnak, dont seules 3 d'entre elles sont – inégalement – conservées. Voir L. GABOLDE, *Le « Grand Château d'Amon » de Sésostris Ier à Karnak. La décoration du temple d'Amon-Rê au Moyen Empire* (MAIBL 17), Paris, 1998, §86-92, pl. XIX-XXIII, §19-98 pour l'étude complète du portique de façade.

[4] En particulier le « petit sphinx de granit rose, sans tête, portant entre les pattes deux cartouches presque illisibles, peut-être ceux d'Ousirtasen Ier » provenant de Tell el-Birka et mentionné par G. MASPERO, « Notes sur quelques points de grammaire et d'histoire », *ZÄS* 23 (1885), p. 11, n° LXXV.

[5] Dans le cas des statues C 49 – C 51 et A 13 – A 21, déplacées à l'occasion de leur usurpation sous Ramsès II, c'est le lieu de découverte qui a été déterminant. Elles ont néanmoins été placées après les œuvres pour lesquelles la provenance originelle est plus étayée.

l'ordre suivant lequel un visiteur pénétrant dans le temple les rencontrait. Les statues placées sur l'axe principal du sanctuaire sont décrites avant les œuvres provenant des axes et chapelles secondaires. Les pièces dont la provenance est inconnue sont mentionnées en fin de chaque catégorie du catalogue[6]. Les œuvres qui faisaient partie d'une même série (comme les différents groupes de statues du complexe funéraire du souverain à Licht) ont été regroupées sous une même entrée, bien qu'elles aient chacune reçu un numéro de catalogue individuel et qu'elles aient fait, s'il échet, l'objet d'une description individualisée[7].

La localisation originelle de certaines statues, lorsqu'elle n'a pu être précisée par le contexte archéologique de découverte des œuvres, a pu être ponctuellement approchée grâce aux principes décoratifs fondamentaux en vigueur dans l'art égyptien[8].

Ainsi, la répartition des motifs héraldiques de Haute et Basse Égypte que sont les couronnes blanche, rouge ou le *pschent*, de même que le lys et le papyrus dans les scènes de *sema-taouy*, offrent la possibilité d'orienter les œuvres dans un espace géographique réel ou symbolique. On constatera cependant que les vestiges architecturaux auxquels étaient associées ces œuvres ont souvent été remplacés aux époques ultérieures d'une part, et que les statues sont très rarement retrouvées à l'endroit exact où elles se tenaient originellement d'autre part. Quand elle peut être déterminée, l'orientation des pièces du catalogue n'apporte dès lors qu'une quantité limitée d'information.

La disposition des noms et personnages, royaux et divins, sur les bases de statues ou sur les éléments architectoniques connexes dans le cas de piliers osiriaques, permet généralement de situer l'œuvre par rapport au saint-des-saints du sanctuaire. Le roi est en effet censé pénétrer dans le temple en tournant le dos à l'entrée tandis que la divinité émerge de son naos en se dirigeant vers le souverain qui vient à sa rencontre[9]. Le roi sera donc toujours plus près de la sortie et le dieu plus proche de son tabernacle. Dans le cas présent, la disparition quasi intégrale des bâtiments érigés par Sésostris Ier rend presque caduque cette spécificité de l'art égyptien, puisqu'elle n'est réellement applicable que sur le pilier osiriaque **C 5** du Musée égyptien du Caire mis au jour à Karnak.

Chaque statue, ou groupe de statues, du catalogue est présentée selon les rubriques suivantes:

Numéro d'inventaire dans le présent catalogue

Lieu de conservation actuel et/ou identification de l'œuvre
(par exemple n° d'inventaire dans un musée)

Type statuaire

Datation

Matériaux

Dimensions en centimètres, relatives à la hauteur (Ht.), la largeur (larg.) et la profondeur (prof.) de l'objet

Provenance et conditions de découverte ou d'acquisition

Bibliographie

[6] Les pièces sont alors présentées selon le classement alphabétique de leur lieu de conservation.

[7] Echappent à cette contrainte, les œuvres A 13 – A 21 qui ont été regroupées par lieu de découverte. Leur usurpation et leur déplacement probable empêchent en effet de statuer définitivement sur leur regroupement originel voulu sous Sésostris Ier, hormis quelques présomptions. Afin ne pas alourdir inutilement le catalogue, on trouvera sous la seule entrée Fr 2 quatre fragments provenant de Tôd.

[8] Voir pour ces notions appliquées à la statuaire égyptienne le rappel fait par D. LABOURY, *La statuaire de Thoutmosis III. Essai d'interprétation d'un portrait royal dans son contexte historique* (*AegLeod* 5), Liège, 1998, p. 82-85.

[9] H.G. FISCHER, *L'écriture et l'art de l'Égypte ancienne. Quatre leçons sur la paléographie et l'épigraphie pharaonique*, Paris, 1986, p. 51-93, part. p. 82-89.

La bibliographie de certaines œuvres ne saurait être exhaustive, en particulier pour des pièces célèbres telles les 10 statues assises de Licht (**C 38 – C 47**) reproduites inlassablement dans de nombreux ouvrages sur l'Égypte ancienne. Dans la mesure du possible, le choix s'est porté sur les contributions qui analysent les œuvres plus qu'elles ne les mentionnent, ou qui constituent des références chronologiques en les signalant pour la première fois, soit à l'occasion de leur découverte, soit lors de leur insertion dans les collections muséales.

Le commentaire qui suit a pour objectif de définir l'état de conservation de chacune des pièces, d'en fournir une description aussi complète que possible, d'identifier les personnages représentés et de restituer autant que faire se peut l'apparence et la localisation originelle de l'œuvre. Dans les descriptions, sauf mention contraire, la gauche et la droite sont toujours celles de la statue et non celles de l'observateur.

Le calcul des tailles restituées de certaines statues fragmentaires se fait selon les correspondances de proportions en vigueur dans l'art égyptien sur la base de multiples modulaires : la taille du pied correspond à trois fois la grandeur de la main, et la figure humaine debout mesure dix-huit mains de haut, de la plante des pieds à la base des cheveux sur le front. Ainsi, pour le groupe statuaire **C 10** du roi avec la déesse Hathor conservé au Musée égyptien du Caire, la conversion donne (8,8 cm : 3) x 18 = 52,79 cm (soit approximativement une grande coudée de 52,5 cm)[10].

Les textes hiéroglyphiques gravés sur les pièces ont été reproduits électroniquement, avec les avantages et les contraintes de présentation et de respect des signes originaux qu'un tel système offre et impose. Les textes sont transcrits « en continu » et en ligne indépendamment de leur mise en page. Au besoin, les particularités sont explicitées. Le recours aux signes ←↓→ respecte l'orientation des signes hiéroglyphiques mais n'est en aucun cas le sens de lecture du texte. Ainsi, la flèche ← correspond-elle au texte 𓈖𓏏𓆑𓏥 bien que sa lecture se fasse de gauche à droite[11].

La plupart des statues ont été décrites sur la base d'observations personnelles dans les différents lieux où elles sont conservées entre décembre 2007 et juin 2009. Pour des raisons indépendantes de ma volonté, certaines œuvres me sont restées inaccessibles, soit parce qu'elles avaient été déménagées, soit parce qu'il m'était ponctuellement impossible de me rendre sur leur lieu de présentation ou de conservation (notamment parce que celui-ci est inconnu). Aussi, les descriptifs de ces statues sont-ils basés sur les informations publiées par les différents auteurs (documentation littéraire et graphique). Il s'agit des œuvres **C 1**, **C 2**, **C 3** (partim), **C 13**, **C 17**, **C 27** à **C 32** (bases de statues de Licht), **A 1** à **A 3**, **A 6** à **A 14**, **A 18** à **A 21**, **P 10**, **Fr 1** à **Fr 4**.

L'examen contextuel des œuvres a été réservé à la troisième partie de la présente étude, consacrée à l'analyse des programmes architecturaux, statuaires et décoratifs développés sous le règne de Sésostris Ier.

[10] Pour les proportions, voir G. ROBINS, *Proportion and Style in Ancient Egyptian Art*, Austin, 1994. Pour les unités de mesure, voir J.-Fr. CARLOTTI, « Quelques réflexions sur les unités de mesure utilisées en architecture à l'époque pharaonique », *Karnak* X (1995), p. 127-139.
[11] Pour cette question de l'orientation des flèches en transcription et traduction, voir H.G. FISCHER, *op. cit.*, p.64-65.

2.1.2. Les statues de Sésostris Ier certifiées par leurs inscriptions ou leur contexte archéologique

C 1 **Éléphantine, Temple sésostride de Satet** **N° d'inventaire inconnu**

Base d'une triade représentant Sésostris Ier entouré de Satet et Anouket

Date inconnue ; peut-être autour de l'an 18[12]

Granodiorite Ht : 38 cm ; larg. : 130 cm ; prof. : 90 cm

Probablement découverte par Ch. Clermont-Ganneau et J. Clédat en 1906 sur l'île d'Éléphantine. A.P. Weigall signale que la base de triade a été mise au jour avec quatre autres vestiges statuaires à l'arrière du rest-house de l'*Irrigation* et de l'*Antiquities Departments* (le futur musée d'Éléphantine), sur les restes d'un pavement en grès appartenant semble-t-il à un sanctuaire tardif. Il s'agit très probablement du dallage appartenant au temple de Satet.

PM V, p. 243 ; A.P. WEIGALL, « A Report on some objects recently found in sebakh and other digging », *ASAE* 8 (1907), p. 47 ; H. RICKE, *Die Tempel Nektanebos' II. in Elephantine und ihre Erweiterungen* (*BÄBA* 6), Le Caire, 1960, p. 58, n. 42 ; L. HABACHI, « Building Activities of Sesostris I in the Area to the South of Thebes », *MDAIK* 31/1 (1975), p. 29, Tf. 13a ; D. VALBELLE, *Satis et Anoukis* (*SDAIK* 8), Mayence, 1981, p. 3, n° 14a ; D. FRANKE, *Das Heiligtum des Heqaib auf Elephantine : Geschichte eines Provinzheiligtums im Mittleren Reich* (*SAGA* 9), Heidelberg, 1994, p. 50 ; M. SEIDEL, *Die königlichen Statuengruppen. Band I : Die Denkmäler vom Alten Reich bis zum Ende der 18. Dynastie* (*HÄB* 42), Hildesheim, 1996, p. 78-84, Tf. 26a (dok. 36).

Planche 2A

La triade **C 1** se présente actuellement comme une base sub-rectangulaire en deux fragments jointifs sur laquelle figurent les vestiges de deux individus dont il ne reste que les pieds brisés au-dessus des chevilles. La troisième personne est attestée par les inscriptions hiéroglyphiques mais la base de la statue est cassée devant l'emplacement restitué de ses pieds.

La composition, symétrique, est centrée sur la représentation de Sésostris Ier pieds nus et placés l'un à côté de l'autre plutôt que dans l'attitude dite « de la marche ». Ce dernier élément, ainsi que l'épaisseur de la plaque dorsale à cet endroit, inviterait à y voir une figure assise et non debout du souverain. Néanmoins, l'espace disponible derrière les pieds du pharaon ne semble guère suffisant pour allier la présence d'un trône et de la plaque dorsale de la triade. Le souverain serait alors représenté debout, mais pas dans l'attitude dite « de la marche ». Cette hypothèse, même si elle contredit les pratiques habituelles dans la statuaire royale, trouve des points de comparaison dans d'autres triades ou groupes statuaires de Sésostris Ier, celles d'Ermant **C 2** (Pl. 2B) et **C 3** (Pl. 3A) ou le groupe statuaire de Karnak **C 13** (Pl. 10A). L'apparence du souverain est inconnue, même si l'on peut raisonnablement envisager un pagne *chendjit* et, dans une moindre mesure, un *némès* ou une couronne blanche de Haute Égypte. Les pieds nus excluent le linceul osiriaque. Le roi devait avoir une taille nettement plus grande que la taille humaine, avec une hauteur évaluée à 215 centimètres, de la plante des pieds à la base des cheveux sur le front.

De part et d'autre du souverain figurait une divinité féminine, Satet à sa droite et Anouket à sa gauche. Si d'Anouket il ne subsiste plus aucune trace, de Satet demeurent les pieds nus. Elles devaient être vêtues

[12] Date approximative probable pour les travaux entrepris dans le sanctuaire de Satet à Éléphantine. Voir Point 1.1.4. Voir également Point 3.2.1.2.

d'une longue robe fourreau et porter en guise de coiffe leurs attributs traditionnels : un mortier surmonté de hautes plumes pour Anouket et une couronne blanche enserrée de cornes de gazelle pour Satet. La relation plastique que ces deux divinités entretiennent avec Sésostris Ier est évoquée par M. Seidel, qui voit dans la légère différence d'espace réservé aux deux divinités (Satet, à la droite du roi, dispose d'un espace sensiblement plus grand qu'Anouket placée à la gauche du pharaon) une relation plus marquée avec Satet, la divinité et le roi devant originellement être figurés main dans la main. Anouket aurait été quant à elle plus isolée dans ce groupe statuaire, ce qui pourrait traduire selon M. Seidel un rang inférieur dans le système théologique en place à Éléphantine sous le règne de Sésostris Ier.

Cependant, bien qu'elle corresponde à un schéma formel que l'on rencontre par exemple dans les triades de Mykerinos provenant de son temple funéraire à Giza[13], cette discrimination plastique ne peut plus être aujourd'hui constatée vu l'état fragmentaire de la triade **C 1**. Par ailleurs, rien n'indique que cette légère différence d'espace réservé aux deux divinités décelée par M. Seidel, soit, le cas échéant, intentionnelle.

La triade d'Éléphantine arbore sur sa face supérieure, devant les pieds des protagonistes, un long cartouche inscrit. Les légendes identifiant les personnages figurent aux pieds de ceux-ci.

Cartouche :

(→) (1) Vive l'Horus Ankh-mesout, le Roi de Haute et Basse Égypte Kheperkarê, aimé de Satet et d'Anouket, doué de vie éternellement comme Rê.

Titulature de Sésostris I[er][14] :

(↓→) (2) [Celui des Deux] Maîtresses Ankh-mesout Kheperkarê
(←↓) (3) [L'Horus] d'Or [Ankh-mesout], le Fils de Rê Sésostris

Satet :

(→) (4) Satet[15], Maîtresse d'Éléphantine, (↓→) (5) puisse-t-elle donner vie et pouvoir

Anouket :

[13] Pour la publication originale des triades de Mykerinos, voir G.A. REISNER, *Mycerinus. The Temples of the Third Pyramid at Giza*, Cambridge, 1931, p. 109-110, pl. 36-46. On notera cependant que dans les groupes statuaires de Mykerinos figurant le roi, la déesse Hathor et une personnification de nôme, cette dernière n'est pas systématiquement maintenue à l'écart du binôme formé par le souverain et la déesse, comme par exemple dans la triade 11 où les deux divinités féminines enserrent le pharaon dans une accolade (G.A. REISNER, *op. cit.*, pl. 43). Cette possibilité n'est dès lors pas à exclure définitivement pour la triade C 1 qui nous occupe ici.
[14] Les deux colonnes sont placées de part et d'autre des pieds du souverain. Elles sont surmontées du signe du ciel, encadrées par deux sceptres *ouas* et fermées en bas par le signe de la terre.
[15] Le déterminatif de la déesse est dessiné debout, gainé dans un linceul momiforme, placé sur un podium.

(←) (6) Aimé d'Anouket[16], Maîtresse de Haute Égypte, [(←↓) (7) puisse-t-elle donner vie et pouvoir ?]

La triade **C 1** est associée par L. Habachi et M. Seidel à un socle en granit rouge (**Fr 1**) semble-t-il trouvé à Éléphantine, inscrit des noms des mêmes personnages et de taille sensiblement identique au présent groupe statuaire. On ne retrouve malheureusement aucune illustration de ce socle ni aucun élément probant de cette association des deux pièces dans la documentation les concernant. H. Sourouzian n'indique pas clairement si elle a pu retrouver le socle **Fr 1** dans le Musée égyptien du Caire, mais elle signale également que la triade **C 1** lui était associée[17]. La localisation originelle de la statue **C 1** est restituée par G. Dreyer dans une niche de l'avant-cour du sanctuaire de Satet à Éléphantine, au pied de l'escalier monumental reliant le sanctuaire de Khnoum à celui de Satet[18]. Quant à M. Seidel il opte plus volontiers pour un emplacement du groupe statuaire dans la niche cultuelle du temple de Satet[19] bien que cette hypothèse soit peu probable[20].

[16] Le déterminatif de la déesse est dessiné debout, vêtu d'une robe fourreau et tenant un sceptre *ouas*. Il est lui aussi placé sur un podium.

[17] H. SOUROUZIAN, « Features of Early Twelfth Dynasty Royal Sculpture », *Bull. Eg. Mus.* 2 (2005), p. 108, n. 55.

[18] W. KAISER *et alii*, « Stadt und Tempel von Elephantine. 13./14. Grabungsbericht », *MDAIK* 43 (1987), p. 79, n. 17, Abb. 1.

[19] M. SEIDEL, *Die königlichen Statuengruppen. Band I : Die Denkmäler vom Alten Reich bis zum Ende der 18. Dynastie* (*HÄB* 42), Hildesheim, 1996, p. 81.

[20] Voir ci-après (Point 3.2.1.2.). La statue est actuellement présentée sur le site en respectant cette hypothèse d'une œuvre placée dans la niche cultuelle du temple.

C 2 Assouan, Musée d'Éléphantine (?) N° d'inventaire inconnu

Base d'une triade figurant Sésostris Ier entouré d'Hathor et Montou

Date inconnue

Granodiorite Ht. : 17 cm ; larg. : 86 cm ; prof. : 67 cm

Découverte à Ermant en septembre 1923 dans une maison villageoise par l'*omdah* d'Ermant el-Heit et un *ghafir* du Département des Antiquités de Haute Égypte. Annoncée comme provenant du village voisin de Rayaineh, mais plus probablement originaire d'Ermant même selon R. Engelbach.

PM V, p. 160 ; R. ENGELBACH, « A Monument of Senusret I[st] from Armant », *ASAE* 23 (1923), p. 161-162 ; L. HABACHI, « Building Activities of Sesostris I in the Area to the South of Thebes », *MDAIK* 31/1 (1975), p. 32, Tf. 13b ; M. SEIDEL, *Die königlichen Statuengruppen. Band I : Die Denkmäler vom Alten Reich bis zum Ende der 18. Dynastie* (*HÄB* 42), Hildesheim, 1996, p. 85-87, Abb. 21 (dok. 37).

Planche 2B

La localisation exacte de la triade **C 2** n'est pas assurée selon M. Seidel qui malheureusement ne précise pas la raison de sa note « der heutige Standort ist unklar ».

Le groupe statuaire **C 2** est largement fragmentaire et ne consiste plus aujourd'hui qu'en une base rectangulaire avec les vestiges de deux des trois personnages de la triade (Sésostris Ier et Hathor Qui-est-à-la-tête-de-Thèbes). Le dieu Montou est restitué à la droite du souverain sur la base de la dédicace de la triade à Montou Qui-réside-à-Ermant. La statue présente des traces de découpe nettes comme si l'on avait voulu, à une époque indéterminée, débiter l'œuvre pour en faciliter le remploi, par exemple en architecture. La plaque dorsale a été intégralement ôtée et les pieds largement arasés ce qui lui vaut son apparence actuelle de grande dalle inscrite.

Le roi est figuré pieds nus et joints plutôt qu'avec la jambe gauche avancée dans l'attitude dite « de la marche ». L'œuvre partage cette caractéristique, plutôt inhabituelle pour la statuaire égyptienne, avec les statues **C 1** (Pl. 2A), **C 3** (Pl. 3A) et **C 13** (Pl. 10A). Ses pieds foulent les Neuf Arcs, représentation traditionnelle des ennemis de l'Égypte, avec la corde de l'arc dirigée vers la partie antérieure de la statue. L'apparence du souverain est inconnue, même si l'on peut raisonnablement envisager un pagne *chendjit* et, dans une moindre mesure, un *némès* ou une couronne blanche de Haute Égypte. Les pieds nus excluent le linceul osiriaque. Le roi devait avoir une taille sensiblement plus petite que la taille moyenne actuelle, avec une hauteur évaluée à 144 centimètres, de la plante des pieds à la base des cheveux sur le front.

À la gauche de Sésostris Ier se tenait originellement la déesse Hathor Qui-est-à-la-tête-de-Thèbes, manifestement pieds nus et probablement vêtue d'une longue robe fourreau. Elle devait sans doute porter en guise de coiffe les cornes lyriformes enserrant un disque solaire. La relation plastique qu'elle entretenait avec le souverain est inconnue.

À la droite du pharaon se trouvait très certainement une représentation du dieu Montou Qui-réside-à-Ermant à qui est dédiée la triade, mais qui est désormais entièrement perdue.

Devant les pieds des protagonistes sont chaque fois inscrites deux lignes de hiéroglyphes. De part et d'autre des pieds d'Hathor figure un texte en colonnes placé dans un cadre formé par deux sceptres *ouas*, le signe du ciel et le signe de la terre.

Devant le roi :

(→) (1) Le Roi de Haute et de Basse Égypte Kheperkarê [aimé] de Montou Qui-réside-à-Ermant. (2) Toute vie, stabilité et pouvoir sont aux pieds de ce dieu parfait, le Maître du Double Pays Sésostris, vivant [éternellement]

Devant Hathor :

(←) (3) Le Fils de Rê Sésostris, il (l') a fait en tant que son monument pour Montou Qui-réside-à-Ermant, (4) il a fait la réalisation pour lui (de ce) groupe statuaire en granit, le Fils de Rê Sésostris, vivant éternellement.

À la gauche d'Hathor :

(↓→) (5) Le Roi de Haute et Basse Égypte Kheperkarê, vivant éternellement, (←↓) (6) aimé d'Hathor Qui-est-à-la-tête-de-Thèbes.

À la droite d'Hathor :

(↓→) (7) Le Roi de Haute et Basse Égypte Kheperkarê, vivant éternellement.

Sa découverte dans une maison villageoise à Ermant nous prive de tout contexte archéologique qui aurait facilité sa localisation dans le sanctuaire de Montou.

C 3 Londres, Petrie Museum of Egyptian Archaeology UC 14597 S.37
Louqsor – rive ouest, Magasin général du Service des Antiquités (Magasin Carter)

Base d'une triade représentant Sésostris Ier entouré de Montou et Rêt-Tjanenet

Date inconnue

Granodiorite Ht. : 15,5 cm ; larg. : 65 cm ; prof. : 50 cm (UC 14597)
 Larg. : +/- 100 cm ; prof. : + /- 70 cm (Magasin Carter)
 Larg. max. : +/- 140 cm ; prof. max. : +/- 70 cm

L'exemplaire de Londres a été acheté par R. Mond et O. Myers lors des fouilles du sanctuaire de Montou à Ermant par l'Egypt Exploration Society en 1935-1937. Sa provenance précise est inconnue des fouilleurs. Aucune information n'est disponible sur l'exemplaire du Magasin du Service des Antiquités à Louqsor.

R. MOND, O.H. MYERS, *Temples of Armant. A Preliminary Survey* (*MEES* 43), Londres, 1940, p. 51-52, 58 n° S.37, 191, pl. 20/5, 102/1 ; L. HABACHI, « Building Activities of Sesostris I in the Area to the South of Thebes », *MDAIK* 31/1 (1975), p. 32, Tf. 13b ; M. SEIDEL, *Die königlichen Statuengruppen. Band I : Die Denkmäler vom Alten Reich bis zum Ende der 18. Dynastie* (*HÄB* 42), Hildesheim, 1996, p. 87-89 (dok. 38) ; H. SOUROUZIAN, « Features of Early Twelfth Dynasty Royal Sculpture », *Bull. Eg. Mus.* 2 (2005), p. 108-109, pl. X a-d.

Planche 3A

Cette base de triade n'était, jusqu'il y a peu, constituée que du seul fragment nommant Montou Maître-de-Thèbes et dont la localisation était encore « unbekannt (wohl Magazin Armant) » sous la plume de M. Seidel. Les récentes recherches de H. Sourouzian ont permis de retrouver le fragment publié par R. Mond et O. Myers au Petrie Museum de Londres, et de lui adjoindre de façon convaincante un fragment jusque là inconnu dans la documentation et conservé au Magasin général du Service des Antiquités de Louqsor – rive ouest (Magasin Carter).

Le groupe statuaire **C 3**, largement fragmentaire, se présente aujourd'hui sous la forme d'une base de triade en deux pièces jointives sur laquelle ne figurent plus que les pieds nus des trois individus. La partie située à l'arrière des pieds a quasi intégralement disparu tant et si bien qu'il est difficile de statuer avec un certain degré de certitude sur l'attitude qu'adoptaient le roi et les deux divinités : étaient-ils assis comme le soutient H. Sourouzian, ou plutôt debout, adossés à une large plaque dorsale comme le suggéreraient les comparaisons avec **C 1** (Pl. 2A), **C 2** (Pl. 2B) et **C 13** (Pl. 10A) ? Pour ma part, j'opterais plus volontiers pour cette seconde hypothèse, même si je dois admettre que le positionnement des pieds du souverain (joints et non dans la position dite « de la marche ») n'est pas en faveur de cette restitution[21].

De Sésostris Ier ne demeure plus que la partie antérieure des pieds avec les orteils. Le roi foulait une représentation des Neuf Arcs, dont six sont encore préservés. La corde des arcs est dirigée vers l'avant de la base. L'apparence du souverain est inconnue, même si l'on peut raisonnablement envisager le traditionnel pagne *chendjit* et, dans une moindre mesure, un *némès* ou une couronne blanche de Haute Égypte. Les pieds nus excluent le linceul osiriaque. Les pieds fragmentaires empêchent de proposer une taille approximative de la figure du pharaon.

[21] La triade C 3 partage cette « étrangeté » précisément avec les statues C 1, C 2 et C 13 pour lesquelles l'hypothèse de la plaque dorsale doit de toute évidence être privilégiée selon moi.

Le dieu Montou Maître-de-Thèbes est placé à la droite du roi, pieds nus joints, tandis que la déesse Rêt-Tjanenet se tient à sa gauche, également pieds nus[22]. La relation plastique que les divinités entretenaient avec Sésostris Ier est inconnue. Il est possible d'évaluer sommairement la taille originelle des deux divinités à environ 180 cm de la plante des pieds à la base des cheveux sur le front. Devant chaque divinité figure un cadre formé de deux sceptres *ouas*, d'un signe du ciel et d'un signe de la terre délimitant une zone de texte. Devant le souverain sont inscrites deux lignes de hiéroglyphes.

Devant Sésostris Ier :

(→) (1) Le Roi de Haute et Basse Égypte Kheperkarê, aimé de Montou Maître-de-Thèbes. (2) Toute vie, stabilité et pouvoir sont aux pieds de ce dieu parfait, le Fils de Rê Sésostris, vivant éternellement.

Devant Rêt-Tjanenet :

(↓→) (3) L'Horus Ankh-mesout, (4) le Roi de Haute et Basse Égypte Kheperkarê, (5) doué de vie et stabilité éternellement.
(←↓) (6) Elle (lui) donne la vie, (7) Rêt-Tjanenet

Devant Montou :

(←↓) (8) L'Horus Ankh-mesout, (9) le Fils de Rê Sésostris, (10) doué de vie, stabilité et pouvoir éternellement.
(↓→) (11) Il (lui) donne toute vie et stabilité, (12) Montou Maître-de-Thèbes.

R. Mond et O.H. Myers suggèrent que la statue **C 3** formait, avec **C 2**, un dispositif statuaire placé de part et d'autre d'une porte ou d'une chapelle[23].

[22] L. Habachi et M. Seidel postulaient l'existence de la déesse Hathor, par comparaison avec la triade C 2, mais le raccord proposé par H. Sourouzian infirme cette idée.
[23] R. MOND, O.H. MYERS, *Temples of Armant. A Preliminary Survey* (*MEES* 43), Londres, 1940, p. 191.

C 4 **Florence, Museo Egizio** **6328**

Base de statue fragmentaire

Date inconnue

Basalte (grauwacke ?) Ht. : 9,5 cm ; larg. : 42 cm ; prof. : 49 cm

Ramenée à Florence de Dra Abou el-Naga par E. Schiaparelli, probablement à l'occasion de son voyage à Louqsor en 1884-1885 puisque l'œuvre est déjà mentionnée dans le catalogue du musée en 1887.

PM I/2, p. 597 ; E. SCHIAPARELLI, *Museo Archeologico di Firenze : Antichità egizie* (Catalogo Generale dei Musei di Antichità 6/1), Rome, 1887, p. 460-461 (1714 = inv. 6328) ; H. GAUTHIER, *Le Livre des rois d'Égypte : Recueil de titres et de protocoles royaux, noms propres de rois, reines, princes et princesses, noms de pyramides et de temples solaires* (*MIFAO* 17), Le Caire, 1907, p. 279 (doc. lv) ; H.E. WINLOCK, « The Theban Necropolis in the Middle Kingdom », *AJSL* 32 (1915), p. 19 ; D. LORAND, « Une base de statue fragmentaire de Sésostris Ier provenant de Dra Abou el-Naga », *JEA* 94 (2008), p. 267-274.

Planche 3B-C

La base de statue **C 4** est brisée à hauteur du talon du pied gauche, parallèlement à la plinthe de la base, et devant le pied droit. De la sorte, il ne demeure de la figure du roi que l'empreinte de son pied gauche, soigneusement arasé et dont on distingue encore légèrement l'incurvation des orteils. Une représentation des Neuf Arcs est finement incisée sous son pied conservé. La corde des arcs est orientée vers l'avant de la statue. Sésostris Ier était selon toute vraisemblance représenté dans la position dite « de la marche », avec la jambe gauche avancée. La statue figurait le souverain sensiblement plus petit que la taille humaine, avec une hauteur évaluée à 135 cm, de la plante du pied à la base des cheveux sur le front. La disposition centrée du souverain sur la base fragmentaire et son éloignement relatif des limites de celle-ci pourraient s'expliquer par une représentation de Sésostris Ier en adoration, mains posées à plat sur un pagne à devanteau triangulaire empesé. L'ampleur d'un tel vêtement justifierait alors ces deux caractéristiques inhabituelles. Le pharaon est régulièrement figuré de la sorte dans les reliefs provenant du temple d'Amon-Rê à Karnak, ainsi que dans la *Chapelle Blanche*. Cependant ce type statuaire n'est pas attesté sous le règne de Sésostris Ier, et il faut attendre Sésostris III pour le voir apparaître de façon indiscutable, dans les œuvres dédiées par ce pharaon dans le temple de Montouhotep II à Deir el-Bahari (entre autres British Museum EA 684, EA 685 et EA 686)[24].

Le martelage d'une partie de l'inscription (celle où l'on restitue le nom d'Amon-Rê) tendrait à montrer que la statue était encore accessible et visible sous le règne d'Amenhotep IV/Akhénaton. Les déprédations dont l'œuvre a fait l'objet ne semblent pas toutes contemporaines. En effet, la très faible patine des cassures et de l'arasement du pied pointe une époque relativement récente, peut-être pour récupérer la pierre comme matériau de remploi architectural ainsi que le montrerait la découpe quadrangulaire de la pièce.

[24] Voir à leur propos E. NAVILLE, *The XIth Dynasty Temple at Deir el-Bahari* I (*MEES* 28), Londres, 1907, p. 57, pl. XIX c-g. Toutefois, on notera que la scène 4 de la *Chapelle Blanche* de Sésostris Ier à Karnak paraît illustrer une statue du souverain portant ce pagne à devanteau triangulaire empesé, signe que ce type statuaire, non attesté dans la documentation, n'était pas nécessairement inconnu sous son règne. P. LACAU, H. CHEVRIER, *Une chapelle de Sésostris Ier à Karnak*, Le Caire, 1956-1969, p. 64-65, §136, pl. 13. J'avais précédemment proposé d'y reconnaître une dyade à socle irrégulier unissant une représentation du roi et d'une divinité, probablement Amon-Rê, mais cette hypothèse a désormais moins mes faveurs. *Contra* D. LORAND, « Une base de statue fragmentaire de Sésostris Ier provenant de Dra Abou el-Naga », *JEA* 94 (2008), p. 267-274.

Une titulature royale est disposée à la droite du pied gauche, et est encadrée par deux sceptres *ouas* et un signe de la terre. Le signe du ciel est perdu dans la lacune. Sur le devant de la base, deux lignes de texte ont été finement gravées.

A la droite du pied gauche :

(↓→) (1) L'Horus Ankh-mesout, vivant éternellement, (←↓) (2) aimé de [Amon …]

A l'avant de la base :

(→) (3) Le dieu parfait, le Maître du Double Pays, le Fils de Rê Sésostris, doué de vie comme Rê éternellement. (4) Toute [vie, stabilité] et puissance sont aux pieds de ce dieu parfait qu'adorent tous les *Rekhyt*, de sorte qu'ils vivent.

L'étude de cette dernière formule d'eulogie royale a permis de constater que la base de statue **C 4** devait avoir été découverte par E. Schiaparelli à proximité de son emplacement original, et qu'elle trouvait pleinement sa place dans un contexte thébain[25]. La localisation exacte du monument auquel elle était associée demeure néanmoins délicate.

[25] D. LORAND, *ibidem*.

CATALOGUE, TYPOLOGIE ET STYLISTIQUE

C 5-7 **Le Caire, Musée égyptien** **JE 48851** **SR 14561**
Louqsor, Musée d'art égyptien ancien **J 174** **Karnak NR 338**
Karnak, magasin dit « du Cheikh Labib » **92 CL 223, 227, 231, 232, 234, 235, 236, 237, 238, 239, 94 CL 1075, 1079, 1081**

Piliers osiriaques du portique de façade du temple d'Amon-Rê à Karnak

A partir de l'an 10, 4ème mois de *peret*, jour 24[26]

Calcaire polychrome Ht. : 470 cm ; larg. : 104 cm (JE 48851)
Ht. : 160 cm ; larg. : 104 cm ; prof. : 36 cm (J 174)

C 5 : Le pilier du Musée du Caire a été découvert par G. Legrain en 1910 le long des fondations du môle sud du VIe pylône. Déjà signalé par G. Maspero comme faisant partie des collections du Musée égyptien du Caire en 1912, il ne semble recevoir son numéro d'inventaire (JE 48851) qu'en 1925. Le *Journal d'Entrée* signale son intégration au sein du Musée en 1910.
C 6 : Le colosse osiriaque fragmentaire de Louqsor a quant à lui été mis au jour dans les fondations du quai-tribune du temple de Karnak en janvier 1971.
C 7 : Les fragments conservés dans le magasin dit « du Cheikh Labib » et appartenant à un troisième colosse n'ont pas de provenance précise connue au sein du sanctuaire de Karnak

C 5 : PM II, p. 89 ; G. MASPERO, *Guide du visiteur au Musée du Caire*, Le Caire, 1912, p. 6, n° 17 ; H.G. EVERS, *Staat aus dem Stein. Denkmäler, Geschichte und Bedeutung der ägyptischen Plastik während des Mittleren Reichs* I, Munich, 1929, Tf. 35a ; P. BARGUET, *Le temple d'Amon-Rê à Karnak. Essai d'exégèse. Augmenté d'une édition électronique par Alain Arnaudiès* (*RAPH* 21), Le Caire, 2006, p. 116, n. 5 ; J. VANDIER, *Manuel d'archéologie égyptienne. Tome III. Les grandes époques. La statuaire*, Paris, 1958, p. 177, pl. LIX-6 ; Chr. LEBLANC, « Un nouveau portrait de Sésostris Ier. À propos d'un colosse fragmentaire découvert dans la favissa de la tribune du quai de Karnak », *Karnak* VI (1980), p. 288-292, pl. LXII ; D. WILDUNG, *L'âge d'or de l'Égypte. Le Moyen Empire*, Fribourg, 1984, p. 138, fig. 119 ; Cl. VANDERSLEYEN, *Das alte Ägypten* (Propyläen Kunstgeschichte 17), Berlin, 1985, p. 234-235, n° 153 ; L. GABOLDE, *Le « Grand Château d'Amon » de Sésostris Ier à Karnak. La décoration du temple d'Amon-Rê au Moyen Empire* (*MAIBL* 17), Paris, 1998, §86-90, pl. XIX-XX.
C 6 : J. LAUFFRAY, « Travaux du Centre franco-égyptien de Karnak en 1970-1971 », *CRAIBL* (1971), p. 563, fig. 5 (attribué à Thoutmosis Ier); J. LAUFFRAY, « Karnak. Histoire d'une découverte », *Archéologia* 43 (1971), p. 52-57, fig. 3 (attribuée à Thoutmosis Ier) ; J. LAUFFRAY, Cl. TRAUNECKER et S. SAUNERON, « La tribune du quai de Karnak et sa favissa. Compte-rendu des fouilles menées en 1971-1972 (2e campagne) », *Karnak* V (1975), p. 47, pl. XV b, XVI et XVIII ; J. ROMANO, *The Luxor Museum of Ancient Egyptian Art. Catalogue* (ARCE), Le Caire, 1979, p. 23-4, pl. II ; Chr. LEBLANC, « Un nouveau portrait de Sésostris Ier. À propos d'un colosse fragmentaire découvert dans la favissa de la tribune du quai de Karnak », *Karnak* VI (1980), p. 285-292, pl. LXIII ; L. GABOLDE, *Le « Grand Château d'Amon » de Sésostris Ier à Karnak. La décoration du temple d'Amon-Rê au Moyen Empire* (*MAIBL* 17), Paris, 1998, §91, pl. XXI.
C 7 : L. GABOLDE, *Le « Grand Château d'Amon » de Sésostris Ier à Karnak. La décoration du temple d'Amon-Rê au Moyen Empire* (*MAIBL* 17), Paris, 1998, §92, pl. XXII-XXIII.

Planches 4-6A

[26] Date de l'audience royale annonçant le projet de rénovation du temple d'Amon-Rê de Karnak. Voir L. GABOLDE *Le « Grand Château d'Amon » de Sésostris Ier à Karnak. La décoration du temple d'Amon-Rê au Moyen Empire* (*MAIBL* 17), Paris, 1998, §59, pl. IV-VI. Pour la date effective de fondation du nouveau sanctuaire, voir L. GABOLDE, *op. cit.*, §195-213 : hypothèse du *An 11, 1er mois de la saison *akhet*, jour 15 ou 16.

Le colosse osiriaque du Musée égyptien du Caire JE 48851 (**C 5**) (Pl. 4A-C ; 5A-B) est presque intact ainsi que le pilier auquel il est adossé. On observe seulement une cassure à hauteur des genoux de même qu'une forte érosion du socle, des pieds du colosse et du flanc droit du pilier, sans doute à cause de l'action des sels contenus dans le calcaire et par les remontées capillaires à travers la pierre. Seul l'*uraeus* frontal, rapporté (probablement dans un matériau précieux), est manquant. Un éclat marque la joue gauche. Sésostris Ier est identifié par de multiples inscriptions figurant sur les faces latérales et arrière du pilier, à la fois par son nom de Sésostris et par celui de Kheperkarê[27]. Sur la face antérieure, deux colonnes de texte légendent la statue de part et d'autre de la tête de pharaon.

À la gauche de la tête :

(←↓) (1) Le Fils de Rê Sésostris, doué de toute vie.

À la droite de la tête :

(↓→) (2) Aimé d'Amon-Rê, Maître du ciel.

Le colosse fragmentaire J 174 de Louqsor (**C 6**) (Pl. 5C-D) est nettement moins bien préservé que son jumeau du Caire. Dès l'Antiquité, la statue a été détachée de son support auquel elle était adossée. Sur le front, la coiffe a été ôtée juste au-dessus des sourcils du souverain, de sorte qu'il n'en subsiste plus que la naissance sur le cou et les pattes revenant sur l'avant des oreilles. Il est dès lors impossible de définir avec certitude la forme de celle-ci (couronne blanche, rouge ou *pschent*). Plus bas, la statue est coupée au sommet des cuisses. L'extrémité du nez est endommagée (les deux orifices des narines sont néanmoins complets), de même que les arêtes des oreilles. Plusieurs fissures dues à l'écrasement de l'œuvre sous les blocs du quai-tribune lacèrent la statue. Bien que ne possédant aucune inscription permettant de l'identifier, le lieu de découverte et sa ressemblance avec la statue **C 5** ne laissent aucun doute quant à son attribution au pharaon Sésostris I[er][28].

Les vestiges d'au moins un troisième colosse osiriaque sont conservés dans le magasin dit « du Cheikh Labib » à Karnak (**C 7**) (Pl. 6A). Il s'agit de fragments appartenant à la moitié droite du visage et à la barbe postiche, à l'épaule droite et au bras droit, ainsi qu'au bras gauche – de l'épaule au poignet – recouvert par la main droite tenant le signe *ankh* sur la poitrine[29].

Un fragment d'inscription est encore visible au-dessus de l'épaule gauche :

(←↓) (3) Aimé [d'Amon-Rê …]

[27] Le décor des trois faces du pilier auquel est adossé le colosse osiriaque n'est pas décrit dans le présent catalogue qui répertorie les œuvres statuaires et non les éléments bidimensionnels appartenant au programme décoratif des sanctuaires érigés par le souverain. Voir à ce sujet L. GABOLDE, *op. cit.*, §86-90, pl. XIX-XX. Voir également plus loin (Point 3.2.8.1.)
[28] Notons que jusqu'à l'étude de Chr. Leblanc, le colosse était identifié à Thoutmosis Ier dans les registres du Musée de Louqsor.
[29] En réalité, seuls les fragments appartenant au bras gauche et à la main droite qui le recouvre sont jointifs et proviennent d'un même colosse. Les autres morceaux pourraient *a priori* constituer les vestiges d'autres statues du souverain. C'est par commodité, et parce que rien ne l'interdit, que j'ai suivi la proposition de L. Gabolde de rassembler ces divers fragments.

Dans cette série de colosses osiriaques adossés à un pilier, le souverain est représenté debout, jambes jointes, et enveloppé dans un suaire momiforme blanc ne laissant dépasser que les mains et la tête du pharaon, cou compris. Les limites du vêtement sont indiquées plastiquement à hauteur des poignets par la réalisation de « manches », mais autour du cou seule la pose d'une couverte rouge manifeste le passage du tissu du linceul aux chairs du souverain. Les bras sont croisés sur la poitrine, le bras droit recouvrant le bras gauche. Chaque main tient le signe *ankh* réalisé en haut relief et présentant encore des traces de couleur bleue dans les motifs incisés. Les coudes sont nettement proéminents lorsqu'on les observe de face, bien plus qu'ils ne le sont par exemple sur le colosse osiriaque en granit d'Abydos (**C 16**) (Pl. 11B-D) ou sur les colosses en grès provenant également de Karnak (**A 2 – A 7**) (Pl. 42D ; 43C). De manière générale, les masses musculaires sont indiquées de façon légère et synthétique, en particulier pour les jambes.

Le visage est de forme sensiblement ronde, mais allongée, et articulé de manière distincte avec le volume du cou (Pl. 5A-D). Les yeux sont grands, très ouverts et présentent une délinéation nettement bombée pour la paupière supérieure. Les paupières sont délimitées par un fin ourlet rehaussé d'un trait noir signalant les cils. Le canthus interne est placé plus bas que le canthus externe et se prolonge vers le nez par une incision. L'iris est noir et le fond de l'œil blanc. Un trait de fard prolonge l'œil sur la tempe. Les sourcils sont réalisés avec une fine bande plastique peinte en noir, suivant sur le front la ligne de coiffure et sur les tempes le contour de l'œil et du trait de fard. La racine du nez présente un renfoncement lors de son articulation avec l'arcade sourcilière. L'arête du nez est rectiligne et le nez est large à sa base avec des narines très visibles. Le contour des narines est souligné par une ride prononcée sous les pommettes. La bouche est charnue, au contour simple et ourlé. Le philtrum et l'arc de cupidon sont marqués. La partie médiane des lèvres semble plus proéminente et contraste avec les commissures qui sont enfoncées dans la chair des joues. Un léger sourire affecte le visage du souverain. Le menton est à peine indiqué et porte une barbe divine recourbée *khebesout* lisse. Celle-ci est fixée à l'aide d'une lanière qui passe sous le contour inférieur de la mandibule et sous le menton plutôt que sur la base des joues. L'attache de la barbe postiche se présente aujourd'hui sur les statues **C 5** et **C 6** comme une zone en réserve sur les joues, probablement suite à la chute des pigments noirs (Pl. 5A). Les oreilles sont placées à une hauteur anatomiquement correcte.

La construction plastique du visage est énergique et joue sur les volumes et les creux de l'ossature et des chairs. L'espace sous les yeux est visiblement en retrait et met en évidence les pommettes saillantes. De profil, le visage, entre l'œil et le menton, présente une suite de creusements et de bombements : œil (bombé), zone sous l'œil (creux), pommette (bombée), base des narines (creux), au-dessus de la commissure des lèvres (bombé), commissure des lèvres (creux, s'articulant ensuite avec la ligne séparant la lèvre inférieure et le volume du menton).

L'application de la polychromie est soignée sauf pour la main gauche de **C 6** où la couleur rouge des chairs a débordé sur la manche du linceul (Pl. 5C).

Le colosse osiriaque du Musée égyptien du Caire (**C 5**) est coiffé de la couronne blanche de Haute Égypte (Pl. 4), dépourvue d'*uraeus* sculpté mais manifestement dotée d'un *uraeus* rapporté (Pl. 5A-B). Les pattes de la couronne reviennent au-devant des oreilles (Pl. 58A). La présence de la coiffe royale emblématique de la Haute Égypte, ainsi que l'orientation des figures bidimensionnelles du souverain sur les trois autres faces du pilier, invitent – comme le fait remarquer L. Gabolde – à replacer la statue JE 48851 dans la partie sud du portique de façade appartenant au sanctuaire érigé par Sésostris Ier à Karnak pour le dieu Amon-Rê.

Quant à la statue **C 6** de Louqsor, désormais privée de sa couronne et de toute inscription, il est impossible de la replacer précisément dans le portique de façade[30]. À l'inverse, ainsi que le signale L.

[30] Les pattes de la couronne revenant à l'avant des oreilles sont de couleur rouge, ce qui pourrait indiquer que la statue était originellement coiffée de la couronne rouge de Basse Égypte ou, plus probablement, du *pschent*. Cependant, au vu du débordement de couleur sur la manche du linceul de cette même statue C 6, rien n'indique avec certitude qu'il s'agisse là de la couleur intentionnelle de la couronne, et par conséquent que la statue se trouvait dans la moitié nord du portique. De même, toute la partie postérieure de la coiffe, sur le cou, est dépourvue de peinture rouge, ce qui constituerait un argument pour localiser la statue dans la moitié sud du portique, et considérer les traces de peinture sur les pattes comme des « débordements accidentels ».

Gabolde, malgré un état de conservation beaucoup plus limité, le colosse **C 7** peut raisonnablement être attribué à la moitié nord du portique si l'on en juge par l'orientation et la localisation de l'inscription « Aimé [d'Amon-Rê…] » qui est inversée par rapport à la statue **C 5**.

Dès lors, de ce gigantesque portique de façade *in antis* en calcaire orienté nord-sud et ouvert vers l'ouest, faisant pas moins de 37,67 mètres de long et 4,69 mètres de haut sous architrave, orné originellement de 12 colosses osiriaques adossés à un pilier, il ne demeure plus aujourd'hui que trois statues, dont une seule est très largement complète et la troisième réduite à quelques fragments seulement[31].

La couronne n'est en aucun cas rapportée comme le suggéraient J. Romano et Chr. Leblanc. *Contra* J. ROMANO, *The Luxor Museum of Ancient Egyptian Art. Catalogue* (ARCE), Le Caire, 1979, p. 24 ; et Chr. LEBLANC, « Un nouveau portrait de Sésostris Ier. À propos d'un colosse fragmentaire découvert dans la favissa de la tribune du quai de Karnak », *Karnak* VI (1980), p. 286 et p. 288.

[31] Pour une étude complète des vestiges du portique de façade du temple d'Amon-Rê à Karnak sous Sésostris Ier, on se reportera avantageusement à la synthèse proposée par L. GABOLDE, *op. cit.*, Chapitre II, §19-98. Voir également la présente étude (Point 3.2.8.1.)

C 8 Karnak, magasin dit « du Cheikh Labib » 94 CL 397 CL 11[32]

Dyade assise fragmentaire représentant Sésostris Ier et [Amon ?]

Date inconnue

Granodiorite Ht. : 50 cm ; larg. : 51,5 cm ; prof. : 65 cm
 Ht. lors de la découverte : 100 cm

Mise au jour par A. Mariette dans la quatrième salle située au sud de la cour du VIe pylône de Karnak (salles au sud de la cour I de A. Mariette, la première étant à l'ouest).

PM II, p. 107 ; G. LEGRAIN, « Notes prises à Karnak », *RecTrav* 23 (1901), p. 63 ; P. BARGUET, *Le temple d'Amon-Rê à Karnak. Essai d'exégèse. Augmenté d'une édition électronique par Alain Arnaudiès* (RAPH 21), Le Caire, 20062, p. 127, n. 1 ; M. SEIDEL, *Die königlichen Statuengruppen. Band I : Die Denkmäler vom Alten Reich bis zum Ende der 18. Dynastie* (*HÄB* 42), Hildesheim, 1996, p. 100 (dok. 42) ; H. SOUROUZIAN, « Features of Early Twelfth Dynasty Royal Sculpture », *Bull. Eg. Mus.* 2 (2005), p. 108, pl. IX c-d.

Planche 6B-D

Lorsque G. Legrain mentionne la statue **C 8** en 1901, la figure de Sésostris Ier était manifestement mieux préservée bien qu'acéphale et privée de la partie inférieure de ses jambes, seule la représentation du dieu qui accompagnait le souverain étant totalement manquante. Aujourd'hui il ne demeure du pharaon que le trône et les jambes. Le torse du roi est brisé au-dessus du nombril, l'avant-bras droit est largement arasé tandis que l'avant-bras gauche présente un important éclat. Le trône est coupé horizontalement quelque peu au-dessus des chevilles.

Sésostris Ier est figuré assis sur une banquette à dossier bas, ornée sur sa face latérale droite d'un motif de « triglyphes et métopes » très finement incisé sur le pourtour du trône. Un second motif de « triglyphes et métopes », très fragmentaire, devait encadrer un décor placé dans l'angle inférieur arrière du panneau latéral du trône. Le roi est vêtu d'un pagne *chendjit* strié et doté d'une ceinture lisse anépigraphe. Les mains du souverain sont posées sur ses cuisses, la main gauche à plat, la main droite fermée sur un morceau d'étoffe pliée. Les jambes sont placées l'une contre l'autre, si près qu'elles en sont presque jointives. Les mollets sont musclés et le rendu des muscles est géométrisé.

La seule inscription conservée de la dyade figure sur le dossier de la banquette :

(→) (1) Le dieu parfait Sésostris, toute protection et vie sont derrière lui (sic) […]

Lors de sa découverte le torse, décapité mais en connexion avec le bassin, présentait encore les traces des pattes striées d'un *némès* sur la poitrine. Dans le dos du souverain figurait le bras martelé et la main intacte de la divinité assise à côté de lui, main droite posée sur l'épaule droite du roi dans un geste

[32] Le groupe statuaire n'avait pu être localisé par M. Seidel qui supposait, sans trop se tromper, qu'il devait être conservé dans un des magasins du site de Karnak. H. Sourouzian a publié la statue C 8 sous le numéro d'inventaire CL 11, ce qui pourrait correspondre à un ancien système de catalogage des pièces du magasin dit « du Cheikh Labib » (communication personnelle de Chr. Thiers).

d'accolade. Le torse n'a pu être localisé lors de mon passage en janvier 2009. Le rapprochement avec le torse CL 111 D proposé par H. Sourouzian ne me paraît guère envisageable[33].

La divinité désormais perdue devait selon toute vraisemblance être Amon-Rê eu égard à la découverte de **C 8** au sein du sanctuaire principal de Karnak. La taille du souverain assis peut être évaluée à 130 cm, de la plante des pieds à la ligne de coiffure sur le front.

Rien ne permet aujourd'hui d'évaluer sa localisation originelle sous le règne de Sésostris Ier.

[33] D'une part ce fragment en granit conservé dans le magasin dit « du Cheikh Labib » à Karnak ne présente pas de trace d'une main posée sur l'épaule droite alors que ces vestiges sont très clairement mentionnés par G. Legrain. D'autre part, la cassure du torse à hauteur du nombril est incompatible avec le bassin de la statue C 8. *Contra* H. SOUROUZIAN, « Features of Early Twelfth Dynasty Royal Sculpture », *Bull. Eg. Mus.* 2 (2005), p. 108, n. 54, pl. IX a-b.

CATALOGUE, TYPOLOGIE ET STYLISTIQUE

C 9 **Le Caire, Musée égyptien** **CG 42007** **JE 38228** **SR 9646**

Sphinx

Date inconnue

Granodiorite Ht. : 38 cm ; larg. : 50 cm

Découverte en 1903 par G. Legrain à 1,5 mètre sous le niveau de sol de la cour péristyle nord située devant le *Palais de Maât* de Thoutmosis III à Karnak (salle K de A. Mariette). Elle est enregistrée dans le *Journal d'Entrée* du Musée égyptien du Caire en 1905.

PM II, p. 90 ; G. LEGRAIN, « Rapport sur les travaux exécutés à Karnak du 31 octobre 1902 au 15 mai 1903 », *ASAE* 5 (1904), p. 28-29, pl. III ; G. LEGRAIN, *Statues et statuettes de rois et de particuliers* (CGC, n° 42001-42138), Le Caire, 1906, p. 6 ; H.G. EVERS, *Staat aus dem Stein. Denkmäler, Geschichte und Bedeutung der ägyptischen Plastik während des Mittleren Reichs* I, Munich, 1929, Tf. 33 ; D. WILDUNG, *L'âge d'or de l'Égypte. Le Moyen Empire*, Fribourg, 1984, p. 69, fig. 62 ; Cl. VANDERSLEYEN, *Das alte Ägypten* (Propyläen Kunstgeschichte 17), Berlin, 1985, p. 233-234, n° 151 ; B. FAY, *The Louvre Sphinx and Royal Sculpture from the Reign of Amenemhat II*, Mayence, 1996, p. 64, n° 18, pl. 72 a ; H. SOUROUZIAN, « Features of Early Twelfth Dynasty Royal Sculpture », *Bull. Eg. Mus.* 2 (2005), p. 110, pl. XII a-e.

Planche 7A

Du sphinx **C 9** mis au jour à Karnak, « la tête, seule, fut trouvée digne d'être conservée au Musée » peut-on lire sous la plume de G. Legrain dans la notice qu'il lui consacre dans le Catalogue général des antiquités égyptiennes du Musée du Caire. Il est dès lors regrettable que l'on ne puisse plus actuellement retrouver les vestiges fragmentaires du corps de cette œuvre d'autant plus qu'une de ces pièces conservait une partie du cartouche royal inscrit au nom de Kheperkarê et identifiait avec certitude la statue. Quelques fragments d'un deuxième sphinx, semblables à ceux de **C 9** et découverts au même endroit, pourraient indiquer que le souverain avait fait réaliser une paire de sphinx et non un seul[34]. La tête CG 42007 semble avoir été découpée et ôtée du corps animal en suivant la ligne de raccord entre le cou humain et les épaules puis le buste animal. Le nez du souverain est cassé, de même que le lobe de l'oreille gauche. L'*uraeus* frontal est acéphale. L'arête droite du *némès* est recollée à la coiffe.

La tête **C 9** est massive, et il ne fait aucun doute qu'elle appartenait à un sphinx lorsque l'on observe l'inclinaison de la tête et le retour presque horizontal du catogan du *némès*. Les traits du visage sont peu marqués dans l'ensemble et ce qui domine c'est l'aspect sub-quadrangulaire arrondi et bien en chair de la face.

Les yeux présentent une délinéation courbe très marquée pour la paupière supérieure et sont placés en oblique sur le visage, les canthi internes étant situés plus bas que les canthi externes. Une fine incision prolonge les canthi internes vers le nez. Les yeux sont sensiblement bombés. Ils ne sont pas ourlés mais seulement en retrait par rapport au plan des paupières. Ils étaient peut-être rehaussés de peinture si l'on en juge par les très faibles traces de couleur noire à l'endroit de l'iris gauche. Le trait de fard n'est indiqué qu'à partir des canthi externes et s'étire sur la tempe avec un très léger relief. Les larges sourcils adoptent une forme très géométrisée en faible relief. Horizontaux sur le front, ils suivent ensuite le contour de l'œil et se prolongent sur les tempes jusqu'à la limite du trait de fard.

[34] Il m'apparaît important de préciser que la cour péristyle ne peut en aucun cas être le lieu de destination initial du sphinx C 9 de Sésostris Ier, et de son éventuel jumeau. Si tous deux ont été commandités par le souverain de la 12ème dynastie (à tout le moins C 9), ils ont très certainement été déplacés – en tant que paire (?) – dans les nouvelles salles occidentales du sanctuaire d'Amon-Rê lors des remaniements de ce secteur sous Hatchepsout et Thoutmosis III.

L'arête du nez paraît avoir été rectiligne à l'origine, mais il n'en subsiste plus que la narine gauche, le reste apparaissant en négatif. Une inflexion des chairs autour des narines renforce leur contour. La bouche est finement dessinée dans le volume des lèvres et est en léger retrait par rapport à celles-ci, créant visuellement un ourlet délimitant la bouche. Les commissures des lèvres sont enfoncées dans les joues tandis que la partie médiane de la bouche présente un important degré de protrusion. Le dessin de la ligne séparant les deux lèvres crée un léger sourire sur le visage du souverain. Les oreilles sont relativement grandes et placées très haut sur les tempes, plus haut que ce qu'impliquerait la correction anatomique.

La rondeur du visage cache partiellement l'ossature de la tête. Le menton est très faiblement marqué par un léger changement de volume sous les lèvres. De même, si la mâchoire est visible dans sa partie antérieure, la partie postérieure se fond progressivement dans le volume du cou. Les pommettes sont à peine marquées et surmontées par une vaste plage à peine creusée sous les yeux.

Dépourvue de la barbe postiche royale, la tête **C 9** porte un *némès* strié alternant de larges bandes en relief et en creux (Pl. 59A). Sur les ailes de la coiffe, les stries sont rayonnantes et non strictement horizontales. Les flancs du *némès*, sur les tempes au-dessus des oreilles, sont quasi inexistants. Une bande horizontale ferme le *némès* et ceint le front du souverain. La coiffe royale laisse dépasser les cheveux du pharaon devant les oreilles.

L'*uraeus* acéphale repose légèrement au-dessus de la limite inférieure du *némès*. Sa capuche, plane, est incisée d'un motif décoratif géométrique (Pl. 59B). Le corps du serpent est réalisé en haut relief et présente plusieurs ondes (trois courbes à gauche, trois à droite, la première des six étant à gauche en regardant l'*uraeus* de face). La queue du serpent se fond dans les rayures du *némès*.

L'aspect originel du sphinx **C 9** est difficilement évaluable avec précision. Il est néanmoins plausible qu'il s'apparente aux corps des sphinx d'Amenemhat II (Louvre A 23)[35] ou de Sésostris III (British Museum EA 1849)[36]. Sa localisation dans le temple érigé par Sésostris Ier à Karnak est inconnue, même si l'on attendrait, suivant une certaine logique, un emplacement, avec un jumeau, à proximité d'une porte ou sur un axe de passage.

[35] Voir plus largement l'étude de B. FAY, *The Louvre Sphinx and Royal Sculpture from the Reign of Amenemhat II*, Mayence, 1996.

[36] Voir récemment le catalogue édité par E. WARMENBOL, *Sphinx. Les Gardiens de l'Egypte*, catalogue de l'exposition montée à l'Espace Culturel ING de Bruxelles du 19 octobre 2006 au 25 février 2007, Bruxelles, 2006, p. 220-222 (cat. 69).

C 10 **Le Caire, Musée égyptien** **CG 42008** **JE 32751** **SR 9759**

Groupe statuaire représentant la déesse Hathor flanquée du roi Sésostris Ier

Date inconnue

Basalte (grauwacke ?) Ht. : 57,5 cm ; larg. : 35,5 cm ; prof. : 46 cm

Mis au jour en 1897 par G. Legrain dans la *Cour du Moyen Empire* de Karnak, « en dessous du niveau normal du temple en cet endroit » d'après G. Legrain (secteur T de A. Mariette). Le *Journal d'Entrée* mentionne sa découverte à Karnak en avril 1898, soit l'année de son inscription dans le *Journal d'Entrée*.

PM II, p. 108 ; G. LEGRAIN, *Statues et statuettes de rois et de particuliers* (CGC, n° 42001-42138), Le Caire, 1906, p. 6-7, pl. IV ; H.G. EVERS, *Staat aus dem Stein. Denkmäler, Geschichte und Bedeutung der ägyptischen Plastik während des Mittleren Reichs* I, Munich, 1929, p. 92, Abb. 24 ; M. SEIDEL, *Die königlichen Statuengruppen. Band I : Die Denkmäler vom Alten Reich bis zum Ende der 18. Dynastie* (*HÄB* 42), Hildesheim, 1996, p. 92-93, Tf. 27 a-d (dok. 40).

Planche 7B-C

Le groupe statuaire **C 10** conserve les représentations d'Hathor et de Sésostris Ier toutes deux acéphales. La figure du roi, placé à la droite de la déesse, est brisée en oblique, de l'épaule gauche à la hanche droite. La main et l'avant-bras droits sont arrachés et visibles en négatif sur le pagne. Les doigts de la main gauche du souverain sont perdus. La déesse, acéphale également, a perdu la partie de son buste passant de l'épaule droite au coude gauche. Le bras gauche est largement arasé. D'importants éclats affectent l'angle de la base à hauteur du pied gauche d'Hathor. Si l'on en croit l'aspect actuel des cassures, la détérioration de l'image de la déesse serait intervenue dès l'Antiquité tandis que le buste du roi présente une patine nettement moins marquée, correspondant à une cassure plus récente.

La déesse Hathor, qui est figurée à une échelle plus grande que ne l'est le pharaon, est assise sur un trône quadrangulaire doté d'une assise sub-horizontale. Elle est vêtue d'une longue robe fourreau et ses mains sont posées, fermées, sur ses cuisses. L'insigne qu'elle portait dans la main gauche est perdu, mais on peut raisonnablement restituer un signe *ankh*[37]. Bien qu'acéphale aujourd'hui, la déesse devait porter, dans l'Antiquité, une perruque tripartite surmontée de cornes lyriformes enserrant un disque solaire ainsi que le suggère M. Seidel.

Le souverain, pieds nus et jambe gauche avancée dans l'attitude dite « de la marche », surmonte une représentation des Neuf Arcs (quatre sous le pied gauche, cinq sous le pied droit). Il porte un pagne *chendjit* strié maintenu à la taille par une ceinture lisse. Des traces d'un cartouche sont visibles mais la lecture du nom royal qui y est inscrit est désormais très difficile. Son bras droit figurait le long du corps et son poing fermé devait tenir un morceau d'étoffe plissé (le négatif de l'enlèvement de la main et de l'avant bras ne peut en effet correspondre à un signe *ankh*). Son bras gauche est placé contre le bras droit de la déesse de sorte que les poings fermés des deux individus sont contigus. Le roi tient dans sa main un morceau d'étoffe plié. La main gauche du souverain est ici placée avec la paume vers le haut de sorte que les doigts repliés sont visibles et non placés face contre la cuisse de la déesse. Le type de couronne que portait le roi ne peut être déterminé avec exactitude.

Sésostris Ier est placé à la droite de la déesse, sur une extension de la base plutôt que sur le même socle qu'Hathor. Le roi est à la fois en retrait et plus bas que la déesse, même si leurs hauteurs respectives devaient sensiblement s'égaler : le roi est certes figuré à plus petite échelle mais debout, tandis que la déesse, bien que sculptée dans de plus grandes proportions, est assise. Une grande dalle servait de pilier

[37] Le négatif de la main gauche peut également correspondre à la main posée à plat sur la cuisse gauche.

dorsal au groupe statuaire CG 42008. Le souverain est représenté nettement plus petit que la taille humaine moyenne actuelle. Sa taille peut être évaluée à 53 cm de la plante des pieds à la ligne de coiffure sur le front. La taille de la déesse assise est évaluée à 49 cm environ de la plante des pieds à la ligne de coiffure sur le front.

La statue porte deux inscriptions identifiant les personnages représentés. Une première inscription est placée à la droite du pied gauche du pharaon, dans un cadre formé par deux signes *ouas*, un signe du ciel et un signe de la terre. Il s'agit du nom du roi. La seconde inscription, en deux colonnes, est placée de part et d'autre des pieds de la déesse Hathor.

Aux pieds du roi :

(↓→) (1) Le Fils de Rê Sésostris, (2) doué de vie comme Rê (sic).

Aux pieds d'Hathor :

(↓→) (3) Le dieu parfait Kheperkarê, doué de vie, (←↓) (4) ai[mé] d'Hathor Qui-réside-dans-Thèbes.

La découverte du groupe statuaire **C 10** dans la *Cour du Moyen Empire* pourrait indiquer que la statue se trouvait dans le sanctuaire d'Amon-Rê édifié par Sésostris Ier, peut-être dans une chapelle secondaire dédiée à la déesse Hathor Qui-réside-dans-Thèbes.

C 11-12 Le Caire, Musée égyptien JE 38286 SR 14654
 JE 38287 SR 14655

Paire de statues du roi debout

Date inconnue

Granit rose Ht. : 271 cm ; larg. : 78 cm ; prof. : 100 cm (JE 38286)
 Ht. : 279 cm ; larg. : 75 cm ; prof. : 82 cm (JE 38287)[38]

Découvertes, ensemble, par G. Legrain en 1905 dans la cour du VIII^e pylône de Karnak, devant les montants de la porte de Thoutmosis III donnant accès, à travers le mur oriental de la cour, à une chapelle reposoir périptère de ce même souverain de la 18^{ème} dynastie. Elles sont inscrites dans le *Journal d'Entrée* du Musée égyptien du Caire en 1906.

PM II, p. 173 ; G. LEGRAIN, *ArchRep* (1905), p. 21 ; H.G. EVERS, *Staat aus dem Stein. Denkmäler, Geschichte und Bedeutung der ägyptischen Plastik während des Mittleren Reichs* I, Munich, 1929, Tf. 34 ; J. VANDIER, *Manuel d'archéologie égyptienne. Tome III. Les grandes époques. La statuaire*, Paris, 1958, p. 177, pl. XCV 1-2 ; C. ALDRED, *Middle Kingdom Art in Ancient Egypt. 2300-1590 BC*, Londres, 1969, p. 40-41, n° 27 (JE 38286) ; H. SOUROUZIAN, « Standing royal colossi of the Middle Kingdom reused by Ramesses II », *MDAIK* 44 (1988), Tf. 74 a-d (JE 38286) ; P. BARGUET, *Le temple d'Amon-Rê à Karnak. Essai d'exégèse. Augmenté d'une édition électronique par Alain Arnaudiès* (*RAPH* 21), Le Caire, 2006², p. 266, n. 1.

Planches 8-9

Le colosse **C 11** (JE 38286) (Pl. 8A-E) est globalement intact. La partie sommitale de la couronne blanche semble néanmoins avoir fait l'objet d'une réfection (moderne ?) tandis qu'une fracture part de dessous le genou gauche, en oblique vers l'arrière, et rejoint la cheville droite au-dessus des malléoles. Malgré cette cassure, la jambe gauche est complète et seuls les orteils du pied gauche sont perdus. Le pied droit est quant à lui manquant. Le pilier dorsal est érodé sur sa face arrière, de même que la partie postérieure de la jambe droite, les fesses et le bas du dos. Cette dégradation superficielle de la pierre est probablement due aux conditions de conservation de l'œuvre à Karnak. Le pied droit et le socle ont été restaurés.

La statue **C 12** (JE 38287) (Pl. 9A-E) présente un état de conservation tout aussi exceptionnel que son jumeau **C 11**. Une cassure part de la cheville gauche, au-dessus des malléoles, et rejoint le mollet droit à mi-hauteur. Une fissure affecte également la cuisse gauche. Le pilier dorsal a peu souffert hormis la cassure qui l'ampute de sa partie inférieure jusqu'à hauteur des genoux. L'avant du *mekes* que tient le roi dans sa main gauche est abîmé, ainsi que l'ongle du pouce de cette même main. Les pieds et le socle ont été restaurés.

Les deux statues sont rigoureusement identiques à l'exception de la couronne qu'elles portent, respectivement la couronne blanche de Haute Égypte pour **C 11**, et le *pschent* pour **C 12**. Elles figurent le souverain debout, dans l'attitude dite « de la marche », avec la jambe gauche avancée. Les bras le long du corps[39], chaque main gauche est refermée sur un étui *mekes* tandis que les mains droites enserrent un morceau d'étoffe plissé. Un pilier dorsal, connecté à la statue par un tenon plus étroit que le pilier

[38] Les dimensions des statues C 11 et C 12 sont données hors restaurations modernes. Il n'est cependant pas impossible que les dimensions réelles puissent légèrement différer si les restaurations devaient recouvrir une partie des œuvres et les soustraire à la mesure.

[39] Les bras, bien que le long du corps, ne touchent jamais celui-ci. Ils sont en effet reliés aux flancs du souverain par un tenon continu et plein de l'aisselle au poing.

proprement dit, renforce la stabilité des œuvres. Sa partie sommitale est dans les deux cas appointée afin de demeurer invisible de face malgré le rétrécissement des couronnes.

Le visage du roi est puissant, sub-quadrangulaire et arrondi (Pl. 8DE ; 9DE). Les yeux sont cernés d'un fin ourlet plastique qui se prolonge sur les tempes sous la forme d'un trait de fard en léger relief. Les canthi internes sont plus bas que les canthi externes et se prolongent vers le nez. Les sourcils sont traités de façon géométrisée, en léger relief. Ils suivent le contour de la ligne de coiffure avant de se rapprocher du trait de fard sur les tempes. La racine du nez est concave entre le front et l'arête nasale qui, elle, est presque rectiligne[40]. Le nez, à sa base, est cerné par deux rides faisant le contour des narines. La bouche est horizontale et possède des lèvres ourlées. Un léger sourire affecte le visage du souverain du fait du contour de la ligne de séparation des lèvres, qui remonte à hauteur des commissures. Cette impression est accentuée par la délinéation de la lèvre inférieure, plus charnue que la lèvre supérieure. Le philtrum est marqué de même que l'arc de cupidon. Les commissures des lèvres sont moyennement enfoncées dans les joues, et les lèvres sensiblement proéminentes dans leur partie médiane.

Les pommettes sont très visibles et soulignées par la ride contournant les narines, mais elles sont placées bas sous les yeux, créant une vaste plage à cet endroit du visage. Les joues sont pleines et la mâchoire inférieure peu marquée, son contour se fondant progressivement dans la masse du cou. En définitive, ce sont surtout les bandes d'attache de la barbe postiche qui indiquent la limite du visage. Le menton est finement sculpté, à la rencontre des masses des joues et de la mâchoire. Les oreilles sont très grandes et massives.

Une barbe postiche trapézoïdale et striée horizontalement sur la seule face antérieure orne le menton du souverain. Elle est attachée à la coiffe à l'aide d'une bande en très faible relief courant le long de l'os maxillaire, sur les joues et non sous les joues. La couronne, qu'elle soit de Haute Égypte (**C 11**) ou composite (**C 12**), ne présente pas de bandeau frontal. La ligne de coiffure est presque horizontale et ne s'incurve vraiment qu'à hauteur des canthi externes pour former sur les tempes un retour quadrangulaire. Les pattes faisant le tour de l'oreille reviennent fortement sur les tempes (Pl. 58A). Un *uraeus*, dans les deux cas acéphale, est posé sur la ligne de coiffure. Sa capuche déployée est ornée d'un motif géométrique incisé (Pl. 59B).

Le corps de Sésostris Ier est musclé mais le rendu de la musculature est très délicatement réalisé. Les pectoraux sont saillants et présentent deux tétons très plats, presque invisibles. Le buste est séparé en deux moitiés égales par une ligne verticale en creux reprenant l'axe du sternum et la ligne médiane des abdominaux. Les bras sont eux aussi musclés avec un aspect plutôt géométrisé, si ce n'est à hauteur de la saignée du coude où la torsion musculaire de l'avant-bras entre la saignée du coude et le poing fermé connaît un rendu plus naturaliste. Les mains sont grandes et schématiques, les doigts, plats, étant simplement distingués les uns des autres par une ligne incisée tandis que le pouce est systématiquement plus gros que ce que n'exigerait la correction anatomique. Les genoux sont fortement modelés, de même que toute la musculature des mollets et leur accroche tant sur les genoux que sur les malléoles. Au-dessus du genou, les muscles sont plus stylisés. De profil, les mollets sont géométrisés, presque épannelés.

Sur les deux statues **C 11** et **C 12**, le roi tient dans sa main droite un morceau d'étoffe plié, et dans sa main gauche le *mekes*. Dans les deux cas le souverain est vêtu d'un pagne *chendjit* strié maintenu à la taille par une ceinture lisse inscrite en son centre du nom de « Fils de Rê Sésostris » dans un cartouche.

Cartouche de la ceinture :

(→) (1) Le Fils de Rê Sésostris

[40] L'articulation de l'os nasal et du cartilage triangulaire n'est pas rectiligne mais légèrement concave. Cela crée donc une petite « bosse » à l'extrémité inférieure de l'os nasal et à hauteur du lobule.

Les colosses de Sésostris Ier **C 11** et **C 12** ont été mis au jour devant les montants de la porte de Thoutmosis III percée dans le mur oriental de la cour du VIIIe pylône de Karnak et donnant accès à une petite chapelle reposoir périptère en calcite érigée par ce même Thoutmosis III à l'ouest du lac sacré. Le rapport de G. Legrain sur la découverte des deux statues du souverain est malheureusement succinct :

> « Le plan de campagne que Mr. MASPERO m'avait donné comportait la reprise des recherches entreprises en 1902 devant la face sud du VIIe pylône. Cette année a amené le déblaiement de toute la partie est en cet endroit, et la réparation de la porte qui mène au lac sacré en passant par la chapelle d'albâtre de Thoutmosis III. Le sol de cette chapelle est en granit rose ; au centre est un socle carré très bas auquel on accède par quelques marches. Ce déblaiement amena la découverte 1°. Devant la face sud du VIe pylône, d'une statue de [Nebhepetrê Montouhotep II] (publiée dans les *Annales du Service des Antiquités* 1906, p. 33). 2°. Devant la face ouest de la porte menant au lac sacré de deux beaux colosses d'Ousirtasen I (Senousrit I[e]). Ils étaient jadis placés devant les montants de la porte. »[41]

Les vestiges d'une base de statue colossale en granit rose (socle et moignons des pieds) figurent toujours aujourd'hui devant le montant sud de la porte de Thoutmosis III, mais l'érosion avancée de ses surfaces empêche toute mesure fiable et toute observation permettant de rapprocher, avec un certain degré de certitude, cette base de l'un des colosses de Sésostris Ier mis au jour à cet endroit. L'hypothèse est séduisante mais invérifiable en l'état.

Un relief provenant d'une petite chambre de Thoutmosis III, au nord du reposoir de barque en granit érigé par Hatchepsout[42], représenterait selon G. Legrain et M. Pillet la façade occidentale de cette porte de Thoutmosis III avec les deux colosses de la 12ème dynastie[43]. Outre le fait que G. Legrain n'indique pas les raisons qui lui font identifier la porte représentée par le relief et la porte de Thoutmosis III, la présence, sur le bas-relief, de deux obélisques devant la porte invite à la prudence car ils sont absents à l'endroit de la vraie porte. À moins de considérer avec G. Legrain et M. Pillet[44] qu'il s'agit là des obélisques du VIIe pylône rabattus devant la porte de Thoutmosis III par le sculpteur – ce qui me semble peu probable – ou de suivre P. Barguet[45] lorsqu'il évoque à titre d'hypothèse la présence de deux petits obélisques (désormais perdus ?) devant cette même porte, il demeure difficile d'assurer l'identité de la porte du relief et celle de Thoutmosis III.

Une autre solution, déjà signalée par P. Barguet et développée plus récemment par Cl. Traunecker[46], serait de voir dans ce relief une représentation de la face sud du VIIe pylône de Thoutmosis III, précisément ornée de deux obélisques, de deux colosses en granit de Thoutmosis III typologiquement identiques à ceux figurés dans le relief et de quatre mâts à oriflammes (ici réduits à deux par le sculpteur).

[41] G. LEGRAIN, lettre du 4 octobre 1906 adressée à l'Egypt Exploration Society et publiée dans le *Archaeological Report comprising the recent work of the Egypt Exploration Fund and the progress of Egyptology* de 1905-1906, p. 21-23 (page 21 pour le présent extrait).

[42] Pièce XV de PM II, pl. XI. Correspond à la pièce D3N2 dans la terminologie de Karnak.

[43] G. LEGRAIN, « Le logement et transport des barques sacrées et des statues des dieux dans quelques temples égyptiens », *BIFAO* 13 (1917), p. 28 ; M. PILLET, « Deux représentations inédites de portes ornées de pylônes, à Karnak », *BIFAO* 38 (1939), p. 246-251, pl. XXVIII. Signalons, à l'instar de P. Barguet, que M. Pillet a confondu les deux statues de Sésostris Ier, effectivement découvertes devant la porte de Thoutmosis III, et deux statues de Sésostris III mises au jour dans la cour de la cachette (les deux têtes enterrées côte à côte) et au sud du VIIIe pylône (les corps, sans les pieds et les socles). Ces deux œuvres de Sésostris III sont actuellement conservées au Musée égyptien du Caire sous les numéros d'inventaire CG 42011 et CG 42012. Bien que formellement très proches (il s'agit également de colosses en granit rose présentant le souverain dans une pose identique et avec les mêmes attributs royaux), leur contexte de découverte tel que présenté par G. Legrain et les inscriptions qu'elles arborent ne permettent pas de les interchanger et ne laissent aucun doute sur le fait que les statues de Sésostris III ne sont pas celles qui se trouvaient devant la porte de Thoutmosis III dans la cour du VIIIe pylône. Pour ces statues de Sésostris III, voir G. LEGRAIN « Nouveaux renseignements sur les dernières découvertes faites à Karnak (15 novembre 1904 – 25 juillet 1905) », *RecTrav* 28 (1906), p. 138-139 ; G. LEGRAIN, *Statues et statuettes de rois et de particuliers* (CGC, n° 42001-42138), Le Caire, 1906, p. 8-9, pl. VI.

[44] G. LEGRAIN, *loc, cit.*, *BIFAO* 13 (1917), p. 28 ; M. PILLET, *loc. cit.*, *BIFAO* 38 (1939), p. 248.

[45] P. BARGUET, *Le temple d'Amon-Rê à Karnak. Essai d'exégèse. Augmenté d'une édition électronique par Alain Arnaudiès* (RAPH 21), Le Caire, 2006², p. 266, n. 1.

[46] Cl. TRAUNECKER, « Le « Château de l'Or » de Thoutmosis III et les magasins nord du temple d'Amon », *CRIPEL* 11 (1989), p. 99-106, fig. 6, pl. 13b. Voir aussi Chr. LOEBEN, « Thebanische Tempelmalerei – Spuren Religiöser Ikonographie », dans R. TEFNIN (éd.), *La peinture égyptienne ancienne. Un monde de signes à préserver* (MonAeg 7, série Imago n°1), Bruxelles, 1997, p. 111-120.

Cette hypothèse me paraît d'autant plus probable que le *terminus a quo* pour la réalisation d'une partie du décor de ce pylône et l'érection des deux obélisques est le même que celui de la décoration des magasins nord de Thoutmosis III d'où provient le relief en question, à savoir l'an 33 de ce souverain[47]. Le relief des magasins nord célèbrerait donc à sa manière la nouvelle apparence grandiose de la face sud du VIIe pylône de Thoutmosis III plutôt que d'illustrer la porte occidentale de la chapelle reposoir périptère du roi.

Il n'en demeure pas moins que les deux colosses de Sésostris Ier ornaient l'entrée occidentale de la chapelle reposoir de Thoutmosis III et qu'ils ont selon toute vraisemblance été transportés là depuis leur emplacement originel à l'occasion des remaniements architecturaux imposés par Thoutmosis III dans ce secteur. La localisation des statues **C 11** et **C 12** au sein du complexe érigé par Sésostris Ier est délicate. Une solution de facilité serait de considérer qu'elles se trouvaient déjà à proximité de la cour du VIIIe pylône, sur l'axe processionnel nord-sud, en relation avec des structures architectoniques aujourd'hui disparues (ou remplacées, par exemple à la 18ème dynastie sous laquelle se développe l'occupation de cette partie du sanctuaire de Karnak). Dans cette hypothèse, les deux représentations statuaires du roi pourraient avoir été associées, directement ou non, à d'autres vestiges datés du règne de Sésostris Ier et précisément mis au jour dans ce secteur. Je pense en particulier au naos de granit conservé au Musée égyptien du Caire (JE 47276)[48] et découvert, en remploi, au sud de l'obélisque occidental du VIIe pylône (soit en face des deux colosses **C 11** et **C 12**), ainsi qu'à la chapelle reposoir en calcaire mise au jour dans les fondations du IXe pylône[49].

[47] Voir à ce sujet D. LABOURY, *La statuaire de Thoutmosis III. Essai d'interprétation d'un portrait royal dans son contexte historique* (AegLeod 5), Liège, 1998, p. 39-40, p. 57. Les statues figurent dans le catalogue de D. Laboury sous les numéros C 17 et C 18, p. 114-117. L'auteur reprend également l'identification du relief des magasins nord comme une représentation de la face sud du VIIe pylône (p. 117, n. 487).

[48] M. PILLET, « Le naos de Senousret Ier », *ASAE* 23 (1923), p. 143-158 ; G. DARESSY, « Sur le naos de Senusert Ier trouvé à Karnak », *REA* 1 (1927), p. 203-211, pl. VI-VII.

[49] Cl. TRAUNECKER, « Rapport préliminaire sur la chapelle de Sésostris Ier découverte dans le IXe pylône », *Karnak* VII (1982), p. 121-126 ; M. AZIM, « Découverte et sauvegarde des blocs de Sésostris Ier extraits du IXe pylône de Karnak », dans N. GRIMAL (éd.), *Prospection et sauvegarde des antiquités de l'Egypte : actes de la table ronde organisée à l'occasion du centenaire de l'IFAO* (BdE 88), Le Caire, 1981, p. 49-56, pl. IV-VII ; L. COTELLE-MICHEL, « Présentation préliminaire des blocs de la chapelle de Sésostris Ier découverte dans le IXe pylône de Karnak », *Karnak* XI/2 (2003), p. 339-372 ; J.-L. FISSOLO, « Note additionnelle sur trois blocs épars provenant de la chapelle de Sésostris Ier trouvée dans le IXe pylône et remployés dans le secteur des VIIe-VIIIe pylônes », *Karnak* XI/2 (2003), p. 405-416.

C 13 **Lieu de conservation inconnu**

Groupe statuaire figurant Sésostris Ier et [Amon-Rê-Kamoutef ?]

Date inconnue

Granodiorite Larg. : 112,5 cm ; prof. : 90 cm

Découvert par H. Ricke dans la deuxième chapelle septentrionale du sanctuaire d'Amon-Rê-Kamoutef édifié par Hatchepsout/Thoutmosis III au nord de l'enceinte du temple de Mout à Karnak (chapelle 19 de H. Ricke).

PM II, p. 276 ; H. RICKE, « Der „Tempel Lepsius 16" in Karnak », *ASAE* 38 (1938), p. 364-365 ; H. RICKE, *Das Kamutef-Heiligtum Hatschepsuts und Thutmoses'III. in Karnak. Bericht über eine Ausgrabung vor dem Muttempelbezirk* (BÄBA 3/2), Le Caire, 1954, p. 5-6, Tf. 5 b ; M. SEIDEL, *Die königlichen Statuengruppen. Band I : Die Denkmäler vom Alten Reich bis zum Ende der 18. Dynastie* (HÄB 42), Hildesheim, 1996, p. 93-99 (dok. 41).

Planche 10A

Le groupe statuaire **C 13** se réduit aujourd'hui à une base fragmentaire conservant les vestiges de quatre personnages adossés, par paire, à une plaque dorsale commune et centrée sur la base. D'après les photographies publiées par H. Ricke dans son ouvrage consacré au sanctuaire de Kamoutef, l'œuvre paraît souffrir d'éclats superficiels comme si la base était pulvérulente. Seule une paire de pieds est bien conservée, les autres étant plus ou moins arasées. La plaque dorsale ne s'élève plus guère au-dessus des chevilles des personnages.

La statue se présentait originellement comme une double paire d'individus royaux et divins adossés à une même plaque dorsale. Chaque membre du groupe statuaire était pieds nus, ceux-ci étant placés côte à côte et non dans l'attitude dite « de la marche ». La faible épaisseur de la plaque dorsale interdit de restituer quatre individus assis. Ils étaient plus certainement debout, mais ni leur costume ni leur gestuelle ne peuvent être déduits des vestiges de l'œuvre. Le souverain se tient sur une représentation des Neuf Arcs, figurés avec la corde vers l'avant de la statue.[50] Il est possible d'évaluer sommairement la taille du personnage dont les pieds sont les mieux préservés à environ 163,5 cm de la plante des pieds à la ligne de coiffure sur le front.

Les inscriptions identifient le seul Sésostris Ier, les deux divinités demeurant anonymes[51]. Elles sont placées le long des pieds, et dans au moins un cas de figure, continuent une colonne de texte placée sur la plaque dorsale. Chaque nom royal est encadré par un signe du ciel, un signe de la terre et deux sceptres *ouas*.

Sésostris Ier :

[50] Cette caractéristique ne s'observe en réalité que pour un seul des quatre personnages. Il est cependant difficile de définir la cause de ce constat. S'agit-il de l'état de conservation de l'œuvre, ce qui impliquerait la disparition de ce motif sur la deuxième paire « roi-dieu » ; ou s'agit-il d'une conception originelle de la statue suivant laquelle nous aurions trois divinités et un roi, ou deux paires « roi-dieu », mais dans l'une desquelles le roi ne marche pas sur les Neuf Arcs (comme pour la statue C 1) ?
[51] Rien ne permet de décider s'il s'agit de deux divinités distinctes ou de deux représentations d'un même dieu.

(↓→) (1) Le Roi de Haute et Basse Égypte […]-rê
(←↓) (2) Le Fils de Rê Sésostris, Maître du Double Pays

Sésostris Ier (?) :

(↓→) (3) […] éternellement. (4) Le Fi[ls de Rê] Sé[sostris]

Lors de sa découverte, le groupe statuaire **C 13** était orienté de telle sorte qu'une paire regardait vers la porte d'entrée de la chapelle et une paire vers le fond de la chapelle. Le remploi de l'œuvre dans un sanctuaire dédié à Amon-Kamoutef par Hatchepsout/Thoutmosis III pourrait indiquer que la statue était originellement dédiée à cette divinité, dans une structure architecturale aujourd'hui perdue, probablement implantée au sud du temple principal édifié par Sésostris Ier à partir de l'an 10[52].

[52] La proposition de M. Seidel d'y reconnaître la statue ornant l'autel placé au centre de la *Chapelle Blanche* ne repose sur aucun élément solide. *Contra* M. SEIDEL, *Die königlichen Statuengruppen. Band I : Die Denkmäler vom Alten Reich bis zum Ende der 18. Dynastie* (*HÄB* 42), Hildesheim, 1996, p. 93-99 (dok. 41). Voir également L. GABOLDE, « Trois études sur le Moyen Empire à Karnak », à paraître, qui suggère également que l'œuvre puisse provenir du temple d'Amon proprement dit. Je remercie ici l'auteur de m'avoir fait part de ses réflexions sur ce sujet. On ne peut à mon sens exclure la possibilité que la statue C 13 ait été disposée dans un sanctuaire à proximité de la chapelle de Kamoutef.

| C 14 | Londres, British Museum | EA 44 | 1838.1115.1 |

Buste de Sésostris Ier

Date inconnue

Granodiorite — Ht. : 78,5 cm ; larg. : 45 cm ; prof. : 35 cm

Rapporté d'Égypte par R.W.H. Vyse suite à son séjour dans le pays entre 1835 et 1837 et offert au British Museum de Londres en 1838. Supposé provenir du sanctuaire d'Amon-Rê-Kamoutef à Karnak selon PM, la plupart des auteurs signale cependant une origine memphite pour ce buste. Le compte rendu de la découverte par R.W.H. Vyse ne laisse pourtant pas de doute sur l'identification du buste découvert le 30 décembre 1836 devant un bâtiment à colonnes proto-doriques situé à l'est d'un dromos de sphinx menant, depuis Karnak, à Louqsor[53].

PM II, p. 176 ; R.W.H. VYSE, *Operations carried on at the pyramids of Gizeh in 1837 : with an account of a voyage into Upper Egypt, and an appendix (containing a survey by J.S. Perring Esq., of the pyramids at Abu Roash, and those to the southward, including those in the Faiyoum)* I, Londres, 1840, p. 82 ; F. ARUNDALE, J. BONOMI, *Gallery of Antiquities selected from the British Museum, with description by S. Birch*, Londres, 1841, p. 110-111, pl. 45[54] ; H.G. EVERS, *Staat aus dem Stein. Denkmäler, Geschichte und Bedeutung der ägyptischen Plastik während des Mittleren Reichs*, Munich, 1929, I, Tf. 44 – II, p. 97-99, §641-652 ; J. VANDIER, *Manuel d'archéologie égyptienne. Tome III. Les grandes époques. La statuaire*, Paris, 1958, p. 176 et p. 211, pl. XCIV 4 ; C. ALDRED, *Middle Kingdom Art in Ancient Egypt. 2300-1590 BC*, Londres, 1969, p. 40, n° 25 ; S. QUIRKE, A.J. SPENCER, *The British Museum book of Ancient Egypt*, Londres, 1992, p. 39, fig. 26 ; B. FAY, *The Louvre Sphinx and Royal Sculpture from the Reign of Amenemhat II*, Mayence, 1996, pl. 71c-d ; D. WILDUNG (éd.), *Ägypten 2000 v. Chr. Die Geburt des Individuums*, Munich, 2000, p. 76 et p. 179, n° 18 ; E.R. RUSSMANN, T.G.H. JAMES, *Eternal Egypt : masterworks of ancient art from the British Museum*, Londres, 2001, p. 92-93, n° 21 ; E.R. RUSSMANN, T.G.H. JAMES, N. STRUDWICK, *Temples and Tombs : Treasures of Egyptian Art from the British Museum*, Seattle, 2006, p. 44, cat no. 3.

Planche 10B-C

Le buste **C 14** de Sésostris Ier est brisé en oblique, depuis la hanche droite jusqu'au haut de la cuisse gauche. Le bras droit est entièrement arraché tandis que l'avant-bras gauche est perdu depuis la saignée du coude. Le nez du souverain est brisé tout comme la tête et la capuche de l'*uraeus* qui orne son front.

Le pharaon est coiffé d'un *némès* strié alternant de larges bandes planes et de fines bandes bombées en relief dans le creux (Pl. 58C). Le motif des stries sur les ailes de la coiffe est rayonnant et non strictement horizontal. Le bandeau qui ceint le front est lisse et horizontal, en ce compris sur les tempes (sub-horizontal à cet endroit). Une mèche de cheveux dépasse du *némès* devant les oreilles. De l'*uraeus* placé à mi-hauteur du bandeau frontal, il ne demeure plus que le corps ondulant sur le sommet de la tête. Son corps se caractérise par son épaisseur marquée et dessine cinq ondes, trois sur la gauche et deux sur la

[53] « The torso of one of them was near these pedestals, and by the cartouche on the girdle, proved to be that of Oisirtesen the First. I obtained leave to take it to England, and it is now in the British Museum ». R.W.H. VYSE, *Operations carried on at the pyramids of Gizeh in 1837 : with an account of a voyage into Upper Egypt, and an appendix (containing a survey by J.S. Perring Esq., of the pyramids at Abu Roash, and those to the southward, including those in the Faiyoum)* I, Londres, 1840, p. 82. Voir également la planche publiée par cet auteur entre les pages 80 et 81 sur laquelle figure à l'avant-plan le buste de Sésostris Ier et à l'arrière-plan les vestiges de la salle hypostyle du temple d'Amon de Karnak.

[54] La date est notée en hiéroglyphes : 𓏺, soit l'an 4 de la reine Victoria de Grande-Bretagne, à savoir 1841.

droite. Malgré son état fragmentaire, l'*uraeus* ne devait pas en présenter davantage. Les ondes sont toutes contiguës et ne commencent qu'après une section droite relativement longue à partir de la capuche.

Le visage est presque rectangulaire, cette impression étant renforcée par l'horizontalité du bandeau frontal et par le menton carré nettement souligné. Les yeux sont allongés et un léger bourrelet plastique indique la paupière supérieure tandis que la paupière inférieure est simplement notée par la rupture de plan entre l'orbite et la paupière. L'iris et la pupille n'ont pas été incisés. Les canthi internes, placés plus bas que les canthi externes, sont très enfoncés dans le visage, soulignant le regard de la statue et amincissant la cloison nasale à hauteur du front. Un trait de fard en relief prolonge les yeux sur les tempes. Les sourcils sont en léger relief et suivent tant la courbe des yeux que l'orientation du trait de fard sur les tempes.

Le nez prolonge presque insensiblement le plan du front. La bouche est horizontale et arbore un discret sourire. Malgré leur état de conservation actuel, les lèvres semblent n'avoir été que de simples volumes plastiques non ourlés. Les commissures des lèvres sont à peine perceptibles. Les oreilles du souverain, correctement placées sur les tempes, sont massives et épaisses mais détaillées pour le pavillon auditif. L'articulation de la tête avec le cou est très visible et la mâchoire inférieure marquée. De trois-quarts, le visage semble plus arrondi que ne le laisserait supposer sa seule vision frontale. Le buste **C 14** est quasiment privé de cou, de sorte que le menton du souverain est situé plus bas que les épaules. Le roi ne porte pas de barbe postiche.

Le corps du pharaon possède une musculature discrètement rendue. Les pectoraux sont indiqués et augmentés de tétons de très petite taille et proéminents. La ligne verticale qui partage les masses musculaires de l'abdomen est à peine marquée et est essentiellement visible dans le volume des abdominaux.

Le roi est vêtu d'un pagne *chendjit* strié maintenu à la taille par une ceinture lisse. Au centre de celle-ci figure un cartouche au nom de Sésostris Ier.

Cartouche de la ceinture :

(←) (1) Kheperkarê (sic)

Un pilier dorsal de grande dimension assurait la stabilité de l'œuvre. Son extrémité sommitale est appointée afin de demeurer invisible à l'arrière de la tête du roi. Le pilier est anépigraphe et recouvre la queue de l'*uraeus*.

La statue **C 14** devait originellement se présenter comme une statue du souverain debout, dans l'attitude dite « de la marche », pied gauche avancé sur la base. Les bras le long du corps, le roi devait tenir un linge plissé et/ou un étui *mekes* dans ses mains. La taille du souverain peut être évaluée à 146 cm de la plante des pieds à la ligne de coiffure sur le front. Sa découverte à proximité des ruines de ce qui semble devoir être identifié avec le sanctuaire d'Amon-Rê-Kamoutef érigé par Hatchepsout/Thoutmosis III pourrait indiquer que l'œuvre se situait initialement, à l'instar de la base **C 13**, dans ce secteur, peut-être dans un sanctuaire dédié à cette divinité.

C 15 Le Caire, Musée égyptien JE 35687 RT 11-11-23-1 SR 1617

Statuette du souverain allongé sur le sol en position d'adoration

Date inconnue

Alliage cuivreux Ht. : 1,9 cm ; larg. : 4,2 cm ; long. : 7,3 cm (statuette : 6,3 cm)

Découverte lors des fouilles dirigées par G.A. Reisner à Deir el-Ballas entre janvier et mai 1900 pour le compte de la Phoebe A. Hearst Expedition de l'Université de Californie. La statuette provient d'un contexte secondaire plus récent que sa date de consécration (Palais Nord remontant au Nouvel Empire).

PM V, p. 117 ; H.G. FISCHER, « Prostrate figures of Egyptian Kings », *PUMB* 20 (1956), p. 29-32, fig. 16 ; P. LACOVARA, « The Hearst Excavations at Deir el-Ballas : The Eighteenth Dynasty Town », dans W.K. SIMPSON et W.M. DAVIS (éd.), *Studies in Ancient Egypt, the Aegean, and the Sudan. Essays in honor of Dows Dunham on the occasion of his 90th birthday. June, 1, 1980*, Boston, 1981, p. 120, n. 1 ; M. HILL, *Royal Bronze Statuary from Ancient Egypt. With Special Attention to the Kneeling Pose*, Leiden, 2004, p. 15, 187, n° 95 ; M. HILL (dir.), *Gifts for the Gods. Images from Egyptian temples*, catalogue de l'exposition montée au Metropolitan Museum of Art de New York, du 16 octobre 2007 au 18 février 2008, New York, 2007, p. 9, 201, fig. 4-5, cat. n° 1.

Planche 11A

Cette petite statuette en alliage cuivreux est intacte, compte non tenu de quelques traces anciennes d'une corrosion désormais restaurée et d'une « usure » partielle des traits du visage. La figurine royale est coulée d'une seule pièce pleine et est fixée à une plaquette, également en alliage cuivreux.

Le pharaon est représenté couché sur le ventre, les bras étendus devant lui, les mains posées à plat sur la plaquette de cuivre. Les pieds reposent sur la base par le seul contact des orteils fléchis. Le roi est vêtu d'un *némès* strié sur l'ensemble de sa surface, ainsi que d'un pagne *chendjit* strié lui aussi. L'*uraeus* frontal est posé sur la ligne de coiffure du *némès*. Les ondes du corps du serpent ne sont pas observables sur les clichés publiés. Les bras sont particulièrement allongés tandis que le buste est anormalement raccourci. La taille du souverain est très resserrée. Les traits du visage sont quelque peu émoussés, mais l'on distingue encore nettement les yeux, le nez et la bouche, légèrement souriante. Les oreilles sont plutôt grandes et arrondies. Le menton du roi n'est pas orné d'une barbe postiche.

La statuette appartient à un couvercle d'encensoir en alliage cuivreux. Le profil aminci de la base sur son pourtour, et la forme de celui-ci à hauteur des pieds du roi – deux ailettes proéminentes pour servir de butée contre la boîte à encens – indiquent en effet que la pièce du Musée égyptien du Caire faisait partie d'un objet cultuel tel un long bras anthropomorphe servant aux fumigations d'encens. Une petite boîte est généralement fixée sur le bras pour servir de réserve et de contenant pour les boulettes de térébinthacée[55]. Le petit bouton métallique placé entre les mains du pharaon facilitait le glissement de ce couvercle coulissant.

Sur la face supérieure du couvercle, le long du flanc droit du souverain figure l'inscription suivante :

[55] Voir l'exemplaire du Musée du Louvre à Paris (inv. E 13531) datant de la Basse Époque (Chr. ZIEGLER (dir.), *Les Pharaons*, catalogue de l'exposition montée au Palazzo Grassi à Venise, du 9 septembre 2002 au 25 mai 2003, Paris, 2002, p. 419, cat. 84). Pour le Moyen Empire, voir l'encensoir illustré dans la tombe 2 de Beni Hasan (tombe d'Amenemhat) par P.E. NEWBERRY, *Beni Hasan* I (*ASEg* 1), Londres, 1893, pl. xvii-xviii. Voir également la stèle de Ipi du Musée égyptien du Caire (CG 20559) dans H.O. LANGE, H. SCHÄFER, *Grab- und Denksteine des Mittleren Reichs im Museum von Kairo* (CGC, n° 20001-20780) 2, Berlin, 1908, p. 191-192, Taf. XLIV.

(→) (1) Vive le dieu parfait Sésostris, doué de vie.

Bien que H.G. Fischer proposât d'y reconnaître une représentation du pharaon Sésostris III[56], il me paraît plus assuré d'y voir une statuette de Sésostris Ier comme le suggère M. Hill[57]. La présence du seul nom de Sésostris tend en effet à pointer le premier souverain à porter ce nom, à l'époque duquel il n'existait pas d'ambiguïté anthroponymique. Par ailleurs, d'un point de vue stylistique, la construction du visage s'accorde avec celle des autres statues certifiées de Sésostris Ier.

La découverte de l'œuvre dans un contexte archéologique plus récent nous prive d'information sur son origine possible, qu'elle soit locale ou non. Elle appartient dans tous les cas à un objet cultuel provenant d'un sanctuaire divin. La divinité au culte de laquelle cet encensoir participait est inconnue.

[56] H.G. FISCHER, « Prostrate figures of Egyptian Kings », *PUMB* 20 (1956), p. 31.

[57] M. HILL (dir.), *Gifts for the Gods. Images from Egyptian temples*, catalogue de l'exposition montée au Metropolitan Museum of Art de New York, du 16 octobre 2007 au 18 février 2008, New York, 2007, p. 9, 201.

C 16 Le Caire, Musée égyptien CG 38230 CG 429 JE 3477 SR 14562

Statue osiriaque du souverain

Date inconnue ; peut-être autour de l'an 9[58]

Granit rose Ht. : 387 cm ; larg. : 90 cm ; prof. : 110 cm

Découverte lors des fouilles de A. Mariette à Abydos en février 1859 dans une cour péristyle (?) du temple d'Osiris-Khentyimentiou. La statue entre dans les collections du musée du Caire en 1885.

PM V, p. 41 ; A. MARIETTE, *Abydos. Description des fouilles exécutées à l'emplacement de cette ville* II, Paris, 1880, p. 29, pl. 21 a-c ; A. MARIETTE, *Catalogue général des monuments d'Abydos découverts pendant les fouilles de cette ville*, Paris, 1880, p. 29 (n° 345) ; G. DARESSY, *Statues de divinités* (CGC, n° 38001-39384) I, Le Caire, 1906, p. 66, pl. XII ; G. MASPERO, *Le Musée égyptien. Recueil de monuments et de notices sur les fouilles d'Égypte*, Le Caire, 1907, p. 34-35, pl. XIII ; H. GAUTHIER, *Le Livre des rois d'Égypte : Recueil de titres et de protocoles royaux, noms propres de rois, reines, princes et princesses, noms de pyramides et de temples solaires* (MIFAO 17), Le Caire, 1907, p. 276 (doc. XLII) ; L. BORCHARDT, *Statuen und Statuetten von Königen und Privatleuten* (CGC, n° 1-1294) II, Berlin, 1925, p. 33-34, Bl. 70 ; H.G. EVERS, *Staat aus dem Stein. Denkmäler, Geschichte und Bedeutung der ägyptischen Plastik während des Mittleren Reichs*, Munich, 1929, I, Tf. 35 ; J. VANDIER, *Manuel d'archéologie égyptienne. Tome III. Les grandes époques. La statuaire*, Paris, 1958, p. 174 et p. 177, pl. LIX 6 ; D. WILDUNG, *L'âge d'or de l'Égypte. Le Moyen Empire*, Fribourg, 1984, p. 138, fig. 118.

Planches 11B-D ; 12A-B

Le colosse osiriaque de Sésostris Ier **C 16** est virtuellement intact compte non tenu de quelques éclats et altérations de surface. Ainsi le sommet de la couronne blanche est brisé mais replacé, les arêtes du pilier dorsal sont ébréchées, le bas de la colonne de hiéroglyphes sur la tranche gauche est abîmé. Deux cassures affectent le socle, à droite, sur l'avant et l'arrière, tandis qu'une fissure lézarde l'articulation des jambes et des pieds. L'épaule droite présente un enlèvement de surface. Les deux oreilles sont érodées, l'*uraeus* est acéphale. La barbe du souverain est cassée à son extrémité et le bout du nez est éraflé.

Le souverain est représenté debout vêtu d'un linceul osiriaque recouvrant la totalité du corps à l'exception des mains, du cou et de la tête (Pl. 11B-D). Une bordure plastique délimite le col et les manches du linceul. Celui-ci constitue une masse uniforme gainant le corps du roi, ce dernier étant à peine modelé. Les bras possèdent une très faible épaisseur, les cuisses consistent en un unique volume presque rectangulaire avec une très légère ondulation de la surface pour indiquer le resserrement du corps à hauteur des genoux et le galbe des mollets. La ligne verticale de partage des jambes est à peine indiquée et ce seulement des genoux jusqu'aux pieds. Les pieds sont sculptés en une forme synthétique. Le corps du pharaon se caractérise par la grande sobriété de ses formes et la compaction de ses masses, même de profil où la ligne de dos ne forme qu'une ligne sinueuse continue depuis les épaules jusqu'aux talons.

Le roi croise les bras sur la poitrine, le bras droit recouvrant le bras gauche, et les poings, fermés, sont vierges de tout insigne. La couronne blanche de Haute Égypte qui coiffe le souverain présente une nette articulation de la partie sommitale (le pommeau) avec le reste de la couronne. Les pattes de la couronne reviennent par devant les oreilles en une délinéation courbe. L'*uraeus* est placé juste au-dessus de la limite inférieure de la couronne sur le front, et est doté d'un très faible volume. Le détail de la capuche de l'*uraeus* combine un motif incisé en périphérie et un rendu en relief de la trachée centrale avec ses anneaux.

Les yeux du roi sont grand ouverts, avec les canthi internes placés plus bas que les canthi externes et un contour supérieur très nettement arrondi (Pl. 12A-B). Les yeux sont prolongés sur les tempes par un

[58] Date approximative pour l'inauguration du temple d'Osiris-Khentyimentiou à Abydos. Voir ci-dessus (Point 1.1.3.)

trait de fard. Afin d'indiquer l'iris et le blanc de l'œil, deux degrés de polissage ont été utilisés. Les sourcils sont en léger relief et suivent tant la ligne de la couronne blanche sur le front que le contour supérieur de l'œil sur les tempes. La bouche est finement ourlée, légèrement souriante avec le philtrum et l'arc de cupidon marqués. Les commissures des lèvres sont sensiblement enfoncées dans les joues renforçant le degré de protrusion des lèvres, en particulier la lèvre supérieure qui est plus avancée. Le nez est long, droit et très large à sa base de sorte que les narines sont nettement visibles. Les rides partant des narines sont presque horizontales, soulignant l'horizontalité de la bouche, la largeur de la base du nez et le volume des pommettes. Les pommettes sont basses, saillantes et surtout marquées par la large plage lisse réservée sous les yeux. Le menton est à peine marqué. La barbe postiche du pharaon est lisse et dépourvue d'attaches courant sur les joues. Les pieds joints du roi surmontent une représentation des Neuf Arcs, disposés avec la corde vers l'avant de la statue.

Un pilier dorsal renforce la stabilité de l'œuvre. Il présente une forme appointée pour demeurer invisible derrière l'image du souverain, à hauteur de la tête et de la couronne blanche. La base de la statue est talutée dans sa partie antérieure, de sorte que la plinthe est oblique et non verticale. Deux séries d'inscriptions ont été gravées sur la statue, sur les flancs du pilier dorsal et sur la partie antérieure de la base.

Tranche gauche du pilier dorsal :

(←↓) (1) L'Horus Ankh-mesout, le Roi de Haute et Basse Égypte Kheperkarê, aimé d'Osiris-Khentyimentiou, Maître d'Abydos, le Fils de Rê Sésostris, doué de vie.

Tranche droite du pilier dorsal :

(↓→) (2) L'Horus Ankh-mesout, le dieu parfait Kheperkarê, aimé d'Osiris, le grand dieu, Maître d'Abydos, le Fils de Rê Sésostris, doué de vie.

Base de la statue :

(→) (3) Le Roi de Haute et Basse Égypte Kheperkarê, aimé de Khentyimentiou.

Si dans son compte rendu devant l'Académie des Inscriptions et Belles-Lettres, A. Mariette évoque sans plus de détail « À un kilomètre au nord d'Abydos [c'est-à-dire du temple de Sethi Ier], est une enceinte de briques refermant un édifice de la XIIe dynastie. Un très-beau (sic) colosse de granit, représentant le roi Sesourtasen Ier, a été découvert au milieu de ces ruines. »[59], il décrit avec plus de précisions le contexte de sa découverte lors de la publication de ses fouilles à Abydos. **C 16** proviendrait ainsi d'une cour « bordée sur les quatre côtés (…) de piliers de granit auxquels des colosses[60] de même matière étaient adossés » et située « (à) peu près dans l'axe des deux portes de l'enceinte de l'est et de l'ouest »[61].

[59] A. MARIETTE, « Notice sur l'état actuel et les résultats, jusqu'à ce jour, des travaux entrepris pour la conservation des antiquités égyptiennes en Égypte », *CRAIBL* 3 (1859), p. 164.

[60] Outre la statue de Sésostris Ier, l'égyptologue français mit au jour les fragments de huit à dix statues osiriaques en granit, dont une est inscrite aux noms de Sésostris III et une autre est acéphale. A. MARIETTE, *Catalogue général des monuments d'Abydos*, p. 29-30 (n° 346) ; *Idem, Abydos. Description des fouilles* II, pl. 21d (inscriptions de Sésostris III). La tête en granit de Sésostris III (British

C 17 Abydos, temple de Sethi Ier N° d'inventaire inconnu

Groupe statuaire figurant Sésostris Ier et Isis assis

Date inconnue

Granodiorite Ht. : 75 cm ; larg. : 102 cm

Mis au jour lors de fouilles clandestines, dans les années 1940 selon M. Seidel. D'après ce dernier il proviendrait du secteur situé entre les sanctuaires de Sethi Ier et de Ramsès II. Suivant J.J. Clère, qui cite l'antiquaire lui ayant communiqué les clichés de cette statue, le groupe statuaire aurait été découvert dans les vestiges du petit temple de Ramsès Ier.

J.J. CLERE, « Notes sur la chapelle funéraire de Ramsès I à Abydos et sur son inscription dédicatoire », *RdE* 11 (1957), p. 29-32, fig. 9-10 ; M. SEIDEL, *Die königlichen Statuengruppen. Band I : Die Denkmäler vom Alten Reich bis zum Ende der 18. Dynastie* (*HÄB* 42), Hildesheim, 1996, p. 90-91, Tf. 26 b (dok. 39).

Planche 12C

Le groupe statuaire **C 17** est à moitié détruit. Le roi et la déesse sont brisés à hauteur de la taille et la base de la statue sur laquelle reposaient leurs pieds est perdue. Il ne demeure de l'œuvre plus que les jambes des individus et le siège quadrangulaire. Les genoux et les jambes ont fortement souffert et sont recouverts de grands éclats. L'œuvre semble avoir été débitée pour la réduire à un volume parallélépipédique simple, probablement en vue de son remploi architectural.

Le siège qui sert d'assise aux deux personnages présente une forme simple, à dossier bas, et est orné sur ses deux faces latérales d'un motif de *sema-taouy* incisé dans l'angle inférieur arrière. Le contour de chaque panneau est décoré d'une frise gravée de « métopes et triglyphes ».

Le roi se tient à la droite de la déesse Isis, jambes jointes et vêtu d'un pagne *chendjit* strié retenu à la taille par une ceinture lisse gravée en son centre du nom de Sésostris. L'éventuelle queue de taureau postiche n'est pas indiquée entre les jambes du souverain. À l'instar de la dyade fragmentaire **C 8** conservée au magasin dit « du Cheikh Labib » à Karnak, on peut raisonnablement penser que le roi avait ses deux mains posées sur ses cuisses, mais les éclats à cet endroit ne permettent pas d'être catégorique. La déesse Isis porte une longue robe fourreau. Sa main gauche devait reposer sur sa cuisse tandis que l'absence de trace de bras droit sur les jambes suggère que la déesse enlaçait le souverain. Le souverain devait probablement porter un *némès* en guise de coiffe royale tandis que la déesse Isis devait arborer la traditionnelle perruque tripartite[62].

Trois inscriptions placées entre les jambes des personnages et de part et d'autre de celles-ci identifient le souverain et la déesse. L'inscription centrale est encadrée par le signe du ciel, deux sceptres *ouas* et un signe de la terre.

Museum EA 608) pourrait appartenir à ce même ensemble statuaire. Voir pour la tête W.M.F. PETRIE, *Abydos I* (*MEES* 22), Londres, 1902 p. 28, pl. lv, 6-7.

[61] A. MARIETTE, *Abydos. Description des fouilles* II, p. 29.

[62] Voir notamment le descriptif de la statue C 8 par G. Legrain au moment de sa découverte pour l'apparence du roi et la relation gestuelle qu'il entretenait avec la divinité assise à sa gauche. L'œuvre, malgré son état de conservation, est un bon parallèle à la statue C 17. Voir également la dyade d'Amenemhat Ier et Bastet conservée à Kiman Fares ou le groupe statuaire du Moyen Empire (attribué à Amenemhat Ier) remployé par Ramsès II à Bouto. H. SOUROUZIAN, « Features of Early Twelfth Dynasty Royal Sculpture », *Bull. Eg. Mus.* 2 (2005), p. 105-107, pl. V-VI.

Cartouche de la ceinture :

(→) (1) Le Fils de Rê Sésostris

À la droite du roi :

(↓→) (2) Le Roi de Haute et Basse Égypte Kheperkarê, doué de vie éternellement.

Entre les deux personnages :

(↓→) (3) L'Horus Ankh-mesout, aimé (←↓) (4) d'Osiris-Khentyimentiou[63], (→) (5) doué de vie comme Rê éternellement.

À la gauche d'Isis :

(←↓) (6) [aimé de] Isis la Grande, la mère du dieu, Qui-réside-en-Abydos

La découverte de ce groupe statuaire **C 17** au sein de structures cultuelles de la 19ème dynastie indique que l'œuvre a été déplacée sur le site d'Abydos, probablement à l'occasion des remaniements architecturaux du sanctuaire d'Osiris et des chapelles avoisinantes. L'emplacement original de la dyade de Sésostris Ier et d'Isis est malheureusement inconnu.

[63] Le déterminatif divin est assis sur un trône quadrangulaire à dossier bas.

C 18 New York, Metropolitan Museum of Art MMA 25.6

Statue assise acéphale de Sésostris Ier

Date inconnue

Grauwacke Ht. : 103 cm ; larg. : 31 cm ; prof. : 71 cm

Réputée provenir de la région du Fayoum, elle est souvent dite originaire de la ville de Crocodilopolis/Medinet el-Fayoum bien qu'aucun argument sérieux n'ait jamais été présenté à ce propos. Elle intègre les collections du Metropolitan Museum of Art de New York en 1925 par don de Jules S. Bache. La pièce était déjà connue de A.M. Lythgoe – conservateur du musée – avant son acquisition par J.S. Bache (elle est mentionnée dans la collection Bache dès 1919).

A.M. LYTHGOE, « A Gift to the Egyptian Collection », *BMMA* 21 (1926), p. 4-6 ; H.G. EVERS, *Staat aus dem Stein. Denkmäler, Geschichte und Bedeutung der ägyptischen Plastik während des Mittleren Reichs*, Munich, 1929, I, Tf. 42 ; J. VANDIER, *Manuel d'archéologie égyptienne. Tome III. Les grandes époques. La statuaire*, Paris, 1958, p. 173-174, pl. LIX 3 ; C. ALDRED, *Middle Kingdom Art in Ancient Egypt. 2300-1590 BC*, Londres, 1969, p. 39-40, n° 23 ; W.C. HAYES, *The Scepter of Egypt. A Background for the Study of the Egyptian Antiquities in The Metropolitan Museum of Art. Part I : From the Earliest Times to the End of the Middle Kingdom*, New York, 1990⁴, p. 181, fig. 110 ; Do. ARNOLD « The Statue Acc. N°. 25.6 in The Metropolitan Museum of Art. I : Two Versions of Throne Decorations », dans D.P. SILVERMAN, W.K. SIMPSON, J. WEGNER, *Archaism and Innovation : Studies in the Culture of Middle Kingdom Egypt*, New Haven – Philadelphia, 2009, p. 17-43[64].

Planche 13

La statue **C 18** de New York est presque intégralement conservée à l'exception notable de la tête, mais celle-ci semble avoir fait l'objet d'une restauration dès l'Antiquité par l'installation d'un système de fixation pour une tête rapportée et la découpe d'un plan de pose dans le cou. La partie antérieure de la base est brisée en biais, arrachant la totalité des orteils du pied gauche et seulement le gros orteil du pied droit. L'angle droit du dossier est cassé et a emporté le début de l'inscription qui y figure. Un éclat est visible sur la patte droite du *némès*. Le catogan de la coiffe a été arraché.

L'œuvre représente le souverain assis sur un trône cubique à dossier bas. Pieds nus, le roi écrase une représentation des Neuf Arcs incisés avec la corde de l'arc vers l'avant de la statue. Sésostris Ier est vêtu d'un pagne *chendjit* strié retenu sur les hanches par une ceinture lisse ornée d'un cartouche au nom du souverain. Il était coiffé d'un *némès* dont seules les pattes sur les épaules sont préservées.

Les masses musculaires sont finement sculptées, impression que renforce le caractère mat de la pierre. Le buste est puissant avec des pectoraux marqués mais dépourvus de tétons. Les abdominaux, le creux du nombril et la ligne verticale en creux séparant les masses du buste sont nettement visibles. Les bras sont musclés avec des deltoïdes prononcés. Les bras sont le long du corps, les mains reposant sur les cuisses. La main gauche est posée à plat tandis que la main droite est refermée sur un linge plié. Les genoux sont massifs et les attaches musculaires sur la rotule saillantes. Sur les jambes, les masses musculaires sont géométrisées, presque épannelées. Les deux mollets sont si rapprochés qu'ils se touchent (Pl. 13B). Cette particularité est peut-être à mettre en rapport avec l'extrême étroitesse de l'œuvre, et de son socle en particulier. La taille du souverain se resserre fortement au-dessus des hanches. Dans le dos, les masses musculaires sont très stylisées et rendues par trois grandes incisions, le reste du dos étant plan (Pl. 13A).

Les panneaux latéraux du trône sont ornés de textes en creux et de représentations de génies de Haute et de Basse Égypte (Pl. 13D). Les figures des génies sont à peine incisées et consistent en un seul trait de

[64] Je tiens à remercier ici Do. Arnold de m'avoir fait part de ses recherches, alors inédites, sur les panneaux décoratifs de la statue MMA 25.6.

contour⁶⁵. Les génies sont reconnaissables à la plante héraldique qu'ils portent sur la tête. Les génies de Haute Égypte sont placés vers l'avant de la statue tandis que les génies de Basse Égypte sont placés vers l'arrière de l'œuvre. Ils sont figurés ventripotents, agenouillés et simplement vêtus d'une ceinture à pans. Une barbe divine et un large collier complètent leur tenue. Chaque paire de génies tient un plateau supportant deux cartouches royaux. Le nom de Kheperkarê est associé aux génies de Haute Égypte, celui de Sésostris aux génies de Basse Égypte. Des amulettes *ankh* et *djed* pendent sous les plateaux. Deux lignes de hiéroglyphes surmontent chacune de ces représentations. Une ligne de texte court sur le dossier du trône. Le panneau dorsal de la statue **C 18** porte une représentation incisée du *sema-taouy* intégralement végétale. Le lys de Haute Égypte figure à gauche et le papyrus de Basse Égypte à droite. Le panneau décoratif est délimité par une frise de « métopes et triglyphes ».

Panneau gauche de la statue :

(←) (1) L'Horus Ankh-mesout, le dieu parfait Kheperkarê, (2) aimé d'Horus de Noubyt, l'Horus d'Or Ankh-mesout
(↓→) (3) Kheperkarê
(←↓) (4) Sésostris

Panneau droit de la statue :

(→) (5) L'Horus Ankh-mesout, le dieu parfait Sésostris, (6) aimé d'Horus de Noubyt, l'Horus d'Or Ankh-mesout
(←↓) (7) Kheperkarê
(↓→) (8) Sésostris

Sur le dossier :

(→) (9) Toute [vie, stabilité et pouvoir?] sont derrière lui (sic), comme Rê, éternellement

⁶⁵ Ils se rapprochent en cela des figures royales et divines incisées sur le naos de Sésostris Iᵉʳ découvert à Karnak et actuellement conservée au Musée égyptien du Caire, inv. JE 47276. M. PILLET, « Le naos de Senousret Iᵉʳ », *ASAE* 23 (1923), p. 143-158 ; G. DARESSY, « Sur le naos de Senusert Iᵉʳ trouvé à Karnak », *REA* 1 (1927), p. 203-211, pl. VI-VII. La facture du décor se distingue de celle à l'œuvre sur les statues monumentales mises au jour à Tanis. Voir ci-après C 49 à C 51.

Ceinture :

(→) (10) Kheperkarê

Dans son étude, Do. Arnold fait justement remarquer que le décor des panneaux latéraux a été modifié sous le règne de Sésostris Ier pour y faire figurer sa titulature et les représentations des génies de Haute et Basse Égypte soutenant ses deux cartouches. L'arasement du premier décor est imparfait de sorte que celui-ci est encore partiellement visible par endroits. Il se présentait originellement comme un cadre de « triglyphes et métopes » sur le pourtour des panonceaux latéraux augmenté, en bas à l'arrière, d'un second cadre de « triglyphes et métopes » renfermant une représentation des plantes héraldiques de Haute et Basse Égypte unies sous la forme du *sema-taouy*. Le reste du panneau devait être originellement orné de bandes horizontales imitant un motif de plumes. Le polissage des surfaces après effacement du premier motif décoratif a également affecté une partie de la gravure des Neuf Arcs sous les pieds du souverain, indiquant que cet élément était présent dès la première version du décor[66].

Le constat de ce changement dans la décoration du trône soulève plusieurs questions importantes : pourquoi avoir décidé de modifier l'ornementation des panneaux latéraux, est-ce lié d'une manière ou d'une autre au remplacement de la tête de la statue **C 18** et, enfin, Sésostris Ier était-il le premier commanditaire de l'œuvre ou s'agit-il d'un remploi de sa part ? Pour répondre à la première question, Do. Arnold suggère une modification dans la fonction de l'œuvre qui aurait imposé une rectification du décor arboré par les panneaux latéraux du trône. L'auteur formule l'hypothèse d'une statue originellement conservée dans une chapelle de type *ḥwt-k3*, puis ultérieurement déplacée dans un temple divin où elle aurait joué un rôle d'intermédiaire entre les hommes et les dieux. La datation de ce changement est malheureusement incertaine. Cette modification s'est accompagnée d'une réorientation spatiale de l'œuvre avec l'inversion avant-arrière des symboles de Haute et Basse Égypte, et dès lors probablement d'un déplacement de l'œuvre au sein du sanctuaire, voire dans un autre sanctuaire[67]. L'identité, et *a fortiori* la localisation, de ce sanctuaire ne sont pas connues avec précision au sein du Fayoum, région d'où semble provenir l'œuvre.

[66] Do. ARNOLD « The Statue Acc. N°. 25.6 in The Metropolitan Museum of Art. I : Two Versions of Throne Decorations », dans D.P. SILVERMAN, W.K. SIMPSON, J. WEGNER, *Archaism and Innovation : Studies in the Culture of Middle Kingdom Egypt*, New Haven – Philadelphia, 2009, p. 17-43.

[67] Do. ARNOLD, *loc. cit.*, p. 37-38 pour ses conclusions, les arguments étant développés aux pages précédentes. L'auteur annonce plusieurs autres contributions sur cette statue en vue de répondre aux autres interrogations soulevées par sa présente étude. Signalons dès à présent, que suivant des observations personnelles menées en juin 2008 sur la statue C 18, rien n'interdit *a priori* d'y voir une œuvre originellement conçue pour Sésostris Ier. Elle date à tout le moins avec certitude des deux premiers règnes de la 12ème dynastie.

100 ARTS ET POLITIQUE SOUS SESOSTRIS Ier

C 19-32	New York, Metropolitan Museum of Art	MMA 08.200.1	
		MMA 09.180.529	
	Le Caire, Musée égyptien	CG 397	SR 9659
		CG 398	
		CG 399	SR 9663
		CG 400	SR 9672
		CG 401	
		CG 402	SR 9678
	Licht Sud	N° d'inventaire inconnu	

Statues osiriaques de la chaussée montante de la pyramide de Sésostris Ier

À partir de l'an 22, 4ème mois de *peret*, jour 11[68]

Calcaire polychrome	Ht. : 176 cm ; larg. : 61,5 cm ; prof. : 81 cm (MMA 08.200.1)
	Ht. : 200 cm ; larg. : 43 cm ; prof. : 54 cm (MMA 09.180.529)
	Ht. : 140 cm ; larg. : 42 cm ; prof. : 46 cm (CG 397)
	Ht. : 193 cm ; larg. : 40 cm ; prof. : 47 cm (CG 398)
	Ht. : 180 cm ; larg. : 40 cm ; prof. : 46 cm (CG 399)
	Ht. : 189 cm ; larg. : 40 cm ; prof. : 47 cm (CG 400)
	Ht. : 180 cm ; larg. : 43,5 cm ; prof. : 49 cm (CG 401)
	Ht. : 165 cm ; larg. : 44 cm ; prof. : 47 cm (CG 402) [69]

Les statues **C 19** (MMA 08.200.1) et **C 20** (MMA 09.180.529) ont été découvertes lors des fouilles de la chaussée montante par l'Egyptian Expedition du Metropolitan Museum of Art de New York sous la direction de A.M. Lythgoe lors des campagnes de 1907-1908 (**C 19**) et 1908-1909 (**C 20**). **C 19** provient de la niche N III, **C 20** probablement de la niche S I ou S II. Elles sont entrées dans les collections du musée américain l'année de leur découverte.

Les six statues du Musée du Caire **C 21 – C 26** (CG 397-CG 402) proviennent des fouilles exécutées par J.-E. Gautier et G. Jéquier en 1894-1895 dans l'angle nord-est de l'enceinte extérieure du complexe funéraire du souverain. Elles ont été trouvées jetées dans une grande cuvette parmi d'autres décombres, à 3,5 m de profondeur.

Plusieurs bases de statues ont été mises au jour par les deux missions dans les niches S III, S V, S VII, N VII, N VIII et N IX de la chaussée montante (**C 27 – C 32**), mais ne peuvent être rapprochées des statues du Musée du Caire – auxquelles il manque précisément la partie inférieure – avec un degré de certitude raisonnable. Elles sont demeurées sur place à l'issue des missions de fouilles.

C 19 – C 20 : PM IV, p. 82 ; A.M. LYTHGOE, « The Egyptian Expedition : II. The Season's Work at the Pyramid of Lisht », *BMMA* 3, n° 9 (1908), p. 171, fig. 3 (MMA 08.120.1) ; A.M. LYTHGOE, « The Egyptian Expedition », *BMMA* 4, n° 7 (1909), p. 120 ; J. VANDIER, *Manuel d'archéologie égyptienne. Tome III. Les grandes époques. La statuaire*, Paris, 1958, p. 174 ; D. ARNOLD, *The Pyramid of Senwosret* I (The South Cemeteries of Lisht I / PMMAEE XXII), New York, 1988, p. 21-22, fig. 3, pl. 6-7 ; W.C. HAYES, *The Scepter of Egypt. A Background for the Study of the Egyptian Antiquities in The Metropolitan Museum of Art. Part I : From the Earliest Times to the End of the Middle Kingdom*, New York, 1990^4, p. 185
C 21 – C 26 : PM IV, p. 82 ; J.-E. GAUTIER, G. JEQUIER, « Fouilles de Licht », *RevArch* 29 (3ème série), 1896, p. 49-50, p. 64-65, fig. 22 ; J.-E. GAUTIER, G. JEQUIER, *Mémoire sur les fouilles de Licht* (MIFAO 6), Le

[68] Date la plus récente attestée dans les *Control Notes* des blocs de fondation de la chaussée montante de la pyramide de Sésostris Ier à Licht Sud. Note C 7 du corpus de F. ARNOLD, *The Control Notes and Team Marks* (The South Cemeteries of Lisht II / PMMAEE XXIII), New York, 1990, p. 147. La date correspondrait au *terminus post quem* de leur installation dans la chaussée montante mais pas forcément à leur réalisation.

[69] Les dimensions des statues C 20 à C 26 sont données hors restaurations modernes. Il n'est cependant pas impossible que les dimensions réelles puissent légèrement différer si les restaurations devaient recouvrir une partie des œuvres et les soustraire à la mesure.

Caire, 1902, p. 16, p. 38-42, fig. 38 ; L. BORCHARDT, *Statuen und Statuetten von Königen und Privatleuten* (CGC, n° 1-1294) 2, Berlin, 1925, p. 14-16, Bl. 65 (CG 399 et CG 401); H.G. EVERS, *Staat aus dem Stein. Denkmäler, Geschichte und Bedeutung der ägyptischen Plastik während des Mittleren Reichs*, Munich, 1929, I, Tf. 31-32 (CG 401); J. VANDIER, *Manuel d'archéologie égyptienne. Tome III. Les grandes époques. La statuaire*, Paris, 1958, p. 174, pl. LIX 5 (CG 401) ; D. WILDUNG, *L'âge d'or de l'Égypte. Le Moyen Empire*, Fribourg, 1984, p. 78-79, fig. 71 (CG 401) ; D. ARNOLD, *The Pyramid of Senwosret* I (The South Cemeteries of Lisht I / *PMMAEE* XXII), New York, 1988, p. 21-22 ; K. DOHRMANN, *Arbeitsorganisation, Produktionverfahren und Werktechnik – eine Analyse der Sitzstatuen Sesostris' I. aus Lischt*, Göttingen, 2004, p. 72, Taf. 154-155.

C 27 – C 32 : J.-E. GAUTIER, G. JEQUIER, *Mémoire sur les fouilles de Licht* (*MIFAO* 6), Le Caire, 1902, p. 16, p. 42 ; D. ARNOLD, *The Pyramid of Senwosret* I (The South Cemeteries of Lisht I / *PMMAEE* XXII), New York, 1988, p. 21-22, fig. 1, pl. 3 c, 4 a-c, 6 e, 7 c-d.

Planches 14-21C

L'état de conservation des statues **C 19** à **C 26** est relativement satisfaisant puisque plus des deux tiers de chaque œuvre sont préservés à l'heure actuelle. Le souverain est systématiquement présenté dans un linceul osiriaque, bras croisés sur la poitrine. Ses mains ont été travaillées, selon les statues, pour accueillir – ou non – un sceptre rapporté. Dans tous les cas, les effigies royales reposent sur un socle encastré dans le dallage des niches qui les accueillaient. Une seconde base, connectée à un panneau dorsal, isole la figure royale du socle proprement dit. Le panneau dorsal est rectangulaire et plus étroit que la représentation du souverain de sorte que les épaules et les coudes outrepassent le cadre visuel fourni par le panneau dorsal. La face antérieure du panneau dorsal est systématiquement incurvée pour venir se joindre, dans sa partie axiale, avec le dos du roi. Ce dispositif qui voit le panneau entrer en contact direct avec le dos du pharaon se distingue du pilier dorsal qui est, lui, lié à la figure du souverain par un tenon sur toute la hauteur du pilier. Deux séries composent ce groupe de statues de la chaussée montante, une série coiffée de la couronne blanche de Haute Égypte, et une seconde coiffée de la couronne rouge de Basse Égypte. Plusieurs autres particularités distinguent les statues les unes des autres, au premier plan desquelles figure leur état de conservation.

La statue **C 19** (MMA 08.200.1) (Pl. 14A-C) est constituée de plusieurs fragments jointifs. Le tronçon principal s'étend depuis le haut des épaules jusqu'au dessus des chevilles. La base comprend les pieds, le piédestal et le socle de la statue. L'œuvre est acéphale, coupée à sa droite à hauteur de la naissance du cou, découpe ayant entraîné l'arrachement du cou et de la plus grande partie de la barbe postiche. L'épaule gauche est perdue, de même que le bras gauche jusqu'au coude. L'avant-bras gauche présente un grand éclat de surface. Les deux mains, mais surtout la main droite, portent les traces de ce qui semble être un martelage intentionnel de la statue. La base de la statue est affectée par de grands éclats sur son côté droit. Lors de sa découverte, **C 19** arborait encore des traces de polychromie aujourd'hui largement disparue. La base et le pilier dorsal étaient peints d'un motif imitant le granit rose et les chairs recouvertes de peinture rouge-brun.

Le souverain est représenté enveloppé dans un linceul momiforme dont la seule partie visible (c'est-à-dire qui rend perceptible l'existence physique d'un vêtement) est la limite de la manche sur les poignets. Bien que très gainant, le linceul laisse transparaître la musculature – stylisée – du roi, à la fois pour les bras et pour les jambes. Celles-ci sont puissantes et distinguées l'une de l'autre par un léger creusement vertical. Les genoux sont nettement perceptibles, de même que les attaches musculaires autour de la rotule. De profil, les jambes sont nettement plus épaisses que de face, avec des mollets légèrement striés pour souligner la forme des muscles. Les pieds ont une extrémité antérieure irrégulière, comme pour signifier les courbes des différents orteils[70]. Les bras de Sésostris Ier sont croisés sur la poitrine, le bras droit

[70] Voir à titre de comparaison la statue de Montouhotep II conservée au Musée égyptien du Caire (inv. JE 36195) ou encore, pour ce même souverain, la statue osiriaque MMA 26.3.29 conservée au Metropolitan Museum of Art de New York. Pour cette dernière, voir D. ARNOLD, *The Temple of Mentuhotep at Deir el-Bahari* (from the notes of Herbert Winlock) (*PMMAEE* XXI), New York, 1979, p. 46-48, pl. 25.

surmontant le bras gauche. Les deux mains sont représentées poing fermé, tenant un linge plat et arrondi aux deux extrémités. Les manches du linceul sont moins longues que pour les autres statues de cette série et leur limite est plus proéminente sur les poignets.

La base de la statue est constituée d'un épais socle parallélépipédique surmonté de la statue osiriaque placée sur un faible piédestal et dotée d'un panneau dorsal. Ce dernier semble avoir été retravaillé à une époque récente, peut-être concomitamment au percement de plusieurs orifices dans le panneau dorsal, le long du dos du souverain, et sur la base. Ces percements ont plus que probablement été effectués avant le chargement de l'œuvre à destination des États-Unis (pour l'alléger en la débarrassant d'éléments artistiquement « secondaires » ?)[71].

Située originellement dans la troisième niche nord (N III) de la chaussée montante, le souverain devait très probablement porter la couronne rouge de Basse Égypte. L'œuvre était encastrée dans le dallage de la niche et fixée au fond de celle-ci à l'aide de mortier.

La statue **C 20** (MMA 09.180.529) (Pl. 14D-F) est constituée de trois fragments jointifs rassemblés. Le fragment principal consiste en la partie supérieure de la statue, du sommet du panneau dorsal aux poignets du souverain compris. L'angle supérieur gauche du panneau dorsal est cependant manquant, tout comme le sommet de la couronne blanche du pharaon. Sur ce fragment, qui conserve la tête de Sésostris Ier, les pavillons auditifs ont été martelés de même que les traits du visage de sorte que l'on distingue à peine le contour des yeux entre les éclats tandis que le nez et la bouche sont intégralement arasés. La barbe postiche du roi a été arrachée. La surface des joues est néanmoins toujours lisse. L'aspect des dégradations de surface s'apparente plus à un piquetage qu'à un réel martelage, hormis pour la zone de la bouche qui a été plus sévèrement attaquée. Le front du souverain, la base de la couronne et les mains ont eux aussi été piquetés. La surface du fragment principal de **C 20** est également érodée, surtout sur l'épaule gauche où le calcaire semble s'être effrité par feuillets.

Le deuxième fragment préserve le ventre et les cuisses de la statue. Dans sa partie supérieure, le tronçon est mieux préservé à l'arrière, du côté du panneau dorsal, où il est jointif avec le fragment précédent. La partie antérieure (celle des avant-bras et des coudes) est désormais manquante. Le fragment est brisé sous les rotules. Quelques éclats de surface affectent cette partie de l'œuvre. Le troisième fragment est la partie inférieure des jambes, cassé en oblique depuis les tibias jusqu'aux malléoles. La polychromie antique a totalement disparu.

Le visage de **C 20**, très endommagé, ne permet plus que d'observer quelques traits généraux de son aspect original. Les yeux n'étaient manifestement pas cernés d'un trait de fard en relief, pas plus qu'ils n'étaient surmontés de sourcils puisque seul le volume de l'arcade sourcilière est visible plastiquement. Un léger creusement est aménagé sous les yeux et les pommettes sont relativement basses. La barbe postiche est dépourvue d'attaches courant sur les joues. La couronne blanche de Haute Égypte ne comprend pas d'*uraeus* frontal et ses pattes revenant sur le devant des oreilles affectent une forme arrondie et large, plus large que sur les autres statues de ce groupe **C 19 – C 26**. Le cou est articulé à la mâchoire et ces deux éléments anatomiques forment deux volumes distincts. Autour du cou, la limite du linceul osiriaque est marquée par un léger rehaut. Aucun collier n'a été sculpté. Les bras de Sésostris Ier sont croisés sur la poitrine, le bras droit surmontant le bras gauche. Les mains sont fermées et ne paraissent rien tenir même si l'on observe de très faibles traces d'un volume cylindrique au-dessus du poing. Mais il est sans réelle consistance plastique et iconographiquement inidentifiable. Aucun orifice n'a été aménagé pour permettre l'éventuelle insertion d'un sceptre. Les manches du linceul sont aisément observables. Les masses musculaires des jambes sont moins marquées par comparaison avec les autres statues de cette série, en particulier le traitement des rotules. À l'inverse, les mollets sont très sculptés, avec des arêtes musculaires marquées, surtout celle qui se branche sur la malléole.

La statue **C 20** a été découverte à l'extrémité occidentale de la chaussée montante, en contrebas de la niche qui l'accueillait originellement. Dans la mesure où le souverain est coiffé de la couronne blanche de Haute Égypte, la statue devait être positionnée dans la niche S I ou S II attendu que la niche S III était

[71] L'étude technique de ces percements indique que seuls des outils modernes en sont à l'origine, mais ils n'ont en aucun cas été réalisés après l'arrivé de la statue C 19 au Metropolitan Museum of Art. D. ARNOLD, *The Pyramid of Senwosret* I (The South Cemeteries of Lisht I / *PMMAEE* XXII), New York, 1988, p. 22.

déjà occupée par une base de statue non jointive avec **C 20** lors de la découverte de celle-ci. L'œuvre était encastrée dans le dallage de la niche et fixée au fond de celle-ci à l'aide de mortier.

La statue **C 21** (CG 397) (Pl. 15A-C) est brisée à hauteur des genoux et la partie sommitale de la couronne rouge de Basse Égypte est manquante dans la présentation actuelle de la statue (la cassure de la statue suit le plan horizontal du mortier de la couronne)[72]. La bordure de la coiffe royale est composée de plusieurs fragments jointifs rassemblés. Le bras gauche est rogné de l'épaule au coude. Le nez, tout comme la frange supérieure de l'oreille gauche, est brisé. La polychromie originelle de l'œuvre est encore globalement bien conservée, mais elle présente en de nombreux endroits des cloques et des soulèvements, ce qui oblitère partiellement les traits du visage du souverain. La couronne, le linceul osiriaque et le panneau dorsal ne sont pas épargnés par ces deux phénomènes bien que, paradoxalement, ce soit sur la statue **C 21** que le motif polychrome rouge et noir imitant le granit rose sur le panneau dorsal est le mieux préservé (du côté droit de la statue, entre l'épaule et la cuisse).

Le visage du souverain est plutôt rond, assez proche de **C 23** (Pl. 17A) mais sensiblement différent de **C 22** (Pl. 16A). Les chairs du visage sont encore couvertes d'un badigeon rouge-brun. Les oreilles sont relativement grandes et le lobe est développé. Les yeux sont étirés et horizontaux, les canthi internes et externes étant sur une même ligne. Les cils des yeux ne sont pas rendus plastiquement par un fin bourrelet mais seulement par un trait de peinture noire. Le fond des yeux est blanc et les contours de l'iris sont encore visibles. Les arcades sourcilières sont indiquées par la sculpture. Le maquillage de l'œil, s'il a existé pour marquer le trait de fard ou les sourcils, n'est plus conservé aujourd'hui. Les pommettes, faiblement apparentes, sont connectées aux yeux par un léger plan incliné. La bouche, souriante, ne semble pas posséder de lèvres ourlées. Les commissures sont légèrement enfoncées dans les joues. Le menton est délimité par deux faibles rides. Une longue barbe postiche rectangulaire et lisse orne le menton du roi. Elle est peinte en noir, de même que les attaches qui courent sur les joues du pharaon. La mâchoire du roi est marquée et la transition entre le cou et la tête est nettement observable grâce à un cou plus étroit que la mandibule. La couronne rouge présente une couverte rouge qui paraît avoir viré à l'orange. Dépourvue d'*uraeus* frontal, la couronne revient au-devant des oreilles. Son contour sur le front est légèrement incurvé et suit la délinéation des sourcils.

Le linceul qui enveloppe le corps de Sésostris Ier est rendu perceptible par la réalisation d'un col et de manches. Le souverain croise les bras sur la poitrine, le bras droit passant sur le bras gauche. Les mains sont fermées mais ne semblent rien tenir et ne possèdent aucun dispositif permettant de leur adjoindre un éventuel sceptre rapporté. Les mains sont peintes en rouge-brun, comme le visage du roi. La musculature du pharaon est visible sous le linceul, mais n'est pas fortement modelée. Les contours d'un collier *ousekh* lisse se devinent à hauteur des mains gauche et droite.

Coiffée de la couronne rouge, la statue **C 21** devait trouver place dans une des niches septentrionales de la chaussée montante. En l'état, aucun rapprochement ne peut être effectué avec une des bases mises au jour dans la chaussée montante.

La statue **C 22** (CG 398) (Pl. 16A-C) est brisée à hauteur des genoux suivant une cassure oblique qui rejoint, à l'arrière, les chevilles. L'œuvre est sinon dans un état de conservation remarquable si l'on ne tient pas compte d'une légère granulation de surface, peut-être due à un faible concrétionnement taphonomique. Le contour de l'oreille gauche est quelque peu abîmé et la couverte polychrome est localement perdue, en particulier sur la couronne où ses traces sont erratiques.

Le visage du pharaon est arrondi dans sa partie inférieure. Les yeux sont étirés et horizontaux avec des canthi externes placés à peine plus haut que les canthi internes. Les yeux ne sont pas bordés d'un ourlet plastique mais seulement en retrait par rapport au plan des paupières. Le fond des yeux est blanc, l'iris rouge et la pupille noire. Un fin trait de peinture noire dessine les cils. Les sourcils et les traits de fard prolongeant les yeux sur les tempes sont indiqués en bleu. Les arcades sourcilières sont marquées par le volume du crâne sous-jacent. Sous les yeux, le raccord avec les pommettes se fait par le biais d'un plan incliné et non vertical ou creusé. Les pommettes sont faiblement signalées. Le nez est droit et sa racine

[72] Huit fragments jointifs provenant du pilier dorsal et de la partie supérieure de la couronne rouge de Basse Égypte sont actuellement enregistrés distinctement au Musée égyptien du Caire sous le numéro d'inventaire unique CG 1217. L. BORCHARDT, *Statuen und Statuetten von Königen und Privatleuten* (CGC, n° 1-1294) 4, Berlin, 1934, p. 113.

située sous l'arc des sourcils. Sa base est large et les narines visibles de face. La bouche n'est pas ourlée et ses lèvres esquissent un léger sourire. Les commissures sont faiblement enfoncées dans les joues. Le philtrum ne semble pas indiqué et l'arc de cupidon est à peine visible. Le contour de la bouche est doublé par un fin trait noir. Le menton est encadré par deux fines rides partant des commissures des lèvres. La longue barbe postiche lisse et rectangulaire est peinte en noir. L'attache, noire également, qui court le long de la joue gauche est toujours nettement visible. Les oreilles du souverain sont relativement grandes et les lobes développés. La couronne rouge de Basse Égypte est dépourvue d'*uraeus* frontal. Son contour sur le front est légèrement incurvé et suit la délinéation des sourcils. Les pattes de la couronne reviennent par devant les oreilles.

Le corps du souverain est enveloppé dans un linceul momiforme blanc possédant un col rond et des manches nettement indiquées à hauteur des poignets. Les bras de la statue **C 22** sont croisés sur la poitrine, le bras droit surmontant le bras gauche. Les deux poings peints en rouge-brun sont serrés et tiennent un objet plat et rectangulaire dont seule la partie inférieure est visible, et ce pour le seul poing gauche (un tronçon sans forme émerge du poing droit, entre le pouce et l'index). Les deux poings sont percés d'un orifice, probablement pour insérer un sceptre, dont l'objet plat et rectangulaire tenu dans les mains serait le manche. La musculature du souverain est perceptible sous le linceul, mais n'est que faiblement modelée. Le décor illusionniste du panneau dorsal, imitant le granit rose, est partiellement préservé du côté gauche de la tête, avec les points noirs seuls conservés.

Coiffée de la couronne rouge de Basse Égypte, la statue **C 22** de Sésostris Ier devait originellement être insérée dans le dallage d'une des niches septentrionales de la chaussée montante. Elle ne peut être associée à aucune des bases mises au jour dans ce tronçon de la chaussée montante.

La statue **C 23** (CG 399) (Pl. 17A-C) a les jambes brisées en oblique, de la naissance supérieure du genou droit à une petite quinzaine de centimètres sous le genou gauche. Aussi, hormis une dégradation limitée du contour de l'oreille gauche et la disparition avancée de la polychromie, la statue osiriaque du souverain est virtuellement intacte.

Le visage du roi est ici plus carré que sur les autres statues de cette série. Probablement que cette impression est renforcée par les bandes d'attache de la barbe postiche, peintes en noir et surtout mieux conservées, accentuant le contour de la mâchoire inférieure. Les yeux sont étirés et horizontaux, plus ouverts également par rapport aux autres effigies osiriaques de Licht. Leur contour est nettement arrondi et délimité par le retrait du globe oculaire vis-à-vis du plan des paupières. Le blanc du fond de l'œil a largement disparu tandis que la pupille est noire, l'iris et les canthi rouges. Les cils sont marqués d'un fin trait noir. Outre le volume plastique des arcades sourcilières, les sourcils sont indiqués par un fin trait noir. Le trait de fard qui prolonge l'œil sur les tempes se devine plus qu'il ne s'observe. Sous les yeux, un plan sensiblement incurvé rejoint les pommettes, faiblement marquées sur le visage. La racine du nez est située sous l'arc des sourcils, après un tronçon vertical. L'arête nasale est rectiligne et la base du nez large. Les narines sont visibles de face. La bouche n'est pas ourlée et les lèvres esquissent un sourire plus prononcé que sur les autres statues de la série **C 19 – C 26**. La raison en est le placement plus élevé des commissures qui créent un arc plus marqué entre les deux lèvres. Les commissures des lèvres sont faiblement enfoncées dans les joues et l'on devine le trait noir qui ceint la bouche.

Le menton est indiqué et délimité par deux légères rides partant des commissures. Les chairs du visage sont rouge-brun, même si le badigeon coloré est assez abîmé dans son ensemble et en particulier sur le côté droit du visage et sur le cou. La longue barbe rectangulaire et lisse du souverain est noire, de même que les attaches de la barbe postiche. Celle sur la joue gauche est bien conservée, mais sur la joue droite elle est visible en négatif par chute des pigments. La couronne rouge de Basse Égypte ne porte plus que quelques traces ponctuelles de sa couleur originelle. Son contour sur le front suit la ligne des arcades sourcilières et ses pattes reviennent sur le devant des oreilles. La coiffe royale est dépourvue d'*uraeus* frontal.

Le linceul enveloppant de la statue **C 23** se termine autour du cou et à hauteur des poignets de façon très marquée. Un grand collier *ousekh* lisse est visible sur l'épaule droite et à hauteur de la main droite (sur l'épaule gauche donc). Le pharaon croise les bras sur la poitrine, avec le bras droit surmontant le bras gauche. Les deux mains, peintes en rouge-brun, sont fermées et tiennent les restes de sceptres au corps

annulaire, comme le sont les sceptres *heqa* ou *nekhekh* par exemple[73]. Il s'agit des vestiges d'enchâssement de sceptres de toute évidence rapportés et désormais perdus. Un anneau est préservé tant au-dessus qu'en dessous du poing gauche, tandis qu'un seul anneau est conservé sous le poing droit. Afin d'insérer les sceptres rapportés, les mains sont percées sur toute leur hauteur. Le corps du roi n'est pas oblitéré par le linceul osiriaque et ses masses musculaires sont perceptibles sans être pour autant saillantes. Quelques traces, essentiellement des points rouges, du motif imitant l'apparence du granit rose sont encore visibles sur la tranche gauche du panneau dorsal. Sur la tranche droite du panneau dorsal figure en noir une inscription en deux lignes : « Licht 1895 ».

Doté d'une couronne rouge de Basse Égypte, la statue **C 23** prenait originellement place dans une niche de la partie nord de la chaussée montante. Elle était insérée dans le dallage de la niche et fixé au fond de celle-ci à l'aide de mortier. Aucune base découverte dans la chaussée montante ne peut être rapprochée de cette statue privée de ses pieds.

La statue **C 24** (CG 400) (Pl. 18A-C) est brisée à une quinzaine de centimètres sous les genoux et la partie inférieure de l'œuvre est désormais manquante. La statue est sinon dans un bon état de conservation avec quelques zones marquées par d'importantes concrétions calcaires, notamment sur le panneau dorsal à l'arrière de l'épaule droite. Ailleurs, ces concrétions sont plus limitées mais occultent néanmoins la finesse des traits de la statue dont on devine parfois plus les détails que l'on ne les observe réellement. Lorsque les concrétions ont sauté, elles ont souvent emporté une partie de la surface de l'œuvre.

Le visage est plutôt rond, les oreilles grandes et leur lobe de grande taille. Les yeux du souverain sont étirés et horizontaux avec des canthi internes et externes placés sur une même ligne. Les yeux sont plus petits et moins ouverts que sur les autres statues de cette série. Le fond de l'œil est blanc tandis que l'iris et la pupille sont peints en noir. Les cils qui délimitent les yeux ne sont pas en relief mais seulement peints d'une fine ligne noire. Les sourcils sont également tracés en noir en suivant l'arête des arcades sourcilières. Le nez est rectiligne, sa racine est placée sous l'arc des sourcils et sa base, large, laisse voir les narines de face. Les pommettes, basses sur le visage, sont faiblement indiquées et s'articulent avec les yeux par l'intermédiaire d'un plan incliné. Les lèvres de la bouche ne sont pas ourlées. Les commissures sont faiblement enfoncées dans les joues et produisent un léger sourire. Le philtrum n'est pas visible et l'arc de cupidon à peine discernable. Deux rides partant des commissures encadrent le menton. Les chairs du visage, tout comme les mains, sont rehaussées d'un enduit rouge-brun. La barbe postiche lisse et rectangulaire a perdu sa polychromie et ses attaches ne sont plus observables actuellement. Le roi est coiffé de la couronne blanche – peinte en blanc – de Haute Égypte dépourvue d'*uraeus* frontal. La ligne de coiffe sur le front suit le dessin des sourcils. Les pattes de la couronne reviennent devant les oreilles. Les volumes du cou et de la tête sont très nettement distingués.

Le corps de la statue **C 24** est gainé d'un linceul blanc. Celui-ci n'oblitère pas les masses musculaires qui restent perceptibles, notamment sur les avant-bras et à hauteur des rotules. Les cuisses sont massives. Un très large collier *ousekh* lisse recouvre le haut de la poitrine du roi (Pl. 18A). Il est partiellement caché par les mains croisées sur la poitrine. La main droite passe par dessus la main gauche. Toutes deux sont fermées et tiennent un étui *mekes* (?). Elles sont rehaussées de rouge-brun (la peinture de la main gauche remonte même sur la manche du linceul osiriaque). Le pilier dorsal a presque intégralement perdu son motif imitant le granit rose.

Coiffée de la couronne blanche de Haute Égypte, la statue **C 24** provient d'une des niches méridionales de la chaussée montante. Son emplacement est inconnu et aucun raccord probant ne peut être établi avec l'une des bases mises au jour dans les niches du tronçon occidental de la chaussée montante du complexe funéraire du souverain.

[73] Voir à titre d'exemple la crosse *heqa* JE 61764 et le flagellum *nekhekh* JE 61760 découvert par H. Carter dans la tombe de Toutankhamon KV 62, ainsi que le type d'assemblage de ces insignes royaux sur le cercueil momiforme extérieur du souverain de la 18ème dynastie. La partie préservée sur la statue osiriaque C 23 de Sésostris Ier correspond aux anneaux jointifs avec les mains, la partie supérieure de chaque sceptre étant rapportée. Voir récemment A. WIESE, A. BRODBECK (ed.), *Toutankhamon, l'or de l'Au-delà. Trésors funéraires de la Vallée des Rois*, catalogue de l'exposition montée à l'Antikemuseum und Sammlung Ludwig de Bâle du 7 avril au 3 octobre 2004, Paris, 2004, p. 290-293, cat. 69 a-b.

La statue **C 25** (CG 401) (Pl. 19A-C) est brisée en oblique à une vingtaine de centimètres sous les genoux et remontant sur le pilier dorsal à hauteur des genoux. La surface de l'œuvre présente de nombreuses zones affectées par un concrétionnement taphonomique, parfois important, mais qui, de façon notable, n'entrave pas la lecture des détails du visage. Quelques éclats superficiels sont observables. L'oreille droite est abîmée dans sa partie supérieure. Hormis ces constatations, l'œuvre est dans un excellent état de conservation.

Le visage du souverain est arrondi et encadré par deux oreilles relativement grandes et dont le lobe est notablement développé. Les yeux sont ouverts et sensiblement horizontaux. Le fond de l'œil est chaque fois peint en blanc, l'iris en rouge et la pupille en noir. Les yeux sont en outre finement ourlés pour marquer le contour des cils, cils par ailleurs rehaussés d'un fin trait noir. Les arcades sourcilières sont indiquées et les sourcils sont tracés à la peinture bleue de même que les traits de fard prolongeant les yeux sur les tempes. Les pommettes sont placées bas sur le visage et sont reliées aux yeux par un plan légèrement incliné. Le nez est droit et ses narines, visibles de face, sont encadrées par deux petites rides. La bouche est charnue et les lèvres esquissent un sourire. Les commissures sont enfoncées dans les joues. Les lèvres sont de taille égale, ce qui donne l'impression d'une lèvre supérieure épaisse tandis que le contour arqué de la lèvre inférieure souligne le sourire du souverain. Le philtrum est indiqué de même que l'arc de cupidon. Les concrétions ne permettent pas de déterminer si la bouche était cernée d'un trait noir. Les chairs du visage sont peintes en rouge-brun, ainsi que les mains. La couronne blanche – peinte en blanc – est complète mais dépourvue d'*uraeus* frontal. La ligne de la coiffure sur le front est arrondie, peut-être plus que sur les autres exemplaires de la série, et suit l'orientation des sourcils. Les pattes de la couronne reviennent sur le devant les oreilles. La barbe postiche lisse est noire, et sur la joue gauche figurent encore les traces noires de l'attache de la barbe.

Le cou et la poitrine du souverain sont ornés d'un très large collier *ousekh*, mais seulement sur la moitié droite de la statue **C 25**. Ailleurs, son contour n'est plus visible et l'on peut se demander s'il a été réellement sculpté. Les bras croisés sur la poitrine oblitèrent une partie du collier. Le bras droit recouvre le bras gauche et chaque main est refermée sur un objet plat et rectangulaire, peut-être un étui *mekes*. La musculature du roi est perceptible sous le linceul osiriaque blanc. Les muscles des épaules, bras et avant-bras sont ainsi identifiables, tandis que les cuisses sont massives et synthétiques. Les genoux saillent et sont de forme globalement quadrangulaire. Le motif imitant l'apparence du granit sur le panneau dorsal se réduit à quelques points rouges sur la partie gauche et quelques points noirs sur la partie droite.

La présence d'une couronne blanche de Haute Égypte indique que la statue **C 25** était destinée à être encastrée dans le dallage d'une des niches méridionales de la chaussée montante. Sa localisation originelle exacte n'est pas assurée pas plus qu'un éventuel rapprochement avec l'une des bases mises au jour lors des fouilles de la chaussée montante.

La statue **C 26** (CG 402) (Pl. 20A-C) est brisée à hauteur des genoux et présente une grande fracture partant du panneau dorsal, sur le côté gauche de la statue et passant sous le coude et suivant la ligne verticale de séparation des deux jambes. Quelques éclats altèrent la surface de l'œuvre, en particulier sur l'arcade sourcilière gauche et sur le flanc gauche de la couronne blanche. Les concrétions ne recouvrent qu'une partie limitée de l'œuvre.

Le visage est arrondi dans sa moitié inférieure. Les oreilles sont intactes, relativement grandes et aux lobes développés. Les yeux sont horizontaux et nettement ouverts. Ils ne sont pas ourlés mais simplement en retrait par rapport au plan des paupières. Le fond des yeux est blanc et les pupilles noires. Un trait noir cerne les yeux. Les arcades sourcilières sont perceptibles et les sourcils indiqués à l'aide d'un trait noir se prolongent sur les tempes. Les pommettes sont basses et peu marquées. Le nez est rectiligne et large à sa base de sorte que les narines sont visibles de face. La bouche est sensiblement horizontale bien que l'incurvation de la lèvre inférieure et de la ligne de séparation des lèvres crée un sourire sur le visage du souverain. Le philtrum et l'arc de cupidon sont indiqués. Le menton est encadré par deux fines rides. Un badigeon rouge-brun a été appliqué sur le visage, de même que sur les mains où ne demeurent plus que quelques traces erratiques. La couronne blanche de Haute Égypte est dépourvue d'*uraeus* frontal et ses pattes font retour devant les oreilles du roi. La barbe postiche lisse est peinte en noir.

Un linceul osiriaque blanc gaine le corps du pharaon mais laisse voir les masses musculaires sous-jacentes, notamment des bras. Un très large collier *ousekh* recouvre le haut de la poitrine. Sur l'épaule

gauche, le collier est sculpté de huit bandes concentriques (Pl. 59C). Ce détail n'est pas observable sur l'épaule droite. Les bras sont croisés sur la poitrine, recouvrant partiellement le collier. Le bras gauche est surmonté par le bras droit. Les deux mains fermées enserrent les vestiges des manches de sceptres rapportés. La partie inférieure d'un des manches est encore visible sous le poing gauche. Les mains sont percées pour accueillir l'âme des insignes régaliens. Les cuisses de la statue **C 26** sont stylisées et géométriques. Les genoux sont saillants sous le linceul et de forme quadrangulaire. Sur le panneau dorsal, le motif imitant le granit rose n'est plus guère observable que derrière la tête du souverain, avec une série de points rouges et noirs.

Coiffé de la couronne blanche de Haute Égypte, la statue **C 26** doit provenir d'une des niches sud de la chaussée montante appartenant au complexe funéraire de Sésostris Ier. Sa localisation précise au sein de celle-ci n'est cependant pas connue. Aucun raccord avec une base de statue connue ne peut être établi avec certitude.

Outre ces huit statues osiriaques de Sésostris Ier, six bases de statue ornant les niches de la chaussée montante ont été mises au jour, et ce dès les fouilles entreprises par J.-E. Gautier et G. Jéquier en 1894-1895. Les deux Français notent en effet que, lors de l'exploration de « l'avenue », en plus des « nombreux fragments (qui) en ont été recueillis (des statues osiriaques du souverain), (...) nous avons retrouvé un des socles encore en place à la base du mur en un point très voisin de l'enceinte. »[74] Les fouilles menées par la mission du Metropolitan Museum of Art de New York confirmeront une vingtaine d'années plus tard le rapprochement opéré entre les statues osiriaques et les bases de statues conservées dans les niches de la chaussée montante[75]. Les six bases supplémentaires (**C 27 – C 32**) ne sont malheureusement que très partiellement publiées et la documentation fournie par l'ouvrage de D. Arnold consiste pour l'essentiel en un plan et sept photographies[76]. Il ne fait cependant pas de doute qu'elles appartiennent toutes à cette même série d'œuvres figurant le roi enveloppé dans un linceul osiriaque.

La base de statue **C 27** (D. Arnold, pl. 7d – statue S V) (Pl. 21A) est la mieux préservée. Le corps du roi est brisé immédiatement sous les genoux, mais le panneau dorsal est conservé sur plusieurs dizaines de centimètres au-dessus de cette cassure. Le socle présente plusieurs éclats sur sa partie antérieure, de même que le piédestal sur lequel reposent directement les pieds du souverain. L'extrémité des pieds est sculptée de telle sorte qu'elle laisse voir le contour des orteils, comme pour la statue **C 19** (Pl. 14A-C). Du corps du roi, outre ses orteils, on ne perçoit désormais plus que le galbe de ses mollets. La base de statue **C 27** provient de la niche S V de la chaussée montante. La statue devait donc, suivant toute logique, porter la couronne blanche de Haute Égypte.

La base de statue **C 28** (D. Arnold, pl. 3c, 7c – statue N IX) (Pl. 21B) est presque littéralement découpée horizontalement à hauteur des genoux. Elle présente des traces (de tentative de découpe ?), également horizontales, juste au-dessus des chevilles. La plinthe antérieure du socle présente de grands éclats. Le panneau dorsal semble conserver une partie du motif décoratif peint imitant le granit rose. La statue **C 28**, mise au jour dans la neuvième niche septentrionale de la chaussée montante, devait originellement être coiffée de la couronne rouge de Basse Égypte.

La base de statue **C 29** (D. Arnold, pl. 6e) (Pl. 21C) est elle aussi pratiquement découpée horizontalement à mi-mollets. La partie antérieure de la plinthe est affectée par de grands éclats. Les pieds semblent être dotés d'orteils. La localisation de la statue dans la chaussée montante est inconnue.

[74] J.-E. GAUTIER, G. JÉQUIER, *Mémoire sur les fouilles de Licht* (MIFAO 6), Le Caire, 1902, p. 16. Il est cependant difficile en l'absence de tout plan ou toute photographie de situer exactement le socle dont les deux archéologues français font mention.

[75] La mise au jour de nouvelles bases lors de l'extension des recherches vers l'est ainsi que la découverte des statues C 19 et C 20 en 1908 et 1909 attestent sans doute de la possible localisation des statues osiriaques dans les niches de la chaussée montante. Voir à cet égard A.M. LYTHGOE, « The Egyptian Expedition : II. The Season's Work at the Pyramid of Lisht », *BMMA* 3, n° 9 (1908), p. 171, fig. 3 (MMA 08.120.1); A.M. LYTHGOE, « The Egyptian Expedition », *BMMA* 4, n° 7 (1909), p. 120 et plus récemment D. ARNOLD, *The Pyramid of Senwosret I* (The South Cemeteries of Lisht I / *PMMAEE* XXII), New York, 1988, p. 21-22, fig. 1, pl. 3c, 4a-c, 6e, 7c-d .

[76] D. ARNOLD, *ibidem.*

Les trois dernières bases de statues sont réduites au socle massif, au piédestal en ressaut et à la naissance des pieds. Le reste des œuvres est perdu. La statue **C 30** (D. Arnold, pl. 4a-b) provient de la niche S III, juste à côté de la porte d'accès à la chaussée montante ouverte dans le mur sud de celle-ci. La statue **C 31** (D. Arnold, pl. 4c – en haut) provient de la niche S VII. **C 30** et **C 31**, en vertu de leur lieu de découverte devaient porter une couronne blanche de Haute Égypte. Enfin, la statue **C 32** (D. Arnold, pl. 4c – en bas), provient de la niche N VII et devait arborer originellement une couronne rouge de Basse Égypte[77].

Ces quatorze statues **C 19 – C 32** sont les vestiges connus de la décoration statuaire de la chaussée montante appartenant au complexe funéraire de Sésostris Ier à Licht Sud. Indépendamment de leur état de conservation ou de leurs différences iconographiques, elles proviennent toutes des niches aménagées dans l'épaisseur des murs nord et sud du couloir donnant accès, depuis un probable temple d'accueil situé en bordure de la vallée, au temple funéraire proprement dit adossé à la face orientale de la pyramide. Les statues **C 19 – C 20** et les bases **C 27 – C 32** peuvent être localisées précisément dans la chaussée montante puisqu'elles ont été découvertes *in situ*, à l'inverse des œuvres **C 21 – C 26** conservées au Musée égyptien du Caire et mises au jour dans une cuvette où elles avaient été jetées après avoir été arrachées de leur emplacement originel. Rien n'indique qu'elles ne puissent pas provenir du tronçon occidental de la chaussée montante, à l'instar des deux statues du Metropolitan Museum of Art, car, comme l'indique D. Arnold, au moins neuf niches présomptives n'ont livré aucun vestige statuaire et peuvent de fait accueillir les statues mise au jour par J.-E. Gautier et G. Jéquier[78]. Néanmoins tout autre tronçon non encore exploré de la chaussée montante constitue un endroit où placer potentiellement ces statues du Caire.

Les statues ont été encastrées dans le dallage, mais celui-ci n'était pas destiné à les accueillir dans un premier temps. L'étude architecturale de la chaussée montante a en effet révélé l'existence de deux phases de construction successives correspondant à deux physionomies distinctes de la chaussée montante. Initialement la chaussée devait n'être constituée que de deux murs parallèles et demeurer ouverte vers le ciel. Par la suite, il fut décidé de recouvrir le passage, ce qui imposa d'élargir les bases des murs porteurs. Dans l'épaisseur de ceux-ci il devenait alors possible d'aménager des niches en vue de recevoir des statues osiriaques du souverain. Il fallut dès lors percer le dallage déjà mis en place et surtout niveler chacune des niches pour rattraper le pendage de la chaussée atteignant plus de 6°[79]. Chaque niche est distante de la suivante de 10 mètres environ (de centre à centre) pour celles situées sur un même mur. Les niches sont situées en vis-à-vis et constituent donc des paires séparées de la largeur de la chaussée montante, à savoir près de 262,5 cm de façade à façade. Chaque niche a des dimensions restituées de 5 coudées de haut pour 3 de large et 2,5 de profondeur à la base. Suivant la restitution de D. Arnold, les statues osiriaques de Sésostris Ier ne seraient visibles que lorsque l'on fait face aux niches[80].

Les statues se répartissaient suivant l'orientation symbolique déduite du type de couronne qu'elles portent. Les statues coiffées de la couronne blanche de Haute Égypte étaient placées dans les niches sud de la chaussée montante, et les statues portant la couronne rouge de Basse Égypte dans les niches nord. Chaque paire de niches présentait donc des statues complémentaires. La logique de répartition des statues en fonction des sceptres et emblèmes qu'elles tenaient dans leurs mains n'est pas (plus ?) décelable puisque les statues présentant ces caractéristiques (**C 19 – C 26**) ne peuvent être assignées à une niche en particulier (à l'exception de **C 20**). Les statues étaient, d'après les observations de J.-E. Gautier et G. Jéquier, liées à la niche par du mortier[81].

[77] Deux autres statues sont signalées, l'une libellée « fragments » dans la niche N VIII, l'autre marquée d'un « ? » dans la niche S VIII. Au vu de la faible consistance de ces données et de l'absence de tout vestige significatif identifiable sur les clichés publiés, j'ai maintenu ces deux statues en dehors du catalogue des œuvres statuaires de Sésostris Ier. Voir D. ARNOLD, *ibidem*, fig. 1.

[78] D. ARNOLD, *ibidem*, fig. 1, niches N I, II, IV, V, VI et S I, II, IV, VI, IX, en sachant que la statue C 19 provient de S I ou S II. D. Arnold de signaler cette hypothèse sur ce même plan.

[79] D. ARNOLD, *op. cit.*, p. 18-19, pl. 77.

[80] D. ARNOLD, *op. cit.*, pl. 77. Pareil dispositif est attesté dans la tombe du nomarque Sarenpout II à Qoubbet el-Haoua (tombe 31). Voir H.W. MÜLLER, *Die Felsengräber der Fürsten von Elephantine aus der Zeit des mittleren Reiches* (*ÄgForsch* 9), Gluckstad, 1940, p. 63-88, part. 64 et 72-74, pl. XXIXb-XXX.

[81] J.-E. GAUTIER, G. JEQUIER, *op. cit.*, p. 42.

Toutes les œuvres de cet ensemble conservent des traces de vandalisme, à des degrés divers. Les deux statues de New York sont en effet complètes, ou presque, mais **C 19** et **C 20** présentent en effet des indices d'un piquetage et d'attaques volontaires sur l'image du roi. Ce n'est en revanche pas le cas des œuvres du Musée égyptien du Caire qui, bien que brisées à hauteur des genoux, ne sont concernées que par des dégradations taphonomiques. Par ailleurs, les bases de statues découvertes *in situ*, en particulier les bases **C 28** et **C 29**, semblent avoir été découpées intentionnellement. Il reste à comprendre, comme le soulignaient déjà J.-E. Gautier et G. Jéquier, pourquoi les statues **C 21** – **C 26** paraissent avoir été arrachées de leur niche non pour les détruire mais pour les substituer à d'éventuelles déprédations[82] – sans que l'on ne puisse déterminer qui est à l'origine de ce déménagement, ni le moment de ce dernier. Bien qu'elles n'aient pas été ensevelies avec le même soin que les 10 statues de la cachette de Licht (**C 38** – **C 47**), elles ont néanmoins été enfouies dans l'espace de la première enceinte du complexe funéraire de Sésostris Ier, précisément comme **C 38** – **C 47**.

Je proposerais dès lors, à titre d'hypothèse, de voir une volonté de conservation dans le chef de certains en déplaçant une partie des effigies de Sésostris Ier de la chaussée montante de sa pyramide – très certainement déjà en position de chute et partiellement brisées – et en les installant dans une grande cuvette – comblée par la suite – située derrière le premier mur d'enceinte du complexe funéraire royal, dans le secteur nord-est (Pl. 67C). Si l'on s'accorde sur cette hypothèse, on pourrait en déduire que les statues **C 21** – **C 26** proviennent d'un tronçon immédiatement accessible de la chaussée montante et permettant un transfert aisé de celles-ci jusqu'à la première enceinte, à savoir le secteur de l'entrée de la chaussée. Cela permettrait aussi d'expliquer pourquoi les statues mises au jour à l'extrémité occidentale de la chaussée montante, soit à l'opposé de l'entrée, aient été laissées en place : elles en étaient bien trop éloignées. Il aurait fallu en effet les acheminer à travers toute la chaussée montante puis les faire transporter jusqu'à la pyramide, en longeant cette même chaussée mais cette fois-ci à l'extérieur[83] !

[82] J.-E. GAUTIER, G. JÉQUIER, *ibidem*.

[83] Il n'existe aucun vestige de porte permettant de quitter la chaussée montante ailleurs qu'à son entrée. Le seul dispositif connu se situe à l'ouest de la niche S III et met en communication la chaussée montante avec un couloir parallèle méridional qui autorise l'accès à la première enceinte de la pyramide. Voir D. ARNOLD, *op. cit.*, p. 19-20, fig. 2, pl. 4a-b.

C 33	**New York, Metropolitan Museum of Art**	MMA 14.3.2

Base de statue

Après l'an 13, 1er mois de *chemou*, jour 5[84]

Calcaire Larg. : 57,5 cm ; prof. : 73,5 cm

Mise au jour en avril 1914 par l'Egyptian Expedition du Metropolitan Museum of Art de New York à 10 mètres au sud de la porte nord du couloir transversal du temple funéraire de Sésostris Ier à Licht Sud, à proximité du mur occidental de ce couloir transversal. Elle entre dans les collections du musée new yorkais l'année de sa découverte. La pièce a par la suite été écartée des collections en 1950. Sa localisation actuelle est inconnue.

« List of Accessions, December 1914 », *BMMA* 10/1 (1915), p. 16 ; D. ARNOLD, *The Pyramid of Senwosret* I (The South Cemeteries of Lisht I / *PMMAEE* XXII), New York, 1988, p. 45-46, pl 25 b ; W.C. HAYES, *The Scepter of Egypt. A Background for the Study of the Egyptian Antiquities in The Metropolitan Museum of Art. Part I : From the Earliest Times to the End of the Middle Kingdom*, New York, 1990⁴, p. 186-187.

Planche 21D

La base de statue **C 33** de Sésostris Ier se présente sous la forme d'une dalle brisée à hauteur des talons du souverain et dont l'angle antérieur gauche, en faisant face à l'œuvre, est manquant. De l'image du pharaon il ne demeure plus sur la base que l'empreinte des pieds arasés. Le reste de la statue est désormais perdu.

Les deux pieds du roi sont côte à côte mais non contigus. Ils surmontent une représentation incisée des Neuf Arcs. Ceux-ci sont figurés avec la corde orientée vers la partie antérieure de la statue. Leur manche est visible entre les deux pieds du souverain.

Deux lignes de hiéroglyphes en relief dans le creux ornent la face supérieure de la base, à l'avant des pieds :

(→) (1) Vive l'Horus Ankh-mesout, Celui des Deux Maîtresses Ankh-mesout, [l'Horus d'Or] Ankh-mes[out],
(→) (2) le Roi de Haute et Basse Égypte Kheperkarê, aimé de Ptah-Sokar [doué de vie éternellement ?]

L'œuvre proviendrait selon D. Arnold de l'une des cinq niches de la *Salle aux cinq niches* située entre le couloir transversal et le vestibule du temple funéraire de Sésostris Ier. L'apparence originelle de la statue **C**

[84] Date la plus récente attestée dans les *Control Notes* du pavement du *Sanctuaire* du temple funéraire de Sésostris Ier, provenant du bloc 4, à moins de dix mètres de la *Salle aux cinq niches* d'où est supposée provenir la statue C 33. Voir F. ARNOLD, *The Control Notes and Team Marks* (The South Cemeteries of Lisht II / *PMMAEE* XXIII), New York, 1990, p. 139, pl. 12, note E 27. Il s'agit là du *terminus post quem* pour la mise en place de l'œuvre, mais pas nécessairement de la date de sa sculpture.

33 est incertaine, W.C. Hayes évoquant une statue du souverain assis sur un trône[85] tandis que D. Arnold suggère une effigie se tenant debout, adossée à un pilier dorsal[86]. Les pieds nus du souverain interdisent à tout le moins de restituer un colosse dans un linceul momiforme mais, sans trancher la question du roi assis ou debout, la tunique courte du *Heb-Sed* s'accorderait bien tant avec la fonction de cette *Salle aux cinq niches*, qu'avec les vestiges conservés de la base[87]. Dans tous les cas la statue présente une image du roi nettement plus grande que nature. Sa taille, assis, peut être estimée à 196 cm de la plante des pieds à la ligne de coiffure sur le front, alors que debout elle atteindrait les 252 cm.

[85] W.C. HAYES, *The Scepter of Egypt. A Background for the Study of the Egyptian Antiquities in The Metropolitan Museum of Art. Part I : From the Earliest Times to the End of the Middle Kingdom*, New York, 1990⁴, p. 186.

[86] D. ARNOLD, *The Pyramid of Senwosret* I (The South Cemeteries of Lisht I / *PMMAEE* XXII), New York, 1988, p. 46.

[87] La statuaire de Nebhepetrê Montouhotep II atteste déjà de ce type C défini par Chr. LEBLANC, « Piliers et colosses de type « osiriaque » dans le contexte des temples de culte royal », *BIFAO* 80 (1980), p. 77-78, fig. 3. Voir la statue MMA 26.3.29 du Metropolitan Museum of Art de New York (roi debout) et la statue JE 36195 du Musée égyptien du Caire (roi assis).

C 34-37	**Le Caire, Musée égyptien**	**CG 4001**	**JE 25400**	**SR 22108**
		CG 4002	**JE 25400**	**SR 22109**
		CG 4003	**JE 25400**	**SR 22110**
		CG 4004	**JE 25400**	**SR 22111**

Bouchons de vases canopes à l'effigie de Sésostris Ier

Date inconnue

Calcite

Ht. : 13,7 cm ; diam. : 16,3 cm (CG 4001)
Ht. : 14,3 cm ; diam. : 16,5 cm (CG 4002)
Ht. : 14,5 cm ; diam. : 16 cm (CG 4003)
Ht. : 14,8 cm ; diam. : 16,5 cm (CG 4004)

Découverts par le raïs de G. Maspero Roubi Hamzaoui le 30 mai 1883 dans le corridor creusé par les pillards le long de la descenderie de la pyramide de Sésostris Ier. Les bouchons des vases canopes, ainsi que les nombreux fragments de panses, ont été transférés au Musée de Boulaq la même année. Le bouchon CG 4001 porte sur le plat l'inscription manuscrite « 25400 Pyramide du sud de Lischt » à l'encre brune.

G. MASPERO, *Etudes de mythologie et d'archéologie égyptiennes* I, Paris, 1893, p. 148 ; G.A. REISNER, *Canopics* (CGC, n° 4001-4740 & 4977-5033), *revised, annotated and completed by M.H. Abd-ul-Rahman*, Le Caire, 1967, p. 1-2, pl. LXVIII.

Planches 22-25

Les quatre bouchons de vases canopes **C 34 – C 37** sont dans un assez bon état de conservation général. L'extrémité de la barbe postiche divine recourbée *khebesout* de la tête **C 34** (CG 4001) (Pl. 22A-D) est néanmoins brisée, de même qu'une partie du bord de pose du bouchon, tandis que la partie postérieure de la tête est érodée. Le bouchon **C 35** (CG 4002) (Pl. 23A-D) est constitué de sept fragments rassemblés provenant du bris de la coiffure mais ayant préservé le visage royal. Le bord de pose du bouchon et l'extrémité recourbée de la barbe divine sont ici aussi brisés. Sur le côté droit, la perruque est fortement érodée et le contour de l'oreille est presque indiscernable par endroits. L'extrémité du nez est endommagée. Le visage de **C 36** (CG 4003) (Pl. 24A-D) a perdu l'extrémité de son nez, la partie supérieure de la barbe postiche divine et un morceau du menton. La frange inférieure gauche de la coiffe et la quasi totalité de la bordure du bouchon sont brisées. La partie supérieure gauche de la coiffe est érodée et l'arrière de la perruque forme un fragment rassemblé avec le reste de la tête. La tête de **C 37** (CG 4004) (Pl. 25A-D) a le plus durement souffert, et toute la partie gauche de son visage est désormais oblitérée par l'érosion de la surface. La perruque à l'arrière droit est, elle aussi, érodée. Les bouchons présentent divers petits éclats de surface.

Le visage du souverain est quatre fois le même, très finement sculpté et avec une surface polie et brillante pour C 34 et C 35. La tête est plutôt ronde, impression qui est renforcée par les stries de la perruque et les attaches de la barbe postiche courant sur les joues. Les yeux sont grands, presque horizontaux, avec une paupière supérieure nettement arrondie. Le contour de l'œil n'est pas ourlé mais seulement créé par le retrait du globe oculaire par rapport au plan des paupières. L'épaisseur de la paupière supérieure est néanmoins indiquée par un très fin bourrelet plastique à hauteur des cils. Les sourcils, ainsi que le trait de fard prolongeant les yeux sur les tempes, sont en léger relief. Le contour des sourcils suit celui de la perruque sur le front puis le trait de fard des yeux sur les tempes. La racine du nez est articulée au front par une petite bosse à hauteur de l'arcade sourcilière. Le nez est droit et mince. Les narines sont visibles de face. La bouche est délicatement dessinée, légèrement souriante, avec les commissures faiblement enfoncées dans les joues. Philtrum et arc de cupidon sont visibles. Une barbe postiche

recourbée est fixée au menton et maintenue par deux attaches en bas relief courant le long de la mandibule. Le roi est coiffé d'une perruque enveloppante, striée et possédant une raie au milieu. La perruque ne recouvre pas les oreilles du souverain. Au-devant des oreilles, les cheveux du roi sont incisés et indiqués comme sortant de dessous la perruque.

Les différents fragments de lèvres et de panses des vases canopes sont conservés au Musée égyptien du Caire, sous les numéros d'inventaire CG 5006 à CG 5018[88]. Ils constituent les vestiges très détruits des récipients destinés à accueillir les viscères du pharaon. La lèvre des vases était plate, pour réceptionner le bouchon dont la base venait obstruer le col du vase. L'épaule des vases est très haute et le diamètre maximal de l'épaule est plus important que le diamètre maximal de la base. La particularité iconographique des vases canopes de Sésostris Ier réside dans la présence d'une paire de bras attachés à l'épaisseur de la lèvre et posés contre le flanc extérieur des vases[89].

Trouvés là où les avaient abandonnés les pillards, les canopes – bouchons et vases – de Sésostris Ier sont les uniques vestiges préservés du matériel funéraire du souverain[90]. Leur emplacement originel dans les appartements funéraires ne peut être déterminé dès lors que ceux-ci sont rendus inaccessibles par la remontée des eaux de la nappe phréatique dans la descenderie[91].

[88] G.A. REISNER, *Canopics* (CGC, n° 4001-4740 & 4977-5033), *revised, annotated and completed by M.H. Abd-ul-Rahman*, Le Caire, 1967, p. 396-399.

[89] Quatre canopes (tête et vase) provenant du puits de Djehoutynakht à Deir el-Bercheh présentent les mêmes particularités stylistiques et iconographiques, tant pour les têtes anthropomorphes et leur coiffure que pour les bras, ici incisés sur la panse des quatre vases canopes. Canopes JE 35066-9 figurant dans l'ordre, Douamoutef, Amset, Qebehsenouf et Hapy. Tombe mise au jour en 1901 par A.B. Kamal. La tombe n'est pas localisée sur un plan ce qui empêche de la rapprocher éventuellement de celle d'un autre Djehoutynakht connu. Voir A.B. KAMAL, « Rapport sur les fouilles exécutées à Deir-el-Barshé en janvier, février, mars 1901 », *ASAE* 2 (1901), p. 206-222, part. p. 212. Voir également PM IV, p. 185.

[90] G. Maspero signale néanmoins la présence « entre deux des blocs gigantesques de granit qui bouchaient le couloir, (des) restes de plusieurs boîtes en bois qui avaient renfermé du mobilier funéraire. (...) parmi les éclats d'une vingtaine d'objets, une gaine de poignard formée de deux feuilles d'or mince soudées par la tranche sur toute leur longueur, des vases d'albâtre en figure d'oies formées de deux moitiés creusées et coupées en long, probablement pour contenir les momies des oies d'offrandes (...) ». G. MASPERO, *Etudes de mythologie et d'archéologie égyptiennes* I, Paris, 1893, p. 148. Le *Journal d'Entrée* du musée du Caire enregistre la découverte faite à Licht le 15 juin 1883 de deux plaques en or (JE 25402 = CG 52799 et 52800) probablement la gaine de poignard, et de quatre vases d'albâtre en forme d'oie en plusieurs fragments (JE 25403 – JE 25406). Voir également E. VERNIER, *Bijoux et orfèvreries* (CGC, n° 52001-53855), Le Caire, 1927, p. 268-269 ; W. EL-SADDIK, *Journey to Immortality*, Le Caire, 2006, p. 57 (JE 25403).

[91] G. MASPERO, « Sur les fouilles exécutées en Égypte de 1881 à 1885 », *BIE* 6, 2ème série (1885), p. 6 ; G. MASPERO, *op. cit.*, p. 148. Voir également D. ARNOLD, *The Pyramid of Senwosret I* (The South Cemeteries of Lisht I / PMMAEE XXII), New York, 1988, p. 70-71.

C 38-47	**Le Caire, Musée égyptien**	CG 411	JE 31137	SR 9886
		CG 412	JE 31138	SR 9887
		CG 413	JE 31139	SR 9888
		CG 414	JE 31139bis	SR 9889
		CG 415	JE 31140	SR 9890
		CG 416	JE 31141	SR 9891
		CG 417	JE 31142	SR 9892
		CG 418	JE 31143	SR 9893
		CG 419	JE 31144	SR 9894
		CG 420	JE 31145	SR 9895

Statues assises de Sésostris Ier

Date inconnue[92]

Calcaire

Ht. : 194 cm ; larg. : 57,5 cm ; prof. : 124,5 cm (CG 411)
Ht. : 194 cm ; larg. : 58 cm ; prof. : 124,5 cm (CG 412)
Ht. : 194 cm ; larg. : 56,5 cm ; prof. : 124 cm (CG 413)
Ht. : 194 cm ; larg. : 58 cm ; prof. : 124,5 cm (CG 414)
Ht. : 194 cm ; larg. : 57 cm ; prof. : 123,7 cm (CG 415)
Ht. : 194 cm ; larg. : 59 cm ; prof. : 124,7 cm (CG 416)
Ht. : 194 cm ; larg. : 57 cm ; prof. : 123 cm (CG 417)
Ht. : 194 cm ; larg. : 58 cm ; prof. : 123,5 cm (CG 418)
Ht. : 194 cm ; larg. : 52 cm ; prof. : 107,7 cm (CG 419)
Ht. : 194 cm ; larg. : 57,5 cm ; prof. : 124 cm (CG 420)

Découvertes le 21 décembre 1894 lors des fouilles menées sous la direction de J.-E. Gautier et G. Jéquier à Licht. Elles gisaient, couchées sur le flanc et soigneusement disposées, dans une cachette creusée et aménagée derrière le mur de l'enceinte extérieure du complexe funéraire de Sésostris Ier, entre le mur sud entourant les pyramides 8 et 9 et le mur nord de l'aile nord du temple funéraire. Elles entrent dans les collections du Musée de Boulaq en 1895.

PM IV, p. 82-83 ; J.-E. GAUTIER, G. JEQUIER, « Fouilles de Licht », *RevArch* 29 (3ème série), 1896, p. 50-51, 60-64, fig. 13-15, 21 ; J.-E. GAUTIER, G. JEQUIER, *Mémoire sur les fouilles de Licht (MIFAO 6)*, Le Caire, 1902, p. 30-38, fig. 23-37, pl. IX-XIII ; G. MASPERO, *Guide du visiteur du musée du Caire*, Le Caire, 1902, p. 47-48 ; L. BORCHARDT, *Statuen und Statuetten von Königen und Privatleuten* (CGC, n° 1-1294) II, Berlin, 1925, p. 21-29, Bl. 67 (CG 411 et CG 413); H.G. EVERS, *Staat aus dem Stein. Denkmäler, Geschichte und Bedeutung der ägyptischen Plastik während des Mittleren Reichs*, Munich, 1929, I, Tf. 26-30 ; J. VANDIER, *Manuel d'archéologie égyptienne. Tome III. Les grandes époques. La statuaire*, Paris, 1958, p. 173, pl. LVIII,2 (CG 411) ; D. WILDUNG, *L'âge d'or de l'Égypte. Le Moyen Empire*, Fribourg, 1984, p. 80-83, fig. 72 (CG 411) ; M. SALEH et H. SOUROUZIAN, *Das Ägyptische Museum Kairo*, Mayence, 1986, cat. 87 ; D. ARNOLD, *The Pyramid of Senwosret I* (The South Cemeteries of Lisht I / *PMMAEE XXII*), New York, 1988, p. 56, pl. 82 ; K. DOHRMANN, *Arbeitsorganisation, Produktionverfahren und Werktechnik – eine Analyse der Sitzstatuen Sesostris' I. aus Lischt*, Göttingen, 2004 (thèse inédite) ; K. DOHRMANN, « Das Sedfest-Ritual Sesostris' I. – Kontext und Semantik des Dekorationsprogramms der Lischter Sitzstatuen », dans A. AMENTA, M.N. SORDI et M. LUISELLI (éd.) : *L'acqua nell'antico Egitto. Vita, rigenerazione, incatesimo, medicamento*, Rome, 2005, p. 299-308 ; K. DOHRMANN, « Das Textprogramm des Lischter Statuenkonvoluts (CG 411 – CG 420). Zu Kontext

[92] À partir de l'an 22, 4ème mois de la saison *peret*, jour 11, date la plus récente attestée dans les *Control Notes* des blocs de fondation de la chaussée montante de la pyramide de Sésostris Ier à Licht Sud. Note C 7 du corpus de F. ARNOLD, *The Control Notes and Team Marks* (The South Cemeteries of Lisht II / *PMMAEE XXIII*), New York, 1990, p. 147. À condition d'accepter l'hypothèse suivant laquelle les dix statues proviennent du temple de la vallée associé au complexe funéraire de Sésostris Ier. La totalité de la chaussée montante n'ayant pas été dégagée et le temple de la vallée demeurant non fouillé, aucune date plus précise ne peut être fournie hormis celle issue des *Control Notes* du tronçon occidental de la chaussée montante.

und Semantik der Sedfeststatuen Sesostris'I », dans G. MOERS *et alii* : *jn.t ḏrw Festschrift für Friederich Junge*, Göttingen, 2006, p. 125-144.

Planches 26-36

Les dix statues **C 38 – C 47** appartiennent à un groupe statuaire de dix œuvres semblables à défaut d'être identiques. Outre des variations plastiques et techniques[93], elles connaissent divers degrés de finition[94] sans que cela n'affecte l'apparence générale de l'ensemble. En outre, leur condition de dépôt puis de stockage dans la cachette a altéré leur état de conservation de façon minime comme le notent J.-E. Gautier et G. Jéquier :

> « Un seul de ces colosses de calcaire, celui qui était le plus rapproché de l'ouverture (c'est-à-dire de la partie orientale de la cachette), avait été jeté à la hâte sur un lit de décombres. Ces statues ne portaient du reste la trace d'aucune mutilation, et les fractures que deux ou trois d'entre elles avaient subies proviennent de la hâte avec laquelle elles avaient été réunies dans cet endroit ; portant légèrement à faux, elles s'étaient brisées par leur propre poids et les morceaux, gisant les uns à côté des autres, ont pu être très facilement assemblés à nouveau. »[95]

La mise au jour des statues a néanmoins exposé leur fragile polychromie mentionnée par les deux fouilleurs français en 1894[96], tant et si bien qu'en 1925 L. Borchardt ne peut que constater l'importante disparition de celle-ci hormis sur la capuche de l'*uraeus* et l'ornementation des yeux[97].

Les statues **C 38 – C 47** présentent le souverain assis sur un trône cubique à dossier bas. Ses pieds nus reposent sur un socle anépigraphe et, le cas échéant, sur une représentation incisée des Neuf Arcs. Le roi est coiffé du *némès* orné d'un *uraeus* posé juste sous la limite supérieure du bandeau frontal appartenant au *némès*. Une barbe postiche rectangulaire est fixée sous le menton du roi mais les bandes d'attache ne sont pas incisées sur les joues. Il est vêtu d'un pagne *chendjit* à ceinture lisse, parfois inscrite de son nom. Ses jambes rapprochées ne laissent pas voir une éventuelle queue de taureau fixée dans le dos du souverain. Sésostris Ier est représenté les mains posées sur ses cuisses, la main droite fermée sur un morceau d'étoffe plissé, la main gauche posée à plat. Les orteils et les doigts sont individualisés et les ongles détaillés.

La musculature du souverain est sculptée avec soin et les transitions entre les masses musculaires finement travaillées. Sur les avant-bras, les différents volumes sont nettement indiqués et présentent une torsion correspondant à la torsion des bras lorsqu'ils sont posés à plat sur les cuisses. Les pectoraux sont biens marqués et les tétons sont en relief léger, en forme de bouton plat de petite taille. Une grande ligne verticale centrale partage l'abdomen en deux parties égales. Les abdominaux sont sculptés en oblique. La taille est nettement resserrée au-dessus des hanches.

Le visage du roi est de forme générale rectangulaire avec une mâchoire plus ou moins arrondie. Cette dernière est dans l'ensemble peu perceptible de face et constitue avant tout le prolongement tant du visage que du cou qu'elle articule l'un à l'autre. Les yeux sont horizontaux, avec des canthi internes prononcés, et sont très détaillés, à la fois plastiquement et chromatiquement. Les canthi externes sont parfois placés plus haut que les canthi internes. Les yeux ne sont jamais ornés d'un trait de fard, ni en relief ni peint. Les

[93] Voir l'analyse détaillée de K. DOHRMANN, *Arbeitsorganisation, Produktionverfahren und Werktechnik – eine Analyse der Sitzstatuen Sesostris' I. aus Lischt*, Göttingen, 2004 (thèse inédite), Chapitre II, partie 3 *Syntaktik*, p. 24-56.

[94] Voir également l'étude de K. DOHRMANN, *op. cit.*, Chapitre II, partie 4 *Erhaltungzustand und Fertigungs-stadien*, p. 57-92.

[95] J.-E. GAUTIER, G. JEQUIER, *Mémoire sur les fouilles de Licht* (*MIFAO* 6), Le Caire, 1902, p. 31, fig. 25, pl. XIII

[96] « Comme d'habitude pour les sculptures en pierre blanche, elles étaient peintes, et les couleurs, quoique très effacées par le temps, se distinguent encore facilement ; contrairement à l'usage égyptien, qui nous montre les hommes presque toujours peints en rouge, le corps était recouvert d'une teinte jaunâtre ; la barbe et les sourcils étaient noirs, les yeux rouges et les étoffes de couleurs variées et vives ». J.-E. GAUTIER, G. JEQUIER, *op. cit.*, p. 32

[97] L. BORCHARDT, *Statuen und Statuetten von Königen und Privatleuten* (CGC 1-1294) 2, Berlin, 1925, p. 21-29. Voir également K. Dohrmann pour le différentiel entre l'état actuel et celui observé par L. Borchardt, K. DOHRMANN, *op. cit.*, Chapitre II, point 4.2.2. *Erhaltungzustand der farbigen Fassung*, p. 68-71.

arcades sourcilières possèdent un volume perceptible mais les sourcils ne sont pas sculptés. Le nez est long et droit, avec une base qui demeure étroite. Les narines sont visibles de face et encadrées par deux fines rides qui soulignent les pommettes. Celles-ci sont indiquées et s'articulent aux yeux par un plan à peine creusé. La bouche est plutôt horizontale, avec le philtrum et l'arc de cupidon systématiquement marqués. Son contour est ourlé et éventuellement souligné par un trait noir peint. Les commissures s'enfoncent dans les joues et le menton est délimité par une ride arquée. Les oreilles sont finement sculptées et le pavillon auditif est toujours placé plus bas que l'horizontale des yeux.

Les panneaux latéraux des trônes sont ornés d'une scène de *sema-taouy* opérée soit par deux génies nilotiques (Pl. 36D), soit par les dieux Horus et Seth (Pl. 36C). Les textes et attributs des divinités changent d'un panneau à l'autre. Le cartouche du roi, avec le nom de Kheperkarê ou celui de Sésostris, surmonte systématiquement le signe hiéroglyphique *sema* placé au centre de la composition. Le décor est réalisé en relief en champlevé.

La statue **C 38** (CG 411) (Pl. 26A-D) présente un bon état de conservation général malgré plusieurs cassures restaurées. Le buste était séparé du reste du corps lors de la découverte de la statue en 1894[98], avec une fracture située à la saignée du coude gauche, sous la ceinture du pagne et au milieu du biceps droit. L'arête droite du *némès* est ébréchée tandis que plusieurs éclats de surface et craquelures parcourent la surface de l'œuvre. Certaines zones sont recouvertes par une fine couche de concrétions.

Si la totalité du *némès* est rayée (Pl. 58B) de bandes parallèles alternativement planes et en creux – sauf sur les pattes qui présentent un motif strié plus dense –, les stries du pagne *chendjit* n'ont pas toutes été réalisées puisque la partie centrale de la cuisse droite en est dépourvue. Les cheveux ne dépassent du *némès* que devant l'oreille gauche. Sur la tempe droite, ceux-ci n'ont pas été sculptés. L'*uraeus* acéphale possède encore quelques traces de son antique polychromie, en particulier les contours noirs du motif décoratif. Le corps ondulant de l'animal a été sculpté sur le sommet de la coiffe en très léger relief. Il présente trois coudes sur la gauche et trois coudes sur la droite, le premier étant à droite lorsque l'on regarde l'*uraeus* de face. La queue du serpent se fond par la suite dans la trame des rayures de la coiffe du pharaon. La barbe postiche est striée verticalement de fins poils ondulants. Des traces de couleurs sont visibles autour des yeux pour marquer en noir les cils des paupières supérieure et inférieure. Les pupilles sont également peintes en noir tandis que l'iris, les canthi et le contour interne de l'œil sont réalisés en rouge. Les sourcils sont peints en noir. La bouche est horizontale et ceinte d'un trait noir. Les genoux de la statue **C 38** sont très modelés, avec les attaches des quadriceps plus marquées que sur les autres statues de ce groupe (à l'exception de **C 39** qui présente la même particularité). Les Neuf Arcs n'ont pas été gravés sous les pieds du roi.

Les panneaux latéraux du trône illustrent une scène de *sema-taouy* opérée par deux génies nilotiques. Chacun d'eux est coiffé de la plante héraldique de Haute ou de Basse Égypte de sorte que, sur chaque face, figurent les deux coiffes différentes. Les plantes nouées autour du signe *sema* sont accordées avec les coiffes. Les génies de Haute Égypte portant et nouant le lys sont placés vers l'arrière du trône tandis que les génies de Basse Égypte arborant et tenant le papyrus sont placés vers l'avant du trône. Les quatre divinités sont représentées ventrues et vêtues d'une ceinture à deux pans noués et retombant sur le devant des cuisses. Ils portent un large collier *ousekh* lisse ainsi qu'une barbe postiche divine à l'extrémité recourbée, lisse elle aussi. Ils sont coiffés d'une perruque tripartite non striée, surmontée de la plante héraldique de Haute ou de Basse Égypte selon les cas. Ils posent un pied sur la base du signe *sema*, tiennent un bras replié devant la poitrine et l'autre abaissé devant le corps, la main à hauteur du genou.

Panneau droit de la statue : cartouche

(↓→) (1) Sésostris

[98] Voir le buste illustré par J.-E. GAUTIER et G. JEQUIER, *op. cit.*, pl. XIII, qu'il faut selon toute vraisemblance identifier avec la statue C 38.

Panneau droit de la statue : génie de Haute Égypte

(↓→) (2) Paroles dites : « Je te donne (3) Seth (4) et ses places de Haute Égypte »

Panneau droit de la statue : génie de Basse Égypte

(←↓) (5) Paroles dites : « Je te donne (6) Horus (7) et ses trônes de Basse Égypte »

Panneau gauche de la statue : cartouche

(←↓) (8) Kheperkarê

Panneau gauche de la statue : génie de Haute Égypte

(←↓) (9) Il donne toute vie (10) stabilité et pouvoir, (11) le Maître de Haute Égypte

Panneau gauche de la statue : génie de Basse Égypte

(↓→) (12) Il donne toute vie (13) et joie, (14) le Maître de Basse Égypte

La statue **C 39** (CG 412) (Pl. 27A-D) est dans un bon état de conservation actuel. L'arête gauche du *némès* est abîmée à hauteur de la jonction entre l'aile et la patte du *némès*. Une grande fissure parcourt la totalité de l'œuvre verticalement. Elle part de l'épaule gauche, longe le bras gauche en suivant les côtes et court sur la droite de la jambe gauche jusqu'à la base de la statue. L'épaule droite est érodée. Quelques éclats et griffures affectent la surface. L'auriculaire de la main gauche est en trois fragments jointifs.

Le *némès* du souverain est strié sur la totalité de sa surface à l'aide de bandes fines et resserrées sur les pattes retombant sur la poitrine, et à l'aide de bandes parallèles alternativement planes et en creux sur la partie supérieure de la coiffe. Les cheveux du pharaon sont représentés devant les deux oreilles. L'*uraeus* est acéphale et conserve quelques traces de sa polychromie originelle (contour noir du motif décoratif). Le corps ondulant du serpent est sculpté en très faible relief, avec trois coudes à droite et trois coudes à gauche, le premier coude étant à droite lorsque l'on regarde l'*uraeus* de face. La queue de l'animal se fond par la suite dans le motif rayé du *némès*. La barbe postiche est intégralement striée d'un motif en vaguelettes imitant les poils de la barbe. Des traces de couleur noire sont encore visibles sur le pourtour des yeux afin de souligner les cils des paupières supérieure et inférieure. Les pupilles sont également en noir tandis que l'iris, les canthi et le contour interne des yeux sont rehaussés de rouge. Les sourcils sont tracés à la peinture noire. La bouche est légèrement souriante et cernée de noir. La mâchoire est plus individualisée sur l'exemplaire **C 39**, en particulier lorsque l'on observe la statue de profil. Le pagne *chendjit* est entièrement strié, mais le motif ne joint pas la ceinture sur toute sa longueur. Les genoux sont très modelés et les jambes sont globalement plus travaillées quant au rendu de la musculature des mollets. Les Neuf Arcs n'ont pas été sculptés sous les pieds du souverain.

Les panneaux latéraux du trône illustrent la scène de *sema-taouy* réalisée par les dieux Horus et Seth. Sur les deux panneaux, le dieu Horus est associé à la Basse Égypte dont il noue le papyrus et est figuré vers l'arrière du trône. De manière complémentaire, le dieu Seth représente la Haute Égypte dont il noue le lys et est placé vers l'avant du trône. Les dieux sont anthropomorphes si ce n'est leur tête, hiéracocéphale pour Horus et en forme d'animal sethien pour Seth. Chacun porte une perruque tripartite lisse et un collier *ousekh* également lisse. À leur pagne *chendjit*, lisse, est fixée une queue de taureau postiche. Ils posent un pied sur la base du signe *sema*. En nouant les plantes héraldiques, chaque dieu a une main placée devant la poitrine et l'autre à hauteur des genoux. Le rendu des traits du visage est particulièrement soigné, avec un très fin modelé des volumes, notamment la zone des yeux (Pl. 36A-B).

Panneau droit de la statue : cartouche

(↓→) (1) Sésostris

Panneau droit de la statue : Horus

(↓→) (2) Il donne toute vie, (3) Celui de Behedet, le Maître du ciel, (4) Qui-préside-à-la-chapelle-de-Basse-Égypte

Panneau droit de la statue : Seth

(←↓) (5) Il donne toute vie, (6) le Maître de Sou, (7) Qui-préside-à-la-chapelle-de-Haute-Égypte

Panneau gauche de la statue : cartouche

(←↓) (8) Kheperkarê

Panneau gauche de la statue : Horus

(←↓) (9) Il donne toute vie, (10) stabilité, pouvoir et joie, (11) le grand dieu, le Maître du ciel

Panneau gauche de la statue : Seth

(↓→) (12) Il donne toute vie, (13) stabilité, pouvoir et joie, (14) Celui-qui-est-dans-Noubet

La statue **C 40** (CG 413) (Pl. 28 A-D) est bien conservée mais elle présente quelques éclats et enlèvements de surface, tant modernes qu'anciens. Les arêtes du trône et du socle sont sensiblement émoussées. La surface de la statue semble avoir souffert du séjour dans la cachette de Licht et n'est plus

toujours très lisse. Le panneau gauche du trône est couvert de concrétions qui rendent malaisée la lecture du motif décoratif. Le panneau droit est mieux conservé hormis quelques éclats sur le texte relatif au génie de Basse Égypte. L'auriculaire droit du roi est abîmé.

Les stries du pagne *chendjit* et du *némès* n'ont été que partiellement réalisées. Sur le pagne, seule la partie supérieure des cuisses a été striée de sorte que les flancs des cuisses sont lisses. Quant au *némès*, la partie sommitale de la coiffe est demeurée lisse tandis que seules les pattes recouvrant la poitrine sont rayées. Les cheveux du souverain sont visibles sur les deux tempes, devant les oreilles. L'*uraeus* acéphale, qui orne le front du roi, conserve des traces de polychromie. Son corps n'a pas été sculpté. La barbe postiche ne présente qu'une décoration partiellement achevée, avec une bande d'une quinzaine de poils ondulants au centre de la barbe. Les cils des paupières supérieure et inférieure sont tracés en noir de même que les pupilles et les sourcils. Du rouge a été utilisé pour souligner le contour intérieur de l'œil, les canthi et l'iris. La bouche est horizontale et cernée d'un trait noir. La ligne de partage des lèvres est ondulée et suit le contour de l'arc de cupidon, procurant à la lèvre inférieure un aspect plus charnu que pour les autres statues de la série. Les jambes de **C 40** sont très travaillées, et le rendu géométrisé de la musculature des mollets s'apparente presque à un épanelage de la surface. Les Neuf Arcs n'ont pas été gravés sous les pieds du souverain.

Les deux scènes de *sema-taouy* figurant sur les panneaux latéraux du trône mettent en scène des génies nilotiques dont la seule association avec la Haute ou la Basse Égypte tient dans la plante héraldique qu'ils nouent autour du signe *sema*. Les génies de la Haute Égypte, maintenant le lys, sont placés vers l'arrière du trône tandis que les génies de Basse Égypte, empoignant quant à eux le papyrus, figurent vers l'avant du trône. Chaque génie nilotique est représenté ventru, vêtu d'une simple ceinture à deux pans noués et retombant entre les cuisses. Ils sont coiffés d'une perruque tripartite lisse. Ils arborent également une barbe postiche divine recourbée et lisse, ainsi qu'un large collier *ousekh* lisse. Ils posent chacun un pied sur la base du signe *sema*, serrant le nœud avec une main rapprochée de la poitrine et la seconde placée à hauteur de leur genou.

Panneau droit de la statue : cartouche

(↓→) (1) Sésostris

Panneau droit de la statue : génie de Haute Égypte

(↓→) (2) Paroles dites : « Je te donne (3) toute chose qui se trouve dans les (4) eaux de Hapy »

Panneau droit de la statue : génie de Basse Égypte

(←↓) (5) Paroles dites : « Je te donne (6) toutes les offrandes (7) alimentaires »

Panneau gauche de la statue : cartouche

(←↓) (8) Kheperkarê

Panneau gauche de la statue : génie de Haute Égypte

(←↓) (9) Paroles dites : « Je te donne (10) Atoum et son trône », (11) la Grande Ennéade

Panneau gauche de la statue : génie de Basse Égypte

(↓→) (12) Paroles dites : « Je te donne (13) […] », (14) la Petite Ennéade

La statue **C 41** (CG 414) (Pl. 29A-D) est bien conservée à l'exception de quelques éclats de surface probablement dus aux conditions de préservation de l'œuvre dans la cachette de Licht.

Le pagne *chendjit* ne présente de stries que sur le devanteau central, les cuisses restant intégralement lisses à l'exception d'une strie incomplète sur le flanc de la cuisse droite. Le *némès* est lui aussi inachevé puisque seules les pattes retombant sur la poitrine ont fait l'objet de la réalisation des rayures horizontales. Les cheveux du souverain, normalement visibles au-devant des oreilles, n'ont pas été sculptés. Un *uraeus* acéphale orne le bandeau du *némès*. Le corps de l'animal n'a pas été sculpté sur le sommet de la coiffe mais sa capuche déployée possède encore des restes de sa polychromie originelle. Du jaune a été appliqué sur le fond de la capuche et du noir pour le dessin du motif central. Les yeux du souverain présentent également des traces de polychromie. Du noir a été employé pour marquer les cils sur les paupières supérieure et inférieure ainsi que pour indiquer les sourcils et la pupille. L'iris, les canthi et le contour interne du globe oculaire sont rehaussés de rouge. La bouche est légèrement souriante. La ligne de partage des lèvres est concave, renforçant l'impression de sourire sur le visage du souverain. Les lèvres sont ceintes d'un trait noir. La mâchoire est sensiblement plus marquée sur la statue **C 41** que sur les autres œuvres du groupe, et se rapproche sur ce point de la statue **C 39** (Pl. 27A) sans être aussi prononcée que sur cette dernière. Les Neuf Arcs n'ont pas été incisés sous les pieds du souverain.

Les panneaux latéraux du trône illustrent la scène de *sema-taouy* opérée par les dieux Horus et Seth. Horus est associé à la Basse Égypte, dont il noue le papyrus autour du signe *sema*, et est placé vers l'arrière du trône. Le dieu Seth, quant à lui associé à la Haute Égypte et nouant le lys autour du signe *sema*, est figuré vers l'avant du trône. Les deux divinités sont vêtues d'un pagne *chendjit* lisse augmenté d'une queue de taureau fixée dans leur dos. Ils portent un large collier *ousekh* lisse et une coiffe tripartite, lisse également. Ils posent chacun un pied sur la base du signe *sema* et procèdent à l'union des plantes héraldiques avec un bras replié sur la poitrine et le second le long du corps. La tête des animaux emblématiques des deux divinités est placée sur leur corps anthropomorphe. La musculature des dieux est très travaillée en particulier la zone autour des genoux et sur les mollets.

Panneau droit de la statue : cartouche

(↓→) (1) Sésostris

Panneau droit de la statue : Horus

(↓→) (2) Il donne toute vie, (3) stabilité et pouvoir, (4) le grand dieu, au plumage bigarré

Panneau droit de la statue : Seth

(←↓) (5) Il donne toute vie, (6) stabilité et pouvoir, (7) Celui de Noubet, le Maître de Haute Égypte

Panneau gauche de la statue : cartouche

(←↓) (8) Kheperkarê

Panneau gauche de la statue : Horus

(←↓) (9) Il donne toute vie, (10) et joie, (11) Celui de Behedet, le Maître du ciel

Panneau gauche de la statue : Seth

(↓→) (12) Il donne toute vie, (13) stabilité et pouvoir, (14) le Maître de Sou

La statue **C 42** (CG 415) (Pl. 30A-D) présente quelques zones manifestement abrasées sur les panneaux latéraux du trône. Deux grands éclats sont visibles sur le dossier du siège. Le sommet des oreilles est abîmé et quelques enlèvements modernes parsèment le visage et la barbe postiche du souverain. La statue est sinon dans un très bon état de conservation.

Le pagne *chendjit* du souverain est intégralement strié à l'exception d'une partie de la frange contiguë à la ceinture. Celle-ci est anépigraphe et dépourvue de décor. Elle se caractérise par son horizontalité prononcée à la différence des autres œuvres de ce groupe pour lesquelles elle est généralement plus incurvée. Le *némès* du souverain est lisse, tant sur la partie sommitale que sur les pattes retombant sur la poitrine. Les cheveux du roi n'ont pas été sculptés sur les tempes. Le corps de l'*uraeus* – acéphale – n'a lui non plus pas été sculpté. À l'inverse, la barbe postiche est parcourue de fines incisions verticales et ondulantes sur la totalité de sa surface. Les yeux sont détaillés à l'aide de rehauts polychromes. Un trait noir dessine les cils et souligne les sourcils. Les pupilles sont aussi peintes en noir. Les canthi, les contours internes du globe oculaire et l'iris sont de couleur rouge. La bouche est horizontale et la limite des lèvres est ceinte d'un trait noir. La ligne de partage des lèvres suit le contour de l'arc de cupidon, concourant à l'impression d'une lèvre inférieure charnue. Les commissures des lèvres sont peu enfoncées dans les joues. Les genoux et les muscles des mollets sont sculptés de façon géométrique. Les Neuf Arcs n'ont pas été sculptés sous les pieds du pharaon.

Les panneaux latéraux du trône de la statue **C 42** présentent un motif de *sema-taouy* opéré par deux génies nilotiques sensiblement différents des quatre autres statues figurant également des génies Nil pour cette représentation de l'union symbolique des plantes de Haute et Basse Égypte. Les deux génies reposent ici avec les deux pieds sur le sol plutôt qu'avec un pied sur la base du signe *sema*. Par ailleurs, plutôt que de nouer les plantes héraldiques autour du signe *sema* en tirant sur les tiges végétales, les deux génies rapprochent verticalement les ombelles de papyrus et les calices des lys. Les épaules des génies sont dès lors, par cette pose distincte, présentées à la fois « de face » et « de profil » pour un même génie, ce qui provoque une torsion iconographique de leur buste. Chaque génie est coiffé d'une longue perruque lisse retombant dans le dos. La barbe divine recourbée est ornée d'un motif tressé à l'exception du génie de Haute Égypte du panneau droit. Ils portent un collier *ousekh* lisse et, en guise de vêtement, une ceinture

nouée avec trois pans. Les génies de Haute Égypte sont placés vers l'arrière du trône, et les génies de Basse Égypte vers l'avant du trône. Le relief par champlevé est d'une très grande qualité, avec un fin modelé de la musculature des jambes. Un grand soin a été réservé pour le travail des visages des génies. Les reliefs du panneau gauche sont cependant un peu plus plans que leurs pendants du côté droit du trône (Pl. 36D).

Panneau droit de la statue : cartouche

(↓→) (1) Sésostris

Panneau droit de la statue : génie de Haute Égypte

(↓→) (2) Paroles dites : « Je te donne (3) d'apparaître sur le trône d'Horus », (4) la Petite Ennéade

Panneau droit de la statue : génie de Basse Égypte

(←↓) (5) Paroles dites : « Je te donne (6) d'accomplir des fêtes-*sed* », (7) la Grande Ennéade

Panneau gauche de la statue : cartouche

(←↓) (8) Kheperkarê

Panneau gauche de la statue : génie de Haute Égypte

(←↓) (9) Paroles dites : « Je te donne (10) d'apparaître sur le trône d'Horus », (11) la Petite Ennéade

Panneau gauche de la statue : génie de Basse Égypte

(↓→) (12) Paroles dites : « Je te donne (13) d'accomplir des fêtes-*sed* », (14) la Grande Ennéade

La statue **C 43** (CG 416) (Pl. 31A-D) est affectée par un grand éclat sur la partie antérieure droite de son socle. Des concrétions recouvrent localement la partie droite du *némès*, le bras droit ainsi que la surface du panneau droit du trône. Quelques éclats, tant modernes qu'anciens, altèrent ponctuellement la surface de l'œuvre. L'index, le majeur et l'auriculaire de la main gauche sont amputés d'un centimètre.

Le roi porte un *némès* rayé fait de bandes parallèles planes et en creux sur la partie sommitale, et fait de stries rapprochées sur les pattes retombant sur la poitrine. Le bandeau frontal est lisse et laisse dépasser devant les oreilles les cheveux du souverain. Un *uraeus* acéphale polychrome orne le front du pharaon. Le corps ondulant de l'ophidien est sculpté en très léger relief, avec trois coudes sur la droite et trois coudes

sur la gauche (le premier étant sur la droite en regardant l'*uraeus* de face). La queue du serpent se fond dans les rayures du *némès*. La barbe postiche ne présente qu'une seule fine strie verticale ondulante placée au centre de la barbe. Les yeux sont ceints d'un trait noir pour souligner les cils. La pupille est indiquée en noir, les canthi, l'iris et les contours internes du globe oculaire en rouge. Les sourcils sont peints en noir. La bouche est nettement souriante sur le visage **C 43**, avec le philtrum marqué et le contour des lèvres ceint en noir. La ligne de partage des lèvres est courbe en suivant la limite de la lèvre inférieure, ce qui confère un aspect plus charnu à la lèvre supérieure. Les commissures des lèvres sont peu enfoncées dans les joues et remontent presque jusqu'à hauteur du philtrum. Le souverain porte le pagne *chendjit* strié sur toute sa surface si ce n'est sur la partie inférieure du flanc de la cuisse gauche. La ceinture possède un contour doublé par une fine ligne incisée. Le nom du roi est inscrit dans un cartouche placé au centre de la ceinture. Les Neuf Arcs ont été sculptés sous les pieds du roi. La corde des arcs est dirigée vers l'avant du socle tandis que le manche des armes est orienté vers l'arrière du trône.

Les panneaux latéraux proposent un motif de *sema-taouy* avec les dieux Horus et Seth en charge de nouer les plantes héraldiques de Haute et Basse Égypte. Chaque divinité, anthropomorphe et portant la tête de leur animal respectif, est vêtue d'un pagne *chendjit* lisse auquel est fixée une queue postiche de taureau. Ils arborent une coiffe tripartite lisse et un large collier *ousekh* également lisse. Les yeux du dieu Seth ne sont pas fardés en sculpture mais, sur le panneau gauche, un trait de fard peint en noir complète le relief. Ils posent un pied sur la base du signe *sema*. Ils nouent les plantes en ramenant un bras devant la poitrine et l'autre le long du corps. Le dieu Horus, associé à la Basse Égypte et au papyrus, est placé vers l'arrière du trône. Le dieu Seth, représentant la Haute Égypte et agrippant le lys, est quant à lui sculpté vers l'avant du siège. Le relief est d'une grande qualité plastique et propose un très bon rendu de la musculature des personnages représentés.

Ceinture du souverain

(→) (1) Le Fils de Rê Sésostris

Panneau droit de la statue : cartouche

(↓→) (2) Sésostris

Panneau droit de la statue : Horus

(↓→) (3) Paroles dites : « J'unis pour toi le Double Pays », (4) Celui de Behedet, Qui-préside-(5)-à-la-chapelle-de-Haute-Égypte (sic)

Panneau droit de la statue : Seth

(←↓) (6) Paroles dites : « J'unis pour toi le Double Pays », (7) le Grand de Magie, (8) Qui-est-dans-Noubet

Panneau gauche de la statue : cartouche

(←↓) (9) Kheperkarê

Panneau gauche de la statue : Horus

(←↓) (10) Paroles dites : « Je te donne (11) l'héritage de mes trônes », (12) Celui de Behedet, le Maître du ciel

Panneau gauche de la statue : Seth

(↓→) (13) Paroles dites : « Je te donne (14) toutes mes places », (15), Celui de Noubet, le Maître de Sou

La statue **C 44** (CG 417) (Pl. 32A-D) présente de nombreuses plaques concrétionnées plus ou moins étendues sur le flanc gauche, en particulier sur le panneau gauche du trône, la jambe gauche et la partie gauche du mollet droit. Sur le panneau gauche du trône la situation est aggravée par une érosion plus ou moins importante des reliefs rendant délicate la lecture du motif qui est figuré (essentiellement la figure du dieu Horus, depuis le haut du buste jusqu'au sommet de sa tête et le bas du texte adjacent). L'oreille gauche du roi est abîmée et les jambes sont parsemées de quelques éclats de surface. Une fine ligne incisée est observable entre les jambes du roi, sur la face antérieure du trône. Elle se prolonge sur la face supérieure du socle où elle partage l'espace en deux moitiés identiques. La statue est sinon dans un bon état de conservation général.

Le roi est vêtu d'un pagne *chendjit* strié sur la totalité de sa surface, à l'exception d'une bande contiguë à la ceinture. Cette dernière est lisse et dépourvue de toute ornementation ou inscription. À l'inverse du pagne, le *némès* est entièrement lisse, tant sur la partie sommitale que sur les pattes retombant sur la poitrine. Un *uraeus* orne le front du roi. Des traces de peinture noire figurent encore sur la capuche déployée de l'animal, dont le corps n'a pas été sculpté sur le dessus de la coiffe. Les poils ondulés de la barbe ont tous été méticuleusement incisés. Les yeux sont rehaussés de noir pour les pupilles et le contour des cils, et de rouge pour l'iris, les canthi et les contours internes du globe oculaire. Les sourcils sont peints en noir. La bouche est horizontale et la ligne de partage entre les lèvres suit l'ondulation de l'arc de cupidon, donnant un aspect charnu à la lèvre inférieure. Sous les pieds du roi, les Neuf Arcs n'ont pas été incisés.

Les panneaux latéraux du trône figurent l'union du Double Pays réalisée par les dieux Horus et Seth, coiffés sur les deux panneaux de **C 44** du *pschent* avec la couronne blanche de Haute Égypte surimposée à celle de Basse Égypte. Les dieux sont vêtus d'un pagne *chendjit* lisse orné d'une queue postiche de taureau fixée à la ceinture. Ils portent en outre un large collier *ousekh* lisse et une perruque tripartite lisse également. Ils procèdent au *sema-taouy* en posant un pied sur la base du signe *sema*. Ils saisissent les plantes héraldiques de Haute et Basse Égypte en ramenant un bras sur la poitrine et le second le long du corps avec la main à hauteur du genou. Les deux représentations du dieu Horus – associé à la Basse Égypte – sont placées vers l'arrière du trône. Le dieu Seth est, quant à lui, figuré vers l'avant du trône en tant que représentant de la Haute Égypte. Là où les reliefs sont le mieux observables, la sculpture se révèle être d'une très grande qualité, notamment dans le travail des têtes zoomorphes des dieux Horus et Seth. Leur musculature est particulièrement bien rendue, surtout à hauteur des mollets.

Panneau droit de la statue : cartouche

(↓→) (1) Sésostris

Panneau droit de la statue : Horus

(↓→) (2) Il donne toute vie, (→) (3) Celui de Behedet

Panneau droit de la statue : Seth

(←↓) (4) Il donne toute vie, (←) (5) Celui de Noubet

Panneau gauche de la statue : cartouche

(←↓) (6) Kheperkarê

Panneau gauche de la statue : Horus

(←↓) (7) Il donne toute vie, (←) (8) Celui de Behedet

Panneau gauche de la statue : Seth

(↓→) (9) Il donne toute vie, (→) (10) Celui de Noubet

La statue **C 45** (CG 418) (Pl. 33A-D) présente un très bon état de conservation. Hormis quelques éclats de surface, l'œuvre ne souffre que d'une légère érosion sur le panneau gauche du trône et l'épaule gauche du souverain. Le bras droit est partiellement recouvert de concrétions. L'index, le majeur et l'auriculaire sont amputés d'un centimètre environ.

Le roi est vêtu d'un pagne *chendjit* strié sur la totalité de sa surface. La ceinture, qui maintient le pagne sur les hanches, est inscrite d'un cartouche au nom du roi, et la bordure supérieure et inférieure de la ceinture est doublée d'une fine ligne incisée. Le *némès* du souverain est lui aussi strié sur les pattes retombant sur la poitrine, et rayé sur la partie supérieure de la coiffe à l'aide de bandes parallèles alternativement planes et en creux. Les cheveux du pharaon sont visibles au-devant des oreilles. Un *uraeus* acéphale et polychrome – le noir du contour de la capuche est encore visible – orne le front du *némès*. Son corps ondulant a été sculpté en très bas relief, avec trois coudes à droite et trois coudes à gauche, le premier coude étant à droite lorsque l'on observe l'*uraeus* de face. La queue du serpent se fond dans les rayures du *némès*. Les poils de la barbe postiche sont tous finement incisés en ondes. Les yeux possèdent des canthi externes placés plus haut sur le visage que les canthi internes. Les paupières de **C 45** sont les

seules à être toutes les deux ourlées plastiquement pour signifier les cils puisque traditionnellement seule la paupière supérieure l'est dans les œuvres de cette série. Les cils sont en outre rehaussés d'un fin trait noir. La pupille est également en noir tandis que l'iris, les canthi et les contours internes du globe oculaire sont en rouge. Les sourcils sont indiqués par un trait peint en noir. La bouche est horizontale et ceinte d'une fine ligne noire. La ligne de partage des lèvres se présente comme un grand « S » horizontal et étiré dont les extrémités retombent vers le bas à hauteur des commissures. Le visage est dès lors moins souriant que sur les autres œuvres du groupe statuaire **C 38 – C 47**. De trois-quarts, la courbe de la joue entre les pommettes et la barbe est aussi plus arrondie que sur les autres statues. Sous les pieds du souverain, figure une représentation des Neuf Arcs. La corde de l'arc est orientée vers l'avant du trône et le bois de l'arme vers l'arrière.

La scène de *sema-taouy* figurée sur les deux panneaux latéraux du trône de **C 45** met en présence deux génies nilotiques, chacun coiffé respectivement des plantes héraldiques de Haute et de Basse Égypte. Chaque génie noue la plante correspondant à celle qui surmonte sa coiffe de sorte que sur chaque panneau l'on ait une complémentarité entre le papyrus de Basse Égypte et le lys de Haute Égypte. Le génie de Haute Égypte est placé vers l'arrière du trône et le génie de Basse Égypte vers l'avant du siège royal. Ils sont vêtus d'une simple ceinture nouée à deux pans. Ils portent une perruque tripartite lisse, une longue barbe divine recourbée lisse et un large collier *ousekh*, lisse également. Ils posent un pied sur la base du signe *sema*, et nouent les plantes du Double Pays en ramenant une main contre la poitrine et l'autre à hauteur du genou. Le cartouche au nom de Kheperkarê, traditionnellement sur le panneau droit du trône est ici sculpté sur le panneau gauche, et inversement pour le cartouche portant le nom de Sésostris.

Ceinture du souverain

(→) (1) Le dieu parfait Sésostris

Panneau droit du trône : cartouche

(↓→) (2) Kheperkarê

Panneau droit du trône : génie de Haute Égypte

(↓→) (3) Paroles dites : « Je te donne (4-5) toutes les offrandes »

Panneau droit du trône : génie de Basse Égypte

(←↓) (6) Paroles dites : « Je te donne (7-8) toutes les offrandes »

Panneau gauche du trône : cartouche

(←↓) (9) Sésostris

Panneau gauche du trône : génie de Haute Égypte

(←↓) (10) Paroles dites : « Je te donne (11-12) tous les aliments »

Panneau gauche du trône : génie de Basse Égypte

(↓→) (13) Paroles dites : « Je te donne (14-15) tous les aliments »

La statue **C 46** (CG 419) (Pl. 34A-D) présente un bon état de conservation général. Les arêtes du trône et du socle sont cependant sensiblement émoussées, tandis que le relief du panneau latéral gauche est légèrement « usé » et moins lisible que le relief du panneau droit. De nombreux graffiti modernes ont été gravés sur le bras gauche. Quelques zones de la statue sont recouvertes par une fine pellicule de concrétions, notamment sur le muscle pectoral droit. La particularité de l'œuvre est d'avoir un socle plus court que les autres statues, coupé à seulement 1,5 centimètre de l'extrémité des pieds. La statue est également plus étroite.

Le souverain est vêtu d'un pagne *chendjit* strié maintenu sur les hanches par une ceinture lisse bordée d'une ligne incisée sur ses franges supérieure et inférieure, et est ornée d'un cartouche au nom de Sésostris. Les stries du pagne n'aboutissent pas à la ceinture à hauteur du coude gauche. Le *némès* du roi possède des rayures parallèles alternativement planes et en creux sur la partie sommitale. Les pattes retombant sur la poitrine sont, quant à elles, striées. Un *uraeus* complète la coiffe royale. Son corps a été sculpté en très faible relief, avec trois courbes sur la droite et trois courbes sur la gauche, la première courbe étant placée à droite lorsque l'on regarde l'*uraeus* de face. La queue de l'animal se fond dans les rayures. La capuche de l'*uraeus* est encore polychrome, avec des restes de couleur rouge, jaune et bleue, parfois difficilement décelables (Pl. 59B). Les cheveux du roi sont figurés sur les tempes. La barbe postiche est finement incisée de longs poils ondulés sur toute sa surface. Les yeux ne sont pas identiques, l'œil droit étant plus oblique que l'œil gauche. Cette impression est due à un canthus externe placé nettement plus haut que le canthus interne, et à la faible délinéation de la paupière inférieure. Les yeux sont ceints d'un fin trait noir et surmontés de sourcils également peints en noir. L'iris, les canthi et le contour interne du globe oculaire sont figurés en rouge et la pupille en noir. La bouche est très légèrement souriante à cause d'une ligne de partage des lèvres concave et non strictement horizontale. Les commissures des lèvres sont peu enfoncées dans les joues. La bouche de **C 46**, ceinte d'une ligne noire, est plus petite que les bouches des autres statues de ce groupe. De manière générale, les traits du visage sont ici plus ronds, et moins marqués avec une face qui apparaît plus lisse. Une représentation des Neuf Arcs a été gravée sous les pieds du roi. La corde des arcs est orientée vers l'avant de la base.

La scène d'union du Double Pays rassemble les génies nilotiques de Haute et Basse Égypte nouant autour du signe *sema* les plantes héraldiques que sont le lys et le papyrus. Les génies nilotiques de Haute Égypte sont figurés vers l'arrière du trône et les génies de Basse Égypte vers l'avant du trône. Ils sont tous vêtus d'une ceinture nouée et retombant en deux pans sur les cuisses. Ils portent une perruque tripartite lisse et un large collier *ousekh* lisse. Leur barbe postiche recourbée est également lisse. Ils posent un pied sur la base du signe *sema* et ramènent un bras devant la poitrine. L'autre bras est placé le long du corps, avec la main à hauteur du genou. Le relief du panneau droit est superbement modélé, avec un très bon rendu des masses musculaires en un très faible relief.

Ceinture

(→) (1) Le Fils de Rê Sésostris

Panneau droit du trône : cartouche

(↓→) (2) Sésostris

Panneau droit du trône : génie de Haute Égypte

(↓→) (3) Paroles dites : « J'unis pour toi (4) les trônes de Geb, (5) puisses-tu vivre et être stable comme Rê ». (→) (6) Sia

Panneau droit du trône : génie de Basse Égypte

(←↓) (7) Paroles dites : « J'unis pour toi (8) la part d'Horus et celle de Seth, (9) puisses-tu vivre éternellement ». (10) Hou

Panneau gauche du trône : cartouche

(←↓) (11) Kheperkarê

Panneau gauche du trône : génie de Haute Égypte

(←↓) (12) Paroles dites : « Je te donne (13) vie, pouvoir et joie ». (14) Herep

Panneau gauche du trône : génie de Basse Égypte

(↓→) (15) Paroles dites : « Je te donne (16) vie, pouvoir et santé ». (17) Neper

La statue **C 47** (CG 420) (Pl. 35A-D) se caractérise par la présence d'une bande large d'une dizaine de centimètres parcourant verticalement toute l'œuvre, en passant par la moitié gauche du visage, le centre du buste, entre les jambes et rejoignant la plinthe. Cette bande présente une érosion irrégulière de la surface. Sur le flanc gauche du *némès*, l'angle entre l'aile verticale et la patte retombant sur la poitrine est cassé. Un éclat affecte l'avant de la base.

Le pagne *chendjit* est très largement strié si ce n'est sur le pan droit de la face supérieure ainsi que dans le dos. La ceinture est, quant à elle, vierge de tout décor ou de toute inscription. L'inachèvement du motif décoratif final concerne également le *némès* dont seules les pattes retombant sur la poitrine sont striées, le sommet de la coiffe demeurant lisse. Les cheveux du souverain sont visibles sur les tempes. Un *uraeus* acéphale orne le front du roi. Quelques traces de polychromie subsistent sur la capuche déployée du serpent. Son corps n'a pas été sculpté sur le sommet du *némès*. La barbe du pharaon ne présente qu'une seule bande d'une quinzaine de poils ondulants sur la partie centrale. La polychromie des yeux n'est plus observable que du côté droit du visage. Les cils et sourcils sont indiqués par un trait noir peint, de même que la pupille de l'œil. Les canthi, le contour interne du globe oculaire et l'iris sont en rouge. La bouche est horizontale mais propose un léger sourire grâce à l'incurvation de la ligne de partage des lèvres.

Les panneaux latéraux du trône sont décorés d'une scène de *sema-taouy* opérée par les dieux Horus et Seth. Chaque dieu est vêtu d'un pagne *chendjit* lisse à la ceinture duquel est fixée, dans le dos, une queue postiche de taureau. Ils portent en outre une perruque tripartite lisse et un collier *ousekh* lisse. Un de leurs pieds est posé sur la base du signe *sema*. Ils nouent les plantes héraldiques de Haute et Basse Égypte en ramenant un bras devant la poitrine et l'autre le long du corps, la main à hauteur du genou. Le dieu Horus est en charge du papyrus de Basse Égypte et est placé vers l'arrière du trône tandis que le dieu Seth empoigne le lys de Haute Égypte et est figuré vers l'avant du trône. Le relief est sculpté avec grand soin, en particulier les jambes. Le torse et les bras sont globalement moins sculptés que les membres inférieurs mais l'on reconnaît sans peine les biceps, abdominaux et autres pectoraux. Les yeux du dieu Seth ne sont ici ni fardés ni détaillés.

Panneau droit du trône : cartouche

(↓→) (1) Sésostris

Panneau droit du trône : Horus

(↓→) (2) Il donne toute vie, (3) stabilité et pouvoir (4) le grand dieu, le Maître de Mesen

Panneau droit du trône : Seth

(←↓) (5) Il donne toute vie, (6) stabilité et pouvoir (7) Celui de Noubet

Panneau gauche du trône : cartouche

(←↓) (8) Kheperkarê

Panneau gauche du trône : Horus

(← ↓) (9) Il donne toute vie, (10) stabilité et pouvoir (11) le grand dieu, le Maître du ciel

Panneau gauche du trône : Seth

(↓ →) (12) Il donne toute vie, (13) stabilité et pouvoir (14) le Maître de Haute Égypte

Les dix statues **C 38 – C 47** devaient originellement être disposées dans le temple de la vallée appartenant au complexe funéraire de Sésostris Ier à Licht Sud. Bien que l'apparence de ce bâtiment ne soit pas connue actuellement, les œuvres se répartissaient originellement en deux séries complémentaires distinguées par la décoration des panneaux latéraux des trônes. Les références géographiques procurées par les plantes héraldiques de Haute et Basse Égypte nouées lors du *sema-taouy* autorisent en effet, quelle que soit l'organisation du temple bas, à placer au sud les statues montrant des génies nilotiques (**C 38**, **C 40**, **C 42**, **C 45** et **C 46**) et les œuvres dotées des dieux Horus et Seth du côté nord (**C 39**, **C 41**, **C 43**, **C 44** et **C 47**)[99].

[99] Pour cette localisation, voir le chapitre consacré aux programmes décoratifs et statuaires des complexes cultuels érigés sous Sésostris Ier (Point 3.2.15.1.)

CATALOGUE, TYPOLOGIE ET STYLISTIQUE

C 48 **Berlin, Ägyptisches Museum** **ÄM 1205**

Buste de statue du roi agenouillé

Date inconnue

Gneiss anorthositique Ht. : 47,5 cm ; larg. : 26,5 cm ; prof. : 16 cm

Réputée provenir de Memphis, elle entre dans les collections du Musée de Berlin en 1871, ramenée d'Égypte par Heinrich Brugsch.

PM III, p. 863[100] ; *Königliche Museen zu Berlin. Ausführliches Verzeichniss der ägyptischen Altertümer, Gipsabgüsse und Papyrus*, Berlin, 1899, p. 247 (inv. 1205) ; H.G. EVERS, *Staat aus dem Stein. Denkmäler, Geschichte und Bedeutung der ägyptischen Plastik während des Mittleren Reichs* I, Munich, 1929, Tf. 45, II, p. 97-99, §641-652 ; J. VANDIER, *Manuel d'archéologie égyptienne. Tome III. Les grandes époques. La statuaire*, Paris, 1958, p. 176, 211-212, 287, 580, pl. XCIV 5 ; K.H. PRIESE, *Ägyptisches Museum. Staatliche Museen zu Berlin*, Mayence, 1991, p. 48-49, cat. 30 ; D. WILDUNG (éd.), *Ägypten 2000 v. Chr. Die Geburt des Individuums*, Munich, 2000, p. 77, 179, cat. 19 ; P. JUNGE, D. WILDUNG, *5000 Jahre Afrika Ägypten Afrika. Sammlung W. und U. Horstmann und Staatliche Museen zu Berlin*, catalogue de l'exposition créée au Kunstforum Berliner Volksbank de Berlin du 18 septembre au 30 novembre 2008, Berlin, 2008, p. 53.

Planche 37

La statue de Berlin **C 48** est brisée sous la ceinture, et la cassure part en oblique vers l'arrière de l'œuvre pour rejoindre les talons du souverain. Les deux bras sont fracturés à hauteur de la saignée des coudes. Les arêtes du *némès* sont abîmées, tandis que la tête de l'*uraeus* est manquante, tout comme le nez du pharaon. Des traces d'un colorant rouge sont visibles dans le creux des hiéroglyphes incisés sur la ceinture, le décor gravé sur la capuche de l'*uraeus* et dans les rayures du *némès*.

Le buste de Sésostris Ier conserve les restes, dans le dos, du pagne *chendjit* strié que porte le roi, pagne maintenu sur les hanches par une ceinture lisse inscrite du cartouche de Kheperkarê. Il est coiffé d'un *némès* relativement plat sur le sommet du crâne. Les rayures de la partie sommitale alternent les bandes en relief et les bandes en creux parallèles. Les rayures sur les ailes sont horizontales et non rayonnantes. Le bandeau frontal est horizontal sur le front et sur les tempes. Les cheveux du souverain sont visibles au-devant des oreilles. Un *uraeus* acéphale orne la coiffe royale. Son corps est posé sur la bordure inférieure du bandeau frontal. En haut relief, le serpent ondule sur le sommet du crâne en quatre coudes à gauche et quatre coudes à droite, le premier coude à gauche en regardant l'*uraeus* de face. La queue du serpent se fond dans les rayures du *némès*.

Les oreilles, plutôt arrondies et grandes, sont placées sur les tempes plus haut que la correction anatomique de sorte qu'elles sont sur une même ligne que les sourcils (Pl. 37C-D). Les yeux sont horizontaux et sont ceints d'un léger bourrelet plastique qui marque le trait de fard et occupe toute la hauteur des paupières supérieures. Le trait de fard se prolonge sur les tempes et s'arrête au même endroit que les sourcils. Ceux-ci sont larges sans être épais. Leur extrémité est fortement arrondie et ils sont horizontaux sur le front et à peine incurvés sur les tempes. La bouche est très étroite, sensiblement protubérante. Les lèvres sont délimitées par des arêtes qui articulent le volume des lèvres avec celui du visage. Les commissures sont enfoncées dans les joues. La ligne de partage des lèvres est horizontale. Cependant, la lèvre inférieure est plus épaisse que la lèvre supérieure, ce qui confère à la statue un léger sourire. De trois-quarts, les pommettes sont très peu marquées et le visage en général est très peu courbe. Il est davantage fait de lignes droites légèrement incurvées. De face, la statue présente un faible

[100] La référence au *LD* III, Taf. 301 (82) n'est probablement pas exacte. Peut-être confondue avec la statue C 14 (British Museum EA 44), connue depuis 1838, soit avant l'expédition de C.R. Lepsius, à la différence de la statue C 48 qui n'entre dans les collections berlinoises qu'en 1871, soit plus d'un quart de siècle après le retour de C.R. Lepsius.

prognathisme. Le cou est aussi large que la tête, et sur les côtés, en bas des tempes, il n'y a pas de distinction nette entre le cou et la tête. Le menton est placé sous la ligne horizontale des épaules. Celles-ci sont très larges par rapport à la tête, ce qui concourt à donner à la statue une impression massive.

Le corps du souverain est musclé et délicatement sculpté, en particulier la zone des pectoraux et des abdominaux. Les aréoles et les tétons sont incisés et non en relief. Ils se présentent comme deux cercles concentriques. La ligne verticale de partage des abdominaux ne remonte pas au-delà du sternum. Le nombril est finement creusé. La taille est visiblement resserrée au-dessus des hanches. La musculature des bras est visible. Le dos est un volume simple, presque plan, à peine creusé à hauteur de la colonne vertébrale. Des pieds, sur lesquels s'assied le souverain, il ne subsiste plus que les talons (Pl. 37A-B).

Cartouche de la ceinture

(→) (1) Kheperkarê

La statue devait originellement présenter le souverain agenouillé, assis sur ses talons, les bras posés sur ses cuisses. Ses deux mains tenaient probablement chacune un récipient à offrandes, peut-être des pots-*nou*[101]. La nature même du geste opéré par le roi incite à placer la statue **C 48** à proximité d'une chapelle cultuelle ou sur une voie processionnelle, même si la localisation exacte de celle-ci demeure inconnue.

[101] Voir au sujet de ce type statuaire les œuvres cataloguées par R. TEFNIN, *La statuaire d'Hatshepsout. Portrait royal et politique sous la 18ème Dynastie* (MonAeg 4), Bruxelles, 1979, p. 71-87, pl. XIX-XXII ; D. LABOURY, *La statuaire de Thoutmosis III. Essai d'interprétation d'un portrait royal dans son contexte historique* (AegLeod 5), Liège, 1998, notamment les statues C 24 – C 25, p. 128-133.

CATALOGUE, TYPOLOGIE ET STYLISTIQUE

C 49-50	**Berlin, Ägyptisches Museum**	**ÄM 7265**		
	Le Caire, Musée égyptien	**CG 384**	**JE 28825**	**SR 9000**
		RT 8-2-21-1[102]		

Paire de statues colossales de Sésostris Ier assis

Date inconnue

Granit noir

> Ht. : 187 cm ; larg. : 109,5 cm ; prof. : 145 cm (ÄM 7265)
> Ht. : 145 cm ; larg. : 97 cm ; prof. : 56 cm (CG 384)
> Ht. : 94 cm ; larg. : 86 cm ; prof. : 52 cm (buste RT 8-2-21-1)
> Ht. : 34 cm ; larg. : 110 cm ; prof. : 87 cm (socle RT 8-2-21-1)
> Ht. : 117 cm ; larg : 106 cm ; prof : 140 cm (trône RT 8-2-21-1)

Les différents fragments – hormis le buste RT 8-2-21-1 – de ces deux statues ont probablement été mis au jour en août 1825 à Tanis lors des travaux menés sur le site par J.-J. Rifaud[103]. Ils proviennent très certainement de l'enceinte du grand temple d'Amon à Tanis, là où ont été découverts le buste et le trône RT 8-2-21-1 par W.M.F. Petrie en 1883-1884[104]. Le buste CG 384 et le trône ÄM 7625 – membres d'une même statue – font très probablement partie, au même titre que d'autres œuvres de Tanis, du voyage qui ramène J.-J. Rifaud vers Alexandrie au début du printemps 1826 dans le but de les vendre au consul de France B. Drovetti. Si le trône de Berlin paraît en effet avoir transité par B. Drovetti avant d'aboutir dans les collections du roi de Prusse[105], le buste du Caire semble être resté sur les quais de la cité portuaire. Les déménagements successifs à Alexandrie des statues collectées par J.-J. Rifaud ont eu raison des deux morceaux jointifs du buste CG 384 qui furent par la suite retrouvés, l'un dans la vieille ville d'Alexandrie, l'autre près de la colonne de Pompée. Ils furent emportés pour le Musée du Caire en 1899. Les divers fragments inventoriés sous le numéro RT 8-2-21-1 arrivent au Caire à une date indéterminée entre 1884 et 1921, probablement en 1904[106]. Le socle du musée de Berlin fait l'objet, dès son entrée dans les collections, d'une importante restauration qui lui restitue la totalité du buste manquant, sur le modèle de

[102] Les trois fragments inventoriés RT 8-2-21-1 au Musée égyptien du Caire ne sont pas à identifier avec la statue JE 37482, qui est attribuée à Sésostris II et provient elle aussi de Tanis. Le *Registre temporaire* renvoie pourtant à ce numéro du *Journal d'Entrée* où il est question d'un « probable RT 8-2-21-1 ». Les vérifications effectuées au musée en mai 2008 excluent définitivement ce rapprochement.

[103] J.-J. Fiechter, citant les notes manuscrites de J.-J. Rifaud, indique que l'explorateur marseillais mit au jour le 3 août 1825 « une statue de granit gris, de position assise, de grandeur trois fois le naturel, divisée en deux parties auprès des chevilles des pieds et le fauteuil, coupé très artistiquement, sans autre offense qu'un peu au bout du nez », ainsi que « Le socle en granit gris et les côtés du trône d'un colosse ». J.-J. FIECHTER, *La moisson des dieux. La constitution des grandes collections égyptiennes, 1815-1830*, Paris, 1994, p. 235. L'historien signale que selon lui « il est difficile (…) de définir si le fragment comportant le trône et la jambe droite, à partir duquel les restaurateurs du Königliche Museen de Berlin ont reconstitué, au XIXe siècle la grande statue assise de Sésostris Ier (n° 7265), provient de l'un ou l'autre monolithe. Le premier a été ultérieurement récupéré à Tanis, où Rifaud l'avait laissé, par l'archéologue Fl. Petrie et se trouve maintenant au musée du Caire (n° 37465), en compagnie d'un torse et de divers fragments, provenant du second (C.G. 384) ». J.-J. FIECHTER, *ibidem*, note *. Il me paraît encore plus difficile de suivre les identifications que propose J.-J. Fiechter. Aucune des statues de Sésostris Ier découvertes à Tanis n'est aussi bien conservée que celle que paraît décrire J.-J. Rifaud. Une œuvre de Sésostris II telle que la statue du Caire CG 432 ou celle de Berlin ÄM 7264 – provenant également de Tanis et présentant les caractéristiques notées par J.-J. Rifaud – correspondrait plus volontiers. Par ailleurs, C 51 (JE 37465), n'est le pendant ni de C 49 (CG 384) ni de C 50 (RT 8-2-21-1) contrairement à ce que laisse sous entendre J.-J. Fiechter. Seuls le socle en granit gris et le trône cités par l'historien pourraient, le cas échéant, être identifiés avec la base RT 8-2-21-1 du Caire ou le trône ÄM 7265 de Berlin. Pour les deux statues de Sésostris II, voir notamment D. WILDUNG, *L'âge d'or de l'Égypte. Le Moyen Empire*, Fribourg, 1984, fig. 171 (CG 432) et B. FAY, *The Louvre Sphinx and Royal Sculpture from the Reign of Amenemhat II*, Mayence, 1996, pl. 75 (ÄM 7264).

[104] Le buste a été mis au jour à proximité du socle RT 8-2-21-1 qu'avait déjà signalé J.-J. Rifaud en 1825. Ce dernier est le bloc 97 du plan de W.M.F. PETRIE, *Tanis I, 1883-1884* (*MEES* 2), Londres, 1885.

[105] Très probablement à l'occasion de la vente en 1837 du colosse de Sésostris II (Berlin ÄM 7264). Voir. J. YOYOTTE, « Une statue perdue du général Pikhaâs », *Kêmi* 15 (1959), p. 65-66.

[106] Date du déménagement de nombreux vestiges de Tanis vers le musée du Caire. A. Barsanti signale en effet la présence d'une statue colossale, sans tête et en trois morceaux, réalisée dans le granit gris et d'une hauteur de 230 cm. Ce descriptif pourrait correspondre à celui des trois fragments RT 8-2-21-1 et expliquerait aussi leur numéro d'inventaire unique bien qu'appartenant de toute évidence à deux statues distinctes. Voir G. MASPERO, « Transport des gros monuments de Sân au musée du Caire », *ASAE* 5 (1904), p. 203-214, part. p. 210.

son compagnon d'exposition ÄM 7264 appartenant à Sésostris II et provenant lui aussi des travaux de J.-J. Rifaud à Tanis. Il ne sera dérestauré que récemment lors des réaménagements successifs du musée de Berlin[107].

PM IV, p. 3 (CG 384), p. 18 (ÄM 7265 et RT 8-2-21-1[108]) ; *KRI* II, p. 905, n° 364B (ÄM 7265 *partim*) ; *KRI* IV, p. 45, n° 5 (ÄM 7265 *partim*), n° 7 (RT 8-2-21-1[109]), p. 51, n° 23A (CG 384[110]) ; J.-J. RIFAUD, *Voyage en Égypte, en Nubie et lieux circonvoisins, depuis 1805 jusqu'en 1828*, pl. 123 (ÄM 7265 *partim*), 126 (CG 384 *partim*), 143 (plan de Tanis) ; J. BURTON, *Excerpta Hieroglyphica, s.l.*, 1829, pl. XL n°5 et n° 10 (ÄM 7265) ; H. BRUGSCH, *Uebersichtliche erlkaerung aegyptischer denkmaeler des koenigl. neuen museums zu Berlin*, Berlin, 1850, p. 11-13 (ÄM 7265) ; W.M.F. PETRIE, *Tanis I, 1883-1884 (MEES 2)*, Londres, 1885, p. 5, pl. II 5 a-c, XIII 3-4, plan n°97 (RT 8-2-21-1 buste et trône)[111], pl. II 8 a-b, plan n°87 (RT 8-2-21-1 socle) ; W.M.F. PETRIE, *Tanis II, Nebesheh (Am) and Defenneh (Tahpanhes) (MEES 4)*, Londres, 1888, p. 16 (RT 8-2-21-1 socle et trône); *Königliche Museen zu Berlin. Ausführliches Verzeichniss der ägyptischen Altertümer, Gipsabgüsse und Papyrus*, Berlin, 1899, p. 78-79 (inv. 7265) ; G. ROEDER : *Aegyptische Inschriften aus den königlichen Museen zu Berlin, I : Inschriften von der ältesten Zeit bis zum Ende der Hyksoszeit*, Leipzig, 1913, p. 141-143, 269 (ÄM 7265) ; G. ROEDER : *Aegyptische Inschriften aus den königlichen Museen zu Berlin, II : Inschriften den Neuen Reichs : Statuen, Stelen und Reliefs*, Leipzig, 1913, p. 19-22 (ÄM 7265) ; L. BORCHARDT, *Statuen und Statuetten von Königen und Privatleuten (CGC, n° 1-1294)* II, Berlin, 1925, p. 3-4, Bl. 60 (CG 384) ; H.G. EVERS, *Staat aus dem Stein. Denkmäler, Geschichte und Bedeutung der ägyptischen Plastik während des Mittleren Reichs* I, Munich, 1929, Tf. 36 (CG 384), 39 (RT 8-2-21-1 buste), 41 (ÄM 7265) ; E.P. UPHILL, *The Temples of Per-Ramesses*, Warminster, 1984, p. 22-23, 139 (T 51-53) (ÄM 7265 et RT 8-2-21-1)[112]; H. SOUROUZIAN, *Les monuments du roi Merenptah (SDAIK 22)*, Mayence, 1989, p. 93 n° 44a (CG 384) n° 44b, pl. 7b (ÄM 7265), p. 94 n° 45-46 (RT 8-2-21-1)[113] ; H. SOUROUZIAN, « Seth fils de Nout et Seth d'Avaris dans la statuaire royale ramesside », dans E. CZERNY *et alii* (éd.), *Timelines. Studies in Honour of Manfred Bietak* I (*OLA* 149), Leuven, 2006, p. 348, n° 17-18 (RT 8-2-21-1 et ÄM 7265)[114].

Planches 38-40

La statue **C 49** regroupe les fragments ÄM 7265 du Musée de Berlin (pour le trône)(Pl. 38C-D), et RT 8-2-21-1 (pour le socle sous les pieds du souverain) (Pl. 39A) et CG 384 (pour le buste de Sésostris Ier)(Pl. 38A-B) conservés au Musée égyptien du Caire. La statue **C 50** est composée des fragments d'un trône et d'un buste répertoriés sous l'unique numéro RT 8-2-21-1 au Musée du Caire (Pl. 40A-B).

[107] Voir, à titre d'exemple, la photographie publiée par K.H. PRIESE, *Ägyptisches Museum. Staatliche Museen zu Berlin*, Mayence, 1991, p. xii (colosse de droite). Je remercie ici Claudia Saczecki de m'avoir procuré une copie numérique des clichés de la statue de Sésostris Ier avant sa dérestauration.

[108] Erronément identifiée avec JE 37482, colosse en granit noir de Sésostris II, également originaire de Tanis. Voir ci-dessus.

[109] Erronément identifiée avec JE 37482. Voir ci-dessus. La transcription des hiéroglyphes et la traduction du texte considèrent comme une suite le socle de C 49 et le trône de C 50 (parce qu'enregistrés sous le même numéro RT 8-2-21-1). Les textes sont replacés dans le bon ordre ci-dessous.

[110] Déjà signalé dans *KRI* IV, p. 46, n° 8, sans comprendre que le buste fragmentaire illustré par J.-J. Rifaud est la partie inférieure droite du buste CG 384.

[111] Attribués à Amenemhat II. Le trône est ensuite identifié à Sésostris Ier, concomitamment au socle, par F.Ll. Griffith, dans W.M.F. PETRIE, *Tanis II, Nebesheh (Am) and Defenneh (Tahpanhes) (MEES 4)*, Londres, 1888, p. 16.

[112] Le trône ÄM 7265 est improprement désigné « companion to T 50 », c'est-à-dire la statue de Sésostris Ier du Musée du Caire JE 37465. Les entrées T 52 et T 53 correspondent respectivement à la base et au trône enregistrés sous le numéro RT 8-2-21-1. Le trône est malencontreusement identifié à la statue de Sésostris II JE 37482. Voir ci-dessus.

[113] Le buste (Dok. 45) est identifié avec la statue de Sésostris II JE 37482. Il s'agit d'une erreur. Voir ci-dessus. Le socle (Dok. 46) est localisé dans les sous-sols du musée du Caire. Les trois fragments inventoriés RT 8-2-21-1 sont en fait conservés dans les jardins à l'est du musée.

[114] La statue n° 17 est composée, selon l'auteur, du torse Caire JE 37482 et du trône Berlin ÄM 7265 ; la statue n° 18 est quant à elle un assemblage des trône et base Caire JE 37482 et SR 312. Cependant, l'association de la statue JE 37482 et des vestiges RT 8-2-21-1 est erronée (voir ci-dessus), tandis que les assemblages des différentes pièces est à revoir comme je vais le démontrer ci-dessous. Le buste Caire CG 384 n'est pas repris par H. Sourouzian qui l'associe plus volontiers avec la base Caire CG 538. Pour un commentaire sur cette dernière pièce et l'impossibilité de ce rapprochement, voir le présent catalogue à l'entrée P 7.

La statue **C 49**, bien qu'en trois parties non rassemblées, est globalement bien conservée (Pl. 39B-C). L'œuvre est brisée verticalement à hauteur des pieds, juste devant les malléoles de la jambe droite tandis que le mollet gauche est intégralement manquant et la cuisse gauche sérieusement abîmée. Sur le socle, les pieds ont été arasés et ils ne subsistent plus qu'à l'état de moignons informes dont on distingue à peine le contour des orteils. Le buste est séparé du trône par une cassure horizontale située juste au-dessus du nombril. Le bras droit est brisé à mi-biceps et, de la main droite, seul le linge plissé qu'elle tenait est encore visible sur le pagne. Le bras gauche est lui entièrement perdu sous l'épaule. Plusieurs éclats affectent l'œuvre. Ainsi, la barbe postiche et le nez du souverain ont été ôtés, la tête de l'*uraeus* est cassée, le sommet des oreilles et les arêtes du *némès* sont endommagés. La partie antérieure droite du trône où prend place la colonne de texte est partiellement perdue. Un éclat oblitère le texte de la partie antérieure gauche du trône. Le dossier du siège est altéré. L'angle antérieur droit du socle est perdu, et ses arêtes sont irrégulières. Le buste est composé de deux fragments jointifs. Leur cassure part de la base du cou, à droite, et aboutit sous le pectoral gauche.

La statue **C 50** est plus détériorée (Pl. 40C-D). Le socle de la statue a été enlevé à l'aplomb de la face antérieure du trône. Le trône est brisé en oblique depuis le genou gauche à l'avant jusqu'à mi-hauteur du siège à l'arrière. Toute la partie sommitale du panneau latéral droit ainsi que la jambe droite (cuisse et mollet) sont perdues. L'angle antérieur droit du trône est lui aussi lacunaire. La jambe gauche est à peine mieux conservée, avec le tronçon de cuisse sur lequel repose la main gauche du souverain, et la moitié supérieure du mollet. Le panneau latéral gauche du siège est fracturé. Seul un tronçon de la colonne de hiéroglyphes est encore préservé sur la partie gauche de la face du trône royal. Le buste, qui ne se raccorde pas au corps, est brisé sous le nombril, à l'horizontale, mais laisse voir dans le dos le haut du pagne *chendjit* et la ceinture lisse qui le retient. Le bras gauche et l'épaule gauche ont été arrachés et seul le tenon courant le long des côtes est visible en négatif. Le bras droit est brisé sous l'aisselle, la cassure ayant emporté une partie de l'épaule. Le buste est acéphale et les pattes du *némès* sont partiellement arasées.

Les deux statues **C 49** et **C 50** représentaient le souverain coiffé d'un *némès* rayé d'un motif constitué de trois largeurs de rayures alternativement en creux et en relief (Pl. 58D). Sur les pattes retombant sur le haut de la poitrine, les stries sont uniformément resserrées. Les traits du visage et l'*uraeus* surmontant le *némès* ne sont plus observables que sur la statue **C 49**. Le bandeau frontal du *némès* est lisse et laisse voir les cheveux du souverain sur les tempes. L'*uraeus*, martelé, ondule sur le sommet de la coiffe, trois fois sur la gauche et trois fois sur la droite, avec une première onde sur la droite lorsque l'on regarde l'*uraeus* de face. La tête est massive et plutôt arrondie voire carrée (Pl. 38A-B). Les yeux du roi sont horizontaux et très ouverts. Les canthi internes sont marqués et le contour des yeux est souligné par le retrait net du globe oculaire par rapport au plan des paupières. Un trait de fard en relief prolonge les yeux sur les tempes. Les sourcils sont également en relief, avec une très faible arête centrale. Leur contour est horizontal sur le front puis incurvé sur les tempes en suivant la ligne de coiffure du bandeau du *némès*. Le nez est arraché, mais les narines étaient encadrées par deux rides prononcées. Les lèvres de la bouche sont érodées mais ne présentent assurément pas d'ourlet délimitant leur contour. Les commissures sont très abaissées et la ligne de séparation des lèvres est ondulée. De profil, la lèvre supérieure est très avancée par rapport à la lèvre inférieure. L'impression du visage est de ce fait maussade et peu avenante. Les pommettes sont saillantes lorsqu'observées de trois-quarts. Elles s'articulent aux yeux par un plan vertical (paupières inférieures) et un important ressaut vers l'avant qui est la saillance des pommettes. Les attaches de la barbe postiche sont également en relief sur la mandibule.

Les deux statues **C 49** et **C 50** portent un collier autour du cou, fait d'un fil de suspension et de diverses perles tubulaires espacées (Pl. 59C). Un pendentif en forme de coquillage unique y est fixé et repose entre les pectoraux. Les masses musculaires du buste sont bien indiquées, particulièrement dans le dos autour des omoplates. Les deltoïdes et les pectoraux sont saillants, ces derniers étant pourvus de larges tétons sculptés en forme de bouton plat. Les abdominaux sont marqués, de même que la ligne verticale en creux qui sépare les masses de l'abdomen. Le cou est lui aussi très travaillé, avec un muscle oblique partant des oreilles et revenant vers les clavicules.

Le roi est vêtu d'un pagne *chendjit* strié, maintenu sur les hanches par une ceinture lisse. Le cartouche au nom de Kheperkarê sur le trône de Berlin (**C 49**) est très endommagé mais l'identification du nom est assurée. Une queue de taureau postiche est fixée dans le dos du souverain. Elle est visible sur les deux

bustes et les deux trônes, mais n'est pas placée au même endroit. Sur **C 49**, elle est figurée, en relief et finement parcourue de stries verticales ondulantes, à la droite de la jambe droite (Pl. 39B-C), tandis que sur **C 50** elle est lisse et surgit entre les deux mollets, au centre du trône (Pl. 40C-D). Le roi avait les deux mains posées sur les cuisses, la main gauche à plat, la main droite refermée sur un morceau d'étoffe plissé. La forme du trône n'est nettement observable que sur l'exemplaire de Berlin (ÄM 7265). Le trône cubique à dossier bas présente une assise non pas horizontale mais légèrement inclinée vers l'avant, de sorte que l'arrière du siège est plus haut que l'avant. L'angle formé par l'assise et la face antérieure est arrondi et non marqué par une arête. Les genoux et les mollets de **C 49** et **C 50** sont très sculptés, avec un rendu géométrisé et puissant des muscles. Les pieds nus de **C 49** reposent sur une représentation gravée des Neuf Arcs, avec la corde dirigée vers l'arrière du trône et le bois vers l'avant de la statue.

Les panneaux latéraux des trônes sont ornés d'une représentation en relief dans le creux du *sema-taouy* réalisé par deux génies nilotiques (Pl. 38C ; 40D). Chaque scène est encadrée par une frise de « triglyphes et métopes » incisée. Les génies sont associés à la Haute ou la Basse Égypte, tant par la plante – lys ou papyrus – qu'ils nouent autour du signe *sema* que par la coiffe qui surmonte leur perruque. Les génies de Haute Égypte sont placés vers l'arrière du trône, tandis que les génies de Basse Égypte sont représentés vers l'avant du trône. Les perruques sont striées, longues et retombent dans le dos des génies. Ils portent une barbe divine recourbée avec des bandes d'attache en relief sur les joues. Ventripotents, ils ne sont vêtus que d'une simple ceinture nouée à trois pans tombant entre les cuisses. Ils posent un pied sur la base du signe *sema* et nouent les plantes héraldiques de Haute et Basse Égypte en ramenant une main contre la poitrine et l'autre contre le nœud réalisé. Leur musculature est finement rendue, de façon géométrisée, à l'instar de celle du souverain.

Les deux statues **C 49** et **C 50** ont été usurpées par Merenptah et partiellement réinscrites à ses noms et titres[115]. Elles portent ainsi toutes deux sur la poitrine un grand cartouche au nom du souverain de la 19ème dynastie, cartouche encadré de deux *uraei* coiffés du disque solaire (Pl. 38A ; 40A). Le cartouche est lui aussi surmonté d'un disque solaire. L'amulette en forme de coquillage a, à cet effet, été récupérée pour former le disque solaire du cartouche royal de Merenptah, soit en l'arasant (**C 50**) soit en conservant son volume (**C 49**). Un deuxième cartouche a été gravé sur l'épaule droite. Un troisième figurait peut-être sur l'épaule gauche.

Le trône de **C 49** possède, sur la face supérieure de son socle au-devant des pieds, une ligne de hiéroglyphes inscrite pour Sésostris Ier, mais dont seul le cartouche a été visiblement remplacé. En outre, une ligne de texte, sur l'épaisseur du socle, a été gravée durant le règne de Merenptah sur la face antérieure et latérale gauche du trône (mais pas sur la face droite)[116]. Les inscriptions figurant le long des jambes de Sésostris Ier ne semblent pas avoir été récupérées outre la surimposition du cartouche de Merenptah[117]. Le dossier et le panneau dorsal du trône ont, quant à eux, été entièrement gravés d'une scène d'offrande mettant en présence le roi Merenptah et le dieu Seth[118] (Pl. 38D). Le dossier accueille six colonnes de texte notant la titulature du souverain du Nouvel Empire. Le panneau dorsal représente Merenptah, coiffé de la tresse dite « de l'enfance » et d'un *uraeus* frontal, et vêtu d'un long vêtement couvrant le buste et les jambes. Il procède à une libation à l'aide d'un vase *hes* et à un encensement devant une petite table d'offrandes portant un vase *nemset*. Face à lui, à droite de la composition, figure le dieu Seth coiffé d'une couronne appointée ceinte d'un double *uraeus* frontal et du sommet de laquelle retombe un trait incisé dans le dos (?). Vêtu d'un pagne court, il tient dans sa main gauche un signe *ankh* et dans sa main droite le sceptre *ouas*. La scène constitue un parallèle à celle ornant le panneau dorsal de la statue **C 51** (JE 37465) également usurpée par Merenptah et découverte à Tanis.

[115] Pour un commentaire sur l'usurpation des statues voir notamment H. Sourouzian, *Les monuments du roi Merenptah* (*SDAIK* 22), Mayence, 1989, p. 92-96.

[116] C'est cette particularité qui permet de rapprocher le socle RT 8-2-21-1 du trône ÄM 7265 plutôt que du trône RT 8-2-21-1 qui lui présente une inscription de Merenptah sur les deux flancs.

[117] Les textes sont inscrits en une seule colonne délimitée de part et d'autre par un sceptre *ouas*, en haut par le signe du ciel et en bas par le signe de la terre. Sur le trône ÄM 7265 du musée de Berlin, les deux textes figurant le long des jambes sont placés, en outre, sur une bande en relief par rapport à l'assise et à la face antérieure du siège.

[118] Pour un commentaire sur l'identification du Merenptah – roi ou fils homonyme du roi – voir notamment H. Sourouzian, *op. cit.*, p. 22-24, part. p. 24 et fig. 8, pl. 7b.

Le trône de **C 50** est, quant à lui, réinscrit d'une titulature de Merenptah sur le pourtour de la base, en deux frises complémentaires partant du centre de la face antérieure (perdue) jusqu'au centre de la face postérieure. Le dossier est gravé d'une ligne au nom du souverain de la 19ème dynastie, et le panneau dorsal de six colonnes notant la titulature de Merenptah.

Les textes de la statue **C 49** sont les suivants :

Ceinture du pagne

(→) (1) [Kheperka]rê

Sur le trône, le long de la jambe gauche

(↓→) (2) L'Horus [Ankh-]mesout, Celui des Deux Maîtresses Ankh-mesout, l'Horus d'Or Ankh-mesout, le Roi de Haute et Basse Égypte [Kheper]ka[rê], le Fils de Rê Merenptah-Hetephermaât, aimé d'Anubis Qui-est-dans-Ipet-sout[119], le Maître du ciel, doué de vie, stabilité et pouvoir comme Rê éternellement.

Sur le trône, le long de la jambe droite

(←↓) (3) L'Horus Ankh-mesout, Celui des Deux Maîtresses Ankh-mesout, l'Horus d'Or Ankh-mesout, le Roi de Haute et Basse Égypte [Kheperkarê], [le Fils de Rê] Baenrê-mery[amon], [ai]mé d'Anubis Qui-est-dans-Ipet-[sout], le Maître du ciel, [doué] de vie, stabilité et pouvoir comme Rê éternellement.

Sur le socle, face supérieure

(→) (4) L'Horus Ankh-mesout, le dieu parfait, le Maître de l'accomplissement du rituel, le Roi de Haute et Basse Égypte Merenptah-Hetephermaât, aimé d'Osiris Maître de Ankh-Taouy.

Sur le socle, frise sur la gauche du socle

[119] G. Roeder signale que la lecture est une version plus récente (sous Merenptah ?) d'un texte original qui mentionnait , « aimé d'Anubis Qui-est-dans-toutes-ses-places ». G. ROEDER *Aegyptische Inschriften aus den königlichen Museen zu Berlin, I : Inschriften von der ältesten Zeit bis zum Ende der Hyksoszeit*, Leipzig, 1913, p. 269. Il est probable que cette correction doive s'appliquer à toutes les occurrences.

(←) (5) Vive l'Horus Taureau puissant Haaemmaât, le Roi de Haute et Basse Égypte, le Maître du Double Pays Baenrê-merynetjer[ou], le Fils de Rê, le Maître des apparitions Merenptah-Hetephermaât, aimé de Seth Maître de Hout-ouaret.

Sur le socle, frise sur la droite du socle

(→) (6) Vive l'Horus Taureau puissant […] (inachevé).

Panneaux latéraux du trône[120]

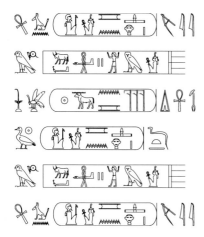

(↓→)(←↓) (7) Paroles dites : « Je te donne toute vie, stabilité, pouvoir, (8) toute santé, toute joie (9) comme Rê éternellement ». (10) Il donne vie et pouvoir.

Dossier du trône

(←↓)(↓→) (11-12) L'Horus Taureau puissant Haaemmaât, (↓→) (13) le Roi de Haute et Basse Égypte Baenrê-merynetjerou, (←↓) (14) le Fils de Rê Merenptah-Hetephermaât, (←↓) (15-16) aimé de Seth de Merenptah-Hetephermaât, (↓→) (13) doué de vie (←↓) (14) éternellement.

Panneau dorsal du trône : Merenptah

[120] Les textes sont identiques pour les quatre génies nilotiques. Sur le panneau de droite, le signe de la corbeille, dans l'expression *di.n.i n.k*, est inversé, avec les anses placées du côté du signe *sema*. Les génies de Basse Égypte présentent la formule *di.f ʿnḫ wꜣs* avec le signe du bras tenant un pain conique.

(↓→) (17) Son favori qu'il aime, son fils (18) qu'il aime. Apaiser son cœur (sic) par (19) le fils du roi, (20) le prince, le scribe royal, le responsable des troupes en chef, le fils du roi Merenptah, proclamé juste.

Panneau dorsal du trône : Seth

(←↓) (21) Seth, grand dieu, Maître du ciel.

Sur la poitrine

(↓→) (22) Merenptah-Hetephermaât

Sur l'épaule droite

(↓→) (23) Baenrê-meryamon

Les textes de la statue **C 50** sont les suivants :

Sur le trône, le long de la jambe gauche

(↓→) (1) […] dans-[Ipet]-sout, le Maître du ciel, doué de vie, stabilité et pouvoir comme [Rê] [éternelle]ment.

Sur le socle, frise sur la gauche du socle

(←) (2) […] aimé de [Set]h, Maître de Hout-ouaret, doué de vie, stabilité et pouvoir, comme Rê éternellement.

Sur le socle, frise sur la droite du socle

(→) (3) […] Merenptah-Hetephermaât, aimé de Seth, grand de puissance, le grand dieu (sic), doué de vie, stabilité et pouvoir comme Rê éternellement.

Panneaux latéraux du trône

(↓→) (4) Paroles dites : « Je te donne, toute vie, stabilité, pouvoir, toute santé, (5) toute joie, comme Rê éternellement ». (6) Il donne vie et pouvoir.

Dossier du trône

(←) (7) Vive [le Maître] des apparitions Ba[enrê-mery… ?].
(→) (8) Vive le Maître du Double Pays [Meren]ptah-[Hetepermaât]

Panneau dorsal du trône

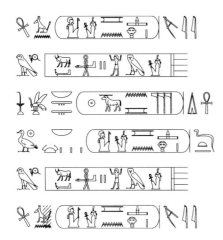

(←↓)(↓→) (9-10) L'Horus Taureau puissant Haaemmaât, (↓→) (11) le Roi de Haute et Basse Égypte, le Maître du Double Pays Baenrê-merynetjerou, (←↓) (12) le Fils de Rê, le Maître des apparitions Merenptah-Hetephermaât, (↓→) (13-14) aimé de Seth de Merenptah-Hetephermaât, (↓→) (11) doué de vie (←↓) (12) éternellement.

Sur la poitrine

(↓→) (15) Baenrê-merynetjerou

Sur l'épaule droite

(\downarrow \rightarrow) (16) Baen[rê-mery… ?]

Si nous n'avons pas d'informations précises sur la localisation des découvertes effectuées par J.-J. Rifaud, W.M.F. Petrie a, quant à lui, relevé l'emplacement de vestiges statuaires qu'il a mis au jour. Le socle RT 8-2-21-1 appartenant à la statue **C 49** provient du secteur du troisième pylône du temple d'Amon à Tanis, au nord de l'axe processionnel pénétrant dans le sanctuaire[121]. Le buste RT 8-2-21-1 de la statue **C 50** a été découvert dans cette même zone, mais au sud de l'axe du temple, tout comme les restes de la statue **C 51** un peu plus au sud par rapport à **C 50**[122]. Cette répartition des deux statues de Sésostris Ier de part et d'autre d'un axe processionnel correspond très certainement à leur disposition originelle avant leur usurpation par Merenptah, et *a fortiori* leur déménagement à Tanis lors de la Troisième Période Intermédiaire. L'édifice de Sésostris Ier et la localisation de celui-ci ne sont malheureusement pas connus. Une origine memphite[123] ou héliopolitaine n'est pas à exclure. Les deux statues devaient présenter des proportions impressionnantes, avec une taille assise évaluée à 280 cm de la plante des pieds à la ligne de coiffure sur le front, auxquels viennent s'ajouter les 34 cm de l'épaisseur du socle.

[121] W.M.F. Petrie, *Tanis I, 1883-1884* (*MEES* 2), Londres, 1885, plan II n° 87.

[122] W.M.F. Petrie, *ibidem*, n° 97 (C 50) et n° 101 (C 51).

[123] En particulier si la mention de Osiris Maître de Ankh-Taouy (peut-être pour « Osiris dans Ankh-Taouy ») sur le socle de C 49 n'est pas un palimpseste datant du règne de Merenptah.

C 51 Le Caire, Musée égyptien JE 37465 SR 11161

Statue colossale de Sésostris Ier assis

Date inconnue

Granit noir Ht. : 344 cm ; larg. : 116,5 cm ; prof. : 149 cm

La statue a été mise au jour à Tanis par A. Mariette en 1860, puis dégagée à nouveau par W.M.F. Petrie en 1883-1884 dans le secteur situé à proximité du troisième pylône du grand temple d'Amon. Elle fait partie du convoi organisé par A. Barsanti en 1904 pour amener au musée du Caire les œuvres statuaires découvertes sur le site au cours des décennies précédentes. Elle y parvient le 21 juillet de cette année. Plusieurs fragments complétant l'œuvre ont été découverts par P. Montet en 1934 sous l'obélisque n° VIII du grand temple d'Amon. Ils ont été réintégrés à la statue la même année.

PM IV, p. 18 ; KRI II, p. 902-903, n° 361 (partim) ; KRI IV, p. 45, n° 6 (partim) ; A. MARIETTE, « Deuxième Lettre de M. A. Mariette à M. le vicomte De Rougé », RevArch 5 (1861), p. 297-298 ; W.M.F. PETRIE, Tanis I, 1883-1884 (MEES 2), Londres, 1885, p. 5, pl. I 4 a-d, XIII 2, plan n° 101 ; W.M.F. PETRIE, Tanis II, Nebesheh (Am) and Defenneh (Tahpanhes) (MEES 4), Londres, 1888, p. 16 ; G. MASPERO, « Transport des gros monuments de Sân au Musée du Caire », ASAE 5 (1904), p. 203-214 ; G. MASPERO : Guide du visiteur au Musée du Caire, Le Caire, 1912, p. 164, n° 625 ; H.G. EVERS, Staat aus dem Stein. Denkmäler, Geschichte und Bedeutung der ägyptischen Plastik während des Mittleren Reichs I, Munich, 1929, Tf. 37-38 ; P. MONTET, « Les obélisques de Ramsès II », Kêmi 5 (1937), p. 110-111 ; G. GOYON, « Trouvaille à Tanis de fragments appartenant à la statue de Sanousrit Ier, n° 634 du musée du Caire », ASAE 37 (1937), p. 81-84, pl. I-III ; E.P. UPHILL, The Temples of Per-Ramesses, Warminster, 1984, p. 21-22, 139, T 50 ; H. SOUROUZIAN : « Standing royal colossi of the Middle Kingdom reused by Ramesses II », MDAIK 44 (1988), Taf. 75 ; H. SOUROUZIAN, Les monuments du roi Merenptah (SDAIK 22), Mayence, 1989, p. 93 n° 43 ; H. SOUROUZIAN, « Seth fils de Nout et Seth d'Avaris dans la statuaire royale ramesside », dans E. CZERNY et alii (éd.), Timelines. Studies in Honour of Manfred Bietak I (OLA 149), Leuven, 2006, p. 348, n° 16.

Planche 41

La statue **C 51** de Sésostris Ier est composée de nombreux fragments de tailles diverses. L'état actuel de la statue est, de l'avis de G. Goyon[124], le résultat de la chute de l'obélisque n° VIII sur l'œuvre comme tendraient à le prouver les multiples éclats trouvés sous les tronçons de cet obélisque. Plusieurs fractures lacèrent l'œuvre, notamment à hauteur du diaphragme et sous le nombril. Une d'entre elles a arraché la jambe gauche. De multiples fragments de petite taille ont été replacés sur l'arête supérieure et antérieure droite du trône ainsi que sur le pagne. La statue est brisée à l'aplomb de la face antérieure du trône, emportant la totalité du socle sur lequel reposaient les pieds ainsi que la moitié inférieure des jambes. Les deux angles postérieurs inférieurs du trône sont perdus en grande partie, tant et si bien que plus de la moitié du panneau latéral droit est manquante de même que les trois-quarts de celui de gauche. Le dossier du trône est abîmé et l'arête supérieure et antérieure droite très fragmentaire. La jambe droite a perdu une quantité non négligeable de son volume. Le bras droit est totalement arraché de même que l'épaule. Le bras gauche est brisé juste au-dessus de la saignée du coude. Au-delà, seule la main gauche posée sur le pagne est conservée. Le sommet de la couronne blanche est perdu. Le pilier dorsal est dégradé sur son pourtour. La surface de la statue a disparu sur le buste et le ventre. Les oreilles et la face ont également souffert.

[124] G. GOYON, « Trouvaille à Tanis de fragments appartenant à la statue de Sanousrit Ier, n° 634 du musée du Caire », ASAE 37 (1937), p. 81-82. Voir également P. MONTET, « Les obélisques de Ramsès II », Kêmi 5 (1937), p. 110.

L'œuvre figure le pharaon Sésostris Ier, assis sur un trône cubique dont l'assise n'est pas strictement plane mais plutôt penchée vers l'avant. La rencontre entre l'assise et la face antérieure du trône est arrondie et non en arête. Un dossier bas complète le siège. Un pilier dorsal assure la stabilité de l'œuvre. Sa forme est pyramidale pour demeurer invisible de face. Le roi porte la couronne blanche de Haute Égypte dépourvue d'*uraeus* frontal. Les pattes de la couronne reviennent au-devant des oreilles. La face du souverain est globalement puissante, presque carrée. Les yeux sont horizontaux, avec les canthi internes et externes placés sur une même ligne. Ils sont très bombés du fait d'une paupière supérieure très arquée. Un mince bourrelet marque les cils de la paupière supérieure. Un trait de fard en relief prolonge les yeux sur les tempes. Les sourcils, également en relief, sont horizontaux sur le front puis suivent la délinéation des yeux et de la couronne sur les tempes. Les iris semblent avoir fait l'objet d'un traitement particulier pour les faire ressortir. La racine du nez est très nettement articulée au front, avec une ride horizontale. L'extrémité du nez est brisée. Le contour de la bouche est nettement observable par l'arête marquée qui ceint les lèvres. Le philtrum et l'arc de cupidon sont visibles. Les commissures des lèvres sont enfoncées, d'autant plus que les lèvres sont proéminentes, en particulier la lèvre supérieure. La bouche est légèrement souriante. De trois-quarts, les pommettes sont nettement marquées, avec un contraste entre le volume des yeux, le creux à hauteur de la paupière inférieure et le bombement des pommettes. La barbe postiche trapézoïdale est fixée par des attaches en relief se branchant sur les pattes de la couronne blanche. La barbe présente une surface ondulée horizontalement, mais aucun poil n'est incisé.

La statue **C 51** est vêtue d'un pagne *chendjit* retenu sur les hanches par une ceinture. Le pagne est strié et une queue postiche de taureau est fixée dans son dos. La queue est représentée entre les deux jambes, comme émergeant du trône, tout comme pour la statue **C 50**. Le tronçon supérieur de la queue est rayé horizontalement avec un motif imitant des anneaux. Le toupet est strié verticalement de fins poils ondulants. La musculature de la statue est très puissante et marquée, en particulier les deltoïdes et les attaches des muscles autour du genou. Les mollets sont très stylisés.

Les panneaux latéraux du trône sont ornés d'une représentation du *sema-taouy* opéré par deux génies nilotiques. Bien que les scènes soient très endommagées, il est néanmoins encore possible de déterminer que les génies associés à la Haute Égypte et nouant le lys figurent à l'arrière du trône alors que les génies représentant la Basse Égypte sont placés vers l'avant du siège. Seuls les génies de Basse Égypte sont encore conservés, presque intégralement sur le panneau de droite, mais il ne reste guère qu'un buste et une coiffe sur le panneau de gauche. Les génies sont ventripotents et nus, portant pour unique vêtement une ceinture à trois pans retombant entre les cuisses. Ils portent une longue perruque striée retombant dans le dos. Sur celle-ci, repose la représentation d'un fourré de papyrus (et probablement de lys pour les génies de Haute Égypte désormais perdus). Une barbe postiche divine recourbée lisse est fixée au menton. Les bandes d'attache de la barbe sont en relief. Un large collier *ousekh* à plusieurs rangs ainsi que des bracelets décorés complètent la panoplie des génies. Ils procèdent au *sema-taouy* en posant un pied sur la base du signe *sema* et nouent les plantes héraldiques en ramenant une main contre la poitrine et l'autre à hauteur du genou. Le décor, réalisé en relief dans le creux, est cerné par une frise incisée de « métopes et triglyphes ».

La statue **C 51** a par la suite été usurpée par Merenptah qui a fait inscrire une partie de ses noms et titres, sans que les inscriptions originales n'en soient affectées, à tout le moins sur les tronçons conservés[125]. Un cartouche au nom du souverain de la 19ème dynastie a été gravé sur l'épaule gauche de Sésostris Ier, ainsi que probablement sur l'épaule droite. Le pilier dorsal accueille une colonne de texte au nom de Merenptah tandis que deux lignes horizontales ont été rédigées sur le dossier du trône. Le panneau dorsal est recouvert d'une scène de libation et d'encensement du dieu Seth réalisée par Merenptah[126]. Le prince royal n'est représenté que par le haut des épaules, ses deux mains et sa tête. Le reste est perdu avec l'angle du trône. Il est coiffé de la tresse dite « de l'enfance » et d'un *uraeus* sur le front. Une barbe courte orne son menton. Il est vêtu d'une longue tunique. Il présente dans sa main gauche un long encensoir et procède à la libation avec un vase *hes* tenu dans sa main droite. Une table d'offrandes chargée de nombreux produits est présentée au dieu. Deux jarres sur support sont placées sous la table. Le

[125] Pour un commentaire sur l'usurpation des statues voir notamment H. SOUROUZIAN, *Les monuments du roi Merenptah* (*SDAIK* 22), Mayence, 1989, p. 92-96.

[126] Pour un commentaire sur l'identification du Merenptah – roi ou fils du roi du même nom – voir notamment H. SOUROUZIAN, *op. cit.*, p. 22-24, part. p. 24 et fig. 8, pl. 7b.

dieu Seth porte une couronne appointée dont la forme est largement oblitérée par la cassure du panneau dorsal à cet endroit. À moins qu'il ne s'agisse d'un éclat, le dieu porte lui aussi une barbe courte au menton. Il tient dans sa main gauche un grand sceptre *ouas*.

Les textes de la statue **C 51** disent :

Sur le trône, le long de la jambe gauche[127]

(↓→) (1) [Le die]u [par]fait, le Maître de la joie, le Roi de Haute et Basse Égypte Kheperkarê, le Fils de Rê [Sésostris], aimé d'Anubis Qui-est-à-la-tête-de-sa-colline, doué de vie comme Rê éternellement.

Sur le trône, le long de la jambe droite

(←↓) (2) [Le dieu parfait, le Maître de la joie, le Roi de Haute et Basse Égypte] Kheperkarê, le Fils de Rê Sésostris, aimé [d'Anub]is [Qui-est-à-la-tê]te-de-sa-colline, doué de vie comme Rê éternellement.

Panneau à la gauche du trône : génie de Basse Égypte[128]

(↓→) (3) Paroles dites : « Je te donne vie, pouvoir et [toute] chose (4) bonne qui est dans Ta-mehou ». Puisses-tu vivre éternellement.

Panneau à la droite du trône : génie de Basse Égypte

(←↓) (5) [Paroles dites : « Je] te [donne] toute vie et pouvoir, toute chose (6) [bonne qui est dans Ta-meh]ou ». Puisses-tu vivre éternellement.

Panneau à la droite du trône : génie de Haute Égypte

(↓→) (7) [Paroles dites : « Je] te [donne] toute vie et pouvoir, toute chose (8) [bonne qui est dans…] ». Puisses-tu vivre éternellement.

[127] Les bandeaux de texte inscrits le long des jambes sont encadrés par deux sceptres *ouas*, le signe du ciel et le signe de la terre.
[128] Le texte relatif au génie de Haute Égypte est presque intégralement perdu. Il n'en subsiste que l'entame « Paroles dites, je (…) ».

Pilier dorsal de la statue

(←↓) (9) [Le Roi de Haute et Basse Égypte], le Maître du Double Pays Baenrê-merynetjerou, le Fils de Rê Maître des apparitions Merenptah-Hetephermaât, aimé de Seth, grand de puissance, éternellement.

Dossier du trône

(←) (10) [… sur les trônes] de Geb, son héritier, Celui-qui-est-le-prééminent-du-Double-Pays, Qui est à la tête des (11) […] et des *Rekhyt*, le Dirigeant du Double Pays, le scribe royal, le responsable des troupes en chef, le fils du roi, Merenptah, proclamé juste.

Panneau dorsal du trône : Merenptah

(←↓) (12) Son favori qu'il aime, (13) le Prince, Celui-qui-est-à-la-tête-(14)-du-Double-Pays, le scribe royal, (15) le responsable des vivres, le responsable des troupes, (16) le fils du roi, Merenptah, proclamé juste.

Panneau dorsal du trône : Seth

(↓→) (17) Seth, grand de puissance.

Panneau dorsal du trône : légende

(←) (18) Accomplir l'encensement et la libation

Sur l'épaule gauche

(←↓) (19) Merenptah-Hetephermaât

La statue **C 51** de Sésostris Ier provient du secteur du troisième pylône du grand temple d'Amon à Tanis. Elle se tenait au sud de l'axe processionnel, légèrement au sud de la statue **C 50**. Sa localisation préalable à son usurpation par Merenptah et, *a fortiori* avant son déménagement à Tanis lors de la Troisième Période Intermédiaire, est inconnue. Tout comme les statues **C 49** et **C 50**, une origine memphite ou héliopolitaine n'est pas exclue. Elle faisait peut-être partie d'une paire dont le binôme est actuellement perdu ou non identifié comme tel. Un emplacement à proximité d'une porte monumentale ou sur un axe de passage est très probable.

146 ARTS ET POLITIQUE SOUS SÉSOSTRIS Ier

2.1.3. Les statues attribuées à Sésostris Ier sur la base de leur style ou de leur contexte archéologique

A 1 Éléphantine **El. K 3700**

 Tête royale

 Date inconnue ; peut-être autour de l'an 18[129]

 Stuc Ht. : 8,7 cm

Mise au jour dans le coffrage de fondation du temple de Satet appartenant à l'époque ptolémaïque, partie nord (Fundkomplex 13906).

W. KAISER *et alii*, « Stadt und Tempel von Elephantine. 13./14. Grabungsbericht », *MDAIK* 43 (1986), p. 113, Taf. 17a.

Planche 42A

La tête **A 1** est brisée à hauteur du menton, emportant une partie de celui-ci ainsi que la partie inférieure de la bouche et de la joue droite. Le nez est brisé tandis que la moitié gauche du visage – en ce compris l'oreille gauche – est abîmée. Le sommet de la couronne blanche de Haute Égypte est perdu.

Cette petite tête en stuc représente le souverain coiffé de la couronne blanche de Haute Égypte. Celle-ci est dépourvue d'*uraeus* frontal. La ligne de coiffure sur le front est nettement horizontale, et ne s'incurve sur les tempes qu'en suivant le contour des sourcils. Les yeux sont horizontaux, la paupière inférieure légèrement concave. Les canthi externes sont placés plus haut que les caroncules lacrymales. Les yeux sont reliés aux pommettes par un plan vertical sous l'œil s'incurvant ensuite vers la pommette, haut placée. Le contour des narines se marque dans le volume des joues et dans les pommettes par une ride. La bouche paraît horizontale, avec la lèvre inférieure présentant une délinéation concave. Les commissures sont enfoncées dans les joues et la ligne de partage des lèvres, par son tracé, concourt à dessiner un léger sourire sur le visage du souverain. La face du roi est quadrangulaire, presque carrée. La mâchoire est visible. Des vestiges de pilier dorsal à l'arrière de la couronne indiqueraient que le pharaon était originellement debout plutôt qu'assis. La taille du roi peut-être sommairement évaluée à 45 cm de haut, de la plante des pieds à la ligne de coiffure sur le front.

L'attribution de **A 1** au règne de Sésostris Ier se fait sur la base des ressemblances formelles avec les statues **C 11** – **C 12** (Pl. 8E ; 9E), ainsi qu'avec les statues **A 2** – **A 7**[130] (Pl. 42B-45B).

[129] Date approximative probable pour les travaux entrepris dans le sanctuaire de Satet à Éléphantine. Voir supra (Point 1.1.4.). Voir également Point 3.2.1.2.

[130] W. KAISER *et alii* notaient déjà qu'une datation Moyen Empire était probable. W. KAISER *et alii*, « Stadt und Tempel von Elephantine. 13./14. Grabungsbericht », *MDAIK* 43 (1986), p. 113.

A 2-7	Louqsor, Musée d'art égyptien ancien	J 40	OR 61
		J 234	OR 64
		J 235	OR 62 (tête)
		J 236	OR 65
	Le Caire, Musée égyptien	JE 71963	SR 9692
	Stockholm, Medelhavsmuseet	MME 1972:17	OR 60

Statues osiriaques

Date inconnue ; sans doute après l'an 22, peut-être autour de l'an 31[131]

Grès polychromé Ht. : 58 cm ; larg. : 24,5 cm ; prof. : 35 cm (J 40)

Ht. : 315 cm ; larg. : 61 cm (J 234)

Ht. : 69 cm ; larg. : 23 cm (JE 71963)

Ht. : 72 cm ; larg. : 32,5 cm (MME 1972:17)

Cinq des six statues osiriaques fragmentaires ont été découvertes par Abou el-Nagah Abdallah en 1946 lors de la fouille des fondations de la *Ouadjyt* sud de Karnak, en partie sous les colonnes de Thoutmosis III/Amenhotep II. La sixième statue, conservée au Musée égyptien du Caire, a été mise au jour à l'ouest du lac sacré par H. Chevrier à l'occasion de la saison de fouilles de 1938-1939. Les statues J 234, J 235 et J 236 ont été transférées en 2007 au Musée de la civilisation égyptienne de Fostat. La statue MME 1972:17 a été offerte en 1972 par l'Egypte à la Suède en remerciement pour son aide lors des travaux de sauvetage des temples et sites de la Nubie.

PM II, p. 281 ; H. CHEVRIER, « Rapport sur les travaux de Karnak (1938-1939) », *ASAE* 39 (1939), p. 566, pl. CV ; A. FAKHRY, « A report on the Inspectorate of Upper Egypt », *ASAE* 46 (1947), p. 30 ; J. ROMANO, *The Luxor Museum of Ancient Egyptian Art. Catalogue* (ARCE), Le Caire, 1979, p. 38-39, n° 46 ; I. LINDBLAD, « A Presumed Head of Sesostris I in Stockholm », *MedMus-Bull* 17 (1982), p. 3-10 ; M. SALEH, *Arte Sublime nell'antico Egitto. Catalogue de l'exposition créée au Palazzo Strozzi de Florence, du 6 mars au 4 juillet 1999*, Florence, 1999, p. 116-117, cat. 17 ; J.-Fr. CARLOTTI, L. GABOLDE, « Nouvelles données sur la *Ouadjyt* », *Karnak* XI/1 (2003), p. 259-261, fig. 5, pl. IV-VIII.

Planches 42B-45B

Ce groupe **A 2 – A 7** de six statues osiriaques est composé de deux statues complètes, à savoir **A 2** (J 234) et **A 3** (tête J 236 et le corps J 235), et des quatre têtes **A 4** (J 40), **A 5** (JE 71963), **A 6** (MME 1972:17) et **A 7** (tête J 235). Une base de statue conservée au musée du Caire (RT 25-4-22-2) est erronément signalée comme faisant partie du corps de la statue **A 5**[132]. Un dernier buste, brisé sous les épaules et à hauteur des tibias est visible sur les clichés de la *Ouadjyt* de 1946, mais il n'a pu être identifié formellement par J.-Fr. Carlotti et L. Gabolde parmi les objets conservés dans les magasins de Karnak[133].

La statue **A 2** (J 234) (Pl. 42B-D) est brisée en quatre fragments jointifs. Un premier fragment constitue la base de l'œuvre coupée à hauteur de la jonction entre les jambes et les pieds. Un deuxième tronçon

[131] Voir infra (Point 3.2.8.1. – Portique occidental en grès de Karnak).

[132] J.-Fr. CARLOTTI, L. GABOLDE, « Nouvelles données sur la *Ouadjyt* », *Karnak* XI/1 (2003), p. 259-260, n. 16-17. Egalement PM II, p. 281. Le bloc calcaire RT 25-4-22-2 inscrit au nom de Sésostris Ier a été mis au jour à Abydos par W.M.F. Petrie en 1902. Voir W.M.F. PETRIE, *Abydos* I (*MEES* 22), Londres, 1902, p. 28-29, 42, pl. LV 9, LVIII. Pour cette identification voir déjà E. HIRSCH, *Kultpolitik und Tempelbauprogramme der 12. Dynastie. Untersuchungen zu den Göttertempeln im Alten Ägypten* (Achet 3), Berlin, 2004, p. 287, Dok. 154. Il porte également le numéro d'inventaire JE 36331.

[133] J.-Fr. CARLOTTI, L. GABOLDE, *loc.cit.*, p. 261, n. 18. Les clichés des archives du CFEETK tendent à confirmer un rapprochement possible entre le buste 338 du « Caracol » et la tête de Stockholm comme le suggèrent les deux auteurs, mais cela reste très hypothétique en l'absence de remontage effectif. Je remercie ici S. Biston-Moulin pour m'avoir procuré ces clichés.

reprend toute la partie inférieure des jambes suivant une découpe en oblique partant du haut du genou droit et aboutissant sous le genou gauche. Le troisième fragment comporte les cuisses et tout le buste du souverain. La tête est cassée en oblique depuis la base de la couronne sur le cou jusqu'à la barbe postiche à hauteur des épaules. Les bords de fracture sont abîmés, et la base nettement érodée. Quelques éclats superficiels parcourent la surface de l'œuvre. Le nez est cassé, de même que la tête de l'*uraeus*. Un grand éclat affecte la partie droite de la couronne blanche. La joue droite est fissurée. Les sourcils ont conservé leur volume.

La statue **A 3** (tête J 236 et corps J 235) (Pl. 43A-C) possède un socle également érodé, mais moins semble-t-il que le socle de la statue **A 2**. L'extrémité des pieds paraît rognée sur la base. Cinq morceaux rassemblés constituent la statue osiriaque du souverain. Une fracture sépare la base du reste du corps à hauteur des chevilles, une deuxième court horizontalement au niveau des genoux. Une cassure oblique part du bas du dos et aboutit au périnée sur l'avant de la statue. La tête et le haut du buste sont détachés du haut du corps. Le fragment supérieur est brisé suivant une courbe partant de l'épaule droite, et rejoignant le haut du bras gauche en passant par le milieu de la main droite. Les lignes de fracture ne sont pas nettes. La barbe postiche a été intégralement arrachée, le nez du roi est cassé, tout comme la tête de l'*uraeus*. La bordure supérieure du mortier de Basse Égypte est irrégulière et la base de la couronne de Haute Égypte semble avoir été perforée. Les sourcils sont visibles, de même que le trait de fard qui prolonge les yeux sur les tempes. La ligne de coiffure sur le front est aussi nettement dessinée.

La tête **A 4** (J 40) (Pl. 43D-E) est brisée à la base du cou, à la jonction avec les épaules. La partie gauche de la tête est très érodée et l'oreille n'est presque plus qu'un contour. Un éclat affecte la couronne au-dessus de l'arcade sourcilière droite. L'*uraeus* est acéphale. La surface du visage est assez irrégulière et le contour de la couronne n'est presque plus perceptible plastiquement. Seule la différence chromatique partage le visage et la coiffe. Les sourcils et les traits de fard sont presque intégralement effacés.

La tête **A 5** (JE 71963) (Pl. 44A-B) est intacte hormis quelques ébréchures anciennes sur le sommet des oreilles. La tête est coupée à hauteur de la connexion entre le cou et les épaules du roi. La partie sommitale de la couronne blanche de Haute Égypte est perdue. L'*uraeus* est dépossédé de sa tête. La polychromie de l'œuvre est globalement bien conservée, bien que la peinture noire couvrant les cils, les sourcils et le trait de fard sur les tempes se devine plus qu'elle ne s'aperçoit réellement.

La tête **A 6** (MME 1972:17) (Pl. 44C-D) est elle aussi dans un très bon état de conservation. La cassure est située plus haut sur le cou par rapport à **A 5**, de sorte que l'arrachement de la barbe postiche a emporté la base du menton. L'*uraeus* est acéphale et la bordure du mortier du *pschent* est abîmée. Quelques éclats affectent la surface de la tête, en particulier des enlèvements sur la joue gauche. Les sourcils et les traits de fard sont encore en relief et la ligne de coiffure bien marquée. La peinture noire qui recouvrait les sourcils et les traits de fard a disparu et ces zones apparaissent désormais « en réserve ».

La tête **A 7** (tête J 235) (Pl. 45A-B) a été détachée du corps à hauteur de la mandibule, emportant une partie de celle-ci et de la base du menton. La narine droite est arrachée, de même que la tête de l'*uraeus*. Plusieurs coups affectent la partie antérieure de la couronne blanche, l'arcade sourcilière droite et le bas du visage. Les oreilles sont abîmées. Le volume des sourcils est encore perceptible, de même que les contours de la couronne sur le front et dans le cou.

Bien que seulement deux des six corps soient préservés, il est plus que probable que les quatre autres corps soient identiques à ceux des colosses **A 2** et **A 3**. Le souverain est représenté debout sur une très haute base parallélépipédique, le corps entièrement enveloppé dans un linceul osiriaque dont seuls émergent les deux mains et le cou du roi (Pl 42D ; 43C). Les masses musculaires ne semblent guère saillantes et les volumes sont très estompés par le vêtement. Les courbes des mollets et des fesses sont visibles mais le corps est globalement peu modelé. Une grande ligne verticale en creux distingue les deux jambes. Les genoux sont à peine notés. Les bras sont croisés sur la poitrine, le bras droit surmontant le bras gauche. Le volume des membres supérieurs est bien marqué mais les coudes sont nettement moins

saillants que pour les statues **C 5 – C 7** de Karnak (Pl. 4A-B ; 5C). Ils se rapprochent plus des statues **C 19 – C 32** de la chaussée montante du complexe funéraire de Sésostris I^{er} à Licht (Pl. 14E). Chaque main tient une croix *ankh* en moyen relief et détaillée.

Les six têtes **A 2 – A 7** sont toutes semblables à défaut d'être strictement identiques. Les quelques différences sont à mettre, pour l'essentiel, sur le compte des variations de leur état de conservation. Le roi est coiffé soit de la couronne blanche de Haute Égypte (**A 2, A 4, A 5** et **A 7**), soit de la couronne composite *pschent* (**A 3** et **A 6**). La couronne présente une ligne de coiffure très horizontale sur le front et qui ne s'incurve qu'en suivant les sourcils à l'amorce des tempes. Elle présente une patte revenant devant chaque oreille, mais elle est de petites dimensions de sorte qu'elle est moins large que la patte qui recouvre les cheveux sur la tempe (Pl. 45A). Le contour de la couronne est en très faible relief, et se distingue à peine du volume du visage. Un *uraeus* est fixé au centre de la ligne de coiffure, sur laquelle sa base repose. L'*uraeus* est massif et l'ornementation de sa capuche déployée est peinte et non sculptée (Pl. 44B). Une longue barbe postiche recourbée, lisse et peinte en noir, est fixée au menton du roi, et maintenue sur la tête par des bandes d'attache peintes et non sculptées.

Les yeux du souverain sont horizontaux, avec des canthi internes et externes placés sur une même ligne. La paupière supérieure est dès lors nettement incurvée. Le globe oculaire est sculpté en net retrait par rapport au plan des paupières, de sorte qu'aucun ourlet plastique ne dessine le contour des yeux. L'œil est très bombé et dirigé vers le bas (la paupière inférieure est en retrait par rapport à la paupière supérieure), mais le regard du roi n'est pas orienté vers le sol. Le fond de l'œil est originellement blanc tandis que l'iris est rouge-brun et la pupille noire. Les cils sont rendus par un fin trait noir cernant l'œil. Un trait de fard en très faible relief prolonge l'œil sur les tempes. Les sourcils sont sculptés avec la même légèreté et suivent le contour de la couronne sur le front et celui des yeux sur les tempes. Les yeux sont articulés aux pommettes par un plan oblique continu. Ces dernières sont basses et moyennement marquées sur le visage, mais elles sont nettement visibles de trois-quarts. Le nez est droit avec une racine bien articulée avec le taurus sus-orbitaire. Le nez est étroit et les narines sensiblement perceptibles de face. Deux rides entourent les narines dans le volume des joues. La bouche est horizontale et légèrement souriante. Cette impression est due à la ligne de partage des lèvres qui remonte à hauteur des commissures et par le contour incurvé de la lèvre inférieure. La bouche n'est pas ourlée, mais seulement en retrait ce qui trace ses limites. Le philtrum et l'arc de cupidon sont à peine sculptés. Les commissures des lèvres sont nettement enfoncées dans les joues, ce que renforce la nette proéminence de la partie centrale de la bouche. La lèvre supérieure est très faiblement plus volumineuse que la lèvre inférieure. Le menton est horizontal et le visage est de forme carrée et puissante. Le volume de la tête se fond insensiblement dans celui du cou. Il est peint en rouge très intense. Les oreilles sont grandes, placées à une hauteur anatomiquement correcte. Elles se caractérisent par la taille importante de leur lobe (Pl. 42B-45B).

Les six statues **A 2 – A 7** se répartissent inégalement en quatre statues pourvues de la couronne blanche de Haute Égypte et deux statues où le roi arbore la couronne composite *pschent* de Haute et Basse Égypte. Il y a dès lors de fortes chances pour qu'au moins deux autres colosses osiriaques coiffés du *pschent* aient un jour existé pour équilibrer les deux séries. Leur taille originelle, encore mesurable sur les colosses **A 2** et **A 3** (315 cm de haut pour 61 cm de large), autorise à les replacer dans les niches ménagées dans la face orientale du IV^e pylône de Karnak (360 cm de haut pour 87 cm de large et 1,31 m de profondeur). Comme le soulignent J.-Fr. Carlotti et L. Gabolde, il ne s'agit là probablement que d'un emplacement secondaire sur le site de Karnak dans lequel elles auraient été intégrées lors de l'aménagement de ce secteur sous Thoutmosis I^{er}. Peut-être que le souverain de la 18^{ème} dynastie les a pieusement relogées dans les structures qu'il a fait ériger à l'endroit même où elles se trouvaient originellement[134]. Elles auraient par la suite été enfouies *in situ* lors des transformations imposées par Thoutmosis III. La nature et la forme du monument qui accueillait ces statues à l'époque de leur confection sont difficilement déterminables. Toutes les œuvres se caractérisant par l'absence de plaque ou de pilier dorsal et par l'existence d'un socle particulièrement épais et imposant, cela indiquerait que les statues étaient peut-être originellement destinées à jalonner une voie d'accès, tout comme les statues de Nebhepetrê Montouhotep II à Deir el-

[134] J.-Fr. CARLOTTI, L. GABOLDE, *loc. cit.*, p. 259-261

Bahari qui présentent les mêmes caractéristiques techniques[135]. Elles sont cependant plus probablement à associer aux vestiges d'un portique en grès érigé par Sésostris Ier, sans doute à l'avant du parvis du *Grand Château* d'Amon. Leur disposition devait respecter une bipartition géographique imposée par les couronnes portées par le souverain[136].

La question de la datation de ces œuvres anépigraphes mises au jour à Karnak n'apparaît curieusement pas sous la plume des inventeurs des statues, ni celle de H. Chevrier (**A 5**), ni celle de A. Fakhry – citant le rapport de A. Abdallah (**A 2**, **A 3**, **A 4**, **A 6** et **A 7**). Dans le catalogue du Musée d'art égyptien ancien de Louqsor, J. Romano propose de voir dans la pièce **A 4** une représentation du pharaon Amenhotep Ier (?), sur la base de la brillance de la polychromie qui, écrit-il, « indicate(s) that it dates from a « new » epoch and is hardly tradition bound »[137]. Par ailleurs, le rendu des sourcils en très bas relief annonce, selon lui, les pratiques de l'époque thoutmoside tant et si bien que la tête peut être attribuée à Amenhotep Ier plutôt qu'à l'un de ses prédécesseurs[138]. L'étude de I. Lindblad consacrée à la tête **A 6** de Stockholm montre pourtant avec raison que les parallèles à ces œuvres sont plus assurément à chercher dans le corpus statuaire de Sésostris Ier et non dans celui du début de la 18ème dynastie[139]. Ce même auteur illustre dans une autre étude de nombreuses statues d'Amenhotep Ier et force est de constater que les œuvres **A 2 – A 7** ne peuvent être identifiées avec celles produites pour le souverain de la 18ème dynastie tant les différences stylistiques sont importantes (zone de la bouche, forme du nez, avancée du visage par rapport au cou, traitement des yeux, …)[140].

L'utilisation du grès comme matériau – et non le calcaire largement attesté pour Sésostris Ier à Karnak – n'est pas un obstacle non plus à une datation du Moyen Empire puisque, comme le font remarquer J.-Fr. Carlotti et L. Gabolde, le grès gris-rouge mis en œuvre correspond à celui utilisé sur le site à cette époque, ainsi que dans le temple de Montouhotep II à Deir el-Bahari[141].

En outre, bien que le traitement des yeux – nettement en retrait par rapport au plan du visage – soit ici inhabituel pour la statuaire de Sésostris Ier, les ressemblances manifestes avec les statues **C 11 – C 12** (Pl. 8D-E ; 9D-E), ainsi que **C 5 – C 7** (moins de face que de profil cependant) de Karnak (Pl. 5A-D), voire celles de Licht **C 19 – C 32** (pour le corps), ne doivent plus, selon moi, laisser planer le moindre doute quant à l'attribution de cette série de Karnak au second souverain de la 12ème dynastie[142].

[135] J.-Fr. CARLOTTI, L. GABOLDE, *loc. cit.*, p. 261. Pour les statues de Montouhotep II, voir D. ARNOLD, *The Temple of Mentuhotep at Deir el-Bahari* (from the notes of Herbert Winlock) (*PMMAEE XXI*), New York, 1979, p. 46-48, pl. 23 et 25.

[136] Voir la discussion sur le contexte architectural de ces œuvres dans le *Grand Château* d'Amon (Point 3.2.8.1.)

[137] J. ROMANO, *The Luxor Museum of Ancient Egyptian Art. Catalogue* (ARCE), Le Caire, 1979, p. 38.

[138] J. ROMANO, *ibidem*.

[139] I. LINDBLAD, « A Presumed Head of Sesostris I in Stockholm », *Medelhavsmuseet Bulletin* 17 (1982), p. 3-10. C'était déjà l'opinion, mais sans démonstration, de Cl. Vandersleyen dans son compte rendu de l'ouvrage de J. Romano. Cl. VANDERSLEYEN, « Compte rendu de CATALOGUE. *The Luxor Museum of Ancient Egyptian Art*. Cairo, American Research Center in Egypt, 1979 (29 cm., xvi-220 pp., 169 figg., XX planches dont XVI en couleurs). $ 20.-., £ 13.75. ISBN 0 913696 30 7 », p. 54. On constatera d'ailleurs non sans une surprise amusée que les figures 9, 10 et 12 publiées par I. Lindblad sont en réalité des clichés d'une reproduction moulée à l'échelle 1:1 de la statue C 11 (JE 38286). La statue est actuellement présentée à l'entrée du site d'Héliopolis où elle est toujours prise pour une authentique œuvre de Sésostris Ier.

[140] I. LINDBLAD, *Royal Sculpture of the Early Eighteenth Dynasty in Egypt* (*MedMus-Mem* 5), Stockholm, 1984. À titre d'exemples, voir la statue certifiée du British Museum EA 683 (pl. 11) et celles attribuées du Musée égyptien du Caire CG 966 (pl. 17) ou du Metropolitan Museum of Art de New York MMA 26.3.30a (pl. 19).

[141] J.-Fr. CARLOTTI, L. GABOLDE, *loc. cit.*, p. 261.

[142] Doute qui subsistait encore sous la plume de H. SOUROUZIAN, dans M. SALEH, *Arte Sublime nell'antico Egitto. Catalogue de l'exposition créée au Palazzo Strozzi de Florence, du 6 mars au 4 juillet 1999*, Florence, 1999, p. 116, cat. 17.

A 8　　Le Caire, Musée égyptien　　　　**JE 88804**

Tête de roi

Date inconnue

Granodiorite　　　　　　　Ht. : 45 cm

Mise au jour lors des travaux de H. Chevrier effectués en 1948-1949 devant la face ouest du môle nord du Vᵉ pylône du temple de Karnak, à 30 centimètres au-dessus du dallage thoutmoside. Elle entre dans les collections du Musée égyptien du Caire l'année de sa découverte. Elle a été transférée au musée de la ville d'Ismaïlia il y a quelques années.

PM II, p. 84 ; H. CHEVRIER, « Rapport sur les travaux de Karnak, 1948-1949 », *ASAE* 49 (1949), p. 261, pl. XVI ; J. LECLANT, « Compte rendu des fouilles et travaux menés en Égypte durant les campagnes 1949-1950 », *Orientalia* 19 (1950), p. 364 e, fig. 10 ; H. SOUROUZIAN, « Features of Early Twelfth Dynasty Royal Sculpture », *Bull.Eg.Mus.* 2 (2005), p. 109, pl. XI a-d.

Planche 45C-D

La tête **A 8** (JE 88804) est presque intacte, si ce n'est un coup à l'extrémité du nez qui a emporté la narine droite. La bordure des pavillons auditifs est perdue. Le sommet de la couronne blanche est brisé, de même que la tête de l'*uraeus* frontal. La capuche déployée de l'animal présente quelques éclats périphériques. La tête a été détachée de son corps à hauteur de la jonction entre le cou et les épaules.

Le roi porte une couronne blanche de Haute Égypte dont la ligne de coiffure est très nettement horizontale sur le front et présente presque un angle droit lors de son retour sur les tempes au-devant des oreilles. Les pattes encadrant par le bas les oreilles et revenant devant celles-ci se caractérisent par leur taille imposante. Un *uraeus* massif est posé un peu plus haut que la limite de la couronne sur le front. Le détail de la capuche est donné par une incision du motif géométrique. Le visage est allongé et arrondi à sa base sans être ovalaire. Les yeux sont moyennement ouverts et assez allongés. Les canthi externes sont placés plus haut que les canthi internes, de sorte que l'œil présente un contour courbe pour les paupières supérieure et inférieure. Le globe oculaire est en léger retrait par rapport au plan des paupières, dessinant ainsi les limites de l'œil. Le trait de fard prolongeant les yeux sur les tempes n'est en relief qu'à partir des canthi externes. Les sourcils sont en faible relief et retombent légèrement vers la racine du nez plutôt que d'être strictement horizontaux. Ils suivent sinon le contour de l'œil et le trait de fard sur les tempes. La connexion avec les pommettes se fait par un plan incliné, juste après une fine bande verticale sous les yeux. Les pommettes sont marquées sans être particulièrement saillantes.

Le nez est long et droit, avec une base large. Deux rides font le tour des narines et soulignent le volume des joues et des pommettes. La bouche est horizontale, le philtrum et l'arc de cupidon ne sont pas visibles. Les lèvres sont en retrait, ce qui crée une bordure plastique ceignant la bouche. La lèvre inférieure est arrondie et plus charnue que la lèvre supérieure, ce qui, additionné à la ligne de partage des lèvres légèrement remontante à hauteur des commissures, donne un discret sourire au visage. Le menton est faiblement marqué, de même que la mâchoire, donnant l'impression d'une transition insensible entre le volume de la tête et celui du cou. Le menton est dépourvu de barbe postiche. Les oreilles du roi sont grandes et placées haut sur les tempes, plus haut que la correction anatomique. Un pilier dorsal assurait la stabilité de l'œuvre, si l'on en juge par les restes de tenon situés à l'arrière de la couronne blanche. La taille du souverain, debout, peut être sommairement évaluée à une fourchette allant de 153 cm à 162 cm, de la plante des pieds, à la ligne de coiffure sur le front. La localisation originale de la statue **A 8** est malheureusement inconnue.

Lors de sa découverte, H. Chevrier notait que la statue « est difficile à dater exactement, mais je crois qu'on peut la placer à la fin de la XVIIIᵉ dynastie. »[143] Plusieurs éléments font pourtant penser à une datation plus ancienne, outre la difficulté qu'il y a à faire entrer la tête **A 8** dans la production de la fin de la 18ème dynastie. Comme le souligne H. Sourouzian, la couronne blanche et l'*uraeus* frontal présentent plusieurs caractéristiques que l'on rencontre dans les œuvres du Moyen Empire, comme le motif incisé sur la capuche de l'ophidien (identique par exemple à celui de **C 9** et semblable à **C 11 – C 12**) et les proportions de celle-ci (mêmes parallèles), ainsi que la présence de pattes revenant devant les oreilles en les contournant par dessous, motif qui précisément disparaît durant la première moitié de la 18ème dynastie[144].

Le traitement général du visage (yeux, bouche, articulation des pommettes, taille et position des oreilles, cou massif et jonction avec la tête) et les rapprochements que l'on peut faire avec certaines statues certifiées de Sésostris Iᵉʳ provenant de Karnak, comme **C 9** surtout (Pl. 7A), et dans une moindre mesure **C 11 – C 12** (Pl. 8D-E ; 9D-E), incitent davantage à y reconnaître une œuvre de ce pharaon du Moyen Empire.

[143] H. Chevrier, « Rapport sur les travaux de Karnak, 1948-1949 », *ASAE* 49 (1949), p. 261.
[144] H. Sourouzian, « Features of Early Twelfth Dynasty Royal Sculpture », *Bull.Eg.Mus.* 2 (2005), p. 109.

| A 9 | Le Caire, Musée égyptien | CG 38386bis | JE 34143 | JE 3423 |

Tête de roi

Date inconnue

Calcaire gris Ht. : 18 cm

Très probablement mise au jour par A. Mariette lors des travaux de dégagement du temple de Medinet Habou en 1859. Elle est enregistrée une première fois dans le *Journal d'Entrée* du Musée égyptien du Caire cette même année (JE 3423), puis une seconde fois en 1900 (JE 34134)[145].

PM I,2, p. 774 ; G. DARESSY, *Statues de divinités* (CGC, n° 38001-39384) 1, Le Caire, 1906, p. 104 ; G. LOUKIANOFF, « Une tête inconnue du pharaon Senousert Ier au musée du Caire », *BIE* 15 (1933), p. 89-92, pl. I-II.

Planche 46A-B

La tête **A 9** du Musée égyptien du Caire est brisée en biais derrière la tête, emportant la totalité du cou et une partie du menton. L'oreille droite est presque totalement arasée tandis que la bordure du pavillon de l'oreille gauche est très abîmée. Le nez est cassé. La petite tête est parcourue de nombreuses craquelures. La partie sommitale de la couronne blanche est perdue.

Le visage du roi est large et faiblement allongé. Les yeux sont légèrement en oblique, avec les canthi internes – assez longs – placés plus bas que les canthi externes. Les yeux sont cernés d'un fin bourrelet plastique qui reprend la ligne des cils. Les yeux sont prolongés sur les tempes par un trait de fard en relief qui reprend le volume des cils. Les sourcils sont également en relief et suivent le contour des yeux en retombant légèrement vers la racine du nez plutôt que de rester strictement horizontaux sur le front. D'après les photographies publiées par G. Loukianoff, les yeux semblent être rehaussés de peinture, pour marquer les iris ainsi que les cils, les sourcils et le trait de fard sur les tempes[146]. La racine du nez est nettement en retrait par rapport au front. Le nez est droit. Les narines sont encadrées par deux rides qui dessinent la base du nez dans le volume des joues, soulignent celles-ci ainsi que les pommettes. Ces dernières paraissent peu marquées de profil et sont reliées aux yeux par un long plan vertical à peine incurvé. La bouche est horizontale, avec les lèvres en retrait par rapport au plan des joues, ce qui crée une bordure qui ceint la bouche. Le philtrum est marqué, mais l'arc de cupidon l'est à peine. La ligne de partage des lèvres est concave, remontant à hauteur des commissures. La lèvre inférieure est elle aussi visiblement incurvée, ce qui concourt à dessiner un léger sourire sur le visage du souverain. Les commissures sont nettement enfoncées dans les joues et une ride horizontale part de chaque narine pour doubler la lèvre supérieure. La bouche apparaît dès lors bien en chair. Les oreilles semblent placées assez bas sur les tempes. La couronne blanche qui coiffe la tête est dépourvue d'*uraeus*. Sa limite sur le front est horizontale et ne s'incurve vraiment qu'à hauteur des canthi externes. De grandes pattes reviennent sur le devant des oreilles en passant sous celles-ci. La statue comportait un pilier dorsal, si l'on en croit les vestiges d'un tenon à l'arrière de la couronne de Haute Égypte. La taille du souverain, debout probablement au su de la présence d'un pilier dorsal, peut être évaluée à 75 cm de haut, de la plante des pieds à la ligne de coiffure sur le front. Sa taille entière avait été évaluée à 1 mètre par G. Loukianoff, ce qui est parfaitement plausible[147].

[145] La tête A 9 est malheureusement restée introuvable lors de mes passages au musée du Caire en mai 2008 et mai 2009.

[146] G. LOUKIANOFF, « Une tête inconnue du pharaon Senousert Ier au musée du Caire », *BIE* 15 (1933), pl. I-II.

[147] On est en tout cas très loin d'une « Kopf einer weiteren Kolossalstatue » comme l'indique E. Hirsch, malgré les dimensions (18 cm) qu'elle enregistre par ailleurs. E. HIRSCH, *Kultpolitik und Tempelbauprogramme der 12. Dynastie. Untersuchungen zu den Göttertempeln im Alten Ägypten* (*Achet* 3), Berlin, 2004, p. 49, 278, Dok. 132. Son doute sur la couronne du souverain (mit weißer Krone ?) ne s'explique pas. E. HIRSCH, *ibidem*.

L'argumentaire développé par G. Loukianoff quant à l'attribution de cette petite tête **A 9** au pharaon Sésostris Ier ne me semble pas nécessiter de critique. La réalisation de la bouche, des yeux, la forme de la couronne, celle du visage et sa construction plastique invitent en effet à rapprocher la tête de Medinet Habou des statues, certes colossales, de Karnak **C 11** – **C 12** (Pl. 8D-E ; 9D-E). La forme de la couronne blanche et son resserrement à l'approche du front sont identiques à la coiffe de la statue **C 51** (Pl. 41).

La localisation originelle de la statuette est inconnue. Si sa découverte à Medinet Habou peut paraître surprenante, elle n'est pourtant pas unique sur la rive ouest de Thèbes, puisque la statue **C 4** a été mise au jour à Dra Abou el-Naga. Aucun édifice datant du règne de Sésostris Ier n'est pour autant attesté dans ces secteurs de la nécropole thébaine. Toutefois, comme le fait remarquer G. Loukianoff, la petite taille de **A 9** en fait un monument très aisément transportable[148]. Par ailleurs, il existe à partir de la 11ème dynastie un petit temple en grès à Medinet Habou, à l'emplacement même du temple de Hatchepsout et Thoutmosis III, et qui pourrait avoir accueilli la statue[149].

[148] G. Loukianoff, *loc. cit.*, p. 92
[149] U. Hölscher, *The Excavations of Medinet Habu II : The Temple of the Eighteenth Dynasty* (OIP 41), Chicago, 1939, p. 4-5.

A 10-12 **Héliopolis, temenos du temple, « site 200 »** **N° d'inventaire inconnu**

Statues du roi debout

À partir de l'an 3, 3ème mois de la saison *akhet*, jour 8[150]

Granit rose Dimensions inconnues

Les fragments d'au moins trois statues colossales représentant le roi debout ont été mis au jour par la mission conjointe égypto-allemande en 2005 lors des fouilles du « site 200 », carrés K 21 et K 22, à proximité de la grande porte occidentale donnant accès au temenos du temple d'Héliopolis.

M. ABD EL-GELIL, R. SULEIMAN, G. FARIS, D. RAUE, « Report on the 1st season of excavations at Matariya / Heliopolis », tiré à part, p. 4 ; D. RAUE, « Matariya/Heliopolis », *DAIK Rundbrief* (2006), p. 23, Abb. 31 ; D. RAUE, « Matariya/Heliopolis : Miteinander gegen die Zeit », dans G. DREYER et D. POLZ (éd.), *Begegnung mit der Vergangenheit. 100 Jahre in Ägypten. Deutsches Archäologisches Institut Kairo 1907-2007*, Mayence, 2007, p. 96, Abb. 132-133 ; Y.H. KHALIFA, D. RAUE, « Excavations of the Supreme Council of Antiquities in Matariya : 2001-2003 », *GM* 218 (2008), p. 49-56 ; M. ABD EL-GELIL, R. SULEIMAN, G. FARIS, D. RAUE, « The Joint Egyptian-German Excavations in Heliopolis in Autumn 2005: Preliminary Report », *MDAIK* 64 (2008), p. 6-7, Taf. 5a-b[151].

Planche 46C-D

Lors des fouilles du « site 200 », trois ensembles de vestiges en granit rose correspondant à trois statues distinctes ont été mis en évidence. Les trois statues en question sont très mal conservées et une seule garde les traits du souverain.

La tête **A 10** est la mieux préservée (Pl. 46C). Une cassure à hauteur des épaules, à l'articulation entre les ailes et les pattes du *némès*, et passant sous le menton du roi, a détaché la tête du corps. Les arêtes de la coiffe sont légèrement émoussées, l'*uraeus* a été martelé, de même que le nez et une partie de la bouche. Les yeux et les oreilles sont sensiblement abîmés. Le visage est massif, presque carré, impression renforcée par la faible élévation du *némès* sur le crâne. Les yeux sont horizontaux, avec des canthi internes et externes placés sur une même ligne. Le contour des yeux est signifié par un faible bourrelet plastique à hauteur des cils qui se prolonge sur les tempes dans un trait de fard en relief. Les sourcils sont également en relief. Horizontaux sur le front, ils suivent ensuite la courbe de la paupière supérieure et du trait de fard sur les tempes. Les globes oculaires semblent avoir fait l'objet d'un traitement (peint ou gravé ?) pour indiquer l'iris et la pupille. Le nez est mince à sa racine, mais s'évase nettement à sa base. Deux rides soulignent le contour des narines et se prolongent en léger biais vers les commissures, mettant en évidence la zone de la bouche et le volume des pommettes. Celles-ci sont visibles de face par le plan vertical, puis oblique, qui relie la paupière inférieure à la pommette. La bouche est horizontale et, semble-t-il, légèrement souriante. Les lèvres sont trop abimées pour affirmer avec certitude qu'elles étaient en retrait par rapport aux joues, mais c'est ce que paraît montrer le tronçon de la lèvre inférieure à hauteur de la commissure droite. Le menton est indiqué par une ride convexe sous la lèvre inférieure. Une barbe postiche y était fixée. Les bandes d'attache ne sont pas visibles sur les clichés publiés. La tête **A 10** est coiffée d'un *némès* dont les rayures alternent des bandes planes en relief et en creux. Elles ne sont cependant pas toutes isométriques

[150] Date de l'audience royale rapportée par le *Rouleau de Cuir de Berlin* (ÄM 3029) durant laquelle le souverain annonce la mise en œuvre d'un chantier à Héliopolis en vue d'ériger un sanctuaire à Rê-Horakhty dans le domaine d'Atoum. Voir notamment Cl. OBSOMER, *Sésostris Ier. Etude chronologique et historique du règne* (Connaissance de l'Égypte ancienne 5), Bruxelles, 1995, p. 133-135. Pour l'édition du texte, A. DE BUCK, « The Building inscription of the Berlin Leather Roll », *AnOr* 17 (1938), p. 48-57. Sur ces constructions, voir ci-après (Point 3.2.18.1.)

[151] Qu'il me soit ici permis de remercier chaleureusement D. Raue pour m'avoir communiqué ses différentes contributions avant leur parution, ainsi que pour les discussions éclairantes sur les statues découvertes sur le site d'Héliopolis.

et l'on constate que les bandes en relief présentent un motif associant une bande centrale large et deux bandes latérales plus minces (une de chaque côté). Les bandes en creux proposent le même motif, mais en négatif. Les bandes ne sont pas strictement horizontales sur les ailes du *némès*, mais elles demeurent parallèles et ne sont pas rayonnantes. Le bandeau frontal laisse dépasser les cheveux du roi sur les tempes. Un *uraeus* surmonte le crâne et possède un corps ondulant dont la première courbe s'effectue à droite en regardant le serpent de face.

La tête **A 11** est encore connectée avec le haut du buste (Pl. 46D). Elle a cependant été littéralement tronçonnée à hauteur du sternum et elle a perdu la quasi totalité de sa surface sculptée. Le visage est pour ainsi dire gommé et on ne distingue plus guère actuellement que les trous des orbites et les deux volumes indistincts des lèvres. Les oreilles sont réduites à l'état de moignons. Du motif décoratif du *némès*, on ne perçoit plus que quelques rayures et stries sur les ailes et pattes de la coiffe.

De la tête **A 12**, aucune photographie n'est publiée. Il s'agit peut-être de la tête 484 décrite par Y.H. Khalifa et D. Raue : « Head of a royal statue of the Middle Kingdom. Upper part of a royal head with nms-headdress ; the face of this royal sculpture is not preserved. Find-No 484 ; red granite, w : 80 cm, preserved height : 36 cm. »[152]

Les trois têtes **A 10 – A 12** ont été mises au jour avec d'autres vestiges statuaires appartenant manifestement aux même colosses. Ceux-ci représentaient le souverain 2 à 2,5 fois plus grand que nature, avec une taille évaluée à 4 ou 4,5 mètres de haut. Une quatrième statue est peut-être à imaginer si un grand fragment de pagne strié également découvert dans ce secteur se rapporte à cette même série[153].

L'attribution de ces trois têtes à Sésostris Ier tient tout à la fois du contexte archéologique de leur découverte et de l'analyse stylistique. La tête massive et les traits du visage ne sont pas sans évoquer les statues **C 49** et **C 51** (Pl. 38A-B ; 41C) mises au jour à Tanis mais dont la provenance originelle est peut-être à trouver à Héliopolis ou dans la région memphite. Le motif des rayures du *némès* est par ailleurs identique à celui de la statue **C 49**. La découverte dans ce même « site 200 » d'Héliopolis du pilier dorsal **Fr 4** inscrit au nom de [l'Horus] Ankh-mesout vient à mon sens solidement étayer cette hypothèse (Pl. 57A).

Les statues **A 10 – A 12** ont été mises au jour dans ce qui s'apparente à une cour péristyle, à l'arrière d'un pylône monumental. Il s'agit là de leur emplacement assigné, au plus tôt, par les travaux effectués sous Ramsès II dans le sanctuaire d'Héliopolis[154]. Leur emplacement d'origine ne peut malheureusement pas être évalué bien que leur taille imposante invite à y voir des œuvres se tenant à proximité d'une porte monumentale ou sur un axe processionnel.

[152] Y.H. KHALIFA, D. RAUE, « Excavations of the Supreme Council of Antiquities in Matariya : 2001-2003 », *GM* 218 (2008), p. 52-53, n° 24.

[153] D. Raue, communication personnelle, 5 mai 2008. L'état de fragmentation des statues pourrait s'expliquer, selon lui, par un débitage systématique des colosses en granit du site, éventuellement aidé par le feu. Cela permettrait de rendre compte de l'uniformité des vestiges statuaires : ce sont essentiellement des tronçons « ronds » et non exploitables en architecture (peu ou prou de bras, trônes cubiques, piliers dorsaux, bustes, …).

[154] D. RAUE, « Matariya/Heliopolis », *DAIK Rundbrief* (2006), p. 23 ; M. ABD EL-GELIL, R. SULEIMAN, G. FARIS, D. RAUE, « The Joint Egyptian-German Excavations in Heliopolis in Autumn 2005: Preliminary Report », *MDAIK* 64 (2008), p. 6-7.

A 13-17	Mit-Rahina, Musée en plein air	SCHISM 9[155]	
		SCHISM 10	
	Le Caire, Musée égyptien	CG 643	SR 13520
		CG 644 JE 27842	SR 13516
		JE 45085	SR 9394

Statues fragmentaires colossales du roi debout

Date inconnue

Granit rose Ht. : 750 cm (colosse dit « de Memphis » = SCHISM 9)
Ht. : 230 cm (CG 643)
Ht. : 190 cm (CG 644)
Ht. : 235 cm (JE 45085)

Les têtes CG 643 et CG 644 du Musée égyptien du Caire ont été mises au jour à Mit-Rahina en 1887-1888, très probablement à l'occasion des fouilles menées par E. Grébaut et J. de Morgan sur la porte ouest du temenos de Ptah. Elles entrent dans les collections du Musée du Caire l'année de leur découverte. La tête JE 45085 provient également de Mit-Rahina et est enregistrée dans le *Journal d'Entrée* en 1914. Elle provient peut-être des travaux exécutés sur le site par W.M.F. Petrie cette année-là. Les vestiges de deux colosses actuellement visibles sur le site du Musée de plein air de Memphis (SCHISM 9 – SCHISM 10) ont été découverts au début de l'année 1962 lors de sondages effectués sous la direction de Abdel Taouab el-Hitta à proximité de la porte sud de l'enceinte ramesside du temple de Ptah[156]. Le colosse dit « de Memphis » a fait l'objet d'une importante restauration entre juin 1986 et janvier 1987 à l'occasion de l'exposition itinérante sur Ramsès II organisée aux États-Unis en 1987.

PM III, p. 832 (CG 643 – CG 644) ; PM III, p. 846 (SCHISM 9 – SCHISM 10) ; G. MASPERO, *Guide du visiteur au Musée du Caire*, Le Caire, 1912, p. 169 (n° 671-672)[157] ; L. BORCHARDT, *Statuen und statuetten von Königs und Privatleuten* (CGC, n° 1-1294) II, Berlin, 1925, p. 188-189, Blt. 118 (CG 643 – CG 644) ; J.-Ph. LAUER, « Travaux récents à Saqqarah et dans la région memphite », *BSFE* 33 (1962), p. 16 (SCHISM 9 – SCHISM 10) ; J. LECLANT, « Fouilles et travaux effectués en Égypte et au Soudan, 1961-1962 », *Orientalia* 32 (1963), p. 86 (12) (SCHISM 9 – SCHISM 10) ; A.R. DAVID, *The Egyptian Kingdoms* (The Making of the Past), Oxford, 1975, p. 49 (Colosse « de Memphis ») ; R.E. FREED, *Ramses II. The Great Pharaoh And His Time, catalogue de l'exposition montée à Denver, Colorado, en 1987*, Memphis, 1987, p. 1-10 (SCHISM 9) ; H. SOUROUZIAN, « Standing royal colossi of the Middle Kingdom reused by Ramesses II », *MDAIK* 44 (1988), p. 229-254, Tf. 65-68.

Planches 47-48

La statue **A 13** de Memphis (Colosse dit « de Memphis » = SCHISM 9)(Pl. 47A-B) est constituée de plusieurs fragments jointifs rassemblés. Une grande fissure a détaché horizontalement la partie supérieure du corps à hauteur de la ceinture du pagne *chendjit*. Les jambes ont été séparées l'une de l'autre, la jambe gauche brisée au-dessus du genou et la jambe droite en dessous de celui-ci. Les pieds sont plus fragmentaires encore, de même que la base et le panneau dorsal. L'extrémité des orteils est désormais manquante, de même qu'une partie importante de la main gauche et du sommet de la couronne blanche.

[155] SCHISM = Systematic Corpus of Hieroglyphic Inscriptions and Sculptures from Memphis. Voir D.G. JEFFREYS, J. MALEK et H.S. SMITH, « Memphis 1985 », *JEA* 73 (1987), p. 18, n. 11.

[156] La découverte est mentionnée dans un bref communiqué publié dans *Egypt Travel Magazine* 92 (avril 1962) et déjà évoquée en mars 1962 par J.-Ph. Lauer à la Société française d'égyptologie.

[157] G. Maspero indique que les deux têtes CG 643 et CG 644 proviennent des fouilles exécutées par J. de Morgan en 1892 (et non en 1887-1888).

La surface de l'œuvre a souffert de son exposition prolongée aux vents et au sable, ainsi que de ses conditions de conservation dans le sol. La partie gauche de la statue est ainsi marquée par une érosion de la surface. Le travail de restauration entrepris en 1986 est présenté comme suit par R.E. Freed :

> « Approximately 30 conservators worked 16 hours daily through January 1987 (à partir de juin 1986) to reassemble the three large pieces and many smaller fragments. Steel pins were added for stability and strength. Artisans reconstructed the missing knee area of the right leg, right foot and parts of the base, using powdered granite, poured concrete and steel rods. A back slab, added for increased support, replaced a smaller back pillar. The restored colossus now weight 47 tons. »[158]

Il est probable que le colosse **A 13** possédait néanmoins à l'origine un panneau dorsal large et non un simple pilier dorsal sur toute la hauteur de la statue. Les quelques fragments du socle et de la base du panneau dorsal l'indiquent à l'évidence. Cependant, il faut certainement imaginer un panneau dorsal qui ne dépassait guère la hauteur des épaules, laissant libre la tête, maintenue en effet par un étroit pilier dorsal, à l'instar des colosses de Tanis **A 20 – A 21**[159] (Pl. 49C-D). Le roi est placé sur une très haute base dont la face antérieure présente un fruit plutôt que d'être strictement verticale.

La statue **A 13** représente le souverain debout, pieds nus, dans l'attitude dite « de la marche », avec la jambe gauche avancée. Il est vêtu d'un pagne *chendjit* strié maintenu à la taille par une ceinture gravée en son centre d'un grand cartouche au nom de Ramsès II. Une dague au pommeau hiéracocéphale est passée dans la ceinture. Les bras le long du corps, le roi tient dans sa main droite un morceau d'étoffe plissé. Sa main gauche devait, quant à elle, se refermer sur un étui *mekes*. Un très large collier *ousekh* détaillé et fait de plusieurs rangs de perles a été gravé sur le haut du torse de la statue. Le roi porte une couronne blanche de Haute Égypte dépourvue d'*uraeus* frontal. La ligne de coiffure est horizontale sur le front et s'incurve à hauteur des canthi externes des yeux. Une patte revient devant chaque oreille en passant sous celle-ci. La couronne est resserrée autour du front et bombée légèrement au-dessus. Son menton arbore une barbe postiche trapézoïdale striée horizontalement. Elle est fixée par des bandes en relief courant sur la base des joues. Un bracelet gravé orne les poignets de **A 13**.

La musculature du roi est très nettement indiquée, notamment sur les avant-bras pour lesquels la torsion des muscles entre le coude (avec la saignée vue de face) et le poignet (vu de profil) est très travaillée. La zone des genoux et des mollets a, elle aussi, fait l'objet d'un soin particulier dans le rendu des masses musculaires. Les pectoraux sont présents sans être massifs. Les tétons et aréoles sont sculptés sous la forme de boutons plats. Une ligne verticale en creux relie le sternum au nombril et partage le ventre en deux moitiés. Le cou est large, presque autant que la tête.

Le visage est massif et légèrement rectangulaire (Pl. 47B). Les traits de la face ont fait l'objet de retouches à l'époque ramesside qui en oblitèrent la forme initiale. Le nez a été intégralement remplacé par une prothèse désormais perdue et dont seul subsiste le système d'attache avec plan de pose sur le visage. La bouche est horizontale, légèrement souriante, mais le contour des lèvres a été remodelé pour accentuer l'arc de cupidon et renforcer le contour de la lèvre inférieure. De même, la forme des yeux a été retravaillée en empiétant sur la paupière supérieure. Les yeux sont sinon horizontaux, avec des canthi internes et externes placés sur une même ligne. Ils sont prolongés sur les tempes par un trait de fard en relief. Les sourcils sont horizontaux sur le front, bien que légèrement arqués vers le bas à hauteur de la racine du nez, et suivent les courbes de l'œil et du trait de fard sur les tempes. Deux lignes incisées ont été réalisées sur le cou. Un badigeon rouge a été appliqué en divers endroits de la statue, précisément là où des retouches semblent avoir été pratiquées (sur les lèvres, autour des yeux, le long des bandes d'attache de la barbe postiche, sur le collier *ousekh*, les bracelets et sur le pommeau de la dague).

[158] R.E. FREED, *Ramses II. The Great Pharaoh And His Time,* catalogue de l'exposition montée à Denver (CO) en 1987, Memphis, 1987, p. 6.

[159] H. SOUROUZIAN, « Standing royal colossi of the Middle Kingdom reused by Ramesses II », *MDAIK* 44 (1988), p. 230, Tf. 62. La restitution des textes du panneau dorsal des statues A 20 et A 21 par K.A. Kitchen ne permet en effet pas de faire remonter ceux-ci jusqu'à hauteur de la tête, à moins de supposer que les colonnes conservées étaient en outre surmontées d'un second texte dont nous n'aurions plus aucune trace. *KRI* II, p. 438-439, n° 3-4. Cette absence de panneau dorsal derrière la tête s'accorde par ailleurs avec le descriptif de la restauration de A 13 qu'en fait R.E. Freed.

Le socle de la statue **A 13** présente plusieurs inscriptions gravées notant la titulature de Ramsès II mais celles-ci sont extrêmement fragmentaires et ne laissent plus deviner que quelques signes épars, hormis la mention, sur la plinthe antérieure, du roi « […] aimé de Ptah Qui-est-au-sud-de-son-mur. »

De la statue **A 14** (SCHISM 10), rien n'est publié, si ce n'est la mention de sa ressemblance avec **A 13** dont elle semble être le doublon et son état fragmentaire plus prononcé[160].

La tête **A 15** (CG 643 = SCHISM 702)(Pl. 47C-E) est brisée en oblique à hauteur de la connexion du cou avec les épaules, depuis la base de la couronne sur la nuque vers la naissance des clavicules à la base du cou. L'oreille droite est très largement perdue et il n'en subsiste guère plus qu'un volume informe. À l'inverse, l'oreille gauche est intacte hormis le lobe et la limite supérieure du pavillon. L'extrémité du nez est manquante et la joue droite est érodée, de même que la barbe postiche. À l'arrière de la couronne blanche, dans la partie supérieure de celle-ci, le tenon reliant la tête au pilier dorsal est encore partiellement préservé.

Le roi est coiffé de la couronne blanche de Haute Égypte, dépourvue d'*uraeus* et originellement de bandeau frontal. La bordure de la couronne paraît en effet avoir été biseautée par la suite pour marquer le bandeau frontal. Le bombement de la coiffe se pince à hauteur du crâne. Les yeux du souverain sont presque horizontaux, avec les canthi internes très marqués et placés un peu plus bas que les canthi externes. Le contour de la paupière inférieure est de ce fait concave et non horizontal. Le globe oculaire est nettement arrondi. Un fin bourrelet devait ceindre les yeux à l'emplacement des cils, mais celui-ci a presque disparu et paraît avoir été remplacé par une ligne incisée marquant la limite supérieure de la paupière supérieure. Le trait de fard qui prolonge les yeux sur les tempes est en relief. Les sourcils sont également en relief et suivent la courbure des yeux, en ce compris sur le front où ils retombent visiblement sur la racine du nez. Sur les tempes ils sont parallèles au trait de fard des yeux. Les pommettes sont reliées aux yeux par un long plan sensiblement creusé. Le nez est droit et son articulation avec le front bien marquée. Les narines sont délimitées par une ride dans le volume des joues, soulignant également le volume des pommettes. La bouche est souriante avec des commissures enfoncées dans les joues. Les lèvres sont en très faible retrait par rapport aux joues. Cette bordure trace les limites de la bouche. La barbe postiche est fixée à la tête par des bandes courant le long de la mandibule.

Les attaches de la barbe, et les pattes de la couronne blanche ont été retravaillées. Initialement, la couronne revenait devant les oreilles par une patte en relief arrondie et large passant sous celles-ci. La bande d'attache de la barbe, en relief, était tangente à la patte de chaque oreille. Ce dispositif a par la suite été modifié en arasant partiellement les bandes de fixation de la barbe postiche et en gravant de nouvelles bandes recouvrant les pattes de la couronne blanche.

La taille de la statue peut être évaluée à 585 cm de haut, de la plante des pieds à la ligne de coiffure sur le front, soit des proportions globalement similaires à la statue **A 13** (750 cm en comptant la base et la couronne).

La tête **A 16** (CG 644 = SCHISM 703)(Pl. 48A-B) est cassée sous le menton, emportant une partie de celui-ci, et la cassure suit le volume du cou de sorte que le tenon de la barbe postiche est totalement perdu. À hauteur des clavicules, la tête est détachée du corps horizontalement, rognant le volume des épaules. Le nez est cassé, les lèvres sont abimées et la barbe postiche est manquante. Le côté gauche de la tête est érodé et l'oreille désormais inexistante. Le moignon de pavillon auditif présente des traces noires, comme pour **A 17** (Pl. 48D). L'origine de cette coloration est inconnue. Sur le côté droit du crâne, l'oreille a perdu son pavillon et seules les attaches à la tête sont encore visibles. À l'arrière de la couronne, le tenon du pilier dorsal a été ôté en suivant le contour de la coiffe (à l'exception de la partie qui recouvre la nuque). La partie sommitale de la couronne est brisée.

La tête royale, allongée et massive, est coiffée de la couronne blanche de Haute Égypte. Celle-ci est dépourvue d'*uraeus* ainsi que de bandeau frontal, bien que la bordure de la coiffe semble avoir été biseautée ultérieurement pour en créer un. La couronne est nettement bombée mais présente un resserrement dans la zone de contact avec la tête sur le front et les tempes. La ligne de coiffure est

[160] Voir à cet égard les entrefilets consacrés à la statue par J.-Ph. LAUER, « Travaux récents à Saqqarah et dans la région memphite », *BSFE* 33 (1962), p. 16, et H. SOUROUZIAN, *loc. cit.*, p. 233.

horizontale. Les yeux sont horizontaux avec des canthi internes et externes placés sur une même ligne. Les caroncules lacrymales sont très nettement incisées vers le nez. Le contour de la paupière inférieure est concave, tandis que le globe oculaire a été resculpté pour diminuer la taille des yeux. Les yeux semblent désormais dotés d'une double paupière supérieure. Un trait de fard prolonge les yeux sur les tempes. Les sourcils sont en relief et suivent la courbure des yeux et du trait de fard. Ils ne sont pas horizontaux sur le front mais pointent vers la racine du nez. Les pommettes sont reliées aux yeux par un plan légèrement concave. Le nez est totalement perdu, mais les rides encadrant les narines sont encore visibles dans le volume des joues. Les pommettes sont également soulignées par ces rides. La bouche est souriante avec des commissures enfoncées dans les joues. Le dessin des lèvres a été repris pour en accentuer le volume. Deux rides partent des commissures et encadrent le menton.

Sur la mandibule courent les attaches de la barbe postiche. Elles sont incisées et non pas en relief. Elles remplacent un premier motif similaire, en relief lui, qui passait au-devant des pattes encadrant l'oreille. Lors de ce second projet, les pattes qui contournaient les oreilles par dessous ont été arasées et les nouvelles bandes d'attache de la barbe ont été gravées sur la mandibule.

La taille de la statue est évaluée à 585 cm de la plante des pieds à la ligne de coiffure sur le front, soit des proportions similaires à la statue **A 13** (750 cm en comptant la base et la couronne) et identiques à la tête **A 15** avec laquelle elle devait probablement former une paire[161].

La tête **A 17** (JE 45085) (Pl. 48C-E) a été détachée de son corps par une fracture dont la localisation correspond à la zone de jonction entre le volume du cou et celui des épaules. La cassure part en oblique depuis la limite de la couronne sur la nuque jusqu'à la naissance des clavicules à l'avant du cou. La barbe postiche est brisée perpendiculairement à sa face antérieure. Le nez est cassé. L'oreille droite est arasée tandis que l'oreille gauche est presque intacte. Le sommet arrondi de la coiffe est fortement érodé.

La tête **A 17** est rectangulaire et imposante, avec une mandibule légèrement arrondie. La couronne blanche de Haute Égypte qui surmonte la tête du souverain ne comporte pas d'*uraeus* ni de bandeau frontal. Néanmoins, la limite inférieure de la coiffe a été amincie pour donner l'impression de l'existence d'un tel bandeau frontal. Les yeux sont horizontaux avec la paupière inférieure concave. La paupière supérieure a été reprise à hauteur des canthi internes pour supprimer leur existence en prolongeant la courbure de la paupière vers le nez. Le globe oculaire est nettement bombé. Un fin bourrelet plastique marque les cils de la paupière supérieure, et se prolonge sur les tempes sous la forme d'un trait de fard en relief. Les sourcils, larges et en relief également, s'alignent sur le contour des yeux et retombent légèrement sur la racine du nez. De celui-ci, il ne demeure plus que la narine droite et la ride qui la double dans le volume des joues. Les pommettes sont basses et reliées aux yeux par un long plan convexe. La bouche esquisse un sourire. Le philtrum est indiqué de même que l'arc de cupidon. Les lèvres paraissent avoir été redessinées, en particulier la lèvre inférieure. Deux rides nettes ont été gravées dans un deuxième temps, soulignant la ride horizontale qui surmonte le menton. La barbe postiche est striée horizontalement. Elle est fixée à la tête par des bandes qui longent la mandibule. Incisées, elles remplacent les bandes en relief correspondant au premier état de la tête. Lors de la retouche, les fines bandes en relief ont été remplacées par de larges bandes incisées recouvrant les pattes de la coiffe qui reviennent au-devant des oreilles.

La taille de la statue peut-être évaluée à 648 cm de haut, de la plante des pieds à la ligne de coiffure sur le front. Elle est dès lors sensiblement plus grande que **A 15 – A 16**, et probablement que **A 13 – A 14**.

L'évidence de leur usurpation par Ramsès II, particulièrement visible dans les transformations subies par la zone des yeux, celle de la bouche, par le système de suspension de la barbe postiche ou les retouches de la couronne blanche, a très rapidement attiré l'attention des égyptologues. Si J. Baines et J. Malek évoquent le nom d'Amenhotep III comme dédicant originel du Colosse dit « de Memphis »[162], L. Borchardt attribue quant à lui les têtes **A 15** et **A 16** du Musée égyptien du Caire au Moyen Empire[163]. Il faut cependant attendre la contribution de H. Sourouzian pour que ces cinq colosses fragmentaires soient

[161] Les têtes A 15 et A 16 sont en effet très semblables et il fait peu de doute qu'elles aient été conçues ensemble. Leur découverte simultanée à Mit-Rahina est probablement aussi l'indice de leur fonctionnement par paire, en ce compris durant leur usurpation et leur remploi par Ramsès II.

[162] J. BAINES, J. MALEK, *Cultural Atlas of Ancient Egypt*, New York, 2000 (revised edition), p. 136.

[163] L. BORCHARDT, *Statuen und statuetten von Königs und Privatleuten* (CGC, n° 1-1294) II, Berlin, 1925, p. 188-189.

attribués, de façon convaincante, à leur commanditaire originel[164]. L'égyptologue montre en effet qu'aucune des cinq statues ne peut dater du règne de Ramsès II, et que si les particularités typologiques et stylistiques pointent en effet le Moyen Empire comme le subodorait L. Borchardt, il est possible de les relier à un règne en particulier. Les parallèles mis en avant, notamment les statues **C 49 – C 51** (principalement cette dernière) (Pl. 38-41), ajoutés aux nombreuses particularités plastiques (construction du visage, détails de la couronne, type de barbe postiche, objets tenus par le souverain dans ses mains, …) évoquent sans conteste le pharaon Sésostris Ier.

La localisation originelle de ces cinq statues, probablement associées par paires **A 13 – A 14, A 15 – A 16** et **A 17** – […], est inconnue. Il y a néanmoins fort à parier qu'elles devaient orner une ou plusieurs portes monumentales voire une cour non moins impressionnante, probablement déjà sur le site de Memphis.

[164] H. SOUROUZIAN, *loc. cit.*, p. 229-254.

162 ARTS ET POLITIQUE SOUS SESOSTRIS Ier

A 18-19 **Bubastis** **N° d'inventaire inconnu**

Statues fragmentaires colossales du roi debout

Date inconnue

Granit rose Dimensions inconnues

Découvertes à proximité du grand temple de Bubastis avant 1929. Les différents fragments des deux statues gisent toujours sur le site.

PM IV, p. 30 ; H.G. EVERS, *Staat aus dem Stein. Denkmäler, Geschichte und Bedeutung der ägyptischen Plastik während des mittleren Reichs*, Munich, 1929, p. 105, §675, Tf. XII, Abb. 62 ; H. SOUROUZIAN, « Standing royal colossi of the Middle Kingdom reused by Ramesses II », *MDAIK* 44 (1988), p. 229-254, Tf. 64[165].

Planche 49A-B

Des deux colosses mentionnés par H. Sourouzian, seule la tête de l'un d'entre eux est illustrée (**A 18**). Trois autres fragments appartenant à cette paire conservent les restes d'un pagne *chendjit* strié, d'une épaule (?) et de la partie inférieure d'une statue. Sur ce dernier cliché on reconnaît les deux jambes du souverain, conservées jusqu'au-dessus des genoux, un socle particulièrement épais ainsi qu'une partie de la plaque dorsale[166]. Tous les fragments sont érodés.

La tête de la statue **A 18** est brisée à la base du cou (Pl. 49A). La surface de l'œuvre paraît avoir souffert de ses conditions de conservation, de sorte que la quasi totalité du visage a perdu son épiderme de pierre. Seule la zone des canthi internes, protégée par l'arête du nez, est encore préservée. Le nez est cassé. Les traits du visage ont largement disparu et il n'en reste que les contours. Les oreilles ne semblent pas non plus conservées. La tête est coiffée de la couronne blanche de Haute Égypte[167]. Dépourvue d'*uraeus* frontal, elle était aussi dans un premier temps exempte de bandeau, mais celui-ci a été rajouté par la suite. La couronne voit son bombement se resserrer à hauteur du front et des tempes. Les yeux paraissent horizontaux, avec des canthi internes très marqués et une paupière supérieure très arquée à la différence de la paupière inférieure qui est plus rectiligne. Un très fin ourlet plastique ceint les yeux en lieu et place des cils. L'érosion des sourcils a laissé un négatif permettant de les imaginer en léger relief, suivant le contour de l'œil et retombant faiblement sur la racine du nez. Les narines sont encadrées par une ride qui souligne par ailleurs le volume des pommettes. Un long plan vertical (ou concave ?) relie la paupière inférieure et les pommettes. La bouche est souriante, si l'on en croit la ligne de partage des lèvres toujours visible. Une barbe postiche ornait le menton mais il n'en demeure plus qu'une partie du tenon.

[165] Contrairement à ce qu'indique H. Sourouzian (p. 231), E. Naville ne mentionne pas les deux colosses fragmentaires de manière explicite. Si l'égyptologue suisse cite la présence de nombreuses statues, parfois colossales, certaines datant du Moyen Empire et étant de toute évidence usurpées par Ramsès II, aucune d'entre elles ne peut assurément être identifiée aux statues A 18 – A 19. Il n'est pas cependant impossible qu'il les ait vues. Voir E. NAVILLE, *Bubastis (1887-1889)* (*MEES* 8), Londres, 1891, p. 37 où il est question de : « An older date (que la 13ème dynastie) must be assigned also to two colossal statues, which were erected on the western side of the festival hall. They are both of red granite, wearing the headdress of Upper Egypt ; one of them has eyes hollowed out like the Hyksos. »

[166] H. SOUROUZIAN, « Standing royal colossi of the Middle Kingdom reused by Ramesses II », *MDAIK* 44 (1988), Tf. 64 b-d. Le cliché Tf. 64 b est d'ailleurs inversé puisqu'il montre une jambe droite avancée, dans l'attitude dite « de la marche », alors que traditionnellement, c'est la jambe gauche qui est avancée.

[167] H.G. Evers indique que le pendant de la tête A 18 qu'il illustre possède un *pschent* (Doppelkrone) alors que H. Sourouzian laisse entendre que les deux colosses ont une couronne blanche de Haute Égypte. H.G. EVERS, *Staat aus dem Stein. Denkmäler, Geschichte und Bedeutung der ägyptischen Plastik während des mittleren Reichs*, Munich, 1929, p. 105, §675.

La tête **A 18** est datée du milieu de la 12^{ème} dynastie par H.G. Evers, sur la base de la forme et de l'ampleur de la plaque dorsale, de la couronne dépourvue de bandeau frontal et de la forme très incisée des caroncules lacrymales[168]. La tête de Bubastis possède néanmoins de nettes accointances avec les statues retrouvées à Tanis **C 49 – C 51** (forme des yeux, des sourcils et de la couronne par exemple)(Pl. 38-41), ainsi qu'avec les colosses **A 13 – A 17** (en particulier pour la plaque dorsale)(Pl. 47-48) que je propose précisément de dater du règne de Sésostris I^{er} à la suite de la démonstration faite par H. Sourouzian.

L'emplacement originel de ces deux statues est inconnu. À l'instar des œuvres **A 13 – A 17**, elles devaient prendre place à proximité d'une porte monumentale ou sur une voie processionnelle (dans une cour par exemple). Une origine memphite n'est pas exclue bien qu'elle ne puisse pas être démontrée.

[168] H.G. Evers, *op. cit.*, p. 105, §675.

164 ARTS ET POLITIQUE SOUS SESOSTRIS Iᵉʳ

A 20-21 **Tanis, Porte monumentale de Chechonq III, face ouest, montants sud et nord**

Statues fragmentaires colossales du roi debout

Date inconnue

Granit rose Ht. : 760 cm (colosse sud)
 Ht. : 165 cm (tête du colosse nord)

Les deux statues ont été dégagées lors des fouilles de W.M.F. Petrie à Tanis en 1883-1884[169]. Elles se trouvaient devant la façade occidentale de la porte monumentale érigée par Chechonq III à l'entrée du grand temple d'Amon. Elles étaient réparties de part et d'autre de l'axe de la porte. Deux morceaux du socle d'un des deux colosses ont été mis au jour en 1934 par P. Montet. Le colosse sud a été restauré et rassemblé par la mission de P. Montet à partir de 1935.

PM IV, p. 14 ; *KRI* II, p. 438-439, n° 3-4 ; W.M.F. PETRIE, *Tanis I (1883-1884)* (*MEES* 2), Londres, 1885, p. 13, p. 24, pl. V ; W.M.F. PETRIE, *Tanis II. Nebesheh (Am) and Defenneh (Tahpanhes)* (*MEES* 4), Londres, 1888, p. 20 ; P. MONTET, *Les nouvelles fouilles de Tanis (1929-1932)*, Paris, 1933, p. 56-58, pl. XXI-XXIII ; P. MONTET, « Les fouilles de Tanis en 1935 », *CRAIBL* (1935), p. 315 ; P. MONTET, « Les fouilles de Tanis en 1933 et 1934 », *Kêmi* 5 (1937), p. 8 ; H. SOUROUZIAN, « Standing royal colossi of the Middle Kingdom reused by Ramesses II », *MDAIK* 44 (1988), p. 229-254, Tf. 62-63.

Planches 49C-50

La statue **A 20** (colosse sud)(Pl. 49C-D) représente le souverain debout, dans l'attitude dite « de la marche », placé sur une base particulièrement épaisse et dotée d'une large plaque dorsale qui remonte jusqu'à hauteur des épaules. Le sommet de la plaque dorsale est arrondi. La statue est constituée de quatre fragments rassemblés. Le premier constitue la base de la statue et le départ des jambes, brisées à mi-hauteur des tibias, presque à l'horizontale, jusqu'à l'arrière de la plaque dorsale. Un deuxième fragment, le plus grand, part de la cassure précédente jusqu'à la saignée des coudes. La fracture située au-dessus du nombril a emporté une partie du ventre du souverain et la totalité du coude droit. Le torse forme le troisième fragment et la tête – cassée à la jonction du cou avec les épaules – le quatrième. La surface de l'œuvre est très inégalement préservée et certaines zones souffrent d'une forte érosion. C'est le cas de la plaque dorsale dans son ensemble, oblitérant de larges zones inscrites, du socle et des pieds du souverain, de la partie droite du torse, du haut du pagne *chendjit* et de la tête en général rendant, dans ce dernier cas, illisibles les détails du visage et en particulier de la zone de la bouche. Le sommet de la couronne blanche est perdu, de même qu'une partie du pilier dorsal qui soutenait la tête.

Le roi est coiffé de la couronne blanche de Haute Égypte, dépourvue de bandeau frontal et d'*uraeus*. La surface est trop érodée pour encore distinguer avec certitude les pattes de la couronne autour des oreilles, ces dernières étant par ailleurs réduites à l'état de moignons informes. La couronne est nettement bombée mais resserrée à hauteur de la tête. Du visage, on distingue sommairement les creux des yeux et celui des canthi internes, ainsi que le vague contour des sourcils. Le nez est perdu tandis que la bouche et le menton sont rapiécés. La forme du visage est néanmoins allongée, avec des pommettes visiblement marquées. Une barbe postiche devait orner la tête. La musculature du corps est très travaillée, notamment sur les avant-bras, les genoux, les tibias et les mollets. Les pectoraux sont indiqués, de même que les biceps et les deltoïdes. Le souverain est figuré avec les deux bras le long du corps. Il tient dans sa main droite un

[169] Bien que W.M.F. Petrie indique sur son plan I que des fouilles avaient été entreprises avant les siennes dans le secteur de la grande porte de Chechonq III (très probablement par A. Mariette et A. Daninos en 1860-1864 puis en 1869), aucune mention n'est faite par les fouilleurs français de la découverte de ces deux colosses en granit. Voir G. Maspero qui publie les documents demeurés inachevés de A. Mariette en rapport avec ses fouilles à Tanis : A. MARIETTE, « Fragments et documents relatifs aux fouilles de Sân », *RecTrav* 9 (1887), p. 1-20.

morceau d'étoffe plié, et dans sa main gauche l'étui *mekes*. Il est vêtu d'un pagne *chendjit* strié, retenu sur les hanches par une ceinture. Une dague est passée dans la ceinture et une queue de taureau est fixée au pagne. Sur la face extérieure du tenon de la jambe gauche, avancée dans l'attitude dite « de la marche », figure une représentation gravée d'une figure féminine.

Le socle présente six colonnes de texte sur la face antérieure et deux lignes de hiéroglyphes sur les faces latérales. L'épaisseur de la plaque dorsale est également inscrite de part et d'autre, tandis que le revers de celle-ci comporte cinq colonnes de textes[170].

Panneau dorsal, tranche gauche

(←↓) (1) […] [le Roi de Haute et Basse Égypte Ousermaâtrê]-setepenrê, le Fils de Rê Ramsès-meryamon, qui agit [par la] victoire et par […], le Maître des apparitions, Ramsès-meryamon, éternellement.

Panneau dorsal, revers

(↓→) (2) […] du Maître universel, le Maître du Double Pays, Ousermaâtrê-setepenrê, doué de vie
(↓→) (3) […] [grand de vict]oire sur les pays étrangers […], le Maître des apparitions Ramsès-meryamon, stabilité et pouvoir
(↓→) (4) […] [favo]ri (dans) l'amour de Horakhty, le Maître [du Double Pays] [Ousermaâtrê-setep]enrê, comme Rê
(↓→) (5) […] (?), le Maître des apparitions […], éternellement
(↓→) (6) […] Maître universel, chaque jour, le Maître du Double Pays Ousermaâtrê-setepenrê, à jamais

La statue **A 21** (colosse nord)(Pl. 50) est aujourd'hui constituée de trois fragments principaux dispersés à proximité de la porte de Chechonq III. La tête du souverain est détachée du cou, en biais, depuis la partie droite de la mandibule jusqu'à la naissance de l'épaule à la gauche du cou. Le nez est manquant mais la totalité de son emprise sur le visage est encore visible. L'oreille gauche est très nettement arasée, tandis que l'oreille droite a conservé l'essentiel de son pavillon. La partie sommitale de la couronne blanche de Haute Égypte est perdue. Le tenon du pilier dorsal n'est plus conservé dans le dos de la couronne. Le deuxième fragment est constitué de la totalité du torse et des bras jusqu'à la saignée des coudes. Il est brisé horizontalement juste sous la ceinture du pagne *chendjit*. Le torse paraît être érodé sur une large surface. La plaque dorsale rattachée au torse est brisée dans sa partie gauche, mais est mieux préservée à droite. Le troisième fragment de la statue correspond à un important tronçon, partant de la saignée des coudes

[170] Les inscriptions du colosse ne paraissent pas avoir été intégralement publiées. Le seul relevé disponible, repris ensuite par K.A. Kitchen (*KRI* II, p. 439), est celui proposé par W.M.F. Petrie (W.M.F. PETRIE, *Tanis I (1883-1884)* (*MEES* 2), Londres, 1885, pl. V 34). Le remontage du colosse par l'équipe de P. Montet n'a manifestement pas donné lieu à une nouvelle publication des textes de la statue. N'ayant pas eu l'occasion d'observer personnellement la statue, je ne suis malheureusement pas en mesure de proposer ici une édition complète des textes.

jusqu'aux chevilles du souverain[171]. P. Montet signale que du socle de **A 21**, il n'a pu retrouver qu'un morceau « où est mentionné le dieu Ptah de Ramsès-aimé d'Amon »[172].

La tête du souverain est coiffée de la couronne blanche de Haute Égypte, dépourvue d'*uraeus* et de bandeau frontal. Les pattes contournant les oreilles et revenant au-devant de celles-ci sur les tempes sont encore visibles. Les yeux possèdent des canthi internes prononcés et gravés jusqu'à atteindre les bords du nez. La paupière supérieure monte très abruptement après les canthi internes. La paupière inférieure, quant à elle, est légèrement concave. Les sourcils sont traités en faible relief et sont nettement arqués suivant le contour de la paupière supérieure. Le plan sous les yeux est légèrement creusé avant de s'incurver vers les pommettes. La bouche est horizontale, sensiblement souriante, avec les commissures enfoncées dans les joues. Deux rides partent des commissures vers le menton et soulignent tant le volume du menton que celui des joues. Une barbe postiche était originellement arborée par le souverain, mais il n'en subsiste plus que les attaches sur la mandibule.

La musculature du souverain est nettement marquée, et le traitement des volumes est globalement géométrisé. Le roi tient dans sa main droite une pièce de tissu plissée. Il porte un pagne *chendjit* strié, mais la surface de celui-ci est trop érodée pour déterminer si une dague était passée dans la ceinture, à l'instar du colosse **A 20**. La jambe gauche est avancée, dans l'attitude dite « de la marche ». Une représentation de reine a été gravée sur la face extérieure du tenon de la jambe gauche, tandis qu'une figure de prince orne la face intérieure de ce même tenon. La disparition des inscriptions, signalée par W.M.F. Petrie, ne permet plus d'identifier ces parents du souverain[173].

Le revers du panneau dorsal est inscrit de cinq colonnes de texte. L'épaisseur du panneau, sur ses tranches, porte également un texte disposé en une seule colonne. La tranche de gauche est désormais illisible.

Panneau dorsal, tranche droite

(↓→) (1) [Le dieu parfait … le souve]rain, le Maître au bras puissant, Qui domine les asiatiques, le Roi de Haute et Basse Égypte Ousermaâtrê-setepenrê, le Fils de Rê Ramsès-meryamon, dont la force a défait les [chefs des pays] étrangers, nul ne pouvant se tenir debout en sa présence, tout […]

Panneau dorsal, revers

[171] Le cliché publié par P. Montet montre que le torse et les jambes, bien que brisés en deux morceaux, étaient toujours jointifs en 1933. Voir P. MONTET, *Les nouvelles fouilles de Tanis (1929-1932)*, Paris, 1933, pl. XXIII. La planche 63 d de la contribution de H. Sourouzian illustre à l'inverse les deux fragments disjoints, placés côté à côté. Voir H. SOUROUZIAN, « Standing royal colossi of the Middle Kingdom reused by Ramesses II », *MDAIK* 44 (1988), Tf. 63d.
[172] P. MONTET, *op. cit.*, p. 57.
[173] W.M.F. Petrie, *op. cit.*, p. 24.

(←↓) (2) [L'Horus Taureau puissant aimé de Maât, le Maître] des jubilés comme son père [Pt]ah-[Tatenen …] [gra]nd de victoire comme […] dans […]

(←↓) (3) […] Rê que les dieux ont engendré, Qui établi le Double Pays, le Roi de Haute et Basse Égypte […] comme Rê […]

(←↓) (4) […] [Celui des Deux] Maîtresses, le protecteur de Kemet, Celui qui fait se ployer les pays étrangers [?] en tant que monument portant [son nom …]

(←↓) (5) […] [l'Ho]rus d'Or puissant d'années, grand de victoire [?][174] Maître (?) […]

(←↓) (6) […] héros fort [?] Maître (?) […]

Les deux statues **A 20** et **A 21** présentaient une hauteur originale totale de plus de 760 cm si l'on se fie à la restitution du colosse **A 20**, ce qui correspond à l'évaluation qu'en avait faite W.M.F. Petrie (782 cm / 308 in.)[175]. Leurs proportions correspondent à celles des statues **A 15 – A 17**.

Lors de la reprise des fouilles dans le secteur de la porte de Chechonq III au début des années 1930, P. Montet signalait que les deux colosses, malgré les inscriptions qui les attribuaient à Ramsès II[176], devaient selon toute vraisemblance dater du début de la 12ème dynastie. L'analyse qu'il fait des deux œuvres annonce en tout point celle que développera ultérieurement H. Sourouzian et à laquelle je me rallie. P. Montet observe en effet avec clairvoyance que :

> « Si l'on s'en tient aux traits du visage, on pourrait citer plusieurs statues qui ressemblent assez à la nôtre, comme les statues de Sanousrit Ier au Musée du Caire, la grosse tête 643 de ce Musée qui provient de Mit-Rahine et a été attribuée sans preuve à Ramsès II, les sphinx A 21 et A 23 du Louvre qui remontent au moyen Empire, sinon plus haut. Le visage plein, les joues rondes et fermes, les yeux saillants et bien ouverts, la paupière inférieure en retrait, la bouche bien dessinée aux coins légèrement retroussés donnent à tous ces ouvrages un air de famille. »[177]

Il appartient à H. Sourouzian d'avoir démontré que les statues **A 20** et **A 21**, au même titre que les œuvres **A 13 – A 17** mises au jour à Memphis et **A 18 – A 19** découvertes à Bubastis, datent du règne de Sésostris Ier[178]. La parenté des œuvres entre elles et par rapport aux statues **C 49 – C 51** (Pl. 38-41) ne laisse à mon sens pas de doute quant à leur attribution. S'il est probable qu'elles aient transité par Pi-Ramsès avant d'arriver à Tanis, comme bon nombre de leurs consœurs usurpées, la localisation originelle des deux colosses est malheureusement inconnue. Une origine memphite est probable, surtout si l'on considère que l'essentiel des colosses usurpés par Ramsès II et appartenant à Sésostris Ier a été découvert à Memphis, en particulier les œuvres **A 15 – A 16** (Pl. 47C-E ; 48A-B) avec lesquelles la tête **A 21** présente de nombreuses similitudes (Pl. 50A-B).

[174] La partie centrale du panneau dorsal était inaccessible à W.M.F. Petrie. Il n'a donc pu vérifier l'état de conservation du texte aux colonnes 4, 5 et 6 (« buried »). W.M.F. Petrie, *op. cit.*, pl. V 33. Depuis, le texte ne semble pas avoir fait l'objet de vérification et, *a fortiori*, d'édition malgré le déplacement de la statue sur le site où il gît, malheureusement toujours sur le dos.

[175] W.M.F. PETRIE, *ibidem*. La seule figure royale, de la plante des pieds à la ligne de coiffure sur le front est évaluée par l'égyptologue anglais à 561 cm (221 in.), auxquels s'ajoutent les 114 cm du socle (45 in.) et les 106 cm de la couronne blanche (42 in.). P. Montet avait estimé leur hauteur à environ 5 mètres, mais sans préciser les points de référence. P. MONTET, *op. cit.*, p. 56.

[176] K.A. Kitchen daterait la statue (l'usurpation en réalité) de l'an 34 de Ramsès II, ou des années qui suivent l'an 34, sur la base de la titulature employée sur le revers du panneau dorsal. K.A. KITCHEN, *Ramesside Inscriptions. Translated & Annotated (Notes and Comments)* II, Oxford, 1999, p. 294.

[177] P. MONTET, *op. cit.*, p. 58. Voir également P. MONTET, « Les nouvelles fouilles de Tanis », *CRAIBL* (1932), p. 229. L'égyptologue français ne se contredit pas dans sa contribution aux Mélanges Maspero où il indique encore que « Malgré le témoignage des inscriptions, il est donc probable que ces deux colosses sont des œuvres anciennes. Le visage de la mieux conservée évoque beaucoup plus les statues royales de l'Ancien et du début du Moyen Empire que les portraits estimés les plus ressemblants de Ramsès II. », P. MONTET, « Les statues de Ramsès II à Tanis », dans P. JOUGUET (dir.), *Mélanges Maspero* I/2 (*MIFAO* 66), Le Caire, 1935-1938, p. 503. *Contra* H. SOUROUZIAN, *loc. cit.*, p. 230.

[178] H. SOUROUZIAN, *loc. cit.*, p. 229-254.

A 22 Cambridge, Fitzwilliam Museum E.2.1974

Tête de roi

Date inconnue

Basalte (Grauwacke ?) Ht. : 8,4 cm ; larg. : 7,3 cm ; prof. : 8 cm

Acquise par achat à Bruce McAlpine en 1974. La provenance exacte n'est pas connue.

PM VIII, p. 27-28 (n° 800-493-630) ; *Fitzwilliam Museum, Cambridge. The Annual Reports of the Syndicate and of the Friends of the Fitzwilliam for the Year ending 31 December 1974* (1975), p. 7, pl. 1 ; J. BOURRIAU, « Egyptian antiquities acquired in 1974 by museums in the United Kingdom », *JEA* 62 (1976), p. 146, n° 7, pl. XXIV 3.

Planche 51A

La petite tête **A 22** est détachée du corps par une cassure située sous la jonction entre la mâchoire et le cou. La totalité de l'aile gauche du *némès* est perdue et l'oreille fait désormais saillie sur les tempes. L'aile droite de la coiffure se présente désormais sous la forme d'un simple arc de cercle centré sur l'oreille droite. Le nez est manquant. L'*uraeus* (corps et capuche) ainsi que les lèvres ont manifestement été piquetés. La barbe postiche qui ornait le menton est perdue et seules les attaches incisées sur les joues sont encore visibles. Quelques petits éclats ponctuent la surface de l'œuvre.

La tête est coiffée d'un *némès* rayé dont le motif alterne des bandes larges planes et en relief avec des bandes plus étroites et en relief dans le creux. Ces dernières se présentent en effet sous une forme légèrement bombée mais dont le sommet de la courbe ne dépasse jamais le plan des bandes larges en relief. Sur les ailes du *némès*, les rayures paraissent horizontales et non rayonnantes. L'*uraeus* est posé au centre du bandeau frontal. Bien que piqueté, son corps ondulant sculpté en très faible relief sur le crâne est encore observable. Les cheveux stylisés du souverain dépassent de la coiffe devant les oreilles. La face du souverain est allongée, massive malgré sa taille, et joufflue. Le volume des joues est particulièrement souligné par les deux rides encadrant les narines. Les yeux sont horizontaux, avec les canthi internes et externes placés sur une même ligne. Le globe oculaire est très bombé et en léger retrait par rapport au plan des paupières. La bordure ainsi créée dessine le contour de l'œil. Le trait de fard en relief ne commence qu'à hauteur des canthi externes. Les sourcils sont figurés en très faible relief. Ils suivent le contour de la paupière supérieure sur les tempes et, sur le front, retombent sensiblement vers la racine du nez. Un plan vertical relie les yeux et les pommettes. Une ride marquée part des caroncules lacrymales et souligne la zone des yeux et des pommettes. La bouche est horizontale, et les lèvres ne sont pas ourlées. Elles sont à peine perceptibles tant elles ressortent peu du volume des joues. Les commissures des lèvres sont d'ailleurs très peu enfoncées dans les joues. Le menton, bien que piqueté, est encore observable. Les attaches de la barbe postiche sont incisées sur la mandibule. La taille du souverain peut être évaluée à 52,2 cm de haut environ, de la plante des pieds à la ligne de coiffure sur le front.

La tête **A 22** est attribuée par J. Bourriau au début de la 12ème dynastie, et probablement au règne de Sésostris Ier[179]. H. Strudwick propose, quant à elle, d'y reconnaître une œuvre archaïsante datant de la 25ème ou de la 26ème dynastie, ce qu'illustrent tant les cartels que l'inventaire en ligne du musée[180]. La tête **A 22** ne partage pourtant guère les caractéristiques plastiques des œuvres de cette période récente, en particulier dans la forme des yeux et des sourcils, l'apparence de l'*uraeus* ou l'usage du *némès* – peu fréquent à cette

[179] J. BOURRIAU, « Egyptian antiquities acquired in 1974 by museums in the United Kingdom », *JEA* 62 (1976), p. 146, n° 7.
[180] H. Strudwick, lettre du 28 septembre 2007. Voir également le catalogue en ligne du Fitzwilliam Museum, http://www.fitzmuseum.cam.ac.uk/opac/search/cataloguedetail.html?&priref=63060&_function_=xslt&_limit_=10 (page consultée le 12 décembre 2010).

époque[181]. De même, mes observations m'invitent à m'accorder avec la datation suggérée par J. Bourriau. La construction du visage n'est pas sans rappeler la statue **C 48** (Pl. 37C-D) et, dans une moindre mesure, **C 14** (Pl. 10C). On notera avec intérêt que la taille restituée de la statue **A 22** correspond à celle de la figure du roi dans le groupe **C 10** provenant de Karnak, et que le matériau des deux œuvres est identique. Il est malgré tout impossible de rapprocher davantage les deux œuvres[182].

[181] Je tiens à remercier F. Payraudeau pour m'avoir éclairé sur la statuaire des 25ème et 26ème dynasties, et de m'avoir fait part de son opinion sur la tête E.2.1974.

[182] En particulier si l'on considère les 150 statues et 60 sphinx supposés être sculptés dans du grauwacke à la suite de la seule expédition de l'an 38 au Ouadi Hammamat. Ces deux statues A 22 et C 10 n'appartiennent donc pas nécessairement à une seule et même œuvre. Voir notamment D. FAROUT, « La carrière du *wḥmw* Ameny et l'organisation des expéditions au ouadi Hammamat au Moyen Empire », *BIFAO* 94 (1994), p. 143-172.

2.1.4. Les statues dont l'attribution à Sésostris Iᵉʳ est problématique

P 1 **Le Caire, Musée égyptien** **JE 67345** **SR 9019** **T 2217**

Buste de roi appartenant à une dyade

Date inconnue

Granit gris Ht. : 65 cm ; larg. : 43 cm ; prof. : 30 cm

Découvert lors des fouilles menées par F. Bisson de la Roque sur le site de Tôd au début de l'année 1937. Il provient de l'orifice du puits du nilomètre du temple. Le buste est enregistré dans le *Journal d'Entrée* du Musée égyptien du Caire la même année. Il y était exposé en tant qu'œuvre archaïsante du pharaon Achôris jusqu'à son déplacement vers la section du Moyen Empire en 2010.

« Tôd. *Fouilles du musée du Louvre* », *CdE* XII (1937), p. 171 (extrait de *La Bourse égyptienne* du 12 avril 1937) ; F. BISSON DE LA ROQUE, « Tôd, fouilles antérieures à 1938 », *RdE* 4 (1940), p. 68 (inv. 2217), fig. 12 ; U. SCHWEITZER, « Ein spätzeitlicher Königskopf im Basel », *BIFAO* 50 (1952), p. 129-132, pl. II 1-2 ; C. ALDRED, « Some Royal Portraits of the Middle Kingdom in Ancient Egypt », *MMJ* 3 (1970), p. 33-34, fig. 5 ; J. LECLANT (dir.), *Le temps des pyramides. De la préhistoire aux Hyksos (1650 av. J.-C.)* (L'Univers des Formes), Paris, 1978, p. 210-212, fig. 208 ; M. SEIDEL, *Die königlichen Statuengruppen. Band I : Die Denkmäler vom Alten Reich bis zum Ende der 18. Dynastie (HÄB 42)*, Hildesheim, 1996, p. 61-64, Abb. 15, Tf. 21 a-d ; H. SOUROUZIAN, « Features of Early Twelfth Dynasty Royal Sculpture », *Bull.Eg.Mus.* 2 (2005), p. 107, pl. VII a-d ; G. ANDREU, *Objets d'Égypte. Des rives du Nil aux bords de Seine*, Paris, 2009, p. 200, fig. 2a.

Planche 51B-D

La statue **P 1**, appartenant originellement à une dyade, ne conserve plus actuellement que le buste du souverain. De la divinité, seuls la main droite posée à plat sur l'omoplate droite du roi et un tronçon de l'avant-bras sont encore observables. Le buste est brisé à hauteur du nombril, en léger biais, de sorte que la ceinture du pagne est visible sur la hanche gauche. Le bras droit est cassé à cinq centimètres de la saignée du coude tandis que le bras gauche est totalement perdu de même que la partie de l'épaule gauche située au-delà de l'aisselle. Les arêtes du *némès* sont abîmées ainsi que l'extrémité inférieure du catogan du *némès*. La tête et la capuche de l'*uraeus* ont été martelées. Le nez a été cassé.

Le roi est coiffé d'un *némès* rayé alternant les bandes en relief et les bandes en creux. Sur les ailes, le motif est horizontal et non rayonnant. Les pattes du *némès* sont striées. Les cheveux du souverain sont indiqués en relief sur les tempes. L'*uraeus* est posé sur la base du bandeau frontal lisse, et son corps a été sculpté en léger relief. Il est parcouru de six ondes sur la droite et cinq ondes sur la gauche, la première étant vers la droite en regardant l'*uraeus* de face. Sa queue se fond dans le motif rayé du *némès*. Le visage du souverain est sensiblement allongé et arrondi à sa base, sans être ovalaire. Les yeux sont étirés, en amandes et très visibles de profil. Les canthi internes sont placés plus bas que les canthi externes. Les yeux sont entièrement cernés par un bourrelet plastique qui se prolonge sur les tempes sous la forme d'un trait de fard. Les sourcils sont épais et en léger relief. Ils suivent le contour des yeux mais ils sont presque horizontaux sur le front. Les pommettes sont marquées et s'articulent avec les yeux par un plan vertical. Deux rides encadrent les narines. La bouche apparaît très souriante, en particulier en légère plongée. De face ou en faible contre-plongée, cette caractéristique s'estompe. Les lèvres sont en léger retrait par rapport au plan des joues, ce qui concourt à dessiner la bouche sur le visage. Les lèvres sont très proéminentes dans leur partie centrale et forment presque un angle de 90°. S'ajoute à cela le fait que les

commissures sont nettement enfoncées dans les joues. Ces dernières sont rondes et en chair. Les oreilles sont de taille normale et stylisées mais peut-être placées plus haut sur les tempes que la correction anatomique.

Les volumes des muscles du buste sont simples et synthétiques. Les pectoraux sont ainsi marqués mais dépourvus de tétons ou d'aréoles. Les abdominaux sont à peine perceptibles et sont surtout indiqués par la ligne en creux placée au centre de ceux-ci et rejoignant le nombril. Pour les bras, les volumes des deltoïdes sont distingués tandis que les biceps sont peu saillants. La main de la divinité présente la même sobriété d'exécution, ce qui n'empêche pas la présence d'ongles délicatement détaillés. La taille est resserrée au-dessus des hanches.

L'absence de pilier dorsal sur le dyade **P 1** indique à l'évidence que les deux personnages reposaient sur un trône commun pourvu, ou non, d'un dossier bas. Leurs deux bras devaient se croiser au centre de la composition puisque le flanc gauche du roi ne présente aucune trace de tenon qui aurait indiqué qu'il tenait ses deux mains posées sur ses cuisses. Sa main droite en revanche devait être posée sur sa cuisse droite, serrant probablement un linge plissé. L'identité de la divinité est incertaine, mais la découverte du buste dans le sanctuaire de Montou à Tôd fait du dieu local un bon prétendant. Une divinité féminine n'est pas à exclure pour autant[183]. La taille du souverain assis peut être évaluée à 123,2 cm de la plante des pieds à la ligne de coiffure sur le front.

Le buste JE 67345 du Musée égyptien du Caire a été diversement daté, et ce dès sa découverte. On peut en effet lire dans la *Chronique d'Egypte* de 1937, reprenant une dépêche publiée par le Service des Antiquités dans *La Bourse égyptienne* du 12 avril de cette même année : « (…) ainsi qu'un buste royal que l'on hésite à dater : soit du Moyen Empire, soit de l'époque archaïsante des dernières dynastie santérieures (sic) à Alexandre le Grand »[184]. Le fouilleur évoque, quant à lui, plutôt une datation de la 18ème dynastie :

> « Le buste, actuellement au musée du Caire, faisait partie d'un groupe. La facture semble devoir le classer comme ne pouvant être antérieur au Nouvel Empire. Il ne me paraît pas impossible que nous ayons un nouvel exemplaire de Thotmès III (voir entre autres : L. BORCHARDT, *Statuen* du *Catalogue du Musée du Caire*, 578), œuvre qui serait fort inférieure à son portrait 42053 donné par G. LEGRAIN, *Statues* du *Catalogue du Musée du Caire.* »[185]

De manière générale, une datation tardive ne me semble guère envisageable bien que ce soit précisément celle-là qui était privilégiée sur le cartel du Musée égyptien du Caire jusqu'il y a peu. L'origine de cette proposition m'est inconnue mais elle semble ancienne puisqu'on peut déjà la lire sous la plume de U. Schweitzer en 1952[186]. L'argumentaire développé par l'auteur ne me paraît guère convaincant et les parallèles avancés sont très largement sujets à caution comme l'a fait remarquer C. Aldred[187]. Par ailleurs, les deux seuls bustes complets – mais acéphales – certifiés d'Achôris (Boston Museum of Fine Arts inv.

[183] Il semble d'ailleurs que l'essentiel des dyades du début de la 12ème dynastie présente plus volontiers une déesse qu'un dieu. Voir par exemple celles de Kiman Fares (Bastet), de Bouto (non identifiée) et de Tôd (Sekhmet) pour le règne d'Amenemhat Ier, et celle d'Abydos (Isis) à l'époque de Sésostris Ier. La dyade de Karnak datant d'Amenemhat Ier a vu, quant à elle, sa divinité intégralement arasée et remplacée (mais cette seconde représentation est maintenant perdue de sorte que l'on ne peut trancher en l'absence d'inscription conservée à son sujet). Voir à cet égard H. SOUROUZIAN, « Features of Early Twelfth Dynasty Royal Sculpture », *Bull.Eg.Mus.* 2 (2005), p. 105-107. M. Seidel opte cependant résolument pour une représentation de Montou, voir M. SEIDEL, *Die königlichen Statuengruppen. Band I : Die Denkmäler vom Alten Reich bis zum Ende der 18. Dynastie* (HÄB 42), Hildesheim, 1996, p. 62-63, Abb. 15.

[184] « Tôd. *Fouilles du musée du Louvre* », *CdE* XII (1937), p. 171 (extrait de *La Bourse égyptienne* du 12 avril 1937).

[185] F. BISSON DE LA ROQUE, « Tôd, fouilles antérieures à 1938 », *RdE* 4 (1940), p. 68.

[186] Qui mentionne notamment le cartel du musée avec cette datation tardive : « Im Kairener Museum wird die Statue als « Aköris ? » geführt, was jeder sicheren Grundlage entbehrt, obwohl zeitlich diese Ansetzung nichts einzuwenden ist. » U. SCHWEITZER, « Ein spätzeitlicher Königskopf im Basel », *BIFAO* 50 (1952), p. 129-132, et pour cet extrait, p. 131, n. 2.

[187] C. ALDRED, « Some Royal Portraits of the Middle Kingdom in Ancient Egypt », *MMJ* 3 (1970), p. 33, n. 32. Aucun auteur ne semble d'ailleurs reprendre cette identification. Voir également Cl. TRAUNECKER, « Essai sur l'histoire de la XXIXe dynastie », *BIFAO* 79 (1979), p. 418 qui indique : « Buste en granit noir trouvé par Bisson de la Roque en 1936 (sic) et attribué par lui sans argument à Achôris. Cette tête royale daterait du Moyen Empire ».

29.732[188] et Musée égyptien du Caire JE 37542[189]), présentent des caractéristiques plastiques incompatibles avec la statue du Caire, principalement pour les pectoraux, plus ronds et volumineux chez Achôris, le traitement des abdominaux – moins marqués chez Achôris – et le resserrement de la taille au-dessus des hanches, plus prononcé pour la statue **P 1**.

Le buste du Caire oscille sinon entre le règne de Séankhkarê Montouhotep III[190] et celui d'Amenemhat Ier, voire le début du règne de Sésostris Ier[191]. La difficulté, bien réelle, réside dans le fait que la statue partage plusieurs caractéristiques plastiques et stylistiques avec des œuvres plus globalement datées de la fin de la 11ème et du début de la 12ème dynastie, notamment la forme allongée des yeux et les nombreuses courbes du corps de l'*uraeus*. Les indices avancés par M. Seidel en faveur de Séankhkarê Montouhotep III me semblent cependant peu déterminants puisqu'en définitive certaines particularités pointées par l'auteur se retrouvent tout autant dans la statuaire d'Amenemhat Ier. H. Sourouzian souligne d'ailleurs avec justesse la difficulté qu'il y a à attribuer ce buste :

> « It is in black granite, while all other known and well dated statues of Amenemhet I are in red granite. The features on this bust repeat undoubtedly those observed on the statue from Khataâna, except the more elongated face, the eyes more slanting, the absence of beard, and the smaller distance between the lappets of the nemes. Hence, a question remains to be asked, if this bust could not rather be attributed to a dyad of Sesostris I, considering that several éléments of black granite group statues are known from this king in the Theban nome (…). »[192]

L'attribution du buste du Caire à Amenemhat Ier serait essentiellement stylistique, et reposerait tout spécialement sur le nombre de courbes imposées à l'ophidien sur le sommet du *némès*, élément que l'on retrouve sur la statue du roi découverte à Khatana et conservée aujourd'hui au Musée égyptien du Caire (JE 60520)[193]. Ainsi, si le nombre de contorsions effectuées par l'animal varie régulièrement sur les représentations connues de Sésostris Ier[194], l'*uraeus* compte le plus souvent moins d'ondes que sur le buste **P 1**. En outre, un élément distingue le traitement plastique du corps du serpent entre les statues d'Amenemhat Ier et Sésostris Ier. Sur les statues de l'époque de ce dernier, les ondes sont toujours espacées et non collées les unes contre les autres, indépendamment de leur nombre. Or c'est précisément une apparence compacte et non aérée que revêt le corps de l'ophidien sur le buste **P 1**.

Malgré une certaine ressemblance avec les statues **C 9** (Pl. 7A) et **C 16** (en particulier dans le traitement du visage lorsqu'observé de trois-quarts et de profil) (Pl. 12A-B), les caractéristiques plastiques du buste et de la musculature très faiblement marquée, la forme allongée des yeux, presque en amandes, les oreilles placées à une hauteur anatomiquement correcte et « plaquées » contre les tempes plutôt que « décollées », et enfin le rendu du corps de l'*uraeus* – avec ses nombreuses courbes serrées – m'invitent davantage à attribuer le buste **P 1**, au plus tard, au règne d'Amenemhat Ier. Sa proximité avec la tête **P 3** que j'attribue également au fondateur de la 12ème dynastie me semble de même en être un indice (Pl. 52B-C). On ne peut

[188] D. DUNHAM, « Three Inscribed Statues in Boston », *JEA* 15 (1929), p. 166, pl. XXXIV.

[189] A. GRIMM, « Ein Statuentorso des Hakoris aus Ahnas el-Medineh im Ägyptischen Museum zu Kairo », *GM* 77 (1984), p. 13-17, Tf. 1.

[190] C. ALDRED, *loc.cit.*, p. 33, n. 31. L'auteur opte ultérieurement pour une datation du début de la 12ème dynastie, voir ci-dessous. Voir également pour cette attribution à Séankhkarê Montouhotep III, M. SEIDEL, *op. cit.*, p. 61-64, Abb. 15, Tf. 21 a-d.

[191] C. ALDRED, dans J. LECLANT (dir.), *Le temps des pyramides. De la préhistoire aux Hyksos (1650 av. J.-C.)* (L'Univers des Formes), Paris, 1978, p. 210-212, fig. 208 ; H. SOUROUZIAN, *loc. cit.*, p. 107, pl. VII a-d ; G. ANDREU, *Objets d'Égypte. Des rives du Nil aux bords de Seine*, Paris, 2009, p. 200, fig. 2a (Sésostris Ier uniquement).

[192] H. SOUROUZIAN, *loc. cit.*, p. 107

[193] H. GAUTHIER, « Une nouvelle statue d'Amenemhêt Ier », dans P. JOUGET (dir.), *Mélanges Maspero* I (*MIFAO* 66), Le Caire, 1935-1938, p. 43-53.

[194] Il atteint par exemple 12 courbes sur le relief JE 63942 conservé au Musée égyptien du Caire et provenant de la chapelle d'entrée de la pyramide du souverain à Licht Sud. La statuette de Sahourê dédiée par Sésostris Ier (CG 42004) en compte elle dix-huit (mais peut-être est-ce là une touche archaïsante), tandis que les œuvres C 38, C 39, C 43, C 45 et C 46 de Licht n'en dénombrent que six !

cependant pas exclure formellement une attribution à Séankhkarê Montouhotep III, particulièrement actif dans le temple de Montou à Tôd[195].

[195] D. Arnold, « Bemerkungen zu den frühen Tempeln von El-Tôd », *MDAIK* 31 (1975), p. 175-186

P 2 Karnak, Cour du VIᵉ pylône, péristyle nord N° d'inventaire inconnu

Groupe statuaire (hexade)

Date inconnue

Granit rose Ht. : +/- 180 cm ; larg. : 84,5 cm ; prof. : 120 cm

Le groupe statuaire a été découvert à une date inconnue. Il provient très probablement d'une des chapelles occidentales du déambulatoire situé au nord de la *Cour du Moyen Empire* à Karnak (corridor XIV selon la numérotation PM) si l'on en croit les photographies publiées de la pièce. Il est toujours conservé sur le site du temple d'Amon-Rê à Karnak.

PM II², p. 103 ; P. BARGUET, *Le temple d'Amon-Rê à Karnak. Essai d'exégèse. Augmenté d'une édition électronique par Alain Arnaudiès* (*RAPH* 21), Le Caire, 2006, p. 126, n. 1, pl. XLa ; M. PILLET, *Thèbes. Karnak et Louxor* (Les villes d'art célèbres), Paris, 1928, fig. 52 ; P. Gilbert, *Le classicisme de l'architecture égyptienne*, Bruxelles, 1943, p. 58, fig. 14 ; B. DE GRYSE, *Karnak, 3000 ans de gloire égyptienne*, Liège, 1984, [pl. 39] ; M. SEIDEL, *Die königlichen Statuengruppen. Band I : Die Denkmäler vom Alten Reich bis zum Ende der 18. Dynastie* (*HÄB* 42), Hildesheim, 1996, p. 67-68, Tf. 23a-c, Dok. 32 ; D. LABOURY, *La statuaire de Thoutmosis III. Essai d'interprétation d'un portrait royal dans son contexte historique* (*AegLeod* 5), Liège, 1998, p. 188, n. 631.

Planche 52A

Le groupe statuaire **P 2** est brisé dans sa partie supérieure, de sorte que les six personnages représentés sont acéphales. Par ailleurs, une cassure court horizontalement juste au-dessus des genoux, découpant de fait l'œuvre en deux sections superposées, et arrachant une partie du volume des genoux. Un des deux flancs larges est désormais privé du haut des jambes et du buste de deux individus. De manière générale, la surface de l'hexade est érodée, et certains détails réduits à l'état de moignons, comme les pieds.

Le groupe statuaire se présente sous la forme d'un épais pilier parallélépipédique rectangle auquel sont adossés six personnages divins et royaux, répartis en paires sur les longs côtés, et un personnage unique sur les petits côtés. Tous les personnages se tiennent par la main et, sur les longs côtés, les individus ont été représentés avec les bras contigus et les épaules accolées. Ils figurent debout et pieds joints. Sur les deux faces latérales les plus exiguës, une déesse a été sculptée, vêtue d'une longue robe fourreau dont seul l'ourlet au-dessus des chevilles rend perceptible son existence plastique. Elles sont toutes deux coiffées d'une perruque tripartite striée. Les paires de personnages adossés aux longs côtés du pilier dorsal ne sont identifiables que sur l'unique face qui a conservé les bustes des individus. Il s'agit d'une part d'une divinité masculine, reconnaissable aux deux pans de sa perruque tripartite striée retombant sur ses épaules, et d'autre part d'un personnage masculin, probablement royal, dont les épaules nues indiquent qu'il était originellement coiffé d'un *pschent* ou d'une des deux couronnes composant celui-ci. Les deux individus masculins sont vêtus d'un pagne. Il s'agit du pagne *chendjit* pour le personnage royal sur lequel on peut encore examiner les stries horizontales de la languette centrale. Le pagne du dieu est le pagne divin doté d'un ourlet horizontal au-dessus des genoux et uniformément strié verticalement.

En l'absence d'inscription et à cause de la disparition de la partie sommitale de l'œuvre – et donc des couronnes divines –, les personnages sculptés de **P 2** demeurent difficilement identifiables avec certitude. Sur la base de sa ressemblance typologique et formelle avec deux autres œuvres, l'une attribuée à Amenemhat Iᵉʳ et mise au jour à Ermant[196], l'autre datant du règne de Thoutmosis III et provenant de

[196] R. MOND, O.H. MYERS, *Temples of Armant. A Preliminary Survey* (*MEES* 43), Londres, 1940, p. 51 (identifié comme Sésostris Iᵉʳ malgré le nom de Ouhem-mesout appartenant à son père), p. 190 (Amenemhat Iᵉʳ), pl. XX 1-2 (S.35). Actuellement conservée au Musée égyptien du Caire JE 67430.

Karnak[197], il est généralement proposé de reconnaître Hathor et Montou dans les deux personnages divins. Bien que cela soit *a priori* possible, cette hypothèse ne peut malheureusement pas être confirmée en l'état actuel de la documentation.

Le souverain, quant à lui, a été diversement identifié dans la littérature. Considérée comme une seconde œuvre de ce type attribuable à Thoutmosis III par P. Barguet[198], l'œuvre est également reconnue en tant que statue de Sésostris Ier par M. Pillet[199] et P. Gilbert[200]. Plus récemment, M. Seidel[201] a proposé d'y voir une représentation d'Amenemhat Ier. L'attribution à Thoutmosis III, bien que la plus répandue, ne repose sur aucun argument autre que celui de l'existence d'une œuvre typologiquement similaire et provenant du même site effectivement datée du règne de ce souverain de la 18ème dynastie (British Museum EA 12). Les nombreuses divergences plastiques pointées entre les deux œuvres par M. Seidel invitent à rejeter, à sa suite, cette identification et à davantage privilégier une datation plus ancienne[202]. Mais comme le souligne M. Seidel : « (…) letzte Sicherheit darüber, ob Amenemhat I. oder Sesostris I. als Eigentümer zu gelten hat, kann aber nicht gewonnen werden. »[203]. L'hexade d'Amenemhat Ier provenant d'Ermant étant par ailleurs réduite à la seule partie supérieure du pilier quadrangulaire, soit l'exacte portion qui se trouve être manquante sur **P 2**, il est difficile de comparer les deux œuvres et d'en faire un indice en faveur de l'une ou l'autre option. Je signalerais cependant, et à titre de pure hypothèse, l'existence d'un fragment **Fr 5** de statue en granit, de provenance inconnue et actuellement conservé au British Museum (inv. EA 33889) (Pl. 57B-C). Portant deux fragments de titulature royale, cet éclat d'angle appartenant selon toute vraisemblance à une statue de Sésostris Ier, pourrait provenir d'une œuvre similaire à **P 2**, voire à celle-ci bien que cela soit indémontrable.

[197] D. LABOURY, *La statuaire de Thoutmosis III. Essai d'interprétation d'un portrait royal dans son contexte historique* (*AegLeod* 5), Liège, 1998, p. 186-189, cat. C 46. Actuellement conservée au British Museum de Londres EA 12.

[198] P. BARGUET, *Le temple d'Amon-Rê à Karnak. Essai d'exégèse. Augmenté d'une édition électronique par Alain Arnaudiès* (*RAPH* 21), Le Caire, 2006, p. 126, n. 1. La description de l'œuvre par l'auteur n'est cependant pas exempte de contradiction avec son état effectif de conservation : « Le sommet du monument est plan (…). Un monument identique, au British Museum (n° 623), au nom de Thoutmosis III, fut trouvé à Karnak aussi (…). » P. BARGUET, *ibidem*. Or c'est précisément le monument de Thoutmosis III qui présente une surface sommitale plane et non l'exemplaire P 2. Par ailleurs, P. Barguet reprend l'identification erronée de R. Mond et O.H. Myers pour la statue provenant d'Ermant (Sésostris Ier en lieu et place d'Amenemhat Ier). P. BARGUET, *ibidem*. L'attribution de P 2 à Thoutmosis III est reprise dans PM II², p. 103.

[199] M. PILLET, *Thèbes. Karnak et Louxor* (Les villes d'art célèbres), Paris, 1928, fig. 52.

[200] P. GILBERT, *Le classicisme de l'architecture égyptienne*, Bruxelles, 1943, p. 58.

[201] M. SEIDEL, *Die königlichen Statuengruppen. Band I : Die Denkmäler vom Alten Reich bis zum Ende der 18. Dynastie* (*HÄB* 42), Hildesheim, 1996, p. 67-68, Dok. 32.

[202] M. SEIDEL, *op. cit.*, p. 68.

[203] M. SEIDEL, *ibidem*.

P 3 **Louqsor, Musée d'art égyptien ancien** **J 32** **NR 170**

Tête de roi

Date inconnue

Gneiss anorthositique Ht. : 17,5 cm ; larg. : 17 cm ; prof. : 10,5 cm

La tête de ce roi a été mise au jour en 1968 lors du nettoyage de la crypte du magasin MS.9 situé au sud-est de l'*Akh-menou* de Thoutmosis III à Karnak[204]. L'œuvre est ensuite exposée au Musée d'art égyptien ancien de Louqsor jusqu'en 2008, année où elle est transférée au Musée de Suez.

J. LAUFFRAY, S. SAUNERON, R. SA'AD, P. ANUS, « Rapport sur les travaux de Karnak. Activités du centre franco-égyptien en 1968-1969 », *Kêmi* 20 (1970), p. 78, fig. 17bis ; J. ROMANO, *The Luxor Museum of Ancient Egyptian Art. Catalogue* (ARCE), Le Caire, 1979, p. 25, n° 28.

Planche 52B-C

La tête **P 3** est brisée à la base du cou, à hauteur de sa jonction avec les épaules. Du côté droit de la tête, une cassure part de la tempe, juste devant l'oreille, et court en oblique, amputant toute la partie arrière du crâne et du *némès*. Les arêtes de la coiffe sont abîmées, la capuche et le corps de l'*uraeus* ont été martelés, et l'extrémité du nez est cassée de sorte que la narine gauche manque.

La tête est coiffée du *némès* rayé de bandes planes alternativement en relief et en creux. Sur les ailes de la coiffure, les rayures sont rayonnantes et non strictement horizontales. Seules les premières stries de la patte gauche sont encore visibles. Le bandeau lisse qui ceint le front du souverain laisse voir les cheveux de ce dernier sur les tempes, à l'avant des oreilles. Un *uraeus* orne le front du roi. Il est posé sur la ligne de coiffure du *némès* et sa capuche est intégralement martelée. Le corps de l'animal a été sculpté en très faible relief et présente plusieurs ondes (au moins trois) dont la première est sur la droite en regardant l'*uraeus* de face. Le visage est massif et un peu plus haut que large. Les yeux sont moyennement ouverts et étirés, presque en amande. Les canthi internes sont placés plus bas que les canthi externes. Le globe oculaire est nettement bombé. Un très léger bourrelet plastique ceint les yeux et les canthi, et prolonge les yeux sur les tempes. Les sourcils sont également en relief, et retombent sensiblement vers la racine du nez plutôt que de suivre la ligne de coiffure au centre du front. Sur les tempes, les sourcils suivent le contour des yeux et du trait de fard. La zone située sous les yeux est verticale voire faiblement creusée, avant de tendre par un plan incliné vers les pommettes. Cet élément renforce le bombement apparent de l'œil. Les oreilles sont proportionnellement assez grandes et placées haut sur les tempes.

La bouche est en retrait par rapport aux joues, et la bordure ainsi créée cerne les lèvres. Le philtrum et l'arc de cupidon sont nettement marqués. La forme générale de la bouche se rapproche du losange, avec une lèvre inférieure un peu plus charnue que la lèvre supérieure. Comme la ligne de partage des lèvres est presque horizontale, c'est l'aspect charnu de la lèvre inférieure qui imprime un léger sourire sur le visage du souverain. Les commissures sont nettement enfoncées dans le volume des joues. Le nez est long et paraît droit. Les narines sont encadrées par deux rides qui délimitent la base du nez dans le volume des joues indiquant celui-ci ainsi que celui des pommettes. Le menton est marqué par une faible ride sous la lèvre inférieure. Il est dépourvu de barbe postiche. Le visage n'est que très légèrement articulé au cou, le volume de la mandibule étant peu présent. La tête et le cou se présentent plus dans une continuité que comme deux éléments superposés et distincts.

[204] Numérotation des salles de J.-Fr. CARLOTTI, *L'Akh-menou de Thoutmosis III à Karnak. Etude architecturale*, Paris, 2001, p. 157-158.

La taille du souverain peut être évaluée à 112,5 cm si la statue le représentait debout, ou à 87,5 cm si il était assis sur un trône. Dans les deux cas, la taille est celle comprise entre la plante des pieds et la ligne de coiffure sur le front.

La tête **P 3** est datée par J. Lauffray *et alii* du règne d'Amenemhat Ier sur la base d'une lettre de B. von Bothmer indiquant que « les traits généraux du visage et des détails de gravure évoquent certaines têtes de la fin de la XIe dynastie ou du temps d'Amenemhat Ier. » Le rendu de la bouche serait à cet égard particulièrement éclairant[205]. J. Romano privilégie, quant à lui, une attribution au successeur du fondateur de la 12ème dynastie, mettant en avant le dessin de la bouche par retrait des lèvres par rapport aux joues, l'horizontalité de la bouche ainsi que les bandes rayonnantes du *némès* qui tout trois rappellent la statue **C 9** également mise au jour à Karnak[206] (Pl. 7A).

Il ne fait aucun doute que la tête **P 3** date du début de la 12ème dynastie. L'essentiel de la difficulté provient de l'absence remarquable d'œuvres certifiées du pharaon Amenemhat Ier ayant conservé les traits de son visage[207]. Néanmoins, l'organisation générale du visage (forme et hauteur des pommettes, yeux faiblement ouverts et étirés, oreilles placées contre les tempes et non visibles de face) et sa ressemblance avec, d'une part la statue du Caire JE 37470 découverte à Tanis et appartenant de façon certaine à Amenemhat Ier, et les têtes de New York MMA 66.99.3 et MMA 66.99.4 attribuées avec pertinence à ce même souverain d'autre part, favorisent selon moi l'attribution de la tête **P 3** à Amenemhat Ier et non à son fils.

[205] J. LAUFFRAY, S. SAUNERON, R. SA'AD, P. ANUS, « Rapport sur les travaux de Karnak. Activités du centre franco-égyptien en 1968-1969 », *Kêmi* 20 (1970), p. 78. Dans cette même lettre du 7 juillet 1969, B. von Bothmer propose comme parallèle la tête en calcaire du Metropolitan Museum of Art de New York MMA 66.99.3, attribuée à Amenemhat Ier sur la base d'éléments stylistiques. Voir à son sujet C. ALDRED, « Some Royal Portraits of the Middle Kingdom in Ancient Egypt », *MMJ* 3 (1970), p. 34-35, fig. 10-12.

[206] J. ROMANO, *The Luxor Museum of Ancient Egyptian Art. Catalogue* (ARCE), Le Caire, 1979, p. 25. Il suggère comme parallèle la tête en marbre dolomitique vert du Metropolitan Museum of Art de New York MMA 66.99.4. Or cette statue est attribuable à Amenemhat Ier d'après C. Aldred (C. ALDRED, *loc.cit.*, p. 34-37), ce qui pourrait expliquer pourquoi les trois statues évoquées, à savoir P 2, MMA 66.99.3 et MMA 66.99.4, présentent de nombreuses caractéristiques stylistiques communes, les deux œuvres du musée new yorkais étant en outre particulièrement semblables.

[207] Voir à cet égard les deux seules statues certifiées du souverain conservées au Musée égyptien du Caire JE 37470 et JE 60520. H. SOUROUZIAN, « Features of Early Twelfth Dynasty Royal Sculpture », *Bull.Eg.Mus.* 2 (2005), pl. I-II.

P 4 Le Caire, Musée égyptien CG 555 JE 30770bis5

Triade figurant le roi entouré d'Isis et d'Hathor

Date inconnue

Granit noir Ht. : 174 cm ; larg. : 118 cm ; prof. : 102 cm

Le groupe statuaire a été découvert par W.M.F. Petrie en 1893-1894, dos contre terre, le long de la volée d'escalier nord menant au portique ptolémaïque du temple de Coptos. La statue entre au Musée du Caire en 1895.

PM V, p. 125 ; K*RI* II, p. 553, n° 214 ; W.M.F. PETRIE, *Koptos*, Londres, 1896, p. 15, pl. XVII ; G. MASPERO, *Guide du visiteur au Musée du Caire*, Le Caire, 1902, p. 80 ; L. BORCHARDT, *Statuen und statuetten von Königs und Privatleuten* (CGC, n° 1-1294) 2, Berlin, 1925, p. 102-103, Blt. 93 ; J. VANDIER, *Manuel d'archéologie égyptienne. Tome 3. Les grandes époques : la statuaire*, Paris, 1954, pl. CXXIX ; D. WILDUNG, *Nofret – Die Schöne. Die Frau im Alten Ägypten, catalogue de l'exposition itinérante à Munich, Berlin et Hildesheim, du 15 décembre 1984 au 4 novembre 1985*, Mayence, 1984, p. 170-171, cat. 80 ; Cl. VANDERSLEYEN, « Ramsès II admirait Sésostris Ier », dans E. GORING, N. REEVES et J. RUFFLE (éd.), *Chief of Seers, Egyptian Studies in Memory of Cyril Aldred*, Londres-New York, 1997, p. 285-290.

Planche 53A-C

La triade **P 4** figure le roi entouré de deux déesses, Isis à sa droite et Hathor à sa gauche. Ils sont tous les trois assis sur un banc parallélépipédique doté d'un grand dossier qui fait office de panneau dorsal remontant au-dessus des têtes des trois protagonistes. La base de la statue est particulièrement épaisse. Le sommet du panneau dorsal, de même que la plinthe du socle sont légèrement incurvés. Les représentations des trois individus sont presque intactes. L'avant-bras droit de chacun d'eux est partiellement arraché, et les mains droites du roi et de la déesse Hathor ont été restaurées. Le visage de cette dernière a, quant à lui, été brisé mais la quasi totalité des fragments a pu être retrouvée et repositionnée. Les arêtes du *némès* sont abîmées. Le nez des trois individus est cassé, et la déesse Isis a perdu son menton.

Le roi est placé au centre de la composition et il est représenté plus grand que les deux déesses qui l'encadrent. Il est coiffé du *némès* dont la forme et les rayures ont été partiellement retravaillées sous Ramsès II. La partie antérieure de la coiffe est désormais plane mais non lissée, de même que les pattes du *némès* retombant sur la poitrine. Les rayures horizontales sont encore visibles sur les ailes, alternant de larges bandes planes en relief et des bandes plus étroites et en creux. Les rayures à l'arrière du crâne sont en partie préservées. Un *uraeus* frontal ornait la coiffe royale. Son aspect original ne peut plus être observé suite au remodelage du *némès* et à la réalisation d'un dispositif permettant d'insérer un *uraeus* rapporté. Le visage est massif et quadrangulaire, impression que renforcent les bandes d'attache de la barbe postiche incisées le long de la mandibule. Les yeux sont petits proportionnellement à l'ensemble du visage. Ils sont horizontaux, avec une paupière supérieure ne présentant qu'une seule courbe entre les deux canthi. La paupière inférieure s'incurve pour devenir horizontale à hauteur des caroncules lacrymales. Les yeux sont prolongés sur les tempes par un trait de fard en léger relief. Les sourcils, également en relief, sont placés très haut au-dessus des yeux et se caractérisent par leur courbe montante prononcée à partir des tempes et de leur retombée vers la racine du nez. La paupière supérieure est de ce fait très grande et très bombée. Les yeux sont reliés aux pommettes par un long plan vertical qui s'incurve à peine pour noter les pommettes. Le nez est cassé mais les narines étaient encadrées par deux petites rides. La bouche est légèrement souriante et ses lèvres paraissent être en léger retrait par rapport au plan des joues. Elles sont malheureusement oblitérées par les éclats qui affectent le visage du souverain. Les oreilles ont été

retouchées pour en diminuer la taille sur les tempes. Elles présentent un lobe développé et troué de manière factice pour permettre l'accrochage d'une boucle d'oreille. Les oreilles sont peu décollées. Le cou est puissant et, de la barbe postiche, il ne subsiste plus qu'une importante saignée qui devait autoriser la fixation d'une pièce rapportée. Deux lignes horizontales parallèles ont été incisées sur le cou.

Le roi est vêtu du pagne *chendjit*, maintenu sur les hanches par une large ceinture ornementée d'un motif gravé et d'un grand cartouche au nom de Ramsès II. Le pagne est strié sur toute sa surface. Le roi, assis, pose ses deux mains sur ses cuisses, la main gauche à plat et la main droite refermée sur ce qui devait originellement être une pièce d'étoffe pliée mais que la cassure a emportée. La musculature du souverain est très sobre et se réduit à quelques volumes simples. Les bras et les épaules sont peu travaillés, et les muscles presque fondus dans une masse uniforme. Les pectoraux sont marqués mais peu saillants. Ils sont privés d'aréoles et de tétons. Deux orifices ont été aménagés pour sertir les tétons dans un autre matériau. La ligne verticale de partage de l'abdomen est peu creusée et se termine par un nombril retravaillé. Les genoux du roi sont rectangulaires et concaves, leur partie centrale étant en retrait par rapport aux arêtes supérieure et inférieure des rotules. Les muscles encadrant les genoux forment un « V » dont la pointe se prolonge dans l'arête du tibia. Les jambes sont longues, minces et peu sculptées. Elles sont placées l'une contre l'autre, presque de façon contiguë.

Les deux déesses de la triade **P 4** sont très similaires (Pl. 53C). Elles portent toutes les deux une perruque tripartite lisse. La partie sommitale des deux coiffures a été retravaillée afin d'accueillir un élément de parure rapporté. Cette retouche est particulièrement visible dans le cas de la déesse Hathor dont la perruque est désormais subhorizontale. Les visages des divinités sont ronds et joufflus, à peine plus allongés que larges. Les yeux ont reçu un traitement semblable à ceux du souverain. Ils sont horizontaux, avec les canthi externes placés légèrement plus haut que les canthi internes. Les yeux sont allongés et peu ouverts. La paupière supérieure forme autour de l'œil une courbe continue à l'inverse de la paupière inférieure qui est horizontale sous les caroncules lacrymales. Les yeux se prolongent sur les tempes par un trait de fard en relief. Les sourcils sont également en relief et sont situés très au-dessus des yeux, dégageant une vaste zone bombée qui constitue la paupière supérieure. La forme des sourcils se caractérise par un contour très convexe, retombant nettement vers la racine du nez et s'élevant au-dessus du globe oculaire avant de rejoindre le tracé du trait de fard sur les tempes. Les pommettes sont rondes et connectées aux yeux par un long plan vertical puis incurvé. Les narines sont encadrées par de fines rides qui s'enfoncent dans le volume des joues. La bouche est horizontale. La forme des lèvres est essentiellement observable sur la figure d'Hathor, où la bouche est en retrait par rapport au plan des joues, et la bordure créée est légèrement ourlée. L'arc de cupidon est marqué et son décrochement vers le bas est repris et amplifié par la ligne de partage des lèvres. La bouche paraît ainsi pincée et les lèvres légèrement projetées vers l'avant. La ligne de la mandibule est arrondie et le menton bien présent. Le cou des déesses, comme celui du souverain, a été rehaussé de deux lignes incisées horizontales.

Elles sont vêtues d'une longue robe fourreau maintenue en place par des bretelles. Le haut de la robe est situé sous la poitrine. Les bretelles passent sur les seins, mais sur le côté de ceux-ci, sans recouvrir la zone de l'aréole et du téton. D'ailleurs, ni les aréoles, ni les tétons n'ont été indiqués, que ce soit en relief ou par gravure. Le bas de la robe, tout comme le rebord supérieur et les bretelles, présente un motif décoratif composé d'une frise de « triglyphes et de métopes ». Le vêtement ne cache que partiellement les volumes du corps, par ailleurs simples et peu sculptés. Le rétrécissement du corps au-dessus des hanches est visible, de même que la ligne partageant verticalement l'abdomen et le creux du nombril. Une ligne concave individualise les deux jambes, minces et longues. Les bras sont placés le long du corps, les mains posées sur les cuisses. La main gauche est posée à plat tandis que la main droite est refermée sur une croix *ankh*.

Ramsès II a fait graver sa titulature et les noms des deux déesses sur le dossier de la statue ainsi que sur la tranche de celui-ci et sur les panneaux latéraux du trône.

Panneau dorsal, revers, partie droite

(↓→) (1) Paroles dites par Isis, la mère du dieu, au Roi de Haute et Basse Égypte Ousermaâtrê-setepenrê, le Fils de Rê Ramsès-meryamon, doué de vie
(↓→) (2) « Je suis ta mère, la Grande-de-Magie », le Roi de Haute et Basse Égypte Ousermaâtrê-setepenrê, le Fils de Rê Ramsès-meryamon, stabilité et pouvoir
(↓→) (3) « J'ai établi mon trône sur ton front pour l'éternité », le Roi de Haute et Basse Égypte Ousermaâtrê-setepenrê, le Fils de Rê Ramsès-meryamon, éternellement.

Panneau dorsal, revers, partie gauche

(←↓) (4) Paroles dites par Hathor Nebethetepet, au Roi de Haute et Basse Égypte Ousermaâtrê-setepenrê, le Fils de Rê Ramsès-meryamon, doué de vie
(←↓) (5) « Je suis ta mère, qui crée ta beauté », le Roi de Haute et Basse Égypte Ousermaâtrê-setepenrê, le Fils de Rê Ramsès-meryamon, comme Rê
(←↓) (6) « pour célébrer des millions de jubilés comme Tatenen », le Roi de Haute et Basse Égypte Ousermaâtrê-setepenrê, le Fils de Rê Ramsès-meryamon, éternellement.

Panneau dorsal, tranche droite

(↓→) (7) Des millions de jubilés, des centaines de milliers d'années pour le Roi de Haute et Basse Égypte, le Maître du Double Pays Ousermaâtrê-setepenrê, le Fils de Rê, le Maître des apparitions, Ramsès-meryamon, éternellement.

Panneau dorsal, tranche gauche

(←↓) (8) Des millions de jubilés sur le trône de Rê, éternellement, avec vie, stabilité et pouvoir pour le Roi de Haute et Basse Égypte Ousermaâtrê-setepenrê, le Fils de Rê, Ramsès-meryamon, éternellement.

Panneau latéral droit du trône[208]

(↓→) (9) Le Maître du Double Pays Ousermaâtrê-setepenrê, doué de vie
(↓→) (10) Le Maître des apparitions Ramsès-meryamon, comme Rê ([7] éternellement)[209]
(←↓) (11) aimé d'Isis la Grande, la mère du dieu, Maîtresse du Double Pays.

Panneau latéral gauche du trône

(←↓) (12) Le Maître du Double Pays Ousermaâtrê-setepenrê, doué de vie
(←↓) (13) Le Maître des apparitions Ramsès-meryamon, comme Rê ([8] éternellement)
(↓→) (14) aimé d'Hathor Nebethetepet, Maîtresse de Hem, Maîtresse du ciel.

Panneau dorsal, entre les têtes du roi et des déesses

(↓→)(←↓) (15-16) Le Maître du Double Pays Ousermaâtrê-setepenrê

Panneau dorsal, entre les jambes du roi et des déesses

(↓→)(←↓) (17-18) Le Maître des apparitions Ramsès-meryamon, doué de vie.

La triade **P 4** est traditionnellement attribuée au pharaon Ramsès II eu égard aux nombreuses litanies de titres, d'épithètes et de noms gravées sur le panneau dorsal et sur les panneaux latéraux du trône. Néanmoins, comme l'a très justement fait remarquer Cl. Vandersleyen, le groupe statuaire présente plusieurs traces manifestes d'une usurpation par Ramsès II[210]. Outre l'apposition de ses noms (et d'une nouvelle identification des deux divinités ?), Ramsès II a de toute évidence fait reprendre les coiffes des

[208] Les panneaux latéraux du trône sont cernés par un motif de « triglyphes et métopes ». La titulature de la déesse est systématiquement placée vers l'avant du trône et les deux colonnes relatives à Ramsès II vers le panneau dorsal.
[209] La formule « doué de vie comme Rê éternellement » utilise le groupe « éternellement » de chaque colonne de la tranche du panneau dorsal.
[210] Cl. VANDERSLEYEN, « Ramsès II admirait Sésostris Ier », dans E. GORING, N. REEVES et J. RUFFLE (éd.), *Chief of Seers, Egyptian Studies in Memory of Cyril Aldred*, Londres-New York, 1997, p. 285-290.

trois personnages représentés, resculpter les oreilles du roi pour en diminuer – maladroitement – la taille, inciser deux lignes horizontales sur les cous et regraver les attaches de la barbe postiche du souverain. Je suis cependant peu enclin à suivre la démonstration que fait Cl. Vandersleyen en vue d'attribuer l'œuvre originelle à Sésostris Ier. Si une partie des caractéristiques de la triade, en particulier de la figure du roi, se retrouve dans les œuvres du souverain de la 12ème dynastie (les jambes rapprochées, la pente des ailes du *némès*, le placement des mains sur les cuisses, la plaque dorsale du groupe), elles ne nous amènent certainement pas « invinciblement au règne de Sésostris Ier. »[211]

La quasi absence de traitement sculptural des masses musculaires des mollets, et le rendu du buste royal tels qu'actuellement observables sur la statue ne me paraissent pas pouvoir appartenir à une œuvre du Moyen Empire. De même pour les yeux, très petits et étirés, horizontaux, presque mi-clos, cernés par une bande en relief très large sur la paupière supérieure (certes altérée), et surtout surmontés par un sourcil fortement bombé et dégageant une vaste plage au dessus du globe oculaire. Ces éléments sont, à ma connaissance, inconnus dans la statuaire royale de la 12ème dynastie[212]. Par ailleurs, la position des mains sur les cuisses – main gauche à plat et la main droite refermée sur un objet – n'est pas propre au Moyen Empire contrairement à ce qu'avance Cl. Vandersleyen puisqu'on la retrouve, à titre d'exemple, dans plusieurs œuvres certifiées de Thoutmosis III[213]. Enfin, la plaque dorsale est encore attestée dans les groupes statuaires du Nouvel Empire bien qu'elle soit rarement aussi ample, et qu'elle joue pour l'essentiel un rôle statique[214]. Je ne discuterai en outre pas l'assertion de l'auteur selon laquelle « l'absence de barbe (…) est de règle sous le Moyen Empire », ce que contredit à lui seul le catalogue des œuvres de Sésostris Ier de la présente étude[215].

Il me semble dès lors que l'attribution du groupe **P 4** au deuxième souverain de la 12ème dynastie bute contre plusieurs difficultés, parfois sérieuses. Je serais d'ailleurs plus favorable à une datation qui ne remonte pas au Moyen Empire mais plutôt à la seconde moitié de la 18ème dynastie, guère moins épargnée par Ramsès II. En effet, la ressemblance des déesses de la triade **P 4** avec les statues du règne d'Amenhotep III mises au jour en 1987 dans la cachette du temple de Louqsor est à cet égard frappante[216]. On retrouve le même visage arrondi, les yeux étirés surmontés d'un large trait de fard sur la paupière supérieure se prolongeant sur les tempes, le traitement du sourcil et sa forme sont similaires. En outre, la bouche de la déesse Hathor, qui est la mieux préservée, est très semblable à celle de la déesse Hathor découverte en 1987. Le traitement de la perruque tripartite, laissée lisse, et des volumes du corps est tout à fait comparable. Il est d'ailleurs probable que la déesse Hathor figurée sur l'œuvre **P 4** présentait la même couronne que la statue désormais conservée au Musée d'art égyptien ancien de Louqsor, à savoir des cornes lyriformes enserrant un disque solaire et posées sur un mortier bas. L'arasement sous Ramsès II de cette couronne aurait ainsi donné lieu à l'apparence actuelle de la perruque tripartite de la déesse sur

[211] Cl. VANDERSLEYEN, *loc. cit.*, p. 286.

[212] Voir à cet égard le catalogue de la présente étude pour le règne de Sésostris Ier et les deux contributions de B. FAY, *The Louvre Sphinx and Royal Sculpture from the Reign of Amenemhat II*, Mayence, 1996 (Amenemhat II) et F. POLZ, « Die Bildnisse Sesostris' III. und Amenemhets III. Bemerkungen zur königlichen Rundplastik der späten 12. Dynastie », *MDAIK* 51 (1995), p. 227-254 (Sésostris III et Amenemhat III).

[213] Voir les statues C 32, C 66 et C 73 du corpus rassemblé par D. LABOURY, *La statuaire de Thoutmosis III. Essai d'interprétation d'un portrait royal dans son contexte historique* (*AegLeod* 5), Liège, 1998. Elle est également très fréquente sous Amenhotep III, avec cette foi-ci une inversion des mains droite et gauche puisque c'est dans cette dernière qu'est représenté le signe *ankh* tenu par les divinités. Voir par exemple les statues assises de la déesse Sekhmet consacrées par le souverain, notamment dans Chr. BARBOTIN, *Les statues égyptiennes du Nouvel Empire. Statues royales et divines* I-II (catalogue du Musée du Louvre), Paris, 2007, cat. 97-104.

[214] Voir notamment les groupes statuaires CG 549, CG 597 ou CG 622 datés des 18ème et 19ème dynasties (L. BORCHARDT, *Statuen und statuetten von Königs und Privatleuten* (CGC, n° 1-1294) 2, Berlin, 1925). Egalement le groupe statuaire de Ramsès II entouré de Ptah et Sekhmet actuellement conservé dans les jardins du Musée égyptien du Caire (voir Cl. VANDERSLEYEN, *Das alte Ägypten* (Propyläen Kunstgeschichte 17), Berlin, 1985, p. 254, n° 205) ou encore, pour ce même Ramsès II, le petit groupe du Musée Borély à Marseille (inv. 1089) (D. WILDUNG, « Ramses, die große Sonne Ägyptens », *ZÄS* 99 (1973), p. 33-41, Taf. IV).

[215] H.G. Evers, à qui Cl. Vandersleyen fait référence, modère en réalité son propos en signalant « Besonders notwendig ist der Bart für Statuen in Kolossalformat ». H.G. EVERS, *Staat aus dem Stein. Denkmäler, Geschichte und Bedeutung der ägyptischen Plastik während des mittleren Reichs*, Munich, 1929, p. 29, §191. La situation observée est d'ailleurs plus nuancée que la bipartition proposée par l'auteur allemand. En outre, la statue, avant l'usurpation de Ramsès II, était bel et bien dotée d'une barbe postiche puisque l'on peut encore observer les traces d'arasement du tenon de la barbe sur le cou et le haut de la poitrine.

[216] Voir M. EL-SAGHIR, *La découverte de la cachette des statues du temple de Louxor* (*SDAIK* 26), Mayence, 1991, p. 28-31, fig. 60-67.

le groupe **P 4** qui est presque « scalpée ». Par comparaison, il est probable que les frises de « métopes et de triglyphes », ainsi que la gravure des bretelles de la tunique, soient dues aux artistes ramessides puisque le parallèle d'Amenhotep III en est dépourvu.

Le souverain, lui aussi, présente une ressemblance marquée avec les figures de l'époque d'Amenhotep III, à la fois dans le traitement du visage (zone des yeux, bouche horizontale, parfois les oreilles assez développées) et dans le rendu de sa musculature (buste et jambes). La statue du Musée égyptien du Caire CG 554 montrant Amenhotep III et Ptah-Tatenen est à ce titre particulièrement parlante. On y retrouve la musculature discrète et très simplement travaillée, les longues jambes, un *némès* avec des ailes nettement inclinées et des pattes très étroites sur le buste[217].

Par ailleurs, la triade **P 4** s'insère aisément dans le corpus des œuvres d'Amenhotep III, à la fois par la matière utilisée, la taille de la statue et le caractère « multiple » des personnages représentés pour ne citer que ces éléments. Il ne serait guère étonnant que nous ayons là une nouvelle statue provenant du temple funéraire du souverain à Kom el-Hettan, sur la rive occidentale de Thèbes[218].

[217] Voir B. BRYAN, « The statue program for the mortuary temple of Amenhotep III », dans S. QUIRKE (éd.), *The Temple in Ancient Egypt. New discoveries and récent research*, Londres, 1997, p. 68, n° 2, pl. 8b. Voir également la statue de divinité masculine conservée au musée de l'Oriental Institute de Chicago (inv. 10607), A. KOZLOFF *et alii* (éd.), *Aménophis III le Pharaon-Soleil*, catalogue de l'exposition itinérante organisée à Cleveland, Fort Worth et Paris du 1er juillet 1992 au 31 mai 1993, Paris, 1993, p. 149-151, cat. 17.

[218] Voir notamment le catalogue dressé par B. Bryan et les nombreux groupes statuaires récupérés par les pharaons ramessides. B. BRYAN, *loc. cit.*, p. 57-81, part. p. 68-79 pour le catalogue.

P 5-6 Le Caire, Musée égyptien **JE 44951** **SR 9868**
New York, Metropolitan Museum of Art **MMA 14.3.17**

Paire de statuettes en bois

Date inconnue

Cèdre, stuc polychromé Ht. : 56 cm (JE 44951)
 Ht. : 58,5 cm ; larg. : 11 cm ; prof. : 26 cm (MMA 14.3.17)

Mises au jour à Licht lors de la saison de fouilles de mars à mai 1914 de l'Egyptian Expedition du Metropolitan Museum of Art de New York, sous la direction de A.M. Lythgoe. Les deux statuettes proviennent d'une petite chambre (65 cm de large pour 65 cm de haut) aménagée dans l'épaisseur du mur de clôture sud appartenant à l'enceinte extérieure du mastaba d'Imhotep – au nord de la chaussée montante de la pyramide de Sésostris Iᵉʳ. Les deux statuettes entrent l'année de leur découverte dans les collections des musées new yorkais et cairote.

PM IV, p. 84 ; A.M. LYTHGOE, « Excavations at the south pyramid of Lisht in 1914. Report from the Metropolitan Museum, New York », *Ancient Egypt* (1915), p. 145-153, fig. 4 et 7, frontispice ; H.G. EVERS, *Staat aus dem Stein. Denkmäler, Geschichte und Bedeutung der ägyptischen Plastik während des mittleren Reichs* I, Munich, 1929, Tf. 46 (JE 44951) ; J. VANDIER, *Manuel d'archéologie égyptienne. Tome 3. Les grandes époques : la statuaire*, Paris, 1954, p. 174-175, pl. LIX 1, 4 ; C. ALDRED, *Middle Kingdom Art in Ancient Egypt, 2300-1590 BC*, Londres, 1969, p. 38-39, n° 20 ; S.B. JOHNSON, « Two Wooden Statues From Lisht : Do They Represent Sesostris I? », *JARCE* 17 (1980), p. 11-20 ; W.C. HAYES, *The Scepter of Egypt : A Background for the Study of the Egyptian Antiquities in the Metropolitan Museum of Art. Part I : From the Earliest Times to the End of the Middle Kingdom*, New York, 1990⁴, p. 193-194, fig. 117 (MMA 14.3.17) ; D. ARNOLD, *Middle Kingdom Tomb Architecture at Lisht* (PMMAEE XXVIII), New York, 2008, p. 35, pl. 47, 58a.

Planche 54A-B

Les deux statuettes en bois **P 5** (JE 44951) et **P 6** (MMA 14.3.17) sont constituées chacune de l'assemblage de 16 pièces en bois de cèdre. Les couronnes et les pagnes ont été stuqués puis peints tandis que le corps des personnages paraît avoir été peint directement sur la surface du bois avec une couverte rosâtre très largement disparue aujourd'hui. Les deux statuettes sont virtuellement intactes si l'on excepte leur nez qui est abîmé, les pourtours des oreilles parfois brisés et les écailles de la peinture et du stuc qui ont sauté. La canne de la statue **P 5** est amputée de sa partie inférieure.

Les statuettes reposent sur une base parallélépipédique en bois de sycomore. Les personnages sont représentés dans l'attitude dite « de la marche », avec la jambe gauche avancée. Debout, leur bras droit est le long du corps, la main droite étant serrée, originellement sur un sceptre désormais perdu. Le bras gauche est avancé et le coude forme un angle de 90°. Dans la main gauche, ils tiennent une longue canne à l'extrémité supérieure recourbée, comme le sceptre *heqa*. La statue **P 5** est coiffée de la couronne blanche de Haute Égypte tandis que la statue **P 6** arbore la couronne rouge de Basse Égypte. Toutes les deux sont dépourvues d'*uraeus* frontal. Dans la mesure où les couronnes sont des pièces rapportées sur la tête, les pattes des coiffes revenant devant les oreilles, soit sur les tempes, soit en les contournant par dessous, ont été stuquées puis peintes. La ligne de coiffure sur le front est horizontale et ne s'incurve qu'à hauteur des canthi externes. La tête est ronde, assez large et caractérisée par un menton proche de la bouche et une mandibule peu « descendue ». La bouche est horizontale, avec les commissures enfoncées dans les joues et quelque peu retombantes. La lèvre inférieure est plus épaisse que la lèvre supérieure, mais elle est moins large aussi. Le philtrum et l'arc de cupidon sont bien marqués. La bouche n'est pas ourlée, mais les lèvres

sont articulées au reste du visage par une fine arête. Les yeux, étirés, sont presque horizontaux, avec les canthi externes placés légèrement plus haut que les canthi internes. La limite de la paupière inférieure est nettement concave et la paupière supérieure bombée presque immédiatement après la caroncule lacrymale de sorte que cette dernière n'existe visuellement que par la rencontre des deux paupières. Les cils de la paupière supérieure sont traités plastiquement à l'aide d'un fin bourrelet qui se prolonge sur les tempes sous la forme d'un trait de fard. Les yeux sont rehaussés de couleurs. Le blanc de l'œil est stuqué et peint en blanc, l'iris en brun cerné de noir et la pupille en noir. Les sourcils sont en faible relief. Ils suivent le contour de la paupière supérieure puis du trait de fard sur les tempes. Au centre du front, ils retombent légèrement vers la racine du nez. Sourcils et traits de fard sont peints en noir. Le nez est long, étroit et les narines sont visibles de face. Les rides encadrant les narines sculptent nettement le volume des joues, en particulier les rides subhorizontales qui renforcent la présence de la bouche. Les oreilles sont plutôt grandes et légèrement décollées. Elles sont très finement sculptées et détaillées.

Les masses musculaires sont délicatement indiquées, avec une grande souplesse du modelé et des transitions entre les masses du corps. Les pectoraux sont légèrement sculptés, sans téton ni aréole. Une ligne verticale, en creux, scinde le ventre en deux parties égales. Le nombril est doublé par un petit arc de cercle incisé au-dessus du creux du nombril. Les abdominaux sont visibles. La taille du personnage représenté est nettement resserrée au-dessus des hanches. Les mains et les pieds ont fait l'objet d'un soin particulier dans le traitement des ongles. Les jambes sont bien réalisées, en particulier la zone des mollets qui donne l'impression de muscles tendus. Dans le dos, le tracé de la colonne vertébrale est signifié par un creusement du volume du dos.

Les statuettes **P 5** et **P 6** sont vêtues d'un pagne mi-long s'arrêtant au-dessus des genoux. Il est doté de deux pans rabattus sur le devant, et sans pan central. Il s'agit du pagne divin traditionnel. Le stuc qui recouvre le vêtement est peint en jaune pour les pans rabattus et en blanc pour le reste de la surface. De fines lignes rouges strient les pans jaunes et donnent le détail du nœud fixant le pagne sur les hanches.

Les deux statuettes sont traditionnellement considérées comme des représentations du pharaon Sésostris Ier, essentiellement à cause de la proximité de leur lieu de découverte avec le temple funéraire et la pyramide du souverain. Cependant, comme l'ont signalé plusieurs auteurs, le contexte archéologique invite à douter de cette attribution[219]. Les deux statuettes ont, en effet, été retrouvées dans une chambre aménagée dans l'épaisseur du mur d'enceinte sud du mastaba d'Imhotep, soit en dehors de toute structure consacrée au souverain. Par ailleurs, les deux statuettes ne se présentaient pas à la manière des statues de *serdab* de l'Ancien Empire, mais étaient placées côte à côte derrière un petit naos en bois au toit bombé (MMA 14.3.18), naos qui contenait une reproduction de la dépouille *imiout* d'Anubis. La statuette **P 5** coiffée de la couronne de Haute Égypte se tenait au sud de la chambre, la statuette **P 6** dotée de la couronne rouge de Basse Égypte au nord. Toutes deux regardaient vers l'est, orientation qui correspondait également à celle du naos qui s'ouvrait vers l'est.

Do. Arnold, dans son étude à venir[220], suggère de voir dans ce dépôt particulier – très certainement complété par deux barques en bois découvertes dans deux fosses immédiatement au sud du mur en question – une chambre représentant « a small-scale model of an Osiris tomb located south of the main tomb of Imhotep "in Abydos." »[221] La nature du pagne porté par les deux statuettes, pagne divin et non pagne royal *chendjit*, la présence de deux grands sceptres de type *heqa*, l'existence de cavités sous le menton pour insérer une barbe postiche divine, ajoutées au naos et aux deux barques invitent en effet plus volontiers à identifier les deux personnages de **P 5** et **P 6** comme des génies divins, gardiens de la dépouille *imiout* d'Anubis. Il ne s'agirait donc pas de représentations de Sésostris Ier à proprement parler,

[219] Voir notamment, S.B. JOHNSON, « Two Wooden Statues From Lisht : Do They Represent Sesostris I? », *JARCE* 17 (1980), p. 11-20 ; D. ARNOLD, *Middle Kingdom Tomb Architecture at Lisht* (*PMMAEE* XXVIII), New York, 2008, p. 35. Do. Arnold prépare actuellement la publication du matériel mis au jour lors des fouilles de la nécropole de Licht Sud implantée dans le secteur de la pyramide de Sésostris Ier. La question des deux statuettes y sera évoquée. Do. ARNOLD, *The Art and Archaeology of the Lisht South Cemetery*, en préparation. Pour la publication de la fouille, voir A.M. LYTHGOE, « Excavations at the south pyramid of Lisht in 1914. Report from the Metropolitan Museum, New York », *Ancient Egypt* (1915), p. 145-153, fig. 4 et 7, frontispice.

[220] Annoncée par D. ARNOLD, *op. cit.*, p. 35, qui en relate les principaux éléments. Voir également les cartels du Metropolitan Museum of Art concernant la statuette P 6 et le naos MMA 14.3.18.

[221] D. ARNOLD, *ibidem*.

mais bien d'éléments participant au complexe funéraire d'Imhotep ainsi qu'à la symbolique de survie dans l'Au-delà auquel il est dédié.

Il reste à savoir cependant si les statuettes, sans être des images du pharaon au même titre que les statues **C 19 – C 32** par exemple, empruntent leur physionomie au deuxième souverain de la 12ème dynastie et si elles en sont contemporaines. Si J. Vandier affirme que « comme on remarque une grande ressemblance avec les portraits connus de Sésostris I ; on ne peut avoir aucun doute sur leur attribution »[222], W.C. Hayes signale, quant à lui, que :

> « The face, though treated in an idealistic and rather conventional manner, gives us a reasonably good portrait of Se'n-Wosret I, which may be compared with the profile portraits preserved in the pyramid temple reliefs. »[223]

S.B. Johnson est d'une autre opinion, et privilégie davantage la fin de la 12ème dynastie et la première moitié de la 13ème dynastie en soulignant la différence stylistique manifeste avec les dix statues **C 38 – C 47** de Sésostris Ier (Pl. 26-35), ainsi que la proximité avec le travail plastique des œuvres d'Amenemhat III et Sésostris III (les yeux, la bouche, les joues et les pommettes) que l'on retrouve encore au début de la 13ème dynastie[224]. Les parallèles avancés par l'égyptologue américaine ne me semblent malgré tout guère plus parlants, et certaines caractéristiques stylistiques qu'elle place dans la seconde moitié de la 12ème dynastie (comme les sourcils suivant l'arcade sourcilière du crâne et retombant légèrement sur la racine du nez) se retrouvent déjà sous Sésostris Ier. La difficulté provient de toute évidence du matériau même de ces deux statuettes qui imposent un travail différent de celui de la pierre et qui, à ce titre, amène probablement des divergences d'apparence entre œuvres potentiellement contemporaines.

La datation de ces deux statuettes peut cependant être éclairée par le contexte archéologique auquel elles sont associées, et en particulier par l'époque de construction du complexe funéraire d'Imhotep. Les fragments de céramiques mis au jour sous la base du mur d'enceinte datent de la seconde moitié du règne de Sésostris Ier et trouvent des parallèles dans les céramiques découvertes dans le temple funéraire du souverain. Par ailleurs, les vestiges de vaisselle votive trouvés dans les puits 5117 et 5124 du mastaba d'Imhotep appartiennent à l'époque d'Amenemhat II, et les ossements découverts dans le sarcophage d'Imhotep appartiennent à un individu suffisamment âgé pour avoir été inhumé sous le règne d'Amenemhat II en ayant entamé sa carrière sous son prédécesseur. Or, comme l'indique Do. Arnold dans son étude en préparation, les statuettes **P 5** et **P 6** sont précisément liées à l'inhumation d'Imhotep et ont dû, d'une manière ou d'une autre, prendre part aux rituels funéraires en faveur du défunt[225]. Les deux statuettes ont donc très certainement été réalisées à une date rapprochée de l'enterrement, c'est-à-dire au début du règne d'Amenemhat II.

Dès lors, si les traits des statuettes doivent avoir été inspirés – plus ou moins fortement – de ceux des représentations royales, alors les parallèles sont à chercher dans les œuvres de la toute fin du règne de Sésostris Ier et plus sûrement du début du règne d'Amenemhat II. Bien que mal connue, la statuaire de ce dernier ne présente néanmoins aucune caractéristique rédhibitoire à une telle comparaison[226].

[222] J. VANDIER, *Manuel d'archéologie égyptienne. Tome 3. Les grandes époques : la statuaire*, Paris, 1954, p. 175.
[223] W.C. HAYES, *The Scepter of Egypt : A Background for the Study of the Egyptian Antiquities in the Metropolitan Museum of Art. Part I : From the Earliest Times to the End of the Middle Kingdom*, New York, 1990⁴, p. 194.
[224] S.B. JOHNSON, *loc. cit.*, p. 15-17.
[225] D. ARNOLD, *op. cit.*, p. 34
[226] Voir le catalogue dressé par B. FAY, *The Louvre Sphinx and Royal Sculpture from the Reign of Amenemhat II*, Mayence, 1996.

P 7 Le Caire, Musée égyptien CG 538

Trône d'une statue royale du Moyen Empire usurpée par Nehesy et Merenptah

Date inconnue

Granit noir Ht. : 101 cm ; larg. : 77 cm ; prof. : 144 cm

Signalé par J.-J. Rifaud en 1825 avec des monument retrouvés « dans le Charquieh », peut-être à proximité du site de Tanis au vu des référence à Seth d'Avaris dans les inscriptions du monument[227]. Le trône est par la suite repéré précisément à Tell Moqdam par A. Mariette en 1860, avant son redégagement par E. Naville en 1892 et son intégration dans les collections du Musée égyptien du Caire (1893).

PM IV, p. 37-38 ; *KRI* IV, p. 49-50, n° 22A ; J.-J. RIFAUD, *Voyage en Égypte, en Nubie et lieux circonvoisins, depuis 1805 jusqu'en 1828*, pl. 92 ; A. MARIETTE, « Extrait d'une lettre de M. Mariette à M. Alfred Maury », *RevArch* 3 (1861), p. 337-338 ; Th. DEVERIA, « Lettres à M. Auguste Mariette sur quelques monuments relatifs aux Hyksos ou antérieurs à leur domination », *RevArch* 4 (1861), p. 259-261 ; A. MARIETTE, *Monuments divers recueillis en Égypte et en Nubie*, Paris, 1872, pl. 63c ; E. NAVILLE, *Ahnas el Medineh (Heracleopolis Magna), with Chapters on Mendes the nome of Thot, and Leontopolis* (*MEES* 11), Londres, 1894, p. 28-29, pl. IV, B1-2 ; L. BORCHARDT, *Statuen und statuetten von Königs und Privatleuten* (CGC, n° 1-1294) 2, Berlin, 1925, p. 87-88, Blt. 89 ; J. VANDIER, *Manuel d'archéologie égyptienne. Tome 3. Les grandes époques : la statuaire*, Paris, 1954, p. 216, n. 6. ; M. BIETAK, « Zum Königreich des *ꜥꜣ-zḥ-Rꜥ* Nehsi », dans H. ALTENMÜLLER et D. WILDUNG (éd.), *Festschrift Wolfgang Helck zu seinem 70. Geburtstag* (*SAK* 11), Hambourg, 1984, p. 61-62 ; E. UPHILL, *The Temples of Per-Ramesses*, Warminster, 1984, p. 126, p. 163, M1 ; H. SOUROUZIAN, *Les Monuments du roi Merenptah* (*SDAIK* 22), Mayence, 1989, p. 95-96, n° 48 ; H. SOUROUZIAN, « Seth fils de Nout et Seth d'Avaris dans la statuaire royale ramesside », dans E. CZERNY *et alii* (éd.), *Timelines. Studies in Honour of Manfred Bietak* I (*OLA* 149), Leuven, 2006, p. 341-343, pl. IIIa-d, IVb.

Planche 54C-D

Le trône **P 7** présente des traces évidentes de débitage moderne à l'aide de coins afin d'en ôter le buste. Ce dernier a été arraché du reste du corps en suivant le plan horizontal supérieur du trône quadrangulaire, et en mettant en œuvre deux coins dans le dos de la sculpture, trois le long de la cuisse gauche et au moins un le long de la cuisse droite. Le volume des cuisses a ainsi intégralement disparu et du corps du souverain il ne demeure plus que les mollets et les pieds. Les orteils sont abîmés. La partie antérieure gauche de la base de la statue, où reposent les pieds, a été partiellement découpée suivant la bande d'inscription à la gauche du pied gauche. Toutes les arêtes du trône sont ébréchées et de nombreux éclats parsèment la surface de la statue. Le sommet du dossier bas du trône a été raboté en même temps que l'on a procédé au débitage du buste.

[227] La légende de la planche 92 de l'ouvrage de J.-J. Rifaud rassemble sous le même label « dans le Charquieh » (soit la partie orientale du delta) un monument provenant de Tanis (la statue JE 37466 du roi Smenkhkarè Mermecha conservée au Musée égyptien du Caire), mais également de Zagazig (colonne n°1) – peut-être transportée là depuis Tell Basta d'après N. L'Hôte. Rien n'empêche donc *a priori* que le trône de Tell Moqdam provienne effectivement de l'ancienne Léontopolis, située à quelques kilomètres de Tanis, à moins que J.-J. Rifaud ne l'y ait déplacée en vue de la vendre à Alexandrie avec d'autres monuments antiques (depuis Tanis ?). L. Delvaux signale en effet que le trône CG 538 a été dessiné sur le site même de Tell Moqdam. Voir à ce sujet, M.-C. BRUWIER, *L'Égypte au regard de J.-J. Rifaud, 1786-1852. Lithographies conservées dans les collections de la Société royale d'Archéologie, d'Histoire et de Folklore de Nivelles et du Brabant wallon*, Nivelles, 1998, p. 56 (cat. 9). D'après E. Uphill, la base du trône aurait pu se retrouver à Tell Moqdam en tant que bloc débité en vue de sa réutilisation architecturale, mais ne précise pas si il y a été transporté à cette époque. E. UPHILL, *The Temples of Per-Ramesses*, Warminster, 1984, p. 163.

Le trône quadrangulaire possède une face antérieure dotée d'un fruit plutôt que strictement verticale, de sorte que l'arête antérieure à la jonction avec la base est plus avancée que l'articulation avec l'assise. Cette articulation entre la face antérieure et l'assise se fait par une courbe et non un angle. Un dossier bas complète le trône. Les panneaux latéraux sont ornés d'un motif de *sema-taouy* végétal dans l'angle postérieur inférieur, l'ombelle de papyrus de Basse Égypte étant dirigée vers l'arrière du trône et le lys de Haute Égypte vers l'avant du siège. La ligne de pose de ce motif correspond au plan horizontal du socle de la statue. Un cadre constitué d'une frise de « triglyphes et métopes » cerne sur trois côtés l'union des deux plantes héraldiques. Une frise similaire décore la bordure du trône le long de l'assise et de la face antérieure. Les incisions décoratives et la gravure du *sema-taouy* sont finement réalisées et tranchent nettement avec les textes hiéroglyphiques apposé par les pharaons Nehesy et Merenptah. Elles font probablement partie de la décoration originelle de l'œuvre avant son usurpation.

Le souverain était représenté assis, les pieds nus posés sur le socle de la statue, sans représentation préservée des Neufs Arcs. Des régalia du roi, il ne subsiste plus que l'extrémité d'une queue de taureau fixée dans le dos du pagne. La queue postiche est figurée entre les mollets du pharaon et le toupet possède plusieurs anneaux horizontaux, chacun étant minutieusement incisé de fins poils verticaux. Les mollets sont nettement sculptés et arborent une musculature puissante, presque épannelée. Bien qu'il ne subsiste qu'une portion limitée du corps du roi, celui-ci devait mesurer environ 210 cm assis, de la plante des pieds à la ligne de coiffure sur le front, en se basant sur les dimensions conservées de ses pieds.

Des inscriptions originales, il ne reste plus aucune trace, ni sur l'assise, ni sur la face antérieure du trône. Elles paraissent avoir été intégralement lissées à l'occasion de l'une ou l'autre usurpation. La dédicace la plus ancienne est désormais celle de Aasehrê Nehesy de la 14ème dynastie. Elle figure de part et d'autre des pieds du souverain, orientée de telle sorte qu'elle est lisible pour celui qui se présente face à l'œuvre :

(↓→) (1) Le dieu parfait que vénère le Double Pays, le [Fils] de Rê [... aimé de (Seth ?) Maître de Hout-ouaret][228]

(←↓) (2) Le dieu parfait que vénère le Double Pays, le Fils de Rê Nehe[s]y aimé de [...].

Le pharaon Merenptah a ensuite fait rajouter, en grands hiéroglyphes, sa titulature sur les panneaux latéraux, ainsi qu'au dos du trône et sur le dossier de celui-ci :

Panneau latéral droit du trône :

(→) (3) L'Horus Taureau puissant Haaemmaât, (↓→) (4) le Maître du Double Pays Baenrê-Meryamon

[228] Les inscriptions ont été partiellement restituées en suivant le relevé effectué par A. Mariette, *Monuments divers recueillis en Égypte et en Nubie*, Paris, 1872, pl. 63c. Le texte y est inversé de sorte que plutôt que de regarder vers l'extérieur, conformément à leur disposition effective, le relevé proposé par A. Mariette indique que les colonnes de texte sont affrontées et disposées face à face.

Panneau latéral gauche du trône :

(←) (5) L'Horus Taureau puissant Haaemmaât, (←↓) (6) le Maître des apparitions Merenptah-Hetephermaât

Dossier bas du trône :

(←→) (7) (?) doué de vie et pouvoir (?)

Panneau dorsal du trône :

(↓→) (8) Le Roi de Haute et Basse Égypte Baenrê-Meryamon, (←↓) (9) aimé de [Seth ?] Maître de Hout-ouaret
(←↓) (10) Le Fils de Rê Merenptah-Hetephermaât, (↓→) (11) aimé de [Seth ?] Maître de Hout-ouaret

Dans une récente contribution[229], H. Sourouzian a suggéré de voir dans ce trône de Tell Moqdam la partie inférieure d'une statue assise de Sésostris Ier et dont la section supérieure ne serait autre que le buste CG 384 du Musée égyptien du Caire, provenant de Tanis et déplacé à Alexandrie par J.-J. Rifaud (buste de la statue **C 49** du présent catalogue)(Pl. 38A-B). L'égyptologue avance plusieurs arguments en faveur d'une telle hypothèse, en particulier la similitude du matériau mis en œuvre (du granit noir) et le lustre extrême de la surface des deux blocs. Par ailleurs, le traitement des masses musculaires des mollets est compatible avec les exemples illustrés par les statues certifiées du souverain de la 12ème dynastie, et précisément celles qui proviennent de Tanis d'où est peut-être originaire le trône **P 7** avant un éventuel déménagement vers Tell Moqdam. Malgré l'absence de joint physique entre le trône CG 538 et le buste CG 384 suite à la disparition des cuisses et du bassin, le montage photographique réalisé par H. Sourouzian supporte, à première vue, ce rapprochement[230].

Cependant, force est de constater que le buste CG 384 en granit noir est constellé d'inclusions rouges petites à moyennes, notamment sur son flanc droit, tandis que le trône CG 538 en est totalement dépourvu. Cette observation invite dès lors à considérer plus volontiers l'existence de deux blocs de granit distincts à l'origine de deux œuvres plutôt qu'une seule. L'apparence luisante de la surface des deux statues peut avoir une origine taphonomique ou anthropique (éventuellement moderne) sans que cela ne soit un

[229] H. SOUROUZIAN, « Seth fils de Nout et Seth d'Avaris dans la statuaire royale ramesside », dans E. CZERNY *et alii* (éd.), *Timelines. Studies in Honour of Manfred Bietak* I (*OLA* 149), Leuven, 2006, p. 341-343, pl. IIIa-d, IVb.
[230] H. SOUROUZIAN, *loc. cit.*, pl. IV.

indice sur l'identité des deux fragments[231]. En outre, le trône CG 538 et le buste CG 384 n'ont pas été sculptés avec la même mesure modulaire de référence. Avec un pied conservé de 45 cm (soit une petite coudée), la mesure modulaire est de 15 cm (soit l'équivalent d'une double palme) pour le trône **P 7**, tandis que le buste CG 384 est bâti sur une mesure modulaire de 20 cm (soit deux poings de hauts), calculée de la base du nez à la ligne de coiffure sur le front. Cette différence aboutit à une restitution de la taille originelle de **P 7** aux alentours de 210 cm contre 280 cm pour le buste CG 384. Par ailleurs, j'ai montré ci-dessus pourquoi il était sans doute plus probable de considérer le buste CG 384 comme le complément des fragments RT 8-2-21-1 du Musée du Caire et ÄM 7265 de l'Ägyptisches Museum de Berlin[232].

Néanmoins, s'il est désormais difficile de maintenir le rapprochement entre **P 7** et le buste de **C 49**, il n'est pas impossible que le trône appartienne effectivement à une œuvre de Sésostris Ier. Cette attribution est toutefois problématique puisqu'elle ne repose sur aucun élément probant.

[231] Sur le polissage des œuvres dans les pratiques muséales d'exposition et de restauration d'œuvres pharaoniques, voir le constat dressé par O. Perdu à propos de la statue de Neshor conservée au Musée du Louvre (inv. A90) : O. PERDU, « Neshor brisé, reconstitué et restauré (statue Louvre A90) », dans D. VALBELLE et J.-M. YOYOTTE (dir.), *Statues égyptiennes et kouchites démembrées et reconstituées. Hommages à Charles Bonnet*, Paris, 2011, p. 60.
[232] Voir le présent catalogue à l'entrée C 49.

P 8 Le Caire, Musée égyptien JE 38263 SR 9796

Groupe statuaire représentant quatre rois des 11ème et 12ème dynasties

Date inconnue

Grès Ht. : 33 cm ; larg. : 70,5 cm ; prof. : 30 cm

Le groupe statuaire a été découvert « in the portico » par W.M.F. Petrie en 1904-1905 sur le site de Serabit el-Khadim. Dans la mesure où le fouilleur désigne plusieurs structures sous le même terme « portico » (portique de la Chapelle des rois, portiques qui précèdent les spéos divin, portiques où sont érigées les stèles des expéditions minières), la provenance exacte de la statue est sujette à caution. L'œuvre entre dans les collections du Musée égyptien du Caire l'année de sa découverte.

PM VII, p. 357 ; W.M.F. PETRIE, *Researches in Sinai*, Londres, 1906, p. 96-97, p. 123, fig. 128 ; A.H. GARDINER, T.E. PEET, J. CERNY, *The Inscriptions of Sinai* I-II (*MEES* 36 et 45), Londres, 1952-1955, p. 86, n° 70, pl. XXII ; D. VALBELLE, Ch. BONNET, *Le sanctuaire d'Hathor, maîtresse de la turquoise : Serabit el-Khadim au Moyen Empire*, 1996, p. 8, 102, 127.

Planche 55A

Le groupe statuaire **P 8** représente quatre souverains agenouillés et assis sur leurs talons. Leurs mains sont posées à plat sur leurs cuisses et les extrémités des doigts reposent sur ce qui est généralement considéré comme une table. C'est à tout le moins un long parallélépipède rectangle. Pieds nus, les rois sont vêtus d'un pagne *chendjit* lisse maintenu à la taille par une ceinture lisse également. Les quatre statues sont acéphales, certaines étant en outre privées d'une partie plus ou moins importante du buste. C'est le cas de la représentation de Séankhkarê Montouhotep III, brisée en biais depuis le bas de l'épaule gauche jusqu'à la saignée du coude droit. La statue d'Amenemhat Ier est cassée en oblique des épaules vers le centre du buste. De la figure de Sésostris Ier, il ne reste guère que les membres inférieurs et les mains posées sur les cuisses. Les pharaons ne se touchent pas les uns les autres. Leurs pagnes se prolongent insensiblement pour former une seule surface plane, mais les épaules ne sont pas contiguës. Entre les souverains, on aperçoit le panneau dorsal de l'œuvre, qui ne remonte pas au-dessus de la base des deltoïdes. Cependant, on observe dans le dos des deux souverains du centre de la statue, une sorte de pilier dorsal, peut-être pour assurer la solidité de la tête et d'une éventuelle couronne. La forme de cette dernière n'est pas identifiée, et les bustes sont trop abîmés dans leur partie supérieure pour statuer sur la présence ou non d'un *némès*. Les rois sont identifiés par une double ligne d'inscription gravée devant chacun d'eux. Il s'agit, de droite à gauche en faisant face à l'œuvre, de Sésostris Ier, d'Amenemhat Ier, de Montouhotep II et de Montouhotep III.

Noms des rois

(→) (1) Le Roi de Haute et Basse Égypte Kheperkarê, vivant éternellement, (2) aimé [d'Hathor] Maîtresse de la turquoise.

(→) (3) Le Roi de Haute et Basse Égypte Séhetepibrê, vivant éternellement, (4) aimé d'Hathor Maîtresse de la turquoise.

(→) (5) Le Roi de Haute et Basse Égypte Nebhepetrê, doué de vie éternellement, (6) [ai]mé d'Hathor Maître[sse] de la tur[quoise].

(→) (7) Le Roi de Haute [et Basse] Égypte [Sé]ankhka[rê, vivant éternellement], (8) [aimé] d'Hathor Maîtresse de la turquoi[se].

L'attribution de la statue **P 8** à Sésostris Ier réside dans le fait qu'il est le souverain le plus « jeune » du groupe statuaire, et donc le potentiel dédicant puisque le seul à être possiblement roi *et* vivant[233]. Néanmoins, il n'existe à ma connaissance aucune œuvre statuaire égyptienne présentant de façon identique, tant plastiquement que textuellement, un groupe de pharaons dont l'un d'entre eux serait le commanditaire vivant associé à ses ancêtres défunts. Par ailleurs, les quatre souverains sont associés en deux paires de « père-fils », dont le père est systématiquement placé au centre et le fils en périphérie. Il me semble dès lors plus vraisemblable d'y voir une œuvre postérieure au règne de Sésostris Ier représentant quatre ancêtres illustres et peut-être dédiée par un de ses descendants – peut-être Amenemhat II – (ré)aménageant la Chapelle des rois de Serabit el-Khadim (le « portico » mentionné par W.M.F. Petrie pouvant être celui de ce sanctuaire secondaire du site).

C'est d'autant plus probable que l' « aigle » de Sésostris I[er234] appartient très probablement lui aussi à un monument votif dédié par son fils et successeur Amenemhat II, et ce malgré le nom de Kheperkarê sur sa poitrine signalé par W.M.F. Petrie. La découverte d'une plaque en grès datée de [l'an ?] 11 d'Amenemhat II servant de mur de fond à une petite chapelle cultuelle où figuraient deux statues de Sésostris Ier et une de son père Amenemhat Ier, attribuerait en effet plus certainement la paternité de l'œuvre au successeur de Sésostris Ier. L'emplacement d'une des deux statues de Sésostris Ier y est spécifiquement décrit comme « Le trône (la place) de l'Horus du Roi de Haute et Basse Égypte Kheperkarê », tandis que le second, tout comme celui de la statue d'Amenemhat Ier, est simplement désigné sous la forme du « trône (place) du Roi de Haute et Basse Égypte (…) »[235]. La mention de « l'Horus du Roi de Haute et Basse Égypte » autorise à reconnaître « l'aigle » découvert par W.M.F. Petrie et invite à ainsi les identifier comme les vestiges d'une même chapelle réalisée sous le règne d'Amenemhat II[236].

Ce serait donc dans les deux cas des œuvres produites sous Amenemhat II à l'occasion des travaux entrepris à Serabit el-Khadim, en particulier dans le cadre du développement du culte des ancêtres royaux sur le site.

[233] Attribution assurée pour D. Valbelle et Ch. Bonnet, « probable » pour W.M.F. Petrie, puis A.H. Gardiner, T.E. Peet et J. Cerny. D. VALBELLE, Ch. BONNET, *Le sanctuaire d'Hathor, maîtresse de la turquoise : Serabit el-Khadim au Moyen Empire*, 1996, p. 102, 127 ; W.M.F. PETRIE, *Researches in Sinai*, Londres, 1906, p. 123 ; A.H. GARDINER, T.E. PEET, J. CERNY, *The Inscriptions of Sinai* I-II (*MEES* 36 et 45), Londres, 1952-1955, p. 86, n° 70. B. Porter et R. Moss signalent, comme W.M.F. Petrie, la présence du roi Snefrou en lieu et place de Séankhkarê. PM VII, p. 357 ; W.M.F. PETRIE, *op. cit.*, p. 97, 123.

[234] Mis au jour par W.M.F. Petrie en 1904-1905 sur le site de Serabit el-Khadim, dans le secteur de la porte nord du sanctuaire. La statue n'est pas mentionnée parmi les collations effectuées par l'expédition de l'université de Harvard en 1935. Cela pourrait indiquer qu'elle n'a pas été revue depuis sa découverte. PM VII, p. 353 ; W.M.F. PETRIE, *Researches in Sinai*, Londres, 1906, p. 97, p. 124 ; A.H. GARDINER, T.E. PEET, J. CERNY, *The Inscriptions of Sinai* I-II (*MEES* 36 et 45), Londres, 1952-1955, p. 86, n° 69.

[235] A.H. GARDINER, T.E. PEET, J. CERNY, *ibidem.*

[236] Identification déjà proposée par A.H. GARDINER, T.E. PEET, J. CERNY, *op. cit.*, p. 86

P 9 Paris, Musée du Louvre E 10299

Tête de roi

Date inconnue

Grauwacke Ht. : 27,5 cm ; larg. : 22 cm ; prof. : 22,3 cm

La provenance de la tête du Louvre est inconnue. Elle entre dans les collections du musée en 1889 par achat. Elle constituait préalablement une des pièces de la collection Cattaui.

PM VIII, p. 39 (n° 800-494-490) ; J. VANDIER, *Manuel d'archéologie égyptienne. Tome 3. Les grandes époques : la statuaire*, Paris, 1954, p. 37, p. 172, pl. VIII 6 ; C. ALDRED, « Some Royal Portraits of the Middle Kingdom in Ancient Egypt », *MMJ* 3 (1970), p. 30, n. 22, p. 34, n. 33 ; E. DELANGE, *Catalogue des statues égyptiennes du Moyen Empire*, Paris, 1987, p. 36-37 ; W. SEIPEL, *Gott, Mensch, Pharao. Viertausend Jahre Menschen Bild in der Skulptur des alten Ägypten*, catalogue de l'exposition montée au Kunsthistorisches Museum de Vienne, Vienne, 1992, p. 152-153, cat. 40 ; H. SOUROUZIAN, « Features of Early Twelfth Dynasty Royal Sculpture », *Bull.Eg.Mus.* 2 (2005), p. 109-110, pl. XIII a-c.

Planche 55B-C

La tête **P 9** est séparée du corps par une vaste cassure en « V » à hauteur du cou, partant de la jonction des ailes et des pattes du *némès* jusqu'à la base des clavicules. Cet arrachement de la tête a également rogné les ailes de la coiffe royale dont il ne subsiste plus que le retour au sommet de la tête. La capuche de l'*uraeus* est martelée, de même que les premières ondes du corps de l'animal. Le nez est manquant. Le contour des pavillons auditifs est légèrement abîmé. Les sourcils et les traits de fard ont perdu leurs incrustations[237].

Le roi est coiffé d'un *némès* rayé dont le motif alterne de larges bandes parallèles et planes en relief et des bandes plus étroites et en creux. Les rayures sur les ailes du *némès* paraissent horizontales et non rayonnantes. Le bandeau qui ceint le front est horizontal et n'amorce sa courbe sur les tempes qu'à hauteur des canthi externes. Les cheveux stylisés du souverain dépassent du *némès* devant les oreilles. L'*uraeus* est posé au-dessus de la ligne de base de la coiffe. Bien que martelée, la capuche paraît avoir été étroite. Du corps de l'ophidien, seules neuf courbes sont encore conservées (cinq sur la gauche et quatre sur la droite en faisant face à l'*uraeus*). Il est cependant probable qu'au moins deux courbes de chaque côté complétaient le motif. Le corps est traité en très faible relief, avec des ondes resserrées et presque contiguës. Le visage du souverain est carré, avec une mandibule arrondie de face. Les yeux sont étirés et horizontaux, les canthi internes et externes étant placés sur une ligne presque horizontale. L'incrustation est faite de calcaire pour le blanc des yeux et de grauwacke pour l'iris. Les yeux sont prolongés sur les tempes par un trait de fard originellement incrusté, tout comme les sourcils. Ceux-ci suivent le contour des traits de fard et de la paupière supérieure. Ils retombent légèrement vers la racine du nez et sont très rapprochés l'un de l'autre au centre du front. La paupière inférieure consiste en un plan vertical peu élevé, puis incurvé vers les pommettes. Ces dernières sont soulignées par les rides encadrant les narines et s'enfonçant dans le volume des joues. La bouche est en léger retrait par rapport aux joues, et la bordure ainsi créée autour des lèvres dessine son contour. Le philtrum est marqué. La bouche est souriante, avec une ligne de partage des lèvres incurvée et remontant à hauteur des commissures. Les commissures sont enfoncées dans les joues. Le menton est bien dessiné, horizontal et assez large. Le volume de la tête est

[237] J. Vandier publie une photographie de la tête du Louvre avec la seule incrustation de l'œil gauche conservée. E. Delange signale en effet que l'œil droit a disparu bien qu'il apparaisse sur les clichés illustrant son propos. J. VANDIER, *Manuel d'archéologie égyptienne. Tome 3. Les grandes époques : la statuaire*, Paris, 1954, pl. VIII 6 ; E. DELANGE, *Catalogue des statues égyptiennes du Moyen Empire*, Paris, 1987, p. 36-37.

nettement individualisé vis-à-vis de celui du cou. La taille du souverain debout peut être évaluée à 139,5 cm de haut, de la plante des pieds à la ligne de coiffure sur le front. Assis, il mesurerait 108,5 cm de haut.

La tête **P 9** du Musée du Louvre fut un temps attribuée à Pépi Ier en vertu de sa ressemblance technique avec une statue du souverain de la 6ème dynastie conservée au Musée de Brooklyn (inv. 39.121)[238]. La plupart des commentateurs s'accordent néanmoins à y voir une œuvre datant globalement de la fin de la 11ème dynastie ou du tout début de la 12ème dynastie[239]. La tête se rapproche le plus des effigies connues d'Amenemhat Ier selon E. Delange, tandis que H. Sourouzian penche plus volontiers en faveur de son successeur eu égard au traitement en faible relief du corps de l'*uraeus*, aux oreilles schématiques et placées haut sur les tempes et enfin à la ressemblance avec la tête **C 9** provenant de Karnak (Pl. 7A). Il me semble néanmoins que les parallèles les plus proches sont à trouver dans les œuvres certifiées d'Amenemhat Ier comme l'indiquait E. Delange, à la fois pour l'apparence générale du visage – carré et large plutôt qu'allongé, avec des yeux étirés et horizontaux, un menton marqué – et l'abondance des ondes du corps du serpent sur le *némès* ainsi que leur forte constriction. Ces éléments sont également observés sur les statues JE 37470 et JE 60520 du Musée égyptien du Caire, ainsi que sur plusieurs œuvres anépigraphes attribuables à ce même Amenemhat Ier, dont la tête **P 3** présentée ci-dessus[240] (Pl. 52B-C).

[238] Voir notamment J. VANDIER, *op. cit.*, p. 37, p. 172.

[239] C. ALDRED, « Some Royal Portraits of the Middle Kingdom in Ancient Egypt », *MMJ* 3 (1970), p. 30, n. 22, p. 34, n. 33 (fin 11ème dynastie) ; E. DELANGE, *op. cit.*, p. 36-37 (début du Moyen Empire – Amenemhat Ier ?) ; W. SEIPEL, *Gott, Mensch, Pharao. Viertausend Jahre Menschen Bild in der Skulptur des alten Ägypten*, catalogue de l'exposition montée au Kunsthistorisches Museum de Vienne, Vienne, 1992, p. 152-153, cat. 40 (fin 11ème, début 12ème dynastie) ; H. SOUROUZIAN, « Features of Early Twelfth Dynasty Royal Sculpture », *Bull.Eg.Mus.* 2 (2005), p. 109-110, pl. XIII a-c (Sésostris Ier).

[240] Notamment les têtes du Metropolitan Museum of Art de New York MMA 66.99.3 et MMA 66.99.4. Voir C. ALDRED, *loc. cit.*, p. 34-37, fig. 10-16.

P 10 La Havane, Museo Nacional de Bellas Artes 27

Tête de roi

Date inconnue

Granit gris Ht. : 31,5 cm ; larg. : 34 cm

Les conditions de découverte, le lieu et l'année de celle-ci sont inconnues, de même que les modalités d'acquisition de la tête P 10 par le Museo Nacional de Bellas Artes de La Havane. Elle a manifestement transité par la collection Joaquin Gumá Herrera Conde de Lagunillas avant son intégration dans les collections du Musée de La Havane en 1956[241].

PM VIII/1, p. 30 (n° 800-493-990) ; F. PRAT PUIG, *Sala de Arte Antiguo, Egipto, Grecia, Roma, Collecion Conde de Lagunillas, Palacio de Bellas Artes, Instituto Nacionale de Cultura*, La Habana, Cuba (1956) n° 5 ; J. LIPINSKA, *Musée National Havane – Musée Bacardí Santiago de Cuba – República de Cuba (Corpus Antiquitatum Aegyptiacarum)*, Mayence, 1982.

Planche 56A-B

La tête **P 10** conservée au Museo Nacional de La Havane est détachée de son corps à hauteur de la base du cou, à la jonction avec le buste. Les ailes du *némès* sont fortement abîmées, et seul le haut de la patte droite retombant sur la poitrine est encore préservé. L'*uraeus* est martelé. Si les oreilles sont globalement intactes, le visage est quant à lui mutilé dans sa partie centrale. Le nez est perdu, la zone de la bouche, du menton et de la joue droite est détériorée.

Le roi est coiffé d'un *némès* rayé dont le motif est constitué par une alternance de bandes planes en relief et en creux. Les bandes sont horizontales sur les ailes du *némès*. Le bandeau frontal est lisse et laisse dépasser sur les tempes les mèches stylisées de cheveux. Les traces de martelage de la capuche de l'*uraeus* descendent jusqu'à la ligne de coiffure sur le front, indiquant peut-être que l'animal était posé sur le bord inférieur du *némès*. Le corps de l'ophidien est ondulé, en relief et doté d'au moins quatorze ondes serrées (7 à droite et 7 à gauche, la première – martelée – paraissant être située à droite lorsque l'on observe l'*uraeus* de face)[242]. Le visage du souverain est sensiblement allongé mais demeure visuellement massif et compact. Les yeux, grand ouverts, sont légèrement en biais, avec les canthi externes placés plus haut que les canthi internes. La ligne de la paupière inférieure est à peine concave tandis que la paupière supérieure présente une délinéation très nettement arquée. Les caroncules lacrymales sont incisées et se prolongent vers le nez. Les paupières ne sont pas ourlées et seul le retrait du globe oculaire dessine le contour de l'œil. Un trait de fard en léger relief étire l'œil sur les tempes. Les sourcils sont également en faible relief. Ils sont horizontaux sur le front puis à peine courbés au-dessus des yeux avant de continuer, rectilignes, sur les tempes. Le nez est malheureusement arasé. Les narines paraissent toutefois avoir été cernées par une ride enfoncée dans le volume des joues et soulignant les pommettes. Ces dernières sont reliées aux yeux par un long plan incliné, légèrement creusé, puis vertical immédiatement sous les yeux, pour indiquer la paupière inférieure. La bouche semble souriante, avec une ligne de partage des lèvres qui remonte vers les commissures. Celles-ci sont enfoncées dans les joues rondes du souverain. La lèvre inférieure est

[241] Qu'il me soit permis de remercier Silvia Baeza du Museo Nacional de Bellas Artes de La Havane pour avoir bien voulu faire ces vérifications dans les registres du musée.

[242] Je dois cette observation aux clichés que m'a très généreusement fait parvenir Silvia Baeza. Ce détail n'était pas observable sur les photographies publiées par J. LIPINSKA, *Musée National Havane – Musée Bacardí Santiago de Cuba – República de Cuba (Corpus Antiquitatum Aegyptiacarum)*, Mayence, 1982 (Cuba 1).

volumineuse. Les oreilles sont placées haut sur les tempes. Le cou est large et la transition entre la mandibule et le cou est faiblement marquée.

La taille du souverain peut être estimée à 184,68 cm de haut, de la plante des pieds à la ligne de coiffure sur le front.

La ressemblance des traits du visage de **P 10** avec ceux des statues des premiers souverains de la 12ème dynastie, et en particulier de Sésostris Ier, avait déjà été signalée par J. Lipinska qui proposait comme parallèle la tête de sphinx **C 9** conservée au Musée égyptien du Caire[243] (Pl. 7A). Un rapprochement avec la statue d'Abydos **C 16** me paraît également pertinent et pourrait conduire à conserver l'attribution esquissée par J. Lipinska (Pl. 12A-B). Néanmoins, le nombre élevé d'ondes de l'*uraeus* sur le sommet du *némès*, le rendu compact du corps de l'ophidien, l'apparence « ronde » du visage du souverain et un sourire prononcé invitent selon moi à plutôt privilégier une attribution à Amenemhat Ier dont la statuaire certifiée présente les mêmes caractéristiques[244].

[243] J. LIPINSKA, *ibidem*.
[244] Voir en particulier la statue du Musée égyptien du Caire JE 60520. H. GAUTHIER, « Une nouvelle statue d'Amenemhêt Ier », dans P. JOUGET (dir.), *Mélanges Maspero* I (*MIFAO* 66), Le Caire, 1935-1938, p. 43-53.

P 11-12	**Londres, British Museum**	**EA 30486**	**1899,0314.38**
		EA 30487	**1899,0314.39**

Paire de sphinx en or

Date inconnue

Feuille d'or Ht. : 1,38 cm ; larg. : 0,98 cm ; prof. : 2,53 cm (EA 30486)
 Ht. : 1,5 cm ; larg. : 0,97 cm ; prof. : 2,53 cm (EA 30487)

Acquis en 1899 par l'intermédiaire du révérend Chauncey Murch, qui les a probablement emportés à l'occasion de son séjour à la mission presbytérienne américaine de Louqsor à la fin du 19ème siècle.

E.A.W. BUDGE, *British Museum : A Guide to the Third and Fourth Egyptian Rooms*. Londres, 1904, p. 216, n° 176-177 ; E.A.W. BUDGE, *British Museum : A Guide to the Fourth, Fifth and Sixth Egyptian Rooms, and the Coptic Room*, Londres, 1922, p. 90, n° 176-177 ; C. ANDREWS, *Jewellery* I. *From the earliest times to the Seventeenth Dynasty* (*Catalogue of Egyptian Antiquities in the British Museum* VI), Londres, 1981, p. 63, pl. 30-31, n° 410-411 ; C. ANDREWS, *Ancient Egyptian Jewellery*, Londres, 1990, fig. 157b ; C. ANDREWS, *Amulets of ancient Egypt*, Londres, 1994, fig. 48a ; E. WARMENBOL (dir.), *Sphinx. Les Gardiens de l'Egypte*, catalogue de l'exposition montée à l'Espace Culturel ING de Bruxelles du 19 octobre 2006 au 25 février 2007, Bruxelles, 2006, p. 181-182, Cat. 4-5 (ill. p.113).

Planche 56C-F

Les deux sphinx en or du British Museum ont chacun été réalisés en battant deux feuilles d'or dans une matrice puis en soudant les deux pans sur toute la longueur des statuettes, le long de la colonne vertébrale et jusqu'à l'avant des pattes antérieures de l'animal. Une autre feuille d'or constitue la face inférieure du socle. La soudure a légèrement cédé entre les épaules et sur la face de **P 11** (EA 30486) (Pl. 56C-D) tandis qu'elle est intacte sur **P 12** (EA 30487)(Pl. 56E-F). La feuille d'or est néanmoins déchirée sur le pourtour antérieur de la base de **P 12**. Plusieurs éléments sont rapportés, tels la queue – s'enroulant autour de la cuisse droite de l'arrière-train – l'*uraeus*, la barbe postiche royale et une perle tubulaire en or permettant de passer un fil de suspension en vue de son montage dans un bracelet ou un collier. L'*uraeus* de **P 11** a perdu sa capuche et, sans doute, une partie des ondes de l'animal (six ondes sont conservées, la première à gauche en faisant face au sphinx). L'ophidien est complet sur **P 12**, la capuche étant toutefois rabattue sur le côté, et compte huit ondes (la première à droite en faisant face à la statuette). Malgré leur petite taille, les sphinx sont délicatement modelés, les masses musculaires – certes sommaires – sont visibles, de même que les rayures sur le *némès*, et le visage est rehaussé d'une bouche, d'un nez, de deux oreilles et de deux yeux. L'ensemble de la face est toutefois schématique. L'animal repose sur une base dont la partie postérieure est courbe, suivant en cela la délinéation de l'arrière train.

Bien que les amulettes en forme de sphinx ne se limitent pas au Moyen Empire[245], la datation proposée pour ces deux statuettes par l'inventaire du British Museum remonte au règne de Sésostris Ier[246]. L'élément pertinent retenu est la forme et le nombre d'ondes de l'*uraeus* au sommet du *némès*[247]. Selon F. Doyen[248], et

[245] Voir la liste des parallèles dressées par C. ANDREWS, *Jewellery* I. *From the earliest times to the Seventeenth Dynasty* (*Catalogue of Egyptian Antiquities in the British Museum* VI), Londres, 1981, p. 94, Appendix L (exemplaires de la 12ème dynastie à la Basse Époque).
[246] C. ANDREWS, *op. cit.*, p. 63.
[247] Selon H.G. Evers, les *uraei* du règne de Sésostris Ier se caractérisent par la présence de trois ou quatre paires d'ondes, soit le nombre que P 11 et P12 arborent. H.G. EVERS, *Staat aus dem Stein. Denkmäler, Geschichte und Bedeutung der ägyptischen Plastik während des mittleren Reichs*, Munich, 1929, II, p. 26, §166.

sur la base du même argument typologique, les deux amulettes pourraient remonter au règne de Sésostris III, suivant en cela un proche parallèle provenant de la tombe de la princesse Mereret à Dahchour[249]. On objectera cependant, dans les deux cas, que la petite taille des objets est sans doute pour partie responsable de l'apparence de l'*uraeus* rapporté et du nombre d'ondes de celui-ci, ce qui – me semble-t-il – diminue la pertinence de l'argument typologique. Par ailleurs, en l'absence de contexte archéologique, il est difficile de statuer sur une quelconque périodisation extérieure à l'objet, tandis que le caractère schématique du traitement du visage rend sans doute illusoire toute comparaison stylistique. La datation de ces deux statuettes, bien que séduisante, n'en est donc pas moins problématique. À cela s'ajoute le fait que l'on peut mettre en doute la nature « d'image du souverain en sphinx » puisque la fonction des deux artefacts paraît faire avant tout sens dans le cadre d'une production d'orfèvre et non en tant que statue(tte) du roi dédiée dans un sanctuaire ou tout autre monument. J'hésite ainsi à attribuer à **P 11** et **P 12** un rôle similaire à celui – à titre d'exemple – du sphinx de Karnak dont la tête **C 9** est désormais l'unique vestige.

[248] F. DOYEN, dans E. WARMENBOL (dir.), *Sphinx. Les Gardiens de l'Egypte*, catalogue de l'exposition montée à l'Espace Culturel ING de Bruxelles du 19 octobre 2006 au 25 février 2007, Bruxelles, 2006, p. 181.

[249] Musée égyptien du Caire CG 53096 à CG 53099. Voir E. VERNIER, *Bijoux et orfèvreries* (CGC, n° 52001-53855), Le Caire, 1927, p. 359-360 ; J. DE MORGAN, *Fouilles à Dahchour, mars-juin 1894*, Vienne, 1895, p. 66, n° 19, pl. XXIV.

2.1.5. Fragments de statues de Sésostris Ier iconographiquement insignifiants

Fr 1 Le Caire, Musée égyptien JE 41558 a-b

Socle de statue

Date inconnue ; peut-être autour de l'an 18[251]

Granit rouge Ht : 30 cm ; larg. : 136 cm ; prof. : 118 cm

Découvert par Ch. Clermont-Ganneau et J. Clédat en 1907 sur l'île d'Éléphantine. Provient peut-être de la chapelle d'embaumement des béliers sacrés, réutilisé là comme table de momification.

PM V, p. 229 ; A.H. SAYCE, « Recent Discoveries in Egypt », *PSBA* 30 (février 1908), p. 72 ; L. HABACHI, « Building Activities of Sesostris I in the Area to the South of Thebes », *MDAIK* 31/1 (1975), p. 29-30 ; D. VALBELLE, *Satis et Anoukis* (SDAIK 8), Mayence, 1981, p. 3, n° 14b ; M. SEIDEL, *Die königlichen Statuengruppen. Band I : Die Denkmäler vom Alten Reich bis zum Ende der 18. Dynastie* (*HÄB* 42), Hildesheim, 1996, p. 78-84 (dok. 36).

La provenance exacte de ce socle de statue en deux fragments n'est pas assurée. Le *Journal d'Entrée* du Musée égyptien du Caire fait référence à la notice de A.H. Sayce qui mentionne la découverte de deux *granite slabs* – dont une porte le cartouche de Sésostris Ier – associées à la chapelle d'embaumement des béliers sacrés, mais la description en est si vague qu'il est délicat d'identifier le socle JE 41558 avec certitude. L'origine éléphantine de **Fr 1** est cependant plus que probable au vu des inscriptions qu'arbore le socle de statue, d'autant plus si l'on s'accorde à y voir le socle de la triade représentant Sésostris Ier, Anouket et Satet mise au jour en 1906 à l'arrière du rest-house de l'*Irrigation* et de l'*Antiquities Departments* d'Éléphantine et actuellement conservée dans le temple sésostride de Satet à Éléphantine (statue **C 1**).

L. Habachi décrit le fragment comme suit :

> « It is of red granite and has two recesses in its upper part. They serve perhaps to receive two projections of the bottom of the original pedestal of the triad. (…) This second pedestal has not been published yet. But, the names of the goddesses being the same order as the figures of the Elephantine triad, and, its dimensions almost equal to the mesures of the triad base, no doubt can be left, that it did serve as a pedestal to the triad in question. »

Fr 1 porte une double inscription de dédicace à Anouket et Satet, probablement disposée sur la plinthe ou sur la partie antérieure du socle de statue, partant du centre de la face avant et se poursuivant sur les côtés du socle.

Face antérieure :

[251] Date possible pour les travaux d'embellissement du sanctuaire de Satet. Voir Point 1.1.4. et Point 3.2.1.2.

(←) (1) Vive le Roi de Haute et de Basse Egypte Kheperkarê, aimé d'Anouket, doué de vie éternellement.

(→) (2) Vive le Fils de Rê Sésostris, aimé de Satet, doué de vie et pouvoir éternellement.

Côté gauche :

(←) (3) Vive l'Horus Ankh-mesout, le Fils de Rê Sésostris, il (l') a fait en tant que son monument pour sa mère Anouket, il (le) fait pour elle, doué de vie éternellement

Côté droit :

(→) (4) Vive l'Horus Ankh-mesout, le Roi de Haute et Basse Egypte Kheperkarê, il (l') a fait en tant que [son monument pour sa mère Satet, il (le) fait pour elle, doué de vie éternellement (?)]

Selon M. Seidel, qui reprend l'association proposée par L. Habachi entre ce socle et la triade d'Éléphantine, **Fr 1** pourrait avoir appartenu – avec la statue qu'il supportait – au programme décoratif du temple de Satet sur l'île d'Éléphantine, temple entièrement reconstruit sous le règne de Sésostris Ier.

Cependant, aucun des auteurs n'avance d'élément décisif (par exemple en illustrant **Fr 1**) permettant d'associer **Fr 1** à la triade de Sésostris Ier, Anouket et Satet. Seules la taille et la mention des deux divinités lient les deux objets, mais si la taille identique n'est peut-être pas fortuite, la présence des deux déesses n'est quant à elle pas déterminante puisqu'elles apparaissent à de nombreuses reprises sur les monuments mis au jour sur l'île d'Éléphantine[252]. Par ailleurs, H. Sourouzian qui indique avoir recherché **Fr 1** dans le Musée égyptien du Caire ne signale pas si elle a pu le localiser et asseoir cette hypothèse qu'elle fait sienne[253]. En l'absence de contrôle sur les pièces elles-mêmes, l'éventuelle association du socle avec la triade, bien que séduisante et sans doute probable, demeure problématique. La pièce JE 41558 est malheureusement restée inaccessible lors de mon passage au Musée Egyptien du Caire en mai 2008.

[252] Voir notamment le catalogue dressé par D. VALBELLE, *Satis et Anoukis* (*SDAIK* 8), Mayence, 1988, p. 2-10, n° 7-93 pour la seule région de la première cataracte (vestiges du Moyen Empire).

[253] H. SOUROUZIAN, « Features of Early Twelfth Dynasty Royal Sculpture », *Bull.Eg.Mus.* 2 (2005), p. 108, n. 55.

Fr 2 Tôd, magasin de site T.1076, T.1154, T.2603, T.2604

Fragments de statues

Date inconnue

Granit Dimensions inconnues

Deux fragments découverts lors des fouilles du sanctuaire de Montou à Tôd, par F. Bisson de la Roque entre 1934 et 1937 (T.1076 et T.1154) mais sans localisation précisée. Plusieurs autres ont probablement été mis au jour par J. Vercoutter en 1948 à l'occasion du premier dégagement de la moitié sud de la chapelle reposoir périptère de Thoutmosis III (T.2603 et T.2604)[254].

F. BISSON DE LA ROQUE, *Tôd (1934-1936)* (FIFAO 17), Le Caire, 1937, p. 111 ; J. VERCOUTTER, « Tôd (1946-1949). Rapport succinct des fouilles », *BIFAO* 50 (1952), p. 78-79 ; P. BARGUET, « Tôd. Rapport de fouilles de la saison février-avril 1959 », *BIFAO* 51 (1952), p. 85, n. 1. ; L. POSTEL, « Fragments inédits du Moyen Empire à Tôd (Mission épigraphique de l'Ifao) », dans J.-Cl. GOYON et Chr. CARDIN (éd.), *Actes du neuvième congrès international des égyptologues, Grenoble, 6-12 septembre 2004* (OLA 150/2), Louvain, 2007, p. 1545.

Les deux fragments T.1076 et T.1154 découverts par F. Bisson de la Roque sont en « granit bleu », l'un portant les vestiges d'un *serekh* au nom d'un souverain « Ankh-(…) », le second un cartouche ornant le centre d'une ceinture royale appartenant au « Fils de Rê Sésostris ». En notant qu'il s'agit de « (d)eux éclats de statues »[255], le fouilleur paraît les attribuer à deux œuvres différentes. En l'absence de toute photographie de ces pièces, l'hypothèse ne peut être ni confirmée ni infirmée. À l'une de ces deux statues supposées pourrait appartenir le morceau de visage T.495, lui aussi en « granit bleu », et présentant des caractéristiques stylistiques compatibles avec la statuaire royale du début de la 12ème dynastie[256].

Serekh de T.1076

(1) Ankh-(…)

Ceinture de T.1154

(→) (2) Le Fils de Rê Sésostris

[254] Bien qu'un fragment de trône au nom de Thoutmosis III illustre les découvertes de J. Vercoutter (T.2554), la description qu'il donne de deux d'entre eux (un fragment de genou et l'angle supérieur du siège) correspond à celle de P. Barguet et L. Postel à propos de fragments statuaires de Sésostris Ier. J. VERCOUTTER, « Tôd (1946-1949). Rapport succinct des fouilles », *BIFAO* 50 (1952), p. 78-79 ; P. BARGUET, « Tôd. Rapport de fouilles de la saison février-avril 1950 », *BIFAO* 51 (1952), p. 85, n. 1. ; L. POSTEL, « Fragments inédits du Moyen Empire à Tôd (Mission épigraphique de l'Ifao) », dans J.-Cl. GOYON et Chr. CARDIN (éd.), *Actes du neuvième congrès international des égyptologues, Grenoble, 6-12 septembre 2004* (OLA 150/2), Louvain, 2007, p. 1545.
[255] F. BISSON DE LA ROQUE, *Tôd (1934-1936)* (FIFAO 17), Le Caire, 1937, p. 111.
[256] La tête fut retrouvée devant la porte qui mène à la Salle des déesses depuis la salle hypostyle ptolémaïque. Elle mesure 13 cm de hauteur et 12,5 cm de largeur. F. BISSON DE LA ROQUE, *op. cit.*, p. 124, fig. 74.

Les fragments T.2603 et T.2604 sont, quant à eux, en granit rose et proviennent d'une grande statue assise d'un Sésostris. Le premier fragment appartient au siège du souverain, le second est un genou anépigraphe sur lequel repose une main droite.

Trône T.2603

(←↓) (3) Sés[ostris], [aimé] de Montou

Les fragments de Tôd sont attribués à Sésostris Ier parce qu'aucun autre souverain homonyme n'est attesté jusqu'à présent sur le site, ni Sésostris II ni Sésostris III.

Fr 3 Berlin, Ägyptisches Museum ÄM 7720

Base de statue (?)

Date inconnue

Grès Ht. : 55 cm

Découverte dans l'enceinte du sanctuaire d'Héliopolis, sans plus de précision et à une date inconnue. Elle entre au musée de Berlin en 1878 avec le reste de la collection Dutilh. La pièce a disparu durant la Seconde Guerre Mondiale.

PM IV, p. 63 ; *Königliche Museen zu Berlin. Ausführliches Verzeichnis der Aegyptischen Altertümer und Gipsabgüsse*, Berlin, 1899 (deuxième édition revue et augmentée), p. 78 ; G. ROEDER, *Aegyptische Inschriften aus den königlichen Museen zu Berlin* I – *Inschriften von der ältesten Zeit bis zum Ende der Hyksoszeit*, Leipzig, 1913, p. 140.

La provenance exacte de cette pièce, parfois décrite comme la partie supérieure d'un autel, est inconnue. Son origine héliopolitaine ne fait cependant pas de doute grâce à la mention d'Atoum Maître d'Héliopolis et des *Baou* d'Héliopolis Maîtres du *Grand Château*. L'apparence de cette base de statue n'est connue que par un croquis schématique publié dans les *Aegyptische Inschriften* du Musée de Berlin. **Fr 3** semble se présenter comme une base à l'extrémité antérieure légèrement arrondie et dont l'état de conservation général ne peut être déterminé (bien que la partie postérieure paraisse manquante à en juger par le relevé des inscriptions). Il n'est fait aucune mention de quelconques vestiges d'une figure royale (pieds, …).

L'objet présente deux séries d'inscriptions, la première placée sur la face supérieure de la base, la seconde sur les côtés de celle-ci. Sur la partie antérieure, les deux séries s'organisent de part et d'autre d'un signe *ankh* central, tandis que les côtés adjacents conservent la fin d'inscriptions débutant dans la partie postérieure (perdue) de la base. De cette façon, à l'angle entre la face antérieure arrondie et les faces latérales figurent systématiquement les groupes « doué de … éternellement ».

Face « antérieure » :

(←) (1) Vive le Dieu Parfait, le Maître du Double Pays Sésostris, doué de vie et pouvoir éternellement.
(→) (2) Vive le Dieu Parfait, le Maître du Double Pays Kheperkarê, doué de vie éternellement.

(←) (3) Vive le Dieu Parfait, le Maître du Double Pays Sésostris, doué de vie et pouvoir éternellement.
(→) (4) Vive le Dieu Parfait, le Maître du Double Pays Sésostris, doué de vie, stabilité et pouvoir éternellement.

Côté droit :

(←) (5) [...] Sésostris, l'Horus d'Or Ankh-mesout Kheperkarê, aimé des *Baou* d'Héliopolis, Maîtres du *Grand Château*, doué de vie éternellement.
(←) (6) [...] le Roi de Haute et Basse Egypte Kheperkarê, aimé d'Atoum Maître d'Héliopolis, doué de vie, stabilité, pouvoir, santé et joie comme Rê éternellement.

Côté gauche :

(→) (7) [...] aimé des [*Baou* d'Hélio]polis, Maîtres du *Grand Château*, doué de vie éternellement.
(→) (8) [... Sé]sostris doué de vie, stabilité, pouvoir, santé et joie éternellement.

Fig.1. Répartition des inscriptions sur la base Fr 3 (ÄM 7720)

Cette répartition des textes sur la face supérieure et les faces latérales, avec les inscriptions (5-8) à lire depuis la partie arrière vers la partie antérieure suivant l'orientation des frises, est inédite à ma connaissance. **Fr 3** se présente davantage comme le vestige du tronçon postérieur d'un monument qui, sans doute pour des raisons à la fois muséales et éditoriales, a vu ses faces avant et arrière interverties. Si la face « antérieure » est bien à comprendre comme la face « postérieure » effective, les textes disposés sur les tranches et la face supérieure progresseraient depuis l'avant de **Fr 3** vers l'arrière, ce qui me semble plus correct. Ce renversement de **Fr 3** n'éclaire pour autant pas plus son identification.

Fr 4 Héliopolis, temenos du temple, « site 200 » **N° d'inventaire inconnu**

Pilier dorsal fragmentaire

Date inconnue

Granit rose Dimensions inconnues

Mis au jour par la mission conjointe égypto-allemande en 2005 lors des fouilles du « site 200 », carrés K 21 et K 22, à proximité de la grande porte orientale donnant accès au temenos du temple d'Héliopolis.

M. ABD EL-GELIL, R. SULEIMAN, G. FARIS, D. RAUE, « Report on the 1st season of excavations at Matariya / Heliopolis », tiré à part, p. 4 ; D. RAUE, « Matariya/Heliopolis », *DAIK Rundbrief* (2006), p. 23, Abb. 32 ;M. ABD EL-GELIL, R. SULEIMAN, G. FARIS, D. RAUE, « The Joint Egyptian-German Excavations in Heliopolis in Autumn 2005: Preliminary Report », *MDAIK* 64 (2008), p. 6, Taf. 7a[257].

Planche 57A

Ce pilier dorsal fragmentaire en granit rose porte sur sa face postérieure un *serekh* inscrit au nom de Ankh-mesout. Découvert concomitamment aux statues **A 10 – A 12**, ce fragment appartient probablement à l'une d'entre elles. Au vu de l'inscription, il doit probablement s'agir de la partie supérieure du pilier dorsal avec le début de la titulature de Sésostris Ier.

Le texte dit :

(← ↓) (1) [L'Horus] Ankh-mesout [… ?]

[257] Qu'il me soit ici permis de remercier chaleureusement D. Raue pour m'avoir communiqué ses différentes contributions avant leur parution, ainsi que pour les discussions éclairantes sur les statues découvertes sur le site d'Héliopolis.

| Fr 5 | Londres, British Museum | EA 33889 | 1901-0209.3 |

Fragment de statue

Date inconnue

Granit rouge Ht. : 9,5 cm ; larg. : 6,45 cm ; prof. : 6,93 cm

Le lieu de découverte de ce fragment de statue est inconnu. Il entre dans les collections du British Museum en 1900 par prêt de Mrs Hawker, avant d'être donné définitivement l'année suivante.

Inédit (?)

Planche 57B-C

Le fragment de statue en granit rouge provient probablement d'un angle de statue. Il présente deux faces planes, l'une verticale, l'autre avec un léger fruit de sorte que si le fragment appartient à un angle de trône, ce dernier possédait une face antérieure avec un fruit et non une face verticale (la répartition des colonnes de hiéroglyphes sur le fragment de statue invite en effet à identifier la face verticale avec le côté gauche d'un trône et la face possédant un fruit avec la face antérieure du siège). Les bribes de texte fournissent des éléments de titulature de Sésostris Ier. Aucune information sur la taille et l'apparence originelle de la statue ne peut être raisonnablement déduite à partir de ce seul fragment. On notera cependant que la répartition du texte de part et d'autre d'un angle serait pour le moins inédite pour une statue assise du souverain. Elle correspondrait mieux à une œuvre comparable à l'hexade de Thoutmosis III (British Museum EA 12)[258], et pourrait, le cas échéant, être rapprochée de la statue **P 2** (Pl. 52A).

Face antérieure :

(←↓) (1) [… le Fils de Rê] Sésostris […]

Côté gauche :

(↓→) (2) [… Ankh-mes]out […]

[258] D. LABOURY, *La statuaire de Thoutmosis III. Essai d'interprétation d'un portrait royal dans son contexte historique* (*AegLeod* 5), Liège, 1998, p. 186-189, cat. C 46.

2.2. Typologie de l'iconographie statuaire de Sesostris Iᵉʳ

L'analyse typologique de l'iconographie statuaire de Sésostris Iᵉʳ ne concernera, logiquement, que les pièces **C 1 – C 51** qui appartiennent avec certitude à son règne, et les œuvres **A 1 – A 22** qui lui sont attribuées. Les statues problématiques **P 1 – P 12** et les fragments **Fr 1 – Fr 5** ont été tenus à l'écart de ce corpus de 73 statues.

2.2.1. Les régalia

2.2.1.1. Les coiffures

Dans soixante-et-un cas, le couvre-chef de la statue peut-être identifié, soit par sa préservation plus ou moins complète (52 pièces), soit par le biais de la répartition spatiale des œuvres dans un espace architectural symboliquement orienté (6 occurrences). Pour deux œuvres, seule leur publication conjointe avec une autre statue permet de proposer une identification de leur coiffe (**A 12** et **A 14**). Enfin, pour le colosse osiriaque **C 7**, il n'est pas possible, en l'état de trancher entre un *pschent* et la couronne rouge de Basse Égypte. Ces soixante-et-une statues représentent 83% du corpus statuaire retenu pour étude (statues **C** et **A**). Au total cinq types de coiffes sont attestés : le couronne blanche de Haute Égypte, la couronne rouge de Basse Égypte, le *pschent*, le *némès* et la perruque enveloppante striée.

Coiffures	Exemples assurés	Exemples reconstitués
Couronne blanche de Haute Égypte (26)	C 5, C 11, C 16, C 20, C 24 – C 26, C 51, A 1 – A 2, A 4 – A 5, A 7 – A 9, A 13, A 15 – A 18, A 20 – A 21 (22 ex.)	C 27, C 30 – C 31, A 14 (4 ex.)
Couronne rouge de Basse Égypte (6 + 1 ?)	C 21 – C 23 (3 ex.)	C 19, C 28, C 32 (3 ex.) + C 7 (?)
Pschent (3 + 1 ?)	C 12, A 3, A 6 (3 ex.)	C 7 (?)
Némès (21)	C 9, C 14, C 15, C 18, C 38 – C 50, A 10 – A 11, A 22 (20 ex.)	A 12 (1 ex.)
Perruque striée (4)	C 34 – C 37	

La couronne blanche de Haute Égypte

Ce type de coiffe apparaît dans 26 cas sur 61, soit pour un peu plus de 42% des statues dont le couvre-chef peut être identifié. Il s'agit pour l'essentiel de colosses osiriaques (15), les autres exemples représentant le roi assis (1) ou debout, dans l'attitude dite « de la marche », avec les bras le long du corps et la jambe gauche avancée (9). La couronne blanche est plus ou moins pincée à hauteur du front et renflée au-dessus de la tête, de sorte que la coiffe est systématiquement plus large que le visage[259]. Le sommet

[259] Sans pour autant adopter la forme particulièrement pansue des couronnes blanches de Mykerinos. Voir notamment la tête des Musées royaux d'Art et d'Histoire de Bruxelles, inv. E 3074. R. TEFNIN, *Statues et statuettes de l'Ancienne Égypte*, Bruxelles, 1988, p. 19 (n° 2).

arrondi de la couronne est très légèrement articulé avec le corps de la coiffe, et seul l'exemplaire **C 16** d'Abydos présente une véritable arête entre le pommeau sommital et le reste du couvre-chef (Pl. 12A-B). Dans tous les cas la coiffe est dépourvue de bandeau frontal. Les oreilles du souverain sont toujours entourées par une patte revenant nettement devant le lobe. Le degré variable de sa protrusion et sa forme plus ou moins arrondie ne me paraissent pas pouvoir être attribués à une quelconque intention réfléchie ou dotée d'un sens particulier (Pl. 58A).

Huit statues seulement possèdent un *uraeus* frontal (statues osiriaques de Karnak en grès [**A 2**, **A 4** – **A 5**, **A 7**] et en calcaire [**C 5** – *uraeus* rapporté], ainsi que les statues **C 11** en granit et **A 8** en granodiorite ; colosse osiriaque d'Abydos en granit [**C 16**]), les autres en étant dépourvues (statues osiriaques de la chaussée montante de Licht Sud [**C 20**, **C 24** – **C 26** ; colosses en granit [**C 51**, **A 13**, **A 15** – **A 18**, **A 20** – **A 21**] ; statuette en stuc [**A 1**]). L'état actuel de la documentation ne permet pas de rendre compte des raisons de ce constat ; tout juste est-il possible d'indiquer la cohérence de pratique au sein d'un groupe statuaire défini, que ce soit celui des statues osiriaques de Licht Sud ou des têtes colossales en granit attribuées à Sésostris Ier et retrouvées à Memphis et dans le Delta (uniformément dépourvues de cet emblème) et, à l'inverse, celui des statues osiriaques en grès de Karnak (dotées elles de l'*uraeus* frontal).

La couronne blanche de Haute Égypte est renforcée par le pilier dorsal de la statue, dont la forme est appointée afin de demeurer invisible de face lors du rétrécissement sommital de la coiffe. Le couvre-chef royal est souvent utilisé dans une distribution complémentaire avec la couronne rouge de Basse Égypte. Cependant l'absence manifeste de colosses coiffés de cette dernière ou du *pschent* – qui seraient alors les pendants des statues **C 51**, **A 13**, **A 15** – **A 18**, **A 20** – **A 21** – indique que l'opposition géographique entre nord et sud ne peut être la seule explication quant à l'usage de la couronne blanche de Haute Égypte[260]. Elle est en effet, par ailleurs, associée à l'œil lunaire d'Horus, au dieu Thot, à l'*uraeus* et plus globalement à la luminosité céleste et à la royauté divine[261].

La couronne rouge de Basse Égypte

La couronne rouge de Basse Égypte n'apparaît que dans la série des statues osiriaques provenant de la chaussée montante du complexe funéraire du souverain à Licht Sud. Sur les six exemplaires inventoriés, trois attestent assurément cette coiffe (**C 21** – **C 23**), tandis que pour les trois autres c'est leur découverte dans des niches du mur nord de la chaussée montante qui autorise cette déduction (**C 19**, **C 28** et **C 32**). Le cas de la statue **C 7** est plus problématique car, bien que provenant assurément du tronçon nord du portique de façade du temple d'Amon-Rê de Karnak, il n'est pas possible de savoir si la conception de celui-ci jouait originellement sur une opposition nord/sud des couronnes, et si, le cas échéant, elle mettait en œuvre une couronne rouge plutôt que le *pschent*[262].

Aussi large que le visage, la couronne rouge s'évase sensiblement à partir du front jusqu'à son sommet plat. La tige verticale qui prolonge le mortier est de section sub-triangulaire, avec l'arête antérieure arrondie. La coiffe est dépourvue de bandeau frontal et les oreilles du souverain sont entourées par une patte revenant nettement au-devant du lobe. Aucune d'entre elles n'est augmentée d'un *uraeus*.

[260] Pour ce même constat à propos de la statuaire de Thoutmosis III, voir D. LABOURY, *La statuaire de Thoutmosis III. Essai d'interprétation d'un portrait royal dans son contexte historique* (*AegLeod* 5), Liège, 1998, p. 402, n. 1019. Voir sur cette complémentarité Ch. STRAUß-SEEBER, *LÄ* III (1980), col. 812-813, *s.v.* « Kronen », et plus récemment K. GOEBS, *OEAE* I (2001), p. 323, *s.v.* « crowns ». À propos de l'origine de la couronne rouge et de la couronne blanche, voir E.J. BAUMGARTEL, « Some Remarks on the Origins of the Titles of the Archaic Egyptian Kings », *JEA* 61 (1975), p. 28-32.

[261] K. GOEBS, « Some Cosmic Aspects of the Royal Crowns », dans C.J. EYRE (éd.), *Proceedings of the Seventh International Congress of Egyptologists, Cambridge, 3-9 September 1995* (*OLA* 82), Leuven, 1998, p. 447-460. Voir plus globalement sur la symbolique des couronnes royales – en contexte funéraire –, l'étude de K. GOEBS, *Crowns in Egyptian Funerary Literature. Royalty, Rebirth, and Destruction*, Oxford, 2008.

[262] Les restitutions graphiques proposées par L. Gabolde optent pour des statues coiffées du *pschent* (pl. XXXVIII et XL), mais également pour un portique entièrement composé de colosses osiriaques arborant la couronne blanche (pl. IIa). Voir L. GABOLDE, *Le « Grand château d'Amon » de Sésostris Ier à Karnak. La décoration du temple d'Amon-Rê au Moyen Empire* (*MAIBL* 17), Paris, 1998.

La présence de la seule couronne rouge – et non de la version composite du *pschent* – est probablement due au large panneau dorsal qui fournit une résistance accrue à la casse par rapport à un simple pilier dorsal aminci pour demeurer invisible derrière la tige verticale.

Le *pschent*

Cette coiffe associant la couronne blanche de Haute Égypte et la couronne rouge de Basse Égypte est peu fréquente dans le corpus statuaire conservé de Sésostris Ier. Seules trois statues en sont pourvues[263], dont deux statues osiriaques en grès provenant de Karnak (**A 3** et **A 6**). La troisième constitue le jumeau de l'œuvre **C 11** figurant le roi debout dans l'attitude dite « de la marche » (**C 12**). Le mortier de la couronne rouge est aussi large que le visage du souverain mais s'évase très nettement dans sa partie sommitale, plus que dans les exemplaires qui n'attestent que la seule couronne de Basse Égypte. La couronne blanche possède un corps bombé et le pommeau est uniformément arrondi et à peine articulé au corps de la coiffe. La tige verticale de la couronne rouge est intégralement oblitérée par la coiffe de Haute Égypte lorsque l'on observe la statue de face. La base de la couronne n'est pas dotée d'un bandeau frontal. Une patte contourne le lobe de l'oreille et revient sur les tempes. Dans les trois cas, un *uraeus* orne le front du souverain.

L'utilisation de la coiffe composite se fait en combinaison avec les statues portant la couronne blanche de Haute Égypte appartenant à la même série ou à la même paire dans le cas de **C 12**. Le choix de cette coiffure aux dépens de la couronne rouge s'explique probablement par la taille du colosse en granit **C 12** et la nécessité de le renforcer à l'aide d'un pilier dorsal que seul le *pschent* peut cacher ou, dans le cas des statues **A 3** et **A 6**, par l'absence de plaque ou de pilier dorsal et donc par l'impératif d'avoir une couronne plus solide.

Le *némès* (Pl. 58B-D ; 59A)

Le *némès* est porté de façon assurée par vingt statues du souverain, dont la série de 10 statues en calcaire provenant des fouilles de J.-E. Gautier et G. Jéquier à Licht Sud (**C 38 – C 47**). Il constitue de ce fait le couvre-chef d'une statue sur trois parmi les œuvres de Sésostris Ier pour lesquelles ce critère est observable. Une vingt-et-unième statue est probablement à inclure dans ce décompte si **A 12** s'apparente à **A 10** et **A 11** en compagnie desquelles elle a été découverte à Héliopolis. Si la plupart des statues arborant un *némès* figurent le roi assis avec 13 statues sur les 21 de ce groupe[264], les autres œuvres représentent le pharaon en sphinx (**C 9**), debout (**C 14**), agenouillé en attitude d'offrande (**C 48**) ou allongé en adoration (**C 15**).

Le dôme sommital du *némès* est peu bombé et présente une courbe continue sur toute la largeur du crâne. Il ne s'incurve pour devenir horizontal qu'à ses extrémités, aux plis temporaux à la jonction avec les ailes de la coiffe, mais cet élément n'est réellement observable que pour les statues **C 9**, **C 14**, et **C 48**. La délinéation curviligne est beaucoup plus prononcée sur le *némès* de **C 49**, avec un dôme nettement plus convexe. Les ailes de la coiffe sont rectilignes, dotées d'une pente relativement abrupte, et s'articulent avec les pattes retombant sur la poitrine à la verticale des aisselles. Les pattes sont parallèles et non convergentes sur la poitrine. Le pli temporal du *némès* est toujours indiqué, même très légèrement, comme pour la statue **C 9** ainsi que, dans une moindre mesure, pour **C 14**. Pour ce critère typologique, les statues de Sésostris Ier se situent à la transition entre les pratiques de l'Ancien Empire (absence de plan temporal distinct, les ailes étant directement reliées à la masse frontale[265]) et celles qui se développeront à partir de

[263] Voir ci-dessus pour la statue C 7 et la possibilité que celle-ci soit coiffée du *pschent*.

[264] Sur ces 21, 17 seulement ont une attitude identifiable avec certitude. Les statues A 10 – A 12 d'Héliopolis sont probablement des statues du roi debout, dans la position dite « de la marche », tandis que A 22 ne présente pas d'indices en faveur d'un type statuaire en particulier.

[265] Voir à titre d'exemples les œuvres de Djedefrê (Louvre E 12626), Mykerinos (Boston MFA 11.1738), Sahourê (New York MMA 18.2.4) ou Pépi Ier (Brooklyn 39.121) rassemblées par Chr. ZIEGLER (dir.), *L'art égyptien au temps des pyramides, catalogue de l'exposition montée aux Galeries nationales du Grand Palais à Paris, du 6 avril au 12 juillet 1999*, Paris, 1999, cat. 57 (p. 212-213), cat. 69 (p. 226-227), cat. 108 (p. 269-272) et cat. 171 (p. 344-345).

son règne[266] (plan temporal systématiquement marqué)[267]. Ceci explique probablement pourquoi le pli temporal du *némès* n'est pas toujours nettement discernable, traduisant un possible flottement entre deux pratiques. Il est cependant abusif en l'état actuel de nos connaissances chronologiques de dater les statues **C 9** ou **C 14** de la première partie du règne sur ce seul critère[268].

Trois motifs distincts sont utilisés pour orner la partie supérieure du *némès*, les ailes et le dos de la coiffe. Un premier motif consiste en une alternance simple de bandes en relief et en creux, les bandes en creux étant, dans leur plus grande largeur, de la même ampleur que les bandes en relief mais jamais plus grandes. Un deuxième motif est similaire au précédent bien que les bandes en creux soient en réalité « en relief dans le creux », avec un bombement qui n'excède pas le plan des bandes planes en relief. Le troisième motif est plus complexe et constitué d'un groupe de trois bandes en relief, avec une bande centrale large et deux bandes latérales plus étroites. Les bandes en creux imitent ce motif, en négatif. D'après H.G. Evers, ce dernier motif décoratif pourrait dater de la fin du règne de Sésostris Ier puisqu'il supplante, d'Amenemhat II à Amenemhat III, le simple décor rayé[269].

Sur les ailes, les rayures sont généralement horizontales. Il arrive cependant qu'elles soient obliques (plus hautes vers l'extérieur de la coiffure) (**C 38, A 10**), voire rayonnantes à la manière des armatures d'un éventail ouvert (**C 9, C 14**). Un bandeau frontal ceint toujours la coiffe et toutes les statues arborant un *némès* portent un *uraeus*. Les pattes retombant sur la poitrine sont rayées de stries horizontales rapprochées. Ces paramètres ne sont pas ou plus observables sur 12 des 21 statues portant le *némès*, soit par détérioration prononcée de la coiffe (**C 18, C 50, A 11**), soit par inachèvement du couvre-chef (**C 40 – C 42, C 44, C 47**). Aucune photographie de **A 12** n'étant publiée, la statue ne peut être intégrée dans le tableau qui suit.

Le *némès*, selon K. Goebs, est le « symbol für die tägliche Wiedergeburt der Sonne » au Moyen Empire, et est généralement relié à la sphère solaire céleste (Horus Faucon et le lion Routy gardien de la *ḥwt nms* « le château du *némès* »)[270].

Attitude	Statue	Motif des rayures			Orientation des rayures sur les ailes		
		Relief / creux	Relief / bombé	Complexe	Horizontales	Obliques	Rayonnantes
Sphinx	C 9	X					X
Debout, bras le long du corps	C 14		X				X
	A 10			X		X	
Assis	C 38	X				X	
	C 39	X			X		

[266] Elle est déjà attestée à l'extrême fin de la 6ème dynastie, sous le règne de Pépi II, dans le groupe statuaire représentant le jeune roi assis sur les genoux de sa mère Ankhenes-Meryrê II (Brooklyn 39.119). J.F. ROMANO, « Sixth Dynasty Royal Sculpture », dans N. GRIMAL (éd.), *Les critères de datation stylistique à l'Ancien Empire (BdE* 120), Le Caire, 1998, p. 248-252, ill. 51-52. Le sphinx A 23 du Louvre attribué à Amenemhat II est quant à lui dépourvu de ce pli temporal. B. FAY, *The Louvre Sphinx and Royal Sculpture from the Reign of Amenemhat II*, Mayence, 1996.

[267] H.G. EVERS, *Staat aus dem Stein. Denkmäler, Geschichte und Bedeutung der ägyptischen Plastik während des mittleren Reichs* I, Munich, 1929, p. 14, §79.

[268] L'analyse stylistique des œuvres statuaires de Sésostris Ier confirme néanmoins cette hypothèse typologique pour C 9. Voir ci-après (Point 2.4.2.)

[269] Ce dernier ne réapparaît en effet dans la documentation que sur les statues d'Amenemhat III, par exemple celles de Karnak (Caire CG 42015) ou de Medinet Madi (Caire JE 66322). H.G. EVERS, *op. cit.*, p. 12, §59-61. Pour les statues d'Amenemhat III mentionnées ci-dessus, voir la contribution de F. POLZ, « Die Bildnisse Sesostris' III. und Amenemhets III. Bemerkungen zur königlichen Rundplastik der späten 12. Dynastie », *MDAIK* 51 (1995), p. 238-239, Taf. 50a, 52c.

[270] K. GOEBS, « Untersuchungen zu Funktion und Symbolgehalt des *nms* », *ZÄS* 122 (1995), p. 154-181.

	C 43	X			X		
	C 45	X			X		
	C 46	X			X		
	C 49			X	X		
Agenouillé en attitude d'offrande	C 48	X			X		
Allongé en adoration	C 15	X			X		
Indéterminée	A 22		X		X		

<u>La perruque striée enveloppante</u>

Cette coiffe n'est attestée que pour les bouchons de vases canopes du souverain (**C 34 – C 37**). Elle se présente comme une masse compacte, répartie de part et d'autre de la tête par une raie au centre du crâne indiquée par une légère dépression et la convergence des stries marquant les mèches de cheveux. Sur le front, les deux moitiés se rencontrent suivant un angle obtus, presque plat. La partie antérieure de la coiffe est sensiblement bombée. Les cheveux laissent les oreilles dégagées. Ce type de coiffure est tout à fait commun pour les bouchons de vases canopes à la 12ème dynastie.

2.2.1.2. L'uraeus (Pl. 59B)

Au sein du corpus statuaire de Sésostris Ier, 49 œuvres sont suffisamment bien préservées pour déterminer si elles arborent ou non un *uraeus* frontal (soit 67% du corpus complet, c'est-à-dire 2 statues sur 3 actuellement conservées). Parmi celles-ci, 28 présentent effectivement une représentation de l'ophidien sur le front du souverain, donc dans presque 57% des cas réellement observables. L'*uraeus* est toujours sculpté lorsque le pharaon porte le *némès*, à l'inverse des pièces sur lesquelles le souverain est doté de la couronne blanche de Haute Égypte puisque 13 d'entre elles, sur les 22 statues portant assurément cette coiffe, en sont dépourvues, c'est-à-dire près des deux tiers. Il apparaît intéressant de noter que les pièces ne présentant pas d'*uraeus* proviennent toutes de Basse Égypte (à deux exceptions près, celles de **A 1** provenant d'Éléphantine et de **A 9** mise au jour à Medinet Habou). Il s'agit en effet des statues osiriaques de la chaussée montante du complexe funéraire de Licht Sud (**C 20 – C 26**) et des différentes œuvres colossales usurpées par des souverains de la 19ème dynastie et retrouvées à Memphis (**A 13, A 15 – A 17**), Tanis (**C 51, A 20 – A 21**) et Bubastis (**A 18**)[271]. En l'état actuel de la documentation, il est difficile d'attribuer cette différence à une pratique régionale spécifique ou à une évolution typologique quelconque. Le corpus statuaire de Sésostris Ier est somme toute trop réduit pour ce critère en particulier, et la chronologie des œuvres est encore très lacunaire. Il apparaît cependant clair que d'un point de vue typologique l'*uraeus* est systématiquement associé au *némès* et que, dans le cas présent, l'absence de celui-ci sur les représentations du souverain mises au jour en Basse Égypte – qui ne sont pas coiffées du *némès* – pourrait s'expliquer, me semble-t-il, par leur origine programmatique commune. Les statues osiriaques de

[271] Ceci explique aussi pourquoi toutes les statues pour lesquelles le port de la couronne rouge de Basse Égypte est certifié (C 21 – C 23) sont dépourvues d'*uraeus* : elles appartiennent toutes au programme statuaire des statues osiriaques de la chaussée montante de Licht Sud. Cette donnée n'a donc en l'occurrence que peu ou prou de valeur statistique. Par ailleurs, le cas de bouchons de vases canopes C 34 – C 37, eux aussi privés d'*uraeus* frontal, me paraît correspondre avant tout à une pratique propre à ce type statuaire au cours de la 12ème dynastie.

la chaussée montante du complexe funéraire de Sésostris Ier à Licht Sud découlent d'un programme décoratif unique, de même que – pour chaque site – les œuvres de Memphis, Tanis et Bubastis. Ces dernières partagent en effet, au sein de ces trois groupes, des caractéristiques stylistiques identiques qui invitent à y voir des œuvres conçues simultanément pour un même projet, indépendamment de leur usurpation ultérieure et de leur lieu de découverte effectif.

Couronne	Statue	Corps de l'*uraeus*			Première boucle		Nombre de boucles	Hauteur de la base de l'*uraeus*		
		Incisé	Modelé	Peint	Gauche	Droite		Bas	Milieu	Haut
Couronne blanche	C 5		?			–	–	X		
	C 11	X				–	–	X		
	C 16		X			–	–	X		
	A 2			X		–	–	X		
	A 4			X		–	–	X		
	A 5			X		–	–	X		
	A 7			X		–	–	X		
	A 8	X				–	–		X	
Couronne rouge	C 12	X				–			X	
Pschent	A 3			X		–	–	X		
	A 6			X		–	–	X		
Némès	C 9	X			X		6		X	
	C 14		?		X		5 (?)		X	
	C 15		-		?		?	X		
	C 38			X		X	6		X	
	C 39			X		X	6		X	
	C 40			X		–	–		X	
	C 41			X		–	–		X	
	C 42			X		–	–		X	
	C 43			X		X	6		X	
	C 44			X		–	–		X	
	C 45			X		X	6		X	
	C 46			X		X	6		X	

	C 47			X		–		–		X	
	C 48	X			X			8	X		
	C 49		?			X	6		X		
	A 10		?			?	?		X		
	A 22		?			?	?		X		

En outre, l'*uraeus*, lorsqu'il est associé à la couronne blanche de Haute Égypte, à la couronne rouge de Basse Égypte ou à leur combinaison sous forme de *pschent*, est placé sur la ligne de coiffure de la couronne (sauf pour **A 8**). Cette constance se retrouve également dans l'usage du *némès*, l'*uraeus* étant alors placé au centre du bandeau frontal de la coiffe royale (à une exception près : **C 48**).

La capuche déployée ne forme pas un plan lisse uniforme mais possède un bombement central vertical suivant la trachée-artère de l'animal. Elle est assez large plutôt qu'étroite, bien que l'on constate de réelles disparités au sein d'une même série (**C 38** – **C 47**). En fonction du matériau mis en œuvre pour les statues, l'ornementation de l'*uraeus* est soit peinte (calcaire **C 38** – **C 47** ; grès **A 2** – **A 7**) soit incisée (granit **C 9**, **C 11** – **C 12**, **A 8** ; gneiss anorthositique **C 48**). Quant à celle de la statue osiriaque **C 16** d'Abydos, elle se réduit aux seuls anneaux de la trachée-artère de l'ophidien. Dans le cas de la statue **C 5** (et des autres statues du portique de façade de Karnak ?), l'*uraeus* était rapporté mais il est aujourd'hui perdu. Sur **C 15**, l'absence de détails observables (motif de la capuche, ondes du corps) peut tout aussi bien être due à une volonté au moment de la facture de l'objet qu'à une usure de la surface de la statuette. Pour quatre autres statues (**C 14**, **C 49**, **A 10**, **A 22**), le martelage de la capuche déployée empêche désormais d'en distinguer le décor. Il est délicat de proposer une explication aux variantes du décor.

Lorsque ce détail est observable, le corps du serpent divin est sculpté en très faible relief (**C 38** – **C 39**, **C 43**, **C 45** – **C 46**) ou en moyen à haut relief (**C 9**, **C 14**, **C 48** – **C 49**), respectant manifestement une répartition entre roches « tendre » et « dure ». Les ondes sont nombreuses, le plus souvent six (c'est-à-dire trois cycles complets gauche-droite, éventuellement suivis d'une septième onde pour entamer la section droite de la queue du serpent). La statue **C 48** en présente exceptionnellement huit[272]. Dans tous les cas de figure, les ondes ne sont pas contiguës mais toujours nettement espacées l'une de l'autre, à la différence de la statuaire attribuée à Amenemhat I[er][273] pour laquelle les ondes sont non seulement plus nombreuses mais aussi plus resserrées[274].

La première courbe est généralement située à droite en regardant l'*uraeus* de face, mais dans trois cas elle commence à gauche. Dans son étude typologique des statues de Thoutmosis III, D. Laboury suggère que cette « inversion du mouvement du cobra sur la tête du monarque dénote l'appartenance de la statue à un ensemble symétrique »[275]. Les cas que l'auteur relève (deux sphinx et une statuette du roi agenouillé) correspondent précisément à deux des trois statues du présent catalogue qui manifestent cette orientation

[272] Il est cependant difficile d'y reconnaître formellement un indice chronologique ou géographique, voire l'empreinte d'un atelier ou d'un sculpteur en particulier.

[273] Voir les statues du Musée égyptien du Caire JE 48070 (attribuée par H. Sourouzian), JE 60520 (certifiée), JE 67345 (P 1 du présent catalogue – avec un doute maintenu quant à une attribution possible à Séankhkarê Montouhotep III), du Musée d'art égyptien ancien de Louqsor J 32 (P 3 du présent catalogue), du Musée du Louvre E 10299 (P 9 du présent catalogue), du Metropolitan Museum of Art de New York MMA 66.99.3 et MMA 66.99.4 (attribuées par C. Aldred). H. SOUROUZIAN, « Features of Early Twelfth Dynasty Royal Sculpture », *Bull.Eg.Mus.* 2 (2005), p. 107-108 pl. VIII (JE 48070) ; H. GAUTHIER, « Une nouvelle statue d'Amenemhêt Ier », dans P. JOUGET (dir.), *Mélanges Maspero* I/1 (*MIFAO* 66), Le Caire, 1935-1938, p. 43-53 (JE 60520) ; C. ALDRED, « Some Royal Portraits of the Middle Kingdom in Ancient Egypt », *MMJ* 3 (1970), p. 34-36, fig. 11-12 (MMA 66.99.3), p. 36-37, fig. 14-16 (MMA 66.99.4).

[274] C'est sous cette forme que l'*uraeus* est le plus fréquent à l'Ancien Empire selon H.G. EVERS, *op. cit.*, p. 26, §164. Aussi faut-il probablement voir une volonté d'archaïsme dans les dix-huit courbes de l'ophidien coiffant la tête de la statuette de Sahourê dédiée par Sésostris Ier et mise au jour dans la cachette de Karnak (Musée égyptien du Caire CG 42004). Sur cette œuvre, voir G. LEGRAIN, *Statues et statuettes de rois et de particuliers* (CGC, n° 42001-42138) I, Le Caire, 1906, p. 3-4, pl. II.

[275] D. LABOURY, *op. cit.*, p. 407-408.

214 ARTS ET POLITIQUE SOUS SESOSTRIS I^{er}

inverse (sphinx **C 9** et statuette du roi agenouillé **C 48**). Partant, ces deux œuvres pourraient initialement provenir chacune d'une paire de statues dont un seul des membres serait aujourd'hui conservé.

2.2.1.3. Les vêtements

Seules deux tenues vestimentaires sont attestées dans le corpus statuaires de Sésostris I^{er}, en tenant compte du fait que ce détail n'est observable que sur 45 œuvres, et restituable pour 13 autres (soit respectivement 66% et 19% des œuvres connues du souverain)[276]. Il s'agit du pagne *chendjit* et du linceul momiforme.

Le pagne *chendjit*

Le pagne *chendjit* est le vêtement royal le plus courant dans la statuaire du souverain[277], avec 27 occurrences certifiées et 7 autres restituées (**A 10 – A 12, A 14 – A 17**). Il est probable que les groupes statuaires **C 1 – C 3** et **C 13** représentaient le pharaon avec un pagne semblable, de même que les statues **C 4** et **A 22**, bien que cela ne puisse pas être démontré[278]. Le roi porte ce vêtement lorsqu'il est figuré assis (**C 8, C 17 – C 18, C 38 – C 47, C 49 – C 51**), debout dans l'attitude dite « de la marche » (**C 10 – C 12, C 14, A 13, A 18 – A 21**), agenouillé en attitude d'offrande (**C 48**), ou allongé en adoration (**C 15**).

Le pagne *chendjit* est toujours strié, à l'exception d'une partie des statues du complexe funéraire de Licht Sud dont l'état d'inachèvement explique l'absence partielle ou complète de rayures (**C 38, C 40 – C 41, C 43, C 47**). L'étoffe du pagne est striée verticalement, bien que la languette centrale le soit horizontalement. Le pan gauche de la *chendjit* recouvre systématiquement le pan droit, et la languette centrale présente un double profil incurvé mais non concave. Le pagne *chendjit* est maintenu sur les hanches par une ceinture lisse, occasionnellement ornée d'un cartouche royal au nom de Sésostris (**C 11 – C 12, C 17, C 43, C 45 – C 46**) ou de Kheperkarê (**C 14, C 18, C 48 – C 49**). Dans le cas des statues **C 43, C 45 – C 46**, le contour de la ceinture est souligné, en haut et en bas, par une ligne incisée. La queue postiche *sed* de taureau n'est attestée que sur trois statues assises de Sésostris I^{er} (**C 49 – C 51**), soit entre les deux jambes (**C 50 – C 51**), soit à la droite de la jambe droite du souverain (**C 49**). Il s'agit des premières attestations statuaires de cette parure royale en Égypte[279]. La statue **A 13** de Memphis et la statue **A 20** de Tanis usurpées à l'époque ramesside possèdent une dague passée à travers la ceinture. Etant les uniques exemples de ce type, cet ornement est peut-être à attribuer à la 19^{ème} dynastie bien qu'un tel motif soit attesté pour Sésostris I^{er} sur un relief de la *Chapelle Blanche* à Karnak (scènes 8' et 10')[280].

Le linceul momiforme

Le linceul momiforme équipe la totalité de statues osiriques du pharaon réparties en 19 statues pour lesquelles le vêtement est assuré (**C 5 – C 7, C 19 – C 30, A 2 – A 3**) et 6 œuvres (**C 31 – C 32, A 4 – A 7**) pour lesquelles il est restitué sur la base de leur appartenance aux mêmes séries statuaires (statues

[276] Le ratio est calculé sur base de 68 statues et non des 73 statues certifiées (51) ou attribuées (22) à Sésostris I^{er} puisque ni le sphinx C 9 ni les bouchons de vases canopes C 34 – C 37 ne sont, par définition, vêtus.

[277] Il est attesté pour la première fois sous le règne de Snefrou. Voir R. STADELMANN, « Der Strenge Stil der frühen Vierten Dynastie », dans *Kunst des Alten Reich. Symposium im Deutschen Archäologischen Institut Kairo am 29. und 30. Oktober 1991 (SDAIK 28)*, Mayence, 1995, p. 164-165, Taf. 60, 61b.

[278] Pour les statues C 1 – C 4 et C 13 c'est avant tout le fait que le souverain soit représenté pieds nus qui constitue l'indice le plus favorable à cette hypothèse, excluant de fait le linceul osiriaque, tandis que l'autre pagne royal – à devanteau triangulaire – n'est pas attesté dans le corpus statuaire de Sésostris I^{er} (bien qu'envisageable pour C 4, voir ci-dessus). La tête A 22 est rapprochée de ce lot de statues portant le pagne *chendjit* parce qu'elle porte un *némès*, l'association entre le *némès* et le pagne *chendjit* étant toujours vérifiée, indépendamment des attitudes du souverain. On ne peut cependant pas ignorer la possibilité que cette tête A 22 appartienne à un sphinx au vu de son état de conservation actuel.

[279] H.G. EVERS, *op. cit.*, p. 41, §290 ; H. SOUROUZIAN, *loc. cit.*, p. 107, qui mentionne cependant l'existence d'une statue de Djoser debout équipée d'une queue de taureau (Caire JE 49889). H. SOUROUZIAN, *loc. cit.*, p. 111, n. 43. La statue A 13 de Memphis en est également dotée, mais il pourrait s'agir d'une addition ramesside comme d'un orginal sésostride.

[280] P. LACAU, H. CHEVRIER, *Une chapelle de Sésostris I^{er} à Karnak*, Le Caire, 1956-1969, pl. 31.

osiriaques de la chaussée montante à Licht Sud et statues osiriaques en grès de Karnak). Le linceul ne laisse dépasser que la tête et les mains du souverain, gainant le reste du corps. La séparation entre le volume du vêtement et les parties découvertes du roi est indiquée à hauteur des poignets par la réalisation sculptée d'une manchette, et à la base du cou par un col plat. Autour du cou de statues **C 5 – C 7**, seule la polychromie marque la transition entre le linceul et la tête.

Une variante du linceul momiforme, sous la forme de la tunique courte de *Heb-Sed*, pourrait avoir été portée par la statue **C 33**.

2.2.1.4. Les bijoux

Les œuvres de Sésostris Ier sont en général dépourvues de parures de toute nature, à l'exception des statues osiriaques **C 21**, **C 23**, **C 24** et **C 26** (collier *ousekh*) et des colosses **C 49 – C 50** (amulette suspendue autour du cou). Le collier *ousekh* et les bracelets de la statue **A 13** n'appartiennent peut-être pas à l'état sésostride de l'œuvre (Pl. 59C).

Le collier *ousekh*

Au sein des huit statues osiriaques de la chaussée montante du complexe funéraire de Sésostris Ier ayant conservé le haut de leur buste, quatre seulement possèdent des vestiges identifiables d'un collier *ousekh*. Le bijou est dans tous les cas de grande envergure puisqu'il recouvre le haut de la poitrine et est partiellement caché par les mains ramenées sur le torse. Le collier de **C 26** est sculpté de huit bandes concentriques sur l'unique partie gauche, la moitié droite étant intégralement lisse, tout comme l'est le collier *ousekh* de **C 21**, **C 23** et **C 24**. D'un point de vue typologique, il ne correspond à aucun exemple relevé par H.G. Evers dans la statuaire du Moyen Empire[281].

L'amulette de cou

Les deux colosses **C 49 – C 50** portent autour du cou une amulette conchiliforme suspendue à l'aide d'un fil sur lequel sont fixées des perles tubulaires espacées. L'amulette retombe à hauteur de la ligne inférieure des pectoraux. Elle annonce celle qui orne le cou de plusieurs statues de Sésostris III et d'Amenemhat III[282].

2.2.1.5. Les barbes

Sur les 73 statues certifiées ou attribuées à Sésostris Ier, 47 sont suffisamment préservées pour déterminer si elles arboraient ou non une barbe postiche, quel que soit son type (soit dans 64% des cas). Si l'on y ajoute les 6 statues osiriaques fragmentaires **C 27 – C 32** dont on peut supposer qu'elles partageaient originellement les caractéristiques plastiques de leur consœurs **C 19 – C 26**, ce pourcentage passe à 72% du corpus statuaire du souverain, soit une proportion approchant les 3 pour 4. Les statues portant effectivement une barbe sont au nombre de 41 sur ces 47 (soit quasi 90% des œuvres sur lesquelles ce critère est directement observable). Les statues qui sont dépourvues de barbe postiche sont peu nombreuses, à peine 6 sur les 47 œuvres évoquées ci-dessus (soit un peu plus de 1 sur 9). Il est malaisé de proposer une explication à ce constat puisque les six pièces sont isolées et ne peuvent être rapprochées d'aucune série statuaire. Cependant, c'est peut-être cette singularité qui est pertinente. Il s'agit en effet de la seule tête de sphinx identifiée comme telle (**C 9**), de l'unique statue agenouillée (**C 48**) ou allongée (**C 15**) voire de la seule pièce provenant du Fayoum (**C 18**). Les statues **C 14**, **A 8** n'ont simplement pas de

[281] H.G. EVERS, *op. cit.*, p. 30, §198-204.
[282] À titre d'exemples : Sésostris III : British Museum EA 684 et EA 686 (Deir el-Bahari), Caire RT 18-6-26-2 (Medamoud), Brooklyn 52.1. (prov. inc.) ; Amenemhat III : Caire CG 385 (Haouara), Munich ÄM 6762 (prov. inc.). Voir F. POLZ, *loc. cit.*, p. 243, n. 93-94, Abb. 5, Taf. 48a-b, d, Taf. 49d, Taf. 51c.

parallèle clairement établi au sein du corpus statuaire du pharaon. La statue **A 9** est trop abîmée au menton et les photographies publiées par G. Loukianoff ne permettent pas d'identifier d'éventuelles attaches de barbe peintes sur les joues[283]. L'état de conservation du menton de 7 autres statues (**A 1, A 10 – A 11 ; A 18 ; A 20 – A 22**) ne permet pas d'en identifier le type de barbe, voire leur existence le cas échéant (Pl. 59D).

La barbe divine

La barbe divine allongée à l'extrémité recourbée orne exclusivement le menton des statues osiriaques de Sésostris Ier (**C 5 – C 7, C 16, A 2 – A 7**). Néanmoins, toutes les œuvres figurant le souverain gainé dans un linceul momiforme n'arborent pas nécessairement cette barbe postiche puisque huit d'entre elles, provenant de la chaussée montante du complexe funéraire de Licht Sud, sont affublées de la barbe royale (**C 19 – C 26**). Le contexte en est ici très certainement la raison, le roi étant figuré renaissant dans ses fonctions de roi de Haute et Basse Égypte et moins en tant que souverain divinisé devenu lui-même Osiris à sa mort[284]. Par ailleurs, les bouchons de vases canopes à l'effigie du souverain portent eux aussi la barbe divine recourbée, ce qui est pour le moins attendu en contexte funéraire.

La barbe divine est dépourvue d'ornementation incisée ou sculptée, et seule la polychromie des œuvres rehausse cet attribut d'un badigeon noir. Elle est dans tous les cas – sauf pour la statue osiriaque d'Abydos **C 16** – retenue par des attaches courant le long des joues et rejoignant la couronne royale sur les tempes.

La barbe royale

La barbe royale est de loin la plus fréquente parmi les œuvres de Sésostris Ier sur lesquelles cet élément peut être examiné. En effet, 31 statues sur 41 arborent la barbe royale, c'est-à-dire dans 75% des cas (dans 66% des cas si l'on prend en compte les 6 statues osiriaques mutilées **C 27 – C 32**). Elle paraît systématiquement associée aux représentations royales assises ou debout, dans l'attitude dite « de la marche »[285]. On la retrouve également dans la série des statues osiriaques du souverain appartenant à la chaussée montante de son complexe funéraire.

Attitude	Statue	Type de barbe		Forme de la barbe		Ornementation			Bandes d'attache	
		Divine	Royale	Rectangulaire	Trapézoïdale	Lisse	Ondulée	Striée	Peintes	Relief
Osiriaque	C 5	X		–		–			X	
	C 6	X		–		–			X	
	C 7	X		–		–			X	
	C 16	X		–		–			–	
	C 19		[X]	[X]		[X]			[X]	
	C 20		[X]	[X]		[X]			[X]	
	C 21		X	X		X			X	

[283] G. LOUKIANOFF, « Une tête inconnue du pharaon Senousert Ier au musée du Caire », *BIE* 15 (1933), p. 89-92, pl. I-II.

[284] Pour cet aspect non exclusivement funéraire des statues osiriaques et leur lien avec le renouvellement du pouvoir royal, voir Chr. LEBLANC, « Piliers et colosses de type « osiriaque » dans le contexte des temples de culte royal », *BIFAO* 80 (1980), p. 69-89, part. p. 81 et p. 89.

[285] Abstraction faite des statues « orphelines » C 18 (assise) et C 14 (debout), ainsi que de celles dont l'attitude ne peut être raisonnablement définie (A 8 – sans barbe –, A 9 et A 22), mais qui pourraient, le cas échéant, entrer dans l'une de ces catégories.

	C 22		X	X		X			X	
	C 23		X	X		X			X	
	C 24		X	X		X			[X]	
	C 25		X	X		X			X	
	C 26		X	X		X			[X]	
	A 2	X		–			–		X	
	A 3	X		–			–		X	
	A 4	X		–			–		X	
	A 5	X		–			–		X	
	A 6	X		–			–		X	
	A 7	X		–			–		X	
Debout, bras le long du corps	C 11		X		X		X			X
	C 12		X		X		X			X
	A 10		?		?		?			?
	A 11		?		?		?			?
	A 13		X		X		X			X
	A 15		X		X		?			X
	A 16		[X]		[X]		?			X
	A 17		X		[X]		X			X
	A 18		?		?		?			?
	A 20		?		?		?			?
	A 21		?		?		?			?
Assis	C 38		X	X			?	X	–	
	C 39		X	X			?	X	–	
	C 40		X	X				X	–	
	C 41		X	X			–		–	
	C 42		X	X				X	–	
	C 43		X	X				X	–	
	C 44		X	X			?	X	–	

	C 45	X	X			X	–
	C 46	X	X		?	X	–
	C 47	X	X			X	–
	C 49	X		[X]	?		X
	C 50	[X]		[X]	?		?
	C 51	X		X	X		X
Canopes	C 34	X		–		–	X
	C 35	X		–		–	X
	C 36	[X]		[–]		[–]	X
	C 37	X		–		[–]	X
Indéter-minée	A 1	?		?		?	?
	A 9	?		?		?	?
	A 22	?		?		?	X

La barbe royale de Sésostris Ier peut se présenter sous deux formes : un simple volume rectangulaire, légèrement arrondi sur ses arêtes verticales, et dont le corps est presque aussi profond que large ; et un volume trapézoïdal plus large à sa base qu'à la jonction avec le menton, et dont la particularité principale est sa faible profondeur, la barbe se présentant avant tout comme une plaquette trapézoïdale maintenue à l'aide d'un profond tenon fixé sur le cou et le haut de la poitrine. Le choix de l'une des deux formes paraît – en tout ou partie ? – dicté par la taille de l'œuvre puisque le volume simple rectangulaire ne se retrouve que sur des statues sensiblement plus grandes que nature (**C19 – C 26 ; C 38 – C 47**) tandis que la barbe de forme trapézoïdale n'est attestée que sur des colosses, assis ou debout (**C 11 – C 12, A 13, A 15, [A 16 – A 17], [C 49 – C 50], C 51**). Cette répartition correspond en outre à une distinction dans la matière mise en œuvre : calcaire pour les statues présentant un simple rectangle, granit pour les autres.

L'ornementation de la barbe royale se fait soit par stries parallèles formant des courbes verticales (**C 38 – C 40, C 42 – C 47**), soit par ondulation horizontale de la surface (**C 11 – C 12, C 51, A 13, A 17**). La distribution des occurrences reprend celle des formes géométriques de la barbe royale. Pourtant, plusieurs statues calcaires figurant le roi assis paraissent présenter un motif ornemental alliant des stries parallèles et une infime ondulation de la surface de la barbe (**C 38 – C 39, C 44, C 46**). Si cette combinaison devait se vérifier, elle ne consiste cependant pas en une simple association de deux schémas distincts. Il n'est en effet pas question pour les quatre statues de Licht Sud d'arborer des ondes horizontales séparées chacune par une ligne incisée horizontalement mais plutôt une sinuosité continue sur toute la surface, de haut en bas.

Les attaches jugulaires sont totalement absentes des œuvres découvertes à Licht (**C 38 – C 47**) mais il peut s'agir d'une conséquence de l'état d'inachèvement sculptural partiel des œuvres ou de la disparition quasi complète de la polychromie des statues. Pour les autres pièces, les bandes fixant la barbe postiche sont réalisées en relief sur les joues. L'utilisation de cette technique s'explique pleinement, à mes yeux, par la nature de la matière première utilisée pour façonner ces œuvres : il s'agit dans tous les cas de granit, ne recevant donc pas de couverte colorée. Les attaches sont peu visibles de face sur leur tronçon vertical entre la mandibule et les tempes, tandis que sur le menton, elles le sont nettement plus, leur contour

intérieur (celui qui cerne directement le visage et non le cou) passant plus haut sur le menton que la base de la barbe. Les statues calcaires **C 19 – C 26** avaient des attaches peintes en noir sur les joues.

2.2.1.6. *Sceptres, croix* ankh, mekes *et étoffes plissées*

Les régalia des statues de Sésostris Ier sont également constitués de plusieurs accessoires empoignés par le souverain. La répartition de ceux-ci paraît respecter la diversité des attitudes du roi et ils ne semblent pas interchangeables d'un type statuaire à l'autre.

Les sceptres

Les insignes royaux que sont le sceptre *nekhekh* (flagellum) et la crosse *heqa* sont indirectement attestés pour les statues osiriaques provenant de la chaussée montante du complexe funéraire de Sésostris Ier à Licht Sud. L'aménagement d'orifices dans l'épaisseur des poings fermés sur la poitrine indique l'existence d'un dispositif d'insertion pour des sceptres rapportés. Ceux-ci sont aujourd'hui malheureusement perdus. Il est néanmoins probable, selon moi, que le sceptre *nekhekh* et la crosse *heqa* aient été ceux que tenaient les diverses statues. Les tronçons annulaires contigus aux poings sont ainsi conservés pour les statues **C 20, C 22 – C 23**, tandis que les mains de la pièce **C 26** sont percées. La présence de la longue barbe royale sur le haut de la poitrine empêche le croisement des sceptres. La logique de répartition des insignes royaux ne peut être déterminée avec certitude d'une statue à l'autre. Ces sceptres rapportés paraissent également fonctionner en complémentarité, au sein de cette série statuaire, avec un autre emblème, intégralement sculpté cette fois-ci (**C 24 – C 25**). S'apparentant au *mekes*, il présente de manière similaire deux extrémités concaves rendant probable son identification avec celui-ci. Cet emblème est à tout le moins formellement très proche de celui que tient Amenemhat Ier sur un des reliefs découverts dans son temple funéraire à Licht Nord et actuellement conservé au Metropolitan Museum of Art de New York (linteau MMA 08.200.5)[286].

La croix *ankh*

Toutes les autres statues osiriaques du corpus – pour lesquelles cet élément peut être examiné (**C 5 – C 7, A 2 – A 3**) –, à l'exception de la pièce **C 16** d'Abydos, tiennent dans leurs mains une croix *ankh* en haut relief. La partie ansée de la croix *ankh* est facettée plutôt que de présenter un simple volume cylindrique. La barre horizontale s'évase à ses extrémités et est incisée horizontalement au milieu de sa face antérieure. Un motif gravé sur celle-ci semble imiter un lien végétal. Le manche est lui aussi incisé en son centre, verticalement.

Le *mekes*

L'étui *mekes* est tenu dans la main gauche du roi lorsque celui-ci est représenté debout, dans l'attitude dite « de la marche ». Sur les cinq œuvres qui en conservent des traces (**C 11 – C 12, A 13, A 20 – A 21**), le *mekes* n'est réellement bien préservé que sur deux d'entre elles (**C 11 – C 12**). Il est sculpté sous la forme d'un étui allongé, ovalaire de section. Ses deux extrémités sont concaves, avec un surcreusement central de sorte que les bordures supérieure et inférieure de la section soient proéminentes. La face antérieure est toujours vierge de toute inscription. Le *mekes* est systématiquement associé au morceau d'étoffe plissé tenu dans la main droite.

[286] W.C. HAYES, *The Scepter of Egypt : A Background for the Study of the Egyptian Antiquities in the Metropolitan Museum of Art. Part I : From the Earliest Times to the End of the Middle Kingdom*, New York, 1990[4], p. 173, fig. 103.

L'étoffe plissée

Cet élément régalien est un des plus fréquents dans la statuaire de Sésostris Ier puisqu'on le retrouve immanquablement serré dans la main droite du roi lorsque celle-ci (ou la cuisse sur laquelle repose l'étoffe) est préservée – en dehors des statues osiriaques. Il est ainsi sculpté sur les statues **C 8, C 18, C 38 – C 47, C 49** (roi assis), et **C 11 – C 12, A 13, A 20 – A 21** (roi debout), soit dans 18 cas certifiés. Sur les statues assises du souverain, le pli de l'étoffe est placé à l'intérieur des cuisses, tandis que les pans libres retombent sur la face extérieure de la cuisse droite, le pan le plus long étant situé vers l'avant de l'œuvre. Pour les pièces illustrant le pharaon debout, le pli est sculpté sur la face antérieure du poing fermé, les pans retombant à l'arrière de la main, le plus long étant au-dessus et retombant derrière le pan le plus court.

2.2.1.7. Les Neuf Arcs

Les attributs royaux sont complétés par la représentation régulière des Neuf Arcs sous les pieds du souverain. La présence, ou l'absence, de ce symbole de la maîtrise des ennemis traditionnels de l'Égypte par le pharaon ne semble pas dépendante d'un type statuaire en particulier puisqu'on le retrouve à la fois sous les pieds du colosse osiriaque **C 16**, des statues debout, avec les pieds joints (**C 2 – C 3, C 33**) ou dans l'attitude dite « de la marche » (**C 4, C 10**) et enfin, sous ceux de statues assises (**C 18, C 43, C 45 – C 46, C 49**). Dans le groupe de Licht, la corde de l'arc est placée vers l'arrière de la statue dans trois cas, **C 18** et **C 49** proposant une disposition inverse. Cette dernière est d'ailleurs la plus répandue dans la statuaire de Sésostris Ier avec six attestations supplémentaires (**C 2 – C 4, C 10, C 16, C 33**) laissant présager un particularisme dans la réalisation des œuvres de Licht Sud **C 43, C 45 – C 46**.

La statue **C 4** présente la spécificité d'avoir la totalité des Neuf Arcs gravée sous le seul pied gauche, et non répartis sous les deux pieds, comme c'est le cas pour **C 10**. En l'absence de parallèle, il est délicat d'en saisir le sens. Je rappellerai cependant que le texte qui accompagne l'œuvre indique que : « Toute [vie, stabilité] et puissance sont aux pieds de ce dieu parfait », et que l'on pourrait dès lors y voir une tentative d'explication : le sculpteur aurait gravé sous le pied droit les signes 𓋹𓎯𓌀 et ainsi créé une concordance entre texte et image[287].

2.2.2. Les attitudes du roi

Au sein du corpus statuaire de Sésostris Ier, l'attitude de 65 œuvres peut être déterminée, abstraction faite des quatre bouchons de vases canopes **C 34 – C 37** et de quatre statues dont la pose ne peut être déduite de la seule tête préservée (**A 1, A 8 – A 9, A 22**), c'est-à-dire dans 89% des cas. Les attitudes du souverain sont variées, puisqu'il est représenté en colosse osiriaque, debout, assis, offrant, allongé en adoration, en sphinx et en tant que membre de groupes statuaires.

Attitude	Exemples assurés	Exemples reconstitués
Colosse osiriaque (24 ex. + 1 ?)	C 5 – C 7, C 16, C 19 – C 29, A 2 – A 3 (17 ex.)	C 30 – C 32, A 4 – A 7 (7 ex.) + C 33 (?)
Debout (16 ex.)	C 4, C 11 – C 12, C 14, A 13, A 18 – A 21 (9 ex.)	A 10 – A 12, A 14 – A 17 (7 ex.)

[287] Sur la concordance entre le texte et l'image, voir P. VERNUS, « Des relations entre texte et représentation dans l'Égypte Pharaonique », dans A.-M. CHRISTIN (éd.), *Ecritures* II, Paris, 1985, p. 45-69.

Assis (14 ex.)	C 18, C 38 – C 47, C 49 – C 51	
Offrant	C 48	
Adorant	C 15	
Sphinx	C 9	
Groupe (7 ex.)	Dyades : C 8, C 10, C 17 Triades : C1 – C 3 Sondertyp : C 13	

2.2.2.1. Le roi en colosse osiriaque

Les représentations du roi, enveloppé dans un linceul momiforme, bras croisés sur la poitrine – le bras droit recouvrant le bras gauche – sont les plus fréquentes avec 24 attestations sur les 65 statues pour lesquelles l'attitude du pharaon peut être observée (soit dans plus d'une statue sur trois). Quatre séries distinctes rassemblent les diverses œuvres : les statues calcaires adossées à un pilier quadrangulaire provenant de Karnak (**C 5 – C 7**), les statues libres en grès provenant également de Karnak (**A 2 – A 7**), les statues osiriaques en calcaire appuyées contre un large panneau dorsal et ornant les niches de la chaussée montante du complexe funéraire de Sésostris Ier à Licht Sud (**C 19 – C 32**), et enfin la statue osiriaque colossale mise au jour à Abydos (**C 16**).

Les statues de Karnak **C 5 – C 7** sont les seules à être intimement liées à un édifice puisqu'elles font corps avec un pilier quadrangulaire soutenant l'architrave du portique de façade du temple d'Amon-Rê à l'époque de Sésostris Ier. Elles se distinguent en cela des autres œuvres, mobiles mais néanmoins très certainement affectées à un emplacement précis dans un sanctuaire[288]. Elles sont par ailleurs les plus grandes de cet ensemble, avec une hauteur totale de 469 cm. Il n'y a guère que la statue d'Abydos **C 16** qui puisse prétendre à pareille monumentalité avec ses 387 cm. Les statues de la chaussée montante de Licht Sud **C 19 – C 32** sont les plus petites, avec 200 cm restitués pour **C 20**, tandis que les pièces en grès de Karnak **A 2 – A 7** affichent 315 cm de haut (**A 2**).

Malgré quelques différences formelles – notamment dans l'amplitude des bras en dehors du linceul momiforme – l'essentiel des distinctions s'opère par les régalia. Les statues mises au jour dans un temple divin sont en effet dotées d'un *uraeus* frontal, arborent une barbe divine recourbée et tiennent dans leur main une croix *ankh* (**C 5 – C 7, A 2 – A 7**) (sauf la statue d'Abydos **C 16** qui est dépourvue de ce dernier insigne), tandis que les statues de la chaussée montante du complexe funéraire de Sésostris Ier portent une barbe royale et, selon toute vraisemblance, des sceptres royaux pour une partie d'entre elles (**C 19 – C 32**). On observe dès lors une apparente dichotomie contextuelle avec d'une part des œuvres destinées à un sanctuaire dédié au culte divin et, d'autre part, des pièces consacrées au renouvellement du pouvoir royal dans le cadre de son complexe funéraire. Cela ne signifie pas pour autant, comme le fait remarquer Chr. Leblanc[289], que les œuvres des temples de Karnak et d'Abydos soient dépourvues de connotations jubilaires, ainsi que l'attestent les mentions de la fête-*sed* sur le pilier de **C 5**[290].

On mentionnera encore dans cette catégorie des colosses osiriaques, la statue **C 33** provenant de la *Salle aux cinq niches* du temple funéraire de Sésostris Ier à Licht Sud. Bien que réduite à sa seule base, le souverain y apparaissait assurément debout, les pieds joints, mais nus et non enveloppés dans la base d'un linceul momiforme. Il s'apparente en cela à la pose adoptée par le roi dans les groupes statuaires **C 1 – C 3**

[288] Il n'y a pas lieu de croire que cette mobilité potentielle ait été effectivement mise à profit par leurs concepteurs. Sur ce distinguo entre œuvres mobiles et architecturales dans les colosses osiriaques, voir Chr. LEBLANC, « Piliers et colosses de type « osiriaque » dans le contexte des temples de culte royal », *BIFAO* 80 (1980), p. 69-89, part. p. 70-71.

[289] Chr. LEBLANC, *ibidem*.

[290] L. GABOLDE, *Le « Grand château d'Amon » de Sésostris Ier à Karnak. La décoration du temple d'Amon-Rê au Moyen Empire* (*MAIBL* 17), Paris, 1998, p. 64-65, §88.

et **C 13**. Sa localisation originelle dans le temple funéraire en fait un bon candidat pour une représentation du souverain, vêtu d'un pagne (*chendjit* ?) ou de la tunique de *Heb-Sed*. Il appartiendrait en cela au groupe C défini par Chr. Leblanc, et que l'on retrouve sous Nebhepetrê Montouhotep II[291].

2.2.2.2. Le roi debout

Le roi est représenté debout, jambe gauche avancée, dans l'attitude dite « de la marche », dans 16 cas sur 65 (soit un sur quatre), mais pour la moitié il s'agit d'une pose restituée reposant généralement sur leur contexte de découverte en compagnie d'œuvres plus complètes ou par comparaison avec celles-ci (**A 14 – A 17**). Le pilier dorsal **Fr 4** appartient très certainement à une statue debout et non assise, probablement **A 10 – A 12**, bien que cela ne puisse être formellement démontré, la statue **C 51** étant assise et dotée de pareil dispositif. Les statues sont toutes – à l'exception de **C 4** en grauwacke – réalisées en granit, voire en granodiorite pour **C 14**, et leur taille est le plus souvent monumentale. Elle est en effet de 271 cm pour **C 11 – C 12**, mais de 750 cm pour **A 13** et 760 cm pour **A 20**. Les statues dont proviennent les têtes **A 15** et **A 16** devaient présenter des proportions similaires, avec une taille évaluée à 585 cm, de la plante des pieds à la ligne de coiffure sur le front, auxquels il faut rajouter la hauteur de la couronne blanche et l'épaisseur du socle. Les têtes **A 17** et **A 18** paraissent cependant appartenir à une paire plus monumentale encore, avec une taille restituée de 648 cm, de la plante des pieds à la ligne de coiffure sur le front, c'est-à-dire sans socle et sans couronne ! La taille originale suggérée par D. Raue pour les fragments de **A 10 – A 12** atteint les 400 à 450 cm[292]. La hauteur restituée de **C 14** est quant à elle plus modeste, avec une taille évaluée à 146 cm, de la plante des pieds à la ligne de coiffure sur le front, tandis que **C 4** est encore plus petite avec une restitution de 135 cm seulement.

Lorsque celui-ci est conservé, le pagne porté par Sésostris Ier est toujours le pagne *chendjit*, retenu par une ceinture lisse, éventuellement ornée en son centre du cartouche au nom du souverain, que ce soit Sésostris (**C 11 – C 12**) ou Kheperkarê (**C 14**). La queue postiche de taureau n'est accrochée dans le dos du pagne dans aucun cas. Le roi est généralement coiffé de la couronne blanche de Haute Égypte, en ce compris lorsque les statues formaient originellement une paire, présomptive ou non, comme pour **A 13 – A 14, A 15 – A 16, A 17 – [...], A 18 – A 19, A 20 – A 21**. La bipartition géographique des coiffes royales n'a été mise en jeu que pour la paire **C 11 – C 12** provenant de Karnak, mais cette exception, pas plus que le choix de la prédominance de la couronne blanche, ne paraît pouvoir être expliquée en l'état. Dans quatre cas, le pharaon porte le *némès* (**C 14, A 10 – A 12**).

Parmi les autres insignes de la royauté, Sésostris Ier porte – à l'exception de **C 14** – la barbe royale de forme trapézoïdale et ondulée horizontalement. Il semble également tenir systématiquement le morceau d'étoffe plissé dans sa main droite, et l'étui *mekes* dans la main gauche. La statue **A 13** porte en outre un collier *ousekh* et une dague passée dans la ceinture, mais on ne peut pas affirmer avec un degré de certitude raisonnable qu'il s'agit là d'éléments de parure datant du Moyen Empire et non de l'usurpation ramesside.

2.2.2.3. Le roi assis

Tout comme les représentations du roi debout, les statues du roi assis, avec 14 occurrences, constituent près du quart des œuvres dont l'attitude est identifiable. Parmi celles-ci figurent les dix statues de Sésostris Ier en calcaire découvertes par J.-E. Gautier et G. Jéquier dans une cachette à Licht Sud (**C 38 – C 47**). Les quatre autres proviennent du site de Tanis (**C 49 – C 51**) et du Fayoum (**C 18**). Les statues sont toutes plus grandes que nature (194 cm pour **C 38 – C 47**) voire colossales (280 cm pour **C 49 – C 50**[293] ; 344 cm pour **C 51**)

Le roi porte habituellement le *némès*, sauf sur la statue **C 51** où il coiffe la couronne blanche de Haute Égypte. Son menton est toujours orné de la barbe royale, de forme rectangulaire pour les statues de Licht

[291] Chr. LEBLANC, *loc. cit.*, p. 77-78, fig. 3.

[292] D. Raue, communication personnelle, 5 mai 2008.

[293] Taille restituée correspondant à la hauteur de la statue assise entre la plante des pieds et la ligne de coiffure sur le front.

Sud, de forme trapézoïdale pour celles de Tanis. La statue **C 18** ne portait manifestement pas de barbe. Seules les statues **C 49** et **C 50** arborent en outre une amulette sur la poitrine. Le souverain est vêtu du pagne *chendjit* strié retenu par une ceinture lisse[294], le cas échéant gravée en son centre d'un cartouche au nom de Sésostris Ier (**C 43**, **C 45 – C 46** : Sésostris ; **C 49** : Kheperkarê). La queue postiche de taureau, qui est attestée pour la première fois sur une œuvre statuaire durant le règne de Sésostris Ier, n'est indiquée que pour les œuvres colossales de Tanis **C 49 – C 51**. Le roi pose la main gauche à plat sur la cuisse tandis que sa main droite, poing fermé et disposé horizontalement, tient un morceau d'étoffe plissé. Cette orientation du poing droit tenant le linge plié n'apparaît qu'au cours du règne d'Amenemhat Ier et est systématique à l'époque de Sésostris I[er295].

Le trône royal affecte une forme cubique, avec un dossier bas au sommet arrondi et en ressaut par rapport au panneau postérieur du siège. Lorsqu'elle est conservée, la base du trône est toujours aussi large que le siège proprement dit, et sa partie antérieure rectiligne et non courbe. Les pieds nus du roi y reposent côte à côte, surmontant une représentation gravée des Neuf Arcs dans la moitié des cas (**C 18, C 43, C 45 – C 46, C 49**). L'assise du trône est généralement horizontale et articulée à angle droit avec le panneau frontal, vertical, du siège (**C 18, C 38 – C 47**). Les trois statues monumentales provenant de Tanis (**C 49 – C 51**) présentent, quant à elles, une assise légèrement oblique (plus haute à l'arrière qu'à l'avant), ainsi qu'un panneau frontal doté d'un faible fruit auquel l'assise est reliée par un plan courbe et non une arête. La statue **C 51** est en outre la seule à posséder un pilier dorsal, probablement pour renforcer la couronne blanche que porte le roi, les autres œuvres arborant un *némès*.

Toutes les pièces sont décorées de scènes de *sema-taouy* opérées par des génies nilotiques ou par les dieux Horus et Seth sur les panneaux latéraux du trône, à l'exception notable de **C 18** dont le motif ornemental a été modifié à une date indéterminée sous le règne de Sésostris Ier. Une bande encadre les panneaux latéraux sur trois côtés (gauche, droit et supérieur), mais le motif de « triglyphes et métopes » n'a été incisé que sur les statues **C 18, C 49 – C 51**. On peut penser qu'il était destiné à être peint sur les œuvres calcaires de Licht Sud **C 38 – C 47**.

Les statues du roi assis découvertes à Tanis étaient placées à l'avant du troisième pylône du temple d'Amon, et il est probable qu'elles occupaient une place similaire sous le règne de Sésostris Ier, mais l'édifice qui les accueillait à cette époque est aujourd'hui inconnu. Les statues de Licht proviendraient, selon moi, du temple de la vallée au sein du complexe funéraire du souverain.

2.2.2.4. *Le roi en sphinx*

Actuellement, une unique tête de sphinx (**C 9**) atteste de ce type statuaire à l'époque de Sésostris Ier, mais elle n'était très probablement pas la seule puisque l'inscription de l'an 38 au Ouadi Hammamat mentionne la réalisation programmée de 60 sphinx en pierre de *bekhen*[296]. Par ailleurs, plusieurs découvertes archéologiques – au compte rendu malheureusement équivoque – paraissent faire référence à d'autres pièces du souverain en sphinx, comme celle signalée par G. Maspero[297] ou celle découverte concomitamment à **C 9**[298]. Dans ces conditions, il est difficile de déterminer la symbolique revêtue par cette représentation du souverain dans ce cas précis : créature solaire dans le temple d'Amon-Rê de Karnak, roi combattant sous forme de lion ou encore roi protecteur du sanctuaire et de ses portes ?[299]

[294] L'état d'inachèvement partiel des statues C 38 – C 47 n'a pas été pris en compte.

[295] Tout comme D. Laboury, je ne connais pas d'attestation antérieure au règne d'Amenemhat Ier. D. LABOURY, *La statuaire de Thoutmosis III. Essai d'interprétation d'un portrait royal dans son contexte historique* (*AegLeod* 5), Liège, 1998, p. 434, n. 1152. *Contra* H.G. EVERS, *Staat aus dem Stein. Denkmäler, Geschichte und Bedeutung der ägyptischen Plastik während des mittleren Reichs*, Munich, 1929, p. 39, §273 : « Vom Ende 11. Dynastie ab bis Ende Amenemhets II. Kommt in der Königs – wie Privatplastik (einzelne Sitzstatuen) nur rechts liegende Faust, links flache Hand vor ». L'auteur ne donne malheureusement pas d'exemple de la 11ème dynastie.

[296] Voir ci-dessus (Point 1.1.5.)

[297] G. MASPERO, « Notes sur quelques points de Grammaire et d'Histoire », *ZÄS* 23 (1885), p. 11, n° LXXV.

[298] G. LEGRAIN, « Rapport sur les travaux exécutés à Karnak du 31 octobre 1902 au 15 mai 1903 », *ASAE* 5 (1904), p. 28-29.

[299] Voir la synthèse proposée par Chr. ZIVIE-COCHE, *LÄ* V (1984), col. 1139-1147, *s.v.* « Sphinx ». Voir également, pour ces différents aspects symboliques et leur rendu plastique, E. WARMENBOL (dir.), *Sphinx. Les Gardiens de l'Egypte*, catalogue de l'exposition montée à l'Espace Culturel ING de Bruxelles du 19 octobre 2006 au 25 février 2007, Bruxelles, 2006.

2.2.2.5. Le roi offrant

La statue **C 48** figure le souverain agenouillé, assis sur ses talons, et présentant devant lui une offrande à une divinité. Remontant au règne de Chephren pour les plus anciennes attestations[300], cette attitude figure également sur plusieurs reliefs de l'époque de Sésostris Ier à Karnak[301]. Dans les représentations bidimensionnelles, le souverain est systématiquement coiffé de la perruque *ibès*, porte un large collier *ousekh* à contre poids *menat*, un pagne *chendjit* et la queue de taureau postiche. Sur la statue de Berlin, il porte le *némès* et est vêtu du pagne *chendjit*, mais est dépourvu des autres régalia. En outre, aucune barbe royale n'a été sculptée à son menton. Le nom de Kheperkarê est indiqué dans un cartouche incisé au centre de la ceinture de **C 48**.

Toutes les représentations en relief montrent le roi tenant dans ses mains deux pots *nou*, de sorte qu'il est très probable que l'œuvre **C 48** en était originellement dotée. Bien qu'associés à une offrande liquide, les pots *nou* ne peuvent être réduits à cette seule modalité cultuelle, ainsi que l'a clairement montré R. Tefnin à propos de la statuaire de la reine Hatchepsout[302]. La figure du roi présentant les récipients *nou* s'apparente en effet davantage, selon l'auteur, à un déterminatif tridimensionnel de l'action royale entreprise, à savoir celle d'offrir (quelque chose) à une divinité[303]. En tant qu'image du roi offrant, **C 48** devait se placer dans un espace du temple consacré à la présentation des aliments divins, que ce soit une chapelle conservant une effigie du dieu ou à proximité de la barque processionnelle de celui-ci. Malheureusement seul le site putatif de sa provenance est connu (Memphis) mais non l'édifice précis au sein de ce dernier.

2.2.2.6. Le roi adorant

La statue **C 15** constitue l'unique exemple statuaire du roi représenté allongé sur le ventre, bras étendus devant lui, dans un geste d'adoration d'une divinité. Elle est l'attestation plastique la plus ancienne de ce type statuaire dans la production de l'ancienne Égypte[304]. Des statues de particuliers prostrés – en signe de déférence – sont néanmoins connues dès le Moyen Empire, comme l'exemplaire du Walters Art Museum de Baltimore (inv. 22.373)[305], illustrant le geste « d'embrasser la terre » devant le roi[306].

[300] H. ALTENMÜLLER, *LÄ* III (1980), col. 562, s.v. « Königsplastik » (Roemer- und Pelizaeus-Museum Hildesheim, inv. 69). Pour cette pièce, voir E. MARTIN-PARDEY, *Pelizaeus-Museum, Hildesheim : Lose-Blatt-Katalog ägyptischer Altertümer* I (*Corpus Antiquitatum Aegyptiacarum*), Mayence, 1977, p. 70-73.

[301] *Chapelle Blanche*, scènes 21, 22, 23', 24' ; Chapelle du IXe pylône, scène N2 ; mur d'ante nord, face sud, du portique de façade. Voir P. LACAU, H. CHEVRIER, *Une chapelle de Sésostris Ier à Karnak*, Le Caire, 1956-1969, p. 90-91, §237-242, pl. 22, p. 128-130, §360-366, pl. 38 ; L. COTELLE-MICHEL, « Présentation préliminaire des blocs de la chapelle de Sésostris Ier découverte dans le IXe pylône de Karnak », *Karnak* XI/1 (2003), p. 345-346, fig. 5, pl. III ; L. GABOLDE, *Le « Grand château d'Amon » de Sésostris Ier à Karnak. La décoration du temple d'Amon-Rê au Moyen Empire* (*MAIBL* 17), Paris, 1998, p. 57, §77, pl. XV-XVI. Une scène similaire à N2 sur la Chapelle du IXe pylône existe sur la face sud du bloc méridional, c'est-à-dire à l'emplacement exact de son parallèle N2 mais sur le pan sud de la chapelle. Elle n'est malheureusement pas accessible dans les conditions actuelles de conservation de l'édifice à Karnak, et elle est seulement connue par la publication d'une maquette schématique. Voir Cl. TRAUNECKER, « Rapport préliminaire sur la chapelle de Sésostris Ier découverte dans le IXe pylône », *Karnak* VII (1982), p. 123, pl. I/b, II/b.

[302] R. TEFNIN, *La statuaire d'Hatshepsout. Portrait royal et politique sous la 18ème Dynastie* (*MonAeg* 4), Bruxelles, 1979, p. 75-77 ; *Idem*, « Image et histoire. Réflexions sur l'usage documentaire de l'image égyptienne », *CdE* LIV / 108 (1979), p. 234-237. Voir pour un semblable constat à propos de la statuaire de Thoutmosis III portant une table d'offrande, D. LABOURY, *op. cit.*, p. 431.

[303] Le détail de l'action rituelle opérée par le souverain n'est conservé que pour les scènes 21 (faire une libation d'eau) et 22 (donner du vin) de la *Chapelle Blanche* à Karnak.

[304] La tête de statue attribuée à Thoutmosis III et conservée aux Musées royaux d'Art et d'Histoire de Bruxelles (inv. E 2435) est, à ma connaissance, la première attestation postérieure au Moyen Empire de ce type statuaire royal. Voir le commentaire à son sujet par D. LABOURY, *op. cit.*, p. 349-351 (cat. A 16).

[305] Chr. ZIEGLER (dir.), *Les Pharaons*, catalogue de l'exposition montée au Palazzo Grassi à Venise, du 9 septembre 2002 au 25 mai 2003, Paris, 2002, p. 438, cat. 124.

[306] Voir le commentaire de H.G. FISCHER, « Prostrate figures of Egyptian Kings », *PUMB* 20 (1956), p. 27-42 ; *Idem*, « Further Remarks on the Prostrate Kings », *PUMB* 21 (1957), p. 35-40.

La statue **C 4** de Sésostris Ier, dont il est envisageable qu'elle fût une représentation du souverain vêtu du pagne à devanteau triangulaire empesé, serait, le cas échéant une seconde œuvre du roi dans une activité cultuelle[307].

2.2.2.7. Le roi en groupe

Sept, voire huit statues, associent le roi avec une (**C 8, C 10, C 17**) ou deux divinités (**C 1, C 2, C 3**). La pièce **C 13** regroupe quatre individus. La plupart des statues sont réalisées en granodiorite (**C 1 – C 3, C 8, C 13, C 17**), pour une seulement en grauwacke (**C 10**). À l'exception de **C 10** (*52,79 cm), les groupes statuaires ont été façonnés sur base d'un module dont la moyenne correspond à la taille humaine (**C 2** : *144 cm – **C 1** : *215 cm ; moyenne : 179,5 cm). Ces pièces se rangent dans les trois catégories de groupes statuaires définies par M. Seidel : Dyaden (types 1a-b), Triaden (type 2a-b) et Sondertypen (type 3c)[308].

Les dyades **C 8** et **C 17** présentent le souverain et la divinité assis côte à côte sur une banquette parallélépipédique dotée d'un dossier bas. L'état de conservation relativement limité des œuvres ne permet pas de reconnaître la gestuelle qui reliait les deux personnages. Le roi paraît dans les deux cas avoir les deux mains posées sur ses cuisses, la main gauche à plat, la main droite refermée sur un morceau d'étoffe. La divinité de **C 8** est perdue, et celle de **C 17** est identifiée à Isis par l'inscription qui figure le long de ses jambes. En l'absence de bras droit sur la cuisse droite de la déesse, il est possible que cette dernière ait été figurée avec la main posée sur l'épaule droite du roi, à l'instar de plusieurs dyades d'Amenemhat I[er309]. Le torse de **C 8**, actuellement manquant mais décrit par G. Legrain[310], possédait, sur l'épaule droite du roi, la main posée à plat d'une divinité. Le roi est vêtu d'un pagne *chendjit* strié maintenu sur les hanches par une ceinture lisse gravée, dans le cas de **C 17**, du nom de Sésostris. Le pharaon devait vraisemblablement être coiffé du *némès* si l'on en croit le descriptif de **C 8** par G. Legrain[311].

La dyade **C 10** dénote quelque peu dans les pratiques statuaires du Moyen Empire en présentant le souverain plus petit, debout et à la droite d'une divinité plus grande et assise. Parmi les sept dyades recensées par M. Seidel et appartenant aux règnes d'Amenemhat Ier et Sésostris Ier, seule **C 10** adopte cette configuration (type 1b)[312]. Elle n'est cependant pas inédite puisqu'on la retrouve, sous une forme similaire à défaut d'être identique, dès l'époque de Mykerinos, dans une des triades de son temple funéraire et actuellement conservée au Museum of Fine Arts de Boston (inv. MFA 09.200)[313]. Debout, dans l'attitude dite « de la marche » avec la jambe gauche avancée, le roi est vêtu du pagne *chendjit* et surmonte une représentation des Neuf Arcs. Il est figuré en compagnie de la déesse Hathor.

Les triades **C 1 – C 3** sont sculptées suivant un modèle commun mettant au centre de la composition le souverain, encadré par deux divinités. Malheureusement réduites aujourd'hui à la seule base, les pieds étant soit arasés (**C 2**), soit brisés au-dessus des chevilles (**C 1, C 3**), il est désormais impossible de définir la relation plastique qui liait les différent protagonistes de ces groupes statuaires. Toujours est-il qu'ils sont tous représentés pieds nus, joints et non dans l'attitude dite « de la marche ». C'est pourtant debout qu'ils devaient être représentés et non assis, le panneau dorsal bien qu'épais, n'est pas suffisamment profond pour constituer les vestiges, même fragmentaires, d'un siège, commun ou partagé. Si dans le cas de la

[307] Voir ci-dessus. Dans ce cas de figure, le souverain, comme l'a montré D. Laboury, accomplit un geste d'adoration vis-à-vis d'une divinité. D. LABOURY, « De la relation spatiale entre les personnages des groupes statuaires royaux dans l'art pharaonique », *RdE* 51 (2000), p. 83-95, part. p. 88-91.

[308] M. SEIDEL, *Die königlichen Statuengruppen. Band I : Die Denkmäler vom Alten Reich bis zum Ende der 18. Dynastie* (*HÄB* 42), Hildesheim, 1996, p. 114.

[309] Dyade provenant de Kiman Fares (bras perdus mais non figurés sur les cuisses), dyade de Bouto (bras croisés dans le dos), buste P 1 du présent catalogue. Voir H. SOUROUZIAN, « Features of Early Twelfth Dynasty Royal Sculpture », *Bull.Eg.Mus.* 2 (2005), pl. V-VI. Dans le cas de C 17, la cassure sur la cuisse gauche du souverain ne permet pas de trancher entre un arrachement du bras gauche et l'absence de celui-ci parce que placé dans le dos de la déesse.

[310] G. LEGRAIN, « Notes prises à Karnak », *RecTrav* 23 (1901), p. 63.

[311] G. LEGRAIN, *ibidem.*

[312] M. SEIDEL, *ibidem.*

[313] G.A. REISNER, *Mycerinus. The Temples of the Third Pyramid at Giza*, Cambridge, 1931, p. 109, n° 9, pl. 38a, 39-40, 46c. Le roi est dans ce cas à la gauche de la déesse. Voir également M. SEIDEL, *op. cit*, p. 31-32, Taf. 8, 9a-d, 10-11, Dok. 8.

triade **C 1**, le roi est plus avancé sur la base qu'il ne l'est sur les deux autres œuvres (roi et dieux y sont alignés), cette différence ne me paraît pas devoir justifier une distinction typologique[314].

Le groupe statuaire **C 13** appartient au « Sondertyp » de M. Seidel, représentant le souverain et une divinité, adossés par paires sur les deux faces larges d'un pilier dorsal rectangulaire. Très mal conservé, il autorise à peine l'identification du souverain mais en aucun cas celle des divinités qui l'accompagnaient. Il se présente sous un aspect moins complexe que les groupes à 6 individus connus dès le règne d'Amenemhat I[er][315] et repris par la suite sous Thoutmosis III[316].

2.2.3. Conclusions de l'analyse typologique

L'analyse typologique de la statuaire de Sésostris Ier atteste avant tout de la pleine maîtrise, de la part des artistes de l'époque, des différentes possibilités plastiques qui leur sont accessibles afin de traduire, dans une œuvre tridimensionnelle, l'image du souverain. En effet, la diversité relative des régalia et des attitudes ne peut de tout évidence pas s'appréhender comme la conséquence d'une phase innovante dans les pratiques statuaires au début de la 12ème dynastie puisque tous les types recensés sont déjà connus par des pièces de l'Ancien Empire. Dès lors, c'est essentiellement au sein d'un panel déjà largement constitué d'un point de vue typologique que les œuvres du pharaon seront élaborées, sa richesse étant plus le fait d'une combinaison d'éléments préexistants que d'une complète créativité plastique. Tout juste peut-on envisager, avec prudence, l'existence des premières représentations du roi en adoration (**C 4** et **C 15**), mais il peut s'agir d'un argument *a silentio*, et une statue du roi en colosse osiriaque vêtu du pagne *chendjit* ou du vêtement de *Heb-Sed* mais là encore sans véritable preuve (**C 33**).

Cependant, si la statuaire de Sésostris Ier, de ce point de vue typologique, s'ancre dans une tradition pluriséculaire, elle n'en est pas moins un jalon dans une évolution conçue comme un mouvement de fond qui traverse tout le Moyen Empire. Elle se situe en effet à la confluence de l'Ancien Empire et de la suite du Moyen Empire, en ce compris la première partie de la 13ème dynastie, en particulier quant à la transformation du *némès* (avec la mise en place des plis temporaux) et la réduction du nombre d'ondes dans le corps de l'*uraeus*.

Néanmoins, force est de constater que le corpus statuaire de Sésostris Ier est limité en nombre d'œuvres d'une part, et que très peu peuvent être datées avec précision d'autre part. Dès lors, les variantes observées pour un même élément typologique (notamment en termes de présence *vs.* absence pour l'*uraeus* frontal, pour la barbe royale ou en termes de formes de cette dernière) ne peuvent pas, objectivement, être attribuées à une pratique régionale, à un atelier, à une école. De même elles ne paraissent pas pouvoir servir, de façon assurée, de repères chronologiques pour les œuvres au sein du règne de Sésostris Ier. Il est pourtant possible de reconnaître des pratiques cohérentes dans un groupe d'œuvres, mais celles-ci peuvent selon moi être attribuables, pleinement et de façon satisfaisante, au caractère programmatique de la conception des statues, sans nécessairement faire appel à des notions « d'écoles » ou de « périodes » au demeurant difficilement appréhendables d'un point de vue matériel.

Aussi, pour conclure, il me paraît opportun de reprendre les termes formulés par D. Laboury à propos de la statuaire de Thoutmosis III : « Si la typologie constitue souvent un argument fiable pour dater des statues anépigraphes ou usurpées, un champ d'investigation trop restreint dans le temps en réduit fortement l'efficacité ; en d'autres termes, l'évolution typologique de la statuaire royale se situe le plus souvent à une échelle chronologique plus grande que celle d'un règne et, de ce fait, dater des sculptures au sein d'un même règne à l'aide de la seule typologie paraît très difficile, voire même impossible. »[317]

[314] *Contra* M. SEIDEL, *ibidem*.

[315] R. MOND, O. MEYER, *Temples of Armant. A Preliminary Survey* (*MEES* 43), Londres, 1940, p. 51, pl. 20. Actuellement conservé au Musée égyptien du Caire, JE 67430. Le groupe statuaire P 2 est d'attribution problématique, et il reste envisageable qu'il ait été commandité par Sésostris Ier. Voir le présent catalogue.

[316] D. LABOURY, *op. cit.*, p. 186-189, fig. 87 (cat. C 46). Actuellement conservé au British Museum de Londres, EA 12.

[317] D. LABOURY, *La statuaire de Thoutmosis III. Essai d'interprétation d'un portrait royal dans son contexte historique* (*AegLeod* 5), Liège, 1998, p. 447-448.

2.3. LA POLYCHROMIE DES ŒUVRES STATUAIRES DE SESOSTRIS IER

L'application de rehauts polychromes sur la surface des œuvres statuaires de Sésostris Ier n'est constatée – indépendamment de leur degré de préservation sur celles-ci – que sur les pièces réalisées en calcaire (**C 5 – C 7, C 19 – C 32**[318], **C 38 – C 47, A 9**) ou en grès (**A 2 – A 7**). Les statues en pierres dures comme le granit, le granodiorite ou le grauwacke, naturellement colorées par rapport au calcaire et au grès, en sont dépourvues, à l'exception peut-être de **C 48**, pourtant en gneiss anorthositique, sur laquelle on observe des traces d'un colorant rouge dans le creux des hiéroglyphes incisés sur la ceinture, le décor gravé sur la capuche de l'*uraeus* et dans les rayures du *némès*. Les rehauts rouges de **A 13** ne sont visibles que sur les zones retouchées à l'occasion de l'usurpation de la statue (lèvres, yeux, jugulaires de la barbe postiche, collier *ousekh*, bracelets, pommeau de la dague) ce qui est probablement un indice de leur datation plus récente et non sésostride.

Si les dix statues représentant le souverain assis (**C 38 – C 47**) provenant de Licht ont aujourd'hui très largement perdu leur polychromie, elle était encore visible lors de leur découverte par J.-E. Gautier et G. Jéquier en 1894 :

> « Comme d'habitude pour les sculptures en pierre blanche, elles étaient peintes, et les couleurs, quoique très effacées par le temps, se distinguent encore facilement ; contrairement à l'usage égyptien, qui nous montre des hommes presque toujours peints en rouge, le corps était recouvert d'une teinte jaunâtre ; la barbe et les sourcils étaient noirs, les yeux rouges et les étoffes de couleurs variées et vives. »[319]

Lors de leur publication en 1925 par L. Borchardt dans le Catalogue Général du Musée égyptien du Caire, la polychromie n'était plus guère observable que sur la capuche de l'*uraeus* et l'ornementation des yeux[320]. Malgré tout, cela indique que, bien qu'inachevées d'un point vue du travail de sculpture, les statues paraissent avoir reçu leur polychromie, complétant, voire remplaçant le cas échéant, les détails sculptés, sur la coiffe ou sur le pagne[321].

Les statues osiriaques de Sésostris Ier présentent toutes le souverain doté d'une carnation rouge foncé, visible tant sur les mains que sur la tête et le cou. Sa couleur de peau est généralement plus foncée que la couronne rouge de Basse Égypte qui adopte plus volontiers une couleur ocre orangée plutôt que le rouge profond des chairs (**C 21 – C 23, A 3, A 6**). La peinture utilisée pour les sourcils et les traits de fard des yeux est noire (**C 21, C 23 – C 24, C 26**) à bleue (**C 22, C 25**), mais les conditions de préservation des statues expliquent probablement ce constat. Sur toutes les statues peintes du corpus, les yeux sont réalisés avec un fond blanc, les canthi et le contour de l'œil étant rehaussés de rouge. La pupille est noire et l'iris d'une tonalité brune, plus ou moins rouge et plus ou moins noire selon les cas.

Sur les statues provenant originellement de la chaussée montante de Licht Sud, le panneau dorsal est décoré d'un motif illusionniste imitant l'apparence du granit à l'aide d'un motif moucheté rouge et noir sur fond blanc. En outre, les croix *ankh* des statues **C 5 – C 7** portent encore des traces de vert/bleu.

[318] Au sein de cette série de statues osiraques, seules C 21 – C 26 présentent des traces effectives de polychromie, tandis que le panneau dorsal de C 28 paraît conserver quelques vestiges de son décor illusionniste.

[319] J.-E. GAUTIER, G. JÉQUIER, *Mémoire sur les fouilles de Licht* (*MIFAO* 6), Le Caire, 1902, p. 32.

[320] L. BORCHARDT, *Statuen und Statuetten von Königen und Privatleuten* (CGC, n° 1-1294) II, Berlin, 1925, p. 21-29. Voir également K. Dorhmann pour le différentiel entre l'état actuel et celui observé par L. Borchardt, K. DOHRMANN, *Arbeitsorganisation, Produktionsverfahren und Werktechnik – eine Analyse der Sitzstatuen Sesostris' I. aus Lischt. Dissertation zur Erlangung des Doktorgrades der Philosophischen Fakultät der Georg-August-Universität Göttingen*, Göttingen, 2004 (thèse inédite), Chapitre II, point 4.2.2. *Erhaltungzustand der farbigen Fassung*, p. 68-71.

[321] Leur achèvement chromatique rend dès lors difficilement exploitable leur inachèvement sculptural dans le cadre d'une hypothèse associant C 38 – C 47 à la décoration de la première phase de la chaussée montante du complexe funéraire du souverain. *Contra* D. ARNOLD, *The Pyramid of Senwosret I* (The South Cemeteries of Lisht I / *PMMAEE* XXII) New York, 1988, p. 56.

Par ailleurs, on peut raisonnablement soupçonner l'existence de jeux chromatiques ne mettant pas en œuvre des rehauts picturaux. Aussi, pour souligner les textes hiéroglyphiques, la surface de ceux-ci a été laissée légèrement rugueuse et non polie, afin qu'ils « tranchent » avec la surface qui les accueille, comme sur **C 1 – C 4, C 16 – C 18, C 49 – C 51**. En outre, les granits – rose, rouge, gris ou noir –, la granodiorite, le grauwacke et le gneiss anorthositique sont autant de matériaux qui par leur couleur intrinsèque et leur provenance sont symboliquement pertinents dans la confection de l'image du pharaon, soit parce qu'ils peuvent imiter l'incarnat naturel du roi (comme le granit rouge, compte non tenu de sa valeur symbolique), soit parce qu'ils font référence à la peau des dieux qui peut être notamment noire, bleue ou verte[322].

[322] E. BRUNNER-TRAUT, *LÄ* II (1977), col. 122-125, *s.v.* « Farben ». Comme le fait remarquer D. Laboury, le choix de pierres sombres dans la réalisation de statues du souverain pourrait s'expliquer par l'apparence même de l'œuvre : le roi assis – pose traditionnelle du pharaon lorsque celui-ci est le bénéficiaire d'un culte –, à laquelle j'ajouterais sa présence au sein de groupes statuaires mettant en scène un ou plusieurs dieux. D. LABOURY, *La statuaire de Thoutmosis III. Essai d'interprétation d'un portrait royal dans son contexte historique* (*AegLeod* 5), Liège, 1998, p. 451, n. 1208. Aussi, sur les 73 statues certifiées ou attribuées au règne de Sésostris Ier, 32 sont en pierre dure telle le granit (19 exemplaires – rose : C 11 – C 12, C 16, A 10 – A 21 ; noir : C 49 – C 51), la granodiorite (9 exemplaires : C 1 – C 3, C 8 – C 9, C 13 – C 14, C 17, A 8), le grauwacke (4 exemplaires : C 4, C 10, C 18, A 22) et le gneiss anorthositique (1 exemplaire : C 48).

2.4. STYLISTIQUE DES OEUVRES STATUAIRES DE SESOSTRIS IER

L'analyse stylistique de la statuaire de Sésostris Ier ne concernera, tout comme l'étude typologique, que les pièces **C 1 – C 51** qui appartiennent avec certitude à son règne, et les œuvres **A 1 – A 22** qui lui sont attribuées, à l'exception cependant des pièces **A 13 – A 21** usurpées et partiellement resculptées à l'époque ramesside. Les statues problématiques **P 1 – P 12** et les fragments **Fr 1 – Fr 5** ont été tenus à l'écart de ce corpus, de même que plusieurs statues certifiées eu égard à leur état de conservation (**C 1 – C 4 ; C 13 ; C 17 ; C 27 – C 33**).

2.4.1. Différents styles...

L'étude du corpus statuaire du pharaon Sésostris Ier met en évidence, à travers quelques 50 statues, l'existence de plusieurs « styles » plastiques dans le traitement de l'anatomie générale du corps du souverain, dans la construction du visage du roi et les détails de ses composantes principales, à savoir la taille, la forme et le positionnement des yeux, des oreilles, du nez et de la bouche. Si, dans l'ensemble, ces différences sont toujours moins prégnantes dans le corpus que les éléments communs qui créent ce que l'on pourrait tenter d'appeler une « identité stylistique » des œuvres de Sésostris Ier, et autorisent un travail critique d'attribution et d'écartement des œuvres au sein d'un ensemble de statues anépigraphes du début de la 12ème dynastie, il n'en reste pas moins vrai que ces différences existent, sont perceptibles et requièrent un commentaire.

Dans son volume consacré à la statuaire royale et privée, J. Vandier[323] développe à cet égard un point de vue complexe tentant d'expliquer ces variations stylistiques en fonction d'un rattachement des œuvres à quatre écoles d'art. Selon l'égyptologue français, la production statuaire durant le règne de Sésostris Ier est ainsi assurée par « l'école du Fayoum », essentiellement pour les œuvres provenant du complexe funéraire de Licht (**C 19 – C 26 ; C 38 – C 47** ; et **P 4 – P 5**) ainsi que le colosse osiriaque d'Abydos du Musée égyptien du Caire (**C 16**) ; « l'école du Delta », rassemblant les colosses de Tanis et d'Alexandrie (**C 49 – C 51**) ; « l'école de Memphis », comptant le buste de Berlin (**C 48**) et celui de Londres (**C 14**) ; et « l'école du Sud », regroupant principalement les statues de Karnak (**C 5, C 9, C 10, C 13**). D'un point de vue stylistique, « l'école du Fayoum » se caractérise selon lui par une plastique idéalisante, « l'école du Delta » par un style conventionnel, « l'école de Memphis » par son réalisme et « l'école du Sud » par sa cohérence géographique plus que par une pratique artistique spécifique.

Compte non tenu du fait que l'auteur ne mentionne que 36 statues sur un corpus de 73 œuvres actuellement certifiées et attribuées au règne de Sésostris I[er][324], la classification suggérée par J. Vandier doit faire face à plusieurs critiques méthodologiques[325]. La plus importante est de considérer implicitement la période de gouvernance du souverain comme un ensemble uniforme de 45 années, sans modification des pratiques artistiques induite par l'existence de deux à trois générations de sculpteurs dans ce laps de temps. La notion de style apparaît dès lors comme uniquement pertinente dans un cadre géographique donné, indépendamment d'une diversité due à des modifications intentionnelles dans le temps ou à l'évolution de pratiques techniques et/ou humaines. Cette difficulté n'a pas échappé à J. Vandier lui-même, en particulier

[323] J. VANDIER, *Manuel d'archéologie égyptienne. Tome 3. Les grandes époques : la statuaire*, Paris, 1954, p. 173-179.

[324] Ce différentiel est notamment dû à la découverte de nouvelles statues depuis 1954, date à laquelle est paru l'ouvrage de J. Vandier, mais aussi au réexamen des œuvres anépigraphes attribuées au souverain, de sorte que si certaines statues ont été écartées du corpus défini par J. Vandier, d'autres sont venues le compléter. Malgré cela, N. Favry mentionne encore dans son ouvrage récent l'existence d'une trentaine de statues seulement. N. FAVRY, *Sésostris Ier et le début de la XIIe dynastie* (Les Grands Pharaons), Paris, 2009, p. 220.

[325] J'ai eu l'occasion de présenter de façon plus détaillée ces aspects à l'occasion d'une communication intitulée « The "Four Schools of Art" of Senwosret I: Is It Time for a Revision ? », lors du colloque international *Art and Society. Ancient and Modern Contexts of Egyptian Art*, organisé au Musée des Beaux-Arts de Budapest les 13-15 mai 2010. La parution des actes du colloque est en préparation.

dans la définition de « l'école du Delta » et la présence régulière, sur les statues de ce groupe, de références à la ville de Memphis, dont le style statuaire est pourtant distinct. L'égyptologue défendait son hypothèse par plusieurs arguments, mais ceux-ci sont avant tout contextuels et spéculatifs, et ne portent pas sur les pratiques artistiques elles-mêmes[326], tant et si bien que le problème demeure en fin de compte non résolu. Par ailleurs, il importe de préciser que la ville de Tanis – où ont été retrouvées la plupart des statues de cette « école du Delta » – ne fut fondée que neuf siècles après le décès de Sésostris Ier[327], de sorte que ses statues n'ont été placées dans la cité qu'après le début de la 21ème dynastie, probablement depuis la ville de Pi-Ramsès après une première usurpation sous Merenptah à la 19ème dynastie. Il est dès lors envisageable que les pièces **C 49** – **C 51** du Delta proviennent originellement de la région memphite ou héliopolitaine, à l'instar de nombreuses autres statues usurpées durant l'ère ramesside. On ne peut cependant pas formellement écarter leur présence dans cette région dès le Moyen Empire au vu des découvertes archéologiques effectuées, notamment, à Ezbet Rouchdi[328].

En outre, la définition d'une « école du Delta » distincte de « l'école de Memphis » repose pour partie sur l'existence d'une telle institution dans l'ancienne capitale égyptienne, ce qui est en réalité discutable. En effet, si J. Vandier reconnaît que le buste de Berlin (**C 48**) et celui de Londres (**C 14**) sont sans doute les plus belles œuvres produites sous le règne de Sésostris Ier, leur provenance memphite est moins assurée, en particulier pour **C 14** dont la découverte a été effectuée par R.W.H. Vyse à Karnak en 1836[329] tandis que **C 48**, ramenée d'Égypte par H. Brugsch en 1871[330], n'est guère que réputée provenir de Memphis, sans qu'aucun argument de quelque sorte n'ait été avancé[331].

La proposition de J. Vandier, au vu des différentes difficultés qu'elle soulève, ne me paraît plus pouvoir être suivie et impose une réévaluation des critères à la base de l'analyse et de la compréhension de la diversité stylistique observée dans la statuaire de Sésostris Ier.

Les études respectives de C. Aldred[332] et L. Manniche[333] optent pour un point de vue sensiblement différent, en opposant fondamentalement les fonctions/intentions des œuvres pour expliquer les variations stylistiques[334]. Il est en effet question dans leurs écrits, d'un style « officiel », et surtout thébain, mis en œuvre dans les temples divins et autres monuments (semi-)publics en tant que pièce essentielle d'un discours idéologique sur la royauté et porteur dès lors d'une image puissante et autoritaire du souverain. Le second style, « funéraire » et d'inspiration memphite, illustre le pharaon apaisé, serein et souriant car « ces statues avaient un autre rôle que celles que l'on érigeait dans les temples. Il ne s'agissait plus de propagande ; elles intervenaient dans les rites funéraires perpétuels assurés par les prêtres. »[335] Bien qu'il s'agisse là d'une nouvelle formulation géocentrée et synchronique des pratiques artistiques égyptiennes sous le règne de Sésostris Ier, au même titre que l'hypothèse de J. Vandier évoquée ci-dessus, les auteurs reconnaissent que les variations de styles au sein de ces deux groupes sont directement influencées par la nature de la statue (cachée ou accessible), de son type (colossale ou petite), et de son

[326] J. VANDIER, *op. cit.*, p. 175, n. 1.

[327] Voir, à titre de seule référence, l'ouvrage *Tanis. L'or des pharaons*, catalogue de l'exposition montée à Paris du 26 mars au 20 juillet 1987, Paris, 1987.

[328] M. BIETAK, J. DORNER, « Der Tempel und die Siedlung des Mittleren Reiches bei 'Ezbet Ruschdi, Grabungsvorbericht 1996 », *ÄgLev* 8 (1998), p. 9-49. Voir déjà Sh. ADAM, « Report on the Excavations of the Department of Antiquities at Ezbet-Rushdi », *ASAE* 56 (1959), p. 207-226.

[329] R.W.H. VYSE, *Operations carried on at the pyramids of Gizeh in 1837 : with an account of a voyage into Upper Egypt, and an appendix (containing a survey by J.S. Perring Esq., of the pyramids at Abu Roash, and those to the southward, including those in the Faiyoum)* I, Londres, 1840, p. 82.

[330] *Königliche Museen zu Berlin. Ausführliches Verzeichniss der ägyptischen Altertümer, Gipsabgüsse und Papyrus*, Berlin, 1899, p. 247 (inv. 1205).

[331] J. Vandier reconnaissait d'ailleurs que « (c)es deux statues, si elles n'avaient pas été trouvées à Memphis, auraient pu être attribuées à une école du sud; elles annoncent, en effet, les admirables statues de Sésostris III, trouvées en Haute Egypte. » J. VANDIER, *op. cit.*, p. 176.

[332] C. ALDRED, *L'Art égyptien* (L'univers de l'art 5), Paris, 1989, p. 127.

[333] L. MANNICHE, *L'art égyptien*, Paris, 1994, p. 92-93.

[334] Voir déjà C. ALDRED, « Statuaire », dans J. LECLANT (dir.), *Le temps des pyramides. De la préhistoire aux Hyksos (1650 av. J.-C.)* (L'Univers des Formes), Paris, 1978, p. 212-220. Voir encore J. MALEK, *Egyptian Art* (Art&Ideas), Londres, 1999, p. 134.

[335] L. MANNICHE, *op. cit.*, p. 93

environnement architectural (temple cultuel, funéraire, palais), ce que soulignait déjà D. Wildung[336]. Cette approche multifactorielle est sans doute fondamentale pour percevoir et discriminer, au sein des œuvres, les changements stylistiques dus à des éléments intentionnels, et les différences imputables à une activité artistique manuelle non automatisée.

À cet égard, l'étude des contextes historiques et architecturaux de la statuaire de Sésostris Ier paraît être une piste jusqu'ici négligée. Elle autorise cependant une distribution d'une partie des œuvres sur une ligne du temps et d'ainsi opérer une première forme de sériation des statues. Si l'on accepte l'hypothèse d'une dédicace du temple d'Osiris-Khentyimentiou à Abydos aux alentours de l'an 9 du règne[337], et le réaménagement intégral du sanctuaire d'Amon-Rê de Karnak à partir de l'an 10[338], cela permettrait de dater de la transition entre la première et la deuxième décennie du règne de Sésostris Ier la mise en place *in situ* du colosse osiriaque en granit **C 16** et la sculpture des statues osiriaques adossées en calcaire **C 5 – C 7**[339]. De même, en prenant en considération les *Control Notes* des fondations du tronçon occidental de la chaussée montante du complexe funéraire de Licht, il est sans doute possible d'assigner à la seconde moitié de la troisième décennie (à partir de l'an 25), l'installation des statues osiriaques **C 19 – C 32** et, dans une moindre mesure, la consécration des dix œuvres représentant le souverain assis **C 38 – C 47**[340]. Enfin, mais il s'agit ici d'une datation indirecte par les titres portés par le probable superviseur des travaux de Karnak, le « responsable des choses scellées » Montouhotep, sur ses statues du temple d'Amon-Rê, titres qui permettent de proposer un *terminus post quem* (an 22, probablement autour de l'an 31) pour la construction du portique occidental en grès de Karnak et la mise en place des statues **A 2 – A 7** dans celui-ci[341].

2.4.2. … pour différentes phases ?

Cette répartition diachronique d'une partie des statues est par ailleurs complétée par une étude comparative des caractéristiques stylistiques des œuvres produites durant les règnes des prédécesseur et successeur immédiats de Sésostris Ier, à savoir son père Amenemhat Ier et son fils Amenemhat II. Malheureusement la statuaire de ces deux souverains est nettement moins bien connue et surtout constituée pour une grande partie d'œuvres datables ou attribuables à leur règne tandis que très peu nombreuses sont les statues certifiées de ces pharaons[342]. Il est cependant possible de constater, dans le cas de la statuaire d'Amenemhat Ier, que les œuvres portant effectivement son nom, sans qu'il s'agisse de palimpsestes[343], présentent plusieurs caractéristiques stylistiques communes avec des œuvres de Sésostris Ier datables du début de son règne. On retrouve en effet dans le colosse osiriaque **C 16** (Pl. 12A-B) et, dans une moindre mesure dans les colosses osiriaques **C 5 – C 7** de Karnak (Pl. 5), une construction du visage sur des volumes simples et arrondis, peu angulaires, avec un dessin similaire de la zone des yeux (yeux et canthi, sourcils, traits de fard sur les tempes), de la bouche et du nez. Le visage est massif, synthétique et peu travaillé, reposant – presque sans cou – sur un corps athlétique et stylisé sans pour autant présenter

[336] D. WILDUNG, *L'âge d'or de l'Égypte. Le Moyen Empire*, Fribourg, 1984, p. 195.

[337] Voir ci-dessus (Point 1.1.3.)

[338] Voir ci-dessus (Point 1.1.3.)

[339] Ce distinguo est important dans la mesure où, malgré sa taille, le colosse osiriaque C 16 est une œuvre mobile, susceptible d'avoir été placée dans le temple d'Osiris-Khentyimentiou après l'achèvement du temple, à la différence des colosses C 5 – C 7 de Karnak qui font littéralement corps avec l'architecture du sanctuaire et sont donc strictement contemporains de son érection.

[340] Voir ci-dessus (Point 1.1.5.). Voir également ci-après pour une discussion sur la localisation des statues C 38 – C 47 dans l'enceinte du complexe funéraire de Sésostris Ier (Point 3.2.15.1)

[341] Voir ci-après pour cette hypothèse (Point 3.2.8.1.)

[342] Pour le règne d'Amenemhat Ier, voir la contribution de H. SOUROUZIAN, « Features of Early Twelfth Dynasty Royal Sculpture », *Bull.Eg.Mus.* 2 (2005), p. 103-124, ainsi qu'une première tentative de clarification de son corpus statuaire par C. ALDRED, « Some Royal Portraits of the Middle Kingdom in Ancient Egypt », *MMJ* 3 (1970), p. 27-50. Pour le corpus d'Amenemhat II, voir l'ouvrage de B. Fay, *The Louvre Sphinx and Royal Sculpture from the Reign of Amenemhat II*, Mayence, 1996.

[343] Statues Caire JE 37470 et Caire JE 60520. H. SOUROUZIAN, *loc. cit.*, p. 104, pl. I-II ; H. GAUTHIER, « Une nouvelle statue d'Amenemhêt Ier », dans P. JOUGET (dir.), *Mélanges Maspero* I/1 (*MIFAO 66*), Le Caire, 1935-1938, p. 43-53.

des masses musculaires imposantes visuellement parlant[344]. La tête de sphinx de Karnak **C 9** dispose d'éléments similaires pour la sculpture de son visage (Pl. 7A), de même que le buste du musée de Berlin **C 48** (Pl. 37). Si les œuvres **C 5 – C 7** de Karnak et **C 16** d'Abydos datent de la transition entre la première et la deuxième décennie du règne de Sésostris Ier comme je le pense, il n'y a sans doute rien d'étonnant à ce que ces statues se caractérisent par des détails stylistiques proches de ceux illustrés par la statuaire certifiée d'Amenemhat Ier. Sans qu'il faille nécessairement y voir une preuve de corégence – due à une contemporanéité non démontrée des dix dernières années d'Amenemhat Ier et des dix premières de son successeur – il pourrait s'agir du prolongement des pratiques artistiques d'un règne à l'autre et ce, *a priori*, pour plusieurs raisons. D'une part parce que, suivant toute logique, les artistes d'un règne n'interrompent pas définitivement leur carrière au décès de leur souverain, autorisant ainsi la prolongation temporaire d'un code stylistique utilisé dans la statuaire royale. D'autre part parce qu'il est peut-être intentionnel d'assurer une identité plastique entre les œuvres du jeune pharaon et celles de son prédécesseur décédé en vue de manifester les liens entre les deux individus, liens à la fois personnels en tant que père et fils, mais aussi institutionnels dans le cadre de la transmission d'une fonction régalienne[345].

À l'autre extrémité du règne de Sésostris Ier, les statues monumentales **C 49 – C 51**, découvertes à Tanis suite à leur usurpation, annoncent les œuvres regroupées par B. Fay et attribuées par elle à l'époque d'Amenemhat II (Pl. 38-41). Le corps puissant, presque musculeux dans sa construction des épaules, de la poitrine, de l'abdomen, des jambes et des bras, va de pair avec un visage plus carré, travaillé autour de la bouche – large, horizontale et aux commissures tombantes – et doté d'yeux grands ouverts avec une paupière supérieure très incurvée et surmontée d'un sourcil en relief partant de la racine du nez. On retrouve ces éléments caractéristiques dans les statues datables d'Amenemhat II conservées au Museum of Fine Arts de Boston (MFA 29.1132)[346], dans une collection privée[347] ou au Musée du Louvre (A 23). Le rapprochement entre la statue **C 51** de Sésostris Ier et le sphinx A 23 du Louvre convie même, ainsi que l'a très justement fait remarquer B. Fay, à considérer ces deux œuvres comme issues d'un même atelier royal à peu d'années d'écart, montrant une transition insensible entre les deux règnes successifs[348].

Au milieu du règne, à partir de la seconde moitié de la troisième décennie, deux ensembles doivent sans doute coexister. À Karnak d'un côté, avec les œuvres **A 2 – A 7** (Pl. 42B-45B) provenant très certainement du portique occidental en grès de Sésostris Ier, sans doute construit sous la supervision du « responsable des choses scellées » Montouhotep à l'approche du *Heb-Sed* de l'an 31, lot de statues complété, par comparaison stylistique, avec **C 11 – C 12** (Pl. 8-9). La face du souverain est sub-rectangulaire, sensiblement arrondie, avec des pommettes marquées et une bouche horizontale légèrement souriante. Les yeux sont plus petits que dans les œuvres de Karnak **C 5 – C 7**, ou dans celles trouvées dans le Delta **C 49 – C 51**. L'autre ensemble est formé par les pièces du temple funéraire de Sésostris Ier à Licht, dont la mise en place dans les niches de la chaussée montante a pu être effective à partir de l'an 25 – statues **C 19 – C 32** (Pl. 14-21C) – et sans doute dans un laps de temps similaire pour les statues **C 38 – C 47** (Pl. 26-35). D'un point de vue stylistique, si ces deux groupes de Licht partagent certaines spécificités avec les autres œuvres du souverain, ils se singularisent aussi par une apparence archaïsante dans quelques détails, tout particulièrement les dix statues assises du roi **C 38 – C 47**. Si ces références ne sont sans doute pas fortuites, comme le montrent les multiples œuvres dédiées par Sésostris Ier à ses ancêtres royaux[349], ou

[344] Sur ce rapprochement avec les œuvres statuaires d'Amenemhat Ier, voir récemment R.E. FREED, « Sculpture of the Middle Kingdom », dans A.B. LLOYD (éd.), *A Companion to Ancient Egypt* (*Blackwell Companions to the Ancient World*), vol. II , Oxford, 2010, p. 891. L'auteur indique en outre que le colosse osiriaque C 16 d'Abydos n'est pas sans évoquer les statues typologiquement identiques de Montouhotep II retrouvées dans son temple funéraire de Deir el-Bahari. *Eadem, loc. cit.*, p. 891-892.

[345] C'est également l'hypothèse proposée par M. MÜLLER, « Die Königsplastik des Mittleren Reiches und ihre Schöpfer : Reden über Statuen – Wenne Statuen reden », *Imago Aegypti* 1 (2005), p. 61.

[346] B. FAY, *op. cit.*, p. 32-34, pl. 61-62.

[347] B. FAY, *op. cit.*, p. 34-35, pl. 63-64.

[348] B. FAY, *op. cit.*, p. 57-58.

[349] Statue d'Antef-âa du Musée égyptien du Caire (CG 42005), de Sahourê conservée dans ce même musée (CG 42004), et de Neouserrê (British Museum EA 870). PM II, p. 90 ; G. LEGRAIN, « Notes prises à Karnak », *RecTrav* 22 (1900), p. 64 ; G. LEGRAIN, *Statues et statuettes de rois et de particuliers* (CGC, n° 42001-42138) 1, Le Caire, 1906, p. 4-5, pl. III (CG 42005) ; PM II, p. 136 ; G. LEGRAIN, « Notes prises à Karnak », *RecTrav* 26 (1904), p. 221 ; G. LEGRAIN, *op. cit.*, p. 3-4, pl. II (CG 42004) ; PM VIII, p. 4 ; *Hieroglyphic Texts from Egyptian Stelae, &c., in the British Museum.* Part IV, Londres, 1913, pl. 2 ; H.G. EVERS, *Staat aus dem Stein. Denkmäler, Geschichte und Bedeutung der ägyptischen Plastik während des mittleren Reichs*, Munich, 1929, p. 36, Abb. 7 (EA 870).

encore le plan même du complexe funéraire de Licht s'inspirant pour une large part de ceux de la 6ème dynastie[350], ces différences plastiques peuvent aussi s'expliquer, même en partie, par un changement de support matériel, voire par une pratique artistique locale spécifique[351] ou commandée par la nature du bâtiment.

Ces différents jalons, bien que sommaires et ne pouvant en l'état pas intégrer la totalité des œuvres, attestent d'une évolution progressive des formes stylistiques de la statuaire de Sésostris Ier du début de son règne à sa fin. De corps massifs, synthétiques et géométriques, avec des visages compacts, plutôt ronds et « joufflus » – très certainement hérités de pratiques artistiques de l'Ancien Empire et du début du Moyen Empire – l'image du roi s'infléchit nettement vers une apparence plus naturaliste, dotée de masses musculaires plus travaillées et mieux rendues, notamment dans le détail des volumes du visage, sans pour autant négliger une monumentalisation sensible des œuvres. À ce titre, les œuvres manifestement produites à la fin du règne de Sésostris Ier annoncent les corpus statuaires de Sésostris III et Amenemhat III de la fin de la 12ème dynastie[352]. Cette évolution est également perceptible dans le traitement des reliefs des temples, et l'on observe ainsi une très nette différence entre les représentations datées de l'an 10 du temple d'Amon-Rê à Karnak – peu modelées et peu détaillées – et celles de la *Chapelle Blanche* une vingtaine d'années plus tard, voire les reliefs de l'*Entrance Chapel* de Licht sculptés à l'extrême fin du règne de Sésostris Ier si pas sous celui d'Amenemhat II[353].

[350] D. ARNOLD, *The Pyramid of Senwosret I* (The South Cemeteries of Lisht I / *PMMAEE* XXII), New York, 1988, p. 56-57. R.E. Freed indique par ailleurs, que « nowhere is the Middle Kingdom attempt to emulate the Old Kingdom clearer than in the Lisht funerary temple sculptures ». R.E. FREED, *loc. cit.*, p. 892.

[351] Sur la région memphite comme pôle artistique influent et doté d'une tradition individualisable, voir H.G. FISCHER, « An Example of Memphite Influence in a Theban Stela of the Eleventh Dynasty », *Artibus Asiae* 22 (1959), p. 240-252 ; H. WILLEMS, *Chest of Life. A Study of the Typologie and Conceptual Development of Middle Kingdom Standard Class Coffins*, Leiden, 1998, p. 105-106.

[352] Voir, pour une présentation des caractéristiques évolutives de la statuaire de la 12ème dynastie, R.E. FREED, J.A. JOSEPHSON, « A Middle Kingdom Masterwork in Boston : MFA 2002.609 », dans D.P. SILVERMAN, W.K. SIMPSON, J. WEGNER, *Archaism and Innovation : Studies in the Culture of Middle Kingdom Egypt*, New Haven – Philadelphia, 2009, p. 1-15.

[353] Voir déjà pour cette différence de traitement des reliefs : G. ROBINS, *The Art of Ancient Egypt*, Londres, 2008, p. 101. Voir également le point de vue de R.E. Freed, qui identifie aussi une modification des pratiques sculpturales après la première décennie du règne de Sésostris Ier, aboutissant à un rendu « realistic » des corps, accompagné de nombreux détails. Malgré l'existence d'ateliers régionaux, le milieu du règne de Sésostris Ier est une période de grande unité stylistique dans les réalisations bidemensionnelles royales et de particuliers. R.E. FREED, « Stela Workshops of Early Dynasty 12 », dans P. DER MANUELIAN (éd.), *Studies in Honor of William Kelly Simpson*, Boston, 1996, p. 335. Par comparaison avec le style des reliefs sous Amenemhat Ier, voir R.E. FREED, « A Private Stela from Naga ed-Der and Relief style in the Reign of Amenemhat I », dans W.K. SIMPSON et W.M. DAVIES (éd.), *Studies in Ancient Egypt, the Aegean and the Sudan. Essays in honor od Dows Dunham on the occasion of his 90th birthday*, Boston, 1981, p. 68-76.

CHAPITRE 3
TEMPLES, EDIFICES ET MONUMENTS ERIGES SOUS SESOSTRIS IER

3.1. INTRODUCTION

La vallée du Nil et les régions désertiques périphériques à celle-ci sont, entre la deuxième cataracte et la Mer Méditerranée, jalonnées des réalisations architecturales commanditées par Sésostris Ier au cours de ses 45 années de règne, et des divers monuments et inscriptions laissés par de simples particuliers ou des fonctionnaires de haut rang dans leur tombe ou au cours de multiples déplacements, parfois officiels. La littérature égyptologique enregistre généralement 35 sites portant les traces de l'activité de Sésostris I[er][1]. Force est de constater pourtant que nul ouvrage n'en donne la liste, et qu'en réalité ces traces d'activité sont extrêmement disparates. En effet, pour atteindre ce nombre de localités, il faut à la fois prendre en considération les sanctuaires dont le souverain est le commanditaire et pour lesquels des fragments plus ou moins conséquents sont préservés (comme le temple d'Amon-Rê de Karnak), les monuments isolés (telle la stèle d'Abgig), les sites où des statues remployées de Sésostris Ier ont été découvertes (par exemple Tanis), les temples attestés par des sources écrites uniquement (le temple d'Horus de Nubie dans le 2ème nome de Haute Égypte mentionné sur un bloc remployé dans le quartier el-Azhar au Caire), les nombreuses inscriptions de particuliers laissées dans les carrières et autres sites miniers (notamment au Ouadi Hammamat), les nécropoles dont le matériel ou la décoration des tombes signalent le nom du roi (tombe du nomarque Sarenpout Ier à Qoubbet el-Haoua), les forteresses nubiennes attribuées à la conquête de la région entamée dès la fin du règne d'Amenemhat Ier (telles Ikkour et Bouhen) et, enfin, les sites du Proche-Orient ayant livré des scarabées au nom de « Kheperkarê » (comme Gaza ou Megiddo).

Il importe dès lors de réduire ce recensement hétéroclite, en écartant d'emblée les contextes les plus suspects quant à leur identification comme site portant les vestiges de l'activité de Sésostris Ier. La bibliographie topographique initiée par B. Porter et R. Moss enregistre l'existence de scarabées et sceaux au nom de divers rois égyptiens, dont le deuxième pharaon de la 12ème dynastie[2], à Tell el-'Ajjoul (Gaza)[3], Tell el-Doueir (Lachich)[4], Tell Jazari (Gezer)[5], Tell el-Hosn (Beth-Shéan)[6] et Tell el-Moutesellim (Megiddo)[7]. Or il apparaît déjà sur l'unique échantillon de scarabées, scaraboïdes et autres plaquettes inscrites du British Museum référencés comme portant le nom de Sésostris Ier (essentiellement sous sa forme de Kheperkarê), que la plupart de ces objets[8] ne portent soit tout simplement pas le nom de Kheperkarê[9], soit ne sont pas antérieurs à la Deuxième période intermédiaire, l'un allant souvent de paire avec l'autre[10]. Par ailleurs il me paraît périlleux d'inférer de la seule présence sur un site d'un scarabée au nom du souverain, abstraction faite de la remarque qui précède, la comptabilisation de celui-ci dans un registre des localités ayant fait l'objet d'une activité royale. L'extrême mobilité à laquelle sont, *a priori*,

[1] Voir par exemple N. GRIMAL, *Histoire de l'Égypte ancienne*, Paris, 1988, p. 216 ; L. MANNICHE, *L'art égyptien*, Paris, 1994, p. 92 ; Cl. VANDERSLEYEN, *L'Égypte et la vallée du Nil 2. De la fin de l'Ancien Empire à la fin du Nouvel Empire*, Paris, 1995, p. 71.

[2] Voir également la liste qu'en donne R. GIVEON, « Royal Seals of the XIIth Dynasty from Western Asia », *RdE* 19 (1967), p. 32-33.

[3] PM VII, p. 371.

[4] PM VII, p. 372.

[5] PM VII, p. 375.

[6] PM VII, p. 379.

[7] PM VII, p. 381.

[8] Vingt-huit sur les trente-et-un scarabées examinés.

[9] Mais plutôt des associations de type *ḫpr-kꜣ* ou *ḫpr-Rꜥ*. Trois paraissent toutefois effectivement faire référence au nom de Sésostris Ier mais il reste délicat de les attribuer avec certitude à son règne (British Museum EA 3927, EA 40677 et EA 63996).

[10] Qu'il me soit permis de remercier Marcel Marée pour son accueil chaleureux au British Museum en septembre 2008 et son éclairage avisé à propos de ce matériel.

soumis ces objets en fait, me semble-t-il, des indicateurs topographiques de faible crédibilité[11]. C'est pour des raisons similaires que je n'aborderai pas dans les pages qui suivent les sites d'Ougarit[12] et de Qatna[13]. De manière générale, l'activité de Sésostris Ier dans le couloir syro-palestinien semble se limiter à des contacts commerciaux afin d'acquérir des éléments de constructions (tel le bois) ou entrant dans la composition d'objets précieux (métal et pierres précieuses). Il est sans doute symptomatique de lire dans la *Biographie de Sinouhé* que le souverain « (B71) (…) ira saisir les pays du Sud, (B72) il ne se préoccupera pas des pays étrangers du Nord. Il a été engendré pour frapper les Setetyou, (B73) pour piétiner Ceux-qui-traversent-les-sables. »[14].

Bien que les témoignages laissés par les membres des corps expéditionnaires envoyés en direction des carrières et gisements miniers des déserts oriental et occidental[15], voire à destination de Pount[16], fournissent quantité d'informations – même implicites – sur l'importance et le nombre des chantiers ouverts par Sésostris Ier en Égypte et les programmes statuaires qui y sont liés[17], ils ne seront pas non plus évoqués à l'occasion de ce chapitre. Une des principales difficultés rencontrées réside dans l'impossibilité qu'il y a de présenter un lien assuré entre l'exploitation ponctuelle et documentée d'un site minier (en ce compris les carrières de pierre) et les réalisations architecturales et statuaires connues du souverain[18]. Leur intérêt documentaire a par ailleurs été présenté dans la partie consacrée à l'établissement de la chronologie du règne de Sésostris Ier.

L'étude des tombes et monuments de particuliers se limitera aux références faites, le cas échéant, aux programmes de construction du souverain, notamment à l'occasion du projet de restauration du temple d'Osiris-Khentyimentiou à Abydos. La question de l'image du souverain donnée par ces monuments[19], qu'elle soit littéraire ou figurative, dépasse le propos de la présente étude. En effet, elle tient plus lieu d'une réflexion sur la perception par ces individus du discours produit au sein du Palais sur l'identité plastique et idéologique du roi. En ce sens, elle s'apparente à une étude de la réception du règne de la part des contemporains du pharaon et ouvre sur une perspective diachronique plus ample, celle de la persistance mémorielle du souverain dans l'histoire de l'État pharaonique, que je ne manquerai pas d'aborder dans le cadre de recherches ultérieures.

Il ne sera pas fait cas non plus des sites qui, bien qu'ayant livré des vestiges statuaires, n'ont en réalité de rapport avec la production sésostride que par l'usurpation de celle-ci et son déplacement à une époque plus récente (c'est le cas de Tanis, avec les statues **C 49 – C 51**), voire résulte de contingences historiques (notamment avec le buste de **C 49** délaissé à Alexandrie pendant trois-quarts de siècle après son transfert

[11] Voir déjà les conclusions similaires de W.A. WARD, *Egypt and the East Mediterranean World, 2200-1900 B.C. Studies in Egyptian Foreign Relations during the First Intermediate Period*, Beyrouth, 1971, p. 127-139.

[12] Perle en cornaline du Musée du Louvre AO 17358 découverte en 1935 par C.F.A. SCHAEFFER, « Les fondements pré- et protohistoriques de Syrie du Néolithique Ancien au Bronze Ancien », *Syria* 38 (1961), p. 228, fig. 2. Voir également le sceau de la collection B. Chabachoff publié par R. GIVEON, *loc. cit.*, p. 35-36, fig. 2.

[13] Voir le fragment de vase en pierre au nom de Ankh-mesout et Sésostris. A. ROCCATI, « Un frammento di pietra inciso con i nomi di Sesostri I scoperto a Qatna (Siria) », *Archaeogate* (2005), accessible via l'adresse suivante : http://www.archaeogate.org/egittologia/article/260/1/un-frammento-di-pietra-inciso-con-i-nomi-di-sesostri-i.html (page consultée le 18 novembre 2009).

[14] Voir l'édition récente de R. KOCH, *Die Erzählung des Sinuhe* (*BiAeg* 17), Bruxelles, 1990.

[15] Expéditions au Ouadi Hammamat, au Ouadi el-Houdi, au Ouadi Rahma, dans les carrières du Gebel el-Asr, de Hatnoub, prospection en Basse Nubie.

[16] Depuis le site côtier de Mersa Gaouasis.

[17] Notamment la mission du héraut Ameny en l'an 38, chargé de ramener du Ouadi Hammamat la matière première requise pour le façonnage de 150 statues et 60 sphinx.

[18] Cette impossibilité tient à plusieurs facteurs dont le plus important est probablement le caractère laconique des textes et inscriptions relevés sur les sites d'exploitation des ressources minéralogiques. Hormis la formule récurrente « Venue de X à cet endroit pour ramener la pierre Y à sa Majesté », il n'y a guère que l'inscription du héraut Ameny au Ouadi Hammamat qui, à ma connaissance, précise l'usage statuaire qui en sera fait. Mais là encore il est malaisé de statuer sur l'apparence finale des œuvres (pharaon, dieux, particuliers ?), leur taille et le lieu où elles ont vocation à demeurer. Quant aux données chronologiques fournies par cette documentation, j'ai signalé plus haut les limites de leur portée (voir Point 1.2.1.).

[19] Voir notamment la contribution de V. VASILJEVIC, « Der König im Privatgrab des Mittleren Reiches », *Imago Aegypti* 1 (2005), p. 132-144.

vers la cité méditerranéenne depuis Tanis par J.-J. Rifaud en 1826). De même, malgré leur insertion régulière dans les sites concernés par les activités de Sésostris I[er20], ni El-Kab ni Medinet el-Fayoum ne feront l'objet d'une entrée dans ce chapitre. Rien dans le descriptif que donne J.-Fr. Champollion de la statue en grès d'un « Sésostris » tenant un étendard à El-Kab[21] ne permet d'y reconnaître une œuvre du Moyen Empire plutôt qu'une statue ramesside. Par ailleurs, la planche publiée dans la *Description de l'Égypte* conforte l'idée d'une datation récente au vu de l'apparence typologique de l'œuvre[22]. La ville de Medinet el-Fayoum ne paraît, quant à elle, proposée comme provenance de la statue **C 18** que parce qu'elle constitue le chef lieu de la province du Fayoum alors qu'aucun argument ne vient étayer cette hypothèse.

Il ne reste en définitive qu'une petite vingtaine de sites ayant livré des vestiges architecturaux et/ou statuaires royaux du règne de Sésostris Ier et dont les contextes de découverte attestent approximativement de leur position *in situ*. En Égypte proprement dite, du sud vers le nord, il s'agit d'Éléphantine, Hiérakonpolis, Esna, Tôd, Ermant, Thèbes Ouest (Medinet Habou et Dra Abou el-Naga), Karnak, Coptos, Deir el-Ballas, Abydos, Abgig, Licht, Memphis, Héliopolis et Bubastis. Au Sinaï, Serabit el-Khadim et le Ouadi Kharig disposent de fragments significatifs. La Nubie est représentée par les implantations militaires et civiles de Kor, Bouhen, Aniba, Qouban et Ikkour. Pour ces dernières, les problématiques spécifiques à l'architecture des forteresses ne seront cependant pas développées.

Enfin, plusieurs sites mentionnés dans des documents du règne de Sésostris Ier ou dont l'occupation à l'époque sésostride est attestée par l'archéologie ne seront que brièvement abordés. La raison principale de ce traitement de « défaveur » correspond soit à une publication très partielle des monuments (Dendera[23] et el-Ataoula[24]), soit à une brève référence dans un texte égyptien qui ne délivre que trop peu d'informations pour identifier clairement le lieu, le bâtiment, l'ampleur de celui-ci, son apparence ou son mobilier. Les chantiers de construction évoqués dans les *Papyrus Reisner I et III* sont ainsi très probablement à localiser dans la région de This, bien que la nature exacte des édifices érigés demeure énigmatique[25]. Aussi, un temple à l'Horus de Nubie dans le 2ème nome de Haute Égypte, bien que renseigné sur un montant de porte (?) remployé à proximité de la mosquée el-Azhar au Caire, n'a pas encore été identifié comme tel à l'occasion de fouilles archéologiques[26].

[20] Voir en dernier lieu N. FAVRY, *Sésostris Ier et le début de la XIIe dynastie* (Les Grands Pharaons), Paris, 2009, p. 214.

[21] J.-Fr. CHAMPOLLION, *Monuments de l'Égypte et de la Nubie : Notices descriptives conformes aux manuscrits autographes rédigés sur les lieux*, Paris, 1844, I, p. 266, n° 5.

[22] *Description de l'Égypte, ou recueil des observations et des recherches qui ont été faites en Égypte pendant l'expédition de l'armée française, publié par les ordres de Sa Majesté l'Empereur*. Antiquités, planches. Tome premier, Paris, 1809, pl. 69, 5 et 7.

[23] S. CAUVILLE, A. GASSE, « Fouilles de Dendera. Premiers résultats », *BIFAO* 88 (1988), p. 30. Voir déjà Fr. DAUMAS, *Dendera et le temple d'Hathor. Notice sommaire* (RAPH 29), Le Caire, 1969, p. 3.

[24] G. DARESSY, « Notes et Remarques », *RecTrav* 16 (1894), p. 133 ; A.B. KAMAL, « Rapport sur la nécropole d'Arabe el-Borg », *ASAE* 3 (1902), p. 80.

[25] W.K. SIMPSON, *Papyrus Reisner I. The Records of a Building Project in the Reign of Sesostris I*, Boston, 1963 ; *Idem, Papyrus Reisner III. The Records of a Building Project in the Early Twelfth Dynasty*, Boston, 1969.

[26] G. DARESSY, « Inscriptions hiéroglyphiques trouvées dans le Caire », *ASAE* 4 (1903), p. 101-103 (I,4).

3.2. LES CONTEXTES PROPREMENT EGYPTIENS

3.2.1. Éléphantine

3.2.1.1. Le temple de Satet

Sur le site d'Éléphantine, les réalisations de Sésostris Ier connues se concentrent autour du temple de Satet, au sud de l'île. On lui doit une refondation complète du sanctuaire de la déesse moins d'un siècle après la reconstruction réalisée sous Séankhkarê Montouhotep III, tant pour le bâtiment cultuel proprement dit que pour l'espace clôturé par le mur d'enceinte qu'il concourt à réorganiser[27]. Si l'exhaussement du niveau de circulation dans ce secteur sacré est probablement dû, pour l'essentiel, à l'activité de ses prédécesseurs de la 11ème dynastie – en particulier à l'occasion des travaux de Nebhepetrê Montouhotep II – Sésostris Ier achève définitivement l'oblitération de la niche granitique utilisée depuis le début de l'Ancien Empire comme lieu de culte de Satet[28]. Le temple est érigé en blocs calcaires, à la fois pour le dallage reposant sur une préparation de sable fin et pour l'élévation des murs. Les vestiges au sol permettent, sans une trop grande difficulté, de restituer les grandes lignes du plan du temple sésostride[29]. Celles-ci sont complétées par l'agencement plausible des quelques 150 blocs calcaires retrouvés en remploi dans les fondations du temple ptolémaïque. Néanmoins, comme le soulignent W. Kaiser *et alii*, le repositionnement exact des reliefs et inscriptions dans l'espace du bâtiment est rendu complexe par trois facteurs non négligeables : d'une part la connaissance très limitée de la décoration du temple de la 11ème dynastie et de son éventuel impact sur celle de l'édifice de Sésostris Ier, d'autre part l'extrême fragmentation des vestiges préservés et la proportion très réduite que ceux-ci représentent par rapport au bâtiment originel. Enfin, les fouilleurs font remarquer que la construction des murs à l'aide de parements dissociés ne permet pas de restituer simultanément les deux pans d'un même mur, et d'ainsi doublement contrôler sa validité (chaque face est physiquement indépendante de l'autre)[30].

Le temple de Sésostris Ier fait 8,20 mètres de large en façade et près de 12,50 mètres de profondeur (de parement externe à parement externe) et est orienté vers le sud-est[31]. Plutôt que d'avoir été implantée sur l'axe du temple, l'entrée est décalée vers le nord. Un long couloir sert de vestibule au sanctuaire et donne accès à une salle hypostyle à deux piliers. Une porte aménagée au centre du mur occidental mène au saint-des-saints constitué d'une salle transversale donnant sur la *cella* (Pl. 61B).

Le mur de façade, du fait de la déportation de l'entrée à son extrémité nord, est libre pour accueillir une grande inscription de 32 colonnes, aujourd'hui très fragmentaire[32]. Le début du texte (col. 1-5) est

[27] Les travaux en l'honneur de Satet, Anouket et Khnoum d'Éléphantine sont mentionnés sur un montant de porte en quartzite mis au jour par G. Daressy dans le quartier de la mosquée el-Azhar. G. DARESSY, « Inscriptions hiéroglyphiques trouvées dans le Caire », *ASAE* 4 (1903), p. 101-103. Le texte précise qu'il s'agit d'un *ḥwt-nṯr m inr* pour Satet, Anouket et Khnoum Maître de la Cataracte (I,4), tandis que de la vaisselle cultuelle métallique est dédiée spécifiquement à Anouket (I,2).

[28] Pour un bref aperçu de la chronologie des occupations cultuelles à cet endroit, voir W. KAISER *et alii*, « Stadt und Tempel von Elephantine. Siebter Grabungsbericht », *MDAIK* 33 (1977), p. 64-67. Les vestiges de l'Ancien Empire ont été publiés par G. DREYER, *Elephantine VIII. Der Tempel der Satet. Die Funde der Frühzeit und des Alten Reiches* (*AV* 39), Mayence, 1986. Pour le temple de la 11ème dynastie, voir W. KAISER *et alii*, « Stadt und Tempel von Elephantine. 19./20. Grabungsbericht », *MDAIK* 49 (1993), p. 145-152 ; W. KAISER *et alii*, « Stadt und Tempel von Elephantine. 25./26./27. Grabungsbericht », *MDAIK* 55 (1999), p. 90-94.

[29] Voir déjà les premières projections planimétriques effectuées en 1975, et les comparer au tracé de 1988. W. KAISER *et alii*, « Stadt und Tempel von Elephantine. Fünfter Grabungsbericht », *MDAIK* 31 (1975), p. 48, Abb. 2 ; *Eidem*, « Stadt und Tempel von Elephantine. 15./16. Grabungsbericht », *MDAIK* 44 (1988), p. 153, Abb. 7.

[30] W. KAISER *et alii*, « 15./16. Grabungsbericht... », p. 152-154.

[31] L'étude complète des vestiges du temple de Sésostris Ier et de certains monuments connexes remontant au même souverain est en cours d'achèvement sous la direction de W. Kaiser et W. Schenkel.

[32] W. SCHENKEL, « Die Bauinschrift Sesostris'I. im Satet-Tempel von Elephantine », *MDAIK* 31 (1975), p. 109-125 ; W. HELCK, « Die Weihinschrift Sesostris'I. am Satet-Tempel von Elephantine », *MDAIK* 34 (1978), p. 69-78 ; W. SCHENKEL, « „Littérature et politique" – Fragestellung oder Antwort ? », dans E. BLUMENTHAL et J. ASSMANN (éd.), *Literatur und Politik im pharaonischen und ptolemäischen Ägypten. Voträge der Tagung zum Gedenken an Georges Posener, 5.-10. September 1996 in Leipzig* (BdE 127), Le Caire, 1999, p.

consacré à l'attention que le souverain a porté au sanctuaire et aux membres du clergé des déesses Anouket et Satet. Le maintien des offrandes royales, dont le souverain est le garant, assure la bonne marche de l'univers, la permanence de la création ainsi que l'entretien de sa propre mémoire : « (col. 5) (…) ainsi [demeure] mon serment, perdure [mon nom] dans [la bouche de la population]. »[33] (col. 4-5). S'ensuit un long panégyrique royal qui décrit le souverain comme l'incarnation du cosmos à l'origine des phénomènes terrestres et de la survie des Hommes :

> « (col. 7) […] c'est le ciel, c'est la terre, [c'est l'eau ?][…], c'est Rê qui brille chaque jour, c'est Chou (col. 8) qui soulève Nout, [c'est] Ha[py qui… c'est Ptah-Tat]enen, le Grand de la Montagne, qui engendre les dieux, qui a fait advenir les Êtres (col. 9) de ses membres, c'est la flamme [qui…] et son cœur qui est sage, qui est grand, veillant sur le (col. 10) souffle de vie […]. »[34]

Les colonnes qui suivent ce passage laudatif (col. 10-15) paraissent évoquer des expéditions militaires et des combats contre les Neuf Arcs (col. 14), et puis précisent : « (col. 16) (…) les Iountyou, il a vaincu ceux qui étaient dans […] conformément à ce que lui avait crié le dieu. » Il n'est pas impossible que ces colonnes appartiennent encore au panégyrique royal puisque l'*Enseignement loyaliste* qui s'y apparente comporte des passages sur la puissance physique et militaire du souverain ainsi qu'à propos de la subordination des populations étrangères[35]. La référence aux populations nubiennes (Iountyou) n'est pas nécessairement un indice historique quant à la composition du texte, et il est par exemple délicat selon moi, bien que séduisant, de coupler l'inscription du temple de Satet et l'expédition du souverain en l'an 18[36]. La mention spécifique des Nubiens dans un texte situé à la frontière avec la Basse Nubie pourrait s'expliquer par ce simple ancrage géographique et l'inclusion traditionnelle des Nubiens dans les listes des ennemis de l'Égypte, le contexte « colorant » l'inscription[37]. La séquence se termine par l'affirmation de la maîtrise universelle du souverain : « (col. 17) […] de Maât, vide de péché [… Maître] du ciel Khepri, qui noue les Deux Parts. »

La suite du texte est plus directement consacrée au temple de Satet, enregistrant notamment la perfection de son bâtiment et le dépassement des œuvres réalisées par les devanciers du souverain (col. 17-18). Les colonnes 19 à 28 (?) contiennent les bribes d'un texte assurant la légitimité de Sésostris Ier, son élection divine[38] et sa domination sur l'Égypte et les déserts avoisinants. L'inscription s'achève par la

68-74 ; E. HIRSCH, *Kultpolitik und Tempelbauprogramme der 12. Dynastie. Untersuchungen zu den Göttertempeln im Alten Ägypten* (*Achet* 3), Berlin, 2004, p. 187-189, (dok. 47a) ; *Eadem, Die Sakrale Legitimation Sesostris'I. Kontaktphänomene in königsideologischen Texten* (*Königtum, Staat und Gesellschaft früher Hochkulturen* 6), Wiesbaden, 2008, p. 233-235 (Text 3.).

[33] On retrouve cette idée dans le *Rouleau de Cuir de Berlin* (inv. 3029), I.16-20. Voir ci-après (Point 3.2.18.1.). Le séquençage du texte suit celui proposé par E. HIRSCH, *Kultpolitik…*, p. 187-189, et correspond au remontage des blocs sur le site d'Éléphantine. Cette reconstitution diffère sensiblement des premières versions proposées par W. Schenkel et W. Helck.

[34] Le texte n'est évidemment pas sans rappeler l'*Enseignement loyaliste* précisément composé durant la 12ème dynastie. Pour ce dernier, voir la présentation récente par Cl. OBSOMER, « Littérature et politique sous le règne de Sésostris Ier », *Égypte Afrique & Orient* 37 (2005), p. 41-44. Voir également l'édition de G. POSENER, *L'Enseignement loyaliste. Sagesse égyptienne du Moyen Empire*, Genève, 1976. Pour une discussion sur ce « portrait du roi », voir E. HIRSCH, *Sakrale Legitimation…*, p. 85-90.

[35] Notamment §4 « (1) Ce sont ses *baou* qui combattent pour lui, (2) celui qui découpe (?) […] respect pour lui. (…) (8) ses ennemis seront sous […], (9) [leurs] cadavres […]. »

[36] Suivant la mention « (col. 15) mon *ka* (l')honore au matin, (col. 16) lors de ma [ven]ue dans Éléphantine pour (?) […] les Neuf Arcs […]. »

[37] De manière générale, il me semble difficile de parvenir à un partage clair entre ce qui a trait aux spécificités topographiques de l'inscription (localisation géopolitique du bâtiment, divinités honorées et mentionnées, influant sur les « qualités » du souverain, …) et ce qui fait effectivement appel à des réalités historiques (sans pour autant en donner un récit véridique du point de vue de la critique historique). L'un n'excluant pas l'autre par ailleurs, les deux éléments pouvant s'alimenter réciproquement. La question se pose également à propos de l'inscription de Tôd. Voir ci-après (Point 3.2.5.2.) et ci-dessus (Point 1.1.2.). Par ailleurs, comme le rappelle D. Valbelle, si Satet est la protectrice de la première cataracte en tant que Maîtresse d'Éléphantine, elle est plus généralement considérée comme la gardienne de l'Égypte toute entière, lançant ses flèches sur les ennemis du pays. D. VALBELLE, *Satis et Anoukis* (*SDAIK* 8), Mayence, 1981, p. 97.

[38] « (col. 20) […] tous les dieux, (lorsque ?) sa Majesté apparaît en tant que Maître des Deux Moitiés, […] c'est (lorsqu'il) satisfait ces dieux (col. 21) […] aimé des Deux Maîtresses, engendré par la Grande de Magie […]. »

mention de la dotation royale permettant d'assurer pour l'éternité l'entretien journalier du culte (col. 28-31)[39].

Les éléments principaux du programme décoratif du temple de Satet peuvent être définis sur la base des blocs actuellement conservés (Pl. 61B). Cependant, malgré le remontage des fragments du temple sésostride *in situ* à partir de 1988-1989[40], les vestiges iconographiques et textuels de la décoration demeurent inédits et ne sont connus que par des descriptions plus ou moins précises[41]. La première salle à laquelle on accède par la porte d'entrée du sanctuaire se présente comme un long couloir est-ouest orné, sur son mur nord, d'une double scène de course royale rituelle exécutée pour l'une d'entre elles devant Meret et Iounmoutef et, sur son mur sud, d'une scène avec des bœufs puis une seconde représentant le souverain et la déesse Satet face à face. Le fond de ce couloir portait une figure du souverain debout, pénétrant dans la salle hypostyle (c'est-à-dire regardant vers la salle hypostyle). D'après E. Hirsch, il faut comprendre la thématique de cette pièce comme l'affirmation de la légitimité du souverain par le renouvellement de son pouvoir (les courses rituelles qu'elle relie à la symbolique de la fête-*sed*), par l'accomplissement du culte divin et par l'accueil que la déesse réserve au pharaon[42].

La salle hypostyle, qui s'apparente à une salle *ousekhet*, conserve les vestiges de scènes liées au culte de la déesse Satet et évoquant ses prérogatives divines sur le Nil. Ainsi, une procession de génies nilotiques décore le mur nord de la pièce, et semble émerger du saint-des-saints puisqu'elle est orientée de l'ouest vers l'est, du fond du sanctuaire vers l'entrée du temple. À l'extrémité occidentale de la paroi sud figure la célébration de l'inondation annuelle (*inj ḥ'pj*)[43]. Au centre de cette paroi, le roi se tient devant la déesse Satet assise et coiffée de la couronne blanche de Haute Égypte encadrée par deux cornes d'antilope. Le panneau qui précède cette scène illustre également le roi en présence de la déesse Satet, debout et en compagnie de Iounmoutef[44]. Enfin, une troisième scène avec une divinité fait l'angle entre la paroi sud et la paroi ouest de la salle hypostyle.

Une seconde inscription monumentale vient peut-être orner le montant gauche de la porte donnant accès au saint-des-saints. S'il ne fait pas de doute que les blocs qui en conservent les colonnes ne peuvent appartenir au même ensemble que ceux de la grande inscription de façade, la localisation précise de ce texte n'est cependant pas assurée. Le texte pourrait en effet provenir du long couloir d'entrée[45]. L'inscription détaille les biens présentés en offrande sur l'autel de la déesse, mais indique également l'état déplorable du sanctuaire dans lequel Sésostris Ier (?) dit l'avoir trouvé :

> « (col. 4) [...] le *Per-Our* tel un monticule de terre. Nul ne connaissait ses décors si ce n'est ce que l'on en disait [...] (col. 5.) [...] la chambre vénérable, comportant le dieu et érigée avec deux coudées de largeur, les débris entassés devant elle ont atteint les 20 coudées [...] (col. 6) [... popula]tion en train de la regarder telle (une chose) visible. Il n'y avait pas d'espace en elle pour le prêtre-*ouab*, il n'y avait pas de place en elle pour le prophète [...] (col. 7) [...] il n'y avait pas de porte, il n'y avait pas de vantaux pour sceller [...] »

Le décor de la *cella* n'est connu que par trois blocs illustrant l'accueil du souverain par diverses divinités, dont Nekhbet et Ouadjet (?) sur le mur est, un dieu masculin sur le mur nord et une divinité non identifiable sur la paroi sud. Deux tables d'offrandes de Sésostris Ier sont connues et réputées provenir

[39] Elle avait été initiée par la mention « (col. 1) [...] excellents sont mes monuments, continues sont mes offrandes [...]. »

[40] W. KAISER *et alii*, « Stadt und Tempel von Elephantine. 17./18. Grabungsbericht », *MDAIK* 46 (1990), p. 248.

[41] W. KAISER *et alii*, « 15./16. Grabungsbericht... », p. 155, Abb. 7 ; E. HIRSCH, *Kultpolitik und Tempelbauprogramme der 12. Dynastie. Untersuchungen zu den Göttertempeln im Alten Ägypten* (*Achet* 3), Berlin, 2004, p. 189-193, Dok. 47b-n.

[42] E. HIRSCH, *Kultpolitik...*, p. 30.

[43] Pour l'identification de cette scène, voir W. KAISER *et alii*, « Stadt und Tempel von Elephantine. 13./14. Grabungsbericht », *MDAIK* 43 (1986), p. 84-88. Voir également la contribution de E. Edel avec une première proposition de restitution : E. EDEL, « Der Tetrodon Fahaka als Bringer der Überschwemmung und sein Kult im Elephantengau », *MDAIK* 32 (1976), p. 35-43.

[44] L. HABACHI, « Building Activities of Sesostris I in the Area to the South of Thebes », *MDAIK* 31 (1975), p. 27-28, Taf 12a.

[45] Bloc SoNr2. W. KAISER *et alii*, « 15./16. Grabungsbericht... », p. 155, n. 65. Pour cette distinction des deux textes, voir W. KAISER *et alii*, « 13./14. Grabungsbericht... », p. 84-85. *Contra* W. HELCK, *ibidem*.

d'Assouan[46] et d'Éléphantine. La première, en granit rose, est actuellement conservée au Musée égyptien du Caire et porte les noms du roi, « aimé de Satet Maîtresse d'Éléphantine »[47]. La seconde a été signalée par L. Habachi dans les jardins du Musée d'Éléphantine. Seule la partie gauche de cette table d'offrandes est préservée, et arbore l'inscription « [… Le Fils de Rê Sé]sostris, l'Horus d'Or Ankh-mesout, le dieu parfait, le Maître de l'accomplissement du rituel, aimé de Satet, Maîtresse d'Éléphantine, doué de toute vie, comme Rê, éternellement. »[48] Les deux dédicaces laissent penser que ces pièces ont pu anciennement être placées dans le temple de Satet, peut-être même dans la *cella*. Toutefois, cela reste une hypothèse en l'absence de contexte de découverte prouvant un tel lien.

À l'extérieur du temple, sur la paroi nord de l'édifice, W. Kaiser *et alii* supposent l'existence de scènes en relief dans le creux illustrant des offrandes royales ou des scènes de purifications rituelles[49], peut-être en relation avec les infrastructures mises au jour dans l'angle nord-ouest du temenos (bassin et canalisation en calcaire)[50].

3.2.1.2. Le temenos et les constructions annexes

Le mur d'enceinte qui délimite l'espace sacré dédié au culte de Satet a été érigé en brique crue et atteint 310 cm de largeur à sa base (Pl. 61A). Si sa hauteur originelle n'est pas immédiatement évaluable, les fouilles du tronçon nord ont révélé une structure massive conservée sur près de 90 cm de haut[51]. Le temenos présentait une forme trapézoïdale, avec un tracé oriental plus long (48 mètres) que son pendant occidental (42 mètres). La profondeur du temenos est de 34 mètres. Le dégagement de l'angle nord-ouest en 1983 a livré un dépôt de fondation daté du règne de Sésostris I[er52]. Celui-ci était composé d'un assemblage traditionnel de briques crues comportant chacune en leur sein une tablette de fondation, un lot de récipients céramiques, des ossements de bovidé (crâne et os longs) et un squelette très fragmentaire appartenant à une oie du Nil[53]. Les plaquettes de fondation sont façonnées dans cinq matières différentes : fritte (faïence égyptienne), calcite, cuivre, argent et bois. La dédicace à Satet Maîtresse d'Éléphantine est identique dans les cinq cas, seul le nom du souverain connaît une alternance entre « Le Roi de Haute et Basse Égypte Kheperkarê » d'une part et « Le Fils de Rê Sésostris » d'autre part[54]. Le temple de la déesse est implanté dans la moitié nord du temenos, la partie sud étant amputée dans son tiers oriental par un vaste escalier en pierre conduisant au temple de Khnoum situé plus au sud et en surplomb[55].

Encaissée entre la base de l'escalier et le pan oriental du mur d'enceinte, une structure en brique crue et dallée de calcaire a été aménagée en une succession de niches placées côte à côte. C'est à cet endroit que W. Kaiser *et alii* suggèrent de replacer la triade **C 1** de Sésostris I[er56]. Elle aurait alors été visible depuis le parvis du temple de Satet. Si tel devait être le cas, il est probable que le socle **Fr 1** ait été lui aussi installé dans une de ces niches, sans doute celle-là même qui accueillait **C 1**. M. Seidel voyait plus volontiers la *cella* du temple de Satet comme lieu effectif pour disposer l'œuvre au sein du sanctuaire[57]. Néanmoins, elle

[46] Comme le souligne L. Habachi, il est probable que la table « d'Assouan » provienne plus spécifiquement de l'île d'Éléphantine. L. HABACHI, « Building Activities of Sesostris I in the Area to the South of Thebes », *MDAIK* 31 (1975), p. 28.

[47] Table d'offrandes CG 23003 (larg. : 68 cm ; prof. : 53 cm), mise au jour en 1904, probablement par Ch. Clermont-Ganneau et J. Clédat à l'occasion de leurs travaux dans la nécropole des béliers sacrés. A.B. KAMAL, *Tables d'offrandes* (CGC, n° 23001-23256) I-II, Le Caire, 1906-1909, p. 4-5, pl. III. Pour les fouilles de Ch. Clermont-Ganneau et J. Clédat, voir A.H. SAYCE, « Recent Discoveries in Egypt », *PSBA* 30 (1908), p. 72.

[48] L. HABACHI, *loc. cit.*, p. 28, fig. 1.

[49] W. KAISER *et alii*, « 15./16. Grabungsbericht… », p. 157.

[50] W. KAISER *et alii*, « 13./14. Grabungsbericht… », p. 78-84.

[51] W. KAISER *et alii*, « 13./14. Grabungsbericht… », p. 78.

[52] Fundkomplex 13901f. W. KAISER *et alii*, « 13./14. Grabungsbericht… », p. 110-113, Abb.14-15, Taf. 16a-c.

[53] Pour comparaison, voir les dépôts de fondation mis au jour à Abydos dans le temple d'Osiris-Khentyimetiou (Point 3.2.11.), et sous les angles de la pyramide du souverain à Licht Sud (avec des volatiles également) (Point 3.2.15.4.).

[54] Inventaire El. K3652 (fritte), El. K3653 (calcite), El. K3654 (cuivre), El. K3655 (argent), El. K3656 (bois).

[55] W. KAISER *et alii*, « Stadt und Tempel von Elephantine. 23./24. Grabungsbericht », *MDAIK* 53 (1997), p. 138-150, Taf. 18a.

[56] W. KAISER *et alii*, « 13./14. Grabungsbericht… », *MDAIK* 43 (1987), p. 79, n. 17, Abb. 1.

[57] M. SEIDEL, *Die königlichen Statuengruppen. Band I : Die Denkmäler vom Alten Reich bis zum Ende der 18. Dynastie* (HÄB 42), Hildesheim, 1996, p. 81.

aurait alors occupé tout l'espace disponible et aurait servi *de facto* de statue du culte puisqu'elle rend impossible l'installation d'un quelconque naos dans le saint-des-saints[58]. Partant, le roi aurait lui-même bénéficié, ne fût-ce qu'indirectement, d'un culte de type divin tandis qu'aucune divinisation de Sésostris Ier n'est attestée de son vivant. Dès lors, si l'on ne peut définitivement exclure la possibilité que **C 1** et **Fr 1** aient été installés dans le temple proprement dit – mais alors plutôt dans la salle hypostyle – il me paraît plus vraisemblable d'y voir une statue de plein air placée dans le temenos. La proposition de W. Kaiser *et alii* s'accorderait avec cette conclusion, même si elle ne peut pas être formellement démontrée. La statue **A 1**, quant à elle, ne peut se voir attribuer un emplacement précis dans le sanctuaire pour le moment.

Selon M. Seidel, si les niches dégagées par les fouilleurs au pied de l'escalier monumental ne peuvent avoir accueilli ni **C 1** ni **Fr 1**, il n'est cependant pas impossible d'y voir une structure servant en effet à conserver des statues, voire des groupes statuaires. L'auteur de proposer alors l'existence originelle de six niches, trois de part et d'autre d'un axe constitué par l'escalier, occupées par quatre triades et deux dyades. Ces deux dernières, toujours selon M. Seidel, peuvent être substituées au profit de deux stèles en granit rose conservées au British Museum de Londres[59] et au Musée égyptien du Caire[60]. Ce vaste programme statuaire mettrait à l'honneur le souverain entouré des principales divinités d'Éléphantine, à savoir Satet, Anouket et Khnoum[61]. Pourtant, force est de constater qu'aucun élément tangible ne vient supporter cette hypothèse, ni dans la restitution des six niches, ni dans leur occupation par des groupes statuaires par ailleurs inconnus. Rien n'interdit toutefois de placer dans les deux *loculi* dégagés les deux stèles mentionnées par M. Seidel, d'autant que l'on ne peut pas assurer que **C 1** et **Fr 1** s'y trouvaient effectivement[62].

L'environnement architectural permettrait d'expliquer le fait que les deux stèles présentent un dos sommairement dressé, signe que celui-ci n'était probablement pas censé être visible. En outre, la stèle du British Museum, évoquant Khnoum Maître de la Cataracte, serait dans ce cas de figure au pied de l'escalier menant au temple du dieu bélier depuis le sanctuaire de Satet, elle aussi représentée sur la stèle. Le texte de la stèle du British Museum fait écho au rôle de dispensateur de vie du souverain, en affirmant « (2) (…) le Fils de Rê qui fait vivre les *Rekhyt*, qui produit la nourriture, (3) qui fait advenir les aliments (…) », ce qui n'est pas sans rappeler le rôle divin de Khnoum Maître de la Cataracte. Aimé de Satet et d'Anouket, il a aussi « (4) (…) restauré/rendu efficace ses protections derrière le *Per-Our* (5) (…) » (*smnḫ zꜣw.f ḥꜣ Pr-Wr*). Il faut probablement y voir l'évocation de ses travaux sur le mur d'enceinte du sanctuaire de Satet, ainsi que la désignation du temple lui-même (*Per-Our*)[63]. La stèle du Musée égyptien du Caire, quant à elle, reprend la description de l'activité de bâtisseur de Sésostris Ier. « (3) Il a fait en tant que son monument pour sa mère Satet, Maîtresse du Double Pays, de bâtir Éléphantine comme une chose d'éternité, de (l')établir comme (une chose) d'immuabilité. Il a dressé ses stèles en granit, son nom étant dessus (…) ». Les lignes 5 et 6 de l'inscription définissent les « qualités » du souverain, tant vis-à-vis de sa population qu'il alimente, que par rapport aux ennemis (*btnw*) qu'il subjugue. La fin du texte précise la prédestination du pharaon :

> « (6) (…) Celui qui saisit le Double Pays en tant que proclamé juste, le Maître de douceur et à l'amour durable, (7) le fils de Rê qui l'a éduqué pour la royauté, qui lui a ordonné de (la) saisir

[58] C'est précisément la fonction que lui accorde M. Seidel : « Kultbildgruppe im Allerheiligsten ». M. SEIDEL, *ibidem*.

[59] British Museum EA 963. PM V, p. 242 ; *Hieroglyphic Texts from Egyptian Stelae, &c., in the British Museum*. Part IV, Londres, 1913, pl. 1 ; D. FRANKE, « Sesostris I., "König der beiden Länder" und Demiurg in Elephantine », dans P. DER MANUELIAN (éd.), *Studies in Honor of William Kelly Simpson*, Boston, 1996, p. 287-289 ; N. STRUDWICK, *Masterpieces of Ancient Egypt*, Londres, 2006, p. 76-77.

[60] Musée égyptien du Caire RT 19-4-22-1. PM V, p. 229 ; L. HABACHI, *loc. cit.*, p. 30-31, Fig. 3 ; D. FRANKE, *loc. cit.*, p. 275-295. On privilégiera le relevé de D. Franke, qui améliore sensiblement les lectures proposées par L. Habachi.

[61] M. SEIDEL, *op. cit.*, p. 81-83, Abb. 19-20.

[62] D. Franke n'exclut pas l'idée que les deux stèles aient pu être placées de part et d'autre de l'entrée du temple. D. FRANKE, *loc. cit.*, p. 289.

[63] Sur le nom *Per-Our* du temple de Satet, voir notamment la seconde inscription de Sésostris Ier (col. 4) : « […] le *Per-Our* tel un monticule de terre. », et pour les règnes de Thoutmosis III et Amenhotep III, la documentation rassemblée par D. VALBELLE, *op. cit.*, doc. 118b, 139.

dans l'œuf, (8) le dieu parfait, Sésostris, aimé de Satet Maîtresse d'Éléphantine, doué de vie, stabilité et pouvoir éternellement. »

D'après D. Franke, la paléographie des signes hiéroglyphiques et la phraséologie dateraient la rédaction des textes au plus tôt de la fin de la deuxième décennie du règne de Sésostris Ier, probablement autour des années 17-18 ou après[64]. Les deux stèles seraient alors sensiblement contemporaines de l'expédition vers la Haute Nubie de l'an 18 au cours de laquelle Sésostris Ier séjourna dans la région de la première cataracte. Est-ce à dire que le temple et les pièces **C 1** et **Fr 1** datent de cette période ? La proposition est séduisante, mais rien n'est moins sûr. Elle s'accorderait cependant avec le propos de la petite inscription biographique de Sarenpout Ier : « (5) (Il) dit : "Lorsque sa Majesté s'en alla pour abattre K(6)as la vile, sa Majesté fit que (7) l'on m'apporte du bœuf cru. Quant à toutes les choses réalisées (8) dans Éléphantine, sa Majesté fit que (9) l'on m'apporte un bœuf – un flanc ou un postérieur – (10), et un plateau rempli de toutes sortes de bonnes choses en plus de cinq oies crues." »[65]

Une troisième stèle, actuellement conservée au Kulturhistorika Museet de Lund[66], appartient sans doute à cet ensemble[67]. Au centre du panneau cintré figure le roi coiffé de la couronne rouge de Basse Égypte surmontée de deux hautes plumes. Le dieu Khnoum, Maître de la Cataracte, lui fait face et porte au nez du souverain le signe *ankh*. Dans le dos du pharaon se tient un dieu hiéracocéphale, probablement Montou.

Malgré son rôle prépondérant au Nouvel Empire, Khnoum n'est que peu mentionné sur les vestiges de Sésostris Ier. L'existence d'un temple consacré à son culte sur l'île d'Éléphantine n'est cependant pas remise en cause, et plusieurs blocs inscrits au nom du deuxième souverain de la 12ème dynastie attestent de sa présence sur le site[68]. D'après le style iconographique des rares reliefs, l'érection d'une chapelle en l'honneur de Khnoum serait cependant postérieure aux premières réalisations architecturales du roi dans le temple de Satet[69].

Un dernier monument a été commandité par Sésostris Ier. Il s'agit d'une chapelle reposoir de barque en calcaire d'un type semblable à celui de la chapelle mise au jour dans les fondations du IXe pylône de Karnak[70]. Une scène importante se trouve dans la moitié orientale de la paroi sud. Le roi y est figuré assis sur un trône, en face d'une déesse (Satet ?) également assise. Ils se tiennent par les épaules et leurs jambes se croisent dans une savante mise en image. Le roi porte une perruque ronde ceinte d'un bandeau sur le front autour duquel s'enroulent deux *uraeus*. Un large collier *ousekh* perlé à cinq rangs, des bracelets et un

[64] D. FRANKE, *loc. cit.*, p. 278-279, n. c, 289-290.

[65] (*Urk.* VII, 5,16-21). Comme le souligne Cl. Obsomer, on ne peut s'empêcher de penser que ce pourquoi Sarenpout Ier est remercié a trait à l'entretien des cultes de Satet, Anouket et Khnoum, voire celui de Heqaib, à Éléphantine, et donc potentiellement à la construction du sanctuaire de Satet. Cl. OBSOMER, *Sésostris Ier. Etude chronologique et historique du règne* (Connaissance de l'Égypte ancienne 5), Bruxelles, 1995, p. 317. Voir déjà D. FRANKE, *Das Heiligtum des Heqaib auf Elephantine : Geschichte eines Provinzheiligtums im Mittleren Reich* (*SAGA* 9), Heidelberg, 1994, p. 210-214.

[66] KM 32.165. B.J. PETERSON, « Ein Denkmalfragment aus dem Mittleren Reiche », *AfO* 22 (1968/1969), p. 63-64.

[67] B.J. Peterson privilégie le règne de Sésostris III, écartant celui de Sésostris Ier sur la base d'un argument stylistique. B.J. PETERSON, *loc. cit.*, p. 64. Pourtant, la figure du souverain et celle du dieu hiéracocéphale correspondent à leurs pendants de la stèle de Bouhen (Museo Egizio de Florence 2540), et le dieu Khnoum n'est guère différent de la divinité de la stèle du British Museum (EA 963). La proposition de D. Franke me semble dès lors préférable à celle de B.J. Peterson. D. FRANKE, *op. cit.*, p. 50. La ville-forteresse de Bouhen pourrait également être le lieu de provenance de la stèle de Lund d'après D. Franke, mais la primauté de Khnoum invite selon moi à privilégier le site d'Éléphantine. *Contra* D. FRANKE, *ibidem.*

[68] D. RAUE *et alii*, *Report on the 38th season of excavation and restoration on the Island of Elephantine*, 2009, p. 9-12, pl. V-VI. Les premiers rapports de fouilles étaient plus circonspects quant à l'existence d'un temple remontant au règne de Sésostris Ier. Voir W. KAISER *et alii*, « 23./24. Grabungsbericht », p. 159-161 ; W. KAISER *et alii*, « 25./26./27. Grabungsbericht… », p. 108-110.

[69] W. KAISER *et alii*, « 15./16. Grabungsbericht… », p. 157.

[70] W. KAISER *et alii*, « 15./16. Grabungsbericht… », p. 157. Pour la chapelle de Karnak, voir ci-après (Point 3.2.8.3.)

3.2.2. Nome apollinopolite

Un montant de porte en quartzite réutilisé dans la ville médiévale du Caire conserve la mention « (I,4) d'ériger un temple divin (*ḥwt nṯr*) à l'Horus de Nubie dans le nome apollinopolite »[72]. Le libellé est si laconique qu'il est impossible de se faire la moindre idée de l'apparence ou de l'ampleur de ce monument, ni même de sa localisation exacte au sein du 2ème nome de Haute Égypte, bien que la ville moderne d'Edfou – qui abrite précisément un culte à Horus – puisse être considérée comme une candidate sérieuse[73].

3.2.3. Hiérakonpolis

L'antique cité de Nekhen conserve plusieurs vestiges de l'activité de Sésostris Ier, principalement consacrée au dieu Horus de Hiérakonpolis à en juger par les dédicaces qu'ils portent. Deux blocs furent mis au jour en 1898 par J.E. Quibell et F.W. Green qui n'en donnent qu'une brève description : « A reworked lintel, found high above the main deposit of archaic objects, and another sandstone block bearing a cartouche, came from Usertesen I. »[74] Il n'est pas impossible que le linteau mentionné par J.E. Quibell et F.W. Green soit celui catalogué par M.A. Murray en 1900 dans les collections des National Museums Scotland d'Edimbourg[75]. Cette pièce est au nom du « Maître du Double Pays, le Roi de Haute et Basse Égypte Kheperkarê, aimé d'Horus de Hiérakonpolis, doué de vie ». La largeur du linteau (241 cm) est sensiblement comparable à celle du linteau de Tôd (280 cm)[76] ce qui amène à penser que les dimensions de la porte dont il provient étaient d'environ 352 cm de hauteur avec un passage de 258 cm par 116 cm (86% des blocs de Tôd). Son emplacement dans le temple d'Horus sous le règne de Sésostris Ier est inconnu. E. Hirsch signale l'existence d'un bloc au nom du « Roi de Haute et Basse Égypte Kheperkarê, aimé d'Horus de Hiérakonpolis » dans les collections du Musée des Beaux-Arts de Budapest[77]. Une table d'offrandes en granit provenant du Kom el Ahmar est dédiée par le souverain à Horus de Hiérakonpolis[78]. Si ces quelques fragments attestent de travaux menés à Nekhen sous le règne

[71] W. Kaiser *et alii*, « 15./16. Grabungsbericht… », p. 156, Taf. 52, avec une discussion du titre de *ḫntyt ḥwt-bjtj ḥwt niwt[s]* porté par la déesse et ses relations avec Neith de Saïs. Pour la liste des blocs composant cette chapelle reposoir, voir E. Hirsch, *Kultpolitik…*, p. 194-196, Dok. 53a-e.

[72] G. Daressy, « Inscriptions hiéroglyphiques trouvées dans le Caire », *ASAE* 4 (1903), p. 101-103.

[73] D'autant plus qu'un grand bâtiment administratif de la seconde moitié de la 12ème dynastie est mis au jour depuis 2005 sur le site de Tell Edfou. Voir les rapports de fouilles de la mission, notamment N. Moeller, « Tell Edfu 2005. Excavations in the capital of the 2nd Upper Egyptian nome », 2006, p. 4-5 ; *Eadem*, « The 2009 Season at Tell Edfu, Egypt. Latest discoveries », *The Oriental Institute News and Notes*, 206 (2010), p. 7.

[74] J.E. Quibell, F.W. Green, *Hierakonpolis*, II (*BSAE-ERA* memoir 5), Londres, 1902, p. 53.

[75] M.A. Murray, *Catalogue of the Egyptian Antiquities int the National Museum of Antiquities Edinburgh*, Edimbourg, 1900, p. 52 (n° 990), p. 63 (inscription LXVIII). Le linteau fait 63,5 cm de haut pour 241,3 cm de long. Le numéro d'inventaire 1956.349 est donné par E. Hirsch, *Kultpolitik und Tempelbauprogramme der 12. Dynastie. Untersuchungen zu den Göttertempeln im Alten Ägypten* (*Achet* 3), Berlin, 2004, p. 199, Dok. 60.

[76] Pour les vestiges du temple de Montou à Tôd, voir ci-après (Point 3.2.5.)

[77] Inv. 51.2155. Calcaire, haut. : 59,5 cm ; larg. : 20,5 cm. E. Hirsch, *Kultpolitik…*, p. 36, n. 10. Sa provenance est inconnue. La pièce appartenait précédemment aux collections du Musée National Hongrois de Budapest dont le transfert vers le Musée des Beaux-Arts a eu lieu en 1934, indiquant que la pièce se trouvait déjà en Hongrie avant cette date. Les archives liées aux acquisitions antérieures à ce transfert demeurent difficiles à manipuler en l'absence de digitalisation des notices et aucune information sur le linteau n'est actuellement disponible en l'état actuel du dépouillement de ces archives (dépouillement remontant au plus tôt à l'année 1850). Je remercie ici K. Kothay du Musée des Beaux-Arts de Budapest pour m'avoir fourni ces renseignements.

[78] A.B. Kamal, *Tables d'offrandes* (CGC, n° 23001-23256) 1-2, Le Caire, 1906-1909, p. 9, pl. V (CG 23010).

de Sésostris Ier, l'ampleur de ceux-ci ne peut être déterminée, pas plus que les sanctuaires concernés. L'attention réservée à la divinité tutélaire de la ville de Nekhen est peut-être due à l'origine familiale d'Amenemhat Ier si l'on en croit la *Prophétie de Neferty* : « (XIIIa) Ce sera un roi qui viendra du sud, son nom (sera) Ameny, proclamé juste. (XIIIb) Ce sera le fils d'une femme de *Ta-Sety*, ce sera un enfant de la Résidence de Nekhen. »[79]

3.2.4. Esna

Seuls quelques blocs épars, dépourvus de contexte archéologique pharaonique, constituent les ultimes vestiges des réalisations de Sésostris Ier sur le site consacré aux dieux Khnoum et Sobek à Esna[80]. Le fragment de paroi en calcaire mis au jour par L. Habachi en 1957-1958 aux abords du vestibule du temple porte le nom d'un Sésostris « which judging by his perfect workmanship must be of the first king of this name »[81]. Seul un fragment signalé par M. el-Saghir est inscrit explicitement au nom de Kheperkarê, et augmenté d'une partie de visage du souverain coiffé de la couronne rouge de Basse Égypte[82]. Les quatre autres fragments signalés par l'auteur sont rapprochés de celui-ci sur la base de la mise en place des reliefs et de leur réalisation plastique[83]. Le décor est désormais si fragmentaire qu'il ne peut pas être raisonnablement restitué, pas plus que l'ampleur des travaux consentis par le souverain. Le dieu Khnoum d'Esna (*nb Snʒt*) est mentionné sur la stèle frontière découverte à Karnak en 1949 par H. Chevrier[84] et qui devait servir, comme l'indique le texte qu'elle arbore, de stèle frontière au nord-ouest du nôme de Nekhen/Hiérakonpolis[85].

3.2.5. Tôd

3.2.5.1. Le temple de Montou

L'activité de Sésostris Ier dans le temple du dieu Montou à Tôd est attestée par de nombreux vestiges appartenant tant au bâtiment proprement dit qu'au matériel cultuel. Les fouilles réalisées par F. Bisson de la Roque entre 1934 et 1936 ont fourni l'essentiel des données relatives à l'édifice reconstruit par le deuxième souverain de la 12ème dynastie en lieu et place du sanctuaire du début du Moyen Empire aménagé sous les règnes de Nebhepetrê Montouhotep II, de Séankhkarê Montouhotep III et d'Amenemhat I[er86]. Cependant, l'interprétation de ces informations récoltées par le fouilleur a donné lieu à deux restitutions planimétriques de l'état sésostride très sensiblement différentes. D'une part celle de F. Bisson de la Roque lui-même, qui dressait un plan du sanctuaire du Moyen Empire qui correspond à une structuration architecturale proche des temples de l'époque ptolémaïque avec une chapelle reposoir de

[79] Voir l'édition de W. HELCK, *Die Prophezeiung des Nfr.tj*, Wiesbaden, 1970.

[80] Sur les différentes occupations du site, voir la synthèse proposée par S. SAUNERON, *Esna I : Quatre campagnes à Esna*, Le Caire, 1959, p. 13-39. Voir également les fouilles de la nécropole publiées par D. DOWNES, *The Excavations at Esna. 1905-1906*, Warminster, 1974 (notamment p. 59 à propos de deux amulettes en coquille d'huître perlière au nom de Sésostris et Kheperkarê).

[81] L. HABACHI, « Building Activities of Sesostris I in the Area to the South of Thebes », *MDAIK* 31 (1975), p. 31.

[82] M. EL-SAGHIR, « New Monuments of Sesostris I in Esna », *ASAE* 74 (1999), p. 159, pl. II.

[83] M. EL-SAGHIR, *loc. cit.*, p. 159-162, pl. III-VI.

[84] Musée égyptien du Caire JE 88802. H. CHEVRIER, « Rapport sur les travaux de Karnak, 1948-1949 », *ASAE* 49 (1949), p. 258. Pour cette identification de la ville d'Esna, voir Ch.F. NIMS, « Another Geographical List from Medinet Habu », *JEA* 38 (1952), p. 40. Une seconde stèle, également conservée au Musée égyptien du Caire RT 10-4-22-7, mentionne quant à elle la déesse Hathor de Gebelein et Sobek de Ioumeterou et devait, selon L. Habachi, marquer la frontière entre les 3ème et 4ème nomes de Haute Égypte. L. HABACHI, « Building Activities of Sesostris I in the Area to the South of Thebes », *MDAIK* 31 (1975), p. 33-36, fig. 4, Taf. 14b (la publication a interverti les illustrations des figures 4 et 5).

[85] L. HABACHI, *loc.cit.*, p. 33-36, fig. 5, Taf. 14a.

[86] F. BISSON DE LA ROQUE, *Tôd (1934 à 1936)* (FIFAO 17), Le Caire, 1937, p. 6-16, 106-113 (Sésostris Ier), p. 25-26, 62-106 (11ème et début 12ème dynastie).

barque ceinte de neuf chapelles latérales, le tout précédé par une « salle large » à quatre piliers[87] (Pl. 62A). D'autre part, un plan proposé par D. Arnold reposant sur une cour murée à ciel ouvert, comportant deux « obélisques », et donnant accès à une salle hypostyle puis, dans l'axe, à une *cella* tripartite[88] (Pl. 62C). Dans son ouvrage récent consacré aux programmes architecturaux religieux des pharaons de la 12ème dynastie, E. Hirsch n'a pas tranché cette question[89]. Il me semble cependant possible d'avancer sur ce problème bien que certains points ne puissent, en l'état, pas encore trouver de réponse satisfaisante.

À Du sanctuaire sésostride, il ne subsiste plus à l'heure actuelle que trois tronçons de mur en calcaire intégrés dans le pronaos en grès de Ptolémée VIII Évergète II, et plus précisément dans le mur oriental de la salle des déesses et du second vestibule[90]. Sous Sésostris Ier, ce mur constituait, selon toute vraisemblance, le mur de façade du temple[91], orienté vers l'ouest. Une porte aménagée au centre de ce mur, établie sur l'axe du temple, permettait de pénétrer dans l'édifice. Les deux portes latérales nord et sud sont des adjonctions postérieures, et correspondent aux remaniements du sanctuaire imposés par Ptolémée VIII[92]. Le tronçon méridional en calcaire est bâti en grand appareil sur cinq assises, mais chacune d'entre elles présente une hauteur variable. Sa partie aujourd'hui visible dans le mur ptolémaïque s'étend sur 3,73 mètres de haut par 7,50 mètres de large[93].

À l'arrière du mur de façade, le temple était construit sur une vaste plate-forme de 19,35 m (nord-sud) par 26,20 m (ouest-est)[94] constituée de blocs de calcaire et de grès dont certains proviennent du sanctuaire de la 11ème dynastie. D'après les clichés publiés par F. Bisson de la Roque, ce socle – qui atteignait une épaisseur maximale de 1,50 mètre – comportait pas moins de 5 assises horizontales, très inégalement préservées puisque par endroits la dalle était percée jusqu'au sable de fondation (essentiellement au nord de l'axe du temple)[95]. La surface de plusieurs blocs – appartenant à des assises différentes – comporte des tracés que le fouilleur a interprétés comme les vestiges d'alignements de murs ou d'éléments appartenant à l'élévation de l'édifice[96] (Pl. 62B). La disposition de ces tracés correspond globalement aux tranchées de fondation relevées sous la plate-forme, ce qui indiquerait la correspondance entre le projet de construction d'une part (matérialisé par les fondations) et l'exécution effective de ce projet d'autre part (les tracés sur les

[87] F. BISSON DE LA ROQUE, *op. cit.*, p. 6-16, fig. 6., pl. I-II.

[88] D. ARNOLD, « Bemerkungen zu den frühen Tempeln von El-Tôd », *MDAIK* 31 (1975), p. 184-186, Abb. 4.

[89] E. HIRSCH, *Kultpolitik und Tempelbauprogramme der 12. Dynastie. Untersuchungen zu den Göttertempeln im Alten Ägypten (Achet* 3), Berlin, 2004, p. 37-41, dok. 71-86.

[90] Pour leur localisation, voir F. BISSON DE LA ROQUE, *op. cit.*, pl. I-III ; également Chr. THIERS, *Tôd. Les inscriptions du temple ptolémaïque et romain II. Texte et scènes nos 173-329 (FIFAO* 18/2), Le Caire, 2003 (carnet détaché de position des scènes).

[91] Essentiellement à cause de la très longue inscription de dédicace sous forme de « Königsnovelle » (face externe du mur) et en raison des scènes de fondation du temple par le souverain (face interne du mur). Pour ces éléments et la bibliographie afférente, voir ci-après (Point 3.2.5.2.). Pour une autre interprétation, peu convaincante à vrai dire, des vestiges sésostrides à Tôd, voir la suggestion récente de Fr. LARCHE, « A Reconstruction of Senwosret I's Portico and of Some Structures of Amenhotep I at Karnak », dans P.J. BRAND, L. COOPER, *Causing His Name To Live. Studies in Egyptian Epigraphy and History in Memory of William J. Murnane* (Culture and History of the Ancient Near-East), Leiden-Boston, 2009, p. 170-173 (Addendum).

[92] Cette porte centrale (la troisième porte d'axe du sanctuaire ptolémaïque), bien que portant un décor tardif probablement contemporain de sa réfection en grès, préexistait à cet endroit au Moyen Empire si l'on en croit la présence d'un bloc calcaire dans la troisième assise du montant sud de la porte, au cœur de la porte en grès. Voir J. VERCOUTTER, « Tôd (1946-1949). Rapport succinct des fouilles », *BIFAO* 50 (1952), p. 85. Bien que D. Arnold fasse remonter les trois portes de façade au projet de Sésostris Ier (D. ARNOLD, *ibidem*), le relevé de la grande inscription de façade exécuté par Chr. Barbotin et J.J. Clère indique à l'évidence que la porte méridionale a été percée après la réalisation du texte en relief dans le creux et ne peut donc en être contemporaine. Chr. BARBOTIN, J.J. CLÈRE, *loc. cit.*, p. 2-3.

[93] Chr. BARBOTIN, J.J. CLÈRE, *loc. cit.*, p. 2-3.

[94] Mesures fournies par D. ARNOLD, *loc. cit.*, p. 184 (37 coudées par 50) ; F. Bisson de la Roque parle, quant à lui, d'un rectangle de 25,7 mètres par 20 mètres (*op. cit.*, p. 8, 16).

[95] F. BISSON DE LA ROQUE, *op. cit.*, pl. I, XIII-XIV. Le dégagement de cette couche sableuse a livré, à hauteur de l'axe central et à 15 mètres à l'est de la façade, une statuette en calcaire (T.1994, ht. : 6 cm ; larg. : 4 cm ; long. : 11 cm) représentant un bovidé couché qui semble avoir été originellement dorée. Elle est actuellement conservée au Musée égyptien du Caire JE 66341. F. BISSON DE LA ROQUE, *op. cit.*, p. 106, pl. XXIX.

[96] F. BISSON DE LA ROQUE, *op. cit.*, p. 7, pl. I. D'après le nivellement réalisé par l'égyptologue français, ces marques reposent sur des blocs qui sont tous situés sous le niveau de référence du temple ptolémaïque, le tracé le plus haut correspondant à l'altitude - 0,37m, soit l'épaisseur exacte du rehaussement du sol lors des réfections entamées sous Ptolémée VIII (zéro sur le seuil de la troisième porte axiale ptolémaïque, celle qui est percée au centre du mur de Sésostris Ier).

blocs de la plate-forme). L'aménagement du soubassement du temple a en effet été réalisé dans la couche limoneuse et se caractérise par le creusement d'un vaste rectangle (6,40 mètres nord-sud par 7,80 mètres ouest-est) dans l'axe du temple, et de deux fosses quadrangulaires (2,10 mètres de côté) à l'arrière de la façade et réparties de part et d'autre de l'axe central. Trois tranchées sécantes à 90° complètent ce dispositif, distinguant le secteur des deux fosses quadrangulaires (ouest) de celui du vaste rectangle (est). Des briques posées sur le sol de limon servent de jauges altimétriques pour l'implantation de la plate-forme. Une pierre calcaire enfoncée dans le limon et située à l'exact centre de l'édifice porte une ligne incisée matérialisant l'orientation du temple[97].

Cependant, seule l'implantation des tranchées de fondation est susceptible de ne pas avoir subi de modifications à la différence des blocs constituant la plate-forme, de sorte que les marques observées par F. Bisson de la Roque et interprétées comme des tracés de pose peuvent en réalité appartenir à plusieurs états de l'aménagement interne du sanctuaire. En outre, la disposition de ces tracés sur des assises différentes impliquerait que les murs soient érigés à partir de niveaux différents, ce qui est *a priori* contraire à la fonction de régulation altimétrique de la plate-forme. Dès lors, il conviendrait de ne conserver que les tranchées de fondation comme élément indicateur de l'agencement des pièces du temple au Moyen Empire[98].

Par ailleurs, non contents de servir à délimiter des espaces architecturaux (taille et localisation), on peut se demander si ces aménagements techniques, et en particulier leurs spécificités (profondeur relative des creusements) ne permet pas également de définir l'apparence de ces espaces. En effet, l'inégale répartition des tranchées sur l'aire couverte par la plate-forme attribuée à Sésostris Ier ne peut pas, selon moi, s'expliquer par une éventuelle faute d'inattention lors de leur dégagement[99]. Cette différence sectorielle de préparation du sol en vue d'ériger le temple de Montou pourrait dès lors se comprendre comme une nécessité architectonique d'assurer – mieux – la stabilité de certaines parties du bâtiment, en particulier l'éventuel bloc des chapelles cultuelles, une salle hypostyle voire les hauts murs qui les cernent[100]. Le premier espace dessiné au sol par les tranchées de fondation est une vaste aire de 9,50 mètres (nord-sud) par au moins 7,15 mètres (ouest-est)[101] et qui comporte en son centre deux fosses importantes de 2,10 mètres de côté (Pl. 62B). F. Bisson de la Roque y avait vu, à juste titre, les vestiges d'une salle hypostyle, mais la restitution de son plan s'accorde mal avec les tranchées de fondations effectivement relevées[102]. Le

[97] F. Bisson de la Roque, *op. cit.*, pl. II.

[98] Chr. Thiers me signalait cependant qu'*a priori* rien n'interdit de voir dans ces tranchées de fondation les aménagements ptolémaïques remployant ensuite les blocs en grès et en calcaire du Moyen Empire dans une plateforme à la base d'un nouveau sanctuaire. Rien ne date spécifiquement ces structures profondes du début de la 12ème dynastie si ce n'est, justement leur profondeur. Chr. Thiers, com. pers., 20 septembre 2010. Malgré cette éventualité, seuls des blocs appartenant aux règnes précédant immédiatement celui de Sésostris Ier ont été découverts dans la plateforme : blocs de Nebhepetrê Montouhotep II, Séankhkarê Montouhotep III et Amenemhat Ier. G. Pierrat-Bonnefois, « L'histoire du temple de Tôd : quelques réponses de l'archéologie », *Kyphi* 2 (1999), p. 64, fig. 5. Les blocs de Sésostris Ier proviennent quant à eux des remaniements imposés par l'implantation d'une église copte dans la partie orientale de la plateforme et ne peuvent donc être considérés comme remployés dans la plateforme elle-même au moment de la reconstruction du naos de Montou (voir ci-dessous pour les éléments de porte en granit).

[99] Les tranchées de fondation sont nettement visibles sur les clichés de fouilles publiés par F. Bisson de la Roque, et leur profondeur (entre 10 et 45 cm par rapport au sol environnant) rend peu plausible une omission de la part de l'égyptologue français. F. Bisson de la Roque, *op. cit.*, pl. II, XII, XIV2. Il faudrait donc en conclure que les tranchées mises au jour par F. Bisson de la Roque correspondent, à peu de chose près, à la totalité de celles qui ont été aménagées lors de la construction du temple de Tôd.

[100] Voir à cet égard la préparation du soubassement des colonnades du Trésor de Thoutmosis Ier à Karnak, les fondations étant plus creusées sous les colonnes que sous le dallage avoisinant. D. Arnold, *Building in Egypt. Pharaonic Stone Masonry*, Oxford, 1991, p. 147, fig. 4.68-4.69.

[101] F. Bisson de la Roque, *op. cit.*, p. 14, pl. II. L'imprécision du retour ouest-est est due aux limites de la fouille du côté occidental afin de ne pas fragiliser le mur de fond du pronaos ptolémaïque.

[102] Si la première salle est dotée d'une largeur identique à celle de la façade afin qu'aucune partie de son décor pariétal interne ne soit caché par un éventuel mur de refend comme le fait remarquer F. Bisson de la Roque (*op. cit.*, p. 15), l'argumentation de l'auteur quant à l'existence d'une salle à quatre piliers alignés est moins évidente, en particulier parce que l'égyptologue français considère les tranchées de fondation à la fois pour ce qu'elles sont (des éléments de la statique du bâtiment) et pour des repères d'entrecolonnement (des éléments organisationnels, alors que cette fonction est par ailleurs assurée par les briques et la pierre calcaire placées sur la préparation de sol). F. Bisson de la Roque, *ibidem*. À ce titre, la pièce hypostyle en « T » inversé suggérée

grand rectangle de fondation (6,40 mètres nord-sud par 7,80 mètres ouest-est) situé dans l'axe du temple, et dont la limite occidentale correspond approximativement au centre de l'édifice, pourrait avoir été la base de la salle hypostyle *wsḫt* attestée par les inscriptions lues sur deux fûts de colonnes en granit rose (Tôd 1073 et 510)[103], en lieu et place de la chapelle reposoir de barque restituée par F. Bisson de la Roque[104]. D'après D. Arnold, ce secteur aurait accueilli le bloc des chapelles cultuelles précédé d'une salle hypostyle[105], suivant un agencement proche de celui observé dans le temple du Moyen Empire à Ezbet Rouchdi[106]. Cette hypothèse est sans doute la plus plausible, bien qu'elle nécessiterait d'une part des éléments de comparaison supplémentaires et, d'autre part, une vérification sur place mais qui s'avèrera pour le moins difficile suite au démantèlement de la plate-forme lors des fouilles de F. Bisson de la Roque. Pour le reste, il est difficile de statuer sur le découpage de l'espace autour de cette zone et de déterminer l'emplacement du naos de Montou et de sa parèdre Tjanenet.

Le saint-des-saints, quel que soit son emplacement précis, comportait très certainement la table d'offrandes trouvée en 1882 par G. Maspero dans la maison du cheikh de Tôd. Elle est dédiée par Sésostris Ier à Montou Maître-de-Tôd et à Montou Maître-de-Thèbes[107]. Une deuxième table d'offrandes, en calcaire, est peut-être à restituer sur la base des fragments T.1178 récoltés par F. Bisson de la Roque lors de ses fouilles[108]. Plusieurs éléments en granit rose à corniche à gorge et bandeau inscrit aux noms de Kheperkarê et Sésostris suivis d'une dédicace à « son père Montou » pourraient avoir appartenu à un socle de naos[109].

par D. Arnold est plus conforme avec les tranchées de fondation mises au jour. D. Arnold, *loc. cit.*, Abb. 4. Je ne partage cependant pas les doutes de ce dernier quant à la possibilité d'assurer la couverture d'une pareille salle pour laquelle la taille maximale des dalles du toit devait atteindre les 4,50 mètres (ouest-est, du centre du pilier au centre du mur). À titre de seul exemple, la distance de mur à mur (nord-sud) du *sanctuaire* dans le temple funéraire de Sésostris Ier à Licht Sud est de 5,25 mètres (10 coudées exactement) auxquels il faut ajouter les zones de pose aux deux extrémités. Voir D. Arnold, *The Pyramid of Senwosret I* (The South Cemeteries of Lisht I / *PMMAEE* 22), New York, 1988, p. 48, pl. 21c. L'hypothèse d'une cour à ciel ouvert accueillant deux piliers (des obélisques ?) défendue par D. Arnold ne s'impose dès lors plus. D. Arnold, *loc. cit.*, p. 15.

[103] « Le Roi de [Haute] et Basse Égypte Kheperkarê a fait cette salle-*wsḫt* en pierre […] » (colonne 1073, diam. : 27 cm ; ht. : 220 cm), « Le Roi de [Haute] et Basse Égypte Kheperkarê a fait cette salle-*wsḫt* (sic) du temple [divin] en [pierre…] » (colonne 510, diam. : 28 cm ; ht. : 175 cm). À l'instar de F. Bisson de la Roque, je pense qu'il s'agit bien de colonnes et non « d'obélisques » retaillés à l'époque copte pour en faire des colonnes. F. Bisson de la Roque, *op. cit.*, p. 107-108. Sur ces « obélisques », voir G. Legrain, « Notes sur le dieu Montou », *BIFAO* 12 (1916), p. 105. La colonne mentionnée par ce dernier porte un texte rigoureusement identique à la colonne 510, mais avec de toutes autres dimensions : diam. : 40 cm ; ht. : 300 cm. G. Legrain, *ibidem*.

[104] Cet édicule n'est pas attesté sous cette forme au Moyen Empire, et prive en outre le temple de Montou d'une salle hypostyle pourtant existante si l'on en croit les colonnes retrouvées sur le site de Tôd.

[105] D. Arnold, *loc. cit.*, p. 184-186, Abb. 4.

[106] M. Bietak, J. Dorner, « Der Tempel und die Siedlung des Mittleren Reiches bei 'Ezbet Ruschdi, Grabungsvorbericht 1996 », *ÄgLev* 8 (1998), p. 9-49.

[107] « (1) L'Horus Ankh-mesout, le dieu parfait, le Fils de Rê Sésostris (2) aimé de Montou Maître-de-Tôd, Kheperkarê, comme Rê éternellement, (3) Le Fils de Rê Sésostris doué de vie et stabilité comme Rê éternellement », « (4) L'Horus Ankh-mesout, le dieu parfait, Maître du Double Pays Kheperkarê aimé de Montou (5) Maître-de-Thèbes, le Roi de Haute et Basse Égypte Sésostris, (6) le Roi de Haute et Basse Égypte Kheperkarê, doué de vie et stabilité comme Rê éternellement ». Table d'offrandes du Musée égyptien du Caire CG 23004. A.B. Kamal, *Tables d'offrandes* (CGC, n° 23001-23256) 1, Le Caire, 1906, p. 5. Voir déjà G. Maspero, « Notes sur quelques points de Grammaire et d'Histoire », *ZÄS* 20 (1882), p. 123 ; F. Bisson de la Roque, *op. cit.*, p. 106, 108, fig. 60.

[108] F. Bisson de la Roque, *op. cit.*, p. 111.

[109] F. Bisson de la Roque, *op. cit.*, p. 109-111, Tôd 261, 450, 503, 504, 506, 591, 1092. Voir également, pour un fragment jointif avec T.591 (T.2540), L. Postel, « Fragments inédits du Moyen Empire à Tôd (Mission épigraphique de l'Ifao) », dans J.-Cl. Goyon et Chr. Cardin (éd.), *Actes du neuvième congrès international des égyptologues, Grenoble, 6-12 septembre 2004* (OLA 150/2), Louvain, 2007, p. 1545. On ne pourra pas s'empêcher de penser au naos de Kheperkarê illustré par un relief ptolémaïque de la crypte sud (face occidentale, registre supérieur, n° 284 II). D'après les dimensions mentionnées sur le relief, ce naos en or mesurerait 49,0625 cm de large (5 palmes et 3 doigts) pour 95 cm de haut (1 coudée et 5 palmes), soit beaucoup moins que les dimensions signalées par E. Hirsch (249 cm de haut pour 378 cm de large). E. Hirsch, *Kultpolitik…*, p. 39. Pour les dimensions utilisées (postérieures à la réforme de la 26ème dynastie), voir J.-Fr. Carlotti, « Quelques réflexions sur les unités de mesure utilisées en architecture l'époque pharaonique », *Karnak* X (1995), p. 127-139. Pour le relief lui même, voir Chr. Thiers, *op. cit.* II, p. 210, 212 (relevés), III, p. 201, 203 (photographies).

Deux portes monumentales en granit rose ornaient en outre le temple de Montou[110]. D'après F. Bisson de la Roque, elles formaient les portes occidentales et orientales de la chapelle reposoir de barque. Bien qu'il faille plus probablement restituer à cet endroit une salle hypostyle, la possibilité qu'elles aient constitué les accès est et ouest de cet espace du temple n'est pas nécessairement à remettre en cause. Cela correspondrait en outre à leur lieu de découverte, en remploi, dans le dallage de l'église copte implantée sur le socle oriental du temple pharaonique. D'après les inscriptions de la porte la mieux préservée, cet ouvrage était dédié par le souverain à Montou Maître-de-Tôd, et a été explicitement réalisée en granit (*sˁḥˁ sbꜣ m mꜣt*). Il faut sans doute lire à la suite de cette précision matérielle le nom de la porte : « (Sésostris-est ?)-grand-d'offrandes » (*ꜥꜣ ḥtp(w)t*)[111].

3.2.5.2. *Le programme décoratif du temple*

Le programme décoratif du temple est très mal connu du fait du piètre état de conservation du bâtiment. De nombreux fragments épars de parois ont été mis au jour lors des diverses campagnes de fouilles effectuées sur le site ou à l'occasion de découvertes fortuites dans le village. Ils présentent encore des vestiges d'inscription, de nom royal (cartouches et *serekh*) ou appartiennent au décor réalisé en relief dans le creux (pagne, collier, …)[112]. La partie la mieux conservée, bien qu'aujourd'hui recouverte par un mur de soutènement en brique, se situe sur la face orientale du tronçon sud du mur de façade (entre la porte axiale et la porte sud de l'époque lagide)[113], et donnait originellement sur la première salle hypostyle supportée par deux piliers massifs (Pl. 62C). Elle figure, en un registre unique, les rituels de fondation du temple de Montou avec, à l'extrémité sud, le roi labourant le sol à l'aide de la houe afin de tracer les tranchées de fondation. En face de lui se tient une deuxième représentation de Sésostris Ier, répandant cette fois le natron dans les sillons pour purifier le sol du futur bâtiment cultuel. Dans la partie septentrionale, contre le montant sud de la porte axiale ptolémaïque, deux divinités se font face, l'une féminine (au sud) et l'autre masculine (au nord). Le texte relatif à ces scènes a très largement souffert – comme les figurations des personnages royaux et divins – de la surimposition du décor ptolémaïque et des remontées salines à travers la pierre calcaire. Au-dessus du panneau s'étend une frise de *khekerou*[114]. La hauteur du mur est estimée à 380 cm environ[115].

[110] Hauteur totale de la porte : 410 cm, largeur totale : 280 cm. Hauteur du passage : 300 cm, largeur du passage : 135 cm. F. BISSON DE LA ROQUE, *op. cit.*, p. 108-109, fig. 61-64, pl. III. Si la première porte est presque complète (Tôd 1062, 1074, 1075, 1123, 1127, 1128, 1545), la seconde ne consiste plus qu'en la partie droite du linteau (T.1063). La partie supérieure du *serekh* de T.1074 a été retrouvée en 1987 près de la mosquée du village. L. POSTEL, *loc. cit.*, p. 1545.

[111] Voir par exemple le nom des deux portes de Thoutmosis III placées contre la face occidentale du Ve pylône de Karnak : « Menkheperrê-est-grand-d'offrandes » (porte septentrionale) et « Menkheperrê-est-pur-[d'offrandes] » (porte méridionale). P. BARGUET, *Le temple d'Amon-Rê à Karnak. Essai d'exégèse. Augmenté d'une édition électronique par Alain Arnaudiès* (RAPH 21), Le Caire, 2006, p. 101-102. Voir également les exemples rassemblés par Th. GROTHOFF, *Die Tornamen der ägyptischen Tempel* (AegMonast 1), Aix-la-Chapelle, 1996, p. 292-294 à propos des noms composés sur *ꜥꜣ ꜣḫt*, *ꜥꜣ ḥtp*, *ꜥꜣ dfꜣ* et *wr dfꜣ*.

[112] F. BISSON DE LA ROQUE, *op. cit.*, p. 111-113 (Tôd 254, 362, 531, 1019, 1076, 1151, 1175, 1791, 1852) ; L. POSTEL, *loc. cit.*, p. 1544-1545. Ce dernier a repris, depuis 2003, l'étude des fragments inédits appartenant au Moyen Empire. Gageons qu'ils nous en apprendront plus sur l'apparence du temple à cette époque.

[113] Sur le tronçon au sud de la porte méridionale percée par Ptolémée VIII, il ne reste, d'après F. Bisson de la Roque, « que le bas d'un roi vêtu de pagne ». F. BISSON DE LA ROQUE, *op. cit.*, p. 11 (non illustré).

[114] Voir l'illustration par F. BISSON DE LA ROQUE, *op. cit.*, p. 13, fig. 9. Voir également G. PIERRAT-BONNEFOIS, *loc. cit.*, p. 64-65, fig. 3-4. La publication de ce pan de mur par G. POSENER et J. VANDIER D'ABBADIE, annoncée par F. Bisson de la Roque, n'a pas encore vu le jour.

[115] F. Bisson de la Roque évalue à 387 cm la hauteur du mur de façade (sans les dalles de plafond) tandis que Chr. Barbotin et J.J. Clère jugent sa hauteur à 373 cm en partant de la base des colonnes de la grande inscription figurant sur l'autre face de ce mur. F. BISSON DE LA ROQUE, *op. cit.*, p. 8 ; Chr. BARBOTIN, J.J CLERE, *loc. cit.*, p. 2. On constate que dans les deux cas, la hauteur restituée est inférieure à la taille de la porte en granit retrouvée démantelée dans le dallage de l'église copte (410 cm). Cela laisserait entendre l'existence d'un deuxième registre ou de tout autre aménagement de l'espace pariétal sur au moins 30 centimètres supplémentaires (la frise de *khekerou* paraissant avoir été incluse dans les calculs de F. Bisson de la Roque ainsi que ceux de Chr. Barbotin et J.J. Clère), sauf à considérer – mais c'est peu probable – que les deux portes n'appartiennent pas au temple.

250 ARTS ET POLITIQUE SOUS SÉSOSTRIS Iᵉʳ

Sur la face occidentale de ce même mur, soit sur la partie visible depuis le parvis du temple à l'époque de Sésostris Iᵉʳ, a été gravé un long texte relatif à la (re)fondation du sanctuaire de Montou[116] (moitié sud du mur)[117]. Orienté de gauche (colonne 1 – nord) à droite (colonne 63 – sud), le texte était précédé, au bas du mur et à hauteur du montant méridional de la porte axiale, d'un *serekh* surmonté du faucon horien. Si développer une nouvelle édition critique du texte dépasserait assurément le propos de la présente étude, il importe cependant d'en rappeler les principaux éléments[118]. La première partie du texte (colonnes 1 à 26) se fait l'écho d'un discours royal mais dont le propos est largement perdu et semble évoquer un projet du souverain qui d'une manière ou d'une autre implique des Nubiens Iountyou (col. 1-3). S'ensuit un éloge royal prononcé, en toute logique, par les interlocuteurs du pharaon même si l'identité de ceux-ci est probablement perdue dans les lacunes du texte (col. 6-26). Les propos tenus par les orateurs évoquent successivement la joie du pays et de ses habitants devant Pharaon (col. 6-10), l'élection divine de Sésostris Iᵉʳ et la satisfaction des dieux grâce aux œuvres de leur protégé (col. 11-22)[119], l'achèvement de travaux dont on peut raisonnablement penser qu'ils sont ceux exécutés dans le temple de Montou (col. 22-23) et la visite de Sésostris Iᵉʳ admirant le temple et réalisant le rituel du culte divin journalier :

> « (23) (…) pour que le cœur (24) de sa Majesté soit en paix grâce à cela, qu'elle illumine le pays, par amour de [traverser] le ciel suivant son cœur, qu'elle entre et qu'elle se pose. Sa Majesté l'aperçoit à l'aurore, lorsque l'effigie du dieu s'éveille à son culte, chacune de ses [images] vivantes disposant [de son offrande], [sa (?) rage ayant été chassée (?)][…] ayant été supprimé pour lui (?)(25) les ennemis (?) du Roi de Haute et Basse Égypte, le Fils de Rê Sésostris, doué de toute vie, stabilité, pouvoir et joie, éternellement. Sa Majesté aborda en ce lieu, apparut en ce temple divin, réalisa le rituel de l'encensement sur la flamme, présenta à l'intérieur du *Per-Maât* (?) une table d'offrandes (chargée d')argent, or, cuivre, bronze, de produits miniers consistant en lapis-lazuli et turquoise (26), en toutes pierres précieuses dures. C'était plus beau et plus abondant que ce que l'on avait vu dans ce pays auparavant, en tant que tribut des gens des pays montagneux et des prospecteurs (?) qui parcouraient les terres. »

La seconde partie de l'inscription sonne comme un retour en arrière afin de définir les circonstances qui ont amené le souverain à décréter le renouvellement du sanctuaire de Tôd (col. 26-63). En décrivant l'état lamentable du temple et l'ignorance des serviteurs du dieu (col. 26-28), le discours du roi mentionne les différents éléments qui composaient l'édifice sacré avant sa reconstruction : des salles cachées (*imntw[j]* - col. 27)[120], des bassins (*šw* ou *mrw* - col. 27), un puits (*ḥnmt* - col. 27), un canal (*mr* - col. 28), une salle

[116] Voir l'étude de base de Chr. BARBOTIN, J.J. CLÈRE, *loc. cit*, p. 1-33, pl. 1-31. Voir également W. HELCK, « Politische Spannungen zu Beginn des Mittleren Reiches », dans *Ägypten, Dauer und Wandel. Symposium anlässlich des 75jährigen Bestehens des Deutschen archäologischen Instituts Kairo am 10. und 11. Oktober 1982* (*SDAIK* 18), Mayence, 1985, p. 45-52 ; D.B. REDFORD, « The Tod Inscription of Senwosret I and Early 12th Dyn. Involvment in Nubia and the South », *JSSEA* 17 (1987), p. 36-55. L'hypothèse récente de H. Buchberger d'y lire une inscription pseudépigraphe remontant au plus tôt à la période de restauration postamarnienne (sur la base d'indices orthographiques et grammaticaux) ne me paraît pas crédible. Voir H. BUCHBERGER, « Sesostris und die Inschrift von et-Tôd ? Eine philologische Anfrage », dans K. ZIBELIUS-CHEN et H.-W. FISCHER-ELFERT (éd.), *"Von reichlich ägyptischem Verstande". Festschrift für Waltraud Guglielmi zum 65. Geburtstag* (*Philippika* 11), Wiesbaden, 2006, p. 15-21.

[117] Le soubassement de la moitié nord du mur paraît avoir été occupé par une frise de génies nilotiques agenouillés réalisés en relief dans le creux. F. BISSON DE LA ROQUE, *op. cit.*, p. 10. D'après Chr. Barbotin et J.J. Clère, « sa face externe présentait peut-être des tableaux de chiffres dépendant probablement d'une liste d'offrandes, comme l'attestent quelques fragments en calcaire surchargés d'un décor ptolémaïque. » Chr. BARBOTIN, J.J. CLÈRE, *loc. cit.*, p. 2.

[118] Voir également Chr. BARBOTIN, J.J. CLÈRE, *loc. cit.*, p. 28-29 ; E. HIRSCH, *op. cit.*, p. 39.

[119] Sur les relations que le souverain entretient avec les dieux dans l'inscription de Tôd, voir l'analyse qu'en donne E. HIRSCH *Die Sakrale Legitimation Sesostris'I. Kontaktphänomene in königsideologischen Texten* (*Königtum, Staat und Gesellschaft früher Hochkulturen* 6), Wiesbaden, 2008, p. 101-106. On relèvera en particulier la prédestination divine de Sésostris Iᵉʳ qui impose une relation de cause à effet dans ses réalisations en faveur des dieux : c'est à la fois *à cause de* et *grâce à* sa prédestination qu'il *doit* et *peut* satisfaire les dieux. Cet aspect se retrouve dans le *Rouleau de Cuir de Berlin* (inv. 3029) à propos de l'entreprise du souverain à Héliopolis. Voir ci-après (Point 3.2.18.1.)

[120] S'agit-il de cryptes, comme celles qui existent précisément à Tôd à l'époque ptolémaïque, ou de « simples » pièces normalement inaccessibles puisqu'habitées par le dieu ? W. Helck fait remarquer que les deux traits obliques peuvent être soit le reliquat des trois signes du pluriel (*des* salles cachées), ou alors la totalité du groupe marquant le duel (les *deux* salles cachées). W. HELCK, *loc. cit.*, p. 48, n. f.

sacrée (*st ḏsrt* - col. 28) et des portes (*sbꜣ* - col. 28). Fort de ce constat, le souverain dit avoir été sans pitié pour ceux qui avaient profané l'édifice, les poursuivant et les condamnant à la fournaise suivant ainsi la propre volonté du dieu (col. 29-31). D'autres combats sont ensuite évoqués (col. 32-40), mettant en cause des Asiatiques (*ꜥꜣmw*), des Nubiens (*nḥsyw*) et des Medjay[121], mais dont les occurrences sont souvent lacunaires et la présence dans ce contexte de fondation difficilement intelligible. J'ai déjà signalé précédemment combien il était peu probable de lire dans le récit de ces combats une quelconque preuve d'une lutte interne, voire d'une « guerre civile », à l'occasion de la montée sur le trône de Sésostris Ier à la suite de l'assassinat de son père[122]. Le *topos* littéraire, dans le cadre de la *Königsnovelle* magnifiant les actions du roi, me paraît mieux correspondre de manière générale à l'érudition du texte et aux constructions savantes qui le parsèment[123]. Par ailleurs, la fonction même du dieu Montou – dieu guerrier[124] – peut avoir incité les compositeurs du texte à y inclure des éléments discursifs en fonction de ce dieu mais sans réel rapport avec la situation effective, ce qui expliquerait dès lors le passage du châtiment des pillards (contexte local) à la soumission de populations étrangères, asiatiques ou nubiennes (contexte général). Au risque de me répéter, je rappelle que ces populations asiatiques et nubiennes étant les ennemis « traditionnels » de l'Égypte, et l'état fragmentaire du texte ne permettant pas de saisir dans le détail les opérations militaires référencées, il reste délicat à mon sens de vouloir en tirer la moindre information à portée historique, en particulier à propos de la date de fondation du temple rapportée, par exemple, à la campagne de l'an 18 de Sésostris Ier en Haute Nubie. Ce point de vue était déjà celui de E. Hirsch :

> « Inwieweit diese Quelle historische Tatsachen und Ereignisse wiedergibt, ist sehr fraglich. So existiert eine Vielzahl von sehr detailreichen Schilderungen, die Realität wiederspiegeln könnten, wenn sie nicht eindeutig ideologisch verbrämt wären. Der historische Werte dieses Textes ist dadurch stark eingeschränkt. »[125]

Plus globalement, la description des combats assure avant tout la maîtrise – performative – du souverain sur son territoire national (vallées, montagnes, marais, cours d'eau) et sur les zones géographiques périphériques (via la soumission des populations qui les occupent, et par le biais des expéditions qui en exploitent les richesses minéralogiques). Comme le souligne E. Hirsch, le temple de Montou est au centre de ce microcosme littéraire[126].

C'est à la suite de cette « opération de police » que l'inscription (col. 41-63) enregistre la réalisation de travaux ordonnés par Sésostris I[er][127] et l'approvisionnement des autels divins :

> « (48) […] solides sont ses élévations. J'ai réalisé pour lui d'ériger un temple divin [… pour ?] les manifestations de Celui-de-l'horizon (?) (49) […] [en pierre belle et blanche] d'Anou, ses vantaux

[121] Auxquels il faut peut-être rajouter les Iountyou, les Neuf Arcs et les Haou-nebou mentionnés plus tôt dans le texte, mais dans des contextes très lacunaires (col. 3, 15 et 16).

[122] Voir ci-dessus (Point 1.1.2.)

[123] Chr. BARBOTIN, J.J. CLÈRE, *loc. cit.*, p. 30.

[124] E.K. WERNER, *OEAE* 2 (2001), p. 435-436, *s.v.* « Montu » ; J.F. BORGHOUTS, *LÄ* IV (1982), col. 200-204, *s.v.* « Month ».

[125] E. HIRSCH, *Sakrale Legitimation…*, p. 120.

[126] E. HIRSCH, *Sakrale Legitimation…*, p. 100, Abb. 20. Le propos de la stèle de Hor découverte au Ouadi el-Houdi, n'est guère différent : « (6) (…) Le pays lui a offert ce qui est en lui, (7) Geb lui a octroyé ce qu'il dissimule, les régions montagneuses présentent des offrandes, les collines étant généreuses, chaque lieu a livré sa cachette, ses envoyés étant nombreux dans tous les pays, ses messagers accomplissant ce qu'il a désiré, ce qui se trouvait (devant) ses yeux consistant en les *nebou* et les déserts. (9) À lui sont (les choses) qui se trouvent dans ce qu'entoure le disque solaire, l'Oeil apporte pour lui ce qui est en lui, Maître des Êtres qu'il a tous créés, (10) le Roi de Haute et Basse Égypte Kheperkarê, celui qu'aime Horus de Sety, celui qu'adore la Maîtresse Qui-est-à-la-tête-de-la-cataracte, doué de vie, stabilité et pouvoir comme Rê éternellement. » Stèle du Musée égyptien du Caire JE 71901, A. ROWE, « Three new stelae from the south-eastern desert », *ASAE* 39 (1939), p. 187-191, pl. XXV ; A.I. SADEK, *The Amethyst Mining Inscriptions of Wadi el-Hudi*, I-II, Warminster, 1980-1985, p. 84-88, pl. XXIII.

[127] Chr. Barbotin et J.J. Clère signalent la découverte en 1989 d'un important fragment de calcaire portant une date sous le règne de Sésostris Ier. Malheureusement illisible, elle ne peut en outre pas être rapprochée avec certitude du temple proprement dit plutôt que d'une autre construction éventuelle située dans le temenos. Chr. BARBOTIN, J.J. CLÈRE, *loc. cit.*, p. 2, n. 9. Pour ce bloc OAE 975, voir G. PIERRAT-BONNEFOIS *et alii*, « Fouilles du Musée du Louvre à Tôd. 1988-1991 », *Karnak* X (1995), p. 422, fig. 14b.

en [bois…] plaquée d'or (50) [...] étoiles qui-ne-se-couchent-jamais (?) [...] étoiles circumpolaires (?) (51) le quai (?) avancé (?) sur l'eau [...] ses bords (52) [...] monuments (?) de cette enceinte, ses mâts (53) [...] »

La description qui est faite du temple (*ḥwt nṯr*), en particulier de son matériau principal provenant des carrières de Toura ([*m inr ḥḏ*] *nfr n ʿnw*), correspond au peu que l'on connaît de celui-ci ou à des éléments attendus, comme les portes plaquées d'or (*ʿ3w.s* [*m … b*]*3k m nwb*). Le quai (*mryt*) et les aménagements fluviaux ne sont en revanche pas attestés pour le temple sésostride mais ils ont dû exister selon toute vraisemblance. Une mention peu claire à une enceinte (?) et à ses mâts pourrait renvoyer à la porte monumentale en brique crue qui appartenait à l'enceinte du Moyen Empire, probablement dès la 11ème dynastie et érigée au plus tard sous le règne de Sésostris Ier[128]. Un dernier élément est à signaler : la terrasse *rwḏ* (col. 57) qui pourrait être la vaste aire pavée de briques datée de la fin de la 11ème ou du début de la 12ème dynastie mise au jour en 1989-1990[129].

La statuaire conservée de Sésostris Ier est extrêmement pauvre comparée à l'ampleur des réalisations architecturales sur le site de Tôd. Si l'on écarte le buste **P 1** que j'attribue plus volontiers à Amenemhat Ier – voire Séankhkarê Montouhotep III –, il ne subsiste dès lors guère que quelques fragments de deux (?) statues en granit dont la position dans le temple est totalement inconnue (**Fr 2**).

3.2.6. Ermant

Du temple du Moyen Empire érigé à Ermant, essentiellement sous les règnes de Séankhkarê Montouhotep III et d'Amenemhat Ier à en juger par le nombre de blocs calcaires ornés de reliefs à leurs noms et effigies, il ne reste rien en place et aucun plan, aussi schématique soit-il, ne peut être raisonnablement proposé pour le sanctuaire de cette époque[130]. Le seul bloc attribué à Sésostris Ier, censé provenir du secteur LT du chantier d'Ermant[131], est en réalité le registre supérieur de la face occidentale du mur d'ante sud du temple d'Amon-Rê à Karnak (portique de façade)[132].

Le temple d'Ermant paraît principalement dédié au dieu Montou, et à ses parèdres Hathor Qui-est-à-la-tête-de-Thèbes et Rêt-Tjanenet. Pourtant, Montou n'est jamais signalé sur les reliefs du Moyen Empire comme le Maître-de-Ermant. Il est avant tout le Maître-de-Thèbes Qui-réside-à-Ermant (*ḥr-ib Jwnj*).

La relation du site d'Ermant avec celui de Tôd situé de l'autre côté du Nil, en rive droite, trouve son expression dans un relief d'Amenemhat Ier mis au jour par R. Mond et O.H. Myers[133]. Sur celui-ci, figure le dieu hiéracocéphale Montou, Maître-de-Thèbes, Taureau-de-Ermant, Qui-émerge-de-Tôd (*pr(w) m Ḏrtj*). Les deux localités font partie, au même titre que le temple de Medamoud et le sanctuaire de Montou à Karnak Nord, du *palladium* thébain de Montou autour du lieu de culte d'Amon-Rê à Karnak[134]. S'il est

[128] Cette porte monumentale, dont l'orientation est décalée de 10° vers le nord plutôt que d'être alignée sur l'axe du temple, est située à environ 16 mètres à l'avant du mur de façade sésostride. Un bloc (de parement ?) en calcaire inscrit au nom de Ankh-mesout a été dégagé juste au-dessus du niveau des fondations du massif sud (C'), semblant indiquer qu'il faisait partie du placage ornemental d'un imposant pylône érigé en brique crue (chaque môle mesure 18,6 m de long par 11,10 m de large). J. VERCOUTTER, « Tôd (1946-1949). Rapport succinct des fouilles », *BIFAO* 50 (1952), p. 77, pl. VIII1. Pour la datation de ce pylône, voir l'étude de Chr. DESROCHES-NOBLECOURT, Chr. LEBLANC, « Considérations sur l'existence des divers temples de Monthou à travers les âges, dans le site de Tôd », *BIFAO* 84 (1984), p. 81-109.

[129] Chr. BARBOTIN, J.J. CLÈRE, *loc. cit.*, p. 31. Voir également G. PIERRAT-BONNEFOIS, *loc. cit.*, p. 67, ainsi que G. PIERRAT *et alii*, « Fouilles du Musée du Louvre à Tôd, 1988-1991 », *Karnak* X (1995), p. 431-439.

[130] R. MOND, O.H. MYERS, *Temples of Armant. A Preliminary Survey* (*MEES* 43), Londres, 1940, p. 166-172, pl. LXXXVIII, XCV-XCIX.

[131] R. MOND, O.H. MYERS, *op. cit.*, p. 172, pl. LXXXVIII (référencé comme bloc de Sésostris III).

[132] L. GABOLDE, *Le « Grand château d'Amon » de Sésostris Ier à Karnak. La décoration du temple d'Amon-Rê au Moyen Empire* (*MAIBL* 17), Paris, 1998, p. 48, §62, pl. VII-VIII.

[133] R. MOND, O.H. MYERS, *op. cit.*, p. 169, pl. XCIX 1-2.

[134] Sur les processions du dieu Montou dans la région thébaine, voir la contribution de Chr. THIERS, « Fragments de théologies thébaines. La bibliothèque du temple de Tôd », *BIFAO* 104 (2004), p. 553-572.

envisageable que Sésostris Ier ait commandité des travaux dans ces quatre domaines divins, ils ne sont attestés que dans les deux sanctuaires méridionaux que sont Ermant et Tôd. Et encore le sont-ils avec une curieuse disparité puisqu'à Tôd les vestiges appartiennent pour l'essentiel à l'architecture du bâtiment alors que la statuaire royale y est virtuellement absente (hormis les fragments de **Fr 2**). À l'inverse, Ermant n'a livré aucun fragment du temple de Montou qui puisse être attribué à Sésostris Ier tandis que proviennent de ce site les deux grandes triades en granit **C 2** et **C 3**.

R. Mond et O.H. Myers suggèrent que les deux triades formaient un dispositif statuaire placé de part et d'autre d'une porte ou d'une chapelle[135], mais cela est invérifiable en l'état. L'épithète de Montou sur la base de **C 2** (*ḥr-ỉb Jwnj*) pourrait indiquer que la statue se trouvait dans le sanctuaire d'Ermant mais, comme le signale D. Laboury, cet indice topographique – qui se construit par ailleurs avec cette valeur essentiellement avec un nom de sanctuaire plutôt qu'un nom de ville – connaît des contre-exemples et ne peut être considéré comme infaillible[136]. Par ailleurs, s'agissant de triades, la dichotomie *pharaon entrant* vs. *divinité sortant du temple* n'est pas applicable en l'espèce, et les œuvres ne peuvent pas être symboliquement orientées[137].

3.2.7. Thèbes ouest

Les réalisations architecturales de Sésostris Ier sur la rive occidentale du Nil à hauteur de Thèbes sont inconnues. Pourtant, la découverte des statues **C 4** par E. Schiaparelli à Dra Abou el-Naga et **A 9** par A. Mariette à Medinet Habou incite à penser que plusieurs édifices existaient bel et bien dans ce secteur, que ceux-ci soient l'œuvre du souverain ou non. La base de statue **C 4** provient assurément de la région thébaine comme je l'ai indiqué par ailleurs, même si le lieu exact de sa consécration demeure difficile à déterminer[138]. Il est en effet possible d'hésiter entre le temple funéraire de Nebhepetrê Montouhotep II à Deir el-Bahari et la tombe d'Antef-âa à el-Taref, les deux souverains de la 11ème dynastie ayant fait l'objet d'une dévotion particulière sous le règne de Sésostris I[er][139].

Quant à la statue **A 9**, elle pourrait avoir été placée dans le petit sanctuaire en grès de la 11ème dynastie érigé à Medinet Habou à l'emplacement du futur temple d'Hatchepsout et Thoutmosis III[140]. À moins que l'édifice périptère en calcaire dont les blocs sont partiellement réutilisés dans la chapelle thoutmoside de Medinet Habou ne remonte à la 12ème dynastie plutôt qu'au début de la 18ème dynastie[141].

[135] R. Mond, O.H. Myers, *op. cit.*, p. 191.

[136] D. Laboury, *La statuaire de Thoutmosis III. Essai d'interprétation d'un portrait royal dans son contexte historique* (AegLeod 5), Liège, 1998, p. 83-85

[137] Sur cette question, voir H.G. Fischer, *L'écriture et l'art de l'Égypte ancienne. Quatre leçons sur la paléographie et l'épigraphie pharaonique*, Paris, 1986, p. 51-93, part. p. 82-89.

[138] D. Lorand, « Une base de statue fragmentaire de Sésostris Ier provenant de Dra Abou el-Naga », *JEA* 94 (2008), p. 267-274.

[139] Copie du décor du temple de Nebhepetrê Montouhotep II à Karnak (mur d'ante sud, face nord, voir ci-après Point 3.2.7.1.) et dédicace d'une statue à Antef-âa à Karnak (CG 42005, voir ci-dessous également Point 3.2.7.1.). Contrairement à ce que j'affirmais alors (D. Lorand, *loc. cit.*, p. 273), je ne suis plus sûr qu'il faille attribuer au règne de Sésostris Ier le groupe statuaire JE 38263 provenant de Serabit el-Khadim (voir le présent catalogue, P 8).

[140] U. Hölscher, *The Excavations of Medinet Habu II : The Temple of the Eighteenth Dynasty* (OIP 41), Chicago, 1939, p. 4-5.

[141] Les blocs sont essentiellement anépigraphes ; seul un bloc – inachevé au demeurant – arbore les restes d'un décor sculpté figurant le dieu Amon (?). Le style rappellerait les œuvres du début de la 18ème dynastie d'après U. Hölscher, ce que confirmerait la découverte, dans le temple d'Ay voisin, d'une architrave en calcaire inscrite au nom de [...-khep]er-ka, lu comme le nom de Âakheperkarê Thoutmosis Ier. U. Hölscher, *op. cit.*, p. 5-6, n. 4. On ne pourra d'autant moins s'empêcher de penser à une seconde lecture en Kheperkarê Sésostris Ier, que les souverains du début de la 18ème dynastie se sont intensément inspirés de leur ancêtre sésostride. Voir les références rassemblées à ce sujet par D. Laboury, *La statuaire de Thoutmosis III. Essai d'interprétation d'un portrait royal dans son contexte historique* (AegLeod 5), Liège, 1998, p. 480-481. D'un point de vue architectural, la *Chapelle Blanche* à Karnak prouve la connaissance à cette époque des édifices à piliers, tores d'angle et murs bahut à sommet cintré.

3.2.8. Karnak

3.2.8.1. Le Grand Château d'Amon

Le sanctuaire du dieu Amon-Rê à Karnak est, avec le temple funéraire de Sésostris Ier à Licht Sud, le temple le mieux préservé du souverain, à la fois pour le bâtiment principal et pour les chapelles adjacentes. Cependant, ce constat ne doit pas oblitérer le nombre très réduit des vestiges réellement conservés et la part limitée des constructions originelles qu'ils représentent. En effet, le matériau mis en œuvre – le calcaire – a souffert non seulement des affres du temps[142], et en particulier ceux liés à la crue annuelle du Nil[143], mais aussi d'une récupération quasi systématique par les chaufourniers à partir de la fin de l'antiquité[144]. En définitive, et par une curieuse revanche de l'histoire, ce sont les démantèlements des bâtiments de Sésostris Ier successivement entrepris par les souverains de la 18ème dynastie qui auront le mieux protégé les vestiges actuellement connus[145], qu'il s'agisse des 51 blocs du temple principal (issus du démontage du portique de façade sous Hatchepsout et Thoutmosis III)[146], de la *Chapelle Blanche* retrouvée dans le IIIe pylône d'Amenhotep III[147], ou encore de la chapelle reposoir provenant du IXe pylône de Horemheb[148]. Il ne demeure *in situ* que les seuils en granit de la *Cour du Moyen Empire*[149] et le contre-seuil de la porte orientale des *Salles d'Hatchepsout*[150]. Partant, la restitution de l'apparence du bâtiment existant sous le règne de Sésostris Ier se base sur le seul remontage des blocs démantelés et la répartition spatiale plausible des ensembles ainsi restaurés, tout en tenant compte des contraintes imposées par l'emplacement des seuils en granit et des dimensions du mobilier cultuel retrouvé (en particulier le socle de naos en calcite). À ce titre, les arguments avancés par L. Gabolde dans ses diverses études[151] me paraissent les plus

[142] Hatchepsout décrit ainsi le temple d'Amon-Rê : « Il montre des plaies, et mon génie invente un moyen de faire des temples plus solides que ceux conçus par les ancêtres ». L. GABOLDE, *Le « Grand château d'Amon » de Sésostris Ier à Karnak. La décoration du temple d'Amon-Rê au Moyen Empire* (MAIBL 17), Paris, 1998, p. 138, §215.

[143] Voir à cet égard l'inscription de Sobekhotep VIII indiquant que la cour du temple est sous eaux lors de la crue. W. HELCK, *Historisch-biographische Texte der 2. Zwischenzeit und neue Texte der 18. Dynastie* (KÄT 1), Leipzig, 1975, p. 46-47, n° 63 ; M. ABDUL-QADER, « Recent Finds », *ASAE* 59 §1966), p. 146-148, pl. III-IVa ; L. HABACHI, « A High Inundation in the Temple of Amenre at Karnak in the Thirteenth Dynasty », *SAK* 1 (1974), p. 207-214. Egalement le graffito de l'an 5, 2ème mois de la saison *akhet*, jour 12 du règne d'Ahmosis apposé sur la base de la chapelle de Sésostris Ier retrouvée dans le IXe pylône indiquant la hauteur atteinte par les eaux de l'inondation. L. COTELLE-MICHEL, « Présentation préliminaire des blocs de la chapelle de Sésostris Ier découverte dans le IXe pylône de Karnak », *Karnak* XI/1 (2003), p. 348, fig. 8, pl. Vb. C'est d'ailleurs très certainement cette inondation récurrente, affaiblissant les bases de l'édifice cultuel en calcaire, qui décide Thoutmosis III à rehausser ses nouvelles constructions en grès : «(2) (…) Ma Majesté a désiré faire un monument pour mon père Amon-Rê dans *Ipet-Sout*, élever un sanctuaire-*iounen*, consacrer l'horizon, rendre durable pour lui *Khefethernebes*, la place de cœur de mon père, (3) celle de la Première Fois, Amon-Rê, Maître des trônes du Double Pays. Je l'ai fait pour lui, sur un socle de grès, plus haut, plus grand, puisque la cr[ue … in]ondait le temple divin, lorsque le Noun venait en son temps. » (*Urk.* IV, 834, 1-10 ; stèle CG 34012 du Musée égyptien du Caire datant de l'an 24).

[144] P. BARGUET, « La structure du temple Ipet-Sout d'Amon à Karnak, du Moyen Empire à Aménophis II », *BIFAO* 52 (1953), p. 152 ; P. BARGUET, *Le temple d'Amon-Rê à Karnak. Essai d'exégèse. Augmenté d'une édition électronique par Alain Arnaudiès* (RAPH 21), Le Caire, 2006, p. 153-155.

[145] Sur le développement de Karnak, les remplois et substitutions de monuments au début du Nouvel Empire, voir l'ouvrage de G. BJÖRKMAN, *Kings at Karnak. A Study of the Treatment of the Monuments of Royal Predecessors in the Early New Kingdom* (Boreas 2), Uppsala, 1971.

[146] Voir la liste des blocs dressée par L. GABOLDE, *Le « Grand château d'Amon »…*, p. 171-176, §262.

[147] P. LACAU, H. CHEVRIER, *Une chapelle de Sésostris Ier à Karnak*, Le Caire, 1956-1969.

[148] L. COTELLE-MICHEL, *loc. cit.*, p. 339-354 ; J.-L. FISSOLO, « Note additionnelle sur trois blocs épars provenant de la chapelle de Sésostris Ier trouvée dans le IXe pylône et remployés dans le secteur des VIIe-VIIIe pylônes », *Karnak* XI/2 (2003), p. 405-413

[149] H. CHEVRIER, « Rapport sur les travaux de Karnak (1952-1953) », *ASAE* 53 (1954), p. 16-18.

[150] Comme le souligne L. Gabolde, rien ne permet d'envisager un déplacement ou une surélévation de ces seuils à l'époque pharaonique. L. GABOLDE, *Le « Grand château d'Amon »…*, p. 114, 118-119, §184, 188. Voir également *Idem*, « Les temples primitifs d'Amon-Rê à Karnak, leur emplacement et leurs vestiges : une hypothèse », dans H. GUKSH et D. POLZ (éd.), *Stationen. Beiträge zur Kulturgeschichte Ägyptens. Rainer Stadelmann gewidmet,* Mayence, 1998, p. 181-196, part. p. 181-190.

[151] Voir en premier lieu L. GABOLDE, *Le « Grand château d'Amon »…* ; *Idem*, « Le problème de l'emplacement primitif du socle de calcite de Sésostris Ier », *Karnak* X (1995), p. 253-256 ; *Idem*, « Les temples primitifs… », p. 181-196 ; *Idem*, « Karnak sous le règne de Sésostris Ier », *Égypte Afrique & Orient* 16 (2000), p. 13-24 ; L. GABOLDE *et alii*, « Aux origines de Karnak… », p. 31-49.

convaincants et m'incitent à tenir à l'écart les récentes propositions de Fr. Larché[152], de même que l'hyperscepticisme de Chr. Wallet-Lebrun[153].

<u>Les fondations du temple et les magasins du premier mur périmétral</u>

Le radier de fondation en calcaire du temple de la 12ᵉᵐᵉ dynastie a été mis au jour par H. Chevrier, essentiellement dans le secteur de la *Cour du Moyen Empire* situé entre le *Palais de Maât* et le premier seuil oriental en granit[154]. Conservé par endroits sur deux assises, il est constitué de pierres plus ou moins jointives dont les interstices, tant verticaux qu'horizontaux, sont comblés par du sable vierge. Constituant la partie inférieure du socle de fondation, le radier dégagé ne porte aucun tracé de pose qui aurait pu indiquer l'orientation des murs en élévation et le plan de l'édifice[155]. Ce socle de fondation repose sur une vaste étendue de sable du désert et de rivière, nivelée et horizontale, surmontant elle-même « une croûte dure, horizontale, faite de sels cristallisés »[156]. Comme l'a très justement montré L. Gabolde, la plate-forme en grès qui se situe dans la partie occidentale de la *Cour du Moyen Empire* date selon toute vraisemblance d'avant le règne de Sésostris Iᵉʳ et a été incorporée dans les fondations du temple reconstruit par ce dernier[157]. Il importe aussi de préciser que les relevés de fouilles effectués par Ph. Gilbert et A. Bertin de la Hautière ne permettent en aucun cas de soutenir que « la fosse de fondation de la plate-forme a perforé une structure antérieure en briques de terre crue (…) »[158], et que cette structure en brique s'avère être « un délaissé de terre entre la fosse de fondation de la plate-forme et celle du temple en calcaire de Sésostris Iᵉʳ (…) »[159] et non un élément construit. Le nouveau sanctuaire d'Amon-Rê à Karnak repose dès lors sur une importante fondation de sable et d'un radier de plusieurs assises en calcaire[160]. Un système similaire a été mis en œuvre lors de la refondation manifeste du sanctuaire de Montou à Tôd, en cumulant des

[152] Fr. LARCHE, « Nouvelles observations sur les monuments du Moyen et du Nouvel Empire dans la zone centrale du temple d'Amon », *Karnak* XII/2 (2007), p. 407-499 ; *Idem*, « A Reconstruction of Senwosret I's Portico and of Some Structures of Amenhotep I at Karnak », dans P.J. BRAND, L. COOPER, *Causing His Name To Live. Studies in Egyptian Epigraphy and History in Memory of William J. Murnane* (Culture and History of the Ancient Near-East), Leiden-Boston, 2009, p. 137-173. L'argumentaire développé par l'auteur me semble moins bien construit et moins solidement étayé, en particulier sur l'incidence chronologique et topographique des restitutions. Son hypothèse impose en effet une rotation complète du sanctuaire sésostride et un démantèlement du bâtiment principal dès le règne d'Amenhotep Iᵉʳ. Elle rend dès lors difficilement compréhensible les relations entre l'édifice de Sésostris Iᵉʳ et celui de Thoutmosis III (notamment à l'occasion de la copie dans le *Couloir de la Jeunesse* d'un décor qui n'existerait plus depuis trois générations). Voir le contre-argumentaire développé par J.-Fr. CARLOTTI *et alii*, « Sondages autour de la plate-forme en grès de la "cour du Moyen Empire" », *Karnak* 13 (2010), p. 143-156.
[153] Chr. WALLET-LEBRUN, *Le grand livre de pierre. Les textes de construction à Karnak* (*MAIBL* 41, Études égyptologiques 9), Paris, 2009, p. 34, 38-39. L'auteur considère en effet que le temple de Sésostris Iᵉʳ ne devait être que modeste, mêlant calcaire et brique crue, de forme étroite et partiellement à ciel ouvert. Un des arguments consiste en effet à souligner que « le gigantisme ne caractérise pas l'activité architecturale de la XIIᵉ dynastie » (p. 38), ce que dément à elles seules les pyramides des souverains et les piliers osiriaques du portique de façade érigés par Sésostris Iᵉʳ à Karnak même et dont on ne sait quoi faire en suivant l'hypothèse de l'auteur.
[154] H. CHEVRIER, « Rapport sur les travaux de Karnak (1947-1948) », *ASAE* 47 (1947), p. 176.
[155] H. CHEVRIER, « Rapport sur les travaux de Karnak », *ASAE* 46 (1947), p. 177.
[156] J. LAUFFRAY, « Les travaux du Centre franco-égyptien d'étude des temples de Karnak, de 1972 à 1977 », *Karnak* VI (1980), p. 21, fig. 8. Cette croûte bute contre les murets en brique crue situés sous les fondations des magasins d'Amenhotep Iᵉʳ. J. LAUFFRAY, *ibidem*.
[157] L. GABOLDE, « Les temples primitifs… », p. 191-196. Voir également L. GABOLDE *et alii*, « Aux origines de Karnak : les recherches récentes dans la "cour du Moyen Empire" », *BSEG* 23 (1999), p. 31-49. Voir le rapport de fouilles de J.-Fr. CARLOTTI *et alii*, « Sondages… », p. 111-143. Pour un point de vue différent (antériorité du radier sésostride), voir J. LAUFFRAY, *loc. cit.*, p. 20-24.
[158] J. LAUFFRAY, *loc. cit.*, p. 21. Les dessins montrent en effet que le soubassement de la plate-forme n'a pas été sondé, et que la poursuite de cette construction en brique est tout à fait hypothétique (marquée par un trait discontinu). En effet, les briques n'ont pu être repérées, au plus proche du socle en grès, qu'à l'aplomb et en contrebas de la plate-forme, mais en aucun cas en dessous. Il est dès lors impossible de prouver que l'installation de ladite plate-forme a percé un niveau de brique crue. Conclusion identique, mais sur d'autres arguments (parfois contestables) chez G. CHARLOUX, « Karnak au Moyen Empire, l'enceinte et les fondations des magasins du temple d'Amon-Rê », *Karnak* XII/1 (2007), p. 199-200. Pour les relevés, voir J. LAUFFRAY, *loc. cit.*, fig. 8.
[159] L. GABOLDE *et alii*, « Aux origines de Karnak : les recherches récentes dans la « cour du Moyen Empire », *BSEG* 23 (1999), p. 46-47, fig. 14.
[160] L'altitude la plus profonde relevée est à 72,70 m tandis que celle des quatre seuils en granit oscille entre 74,51 m et 74,55 m, soit un différentiel de plus de 180 cm.

fondations très profondes (arrachant tous les vestiges anciens), des briques servant au réglage du niveau de fondation, une couche de sable vierge et un socle en pierre de plusieurs assises[161].

Plusieurs tronçons de constructions en brique crue ont été mis au jour sous les magasins en grès d'Amenhotep Ier ceinturant la *Cour du Moyen Empire*[162] à l'occasion de diverses campagnes de fouilles[163] (Pl. 63A). Ces divers tronçons (altitude de pose 72,80 m), parfois associés à un « dallage » de briques placées de chant (altitude supérieure 73,06 m ; altitude de pose 72,82 m), dessinent des caissons remplis de sable ou de terre « briqueuse » résultant des travaux d'aménagement des magasins en grès sous Amenhotep I[er164]. Généralement considérés implicitement comme les restes du tracé du mur d'enceinte sésostride[165], ces vestiges pourraient en réalité être, d'après G. Charloux, les fondations de magasins en brique crue du Moyen Empire[166]. Comme le soulignent J.-Fr. Carlotti *et alii*, ces magasins feraient dès lors partie de la première enceinte périmétrale du temple de Karnak, enceinte qui serait doublée par un second mur, plus large et situé – sous Sésostris Ier – à l'emplacement du futur déambulatoire thoutmoside autour du sanctuaire[167]. Deux portes de dimensions réduites présentent des caractéristiques architectoniques et décoratives similaires et appartiennent sans doute à ces magasins en brique crue[168]. La première porte est constituée d'un linteau brisé en deux et de deux montants dont il ne manque que la partie inférieure[169]. Le linteau arbore, sous un disque ailé, une ligne au nom du dieu parfait Kheperkarê, et ses montants une dédicace à Amon-Rê Maître du Ciel ainsi qu'à Amon-Rê Maître des trônes du Double Pays. La deuxième porte est connue par un linteau presque intact et un tronçon de jambage[170]. Le linteau mentionne cette fois le dieu parfait Sésostris, et le fragment du montant droit [Amon] Maître du Double Pays. Un

[161] Sur ce point, voir ci-avant (Point 3.2.5.1.)

[162] Pour cette attribution des magasins à Amenhotep Ier plutôt qu'à Thoutmosis Ier, voir C. GRAINDORGE, « Les monuments d'Amenhotep Ier à Karnak », *Égypte Afrique & Orient* 16 (2000), p. 25-36, part. p. 27-30. La découverte, en remploi, de plusieurs blocs au nom d'Amenhotep Ier dans les fondations de ces magasins invite Fr. Larché à dater cette deuxième phase de construction en périphérie du temple de Sésostris Ier plutôt du règne de Thoutmosis Ier puisqu'il lui « semble bien improbable qu'Amenhotep Ier ait fait démolir ses propres constructions ». Fr. LARCHÉ, « Nouvelles observations… », p. 438. Voir déjà avec cette idée Th. ZIMMER, dans J.-M. KRUCHTEN, *Les annales des prêtres de Karnak (XXI-XXIIIèmes dynasties) et autres textes contemporains relatifs à l'initiation des prêtres d'Amon (OLA* 32), Leuven, 1989, p. 6.

[163] Un historique des fouilles accompagné des références bibliographies afférentes se trouve dans G. CHARLOUX, « Karnak au Moyen Empire… », p. 192-195, pl. I. Voir également les tronçons de murs situés sous les chapelles au sud du *Couloir de la Jeunesse* signalés par Fr. LARCHE, « Nouvelles observations… », p. 439-440, pl. LXXXVIIIa.

[164] G. CHARLOUX, « Karnak au Moyen Empire… », p. 200-201.

[165] Voir, par exemple, les plans 1 et 2 publiés par C. Graindorge, illustrant le remplacement de l'enceinte sésostride par les magasins d'Amenhotep Ier. C. GRAINDORGE, *loc. cit.*, p. 27, 29. Résultat des fouilles inédites de M. Azim et Th. Zimmer en 1983-1984. Voir Th. ZIMMER, dans J.-M. KRUCHTEN, *op. cit.*, p. 6, n. 1.

[166] Ce que tendrait à démontrer la forme même de ces caissons formant des « vides sanitaires » à la manière de bâtiments de stockage, dont précisément ceux d'Amenhotep Ier qui les surmontent directement. Par ailleurs, le remploi d'éléments de porte dans les fondations de ces magasins de la 18ème dynastie s'expliquerait par la présence de magasins à cet emplacement, magasins accessibles par ces portes de Sésostris Ier. G. CHARLOUX, « Karnak au Moyen Empire… », p. 201-202. Sur ces portes, voir ci-dessous. Ce système de caissons pourrait également assurer la stabilité des fondations en évitant la percolation du sable de fondation en milieu alluvial. Voir D. ARNOLD, *Building in Egypt. Pharaonic Stone Masonry,* Oxford, 1991, p. 111-112. Un système de fondation similaire a manifestement été utilisé à Ezbet Helmi. Voir P. JANOSI, « Die Fundamentplattform eines Palastes (?) der späten Hyksoszeit in 'Ezbet Helmi (Tell el-Dab'a) », dans M. BIETAK (éd.), *Haus und Palast im alten Ägypten. Internationales Symposium 8. bis II. April 1992 in Kairo (DÖAWW* 14), Vienne, 1996, p. 93-98.

[167] J.-Fr. CARLOTTI *et alii*, « Sondages… », p. 138-139, 142. Sur ce mur de temenos extérieur, voir ci-dessous (Point 3.2.8.2.)

[168] Plusieurs fragments de ces deux portes en calcaire ont été mis au jour à l'occasion des fouilles des magasins en grès de Amenhotep Ier alignés au nord de la *Cour du Moyen Empire* ; les autres fragments n'ont pas de provenance connue. Ces deux monuments possèdent une face antérieure décorée dotée d'un fruit tandis que le dos est dressé verticalement. Destinés à être encastrés dans un massif en brique, ils ménageaient un passage de 71 cm de large par 186 cm de haut.

[169] Voir Fr. LE SAOUT *et alii*, « Le Moyen Empire à Karnak : Varia 1 », *Karnak* VIII (1987), p. 299-302, pl. IV-V (SI/1B); A. MA'AROUF, Th. ZIMMER, « Le Moyen Empire à Karnak : Varia 2 », *Karnak* IX (1993) p. 225-226, fig. 2a (SI/4). La localisation du linteau 95 CL 331 (SI/4) était inconnue de ces deux derniers. Seule une photographie conservée sous le numéro de boite 11 dans les archives du CFEETK était alors disponible. Un contrôle dans le magasin dit « du Cheikh Labib » le 22 janvier 2009 m'a permis de le « retrouver » et de vérifier le raccord possible avec les trois autres fragments de cette porte, ce que A. Ma'arouf et Th. Zimmer n'avaient pu relever à l'époque.

[170] Fr. Le SAOUT *et alii, loc. cit.*, p. 297-299, pl. II-III (SI/1A). Le jambage droit 87 CL 340 semble inédit.

troisième linteau s'apparente à ces deux premières portes et possède quant à lui deux lignes inscrites au nom de Kheperkarê et Sésostris[171].

D'autres tronçons de murs en brique crue, dégagés à l'est du VIᵉ pylône en 2002-2003 et traçant un carroyage régulier au sol[172], appartiendraient à une terrasse en brique crue ceinte au nord et au sud par un mur de refend d'après G. Charloux[173], mais plusieurs arguments architecturaux et archéologiques viennent contredire cette interprétation[174]. Le niveau de fondation de ces différents murs (altitude entre 72,85 m et 73,10 m) correspond à celui des tronçons mis au jour en périphérie de la *Cour du Moyen Empire* et, techniquement parlant, ils ne paraissent pas s'en distinguer. Plusieurs phases de construction ont été décelées, mais la chronologie de celles-ci semble très resserrée[175]. Le matériel céramique découvert n'interdit pas une datation tardive (au plus tard du règne de Sésostris Iᵉʳ) selon les auteurs, mais ils restent très réticents à attribuer la paternité de ces diverses phases à ce seul pharaon car « la construction de trois édifices successifs dans un intervalle d'une quarantaine d'années semble inconcevable. »[176] Il convient toutefois de rappeler qu'il ne s'agit en rien « d'édifices » mais plus modestement de tronçons de murs en brique crue, conservés sur trois, voire quatre assises, ce qui ramène ces vestiges à leur juste proportion architecturale. Par ailleurs, et l'on pourrait multiplier les exemples, le programme constructif d'Amenhotep Iᵉʳ, autrement plus complexe et développé que celui à l'origine des murs de la cour du VIᵉ pylône, a été réalisé en l'espace de 20 ans de règne, soit une période moitié moins longue que le règne de Sésostris Iᵉʳ[177]. En fait, comme le font remarquer J.-Fr. Carlotti *et alii*, leur structure en paires parallèles fait penser à des aménagements de fondations destinées à supporter un portique à l'intérieur d'une cour, que ces auteurs tendent à attribuer à Amenemhat Iᵉʳ[178].

Un imposant massif en brique (430 cm de large) a été dégagé immédiatement à l'est du passage du VIᵉ pylône, en connexion avec les tronçons de murs évoqués précédemment. Cette structure massive, axiale et légèrement décalée par rapport à un passage plus récent, pourrait être le socle de pose d'un dallage (sans doute incliné en forme de rampe) permettant d'accéder au temenos sous Amenemhat Iᵉʳ[179].

[171] A. MA'AROUF et Th. ZIMMER, *loc. cit.*, p. 223-225, fig. 1. Il est actuellement conservé au magasin dit « du Cheikh Labib » et non (plus ?) au Musée de plein air de Karnak comme le signalaient les deux auteurs.

[172] G. CHARLOUX *et alii*, « Nouveaux vestiges des sanctuaires du Moyen Empire à Karnak. Les fouilles récentes des cours du VIᵉ pylône », *BSFE* 160 (2004), p. 26-46.

[173] G. CHARLOUX *et alii*, « Nouveaux vestiges… », p. 43-45, fig. 11.

[174] Je m'accorde avec la critique formulée par J.-Fr. CARLOTTI *et alii*, « Sondages… », p. 140 (inutilité de murs de refends pour soutenir une terrasse d'une si faible hauteur, technique de construction non attestée par ailleurs bien que des terrasses soient effectivement connues au devant des temples).

[175] La phase 1 est « virtuelle » car elle ne concerne qu'un pan de mur sans connexion identifiée avec les autres tronçons, mais c'est un argument *a silentio*. La phase 2 est subdivisée en 2a et 2b, les murs de cette dernière recoupant les murs de la phase 2a, mais ne s'en distinguent en rien : « Non seulement leur altitude de fondation est la même que ceux de l'état précédent, mais ces murs ont une largeur de 2 coudées (ca 1,05 m) et sont bâtis selon les mêmes techniques. De plus ils délimitent également un intervalle de 3 coudées (ca 1,60 m). » G. CHARLOUX *et alii*, « Nouveaux vestiges… », p. 36, fig. 2.

[176] G. CHARLOUX *et alii*, « Nouveaux vestiges… », p. 43.

[177] Voir C. GRAINDORGE, « Les monuments d'Amenhotep Iᵉʳ à Karnak », *Égypte Afrique & Orient* 16 (2000), p. 25-36 ; déjà C. GRAINDORGE, Ph. MARTINEZ, « Karnak avant Karnak. Les constructions d'Aménophis Iᵉʳ et les premières liturgies amoniennes », *BSFE* 115 (1989), p. 36-64.

[178] Pour cette hypothèse des murets comme fondations, voir J.-Fr. CARLOTTI *et alii*, « Sondages… », p. 140-141, fig. 22b-c. Je pense cependant que les phases 2a et 2b sont contemporaines et non successives (même à brève distance), indépendamment de leur attribution à Amenemhat Iᵉʳ. Bien qu'une datation du règne de Sésostris Iᵉʳ ne soit pas formellement exclue ni impossible, elle poserait néanmoins plusieurs problèmes en l'état actuel de nos connaissances sur les programmes constructifs du début de la 18ᵉᵐᵉ dynastie. En effet, si le portique en grès de Sésostris Iᵉʳ (voir ci-dessous) se tenait à cet emplacement (soit dans la future cour du VIᵉ pylône), il faudrait alors parvenir à expliquer quand et comment celui-ci a été démantelé pour faire place à la grande porte d'Amenhotep Iᵉʳ, puis comment les vestiges ont pu être soit réutilisés par Thoutmosis Iᵉʳ (statuaire) soit enfouis dans les fondations autour du Vᵉ pylône (architraves) sous ce même pharaon.

[179] G. Charloux *et alii* interprètent cet élément comme la base d'un escalier ou d'une rampe d'accès vers une terrasse en brique. Pourtant, la coupe stratigraphique qu'ils publient ne permet pas d'aboutir à cette conclusion selon moi. G. CHARLOUX *et alii*, « Nouveaux vestiges… », p. 37, fig. 9-10.

Au regard de ces différents éléments, il apparaît raisonnable de postuler l'existence d'un premier espace sacré s'étendant depuis le VI^e pylône à l'ouest[180], jusqu'au mur oriental des magasins d'Amenhotep I^er à l'est, le tracé de ces magasins en grès constituant en outre les limites (inclusives) nord et sud, et reprenant selon toute vraisemblance le tracé et l'implantation des magasins sésostrides (Pl. 63B). Dans ce cas de figure, le socle en grès antérieur au règne de Sésostris I^er serait situé précisément au centre de cet espace sacré[181], ce qui n'est peut-être pas étranger à son inclusion dans le socle sésostride et à la délimitation du pourtour du nouveau temenos.

La décoration du mur extérieur

L'emprise au sol du temple d'Amon-Rê construit par Sésostris I^er peut être déterminée sur la base d'une trame modulaire quadrangulaire disposée dans la *Cour du Moyen Empire* entre le *Palais de Maât* d'Hatchepsout et le mur occidental de l'*Akh-menou* de Thoutmosis III. Une telle trame définit un espace de 40,70 mètres d'ouest en est et de 37,67 mètres du nord au sud[182]. Les quelques éléments fragmentaires conservés de l'édifice cultuel se rapportent à la moitié occidentale du bâtiment, et dans leur grande majorité à une structure architecturale identifiée comme un portique de façade *in antis* doté de piliers à colosses osiriaques adossés[183]. Le décor apposé sur les murs extérieurs nord et sud n'est de ce fait connu que dans ses tronçons occidentaux[184]. La face méridionale du mur d'ante sud porte, en guise de tableau principal et en un seul registre, une scène gravée en relief dans le creux montrant le souverain trônant sous un dais à colonnettes lotiformes, architrave et corniche à gorge. L'estrade sur laquelle repose le siège royal est très lacunaire, mais elle devait certainement être ornée de deux lions marchant encadrant deux génies nilotiques procédant au *sema-taouy*[185]. Sésostris I^er porte le *pschent* et un pagne strié à la ceinture brodée et dotée d'une queue de taureau. Si l'on en croit la copie thoutmoside, le roi portait un pagne à devanteau triangulaire empesé, et tenait dans sa main droite une massue *hedj* en plus de la canne placée dans sa main gauche. Le souverain est suivi de son « *ka* vivant de Sésostris Qui-est-à-la-tête-de-la-*ḏbꜣt*, Qui-est-à-la-tête-de-la-*pr-dwꜣt* »[186]. Sésostris I^er préside une audience royale annonçant selon toute vraisemblance les futurs travaux entrepris dans le sanctuaire d'Amon-Rê de Karnak :

[180] Les fouilles menées par O. de Peretti et E. Lanöe en 2003 dans la cour sud du V^e pylône ont mis au jour un mur en brique crue daté du Moyen Empire. Fr. LARCHE, « Nouvelles observations… », p. 446, pl. XIX, citant le rapport préliminaire CFEETK 2003 des deux fouilleurs. En l'absence de détail supplémentaire, il est difficile de relier avec certitude ces vestiges et ceux situés de l'autre côté du VI^e pylône. Cette hypothèse reste néanmoins possible et impliquerait alors l'existence, dès le début de la 12^ème dynastie, d'aménagements s'étendant au moins jusqu'à l'emplacement du V^e pylône (face orientale). On verra plus loin que cette proposition peut s'accorder avec le remontage des architraves en grès au nom de Sésostris I^er trouvées dans les fondations périphériques du V^e pylône de Thoutmosis I^er.

[181] Signalons néanmoins que la limite occidentale de ce podium en grès n'a pas été repérée puisque plongeant dans les fondations des *Salles d'Hatchepsout*, de sorte que le bâtiment pré-sésostride a pu être décalé vers l'ouest et non se situer strictement au centre de l'enceinte nouvellement délimitée sous Sésostris I^er. Je pense qu'il ne faut pas se formaliser, le cas échéant, d'un déplacement du saint-des-saints vers l'est, puisqu'il est attesté à Karnak sous Thoutmosis III lors de la construction de l'*Akh-menou* destinée à se substituer au temple de Sésostris I^er. Sur cette question, voir ci-dessous. Ce particularisme est également observé pour le temple thoutmoside de Medinet Habou puisque le temple du début du Moyen Empire est situé sous le portique de façade de l'édifice d'Hatchepsout et Thoutmosis III. U. HÖLSCHER, *The Excavations of Medinet Habu II : The Temple of the Eighteenth Dynasty* (OIP 41), Chicago, 1939, fig. 5, pl. 2. Voir déjà ce constat de la déportation du saint-des-saint vers l'est dans L. GABOLDE *et alii*, « Aux origines de Karnak… », p. 38, outre l'aspect pratique que cela comporte en autorisant le maintien du culte dans l'ancien sanctuaire (occidental), le temps de parachever le nouveau saint-des-saints plus à l'est. J.-Fr. CARLOTTI *et alii*, « Sondages… », p. 137.

[182] J.-Fr. CARLOTTI, « Contribution à l'étude métrologique de quelques monuments du temple d'Amon-Rê à Karnak », *Karnak* X (1995), p. 75, pl. VI. Un carré de 37,67 m de côté occupe la *Cour du Moyen Empire*, avec une extension de 3,03 m vers l'ouest, sous la partie orientale des *Salles d'Hatchepsout*, ces dernières ayant remplacé le portique de façade sésostride. Sur ce démantèlement, voir L. GABOLDE, *Le « Grand château d'Amon »…*, p. 24-33, §22-49.

[183] L. GABOLDE, *Le « Grand château d'Amon »…*, p. 33-70, §50-98.

[184] Encore que pour le mur d'ante nord, face septentrionale, le décor se limite actuellement à deux tableaux superposés ornant l'angle avec la façade occidentale. La totalité des textes et reliefs est sinon perdue, tout comme pour le mur oriental du sanctuaire d'Amon.

[185] Voir la copie de ce décor effectuée à l'occasion de l'achèvement du *Couloir de la Jeunesse* de Thoutmosis III. Notamment H.G EVERS, *Staat aus dem Stein. Denkmäler, Geschichte und Bedeutung der ägyptischen Plastik während des mittleren Reichs*, Munich, 1929, Taf. 18.

[186] L. GABOLDE, *Le « Grand château d'Amon »…*, p. 36-39, §53-57, pl. IV-VI.

« (1) [An] qui suit le neuvième, 4ème mois de la saison *peret*, jour 24. Il se produisit que [le roi] siégea [dans la salle d'audience du palais occidental (?), et que l'on convoqua les notables de la Cour et les membres du Palais pour s'enquérir d'une affaire] de sa Majesté, douée de vie éternellement. Or donc, (2) [...]. »

La suite du texte est irrémédiablement perdue, mais il est sans doute possible de s'en faire une idée approximative en le comparant aux inscriptions de dédicaces des temples de Tôd[187] et d'Éléphantine[188] qui lui sont apparentées[189]. Sur le mode de la *Königsnovelle*, l'inscription rétrograde devait probablement faire état des qualités du souverain, de son élection divine, de sa maîtrise du territoire national et de la soumission des ennemis traditionnels de l'Égypte. La description de la fondation du temple de Karnak était sans doute le point d'orgue de ce texte, en rendant compte au préalable de l'état de ce dernier avant l'intervention royale. S'ensuivait vraisemblablement la mention du matériel cultuel nouvellement consacré et des diverses donations effectuées par Sésostris Ier. Le texte de Thoutmosis III gravé sur le mur sud de la salle hypostyle de l'*Akh-menou*, qui est une adaptation probable du décor du mur sud de Sésostris Ier[190], reprend ces éléments[191] et conforte cette hypothèse. Elle ne peut cependant pas aider à définir avec précision le contenu de la version sésostride.

La partie orientale du mur pourrait avoir été évoquée dans le papyrus Berlin 3056 d'après P. Barguet[192], suivi en cela par L. Gabolde[193]. Le texte s'ouvre en effet par la mention : « Les formules d'Héliopolis qui se trouvent en présence de l'image d'Amon et de l'image de Thot, lesquelles sont sur le mur de Kheperkarê du domaine d'Amon (...) »[194] Or, si aucun sanctuaire d'Amon n'est attesté à Héliopolis sous Sésostris Ier, à la différence de Karnak à Thèbes, la référence à la ville d'Atoum à Karnak s'expliquerait par le caractère non contraignant des épithètes divines à portée géographique[195], le qualificatif de « Héliopolis du Sud » octroyé à Thèbes dès avant la rédaction du graffito que recopie le papyrus[196] et, enfin, le contexte héliopolitain supposé de la scène réunissant les dieux Amon et Thot. Comme le souligne L. Gabolde[197], la présence simultanée de Thot et d'Amon (ou d'un autre démiurge de manière générale) évoque le rituel d'inscription de la titulature royale sur les feuilles de l'arbre *iched* dans un contexte héliopolitain, quel que soit le lieu où est effectivement représentée cette scène[198]. Et dans la mesure où les fouilles du Trésor de Thoutmosis Ier à Karnak-Nord ont mis au jour les vestiges d'une grande scène avec cette thématique et

[187] Voir ci-dessus (Point 3.2.5.2.)

[188] Voir ci-dessus (Point 3.2.1.1.)

[189] Voir également la relation de l'audience royale de l'an 3, 3ème mois de la saison *akhet*, jour 8 à propos des constructions dans le *Grand Château* d'Atoum à Héliopolis (papyrus Berlin 3029). Voir ci-après (Point 3.2.18.1.)

[190] Sur cette relation entre le décor de Sésostris Ier et celui de Thoutmosis III, voir L. Gabolde, *Le « Grand château d'Amon »*..., p. 36-37, §53, p. 43-44, §60.

[191] A.H. Gardiner, « Tuthmosis III returns thanks to Amun », *JEA* 38 (1952), p. 6-23.

[192] P. Barguet, *op. cit.*, p. 156.

[193] L. Gabolde, *Le « Grand château d'Amon »*..., p. 44-46, §60.

[194] Papyrus de Berlin 3056, verso ,VIII, 4-5. Sur le papyrus, voir J. Osing, « Die Worte von Heliopolis », dans M. Görg (éd.), *Fontes atque pontes. Eine Festgabe für Hellmut Brunner* (*ÄAT* 5), Wiesbaden, 1983, p. 347-361 (prière à Amon) ; *Idem*, « Die Worte von Heliopolis (II) », *MDAIK* 47 (1991), p. 269-279 (prière à Thot).

[195] Le titre d'Amon l'héliopolitain (*Jwnwy*) en IX, 1, n'indiquant pas nécessairement que cette forme d'Amon est représentée sur un temple à Héliopolis même. Pour preuve la table d'offrandes du Musée égyptien du Caire CG 23004 dédiée par Sésostris Ier à Montou « Maître de Thèbes » et à Montou « Maître de Tôd » qui, de toute évidence ne pouvait pas se trouver à deux endroits à la fois. Pour l'établissement du texte de cette table d'offrandes, voir la discussion ci-dessus.

[196] Le texte est daté sur la base du lexique et de la paléographie de la Troisième période intermédiaire, et plus probablement de la 22ème dynastie. J. Osing, « Die Worte von Heliopolis », p. 361 ; déjà G. Möller, *Hieratische Paläographie* III, Osnabrück, 1965 (réimpression de l'édition de 1936³), pl. I ; S. Sauneron, « L'hymne au soleil levant des papyrus de Berlin 3050, 3056 et 3048 », *BIFAO* 53 (1953), p. 66. Or l'inscription dédicatoire du pylône de Ramsès II à Louqsor indique déjà « (1) (...) Son œil droit du nome de Thèbes est dans sa Ville, c'est l'Héliopolis du Sud, son œil gauche dans le nome d'Héliopolis, c'est l'Héliopolis du Nord. » *KRI* II, p. 346, 7-8.

[197] L. Gabolde, *Le « Grand château d'Amon »*..., p. 45.

[198] L'arbre *iched* étant enraciné à Héliopolis. L. Kakosy, *LÄ* III (1980), col. 182-183, *s.v.* « Ishedbaum ». Voir les exemples rassemblés par L. Gabolde à propos de l'ambiguïté topographique entretenue dans les reliefs de la région thébaine. L. Gabolde, *Le « Grand château d'Amon »*..., p. 146-147, §227.

que les feuilles de l'arbre *iched* ont été – pour partie – inscrites au nom de Sésostris I[er][199], il n'est pas impossible que le souverain de la 18ème dynastie se soit inspiré d'un original sésostride, original qui serait celui évoqué dans le papyrus de Berlin 3056. Par ailleurs, un fragment en calcaire au nom d'un Sésostris et un autre figurant une main tenant un calame et écrivant sur le fruit de l'arbre *iched* ont été trouvés concomitamment dans la cour du VIIIe pylône[200]. Il est évidemment tentant d'y voir les fragments du mur sud de Sésostris Ier, mais les indices d'un tel rapprochement sont ténus[201].

En revanche, les liens entre Héliopolis et Thèbes sont bien mieux établis, et certains de leurs aspects dès le règne de Sésostris Ier. Au premier chef de ceux-ci figure sans aucun doute l'homonymie des deux sanctuaires qualifiés de « Grand Château » : *ḥwt-ʿȝt n jt.<j> tmw* (Papyrus Berlin 3029, I,15) et *ḥwt-ʿȝt nt jmn* (bloc de la montée royale de Sésostris Ier, Musée de plein air de Karnak). Or cette dénomination du sanctuaire d'Atoum et d'Amon est originellement héliopolitaine et ne semble appliquée à Karnak que par décalque[202]. À l'époque de Sésostris Ier, un monument du *Grand Château* d'Atoum à Héliopolis est appelé « [...] Kheperkarê-*Akh-menou* dans [...] »[203], soit le nom que choisira ultérieurement Thoutmosis III pour désigner la nouvelle *ḥwt-ʿȝt* d'Amon à Karnak[204]. D'après L. Gabolde, cette réplique thébaine, théologique et probablement architecturale, d'Héliopolis met en exergue les aspects solaire et dynastique du dieu Amon, dont une des traductions est la scène d'inscription des noms royaux sur les feuilles de l'arbre *iched*[205]. Cependant, comme le précise l'auteur, il n'y a pas une identité stricte entre Amon et Rê-Atoum mais plutôt un rapprochement, témoin des profonds liens tissés entre les deux divinités. Aussi, Amon agit-il à Karnak *comme* Atoum lors des rites d'intronisation censés se passer à Héliopolis ou dont les fondements sont d'origine héliopolitaine[206].

Les autres fragments décorés appartenant à ce pan méridional du mur extérieur du temple d'Amon comprennent le bandeau de dédicace (extrémité occidentale et fin du texte) et six tableaux superposés réalisés en relief par champlevé ornant l'angle ouest du mur. Ces divers panneaux mettent en page d'une façon savante les divers éléments de la titulature du souverain, ceux-ci bénéficiant des bienfaits octroyés par Amon-Rê, Nekhbet et Ouadjet (vie, stabilité et pouvoir)[207].

[199] H. JACQUET-GORDON, *Le trésor de Thoutmosis Ier. La décoration* (Karnak-Nord VI / FIFAO 32), Le Caire, 1988, p. 214, pl. LXIV LXV (fragment *C69/1). H. Jacquet-Gordon signale en outre l'existence d'une architrave (?) ornée d'un cartouche de Thoutmosis Ier encadré par deux feuilles, celle de gauche contenant le seul nom de ce souverain, celle de droite le nom de « son père » Sésostris Ier aux côtés du sien. Bloc du Musée du Caire RT 27-3-25-4. H. JACQUET-GORDON, *op. cit.*, p. 215.

[200] Fr. LE SAOUT, « Fragments divers provenant de la cour du VIIIe pylône », *Karnak* VII (1982), p. 265, doc. 5 et 11.

[201] Hypothèse prudemment suggérée par L. GABOLDE, *Le « Grand château d'Amon »...*, p. 46, n. 64.

[202] Sur le terme « Grand Château », voir la contribution de J.C. MORENO GARCIA, « Administration territoriale et organisation de l'espace de l'Égypte au troisième millénaire avant J.-C. (III-IV) : *nwt mȝwt* et *ḥwt-ʿȝt* », *ZÄS* 125 (1998), p. 38-55 (part. p. 51-53 pour le cas d'Héliopolis).

[203] G. DARESSY, « Inscriptions hiéroglyphiques trouvées dans le Caire », *ASAE* 4 (1903), p. 138.

[204] Parmi les multiples inscriptions de dédicaces de l'*Akh-menou* de Thoutmosis III, celles ornant les colonnes polygonales des Salles Sokariennes sont sans doute les plus explicites quant au renouvellement de la *ḥwt-ʿȝt* d'Amon et de son identité avec l'*Akh-menou* : « il a fait en tant que son monument pour son père Amon-Rê, Maître du ciel, de construire pour lui un grand temple divin (*ḥwt-nṯr ʿȝt*) neuf (nommé) *Menkheperrê-Akh-menou* ». Voir le relevé du texte dans P. BARGUET, *loc. cit.*, p. 183. Venant remplacer le sanctuaire sésostride en reproduisant ses dispositifs architecturaux plus à l'est, non seulement l'*Akh-menou* de Thoutmosis III impose le transfert du lieu de culte principal d'Amon puisqu'il s'agit du nouveau saint-des-saints et non d'une annexe à celui-ci, mais *mutatis mutandis* il fournit en outre de précieuses informations sur l'apparence de l'édifice sous Sésostris Ier. L. GABOLDE, *Le « Grand château d'Amon »...*, p. 141-142, §220-221. Sur ce lien structurel entre les édifices de Sésostris Ier et Thoutmosis III, voir déjà P. BARGUET, *loc. cit.*, p. 145-155 ; *Idem, op. cit.*, p. 284.

[205] L. GABOLDE, *Le « Grand château d'Amon »...*, p. 146-147, §226-227. Pour ces aspects à Héliopolis, voir ci-dessous (Point 3.2.18.1.)

[206] L. GABOLDE, *Le « Grand château d'Amon »...*, p. 150-155, §233-238. Sur les aspects solaires d'Amon, voir ci-dessous à propos de l'autel solaire d'Amon.

[207] L. GABOLDE, *Le « Grand château d'Amon »...*, p. 34-36, §52, p. 46, §61, pl. IV-VI. Un dispositif identique de panneaux historiés orne le pan nord du mur d'ante nord à hauteur de l'angle avec la façade, et constitue le symétrique de la version du mur d'ante sud, face sud. L. GABOLDE, *Le « Grand château d'Amon »...*, p. 53-54, §72, pl. XI-XII.

Le portique de façade

Le portique de façade est délimité au nord et au sud par les faces occidentales des murs d'ante (Pl. 63A). À hauteur du tore d'angle articulant la façade aux murs extérieurs nord et sud, six tableaux en relief par champlevé ont été aménagés selon un dispositif décoratif similaire à celui des panneaux d'angles mentionnés ci-dessus, sans en être pour autant la réplique inversée[208]. Le pan occidental des murs d'ante présente en outre, du côté du portique, un registre unique figurant en champlevé l'accolade du souverain coiffé du *pschent* et du dieu Amon-Rê (Pl. 64A). Le dieu est figuré dos au saint-des-saints, et le pharaon comme pénétrant dans le sanctuaire. Ces registres reproduisent le décor des faces latérales et postérieures des piliers du portique de façade[209]. Enfin, le portique de façade était surmonté d'architraves et d'une corniche à gorge[210]. Le côté ouest – situé en façade donc – des architraves portait un bandeau de dédicace dont le texte en champlevé se répartissait symétriquement à partir du centre du linteau axial. La fin de la dédicace méridionale est connue : « [… doué] de vie, stabilité, pouvoir, santé ; puisse-t'il se réjouir sur le trône d'Horus, comme Rê éternellement », de même qu'un tronçon du bandeau nord : « […] il a fait en tant que son monument pour son père] Amon-Rê-Kamoutef de réaliser pour lui un temple […] »[211].

D'un point de vue architectonique, le portique de façade se présente comme une vaste baie *in antis* de 37,67 mètres du nord au sud (murs d'ante compris), scandée par des piliers à colosse osiriaque adossé (Pl. 63A). La hauteur sous architrave du portique est de 469 cm[212], et sa profondeur est évaluée à 303 cm[213]. Les piliers mesurent 105 cm (largeur) par 95 cm (profondeur) et l'entraxe des piliers fait 156 cm[214]. Sur cette base métrique, il est possible de restituer l'existence de 12 piliers à colosse osiriaque adossé, dont un seul est virtuellement complet (**C 5**)(Pl. 4A-C). Deux autres statues monumentales, privées de pilier, sont attestées (**C 6** – **C 7**) ainsi que quatre fragments de piliers appartenant à au moins trois piliers de façade[215]. La statue **C 5** peut être replacée dans la moitié sud du portique, et la statue **C 7** dans la moitié nord sur la base des inscriptions qui accompagnent les figures de Sésostris Ier, ainsi que grâce aux reliefs ornant les faces latérales et postérieure du pilier de **C 5**[216].

Suivant l'opinion de Chr. Leblanc, les représentations du roi gainé dans un linceul osiriaque ne doivent pas être interprétées comme des images du pharaon défunt, mais bien plus comme des statues jubilaires du souverain[217]. Sésostris Ier y apparaîtrait donc vivant à nouveau suite à la « première fois de la fête-*sed* »

[208] L. GABOLDE, *Le « Grand château d'Amon »*…, p. 47-48, §62, pl. VII-VIII (tableaux sud), p. 54-55, §73, pl. XIII-XIV (tableaux nord).

[209] L. GABOLDE, *Le « Grand château d'Amon »*…, p. 49, §63, pl. VII-VIII (sud), p. 55-56, §74, pl. XIII-XIV (nord).

[210] Un bloc fragmentaire ne pouvant provenir que d'une corniche à gorge constitue le seul élément connu du couronnement du temple de Sésostris Ier à Karnak. L. GABOLDE, *Le « Grand château d'Amon »*…, p. 62, §85, fig. 4, pl. XVIIId.

[211] Voir les relevés de L. GABOLDE, *Le « Grand château d'Amon »*…, pl. VII, XVIII.

[212] Taille du pilier à colosse osiriaque adossé du Musée égyptien du Caire JE 48851 (statue C 5 du présent catalogue). L'architrave mesure 105 cm de haut auxquels il faut additionner les 65 à 70 cm de la corniche à gorge. La hauteur totale du portique de façade devait donc avoisiner les 640 cm de haut (soit approximativement les 630 cm correspondant à 3,5 brasses de 180 cm ou à 12 grandes coudées de 52,5 cm). L. Gabolde évoque 628 cm. L. GABOLDE, « Karnak sous le règne de Sésostris Ier », *Égypte Afrique & Orient* 16 (2000), p. 14. Pour les unités de mesure, voir J.-Fr. CARLOTTI, « Quelques réflexions sur les unités de mesure utilisées en architecture à l'époque pharaonique », *Karnak* X (1995), p. 127-139.

[213] Largeur du champ iconographique de la face nord du mur d'ante sud (donc sous le portique de façade). Pour ce relief, voir ci-dessous. La profondeur est calculée depuis le parement antérieur des piliers à colosse osiriaque adossé jusqu'au mur de fond du portique. De ce fait, les statues du souverain sont à l'extérieur du temple.

[214] Sur la base des traces de pose sur l'architrave isolée du tronçon nord du portique. L'entraxe est porté à 157,5 cm à l'extrémité sud (et nord ?). L. GABOLDE, *Le « Grand château d'Amon »*…, p. 23, §20.

[215] Blocs 14-17 de la liste dressée par L. GABOLDE, *Le « Grand château d'Amon »*…, p. 67-70, §92-98, pl. XXII-XXV, XXXV.

[216] Voir le présent catalogue. La couronne blanche de C 5 pourrait également servir d'indice pour cette localisation dans le portique. Toutefois, la pertinence de cet argument ne peut être réellement mesurée car les deux autres statues partiellement conservées C 6 et C 7 ne possèdent plus leur couronne, en particulier C 7 dont on sait qu'elle devait se placer dans le tronçon nord de ce portique. Dès lors il est délicat de déterminer si les statues arboraient toutes la même coiffe blanche de Haute Égypte, ou si le programme statuaire du portique de façade jouait originellement sur la complémentarité des couronnes de Haute et Basse Égypte (cette dernière étant éventuellement substituée au profit du *pschent*).

[217] Chr. LEBLANC, « Piliers et colosses de type « osiriaque » dans le contexte des temples de culte royal », *BIFAO* 80 (1980), p. 69-89.

mentionnée sur les faces latérales des piliers auxquels sont adossés les colosses osiriaques[218]. Dès lors, les douze colosses osiriaques du portique de façade seraient membres à part entière d'un programme décoratif du temple d'Amon-Rê de Karnak qui est, selon les propos de L. Gabolde, « tout à la fois temple divin et temple du culte de la royauté. »[219] Ce dernier s'exprime par le biais des rituels de couronnement – dont celui de l'inscription de la titulature royale sur les feuilles de l'arbre *iched* d'Héliopolis – et ceux qui en prolongent le sens, notamment à l'occasion du renouvellement du pouvoir royal lors des fêtes-*sed* (réelles ou performatives). Tenant les signes *ankh* dans chaque main, les statues osiriaques du souverain matérialisent dans la pierre la persistance et la pérennité du pouvoir royal[220]. Ce qui fait aussi dire à L. Gabolde que le roi y est figuré vivant et partiellement divinisé, tournant le dos au sanctuaire dont il émerge comme le dieu[221]. Cependant, comme se plaisait à le souligner R. Tefnin dans ses enseignements, il faudrait probablement mieux opérer en l'espèce une distinction entre les aspects rémanents et transcendants de la fonction royale (qui fait l'objet du « culte de la royauté » à Karnak selon les termes de L. Gabolde), et celui qui en est temporairement le dépositaire, à savoir Sésostris Ier, qui définit l'apparence plastique de la statuaire. Cette dernière se trouve au truchement des deux temporalités, celle de la royauté institutionnelle, et celle du souverain qui endosse cette responsabilité politique et religieuse durant son règne.

La décoration interne du portique – à laquelle il faudrait peut-être adjoindre les grands registres de la face occidentale des murs d'ante – est très largement perdue[222]. En effet, le mur de fond est intégralement manquant, il ne subsiste qu'une partie restreinte des faces internes des murs d'ante, seul un pilier du portique est conservé et à peine deux tronçons des architraves sont connus[223]. Le pilier auquel est adossé **C 5** reprend la thématique déjà annoncée par le décor des pans occidentaux des murs d'ante, à savoir l'entrée du souverain dans le sanctuaire d'Amon-Rê et l'accueil que lui réserve la divinité[224]. Sur la face sud (à droite lorsque l'on fait face au colosse), le roi, seul à être figuré, est, d'après l'inscription qui accompagne la scène, « aimé d'Atoum-Amon-Rê » et procède à la consécration d'offrandes en faveur de Geb et d'Amon Maître du Double Pays. Sur la face nord (à gauche lorsque l'on observe le colosse de face), il ne subsiste guère que le buste du souverain, faisant face sans doute à Montou de Tôd à en juger par le tracé de deux hautes plumes d'une couronne divine et surtout la locution *ḥr-ỉb Ḏrty* qui le surmonte. La face postérieure du pilier présente une scène d'accolade entre Sésostris Ier et une divinité masculine non identifiée[225]. En vertu du décor de la face sud, et suivant les arguments avancés par Fr. Larché sur le décor des passages des portes, le colosse **C 5** devait se trouver à proximité immédiate d'une porte[226]. Cependant,

[218] Chr. LEBLANC, *loc. cit.*, p. 81-89. Sur l'historicité de cette « première fête-*sed* » attestée par les inscriptions du *Grand Château* d'Amon à Karnak, voir ci-dessus (Point 1.1.5.)

[219] L. GABOLDE, *Le « Grand château d'Amon »...*, p. 155, §239.

[220] L. GABOLDE, *Le « Grand château d'Amon »...*, p. 155-156, §239-240.

[221] L. GABOLDE, *ibidem*.

[222] Partant, il est particulièrement délicat d'en déduire des informations relatives au programme décoratif de cet ensemble architectural, et à la construction de l'image du souverain dans sa relation avec les dieux qui l'accueillent dans le sanctuaire d'Amon-Rê. Il est en effet difficile de proposer autre chose que des constatations très générales, et somme toute attendues dans ce contexte, portant sur le culte divin opéré par le roi, la réception du souverain par les dieux, l'évocation de la richesse végétale du pays et la régénération du dieu à l'occasion d'une procession nautique par ailleurs mal identifiée.

[223] Ceux-ci portent en relief dans le creux deux mentions topiques pour un édifice cultuel : « [... puisse accomplir le roi (cartouche]) un million de fêtes-*sed*, vivant éternellement » (sud), « [Paroles dites par Amon-Rê... : "Mon cœur s'est réjoui en contem]plant tes splendeurs à cause de cette tienne grande vénération envers moi, (car) tu as rempli ma demeure de [...] » (nord). Voir le relevé de L. GABOLDE, *Le « Grand château d'Amon »...*, pl. XVII-XVIII.

[224] L. GABOLDE, *Le « Grand château d'Amon »...*, p. 64-66, §88-90, pl. XIX-XX.

[225] La face postérieure du pilier est inaccessible depuis l'entrée de C 5 dans les collections du Musée égyptien du Caire où elle a été appuyée contre un des piliers de la coupole centrale. D'après les rares formes que l'on peut distinguer, le roi – regardant vers le nord – est couronné du *pschent*, porte un pagne *chendjit* lisse doté d'une queue de taureau, tient une canne dans sa main gauche et un signe *ankh* dans sa main droite. Il porte un collier *ousekh* lisse. Il est embrassé par une divinité masculine (Atoum ?) qui est également coiffée du *pschent* (plutôt qu'un mortier à deux hautes plumes ?). Le texte à la base du pilier indique : « (1) [aimé ?] doué de vie, stabilité et pouvoir (...) comme Rê éternellement. (2) Vie, stabilité et pouvoir sont aux pieds de ce dieu parfait qu'aiment les dieux ». Le texte qui surmonte la scène est illisible actuellement. Le bref descriptif qui précède, réalisé le 18 mai 2008, améliore quelque peu le relevé opéré avec beaucoup d'intuition par L. GABOLDE, *Le « Grand château d'Amon »...*, pl. XIXb.

[226] Fr. LARCHE, « Nouvelles observations... », p. 412-413.

je rejoins les doutes de J.-Fr. Carlotti *et alii*[227] sur la localisation proposée par Fr. Larché – et surtout sur le retournement à 180° du portique de façade qu'il croit pouvoir en déduire. La solution la plus simple, et qui rend parfaitement compte des décors des différentes faces du pilier osiriaque et des attributs de la statue elle-même, consiste à en faire un pilier situé dans la moitié sud du portique de façade, mais bordant au nord l'axe d'une porte secondaire percée dans le mur de fond du portique.

La paroi nord du mur d'ante sud est subdivisée en deux registres placés au-dessus d'une vaste zone laissée vierge à la base du mur[228]. Le premier registre n'est conservé que dans sa partie supérieure et illustre Sésostris Ier, tenant la rame d'une barque royale et procédant au rituel de « [pagayer quatre fois, qu'il] <le> fasse [de nombreuses fois] »[229] en direction du dieu Amon-Kamoutef ithyphallique sans doute figuré sur une estrade à gradins. Il est malaisé d'identifier avec certitude la fête rituelle qu'évoque ce relief (« fête d'Opet » ou « Belle fête de la Vallée »), la topographie rituelle évoquée, de même que la forme sous laquelle la divinité – sans doute Amon – est transportée (statue processionnelle seule ou dans sa barque portative ?)[230]. Le deuxième registre est subdivisé en deux scènes, dont il ne subsiste que la frise de texte les surmontant, nommant pour l'une d'entre elles le dieu Amon roi du Double Pays. Le pendant septentrional de ces scènes, sur la face sud du mur d'ante nord, est moins bien conservé[231]. Le registre inférieur était occupé selon toute vraisemblance par une procession de génies nilotiques se dirigeant vers le fond du sanctuaire. Les cinq colonnes de texte conservées qui accompagnaient ces figures nomment en effet les génies Kheded[232] et Hepouy[233], tous deux associés aux marais. Du second registre, il ne demeure qu'une estrade ornée de nœuds *tit* et piliers *djed*, probablement destinée à supporter une représentation du roi agenouillé et offrant des pots-*nou* ou des pains coniques à une divinité[234].

Le second péristyle

Le « contre-seuil » en granit situé dans l'axe du temple, à l'extrémité orientale du *Palais de Maât*, appartient sans aucun doute au passage sésostride entre le portique de façade et les parties internes du sanctuaire d'Amon-Rê (Pl. 63B). Ce dispositif d'accès a été remanié – mais sans en déplacer le lourd seuil – sous Hatchepsout et Thoutmosis III lors du démantèlement du portique de Sésostris Ier et de l'adossement des nouvelles salles en grès d'Hatchepsout. Les jambages en granit de la porte sont d'ailleurs inscrits au nom de Thoutmosis III : « Menkheperrê est grand d'offrandes alimentaires »[235].

Il ne me paraît pas opportun de refaire ici la démonstration de l'existence d'un deuxième ensemble architectural de type péristyle et de sa localisation à l'arrière du portique de façade[236] (Pl. 63A). Celui-ci est constitué de piliers quadrangulaires d'un module identique à ceux du portique de façade (105 cm par 95 cm de côté), à ceci près que leur hauteur restituée (420 cm en moyenne, soit 8 coudées de 52,5 cm)[237] est

[227] J.-Fr. CARLOTTI *et alii*, « Sondages… », p. 153-154.

[228] L. GABOLDE, *Le « Grand château d'Amon »*…, p. 49-52, pl. IX-X.

[229] Proposition de restitution L. GABOLDE, *Le « Grand château d'Amon »*…, p. 50. Le texte est restitué grâce à un parallèle, voire plus probablement l'original dont s'inspire à l'évidence cette composition, dans le temple de Nebhepetrê Montouhotep II à Deir el-Bahari. Pour ce relief, voir D. ARNOLD, *Der Tempel des Königs Mentuhotep von Deir el-Bahari. Band II. Die Wandreliefs des Sanktuares* (*AV* 11), Mayence, 1974, p. 26-27, pl. 22.

[230] Voir la discussion dans L. GABOLDE, *Le « Grand château d'Amon »*…, p. 159-162, §246-255.

[231] L. GABOLDE, *Le « Grand château d'Amon »*…, p. 56-57, §75-77, pl. XV-XVI.

[232] Associé plus spécifiquement au gibier d'eau. J. BAINES, *Fecundity Figures. Egyptian personnification and the iconology of a genre*, Warminster, 1985, p. 185-186, n. 1 ; B. GRDSELOFF, « Notice sur un monument inédit appartenant à Nebwa', premier prophète d'Amon à Sambehdet », *BIFAO* 45 (1947), p. 180-181.

[233] L'attribution de Hepouy est peu claire. A.H. GARDINER, « Horus the Behdetite », *JEA* 30 (1944), p. 29-30 ; B. GRDSELOFF, *loc. cit.*, p. 180-183.

[234] À titre de comparaison, voir les scènes 23' et 24' de la *Chapelle Blanche* de Sésostris Ier, et la scène N2 de la chapelle du IXe pylône. P. LACAU, H. CHEVRIER, *Une chapelle de Sésostris Ier à Karnak*, Le Caire, 1956-1969, p. 128-130, §360-366, pl. 38 ; L. COTELLE-MICHEL, « Présentation préliminaire des blocs de la chapelle de Sésostris Ier découverte dans le IXe pylône de Karnak », *Karnak* XI/1 (2003), p. 345-346, fig. 5, pl. IIIb.

[235] P. BARGUET, *Le temple d'Amon-Rê à Karnak. Essai d'exégèse. Augmenté d'une édition électronique par Alain Arnaudiès* (*RAPH* 21), Le Caire, 2006, p. 153. Voir également L. GABOLDE, *Le « Grand château d'Amon »*…, p. 82-83, §121.

[236] Voir à cet égard L. GABOLDE, *Le « Grand château d'Amon »*…, p. 71-85, §99-124.

[237] Le pilier du Musée égyptien du Caire JE 36809 mesure 424 cm de haut.

d'une coudée moins élevée que les piliers à colosse adossé du portique de façade. Cette différence s'explique aisément par le principe d'élévation successif du niveau de circulation dans les espaces architecturaux divins (parallèlement à l'abaissement du plafond) au fur et à mesure que l'on progresse vers le saint-des-saints[238]. L'ampleur de ce péristyle est difficilement évaluable, d'autant que quelles qu'en aient été ses dimensions, trois piliers seulement en sont préservés[239]. Eu égard au parallélisme pressenti entre la structure du temple de Sésostris Ier et celle de l'*Akh-menou* de Thoutmosis III[240], il est probable que ce péristyle se présentait originellement à la manière de la *Heret-ib* de l'*Akh-menou*, sans toutefois les piquets-*âa* placés en son centre[241] (Pl. 64B). La couverture des portiques était sans doute assurée par le biais d'architraves de même module que celles du portique de façade, leurs supports étant identiques. Néanmoins, le système ornemental à tore d'angle et corniche à gorge du portique de façade a pu être remplacé par des dalles de couverture chanfreinées, selon L. Gabolde[242].

Le pilier du Musée égyptien du Caire (JE 36809)[243] (Pl. 64B) provient de la travée sud du portique occidental d'après l'organisation de son décor et l'orientation des faces larges et étroites[244]. En effet, la disposition des personnages royaux et divins, et leur sens de progression vers le saint-des-saints ou vers l'entrée du sanctuaire, correspond à un déplacement du nord-ouest vers le sud-est pour le roi (deux souverains partant de l'angle nord-ouest) et inversement pour les dieux (deux divinités partant de l'angle sud-est) (**Fig. 2.**). Le souverain tournant le dos à l'entrée et étant toujours symboliquement le plus proche de celle-ci, à l'inverse du dieu qui émerge de son naos, l'angle nord-ouest du pilier du Caire doit donc logiquement se trouver le plus près possible de l'axe central du temple (entrée du roi) et l'angle sud-est le plus éloigné de ce dernier (naos du dieu)[245]. Respecter cet arrangement spatial impose que le pilier du Caire soit dans la travée sud du portique occidental, sans doute à peu de distance de l'axe du temple si son déplacement est, comme le suggère L. Gabolde, lié au remaniement thoutmoside de la porte donnant accès à la cour péristyle[246]. La disposition en registre unique des reliefs reprend celle des piliers du portique de façade. Le roi figure sur les quatre faces en compagnie d'une divinité qui l'accueille par une accolade. À l'ouest il s'agit du dieu Amon-Kamoutef Qui-est-à-la-tête-des-dieux, au sud Atoum Maître du *Grand Château*, à l'est Horus de Dendera et, enfin, au nord Ptah Qui-est-au-sud-de-son-mur.

Le deuxième pilier, conservé au magasin dit « du Cheikh Labib » à Karnak (87 CL 391)[247], appartient à la travée nord du portique occidental. Sur la face est, le roi progresse vers le nord (il s'écarte donc de l'axe central du temple situé au sud) et sur la face nord, il s'avance vers l'est (vers le sanctuaire, tournant le dos à l'entrée). Sur la face sud, avant les deux retouches du début de la 18ème dynastie, attribuées par L. Gabolde

[238] Voir, entre autres, R. GUNDLACH, *OEAE* III (2001), p. 366, *s.v.* « Temples ».

[239] De nombreux autres vestiges de piliers ont été listés par L. Gabolde, mais leur taux de fragmentation empêche bien souvent de les identifier avec certitude en tant que pilier seul ou doté d'un colosse osiriaque adossé. L. GABOLDE, *Le « Grand château d'Amon »...*, p. 97-110, §147-177, pl. XXXIV-XXXVII (blocs 22-51). Les éléments les plus intéressants concernent les dieux signalés sur ces fragments : Atoum (bloc 23), Amon-Kamoutef (bloc 24), Atoum-Amon et Osiris-Khentyimentiou (bloc 27), Amon-Rê (bloc 38), Khnoum (bloc 43), Hathor Maîtresse de Soumenou (?) (bloc 47), en plus des divinités protectrices Nekhbet la blanche (bloc 26), Nekhbet Maîtresse du palais divin du Sud (bloc 30), Ouadjet Maîtresse du *Per-Nou* (bloc 49) et le Behedetite Qui-préside-à-la-chapelle-*iteret*-du-Sud (bloc 24). Toutefois, le contexte iconographique et rituel de ces attestations demeure largement indéterminé.

[240] L. GABOLDE, *Le « Grand château d'Amon »...*, p. 141-142, §220-221. Voir déjà P. BARGUET, « La structure du temple Ipet-Sout d'Amon à Karnak, du Moyen Empire à Aménophis II », *BIFAO* 52 (1953), p. 145-155 ; *Idem, op. cit.*, p. 284.

[241] J.-Fr. CARLOTTI, *L'Akh-menou de Thoutmosis III à Karnak. Etude architecturale*, Paris, 2001, p. 34-35. Voir également G. Haeny à propos de la *Heret-ib* comme cour péristyle dotée d'un dais pétrifié supporté par les piliers-*âa*. G. HAENY, *Basilikale Anlagen in der ägyptischen Baukunst des Neueun Reiches (BÄBA 9)*, Wiesbaden, 1970, p. 7-17.

[242] L. GABOLDE, *Le « Grand château d'Amon »...*, p. 71-72, §100.

[243] PM II, p. 133 ; G. LEGRAIN, « Second rapport sur les travaux exécutés à Karnak du 31 octobre 1901 au 15 mai 1902 », *ASAE* 4 (1903), p. 12-13 ; L. GABOLDE, *Le « Grand château d'Amon »...*, p. 89-93, §130-134, pl. XXV, XXVIII-XXIX.

[244] Et non de la travée nord comme le note L. GABOLDE, *Le « Grand château d'Amon »...*, p. 89, §130, sauf à considérer que les faces larges ne sont pas les pans ouest et est des piliers mais plutôt les pans nord et sud, ce qui est peu probable car cela serait une disposition inverse à celle des piliers à colosse osiriaque adossé du portique de façade.

[245] Sur cette organisation du décor du temple égyptien, voir H.G. FISCHER, *L'écriture et l'art de l'Égypte ancienne. Quatre leçons sur la paléographie et l'épigraphie pharaonique*, Paris, 1986, p. 51-93, part. p. 82-89.

[246] L. GABOLDE, *Le « Grand château d'Amon »...*, p. 89, §130.

[247] L. GABOLDE, *Le « Grand château d'Amon »...*, p. 93-95, §135-141, pl. XXX-XXXI.

à Amenhotep Ier puis Thoutmosis II, le souverain, à l'ouest, devait s'avancer vers l'est, la divinité étant placée à l'est au-dessus du terme *mry* « aimé » respectant ainsi la systématique observée sur les piliers sésostrides de Karnak (en ce compris dans la *Chapelle Blanche*)[248]. La reprise du relief de la face méridionale par Amenhotep Ier et Thoutmosis II conservait l'orientation du roi de l'ouest vers l'est, particulièrement sous Thoutmosis II avec une scène d'adoration dirigée vers le saint-des-saints (*dwꜣ nṯr zp 4*)[249]. Son décor peut être perçu comme le symétrique partiel de celui du pilier du Caire. En effet, si les deux piliers sont bien ceux situés immédiatement au nord et au sud de l'axe du temple[250], leur face orientale présenterait un décor en miroir, le roi tenant la canne *ouadj* et la massue *hedj* dans une accolade avec une divinité hiéracocéphale[251]. La déesse représentée sur la face septentrionale du pilier du « Cheikh Labib » n'est pas identifiée. Le troisième pilier, réduit à l'état de moignon et actuellement dressé dans la *Cour de la cachette*, ne comporte que les légendes au pied des registres iconographiques des quatre faces[252]. Cependant, le roi paraissant toujours être orienté de la même façon que les textes de ces légendes, le pilier provient certainement de la travée nord du portique occidental de la cour péristyle, à l'instar du pilier du « Cheikh Labib »[253].

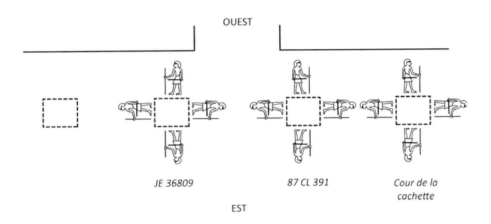

Fig. 2. Répartition des piliers du second péristyle du temple d'Amon-Rê à Karnak

Le décor du mur de fond des quatre côtés de la cour péristyle se réduit à un seul élément pariétal représentant une « montée royale » de Sésostris Ier guidé par Amon-Rê-Kamoutef[254]. Ce bloc imposant de 207 cm de haut pour 136 cm de large illustre le registre iconographique unique du mur occidental de la cour péristyle, sous la travée nord du portique, avec une structuration du champ similaire à celle des piliers

[248] Sauf pour les scènes 13, 15' et 16'.
[249] Voir le relevé dans L. GABOLDE, *Le « Grand château d'Amon »*…, pl. XXX.
[250] Emplacement restitué sur la base du contexte historique de la *Cour de la cachette* et de l'origine des fragments architecturaux qui y ont été trouvés. Voir l'argumentaire sur le remaniement thoutmoside de la porte occidentale du deuxième péristyle dans L. GABOLDE, *Le « Grand château d'Amon »*…, p. 71-85, §99-124, part. §121-123
[251] Le pan nord du pilier du « Cheikh Labib » et le pan sud du pilier du Caire se répondent de la même manière, avec une divinité féminine (Cheikh Labib) et Atoum (Caire), le roi étant en outre dans une même attitude et doté de regalia identiques (canne *ouadj* et massue *hedj*).
[252] L. GABOLDE, *Le « Grand château d'Amon »*…, p. 95-97, §142-146, pl. XXXII-XXXIII.
[253] La disposition du pilier dans la *Cour de la cachette* a dès lors imposé une rotation de 180° du monument, les faces nord et sud étant interverties, de même que les pans est et ouest.
[254] PM II, p. 135 ; A.H. MA'AROUF, Th. ZIMMER, « Le Moyen Empire à Karnak : Varia 2 », *Karnak* IX (1993), p. 227-232, fig. 3-4 ; L. GABOLDE, *Le « Grand château d'Amon »*…, p. 85-88, §125-128, pl. XXVI-XXVII.

du portique qui abrite le relief[255]. Le roi, dans la lacune, est mené par Amon-Rê-Kamoutef vers le fond du sanctuaire, probablement vers un autre Amon. La légende de la scène (« Aller et venir, montée du roi dans le *Grand Château* d'Amon, Maître des trônes du Double Pays ; puisse-t'il accomplir (cela) doué de vie ») comporte la seule attestation parmi les vestiges sésostrides du terme *ḥwt-ʿꜣt* désignant le temple de Karnak, et constitue par ailleurs sa plus ancienne occurrence. À droite de la scène figure une petite niche aménagée dans l'épaisseur de la paroi sous la forme d'une chapelle à corniche à gorge. Le jambage gauche précise que le souverain est « aimé d'Amon-Rê Qui-est-à-la-tête-de-ses-sanctuaires-*Ipout* »[256]. Sous la niche a été sculptée une personnification du domaine royal Sekhem-Kheperkarê[257] apportant des offrandes *djefaou*.

L'état de conservation très partiel de cet espace architectural et, partant, de son décor pariétal, ne permet pas de proposer un modèle interprétatif de la répartition des scènes et des dieux dans la cour péristyle. Il ne fait cependant nul doute qu'elle n'a pas été laissée au hasard comme le signale justement L. Gabolde[258]. Plusieurs chapelles – ou espaces – ont sans doute été aménagés dans les travées nord et sud de la cour, peut-être pour abriter l'une ou l'autre des chapelles signalées ci-dessous.

Le saint-des-saints et les chapelles secondaires

De la partie orientale du *Grand Château* d'Amon de Karnak érigé par Sésostris Ier, il ne demeure guère que les trois seuils en granit et le vaste socle de naos en calcite. Il paraît néanmoins possible d'en dresser un plan théorique sur la base du plan de l'*Akh-menou* de Thoutmosis III et de plusieurs observations métrologiques (Pl. 63A-B). La première de celles-ci a trait à l'emplacement du saint-des-saints contenant le socle de naos en calcite remonté par H. Chevrier[259]. Comme l'a très clairement fait remarquer L. Gabolde, l'escalier frontal du monument interdit de replacer ce dernier dans l'axe du temple sous peine de voir le troisième seuil oriental recouvert par l'escalier du socle et de condamner les portes de la chapelle cultuelle à rester continuellement entrebâillées[260]. Dans la mesure où les seuils en granit n'ont pas été déplacés depuis le Moyen Empire, le socle en calcite doit nécessairement prendre place dans une chapelle non pas située sur l'axe du temple, mais donnant sur celui-ci, qu'elle soit située au nord ou au sud de l'axe en question.

Or non seulement l'*Akh-menou* de Thoutmosis III peut raisonnablement être considéré comme une réplique du sanctuaire sésostride[261], mais en outre « les distances entre les quatre seuils en granite de la cour du Moyen Empire sont identiques à celles entre les seuils des portes commandant les salles axiales de l'*Akh menou* »[262], le socle rainuré de Thoutmosis III situé dans le sanctuaire de l'*Akh-menou* est

[255] Plutôt que sur l'axe nord-sud de Karnak. Voir L. GABOLDE, *Le « Grand château d'Amon »…*, p. 85, §125. *Contra* A.H. MAʾAROUF, Th. ZIMMER, *loc. cit.*, p. 231-232.

[256] Cette épithète du dieu Amon est connue sur la *Chapelle Blanche*, architrave D2, scènes 14, 21 et 5'. P. LACAU, H. CHEVRIER, *op. cit.*, p. 49-50, §82-83, p. 82, §201, p. 90, §237, p. 106, §291. D'après E. Otto, il s'agirait d'une désignation d'Amon de Louqsor. E. OTTO, *Topographie des thebanischen Gaues* (UGAÄ 16), Berlin, 1952, p. 40.

[257] Ce domaine est repris sur le soubassement occidental, moitié nord, de la *Chapelle Blanche*, avec le même personnage féminin. P. LACAU, H. CHEVRIER, *op. cit.*, p. 209, §584, pl. 12. Il semble également être mentionné dans l'*Onomasticon du Ramesseum* sous la forme de *Hout-Sekhem-Kheperkarê-maâ-kherou* en tant que fondation (*mnw*) listée entre les entités de Hou et Abydos. A.H. GARDINER, *Ancient Egyptian Onomastica*, Oxford, 1947, I, p.13, pl. IIa, n° 209. Sur Hou (Diospolis Parva), voir K. ZIBELIUS, *LÄ* III (1980), col. 64, *s.v.* « Hu » (avec références bibliographiques).

[258] L. GABOLDE, *Le « Grand château d'Amon »…*, p. 89. Voir à ce sujet les résultats des recherches relatives à la structuration du décor de la *Chapelle Blanche* dans Chr. STRAUß-SEEBER, « Bildprogramm und Funktion der Weißen Kapelle in Karnak », dans R. GUNDLACH et M. ROCHHOLZ (éd.), *Ägyptische Tempel – Struktur, Funktion und Programm (Akten der Ägyptologischen Tempeltagungen in Gosen 1990 und in Mainz 1992)* (HÄB 37), Hildesheim, 1994, p. 287-318 ; Fr.L. BORREGO GALLARDO, « L'image d'Amon à la Chapelle Blanche », *Trabajos de Egiptología. Papers on Ancient Egypt* 2 (2003), p. 57-82 ; E. HIRSCH, *Die Sakrale Legitimation Sesostris'I. Kontaktphänomene in königsideologischen Texten (Königtum, Staat und Gesellschaft früher Hochkulturen 6)*, Wiesbaden, 2008, p. 6-51.

[259] H. CHEVRIER, « Rapport sur les travaux de Karnak (1947-1948) », *ASAE* 49 (1949), p. 12-13 ; M. PILLET, « Le naos de Senousert Ier », *ASAE* 23 (1923), p. 155-157 ; P. BARGUET, *Le temple d'Amon-Rê à Karnak. Essai d'exégèse. Augmenté d'une édition électronique par Alain Arnaudiès* (RAPH 21), Le Caire, 2006, p. 154, 327-328, pl. XXVIa-c.

[260] L. GABOLDE, « Le problème de l'emplacement primitif du socle de calcite de Sésostris Ier », *Karnak* X (1995), p. 253-256.

[261] L. GABOLDE, *Le « Grand château d'Amon »…*, p. 141-142, §220-221. Voir déjà P. BARGUET, « La structure du temple Ipet-Sout d'Amon à Karnak, du Moyen Empire à Aménophis II », *BIFAO* 52 (1953), p. 145-155 ; *Idem, op. cit.*, p. 284.

[262] J.-Fr. CARLOTTI, *L'Akh-menou de Thoutmosis III à Karnak. Etude architecturale*, Paris, 2001, p. 256.

sensiblement similaire dans sa conception à celui de Sésostris Ier – en ce compris dans sa dissymétrie –[263], et le saint-des-saints thoutmoside est placé au nord de l'axe principal du temple, après une chicane à 90° dans la dernière chapelle axiale. Ces différents arguments concourent à restituer le saint-des-saints sésostride dans l'angle nord-est de l'édifice. Si la conception du sanctuaire divin de l'*Akh-menou* reprend la trame architecturale développée par Sésostris Ier, il est, dans cette perspective, possible de suppléer l'existence de plusieurs pièces annexes comme le suggèrent les plans proposés par J.-Fr. Carlotti[264]. Parmi celles-ci, il faut noter la restitution d'une salle hypostyle à l'avant du saint-des-saints, or c'est précisément à cet endroit de l'*Akh-menou* que Thoutmosis III a fait disposer deux sphinx tournés vers la chapelle cultuelle (Musée égyptien du Caire CG 576 et CG 577). Partant, il est tentant d'y voir une possible localisation pour le sphinx **C 9** du présent catalogue (Musée égyptien du Caire CG 42007) et de son compagnon signalé par G. Legrain. Force est de constater cependant qu'aucun argument solide ne peut objectivement supporter cette hypothèse[265].

Le socle en calcite est dédié par Sésostris Ier aimé d'Amon Maître des trônes du Double Pays à une divinité qui est sans doute ce même Amon. Les rainures d'encastrement aménagées sur la face sommitale du monument devaient sans doute permettre la fixation d'un naos de grande envergure accessible par l'escalier frontal du socle. Si l'on a un temps pensé que le naos en granit noir découvert au sud du VIIe pylône appartenait à ce dispositif[266], l'étude de la disposition des figures royales sur ses reliefs indique que l'édicule était ouvert vers l'est ou vers le nord, mais en aucun cas vers le sud comme l'exigerait la mise en place du socle en calcite dans l'angle nord-est du temple[267]. Par ailleurs, la stèle du directeur du Trésor Djehouty, placée à l'entrée de sa tombe (TT 11), indique le remplacement du naos d'Amon sur ordre de la reine Hatchepsout, qui fait placer sur le socle en calcite un édicule en bois d'ébène[268].

Une table d'offrandes en calcaire, sculptée en forme de signe *hetep*, au nom de Sésostris Ier mais dont le texte en est très effacé a été mise au jour par H. Chevrier en 1949 au nord-est de la *Cour du Moyen Empire*[269]. Une seconde table d'offrandes, en granit mais affectant toujours la forme d'un signe *hetep*, indique – outre la mention d'offrandes alimentaires *djefaou* et *hetepou* – que le souverain est « aimé de Nephthys » et « [aimé] d'Isis »[270]. La localisation de ces deux éléments mobiliers dans le temple de Sésostris Ier est inconnue, de même que celle des fragments d'une troisième table d'offrandes trouvés par G. Legrain dans la « salle K » (cour péristyle Nord du VIe pylône)[271]. Une dernière table d'offrandes, en calcite, découverte par A. Percy (baron Prudhoe) fait désormais partie des collections de l'Oriental Museum de l'Université de Durham (inv. N.1933)[272].

Deux autres « chapelles » devaient compléter l'organisation cultuelle du *Grand Château* d'Amon à Karnak, bien qu'elles ne soient documentées que par leur éventuel mobilier, rituel ou statuaire. Un autel à

[263] L. GABOLDE, « Le problème… », p. 254-255.

[264] J.-Fr. CARLOTTI, *op. cit.*, p. 21, fig. 5 ; *Idem*, « Modifications architecturales du « Grand Château d'Amon » de Sésostris Ier à Karnak, *Égypte Afrique & Orient* 16 (2000), p. 37-46 ; J.-Fr. CARLOTTI *et alii*, « Sondage… », p. 179, fig. 23.

[265] Pour les sphinx de Thoutmosis III, voir D. LABOURY, *La statuaire de Thoutmosis III. Essai d'interprétation d'un portrait royal dans son contexte historique* (AegLeod 5), Liège, 1998, p. 179-183. Sur la découverte de C 9, se reporter à G. LEGRAIN, « Rapport sur les travaux exécutés à Karnak du 31 octobre 1902 au 15 mai 1903 », *ASAE* 5 (1904), p. 28-29, pl. III.

[266] M. PILLET, *ibidem*. Naos du Musée égyptien du Caire JE 47276.

[267] Voir ci-dessous.

[268] J.-Fr. CARLOTTI, *loc. cit.*, p. 43. Stèle dite « de Northampton », *Urk.* IV, 423,13 – 424,3.

[269] H. CHEVRIER, « Rapport sur les travaux de Karnak (1948-1949) », *ASAE* 49 (1949), p. 258.

[270] Musée égyptien du Caire CG 23008 (larg. : 105 cm ; prof. : 52 cm). Découverte à Karnak en 1887. Le martelage du nom d'une divinité (probablement Amon) indiquerait que la table d'offrandes était toujours accessible sous Amenhotep IV / Akhenaton. A.B. KAMAL, *Tables d'offrandes* (CGC, n° 23001-23256) 1-2, Le Caire, 1906-1909, p. 8, pl. IV.

[271] Musée égyptien du Caire JE 33746. G. LEGRAIN, « Rapport sur les travaux exécutés à Karnak du 31 octobre 1902 au 15 mai 1903 », *ASAE* 5 (1904), p. 29.

[272] PM II2, p. 299 ; S. BIRCH, *Catalogue of the collection of Egyptian antiquities at Alnwick Castle*, Londres, 1880, p. 267. G. Loukianoff signale en outre l'existence d'un bloc en calcaire avec deux cartouches de Sésostris Ier acheté en 1909 entre Karnak et Louqsor. Actuellement conservé au Musée Pouchkine de Moscou (inv. 6115), il serait le vestige d'un socle d'autel voire d'une statue (?). G. LOUKIANOFF, « Une tête inconnue du pharaon Senousert Ier au musée du Caire », *BIE* 15 (1933), p. 92 ; O.D. BERLEV, S.I. HODJASH, *Sculpture of Ancient Egypt in the Collection of the Pushkin State Museum of Fine Arts*, Moscou, 2004, p. 79.

corniche en calcaire de Toura[273], destiné à supporter une table d'offrandes en pierre, a été dédié par Sésostris I[er][274] à Amon et fait référence à Horakhty. Cette indication invite L. Gabolde à y reconnaître le prototype de l'autel solaire de Rê-Horakhty dressé sur les toits du temple d'Amon[275], comme dans le cadre des salles solaires au nord de la *Heret-ib* de l'*Akh-menou*, dans une structure architecturale à étage donnant notamment accès aux toits de l'édifice thoutmoside. La salle solaire de Thoutmosis III outre la table d'offrandes, comportait un groupe statuaire en granit actuellement conservé au British Museum de Londres (EA 12)[276]. Mais si, comme je le suppose, la seconde hexade en granit découverte à Karnak est bien attribuable à Sésostris Ier (**P 2**), nous aurions dès le règne de ce dernier un dispositif cultuel consacré, entre autres, à Rê-Horakhty, constitué d'un autel solaire et d'une hexade en granit, soit l'exact mobilier de la salle solaire thoutmoside au sein de l'*Akh-menou* dont on sait par ailleurs que la conception générale dérive du *Grand Château* érigé par le souverain de la 12ème dynastie[277]. Ce constat ne nous donne malheureusement aucune indication quant à la localisation des salles solaires éventuelles de Sésostris Ier. Il est néanmoins probable qu'elles aient été situées dans la partie nord du temple – à l'instar de leur équivalent thoutmoside et précisément là où semble avoir été découverte l'hexade **P 2** – mais la disparition complète de l'élévation du bâtiment rend cette conjecture incertaine[278].

La deuxième « chapelle » doit probablement s'envisager comme un secteur du sanctuaire d'Amon, quelle qu'en soit l'apparence architecturale précise, consacré au culte des ancêtres royaux[279]. Son mobilier statuaire était composé semble-t-il d'au moins trois statues : la statue d'Antef-âa du Musée égyptien du Caire (CG 42005)[280], qui provient de la cour nord du VIe pylône, et la statue de Sahourê conservée dans ce même musée (CG 42004)[281], découverte dans la *Cour de la cachette*. La statue acéphale de Neouserrê (British Museum EA 870), n'a pas de provenance connue mais elle est très proche de celle de Sahourê, tant par le choix du matériau que par le type de texte inscrit sur les panneaux latéraux du trône, de sorte qu'il est probable que les deux statues aient été consacrées ensemble à Karnak[282]. À cette série, F. Kampp-Seyfried ajouterait la tête royale anonyme en diorite de l'Ägyptisches Museum der Universität Leipzig (inv. 2906)[283].

[273] L. GABOLDE, « Karnak sous le règne de Sésostris Ier », *Égypte, Afrique & Orient* 16 (2000), p. 20, fig. 10 ; Fr. LARCHE, « Nouvelles observations sur les monuments du Moyen et du Nouvel Empire dans la zone centrale du temple d'Amon », *Karnak* XII/2 (2007), p. 420-421, pl. XC.

[274] Le nom du souverain est manquant, mais l'utilisation de la « belle pierre blanche de Toura » et la paléographie de l'inscription feraient remonter le monument au règne de Sésostris Ier. L. GABOLDE, « Karnak… », p. 20.

[275] L. GABOLDE, « Karnak… », p. 20. Le caractère solaire du monument est peut-être à l'origine de l'absence de martelages atonistes, à moins que les blocs de l'autel en calcaire n'aient déjà été démontés avant le règne d'Amenhotep IV / Akhénaton.

[276] D. LABOURY, *op. cit.*, p. 186-189.

[277] L. GABOLDE, *Le « Grand château d'Amon »*…, p. 141-142, §220-221. Voir déjà P. BARGUET, *loc. cit.*, p. 145-155 ; *Idem, op. cit.*, p. 284.

[278] L'accès aux salles solaires de l'*Akh-menou* se faisant par les chapelles au nord de la *Heret-ib*, ne peut-on imaginer qu'une rangée de chapelles se trouvait dans la partie septentrionale de la cour péristyle de Sésostris Ier ? Pour le descriptif de l'accès aux salles solaires de l'*Akh-menou*, voir J.-Fr. CARLOTTI, *op. cit.*, p. 81-87.

[279] Sans doute à l'image de la *Chapelle des ancêtres* de Thoutmosis III aujourd'hui remontée au Musée du Louvre (E 13481bis). Voir déjà pour cette idée, L. GABOLDE, « Karnak… », p. 18.

[280] PM II, p. 90 ; G. LEGRAIN, « Notes prises à Karnak », *RecTrav* 22 (1900), p. 64 ; G. LEGRAIN, *Statues et statuettes de rois et de particuliers* (CGC, n° 42001-42138) 1, Le Caire, 1906, p. 4-5, pl. III. La dédicace signale que « (1) Le Roi de Haute et Basse Égypte Kheperkarê (l') a fait en tant que son monument (pour) son père le prince Antef-âa ». S'ensuit une offrande *hetep-di-nesout* auprès d'Amon Maître des trônes du Double Pays. La statue a été récemment déplacée au Musée National d'Alexandrie.

[281] PM II, p. 136 ; G. LEGRAIN, « Notes prises à Karnak », *RecTrav* 26 (1904), p. 221 ; G. LEGRAIN, *Statues et statuettes de rois et de particuliers* (CGC, n° 42001-42138) 1, Le Caire, 1906, p. 3-4, pl. II. L'inscription gravée sur les panneaux latéraux du trône précise : Sésostris Ier « (l') a fait en tant que son monument (pour) son père Sahourê, il a fait (cette) statue en diorite (*tw m mntt*) (…) ».

[282] PM VIII, p. 4 ; *Hieroglyphic Texts from Egyptian Stelae, &c., in the British Museum*. Part IV, Londres, 1913, pl. 2 ; H.G. EVERS, *Staat aus dem Stein. Denkmäler, Geschichte und Bedeutung der ägyptischen Plastik während des mittleren Reichs*, Munich, 1929, p. 36, Abb. 7. L'inscription indique que « Le Roi de Haute et Basse Égypte Kheperkarê, doué de vie éternellement, il a fait en tant que son monument (pour) son père le Roi de Haute et Basse Égypte Neouserrê, la réalisation pour lui d'une statue en diorite, il a fait (cela) pour lui doué de vie éternellement ».

[283] PM VIII, p. 31 ; R. KRAUSPE (éd.), *Das Ägyptische Museum der Universität Leipzig*, Mayence, 1997, p. 68, Abb. 55. Je remercie ici F. Kampp-Seyfried pour m'avoir fait part de ses recherches sur la tête de Lepizig (communication personnelle, 17 octobre 2008). Je me rallie à ses conclusions mettant en évidence le fait que la statue n'est pas une œuvre représentant Sésostris Ier mais bien un pharaon de l'Ancien Empire dans une pièce dédiée au début de la 12ème dynastie. Sa plastique « archaïsante » se retrouve précisément dans la statue de Sahourê, et plus globalement dans la production statuaire des deux premiers règnes de la 12ème

Enfin, au sein des espaces cultuels du *Grand Château* d'Amon de Karnak devaient encore trouver place deux statues, l'une à taille humaine du souverain en compagnie d'une divinité – probablement Amon-Rê – dans le cadre d'une dyade (**C 8**), et une deuxième, de dimensions beaucoup plus modestes, figurant le roi debout à côté de la déesse Hathor Qui-réside-dans-Thèbes (**C 10**).

Il reste à signaler l'existence d'un fragment de linteau de grandes dimensions en granit dont le décor est sculpté en relief dans le creux[284]. Conservé au magasin dit « du Cheikh Labib » à Karnak[285], il conserve la partie centrale d'une double scène d'offrande des pots-*nou* par le souverain à une divinité désormais perdue. Une colonne centrale porte une formule de protection dans le dos du pharaon identifié comme « le dieu parfait, le Maître du Double Pays Kheperkarê, doué de vie comme Rê ». La représentation de Sésostris Ier devait originellement avoisiner les 75 cm de haut, de la plante des pieds à la ligne de coiffure sur le front[286]. En reprenant les proportions du linteau de Sésostris III retrouvé dans le temple de Montou à Medamoud[287], avec lequel le linteau de Karnak partage manifestement le principe décoratif du champ iconographique, il est possible de restituer les dimensions approximatives du linteau : 150 cm de haut pour 315 cm de large[288]. Si ces dernières s'avéraient être exactes, elles correspondraient à celles des seuils de granit encore visibles dans la *Cour du Moyen Empire* et, le cas échéant, le linteau de Sésostris Ier pourrait avoir appartenu à l'une de ces portes axiales. La disposition des deux effigies royales au centre du linteau indique que celui-ci était orienté vers l'est.

Le portique occidental en grès[289]

Les fouilles menées dans les cours situées à l'est et à l'ouest du Ve pylône débouchèrent sur la découverte d'un ensemble de blocs en grès appartenant à un portique – peut-être de colonnes *ioun* à 16 pans[290] – surmonté d'architraves et d'une corniche à pan coupé. Ces vestiges ont été remployés dans les fondations de la colonnade de Thoutmosis Ier à l'est du Ve pylône (cours nord et sud), et dans la cour orientale du IVe pylône, en fondation entre l'obélisque septentrional et le môle nord du Ve pylône[291]. Le portique en grès se répartissait de part et d'autre d'un axe à en juger par la disposition symétrique des inscriptions en relief dans le creux qui ornent la face visible des architraves. Par ailleurs, la découpe de certaines extrémités des architraves indique que le portique opérait un retour à 90°, probablement pour former, par symétrie, une structure péristyle en « U ». Les textes des couronnements des colonnes

dynastie (en ce compris pour des particuliers). La tête de Leipzig ne peut cependant pas appartenir au corps de la statue de Neouserrê, les deux œuvres étant construites à l'aide d'une grille de proportion différente comme le signale F. Kampp-Seyfried.

[284] G. LEGRAIN, « Notes prises à Karnak », *RecTrav* 22 (1900), p. 63-64 ; J.-Fr. CARLOTTI *et alii*, « Sondage… », p. 145-146, fig. 25a-b.

[285] Inv. 94 CL 481.

[286] La mesure modulaire fait 4,15 cm (base du nez-ligne de coiffure). Ce qui donne 4,15 cm x 18 = 74,7 cm (soit à peine moins que deux coudées *remen* de 37,5 cm).

[287] Linteau du Musée du Louvre E 13983. Ch. BOREUX, « À propos d'un linteau représentant Sésostris III trouvé à Médamoud (Haute-Égypte) », *MonPiot* 32 (1932), p. 1-20 ; P. DU BOURGUET, E. DRIOTON, *Les Pharaons à la conquête de l'Art*, Paris, 1965, p. 172-175, fig. 38. Le linteau mesure 225 cm par 107 cm, soit un ratio de 2,1/1, et la figure du souverain fait approximativement la moitié de la hauteur de l'objet.

[288] Soit des proportions sensiblement similaires à celles d'un autre linteau de Sésostris Ier actuellement conservé au Musée de plein air de Karnak (136 cm par 324 cm ; passage de 187,6 cm de large et d'environ 4,5 m de haut). Fr. Le SAOUT *et alii*, « Le Moyen Empire à Karnak : Varia 1 », *Karnak* VIII (1987), p. 302-305, pl. VI.

[289] Ce portique ne peut en aucune façon accueillir les vestiges en grès retrouvés dans la *Cour du Moyen Empire* puisque ceux-ci, bien qu'au nom de Sésostris Ier, appartiennent à un réaménagement de la cour péristyle sous Thoutmosis III aux alentours de l'an 20 de son règne. Voir récemment J.-Fr. CARLOTTI, « Modifications architecturales du « Grand Château d'Amon » de Sésostris Ier à Karnak », *Égypte Afrique & Orient* 16 (2000), p. 42, fig. 3-5. Voir également la discussion ci-dessus.

[290] Les architraves et les fragments de tambours extraits des fondations reposent aujourd'hui sur des banquettes construites entre le IIIe pylône et le temple de Ptah. Fr. LARCHE, « Nouvelles observations… », p. 421, n. 66. Leur réexamen par J.-Fr. Carlotti *et alii* a montré que ces tambours, essentiellement anépigraphes et retaillés, appartenaient à Âakheperkarê Thoutmosis Ier plutôt qu'à Kheperkarê Sésostris Ier. J.-Fr. CARLOTTI *et alii*, « Sondage… », p. 141, n. 116.

[291] Fr. LARCHE, « Nouvelles observations… », p. 421, pl. XVI-XIX. Les tambours de colonnes-*ioun* à 16 pans dégagés en 2003 et 2004 sont sans doute ceux mentionnés par H. Chevrier et P. Barguet. H. CHEVRIER, « Rapport sur les travaux de Karnak (1948-1949) », *ASAE* 49 (1949), p. 261 ; P. BARGUET, *Le temple d'Amon-Rê à Karnak. Essai d'exégèse. Augmenté d'une édition électronique par Alain Arnaudiès* (*RAPH* 21), Le Caire, 2006, p. 109, n. 3.

consistent en une suite de noms et d'épithètes royaux : « Vive l'Horus Ankh-mesout, le dieu parfait, le Maître du Double Pays, le Roi de Haute et Basse Égypte, le Prince d'Héliopolis (*ḥqꜣ Jwnw*)[292] [...] », « [...] le dieu parfait Kheperkarê, le Maître du Double Pays, aimé d'Amon-Rê, puisse-t'il vivre (?) [...] », « Vive Celui des Deux Maîtresses Ankh-mesout, le dieu parfait [...] »[293].

L'apparence originelle de ce portique très certainement réparti en un minimum de trois tronçons articulés à angle droit peut être approchée par un parallèle dans le temple funéraire de Sésostris III à Abydos. Dans celui-ci, au revers de la porte principale et en avant du bâtiment de culte, a été aménagée une cour à portique sur trois de ses côtés, de sorte que si l'édifice religieux la borde à l'ouest, ses flancs nord, est et sud sont dotés d'une rangée de colonnes *ioun* à 16 pans (de 75 cm de diamètre). Le centre des stylobates est situé à 4 coudées du mur de fond des portiques, les centres des colonnes sont distants de trois coudées (157,5 cm) les uns des autres, et la hauteur des colonnes estimée entre 400 et 500 cm[294].

La localisation du portique de Sésostris Iᵉʳ à Karnak repose sans doute pour partie sur les lieux de découverte de ses vestiges. On peut en effet imaginer que si les architraves du souverain ont été mises en œuvre dans les fondations des cours des Vᵉ et IVᵉ pylônes sous Thoutmosis Iᵉʳ, c'est qu'au préalable, quel qu'ait été leur emplacement, ils n'ont pas entravé le développement architectural du sanctuaire tel que décidé par les différents pharaons de la Deuxième période intermédiaire et du début de la 18ᵉᵐᵉ dynastie[295]. Par ailleurs, il faut souligner que les structures architecturales de Thoutmosis Iᵉʳ, dans les cours de ces deux pylônes, consistent précisément en portiques, et que celui de la cour du Vᵉ pylône est réalisé à l'aide de colonnes *ioun* et ce sur trois côtés, le flanc est étant occupé par le parvis du temple[296] (Pl. 63B). Serait-il dès lors inconcevable que Thoutmosis Iᵉʳ, désirant renouveler les structures d'accueil érigées par son ancêtre à l'avant du *Grand Château* d'Amon ait tout simplement remplacé *in situ* une *Iounyt* de Sésostris Iᵉʳ en en récupérant, pour ses propres fondations, les éléments d'élévation ? Il reste que le portique de colonnes *ioun* bâti par Thoutmosis Iᵉʳ est agrémenté de colosses osiriaques placés contre la face orientale du Vᵉ pylône et sous les portiques nord et sud[297]. Or les fouilles menées dans la cour sud du IVᵉ pylône ont autorisé la découverte de cinq colosses osiriaques en grès (**A 2 – A 4, A 6 – A 7**)[298], série à laquelle il faut adjoindre une tête mise au jour à l'ouest du Lac Sacré (**A 5**)[299]. Comme le soulignent J.-Fr. Carlotti et L. Gabolde, ces statues (sauf **A 5**) ont été enfouies lors des transformations de la future *Ouadjyt* sous Thoutmosis III[300], et il est très probable qu'elles figuraient auparavant dans les niches aménagées dans la

[292] Ce titre n'est pas attesté par ailleurs. La scène 1' de la *Chapelle Blanche* affirme cependant « Paroles dites par Amon-Rê, roi des dieux, Maître du ciel : "Je te donne toute vie, toute stabilité, tout pouvoir à (mon) fils Sésostris , Atoum t'a élevé pour être le roi de Haute et Basse Égypte Kheperkarê, pour que tu gouvernes Héliopolis, puisses-tu être vivant éternellement" ». Voir le relevé de P. LACAU, H. CHEVRIER, *Une chapelle de Sésostris Iᵉʳ à Karnak*, Le Caire, 1956-1969, p. 99-100, pl. 27.

[293] D'après les planches publiées par Fr. LARCHE, « Nouvelles observations... », pl. XVI-XVIII.

[294] J. WEGNER, *The Mortuary Temple of Senwosret III at Abydos* (PPYE-IFA 8), New Haven, 2007, p. 125-131, fig. 32-33, 50-52, pl. 23-25, 27.

[295] Il ne s'agit là que d'un argument *a silentio*, et rien ne paraît empêcher le démantèlement d'un édifice pour l'entreposer à un autre emplacement et ainsi libérer divers espaces de la trame du temple d'Amon-Rê au gré des projets de construction. Je remercie Dimitri Laboury d'avoir attiré mon attention sur ce point en me signalant le cas de la *Chapelle Rouge* d'Hatchepsout, rapidement démontée sous Thoutmosis III puis déplacée bloc par bloc, ceux-ci présentant des traces « d'observation » jusqu'à l'époque ramesside.

[296] P. BARGUET, *op. cit.*, p. 108-109. La cour de ce pylône, désignée sous le terme « d'auguste cour à piliers (c'est-à-dire une *Iounyt*) », sera par la suite définitivement recoupée à l'est par l'installation du VIᵉ pylône de Thoutmosis III. En lieu et place du VIᵉ pylône devait néanmoins déjà exister la grande avant-porte d'Amenhotep Iᵉʳ, reprenant peut-être une autre porte monumentale de Sésostris Iᵉʳ. La configuration de l'espace de la cour du Vᵉ pylône ne paraît donc pas avoir été fondamentalement différente entre celle du règne de Sésostris Iᵉʳ et celle sous Thoutmosis Iᵉʳ. Pour les constructions d'Amenhotep Iᵉʳ, voir C. GRAINDORGE, Ph. MARTINEZ, « Karnak avant Karnak. Les constructions d'Aménophis Iᵉʳ et les premières liturgies amoniennes », *BSFE* 115 (1989), p. 36-64 ; C. GRAINDORGE, « Les monuments d'Amenhotep Iᵉʳ à Karnak », *Égypte Afrique & Orient* 16 (2000), p. 25-36.

[297] Fr. LARCHE, « Nouvelles observations... », p. 448, pl. XIX, XLIII. Voir déjà L. BORCHARDT, *Zur Baugeschichte des Amonstempels von Karnak* (UGAÄ 5), Leipzig, 1905, p. 8 ; P. BARGUET, *op. cit.*, p. 108.

[298] Fouilles de A.N. Abdallah en 1946 signalées par A. FAKHRY, « A Report on the Inspectorate of Upper Egypt », *ASAE* 46 (1947), p. 30.

[299] H. CHEVRIER, « Rapport sur les travaux de Karnak (1938-1939) », *ASAE* 39 (1939), p. 566, pl. CV.

[300] La tête en diorite JE 88804 du Musée égyptien du Caire (actuellement au Musée d'Ismaïlia – A 8 du présent catalogue) a elle aussi été découverte dans la cour du IVᵉ pylône, devant la face ouest du môle nord du Vᵉ pylône. La date de son enfouissement et la relation qu'elle entretenait avec les colosses osiriaques en grès sont inconnues.

face orientale du IV^e pylône par Thoutmosis I^{er}[301]. Mais si, comme je le pense, Thoutmosis I^{er} a démonté le portique de Sésostris I^{er} pour le remplacer par une structure identique dotée de colosses osiriaques, et si les statues **A 2 – A 7** sont attribuables à Sésostris I^{er} et qu'elles paraissent avoir été remployées par Thoutmosis I^{er}, ne peuvent-elles dès lors provenir du portique en grès du souverain de la 12^{ème} dynastie ? Thoutmosis I^{er} en aurait enfoui les éléments architecturaux afin de garnir les fondations du nouveau V^e pylône et aurait pieusement conservé les statues de son ancêtre en les relogeant dans les niches orientales du IV^e pylône. Elles y seraient demeurées jusqu'aux travaux de Thoutmosis III qui modifièrent la physionomie de cet espace[302].

Dans le temple funéraire de Sésostris III à Abydos, cet espace est désigné sous le terme « salle large de fête » (*wsḫt ḥbyt*) ou « salle large de devant » (*wsḫt tpyt*) (par opposition à *wsḫt ḫntyt* « salle large intérieure » désignant l'hypostyle du sanctuaire, également nommée *Ouadjyt*)[303]. À Karnak, la salle hypostyle de Thoutmosis I^{er}, située entre les IV^e et V^e pylônes, est une salle jubilaire, ornée de colosses osiriaques du roi renaissant et de tableaux de fête-*sed* sur les jambages occidentaux de la porte axiale, mais elle est aussi un espace dans lequel l'imposition des couronnes de Haute et Basse Égypte sur la tête du souverain est opérée[304]. Elle est en outre la première salle après la porte d'entrée (la « porte de l'horizon », *rwt ꜣḫt*) et ouvre sur le V^e pylône qui marque le début de la partie fermée du sanctuaire[305]. Il est délicat de préciser si cette fonction jubilaire et de confirmation du pouvoir royal a gouverné la conception, puis l'utilisation, du portique de Sésostris I^{er} à l'avant de son sanctuaire en calcaire, dont il était sans doute séparé par la porte repérée au pied oriental de l'actuel VI^e pylône[306]. La disposition des espaces, l'architecture et le mobilier statuaire des salles thoutmoside et sésostride se prêtent en tout cas à la comparaison et, partant, pourraient servir d'indices pour la localisation de certains linteaux monumentaux en calcaire ornés justement de scènes jubilaires, de *sema-taouy* et d'octroi des années de vie.

La question est aussi de savoir si ce portique occidental en grès faisait partie du projet de construction initié en l'an 10 du règne de Sésostris I^{er} ou s'il est lié à une autre phase de développement du sanctuaire d'Amon-Rê. Il ne paraît pas, pour l'heure, y avoir de réponse évidente. Je signalerais avec prudence l'existence de trois statues en grès du chancelier Montouhotep[307] qui, en vertu du caractère très occasionnel de la mise en œuvre de ce matériau durant le règne de Sésostris I^{er}, pourraient avoir été dédiées à l'occasion des travaux dans le portique. Le chancelier Montouhotep, qui devint par la suite vizir du souverain, fut chargé des travaux dans le temple d'Osiris-Khentyimentiou en l'an 9 (voir sa stèle du Musée égyptien du Caire)[308], ce qui lui aurait donné la possibilité, bien que ce ne soit pas prouvé, d'également superviser le chantier de l'an 10 à Karnak et d'y dédier ses propres statues en grès à cette occasion. Mais la mention du titre de « noble (préposé) aux bornes de la cour » dans la stèle abydénienne de Montouhotep[309] signale, selon W. Helck[310] et Cl. Vandersleyen[311], que celui-ci joua un rôle certain dans

[301] J.-Fr. CARLOTTI, L. GABOLDE, « Nouvelles données sur la *Ouadjyt* », *Karnak* XI/1 (2003), p. 260.

[302] Sur les modifications successives du secteur situé entre les IV^e et V^e pylônes, voir notamment P. BARGUET, *op. cit.*, p. 96-106 ; J.-Fr. CARLOTTI, L. GABOLDE, *loc. cit.*, p. 255-319.

[303] J. WEGNER, *op. cit.*, p. 205-206, fig. 89. La « salle large de fête » est parfois dénommée en alternance avec la *Iounyt*, en référence à ses colonnes *ioun*.

[304] P. BARGUET, *op. cit.*, p. 311-314.

[305] P. BARGUET, *op. cit.*, p. 313-315.

[306] Pour ces structures en brique profondément fondées, voir l'interprétation que j'en propose ci-dessus.

[307] Louvre A 123, A 124 et Caire CG 42036. À cette dernière doit probablement appartenir le genou conservé au Louvre sous le numéro d'inventaire AF 9915. Voir la liste des vestiges appartenant à ce chancelier royal Montouhotep établie par Cl. Obsomer et les références bibliographiques individuelles reprises dans les documents de l'auteur. Cl. OBSOMER, *Sésostris I^{er}. Etude chronologique et historique du règne* (Connaissance de l'Égypte ancienne 5), Bruxelles, 1995, p. 164, p. 181-187, doc. 6-16. On se reportera notamment à E. DELANGE, *Catalogue des statues égyptiennes du Moyen Empire*, Paris, 1987, p. 55-65, p. 78 ; W.K. SIMPSON, « Mentuhotep, Vizier of Sesostris I, Patron of Art and Architecture », *MDAIK* 47 (1991), p. 331-340 ; B. FAY, « Custodian of the Seal, Mentuhotep », *GM* 133 (1993), p. 19-35. Pour les statues du chancelier Montouhotep, voir A. VERBOVSEK, „*Als Gunsterweis des Königs in den Tempel gegeben…*" *Private Tempelstatuen des Alten und Mittleren Reiches* (ÄAT 63), Wiesbaden, 2004, p. 395-415 (K 9 – K 19).

[308] CG 20539. H.O. LANGE, H. SCHÄFER, *Grab- und Denksteine des Mittleren Reichs im Museum von Kairo* (CGC, n° 20001-20780), Berlin, 1902-1925, II, p. 150-158 ; IV, pl. 41-42.

[309] Stèle Caire CG 20539, verso ligne 50 : *(i)r(y)-pꜥt r ḏnbw wsḫt*. H.O. LANGE, H. SCHÄFER, *ibidem*.

[310] W. HELCK, « *Rpꜥt* auf dem Thron des *Gb* », *Orientalia* 19 (1950), p. 431-432.

la cérémonie royale du *Heb-Sed* de Sésostris Ier. Si l'on accepte cette suggestion, en l'absence de tout document daté de l'an 31 mentionnant Montouhotep, les travaux une nouvelle fois entrepris dans le sanctuaire de Karnak en vue de préparer la fête-*sed* auraient pu lui être confiés – en tant que « responsable de tous les travaux du roi »[312] et en tant que personne impliquée dans la cérémonie proprement dite – ce qui lui aurait fourni l'occasion (la seconde ?) de dédier des statues dans le temple d'Amon-Rê. Cette période d'activité de Montouhotep à Karnak autour de l'an 30 pourrait être soutenue par le fait qu'il porte le titre de « responsable des choses scellées » (*jmj-rꜣ ḫtmt*) sur plusieurs statues dédiées dans le temple d'Amon-Rê[313], un titre occupé au moins jusqu'en l'an 22 par un certain Sobekhotep[314] (*terminus post quem* pour Montouhotep)[315], et que ce titre de « responsable des choses scellées » est mentionné sur la statue J 37 du Musée d'art égyptien ancien de Louqsor simultanément à l'activité « écrire en même temps que diriger les travaux » (*sš m ḫrp kꜣt*)[316]. Nous aurions donc là un ensemble statuaire de Montouhotep dédié à l'occasion de la supervision d'un chantier à Karnak et dont les travaux seraient postérieurs à l'an 22 de Sésostris Ier. Cela permettrait de dater indirectement les statues osiriaques royales, en grès également, du portique occidental par ce même *terminus post quem*. La mention du titre royal de « Prince d'Héliopolis » (*ḥqꜣ Jwnw*) sur une des architraves du portique en grès est peut-être aussi un indice quant au lien entre ce projet de construction en grès et la fête jubilaire du souverain, la référence héliopolitaine étant présente dans la *Chapelle Blanche* (scène 1') et une intense activité architecturale semble précisément avoir pris place sur le site d'Héliopolis à l'approche de l'an 31 de Sésostris I[er317].

3.2.8.2. *Le temenos du* Grand Château *d'Amon*

Les travaux récents en périphérie de la *Cour du Moyen Empire* ont révélé l'existence de plusieurs tronçons de murs en brique, parfois monumentaux, dont il est possible de faire remonter la construction au début du Moyen Empire[318] (Pl. 63B).

Le mur d'enceinte en brique repéré au nord (chantier Ha – mur M217[319]), entre les magasins d'Amenhotep Ier et le mur en grès attribué à Thoutmosis Ier entourant le sanctuaire, mesure 376,5 cm d'épaisseur auxquels il faut sans doute ajouter 60 cm minimum pour reporter le parement méridional sur la face nord, entamée par les fondations du mur d'enceinte de Thoutmosis Ier. Un tronçon érigé selon un procédé technique similaire a été dégagé au sud des chapelles méridionales de la cour du VIe pylône (chantier Ti mur M1), à l'emplacement du couloir thoutmoside aboutissant à l'entrée de l'*Akh-menou*[320]. Il est le probable prolongement du mur en brique fouillé par M. Azim au pied de l'escalier d'accès du sanctuaire de Thoutmosis III. Le tracé général de l'enceinte du Moyen Empire paraît donc occuper – au nord, au sud, ainsi que sans doute à l'est – le déambulatoire entre les magasins d'Amenhotep Ier et le mur

[311] Cl. VANDERSLEYEN, « Un titre du vice-roi Merimose à Silsila », *CdE* XLIII / 86 (1968), p. 249.

[312] Ce titre est attesté pour Montouhotep à Karnak (statues Louvre A 122 – diorite – et Louvre A 124 – grès).

[313] Statues J 36 et J 37 du Musée d'art égyptien ancien de Louqsor (granit), et CG 42045 du Musée égyptien du Caire (calcite).

[314] Stèle de Hatnoub d'un certain […]-hotep, envoyé dans les carrières par le responsable des choses scellées Sobekhotep. Voir G. POSENER, « Une stèle de Hatnoub », *JEA* 54 (1968), p. 67-70, pl. VIII-IX.

[315] Hypothèse suggérée par W. GRAJETZKI, *Die höchsten Beamten der ägyptischen Zentralverwaltung zur Zeit des Mittleren Reiches : Prosopographie, Titel und Titelreihen* (Achet 2), Berlin, 2000, p. 49. S. Desplancques signale néanmoins que l'unicité de la charge de « responsable des choses scellées » doit être nuancée. S. DESPLANCQUES, *L'institution du Trésor en Égypte. Des origines à la fin du Moyen Empire*, Paris, 2006, p. 317. Pour cette suggestion, voir J.P. ALLEN « Some Theban Official of the Early Middle Kingdom », dans P. DER MANUELIAN (éd.), *Studies in Honor of William Kelly Simpson*, Boston, 1996, p. 1-26, part. p. 10.

[316] Sur cette statue, voir S. SAUNERON, « Les deux statues de Mentouhotep », dans J. LAUFFRAY, « La tribune du quai de Karnak et sa favissa. Compte-rendu des fouilles menées en 1971-1972 (2ème campagne) », *Karnak* V (1975), p. 65-76 ; J. ROMANO, *The Luxor Museum of Ancient Egyptian Art. Catalogue* (ARCE), Le Caire, 1979, p. 27, fig. 20 (n° 31).

[317] Voir ci-après (Point 3.2.18.2)

[318] G. CHARLOUX *et alii*, « Nouveaux vestiges des sanctuaires du Moyen Empire à Karnak. Les fouilles récentes des cours du VIe pylône », *BSFE* 160 (2004), p. 26-46 ; G. CHARLOUX, « Karnak au Moyen Empire, l'enceinte et les fondations des magasins du temple d'Amon-Rê », *Karnak* XII/1 (2007), p. 191-204.

[319] La datation de ce mur est fournie par les assemblages céramiques retrouvés dans les niveaux correspondant à l'aménagement de l'enceinte en brique. G. CHARLOUX, « Karnak au Moyen Empire... », p. 202-203.

[320] G. CHARLOUX, « Karnak au Moyen Empire... », p. 196, pl. II, IV, VII, IX (fig. 8b).

d'enceinte en grès érigé par Thoutmosis Ier. La zone de dégagement entre l'enceinte et les murs extérieurs du temple de Sésostris Ier avoisinerait les 446 cm (soit l'équivalent de 8,5 coudées de 52,5 cm)[321], et est manifestement occupée pour partie par les magasins en brique crue de Sésostris Ier, actuellement sous les fondations des magasins d'Amenhotep Ier[322], selon un double dispositif alliant une première enceinte périmétrale dotée de magasins et une seconde enceinte – plus monumentale – séparant les mondes profane et sacré. La partie occidentale de l'enceinte n'est pas connue, mais elle est vraisemblablement à situer à hauteur du VIe pylône, voire du Ve pylône, comme je l'ai montré plus haut.

Cette enceinte monumentale était assurément percée de plusieurs portes en calcaire bien qu'il soit difficile d'en préciser l'emplacement exact et parfois même leur simple appartenance à cette enceinte[323].

Un imposant linteau en calcaire, réutilisé en linteau par Amenhotep Ier[324], a été découvert dans les fondations du IIIe pylône[325]. Il représente en relief par champlevé une scène de *sema-taouy* opérée par les dieux Seth Maître de Noubet et Horus. Ils nouent les plantes héraldiques de Haute et Basse Égypte (lys pour Seth et papyrus pour Horus) sous le pharaon Sésostris Ier trônant au centre et au sommet du champ iconographique. De part et d'autre de cette scène, le roi est accueilli par une divinité masculine. Seule celle de gauche est encore identifiable grâce au texte qui l'accompagne : Amon-Rê Maître de [...]. Les dimensions du monument auquel appartient ce linteau sont évaluées à 680 cm de hauteur, ce qui constituerait la porte la plus importante de Karnak connue à ce jour pour le règne de Sésostris Ier. La répartition des dieux en ferait la face orientale d'une porte (Seth au sud et Horus au nord) ou le linteau septentrional d'une porte sur un axe nord-sud (Seth à l'est et Horus à l'ouest). Le traitement du relief en champlevé indiquerait selon L. Gabolde l'existence d'une protection du linteau, peut-être sous la forme d'un dais[326].

Un autre linteau en calcaire de grandes dimensions, provenant des fondations de la *Ouadjyt* de Thoutmosis III[327], illustre le souverain, coiffé de la couronne rouge, face au dieu Amon Maître du Double Pays. Quatre autres divinités complètent ce registre unique, à savoir Seth de Noubet et Ouadjet Maîtresse du *Per-Nou* dans le dos du pharaon, et Montou suivi de Nekhbet la blanche du côté d'Amon. La couronne de Basse Égypte de Sésostris Ier signifie sans doute que le linteau faisait face à l'est ou au nord. La porte à laquelle il prenait part ménageait un passage de 187,6 cm de large pour une hauteur évaluée à 450-500

[321] La mesure est prise du parement nord des *Salles d'Hatchepsout* (prolongeant à l'ouest le parement sésostride originel) au parement sud du mur M217 dans le chantier Ha. L. Gabolde avait proposé un dégagement de 200 cm, et un mur d'enceinte en brique de 525 cm d'épaisseur, mais sans fournir de référence à ces évaluations. L. GABOLDE, « Karnak sous le règne de Sésostris Ier », *Égypte Afrique & Orient* 16 (2000), p. 20.

[322] Voir le plan dressé par G. CHARLOUX, « Karnak au Moyen Empire... », pl. II. *s.v.* « structures en brique dégagées par M. Azim (1980-1984) ».

[323] Je tiens à remercier Christophe Thiers, directeur du CFEETK, et Ibrahim Soleiman, directeur des antiquités de Karnak pour m'avoir aimablement autorisé à travailler dans le magasin dit « du Cheikh Labib » à Karnak, et d'ainsi documenter les vestiges qui y sont conservés.

[324] C. GRAINDORGE, « Les monuments d'Amenhotep Ier à Karnak », *Égypte Afrique & Orient* 16 (2000), p. 29. Elle assigne le linteau de Sésostris Ier à un éventuel ancêtre du Ve pylône, tandis que L. Gabolde propose de le situer sur l'axe sud. L. GABOLDE, *Le « Grand château d'Amon »...*, p. 120. Au vu des multiples remplois de l'œuvre, il est impossible de statuer en l'état actuel de la documentation.

[325] PM II, p. 37 (qui l'attribue à la *Cour de la cachette*) ; H. CHEVRIER, « Rapport sur les travaux de Karnak (1953-1954) », *ASAE* 53 (1956), p. 41 ; G. BJORKMAN, *Kings at Karnak. A Study of the Treatment of the Monuments of Royal Predecessors in the Early New Kingdom* (*Boreas* 2), Uppsala, 1971, p. 128 ; L. GABOLDE, *Le « Grand château d'Amon »...*, p. 120, §189a ; L. GABOLDE, « Karnak sous le règne... », p. 20., fig. 9. Sa publication scientifique est annoncée dans un prochain volume de la série *Les monuments d'Amenhotep Ier à Karnak*, sous la direction de J.-Fr. Carlotti et L. Gabolde.

[326] L. GABOLDE, *Le « Grand château d'Amon »...*, p. 120 ; L. Gabolde, « Karnak sous le règne... », p. 20. On notera cependant que les panneaux d'angles placés sur les murs d'ante du portique de façade sont eux aussi en relief par champlevé, sans qu'aucun dispositif particulier n'ait été mis en œuvre pour assurer leur préservation. Le constat est identique pour les génies nilotiques ornant le mur d'enceinte intérieur du complexe funéraire de Sésostris Ier à Licht Sud. Voir ci-dessous (Point 3.2.15.3.)

[327] PM II, p. 135 (provenance « cour de la cachette ») ; A. FAKHRY, « A report on the Inspectorate of Upper Egypt », *ASAE* 46 (1947), p. 25-61 ; Fr. LE SAOUT *et alii, loc. cit.*, p. 302-305, pl. VI (SI/2) ; L. GABOLDE, *Le « Grand château d'Amon »...*, p. 120.

cm[328]. Les caractéristiques techniques du dressage des faces latérales et arrière suggèrent un massif en pierre comme support du linteau plutôt qu'un massif en brique[329].

G. Legrain mit au jour en 1902-1903, lors de la fouille des blocs épars d'une porte d'Amenhotep Ier au nord du VIIe pylône, un linteau en calcaire fragmentaire dont la composition du décor en est très nettement semblable[330]. La scène centrale met face à face le roi, tenant l'*hepet* de Min et la rame (à gauche), et le dieu Amon-Rê ithyphallique attribuant au souverain la vie et le pouvoir (à droite). Proviennent sans doute de ce même monument les représentations d'Amon tendant la vie au roi[331] et de Ouadjet de Pé et de Dep, Maîtresse du *Per-Nou*, tenant des tiges-*renpet* de palmier[332]. Ces deux derniers sont orientés vers la gauche et appartiennent à la partie droite du linteau, à l'instar d'Amon-Rê ithyphallique. Une Isis dans la même pose que Ouadjet est encore mentionnée par G. Legrain. Le module iconographique est cependant plus grand dans ce linteau que dans celui découvert dans les fondations de la *Ouadjyt*[333], de sorte qu'il est difficile d'en faire son contre-linteau.

Enfin, parmi les éléments de porte[334], il convient de mentionner le jambage tronçonné et réutilisé par Kamosis afin d'y porter une des versions du texte relatant ses victoires militaires sur le souverain Hyksos Apophis[335]. Les tranches de la stèle conservent les restes d'une décoration en champlevé, sous forme d'une titulature en grand module d'un côté, et en trois registres superposés de l'autre. De la titulature, il ne subsiste que la partie inférieure d'un cartouche au nom de Sésostris. Les traces d'arasement de celui-ci s'étendent sur presque 35 cm de haut, du sommet à la base du cartouche. Sur l'autre face, le souverain (à gauche) est représenté accueilli par diverses divinités (à droite). Au registre inférieur, la figure divine est lacunaire, de même que son nom. Seul son sceptre *ouadj* papyriforme est conservé[336]. Hathor Qui-réside-dans-[Thèbes] est selon toute vraisemblance la déesse qui confère au roi stabilité et vie dans le deuxième tableau. Le troisième illustre une scène d'allaitement du roi enfant par une déesse anonyme[337]. Le roi est suivi par le dieu Amon. Chaque registre mesure 60 cm de haut, depuis la base de la ligne de sol jusqu'au sommet du signe-*pet* du ciel qui surmonte chaque tableau. La largeur de la stèle – 112,5 cm – dépasse la taille des piliers de Sésostris Ier connus à Karnak (95 cm par 105 cm), tandis que cet agencement d'une

[328] Le linteau, actuellement exposé au Musée de plein air de Karnak mesure 136 cm de hauteur, 364 cm de largeur et 54 cm de profondeur à sa base (le fruit de la face décorée réduit l'épaisseur du linteau à 33,5 cm à son sommet).

[329] Fr. LE SAOUT *et alii*, *loc. cit.*, p. 302.

[330] G. LEGRAIN, « Second rapport sur les travaux exécutés à Karnak du 31 octobre 1902 au 15 mai 1903 », *ASAE* 4 (1903), p. 19.

[331] G. LEGRAIN, *loc. cit.*, pl. V2. La photographie d'Amon assure l'identité de l'objet dégagé par G. Legrain et le relief actuellement conservé à la Ny Carlsberg Glyptotek de Copenhague (AEIN 1041) (accessible via le lien http://www.glyptoteket.dk/F9092727-7C5A-4A10-9195-65AE94E42F7D.W5Doc?frames=yes; page consultée le 12 décembre 2010). Le musée danois l'attribue au règne d'Ahmosis ou d'Amenhotep Ier sur la base du style, ce qui n'est pas justifié de mon point de vue.

[332] Publiée par Fr. LE SAOUT *et alii*, loc. cit., p. 306, pl. VIIIa (s.d./1) qui avaient déjà perçu le rapprochement possible entre les deux linteaux.

[333] Fr. LE SAOUT *et alii*, *loc. cit.*, p. 306.

[334] Un fragment de linteau en relief dans le creux inscrit au nom d'un Sésostris, d'un module similaire aux petites portes en calcaire, mais avec une disposition du texte sensiblement différente, une faute dans le placement d'un des signes du cartouche royal et l'absence du signe Rê dans le groupe « fils de Rê », est encore signalé par A. MA'AROUF et Th. ZIMMER, *loc. cit.*, p. 226, fig. 2b (s.d./4). Non localisé par les deux auteurs, il est actuellement conservé dans le magasin dit « du Cheikh Labib » de Karnak (inv. 87 CL 490). Les multiples « particularités » du fragment – compte non tenu des caractéristiques épigraphiques – jettent le doute quant à l'attribution de cette pièce au règne de Sésostris Ier. J'y verrais plus volontiers une copie d'un monument de la 12ème dynastie, peut-être à l'occasion d'une réfection. Un autre bloc en calcaire local (87 CL 315) appartient à une paroi décorée en relief par champlevé avec une représentation d'un Sésostris. Fr. Larché souligne qu'il n'est pas impossible d'y voir un bloc provenant d'une restauration postérieure au règne de Sésostris Ier, la paléographie et les détails du travail en relief étant différents de ceux du début de la 12ème dynastie. Fr. LARCHE, « Nouvelles observations… », p. 418-419, pl. VII.

[335] Musée d'art égyptien ancien de Louqsor J 43. PM II, p. 37 ; M. HAMMAD, « Découverte d'une stèle du roi Kamose », *CdE* XXX/60 (1955), p. 198-208 ; L. HABACHI, *The second stela of Kamose and his struggle against the Hyksos ruler and his capital* (*ADAIK* 8), Glückstadt, 1972 ; J. ROMANO, *The Luxor Museum of Ancient Egyptian Art* (ARCE), Le Caire, 1979, p. 36, fig. 32-33 (n° 43).

[336] D'après G. Graham, les déesses susceptibles de posséder ce sceptre sont Ouadjet, Tefnout, Bastet, Sekhmet et Neith qui protègent l'enfant Horus dans les marais. G. GRAHAM, *OEAE* II (2001), p. 166, *s.v.* « Insignias ».

[337] Voir le commentaire sur ce genre de scène, en particulier comme vecteur de la légitimité royale, à propos d'un bloc datable du règne d'Amenemhat Ier retrouvé en remploi dans le socle calcaire du temple sésostride (bloc 98 CL 1). J.-Fr. CARLOTTI *et alii*, « Sondage… », p. 114-117, part. n. 27, fig. 7a-b.

titulature au dos de registres historiés est attestée à Coptos pour un jambage de porte[338], ce qui est un indice probable pour son identification. L'édifice auquel appartenait ce vestige n'est pas identifié. Le bloc a peut-être été prélevé à l'occasion de travaux de rénovation à la fin de la 17ème dynastie.

3.2.8.3. Les édifices connexes et l'axe processionnel nord-sud

<u>La *Chapelle Blanche*</u>

Des bâtiments connexes au *Grand Château* d'Amon de Karnak, la *Chapelle Blanche* est assurément le plus emblématique[339] (Pl. 64C). Il serait cependant illusoire de vouloir en proposer ici une étude complète car non seulement elle outrepasserait la problématique de cette étude, mais elle constitue au surplus une thématique de recherche en soi qu'il me serait délicat de réduire à quelques pages ou paragraphes[340]. Cette chapelle en calcaire de Toura a été découverte, en pièces détachées, lors du vidage du IIIe pylône d'Amenhotep III entre 1927 et 1937. Reposant sur un socle carré, elle est accessible sur deux côtés opposés via un escalier axial, et se caractérise par ses 16 piliers quadrangulaires répartis en quatre travées portant un toit plat doté d'une corniche à gorge. Les 64 faces décorées des piliers et des architraves permettent d'orienter géographiquement cet édicule périptère de 673 cm de côté (auxquels s'additionnent les 509 cm de chaque escalier axial) et 480 cm de haut[341]. La chapelle est subdivisée en deux doubles moitiés, suivant un axe ouest-est et définissant ainsi les parties nord et sud de l'édifice, et suivant un axe nord-sud distinguant la moitié ouest et la moitié est. Les escaliers d'accès sont ainsi placés sur les faces ouest et est de l'édifice, et répondent à un besoin liturgique fondamental, celui de désservir les deux chapelles adossées du bâtiment. P. Lacau et H. Chevrier ont en effet démontré que la *Chapelle Blanche*, qui se présente comme un édifice unique, est conçue dans sa décoration en tant que double chapelle adossée partageant la même table d'offrandes centrale[342].

La chapelle de Sésostris Ier a vraisemblablement été érigée à l'occasion de la célébration de la première fête-*sed* en l'an 31 puisque plusieurs attestations de la « première occasion du *Heb-Sed* » sont associées à l'édification du bâtiment, notamment sous la formulation :

> « (1) Vive l'Horus Ankh-mesout, Kheperkarê, doué de vie. Il a fait en tant que son monument pour son père Amon-Rê d'ériger pour lui (la chapelle) ["Celle-qui-soulève-la-Double-Couronne]-d'Horus" (2) en pierre blanche et belle. Or pas une fois sa Majesté n'a trouvé pareille réalisation (faite) précédemment dans ce temple. Première occasion du *Heb-Sed*, [puisse-t'il (le) faire pour lui, vivant éternellement.] »[343]

Le décor de la chapelle se prête largement aux thématiques de la légitimation du souverain sur le trône par l'octroi de la vie, de la stabilité et du pouvoir par les diverses divinités au premier chef desquelles

[338] Musée égyptien du Caire JE 30770bis8 (recto) et Ashmolean Museum of Art and Archaeology d'Oxford 1894.106c (verso). Voir ci-dessous (Point 3.2.9.)

[339] P. LACAU, H. CHEVRIER, *Une chapelle de Sésostris Ier à Karnak*, Le Caire, 1956-1969.

[340] Voir à ce sujet les résultats des recherches relatives à la seule structuration du décor de la *Chapelle Blanche* dans Chr. STRAUß-SEEBER, « Bildprogramm und Funktion der Weißen Kapelle in Karnak », dans R. GUNDLACH et M. ROCHHOLZ (éd.), *Ägyptische Tempel – Struktur, Funktion und Programm (Akten der Ägyptologischen Tempeltagungen in Gosen 1990 und in Mainz 1992)* (HÄB 37), Hildesheim, 1994, p. 287-318 ; Fr.L. BORREGO GALLARDO, « L'image d'Amon à la Chapelle Blanche », *Trabajos de Egiptología. Papers on Ancient Egypt* 2 (2003), p. 57-82 ; E. HIRSCH, *Die Sakrale Legitimation Sesostris'I. Kontaktphänomene in königsideologischen Texten* (*Königtum, Staat und Gesellschaft früher Hochkulturen* 6), Wiesbaden, 2008, p. 6-51. Voir également E. KEES, « Die weiße Kapelle Sesostris'I. in Karnak und das Sedfest », *MDAIK* 16 (1958), p. 194-213 ; E. GRAEFE, « Einige Bemerkungen zur Angabe der *sṯt*-Grösse auf der weiße Kapelle Sesostris I », *JEA* 59 (1973), p. 72-76 ; N. BAUM, S.M. GOODMAN, « Remarks on the reptile signs depicted in the white chapel of Sesostris I at Karnak », *Karnak* IX (1993), p. 109-120 ; Chr. LEITZ, « Die Größe Ägyptens nach dem Sesostris-Kiosk in Karnak », dans G. MOERS *et alii*, *jn.t ḏr.w Festschrift für Friedrich Junge*, Göttingen, 2006, p. 409-427.

[341] Le plan coté de P. Lacau et H. Chevrier montre que la chapelle n'est pas rigoureusement orthométrique (les côtés font 673 cm, 676 cm ou 674 cm, et les escaliers 506 cm et 509 cm). P. LACAU, H. CHEVRIER, *op. cit.*, pl. 1, 5.

[342] P. LACAU, H. CHEVRIER, *op. cit.*, p. 15-19, fig. 2.

[343] Voir P. LACAU, H. CHEVRIER, *op. cit.*, p. 38-39, §59, architrave A (sud).

figure Amon. Il est en outre accueilli par les dieux en tant que fils divin d'Amon-Rê et d'Atoum, il jouit de la protection de Montou et du soutien d'Horus et de l'Ennéade[344]. La conception des scènes et des textes associés crée selon E. Hirsch :

> « (…) ein geschlossenes sakral-ideologisches System, das auf eine enge Partnerschaft des Königs mit der Götterwelt zum beiderseitigen Wohle abgestimmt ist. Der König gewinnt die magische sicherung seiner Herrschaft, Bestätigung seiner göttlichen Abstammung, sein Weiterleben und die Unterstützung des Gottes. »[345]

Mais sa fonction ne doit sans doute pas se limiter à cette seule fin, ponctuelle au demeurant, de célébration de la fête jubilaire du souverain en l'an 31. Ces multiples scènes, si elles insistent sur la définition du pouvoir royal et son octroi à Sésostris Ier, ne montrent jamais l'accomplissement des rituels de la fête-*sed* proprement dite. Sa fonction permanente est sans doute liée à l'accueil de la statue ithyphallique processionnelle du dieu lors du rite de la « fête de Min » emprunté à Min de Coptos au bénéfice d'Amon-Rê ithyphallique de Karnak[346].

Il apparaît en tout cas que sa construction ne dépend pas du projet de l'an 10 si, outre la référence à la fête-*sed*, on comprend, à la suite de L. Gabolde, l'inscription de l'architrave C2' (est) comme l'évocation d'une double campagne de travaux à Karnak :

> « Paroles dites par le Maître d'Hermopolis : "Puisse ton cœur se dilater, Kamoutef, la création a été renouvelée pour toi une seconde fois en tant que monuments de Kheperkarê. Il a agrandi toutes tes places, qui ont été satisfaites, en ton nom de Khepri". »[347].

Si la *Chapelle Blanche* est manifestement dénommée « Celle-qui-soulève-la-Double-Couronne-d'Horus »[348], un autre nom est très fréquemment cité, celui de « Celle-qui-est-aimée-de-la-Double-Couronne-d'Horus » mais son contexte d'apparition l'associe toujours à l'acte de « construire la salle de *Heb-Sed* dans *Kheperkarê-peter-qaou* (*Ḥpr-kꜣ-Rꜥ-ptr-qꜣww* soit Kheperkarê-contemple-les-hauteurs) »[349]. Il est délicat de statuer sur l'homologie éventuelle entre ces deux dénominations d'édifices liés à la fête-*sed*. La localisation du toponyme « Kheperkarê-contemple-les-hauteurs » est elle-même difficile à définir, et il serait sans doute hâtif d'y voir une dénomination du temple d'Amon-Rê à Karnak[350] car ce toponyme fait partie des quelques personnifications dépeintes sur les faces occidentale et orientale de la *Chapelle Blanche*[351] rendant peu probable l'hypothèse du nom du seul temple de Karnak. Une suggestion, déjà ancienne, faisait état d'un palais – probablement rituel – dans l'enceinte du temple d'Amon-Rê de Karnak, mais les arguments synthétisés récemment par E. Hirsch ne sont en définitive qu'un faisceau d'indices, et ne permettent pas à mon sens de localiser son implantation, de définir son emprise et sa nature exacte[352]. On retiendra cependant en faveur de cette hypothèse qu'il semble être question d'un palais royal (*ꜥt nswt*) à l'avant du temple d'Amon-Rê à l'époque thoutmoside, et que celui-ci intervienne dans les stations de la barque processionnelle du dieu de Karnak, étant situé le long de la voie de la table d'offrandes (*ḥr gs n wꜣt*

[344] E. HIRSCH, *Die Sakrale Legitimation Sesostris'I. Kontaktphänomene in königsideologischen Texten (Königtum, Staat und Gesellschaft früher Hochkulturen* 6), Wiesbaden, 2008, p. 50-51.

[345] E. HIRSCH, *op. cit.*, p. 51.

[346] L. GABOLDE, « Karnak sous le règne de Sésostris Ier », *Égypte Afrique & Orient* 16 (2000), p. 21.

[347] La première rénovation du sanctuaire serait celle du *wḥm-mswt* de l'an 10 et concernerait le *Grand Château* d'Amon proprement dit, et la seconde occasion (*zp 2*), celle de la construction de la *Chapelle Blanche* en l'an 31.

[348] Architraves A1, B1, C1, C1', B1', B2 et scènes 28', 4, 3'-4'.

[349] Scènes 3-4, 13, 27-28, 15'-16', 27'.

[350] Par comparaison avec le nom de la pyramide de Sésostris Ier à Licht Sud : « Sésostris-contemple-le-Double-Pays ». Voir ci-dessous (Point 3.2.15.4.).

[351] Outre *Ḥpr-kꜣ-Rꜥ-ptr-qꜣww*, figurent *st-dfꜣw-Ḥpr-kꜣ-Rꜥ*, *ḥnmt-swt-Ḥpr-kꜣ-Rꜥ* (le domaine du complexe funéraire de Sésostris Ier à Licht Sud), (*ḥwt*)*-sḥm-Ḥpr-kꜣ-Rꜥ* (à Hou), *ḥnty-swt-Ḥpr-kꜣ-Rꜥ* et *bꜣw-nṯr-Sn-Wsrt*. P. LACAU, H. CHEVRIER, *op. cit.*, §579-580, 583, 587, 591. Voir également P. LACAU, H. CHEVRIER, *op. cit.*, p. 163-164, §459.

[352] Voir E. HIRSCH, « Residences in Texts of Senwosret I », dans R. GUNDLACH et J. TAYLOR (éd.), *Egyptian Royal Residences. 4th Symposium on Egyptian Ideology (Königtum, Staat und Gesellschaft früher Hochkulturen* 4,1), Wiesbaden, 2009, p. 73-76.

wdḥw), à proximité de la *Tête du fleuve* (*tp itrw*)[353]. Peut-être faut-il y voir une réminiscence d'un dispositif préexistant dès l'époque sésostride ? Un canal est à tout le moins connu sous Sésostris Ier sous le nom de *mr-qbḥwt-[ḥꜣwt]-Imn* (« Libation-de-l'autel-d'Amon »)[354] et desservait peut-être le bassin restitué par H. Chevrier à l'emplacement du futur IIIe pylône[355] (Pl. 62D).

La *Chapelle Blanche* de Sésostris Ier est généralement replacée à l'avant du temple d'Amon-Rê (sur l'axe ouest-est)[356], ou au sud de celui (sur l'axe nord-sud)[357], mais la première proposition paraît correspondre le mieux à l'orientation complexe de l'édicule (double orientation ouest-est et nord-sud), à sa fonction lors de processions rituelles (entre le temple et le probable quai débarcadère à l'extrémité d'un canal qui pourrait être le *mr-qbḥwt-[ḥꜣwt]-Imn*) et à l'emplacement du bâtiment qui en a récupéré les blocs dans ses fondations (le IIIe pylône d'Amenhotep III).

<u>L'axe processionnel nord-sud du sanctuaire d'Amon-Rê de Karnak</u>

La découverte d'un naos en granit noir au sud de l'obélisque occidental du VIIe pylône et de plusieurs autres monuments répartis entre le *Grand Château* d'Amon et les propylônes du temple de Mout à Karnak-Sud laisse envisager l'existence, dès Sésostris Ier, d'un axe processionnel partant de Karnak et se dirigeant vers le sud, peut-être vers un temple déjà situé à Louqsor (Pl. 62D).

Le naos du Musée égyptien du Caire (JE 47276)[358] est un petit monument (174,8 cm de haut pour 76,0 cm de largeur) en granit noir ayant la forme d'une chapelle-*kar* au toit bombé et dont la porte est cernée d'un tore et surmontée d'une corniche à gorge. Le décor et la dédicace à la divinité ont été partiellement martelés à l'époque amarnienne puis restaurés, parfois avec quelques repentirs dans la gravure, signe de la persistance de sa fonction liturgique jusqu'à la fin de la 18ème dynastie. Les montants de la façade sont ainsi inscrits au nom de Sésostris Ier « aimé d'Amon-Rê Maître des trônes du Double Pays », et les figures d'Amon-Rê et Onouris sur les faces latérales du naos ont été regravées. Le roi dispose de la couronne blanche de Haute Égypte sur le flanc gauche du naos (en le regardant de face), et porte la couronne rouge de Basse Égypte sur le panneau droit du naos de sorte que l'ouverture de l'édicule sacré se fait à l'est ou au nord. Dans la publication du monument, M. Pillet suggérait que le naos reposait originellement sur le socle en calcite du saint-des-saints[359], mais cette hypothèse doit être écartée comme le signalait déjà G. Daressy[360]. Ce dernier, arguant que c'était la figure du roi qui tournait le dos au fond du naos et que les

[353] Sur ce point, voir M. GITTON, « Le palais de Karnak », *BIFAO* 74 (1974), p. 63-73. Pour le texte oraculaire de couronnement d'Hatchepsout gravé sur les blocs de la *Chapelle Rouge*, voir P. LACAU, H. CHEVRIER, *Une chapelle d'Hatshepsout à Karnak*, Le Caire, 1977, p. 97-104, §162-163 (notre passage) ; Fr. LARCHE, Fr. BURGOS, *La Chapelle rouge : le sanctuaire de barque d'Hatshepsout*, Paris, 2006-2008, I, p. 30-42 (fac-simile), II, p. 153-154 (commentaire sur l'assemblage des blocs).

[354] P. LACAU, H. CHEVRIER, *op. cit.*, p. 210, §590, pl. 2. Le canal (et peut-être le bassin qui s'y branche) était encore connu au début de la 18ème dynastie puisqu'il apparaît sur un bloc en granit remontant au règne d'Amenhotep II qui y dit faire des travaux à proximité de ce canal. Voir le commentaire de B. GEßLER-LÖHR, *Die heiligen Seen ägyptischer Tempel. Ein Beitrage zur Deutung sakraler Baukunst im alten Ägypten* (*HÄB* 21), Hildesheim, 1983, p. 177-180.

[355] H. CHEVRIER, « Technique de la construction dans l'ancienne Égypte III – Gros-œuvre, maçonnerie », *RdE* 23 (1971), p. 74-75.

[356] Voir par exemple C. GRAINDORGE, « Les monuments d'Amenhotep Ier à Karnak », *Égypte Afrique & Orient* 16 (2000), pl. 1. L. Gabolde précise que ce « nouvel édifice (est) situé un peu à l'extérieur de l'enceinte du "grand château d'Amon" mais à proximité du parvis du temple et confiné dans son propre enclos ». L. GABOLDE, « Karnak sous le règne… », p. 21.

[357] G. BJÖRKMAN, *Kings at Karnak. A Study of the Treatment of the Monuments of Royal Predecessors in the Early New Kingdom* (*Boreas* 2), Uppsala, 1971, p. 59, fig. 1 ; M. SEIDEL, *Die königlichen Statuengruppen. Band I : Die Denkmäler vom Alten Reich bis zum Ende der 18. Dynastie* (*HÄB* 42), Hildesheim, 1996, p. 94-99. La reconstitution de M. Seidel est cependant tout à fait fantaisiste en ce qu'elle considère que la *Cour de la cachette* était une cour péristyle sous Sésostris Ier et que la *Chapelle Blanche* se trouvait en son centre, dotée du groupe statuaire C 13 du présent catalogue sur l'autel central aux noms d'Amenemhat III et Amenemhat IV. Sur la pseudo cour péristyle de la *Cour de la cachette*, voir la discussion critique dans L. GABOLDE, *Le « Grand château d'Amon »…*, p. 72-78, §101-113.

[358] M. PILLET, « Le naos de Senousert Ier », *ASAE* 23 (1923), p. 143-158 ; G. DARESSY, « Sur le naos de Senusert Ier trouvé à Karnak », *REgA* 1 (1927), p. 203-211.

[359] M. PILLET, *loc. cit.*, p. 155-157.

[360] G. DARESSY, *loc. cit.*, p. 204-205.

divinités y pénétraient, pensait que la statuette qui résidait dans l'édicule appartenait au souverain et non à un dieu[361]. Pourtant, contrairement à ce qu'affirme G. Daressy, la mention de « dieu parfait » devant le nom du roi ne peut être un indice de la divinisation du souverain, de même qu'aucune divinisation de Sésostris Ier n'est connue de son vivant. Aussi, le pharaon est bien celui qui réalise activement le culte et non le bénéficiaire passif de la générosité divine[362]. Enfin, on peut se demander si ce ne sont pas les dieux qui tournent le dos à leur sanctuaire et le souverain qui se dirige à leur rencontre puisque le roi, à l'extérieur, est le plus éloigné des vantaux du naos[363].

L'emplacement de ce naos et la construction qui le protégeait sont inconnus. Il est envisageable que l'édicule ait été placé à proximité de la cour du VIIIe pylône, la figure d'Onouris sur le flanc nord du naos étant peut-être à lier avec une scène montrant Ramsès III faisant offrande à cette divinité sur le registre inférieur de la face nord du VIIIe pylône (môle ouest)[364].

Dans ce même secteur de la cour du VIIIe pylône, Thoutmosis III réutilisa les colosses en granit de Sésostris Ier **C 11** et **C 12** pour les dresser à l'entrée occidentale de sa chapelle reposoir en albâtre dominant le Lac Sacré. Le monument sésostride d'où proviennent ces deux œuvres n'est pas identifié. Il n'était peut-être pas très éloigné de cette zone méridionale du temple où d'autres vestiges remontant au règne de Sésostris Ier ont été mis au jour, que ce soit le naos du Musée égyptien du Caire, la chapelle du IXe pylône, ou des fragments de reliefs en calcaire[365].

La chapelle découverte dans les fondements du IXe pylône d'Horemheb, sur l'axe nord-sud du temple de Karnak, est une chapelle *sḥ-nṯr* reposoir de barque[366] en calcaire dont la dédicace date de la « première occasion de la fête-*sed* du roi »[367]. Constituée de deux blocs monumentaux formant chacun une des parois de l'édifice, la chapelle se présente comme un volume simple (440 cm par 320 cm), percé d'une porte aux deux extrémités et recouvert d'un toit plat à corniche à gorge. Une fenêtre a été percée au centre de chaque paroi. La chapelle disposait d'un système de porte à doubles vantaux. Très abîmée par son séjour à la base du IXe pylône, elle porte un graffito de l'an 5, 2ème mois de la saison *akhet*, jour 12 du règne d'Ahmosis indiquant la hauteur atteinte par les eaux de l'inondation[368]. Les martelages atonistes indiquent que la chapelle était encore debout sous Amenhotep IV / Akhénaton, et qu'elle n'a probablement été démontée que parce qu'elle ne pouvait être intégrée dans le projet d'érection du IXe pylône. Son emplacement exact sur l'axe nord-sud ne peut-être défini en l'état actuel de nos connaissances du monument. Elle appartenait peut-être à un ensemble architectural plus développé comparable à la chapelle

[361] *Idem, loc. cit.*, p. 207-208. Au surplus, les montants de la porte du naos ne présentent pas la formule traditionnelle « le roi X (…) a fait ce naos pour son père, le dieu N » mais seulement la titulature du souverain. *Idem, loc. cit.*, p. 210 (Voir également, avec ce même argument sur les épithètes *Horus-au-bras-vaillant* et *Horus-parfait-qui-préside-au-palais-royal* se focalisant sur l'aspect divin du roi J.-Fr. CARLOTTI *et alii*, « Sondages autour de la plate-forme en grès de la "cour du Moyen Empire" », *Karnak* 13 (2010), p. 154). Enfin, l'auteur estime que le naos du Musée égyptien du Caire est plus probablement une réplique datant du règne d'Amenhotep Ier, constatant que « il serait étonnant que le naos fait du vivant de Senusert Ier ait traversé indemne la période troublée qui a séparé le Moyen du Nouvel Empire. » *Idem, loc. cit.*, p. 210-211. Sous le règne du souverain de la 12ème dynastie, il est envisageable, selon G. Daressy, que l'édicule monolithique se soit trouvé dans une *Chapelle des ancêtres* accompagné des statues dédiées par Sésostris Ier à Antef-âa et Sahourê. *Idem, loc. cit.*, p. 211, n. 1.

[362] *Contra* G. DARESSY, *loc. cit.*, p. 208.

[363] On retrouve ce dispositif sur la chapelle calcaire mise au jour dans les fondations du IXe pylône, voir ci-dessous.

[364] P. BARGUET, *Le temple d'Amon-Rê à Karnak. Essai d'exégèse. Augmenté d'une édition électronique par Alain Arnaudiès* (RAPH 21), Le Caire, 2006, p. 268. La présence d'Onouris sur ce pylône et recevant un culte royal au sein du sanctuaire d'Amon-Rê rend moins « incongrue » la figuration de ce même dieu sur le naos de Sésostris Ier. *Contra* J.-Fr. CARLOTTI *et alii*, « Sondage… », p. 154.

[365] Fr. LE SAOUT, « Fragments divers provenant de la cour du VIIIe pylône », *Karnak* VII (1982), p. 265-266.

[366] La barque processionnelle d'Amon pourrait être évoquée par Montouhotep dans sa stèle : « (2) (…) J'ai porté le Maître des dieux dans sa barque *Outjes-neferou* tandis qu'il parcourt (3) les chemins qu'il aime à l'occasion de ses fêtes de la saison *chemou* (…) ». Stèle C 200 du Musée du Louvre. P. VERNUS, « Etudes de philologie et de linguistique (VI) », *RdE* 38 (1987), p. 163-167.

[367] M. AZIM, « Découverte et sauvegarde des blocs de Sésostris Ier extraits du IXe pylône de Karnak », dans N. GRIMAL (éd.), *Prospection et sauvegarde des antiquités de l'Égypte : actes de la table ronde organisée à l'occasion du centenaire de l'IFAO, 8-12 janvier 1981* (BdE 88), Le Caire, 1981, p. 49-56 ; Cl. TRAUNECKER, « Rapport préliminaire sur la chapelle de Sésostris Ier découverte dans le IXe pylône », *Karnak* VII (1982), p. 121-126 ; L. COTELLE-MICHEL, « Présentation préliminaire des blocs de la chapelle de Sésostris Ier découverte dans le IXe pylône de Karnak », *Karnak* XI/1 (2003), p. 339-354 ; M. FISSOLO, « Note additionnelle sur trois blocs épars provenant de la chapelle de Sésostris Ier trouvée dans le IXe pylône et remployés dans le secteur des VIIe-VIIIe pylônes », *Karnak* XI/2 (2003), p. 405-413.

[368] L. COTELLE-MICHEL, *loc. cit.*, p. 348, fig. 8, pl. Vb.

périptère reposoir de barque de Thoutmosis III ouverte sur la cour du VIIIᵉ pylône et dominant le Lac Sacré de Karnak[369].

Son décor extérieur, réalisé en relief par champlevé sur un registre unique, représente, au sud, le rituel de déambulation avec les quatre veaux devant Kamoutef (ouest), une offrande de vin par le roi agenouillé (au-dessus de la fenêtre) et la course à l'*hepet* de Min et à la rame (probablement en présence d'Amon-Rê ithyphallique) (est)[370]. La face externe nord illustre une grande scène de consécration d'offrandes par le souverain suivi du *ka* royal (ouest), la présentation de pots-*nou* par Sésostris Iᵉʳ agenouillé (au-dessus de la fenêtre), une course aux vases-*hes* (est) et une embrassade du roi et d'une divinité (extrémité est)[371]. A l'intérieur de la chapelle, différentes scènes d'offrandes royales ont été sculptées autour des fenêtres. Le décor intérieur est conçu comme la prolongation de celui qui recouvre les faces externes du monument. Dehors, au nord comme au sud, le roi progresse de l'ouest vers l'est, et à l'intérieur de la chapelle, il regarde vers l'ouest, comme s'il était entré par la porte orientale[372].

Enfin, un sanctuaire secondaire devait sans doute exister dans le secteur du temple d'Amon-Rê-Kamoutef immédiatement au nord du domaine de Mout à Karnak-Sud. C'est en effet là qu'a été découverte la base de statue **C 13** et, selon toute vraisemblance, le buste **C 14** actuellement conservé au British Museum de Londres. Le contexte sésostride des œuvres n'est pas connu.

3.2.9. Coptos

La ville du dieu Min a révélé l'existence de plusieurs blocs fragmentaires au nom de Sésostris Iᵉʳ et appartenant au temple de Min de Coptos (*Mnw Gbtjw*) (Pl. 65A). Il n'est cependant pas possible d'établir avec précision la nature des interventions du souverain dans le sanctuaire : s'agit-il d'une restauration, d'un agrandissement ou d'une refondation complète de l'édifice ? Quoi qu'il en soit, il est cependant peu probable que les reliefs conservés au Petrie Museum of Egyptian Archaeology de Londres, celui d'Amenemhat Iᵉʳ (UC 14785) et celui de Sésostris Iᵉʳ (UC 14786), appartiennent au même programme décoratif du temple de Min. Si l'on ne peut exclure la possibilité que les deux reliefs aient existé simultanément dans l'édifice (par exemple dans deux chapelles distinctes ou dans deux secteurs érigés par les deux souverains, le relief d'Amenemhat Iᵉʳ étant alors préservé lors des travaux entrepris par Sésostris Iᵉʳ)[373], leur réalisation ne peut en aucun cas être contemporaine suivant les arguments avancés par L.M. Berman et Cl. Obsomer[374].

Sur ce relief dans le creux, Sésostris Iᵉʳ apparaît devant le dieu Min ithyphallique, gainé dans un linceul momiforme, coiffé de la couronne rouge surmontée de deux hautes plumes et arborant un large collier *ousekh* ainsi qu'une barbe divine recourbée (Pl. 65C). Le dieu accorde au souverain « d'accomplir (sa) fête-*sed*, étant vivant comme Rê ». Cette thématique jubilaire est reprise par le rituel effectué par le souverain devant le dieu : « saisir l'*hepet* de Min, le grand dieu, Qui-réside-dans-sa-ville (...) ». Le roi est en effet figuré en train de courir vêtu d'un pagne *chendjit* strié et tenant l'*hepet* de Min dans sa main gauche et une rame dans sa main droite. Il porte un collier de perles et la couronne rouge de Basse Égypte ornée d'un

[369] P. BARGUET, *Le temple d'Amon-Rê à Karnak. Essai d'exégèse. Augmenté d'une édition électronique par Alain Arnaudiès* (*RAPH* 21), Le Caire, 2006, p. 266-267. Voir également L. BORCHARDT, *Ägyptische Tempel mit Umgang* (*BÄBA* 2), Le Caire, 1938, p. 90-93, Bl. 19.

[370] M. AZIM, *loc. cit.*, p. 125, pl. I/b.

[371] L. COTELLE-MICHEL, *loc. cit.*, p. 343-348, fig. 3-7, pl. II-VI.

[372] Voir Cl. TRAUNECKER, *loc. cit.*, fig. 2.

[373] Comme le rappelle L.M. Berman, leur découverte en remploi dans les fondations orientales du temple de Thoutmosis III (UC 14785) ou dans celles de la construction de Ptolémée II Philadelphe (UC 14786) empêche de connaître la relation qu'entretenaient, le cas échéant, les deux scènes avant le démantèlement du temple de la 12ème dynastie. L.M. BERMAN, *Amenemhet I*, D.Phil Yale University (inédite – UMI 8612942), New Haven, 1985, p. 193. Voir également W.M.F. PETRIE, *Koptos*, Londres, 1896, p. 11, pl. IX.

[374] Principalement la différence de traitement plastique et stylistique des reliefs et, dans une moindre mesure, l'écart chronologique entre le règne d'Amenemhat Iᵉʳ et l'an 31 de Sésostris Iᵉʳ si son relief est contemporain de la fête-*sed* qu'il paraît illustrer. L.M. BERMAN, *ibidem* ; Cl. OBSOMER, *Sésostris Iᵉʳ. Etude chronologique et historique du règne* (Connaissance de l'Égypte ancienne 5), Bruxelles, 1995, p. 100-102. *Contra* W.J. MURNANE, *Ancient Egyptian Coregencies* (*SAOC* 40), Chicago, 1977, p. 5 (avec des doutes).

uraeus frontal (Pl. 65B). Cette scène est considérée par Cl. Obsomer et N. Favry comme une illustration de la fête-*sed* du roi organisée en l'an 31[375]. L'idée est séduisante mais elle ne bénéficie d'aucun argument décisif qui la distinguerait d'une représentation topique dans le décor des temples divins[376]. Par ailleurs, les autres vestiges architecturaux arborant textes et reliefs demeurent difficilement datables faute d'élément réellement probant.

Parmi ceux-ci, les vestiges de portes sont majoritaires, que ce soit le linteau monumental conservé au Musée de Beaux-Arts de Lyon (E 501) ou le montant de porte du Musée égyptien du Caire (JE 30770bis8). Le premier provient des travaux de A. Reinach en 1910-1911 à Coptos, et ses 21 blocs ont été mis au jour dans les fondations de la porte romaine des « édifices du centre »[377]. La restauration menée au Musée des Beaux-Arts de Lyon en 1988 a permis d'en retrouver l'apparence originale après une première reconstitution fantaisiste opérée en 1912[378]. Les dimensions initiales du linteau (700 cm de large environ pour 242 cm de haut) en font le plus grand monument actuellement connu de Sésostris Ier. Si l'on se base sur les proportions de la porte de Tôd, la construction de Coptos a pu atteindre les 10 mètres de haut pour un passage évalué à 750 cm de haut par 335 cm de large[379]. Comme le signale M. Gabolde, ses dimensions colossales en font selon toute probabilité la porte principale du grand temple de Min de Coptos[380]. Le registre décoratif est centré sur une double représentation du souverain faisant face à un Min de Coptos. Derrière chacune de ces scènes d'offrande, le roi est amené devant Nekhbet (à gauche) et Ouadjet (à droite), respectivement par les *Baou* cynocéphales de Nekhen et les *Baou* hiéracocéphales de Pé. La thématique est à comprendre comme la « montée royale », ce que confirment les inscriptions associées : « montée du roi dans le *Per-Our* » (*nswt bsj m Pr-Wr*)[381]. La répartition des personnages royaux et divins sur le linteau indique qu'il s'agit de la face interne de la porte, celle qui est dirigée vers le fond du temple, avec le souverain au centre pénétrant dans le sanctuaire. En outre, Nekhbet et Ouadjet concourent à orienter le linteau face à l'est pour respecter leur bipartition sud-nord[382]. Le nom de la porte – à moins qu'il ne s'agisse du bâtiment tout entier auquel elle donne accès – est peut-être à lire dans la seconde ligne de

[375] Cl. Obsomer, *ibidem* ; N. Favry, *Sésostris Ier et le début de la XIIe dynastie* (Les Grands Pharaons), Paris, 2009, p. 213-214. Voir déjà D. Wildung, *L'âge d'or de l'Égypte. Le Moyen Empire*, Fribourg, 1984, p. 133.

[376] Cette scène de course à la rame et à l'*hepet* est illustrée, au même titre qu'une scène aux vases *hes*, sur les parois de la chapelle reposoir mise au jour dans le IXe pylône de Karnak, et qui est très certainement contemporaine de la fête-*sed* de l'an 31. Voir ci-avant (Point 3.2.8.3.). On retrouve par exemple quatre scènes de course rituelle dans le temple de Satet à Éléphantine, dont une en présence de Meret et Iounmoutef (voir ci-dessus Point 3.2.1.1.).

[377] R. Weill, « Koptos. Relation sommaire des travaux exécutés par MM. Ad. Reinach et R. Weill pour la Société française des Fouilles archéologiques (campagne de 1910) », *ASAE* 11 (1912), p. 120-121 ; A. Reinach, *Catalogue des antiquités égyptiennes recueillies dans les fouilles de Koptos en 1910 et 1911*, Châlon-sur-Saone, 1913, p. 23-32.

[378] M. Gabolde, « Blocs de la porte monumentale de Sésostris Ier à Coptos », *BMML* 1-2 (1990), p. 22-25.

[379] La porte en granit la plus complète de Tôd mesure en effet 410 cm par 280, avec un passage de 300 cm par 135 cm (voir ci-dessus Point 4.2.4.1.). Les calculs opérés sur la base du linteau monumental en calcaire du Musée de plein air de Karnak (324 cm de large pour 136 cm de haut et un passage de 187,6 cm de largeur) aboutissent à des résultats sensiblement identiques pour la porte de Coptos. Pour ce linteau de Karnak, appartenant sans doute à l'enceinte sacrée du temple d'Amon-Rê, voir ci-dessus (Point 3.2.8.2.) et Fr. Le Saout *et alii*, « Le Moyen Empire à Karnak : Varia 1 », *Karnak* VIII (1987), p. 303-306.

[380] M. Gabolde, *loc. cit.*, p. 22. La suite de l'argumentaire proposé par l'auteur (reprise par Ph. Durey *et alii*) n'est pas claire, en particulier quant aux fragments découverts par W.M.F. Petrie : « Cette affirmation [qu'il s'agit des restes de la porte principale] est corroborée par la découverte d'autres fragments de cette porte, probablement du linteau extérieur (côté Nord), dans l'axe du Grand Temple, par Petrie en 1896 ». Ph. Durey *et alii* (dir.), *Les Réserves de Pharaon, l'Égypte dans les collections du Musée des Beaux-Arts de Lyon*, Lyon, 1988, p. 40. Ces autres fragments ne sont pas identifiés, ni identifiables sur la base de cette mention laconique, d'autant moins que W.M.F. Petrie n'évoque pas d'élément de porte en calcaire dans ce secteur si ce n'est le montant de porte du Caire JE 30770bis8 (recto) et de l'Ashmolean Museum of Art and Archaeology d'Oxford 1894.106c (verso). Or il ne peut en aucun cas être question de ce montant puisque ni la structure du décor ni les proportions des registres iconographiques ne s'accordent avec les vestiges des montants du linteau de Lyon. Ce sont, en l'espèce, deux portes distinctes, celle de Lyon étant de toute évidence placée sur le tracé de l'enceinte du temenos, celle du Caire et d'Oxford dans une partie de l'édifice sacré.
Pour E. Hirsch, les dimensions du registre et la taille du panneau s'apparentent plus à une paroi qu'à un linteau de porte, et l'auteur y voit plus volontiers un parement de mur du temple de Min qu'un élément de porte, en particulier à cause de la faible épaisseur relative des montants de porte. E. Hirsch, *Kultpolitik und Tempelbauprogramme der 12. Dynastie. Untersuchungen zu den Göttertempeln im Alten Ägypten* (Achet 3), Berlin, 2004, p. 52. Toutefois, la structuration du décor (le roi au centre) rend difficile tout autre emplacement que celui défini pour un linteau de porte, de sorte que c'est ce dernier qu'il convient de privilégier à mon sens.

[381] Ph. Durey *et alii*, *op. cit.*, p. 40-41.

[382] M. Gabolde, *ibidem*.

dédicace du linteau : « (…) en tant que mémorial (appelé ?): "Celui-qui-est-durable-de-monument" » ([…] *m sḫꜣ-mn-mnw* […])[383]. Les montants comportaient des panneaux décoratifs placés les uns sur les autres. Le panneau supérieur du montant gauche figure une offrande d'un pain conique *chât* à la déesse Satet, Maîtresse d'Éléphantine, par le roi vêtu d'un pagne à devanteau triangulaire empesé et coiffé du *némès*. Le souverain reçoit en retour « d'apparaître en tant que Roi de Haute et Basse Égypte sur le trône d'Horus (…) ». Le montant gauche n'a conservé que la partie supérieure de Sésostris Ier présentant également un pain conique *chât* à une divinité perdue dans la lacune.

L'imposant montant de porte en calcaire du Musée du Caire et de l'Ashmolean Museum of Art and Archaeology d'Oxford, a été mis au jour par W.M.F. Petrie en 1893-1894 à l'arrière du temple thoutmoside[384]. La pièce est décorée sur deux parements adossés[385]. L'un d'entre eux, celui d'Oxford, porte une longue titulature en deux colonnes en relief dans le creux ainsi que la dédicace : « (1) [L'Horu]s Ankh-mesout, le Fils de Rê Sésostris, aimé de Min de Coptos, doué de vie, (2) [Le Roi de Haute et Basse Égypte Kheperkarê], il (l') a fait en tant que son monument pour Min de Coptos, il (le) fait pour [lui, éternellement][386] ». Le second, au Caire, arbore deux registres iconographiques superposés en champlevé dans lesquels le souverain se voit confier des ramures de palmes symbolisant la durée de son règne et le renouvellement de son pouvoir[387]. Bastet, Maîtresse de l'*Icherou* lui octroie en effet d'accomplir un million de fête-*sed*, et la déesse Nekhbet lui donne les années d'Horus en tant que toute vie. Compte tenu de la disposition de la titulature royale en deux colonnes, et d'une lacune se réduisant à un seul cadrat en haut de la première colonne (Horus du *serekh*), il est envisageable que le décor de ce montant soit presque complet. Il ne manquerait que la partie inférieure du premier registre et l'éventuelle frise à la base du mur. Ce dispositif en deux registres est par ailleurs attesté à Karnak, dans le portique de façade[388], et il autoriserait le décret de Noubkheperrê Antef V à être visible à hauteur humaine dans le passage de la porte.

D'après le fouilleur, il s'agirait du montant sud de la porte orientale du temple[389]. Cependant, dans une telle configuration, ce serait les divinités qui pénètreraient dans le sanctuaire de Min et le souverain qui en proviendrait (les divinités tournent en effet le dos à l'embrasure de la porte)[390]. Dès lors, ce montant de porte est soit l'encadrement méridional d'un passage situé à l'ouest du saint-des-saints (les divinités émergent du naos), soit le montant nord d'une porte accessible par l'est (le roi progresse vers l'ouest et les déesses sortent vers l'est). Dans la mesure où les structures architecturales du temple de la 12ème dynastie ne sont pas connues, la question reste posée. Toutefois, l'orientation générale du temple vers l'ouest (naos à l'est) et l'absence de porte dans le mur oriental de l'enceinte ptolémaïque invitent selon moi à privilégier la première hypothèse[391] (**Fig. 3**). La couronne blanche de Haute Égypte portée par Sésostris Ier dans ces

[383] Un nom similaire a été donné à la chapelle reposoir en albâtre d'Amenhotep Ier retrouvée dans le IIIe pylône de Karnak, ainsi que pour un des bâtiments de Thoutmosis III signalés dans le texte de l'embrasure du VIIe pylône du temple d'Amon-Rê (*Urk.* IV, 178-191). Voir P. BARGUET, *Le temple d'Amon-Rê à Karnak. Essai d'exégèse. Augmenté d'une édition électronique par Alain Arnaudiès* (*RAPH* 21), Le Caire, 2006, p. 271. Voir également les attestations relevées par T. GROTHOFF, *Die Tornamen der ägyptischen Tempel* (*AegMonast* 1), Aix-la-Chapelle, 1996, p. 264.

[384] W.M.F. PETRIE, *op. cit.*, p. 9, 11, pl. I (Usertesen jamb), X2-3. Le montant de porte, en deux fragments jointifs, mesure 235 cm de haut et 89 cm de large.

[385] Les deux parements ont sans doute été séparés par W.M.F. Petrie. Il en parle comme « inner face » (Caire) et « outer face » (Oxford) d'un même montant de porte. Dans l'épaisseur du passage figure un décret daté de l'an 3, 3ème mois de la saison *peret*, jour 25 du règne de Noubkheperrê Antef V (17ème dynastie) frappant d'ostracisme Tety, fils de Minhotep, et menaçant tout souverain qui lui pardonnerait de ne pas pouvoir apposer la double couronne de Haute et Basse Égypte sur sa tête, de ne pas pouvoir siéger sur le trône d'Égypte. W.M.F. PETRIE, *op. cit.*, p. 10, pl. VIII.

[386] Les groupes « doué de vie » et « éternellement » au bas des colonnes 1 et 2 sont à lire ensemble et à la suite de la colonne 2.

[387] Qu'il me soit une nouvelle fois permis de remercier Elina Nuutinen du Registrar and Collection Management Department du Musée égyptien du Caire pour avoir retrouvé le numéro d'inventaire de ce montant de porte sur base d'un vague descriptif, et ainsi m'avoir autorisé son étude en mai 2009.

[388] Voir ci-dessus (Point 3.2.8.1.).

[389] W.M.F. PETRIE, *op. cit.*, p. 11. Les registres historiés de l' « inner face » seraient alors sur la face ouest du montant, la titulature de l' « outer face » sur la face orientale du jambage de porte. Voir également E. HIRSCH, *Kultpolitik…*, p. 51.

[390] Sur cette organisation du décor du temple égyptien, voir H.G. FISCHER, *L'écriture et l'art de l'Égypte ancienne. Quatre leçons sur la paléographie et l'épigraphie pharaonique*, Paris, 1986, p. 51-93, part. p. 82-89.

[391] Dans le cas contraire, cela reviendrait à penser, comme le suggère E. Hirsch, que le temple de Min était originellement orienté vers l'est, vers le débouché du Ouadi Hammamat et ses gisements miniers (pierre de *bekhen* et or) dont le dieu est précisément la

deux panneaux confirmerait au demeurant cette hypothèse d'un montant méridional, de même que le sens de lecture du décret de Noubkheperrê Antef V (de droite à gauche, depuis le parement historié externe vers le fond du temple)[392].

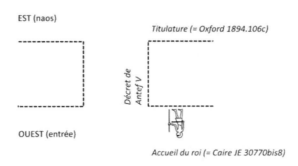

Fig. 3. Localisation des vestiges de la porte monumentale de Coptos

D'autres blocs sont attribués au temple sésostride, comme le montant de porte en granit de l'Ashmolean Museum of Art and Archaeology d'Oxford (inv. 1894.106x ?)[393] avec la dédicace au nom de « (1) L'Horus Ankh-mesout, le Fils de Rê [Sésostris ?] ... (2) le Roi de Haute et Basse Égypte Kheperkarê, il (l') a fait en tant que son monument pour Min de Coptos, il (le) fait pour lui, doué de vie comme Rê éternellement ». Plusieurs fragments de reliefs sont répertoriés au Manchester Museum (figure du dieu Min de Coptos, inv. 1758)[394], au Petrie Museum of Egyptian Archaeology (divinité masculine assise dans un linceul, UC 16851)[395] ou dans la seule publication de W.M.F. Petrie (déesse, pl. X4)[396]. Un dernier bloc en granit est signalé par C.R. Lepsius (double scène d'adoration de Min de Coptos par le souverain)[397]. Malheureusement, il est impossible d'en tirer avantage pour proposer une quelconque restitution de l'apparence du temple de Min sous le règne de Sésostris Ier. J'ai montré par ailleurs que la seule statue qui lui avait été attribuée appartient plus probablement au règne d'Amenhotep III (**P 4**).

L'importance de la ville de Coptos dans l'organisation des expéditions à travers le désert oriental[398], que ce soit en destination des carrières de pierre du Ouadi Hammamat ou des mines d'or voisines, ou en direction des ports de la Mer Rouge pour embarquer vers le Sinaï ou le pays de Pount, a très certainement

divinité tutélaire. Une telle hypothèse imposerait, d'une façon curieuse et improbable, une rotation à 180° de l'axe du temple sous Thoutmosis III lors de la refondation du sanctuaire. *Contra* E. HIRSCH, *Kultpolitik*..., p. 51, n. 3.

[392] Il est lisible à droite dans le passage et dans le sens de pénétration du sanctuaire, ce qui est logique pour un décret de cette importance. Dans ce cas de figure, les notions d' « intérieur » et d' « extérieur » proposées par W.M.F. Petrie sont donc à inverser.

[393] W.M.F. PETRIE, *op. cit.*, p. 11, pl. X1. Dimensions : 160 cm de haut par 57 cm de large. Notons que E. Hirsch considère ce montant de porte en granit comme étant le recto du montant de porte du Caire JE 30770bis8 (Dok. 143), et le vrai recto de Caire JE 30770bis8, Oxford 1894.106c, comme un montant de porte distinct (Dok. 144). Bien que les matériaux et les dimensions des pièces respectives ne se prêtent pas à un tel rapprochement, la confusion est probablement due à l'attribution, à Oxford, d'un numéro d'inventaire commun à toutes les pièces provenant des fouilles de W.M.F. Petrie à Coptos : 1894.106a-x. Le descriptif de W.M.F. Petrie n'autorise pas le doute : « Another door – of red granit – also stood there (X,I) ; as the jamb lay to the S.E. of the limestone jamb (see Plan, Pl.I), it probably belonged to an outer gateway. (Oxford). » W.M.F. PETRIE, *ibidem*. *Contra* E. HIRSCH, *Kultpolitik*..., p. 282-283, Dok. 143-144.

[394] W.M.F. PETRIE, *op. cit.*, p. 11, pl. XI3.

[395] À ma connaissance inédit. Voir la base de données du Petrie Museum de Londres disponible en ligne : http://petriecat.museums.ucl.ac.uk/detail/details/index_no_login.php?objectid=UC16851&accesscheck=%2Fdetail%2Fdetails%2Findex.php (page consultée le 12 décembre 2010).

[396] W.M.F. PETRIE, *op. cit.*, p. 11, pl. X4. Le relief pourrait également dater du règne d'Amenemhat Ier d'après W.M.F. Petrie.

[397] *LD* Text II, p. 256.

[398] Voir, pour un bref aperçu de la question, H.G. FISCHER, *LÄ* III (1980), col. 737-740, *s.v.* « Koptos ».

été l'un des moteurs du culte du dieu Min et ce dès l'Ancien Empire[399]. Divinité tutélaire de la région de Coptos et, partant, de ses ressources minéralogiques, son culte s'avère indispensable à quiconque exploite le désert oriental[400]. L'inscription d'Antef, responsable des prêtres de Min, au Ouadi Hammamat en est un bon exemple :

> « (6) (…) (Il) dit : "Le Maître m'a envoyé vers *Ro-Hanou* pour emporter cette noble pierre précieuse. Pas une fois on n'emporta pareille chose depuis l'époque du dieu, nul chasseur ne connaissait ses (7) caractéristiques, on ne pouvait l'atteindre ni la chercher. Alors j'ai passé huit jours à chercher cette région montagneuse, ne connaissant pas son emplacement en son sein. Alors je me suis placé sur le ventre de Min, de la Mère-de-la-Terre, de la Grande de Magie, de tous les dieux de cette région montagneuse, et j'ai fait un encensement sur la flamme. À l'aurore, (?) […] (8) monter vers cette colline au sommet de *Ro-Hanou* dans sa sagesse. Je fis se disperser la troupe sur les collines pour explorer cette (région) dans sa totalité. Alors je l'ai trouvée, les pierres précieuses étant en fête, la troupe toute entière étant en adoration, heureuse et réjouie grâce à elle." »[401]

À l'époque de Sésostris Ier, les chantiers navals de Coptos placés sous la direction du vizir Antefoqer ont ainsi été chargés en l'an 24 de façonner les pièces de charpente d'une flotte destinées à être assemblées dans le port de Mersa Gaouasis sur la Mer Rouge avant de prendre le large vers Pount[402]. En l'an 38, le nome coptite fournit un contingent de 700 hommes pour accompagner le héraut Ameny dans les carrières du Ouadi Hammamat pour en ramener les blocs requis par la fabrication de 60 sphinx et de 150 statues[403]. Le nomarque Ameny de l'Oryx a effectué, à une date inconnue[404], un voyage vers le sud en compagnie du vizir Senousret afin de ramener du minerai vers le port de Coptos. Si la localisation des mines fréquentées par Ameny n'est pas renseignée, le désert à l'est de Coptos compte plusieurs gisements connus et/ou exploités à cette époque dans la région de l'Etbaï (Ouadi Hammamat, Ouadi Atalla, Oum el-Faouakir, el-Sidd)[405]. On comprend dès lors le caractère décisif de l'entretien de son culte à Coptos.

Cependant, cet aspect somme toute local des attributions du dieu ne doit pas occulter son rôle prépondérant dans la fertilité, qu'elle soit humaine, animale ou encore végétale, ni nous faire oublier que dans le système cultuel égyptien révérer le dieu c'est aussi pour le souverain assurer la subsistance de son peuple. Par ailleurs, sa puissance virile/physique en fait un roi parmi les dieux, l'associant notamment à Rê, Amon et Horus, en particulier sous sa forme de Kamoutef à Thèbes[406].

3.2.10. Dendera

Les travaux archéologiques menés à l'intérieur de l'enceinte en brique du temple gréco-romain d'Hathor à Dendera ont abouti au dégagement de plusieurs blocs en granit au nom d'Amenemhat Ier et

[399] Inscription Couyat-Montet 63 du Ouadi Hammamat montrant le roi Pépi Ier devant le dieu Min Maître de Coptos. J. COUYAT, P. MONTET, *Les inscriptions hiéroglyphiques et hiératiques du Ouâdi Hammâmât (MIFAO 34)*, Le Caire, 1912, p. 59-60, pl. XVI.

[400] E. ROMANOVSKY, *OEAE* II (2001), p. 413-415, *s.v.* « Min ».

[401] Inscription Couyat-Montet 199 du règne d'Amenemhat Ier. Voir J. COUYAT, P. MONTET, *op. cit.*, p. 100-102, pl. XXXVIII.

[402] Inscription de l'autel d'Ankhou, datée de l'an 24, 1er mois de la saison *peret*. A.M. SAYED, « Discovery of the Site of the 12th Dynasty Port at Wadi Gawasis on the Red Sea Shore », *RdE* 29 (1977), p. 150-169, pl. 13d-e, 14 ; A.M. SAYED, « The Recently Discovered Port ont the Red Sea Shore », *JEA* 64 (1978), p. 69-71.

[403] G. GOYON, *Nouvelles inscriptions rupestres du Wadi Hammamat*, Paris, 1957, p. 81-85, pl. XXIII-XXIV (n° 61). Voir également, D. FAROUT, « La carrière du *whmw* Ameny et l'organisation des expéditions au ouadi Hammamat au Moyen Empire », *BIFAO* 94 (1994), p. 143-172 ; Cl. OBSOMER, *op. cit.*, p. 365-374, doc. 149. Voir également les inscriptions Goyon 65 (Minnakht) et Couyat-Montet 117 (Imy), tous deux guerriers de Coptos. G. GOYON, *op. cit.*, p. 89, pl. XX ; J. COUYAT, P. MONTET, *op. cit.*, p. 84.

[404] Avant l'an 43, 2ème mois de la saison *akhet*, jour 15, date probable de la mort du nomarque consignée dans les inscriptions biographiques de sa tombe à Beni Hasan. Pour ce texte, voir le relevé de P.E. NEWBERRY, *Beni Hasan (ASEg 1)*, Londres, 1893, p. 23-27, pl. VIII.

[405] G. GOYON, *op. cit.*, p. 4-5.

[406] R. GUNDLACH, *LÄ* IV (1982), col. 136-140, *s.v.* « Min ».

Sésostris I[er][407], ainsi que plusieurs fragments en calcaire portant le nom de Ankh-mesout[408]. Aucune information supplémentaire n'est disponible sur ces vestiges du début de la 12ème dynastie appartenant très certainement à un précédent sanctuaire d'Hathor Maîtresse de Dendera[409].

3.2.11. Abydos

Les fouilles et dégagements opérés par A. Mariette dans la seconde moitié du XIXe siècle[410] puis par W.M.F. Petrie entre 1899 et 1903[411] sur le site du temenos d'Osiris-Khentyimentiou à Abydos n'ont permis de mettre au jour que de très rares vestiges du temple érigé par Sésostris Ier. Le nom même de l'édifice ne paraît pas connu, hormis la désignation générique « temple d'Osiris-Khentyimentiou » (*pr Wsỉr Ḥnty-imntyw*) que l'on retrouve sur de nombreuses stèles, et ce que A. Mariette interprète – erronément – comme un possible toponyme du sanctuaire à l'époque de Neferhotep Ier (13ème dynastie) : « Construction des Splendeurs » (*ḳd nfrw*)[412].

Les travaux de W.M.F. Petrie ont révélé la présence de quatre dépôts de fondation dessinant, au centre de l'enceinte monumentale de la 30ème dynastie[413], un vaste rectangle de 35 mètres (ouest-est) par 20 mètres (nord-sud) environ (Pl. 66A). Ces fosses circulaires, de 60 à 65 cm de diamètre, portent les numéros 120 (nord-ouest), 121 (sud-ouest), 86 (nord-est) et 96 (sud-est), et sont toutes les quatre aménagées de la même manière et dotées d'une matériel identique. Un crâne de bovidé et plusieurs os longs (jamais de vertèbre ou de côte) accompagnent un assemblage de vaisselle céramique[414] ainsi qu'un lot de briques en terre crue[415]. La constitution des dépôts de fondation du temple de Sésostris Ier à Abydos s'apparente à celle des dépôts de la pyramide du souverain à Licht Sud[416] ou du temple de Satet à Éléphantine[417]. Les briques en terre crue recélaient une plaquette de fondation réalisée soit en fritte (faïence égyptienne), en calcite ou en alliage cuivreux[418]. D'après W.M.F. Petrie, certaines d'entre elles présentaient, en leur sein, une couche de matière calcinée en lieu et place de la plaquette de fondation,

[407] Fr. DAUMAS, *Dendera et le temple d'Hathor. Notice sommaire* (RAPH 29), Le Caire, 1969, p. 3.

[408] S. CAUVILLE, A. GASSE, « Fouilles de Dendera. Premiers résultats », *BIFAO* 88 (1988), p. 30.

[409] La déesse est mentionnée avec cette épithète sur le montant de porte (?) en quartzite réutilisé au Caire dans le quartier el-Azhar. Voir G. DARESSY, « Inscriptions hiéroglyphiques trouvées dans le Caire », *ASAE* 4 (1903), p. 101-103. Elle figure également sur le soubassement de la *Chapelle Blanche* de Sésostris Ier à Karnak. LACAU P., CHEVRIER H., *Une chapelle de Sésostris Ier à Karnak*, Le Caire, 1956-1969, pl. 3.

[410] Voir ses comptes rendus dans A. MARIETTE, *Abydos. Description des fouilles exécutées à l'emplacement de cette ville*, I-II, Paris, 1869-1880, part. vol. II, p. 26-35 ; *Idem, Catalogue général des monuments d'Abydos découverts pendant les fouilles de cette ville*, Paris, 1880.

[411] W.M.F. PETRIE, *Abydos* I (*MEES* 22), Londres, 1902 ; *Idem, Abydos* II (*MEES* 24), Londres, 1903.

[412] A. MARIETTE, *Description…* II, p. 30, pl. 28, ligne 2. La localisation actuelle de la stèle est désormais inconnue. Le toponyme mentionné par A. Mariette fait plus probablement référence au palais de Neferhotep Ier, dans lequel le souverain a convoqué une audience royale en vue d'exposer ses projets abydéniens, plutôt qu'au temple d'Osiris-Khentyimentiou lui-même. Pour la stèle, outre l'édition de A. Mariette, voir W. HELCK, *Historisch-Biographische Texte der 2. Zwischenzeit und Neue Texte der 18. Dynastie*, Wiesbaden, 1983[2], n° 32, p. 21-39. Voir également sa traduction par W.K. Simpson dans W.K. SIMPSON (éd.), *The Literature of Ancient Egypt. An Anthology of Stories, Instructions, Stelae, Autobiographies, and Poetry*, Le Caire, 2005[2], p. 339-344.

[413] Et non de la 12ème dynastie comme le pensait W.M.F. PETRIE, *Abydos* II …, pl. xlix (plan). J.W. WEGNER, *OEAE* I (2000), p. 8, *s.v.* « Abydos ».

[414] W.M.F. PETRIE, *Abydos* II …, pl. xlvi, n° 187-197.

[415] W.M.F. PETRIE, *Abydos* II …, p. 20, pl. lxii.

[416] D. ARNOLD, *The Pyramid of Senwosret I* (The South Cemeteries of Lisht I / *PMMAEE* XXII), New York, 1988, p. 87-90 (inventaire archéologique), p. 106-109 (étude typologique et technologique de la vaisselle céramique – Do. Arnold). Voir également ci-après (Point 3.2.15.4.)

[417] W. KAISER *et alii*, « Stadt und Tempel von Elephantine. 13./14. Grabungsbericht », *MDAIK* 43 (1986), p. 110-113, Taf. 16a-c. Voir ci-dessus (Point 3.2.1.2.)

[418] *Fritte* : Musée égyptien du Caire JE 36136, Museum of Fine Arts de Boston MFA 03.1745, British Museum de Londres EA 38078, Petrie, *Abydos* II …, pl. xxiii, 7 gauche (non localisé) ; *Calcite* : Musée égyptien du Caire JE 36137, Museum of Fine Arts Boston MFA 03.1832, University of Pennsylvania Museum of Archaeology and Anthropology Philadelphia E 11527 (jamais entré dans les collections du musée, localisation actuelle inconnue), British Museum de Londres EA 38077 ; *Alliage cuivreux* : University of Pennsylvania Museum of Archaeology and Anthropology Philadelphia E 11528.

peut-être l'ultime vestige d'un morceau de papyrus inscrit[419]. Chaque dépôt comportait logiquement une plaquette dans chacune de ces trois matières. La titulature du souverain connaît quelques variantes, mais le pharaon est systématiquement « aimé de Khentyimentiou »[420], divinité à laquelle est très certainement dédiée le temple érigé par le roi.

Le temple de Sésostris Ier vient remplacer les structures précédentes attribuées à Séankhkarê Montouhotep III et définitivement recouvrir les sanctuaires antérieurs en procédant à un nivellement général du site. L'élévation du bâtiment est totalement inconnue et seuls quelques alignements de briques crues ou de pierres ont été repérés lors de la fouille, sans qu'ils puissent fournir une trame cohérente[421]. Quelques blocs en calcaire ont néanmoins été mis au jour, mais il reste très délicat de les assigner à une partie précise du temple. Un élément appartenant à une balustrade (?) porte une inscription au nom du « dieu parfait Sésostris [aimé] d'Oupouaout », mais il pourrait tout aussi bien s'agir d'un autre souverain homonyme[422]. Un bloc provenant du secteur nord-ouest du temple et portant une procession d'enseignes divines est attribué par le fouilleur au règne de Sésostris I[er423]. Un curieux dispositif constitué d'au moins deux blocs de calcaire percés verticalement dans leur partie antérieure appartient assurément au sanctuaire érigé par le pharaon, mais la fonction de cet ensemble (et des pièces rapportées insérées dans les orifices) reste un mystère. Le bloc supérieur, portant la titulature de Sésostris Ier sur la tranche antérieure, a reçu ultérieurement une nouvelle dédicace sur la face supérieure au nom d'un souverain dont les cartouches sont très largement martelés[424]. Un linteau et un montant de porte (d'une même porte ?) en calcaire arborent les noms de Sésostris Ier [aimé] d'Osiris-Khentyi[mentiou][425]. Les dimensions du passage peuvent être évaluées grossièrement à une soixantaine de centimètres pour un linteau de 105 cm de large environ[426]. Il n'est pas impossible d'y voir les vestiges d'une éventuelle porte dans l'enceinte nord repérée par W.M.F. Petrie[427].

Plusieurs tronçons de murs en brique crue appartenant à une enceinte ont été dressés sur le plan de l'occupation correspondant à la 12ème dynastie. Le pan occidental recouvre les deux dépôts de fondation 120 et 121, et est constitué de briques dont le module est identique à celui des briques mises au jour précisément dans ces dépôts de fondation. Leur contemporanéité paraît donc assurée mais, comme le fait remarquer W.M.F. Petrie, la relation du mur d'enceinte et le fond du temple n'est pas évaluable en l'état[428]. Deux autres tronçons, de près de 375 cm de large, au sud et à l'est ne sont que très partiellement conservés. Si le soubassement de porte (?) mentionné précédemment appartient bien au mur d'enceinte nord, le temenos devait mesurer près de 44 mètres nord-sud et minimum 82,5 mètres ouest-est (mesures entre les faces internes des murs)[429] (Pl. 66A).

[419] W.M.F. PETRIE, *Abydos* II …, p. 20, pl. xxiii. Ou plus probablement d'une plaquette en bois.

[420] Les variantes usent des épithètes de « dieu parfait, Maître du Double Pays » avec les deux noms Kheperkarê et Sésostris, ainsi que « Roi de Haute et Basse Égypte Kheperkarê » et « Fils de Rê Sésostris ». Le roi est « vivant éternellement », « doué de vie », voire « doué de vie éternellement ».

[421] W.M.F. PETRIE, *Abydos* II …, p. 16-17, pl. lvi.

[422] W.M.F. PETRIE, *Abydos* II …, p. 33, pl. xxiii, 10.

[423] W.M.F. PETRIE, *Abydos* II …, p. 33, pl. xxvii.

[424] Musée égyptien du Caire RT 25-4-22-2 (erronément signalé comme provenant de Karnak). Si l'on suit l'hypothèse de W.M.F. Petrie d'une réappropriation sous un souverain de la 13ème dynastie (*Abydos* I …, p. 29, 42, pl. lviii), plusieurs rois pourraient correspondre avec les bribes d'un des cartouches (R^c-sḫm-…), dont Sekhemrê Khoutaouy, Sekhemrê-séouadjtaouy Sobekhotep III et Sekhemrê-séankhtaouy Neferhotep III.

[425] W.M.F. PETRIE, *Abydos* II …, p. 33, p. 43, pl. xxiii, xxvi. Le décor est très proche de celui que l'on retrouve dans les linteaux calcaires provenant du temple d'Amon-Rê de Karnak. Voir notamment Fr. LE SAOUT, A. MA'AROUF, Th. ZIMMER, « Le Moyen Empire à Karnak : Varia 1 », *Karnak* 8, 1987, p. 297-302, pl. II-V ; A. MA'AROUF, Th. ZIMMER, « Le Moyen Empire à Karnak : Varia 2 », *Karnak* 9, 1993, p. 225-226, fig. 2a.

[426] Les portes de Karnak mentionnées ci-dessus ont un passage évalué à 71 cm de large et un linteau de 117 cm.

[427] W.M.F. PETRIE, *Abydos* II …, p. 17, pl. lvi. L'emprise des fondations en pierre relevées sur le plan fait approximativement 175 cm de large (ouest-est).

[428] W.M.F. PETRIE, *Abydos* II …, p. 16. Pas plus d'ailleurs que son rapport avec les autres tronçons réputés appartenir au temenos du temple (sud et est) puisque leur largeur n'est pas identique : +/- 200 cm (ouest) contre +/- 375 cm (est et sud).

[429] Dans son étude sur le temple d'Osiris à Abydos, B.J. Kemp est cependant moins optimiste puisqu'il ne conserve que le mur d'enceinte recouvrant les dépôts de fondation 120 et 121, et considère que « Except for a fragment of enclosure wall and a few

La découverte du colosse osiriaque **C 16** par A. Mariette dans une cour « bordée sur les quatre côtés (…) de piliers de granit auxquels des colosses[430] de même matière étaient adossés » et située « (à) peu près dans l'axe des deux portes de l'enceinte de l'est et de l'ouest »[431] invite à reconnaître l'existence d'une cour péristyle datant de la 12ème dynastie et dont l'emplacement correspond globalement à la position du temple de Sésostris Ier, juste au sud de cet axe ouest-est. L'insertion de la dyade du roi et d'Isis **C 17** dans ce complexe n'est pas, actuellement, envisageable. Sa mise au jour dans les vestiges du petit temple de Ramsès Ier à Abydos (?) correspond manifestement à un déplacement de l'œuvre durant le Nouvel Empire, rompant dès lors tout lien avec le temple du Moyen Empire.

Les travaux menés dans le temple d'Osiris-Khentyimentiou aux alentours de l'an 9 du règne de Sésostris Ier sont évoqués par plusieurs stèles de particuliers, dont celles du responsable de tous les travaux du roi Montouhotep et du chancelier adjoint Mery :

> « (65) (…) C'est moi qui ai dirigé les travaux dans le temple divin, qui ai construit sa demeure, qui ai creusé un lac, qui ai aménagé un puits sur ordre de la Majesté du Maître. »[432]

> « (4) (…) Je suis un serviteur qui suit le chemin (de son maître), grand de caractère, doux d'amour. (5) Mon Maître m'envoya en mission à cause de mon obéissance afin de diriger pour lui (la construction) d'une place d'éternité, dont le nom soit plus grand que *Ro-Setaou*, dont la prééminence précède (6) toute place, qui soit le secteur excellent des dieux. Ses murs perçaient le ciel, le lac creusé égalait (*litt.* atteignait) le fleuve, les portes égratignaient (7) le firmament, faites de pierre blanche de Toura. Osiris-Khentyimentiou se réjouissait des monuments de mon Maître, moi-même étant dans la joie, heureux grâce à ce dont j'avais dirigé (la construction). »[433]

Hormis l'utilisation de calcaire blanc effectivement documentée par les vestiges découverts lors des fouilles sur le site du temple d'Osiris et les dépôts de fondation qui attestent de la présence de celui-ci, les différents monuments réalisés sous la direction de Montouhotep et Mery sont inconnus, ou non identifiés comme tels[434]. Mais l'entreprise du souverain ne paraît pas se limiter à la seule construction d'un nouvel édifice cultuel si l'on en croit les actions décrites par Montouhotep. Il s'agissait aussi visiblement de restaurer une partie du matériel rituel et de réorganiser la vie religieuse dans le territoire abydénien[435] :

foundations deposits nothing at all seems to have been left of the temple built by Senwosret I which presumably remplaced the Old Kingdom temple, and which was still in existence in the Thirteenth Dynasty. » B.J. KEMP, « The Osiris Temple at Abydos », *MDAIK* 23 (1968), p. 151.

[430] Outre la statue de Sésostris Ier, l'égyptologue français mit au jour les fragments de huit à dix statues osiriaques en granit, dont une inscrite aux noms de Sésostris III et une deuxième, acéphale. A. MARIETTE, *Catalogue…*, p. 29-30 (n° 346) ; *Idem, Description…* II, pl. 21d (inscriptions de Sésostris III). La tête en granit de Sésostris III (British Museum EA 608) pourrait appartenir à ce même ensemble statuaire. Voir pour la tête W.M.F. PETRIE, *Abydos* I …, p. 28, pl. lv, 6-7.

[431] A. MARIETTE, *Description…* II, p. 29.

[432] Stèle de Montouhotep. Numérotation des lignes d'après Cl. OBSOMER, *Sésostris Ier. Etude chronologique et historique du règne* (Connaissance de l'Égypte ancienne 5), Bruxelles, 1995, p. 520-531. La stèle mentionne également, de façon moins précise : « (6) (…) j'ai dirigé les travaux dans le temple divin construit en pierre d'Anou. » Stèle du Musée égyptien du Caire CG 20539 : H.O. LANGE, H. SCHÄFER, *Grab- und Denksteine des Mittleren Reichs im Museum von Kairo* (CGC, n° 20001-20780), Berlin, 1902-1925, II, p. 150-158 ; IV, pl. 41-42.

[433] P. Vernus a très clairement montré que les travaux décrits par Mery sont bien ceux du temple d'Abydos et non ceux menés sur le site du complexe funéraire du souverain à Licht sud. P. VERNUS, « La stèle C 3 du Louvre », *RdE* 25 (1973), p. 230-232.

[434] W.M.F. Petrie propose de reconnaître le lac de Sésostris Ier dans la vaste étendue d'eau située au sud de l'enceinte de la 30ème dynastie. Il ne donne malheureusement aucun argument en faveur d'une telle datation. W.M.F. PETRIE, *Abydos* II …, p. 17. Locus G de A. MARIETTE, *Description…* II, pl. 65.

[435] Je n'évoquerai pas plus avant les très nombreuses fêtes religieuses et les multiples processions organisées en faveur des dieux de la nécropole et du nome d'Abydos dont témoignent les abondantes stèles de la 12ème dynastie. Pour un aperçu de ces problématiques, voir notamment les contributions de M.-Chr. LAVIER, « Les mystères d'Osiris à Abydos d'après les stèles du Moyen Empire et du Nouvel Empire », dans S. SCHOSKE, H. ALTENMÜLLER et D. WILDUNG (éd.), *Akten des vierten Internationalen Ägyptologen-Kongresses, München 1985* (*SAK* Beihefte 3), Hambourg, 1989, p. 289-295 ; *Eadem*, « Les fêtes d'Osiris à Abydos au Moyen Empire et au Nouvel Empire », *Égypte Afrique & Orient* 10 (1998), p. 27-33. Voir également le corpus rassemblé par M. LICHTHEIM, *Ancient Egyptian Autobiographies Chiefly of the Middle Kingdom. A Study and an Anthology* (OBO 84), Fribourg, 1988, p. 65-134.

« (6) (…) j'ai conclu les contrats de remplacement des prêtres d'Abydos ; j'ai dirigé les travaux dans le temple divin construit en pierre d'Anou. (7) J'ai accompli (le rôle) du « fils-qu'il-aime » dans […] lors des mys[tères] du Maître d'Abydos. J'ai dirigé les travaux dans la barque *Nechemet*, j'ai fabriqué ses cordages. J'ai célébré la fête *Haker* de son maître, la Procession d'Oupouaout, réalisant pour lui tous les rituels que récitaient les prêtres. J'ai fait (8) en sorte que […] une table d'offrandes en lapis-lazuli, en améthyste, en électrum, en argent, (… ?) sans limite, en bronze (?) sans limite, des colliers *ousekh*, de la turquoise fraiche, (9) des bracelets en […] en tant que chose choisie entre toutes. J'ai placé le dieu dans ses attributs grâce à ma fonction de (10) [responsable des] secrets, de (mon) devoir de […]. […prés]entait les deux bras lorsque (l'on) parait le dieu, (en tant que) prêtre-*sem* aux doigts purs, (11) qui établit les offrandes du dieu. J'ai fait […] de chaque dieu […] leur a octroyé (?) le Grand Dieu. J'ai fait en sorte que chaque homme connaisse sa tâche dans le [temple] divin de ce dieu, (12) afin d'accomplir Maât pour lui. »

Si le culte à Osiris-Khentyimentiou n'est pas chose neuve sous Sésostris Ier – l'occupation du temple d'Abydos remontant en effet pour ses premières phases à la 1ère dynastie[436] – il paraît connaître un développement particulier sous son règne, en particulier avec la mise en évidence, dans la documentation, d'Osiris en tant que pharaon terrestre, à la fois père généalogique et père idéologique du souverain humain[437]. Or, on ne peut qu'être frappé par la concordance entre, d'une part, la situation politique et idéologique du début du règne de Sésostris Ier suite à l'assassinat de son père et, d'autre part, le destin d'Osiris en tant que pharaon divin[438] assassiné et de son fils Horus confronté à une querelle de succession[439].

Mais si ce temple consacré à Osiris-Khentyimentiou établit un pont entre le pharaon régnant et son archétype divin dans cette perspective particulière, il paraît aussi réserver une place de choix au roi défunt Amenemhat Ier. De nombreuses stèles de hauts fonctionnaires du début du règne de Sésostris Ier ont été déposées entre l'an 7 et l'an 10, au moment où les travaux dans le temple battent leur plein, et leurs propriétaires sont tous – de près ou de loin – liés à la capitale *Amenemhat-Itj-Taouy* ou à son fondateur[440]. Selon Cl. Obsomer, la mention d'Amenemhat Ier comme bénéficiaire de la formule *hetep-di-nesout* au côté d'Osiris dans la stèle abydénienne de Hor (Louvre C2), serait « une indication vraisemblable de ce que le nouveau temple d'Osiris était considéré, vers l'époque de son inauguration, comme un temple érigé aussi en l'honneur du roi défunt Amenemhat. »[441] L'importance du culte filial a été mise en évidence par ailleurs sur le site de Licht Nord avec le parachèvement du complexe funéraire d'Amenemhat Ier par Sésostris

[436] Voir l'interprétation de W.M.F. PETRIE, *Abydos* II …, p. 7-8, 23-29, pl. i-xvi, xlii, l. Voir également B.J. KEMP, *loc. cit.*, p. 138-155.

[437] Voir les contributions de P. Koemoth et B. Mathieu qui esquissent les bases d'une réflexion sur le rôle et l'importance d'Osiris sous le règne de Sésostris Ier. P. KOEMOTH, « *Ḥr wp šꜥ.t tꜣ.wy*, un nom d'Horus pour le roi Osiris », *GM* 143 (1994), p. 89-96 ; B. MATHIEU, « Quand Osiris régnait sur terre », *Égypte Afrique & Orient* 10 (1998), p. 5-18. Voir également M. MALAISE, « Sésostris, Pharaon de légende et d'histoire », *CdE* XLI/82 (1966), p. 250-251. Sur les relations généalogiques entre le père défunt (Osiris) et le fils garant du culte et successeur légitime (Horus), voir les propos éclairant de H. WILLEMS, *Les Textes des Sarcophages et la démocratie. Eléments d'une histoire culturelle du Moyen Empire égyptien. Quatre conférences présentées à l'Ecole Pratique des Hautes Etudes. Section des Sciences Religieuses. Mai 2006*, Paris, 2008, p. 196-220.

[438] Manifestée par l'attribution d'un nom d'Horus *Ḥr wp šꜥ.t tꜣ.wy* « qui écarte le massacre du Double Pays » et celle du nom de Roi de Haute et Basse Égypte Osiris Ounnefer, évoquée par la stèle abydénienne de l'intendant des prêtres d'*Amenemhat-Qa-Neferou* Hor conservée au Louvre, inv. C2. P. PIERRET, *Recueil d'inscriptions inédites du Musée égyptien du Louvre* II, Paris, 1874, p. 107-108.

[439] Voir aussi à ce sujet J.Fr. QUACK, « Zur Lesung und Deutung der Dramatischen Ramesseumpapyrus », *ZÄS* 133 (2006), p. 72-89 ; D. LORAND, *Le Papyrus dramatique du Ramesseum. Etude des structures de la composition* (Lettres Orientales 13), Leuven, 2009.

[440] Pour rappel, Chen-Setjy (stèle Los Angeles A 5141.50-876) était en effet sculpteur à *Amenemhat-Itj-Taouy*, Hor (stèle Louvre C 2, datée de l'an 9) était inspecteur des prêtres d'*Amenemhat-Qa-Neferou* (la ville de la pyramide d'Amenemhat Ier), Nakht – apparaissant sur la stèle de son père Nakht (stèle Caire CG 20515, datée de l'an 10) était dessinateur dans *Amenemhat-Itj-Taouy*, Hetep – représenté sur la stèle de son père Antef (stèle Caire CG 20516, datée de l'an 10) était lecteur d'*Amenemhat-vivant-éternellement-Itj-Taouy*. Il est probable que la comparaison que fait Mery (stèle Louvre C 3, datée de l'an 9, 2ème mois de la saison *akhet*, jour 20) entre le projet architectural de son souverain à Abydos et la nécropole memphite de *Ro-Setaou* soit le signe de son origine septentrionale, tandis que le titre de « gardien du diadème pendant que l'on pare le roi » de Imyhat (stèle Leyde V 2, datée de l'an 9) en fait, *a priori*, un proche de la cour royale. Voir ci-dessus (Point 1.1.3.)

[441] Cl. OBSOMER, « Littérature et politique sous le règne de Sésostris Ier », *Égypte Afrique & Orient* 37 (2005), p. 61.

I^er[442]. On aurait dès lors, à Abydos, un contexte sensiblement similaire bien que les formes architecturales ou rituelles de cette association cultuelle d'Osiris-Khentyimentiou et d'Amenemhat I^er ne puissent être approchées au vu de la relative pauvreté des vestiges actuellement connus du temple.

La mise à l'honneur des ancêtres de Sésostris I^er sur le site d'Abydos trouve une autre expression par le biais de la dédicace d'une table d'offrandes en granit à Séankhkarê Montouhotep III. Retrouvée lors des fouilles de la « première butte » de Oum el-Qaâb par E. Amélineau en 1895[443], elle porte sur son pourtour la double titulature de Sésostris I^er et de Montouhotep III : « Le Roi de Haute et Basse Égypte Kheperkarê aimé de Khentyimentiou, doué de vie. Il a fait en tant que son monument pour son père Séankhkarê, il lui fait (cela) étant vivant éternellement. »[444] Malheureusement, en l'absence de toute structure en relation avec la table d'offrandes, il est impossible de connaître l'emplacement topographique et architectural précis de l'œuvre.

3.2.12. This

Les documents papyrologiques découverts à l'occasion des fouilles de G. A. Reisner en 1904 à Naga ed-Deir (tombe N 408)[445] fournissent d'importantes informations sur un chantier de construction dans la région de This. Bien que les sections G-K du *Papyrus Reisner I*[446] – le plus complet sur ce sujet – ne mentionnent pas le site où se tient le chantier, pas plus qu'elles ne disposent de date intacte pour les activités enregistrées (IV *Peret* 6 à II *Chemou* 20, d'une année qui doit être l'an 24 de Sésostris I^er), elles doivent très certainement faire référence aux mêmes travaux que ceux signalés par les sections E, H et J du *Papyrus Reisner III*[447] – ces dernières se rapportant à l'an 22 et de façon explicite au « commencement de la prise en charge du projet dans This (E.2) ». Ce projet concerne un temple divin (*ḥwt nṯr*) dont la construction paraît être placée sous la supervision du scribe Sahathor et du Responsable de la Résidence Dedounebou.

Les premiers éléments datés (An [...], 3^ème mois de la saison [*peret*, jour 10] – E.1) semblent faire état de l'enrôlement de plusieurs ouvriers affectés au creusement des fondations d'une partie de la salle large du temple (*wsḫt*) (E.4). L'entreprise se concentre sur une tâche qui a trait aux *ḥmʿw*, terme délicat à définir et qui pourrait évoquer des déblais, des débris, à ôter et prélever de la zone de chantier dans le cas présent[448]. Si W.K. Simpson était encore hésitant sur cette interprétation (de déblais permettant d'aménager les fondations des différentes pièces du bâtiment), l'étude récente C. Rossi et A. Imhausen[449] a pu montrer que ces *ḥmʿw* faisaient très certainement référence à des volumes excavés puis remplis (notamment par du sable) dans le cadre de l'aménagement des fondations d'un bâtiment, et de citer comme exemple les tranchées révélées par F. Bisson de la Roque à Tôd sous la plateforme sésostride[450]. Ce travail sur les *ḥmʿw*

[442] Voir ci-dessus (Point 1.1.3.)

[443] E. AMELINEAU, *Les nouvelles fouilles d'Abydos*, Angers, 1896, p. 12-13 ; *Idem, Les nouvelles fouilles d'Abydos. 1895-1896. Compte rendu in extenso des fouilles, description des monuments et objets découverts*, Paris, 1899, p. 72, 153-157.

[444] L'inscription en miroir mentionne : « Le Fils de Rê Sésostris aimé de Khentyimentiou, doué de vie. Il a fait en tant que son monument pour son père Montouhotep, il lui fait (cela) étant vivant éternellement. » Voir A.B. KAMAL, *Tables d'offrandes* (CGC, n° 23001-23256) 1, Le Caire, 1906, p. 5-6 (CG 23005).

[445] G.A. REISNER, « Works of the Expedition of the University of California at Naga-ed-Der », *ASAE* 5 (1904), p. 105-109.

[446] Museum of Fine Arts de Boston MFA 38.2062. Voir l'édition de W.K. SIMPSON, *Papyrus Reisner I. The Records of a Building Project in the Reign of Sesostris I*, Boston, 1963.

[447] Museum of Fine Arts de Boston MFA 38.2119. Voir l'édition de W.K. SIMPSON, *Papyrus Reisner III. The Records of a Building Project in the Early Twelfth Dynasty*, Boston, 1969.

[448] Le terme est discuté par W.K. SIMPSON, *Papyrus Reisner I...*, p. 73-74. Voir un exemple supplémentaire à ceux cités par l'auteur dans le second texte de fondation du temple de Satet à Éléphantine : « (col. 5.) [...] la chambre vénérable, comportant le dieu et érigée avec deux coudées de largeur, les débris (*ḥmʿw*) entassés devant elle ont atteint les 20 coudées [...] ». Voir ci-dessus (Point 3.2.1.1.)

[449] C. ROSSI, A. IMHAUSEN, « Architecture and mathematics in the time of Senusret I : Sections G, H and I of Papyrus Reisner I », dans S. IKRAM et A. DODSON (éd.), *Beyond the Horizon : Studies in Egyptian Art, Archaeology and History in Honour of Barry J. Kemp*, Le Caire, 2009, p. 440-455, part. p. 447-448.

[450] Voir ci-dessus pour une discussion à propos de ces tranchées (Point 3.2.5.1.)

fait l'objet de plusieurs autres entrées dans la section E du *Papyrus Reisner III*, notamment datées du 2ème mois de la saison *chemou*, jour […], et sont liés à l'entrée orientale du pylône (*rwyt iзbty bḥnt*) (E.31) ou à la salle large (*wsḫt*) du temple (E.36), tandis que l'on procède au « remplissage de [… de la] grande [salle] de ce temple à l'aide de pierre (?) (*dbз […ʿt] ʿзt ḥwt nṯr m inr (?)*) (E.37).

La section H du *Papyrus Reisner III* s'ouvre avec la mention de l'an 22, 3ème mois de la saison […], « commencement de l'enrôlement des travailleurs-*meny* (H.4) ». Ces derniers paraissent affectés à l'édification d'un mur (*sзt*) situé au nord et manifestement doté de marches (*tз-rd*). Plusieurs autres éléments architectoniques sont mentionnés, mais dont la réalité est délicate à saisir, de même que la nature exacte des opérations les concernant. Il s'agit notamment de chambres-*št[w]t* (?) (secrètes [*Wb* IV, 551-553] ou à plafond voûté [*Wb* IV, 560, 1]), d'un mur occidental du temple, de salles-*štyt* (internes (?) [*Wb* IV, 556, 5]).

La section J de ce même papyrus enregistre, entre autres, les travaux menés auprès de la « *per-douat* de cette chambre » (*pr (?) dwз n ʿt tn*) (J.4), ce qui s'apparente à une porte (J.5), la « construction d'une porte de la chambre-*ḍryt* au-dessus (?) des chambres-*štзw* (?) » (*qd m sbз n ḍr[yt ḥr] štзw (?)*)(J.9), la préparation de briques pour la salle-*ḥзbt* (J.16), l'existence d'un mur oriental (J.25) et sans doute occidental (J.36), les travaux menés sur un pylône (*bḥnt*) durant le […] mois de la saison *akhet*, jour 9 (J.34).

Le scribe chargé du compte rendu administratif du chantier a créé un appendice dans la section G du *Papyrus Reisner III* (G³ et G⁵), avec des entrées datées des 1er et 2ème mois de la saison *peret* (de l'an 22 ou de l'an 23) et faisant référence à des chambres-*is* (G³.16), à un mur méridional (G³.20), à une chambre-*hз(j)t* (G⁵.18) et à une salle large (*wsḫt*) (G⁵.23).

Ces divers éléments architecturaux se retrouvent pour partie dans les sections G à K (cette dernière étant un résumé des sections G à J) du *Papyrus Reisner I*. La section G reprend ainsi (durant la saison *chemou* d'une année qui doit être l'an 24 de Sésostris Ier) la progression du retrait des *ḥmʿw* de plusieurs salles – restituées en G.2-3 en tant que salle large (*wsḫt*), et en G.4-5 comme « l'auguste salle » (*ʿt špsst*) – dont « le sanctuaire oriental de l'horizon » (*kз(ri) iзbty n зḫt […]*) (G.6) et ce qui doit sans doute être compris comme la porte de ce sanctuaire (*sbз [n] ʿ[t] tn*) (G.7), tandis qu'une seconde porte, d'une salle-*ḍryt*, est signalée en G.12. L'aménagement de *ṯbwt* (sans doute un mot désignant le soubassement d'une colonne ou d'un élément en élévation)[451] est également mentionné en G.17-18, peut-être en relation avec la réalisation de *spwt* (G. 15) (à probablement comprendre comme une pièce architecturale circulaire telle une base de colonne ou un bloc assurant la mise à niveau de l'objet érigé sur lui)[452].

La section H (datée des 1er et 2ème mois de la saison *chemou*) fait état de nombreux blocs de pierre amenés sur le chantier, concomitamment à du sable, en vue de combler (*dbз*) les tranchées dues au retrait des *ḥmʿw* destinés à l'aménagement de la grande porte (*sbз ʿз*) (H.37), de la grande salle (*ʿt ʿзt*) (H.29), du sanctuaire oriental (*kз(r)i iзbty*) (H.32) et des *spwt* (H.39). La section suivante est d'une compréhension générale difficile suite à la présence de nombreux termes dont l'interprétation est sujette à caution et incertaine. Il y est manifestement question de la manutention de briques à destination du chantier, et de plusieurs pièces déjà citées précédemment. L'élément le plus intriguant est sans doute l'existence d'une *swnw* (I.14), qu'il convient de restituer comme une tour, bien que celle-ci puisse être un bâtiment de chantier (tel un échafaudage), voire un bastillon de contrefort, plutôt qu'un réel corps du temple[453].

La section J, globalement datée d'une période courant du 4ème mois de la saison *peret*, jour 6 au 2ème mois de la saison *chemou*, jour 20 (de l'an 24), rend compte des allées et venues d'ouvriers affectés au projet de construction et liste les travailleurs enrôlés sur le chantier. Il est également question d'un approvisionnement en bois de sycomore de l'est (du désert oriental ?) (*nht iзbtt*) (J.5), d'acacia du rivage (*šnḍt ḥr mзʿ*) (J.6), d'un végétal-*mзḥyt* (J.12) et de blocs de pierre (J.13). La ligne J.7 mentionne l'érection de trois portes internes (*sʿḥʿ sbзw 3 m ḫnw*), que W.K. Simpson serait plus enclin à considérer comme les vantaux de la porte plutôt qu'en tant qu'encadrement en pierre, et ce d'autant plus que les lignes J.5 et J.6

[451] Voir le commentaire de W.K. SIMPSON, *Papyrus Reisner I…*, p. 79.

[452] Pour cette hypothèse, voir W.K. SIMPSON, *Papyrus Reisner I…*, p. 77. Voir également P. SPENCER, *The Egyptian Temple. A Lexicographical Study*, Londres, 1984, p. 249-250.

[453] Voir les réflexions à ce sujet dans W.K. SIMPSON, *Papyrus Reisner I…*, p. 70-71.

attestent de l'apport de bois de sycomore et d'acacia. L'égyptologue reconnaît cependant qu'un terme plus précis aurait été attendu pour désigner pareils vantaux et non le générique *sbȝw*[454].

Il n'est pas impossible que les blocs de pierre listés dans la section L et M du *Papyrus Reisner I*, chronologiquement postérieures puisque datées explicitement de « l'an 25, 3ème mois de la saison *peret*, jour 14 (L.1) » et des jours suivants, fassent partie du matériel destiné au temple divin puisqu'ils arrivent sur site près de trois ans après la conscription des premiers ouvriers chargés de réaliser les fondations du temple (section E.1 du *Papyrus Reisner III*). Ces pierres, transportées par bateau, sont dites être des pierres *mnw*, blanches ou noires, bonnes (*mtrt*) ou bariolées (*nꜥ*). Une identification de ces pierres *mnw* avec la calcite de Hatnoub, telle que la propose W.K. Simpson, repose sur une lecture erronée du graffito 49 de la carrière laissé par un certain Amenemhat en l'an 31 du règne de Sésostris Ier. Il faut en effet y lire le terme *šs* plutôt que celui de *mnw*[455]. Il s'agit plus certainement de quartz, sous la forme de cristal de roche (*mnw ḥḏ*) et de quartz fumé (*mnw km*), effectivement disponible dans des gisements de Haute Égypte comme indiqué par les entrées L.4-5 et M.4[456]. La différence entre les quartz bons (*mtrt*) ou bariolés (*nꜥ*) doit sans doute faire référence à la coloration uniforme ou non du matériau plutôt qu'à leur traitement de surface comme le laissait sous-entendre W.K. Simpson (mais à propos de blocs de calcite il vrai)[457]. S'il est peu probable que ces pierres aient été utilisées comme matériau de construction au vu de leur petite taille native (quelques centimètres), taille réduite que semble confirmer les nombres impressionnants enregistrés par le *Papyrus Reisner I* (3938 items relatifs aux diverses variétés de *mnw* dans la section L, et 1144 pour la section M), il n'est pas impossible qu'elles aient été mises en œuvre dans le décor et l'ornementation du temple.

Le reconstitution d'une image planimétrique ou tridimensionnelle du temple sur la base des données encodées dans les *Papyrus Reisner I* et *III* relève de la gageure, principalement parce que ces documents ont avant tout une fonction administrative d'enregistrement des forces ouvrières engagées sur un chantier et non le suivi strict de l'érection progressive du bâtiment divin. Il n'est d'ailleurs pas impossible, comme le rappellent C. Rossi et A. Imhausen, que seule une partie du chantier ait été enregistrée dans ces papyri, ne livrant dès lors qu'une image fugace de la totalité de la construction[458]. Il ne m'appartient pas de développer davantage l'analyse des volumes respectifs des *ḥmꜥw* des différents espaces architecturaux (peut-être partiels et difficilement orientables dans l'espace), ni l'étude des forces humaines réquisitionnées par ces travaux. Il s'agit plutôt ici de synthétiser les éléments formellement nommés du temple.

Ainsi que le fait remarquer W.K. Simpson, le temple – dont la localisation précise au sein de la ville de This et l'identité de sa divinité tutélaire demeurent inconnues – devait sans doute se situer en rive droite du Nil, entre le désert oriental d'où semble provenir le bois de sycomore (J.5) et le rivage du Nil d'où est amené le bois d'acacia (J.6)[459]. La présence d'un sanctuaire oriental (*kȝ(r)i iȝbty*) (H.32), dont il est pressenti qu'il ne fasse qu'un avec le sanctuaire oriental de l'horizon[460] (*kȝ(ri) iȝbty n ȝḫt [...]*) (G.6), conçu comme la pièce terminale du temple, indique que le monument faisait face à la vallée et s'ouvrait à l'ouest. Ce

[454] W.K. SIMPSON, *Papyrus Reisner I...*, p. 60. La présence de bois n'est cependant pas rédhibitoire puisque le terme peut recouvrir la totalité des éléments individuels composant une porte, de l'encadrement aux vantaux. P. SPENCER, *op. cit.*, p. 207.

[455] Voir *Wb* IV, 540, 10 ; de même que la discussion sur le lexique de la calcite dans I. SHAW, *Hatnub : Quarrying Travertine in Ancient Egypt* (*MEES* 88), Londres, 2010, p. 13-14. Pour cette inscription voir ci-dessus (Point 1.1.5.)

[456] Le cristal de roche est disponible dans le Sinaï et dans le désert occidental entre le Fayoum et l'oasis de Bahariya, tandis que le quartz fumé provient vraisemblablement du désert oriental (carrière non localisée de Ro-mit). Voir DE PUTTER Th., KARLSHAUSEN Chr., *Les pierres utilisées dans la sculpture et l'architecture de l'Égypte pharaonique : Guide pratique illustré* (*Connaissance de l'Égypte ancienne* 2), Bruxelles, 1992, p. 132-135 ; ASTON B., HARRELL J., SHAW I., « Stone », dans P.T. NICHOLSON et I. SHAW (éd.), *Ancient Egyptian Materials and Technology*, Cambridge, 2000, p. 52-53.

[457] W.K. SIMPSON, *Papyrus Reisner I...*, p. 48-49.

[458] C. ROSSI, A. IMHAUSEN, *loc. cit.*, p. 446.

[459] W.K. SIMPSON, *Papyrus Reisner I...*, p. 61.

[460] Je suis peu enclin à suivre l'interprétation de W.K. Simpson d'une « eastern chapel of the glorious chambers (?) » (*kȝ(ri) iȝbty n ȝḫtyw*) et j'ai tendance à y lire une dénomination de « l'horizon du ciel » comprise comme le point de contact entre le monde céleste et le monde divin, avec le temple égyptien comme matérialisation physique de ce point de contact. Voir sur cette idée, L. GABOLDE, « Le temple, "horizon du ciel" », dans M. ETIENNE, *Les Portes du Ciel. Visions du monde dans l'Égypte ancienne, catalogue de l'exposition montée au musée du Louvre du 6 mars au 29 juin 2009*, Paris, 2009, p. 285-299. Sur le terme *kȝri* comme « sanctuaire », voir l'étude de P. SPENCER, *op. cit.*, p. 125-130.

sanctuaire était sans doute précédé par « l'auguste salle » (*'t špsst*) (G.4-5), elle-même accessible via la grande salle (*'t 'št*) (H.29). Les portes du sanctuaire oriental et de « l'auguste salle » sont signalées individuellement (respectivement en G.7 et G.5), tandis qu'une troisième porte, celle de la salle-*dryt* (G.12)[461], est également enregistrée et rend implicite l'existence d'un tel espace dans le bâtiment[462]. D'après W.K. Simpson, il faut reconnaître dans ces trois portes celles mentionnées en J.7 (*s'ḥ' sbšw 3 m ḥnw*), distinctes de la grande porte (*sbš 'š*) (H.37)[463], cette dernière étant peut-être à mettre en relation avec l'entrée orientale du pylône (*rwyt išbty bḫnt*) du *Papyrus Reisner III* (E.31).

L'aménagement interne du temple comportait en outre une salle large (*wsḫt*) (E.36), une chambre-*hš(j)t* (G⁵.18)[464], ainsi que des chambres-*št[w]t* (?) (secrètes ou à plafond voûté), des salles-*šṯyt* (internes (?)) et des chambres-*štšw* (?) (secrètes) (J.9)[465]. Enfin, il convient de lister encore trois pièces ou entités architecturales dénommées « *per-douat* de cette chambre » (*pr (?) dwš n 't tn*) (J.4), salle-*ḫšbt* (J.16) et chambres-*is* (G³.16). L'organisation spatiale – de même que l'identification de ces espaces – reste malaisée, tout comme pour la *swnw* (I.14) (tour, contrefort, échafaudage ?). Une partie de ces pièces – et plus probablement la salle large (*wsḫt*) ou la chambre-*hš(j)t* s'il est bien question de bases de colonnes[466] – sont sans doute concernées par le creusement des fondations des *ṯbwt* (G.17-18) et la mise en place des *spwt* (G.15).

Plusieurs murs sont manifestement érigés à l'occasion du chantier (dont un adossé à un escalier), mais leur relation exacte avec le monument demeure incertaine, de même que les travaux dans les champs au voisinage du temple (section I du *Papyrus Reisner I*).

En définitive, si le plan du temple paraît complexe à la lecture de ses diverses composantes architecturales, il ne semble cependant pas se distinguer fondamentalement des réalisations connues par ailleurs sous le règne de Sésostris Ier. Il reste néanmoins à identifier sur le terrain, de même que la divinité qu'il abritait[467].

3.2.13. El-Ataoula

Les fouilles menées par M. Chaabân à la fin du XIXe siècle dans cette bourgade voisine de la moderne Assiout, sur la rive orientale du Nil, ont révélé l'existence d'un temple dont « les débris (…) existent encore dans une mare au centre de el-Atawleh »[468]. Plusieurs blocs en calcaire y ont été mis au jour, dont un au nom du roi Hetepibrê Hornedjheritef de la 13ème dynastie, et un autre au nom de Sésostris Ier[469]. A.B. Kamal propose – sans en détailler la raison – d'y reconnaître un sanctuaire dédié au dieu Techtech

[461] Peut-être la même salle que celle désignée dans le *Papyrus Reisner III* : « construction d'une porte de la chambre-*dryt* au-dessus (?) des chambres-*štšw* (?) » (*qd m sbš n dr[yt ḥr] štšw (?)*)(J.9).

[462] On se reportera à la publication du *Papyrus Reisner I* pour un commentaire sur la nature de cette pièce à l'époque gréco-romaine. W.K. SIMPSON, *Papyrus Reisner I…*, p. 69-70.

[463] W.K. SIMPSON, *Papyrus Reisner I…*, p. 71.

[464] Si le sens de « chambre » ou « antichambre » (*Wb* II, 476,4-6) paraît attesté pour ce terme, il paraît faire plus directement référence au « ciel » (et au « plafond ») dans un premier temps pour ensuite évoluer vers une signification de « portique » après le Moyen Empire, sans toutefois le supplanter définitivement. Il faut peut-être y voir dans le cas présent une salle « haute (sous plafond) », éventuellement pourvue de colonnes. Voir P. SPENCER, *op. cit.*, p. 155-161.

[465] C'est trois vocables font peut-être référence à un même type de salles, mais cela demeure conjectural.

[466] Sur la présence de colonnes dans la salle large – que celle-ci soit une cour péristyle ou une salle hypostyle – voir les attestations recensées par P. SPENCER, *op. cit.*, p. 71-80, part. p. 74-75 pour les exemples du Moyen Empire. On y adjoindra les colonnes en granit du temple de Tôd (Tôd 1073 et 510) qui mentionnent leur installation dans la salle large du temple : « Le Roi de [Haute] et Basse Égypte Kheperkarê a fait cette salle-*wsḫt* en pierre […] » (colonne 1073), « Le Roi de [Haute] et Basse Égypte Kheperkarê a fait cette salle-*wsḫt* (sic) du temple [divin] en [pierre…] » (colonne 510). Voir ci-dessus (Point 3.2.5.1.)

[467] Il s'agit peut-être d'Onouris mentionné sur le bloc de quartzite remployé dans le quartier d'el-Azhar (I.3). Voir la publication de G. DARESSY, « Inscriptions hiéroglyphiques trouvées dans le Caire », *ASAE* 4 (1903), p. 102.

[468] A.B. KAMAL, « Rapport sur la nécropole d'Arabe el-Borg », *ASAE* 3 (1902), p. 80, n. 3.

[469] Déjà signalé par G. DARESSY, « Notes et Remarques », *RecTrav* 16 (1894), p. 133, CXXI.

(littéralement « le découpé »)[470], sanctuaire peut-être similaire au temple signalé dans les « Papyri du Lac Moeris »[471]. D'après H. Beinlich, le site de el-Ataoula pourrait recouvrir l'ancienne cité de Per-Anti / Per-Nemty (Hieracon), capitale du 12ème nome de Haute Égypte[472]. Cela concorderait avec le bloc de Hetepibrê Hornedjheritef représentant et citant nommément le dieu hiéracocéphale Anti Maître de [...][473]. Il n'est dès lors pas impossible d'imaginer que le temple de Sésostris Ier ait été lui aussi dédié à cette divinité.

3.2.14. Abgig

Le site d'Abgig a livré un imposant monument monolithique en granit de 12,90 mètres de haut et 2,20 mètres de large à sa base (Pl. 66B). Cette stèle de Sésostris Ier était originellement posée sur une base en pierres blanches maçonnées formant un socle de 360 cm de côté et de quatre assises de haut[474]. Elle est signalée, en position de chute et brisée en deux à mi-hauteur, dès le milieu du 18ème siècle par R. Pococke[475], bien qu'elle ait été encore observée dressée par J.B. Vansleb en 1672[476] et P. Lucas en 1707[477]. Elle est ensuite référencée par les expéditions scientifiques menées à l'occasion de la campagne d'Égypte de Napoléon Bonaparte[478] puis à l'initiative de C.R. Lepsius[479]. C'est à ce dernier que l'on doit le meilleur relevé de la stèle d'Abgig. La stèle présente une face antérieure verticale et un dos doté d'un léger fruit, à l'instar des parois latérales. Le sommet de la stèle est cintré sur son épaisseur et non sur sa largeur, de sorte que celui-ci s'apparente à un mur bahut. Une cavité a été aménagée au centre sur 40 centimètres de large et 7 cm de profondeur, en respectant le bombement du sommet de la stèle. La fonction exacte de cet aménagement est inconnue[480]. Les tranches arborent une large colonne de texte avec la titulature du souverain « aimé de Ptah Qui-est-au-sud-de-son-mur » (tranche nord) et « aimé de Montou Maître de Thèbes » (tranche sud).

La stèle présente sur sa face antérieure cinq registres iconographiques surmontant un texte de 14 colonnes. Ce dernier est très largement détruit, et il n'en subsiste que quelques bribes difficilement intelligibles. Les registres décoratifs sont, quant à eux, centrés chacun sur une représentation de deux pharaons adossés, honorant une paire de divinités. Le registre supérieur figure, côté nord, le roi coiffé d'un némès à uraeus devant le dieu Ptah Qui-est-au-sud-de-son-mur placé dans une chapelle et suivi de Rê-Horakhty. Côté sud, Sésostris Ier, portant une perruque ronde à uraeus, vénère les dieux Montou et Amon, reconnaissables à leurs attributs. Dans les quatre registres suivants, le souverain porte systématiquement la couronne blanche de Haute Égypte dans la moitié sud et est coiffé de la couronne rouge de Basse Égypte dans la moitié nord. Au deuxième registre, se tiennent les déesses Isis et Nephthys (sud) et deux divinités

[470] Voir Chr. LEITZ (ed.), Lexikon der ägyptischen Götter und Götterbezichnungen VII (OLA 116), Leuven, 2002, p. 441, s.v. « Tštš : "Der Zerspaltene" ».

[471] A.B. KAMAL, ibidem. Pour le texte, voir l'édition de R.V. LANZONE, Les Papyrus du Lac Moeris. Réunis et reproduits en fac-simile et accompagnés d'un texte explicatif, Turin, 1896, XIX, 1-3.

[472] H. BEINLICH, LÄ I (1975), col. 517, s.v. « El-Ataula » ; Idem, LÄ IV (1982), col. 929-930, s.v. « Per-Anti ».

[473] Voir la publication du bloc par L. HABACHI, « Khata'na-Qantir : Importance », ASAE 52 (1954), p. 461, pl. X-XIa (bloc Musée égyptien du Caire RT 25-4-22-3).

[474] M.E. CHAABAN, « Rapport sur une mission à l'obélisque d'Abguîg (Fayoum) », ASAE 26 (1926), p. 105-108.

[475] R. POCOCKE, A Description of the East and some other Countries. Volume the First. Observations on Egypt, Londres, 1743, p. 57, 59-60, pl. XXII.

[476] J.M. VANSLEB, Nouvelle relation, en forme de journal, d'un voyage fait en Égypte en 1672 & 1673, Paris, 1677, p. 262-263.

[477] P. LUCAS, Voyage du Sieur Paul Lucas fait par ordre du Roy dans la Grèce, l'Asie Mineure, la Macédoine et l'Afrique II, Paris, 1712, p. 62.

[478] Description de l'Égypte ou recueil des observations et recherches qui ont été faites en Égypte pendant l'expédition de l'armée française, Paris, 1818, Descriptions II, p. 43-45, Planches IV, pl. 71.

[479] C.R. LEPSIUS, Denkmäler aus Aegypten und Aethiopien, Leipzig, 1897, Texte II, p. 31, Taf. II, Bd IV, pl. 119.

[480] L'hypothèse la plus répandue consiste à y reconnaître le dispositif de fixation d'une statue sommitale ou d'un emblème quelconque. Cependant aucun argument solide ne vient soutenir cette idée. Voir Description II, p. 43-45 ; M.E. Chaaban, loc. cit., p. 106 ; A. EGGEBRECHT, LÄ I (1975), col. 680, s.v. « Begig » ; D. WILDUNG, L'âge d'or de l'Égypte. Le Moyen Empire, Fribourg, 1984, p. 171-172.

acéphales, probablement une forme d'Horus et, dès lors, Seth (?) (nord)[481]. Le troisième registre comporte les représentations de Sobek-Rê et Renenoutet (sud) ainsi que de Thot Qui-est-à-la-tête-de-Heseret et d'une divinité féminine inconnue[482] (nord). Le quatrième registre est occupé par Anouket/Satet (?)[483] et Khnoum (sud), et Onouris et Hathor (nord). Le cinquième et dernier registre illustre le dieu Min et une déesse anonyme au sud, tandis qu'au nord se trouvent Horus Qui-est-à-la-tête-de-Sekhem (Letopolis) et Sechat.

Le revers de la stèle n'était, jusqu'il y a peu, pas illustré dans les diverses publications qui mentionnaient la stèle d'Abgig et seuls D. Valbelle et Ch. Bonnet en donnaient une brève description : « (elle) reçut un décor plus sobre, composé d'une double scène d'offrandes au sommet d'une colonne de texte plus bas. »[484] Un examen photographique de la stèle mené en 2005 par M. Zecchi permet désormais de se faire une meilleure idée de ce décor[485]. Placé au sommet du verso, un registre unique, construit de la même façon que ceux du recto, présente une double scène d'offrande royale avec les souverains adossés au centre de la stèle. La scène située au sud est la seule complète, avec le « dieu parfait Sésostris » présentant deux pots-*nou* à deux divinités masculines. La première est Atoum Maître d'Héliopolis tenant un sceptre composite *ankh-ouas-djed*, suivi par un second personnage masculin identifié comme La Grande Ennéade par le texte qui le surmonte. La scène miroir (nord) ne comporte plus qu'une partie de la représentation du pharaon. Une colonne de texte centrale orne le reste de cette face de la stèle d'Abgig, avec une titulature royale fragmentaire formée sur un modèle similaire à celles des pans latéraux.

Le catalogue des divinités représentées correspond globalement, directement ou par association, aux dieux dont on sait par ailleurs qu'ils ont été honorés par Sésostris Ier, à la notable exception d'Osiris-Khentyimentiou. La logique de répartition des dieux sur la stèle ne peut pas être définie par une simple distinction nord-sud comme le fait remarquer E. Hirsch[486]. À l'inverse, tous paraissent liés à la création originelle, soit parce qu'ils en rappellent le milieu liquide primordial d'où a émergé le tertre du *sp-tpy*, soit parce qu'ils en sont les acteurs en tant que démiurge, soit enfin parce qu'ils participent à la préservation et à la perpétuation cyclique – notamment solaire – de l'univers.

Le lieu choisi pour l'érection de la stèle correspond à ces thématiques, puisqu'il est au cœur de la dépression du Fayoum et son immensité végétale et aquatique, lieu de résidence du dieu Sobek[487] et à proximité de la nouvelle capitale *Itj-Taouy* construite sous Amenemhat Ier. La stèle de Sésostris Ier marque selon toute vraisemblance le début de la mise en valeur de cette région adjacente à la vallée du Nil, même si l'on manque cruellement de vestiges pour attester de sa présence dans le Fayoum. La statue **C 18** provient assurément de cette région, mais aucun argument n'étaye sérieusement sa provenance éventuelle de Medinet el-Fayoum, bien que souvent mentionnée dans la littérature comme la ville où **C 18** a été trouvée[488]. La mention, sur les panneaux de la statue, du dieu Horus Maître de Noubyt est très

[481] E. Hirsch, *Kultpolitik und Tempelbauprogramme der 12. Dynastie. Untersuchungen zu den Göttertempeln im Alten Ägypten* (*Achet* 3), Berlin, 2004, p. 55.

[482] La déesse est la seule divinité à tenir un sceptre-*ouadj* dans sa main. D'après G. Graham, les déesses susceptibles de posséder ce sceptre sont Ouadjet, Tefnout, Bastet, Sekhmet et Neith qui protègent l'enfant Horus dans les marais. G. Graham, *OEAE* II (2001), p. 166, *s.v.* « Insignias ».

[483] En lieu et place de Neith que propose E. Hirsch, *Kultpolitik...*, p. 55. Pour cette suggestion, voir notamment D. Valbelle, *Satis et Anoukis* (*SDAIK* 8), Mayence, 1981, p. 11 ; M. Zecchi, « The monument of Abgig », *SAK* 37 (2008), p. 376.

[484] D. Valbelle, Ch. Bonnet, *Le sanctuaire d'Hathor, maîtresse de la turquoise : Sérabit el-Khadim au Moyen Empire*, Paris, 1996, p. 69. K. Martin signale également l'existence d'un décor sur le recto, mais dont l'état de conservation est très limité. K. Martin, *Ein Garantsymbol des Lebens. Untersuchung zu Ursprung und Geschichte der altägyptischen Obelisken bis zum Ende des Neuen Reiches* (*HÄB* 3), Hildesheim, 1977, p. 74, n. 1.

[485] M. Zecchi, *loc. cit.*, p. 373-386. L'auteur fait remarquer que la face inscrite relevée par C.R. Lepsius est « in a very bad condition » et que les « fourteen columns has disappeard and of the five registers just a few traces of the figures participating in the rituals remain. », M. Zecchi, *loc. cit.*, p. 375.

[486] E. Hirsch, *Kultpolitik...*, p. 56.

[487] Sur ce dieu au Moyen Empire, en particulier à propos de ses fonctions de créateur et dieu nilotique, voir la synthèse de E. Brovarski, *LÄ* V (1984), col. 998-1003, s.v. « Sobek ».

[488] Sur cette provenance contestée, voir en dernier lieu N. Favry, *Sésostris Ier et le début de la XIIe dynastie* (Les Grands Pharaons), Paris, 2009, p. 214. Voir le présent catalogue.

certainement à comprendre dans un contexte qui associe Horus l'ancien (Haroëris) à Sobek, comme dans leur temple commun à Kom Ombo[489].

3.2.15. Licht

La nécropole de Licht est marquée par l'implantation du complexe funéraire de Sésostris Ier au sud de celui de son père Amenemhat Ier au nord. Si les premières activités enregistrées du pharaon concernent le parachèvement de la pyramide et de la décoration du temple funéraire d'Amenemhat Ier[490], il est probable que Sésostris Ier ait entamé les travaux d'aménagement de sa propre pyramide dès la seconde moitié de la première décennie de son règne[491]. Les diverses campagnes de fouilles menées d'abord par J.-E. Gautier et G. Jequier en 1894-1895[492] puis par les missions du Metropolitan Museum of Art de New York à partir 1906-1907 jusqu'en 1934[493], et reprises entre 1984 et 1991[494], ont permis de dégager l'essentiel des vestiges appartenant au complexe funéraire du deuxième pharaon de la 12ème dynastie, qu'ils proviennent de l'architecture ou du mobilier déposé dans les bâtiments. Une partie du matériel funéraire avait déjà été mise au jour par les équipes de G. Maspero en 1883[495].

3.2.15.1. Le temple de la vallée

Lors de la campagne de 1985-1986, deux sondages ont été menés à la limite du plateau désertique et des cultures, dans l'axe de la chaussée montante. Ils ont rapidement révélé l'existence de tombes romaines pillées qui ont imposé l'interruption des travaux à cet endroit[496]. Bien que le temple de la vallée de Sésostris Ier soit inconnu, il est difficile de penser que le complexe funéraire ait pu en être dépourvu (Pl. 67A). L'apparence de cet édifice ne peut pas être, en l'état de la documentation, restitué sur la base de parallèles mieux connus. D'une part parce que les structures d'accueil datées du Moyen Empire demeurent

[489] Je remercie Anaïs Tillier, qui consacre ses recherches doctorales au dieu Haroëris (Montpellier III), d'avoir attiré mon attention sur ce point.

[490] *Control Note* de l'an 1, 2ème mois de la saison *chemou* (A2). F. ARNOLD, *The Control Notes and Team Marks* (The South Cemeteries of Lisht II / *PMMAEE* XXIII), New York, 1990, p. 61. Voir également les blocs ornés des noms des deux souverains retrouvés dans les fondations du temple d'Amemenhat Ier mais n'appartenant probablement pas à ce dernier monument : blocs Metropolitan Museum of Art de New York MMA 08.200.9, MMA 08.200.10, MMA 09.180.13 ; Musée égyptien du Caire JE 31878. Publiés en dessin au trait par J.-E. GAUTIER, G. JEQUIER, *Mémoire sur les fouilles de Licht* (*MIFAO* 6), Le Caire, 1902, respectivement aux fig. 112, 110, 113 et 111. Pour des photographies, voir W.C. HAYES, *The Scepter of Egypt : A Background for the Study of the Egyptian Antiquities in the Metropolitan Museum of Art. Part I : From the Earliest Times to the End of the Middle Kingdom*, New York, 1990⁴, fig. 104 ; M. EATON-KRAUSS, « Zur Koregenz Amenemhets I. und Sesostris I. », *MDOG* 112 (1980), Abb. 1. À propos de ces reliefs, voir l'étude annoncée par P. Jánosi après une reprise de ce dossier en 2006-2007 dans les archives du Metropolitan Museum of Art.

[491] Les premières *Control Notes* datent de l'an 10, 1er mois de la saison *chemou*, mais d'après D. Arnold il est raisonnable de penser que dès l'an 6 ou l'an 7 le plateau de Licht Sud ait été préparé pour la mise en place des blocs monumentaux de la chambre funéraire. D. ARNOLD, *The Pyramid of Senwosret I* (The South Cemeteries of Lisht I / *PMMAEE* XXII), New York, 1988, p. 68, n. 226.

[492] J.-E. GAUTIER, G. JEQUIER, « Fouilles de Licht », *RevArch* 29 (3ème série), 1896, p. 36-70 ; *Eidem, Mémoire sur les fouilles de Licht* (*MIFAO* 6), Le Caire, 1902.

[493] Voir la liste des comptes rendus de fouilles publiés dans le *Bulletin of the Metropolitan Museum of Art*. D. ARNOLD, *The Pyramid...*, p. 150-151.

[494] D. ARNOLD, *The Pyramid...* ; F. ARNOLD, *The Control Notes...* ; D. ARNOLD, *The Pyramid Complex of Senwosret I* (The South Cemeteries of Lisht III / *PMMAEE* XXV), New York, 1992 ; D. ARNOLD, *Middle Kingdom Tomb Architecture at Lisht* (*PMMAEE* XXVIII), New York, 2008. Publication toujours en cours. L'étude du décor du temple funéraire de Sésostris Ier est actuellement menée par Adela Oppenheim, de sorte que les attributions de quelques reliefs dans les lignes qui suivent sont sujettes aux amendements que ses recherches imposeront le cas échéant. Elles se fondent pour l'essentiel sur les cartels du Metropolitan Museum of Art.

[495] G. MASPERO, « Sur les fouilles exécutées en Égypte de 1881 à 1885 », *BIE* 6 (1885), p. 106 ; *Idem, Etudes de mythologie et d'archéologie égyptiennes* I, Paris, 1893, p. 148.

[496] D. ARNOLD, *The Pyramid...*, p. 18.

largement inexplorées[497] et, d'autre part, car la variabilité des modèles potentiels au sein du corpus remontant à la fin de l'Ancien Empire ne permet pas de dégager des constantes hormis quelques convergences formelles et fonctionnelles : zone d'accueil, porche et/ou salle à colonnes, pièces internes[498]. C'est pourtant dans ce bâtiment que devaient, selon toute vraisemblance, être disposées les dix statues en calcaire du souverain aujourd'hui conservées au Musée égyptien du Caire (**C 38 – C 47**).

Bien que les dix œuvres du groupe **C 38 – C 47** soient généralement replacées dans la cour péristyle du temple funéraire, soit sous les déambulatoires nord et sud entre les piliers quadrangulaires[499], soit au devant du péristyle dans l'espace à ciel ouvert de la cour[500], plusieurs objections doivent être signalées à propos de cette localisation des statues au sein du complexe funéraire de Sésostris Ier, indépendamment des quelques erreurs qui émaillent les restitutions graphiques proposées. Comme l'indique D. Arnold, « the statues showed no signs of weathering, and the little damage visible may have happened during their transportation and burial »[501], ce qui exclut *a priori* une exposition à l'air libre des statues pendant près de trois siècles jusqu'à l'époque Hyksos, date traditionnellement retenue pour leur déplacement et enfouissement[502]. Par ailleurs, le dallage de la cour péristyle ne présente aucune trace d'un dispositif permettant d'encastrer la base des statues dans celui-ci, système pourtant attesté pour les statues osiriaques de la chaussée montante. Enfin, et c'est probablement le point le plus délicat d'une localisation dans la cour péristyle, ainsi que le fait remarquer D. Arnold, il n'existe aucune voie d'accès entre la cour péristyle et la cachette à moins de postuler la destruction partielle du mur de clôture nord de la cour à l'époque du déménagement des statues **C 38 – C 47**[503] (Pl. 67C). Il reste donc à déterminer l'emplacement possible des dix statues assises de Sésostris Ier.

Parmi les structures architecturales du temple funéraire explorées lors des fouilles de J.-E. Gautier et G. Jéquier, puis par la mission du Metropolitan Museum of Art de New York (Pl. 67C), il apparaît peu probable que les dix statues aient pu trouver place dans la *Salle aux cinq niches* – pour une raison évidente –, dans le *Vestibule* ou dans l'*Antichambre carrée*, ces deux dernières étant trop exiguës pour accueillir dans les meilleures conditions les dix représentations assises du souverain. Si l'on ne peut exclure le *Sanctuaire* proprement dit, D. Arnold suggère plutôt d'y voir une statue unique du roi et non une série de dix monuments[504]. Les magasins érigés au nord et au sud des salles cultuelles pourraient également prétendre accueillir les dix statues, probablement en deux séries de cinq, si la hauteur des magasins s'y prête et suivant un modèle attesté chez Mykerinos par exemple[505]. Enfin, le *Per-ourou*, le *Corridor transversal* et les ailes nord et sud du temple funéraire sont de même de bons candidats. Néanmoins, ils pâtissent de leur situation par rapport à la cachette puisqu'aucune de ces salles ne communique avec l'espace situé entre les enceintes extérieure et intérieure où se trouve la cachette.

[497] Le nettoyage de la zone orientale du complexe funéraire d'Amenemhat Ier par le Service des Antiquités de l'Égypte a révélé une partie du temple bas du souverain, mais les résultats de cette opération demeurent inédits à ma connaissance. Voir D. ARNOLD, *The Pyramid…*, p. 18, n. 35. Le temple de la vallée appartenant à Sésostris III a selon toute vraisemblance été localisé à l'occasion de sondages menés par le Metropolitan Museum of Art à Dahchour mais, situé sous un verger, il est rendu inaccessible aux fouilleurs. D. ARNOLD, *The Pyramid Complex of Senwosret III at Dahshur. Architectural Studies* (PMMAEE XXVI), New York, 2002, p. 97.

[498] Des temples funéraires des pharaons Téti, Pépi Ier et Pépi II qui semblent avoir plus directement inspiré les concepteurs du complexe de Licht Sud, seul le temple bas de Pépi II est fouillé. Voir G. JÉQUIER, *Le Monument funéraire de Pépi II. Tome III. Les approches du temple* (Fouilles à Saqqarah), Le Caire, 1940. Voir plus généralement R. STADELMANN, *Die ägyptischen Pyramiden. Vom Ziegelbau zum Weltwunder* (Kulturgeschichte der Antike Welt 30), Mayence, 1985.

[499] Voir à titre d'exemple J.-E. GAUTIER, G. JÉQUIER, *Mémoire sur les fouilles de Licht* (MIFAO 6), Le Caire, 1902, pl. XIV ; S. AUFRÈRE, J.-Cl. GOLVIN, *L'Égypte restituée, Tome 3. Sites, temples et pyramides de Moyenne et Basse Égypte. De la naissance de la civilisation pharaonique à l'époque gréco-romaine*, Paris, 1997, p. 156.

[500] Voir les contributions de K. DOHRMANN, en particulier sa thèse de doctorat inédite, *Arbeitsorganisation, Produktionverfahren und Werktechnik – eine Analyse der Sitzstatuen Sesostris' I. aus Lischt*, Göttingen, 2004, p. 499-507, Abb. 132-133, 135.

[501] D. ARNOLD, *The Pyramid of Senwosret I* (The South Cemeteries of Lisht I / PMMAEE XXII), New York, 1988, p. 56.

[502] Cette date peut sans doute être précisée. Voir ci-après.

[503] D. ARNOLD, *ibidem*.

[504] Le bras en granit rose MMA 33.1.7 mis au jour à proximité du mastaba de Sésostris-ankh pourrait appartenir, le cas échéant, à une statue du souverain placée dans cette pièce. D. ARNOLD, *op. cit.*, p. 48. Il ne s'agit en aucun cas d'un fragment appartenant à une statue du dieu Amon placée dans le *Sanctuaire* comme le suggère K. DOHRMANN, *op. cit.*, p. 498.

[505] G.A. REISNER, *Mycerinus. The Temples of the Third Pyramid at Giza*, Cambridge, 1931, p. 18, 108, pl. 7-8, 12-16.

Arguant de l'état d'inachèvement partiel des dix statues, D. Arnold propose de les associer au premier projet constructif de la chaussée montante qu'un remaniement ultérieur aurait rendues obsolètes au profit de statues osiriaques (dont **C 19 – C 32**). Les transformations structurelles auraient alors autorisé l'ouverture de brèche(s) dans le mur nord de la chaussée montante afin de faire sortir les statues et de les déplacer jusqu'à l'espace compris entre les deux enceintes en passant par la porte nord de l'enceinte extérieure[506].

Cependant, il demeure un bâtiment qui, bien que n'ayant pas fait l'objet de fouilles archéologiques jusqu'à présent, doit avoir existé afin de compléter le complexe funéraire de Sésostris Ier, à savoir le temple de la vallée. Pourtant mentionnée par K. Dohrmann, cette hypothèse n'est malheureusement pas développée plus avant par l'auteur[507]. Il me semble néanmoins qu'il s'agit là de la proposition la plus convaincante, et ce à plus d'un titre. D'une part, elle permet d'incorporer dans le programme décoratif et statuaire du complexe funéraire un bâtiment qui de toute évidence devait jouer un rôle majeur dans la conception de l'ensemble des structures architecturales en tant que première interface entre le monde des vivants et le lieu de culte du souverain défunt, voire de lieu d'accueil pour les divinités visiteuses[508]. D'autre part, le temple de la vallée peut abriter une ou plusieurs statues du pharaon, comme c'est le cas pour la pyramide rhomboïdale de Snefrou à Dahchour[509] ou les pyramides de Chephren[510] et de Mykerinos[511] à Giza. Enfin, les conditions de découverte des dix statues **C 38 – C 47** et la date de leur enfouissement plaident en faveur de leur mise en place effective au sein du complexe funéraire du souverain dans le cadre d'un programme décoratif conçu et pleinement réalisé sous Sésostris Ier[512].

La cachette abritant les dix statues du roi a été aménagée, rappelons-le, entre le mur nord de l'annexe nord du temple funéraire et le mur de clôture sud du secteur des pyramides 8 et 9. La cachette est, en outre, située au pied oriental de l'enceinte interne de la pyramide, donc dans le déambulatoire existant entre les deux enceintes du complexe funéraire[513]. La construction du temple funéraire commence aux environs de l'an 12, 4ème mois de *peret*, jour 10 si l'on en croit la date de la *Control Note* mise au jour dans les fondations du *Sanctuaire*[514], et se poursuit au moins jusqu'en l'an 24, 2ème mois d'*akhet*, date inscrite sur un bloc situé sous l'angle sud-ouest du temple[515]. Les pyramides 8 et 9, malgré la découverte dans leur voisinage d'un bloc portant une *Control Note* datée de l'an 11[516], doivent être sensiblement postérieures au règne de Sésostris Ier. Les pyramides 8 et 9 font en effet partie d'un même projet architectural qui peut être daté, sur la base des dépôts de fondation de la pyramide 9, d'une période allant du règne d'Amenemhat II à celui de Sésostris II[517]. Dès lors, dans la mesure où les statues ont été disposées dans

[506] D. ARNOLD, *ibidem*. L'auteur convient néanmoins que cette hypothèse ne permet pas d'expliquer pourquoi les anciens égyptiens auraient laissé dans ce secteur des statues qui, une fois les travaux dans le temple funéraire achevés, deviendraient intransportables et seraient condamnées à demeurer à cet endroit, en dehors de toute structure architecturale.

[507] K. DOHRMANN, *op. cit.*, p. 493

[508] R. STADELMANN, *LÄ* VI (1986), col. 189-193, *s.v.* « Taltempel ». Son état de temple « non fouillé » ne peut justifier de le maintenir à l'écart des réflexions sur le programme décoratif du complexe funéraire du pharaon, même si les hypothèses qui découlent de sa prise en compte demeurent pendantes aux vérifications que seule son exploration archéologique pourra fournir.

[509] Ah. FAKHRY, *The Monuments of Sneferu at Dahshur* I, *The Bent Pyramid*, Le Caire, 1959, p. 113, pl. XLIX ; Ah. FAKHRY, *The Monuments of Sneferu at Dahshur* II, *The Valley Temple, Part II – The Finds*, Le Caire, 1961, p. 3-4, pl. XXXIII-XXXVII.

[510] U. HÖLSCHER, *Das Grabdenkmal des Königs Chephren* (Veröffentlichungen der Ernst von Sieglin-Expedition I), Leipzig, 1912, p. 19-20, Bl. V.

[511] G.A. REISNER, *op. cit.*, p. 109-115, pl. 36-62.

[512] *Contra* D. Arnold qui indique que selon lui : « The conclusion that necesseraly follows these observations is that the statues had not yet reached their intended destination and had never been set up in the temple ». D. ARNOLD, *op. cit.*, p. 56.

[513] Voir D. ARNOLD, *op. cit.*, pl. 75 (cachette) et pl. 82. Les fondations des différents murs mentionnés sont visibles sur les clichés publiés par J.-E. GAUTIER et G. JÉQUIER, *op. cit.*, pl. IX.

[514] Date la plus ancienne figurant sur les blocs du temple funéraire de Sésostris Ier. La date est celle de la réception du bloc sur le chantier de sorte que sa mise en place définitive peut avoir été postposée. Il s'agit donc du moment à partir duquel l'érection de cette partie du sanctuaire a pu avoir lieu. F. ARNOLD, *The Control Notes and Team Marks* (The South Cemeteries of Lisht II / PMMAEE XXIII), New York, 1990, p. 136-137, E 22.

[515] F. ARNOLD, *op. cit.*, p. 131, pl. 4b, E 5.

[516] F. ARNOLD, *op. cit.*, p. 150, pl. 5c, S 1. Voir aussi D. ARNOLD, *The Pyramid Complex of Senwosret I* (The South Cemeteries of Lisht III / PMMAEE XXV), New York, 1992, p. 37.

[517] Do. ARNOLD, « The Model Pottery », dans D. ARNOLD, *op. cit.*, p. 83-91, part. p. 88-89.

une cachette qui de toute évidence prend en considération la préexistence de ces deux ensembles d'édifices[518], les œuvres **C 38 – C 47** ont dû demeurer dans le complexe funéraire de Sésostris Ier à l'emplacement qui leur avaient été assigné au moins jusqu'à l'achèvement des travaux dans le secteur des pyramides 8 et 9, c'est-à-dire au plus tôt jusqu'au règne d'Amenemhat II.

La datation du dépôt de 27 récipients céramiques associés à des fragments de reliefs calcaires confirme cette dernière conclusion. Mis au jour lors de la saison 1984-1985 au pied oriental du mur d'enceinte intérieur, à un mètre au sud du mur d'enceinte sud des pyramides 8 et 9[519], le dépôt appartient selon toute vraisemblance à l'époque de l'enfouissement des dix statues de Sésostris I[er520]. Les parallèles les plus proches des formes céramiques proviennent, selon Do. Arnold, des sites de Haraga et Haouara où ils sont datés de la fin du règne d'Amenemhat III et d'après celui-ci[521]. Partant, ce ne serait donc – au plus tôt – qu'à la transition entre la 12ème et la 13ème dynastie que les statues **C 38 – C 47** auraient été déménagées depuis leur emplacement d'origine vers la cachette où elles ont été retrouvées.

Si les dix statues assises de Sésostris Ier découvertes par J.-E. Gautier et G. Jéquier en 1894 semblent être demeurées *in situ* jusqu'à la fin de la 12ème dynastie, j'ai déjà indiqué plus haut que le temple de la vallée apparaissait comme l'hypothèse la plus convaincante quant à leur localisation au sein du complexe funéraire du souverain érigé à Licht Sud, notamment parce qu'il fallait précisément héberger ces dix statues pendant un minimum de 150 ans dans une « pièce » qui n'est manifestement aucune de celles déjà connues par les fouilles menées sur le site. Cette hypothèse autorise en outre le déplacement aisé des statues jusqu'au déambulatoire situé entre les deux enceintes, puisque l'on peut imaginer un temple bas communiquant directement avec les couloirs latéraux de la chaussée montante, dont le couloir nord qui donne accès au secteur de la cachette[522].

Le décor des panneaux latéraux des statues **C 38 – C 47** (Pl. 36C-D) nous autorise néanmoins à affiner nos connaissances sur l'environnement et l'organisation des statues au sein d'un espace architectural du temple de la vallée. Selon toute vraisemblance, les dix statues se répartissent en deux séries de cinq œuvres sur la base des divinités figurées dans les scènes de *sema-taouy*. Une série composée des statues **C 38, C 40, C 42, C 45** et **C 46** ornées des génies nilotiques de Haute et Basse Égypte, et une seconde série rassemblant les œuvres **C 39, C 41, C 43, C 44** et **C 47** et mettant en scène les dieux Horus et Seth. Dans la mesure où chacune des divinités est associée à la Haute ou la Basse Égypte par la plante héraldique qu'elle concourt à nouer autour du signe hiéroglyphique *sema*, les différentes statues peuvent ainsi être orientées vers le nord ou vers le sud. La première série de statues, celles illustrant les génies nilotiques procédant à l'union du Double Pays, doit très certainement être placée dans la partie sud (réelle ou symbolique) de la « pièce » qui les accueille afin de respecter la répartition entre la Haute Égypte (vers l'arrière du trône) et la Basse Égypte (vers l'avant du trône) des génies nilotiques. Les statues **C 38, C 40, C 42, C 45** et **C 46** ont donc en principe le dos tourné vers le sud et regardent vers le nord[523]. Les statues

[518] Il me semble en effet peu probable d'imaginer que les constructeurs des pyramides 8 et 9 aient tenu compte d'une éventuelle cache statuaire – par définition invisible depuis la surface – pour aménager ce secteur situé immédiatement au nord. Cette éventualité est d'ailleurs démentie par la datation du dépôt céramique associé aux dix statues.

[519] Voir D. ARNOLD, *The Pyramid of Senwosret* I (The South Cemeteries of Lisht I / *PMMAEE* XXII), New York, 1988, pl. 26e et 82.

[520] Je ne partage pas les réserves formulées par Do. Arnold : « The context seems to indicate a modern arrangement, and the group may be a random assemblage of model pots found in the area by either the French or Metropolitan Museum excavators. However, a slight possibility remains that the pots were put in place at the same time as the statues (…) ». Do. ARNOLD, *loc. cit.*, p. 89.

[521] Do. ARNOLD, *loc. cit.*, p. 89- 91.

[522] À la différence des chaussées montantes, qui toutes possèdent une triple voie d'accès – une centrale en pierre et deux latérales en brique –, aucun des temples de la vallée appartenant à un complexe funéraire à pyramide n'est connu pour la 12ème dynastie. Leur connexion avec les chaussées montantes est dès lors inconnue. Pour les chaussées montantes, voir le tableau comparatif et la bibliographie associée dans D. ARNOLD, *op. cit.*, p. 21.

[523] Voir également J. BAINES, *Fecundity Figures. Egyptian personnification and the iconology of a genre*, Warminster, 1985, p. 134. *Contra* K. Dohrmann qui indique : « Die Hapi, die Unterägypten repräsentieren, sind im Norden, Horus und Seth, die Oberägypten vertreten, im Süden des Hofes platziert. » K. DOHRMANN, « Das Sedfest-Ritual Sesostris' I. – Kontext und Semantik des Dekorationsprogramms der Lischter Sitzstatuen », dans A. AMENTA, M.N. SORDI et M. LUISELLI (éd.) : *L'acqua nell'antico Egitto. Vita, rigenerazione, incatesimo, medicamento*, Rome, 2005, p. 302. Voir également, sans cette formulation, l'étude de K. DOHRMANN,

ornées des représentations d'Horus et Seth proviennent à l'inverse de la partie nord de ce même espace, avec le dieu Horus (associé au papyrus de Basse Égypte) placé vers l'arrière du trône et le dieu Seth (empoignant le lys de Haute Égypte) situé vers l'avant du trône. Les œuvres **C 39**, **C 41**, **C 43**, **C 44** et **C 47** sont dès lors installées dos vers le nord (Horus de Basse Égypte) et regardent vers le Sud (Seth de Haute Égypte). Les deux séries peuvent, le cas échéant, se trouver face à face et alignées suivant un axe commun passant entre elles, ou être disposées sur une seule rangée, mais de part et d'autre d'un axe central qui distingue les deux groupes de statues. Cette disposition, qui respecte une bipartition nord-sud, correspond à celle à l'œuvre dans la chaussée montante. Les dix statues, si elles devaient effectivement être organisées de la sorte, trouveraient naturellement leur place dans toute « pièce » (hypostyle ou non) du temple de la vallée suffisamment grande pour les accueillir et jouissant d'une structuration spatiale – réelle ou symbolique – distinguant les zones septentrionale et méridionale[524].

Préciser davantage l'organisation des statues les unes par rapport aux autres dans cet espace me paraît délicat tant les textes sont laconiques et dans la mesure où aucun schéma ne semble rendre compte de façon satisfaisante de la totalité des liens entre les lieux, les personnages divins et les offrandes signalés dans les inscriptions. À cet égard, l'hypothèse avancée par K. Dohrmann souffre de plusieurs difficultés d'ordre méthodologique au premier chef desquelles figure le lien – non prouvé – qu'il y aurait entre l'arrangement des statues dans la cachette où elles ont été trouvées, et dans le lieu où elles étaient exposées au préalable. Car si la disposition des œuvres au moment de leur mise au jour peut être, bon an mal an, restituée[525], il est hasardeux de la considérer comme le reflet exact et inchangé de leur mise en place dans le temple funéraire de Sésostris Ier. Or cet *a priori* n'est pas remis en question par l'auteur, et la suite de son analyse en est nécessairement biaisée selon moi, alors qu'il constitue le fondement de son étude sur l'ergonomie de la production des œuvres[526] et du programme décoratif des panneaux latéraux[527]. Plus globalement, la dissertation de K. Dohrmann paraît avoir abordé son objet d'étude en considérant comme premiers des éléments en définitive contingents – le hasard de la découverte dans l'organisation spatiale des statues, de même que le caractère aléatoire d'une pratique artistique dans ce qu'elle met en jeu des techniques et des savoirs humains – et semble ne pas avoir pris comme point de départ les statues et le décor des panneaux latéraux alors que c'est dans ceux-ci que réside l'intentionnalité de leur conception, indépendamment de leur exécution, des personnes qui en sont physiquement à l'origine et des conditions de découverte. Pour le dire autrement, l'étude prétend mettre en évidence le programme idéologique et symbolique de la décoration des statues sur la base de leur exécution matérielle plutôt qu'en faisant

Arbeitsorganisation, Produktionsverfahren und Werktechnik – eine Analyse der Sitzstatuen Sesostris' I. aus Lischt. Dissertation zur Erlangung des Doktorgrades der Philosophischen Fakultät der Georg-August-Universität Göttingen, Göttingen, 2004 (thèse inédite) ; K. DOHRMANN, « Das Textprogramm des Lischter Statuenkonvoluts (CG 411 – CG 420). Zu Kontext und Semantik der Sedfeststatuen Sesostris'I », dans G. MOERS *et alii* : *jn.t ḏrw Festschrift für Friederich Junge*, Göttingen, 2006, p. 125-144.

[524] Visuellement parlant, le parallèle le plus proche serait celui du temple bas de Chephren à Giza, avec les statues du souverain encastrées dans le dallage et placées le long des murs, face à face (pour la travée centrale à tout le moins). Voir la restitution proposée par U. HÖLSCHER, *op. cit.*, Bl. V.

[525] K. DOHRMANN, *Arbeitsorganisation, Produktionsverfahren und Werktechnik* …, p. 58-64. Elle tient compte des deux seules photographies de fouille publiées par J.-E. Gautier et G. Jéquier, et de l'état de conservation des statues ainsi que de leurs particularités (notamment dans le décor des panneaux latéraux). J.-E. GAUTIER, G. JEQUIER, *Mémoire sur les fouilles de Licht (MIFAO 6)*, Le Caire, 1902, pl. IX.

[526] Par ailleurs, si ses observations renvoient à de véritables différences plastiques, l'interprétation qu'en donne l'auteur – notamment en terme d'auctorialité artistique – me paraît quelque peu naïve, surtout lorsqu'il s'agit de définir le nombre de personnes ayant travaillé sur les œuvres, leur identité, la hiérarchie de ces individus (maître, apprentis, …), et les points précis des statues et des reliefs qu'ils ont façonnés. Dans son analyse, si K. Dohrmann établit clairement que ce sont bien des sculpteurs humains qui sont à l'origine de ces statues – ce qu'atteste à l'évidence l'hétérogénéité des détails techniques et plastiques –, il me paraît extrêmement délicat d'inférer de l'observation de détails présentés comme récurrents l'idée que ces détails ont été réalisés par un même (groupe d')individu(s) et que, partant, les statues concernées étaient disposées à proximité les unes des autres lors de leur façonnage et que, enfin, cette proximitié « d'atelier » corresponde à leur proximité dans le temple de Sésostris Ier. K. DOHRMANN, *Arbeitsorganisation, Produktionsverfahren und Werktechnik* … Voir également son affirmation : « In meiner Dissertation konnte ich, basierend auf der Untersuchung der Werktechnik und der Identifikation individueller Handschriften sowie unter Einbeziehung der zugrundeliegenden Arbeitsorganisation, die ursprünglichen Platzierungen der einzelnen Statuen zueinander rekonstruieren. » K. DOHRMANN, « Das Textprogamm… », p. 126.

[527] K. DOHRMANN, *Arbeitsorganisation, Produktionsverfahren und Werktechnik* …, p. 464-490 ; K. DOHRMANN, « Das Sedfest-Ritual Sesostris' I… », p. 299-308 ; K. DOHRMANN, « Das Textprogramm… », p. 125-144.

référence aux textes et aux représentations sculptées qui en sont le vecteur. Cela reviendrait, dans une comparaison qui n'est pas raison, à vouloir comprendre le message d'une lettre en étudiant le papier, l'encre et la graphie de l'écriture et non le texte qui y est rédigé.

On peut d'ailleurs se demander si, au-delà de la bipartition nord-sud des statues dans l'espace en fonction des divinités représentées et des plantes qu'elles unissent, il existe en plus un système d'association des statues entre elles, notamment par paires. Si tel devait être le cas, comme le pense K. Dohrmann – mais avec les réserves que j'ai indiquées ci-dessus – force est de constater que la logique associative est loin d'être évidente et, de prime abord, ne permet pas d'insérer dans une même trame les dix statues. En effet, des rapprochements thématiques paraissent exister entre les œuvres, mais ces similitudes produisent des schémas variés en fonction des thématiques retenues, tant et si bien que A est relié à B dans une perspective X, mais à C, voire à D avec un point de vue Y. Cette difficulté à produire un schéma organisationnel unique et cohérent n'est-il pas, dans le cas d'espèce, un indice quant à son inexistence, ou à sa construction sur des modalités qui nous échappent ? En outre, peut-être que les dix statues font sens ensemble, par le groupe qu'elles représentent, leur disposition précise dans les deux séries septentrionale et méridionale n'étant alors que secondaire.

3.2.15.2. La chaussée montante et l'enceinte extérieure

La chaussée montante du complexe funéraire de Sésostris Ier a été partiellement dégagée dans son tronçon occidental (Pl. 67B). L'étude des vestiges mis au jour indique que le projet initial d'une rampe à ciel ouvert ceinte de deux hauts murs, probablement inspirée de la voie d'accès de Nebhepetrê Montouhotep II à Deir el-Bahari, a été modifié afin de mieux correspondre aux formes des chaussées montantes des complexes pyramidaux de l'Ancien Empire dont dérive celui de Sésostris I[er528]. La pose des fondations de ce premier projet architectural est contemporaine ou postérieure à l'an 22 du règne de Sésostris Ier d'après les *Control Notes* publiées par F. Arnold[529]. Si la longueur de la chaussée n'est pas mesurable actuellement – en l'absence de repérage du temple de la vallée – sa largeur maximale atteignait les 14 coudées (735 cm) pour un passage interne de 5 coudées (262,5 cm). La réduction du passage interne de 10 à 5 coudées correspond aux modifications architectoniques imposées en cours de projet en vue d'assurer la couverture de la chaussée montante. Les murs de la première phase ont été doublés sur leur face interne afin de réduire la portée des dalles de toiture et élargir le support de celles-ci[530]. En l'absence d'élévation conservée, la hauteur interne de la chaussée est évaluée à 350 cm. Comme le souligne D. Arnold, la décision de couvrir la rampe montante a permis d'en décorer le plafond (étoiles bleu foncé sur fond bleu clair) et peut-être les parois. Plusieurs fragments de relief pariétaux ont en effet été mis au jour par la mission du Metropolitan Museum of Art, dans ce secteur et sont, par conséquent, réputés provenir de la décoration de la chaussée montante[531].

Cette seconde phase a également autorisé l'aménagement de niches (5 coudées de haut, pour 3 de large et 2,5 de profondeur) destinées à accueillir des statues osiriaques du souverain, dont **C 19 – C 32**. J'ai indiqué dans le catalogue les raisons qui me font croire que les statues **C 19 – C 20** et **C 27 – C 32** appartiennent au tronçon occidental de la chaussée montante, tandis que les statues **C 21 – C 26** du Musée égyptien du Caire proviendraient plus probablement du tronçon oriental de celle-ci. Elles furent implantées dans les niches en réaménageant le dallage de la première phase et en corrigeant la pente

[528] D. Arnold, *The Pyramid…*, p. 18.

[529] *Control Notes* C4 : An 22, 1er mois de la saison *peret*, jour 7 ; C1 : An 22, 3ème mois de la saison *peret*, jour 14 ; C2.2 : An 22, 3ème mois de la saison *peret*, jour […] ; C7 : An 22, 4ème mois de la saison *peret*, jour 11. F. Arnold, *Control Notes and Team Marks* (The South Cemeteries of Lisht II / *PMMAEE* XXIII), New York, 1990, p. 146-147. La *Control Note* C11 est peut-être à rattacher à ce lot au vu de sa provenance similaire. La *Control Note* E3, appartient à la porte occidentale (*South Gate*) du couloir longeant la chaussée montante sur son flanc sud et donc contemporain de celle-ci.

[530] D. Arnold, *The Pyramid…*, p. 18-19, fig. 1, pl. 76-77.

[531] D. Arnold, *The Pyramid…*, p. 19. Selon l'auteur, les fragments de décor sculpté pourraient également provenir du temple funéraire situé plus haut sur le plateau calcaire de Licht Sud. Si les fragments du Metropolitan Museum of Art de New York appartiennent effectivement à cet ensemble architectural, son décor comporterait entre autres des représentations de chèvres (MMA 13.235.6, 7 et MMA 147841) et de femmes (MMA 09.180.71, MMA 24.1.85).

naturelle de la chaussée montante. Le fond de ces niches était doté d'une décoration rouge tachetée et peinte[532], peut-être en imitation du granit à la manière du panneau dorsal des statues osiriaques. La répartition des statues dans les niches nord et sud correspond à une distribution basée sur les couronnes de Haute et Basse Égypte portées par le souverain. Loin de constituer une image strictement funéraire, ces œuvres participent à une thématique jubilaire de renaissance royale comme l'a très justement montré Chr. Leblanc[533]. Elles se distinguent néanmoins des colosses osiriaques en calcaire (**C 5 – C 7**) et en grès (**A 2 – A 7**) de Karnak par la substitution, au moins pour certaines d'entre elles, du signe *ankh* au profit des sceptres *heqa* et *nekhekh*, ce qui attesterait de l'intégration plus prononcée de la symbolique osirienne[534].

La chaussée montante était doublée, au nord et au sud, par un couloir à ciel ouvert de 12 coudées de large (630 cm) délimité par un mur en brique selon un dispositif attesté pour les autres complexes funéraires royaux du Moyen Empire[535]. Les fouilles n'ont révélé l'existence que d'une seule porte permettant le passage entre la chaussée montante et le couloir annexe sud[536]. La chaussée montante est sinon la seule et unique voie d'accès au temple funéraire, les couloirs latéraux menant, quant à eux, à l'enceinte extérieure du complexe.

Le mur qui cerne cet espace mesure 440 coudées (231 m) sur ses tronçons est et ouest, et 485 coudées (254,625 m) au nord et au sud. Édifié sur des fondations larges de près de 6 coudées (315 cm), le mur du péribole mesurait sans doute 5 coudées à sa base (262,5 cm) pour une hauteur atteignant au minimum 10 coudées (525 cm). Le secteur situé entre cette enceinte et le mur en pierre entourant la pyramide fait uniformément 90 coudées de large (47,25 m)[537] (Pl. 67C). Neuf pyramides secondaires ont été bâties dans cette partie du complexe funéraire de Sésostris Ier, mais toutes n'ont pas été achevées et l'identité de leurs « occupants » présomptifs n'est pas toujours connue[538]. Plusieurs d'entre elles (pyramides 1, 2, 6 et probablement 7)[539] sont sans doute contemporaines – ou de peu s'en faut – du règne de Sésostris Ier, d'autres en revanche (pyramides 8 et 9) en sont postérieures[540]. Quant à la fosse en brique (15,2 mètres de long) mise au jour à l'ouest de la pyramide et destinée à conserver une barque en bois, sa datation demeure incertaine[541].

3.2.15.3. *Le temple funéraire et l'enceinte intérieure*

La conception du temple funéraire de Sésostris Ier s'inspire à l'évidence des constructions de la fin de l'Ancien Empire, et en particulier des complexes de Téti, Pépi Ier et Pépi II. Toutefois, comme le note D. Arnold, il ne s'agit pas d'une copie servile ainsi que le démontrent plusieurs innovations ou adaptations, notamment dans le cadre de la chaussée montante dotée de statues osiriaques ou à propos de

[532] D. ARNOLD, *The Pyramid…*, p. 19.

[533] Chr. LEBLANC, « Piliers et colosses de type « osiriaque » dans le contexte des temples de culte royal », *BIFAO* 80 (1980), p. 69-89. L'auteur les assignait uniformément aux types A 1 et A 4 (suaire momiforme sans insigne dans les mains), mais je pense qu'une partie d'entre elles se classe plus certainement dans les catégories A 3 et A 6 (suaire momiforme et sceptres *heqa* et *nekhekh*).

[534] Voir pour ce distinguo dans les colosses osiriaques entre ceux ornant les temples « de millions d'années » et ceux placés dans les temples divins L. GABOLDE, *Le « Grand château d'Amon » de Sésostris Ier à Karnak. La décoration du temple d'Amon-Rê au Moyen Empire* (*MAIBL* 17), Paris, 1998, p. 156, §241.

[535] D. ARNOLD, *The Pyramid…*, p. 21.

[536] D. ARNOLD, *The Pyramid…*, p. 19-20, fig. 2, pl. 4a-b.

[537] D. ARNOLD, *The Pyramid Complex of Senwosret I* (The South Cemeteries of Lisht III / *PMMAEE* XXV), New York, 1992, p. 15. Voir également D. ARNOLD, *The Pyramid…*, pl. 75.

[538] La pyramide 1 était peut-être destinée à « la fille du roi, l'épouse royale, la mère du Roi de [Haute et] Basse Égypte Neferou », mais attendu que ce nom et ces titres ne sont pas univoques, ils peuvent désigner tant l'épouse de Sésostris Ier que celle de son fils Amenemhat II. Il n'est par ailleurs pas sûr qu'elle y fut réellement inhumée. La chapelle de la pyramide 2 mentionne « la fille du roi de son corps Itakayt », mais le roi en question pourrait être Amenemhat Ier ou un pharaon postérieur. D. ARNOLD, *The Pyramid Complex…*, p. 22-23, 26. Voir également A. DODSON, *The Complete Royal Families of Ancient Egypt*, Londres, 2004, p. 92-93, 96-99.

[539] D. ARNOLD, *The Pyramid Complex…*, p. 19-36.

[540] D. ARNOLD, *The Pyramid Complex…*, p. 37-40.

[541] D. ARNOLD, *The Pyramid Complex…*, p. 41-53.

l'organisation et de la répartition des magasins autour du sanctuaire[542]. Il serait illusoire de prétendre donner une vision complète en quelques paragraphes de cet édifice dédié au culte royal[543]. Il importe néanmoins de dresser les caractéristiques principales du temple funéraire dont l'unique accès se faisait par la porte occidentale de la chaussée montante (Pl. 67C). La construction de cet ensemble cultuel paraît être entamée dans la première moitié de la deuxième décennie du règne de Sésostris Iᵉʳ à en juger par les *Control Notes* de l'an 13 découvertes dans les fondations du dallage du *Sanctuaire*[544].

La première salle accessible est le *Per-ourou* du temple, avec des dimensions internes estimées à 40 coudées (21 mètres) de profondeur (est-ouest) et 10 coudées (5,25 mètres) de largeur (nord-sud). Les murs en sont particulièrement épais (11 coudées, soit 5,775 mètres) afin de soutenir le plafond en voûte surbaissée[545]. Le tympan était décoré de reliefs reprenant la titulature du souverain, aimé de plusieurs divinités, dont Ptah, Amon-Rê, Osiris, Nekhbet et Anubis[546]. L'élévation de la pièce a très largement disparu, et il n'en subsiste guère que les deux gigantesques seuils en granit appartenant chacun à une porte de 3 coudées de large (157,5 cm), aux extrémités orientale et occidentale du *Per-ourou*. Les parois de la salle étaient peut-être ornées de scènes en très faible relief représentant des personnages nubiens dans un contexte de réception d'un tribut, et des individus sémitiques et asiatiques, notamment des prisonniers (à l'occasion d'une bataille ?)[547].

La cour péristyle[548] à laquelle le *Per-ourou* donnait accès est une vaste structure de 37 coudées de large (19,425 mètres nord-sud) par 45 coudées de profondeur (23,625 mètres est-ouest). L'épais dallage en calcaire supportait 24 piliers quadrangulaires de 125 cm de côté (les piliers d'angles étant rectangulaires et communs aux travées sécantes) dont les emplacements de pose ont préservé localement la surface originale du dallage et sont aujourd'hui en léger ressaut. Partiellement visibles lors des travaux de J.-E. Gautier et G. Jéquier, les piliers paraissent avoir été en calcaire et construits plutôt que monolithiques[549]. Leur hauteur est estimée à 420 cm, par comparaison avec les piliers du temple funéraire de Téti[550]. La cour comportait, dans son angle nord-ouest, l'imposant autel en granit désormais conservé au Musée égyptien du Caire[551]. La bordure du plat de la table d'offrandes est gravée de quatre titulatures identiques : « Vive l'Horus Ankh-mesout, le dieu parfait, le Maître du Double Pays, le Maître de l'accomplissement du rituel, le Roi de Haute et Basse Égypte Kheperkarê, aimé de Rê-Horakhty, le Fils de Rê Sésostris, doué de vie éternellement. » L'autel est symboliquement constitué de deux tables adossées, chacune étant originellement pourvue du bec permettant l'évacuation de l'eau de libation répandue sur la face supérieure. Le décor de la base consiste en quatre processions de génies nilotiques[552] ou génies de nômes[553] partant du centre des faces latérales pour aboutir sous les becs de la table[554]. Les dix statues en calcaire **C 38 – C 47** mises au jour dans la cachette de l'enceinte extérieure, bien que traditionnellement replacées dans cette

[542] D. ARNOLD, *The Pyramid…*, p. 56-57.

[543] Voir les monographies consacrées à la publication des fouilles du Metropolitan Museum of Art de New York : D. ARNOLD, *The Pyramid…* ; F. ARNOLD, *The Control Notes and Team Marks* (The South Cemeteries of Lisht II / *PMMAEE* XXIII), New York, 1990 ; D. ARNOLD, *The Pyramid Complex…* ; D. ARNOLD, *Middle Kingdom Tomb Architecture at Lisht* (*PMMAEE* XXVIII), New York, 2008.

[544] *Control Note* E23 : An 13, 2ᵉᵐᵉ mois de la saison *peret*, jour 9 (?) ; E29b1 : An 13, 2ᵉᵐᵉ mois de la saison *peret*, jour 20. F. ARNOLD, *The Control Notes…*, p. 137, 140, pl. 12.

[545] D. ARNOLD, *The Pyramid…*, p. 42-43.

[546] J.-E. GAUTIER, G. JEQUIER, *Mémoire sur les fouilles…*, fig. 13.

[547] MMA 09.180.50, MMA 09.180.54, MMA 09.180.74, MMA 13.235.3-5, 11, 13-14.

[548] D. ARNOLD, *The Pyramid…*, p. 43-45, pl. 18, 81, IIIa.

[549] J.-E. GAUTIER, G. JEQUIER, *Mémoire sur les fouilles…*, p. 20.

[550] D. ARNOLD, *The Pyramid…*, p. 44. Voir J.-Ph. LAUER, J. LECLANT, *Le temple haut du complexe funéraire du roi Téti* (*BdE* 51), Le Caire, 1972, pl. 38.

[551] Musée égyptien du Caire CG 23001. A.B. KAMAL, *Tables d'offrandes* (CGC, n° 23001-23256) 1-2, Le Caire, 1906-1909, p. 1-3, pl. 1-2. Voir déjà J.-E. GAUTIER, G. JEQUIER, *Mémoire sur les fouilles…*, p. 22-26, fig. 16-20, pl. VIII.

[552] Génies Hapy, Ouadj-our, Neper, Hou, Djefaou (?), Seneb (?), Ankh (?), Haute Égypte et Basse Égypte. À ceux-ci, s'ajoute un génie féminin.

[553] Génies de *Ta-Sety* (1 HE), Apollinopolis Magna (2 HE), Hiérakonpolis (3 HE), *Henen* (11 HE), *Menat-Khoufou* (16 HE), Memphis (1 BE), Letopolis (2 BE), Hermopolis Parva (3 BE) et Bousiris (9 BE).

[554] Sous ceux-ci, figure une autre titulature du roi avec, à l'est « L'Horus Ankh-mesout, le Fils de Rê Sésostris » et, à l'ouest, « L'Horus Ankh-mesout, le Roi de Haute et Basse Égypte Kheperkarê ».

cour péristyle, n'y ont probablement jamais été installées[555]. D'après W.C. Hayes, deux reliefs en grand module appartiendraient à la décoration pariétale de cette cour, le premier montrant le souverain dans un contexte relatif à l'octroi de millions d'années de règne (MMA 14.3.6)(Pl. 68A), le second illustrant la progression dans le temple du roi encadré par deux déesses (MMA 14.3.14)[556].

La porte occidentale de la cour donne accès au *Couloir transversal*. Cet espace, de 39,9 mètres de longueur pour à peine 3,15 mètres de largeur, distribue la circulation vers de multiples secteurs du temple funéraire. Outre sa mise en communication avec la cour péristyle, il est percé de deux autres portes dans son mur oriental aboutissant aux annexes nord et sud qui bordent la cour. Aux extrémités septentrionale et méridionale, sont ménagés les uniques passages reliant le déambulatoire interne et ses structures au temple proprement dit. Enfin, il permet de pénétrer plus avant dans le sanctuaire en accédant, dans l'axe et sans doute via un escalier, à la *Salle aux cinq niches*[557]. Lors de l'exploration archéologique de cette dernière, il est apparu que seuls les niveaux de fondation et le massif du mur de fond étaient encore conservés de sorte que c'est par parallélisme avec les autres temples funéraires que l'existence de cette *Salle aux cinq niches* est restituée. Un fragment de plafond indique que les niches étaient voûtées comme la chapelle *Per-our* et ornées d'un motif étoilé. Le texte accompagnant ce fragment porte le cartouche de Sésostris et il paraît possible à D. Arnold de reconnaître dans cette salle un espace doté de cinq statues à l'effigie du souverain, chacune d'elles représentant un aspect du roi[558]. La base de statue **C 33**, découverte à peu de distance de la *Salle aux cinq niches*, dans le *Couloir transversal*, pourrait appartenir à cet ensemble statuaire reconstitué.

Par un vestibule aménagé au sud de la *Salle aux cinq niches*, on pénètre ensuite dans l'*Antichambre carrée* dont la couverture est supportée par une grande architrave en granit au nom de Sésostris « aimé d'Osiris » et reposant sur une colonne papyriforme fasciculée aujourd'hui disparue. La hauteur de la pièce est difficilement évaluable (entre 708 cm et 798 cm) faute d'élément de comparaison[559]. Le décor de cette antichambre paraît être constitué de processions de divinités, dont Renenoutet (MMA 09.180.64) et Soped (MMA 34.1.204)[560].

La dernière pièce du complexe est le *Sanctuaire* proprement dit, situé sur l'axe du temple, mais accessible par une double chicane via le *Vestibule* et l'*Antichambre carrée*[561]. Très détérioré, le *Sanctuaire* était pavé de calcite, s'appuyait sur la face orientale de la pyramide du souverain et mesurait 10 coudées de large (525 cm nord-sud) pour 30 coudées de profondeur (15,75 mètres ouest-est). Son mobilier cultuel a largement disparu, en particulier la grande stèle fausse-porte qui devait selon toute vraisemblance prendre place au fond de la pièce. Les vestiges d'une table d'offrandes en granit découverts à l'est de la pyramide appartiennent sans doute à cette pièce[562]. Les relief pariétaux polychromes en champlevé du *Sanctuaire* représentaient, en plusieurs registres, des processions de porteurs d'offrandes orientées vers la stèle fausse-porte et une probable scène du roi assis contemplant un « menu » et les produits qui lui sont apportés[563]. Plusieurs statuettes ont été mises au jour dans le *Sanctuaire*, constituant de probables dédicaces de particuliers ou de membres du clergé affecté au culte royal[564].

[555] Voir l'agumentaire développé ci-dessus (Point 3.2.15.1.)

[556] W.C. HAYES, « Royal Portraits of the Twelfth Dynasty », *BMMA* 4 (1946), p. 123 (ill. p. 121).

[557] D. ARNOLD, *The Pyramid…*, p. 45, pl. 19a-c, 82-83.

[558] L'auteur prend pour référence les archives du temple de Neferirkarê-Kakaï qui mentionnent l'existence de cinq statues du roi dont une sous forme d'Osiris, et deux en tant que roi de Haute Égypte d'une part et roi de Basse Égypte d'autre part. Voir P. POSENER-KRIEGER, *Les archives du temple funéraire de Néferirkarê-Kakaï : les papyrus d'Abousir* (BdE 65), Le Caire, 1976, p. 502, 504.

[559] D. ARNOLD, *The Pyramid…*, p. 46-47, fig. 12-13, pl. 17b-d, 20, 84.

[560] Voir le descriptif qu'en donne A. OPPENHEIM, *Aspects of the Pyramid Temple of Senwosret III at Dahshur : The Pharaoh and Deities*, D.Phil. Institute of Fine Arts New York University (inédite – UMI 3330170), New York, 2008, p. 49-54. Sur la décoration de l'*Antichambre carrée* en général, voir A. OPPENHEIM, *op. cit.*, p. 28-55, p. 55-374 (Sésostris III).

[561] D. ARNOLD, *The Pyramid…*, p. 48-49, pl. 21c.

[562] D. ARNOLD, *The Pyramid…*, p. 94, fig. 43 (2.1), pl. 68a (2.1).

[563] Voir notamment la reconstitution du décor du *Sanctuaire* de Sésostris III à Dahchour par A. OPPENHEIM, *op. cit.*, p. 374-485.

[564] D. ARNOLD, *The Pyramid…*, p. 97, fig. 45, pl. 69a (statuette MMA 24.1.72 de Senousret, fils de Souty) ; D. ARNOLD, *The Pyramid Complex…*, p. 80-82, pl. 96-100a.

Le bloc du *Sanctuaire*, ceint à l'est par le large *Couloir transversal*, était entouré de nombreux magasins dont le plan exact est délicat à tracer[565].

Le temple funéraire de Sésostris Ier est implanté de part et d'autre du mur d'enceinte intérieur en pierre (Pl. 67C). Son tracé se prolonge d'ailleurs sous la forme du mur oriental de la cour péristyle, de sorte que le *Couloir transversal*, la *Salle aux cinq niches*, le *Vestibule*, l'*Antichambre carrée* et le *Sanctuaire* se retrouvent englobés dans l'espace délimité par ce second péribole. Le mur fait 5 coudées d'épaisseur à sa base (262,5 cm) pour une hauteur atteignant les 10,5 coudées (soit 551,25 cm, cintre du mur compris). Les pans de l'enceinte possèdent un fruit oscillant entre 82°25' et 82°21'. La particularité de cette construction réside dans sa décoration constituée de gigantesques *serekh* aux noms du roi reposant sur une représentation d'un génie nilotique portant un plateau d'offrandes. Ils forment une longue suite démarrant au milieu du côté occidental de l'enceinte pour se diriger vers le milieu du côté oriental, à la fois sur la face interne et la face externe du mur. Au total, ce sont quelque 200 panneaux qui arborent la titulature de Sésostris Ier sur toute la hauteur de l'enceinte en alternant les formulations « Ankh-mesout Kheperkarê » et « Ankh-mesout Sésostris »[566].

Le déambulatoire interne ainsi délimité, accessible par les portes nord et sud du *Couloir transversal*, contourne la pyramide avec un dégagement de 20 coudées (10,5 mètres) sur les flancs nord, ouest et sud, tandis qu'il atteint 65 coudées (34,125 mètres) du côté est, celui où est implanté le bloc du *Sanctuaire*. Cet espace pavé de grandes dalles calcaires recèle en outre la pyramide du *ka* royal dans l'angle sud-est[567].

3.2.15.4. *La pyramide et la* Chapelle d'Entrée

Les travaux de construction de la pyramide de Sésostris Ier mettent en œuvre des blocs calcaires amenés sur le chantier dès l'an 10[568], mais il est probable, comme le fait remarquer D. Arnold, que les premiers aménagements aient eu lieu dès l'an 6 ou l'an 7, notamment pour réaliser les appartements funéraires[569]. Si la dernière demeure du souverain se présente actuellement sous la forme d'un vaste monticule de sable et de blocs d'à peine 23 mètres de haut[570], la pyramide atteignait originellement 61,5 mètres de haut pour des côtés de 105 mètres (200 coudées) et un angle de pente de 49°24'. C'est la plus grande pyramide construite en Égypte depuis le règne de Neferirkarê-Kakaï de la 5ème dynastie[571].

Si les fondations sont difficilement observables, trois des quatre dépôts de fondation creusés sous les angles de la pyramide ont été fouillés, aux angles nord-ouest, sud-ouest et sud-est[572]. Ils consistent en une vaste cavité de 2 mètres de diamètre pour 2 mètres de profondeur. Leur constitution matérielle correspond aux autres dépôts connus de Sésostris Ier, à Éléphantine ou à Abydos[573], avec de la vaisselle céramique, un crâne, des os longs et des côtes de bovidé, et des squelettes d'oiseaux aquatiques. Cinq briques complètent ce lot, chacune incluant en son sein une plaquette de fondation au nom du souverain pour former une série de cinq plaquettes en cuivre, calcite, cèdre, métal et fritte (faïence égyptienne)[574].

[565] D. ARNOLD, *The Pyramid...*, p. 49-50.

[566] D. ARNOLD, *The Pyramid...*, p. 59-63, fig. 19-22, pl. 27-37, 87-88, 94.

[567] D. ARNOLD, *The Pyramid...*, p. 58-59.

[568] *Control Notes* N49 : An 10, 1er mois de la saison *chemou*, jour 23 ; N51 : An 10, 1er mois de la saison *chemou*, jour 25 ; N18 : An 10 2ème mois de la saison *chemou*, jour 27. F. ARNOLD, *The Control Notes...*, p. 109, 120.

[569] D. ARNOLD, *The Pyramid...*, p. 68, n. 226.

[570] Le démantèlement du parement de la pyramide et la récupération progressive des matériaux de construction a dû débuter avant la période amarnienne si l'on en juge par l'absence de martellements atonistes sur les figures et noms divins. Par ailleurs, la découverte d'un dépôt de bronze avec un sceau au nom de Toutankhamon dans les débris du parement confirme cette datation. Il n'existe cependant aucune preuve tangible pour attribuer ce vandalisme à l'époque des souverains Hyksos. D. ARNOLD, *The Pyramid...*, p. 64. Pour le dépôt de bronze, voir D. ARNOLD, *The Pyramid...*, p. 99-105, fig. 48-51, pl. 70-72. Le déplacement des statues C 38 – C 47, C 21 – C 26 est peut-être contemporain de ces attaques ou du pillage des appartements funéraires.

[571] D. ARNOLD, *The Pyramid...*, p. 64.

[572] D'autres dépôts ont été fouillés à proximité de l'*Entrance cut*, du tronçon méridional de l'enceinte intérieure et sous le pavement du déambulatoire interne. Voir D. ARNOLD, *The Pyramid...*, p. 90-93, fig. 38-42, pl. 63c-66.

[573] Voir ci-dessus (Point 3.2.1.2. et Point 3.2.11.)

[574] Dépôt sud-est : Metropolitan Museum of Art de New York MMA 32.1.45 (fritte), MMA 32.1.46 (calcite), MMA 32.1.47 (métal), MMA 32.1.48 (cuivre), MMA 32.1.49 (cèdre); dépôt sud-ouest : MMA 32.1.1 (fritte), MMA 32.1.2 (calcite), MMA 32.1.3 (cuivre), MMA 32.1.4 (métal); dépôt nord-ouest : Musée égyptien du Caire JE 58861 (fritte), JE 58862 (calcite), JE 58863 (métal),

Contrairement aux dépôts de fondation d'Abydos et d'Éléphantine qui nommaient la divinité à laquelle le sanctuaire érigé par Sésostris Ier était consacré (respectivement Osiris-Khentyimentiou et Satet), les plaquettes de Licht fournissent le nom de la pyramide du pharaon : « Sésostris-contemple-le-Double-Pays » (Sn-Wsrt-ptr-tꜣwy)[575]. Cela permet d'identifier avec plus d'assurance le toponyme ḫꜥj-Sn-Wsrt (« Sésostris apparaît ») avec la ville de la pyramide, et ḥnmt-swt-Ḫpr-kꜣ-Rꜥ (« Unies-sont-les-places-de-Kheperkarê ») avec le temple funéraire en général[576].

Le corps de la pyramide est construit selon un système technique très particulier qui consiste en huit murs radiaux partant du centre de la pyramide et rejoignant ses angles et le milieu des faces nord, est, sud et ouest. Ces larges murs de 3 à 5 coudées de large, faits de blocs calcaires grossièrement taillés sont flanqués de murs secondaires qui compartimentent la masse de l'édifice. Le remplissage est assuré par des dalles de calcaire local liées entre elles par du sable et du mortier. La « coque » de la pyramide est réalisée à l'aide de *backing stones* et des blocs de parement[577]. Ces derniers sont solidarisés grâce à des queues d'aronde en bois gravées du nom de Sésostris ou Kheperkarê[578].

Les appartements funéraires, situés 22 à 25 mètres sous le niveau du plateau calcaire, n'ont pu être explorés suite à la remontée de la nappe phréatique dans la descenderie[579]. Cela n'a néanmoins pas empêché le pillage antique de la chambre sépulcrale puisqu'une partie du matériel funéraire, abandonné par les voleurs, a été retrouvé par le raïs de G. Maspero entre deux blocs de granit bouchant le couloir d'accès. On dénombre parmi la vingtaine d'objets découverts les quatre bouchons des vases canopes (**C 34 – C 37**) et les fragments des vases proprement dits[580], des récipients en calcite imitant des oies troussées[581], et deux feuilles en or servant, selon G. Maspero, à sertir une dague de poignard[582].

L'aménagement des structures souterraines[583] a été rendu possible par le creusement d'une gigantesque tranchée au pied du flanc nord de la pyramide, dans l'axe de bâtiment (Pl. 67C). Sa pente douce et son dégagement à son embouchure à l'air libre facilitèrent la mise en place des blocs en granit supposés recouvrir les murs, sol et plafond des appartements funéraires. Un puits vertical, au-dessus de cette zone enterrée, a sans doute été réalisé pour compléter ce dispositif technique. À la fin de ces opérations, l'*Entrance Cut* a été condamnée et la future descenderie creusée et ses parois plaquées de dalles de granit pour laisser un passage libre de 82,5 cm de large, suivi sur près de 48 mètres avant la nappe phréatique[584]. L'inhumation du souverain a marqué l'oblitération du couloir d'accès par des bouchons en granit, probablement amortis dans leur chute au bas de la descenderie par un matelas de sable. La *Chapelle d'Entrée* a été bâtie au-dessus de son ouverture et doit être dès lors postérieure à la mise en place du roi défunt dans sa chambre sépulcrale. Cependant, comme le fait remarquer D. Arnold, sa conception a dû être contemporaine de l'édification de la pyramide au vu du mode de jonction entre le parement de la

JE 58864 (métal). D. Arnold attribue erronément le numéro d'inventaire JE 58904 à ces quatre plaquettes du Caire. *Contra* D. ARNOLD, *The Pyramid...*, p. 90.

[575] Deux plaquettes de fondation en fritte ajoutent le libellé « le dieu parfait Sésostris » (MMA 32.1.45 et MMA 32.1.1). Une troisième, toujours en faïence égyptienne, signale « le Fils de Rê Sésostris » (JE 58861). Toutes les trois comportent en outre le terme « aimé ».

[576] D. ARNOLD, *The Pyramid...*, p. 17, 90. Voir la discussion, notamment à propos d'un culte à Hathor et Anubis dans ce sanctuaire, chez H. ALTENMÜLLER, « Die Pyramidennamen der frühen 12. Dynastie », dans U. LUFT (éd.), *The Intellectual Heritage of Egypt, Studies presented to László Kákosy by friends and colleagues on the occasion of his 60th birthday* (StudAeg XIV), Budapest, 1992, p. 33-42, part. p. 36-37.

[577] D. ARNOLD, *The Pyramid...*, p. 64-66, fig. 23, pl. 38-41, 42a-b, 93-96.

[578] D. ARNOLD, *The Pyramid Complex...*, p. 96-99, pl. 110-112.

[579] Déjà mentionnée par G. MASPERO, « Sur les fouilles exécutées en Égypte de 1881 à 1885 », BIE 6 (1885), p. 6 ; Idem, *Etudes de mythologie et d'archéologie égyptiennes* I, Paris, 1893, p. 148.

[580] Musée égyptien du Caire CG 5006 – CG 5018. G.A. REISNER, *Canopics* (CGC, n° 4001-4740 & 4977-5033), *revised, annotated and completed by M.H. Abd-ul-Rahman*, Le Caire, 1967, p. 396-399.

[581] Musée égyptien du Caire, JE 25403 – JE 25406. Voir W. EL-SADDIK, *Journey to Immortality*, Le Caire, 2006, p. 57 (JE 25403).

[582] G. MASPERO, *ibidem*. Musée égyptien du Caire CG 52799 et CG 52800. E. VERNIER, *Bijoux et orfèvreries* (CGC, n° 52001-53855), Le Caire, 1927, p. 268 (= JE 25402).

[583] D. ARNOLD, *The Pyramid...*, p. 66-71, fig. 24-27, pl. 42-44, 89-92.

[584] D'après les estimations de D. Arnold, l'entrée des chambres sépulcrales pourrait se trouver à 7 mètres seulement du point le plus bas atteint dans la descenderie. D. ARNOLD, *The Pyramid...*, p. 70.

pyramide et les murs de la chapelle[585]. L'édicule adossé au centre du flanc nord de la pyramide forme approximativement un cube de 8 coudées de profondeur (420 cm), pour 10 coudées de large (525 cm) et 9 de hauteur (472,4 cm). Un tore d'angle délimite les parois latérales et la façade, tandis qu'un toit plat à corniche à gorge ferme l'édifice. Deux gargouilles léontocéphales complètent la construction. L'espace interne, de 6 coudées de côté (315 cm) et 7 coudées sous plafond (367,5 cm), est principalement occupé par l'estrade supportant la stèle-fausse porte au sud[586]. Le décor des parois internes est et ouest est dominé par une représentation en relief par champlevé du souverain assis contemplant un « menu » et trois registres de porteurs d'offrandes progressant vers le sud, en direction du roi et de la stèle fausse-porte (Pl. 68B). Sur la paroi sud, diverses divinités et génies encadrent en trois registres la stèle fausse-porte. À l'opposé, le linteau de la porte d'entrée montre, sous une frise de *khekerou*, des piles d'offrandes végétales et animales[587].

3.2.16. La capitale *(Amenemhat)-Itj-Taouy*

La ville fondée par Amenemhat Ier est très mal connue, et aucun vestige architectural clairement identifié n'est connu à ce jour malgré un rôle administratif et politique majeur manifestement continu jusque dans le courant de la Deuxième Période Intermédiaire[588]. Outre les références à la ville de *Itj-Taouy* listées par W.K. Simpson, et le rôle de moteur dans la production artistique du Moyen Empire mis récemment en évidence par S. Quirke[589], il n'y a en définitive à notre disposition guère que la description que donne la *Biographie de Sinouhé* du palais royal dans lequel il est reçu par le souverain à l'issue de son long séjour en Syrie-Palestine[590] :

> « (B247) (…) jusqu'à ce que j'atteigne la cité (*dmi*) de *Itj-(Taouy)*. (B248) À la lueur de l'aube, très tôt, on vint me convoquer. Dix hommes vinrent, dix hommes pour (B249) aller m'introduire au Palais. Je me suis prosterné face contre terre entre les statues/sphinx (*šspw*), (B250) les enfants royaux se tenant debout dans le portail (*wmt*) lors de mon approche. Les *semerou* (B251) furent introduits dans la salle d'audience (*wꜣḥj*)[591] lorsque l'on me fit cheminer vers le palais intérieur (*ꜥḥnwtj*). (B252) J'ai découvert sa Majesté sur son grand trône depuis le portail en électrum (*m wmt nt ḏꜥm*)[592]. En m'allongeant alors (B253) sur mon ventre, je ne me connaissais plus en sa présence. Lorsque ce dieu (B254) m'interpella amicalement, j'étais comme un homme pris dans le noir, (B255) mon esprit s'en étant allé, mes membres étant faibles, mon cœur n'étant plus dans mon corps, ne distinguant pas (B256) la vie de la mort. »[593]

[585] D. ARNOLD, *The Pyramid…*, p. 76.

[586] D. ARNOLD, *The Pyramid…*, p. 76-78, fig. 29-31, pl. 52, 57, 99-102.

[587] Pour une restitution graphique du décor interne de la *Chapelle d'Entrée*, voir D. ARNOLD, *The Pyramid…*, p. 78-83, pl. 49-51, 53-56. Le bloc du Musée égyptien du Caire JE 63942, représentant Sésostris Ier suivi de son *ka* royal, est probablement la première image posthume du souverain puisque le décor de la *Chapelle d'Entrée* n'a, selon toute vraisemblance, été réalisé qu'après l'inhumation du pharaon, donc sous le règne de son fils Amenemhat II.

[588] Voir W.K. SIMPSON, « Studies in the Twelfth Egyptian Dynasty : I-II », *JARCE* 2 (1963), p. 53-59. *Idem*, *LÄ* III (1980), col. 1057-1061, *s.v.* « Lischt » ; D. ARNOLD, *OEAE* I (2001), p. 295-297, *s.v.* « Lisht, el- ».

[589] S. QUIRKE, « The Residence in Relations between Places of Knowledge, Production and Power : Middle Kingdom évidence », dans R. GUNDLACH et J. TAYLOR (éd.), *Egyptian Royal Residences. 4th Symposium on Egyptian Ideology (Königtum, Staat und Gesellschaft früher Hochkulturen* 4,1), Wiesbaden, 2009, p. 111-130.

[590] Le texte fait par ailleurs plusieurs fois référence à la Grande Porte du Palais (*rwty wrty*) (R9 ; B189 ; B285).

[591] Cette salle n'est peut-être pas différente de la salle-*ḏꜣdw* dans laquelle se tient l'audience royale enregistrée dans le *Rouleau de Cuir de Berlin* et sur le mur d'ante sud (face sud) du temple de Karnak (restitué).

[592] La question est de savoir si la locution *m wmt nt ḏꜥm* se rapporte au « grand trône » du souverain où si elle est un élément topographique précisant la position de Sinouhé lorsqu'il aperçoit le roi. J'aurais tendance à privilégier cette dernière hypothèse au vu du développement du texte qui insiste sur l'effet qu'a la vision du pharaon trônant sur Sinouhé. Voir les commentaires de A. Gnirs quant aux élément architectoniques mentionnés dans le texte : A. GNIRS, « In the King's House : Audiences and receptions at court », dans R. GUNDLACH et J. TAYLOR (éd.), *Egyptian Royal Residences. 4th Symposium on Egyptian Ideology (Königtum, Staat und Gesellschaft früher Hochkulturen* 4,1), Wiesbaden, 2009, p. 14-15, n. 4-9.

[593] Voir l'édition récente de R. KOCH, *Die Erzählung des Sinuhe (BiAeg* 17), Bruxelles, 1990.

L'existence d'un grand portail d'entrée – éventuellement orné d'œuvres statuaires – et de plusieurs secteurs distincts à l'intérieur de l'édifice palatial correspond, dans les grandes lignes, aux bâtiments officiels connus du Moyen Empire[594].

La table d'offrandes en granit découverte en juin 1976 immédiatement à l'est des pyramides de Licht, est resituée par A. el-Khouly dans le temple funéraire de Sésostris Ier, voire dans son temple de la vallée[595], mais est plus volontiers affectée par D. Arnold à un autre sanctuaire, probablement dans la ville de *Itj-Taouy*[596]. Si tel devait être le cas, elle constituerait l'unique vestige connu à ce jour de la capitale sésostride. D'un point de vue formel, elle est construite sur un modèle similaire à celui du grand autel en granit de la cour péristyle du temple funéraire, avec sur son plat, une grande natte surmontée de deux aiguillères et de trois pains. Le texte de dédicace occupe trois côtés tandis que le quatrième porte le libellé de l'offrande. La particularité de l'inscription réside dans les divinités dont le roi est dit être aimé : Amon Maître des trônes du Double Pays et Montou Maître de Thèbes.

3.2.17. Memphis

Les travaux de W.M.F. Petrie menés à Memphis en 1909 ont conduit à la découverte des vestiges fragmentaires d'une porte monumentale en calcaire au pied du palais du souverain de la 26ème dynastie Apriès. La restitution proposée alors montrait l'existence de deux montants de porte de 670 cm de haut (hors linteau) et de 213 cm de large, dotés d'un décor en trois registres illustrant le souverain lors de divers rituels[597]. Les cartouches royaux se révélant vides, W.M.F. Petrie attribua la paternité de ces reliefs, sur la base de la qualité perçue de leur exécution, au début de la 12ème dynastie jugeant par ailleurs que le décor « probably represents the investiture of Senusret I in the twentieth year of the reign of his father Amenemhat I. »[598] Indépendamment du problème de corégence soulevé par une pareille datation, la contribution de W. Kaiser consacrée à ces vestiges a très clairement démontré qu'il ne pouvait s'agir d'un monument remontant au Moyen Empire, et qu'il était plus certainement contemporain des règnes d'Apriès ou d'Amasis[599].

La présence de Sésostris Ier sur le site de Memphis n'est en réalité attestée que par la seule statue de l'Ägyptisches Museum de Berlin ÄM 1205 (**C 48**)[600], encore que, ramenée d'Égypte par H. Brugsch, elle soit réputée provenir de l'ancienne capitale pharaonique sans que l'on en connaisse le contexte archéologique précis[601]. La statue **A 17** est sujette à un constat identique. Les autres colosses en granit usurpés par Ramsès II et attribués à Sésostris Ier proviennent, quant à eux, de la porte occidentale de l'enceinte du temple de Ptah (**A 15 – A 16**), et de la porte méridionale de ce même temenos (**A 13 – A 14**). Il n'est pas impossible que ceux-ci aient eu une fonction similaire de gardien de porte sous le règne de

[594] Voir les plans des palais de Tell Basta et Tell el-Dab'a. Ch. VAN SICLEN III, « Remarks on the Middle Kingdom Palace at Tell Basta », dans M. BIETAK (éd.), *Haus und Palast im alten Ägypten. Internationales Symposium 8. bis II. April 1992 in Kairo* (DÖAWW 14), Vienne, 1996, p. 239-246 ; D. EIGNER, « A Palace of the Early 13th Dynasty at Tell el-Dab'a », dans M. BIETAK (éd.), op. cit., p. 73-80.

[595] A. EL-KHOULY, « An Offering-Table of Sesostris I from el-Lisht », *JEA* 64 (1978), p. 44, pl. IX.

[596] D. ARNOLD, *The Pyramid…*, p. 94, n. 287.

[597] W.M.F. PETRIE, *The Palace of Apries (Memphis II)* (BSAE-ERA 17), Londres, 1909, p. 5-11, pl. II-IX.

[598] W.M.F. PETRIE, *op. cit.*, p. 6.

[599] W. KAISER, « Die dekorierte Torfassade des spätzeitlichen Palastbezirkes von Memphis », *MDAIK* 43 (1987), p. 123-154, Taf. 42-48. L'assemblage des fragments épars a en outre été revu par W. Kaiser. Voir également R. MORKOT, « Archaism and Innovation in Art from the New Kingdom to the Twenty-sixth Dynasty », dans J. TAIT (éd.), *'Never Had the Like Occurred' : Egypt's view of its past*, Londres, 2003, p. 85. Je dois cette référence à Ashley Cooke du World Museum Liverpool, qui m'informe par ailleurs que, suivant l'opinion de W. Grajetzki, une datation 12ème dynastie de ces reliefs n'est effectivement plus envisageable. Lettre du 26 septembre 2007.

[600] Rappelons qu'en aucun cas la statue du British Museum EA 44 ne provient de Memphis puisqu'elle a été découverte par R.W.H. Vyse à Karnak. Voir le présent catalogue, C 14.

[601] Le Kôm el-Qala est parfois évoqué. Voir en dernier lieu E. HIRSCH, *Kultpolitik und Tempelbauprogramme der 12. Dynastie. Untersuchungen zu den Göttertempeln im Alten Ägypten* (Achet 3), Berlin, 2004, p. 290, Dok. 160 ; N. FAVRY, *Sésostris Ier et le début de la XIIe dynastie* (Les Grands Pharaons), Paris, 2009, p. 216.

Sésostris Ier, mais cette hypothèse ne peut être étayée faute de vestiges architectoniques de cette époque. Ces quatre statues se répartissaient selon toute vraisemblance en deux paires (**A 15** – **A 16** d'une part et **A 13** – **A 14** d'autre part) dès l'époque de Sésostris Ier ainsi que semblent l'indiquer les ressemblances formelles qu'elles partagent ou qui, au contraire, les distinguent. Elles sont en outre plus similaires entre elles par rapport à **A 17** qui paraît avoir appartenu à un autre ensemble statuaire dont les proportions sont plus imposantes[602].

Le culte de Ptah est connu par divers monuments, au premier chef desquels figure la stèle monumentale d'Abgig avec la mention et la représentation de Ptah Qui-est-au-sud-de-son-mur dans une chapelle au toit bombé (chapelle *Per-Our* ou chapelle *Kar*). Un couvercle en grauwacke du Metropolitan Museum of Art de New York porte, dans un cartouche, la mention « Vive le dieu parfait Sésostris, aimé de Ptah Qui-est-au-sud-de-son-mur »[603]. Un poids en chert du Walters Art Museum de Baltimore, de provenance inconnue, fait également référence au « Fils de Rê Sésostris, aimé de Ptah » dont les noms sont encadrés par les déesses Ouadjet et Nekhbet[604]. Enfin, le dieu Ptah Qui-est-au-sud-de-son-mur figure sur une des faces du pilier du Musée du Caire JE 36809 provenant de Karnak.

3.2.18. Héliopolis

3.2.18.1. Le projet architectural du **Rouleau de Cuir de Berlin** *(ÄM 3029)*

Si la présence de Sésostris Ier sur le site d'Héliopolis n'est plus guère aujourd'hui attestée que par son obélisque en granit, de multiples vestiges retrouvés remployés dans la ville voisine du Caire permettent de dresser une image, certes fugace, du sanctuaire dédié à Atoum et plus généralement aux *Baou* d'Héliopolis. Pourtant, un des documents les plus importants relatifs aux bienfaits décrétés par le deuxième souverain de la 12ème dynastie en faveur des dieux héliopolitains n'est pas un fragment d'une de ces constructions ou de leur décor. Il s'agit en effet du papyrus de Berlin ÄM 3029, mieux connu sous le nom de *Rouleau de Cuir de Berlin*[605]. Dans son article consacré à ce document, Ph. Derchain proposait d'y reconnaître un document du Nouvel Empire pour la composition duquel l'auteur, faisant œuvre d'historien, se serait servi « d'annales vieilles de plusieurs siècles pour composer un récit dont il tire une morale à l'intention de qui le lira »[606]. Cependant, comme le fait remarquer A. Piccato, il n'est nulle part question dans ce texte d'éléments explicitant cette intention ou marquant la distance temporelle entre l'écrivain et la date des événements mentionnés[607]. Or le retour aux archives et annales est très fréquemment mis en avant[608], de

[602] Ces différents colosses en granit, manifestement situés auprès de portes du sanctuaire de Ptah, pourraient être ceux décrits par Hérodote : « 110. Βασιλεὺς μὲν δὴ οὗτος μοῦνος Αἰγύπτιος Αἰθιόπης ἦρξε. Μνημόσυνα δὲ ἐλίπετο πρὸ τοῦ Ἡφαιστείου ἀνδριάντας λιθίνους δύο μὲν τριήκοντα πηχέων, ἑωυτόν τε καὶ τὴν γυναῖκα, τοὺς δὲ παῖδας ἐόντας τέσσερας, εἴκοσι πηχέων ἕκαστον. » « 110. Ce même roi (Sésostris) est le seul Égyptien qui ait régné sur l'Éthiopie. Il laissa comme souvenir de lui, en avant du temple d'Héphaistos, des statues de pierre, deux de trente coudées qui le représentent lui et sa femme, et les statues de ses enfants au nombre de quatre, mesurant chacune vingt coudées. » Edition et traduction Ph.-E LEGRAND, *Hérodote, Histoires II – Euterpe* (*CUF*), Paris, 1936, p. 137-138. Sur « Sésostris » chez les historiens de l'Antiquité greco-romaine, voir M. MALAISE, « Sésostris, Pharaon de légende et d'histoire », *CdE* XLI/82 (1966), p. 244-272. Je ne partage pas l'opinion de L. Gabolde quant à l'existence d'une façade ornée d'au moins dix colosses en granit. *Contra* L. GABOLDE, *Le « Grand château d'Amon » de Sésostris Ier à Karnak. La décoration du temple d'Amon-Rê au Moyen Empire* (*MAIBL* 17), Paris, 1998, p. 24, §21.

[603] Numéro d'inventaire et provenance inconnus. Observation personnelle, 7 juillet 2008.

[604] Inv. 41.31. Haut. : 11 cm ; larg. : 8,3 cm ; prof. : 6,1 cm. The Walters Art Museum Collection Database : http://art.thewalters.org/viewwoa.aspx?id=18885, consultée le 12 décembre 2010.

[605] Voir, au sein d'une abondante bibliographie, A. DE BUCK, « The Building inscription of the Berlin Leather Roll », *AnOr* 17 (1938), p. 48-57 ; H. GOEDICKE, « The Berlin Leather Roll (P Berlin 3029) », dans *Festschrift zum 150Järhigen bestehen des Berliner Ägyptischen Museum*, Berlin, 1974, p. 87-104 ; J. OSING, « Zu zwei literarischen Werken des Mittleren Reiches », dans J. OSING et E.K. NIELSEN (éd.), *The Heritage of Ancient Egypt. Studies in Honor of Erik Iversen* (*CNIP* 13), Copenhague, 1992, p. 109-119 ; Ph. DERCHAIN, « Les débuts de l'Histoire [Rouleau de cuir Berlin 3029] », *RdE* 43 (1992), p. 35-47.

[606] Ph. DERCHAIN, *loc. cit.*, p. 36.

[607] A. PICCATO, « The Berlin Leather Roll and the Egyptian Sense of History », *LingAeg* 5 (1997), p. 141.

[608] Voir par exemple le texte de la fête jubilaire d'Amenhotep III en l'an 30 conservé dans la tombe de Khérouef (TT 192) : « (9) (…) C'est sa Majesté qui a accompli cela en accord avec les écrits anciens (*sšw iswt*) ». Relevé dans Ch. NIMS, *The Tomb of Kheruef,*

même que la différenciation entre le moment d'énonciation (même fictif) et les événements prétendument rapportés[609]. Il apparaît par ailleurs peu probable qu'un texte, dont l'auteur « tire une morale à l'intention de qui le lira », reste dans le registre de l'implicite, ce qui serait contraire à son propos. Si son but était effectivement l'édification de son lectorat, n'aurait-il pas alors privilégié le « genre » de la sagesse qui identifie non seulement son auditoire mais aussi le message qu'il ambitionne de lui transmettre ? Enfin, l'isolement dans lequel se trouvait alors le *Rouleau de Cuir de Berlin* au sein de la documentation du Moyen Empire[610] est aujourd'hui moins net vu la publication des inscriptions de dédicace des temples de Tôd, Éléphantine ou Karnak avec lesquelles il partage de nombreux éléments[611].

Cependant, bien qu'il faille selon moi ne pas retenir l'idée que le *Rouleau de Cuir* marquerait les « débuts de l'Histoire », la discussion suscitée par Ph. Derchain soulève la question de l'usage du passé et la perception de celui-ci par les anciens Égyptiens. Le texte évoquant Sésostris Ier paraît comporter des tournures linguistiques spécifiques au Nouvel Empire[612], ce qui implique nécessairement que ce qui a été copié *in illo tempore* répondait, à cette occasion, à un besoin et un usage spécifique aujourd'hui inconnus. Aussi, s'il ne semble pas opportun de remettre en cause le caractère pseudépigraphique du texte – au sens où le support et la langue du texte ne datent pas de l'époque dont la narration enregistre les événements – il convient néanmoins de ne pas rejeter son contenu sur cette base. En effet, au même titre que les œuvres littéraires que sont l'*Enseignement d'Amenemhat* et la *Biographie de Sinouhé*, le caractère littéraire (*Königsnovelle*) de la composition et sa nature (un texte programmatique de fondation de sanctuaire) imposent une mise en forme d'un contenu événementiel, mais n'hypothèque pas pour autant sa relation – même ténue – avec un fait historique remontant au règne de Sésostris Ier. C'est donc bien un *discours* fait par les anciens Égyptiens sur un événement[613] dont nous disposons – plutôt que les minutes exactes d'une audience et des divers rituels – et c'est en tant que tel que le *Rouleau de Cuir* sera considéré.

Portant la date de l'an 3, 3ème mois de la saison *akhet*, jour 8 du règne de Sésostris Ier, le *Rouleau de Cuir* enregistre le récit d'une audience royale à l'origine de futurs travaux à Héliopolis :

> « (I.4) (…) Voyez, ma Majesté décide de travaux et pense à un projet qui soit une chose utile pour (I.5) l'avenir. Je vais faire un monument et établir des décrets imprescriptibles pour Horakhty. (…) (I.15) Je vais faire des travaux dans le *Grand Château* de (mon) père Atoum puisqu'il (m')a donné son étendue lorsqu'il m'a donné de saisir (la royauté ?), (I.16) je vais alimenter son autel sur terre, je vais bâtir mon temple dans son voisinage. On se remémorera mon excellence (I.17) dans sa demeure, ce sera ma renommée que son temple, ce sera mon monument que le canal. »

Theban Tomb 192 (OIP 102), Chicago, 1980, p. 43-45, pl. 23. Voir également l'ouverture du *Monument de théologie memphite* de Chabaka (British Museum EA 498) : « (2) Rédiger par sa Majesté ce livre à nouveau, dans la demeure de son père Ptah Qui-est-au-sud-de-son-mur. Voici que sa Majesté (l')avait trouvé en tant que réalisation des ancêtres, et il était mangé par des vers, de sorte qu'on ne pouvait pas le connaître du début à la fin. Alors sa Majesté le rédigea à nouveau. C'était parfait, plus que dans son état original. » Voir l'édition de K. SETHE, *Dramatische Texte zu altaegyptischen Mysterienspielen* (UGAÄ 10), Leipzig, 1928, p. 20.

[609] Notamment dans le Papyrus Westcar (Papyrus Berlin 3033), dont le propos est censé se dérouler à la cour du roi Cheops, ses enfants lui racontant diverses histoires pour le divertir : « (4,17) (…) <u>C'est se lever que fit Baoufrê</u> (4,18) <u>pour parler. Il dit</u> : " Je vais faire en sorte que ta Majesté entende une chose merveilleuse survenue (4,19) au temps de ton père Snéfrou, proclamé juste, en tant que réalisation du prêtre lecteur (4,20) en chef Djadjaemankh (…)" » et « (6,22) (…) <u>C'est se lever que fit le fils royal Hardidief pour parler.</u> (6,23) <u>Il dit</u> : "[…] en tant que savoir de ceux qui ont trépassés, et on ne (6,23) distingue pas la vérité du mensonge." » Voir l'édition du texte par A.M. BLACKMAN, *The Story of King Kheops and the Magicians. Transcribed from Papyrus Westcar (Berlin Papyrus 3033)*, Reading, 1988.

[610] Il aurait été alors, selon Ph. Derchain, l'unique témoin de la *Königsnovelle* au Moyen Empire, soit un « exemple aberrant ». Ph. DERCHAIN, *loc. cit.*, p. 37.

[611] Pour chacune de ces inscriptions, voir ci-dessus (Point 3.2.5.1., Point 3.2.1.1., Point 3.2.8.1.)

[612] Ph. DERCHAIN, *loc. cit.*, p. 46-47 ; A. PICCATO, *loc. cit.*, p. 139-140.

[613] C'est dès lors à cette condition uniquement qu'il est possible d'y voir ce que Ph. Derchain appelait le « début de l'Histoire », un discours sur le réel historique, transformé et agencé afin de le faire correspondre à un objectif de communication et mis en forme suivant des standards littéraires. Cela impose par conséquent de considérer les productions de type *Königsnovelle* comme autant de texte d'Histoire. Mais il s'agit alors là d'un problème épistémologique complexe, et en particulier du décalage entre les notions modernes et anciennes relatives au « passé » et à l'« Histoire ».

Ce projet de faire un monument (*iry mnw*) et d'établir des décrets imprescriptibles (*smn wḏw rwḏw*) concerne manifestement plusieurs secteurs du *Grand Château* (*ḥwt-ʿꜣt*) d'Atoum à Héliopolis. En effet, si l'on en croit la locution *m sꜣḥw.f* « dans son voisinage » qui réfère au temple du roi par rapport à l'autel d'Atoum sur terre (*ḥꜣw.f tp tꜣ*), il y aurait – au moins – deux entités distinctes dans le site du « *Grand Château* de mon père Atoum » (*ḥwt-ʿꜣt n jt.<j> tmw* – I,15) : l'autel d'Atoum (*ḥꜣw.f* – I,16) d'une part, et le temple de Sésostris Ier (*ḥwt* – I,16) d'autre part. Mais dans la mesure où la topographie du site au début du Moyen Empire est très mal connue, il est difficile d'établir la localisation de ces deux éléments et leur éventuelle proximité physique (Pl. 69A). Il est même malaisé de savoir si ces deux entités sont deux bâtiments distincts ou deux secteurs d'un unique édifice[614]. Il n'est par ailleurs pas évident de conclure à une identité entre le « monument » de Sésostris Ier (I,5 - *mnw*) et « son temple » (I,16-17 - *ḥwt*)[615], d'autant moins que le canal (*mr*) est lui aussi décrit comme un monument (*mnw*). Le canal dont parle le texte est quoi qu'il en soit délicat à localiser[616]. Ces imprécisions ne sont malheureusement pas levées par le discours des courtisans présents à l'audience royale, même si celui-ci apporte de nouveaux éléments sur l'aménagement cultuel du sanctuaire :

> « (II.4) (…) C'est une grande œuvre que tu fasses ton monument (II.5) dans Héliopolis le sanctuaire des dieux, auprès de ton père, le Maître du *Grand Château* Atoum, le taureau de l'Ennéade. Fais advenir ton temple[617] (II.6), qu'il approvisionne la table d'offrandes, qu'il assure la rétribution de la statue cultuelle qui est en son sein, et de tes statues à longueur (II.7) d'éternité. »

Le monument (*mnw*) est décrit par le même terme que celui employé dans le discours du souverain, de même que pour le *Grand Château* d'Atoum (*ḥwt-ʿꜣt*) à Héliopolis. L'apparent distinguo entre les deux entités est ici exprimé par la locution *ḥr jt.k nb ḥwt-ʿꜣt* (auprès de ton père, Maître du *Grand Château*). Le texte précise par ailleurs que les produits du temple de Sésostris Ier sont offerts d'une part à une figurine

[614] La question fondamentale est en effet de savoir si ces travaux concernent la reconstruction ou la restauration du temple d'Atoum dans son *Grand Château* (le temple étant le bâtiment de culte proprement dit et le *Grand Château* la parcelle territoriale à Héliopolis éventuellement ceinte d'un mur et abritant un ou plusieurs édifices religieux dont le principal est celui d'Atoum) ou bien s'ils consistent en l'adjonction de nouveaux bâtiments ou parties d'édifice (temples, chapelles annexes, …) dans le temenos du *Grand Château*, venant ainsi s'additionner au temple d'Atoum situé dans ce district divin, mais sans se confondre avec celui-ci. Le problème se pose également pour les chantiers signalés dans les annales héliopolitaines de Sésostris Ier entre l'an 28 et l'an 32 (voir ci-dessous Point 3.2.18.2.), notamment à propos des obélisques du souverain : ornent-ils la façade du temple d'Atoum ou celle d'un autre bâtiment de Sésostris Ier ? Pour cette acceptation du « Grand Château » comme espace religieux abritant plusieurs sanctuaires – dont le principal est celui d'Atoum-Seigneur-du-Double-Pays-l'Héliopolitain-Rê-Horakhty – voir l'opinion de S. BICKEL, M. GABOLDE et P. TALLET, « Des annales héliopolitaines de la Troisième période intermédiaire », *BIFAO* 98 (1998), p. 44. Sur le terme « Grand Château », voir la contribution de J.C. MORENO GARCIA, « Administration territoriale et organisation de l'espace de l'Égypte au troisième millénaire avant J.-C. (III-IV) : *nwt mꜣwt* et *ḥwt-ʿꜣt* », *ZÄS* 125 (1998), p. 38-55 (part. p. 51-53 pour le cas d'Héliopolis).
[615] Sur cette lecture, voir Cl. OBSOMER, *ibidem.*
[616] S'agit-il de la voie d'eau permettant d'accéder au quai-tribune du site et dont le tronçon se brancherait sur le canal Ity à l'ouest du mur d'enceinte ramesside ? Pour le canal Ity traversant le site d'Héliopolis à l'époque pharaonique, voir D. RAUE, *Heliopolis und das Haus des Re. Eine Prosopographie und ein Toponym im Neuen Reich* (*ADAÄ* 16), Berlin, 1999, p. 28, Taf. 1. Pour *mr* en tant que canal ou lac, voir le commentaire de B. GESSLER-LÖHR, *Die heiligen Seen ägyptischer Tempel. Ein Beitrage zur Deutung sakraler Baukunst im alten Ägypten* (*HÄB* 21), Hildesheim, 1983, p. 142-143.
[617] Les deux traductions « temple » et « domaine » pour *ḥwt* sont référencées par le *Wb* III, 2-4. On privilégiera peut-être le terme « temple », en tant qu'entité administrative et physique, qui permet d'allier à la fois l'existence de bâtiments (au sein desquels est conservée la figurine divine signalée par le texte) et la détention de domaines fonciers à l'origine de la production d'offrandes. L'ampleur des possessions du sanctuaire héliopolitain, comme Institution, n'est pas connue pour l'époque de Sésostris Ier. Elle sera consignée dans le *Papyrus Harris* I (British Museum EA 9999) sous le règne de Ramsès III (an 32, 3ème mois de la saison *chemou*, jour 6) à l'occasion du grand inventaire ordonné par le souverain. Les scribes enregistreront alors la main mise sur 160.084 aroures de terrains, ce qui correspond à 44.127,3 hectares (soit un peu plus de quatre fois la taille de la ville de Paris). Voir P. GRANDET, *op. cit.*, pl. 32 (page 32). Pour la conversion de l'aroure égyptienne, voir *Idem*, vol. II, p. 57-58, n. 225.

divine qui est en son sein (*n ẖntj jmj jb.s*)[618] (au sein du temple) et à des statues d'autre part (*n twt.w.k*) (celles du souverain).

L'érection du temple de Sésostris Ier est confiée au chancelier royal, l'ami unique, le responsable de la Maison de l'or et de la Maison de l'argent, le maître des secrets de la Double Couronne (II, 7-8), mais son nom ne nous est pas fourni par le document. Aucun détail n'est donné du chantier, pas même le nom de l'édifice. Seule la cérémonie de fondation est brièvement évoquée (II, 13-16), mettant en présence le souverain, ses sujets et le ritualiste en chef chargé de tendre le cordeau et de dérouler la corde d'arpentage qui, en vertu de l'action performative du rituel, devient « ce temple » (*jrw m ḥwt tn*). L'utilisation du démonstratif *tn* dans un contexte que l'on peut comprendre comme une anaphore médiate (faire référence à l'expérience commune ou à une situation présente qui peut être considérée comme le *hic et nunc* du locuteur)[619] signifie que le texte qui désigne « ce » temple devait en être physiquement proche, comme s'il le montrait du doigt au lecteur potentiel[620]. La solution envisagée la plus simple est celle du texte gravé sur un des murs extérieurs de l'édifice en question afin de rendre compte des circonstances de sa construction[621], suivant un dispositif connu à Éléphantine[622], Tôd[623] et Karnak[624].

Quant aux « décrets imprescriptibles » (*wḏw rwḏw*) en faveur de Horakhty (I,5), H. Goedicke a proposé d'y reconnaître une locution pour une « stèle en pierre »[625] (peut-être en tant que *wḏ rwḏt*), érigée dès lors dans le temenos d'Héliopolis.

La motivation de ce projet architectural de l'an 3 tient, d'après le texte, à la glorification éternelle que le souverain retirera de ses réalisations, et le discours que Sésostris Ier tient à ses courtisans met en évidence la permanence mémorielle de celui dont le nom est prononcé et dont les actions existent à jamais[626] :

> « (I.16) (…) On se remémorera mon excellence (I.17) dans sa demeure, ce sera ma renommée que son temple, ce sera mon monument que le canal. C'est l'éternité que produire une chose utile, il ne (I.18) meurt pas le roi qui fait appel à ses biens, il n'est pas connu celui qui a abandonné ses travaux. Son nom grâce à cela s'ajuste (I.19) dans la bouche, elle n'est pas oubliée l'entreprise d'éternité. Ce sont les actions qui existent, c'est chercher (I.20) une chose utile, c'est un repas que l'excellence du nom, c'est veiller à une entreprise d'éternité. »

Néanmoins, cette entreprise trouve un fondement plus profond dans la relation que le souverain entretient avec les dieux, et c'est à la fois par eux et pour eux qu'il mettra en œuvre ces travaux dans le sanctuaire d'Héliopolis. La prédestination du pharaon (I,9-13) impose manifestement à celui qui a été

[618] Rien ne permet de penser qu'il s'agit d'une statue royale, d'autant moins que le texte distingue cette figurine des statues du souverain. *Contra* E. HIRSCH, *Die Sakrale Legitimation Sesostris' I. Kontaktphänomene in königsideologischen Texten (Königtum, Staat und Gesellschaft früher Hochkulturen 6)*, Wiesbaden, 2008, p. 74-75.

[619] M. MALAISE, J. WINAND, *Grammaire raisonnée de l'égyptien classique (AegLeod 6)*, Liège, 1999, §177.

[620] Pour un exemple similaire, voir le commentaire de Cl. Obsomer à propos de l'inscription du héraut Ameny à Mersa Gaouasis. Cl. OBSOMER, *op. cit.*, p. 398. Pour l'inscription d'Ameny, voir A.M. SAYED, « Discovery of the Site of the 12th Dynasty Port at Wadi Gawasis on the Red Sea Shore », *RdE* 20 (1977), p. 169-173, pl. 15d-f, 16.

[621] Pour cette hypothèse, voir déjà G. POSENER, *Littérature et politique dans l'Égypte de la XIIe dynastie*, Paris, 1956, p. 136-139, ainsi que H. GOEDICKE, « The Berlin Leather Roll (P Berlin 3029) », dans *Festschrift zum 150jährigen bestehen des Berliner Ägyptischen Museums*, Berlin, 1974, p. 103.

[622] W. SCHENKEL, « Die Bauinschrift Sesostris'I. im Satet-Tempel von Elephantine », *MDAIK* 31 (1975), p. 109-125 ; W. HELCK, « Die Weihinschrift Sesostris'I. am Satet-Tempel von Elephantine », *MDAIK* 34 (1978), p. 69-78.

[623] Chr. BARBOTIN, J.J. CLERE, « L'inscription de Sésostris Ier à Tôd », *BIFAO* 91 (1991), p. 1-32 ; W. HELCK, « Politische Spannungen zu Beginn des Mittleren Reiches », dans *Ägypten, Dauer und Wandel. Symposium anlässlich des 75jährigen Bestehens des Deutschen archäologischen Instituts Kairo am 10. und 11. Oktober 1982 (SDAIK 18)*, Mayence, 1985, p. 45-52.

[624] L. GABOLDE, *Le « Grand château d'Amon » de Sésostris Ier à Karnak. La décoration du temple d'Amon-Rê au Moyen Empire (MAIBL 17)*, Paris, 1998, p. 40-46, §58-59.

[625] H. GOEDICKE, *loc. cit.*, p. 91, n. i.

[626] La grande inscription gravée sur la façade du temple de Satet à Éléphantine présente une référence similaire à la persistance mémorielle du souverain grâce à ses actions en faveur d'une divinité (col. 5). Voir ci-dessus (Point 3.2.1.1.).

désigné par les dieux d'accomplir leurs desseins sur terre, ceux-ci étant conçus tout à la fois comme la cause et la conséquence de l'élection divine du roi[627] :

« (I.5) (…) Je vais faire un monument et établir des décrets imprescriptibles pour Horakhty car il m'a mis au monde (I.6) pour accomplir ce qu'il a accompli, pour faire advenir ce qu'il a ordonné de faire. Il m'a nommé berger de ce pays, car il connaissait celui qui le rassemblerait pour lui. (I.7) Il m'a offert ses gardiens, ce qu'éclaire l'Oeil et ce qui est en lui, pour agir comme il le désire, pour que j'assure ce (I.8) qu'il a déterminé en connaissance de cause. »[628]

Par ailleurs, la nature même d'Atoum en tant que démiurge héliopolitain autocréé dans et hors de l'océan primordial *Noun*, maître de la totalité de l'univers et responsable de sa destruction à la fin des temps lorsque le dieu reprendra sa forme de serpent primordial[629], fait de lui une divinité principale dans l'organisation religieuse et cultuelle de l'Égypte. Dieu créateur, il est par définition le créateur des dieux et, généalogiquement parlant, l'ancêtre du pharaon divin Horus. Par extension, il est le père du souverain, ce que démontre la formule 213 des *Textes des Pyramides* (Spruch 222) : « Atoum, fais monter jusqu'à toi ce roi Ounas, étreins-le entre tes bras, c'est ton fils de ton corps pour l'éternité »[630], et c'est en ce dieu que le souverain défunt s'incorporera « Ton bras est celui d'Atoum, tes membres sont ceux d'Atoum, ton corps est celui d'Atoum, ton dos est celui d'Atoum, ton postérieur est celui d'Atoum, tes jambes sont celles d'Atoum »[631]. Pour le pharaon régnant, lui rendre un culte est aussi fondamental que l'entretien du culte du père défunt par le fils en tant que *s3 mr.f*. L'adoration d'Atoum témoigne principalement et principiellement de la légitimité du souverain sur le trône suite à sa « montée royale » sous l'égide du dieu[632].

3.2.18.2. Les vestiges architecturaux remployés dans le Caire médiéval

Parmi les différents vestiges découverts en remploi dans la ville médiévale et moderne du Caire[633], il n'est pas impossible que les pierres en grès jaune siliceux du Gebel el-Ahmar renseignées par G. Daressy au début du 20ème siècle proviennent des édifices bâtis à l'occasion de ce programme constructif décidé en l'an 3 de Sésostris Ier, mais aucune preuve définitive de ce rapprochement n'a pu être établie jusqu'à présent[634]. On retiendra en particulier le montant de porte (?) retrouvé à proximité de la mosquée el-Azhar, et dont les inscriptions hiéroglyphiques conservent bon an mal an une liste d'offrandes consacrées à plusieurs sanctuaires d'Égypte et les constructions ordonnées par Sésostris Ier en divers lieux du pays[635].

[627] Sur le rôle de Rê-Horakhty en tant que dieu conférant la royauté (légitimité institutionnelle) et celui d'Atoum père du roi (légitimité généalogique) à Héliopolis, voir le point de vue de E. HIRSCH, *Sakrale Legitimation…*, p. 55-62.

[628] C'est probablement dans cet ordre d'idée que les courtisans comparent le souverain à Hou et Sia (I,1-2), affirmant d'une part l'autorité royale impérieuse quant à la réalisation du projet architectural, mais aussi la part divine de son commandement qui transcende la décision humaine.

[629] Voir le chapitre 175 de *Livre des Morts*. E. NAVILLE, *Das ägyptische Totenbuch der XVIII. bis XX. Dynastie*, Graz, 1971 (reproduction anastatique de l'édition de 1886) I, pl. CXCVIII-CXCIX.

[630] K. SETHE, *Die Altaegyptischen Pyramidentexte nach den Papierabdrucken und Photographien des Berliner Museums* I, Leipzig, 1908, p. 122.

[631] *Texte des Pyramides*, Spruch 213, formule 135. K. SETHE, *op. cit.*, p. 81.

[632] Sur la puissance légitimante d'Atoum héliopolitain, voir notamment le commentaire de N. Grimal consacré aux démarches du pharaon Piankhy à Héliopolis. N. GRIMAL, *La stèle triomphale de Pi('ankh)y au Musée du Caire JE 48862 et 47086-47089* (MIFAO 105), Le Caire, 1981, p. 267-269.

[633] G. DARESSY, « Inscriptions hiéroglyphiques trouvées dans le Caire », *ASAE* 4 (1903), p. 101-103, 1°-2° ; Idem, « Note sur des pierres antiques du Caire », *ASAE* 9 (1908), p. 139-140.

[634] Ils peuvent en effet tout aussi bien dater d'après l'an 30 puisque le fragment d'annales héliopolitaines mis au jour à Bab el-Taoufiq (Le Caire), et qui évoque des événements remontant selon toute vraisemblance à cette période du règne de Sésostris Ier, est lui aussi réalisé dans du grès jaune siliceux/quartzite. Voir ci-après.

[635] G. DARESSY, « Inscriptions… », p. 101-103. Le texte mentionne ainsi la présentation de vaisselle cultuelle métallique à Anouket (I,2), à Khentyimentiou Maître d'Abydos (I,2-3), à Onouris de Metchen (I,3), à Min d'Akhmîm (I,3), et la construction d'un temple divin en pierre dédié à Satet, Anouket et Khnoum Maître de la Cataracte (I,4), d'un deuxième à Horus de Nubie (*Hr t3-sty*) dans le 2ème nôme de Haute Égypte (I,4) et d'un probable troisième à Atoum Maître d'Héliopolis (à moins qu'il ne s'agisse de la dédicace du « montant de porte » puisqu'il provient selon toute vraisemblance d'Héliopolis et que la formule *[jr.]f m mnw.f n tm nb*

312 ARTS ET POLITIQUE SOUS SESOSTRIS Ier

Une architrave fragmentaire utilisée comme seuil de la zaouiet Chabân à proximité de cette même mosquée el-Azhar, porte le terme « [...] Kheperkarê-*Akh-menou* dans [...] », désignant très certainement un édifice ou une partie de bâtiment, malheureusement non identifié, ni dans d'autres sources, ni sur le terrain[636].

C'est dans un matériau identique[637] (désigné comme du quartzite brun orangé veiné de brun violacé) qu'ont été réalisés trois monuments – désormais fragmentaires – provenant d'Héliopolis et réutilisés dans le dallage de la porte fatimide de Bab el-Taoufiq à l'est du Caire[638]. Il n'est dès lors pas impossible que ceux-ci appartiennent au(x) même(s) construction(s), bien que la nature locale du quartzite (les carrières du Gebel el-Ahmar ne sont en effet situées qu'à une dizaine de kilomètres au sud du site d'Héliopolis) puisse à elle seule expliquer le recours privilégié à ce matériau indépendamment de l'unicité ou de la multiplicité des projets architecturaux. Il s'agit d'un montant de porte gauche (ht : 268 cm ; larg. : 68 cm) aux noms de Sésostris Ier aimé de la Grande Ennéade (?) et des *Baou* d'Héliopolis, Maîtres du *Grand Château*[639], ainsi que d'un cintre de stèle monumentale (ht. : 88 cm ; larg. : 266 cm pour le seul cintre, mais la largeur totale de la stèle devait avoisiner les 300 cm, et sa hauteur osciller entre 400 et 500 cm)[640]. Celui-ci conserve, dans une savante mise en page symétrique centrée sur les noms d'Atoum Maître d'Héliopolis et des *Baou* d'Héliopolis Maîtres du *Grand Château*, la titulature partielle du souverain aimé des déesses Ouadjet et Nekhbet, ainsi que de l'Ennéade. La totalité du texte sous-jacent est désormais perdue, ou – dans une perspective plus positive – demeure à découvrir. D'après L. Postel et I. Régen, la répartition des déesses Ouadjet (nord/gauche) et Nekhbet (sud/droite) dans le cintre de la stèle pourrait indiquer que le monument faisait face à l'ouest, bien que son emplacement exact dans le temenos d'Héliopolis ne puisse être déterminé[641].

Le troisième document constitue un apport majeur à notre connaissance du site d'Héliopolis sous le règne de Sésostris Ier. Ce bloc de quartzite[642] conserve les bribes des offrandes et dédicaces effectuées par le souverain pendant cinq années consécutives en tant que « monument pour les *Baou* d'Héliopolis,

Jwnw correspond aux habituelles dédicaces de monuments). La deuxième face signale la dédicace d'une statue royale à (Neith) de Saïs (II,2), d'une seconde statue royale à Ouadjet de Pé et de Dep (II,2). L'Ennéade de *ẖr-ʿḥȝ* (II,3), Hapy (II,3), les dieux du Sud (II,3), Hathor Maîtresse de Dendera (II,3) et Hathor Maîtresse de Cusae (II,4) sont également mentionnés.
Récemment, E. Hirsch a proposé de voir dans ce document un moyen de dater indirectement les travaux entrepris dans le sanctuaire de Satet, Anouket et Khnoum à Éléphantine et dans celui d'Horus de Nubie dans le 2ème nôme de Haute Égypte. Partant du constat que ni le temple d'Abydos ni celui de Karnak, érigés respectivement en l'an 9 et en l'an 10, ne sont mentionnés par le texte, il est possible selon l'auteur que le « montant de porte » du quartier el-Azhar et, par conséquent, les événements qui y sont enregistrés, précèdent chronologiquement ces deux dates. E. HIRSCH, *Kultpolitik und Tempelbauprogramme der 12. Dynastie. Untersuchungen zu den Göttertempeln im Alten Ägypten (Achet 3)*, Berlin, 2004, p. 59. Néanmoins, aussi séduisante soit cette hypothèse, elle ne peut être vérifiée en l'état actuel de la documentation concernant ces deux sanctuaires. Par ailleurs, de l'aveu même de l'auteur, seule une partie de l'objet archéologique était visible au début du 20ème siècle et rien n'interdit de penser que la suite du texte – alors inaccessible – faisait état des temples d'Abydos et de Karnak, réduisant à néant l'argument avancé. En outre, en l'absence du contexte original de « l'œuvre », il me paraît difficile d'inférer raisonnablement l'intentionnalité de son contenu et, dès lors, d'en tirer avantage pour déterminer la nature des parties lacunaires. Au surplus, E. Hirsch fait en effet remarquer que « Eine Reihenfolge nach geographischer Ordnung, nach Bedeutung oder materiellem Wert ist in der erhaltenen Aufzählung nicht zu erkennen. » rendant complexe toute restitution des lacunes. E. HIRSCH, *ibidem*. Enfin, D. Franke et Cl. Obsomer envisagent avec plus de probabilité une datation des travaux dans le temple de Satet des environs de l'an 18. Voir ci-dessus (Point 1.1.4., Point 3.2.1.1.)

[636] G. DARESSY, « Note... », p. 138. Il s'agit peut-être de la partie principale du temple de Sésostris Ier à Héliopolis, sur la base de la comparaison avec l'*Akh-menou* de Thoutmosis III à Karnak. Pour le parallélisme entre Héliopolis et Karnak, voir ci-dessus (Point 3.2.8.1.)

[637] Sur l'identité du grès siliceux et du quartzite sédimentaire, voir B. ASTON, J. HARRELL, I. SHAW, « Stone » (*s.v.* « Quartzite »), dans P.T. NICHOLSON et I. SHAW (éd.), *Ancient Egyptian Materials and Technology*, Cambridge, 2000, p. 53-54.

[638] L. POSTEL, I. REGEN, « Annales héliopolitaines et fragments de Sésostris Ier réemployés dans la porte de Bâb al-Tawfiq au Caire », *BIFAO* 105 (2005), p. 229-293.

[639] L. POSTEL, I. REGEN, *loc. cit.*, p. 276-277, fig. 7-8. Sur les attestations des « Maîtres du *Grand Château* », voir la contribution de E. EL-BANNA, « Deux études héliopolitaines », *BIFAO* 85 (1985), p. 149-163.

[640] L. POSTEL, I. REGEN, *loc. cit.*, p. 278-282, fig. 9-10.

[641] L. POSTEL, I. REGEN, *loc. cit.*, p. 280.

[642] L. POSTEL, I. REGEN, *loc. cit.*, p. 232-276, fig. 5-6.

Maîtres du *Grand Château*, à l'avant de l'Est d'Héliopolis (?)[643] » (Pl. 69B). Outre la présentation de matériel cultuel – tel des vases en métaux précieux ou des autels-guéridons en pierre – et des ressources nécessaires à l'accomplissement du rite – des animaux sacrificiels – le texte évoque, directement ou indirectement, plusieurs édifices ou chapelles. Ainsi est-il question (col. x+4) d'une chapelle *sh-nṭr* plaquée d'électrum pour Mout-qui-est-sous-son-mât, désignant implicitement l'existence d'une chapelle dédiée exclusivement ou non à cette déesse Mout héliopolitaine[644], que cette chapelle soit un bâtiment indépendant sur le site ou une pièce dans un bâtiment voué au culte d'une autre divinité. Un temple *rꜣ-pr* d'Hathor-Nebethetepet[645] se voit quant à lui doté d'une statue assise en gneiss de Kheperkarê (col. x+11)[646]. Un « secteur » dénommé « Kheperkarê-a-une-place-prééminente », situé à Héliopolis, fait l'objet (col. x+12) du rituel de « donner la maison à son maître » (*rdit pr n nb.f*), rituel concluant généralement les cérémonies de fondation d'un temple[647]. D'après L. Postel et I. Régen, « Kheperkarê-a-une-place-prééminente dans Héliopolis » pourrait être une institution dédiée au culte royal et à celui de divinités du *Grand Château*, et localisée dans un secteur restreint du site[648]. Cette entité cultuelle n'est pas connue par ailleurs et il est difficile d'en préciser l'apparence, l'ampleur et la nature exacte (domaine foncier, édifice, …).

L'an x+4 des annales héliopolitaines de Sésostris Ier (col. x+13 à x+20) recèle de multiples références à des parties d'édifices ou de monuments dont certains peuvent, selon toute vraisemblance, être identifiés avec des vestiges effectivement conservés sur le site d'Héliopolis.

> « (x+13) Le Fils de Rê Sésostris, il a fait en tant que son monument pour les *Baou* d'Héliopolis qui sont en lui (?) […] (x+14) un soubassement en granit (pour) "Kheperkarê-est-doux-d'amour-auprès-de-[…]" […] (x+15) ériger ses vantaux en bois-*âch* et en bois-*merou*, les figurines ornementales […] (x+16) en tant que (?) colonnes palmiformes (?) en granit. Ériger pour lui deux grands obélisques […] (x+17) dans l'*Ipat* à Héliopolis. Mener [une statue de] Kheperkarê […] (x+18) deux sphinx en gneiss, quatre sphinx en améthyste, [?] statue[s en …] […] (x+19) un vase-*heset* en or. Eriger et réaliser en pierre […] (x+20) en pierre une grande table d'offrandes garnie dans "Kheper[ka]rê-[…]" […] »

[643] En l'absence d'une toponymie clairement établie pour le site d'Héliopolis au Moyen Empire, la localisation précise de ce lieu demeure problématique. La locution *m ḫnt jꜣb(t) Jwnw* pourrait être une dénomination du secteur sud-est de temenos d'Héliopolis d'après L. POSTEL et I. REGEN, *op. cit.*, p. 239-241, n. d. Ce que confirmerait au demeurant l'identification des obélisques de la colonne x+16 et ceux de Sésostris Ier à Héliopolis (précisément dans le quart sud-est du site).

[644] Sur cet aspect héliopolitain de la déesse Mout, voir J. YOYOTTE, « Héra d'Héliopolis et le sacrifice humain », *AnnEPHE V[e] section* 89 (1980-1981), p. 31-102, part. p. 59-71.

[645] Voir les contributions de J. VANDIER, « Iousâas et (Hathor)-Nébet-hétépet », *RdE* 16 (1964), p. 55-146 ; *RdE* 17 (1965), p. 89-176 ; *RdE* 18 (1966), p. 67-142 ; *RdE* 20 (1968), p. 135-148. Ce temple et ses biens ont été décrits et inventoriés par deux prêtres de Rê-Horakhty dénommés Rêmaâkherou et Nebmes à l'occasion du grand inventaire de l'an 15 de Ramsès III. La tablette fragmentaire en grauwacke du Museo delle Antichità Egizie de Turin (inv. 2682) découverte par E. Schiaparelli à Héliopolis conserve le plan et l'inventaire des deux prêtres, et indique qu'il s'agit là du temple érigé par Sésostris Ier et un second roi mais dont le nom est perdu dans la lacune. Il est malheureusement impossible de distinguer ce qui appartient en propre au temple sésostride et ce qui découle d'adjonctions postérieures à son règne. Pour la tablette de Turin, voir la publication de H. RICKE, « Eine Inventartafel aus Heliopolis im Turiner Museum », *ZÄS* 71 (1935), p. 111-133. Pour la datation de la tablette de l'an 15 de Ramsès III, voir l'étude sur l'inventaire des temples sous ce souverain réalisée par P. GRANDET, *Le papyrus Harris I (BM 9999)* (*BdE* 109), Le Caire, 1994, vol. I., p. 98-100. Voir également, sur les monuments du *Grand Château* d'Atoum, D. LORAND, « Le Grand Château d'Atoum à Héliopolis. Aperçus d'une magnificence disparue », dans A. VAN LOO et M.-C. BRUWIER (dir.), *Héliopolis*, Bruxelles, 2010, p. 31-34.

[646] La statue en gneiss anorthositique est simplement décrite sous la forme de *twt mntt*, avec comme déterminatif un personnage assis sur un siège cubique à dossier bas. Seul ce déterminatif constitue un indice sur la possible apparence de la statue du souverain.

[647] J.-Cl. GOLVIN *et alii*, *La construction pharaonique du Moyen Empire à l'époque greco-romaine. Contexte et principes technologiques*, Paris, 2004, p. 224. Voir les parallèles recensés par L. POSTEL et I. REGEN, *loc. cit.*, p. 260, n. cc. Voir également pour un contexte semblable dans les Annales memphites d'Amenemhat II (à propos d'un temple de Sobek et un autre pour Hathor et Isis), H. ALTENMÜLLER, A. MOUSSA, « Die Inschrift Amenemhets II. Aus dem Ptah-Tempel von Memphis. Ein Vorbericht », *SAK* 18 (1991), p. 20 (col. 29), p. 21 (col. 31).

[648] L. POSTEL, I. REGEN, *loc. cit.*, p. 260-262, n. dd.

Le toponyme incomplet « Kheperkarê-est-doux-d'amour-auprès-de-[...] »[649] n'est pas mentionné dans d'autres documents héliopolitains, et si le soubassement en granit (*sȝty m mȝt*) appartient probablement à cet édifice (?), le caractère lacunaire du texte ne permet pas d'associer avec certitude à ce même toponyme les vantaux en bois exotiques (*ʿwy.f m ʿš mrw*), les figurines ornementales métalliques (?) (*ḥpw*) et les colonnes palmiformes en granit[650] (*w<ḫ>w n mȝt*) signalés à la suite (col. x+15 et x+16). Néanmoins, l'existence de noms formés sur un modèle similaire et attribués à des portes de temple[651] pourrait non seulement indiquer que « Kheperkarê-est-doux-d'amour-auprès-de-[...] » est une porte, mais qu'en outre les vantaux en bois et les figurines en sont des élément constitutifs au même titre que le soubassement *sȝty m mȝt* (peut-être à comprendre plus précisément comme un seuil ou le dallage du passage). Dans ce cas de figure, les colonnes palmiformes feraient partie soit d'une autre pièce du même bâtiment, soit d'une construction distincte. L'édifice auquel appartiendrait cette porte demeure malgré tout inconnu.

Les deux grands obélisques (*tḫnwy ʿwy*) érigés correspondent sans nul doute aux deux obélisques mentionnés par Abd el-Latif vers 1190[652] et dont seul le plus septentrional des deux est encore debout actuellement sur le site d'Héliopolis[653]. La description qu'en donne l'historien arabe enregistre l'existence « d'une espèce de chapeau en cuivre (...) en forme d'entonnoir, qui descent (sic) jusqu'à trois coudées environ du sommet. Ce cuivre, par l'effet de la pluie et des années, s'est oxydé et a pris une couleur verte ; une partie de cet oxyde vert a coulé le long du fût de l'obélisque. »[654] Il est envisageable de restituer, dans le tronçon désormais lacunaire de la colonne x+16 des annales de Sésostris Iᵉʳ, le descriptif des deux obélisques, notamment la définition de leur matière première, à l'instar de ce qui est fait pour les statues et guéridons en pierre mentionnés sur ce même document. Partant, la locution « dans l'*Ipat* à Héliopolis » (*m Ipȝt m Jwnw*), qui se trouve en tête de colonne x+17, devrait se rattacher à ce descriptif des obélisques et indiquer leur emplacement dans le sanctuaire[655]. Si cette hypothèse est exacte, le lieu dit « *Ipat* à

[649] Un nom de divinité devait probablement compléter ce toponyme (*Wb* II, p. 102, 11, 15, 19). Une construction semblable se trouve dans la *Chapelle Blanche* de Sésostris Iᵉʳ (scène 21) : « Paroles dites par Amon-Rê : "C'est mon fils Sésostris qui m'a fait de belles fondations ; combien doux est ton amour envers moi (...)" ». P. LACAU, H. CHEVRIER, *Une chapelle de Sésostris Iᵉʳ à Karnak*, Le Caire, 1956-1969, p. 90, §238, pl. 22. Sur la locution « doux d'amour », voir les propos d'A. Forgeau qui y voit une qualification particulière de la filiation divine d'un roi ou d'un dieu, et qui permet d'assimiler le souverain à Harsiesis (Horus fils d'Isis). A. FORGEAU, *Horus-fils-d'Isis. La jeunesse d'un dieu* (BdE 150), Le Caire, 2010, p. 215.

[650] L'appartenance des colonnes au type palmiforme est déduite de la forme des hiéroglyphes utilisés comme déterminatif. Sur les colonnes palmiformes en granit réutilisées dans la ville médiévale du Caire et provenant sans doute de la région memphite ou d'Héliopolis, voir D. ARNOLD, « Hypostyle Halls of the Old and Middle Kingdom? », dans P. DER MANUELIAN (éd.), *Studies in Honor of William Kelly Simpson*, Boston, 1996, p. 43-44.

[651] Voir à Karnak par exemple, la porte « Thoutmosis III est grand d'amour dans le temple d'Amon » (antichambre du VIᵉ pylône) et la porte « Ramsès II est grand d'amour comme Khonsou » (porte nord du mur ouest de la cour du sanctuaire du temple de l'Est). P. BARGUET, *Le temple d'Amon-Rê à Karnak. Essai d'exégèse. Augmenté d'une édition électronique par Alain Arnaudiès* (RAPH 21), Le Caire, 2006, p. 111, 317, n. 2 (Thoutmosis III), p. 231 (Ramsès II). On constatera que le texte biographique de Menkheperraseneb (TT 86), faisant référence à la porte de Thoutmosis III, décrit dans un même ordre les éléments architectoniques évoqués dans les annales héliopolitaines de Sésostris Iᵉʳ : une porte plaquée de métal, des colonnes également revêtues de métal (papyriformes en l'occurrence) et de grands obélisques (*Urk.* IV, 933, 5-10). Pour les noms de portes, voir plus globalement l'étude de Th. GROTHOFF, *Die Tornamen der ägyptischen Tempel* (AegMonast 1), Aix-la-Chapelle, 1996, particulièrement l'inventaire des noms formés sur *mrwt*, p. 268-269.

[652] A. SELIM, *Les obélisques égyptiens : histoire et archéologie* (CASAE 26), Le Caire, 1991, p. 65-66.

[653] La chute de l'obélisque méridional pourrait précéder l'an 1160 de notre ère d'après S. de Sacy qui traduit et commente les écrits de l'historien arabe Abd el-Latif. Abd el-Latif EL-BAGHDADI, *Relation arabe sur l'Égypte* (trad. Silvestre de Sacy), Paris, 1810, cité par A. SELIM, *ibidem* (avec retranscription de l'arabe d'après J. WHITE, *Abdollatiphi compendium Memorabilium Aegypti*, Tübingen, 1789). Le socle de l'obélisque sud a été remis au jour par J. Hekekyan à l'occasion de fouilles menées sur le site entre 1851 et 1854. D. JEFFREYS, « Joseph Hekekyan at Heliopolis », dans A. LEAHY et J. TAIT, *Studies on Ancient Egypt in Honour of H.S. Smith* (EES Occasional Publications 13), Londres, 1999, p. 157-168.

[654] A. SELIM, *op. cit.*, p. 67, citant S. DE SACY, *op. cit.*, p. 181. D'après el-Makrizi, ce revêtement en cuivre était orné d'une représentation gravée d'un personnage masculin assis sur un trône. A. SELIM, *ibidem*.

[655] En reprenant la restitution proposée par L. POSTEL et I. REGEN (*loc. cit.*, p. 234) pour l'organisation des « cases annuelles » (75 cm de hauteur, avec des cadrats de 4,5 cm de largeur), il manquerait 5 à 6 cadrats sous les derniers signes de la colonne x+16. Ce serait sans doute trop peu pour à la fois contenir la suite supposée de la description des obélisques et le début d'une autre proposition faisant référence à un nouvel item « dans l'*Ipat* à Héliopolis ». Par ailleurs, la locution *m Ipȝt m Jwnw* se rapporte nécessairement à ce qui précède dans la lacune de x+16, puisque la locution est suivie d'un infinitif qui marque le début d'une nouvelle action royale dans le temenos d'Heliopolis (*šms [twt] Ḫpr-kȝ-Rʿ r [...]*). Il n'y a par ailleurs pas lieu de penser, à mon avis,

Héliopolis » se situe à proximité immédiate de l'obélisque de Sésostris Ier et amènerait à revoir une localisation de l'*Ipat* à ou près de Kher-âha, au sud d'Héliopolis (vieux Caire)[656]. Un lieu *Ipat* à Héliopolis même correspondrait non seulement à la dédicace générale des « monument(s) pour les *Baou* d'Héliopolis, Maîtres du *Grand Château*, à l'avant de l'Est d'Héliopolis (?) », mais aussi à un sanctuaire *Ipat* d'Héliopolis à l'instar des *Ip(a)t-Sout* de Karnak et *Ip(a)t-Resyt* de Louqsor[657].

Les œuvres statuaires en gneiss anorthositique (*mntt*) et en améthyste (*ḥsmn*) des colonnes x+17 et x+18 ne sont malheureusement pas connues bien qu'une statuette léontomorphe du Metropolitan Museum of Art de New York (inv. MMA 26.7.1341) puisse être éventuellement rapprochée des sphinx en améthyste des annales de Sésostris Ier[658]. Il n'est pas certain qu'elles aient été destinées au bâtiment partiellement décrit dans les colonnes qui précèdent. Elles accompagnaient peut-être la grande table d'offrandes (*wdḥw ʿ3 mḥ(w)*) dans « Kheper[ka]rê-[...] »[659] (col. x+ 20).

J'ai indiqué précédemment que les obélisques mentionnés sur le bloc découvert dans le dallage de la porte de Bab el-Taoufiq avaient été plus que probablement dressés à l'occasion de la fête jubilaire du souverain en l'an 31[660], permettant en conséquent de dater l'an x+4 des annales héliopolitaines de Sésostris Ier de cette même année de règne.

Le programme de dotations et de constructions consigné dans les annales de Sésostris Ier couvrirait donc les années 28 (x+1) à 32 (x+5) du règne du souverain et serait lié, selon toute vraisemblance, à la préparation des rites de renouvellement du pouvoir royal en l'an 31. À cette occasion, le pharaon aurait entrepris de fournir aux *Baou* d'Héliopolis un matériel cultuel neuf (vases métalliques *aperet*, *heset*, *nemset*, collier *menat*, tables d'offrandes et guéridons en pierre, voire une chapelle – plaquée – en électrum pour Mout-qui-est-sous-son-mât), et de nouvelles rations de denrées alimentaires (bœufs, oies, oryx, pigeons) et de résine de térébinthacée (*snṯr p3ḏ*). Il aurait concomitamment développé plusieurs (?) projets architecturaux sur le site d'Héliopolis[661]. Le plus important aurait vu l'érection d'une porte appelée « Kheperkarê-est-doux-d'amour-auprès-de-[...] » dont le seuil/dallage est en granit et les vantaux en bois précieux recouverts de figurines métalliques ornementales. Je propose de voir dans les colonnes

que l'obélisque de Sésostris Ier ait pu être déplacé comme le laisserait croire la contribution de E. EL-BANNA, « L'obélisque de Sésostris I à Héliopolis a-t-il été déplacé ? », *RdE* 33 (1981), p. 3-9.

[656] Voir en dernier lieu le commentaire de L. POSTEL et I. REGEN, *loc. cit.*, p. 267-268, n. ll. Pour le sanctuaire *Ipat*, Kher-âha, leurs divinités et leur localisation, voir J. YOYOTTE, « Prêtres et sanctuaires du nome héliopolite à la Basse Epoque », *BIFAO* 54 (1954), p. 83-115 (notamment p. 85, 110, 114-115 pour Kher-âha = Babylone cairote). Également A.H. GARDINER, *Ancient Egyptian Onomastica*, Oxford, 1947, II, p. 131-144 (n° 397a), et déjà sous la plume de H. BRUGSCH, « Der Traum Königs Thutmes IV bei der Sphinx », *ZÄS* 14 (1876), p. 95.

[657] Pour le parallélisme entre Héliopolis et Karnak, voir ci-dessus (Point 3.2.8.1.)

[658] La statuette de New York porte sur le plat l'inscription : « Le Roi de Haute et Basse Égypte Kheperkarê, aimé des *Baou* d'Héliopolis ». Pour le relevé du texte, voir H. GAUTHIER, *Le livre des rois d'Égypte. Recueil de titres et protocoles royaux, noms propres de rois, reines, princes et princesses, noms de pyramides et de temples solaires, Tome 1, Des origines à la fin de la XIIe dynastie* (*MIFAO* 17), Le Caire, 1907, p. 278, doc. L. Elle semble déjà mentionnée par P.E. Newberry en 1905 : P.E. NEWBERRY, « Extract from my notebooks. VIII », *PSBA* 27 (1905), p. 104, n° 63e (collection Mac Gregor). Au vu du matériau mis en œuvre, l'améthyste, ces sphinx héliopolitains ne devaient pas dépasser la taille d'une statuette, à la différence des sphinx en gneiss anorthositique connus durant la 12ème dynastie (sans exemplaire de Sésostris Ier malgré leur signalement dans les annales du souverain) et qui arborent plus généralement une taille moyenne (*ca* 50 cm). Pour ceux-ci, voir B. FAY, *The Louvre Sphinx and Royal Sculpture from the Reign of Amenemhat II*, Mayence, 1996, p. 65-68, n° 27, 30, 31, 37, 39, 49, 50, 54.

[659] Comme le notent L. Postel et I. Régen, il s'agit probablement d'un toponyme constitué sur le nom du souverain, au même titre que « Kheperkarê-a-une-place-prééminente » (col. x+12) et « Kheperkarê-est-doux-d'amour-auprès-de-[...] » (col. x+14). L. POSTEL, I. REGEN, *loc. cit.*, p. 271, n. rr. Si l'ensemble du texte relatif à l'an x+4 décrit un seul et même édifice, il est alors envisageable que « Kheper[ka]rê-[...] » soit le nom de cet édifice.

[660] Inscription de la face sud : « L'Horus Ankh-mesout, le Roi de Haute et Basse Égypte Kheperkarê, Celui des Deux Maîtresses Ankh-mesout, le Fils de Rê Sésostris, aimé des *Baou* d'Héliopolis, vivant éternellement, l'Horus d'Or Ankh-mesout, le dieu parfait. Première occurrence de la fête-*sed*, il (l') a accompli doué de vie éternellement. » Les faces nord, est et sud portent un texte identique, la face ouest omettant le nom d'Horus d'Or au profit du nom de Kheperkarê (la fin du texte est en outre perdue). Vérification effectuée le 2 mai 2008. Voir également L*D* II, 118 (h).

[661] On peut en effet se demander si le rituel de « remettre le domaine à son seigneur » dans « Kheperkarê-a-une-place-prééminente » dans Héliopolis (an x+3) ne concerne pas le même édifice que celui dont il paraît être question en l'an x+4 (col. x+19 et x+20), d'autant que cette année-là les travaux consistent à « ériger et réaliser en pierre [...] » (*sʿḥʿ ḥws m inr*), soit les opérations qui suivent chronologiquement la présentation du temple à sa divinité. Le sanctuaire d'Hathor-Nebethetepet (an x+3) ne semble, quant à lui, pas avoir fait l'objet d'une (re)construction, même si la lacune du texte (27 années si le document couvrait la totalité du règne de Sésostris Ier) peut avoir conservé trace de divers travaux en faveur de la déesse héliopolitaine.

palmiformes en granit les vestiges d'une salle hypostyle, peut-être accessible via la porte décrite ci avant[662]. Le nom d'un bâtiment (celui de la porte « Kheperkarê-est-doux-d'amour-auprès-de-[…] » ou celui de la salle hypostyle, voire celui qui est précédé par les deux obélisques ?)[663] serait « Kheper[ka]rê-[…] », peut-être même « Kheperkarê-a-une-place-prééminente »[664]. Il est probable, bien que l'on ne puisse pas être catégorique sur ce point, que les deux sphinx en gneiss anorthositique, les quatre sphinx en améthyste, la statue (?), le vase-*heset* en or et la grande table d'offrandes en pierre aient fait partie du mobilier cultuel et statuaire du bâtiment de Sésostris Ier.

Quant aux deux grands obélisques (en granit et originellement couverts d'un pyramidion en cuivre), ils ornaient certainement une façade occidentale (**Fig. 4**). Cette orientation des obélisques a été proposée par H. Ricke[665], bien qu'il considérât alors l'obélisque septentrional de Sésostris Ier comme l'exemplaire méridional. La disposition des hiéroglyphes incite en effet à la conclusion de H. Ricke, avec une orientation générale du texte depuis l'angle sud-ouest vers l'angle nord-est, et en respectant le principe selon lequel le souverain (son nom en l'occurrence) pénètre dans le sanctuaire via l'axe central. La découverte d'un socle d'obélisque au sud du monument encore dressé de Sésostris Ier poserait de ce point de vue un problème (les textes ne se dirigent pas vers l'axe du temple mais au contraire s'en écartent). Une solution envisagée par D. Jeffreys[666] serait une rotation malencontreuse de l'obélisque à 90° lors de sa mise en place (texte au nord-est plutôt qu'au sud-est, vers l'axe du temple). L'auteur britannique signale par ailleurs que la face ouest présente une titulature sensiblement différente de celle des trois autres faces, ce qui pourrait indiquer qu'un obstacle se trouvait de ce côté et gênait les sculpteurs dans leur tâche. Cet obstacle pourrait avoir été, selon lui, le temple lui-même, dès lors orienté vers l'est (et, partant, situé au centre du « Hyksos Fort » de W.M.F. Petrie et ouvert sur la « Great Gate » orientale) et non vers l'ouest comme le pensait H. Ricke. On notera cependant, contre cette hypothèse[667], que dans ce cas de figure, le roi (via sa titulature) apparaîtrait sur l'obélisque comme émergeant du sanctuaire, tel un dieu, ce qui est à mon sens peu probable. Par ailleurs, l'orientation du texte qui ne pointerait pas l'axe du temple n'est pas une difficulté pour placer le temple à l'est des obélisques. En effet, un dispositif similaire est à l'œuvre dans la *Chapelle Blanche* de Sésostris Ier à Karnak, le centre de la chapelle (le fond symbolique des deux entrées est et ouest) présentant des piliers dont le décor ne converge pas vers l'axe est-ouest et le centre de l'édifice[668].

Le bâtiment devant lequel se dressaient les deux obélisques de Sésostris I[er] pourrait être celui signalé cette même année, à savoir « Kheper[ka]rê-[…] » (pour « Kheperkarê-[a-une-place-prééminente] » ?)[669]. Ils se situeraient dans l'*Ipat* à Héliopolis.

[662] L. Postel et I. Régen associent, quant à eux, les colonnes palmiformes et les deux obélisques comme étant des éléments d'une même construction, correspondant au sanctuaire principal du *Grand Château*, à savoir celui d'Atoum. On ne peut pas, selon eux, statuer sur la proximité architecturale des colonnes palmiformes et de la porte « Kheperkarê-est-doux-d'amour-auprès-de-[…] », ni avec le toponyme de l'*Ipat* dans Héliopolis. L. POSTEL., I. RÉGEN, *loc. cit.*, p. 283.

[663] Il est en effet impossible de déterminer avec un certain degré de certitude si ces trois ensembles matériels – porte, hypostyle, obélisques – appartiennent à un ou plusieurs édifices.

[664] Si l'on comprend la locution *rdit pr n nb.f m Ḫnty-swt-Ḫpr-kꜣ-Rꜥ m Jwnw* non comme « Remettre le domaine à son seigneur *dans* Kheperkarê-a-une-place-prééminente dans Héliopolis », mais plutôt comme « Remettre le domaine à son seigneur *en tant que* Kheperkarê-a-une-place-prééminente dans Héliopolis ». L'hypothèse conforterait l'opinion de L. Postel et I. Régen d'y voir un bâtiment entier plutôt qu'une partie de bâtiment. L. POSTEL, I. RÉGEN, *loc. cit.*, p. 283.

[665] H. RICKE, « Der „Hohe Sand in Heliopolis" », *ZÄS* 71 (1935), p. 107-111, Abb. 4 (p. 125).

[666] D. JEFFREYS, « Joseph Hekekyan at Heliopolis », dans A. LEAHY et J. TAIT, *Studies on Ancient Egypt in Honour of H.S. Smith* (EES Occasional Publications 13), Londres, 1999, p. 166-168, fig. 8.

[667] L'opinion de R. Engelbach (temple au nord de l'obélisque) ne me paraît pas plus crédible, et elle est surtout en contradiction avec ses propres commentaires (dans sa logique, le temple devrait être situé à l'ouest de l'obélisque, dans une disposition similaire à celle proposée par D. Jeffreys) : R. ENGELBACH, « The direction of the inscriptions on obelisks », *ASAE* 29 (1929), p. 25-30, part. p. 28.

[668] P. LACAU, H. CHEVRIER, *Une chapelle de Sésostris Ier à Karnak*, Le Caire, 1956-1969, fig. 2.

[669] L. Postel et I. Régen rappellent que les deux obélisques de Sésostris Ier sont généralement dits être en façade du temple de Rê-Atoum. L. POSTEL, I. RÉGEN, *loc. cit.*, p. 273. Voir F. GOMAA, *Die Besiedlung Ägyptens während des Mittleren Reiches. II. Unterägypten und die angrenzenden Gebiete* (TAVO B 66/2), Wiesbaden, 1987, p. 183 : « der sicherlichen vor dem Eingang des Atum-Tempels gestenden hat ». Dans la mesure où celui-ci n'est pas précisément localisé, pas plus à vrai dire que les édifices de Sésostris Ier, la question reste posée. On ne pourra que d'autant plus regretter la disparition de la fin de la colonne x+16 qui décrit

Fig. 4. Orientation et localisation de l'obélisque de Sésostris Ier à Héliopolis

La date de dédicace de ces annales héliopolitaines de Sésostris Ier est inconnue. L'an x+5, qui correspond très certainement à l'an 32 du règne du pharaon, constitue à tout le moins un *terminus post quem* pour leur rédaction. Leur emplacement dans le temenos du *Grand Château* demeure incertain, bien que l'on puisse être tenté de lire dans la formule *šms twt mntt Ḫpr-k3-Rꜥ r r3-pr pn Ḥwt-Ḥr Nbt-ḥtpt* « Mener une statue assise (?) en gneiss de Kheperkarê à ce sanctuaire d'Hathor-Nebethetepet [...] » un indice topographique similaire à celui du Papyrus Berlin 3029 (*ḥwt tn*) avec un démonstratif en anaphore médiate (*r3-pr pn*)[670]. On ne pourrait cependant que conclure à la relative proximité éventuelle des annales de Sésostris Ier et du sanctuaire d'Hathor-Nebethetepet, car les premières n'ont pas été retrouvées *in situ*, et parce que le second n'est actuellement pas localisé à Héliopolis malgré l'existence d'un plan dressé sous Ramsès III[671].

Un dernier document, découvert en 1987 à Héliopolis/Mostorod, consiste en un linteau de porte monumental en trois fragments jointifs (haut. : 90 cm; larg. : 196 cm)[672]. Il est orné d'un disque solaire ailé et de quatre lignes horizontales présentant les titulatures affrontées de Sésostris Ier (gauche) et d'Amenemhat Ier (droite). Loin de fournir un document prouvant une quelconque corégence entre Sésostris Ier et son père[673], il atteste cependant de la volonté du souverain de s'associer à son prédécesseur dans le décor d'une porte, très probablement sur le site du *Grand Château* d'Atoum à Héliopolis. Son appartenance à un édifice particulier, la localisation précise de ce dernier et sa fonction sont malheureusement indéterminables.

C'est dans ce contexte architectural et cultuel complexe, mais très peu connu en fin de compte, du *Grand Château* d'Atoum et des *Baou* d'Héliopolis au Moyen Empire que prenaient originellement place les statues **A 10 – A 12** (et **Fr 4**) mises au jour par la mission conjointe égypto-allemande en 2005, dans un contexte archéologique ramesside, à proximité de la grande porte occidentale donnant accès au temenos du temple d'Héliopolis. Ces œuvres de 4 à 4,5 mètres de haut ont été retrouvées dans ce qui s'apparente à

vraisemblablement les obélisques et qui, le cas échéant, aurait pu nous fournir un complément d'information sur leur matériau, leur apparence et leur localisation « dans l'*Ipat* à Héliopolis ».

[670] Sur ce point, voir ci-dessus.

[671] Plaquette en grauwacke du Museo delle Antichità Egizie de Turin (inv. 2682). H. RICKE, *ibidem*. Le lieu de Hetepet, sanctuaire de Iousaâs, est globalement situé au nord d'Héliopolis d'après les sources égyptiennes (formule 1210b – Spruch 519 – des *Textes des Pyramides*). Voir K. SETHE, *Die Altaegyptischen Pyramidentexte nach den Papierabdrucken und Photographien des Berliner Museums* II, Leipzig, 1910, p. 179.

[672] A. AWADALLA, « Un document prouvant la corégence d'Amenemhat et de Sésostris I », dans *GM* 115 (1990), p. 7-14.

[673] *Contra* A. AWADALLA, *ibidem*. Voir également Cl. OBSOMER, *Sésostris Ier. Etude chronologique et historique du règne*, Bruxelles, 1995, p. 102-103, 609-610, doc. 56.

une cour péristyle, à l'arrière d'un pylône. Il n'est pas impossible que sous Sésostris Ier, une place semblable leur ait été réservée, par exemple à proximité d'une porte ou sur un axe processionnel. Il est cependant périlleux de vouloir rapprocher ces œuvres des édifices mentionnés dans le *Rouleau de Cuir de Berlin* ou dans les annales héliopolitaines du souverain, bien que ces dernières évoquent manifestement une porte érigée en l'an x+4. La nature extrêmement partielle des sources et la difficulté à saisir les réalités tant topographiques qu'architecturales qu'elles décrivent invitent nécessairement à la prudence. Par ailleurs, les travaux d'aménagement effectués au sein du *Grand Château* d'Atoum à Héliopolis se répartissent sur deux périodes au moins, à partir de l'an 3 d'une part, et aux alentours de l'an 30 d'autre part, sans qu'il soit possible de rattacher avec un degré de certitude raisonnable les œuvres **A 10 – A 12** et **Fr 4** à l'une de celles-ci – quand bien même elles ne dateraient pas d'une autre période d'activité non documentée – et, partant, aux édifices qui y sont associés.

La statue (?) **Fr 3** est, quant à elle réalisée, en grès, soit un matériaux attesté par plusieurs éléments architectoniques remployés dans la ville médiévale du Caire. Si les inscriptions attestent à l'évidence de ses liens avec les *Baou* d'Héliopolis, Maîtres du *Grand Château* et Atoum Maître d'Héliopolis, il reste délicat de la lier avec les montants de portes, stèle et autres annales héliopolitaines également en grès/quartzite et, dès lors, avec les bâtiments auxquels ils appartiennent ou dont elles conservent la description dans le cas des annales.

Enfin, soulignons le fait qu'il n'existe pas d'adéquation, même partielle, entre les œuvres statuaires signalées dans les annales héliopolitaines de Sésostris Ier et celles qui ont été effectivement retrouvées sur le site du *Grand Château* d'Atoum. Les statues royales mentionnées dans le *Rouleau de Cuir de Berlin* (I,6) sont, quant à elles, inidentifiables tant du point de vue de la taille, que de celui de la matière, voire de leur apparence typologique.

3.2.19. Bubastis

Le nom de Sésostris Ier est associé, sur le site de Bubastis, à deux blocs gravés d'une procession de génies nilotiques apportant leurs produits au *serekh* et cartouche du souverain[674]. Il est en l'état impossible d'identifier le contexte archéologique dont ils proviennent au sein du temple de Bastet et, dès lors, d'en tirer le moindre avantage quant à l'apparence et l'ampleur de l'édifice sous son règne.[675] Les deux colosses **A 18 – A 19** ayant été mis au jour à proximité du grand temple de Bastet, ils appartenaient sans doute à l'ornementation de quelque porte monumentale ou cour péristyle, à l'instar des statues **A 13 – A 17** de Memphis, sans savoir si cette fonction était déjà la leur à l'époque de Sésostris Ier.

[674] E. NAVILLE, *Bubastis (1887-1889) (MEES* 8), Londres, 1891, p. 8, pl. XXXIV D-E.

[675] L'assertion d'E. Naville est à ce titre étonnante : « The inscription of Usertesen I. indicates that the king did not wish to do more than engrave his name on the wall of the temple. » E. NAVILLE, *op. cit.*, p. 9. D. Arnold propose, à titre hypothétique une restitution du temple de Bubastis au Moyen Empire sur la base des fragments de colonnes en granit et de chapiteaux découverts sur le site. D. ARNOLD, « Hypostyle Halls of the Old and Middle Kingdom? », dans P. DER MANUELIAN (éd.), *Studies in Honor of William Kelly Simpson*, Boston, 1996, p. 52-53, fig. 2.

3.3. LES CONTEXTES EXTERIEURS A L'ÉGYPTE

3.3.1. Le Sinaï

3.3.1.1. Serabit el-Khadim

Le site de Serabit el-Khadim constitue dans son ensemble – qui atteint presque les 20 km² – un vaste complexe dédié à l'exploitation de l'oxyde de cuivre sous ses diverses formes : minerai de cuivre, turquoise et malachite pour l'essentiel. Cette caractéristique, ainsi que la situation du plateau de Serabit el-Khadim au cœur du désert du Sinaï, explique pour partie l'identité des diverses divinités qui sont vénérées sur le site minier. Hathor est à l'évidence la déesse tutélaire du lieu, et est parfois dotée des épithètes connexes de « Maîtresse (du pays) de la turquoise », « Maîtresse de la belle peau (c'est-à-dire de l'apparence des gemmes de turquoise) », voire « Maîtresse du lapis-lazuli ». Elle porte sur un document (IS 120) le titre de « Celle-qui-réside-en-*Djadja* », dont le toponyme n'est pas localisé[676]. Son spéos aménagé dans la partie orientale du temenos est la plus importante structure cultuelle du site. Si Soped y a sa place en tant que divinité solaire attachée aux espaces arides et défenseur des contrées orientales, celle de Ptah (et ses formes de Ptah-Sokar et Ptah-Sokar-Osiris) ne paraît pas, d'après D. Valbelle et Ch. Bonnet, pouvoir s'expliquer par sa seule fonction de patron des artisans attestée pourtant dès la 4ème dynastie[677]. La présence du dieu monarchique trouverait également sa raison d'être selon ces deux auteurs, par son importance dans la définition du pouvoir monarchique, tandis que la *Chapelle des Rois* érigée par Amenemhat II[678] témoigne de l'intérêt accordé aux ancêtres royaux à Serabit el-Khadim[679]. J'ajouterais à cela que les épithètes du dieu Ptah font toutes référence, de près ou de loin, à son origine memphite, que ce soit Ptah « Qui-est-au-sud-de-son-mur » ou Ptah « Maître de Ankh-Taouy ». Or la principale ville située dans la vallée du Nil à proximité des voies d'accès vers le Sinaï (notamment via le site côtier de Ayn Sokhna) est précisément Memphis. Serait-il envisageable que les contingents de mineurs et leurs chefs d'expédition aient emporté avec eux dans cette contrée leur divinité poliade, de la même façon que les ouvriers de Coptos au Ouadi Hammamat ? Parmi les autres divinités signalées dans les stèles et inscriptions de Serabit el-Khadim, Geb et Tatenen occupent une place prééminente en vertu de leur capacité à faire se révéler le précieux minerai à ceux qui le recherchent[680].

Si dans ses structures actuelles, le temple de Serabit el-Khadim date principalement de la seconde moitié de la 12ème dynastie et du Nouvel Empire, l'implantation du sanctuaire et sa topographie semblent avoir été fixées dès le règne de Sésostris Ier (Pl. 70). C'est à ce dernier en effet que les récentes recherches de D. Valbelle et Ch. Bonnet attribuent la paternité du tracé de l'enceinte en pierre délimitant un temenos de 70 mètres de longueur (ouest-est) pour 37 mètres de largeur (nord-sud) et dont seule la partie sud-est paraît avoir été légèrement remaniée[681]. Orienté ouest-est, l'axe principal du temple est occupé dans sa partie occidentale par une vaste cour de 9 mètres (ouest-est) par 4,5 mètres (nord-sud). Le linteau IS 64 (32 cm par 170 cm) est l'unique vestige manifeste de la porte du temple, avec une double ligne de titulature au-dessus du passage signalant que le souverain est « (1) (…) aimé d'Hathor, Maîtresse de la turquoise, vivant éternellement. (2) On ligote pour lui tous les pays étrangers livrés [par] ses *baou*, le Fils de Rê Sésostris, doué de vie, stabilité et pouvoir comme Rê éternellement, auprès de tous les dieux à

[676] D. VALBELLE, Ch. BONNET, *Le sanctuaire d'Hathor, maîtresse de la turquoise : Sérabit el-Khadim au Moyen Empire*, Paris, 1996, p. 36-38. Voir déjà A.H. GARDINER *et alii*, *The Inscriptions of Sinai I-II* (*MEES* 36 et 45), Londres, 1952-1955, p. 41-42.

[677] D. VALBELLE, Ch. BONNET, *op. cit.*, p. 40-41.

[678] Sur cette datation, voir également, P. TALLET, « Amenemhat II et la chapelle des rois à propos d'une stèle rupestre redécouverte à Sérabit al-Khadim », *BIFAO* 109 (2009), p. 473-493.

[679] D. VALBELLE, Ch. BONNET, *ibidem*.

[680] D. VALBELLE, Ch. BONNET, *op. cit.*, p. 123-124. Pour un contexte similaire, voir l'inscription de Antef au Ouadi Hammamat (inscription Couyat-Montet 199 du règne d'Amenemhat Ier). J. COUYAT, P. MONTET, *Les inscriptions hiéroglyphiques et hiératiques du Ouâdi Hammâmât* (*MIFAO* 34), Le Caire, 1912, p. 100-102, pl. XXXVIII.

[681] D. VALBELLE, Ch. BONNET, *op. cit.*, p. 80, plan 2 (p. 78-79).

jamais »[682]. La partie gauche du linteau contient un texte resserré en plusieurs lignes difficilement intelligibles. Immédiatement au sud de cette cour, un bâtiment a été édifié pour servir sans doute d'habitation, tandis que plus à l'est se sont implantés des ateliers de fondeurs, de boulangers et de production de biens en faïence égyptienne[683].

À proximité de la colline dans laquelle seront creusés les spéos d'Hathor et de Ptah a été mis au jour une table avec un double bassin de libation au nom de Sésostris, consacré par l'intendant Khousobek[684]. Le bloc IS 68, nommant « (1) l'Horus Ankh-mesout, le dieu parfait (2) le Roi de Haute et Basse Égypte Kheperkarê, le Fils de Rê Sésostris, aimé (3) d'Hathor Maîtresse de la turquoise, (4) […] » appartient sans doute à une chapelle, mais son lieu de découverte étant malheureusement inconnu, son emplacement originel ne peut être déterminé[685]. La statuette que Sésostris Ier dédie à Snefrou (Bruxelles E 2146)[686] atteste des prémisses d'une *Chapelle des Rois* sous son règne à Serabit el-Khadim avant sa création sous Amenemhat II. Comme je l'ai indiqué dans le catalogue, la statue **P 8** (groupe statuaire du Musée égyptien du Caire) fait plus certainement partie du projet d'aménagement d'un lieu de culte dédié aux ancêtres royaux par Amenemhat II.

Ces maigres données relatives au temple de Serabit el-Khadim sous Sésostris Ier sont complétées par deux stèles en grès situées à l'ouest du sanctuaire, au sud de la voie d'accès, à plus ou moins 300 mètres de l'entrée (IS 66)[687] ou à une vingtaine de mètres de l'angle sud-ouest de l'enceinte (IS 403)[688]. Les deux stèles sont cintrées et portent une inscription gravée sur plusieurs lignes. La stèle IS 66 porte encore le nom de « Kheperkarê [ai]mé d'Hathor [Maîtresse de la turquoise ?] », tandis que IS 403 ne comporte que la mention de « L'an 10 [so]us la [Maje]sté de (cartouche), aimé d'Hath[or Maîtresse de la turquoise ?] ». D'après D. Valbelle et Ch. Bonnet, le cintre et le fruit des faces latérales de la stèle permettraient de dater cette pièce du règne de Sésostris I[er][689].

3.3.1.2. Ouadi Kharig

À sept kilomètres à l'ouest du plateau de Serabit el-Khadim, le site du Ouadi Kharig a livré une stèle similaire à celles du sanctuaire d'Hathor. Son sommet cintré porte le cartouche de Kheperkarê et une scène figurative largement détruite. Le reste de la face décorée est lui aussi très détérioré, et l'on peine à y lire les titres de « Horus Ankh-mesout, Celui des Deux Maîtresses Ankh-mesout, le Roi de Haute et Basse Égypte Kheperkarê »[690].

[682] A.H. Gardiner *et alii, op. cit.*, p. 84, pl. XIX (n° 64). D. Valbelle, Ch. Bonnet, *op. cit.*, fig. 99.

[683] D. Valbelle, Ch. Bonnet, *op. cit.*, p. 81, 97, fig. 100, 123.

[684] IS 65. A.H. Gardiner *et alii, op. cit.*, p. 85, pl. XX (n° 65). D. Valbelle, Ch. Bonnet, *op. cit.*, fig. 172.

[685] A.H. Gardiner *et alii, op. cit.*, p. 85, pl. XXI (n° 68). De cette même chapelle, ou d'une autre construction provient peut-être un relief pariétal au nom d'un Sésostris (Ier ?) aujourd'hui conservé au Musée de Sydney (E 15742). Voir R. Giveon, « Egyptian Objects from Sinai in the Australian Museum », *AJBA* 2 (1974-1975), p. 32-33.

[686] IS 67. A.H. Gardiner *et alii, op. cit.*, p. 85, pl. XIX (n° 67). D. Valbelle, Ch. Bonnet, *op. cit.*, fig. 148. Voir également L. Speleers, *Recueil des inscriptions égyptiennes des Musées Royaux du Cinquantenaire à Bruxelles*, Bruxelles, 1923, p. 16.

[687] A.H. Gardiner *et alii, op. cit.*, p. 85, pl. XIX (n° 66). D. Valbelle, Ch. Bonnet, *op. cit.*, fig. 89.

[688] A.H. Gardiner *et alii, op. cit.*, p. 204, pl. LXXXVIII (n° 403).

[689] D. Valbelle, Ch. Bonnet, *op. cit.*, p. 70, 74-75. Cette datation s'accorde à tout le moins avec l'expédition renseignée par Dedouef à Ayn Sokhna en l'an 9, 1er mois de la saison *peret*, jour 2 (ou jour 10) vers le pays minier (*r biȝ(w)*) pour le Roi de Haute et Basse Égypte Kheperkarê. M. Abd el-Raziq *et alii, Les inscriptions d'Ayn Soukhna (MIFAO* 122), Le Caire, 2002, p. 57-58, fig. 28, ph. 71, n° 22.

[690] R. Giveon, « Inscriptions of Sahure' and Sesostris I from Wadi Kharig (Sinai) », *BASOR* 226 (1977), p. 61-63 ; *Idem*, « Corrected Drawings of the Sahure' and Sesostris I Inscriptions from the Wadi Kharig », *BASOR* 232 (1978), p. 76.

3.3.2. La Nubie

L'activité de bâtisseur de Sésostris Ier en Nubie est intimement liée aux opérations militaires menées dans la région dès la fin du règne de son père Amenemhat Ier de sorte que le parachèvement des phases I des forteresses de Bouhen, Aniba, Qouban et Ikkour lui est attribué par Cl. Obsomer[691]. Hormis un peson en calcite au nom du « Roi de Haute et Basse Égypte Kheperkarê » et portant le chiffre « 90 »[692], les vestiges non militaires retrouvés du souverain semblent se limiter à la forteresse de Bouhen.

Le temple du Moyen Empire, qui s'insère dans la trame urbanistique de l'enceinte intérieure, possède une entrée en chicane dans une première salle hypostyle. La progression est par la suite axiale et traverse une seconde salle hypostyle, une salle large puis aboutit aux trois chapelles cultuelles. La salle principale, située dans l'axe, est dotée d'une colonne centrale unique. Le mobilier de ce temple était vraisemblablement constitué des stèles datées de l'an 5, 1er mois de la saison *chemou* (stèle Philadelphia E 10995[693]) et de l'an 5, 2ème mois de la saison *chemou* (stèle EES 882[694])[695]. Les deux documents fournissent une titulature royale au sein de laquelle Sésostris Ier est dit « aimé des dieux de Ouaouat » (stèle Philadelphia E 10995) et « aimé de Khnoum Qui-est-à-la-tête-de-[la-cataracte] » (stèle EES 882). Les deux stèles du général Dedouantef[696] et celle de Montouhotep[697] ont, quant à elles, été mises au jour dans le temple nord datant du Nouvel Empire, mais toutes les trois devaient originellement se dresser dans un autre bâtiment, peut-être le temple de l'enceinte intérieure auquel les deux stèles de l'an 5 sont déjà affectées.

La stèle du général Montouhotep, datée de l'an 18, 1er mois de la saison *peret*, jour 8, porte dans son cintre une représentation du dieu Montou Maître de Thèbes hiéracocéphale coiffé du disque solaire surmonté de deux hautes plumes et cerné par un double *uraeus* (Pl. 70B). Tendant les signes de la vie, de la stabilité et du pouvoir aux narines du souverain, le dieu présente à Sésostris Ier « tous les pays qui sont dans *Ta-Sety*, (les plaçant) sous [tes sandales] (…) ». Dix cartouches-forteresses énumèrent les populations soumises par le roi grâce à la bienveillance de Montou : Kas, [Haou ?], [Ya ?], Chemyk, Khesaï, Saï, Ikherqyn, …mba (?), [Khemer… (?)], [Ima][698]. La première partie du texte consacré à Sésostris Ier (lignes 1-4) est notamment un descriptif imagé du souverain à l'occasion de l'expédition militaire menée par le général Montouhotep :

> « (1) [L'Horus Ankh-mesout, Celui des Deux Maîtresses Ankh-mesout (?)] (?), le Roi de Haute et Basse Égypte Kheperkarê, le Fils de Rê Sésostris, vivant éternellement, le faucon qui saisit grâce à [sa] force (2) […] des deux yeux, l'étoile unique qui éclaire le Double Pays, le taureau blanc qui piétine les Iounou. »

[691] Cl. OBSOMER, *Sésostris Ier. Etude chronologique et historique du règne* (Connaissance de l'Égypte ancienne 5), Bruxelles, 1995, p. 261-269.

[692] W.B. EMERY, « Preliminary Report f the work of the Archaelogical Survey of Nubia. 1930-1931 », *ASAE* 31 (1931), p. 71 ; W.B. EMERY, L.P. KIRWAN, *The Excavations and Survey between Wadi es-Sebua and Adindan, 1929 - 1931* (Mission archéologique de Nubie 1929-1934), Le Caire, 1935, p. 48, fig. 28 (E.5-2).

[693] H.S. SMITH, *The Fortress of Buhen. The Inscriptions* (*MEES* 48), Londres, 1976, p. 58-59, pl. LXXII, 3. Conservée au University of Pennsylvania Museum of Archaeology and Anthropology de Philadelphia, inv. E 10995.

[694] H.S. SMITH, *op. cit.*, p. 13-14, pl. IV, 4 ; LIX, 3.

[695] Deux autres stèles (EES 913 et EES 927) sont à rapprocher des deux précédentes sur la base de la paléographie et de la technique de mise en page. Très fragmentaires, elles ne portent que des bribes de texte inexploitables, et sont dépourvues de date (EES 927 mentionne « aimé de […], Maîtresse du Ka »). Elles proviennent de « North Drain Street SW. of South Temple », à proximité du Bloc G (EES 913), et du Bloc H, pièce I (EES 927). Voir H.S. SMITH, *op. cit.*, p. 14-15, pl. IV, 3 ; IV, 5.

[696] Londres, British Museum EA 1177, *Hieroglyphic Texts from Egyptian Stelae, &c., in the British Museum*. Part IV, Londres, 1913, pl. 2-3. La seconde stèle n'est connue que par le manuscrit de W.J. Bankes publié par M.F. LAMING MACADAM, « Gleanings from the Bankes Mss. », *JEA* 32 (1946), p. 60-61, pl. IX.

[697] Florence, Museo Egizio 2540. J.H. BREASTED, « The Wadi Halfa Stela of Senwosret I », *PSBA* 23 (1901), p. 230-235 ; S. Bosticco, *Museo Archeologico di Firenze. Le stele egiziane dall'Antico al Nuovo Regno*, Rome, 1959, p. 31-33, fig. 29a-b ; Cl. OBSOMER, « Les lignes 8 à 24 de la stèle de Mentouhotep (Florence 2540) érigée à Bouhen en l'an 18 de Sésostris Ier », *GM* 130 (1992), p. 57-74. Voir l'abondante bibliographie recensée par Cl. OBSOMER, *op. cit.*, p. 677.

[698] D'après Cl. OBSOMER, *op. cit.*, p. 678.

Le texte se poursuit (lignes 5-7) par l'évocation de la prédestination du souverain sur un mode comparable à celui du panégyrique du *Rouleau de Cuir de Berlin* (ÄM 3029)[699].

Le linteau de porte en grès EES 1464[700], découvert dans le bloc F de l'enceinte intérieure de Bouhen, est peut-être à rattacher à ce temple, tandis que la table d'offrandes mise au jour sur l'île d'Argo provient d'une des fondations sésostrides en Nubie, sans qu'il soit possible de l'identifier[701].

[699] Voir ci-dessus (Point 1.1.2. et Point 3.2.18.1.)
[700] H.S. Smith, *The Fortress of Buhen. The Inscriptions* (*MEES* 48), Londres, 1976, p. 17-18, pl. VI, 4 ; LIX,5.
[701] Musée de Khartoum inv. 5211. A.H. Sayce, « Table of offerings of Usertesen I », *PSBA* 31 (1909), p. 203 ; G.A. Reisner, *Excavations at Kerma* (*HAS* 6), Cambridge, 1923, p. 545 (j). Sésostris Ier y est « aimé d'Horus de Noubyt ».

Chapitre 4
Images et representations du pouvoir pharaonique sous Sesostris Ier

L'objectif principal de cette étude du règne de Sésostris Ier, accordant une place prépondérante à la statuaire royale du souverain, est de comprendre les mécanismes sous-jacents à la définition de l'image qui est donnée du pharaon, tant dans la littérature que dans l'iconographie, qu'elle soit bi- ou tridimensionnelle. Il s'agit en particulier de mettre au jour le rôle de l'idéologie pharaonique dans la définition stylistique des œuvres et leur usage dans les sanctuaires, et de saisir, de manière plus générale, l'investissement du souverain dans la diffusion d'une image – physique ou intellectuelle – de sa royauté et de son pouvoir. Ce projet trouve naturellement son expression la plus claire dans le titre de cet ouvrage, non sans référence aux travaux de G. Posener : *Arts et politique sous Sésostris Ier. Littérature, sculpture et architecture dans leur contexte historique.*

Interroger l'image façonnée de Sésostris Ier et de son pouvoir dans les textes, les œuvres statuaires ou son programme architectural imposait de se concentrer au préalable sur trois points. Le premier avait trait à l'établissement d'une chronologie et à sa présentation, non thématique mais diachronique, permettant l'insertion et la mise en correspondance éventuelle des chantiers architecturaux, des expéditions pacifiques et militaires, et des œuvres sculptées. Le deuxième consistait en l'élaboration d'un catalogue critique de la statuaire royale de Sésostris Ier, dont l'ambition est d'être exhaustif et non simplement illustratif de tendances dans l'histoire des pratiques artistiques de l'Égypte pharaonique. Le troisième, enfin, nécessitait une révision des données relatives aux activités de bâtisseur du souverain, notamment en terme de relocalisation des vestiges et de restitution du plan des édifices érigés.

Après avoir établi dans les chapitres précédents le corpus statuaire de Sésostris Ier, le contexte historique et politique du règne ainsi que le contexte architectural – principalement religieux –, il est désormais possible d'investiguer l'idéologie du « portrait » royal, un « portrait » considéré dans une acception large du terme et englobant toutes les manifestations iconographiques et textuelles visant à diffuser une certaine conception du pouvoir pharaonique détenu par le deuxième souverain de la 12ème dynastie.

4.1. Representer l'identite et la fonction : titulature et maitrise du monde

La première identité du souverain – qui le définit à la fois dans son être et dans sa fonction – est sans nul doute sa titulature royale, la *nḫbt*, constituée de cinq noms, dont les quatre premières entités forment le « nom véritable » (*rn mꜣꜥ*), le *nomen* et dernier item (le nom de *Sn-Wsrt*) étant celui donné à la naissance de l'enfant, indépendamment de sa fonction future et malgré la récurrence de la notion de prédestination du souverain dans les textes postérieurs à son avènement[1]. La titulature du roi en vient d'ailleurs à se substituer intégralement à l'effigie du pharaon, comme c'est sans doute le cas dans les stèles de Dedouantef installées à Bouhen en l'an 5 de Sésostris I[er2], et est pensée comme consubstantiellement identique à l'individu nommé, tel le fameux « rébus » anthroponymique de Ramsès II enfant protégé par le

[1] Sur la titulature royale, voir l'éclairage, déjà ancien mais fondamental, proposé par A.H. Gardiner, *Egyptian Grammar. Being an Introduction to the Study of Hieroglyphs*, Oxford, 1957[3], p. 71-76. Voir également, pour la terminologie des composantes de cette titulature, M.-A. Bonheme, « Les désignations de la "titulature" royale au Nouvel Empire », *BIFAO* 78 (1978), p. 347-387.

[2] Londres, British Museum EA 1177, *Hieroglyphic Texts from Egyptian Stelae, &c., in the British Museum*. Part IV, Londres, 1913, pl. 2-3. La seconde stèle n'est connue que par le manuscrit de W.J. Bankes publié par M.F. Laming Macadam, « Gleanings from the Bankes Mss. », *JEA* 32 (1946), p. 60-61, pl. IX.

dieu faucon Horoun (Musée égyptien du Caire JE 46735)[3]. L'importance de ce protocole requiert d'ailleurs une diffusion organisée à grande échelle, à la fois vers les entités administratives locales et internationales. Sa conception soigneuse met en évidence et rend publique « le cadre idéologique à l'action royale et annonce les grandes orientations que Pharaon entend donner à son règne » comme le souligne L. Postel[4]. Cependant, il convient de ne pas juger les entreprises du roi à l'aune de sa seule titulature puisque celle-ci est fixée à l'entame du règne et a essentiellement une valeur programmatique, sans pouvoir connaître, *a priori*, les réalisations effectives du souverain[5].

Dans le cas de la titulature de Sésostris Ier, l'essentiel de ses noms porte sur la vitalité créatrice que le roi incarne et assure, compte non tenu de son nom de naissance, Sésostris (*Sn-Wsrt*, littéralement « l'homme de la Puissante »), qui lui vient très probablement de son grand-père paternel et manifeste son ascendance thébaine. Si le changement de nom de son père Amenemhat Ier avant l'an 7 marque une rupture avec l'idéologie pharaonique du pouvoir héritée de la 11ème dynastie[6], en instaurant une « ère nouvelle », Sésostris Ier se fait représenter comme celui qui maintient la pérennité de la création renouvelée. La triple répétition du nom de Ankh-mesout reprend le motto de Ouhem-mesout développé lors du règne précédent et insiste sur la viabilité de l'entreprise inaugurée par son père. La construction de son triple anthroponyme sous la forme d'un « adjectif + accusatif de relation », que l'on peut rendre comme « Vivant de par la création »[7], met en avant l'entretien de la création par la reproduction continue de celle-ci.

Pourtant, il ne s'agit là que d'un protocole humain témoignant de la politique institutionnelle du souverain, même si ses répercussions touchent l'ensemble du monde pharaonique et en premier lieu les dieux qui verront, de fait, leur culte réaffirmé et leur temple reconstruit. Cette entreprise humaine de garant de la création et de Maât trouve un écho, divin cette fois, dans la mise par écrit du *prenomen* – ou nom de couronnement – de Sésostris Ier sous la forme de Kheperkarê. Comme le fait remarquer R. Gundlach, la traduction traditionnelle de *Ḫpr-kȝ-Rˁ* est généralement rendue de la façon suivante : « le *ka* de Rê advient », malgré un parallèle *Mȝˁt-kȝ-Rˁ* compris comme « Maât est le *ka* de Rê »[8]. Il conviendrait donc de privilégier une version proche de « Advenir est le *ka* de Rê »[9]. Elle permettrait d'apprécier les caractéristiques fondamentales du référent divin, présenté comme celui qui advient quotidiennement dans le ciel, comme dieu primordial qui est advenu (de) lui-même (*ḫpr ḏs.f*) avant l'existence de l'univers, et comme démiurge de la *Première Fois* assurant la perpétuation journalière du monde[10]. Cette apparition (*ḫpr*) dans le monde est signalée comme un impératif ontologique puisqu'elle a trait à la nature même du dieu en étant son *ka*, sa force vitale.

Une compréhension similaire de son nom de Kheperkarê jouerait, tout comme son nom de Ankh-mesout, sur une construction avec un accusatif de relation sous la forme de « Advenir (est) quant au *ka* de Rê », « Advenir de par le *ka* de Rê ». Elle mettrait ainsi en évidence, non l'impératif ontologique signalé ci-dessus, mais bien le fait que l'apparition de Sésostris Ier (sur le trône) est le *ka* de Rê. Le nom formulerait

[3] Pour ces notions de substitution et de consubstantialité du nom et de l'effigie du roi, voir M.-A. BONHEME, « Nom royal, effigie et corps du roi mort dans l'Égypte ancienne », *Ramage* 3 (1984-1985), p. 117-127.

[4] L. POSTEL, *Protocole des souverains égyptiens et dogme monarchique au début du Moyen Empire. Des premiers Antef au début du règne d'Amenemhat Ier* (MRE 10), Bruxelles, 2004, p. 2. Voir également E. HORNUNG, « Politische Planung und Realität im alten Ägypten », *Saeculum* 22 (1971), p. 48-52.

[5] Mise en garde que rapporte A. CABROL, *Amenhotep III : le Magnifique*, Paris, 2000, p. 181.

[6] Voir l'inscription de Ayn Sokhna datée de l'an 7, 1er mois de la saison *chemou*, jour 6 du règne d'Amenemhat Ier. M. ABD EL-RAZIQ *et alii*, *Les inscriptions d'Ayn Soukhna* (MIFAO 122), Le Caire, 2002, p. 42-43, 105-107. Voir également ci-dessus (Point 1.1.2.)

[7] Au même titre qu'une construction de type « blanc de peau » : l'individu ainsi qualifié est blanc quant à sa peau, de par sa peau, signifiant indirectement que sa peau est blanche. Dans le cas de « Ankh-mesout », Sésostris est vivant quant à la création, de par la création, signifiant dès lors que la création (re-initialisée par son père) est vivante.

[8] R. GUNDLACH, « „Schöpfung" und „Königtum" als Zentralbegriffe der ägyptischen Königstitulaturen im 2. Jahrhundert », dans N. KLOTH, K. MARTIN et E. PARDEY (éd.), *Es werde niedergelegt als Schriftstück. Festschrift für Hartwig Altenmüller zum 65. Geburtstag* (*SAK* Beihefte 9), Hambourg, 2003, p. 182.

[9] Je suis cependant moins enclin à suivre la logique de R. Gundlach aboutissant à une compréhension du nom de Sésostris Ier comme « La royauté (de Sésostris Ier) est le Ka/vitalité de Rê » R. GUNDLACH, *loc. cit.*, p. 183 ; *Idem*, « 'Horus in the Palace' : the centre of state and culture in pharaonic Egypt », dans R. GUNDLACH et J. TAYLOR (éd.), *Egyptian Royal Residences. 4th Symposium on Egyptian Ideology* (*Königtum, Staat und Gesellschaft früher Hochkulturen* 4,1), Wiesbaden, 2009, p. 53.

[10] W. BARTA, *LÄ* V (1984), col. 156-180, part. B1-6, col. 158-163, *s.v.* « Re ».

alors la volonté du démiurge de voir le souverain gouverner l'Égypte – telle une prédestination anthroponymique. Cette ambiguïté est sans doute voulue dans le chef des anciens Égyptiens qui balisent ainsi la multiplicité sémantique du nom du roi. Par son nom, Sésostris Ier devient donc celui qui représente la puissance créatrice originale, irrépressible et continue du démiurge héliopolitain, et incarne le désir politique du dieu solaire primordial.

La titulature complète du pharaon situe dès lors l'individu à la rencontre de deux dynamiques complémentaires, la première, divine, mue par un impératif ontologique de création et de pérennisation de cette dernière grâce à sa prédestination, et la seconde, humaine, traduisant la perception politique du pouvoir pharaonique par le souverain comme continuateur de l'œuvre créatrice de son père.

L'accession au trône de Sésostris Ier est elle aussi représentée par une double logique traduisant la légitimité familiale et divine du roi. Elle est pour partie due à la conception du futur souverain alors que son propre père, Amenemhat Ier, était lui même roi (« [XVf] Ta royauté s'est levée, advenant (comme) précédemment, [XVg] en tant que celui que j'ai engendré en elle ? »)[11], ce qui distingue précisément Sésostris Ier de son prédécesseur[12]. Il est par ailleurs celui que les dieux ont élevé et placé sur le trône d'Horus d'après les différentes inscriptions de dédicaces de monuments[13] :

> « (8) (…) <u>Moi</u>, je suis roi par essence, un souverain V.S.F. à qui on ne l'a pas donnée (la royauté). Je (l')ai saisie lorsque j'étais nourrisson (*t.*), étant (déjà) très noble (9) dans l'œuf, j'étais un chef en tant que prince (*inpw*)[14]. Il m'a promu Maître des Deux Parts lorsque j'étais un enfant (*nḫn*) (10) n'ayant pas (encore) perdu le prépuce. Il m'a nommé Maître des *Rekhyt*, étant (son) œuvre (11) à la face de la population. Il m'a désigné résident du Palais lorsque j'étais adolescent (*wḏḥ*), (car bien que) n'étant pas (encore) sorti des deux cuisses (de ma mère), (m')avaient (déjà) été données (12) sa longueur et sa largeur, ayant été élevé comme son conquérant par essence. Le Pays m'a été donné, moi j'en suis le Maître et mes *baou* atteignent pour moi (13) les cimes du ciel. » *Rouleau de Cuir de Berlin*[15]

> « (13) (…) ils te louent, car il est excellent le protecteur de son père. Ils t'ont élevé alors que tu n'étais que cet enfant sur […]. » *Texte de fondation du temple Montou à Tôd*[16]

> « (6) [… lui] en tant que celui qui est dans le Palais lors de son enfance, avant qu'il n'ait perdu le prépuce, […], le fils d'Atoum, (7) […] son nom, grand de *baou* à cause de ce qui advient pour lui, qui apparaît sur terre en tant que Maître de […], le dieu parfait, le Maître du Double Pays, [le Roi de Haute et Basse Égypte Kheperkarê], doué de vie, stabilité et pouvoir comme Rê, éternellement. » *Stèle du général Montouhotep provenant de Bouhen*[17]

[11] *Enseignement d'Amenemhat*. Voir pour la formule *m jr(w) n.i m-q.b jry* de la ligne XVg : Cl. OBSOMER, « Sinouhé l'Égyptien et les raisons de son exil », *Le Muséon* 112 (1999), p. 263, n. 226 ; *Idem*, « Littérature et politique sous le règne de Sésostris Ier », *Égypte Afrique & Orient* 37 (2005), p. 37, n. 31.

[12] « (XIIIa) Ce sera un roi qui viendra du sud, son nom (sera) Ameny, proclamé juste. (XIIIb) Ce sera le fils d'une femme de *Ta-Sety*, ce sera un enfant de la Résidence de Nekhen. (…)(XIVa) La population de son époque se réjouira, le fils d'un homme établira son nom (XIVb) pour toujours et à jamais. » *Prophétie de Neferty*. Voir l'édition de W. HELCK, *Die Prophezeiung des Nfr.tj*, Wiesbaden, 1970.

[13] La prédestination de Sésostris Ier est également signalée dans la *Biographie de Sinouhé* : « (R93) (…) Il a saisi (la royauté) dans l'œuf, sa face étant tournée (vers elle) depuis qu'il avait été engendré. » Voir l'édition récente de R. KOCH, *Die Erzählung des Sinuhe* (*BiAeg* 17), Bruxelles, 1990.

[14] Voir au sujet de l'enfant *inpw*, Cl. VANDERSLEYEN, « *Inepou*. Un terme désignant le roi avant qu'il ne soit roi », dans U. LUFT (éd.), *The Intellectual Heritage of Egypt, Studies presented to László Kákosy by friends and colleagues on the occasion of his 60th birthday* (*StudAeg* XIV), Budapest, 1992, p. 563-566.

[15] Pour l'édition de base du texte, A. DE BUCK, « The Building inscription of the Berlin Leather Roll », *AnOr* 17 (1938), p. 48-57.

[16] Chr. BARBOTIN, J.J. CLERE, « L'inscription de Sésostris Ier à Tôd », *BIFAO* 91 (1991), p. 1-32

[17] Museo Egizio de Florence, inv. 2540. Voir pour l'édition de la stèle J.H. BREASTED, « The Wadi Halfa stela of Senwosret I », *PSBA* 23 (1901), p. 230-235 ; Cl. OBSOMER, « Les lignes 8 à 24 de la stèle de Mentouhotep (Florence 2540) érigée à Bouhen en l'an 18 de Sésostris Ier », *GM* 130 (1992), p. 57-74.

« (6) (…) Celui qui saisit le Double Pays en tant que proclamé juste, le Maître de douceur et à l'amour durable, (7) le fils de Rê qui l'a éduqué pour la royauté, qui lui a ordonné de (la) saisir dans l'œuf, (8) le dieu parfait, Sésostris, aimé de Satet Maîtresse d'Éléphantine, doué de vie, stabilité et pouvoir éternellement. » *Stèle RT 19-4-22-1 d'Éléphantine*[18]

Cette prédestination au pouvoir qui se dessine dans les textes officiels explique très certainement l'ampleur qui est donnée au thème de la maîtrise universelle de Sésostris Ier dans ces mêmes sources. Les constructions imagées font ainsi mention d'une tutelle géographique sans commune mesure et garantie par les dieux :

« (col. 7) […] c'est le ciel, c'est la terre, [c'est l'eau ?][…], c'est Rê qui brille chaque jour, c'est Chou (col. 8) qui soulève Nout, [c'est] Ha[py qui… c'est Ptah-Tat]enen, le Grand de la Montagne, qui engendre les dieux, qui a fait advenir les Êtres (col. 9) de ses membres, c'est la flamme [qui…] et son cœur qui est sage, qui est grand, veillant sur le (col. 10) souffle de vie […]. » *Texte de fondation du temple de Satet à Éléphantine*[19]

« (1) [L'Horus Ankh-mesout, Celui des Deux Maîtresses Ankh-mesout (?)] (?), le Roi de Haute et Basse Égypte Kheperkarê, le Fils de Rê Sésostris, vivant éternellement, le faucon qui saisit grâce à [sa] force (2) […] des deux yeux, l'étoile unique qui éclaire le Double Pays, le taureau blanc qui piétine les Iounou. » *Stèle du général Montouhotep provenant de Bouhen*[20]

Tutelle qui est parfois couplée à la présentation de l'assujettissement des ennemis de l'Égypte, où qu'ils résident, le roi repoussant indéfiniment les limites de son pouvoir :

« (30) (…) Les voleurs de ce temple, j'ai fait d'eux des poissons, sans relâcher ni les hommes ni les femmes, (ni) les vallées ni les cours d'eau, (ni) les montagnes ni les marais, (ni) les ennemis qui sont dans les montagnes du littoral, (eux) qui sont dans la fournaise. C'est une torche qu'ils font pour lui, je l'ai allumée pour cela. C'est un feu (31) qui les saisit et les consume en leur for intérieur (?). C'est dans le cœur du dieu que j'accomplisse ses projets, [… c'est…] qui advient, ce qu'il m'ordonne je l'accomplis, nul n'ayant réalisé les actions qu'il aime. » *Texte de fondation du temple de Montou à Tôd*[21]

Les documents de particuliers reprennent, avec la même conjonction, la maîtrise des ennemis et l'extension des territoires et ressources sous domination de Pharaon, tout en réitérant la caution divine à ces entreprises :

« (1) Vive l'Horus Ankh-mesout, Celui des Deux Maîtresses Ankh-mesout, le Roi de Haute et Basse Égypte Kheperkarê, le Fils de Rê Sésostris, le dieu parfait qui décapite les Iounou, (2) qui tranche le cou de ceux qui sont dans Setjet, le souverain qui étreint les Haou-nebou, qui atteint les limites des rebelles (3) Nubiens et qui détruit les chefs de clans séditieux, qui est large de

[18] PM V, p. 229 ; L. HABACHI, « Building Activities of Sesostris I in the Area to the South of Thebes », *MDAIK* 31 (1975), p. 30-31, Fig. 3 ; D. FRANKE, « Sesostris I., "König der beiden Länder" und Demiurg in Elephantine », dans P. DER MANUELIAN (éd.), *Studies in Honor of William Kelly Simpson*, Boston, 1996, p. 275-295. On privilégiera le relevé de D. Franke, qui améliore sensiblement les lectures proposées par L. Habachi.

[19] Sur ce texte et l'assemblage des blocs, voir la transcription récente de E. HIRSCH, *Kultpolitik und Tempelbauprogramme der 12. Dynastie. Untersuchungen zu den Göttertempeln im Alten Ägypten (Achet* 3), Berlin, 2004, p. 187-189, (dok. 47a). Le texte n'est évidemment pas sans rappeler l'*Enseignement loyaliste* précisément composé durant la 12ème dynastie. Pour ce dernier, voir la présentation récente par Cl. OBSOMER, « Littérature et politique sous le règne de Sésostris Ier », *Égypte Afrique & Orient* 37 (2005), p. 41-44. Voir également l'édition de G. POSENER, *L'Enseignement loyaliste. Sagesse égyptienne du Moyen Empire*, Genève, 1976. Pour une discussion sur ce « portrait du roi », voir E. HIRSCH, *Die Sakrale Legitimation Sesostris'I. Kontaktphänomene in königsideologischen Texten (Königtum, Staat und Gesellschaft früher Hochkulturen* 6), Wiesbaden, 2008, p. 85-90.

[20] Museo Egizio de Florence, inv. 2540.

[21] Chr. BARBOTIN, J.J. CLERE, *ibidem.*

frontière, qui déploie les expéditions, (4) dont la perfection unit le Double Pays, le Maître de la force et de la peur dans les régions montagneuses, dont le carnage a fait tomber les rebelles, (5) – (car) le carnage de sa Majesté a mis à terre les insolents, après qu'elle a attrapé au lasso ses ennemis –, (c'est) un grand (6) doux de caractère pour celui qui le suit, il donne le souffle de vie à celui qui l'adore. Le pays lui a offert ce qui est en lui, (7) Geb lui a octroyé ce qu'il dissimule, les régions montagneuses présentant des offrandes, les collines étant généreuses, chaque lieu a livré sa cachette, ses envoyés étant nombreux dans tous les pays, ses messagers accomplissant ce qu'il a désiré, ce qui se trouvait (devant) ses yeux consistant en les *nebou* et les déserts. (9) À lui sont (les choses) qui se trouvent dans ce qu'entoure le disque solaire, l'Oeil apporte pour lui ce qui est en lui, Maître des Êtres qu'il a tous créés, (10) le Roi de Haute et Basse Égypte Kheperkarê, celui qu'aime Horus de Sety, celui qu'adore la Maîtresse Qui-est-à-la-tête-de-la-cataracte, doué de vie, stabilité et pouvoir comme Rê éternellement. » *Stèle de Hor du Ouadi el Houdi*[22]

« (11) (…) Ce sont ses *baous* qui (… ?), son excellence qui m'éveille, sa réputation qui tombe (12) sur les Haou-nebou, l'habitant des régions montagneuses qui tombe (à cause) de son carnage, tous les pays étant à son service. (13) Les régions montagneuses lui ont donné ce qui se trouve en elles, conformément à ce qu'ordonne Montou Qui-réside-(dans)-(14)Ermant, et Amon Maître des trônes du Double Pays, qui est stable pour l'éternité. » *Stèle de Montouhotep du Ouadi el Houdi*[23]

On peut néanmoins s'interroger sur l'origine « privée » de ces monuments, en particulier pour la stèle de Hor (Musée égyptien du Caire JE 71901) puisque la mise en œuvre du calcaire implique qu'elle ait été façonnée dans la Vallée plutôt que sur le site du Ouadi el-Houdi où elle fut effectivement retrouvée, ce que semble, au surplus, confirmer le compte rendu succinct et généraliste de l'expédition minière tandis que le panégyrique royal et militaire est quant à lui particulièrement développé. Il faut sans doute davantage y voir un monument conçu – de près ou de loin – par le corps administratif de Pharaon, probablement à l'occasion de la campagne militaire de l'an 17-18 en Haute Nubie. Faut-il dès lors la considérer comme une stèle ayant, pour partie et en plus de l'évocation de l'exploitation de l'améthyste, un rôle similaire à celle de Sésostris III découverte à Semna et datant de l'an 16 ? Le souverain y indique en effet « (18) Alors ma Majesté a fait réaliser l'image[24] de (19) ma Majesté sur cette frontière que ma Majesté a établie, de sorte que vous soyez solides grâce à elle, de sorte que vous vous battiez grâce à elle. »[25] L'expédition de l'an 17 en direction des gisements du Ouadi el-Houdi est en effet la première d'une longue série sous le règne de Sésostris Ier, dans une contrée désertique humainement inhospitalière et fraîchement passée sous giron pharaonique. L'implantation locale d'un fortin (locus 9) montre à l'évidence la présence de soldats sur ce site d'exploitation à la 12ème dynastie[26] et viendrait soutenir cette hypothèse (bien que la forteresse elle-même puisse ne remonter qu'au milieu de la 12ème dynastie)[27].

Le portrait littéraire le plus complet qui soit dressé de Sésostris Ier se trouve conservé dans les différentes versions de la *Biographie de Sinouhé* qui, bien que ne constituant de toute évidence pas un

[22] Musée égyptien du Caire JE 71901, sans doute datable de l'an 17. A. ROWE, « Three new stelae from the south-eastern desert », *ASAE* 39 (1939), p. 187-191, pl. XXV ; A.I. SADEK, *The Amethyst Mining Inscriptions of Wadi el-Hudi*, I-II, Warminster, 1980-1985, p. 84-88, pl. XXIII, n° 143.

[23] Musée d'Éléphantine à Assouan, inv. 1478, datée de l'an 20 avec une adjonction en l'an 24. A.I. SADEK, *op. cit.*, p. 33-35, pl. VII, n° 14.

[24] Sur le mot *twt* comme « exemple » plutôt que comme « statue » voir Cl. OBSOMER, *Les campagnes de Sésostris dans Hérodote. Essai d'interprétation du texte grec à la lumière des réalités égyptiennes* (Connaissance de l'Égypte ancienne 1), Bruxelles, 1989, p. 67, n. 251. L'essentiel est, me semble-t-il, que le souverain a fait réaliser un monument (une stèle ou une statue) qui se substitue à sa personne et qui par son aura supporte les membres de la garnison de Semna.

[25] Stèle de l'an 16, conservée à l'Ägyptisches Museum und Papyrussammlung de Berlin, inv. ÄM 1157. Voir la bibliographie de l'ouvrage de Cl. OBSOMER, *op. cit.*, p. 181, fig. 24, pl. II.

[26] Voir I. SHAW, R. JAMESON, « Amethyst mining in the eastern desert : a preliminary survey at Wadi el-Hudi », *JEA* 79 (1993), p. 81-97 ; I. SHAW, *Hatnub : Quarrying Travertine in Ancient Egypt* (*MEES* 88), Londres, 2010, p. 131-132.

[27] Voir à ce sujet les intéressantes réflexions de J.M. GALAN , « The Stela of Hor in Context », *SAK* 21 (1994), p. 65-79.

document historique (au sens où elle enregistrerait fidèlement le déroulement de faits réels), forme un commentaire – sans doute produit dans l'entourage royal – quasi contemporain des événements du début du règne du deuxième roi de la 12ème dynastie, et mérite à ce titre d'être mentionnée en tant que document rendant compte de l'image littéraire sciemment donnée du pharaon par les sources égyptiennes. Le point de vue est cependant nettement orienté dans le discours que tient le personnage de Sinouhé à son hôte Amounenchi puisqu'il y est essentiellement question de l'omnipotence militaire du pharaon ainsi que des populations et régions du nord-est de l'Égypte et du couloir Syro-Palestinien où réside précisément Amounenchi :

« (B47) (…) C'est en effet un dieu dont n'existe pas l'égal, (B48) nul autre n'est advenu avant lui. C'est le Maître de la connaissance, excellent (B49) de pensées, parfait de commandement, aller et venir est suivant (B50) son ordre. Il administrait les pays étrangers : son père était à l'intérieur de son Palais (B51) tandis qu'il l'informait de la réalisation de ses décisions.

« C'est en effet un homme victorieux (B52) grâce à son bras courageux, son pareil n'existe pas. On l'a vu (B53) descendre au combat, se joindre contre les adversaires, (B54)
« C'est le seul qui frappe de la corne quand les mains deviennent faibles, ses adversaires ne (B 55) peuvent garder leurs esprits combatifs,
« C'est quelqu'un de perspicace, qui fend les rangs, on ne peut se tenir debout (B56) lors de ses descentes,
« C'est quelqu'un qui marche à grands pas pour mettre à terre les fuyards, (B57) il n'y a pas de répit pour celui qui lui tourne le dos,
« C'est quelqu'un de droit-de-cœur au moment de l'attaque, (B58)
« C'est quelqu'un qui s'en retourne sans qu'il n'ait tourné le dos,
« C'est quelqu'un de ferme-de-cœur (B59) lorsqu'il voit la multitude, qui ne place pas sa demeure derrière son cœur, (B60)
« C'est quelqu'un qui se déplace en tête (?) lorsqu'il descend (vers) les Orientaux,
« C'est son plaisir lorsqu'il (B61) descend au combat, qu'il prend son bouclier et qu'il bataille, sans (B62) qu'il ne renouvelle sa frappe lorsqu'il tue, sans que sa flèche n'abandonne le combat, sans que (B63) son arc ne tire. Les barbares fuient devant lui comme (B64) (devant) les *baou* de Ouret. Il combat après qu'il (en) a préconçu le résultat, sans (B65) qu'il ne monte la garde, sans surveillance.

« C'est un Maître d'amitié, Grand de douceur, (B66) il a saisi (la royauté) grâce à l'amour, ses citoyens l'aiment plus qu'eux mêmes, ils se réjouissent grâce à lui (B67) plus que (grâce à) leur dieu, les hommes surpassent les femmes en acclamations (B68) grâce à lui, maintenant qu'il est roi. Il a saisi (la royauté) dans l'œuf, (B69) sa face étant tournée (vers elle) depuis sa naissance.
« C'est faire se multiplier les naissances avec lui, (B70)
« C'est le seul qui soit un don du dieu, ce pays est heureux depuis qu'il le gouverne. (B71)

« C'est celui qui fait s'étendre les frontières. Il ira saisir les pays du Sud, (B72) il ne se préoccupera pas des pays étrangers du Nord. Il a été engendré pour frapper les Setetyou, (B73) pour piétiner Ceux-qui-traversent-les-sables. Envoie-lui (un message), fais qu'il connaisse (B74) ton nom. Ne conjure pas contre sa Majesté. Elle n'arrêtera pas d'agir (pour ce) bel (B75) endroit des pays montagneux s'il lui demeure loyal[28].

[28] Voir l'édition du texte de R. KOCH, *Die Erzählung des Sinuhe* (*BiAeg* 17), Bruxelles, 1990.

4.2. Un roi soucieux de sa renommee et de son image... dans la dependance des dieux

Lorsque l'on observe la motivation des contingents miniers tels que ses membres l'ont gravée sur des stèles ou des parois rocheuses à proximité des carrières, le roi – à travers son administration – est l'unique commanditaire de la collecte de matière première et l'unique bénéficiaire de cette récolte. Ainsi, en l'an 9, c'est bien « pour le roi de Haute et Basse Égypte Kheperkarê » que Dedouef passe à Ayn Sokhna, probablement en direction des mines de turquoise de Serabit el-Khadim[29]. De même, c'est une mission royale (*wpwt nswt*) qui est à l'origine de l'expédition dirigée par Heqaib à destination du Ouadi Hammamat en l'an 16[30], et c'est pour extraire l'améthyste à l'intention du « *ka* des augustes statues divines (?) du Maître V.S.F. » que l'intendant Hetepou est au Ouadi el-Houdi en l'an 17[31]. L'ordre de mission donné à Ouni et Montouhotep en l'an 20 n'est guère différent puisque les deux individus font respectivement référence au vizir Antefoqer[32] et au « Maître V.S.F. »[33]. C'est toujours pour le « roi de Haute et Basse Égypte Kheperkarê, le Fils de Rê Sésostris » – mais sur ordre du responsable des choses scellées Sobekhotep – que [...]-hotep se rend dans les carrières de calcite d'Hatnoub en l'an 22[34], tandis que la chaine de transmission se complexifie à l'occasion de l'expédition vers Pount au départ de Mersa Gaouasis en l'an 24[35]. En l'an 31, une nouvelle mission est diligentée vers les carrières de Hatnoub « pour emporter de la calcite pour le Roi de Haute et Basse Égypte Kheperkarê »[36].

Ce constat ne doit pas étonner pour deux raisons fondamentales. D'une part le roi est aimé des dieux tutélaires des régions montagneuses et minières qui lui concèdent de posséder les richesses internes cachées dans les collines. C'est donc bien le possesseur – par délégation divine – qui est le seul habilité à en exploiter le contenu par l'intermédiaire des expéditions qu'il diligente. Par ailleurs, d'un point de vue prosaïque, la complexité administrative de telles missions – ne fut-ce qu'en terme d'intendance matérielle – impose une tutelle hiérarchique sur ces projets, ce que le Trésor royal assume régulièrement[37]. Il est en effet illusoire de croire que les rations alimentaires aient pu être fournies sans contrôle et sans supervision aux quelques 18.742 personnes faisant partie de l'expédition vers les carrières du Ouadi Hammamat en l'an 38 du règne de Sésostris Ier. L'inscription du héraut Ameny dément à elle seule cette hypothèse en mentionnant la présence de nombreux corps de métiers spécialisés (tels des boulangers, brasseurs et meuniers) et concluant la liste des denrées distribuées par « (19) (... à propos des pains et cruches de bière) provenant du grenier du Maître V.S.F. ; (20) les morceaux choisis en tant que viande, en tant que volaille provenant du magasin du Maître V.S.F. ; les outres, bennes, sandales ointes de myrrhe, tout (ce qui est nécessaire) aux travaux de tout portage (21) de la Maison du Roi provenant de la Double Maison de l'Argent du Maître V.S.F. »[38]

[29] M. ABD EL-RAZIQ *et alii*, *Les inscriptions d'Ayn Soukhna* (*MIFAO* 122), Le Caire, 2002, p. 57-58, fig. 28, ph. 71, n° 22.

[30] G. GOYON, *Nouvelles inscriptions rupestres du Wadi Hammamat*, Paris, 1957, p. 86-88, pl. XXI, n° 64.

[31] A.I. SADEK, *The Amethyst Mining Inscriptions of Wadi el-Hudi*, Warminster, 1980, p. 16-19, pl. III, n° 6.

[32] A.I. SADEK, *op. cit.*, p. 22-24, pl. IV, n° 8. Actuellement conservée au Musée de la Nubie à Assouan, inv. 1473.

[33] A.I. SADEK, *op. cit.*, p. 33-35, pl. VII, n° 14. Actuellement conservée au Musée de la Nubie à Assouan, inv. 1478.

[34] G. POSENER, « Une stèle de Hatnoub », *JEA* 54 (1968), p. 67-70, pl. VIII-IX.

[35] Monument de Ankhou, responsable de la navigation vers Pount. « (2) (...) Sa Majesté a ordonné au noble, prince, [...], le responsable de la ville, [... (3)...], le vizir [...] le responsable des Six Grandes Cours Antefoqer de façonner cette flotte aux (4) chantiers navals de Coptos, de (l')envoyer (au) pays minier de Pount afin de (l')atteindre en paix et (d')en revenir en paix, (5) de pourvoir à tous ses travaux, par amour pour (sa) perfection, (sa) solidité dépassant toute chose produite en ce pays auparavant. (...) (6) (...) Aussi, le héraut (7) Ameny, fils de Montouhotep, était sur le littoral de *Ouadj-our* en train d'assembler ces navires là (...). ». Relevé du texte dans A.M. SAYED, « Discovery of the Site of the 12th Dynasty Port at Wadi Gawasis on the Red Sea Shore », *RdE* 29 (1977), p. 170-171.

[36] R. ANTHES, *Die Felseninschriften von Hatnub nach den Aufnahmen Georg Möller* (*UGAÄ* 9), Leipzig, 1928, p. 76-78, pl. 31 (gr. 49).

[37] Voir à cet égard S. DESPLANCQUES, « L'implication du Trésor et de ses administrateurs dans les travaux royaux sous le règne de Sésostris Ier », *CRIPEL* 23 (2003), p. 23-24 ; *Eadem*, *L'institution du Trésor en Égypte. Des origines à la fin du Moyen Empire*, Paris, 2006, p. 323-324.

[38] Relevé du texte dans D. FAROUT, « La carrière du *wḥmw* Ameny et l'organisation des expéditions au ouadi Hammamat au Moyen Empire », *BIFAO* 94 (1994), p. 170, pl. II.

Toutefois, il demeure souvent délicat – hormis la situation exceptionnelle décrite par les inscriptions relatives aux travaux de l'an 38 au Ouadi Hammamat[39] – de connaître la durée des activités en carrière, la taille des contingents, l'ampleur du matériel rapporté en Égypte[40] et la destination exacte de la matière première, tant d'un point de vue géographique qu'artistique ou institutionnel[41]. La répétition de ces expéditions témoigne à tout le moins d'une puissance économique réelle dont l'appareil administratif sert Pharaon, en lui assurant non seulement un approvisionnement régulier en matériaux – précieux ou non –, mais en l'autorisant aussi à honorer les dieux et les individus[42], et à mettre en œuvre sa politique de renouvellement des sanctuaires divins suivie de la dédicace de ses propres statues dans les temples.

La motivation de Sésostris Ier tient principalement à la renommée et à l'heureuse postérité qu'il tirera de ses entreprises architecturales, comme le mentionnent le *Rouleau de Cuir de Berlin*, l'inscription de fondation du temple de Satet à Éléphantine, ou une des architraves de la *Chapelle Blanche* de Karnak :

> « (I.16) (…) On se remémorera mon excellence (I.17) dans sa demeure, ce sera ma renommée que son temple, ce sera mon monument que le canal. C'est l'éternité que produire une chose utile, il ne (I.18) meurt pas le roi qui fait appel à ses biens, il n'est pas connu celui qui a abandonné ses travaux. Son nom grâce à cela s'ajuste (I.19) dans la bouche, elle n'est pas oubliée l'entreprise d'éternité. Ce sont les actions qui existent, c'est chercher (I.20) une chose utile, c'est un repas que l'excellence du nom, c'est veiller à une entreprise d'éternité. » *Rouleau de Cuir de Berlin*[43]

> « (col. 5) (…) ainsi [demeure] mon serment, perdure [mon nom] dans [la bouche de la population]. » *Inscription du temple de Satet à Éléphantine*[44]

> « (2) (…) Sa Majesté a fait (cela) dans le désir que son nom existe de manière durable, éternellement (…). » *Architrave B1 de la Chapelle Blanche*[45]

La création d'espaces conservant l'identité nominale et/ou plastique du souverain est fondamentale dans la construction idéologique du pouvoir pharaonique, et l'architecture joue à ce titre un rôle prépondérant en aménageant des dispositifs formels pour « l'apparition » littéraire, statuaire ou bidimensionnelle du souverain auprès d'une audience plus ou moins large selon les cas[46]. La reprise des

[39] Voir ci-dessus, Point 1.1.5.

[40] Voir les mentions topiques régulières, telle celle de Hor au Ouadi el Houdi : « (14) En en emportant en très grande quantité, c'est comme jusqu'à la bouche du Double Grenier que j'en ai pris, (l'améthyste) étant tractée sur un traineau-*ounech*, chargée sur un traineau-*setjat* ». Musée égyptien du Caire JE 71901. A. ROWE, *loc. cit.*, p. 187-191, pl. XXV ; A.I. SADEK, *op. cit.*, p. 84-88, pl. XXIII, n° 143.

[41] Il est *a priori* surprenant que le déploiement d'une telle énergie aboutisse – indépendamment des questions taphonomiques – à la préservation de « quelques » colliers et statuettes en améthyste, seuls témoins de la mise en œuvre de la matière première exploitée au Ouadi el-Houdi. Voir le collier inv. 29-66-813 provenant de la nécropole de Dendera et conservée au University of Pennsylvania Museum of Archaeology and Anthropology de Philadelphia, et le lion MMA 26.7.1341 du Metropolitan Museum of Art de New York appartenant à l'ancienne collection MacGregor. D.P. SILVERMAN, *Searching for Ancient Egypt. Art, Architecture and Artifacts from the University of Pennsylvania Museum of Archaeology and Anthropology*, Dallas, 1997, p. 192-193 (cat. 55) ; P.E. NEWBERRY, « Extract from my notebooks. VIII », *PSBA* 27 (1905), p. 104, n° 63[e].

[42] Sur cet aspect, voir I. SHAW, « Exploiting the desert frontier : the logistics and politics of ancient Egyptian mining expeditions », dans A.B. KNAPP *et alii*, *Social approaches to an industrial past. The archaeology and anthropology of mining*, Londres, 1998, p. 242-258.

[43] A. DE BUCK, « The Building inscription of the Berlin Leather Roll », *AnOr* 17 (1938), p. 48-57.

[44] W. SCHENKEL, « Die Bauinschrift Sesostris'I. im Satet-Tempel von Elephantine », *MDAIK* 31 (1975), p. 109-125 ; W. HELCK, « Die Weihinschrift Sesostris'I. am Satet-Tempel von Elephantine », *MDAIK* 34 (1978), p. 69-78 ; W. SCHENKEL, « „Literatur et politik" – Fragestellung oder Antwort ? », dans E. BLUMENTHAL et J. ASSMANN (éd.), *Literatur und Politik im pharaonischen und ptolemäischen Ägypten. Voträge der Tagung zum Gedenken an Georges Posener, 5.-10. September 1996 in Leipzig* (BdE 127), Le Caire, 1999, p. 68-74 ; E. HIRSCH, *Kultpolitik und Tempelbauprogramme der 12. Dynastie. Untersuchungen zu den Göttertempeln im Alten Ägypten* (Achet 3), Berlin, 2004, p. 187-189, (dok. 47a) ; *Eadem, Die Sakrale Legitimation Sesostris'I. Kontaktphänomene in königsideologischen Texten* (Königtum, Staat und Gesellschaft früher Hochkulturen 6), Wiesbaden, 2008, p. 233-235 (Text 3.).

[45] P. LACAU, H. CHEVRIER, *Une chapelle de Sésostris Ier à Karnak*, Le Caire, 1956-1969, p. 43, §67, pl. 10.

[46] B.J. KEMP, *Ancient Egypt. Anatomy of a Civilization*, Londres, 2006[2], p. 99-110.

travaux d'embellissement dans de multiples sanctuaires – se traduisant parfois par le remplacement pur et simple de l'édifice antérieur comme à Tôd ou Karnak – est à chaque fois l'occasion de magnifier son pouvoir et sa personne, et d'établir sa légitimité sur le trône par de multiples références à sa prédestination divine. L'élément le plus frappant – et c'était sans doute l'effet escompté lors de la planification des modifications architecturales – est l'accroissement sans précédent de la taille des principaux temples, Karnak étant probablement l'exemple le plus manifeste de cette tendance en passant d'une emprise au sol d'une centaine de mètres carrés au début de la 12ème dynastie (socle en grès de 10,825 m x [min.] 9,98 m)[47] à plus de mille cinq cents mètres carrés avec le projet de Sésostris Ier (socle en calcaire de 40,70 m x 37,67 m)[48], soit quinze fois plus.

La description de ces monuments, à la fois dans les textes de fondation et dans les stèles de particuliers ayant œuvré à la reconstruction des temples divins, insiste sur la splendeur de leur architecture et la magnificence de leur matériel cultuel, notamment sur la stèle du chancelier adjoint Mery et celle du chancelier Montouhotep à Abydos :

« (5) Mon Maître m'envoya en mission à cause de mon obéissance afin de diriger pour lui (la construction) d'une place d'éternité, dont le nom soit plus grand que *Ro-Setaou*, dont la prééminence précède (6) toute place, qui soit le secteur excellent des dieux. Ses murs perçaient le ciel, le lac creusé égalait (*litt.* atteignait) le fleuve, les portes égratignaient (7) le firmament, faites de pierre blanche de Toura. » *Stèle de Mery*[49]

« J'ai fait (8) en sorte que […] une table d'offrandes en lapis-lazuli, en améthyste, en électrum, en argent, (… ?) sans limite, en bronze (?) sans limite, des colliers *ousekh*, de la turquoise fraiche, (9) des bracelets en […] en tant que chose choisie entre toutes. » *Stèle de Montouhotep*[50]

Et constituent un contre-point à l'état préalable des sanctuaires dans lequel le souverain dit avoir trouvé l'édifice :

« (col. 4) […] le *Per-Our* tel un monticule de terre. Nul ne connaissait ses décors si ce n'est ce que l'on en disait […] (col. 5.) […] la chambre vénérable, comportant le dieu et érigée avec deux coudées de largeur, les débris entassés devant elle ont atteint les 20 coudées […] (col. 6) [… popula]tion en train de la regarder telle (une chose) visible. Il n'y avait pas d'espace en elle pour le prêtre-*ouab*, il n'y avait pas de place en elle pour le prophète […] (col. 7) […] il n'y avait pas de porte, il n'y avait pas de vantaux pour sceller […] » *Seconde inscription du temple de Satet à Éléphantine*[51]

« (26) (…) La Majesté de l'Horus dit : "J'étais en train de contempler ce lieu, ce temple qui était en face (de moi), la chapelle cultuelle du dieu, Maître (27) des dieux, était devenue une arène dans l'eau, toutes ses pièces étaient remplies de débris, des monticules de terre se trouvaient dans ses salles cachées à cause de la démolition de ce qui y était érigé, l'effondrement (?) le(s) recouvrait. Ses bassins étaient comblés tout comme son puits, un marais (?) s'était formé (28) à l'embouchure de son canal et avait atteint son milieu et ses rives. Ce temple divin, on (y) laissait pousser les plantes, sa pièce sacrée, on ne connaissait plus du tout son emplacement. C'était un désordre ce que j'y voyais, toutes ses portes étant dans un incendie de flammes […] ses prêtres-

[47] Dimensions fournies par J.-Fr. CARLOTTI *et alii*, « Sondages autour de la plate-forme en grès de la "cour du Moyen Empire" », *Karnak* 13 (2010), p. 114.

[48] J.-Fr. CARLOTTI, « Contribution à l'étude métrologique de quelques monuments du temple d'Amon-Rê à Karnak », *Karnak* X (1995), p. 75, pl. VI.

[49] Musée du Louvre, inv. C3. P. VERNUS, « La stèle C 3 du Louvre », *RdE* 25 (1973), p. 217-234.

[50] Numérotation des lignes d'après Cl. OBSOMER, *Sésostris Ier. Etude chronologique et historique du règne* (Connaissance de l'Égypte ancienne 5), Bruxelles, 1995, p. 520-531. Stèle du Musée égyptien du Caire CG 20539 : H.O. LANGE, H. SCHÄFER, *Grab- und Denksteine des Mittleren Reichs im Museum von Kairo* (CGC, n° 20001-20780), Berlin, 1902-1925, II, p. 150-158 ; IV, pl. 41-42.

[51] Bloc SoNr2. E. HIRSCH, *Kultpolitik…*, p. 192 (dok. 47k).

ouab négligeant (29) le culte ; les charognards (?)[52] se disposant à s'en emparer pour les prisonniers qui sillonnaient ce pays, se réjouissant des troubles intérieurs ; ces démunis-là, qui ne possédaient rien, chacun s'en (le temple) saisissant pour lui-même, boutant le feu, ravageant (30) le temple divin". » *Texte de fondation du temple de Montou à Tôd*[53]

Il s'agit là de descriptifs qui mettent en évidence l'ampleur de la tâche du souverain et sa complète dévotion à instaurer un monument digne de louanges à l'intention du culte divin. Quel qu'ait effectivement été l'état de préservation du temple de Tôd, reconstruit à peine un demi-siècle auparavant sous Séankhkarê Montouhotep III – sans tenir compte des éventuels travaux mis en œuvre par son propre père Amenemhat Ier – Sésostris Ier élabore ici sciemment une image littéraire topique de la *Königsnovelle*. Il est en effet particulièrement délicat d'y lire un rapport circonstancié et fidèle, même si certains éléments réels peuvent sans doute avoir été amplifiés, et ce d'autant plus que la phraséologie de la destruction se retrouve également dans le texte de fondation du temple de Satet à Éléphantine (monticules de débris, ignorance du culte, fréquentation indue du temple divin, …).

Pourtant, Pharaon ne peut prétendre impunément bénéficier seul des mérites et des honneurs de telles entreprises architecturales. L'obtention des matières premières, à la fois pour le bâtiment lui-même et pour le mobilier cultuel, est soumise au bon vouloir des dieux, comme je l'ai signalé ci-dessus à propos de la maîtrise universelle du roi. Car si c'est bien de Sésostris Ier que part l'impulsion du renouvellement des sanctuaires – et qu'il en tirera de toute évidence une certaine renommée – sa motivation première est intimement liée à sa prédestination divine. La convocation des courtisans est certes une initiative du souverain comme le rapporte le texte de fondation du temple d'Amon-Rê à Karnak et le *Rouleau de Cuir de Berlin* :

> « (1) [An] qui suit le neuvième, 4ème mois de la saison *peret*, jour 24. Il se produisit que [le roi] siégea [dans la salle d'audience du palais occidental (?), et que l'on convoqua les notables de la Cour et les membres du Palais pour s'enquérir d'une affaire] de sa Majesté, douée de vie éternellement. Or donc, (2) […]. » *Texte de fondation du temple d'Amon-Rê à Karnak*[54]

> « (I.4) (…) Voyez, ma Majesté décide de travaux et pense à un projet qui soit une chose utile pour (I.5) l'avenir. Je vais faire un monument et établir des décrets imprescriptibles pour Horakhty. (…) (I.15) Je vais faire des travaux dans le *Grand Château* de (mon) père Atoum puisqu'il (m')a donné son étendue lorsqu'il m'a donné de saisir (la royauté ?), (I.16) je vais alimenter son autel sur terre, je vais bâtir mon temple dans son voisinage. On se remémorera mon excellence (I.17) dans sa demeure, ce sera ma renommée que son temple, ce sera mon monument que le canal. » *Rouleau de Cuir de Berlin*[55]

Mais ses projets servent d'autres desseins, ceux d'accomplir la volonté des dieux :

> « (I.5) (…) Je vais faire un monument et établir des décrets imprescriptibles pour Horakhty car il m'a mis au monde (I.6) pour accomplir ce qu'il a accompli, pour faire advenir ce qu'il a ordonné de faire. Il m'a nommé berger de ce pays, car il connaissait celui qui le rassemblerait pour lui. (I.7) Il m'a offert ses gardiens, ce qu'éclaire l'Oeil et ce qui est en lui, pour agir comme il le

[52] Le terme *bsk* (le *ib* est un déterminatif habituel et ne doit pas être lu à mon sens) est un hapax lorsqu'il est déterminé par le signe de l'ennemi décapité, nu et agenouillé. La solution proposée par R. Hannig d'y voir un rapace est intéressante dans la mesure où elle traduit l'idée d'un prédateur éviscérant ses proies. Le terme choisi ici ne fait que rendre plus saillant cet aspect. Voir R. HANNIG, *Ägyptisches Wörterbuch* II, *Mittleres Reiche und Zweite Zwischenzeit* (Hannig-Lexika 5) I, Mayence, 2006, p. 823 (10109).
[53] Chr. BARBOTIN, J.J. CLERE, *ibidem*.
[54] Relevé du texte dans L. GABOLDE, *Le « Grand château d'Amon » de Sésostris Ier à Karnak. La décoration du temple d'Amon-Rê au Moyen Empire* (*MAIBL* 17), Paris, 1998, p. 40-43, §58-59, pl. IV-V.
[55] A. DE BUCK, *ibidem*.

désire, pour que j'assure ce (I.8) qu'il a déterminé en connaissance de cause. » *Rouleau de Cuir de Berlin*[56]

Le discours des courtisans rassemblés devant Sésostris Ier va sans doute dans le même sens lorsqu'ils comparent le monarque à Hou et Sia (I,1-2), manifestant l'intelligence et l'excellente préconception de ses intentions architecturales, tout en rendant perceptible l'origine divine transcendant la seule décision humaine. Le texte de fondation du temple de Montou à Tôd ne dit rien d'autre en définitive : « (31) (…) C'est dans le cœur du dieu que j'accomplisse ses projets, [… c'est…] qui advient, ce qu'il m'ordonne je l'accomplis, nul n'ayant réalisé les actions qu'il aime. »[57].

4.3. SE DONNER A VOIR : LA STATUAIRE COMME MARQUEUR SPATIAL ET TEMPOREL DU POUVOIR

Comme le souligne W.K. Simpson, la production statuaire en Égypte ancienne n'est ni gratuite ni ne sert un idéal artistique esthétisant ou décoratif, elle est avant tout conçue comme fonctionnelle et utile pour celui qui est représenté. Elle rend visible, suivant diverses modalités qui ont évolué au fil du temps, les qualités d'un individu, à la fois physiques, morales ou sociales[58]. L'implication du commanditaire dans la définition de sa propre image est abordée par le biais des caractéristiques de la « self-thematization » de J. Assmann, autour d'un double pôle complémentaire et mutuellement exclusif : la « self-preservation » – c'est-à-dire une emphase sur la physionomie somatique de l'individu comme marqueur identitaire – et la « self-presentation », concentrée sur les éléments sémiotiques de l'identité plastique[59]. Dans la statuaire royale, le basculement entre « self-preservation » et « self-presentation » s'opère manifestement sous le règne de Chephren, avec un intérêt non pas tant pour les caractéristiques corporelles du souverain que pour l'apparence d'une qualité royale, le corps étant adjoint de régalia qui renforcent la mise en image du pouvoir institutionel. Ce passage s'effectue de manière concomitante – sans que l'on puisse déterminer avec certitude la direction du lien de cause à effet – avec la disposition des œuvres dans des espaces architecturaux nettement plus accessibles que ne l'étaient précédemment les *serdab* et autres puits funéraires[60].

Néanmoins, comme le rappelle J. Assmann[61], dans une opposition binaire, « rien » est tout aussi porteur de sens que « quelque chose », au même titre que « A » versus « B ». Aussi, la perfection du corps du pharaon, si elle est un « degré zéro » iconographique par absence d'anomalie physionomique, note indirectement l'appartenance sociale de l'individu à une élite disposant de ressources – temporelles et/ou matérielles – l'autorisant à se consacrer à l'entretien de son corps physique et à se tenir à l'écart des affres d'une activité manuelle exigeante[62]. L'investissement sémiotique « visible » se focalise en fait avant tout dans la face du souverain et son traitement, ce que M. Müller dénomme le « Throngesicht »[63], et permet

[56] A. DE BUCK, *ibidem.*

[57] Chr. BARBOTIN, J.J. CLERE, *ibidem.*

[58] W.K. SIMPSON, *The Face of Egypt. Permanence and Change in Egyptian Art*, Katonah-Dallas, 1977, p. 7-8.

[59] J. ASSMANN, « Preservation and Presentation of Self in Ancient Egyptian Portraiture », dans P. DER MANUELIAN (éd.), *Studies in Honor of William Kelly Simpson*, Boston, 1996, p. 61-63.

[60] J. ASSMANN, *loc. cit.*, p. 63-65.

[61] J. ASSMANN, *loc. cit.*, p. 70-71.

[62] Voir cette différence dans la statuette du potier conservée à l'Oriental Institute Museum de Chicago (inv. 10628), dont le corps éfflanqué laisse apercevoir les côtes de la cage thoracique. Chr. ZIEGLER (dir.), *L'art égyptien au temps des pyramides,* catalogue de l'exposition montée aux Galeries nationales du Grand Palais à Paris, du 6 avril au 12 juillet 1999, Paris, 1999, p. 335, cat. 164. Voir également le propos de la *Satire des Métiers* (Enseignement de Doua-Khety). Pour une introduction et une bibliographie récente, se reporter à W.K. SIMPSON (éd.), *The Literature of Ancient Egypt. An Anthology of Stories, Instructions, Stelae, Autobiographies, and Poetry*, Le Caire, 2005[2], p. 431-437.

[63] M. MÜLLER, « Die Königsplastik des Mittleren Reiches und ihre Schöpfer : Reden über Statuen –Wenne Statuen reden », *Imago Aegypti* 1 (2005), p. 61.

d'expliquer la dichotomie plastique observée entre le corps et les visages des statues de Sésostris III et Amenemhat III[64].

La statuaire de Sésostris Ier répond très probablement à cette double facture plastique, associant un corps athlétique et jeune dans la totalité de son corpus – indépendamment de la chronologie des œuvres statuaires[65] – à un visage construit à la confluence de plusieurs modèles. L'étude stylistique montre en effet que ce dernier reprend, dans un premier temps, une partie des caractéristiques plastiques des statues de son père Amenemhat Ier de même que, en filigrane et sans doute par cet intermédiaire, des éléments sous-jacents remontant à Séankhkarê Montouhotep III et Nebehepetrê Montouhotep II. La distance temporelle entre le deuxième pharaon de la 12ème dynastie et l'artisan de l'unification de l'Égypte au milieu de la 11ème dynastie, associée à une rupture généalogique manifeste dans la lignée royale à l'issue du règne de Nebtaouyrê Montouhotep IV, exclut définitivement d'y voir le reflet de quelconques traits physiques familiaux transmis de génération en génération[66], compte non tenu du fait que l'art égyptien n'est pas un art photographique et objectif et n'aurait en aucun cas pu véhiculer ces traits physionomiques héréditaires[67]. Cette proximité plastique des œuvres du début du règne de Sésostris Ier avec celles de ses devanciers s'explique très certainement par la volonté de faire percevoir un rattachement politique et idéologique à de prestigieux ancêtres au-delà de la mise en place d'une nouvelle lignée familiale et du déplacement de la capitale de Thèbes à Licht. Dans la mesure où la « self-presentation » définie par J. Assmann met en image non plus la personne physique et individuelle du pharaon mais donne un réceptacle bi- ou tridimensionnel à l'Institution divine de la royauté transcendant le corps biologique du souverain[68], la statuaire de Sésostris Ier inscrit donc ce dernier dans la Royauté de ses prédécesseurs plutôt que dans leur généalogie réelle. Ce rapport trouve d'autres expressions dans la dédicace de monuments – tels la table d'offrandes d'Abydos pour Séankhkarê Montouhotep III[69] – ou l'enfouissement *in situ* des vestiges architecturaux des états antérieurs de divers édifices cultuels, comme à Tôd[70]. Une telle démarche autorise le roi à asseoir son pouvoir dans une tradition iconographique qui a tout autant une valeur programmatique que la définition de son identité anthroponymique.

La mobilisation des ancêtres ne se limite toutefois pas au Moyen Empire, et la production des œuvres mises au jour dans le complexe funéraire de Sésostris Ier à Licht utilise sans nul doute comme référent la statuaire – royale – de l'Ancien Empire. Les statues assises en calcaire **C 38 – C 47** (Pl. 26-35) reprennent un modèle développé sous Chephren pour son temple d'accueil à Giza, et ce n'est sans doute pas un hasard si le deuxième pharaon de la 12ème dynastie, cherchant à restaurer l'image et la puissance de la royauté, réinvestisse le règne de celui qui est probablement l'artisan des représentations nouvelles de Pharaon en tant que garant d'une institution. D'après R.E. Freed, l'émulation de l'Ancien Empire n'a jamais été aussi forte au cours de la 12ème dynastie que dans la conception de la statuaire ornant le temple funéraire de Sésostris I[er][71]. De manière générale, l'adoption pour le complexe pyramidal de Licht de formes architecturales funéraires conçues au début de la 4ème dynastie et continuellement développées jusqu'à la fin de la 6ème dynastie marque un attachement symbolique et idéologique à une royauté solaire dans laquelle le souverain n'est plus un simple administrateur foncier mais bien une manifestation du démiurge[72]. La pyramide du roi est d'ailleurs le plus grand monument funéraire de ce type depuis le règne

[64] Sur cette dissociation, voir les pages éclairantes de R. TEFNIN, « Les yeux et les oreilles du Roi », dans M. BROZE et Ph. TALON (éd.), *L'atelier de l'orfèvre. Mélanges offerts à Ph. Derchain* (*Lettres Orientales* 1), Louvain, 1992, p. 147-156

[65] L'évolution stylistique aurait même une tendance contra-naturelle en renforçant progressivement le traitement naturaliste du corps et en insistant sur la sculpture des musculatures dans les œuvres monumentales attribuées à la fin du règne de Sésostris Ier. Voir ci-dessus, Point 2.4.2.

[66] M. MÜLLER, *loc. cit.,* p. 57.

[67] *Contra* Cl. VANDERSLEYEN, « Objectivité des portraits égyptiens », *BSFE* 73 (1975), p. 5-27.

[68] J. ASSMANN, *loc. cit.,* p. 63.

[69] Musée égyptien du Caire CG 23005. A.B. KAMAL, *Tables d'offrandes* (CGC, n° 23001-23256) 1, Le Caire, 1906, p. 5-6.

[70] D. ARNOLD, « Bemerkungen zu den frühen Tempeln von El-Tôd », *MDAIK* 31 (1975), p. 175-186

[71] Même si l'égyptologue reconnaît que « Though they may demonstrate superficial mastery of the Old Kingdom style, particularly in their attempt to reproduce the ideal body, they lack the inner strength and nobility of spirit that are the hallmarks of the Pyramid Age. » R.E. FREED, « Sculpture of the Middle Kingdom », dans A.B. LLOYD (éd.), *A Companion to Ancient Egypt* (*Blackwell Companions to the Ancient World*), vol. II , Oxford, 2010, p. 892.

[72] B.J. KEMP, *op. cit.,* p. 108.

de Neferirkarê-Kakaï de la 5ème dynastie, tandis que le temple cultuel est un avatar des complexes érigés durant la 6ème dynastie[73]. Aussi Sésostris Ier marque-t-il tant le paysage archéologique que l'imagerie royale à l'aide d'un référent puissant, et magnifie-t-il l'aura de sa propre gouvernance en tissant un lien étroit avec ces pharaons du passé. Ces liens sont aussi à l'œuvre dans la dédicace à Karnak de plusieurs statues de monarques, notamment de la 5ème dynastie[74], pour former ce qui pourrait être un prototype de la *Chapelle des ancêtres* thoutmoside.

L'image du roi véhicule dès lors non seulement une identité politique de préservation des structures et fondements du pouvoir pharaonique tel que renouvellé par Nebhepetrê Montouhotep II lors de l'unification du Double Pays, mais également une justification au rétablissement de la royauté solaire de l'Ancien Empire depuis le déménagement de la capitale vers *Itj-Taouy* sous le règne d'Amenemhat Ier, peut-être de façon concomitante à son changement de titulature, passant de Séhetepibtaouy Amenemhat Ier à Séhetepibrê Amenemhat Ier. Cette identité plastique tendra à se modifier au fil du règne, laissant progressivement place à un « naturalisme »[75] qui doit sans doute se comprendre comme une évolution de la perception de la royauté égyptienne. On semble en effet assister, à partir du règne de Sésostris Ier – et en tout cas après le début de celui-ci – à une transition entre d'une part une Institution pharaonique dominée par la présence des dieux et leur volonté et, d'autre part, un « portrait » royal présentant le souverain comme responsable de ses décisions, même s'il doit toujours en rendre compte à ses créateurs[76].

À côté de cette filiation idéologique du pouvoir soutenue principalement par la statuaire du souverain, mais qui entre en résonnance avec une partie de ses réalisations architecturales basées sur des modèles de l'Ancien Empire, la diffusion des œuvres tridimensionnelles de Sésostris Ier à travers le pays et les sanctuaires multiplie l'ancrage spatial du pouvoir royal. Comme le souligne D. Wildung, « la sculpture royale illustre la présence ubiquitaire de Pharaon, qui est physiquement présent dans tout l'empire à travers ses statues », les œuvres engendrant une réalité tangible et rendant les absents présents[77]. Dix-neuf sites de la Vallée du Nil ou du Delta sont ainsi concernés par l'activité de bâtisseur du souverain, que les informations à leurs propos soient des vestiges archéologiques ou des documents textuels, littéraires ou administratifs. Outre l'accomplissement logique du renouvellement des temples induit par la prédestination du roi et la renommée qu'il en tirera, la multiplication des chantiers assure aussi à Sésostris Ier une présence physique dans le pays, présence caractérisée par la monumentalisation des édifices propre à marquer les esprits. Les bâtiments traduisent dans la pierre l'autorité pharaonique sur son territoire et rendent perceptibles les liens indéfectibles que le souverain entretient avec les dieux, ses pères. Les multiples parois conservent par l'écrit et par l'image la construction identitaire du pharaon, agissant envers les dieux comme le « fils qu'ils aiment », élevé par eux pour leur servir de garant de l'ordre universel et comme éternel dédicant et ritualiste. Sa statuaire entre dans ce cadre comme un support à l'affirmation de sa politique, mettant en œuvre des pièces généralement plus grandes que nature, parfois même gigantesques et pour lesquelles il faut remonter au règne de Chepseskaf (5ème dynastie) afin d'en rencontrer de similaires[78] (Pl. 60). L'essentiel des statues certifiées et attribuées à Sésostris Ier atteint ou dépasse en

[73] D. ARNOLD, *The Pyramid of Senwosret I* (The South Cemeteries of Lisht I / *PMMAEE* XXII), New York, 1988, p. 56-57, 64.

[74] Statue de Sahourê conservée au Musée égyptien du Caire (CG 42004) et la statue acéphale de Neouserrê (British Museum EA 870) (cette dernière n'a pas de provenance connue, mais on ne peut exclure formellement le site de Karnak). G. LEGRAIN, *Statues et statuettes de rois et de particuliers* (CGC, n° 42001-42138) 1, Le Caire, 1906, p. 3-4, pl. II ; H.G. EVERS, *Staat aus dem Stein. Denkmäler, Geschichte und Bedeutung der ägyptischen Plastik während des mittleren Reichs*, Munich, 1929, p. 36, Abb. 7.

[75] Voir ci-dessus (Point 2.4.2.)

[76] D. WILDUNG, « Une présence éternelle. L'image du roi dans la sculpture », dans Chr. ZIEGLER (dir.), *Les Pharaons*, catalogue de l'exposition montée au Palazzo Grassi à Venise, du 9 septembre 2002 au 25 mai 2003, Paris, 2002, p. 203-4. L'aboutissement de ce processus durant le Moyen Empire se concrétise dans la statuaire de Sésostris III et Amenemhat III, sans pour autant que l'on puisse prétendre à une approche « psychologisante » de le personnalité individuelle de ces souverains, le « naturalisme » des traits ne signifiant pas l'abandon de conventions sémiotiques. Voir l'article de R. Tefnin mentionné ci-dessus, R. TEFNIN, *ibidem*.

[77] D. WILDUNG, *loc. cit.*, p. 200.

[78] Tête monumentale de Chepseskaf conservée au Musée égyptien du Caire (JE 52501), faisant 75 cm, soit près de 4 mètres de haut en restituant une image du souverain assis. Voir Chr. ZIEGLER (dir.), *L'art égyptien au temps des pyramides*, catalogue de l'exposition montée aux Galeries nationales du Grand Palais à Paris, du 6 avril au 12 juillet 1999, Paris, 1999, p. 262-263, cat. 100 (avec les références de statues monumentales antérieures au règne de Chepseskaf). La plus grande statue des prédécesseurs directs de Sésostris Ier semble être la statue de son père trouvée à Tanis (268 cm) et actuellement conservée au Musée égyptien du Caire (JE 37470).

effet les 200 cm (en ce compris des statues assises du souverain) avec 53 items sur 65[79], dont dix mesurent plus de 300 cm (notamment **C 49** et **C 50** qui sont deux statues *assises* du souverain), cinq plus de 400 cm (dont la série provenant du portique de façade du temple d'Amon-Rê à Karnak, **C 5 – C 7**) et sept dépassent les 700 cm (**A 13 – A 17** ; **A 20 – A 21**). La taille moyenne de ce corpus de 65 statues tourne autour d'une approximation large de 280 cm de haut, avec les variations possibles dues aux diverses restitutions de la taille originale des œuvres, et sans distinguer les œuvres assises ou debout. C'est donc bien une image de distanciation et de domination qui prévaut dans ces œuvres[80].

CONCLUSIONS

Le règne de Sésostris Ier se caractérise donc principalement par une monumentalisation de ses réalisations statuaires qui va de pair avec un très net accroissement de la taille des sanctuaires. Le souverain se présente de façon imposante dans le pays tout entier et son image absorbe de multiples référents chronologiques prestigieux remontant à la fois aux règnes qui précèdent immédiatement le sien et à ceux des pharaons de l'Ancien Empire. Ces références caractérisent le moment crucial de son accession au trône et du lancement de sa politique architecturale durant, au moins, la première décennie de son règne. Le « portrait » de Sésostris Ier tendra par la suite à s'autonomiser davantage en orientant l'iconographie royale vers ses futurs développements naturalistes de la fin de la 12ème dynastie. Cette mise en image de sa politique se fait à son propre bénéfice puisqu'il est tant le commanditaire d'un produit fini que le détenteur des matières premières et des forces logistiques et administratives autorisant leur exploitation. Le pays dans son ensemble tourne autour d'un projet conçu de manière cohérente et visant manifestement à magnifier l'institution dont le roi est le dépositaire. Œuvres de gloire pour l'éternité, elles révèlent cependant que le pharaon tire une partie certaine de sa légitimité de la bonne volonté des dieux qui lui ont accordé de saisir ce pays. C'est donc aussi, si pas avant tout, un investissement sans précédent témoignant de sa reconnaissance et de son entière dévotion à ce qui se dessine comme un projet divin dont l'exécution est confiée à Sésostris Ier. D'un point de vue programmatique, sa titulature anticipe ses multiples réalisations avec la triple répétition du nom de Ankh-mesout, mais place également d'emblée le souverain dans le sillage des dieux lorsqu'il reçoit le *prenomen* de Kheperkarê.

Cette image complexe, traduisant un imposant projet politique soutenu par une idéologie forte du pouvoir, recouvre le pays et les multiples moyens d'expressions du pouvoir à travers l'architecture, la sculpture ou la littérature. En l'absence de la momie de Sésostris Ier, qui nous empêche de rapporter cette iconographie construite à la réalité biologique du souverain, seule la représentation façonnée par et pour le pharaon nous est parvenue… ce qui n'est en définitive, et le hasard aidant, peut-être pas étranger à l'intention du souverain de voir son corps idéologique et politique se substituer à sa personne physique, et d'être ainsi au monde pour l'éternité.

[79] Total des statues certifiées et attribuées, compte non tenu du sphinx C 9, de l'encensoir C 15, des quatre bouchons de vases canopes C 34 – C 37, et des colosses A 18 – A 19 de Bubastis pour lesquels nulles dimensions ne sont données.

[80] L'importance de ce facteur est déjà signalée par R.E. Freed qui fait mention de la taille exceptionnelle des statues de Sésostris Ier. R.E. FREED, « Art of the Middle Kingdom », dans R.E. FREED *et alii*, *The Secrets of Tomb 10A. Egypt 2000 BC*, catalogue de l'exposition montée au Museum of Fine Arts de Boston, du 18 octobre 2009 au 16 mai 2010, Boston, 2009, p. 73.

CONCLUSIONS

Au terme de cette étude consacrée à l'iconographie littéraire et plastique du pouvoir royal sous Sésostris Ier, dans ses contextes historiques et architecturaux, c'est un nouveau pan du règne du deuxième souverain de la 12ème dynastie qui est dévoilé. Ces résultats, toutefois, s'apparentent moins à un aboutissement qu'à un nouveau point de départ pour de futures recherches. Si l'on ne peut en effet contester que les pages qui précèdent prétendent apporter un éclairage nouveau sur une documentation parfois déjà ancienne, et ambitionnent de nuancer et discuter certaines opinions et argumentations plus répétées que démontrées, les quatre chapitres de la présente étude ont pour principale conclusion de révéler l'immense potentiel des recherches à venir sur ce type de sujet et qui, je l'espère, disposeront désormais d'une assise plus riche, plus complète et mieux fondée.

De l'étude des contextes historiques et architecturaux d'une production iconographique…

L'étude historique du règne de Sésostris Ier, qui ne peut raisonnablement pas prendre en considération l'hypothèse d'une corégence avec son prédécesseur Amenemhat Ier – pas plus qu'avec son propre fils Amenemhat II – faute de preuve objective, m'a amené à proposer une vision plus nuancée et moins tranchée de la période qui suivit immédiatement l'assassinat d'Amenemhat Ier en l'an 30, 3ème mois de la saison *akhet*, jour 7. Si la prédestination du jeune prince Sésostris est régulièrement évoquée dans la littérature contemporaine de son règne, en particulier sous la forme de son élection divine et de sa filiation avec le(s) démiurge(s), c'est sans doute qu'en plus d'être un *topos* de l'idéologie pharaonique, cette autojustification s'impose au vu des circonstances dramatiques qui paraissent avoir présidé à son accession au trône. Mais il n'en reste pas moins que les raisons à l'origine de la conspiration de palais – qui vise tout autant le pharaon en exercice que son héritier présomptif – demeurent floues, et l'identité des conjurés une inconnue. Par ailleurs, il est difficile, pour ne pas dire plus, de conclure à un état de « guerre civile » au début du règne de Sésostris Ier, les inscriptions royales de Tôd et d'Éléphantine ne pouvant prétendre en donner la preuve, même de façon suggestive. Néanmoins, confronté à une violente remise en cause de sa légitimité à l'occasion de l'assassinat de son père, Sésostris Ier a manifestement cherché à combattre ces velléités, notamment d'un point de vue formel lors de l'établissement de sa propre titulature royale qui n'est autre que le prolongement idéologique de celle choisie par son devancier Amenemhat Ier. À Licht, son intégration dans la décoration d'un monument de son père appartient probablement à ce même désir de reconnaissance sur le trône d'Égypte par le biais de la puissance légitimante du culte filial. L'étude des productions littéraires du début de la 12ème dynastie – notamment l'*Enseignement d'Amenemhat* ou la *Biographie de Sinouhé* – avait déjà rendu compte de mécanismes similaires.

La chronologie du règne de Sésostris Ier indique clairement qu'il n'y a plus lieu de penser que la plupart des chantiers dédiés à la construction de sanctuaires divins ou que les expéditions en direction des ressources minéralogiques des déserts orientaux et occidentaux sont à situer dans la deuxième moitié de son règne, après l'expédition militaire en Haute Nubie de l'an 18. Cette dichotomie entre une « période belliqueuse » consacrée à la lutte contre des rivaux puis à la manifestation de la puissance pharaonique au-delà de la 2ème cataracte, et une « ère pacifique » qui aurait vu l'émergence de pratiques artistiques particulièrement développées ne résulte en réalité que d'une faiblesse documentaire et d'une approche thématique et non diachronique des événements. Or, comme je l'ai montré, c'est durant la première décennie que sont initiés les quatre plus grands chantiers royaux : celui du *Grand Château* d'Atoum à Héliopolis (an 3), celui du temple d'Osiris-Khentyimentiou à Abydos (vers l'an 9), celui du *Grand Château* d'Amon à Karnak (an 10) et enfin celui du complexe funéraire de Licht Sud (au moins dès l'an 10, et probablement même avant cette date). Au surplus, il reste extrêmement délicat de proposer un schéma chronologique aussi simple au vu de la très faible quantité de données datées et associées à des édifices religieux d'une part et, d'autre part, quand il semble que les chantiers royaux ne s'interrompent jamais

vraiment, comme c'est le cas à Karnak et Héliopolis pour lesquels l'activité de construction est encore attestée aux environs de l'an 31 pour la fête jubilaire du souverain.

Outre les préparatifs de la grande expédition militaire en Haute Nubie qui s'achève en l'an 18, 1er mois de la saison *peret*, jour 8 avec la dédicace de la stèle du général Montouhotep dans la forteresse de Bouhen, on retiendra l'exploitation importante des ressources d'améthyste du Ouadi el-Houdi, de même qu'une mission organisée vers Pount en l'an 24 sous la direction partielle du héraut Amény, celui-là même qui sera à la tête d'un contingent de 18.742 personnes en l'an 38 pour ramener du Ouadi Hammamat les blocs de grauwacke requis pour la réalisation de 150 statues et 60 sphinx[1]. De même, l'achèvement du complexe funéraire du souverain à Licht Sud à partir de l'an 24 laisse envisager un chantier courant sur une période de 15 à 20 ans, des premiers aménagements aux ultimes finitions. La célébration de la fête jubilaire du roi en l'an 31 est sans nul doute à l'origine de l'édification de la *Chapelle Blanche*, de la chapelle du IXe pylône à Karnak et des deux obélisques d'Héliopolis, mais il est probable, bien que non étayé, que le pays tout entier ait été concerné par ces réjouissances et ces constructions nouvelles.

La plus haute date certifiée de son règne remonte à l'an 45, conformément à la *Liste royale de Turin* qui accorde 45 années complètes de règne à Sésostris Ier. Mais on ne peut exclure la possible existence de documents datés de l'an 46 puisque le jour de son accession au trône ne correspond pas au Jour de l'An et qu'il existe dès lors un décalage dans la comptabilisation des années complètes et des années calendaires.

L'insertion des statues dans ce canevas chronologique souffre de nombreuses difficultés, au premier rang desquelles figure l'absence de date explicite sur les œuvres elles-mêmes, bien que la mention d'une date sur une statue soit une chose par ailleurs tout à fait exceptionnelle dans l'Égypte pharaonique. Réalisées en pierre, elles pourraient être rapprochées des expéditions à destination des carrières où leur matière première a été extraite, mais c'est sans compter l'existence probable de réserves (et donc de l'utilisation à moyen et long terme de ces ressources), d'une documentation partielle sur la chronologie de ces expéditions, et de l'impossibilité qu'il y a, *a priori*, de distinguer les statues provenant de deux expéditions dans une même carrière. Le contexte architectural est, en l'état actuel de nos connaissances, le moyen le plus fiable pour dater une œuvre puisque celle-ci fait partie intégrante du bâtiment et de son programme décoratif. Mais il ne s'agit là que d'un *terminus post quem*, dont la distance chronologique peut être importante, d'autant plus que l'œuvre est petite et mobile. Aussi, il n'y a guère que les statues monumentales du portique de façade appartenant au *Grand Château* d'Amon à Karnak et les statues du complexe funéraire de Licht Sud qui soient assurément datables par ce biais.

La constitution du catalogue des œuvres statuaires de Sésostris Ier est inédite, ce que traduit l'absence de tout comput fiable de celles-ci dans la littérature égyptologique et la récurrence de certaines pièces emblématiques dans les études traitant de l'histoire de l'art égyptien. Le présent corpus discute de 90 pièces, complètes ou fragmentaires. L'étude de ce corpus, qui repose autant que faire se peut sur une analyse personnelle *de visu* des pièces, a permis de clarifier substantiellement l'identification et l'attribution des statues, de même que de présenter des œuvres très peu connues (**C 4** ou **C 34 – C 37**). Les principales avancées concernent, au sein des œuvres certifiées, **C 14** pour laquelle une origine memphite doit être définitivement rejetée au profit de Karnak ; la restitution de l'apparence des colosses **C 49** et **C 50** de Tanis ainsi que leurs conditions de découverte et de leurs déménagements successifs à Alexandrie, au Caire et à Berlin ; les œuvres **C 38 – C 47** du complexe funéraire de Licht Sud. L'analyse du contexte archéologique associé à la découverte des statues **C 38 – C 47** dans une cachette aménagée au pied du mur d'enceinte intérieur de la pyramide indique en effet que ces 10 œuvres proviennent selon toute vraisemblance du temple de la vallée et non de la cour péristyle où on les replace traditionnellement. Les statues **A 1 – A 22** avaient, dans l'ensemble, déjà été proposées comme œuvres appartenant au règne de

[1] On ne peut cependant pas assurer que les statues furent effectivement réalisées au retour de l'expédition. Si tel devait être le cas, le taux de conservation des œuvres statuaires serait particulièrement réduit dans le cas d'espèce puisqu'il égalerait les 0% pour les sphinx en grauwacke (0 sur les 60). Si l'on se veut plus optimiste, et éviter ce constat pour les 150 statues en grauwacke, on considérera que les statues C 4, C 10 et A 22 en sont les ultimes vestiges, permettant ainsi d'atteindre un petit 2% de conservation (3 sur 150), mais c'est là un artifice qui ne repose que sur l'identité du matériau et dont le seul mérite est de souligner le gouffre qui sépare le corpus étudié de celui qui a sans doute un jour été produit.

Sésostris Ier (sauf **A 1**), mais pour certaines d'entre elles (notamment **A 2 – A 7**) la mise en relation avec les statues certifiées du souverain vient confirmer les présomptions et hypothèses avancées précédemment. Au contraire, la datation récente de **A 22** (25ème ou 26ème dynastie) ne me paraît guère convaincante malgré le choix opéré par les conservateurs du Fitzwilliam Museum de Cambridge.

Les statues problématiques **P 1 – P 12** révèlent, quant à elles, les difficultés liées à l'étude de la statuaire royale du début de la 12ème dynastie au sein de laquelle les œuvres certifiées de Sésostris Ier sont nombreuses par rapport à celles d'Amenemhat Ier et Amenemhat II, respectivement prédécesseur et successeur du souverain. Aussi, le manque d'élément de comparaison a-t-il sans doute joué en défaveur de ceux-ci, et en particulier d'Amenemhat Ier. C'est pourquoi je propose de lui attribuer plus certainement les statues **P 1**, **P 3**, **P 9** et **P 10**, aux dépens de Sésostris Ier. Sans être des représentations *stricto sensu* d'Amenemhat II, les statuettes **P 5 – P 6** ont, en toute logique, été sculptées sous son règne, de même que la statue **P 8** de Serabit el-Khadim qui fait partie des aménagements cultuels de sa *Chapelle des Rois* sur ce site. Un doute subsiste quant à **P 2** et **P 7** dont l'attribution à Sésostris Ier, bien que séduisante, ne peut être actuellement démontrée. En revanche, je pense que **P 4**, usurpée par Ramsès II, a originellement été produite pour Amenhotep III et non pour un souverain du Moyen Empire. Les amulettes en or **P 11 – P 12** posent quant à elles la question de la pertinence de les considérer comme des œuvres statuaires royales au titre qu'elles figurent un sphinx, traditionnellement réservé à la mise en image du roi et de certains membres de sa famille.

L'attribution ou la réattribution des statues **A 1 – A 22** et **P 1 – P 12** se fondent sur une approche stylistique pragmatique déduite des caractéristiques plastiques des œuvres certifiées **C 1 – C 51**. Elles mettent en évidence des critères convergents quant à l'identification des statues de Sésostris Ier, notamment dans le dessin des yeux, celui des sourcils et de la bouche, la forme générale du visage – plutôt rectangulaire – et la sculpture du cou entre le menton et les clavicules. Le traitement de certains *regalia*, en particulier l'*uraeus*, constitue également de potentiels indices d'attribution. La description formelle des critères stylistiques n'a cependant pas été couchée sur papier dans une section nouvelle du catalogue. Elle aurait en effet été redondante avec les descriptifs encodés dans chacune des entrées et aurait créé artificiellement une unité stylistique que dément à lui seul le catalogue.

Cette diversité stylistique, qui avait été à l'origine de la création des « Quatre Écoles d'Art » par J. Vandier, est effectivement observable au sein du corpus. L'examen de celui-ci a néanmoins permis de montrer qu'une telle interprétation relevait principalement d'une erreur épistémologique et heuristique. La variabilité de l'apparence plastique du souverain dans sa statuaire rend au contraire compte des influences sous-jacentes à la définition même du « portrait » royal au cours du règne de Sésostris Ier, passant progressivement d'une construction géométrique héritée de la 11ème dynastie à une approche plus naturaliste annonçant les réalisations des règnes de la seconde moitié de la 12ème dynastie, ceux de Sésostris III et Amenemhat III.

En alliant les données chronologiques disponibles pour une partie de ce corpus et l'étude de la statuaire des pharaons Amenemhat Ier et Amenemhat II, il a été possible de compléter la chronologie relative des œuvres de Sésostris Ier en identifiant des traits stylistiques communs avec la statuaire de son prédécesseur et de son successeur. Pareille recherche a ainsi autorisé l'objectivation des parentés pressenties entre les statues **C 9** et **C 16** d'une part et certaines œuvres d'Amenemhat Ier d'autre part[2]. La datation des complexes cultuels de Karnak et d'Abydos qui accueillent ces deux œuvres (an 9 et an 10 de Sésostris Ier) autorise en effet, *a priori*, d'y voir une période où les artistes d'Amenemhat Ier peuvent avoir encore été en fonction dans les ateliers de sculpture du nouveau souverain. Une piste similaire, mais pour la fin du règne, concernait les œuvres **C 49 – C 51** qui présentent de nombreuses similitudes avec la statuaire d'Amenemhat II[3].

[2] Musée égyptien du Caire JE 37470 et JE 60520. Voir également les œuvres P 1, P 3, P 9 et P 10 du présent catalogue, attribuées un temps à Sésostris Ier et indiquant la proximité manifeste des deux productions.
[3] Voir notamment les exemples réunis par B. FAY, *The Louvre Sphinx and Royal Sculpture from the Reign of Amenemhat II*, Mayence, 1996.

L'étude typologique des 51 statues certifiées de Sésostris Ier et des 22 œuvres attribuées à ce pharaon a démontré que la totalité des formes statuaires – à l'exception peut-être de **C 4** et **C 33** – étaient connues à cette époque et ne procèdent pas d'une innovation. Mais plutôt que de se cantonner à une utilisation servile de modèles préexistants, leur mise en œuvre paraît originale et témoigne d'une maîtrise de ce catalogue typologique. Les variations observées sur la récurrence ou l'absence d'un item (*uraeus*, …) s'explique par l'existence de projets statuaires différents (Karnak, Licht, Memphis), mais dont il reste délicat de préciser la motivation. En effet, il ne me paraît pas possible de tirer avantage de ces constatations pour délimiter des pratiques propres à une période du règne, une aire géographique ou une « école ». Tout juste peut-on signaler une cohérence de pratique au sein d'un même groupe.

Puisque les statues appartiennent au « mobilier » des sanctuaires, il importait également de réexaminer ceux-ci et surtout de procéder à une analyse critique de leurs vestiges afin d'aboutir, le cas échéant, à une restitution de leur apparence sous Sésostris Ier et à une localisation des œuvres statuaires en leur sein. L'activité du souverain est traditionnellement enregistrée sur 35 sites, à la fois en Égypte, en Nubie et dans le Sinaï. Néanmoins, cet ensemble dissimule mal une constitution hétéroclite et c'est en définitive sur une vingtaine de sites seulement que des vestiges significatifs du règne de Sésostris Ier ont été mis au jour. Ce corpus souffre cependant d'une publication inégale des résultats de fouilles archéologiques, certaines contributions étant laconiques d'autres extrêmement fournies, voire toujours en cours de parution. Nul doute d'ailleurs que ces informations disparates rassemblées et discutées dans la présente étude seront ultérieurement complétées et aboutiront à une reprise de ce dossier. À cela s'ajoute le fait que la plupart des sanctuaires érigés sous Sésostris Ier ont été très largement remaniés au fil de l'Histoire, démantelés parfois, et qu'il n'en subsiste le plus souvent qu'une portion congrue. Toute tentative de généralisation est dès lors délicate et sujette à caution.

Il apparaît néanmoins, d'après les inscriptions de dédicaces des temples de Tôd, d'Éléphantine ou de Karnak que le temple est conçu, dans ses grandes lignes et de manière générale, comme le lieu du renouvellement de la création, et le lieu où le souverain voit sa légitimité et son pouvoir confirmés par les dieux. Les textes recensés décrivent en effet le roi comme celui que les dieux ont élu – parfois par l'intermédiaire d'une filiation divine – et à qui ils octroient le Double Pays, ses richesses et ses habitants. Et c'est dans ces sanctuaires que le pharaon procède au culte des dieux assurant ainsi le fonctionnement du monde. Le renouvellement des édifices sacrés fait partie de ces tâches, et j'ai montré que les mentions de l'état de délabrement des bâtiments et des pillards qui y étaient à l'œuvre appartiennent plus probablement à un *topos* littéraire magnifiant l'entreprise du souverain que d'un compte rendu fidèle et historique d'une « guerre civile ». La richesse documentaire de ces inscriptions, qui décrivent, et parfois nomment, les composantes principales des constructions complète les données fournies par l'archéologie. Ensemble, elles concourent à donner une image complexe des temples. Il est toutefois rare de pouvoir identifier un même monument dans plusieurs sources. Ainsi, il n'y a guère que les obélisques d'Héliopolis qui soient à la fois connus par l'archéologie et signalés dans les *Annales héliopolitaines* de Sésostris Ier, tout comme le temple de Satet à Éléphantine dégagé par la mission de l'Institut allemand et mentionné sur un montant de porte (?) remployé dans le quartier el-Azhar du Caire médiéval.

De cette étude des réalisations architecturales du souverain découlent plusieurs avancées substantielles. On retiendra en particulier la richesse du sanctuaire de Satet à Éléphantine, doté de plusieurs stèles, monuments et statues, dont la triade **C 1** qui ne se trouvait sans doute pas dans la *cella* du temple mais plutôt sur le parvis du temple ou dans ses aménagements périphériques. La restitution du plan de la chapelle de Montou à Tôd fait encore débat, bien que l'hypothèse avancée par D. Arnold paraisse la plus étayée et fournisse à tout le moins un canevas général dont le détail doit probablement être précisé. Au plan restitué de Karnak par L. Gabolde et J.-Fr. Carlotti, je propose d'adjoindre un portique occidental en grès abritant les statues osiriaques **A 2 – A 7** de Sésostris Ier. L'existence de chapelles adjacentes au saint-des-saints consacrées à Rê-Horakhty ou au culte des ancêtres royaux a également été précisée, de même que l'emplacement de plusieurs piliers au sein de la cour péristyle. L'étude de la répartition des personnages royaux et divins sur ces éléments architectoniques a été menée de façon similaire pour les montants de porte de Coptos et le décor de l'obélisque d'Héliopolis amenant, dans ce dernier cas, à

considérer probable la localisation du sanctuaire à l'est de l'obélisque et non au nord ou à l'ouest comme cela a été ponctuellement proposé.

... à l'étude de la réception du règne

L'étude des représentations du pouvoir pharaonique sous Sésostris Ier a pu mettre en évidence la nature politique de la titulature du souverain, à la fois continuateur de l'œuvre amorcée par son père Amenemhat Ier par la triple répétition du nom de Ankh-mesout – décalque de celui de Ouhem-mesout – et véritable acteur de la création divine sous son nom de Kheperkarê, l'un et l'autre entrant d'ailleurs en résonance puisqu'ils insistent tous les deux sur l'image de vitalité du renouvellement donnée au règne. En outre, la prise de pouvoir du roi se dessine sur un double mode, celui de l'héritage généalogique et celui de la prédestination divine, cette dernière étant généralement l'occasion de nombreuses formulations littéraires et métaphoriques sur la personne du roi et sa maîtrise – militaire et géologique – du monde. Le souverain apparaît dans les discours comme l'agent de la volonté divine au-delà d'une recherche de pérennité humaine pour ses actions et sa renommée. Incarnation d'une Institution, il fait établir sa statuaire en recherchant les modèles de l'Ancien Empire et du début du Moyen Empire, légitimant son accession au pouvoir par l'apparence plastique de celui-ci. De même, la diffusion et la monumentalisation de ses réalisations architecturales et statuaires concourent à asseoir le règne de Sésostris Ier sur l'Égypte tout au long de celui-ci.

Partant, mettre en évidence les caractéristiques idéologiques des œuvres de Sésostris Ier amène nécessairement à s'interroger sur les modalités de leur définition, et de savoir qui détermine l'apparence de ces œuvres, sur la base de quels critères. Pour le dire autrement, il s'agit de comprendre *à quoi sert une statue royale en Égypte pharaonique*, et dès lors à comprendre *comment elle est conçue pour répondre adéquatement à sa fonction*. Si l'étude des contextes historiques et architecturaux peut aider à répondre à ces interrogations, il conviendrait aussi de se pencher sur la réception de cette image royale et sur la réutilisation par les particuliers de ses caractéristiques dans leur propre statuaire, l'avatar révélant probablement une partie des particularités de son modèle.

La question de la réception du règne est une donnée fondamentale puisque les études égyptologiques ont très clairement montré l'utilisation propagandiste de multiples médias au cours de la 12ème dynastie, qu'il s'agisse de la littérature[4] ou de la sculpture[5]. Mais curieusement l'attention des chercheurs paraît s'être concentrée sur l'émission d'un message idéologique mais pas sur la réception de celui-ci. Or, dans un système de communication, dans une optique de propagande ou non, l'émetteur et le récepteur sont des éléments indispensables au fonctionnement même de la communication[6]. La performativité du message, qui fait que ce qui est dit est nécessairement réalisé indépendamment des circonstances – et donc de sa réception, ne doit pas, me semble-t-il, conduire à un certain désintérêt pour cette problématique. Il convient donc, selon moi, d'envisager l'étude du discours tenu par les particuliers sur le souverain, la manière dont ils en parlent et le représentent sur leurs monuments.

[4] Par exemple G. POSENER, *Littérature et politique dans l'Égypte de la XIIe dynastie*, Paris, 1956.

[5] Entre autres R. TEFNIN, « Les yeux et les oreilles du Roi », dans M. BROZE et Ph. TALON (éd.), *L'atelier de l'orfèvre. Mélanges offerts à Ph. Derchain* (Lettres Orientales 1), Louvain, 1992, p. 147-156.

[6] Voir par exemple la définition qu'en donne W.K. Simpson : « A message, communication, or statement *addressed by its author* on behalf of an individual or group (a god, king, official, class) or ideology (cult, kingship, personal ambition, special interest group) *to a specific or general audience*. The message generally carries an overt or implicit attempt to persuade an audience to follow the author's desire, to promote or publicize a cause, or to influence its attitude. The statement or message can be a call to follow a cult or leader, may or may not include a reward for compliance or a threat for non-compliance, or may be more in nature of a declaration or proclamation. » W.K. SIMPSON, « *Belles Lettres* and Propaganda », dans A. LOPRIENO (éd.), *Ancient Egyptian Literature. History and Forms*, Leiden-New York-Cologne, 1996, p. 436 (je souligne).

Mais la réception du règne ne concerne pas que les contemporains de Sésostris I^er, et la persistance de son culte funéraire et sa vénération *post mortem* sont bien attestées du Moyen Empire à la 30^ème dynastie[7], notamment sous Toutankhamon[8] ou Nectanebo I^er qui adopta son nom de Kheperkarê. Par ailleurs, il semble avoir joui d'une aura particulièrement intense au début de la 18^ème dynastie, et en particulier sous Thoutmosis I^er et Thoutmosis III dont les statues reprennent plusieurs caractéristiques[9]. Enfin, les œuvres monumentales **C 49 – C 51** et **A 13 – A 21** ont été usurpées par les souverains ramessides Ramsès II et Merenptah. Loin donc de laisser indifférent, le règne de Sésostris I^er paraît avoir été investi symboliquement et idéologiquement par ses successeurs, au point de reproduire plusieurs reliefs[10], récupérer une partie des caractéristiques stylistiques de ses œuvres, voire d'usurper ses statues.

[7] Voir les attestations rassemblées par Kh. EL-ENANY, « La vénération *post mortem* de Sésostris I^er », *Memnonia* 14 (2003), p. 129-137.

[8] Stèle en calcaire du magasin dit « du Cheikh Labib » à Karnak, inv. 2001 CL 01.

[9] D. LABOURY, *La statuaire de Thoutmosis III. Essai d'interprétation d'un portrait royal dans son contexte historique* (*AegLeod* 5), Liège, 1998, p. 475-481.

[10] Le *Rouleau de Cuir de Berlin* est peut-être à comprendre dans ce sens d'une volonté de s'inspirer des œuvres d'un prestigieux ancêtre.

Bibliographie

La bibliographie suit les recommandations de B. Mathieu, *Abréviations des périodiques et collections en usage à l'Institut français d'archéologie orientale*, Le Caire, 2003

Les textes hiéroglyphiques ont été réalisés à l'aide du logiciel *Glyphotext* (glyphotext.net)
Les translitérations ont été réalisées à l'aide de la police *Time LTIFAO Std* de l'Institut français d'archéologie orientale du Caire

Ägyptisches Museum Berlin, Berlin, 1967

ABD EL-GELIL M., SHAKER M., RAUE D., « Recent Excavations at Heliopolis », *Orientalia* 65 (1996), p. 136-146

ABD EL-GELIL M., SULEIMAN R., FARIS G., RAUE D., « Report on the 1st season of excavations at Matariya / Heliopolis », tiré à part

ABD EL-GELIL M., SULEIMAN R., FARIS G., RAUE D., « The Joint Egyptian-German Excavations in Heliopolis in Autumn 2005: Preliminary Report », *MDAIK* 64 (2008), p. 1-9

ABD EL-RAZIQ Mahmoud *et alii*, *Les inscriptions d'Ayn Soukhna* (*MIFAO* 122), Le Caire, 2002

ABDUL-QADER Muhammad, « Recent Finds », *ASAE* 59 §1966), p. 143-153

ADAM Shehata, « Report on the Excavations of the Department of Antiquities at Ezbet-Rushdi », *ASAE* 56 (1959), p. 207-226

ADAMS Barbara, « Petrie's Manuscript Journal from Coptos », *Topoi, Orient-Occident*, suppl. 3 (2002), p. 5-22

ALDRED Cyril, *Middle Kingdom Art in Ancient Egypt, 2300-1590 BC*, Londres, 1969

ALDRED Cyril, « Some Royal Portraits of the Middle Kingdom in Ancient Egypt », *MMJ* 3 (1970), p. 27-50

ALDRED Cyril, *L'Art égyptien* (L'univers de l'art 5), Paris, 1989

ALLEN James P., « Some Theban Official of the Early Middle Kingdom », dans P. DER MANUELIAN (éd.), *Studies in Honor of William Kelly Simpson*, Boston, 1996, p. 1-26

ALLEN James P., « The High Officials of the Early Middle Kingdom », dans N. STRUDWICK et J.H. TAYLOR (éd.), *The Theban necropolis. Past, Present and Future*, Londres, 2003, p. 14-29

ALTENMÜLLER Hartwig, « Zur Lesung und Deutung des Dramatischen Ramesseumpapyrus », *JEOL* 19 (1965-1966-1967), p. 421-442

ALTENMÜLLER Hartwig, « Die Pyramidennamen der frühen 12. Dynastie », dans U. LUFT (éd.), *The Intellectual Heritage of Egypt, Studies presented to László Kákosy by friends and colleagues on the occasion of his 60th birthday* (*StudAeg* XIV), Budapest, 1992, p. 33-42

ALTENMÜLLER Hartwig, « Zwei Stiftungen von Tempelbauten im Ostdelta und in Herakleopolis Magna durch Amenemhet II. », dans H. GUKSCH et D. POLZ (éd.), *Stationen. Beiträge zur Kulturgeschichte Ägyptens. Rainer Stadelmann gewidmet*, Mayence, 1998, p. 153-163

ALTENMÜLLER H., MOUSSA A., « Die Inschrift Amenemhets II. Aus dem Ptah-Tempel von Memphis. Ein Vorbericht », *SAK* 18 (1991), p. 1-48

AMELINEAU Emile, *Les nouvelles fouilles d'Abydos*, Angers, 1896

AMELINEAU Emile, *Les nouvelles fouilles d'Abydos. 1895-1896. Compte rendu in extenso des fouilles, description des monuments et objets découverts*, Paris, 1899

ANDREU Guillemette, *Objets d'Égypte. Des rives du Nil aux bords de Seine*, Paris, 2009

ANTHES Rudolf, *Die Felseninschriften von Hatnub nach den Aufnahmen Georg Möller* (*UGAÄ* 9), Leipzig, 1928

ANTHES Rudolf, « The Legal Aspect of the Instruction of Amenemhet », *JNES* 16 (1957), p. 176-191

ARNOLD Dieter, *Der Tempel des Königs Mentuhotep von Deir el-Bahari. Band II. Die Wandreliefs des Sanktuares* (*AV* 11), Mayence, 1974

ARNOLD Dieter, « Bemerkungen zu den frühen Tempeln von El-Tôd », *MDAIK* 31 (1975), p. 175-186

ARNOLD Dieter, *The Temple of Mentuhotep at Deir el-Bahari* (from the notes of Herbert Winlock) (*PMMAEE* XXI), New York, 1979

ARNOLD Dieter, *Der Pyramidenbezirk des Königs Amenemhet III. in Dahschur I – Die Pyramide* (*AV* 53), Mayence, 1987

ARNOLD Dieter, *The Pyramid of Senwosret I* (The South Cemeteries of Lisht I / *PMMAEE* XXII), New York, 1988

ARNOLD Dieter, « El-Lischt. Nachuntersuchungen an einem alten Grabungsort », *Antike Welt* 22/3 (1991), p. 154-160

ARNOLD Dieter, *Building in Egypt. Pharaonic Stone Masonry,* Oxford, 1991

ARNOLD Dieter, *The Pyramid Complex of Senwosret I* (The South Cemeteries of Lisht III / *PMMAEE* XXV), New York, 1992

ARNOLD Dieter, « Hypostyle Halls of the Old and Middle Kingdom? », dans P. DER MANUELIAN (éd.), *Studies in Honor of William Kelly Simpson*, Boston, 1996, p. 39-54

ARNOLD Dieter, *OEAE* I (2001), p. 295-297, *s.v.* « Lisht, el- »

ARNOLD Dieter, *The Pyramid Complex of Senwosret III at Dahshur. Architectural Studies* (PMMAEE XXVI), New York, 2002

ARNOLD Dieter, *Middle Kingdom Tomb Architecture at Lisht* (PMMAEE XXVIII), New York, 2008

ARNOLD Dorothea, « Amenemhat I and the Early Twelfth Dynasty at Thebes », *MMJ* 26 (1991), p. 5-48

ARNOLD Dorothea, « The Statue Acc. No. 25.6. in the Metropolitan Museum of Art. I : Two Versions of Throne Decorations », dans D.P. SILVERMAN, W.K. SIMPSON, J. WEGNER, *Archaism and Innovation : Studies in the Culture of Middle Kingdom Egypt*, New Haven – Philadelphia, 2009, p. 17-43

ARNOLD Felix, *The Control Notes and Team Marks* (The South Cemeteries of Lisht II / *PMMAEE* XXIII), New York, 1990

ARNOLD Felix, « The High Stewards of the Early Middle Kingdom », *GM* 122 (1991), p. 7-14

ARUNDALE F., BONOMI J., *Gallery of Antiquities selected from the British Museum, with description by S. Birch*, Londres, 1841

ASSMANN Jan, « Preservation and Presentation of Self in Ancient Egyptian Portraiture », dans P. DER MANUELIAN (éd.), *Studies in Honor of William Kelly Simpson*, Boston, 1996, p. 55-81

ASSMANN Jan, « Literatur zwischen Kult und Politik : zur Geschichte des Textes vor dem Zeitalter der Literatur », dans J. ASSMANN et E. BLUMENTHAL (éd.), *Literatur und Politik im pharaonischen und ptolemäischen Ägypten. Voträge der Tagung zum Gedenken an Georges Posener, 5.-10. September 1996 in Leipzig* (BdE 127), Le Caire, 1999, p. 3-22

ASTON B., HARRELL J., SHAW I., « Stone », dans P.T. NICHOLSON et I. SHAW (éd.), *Ancient Egyptian Materials and Technology*, Cambridge, 2000, p. 5-77

AUFRERE S., GOLVIN J.-Cl., *L'Égypte restituée, Tome 3. Sites, temples et pyramides de Moyenne et Basse Égypte. De la naissance de la civilisation pharaonique à l'époque gréco-romaine*, Paris, 1997

AWADALLA Atef, « Un document prouvant la corégence d'Amenemhat et de Sésostris I », dans *GM* 115 (1990), p. 7-14

AZIM Michel, « Découverte et sauvegarde des blocs de Sésostris Ier extraits du IXe pylône de Karnak », dans N. GRIMAL (éd.), *Prospection et sauvegarde des antiquités de l'Égypte : actes de la table ronde organisée à l'occasion du centenaire de l'IFAO, 8-12 janvier 1981* (BdE 88), Le Caire, 1981, p. 49-56

AZIM Michel, « La *Notice Analytique* des voyages de Jean-Jacques Rifaud », *GM* 143 (1994), p. 7-19

BACHATLY Charles, « Legends About the Obelisk at Mataria », *Man* 31 (1931), p. 195-196

BADAWY Alexandre, « Politique et Architecture dans l'Égypte Pharaonique », *CdE* XXXIII/66 (1958), p. 171-181

BAINES John, *Fecundity Figures. Egyptian personnification and the iconology of a genre*, Warminster, 1985

BAINES John, « Contextualizing Egyptian Representations of Society and Ethnicity », dans J.S. COOPER et G.M. SCHWARTZ (éd.), *The Study of the Ancient Near East in the Twenty-First Century. The William Foxwell Albright Centennial Conference*, Winona Lake, 1996, p. 339-384.

BAINES J., MALEK J., *Cultural Atlas of Ancient Egypt*, New York, 2000 (revised edition)

BAKRY H.S.K., « The stela of Dedu 𓂧𓂧𓅱 *Ddw* », *ASAE* 55 (1958), p. 63-65

EL-BANNA Essam, « L'obélisque de Sésostris I à Héliopolis a-t-il été déplacé ? », *RdE* 33 (1981), p. 3-9

EL-BANNA Essam, « Deux études héliopolitaines », *BIFAO* 85 (1985), p. 149-171

BARBOTIN Christophe, *La voix des hiéroglyphes. Promenade au département des antiquités égyptiennes du musée du Louvre*, Paris, 2005

BARBOTIN Christophe, *Les statues égyptiennes du Nouvel Empire. Statues royales et divines* I-II (catalogue du Musée du Louvre), Paris, 2007

BARBOTIN Chr., CLERE J.J., « L'inscription de Sésostris Ier à Tôd », *BIFAO* 91 (1991), p. 1-32

BARD K.A., FATTOVICH R., *Harbor of the Pharaohs to the Land of Punt. Archaeological Investigations at Mersa/Wadi Gawasis Egypt, 2001-2005*, Naples, 2007

BARGUET Paul, « Tôd. Rapport de fouilles de la saison février-avril 1950 », *BIFAO* 51 (1952), p. 80-110

BARGUET Paul, « La structure du temple Ipet-Sout d'Amon à Karnak, du Moyen Empire à Aménophis II », *BIFAO* 52 (1953), p. 145-155

BARGUET Paul, *Le temple d'Amon-Rê à Karnak. Essai d'exégèse. Augmenté d'une édition électronique par Alain Arnaudiès*

(*RAPH* 21), Le Caire, 2006

BARTA Winfried, *LÄ* V (1984), col. 156-180, *s.v.* « Re »

BAUMGARTEL Elise J., « Some Remarks on the Origins of the Titles of the Archaic Egyptian Kings », *JEA* 61 (1975), p. 28-32

BEAUX N., GOODMAN S.M., « Remarks on the reptile signs depicted in the white chapel of Sesostris I at Karnak », *Karnak* IX (1993), p. 109-120

VON BECKERATH Jürgen, « Zur Begründung der 12. Dynastie durch Ammenemes I. », *ZÄS* 92 (1966), p. 4-10

BELL Barbara, « Climate and the History of Egypt : The Middle Kingdom », *AJA* 79 (1975), p. 223-269

BELL L., JOHNSON J., WITHCOMB D., « The Eastern Desert of Upper Egypt : Routes and Inscriptions », *JNES* 43 (Janvier 1984), p. 27-46

BENNETT Christopher J.C., « Growth of the *Ḥtp-D'i-Nsw* Formula in the Middle Kingdom », *JEA* 27 (1941), p. 77-82

BERLEV Oleg D., « Compte rendu de H.M. STEWARD, *Egyptian Stelae, Reliefs and Paintings from the Petrie Collection*, pt. 2 : Archaic Period to Second Intermediate Period, Warminster, Aris & Phillips, 1979 (31 cm., viii + 45 pp., 41 pls.). ISBN 0 85668 079 6. Price : £ 15.00 », *BiOr* 38 (1981), col. 317-320

BERLEV O.D., HODJASH S.I., *Sculpture of Ancient Egypt in the Collection of the Pushkin State Museum of Fine Arts*, Moscou, 2004

BERMAN Lawrence M., *Amenemhet I*, D.Phil Yale University (inédite – UMI 8612942), New Haven, 1985

BICKEL S., GABOLDE M., TALLET P., « Des annales héliopolitaines de la Troisième période intermédiaire », *BIFAO* 98 (1998), p. 31-56

BIETAK M., DORNER J., « Der Tempel und die Siedlung des Mittleren Reiches bei 'Ezbet Ruschdi, Grabungsvorbericht 1996 », *ÄgLev* 8 (1998), p. 9-49

BIETAK, « Zum Königreich des *ʿ3-zh-Rʿ* Nehsi », dans H. ALTENMÜLLER et D. WILDUNG (éd.), *Festschrift Wolfgang Helck zu seinem 70. Geburtstag* (*SAK* 11), Hambourg, 1984, p. 59-75

BIRCH Samuel, *Catalogue of the collection of Egyptian antiquities at Alnwick Castle*, Londres, 1880

VON BISSING Friedrich W., *Fayencegefässe* (CGC, n° 3618-4000, 18001-18037, 18600-18603), Vienne, 1902

BISSON DE LA ROQUE Fernand, *Tôd (1934-1936)* (*FIFAO* 17), Le Caire, 1937

BISSON DE LA ROQUE Fernand, « Tôd, fouilles antérieures à 1938 », *RdE* 4 (1940), p. 67-74

BJÖRKMAN Gun, *Kings at Karnak. A Study of the Treatment of the Monuments of Royal Predecessors in the Early New Kingdom* (*Boreas* 2), Uppsala, 1971

BLACKMAN Aylward M., *Middle-Egyptian Stories* (*BiAeg* 2), Bruxelles, 1932

BLANKENBERG-VAN DELDEN C., *The Large Commemorative Scarabs of Amenhotep III* (*DMOA* 15), Leiden 1969

BLOM-BÖER Ingrid, *Die Tempelanlage Amenemhets III. in Hawara. Das Labyrinth. Bestandaufnahme und Auswertung der Architecktur- und Inventarfragmente* (*EgUit* XX), Leyde, 2006

BLOXAM Elizabeth, « Miners and Mistresses. Middle Kingdom mining on the margins », *Journal of Social Archaeology* 6

(2006), p. 277-303

BLUMENTHAL Elke, *Untersuchungen zum ägyptischen Königtum des mittleren Reiches I. Die Phraseologie* (*ASAW* 61), Berlin, 1970

BLUMENTHAL Elke, « Die erste Koregenz der 12. Dynastie », *ZÄS* 110 (1983), p. 104-121

BLUMENTHAL Elke, *Untersuchungen zum ägyptischen Königtum des mittleren Reiches I. Die Phraseologie.* Textellenregister. Wort- und Phrasenregister. Bearbeitet von Peter Dils (*ASAW* 80), Leipzig, 2008

BOESER P.A.A., *Beschreibung der aegyptischen Sammlung des niederländischen Reichsmuseums der Altertümer in Leiden* II, La Haye, 1909

BONHEME Marie-Ange, « Les désignations de la "titulature" royale au Nouvel Empire », *BIFAO* 78 (1978), p. 347-387

BONHEME Marie-Ange, « Nom royal, effigie et corps du roi mort dans l'Égypte ancienne », *Ramage* 3 (1984-1985), p. 117-127

BONNET Ch., VALBELLE D., « Le temple d'Hathor, maîtresse de la turquoise à Sérabit el-Khadim. Troisième campagne », *CRAIBL* (1995), p. 916-941

BORCHARDT Ludwig, *Zur Baugeschichte des Amonstempels von Karnak* (*UGAÄ* 5), Leipzig, 1905

BORCHARDT Ludwig, *Statuen und statuetten von Königs und Privatleuten* (CGC, n° 1-1294) 1-5, Berlin, 1911-1936

BORCHARDT Ludwig, *Ägyptische Tempel mit Umgang* (*BÄBA* 2), Le Caire, 1938

BOREUX Charles, « À propos d'un linteau représentant Sésostris III trouvé à Médamoud (Haute-Égypte) », *MonPiot* 32 (1932), p. 1-20

BORGHOUTS Joris F., *LÄ* IV (1982), col. 200-204, *s.v.* « Month »

BORREGO GALLARDO Fr.L., « L'image d'Amon à la Chapelle Blanche », *Trabajos de Egiptología. Papers on Ancient Egypt* 2 (2003), p. 57-82

BOSTICCO Sergio, *Museo Archeologico di Firenze, Le stele egiziane dall'Antico al Nuvo Regno*, Rome, 1959

VON BOTHMER Bernard, « Numbering Systems of the Cairo Museum », dans *Textes et Images de l'Égypte pharaonique. Cent cinquante années de recherches 1822-1972. Hommage à Jean-François Champollion* (*BdE* 54/3), Le Caire, 1972-1974, p. 111-122

DU BOURGUET P., DRIOTON E., *Les Pharaons à la conquête de l'Art*, Paris, 1965

BOURRIAU Janine, « Egyptian antiquities acquired in 1974 by museums in the United Kingdom », *JEA* 62 (1976), p. 145-148

BOURRIAU Janine, *Pharaohs and Mortals : Egyptian Art in the Middle Kingdom*, Cambridge, 1988

BOURRIAU Janine, « An Early Twelfth Dynasty Sculpture », dans E. GORING, N. REEVES et J. RUFFLE (éd.), *Chief of Seers, Egyptian Studies in Memory of Cyril Aldred*, Londres-New York, 1997, p. 49-59

BRADBURY Louise, « Reflections on Traveling to "God's Land" and Punt in the Middle Kingdom », *JARCE* 25 (1988), p. 127-156

BREASTED James H., « The Wadi Halfa stela of Senwosret I », *PSBA* 23 (1901), p. 230-235

BREASTED James H., « When did the Hittites Enter Palestine? », *AJSL* 21, n° 3 (1905), p. 153-158

BROVARSKI Edward, *LÄ* V (1984), col. 998-1003, s.v. « Sobek »

BROVARSKI Edward, « False Doors and History : The First Intermediate Period and Middle Kingdom », dans D.P. SILVERMAN, W.K. SIMPSON et J. WEGNER (éd.), *Archaism and Innovation : Studies in the Culture of Middle Kingdom Egypt*, New Haven – Philadelphia, 2009, p. 359-423

BRUGSCH Heinrich, *Uebersichtliche erlkaerung aegyptischer denkmaeler des koenigl. neuen museums zu Berlin*, Berlin, 1850

BRUGSCH Heinrich, « Der Traum Königs Thutmes IV bei der Sphinx », *ZÄS* 14 (1876), p. 89-95

BRUNNER-TRAUT Emma, *LÄ* II (1977), col. 122-125, *s.v.* « Farben »

BRUWIER Marie-Cécile, *L'Égypte au regard de J.-J. Rifaud, 1786-1852. Lithographies conservées dans les collections de la Société royale d'Archéologie, d'Histoire et de Folklore de Nivelles et du Brabant wallon*, Nivelles, 1998

BRYAN Betsy, « The Disjunction of Text and Image in Egyptian Art », dans P. DER MANUELIAN (éd.), *Studies in Honor of William Kelly Simpson*, Boston, 1996, p. 161-168

BRYAN Betsy, « The statue program for the mortuary temple of Amenhotep III », dans S. QUIRKE (éd.), *The temple in Ancient Egypt. New discoveries and recent research*, Londres, 1997, p. 57-81

BUCHBERGER Hannes, « Sesostris und die Inschrift von et-Tôd ? Eine philologische Anfrage », dans K. ZIBELIUS-CHEN et H.-W. FISCHER-ELFERT (éd.), *"Von reichlich ägyptischem Verstande". Festschrift für Waltraud Guglielmi zum 65. Geburtstag (Philippika* 11), Wiesbaden, 2006, p. 15-21

BUDGE E.A.Wallis, *Egyptian Sculptures in the British Museum*, Londres, 1914

BULL Ludlow, « Two Egyptian Stelae of the XVIII Dynasty », *MMS* 2 (1929), p. 76-84

BURTON James, *Excerpta Hieroglyphica, s.l.*, 1829

CALLENDER Gae, « The Middle Kingdom Renaissance (*c.*2055-1650 BC) », dans I. SHAW, *The Oxford History of Ancient Egypt*, Oxford, 2002, p. 148-183

CAMINOS Ricardo, *The New Kingdom Temples of Buhen* II (*MEES* 34), Londres, 1974

CANTILENA R., RUBINO P., *La collezione egiziana del Museo Archeologico Nazionale di Napoli*, Naples, 1989

CAPART Jean, *L'Art égyptien. Etudes et histoire. Tome 1. Introduction générale. Ancien et Moyen Empires*, Bruxelles, 1924

CARLOTTI Jean-François, « Contribution à l'étude métrologique de quelques monuments du temple d'Amon-Rê à Karnak », *Karnak* X (1995), p. 65-139

CARLOTTI Jean-François, « Modifications architecturales du « Grand Château d'Amon » de Sésostris Ier à Karnak », *Égypte Afrique & Orient* 16 (2000), p. 37-46

CARLOTTI Jean-François, *L'Akh-menou de Thoutmosis III à Karnak. Etude architecturale*, Paris, 2001

CARLOTTI Jean-François, « Considérations architecturales sur l'orientation, la composition et les proportions des structures du temple d'Amon-Rê à Karnak », dans P. JANOSI (éd.), *Structure and Significance : Thoughts on Ancient Egyptian Architecture (DÖAWW* 33), Vienne, 2005, p. 169-191

CARLOTTI J.-Fr., GABOLDE L., « Nouvelles données sur la *Ouadjyt* », *Karnak* XI/1 (2003), p. 255-319

CARLOTTI J.-Fr., CZERNY E., GABOLDE L., « Sondages autour de la plate-forme en grès de la "cour du Moyen

Empire" », *Karnak* 13 (2010), p. 111-193

CAUVILLE S., GASSE A., « Fouilles de Dendera. Premiers résultats », *BIFAO* 88 (1988), p. 25-32

CECIL William (Lady), « Report on the work done at Aswân », *ASAE* 4 (1903), p. 51-73

CHAABAN Mohamed E., « Rapport sur une mission à l'obélisque d'Abguîg (Fayoum) », *ASAE* 26 (1926), p. 105-108

CHAMPOLLION Jean-François, *Monuments de l'Égypte et de la Nubie : Notices descriptives conformes aux manuscrits autographes rédigés sur les lieux*, Paris, 1844

CHARLOUX Guillaume, « Karnak au Moyen Empire, l'enceinte et les fondations des magasins du temple d'Amon-Rê », *Karnak* XII/1 (2007), p. 191-204

CHARLOUX G., JET J.-Fr., LANOË E., « Nouveaux vestiges des sanctuaires du Moyen Empire à Karnak. Les fouilles récentes des cours du VIᵉ pylône », *BSFE* 160 (2004), p. 26-46

CHATFIELD PIER Garret, « Historical Scarab Seals from the Art Institute Collection, Chicago », *AJSL* 23 (1906), p. 75-94

CHEVRIER Henri, « Rapport sur les travaux de Karnak (novembre 1926 – mai 1927), *ASAE* 27 (1927), p. 134-153

CHEVRIER Henri, « Rapport sur les travaux de Karnak (1927-1928) », *ASAE* 28 (1928), p. 114-128

CHEVRIER Henri, « Rapport sur les travaux de Karnak », *ASAE* 29 (1929), p. 133-149

CHEVRIER Henri, « Rapport sur les travaux de Karnak (1930-1931) », *ASAE* 31 (1931), p. 81-97

CHEVRIER Henri, « Rapport sur les travaux de Karnak (1931-1932) », *ASAE* 32 (1932), p. 97-114

CHEVRIER Henri, « Rapport sur les travaux de Karnak (1932-1933) », *ASAE* 33 (1933), p. 167-186

CHEVRIER Henri, « Rapport sur les travaux de Karnak (1934-1935) », *ASAE* 35 (1935), p. 97-121

CHEVRIER Henri, « Rapport sur les travaux de Karnak (1935-1936) », *ASAE* 36 (1936), p. 131-157

CHEVRIER Henri, « Rapport sur les travaux de Karnak (1936-1937) », *ASAE* 37 (1937), p. 173-200

CHEVRIER Henri, « Rapport sur les travaux de Karnak (1937-1938) », *ASAE* 38 (1938), p. 567-608

CHEVRIER Henri, « Rapport sur les travaux de Karnak (1938-1939) », *ASAE* 39 (1939), p. 553-601

CHEVRIER Henri, « Rapport sur les travaux de Karnak », *ASAE* 46 (1947), p. 147-193

CHEVRIER Henri, « Rapport sur les travaux de Karnak (1947-1948) », *ASAE* 47 (1947), p. 161-201

CHEVRIER Henri, « Rapport sur les travaux de Karnak (1947-1948) », *ASAE* 49 (1949), p. 1-15

CHEVRIER Henri, « Rapport sur les travaux de Karnak (1948-1949) », *ASAE* 49 (1949), p. 241-301

CHEVRIER Henri, « Rapport sur les travaux de Karnak 1949-1950 », *ASAE* 50 (1950), p. 429-467

CHEVRIER Henri, « Rapport sur les travaux de Karnak 1950-1951 », *ASAE* 51 (1951), p. 549-572

CHEVRIER Henri, « Rapport sur les travaux de Karnak 1951-1952 », *ASAE* 52 (1954), p. 229-251

CHEVRIER Henri, « Rapport sur les travaux de Karnak (1952-1953) », *ASAE* 53 (1956), p. 7-19

CHEVRIER Henri, « Rapport sur les travaux de Karnak (1953-1954) », *ASAE* 53 (1956), p. 21-42

CHEVRIER Henri, « La « chapelle » blanche de Sésostris Ier », *BSFE* 39 (1964), p. 13-23

CHEVRIER Henri, « Technique de la construction dans l'ancienne Égypte III – Gros-œuvre, maçonnerie », *RdE* 23 (1971), p. 74-75

CHRISTOPHE Louis-A., « La carrière du prince Merenptah et les trois régences ramessides », *ASAE* 51 (1951), p. 335-372

CIMMINO Franco, *Sesostris. Storia del Medio Regno egiziano*, Milan, 1996

CLERE Jacques J., « Histoire des XIe et XIIe dynasties égyptiennes », *Cah.Hist.Mond.* I/3 (1954), p. 643-668

CLERE Jacques J., « Notes sur la chapelle funéraire de Ramsès I à Abydos et sur son inscription dédicatoire », *RdE* 11 (1957), p. 1-38

COONEY John D., « Egyptian Art in the Collection of Albert Gallatin », *JNES* 12 (1953), p. 1-19

CORTEGGIANI Jean-Pierre, « Documents divers (I-VI) », *BIFAO* 73 (1973), p. 143-153

COTELLE-MICHEL Laurence, « Présentation préliminaire des blocs de la chapelle de Sésostris Ier découverte dans le IXᵉ pylône de Karnak », *Karnak* XI/1 (2003), p. 339-354

COUYAT J., MONTET P., *Les inscriptions hiéroglyphiques et hiératiques du Ouâdi Hammâmât* (*MIFAO* 34), Le Caire, 1912

CRUM Walter E., « Stelae from Wadi Halfa », *PSBA* 16 (1893), p. 16-19

D'AMICONE Elvira, « Cowrie-Shells and Pearl-Oysters : Two Iconographic Repertories of Middle Kingdom Gold-work », *BSEG* 9-10 (1984-1985), p. 63-70

DARESSY Georges, « Notes et Remarques », *RecTrav* 16 (1894), p. 123-133

DARESSY Georges, « Inscriptions hiéroglyphiques trouvées dans le Caire », *ASAE* 4 (1903), p. 101-109

DARESSY Georges, *Statues de divinités* (CGC, n° 38001-39384) 1, Le Caire, 1906

DARESSY Georges, « Notes sur des pierres antiques du Caire », *ASAE* 9 (1908), p. 139-140

DARESSY Georges, « Sur le naos de Senusert Ier trouvé à Karnak », *REgA* 1 (1927), p. 203-211

DAUMAS François, *Dendera et le temple d'Hathor. Notice sommaire* (*RAPH* 29), Le Caire, 1969

DAVID A. Rosalie, *The Egyptian Kingdoms* (The Making of the Past), Oxford, 1975

DAVIES N. de Garis, GARDINER Alan H., *The Tomb of Antefoker, vizier of Sesostris I, and his Wife, Senet (no. 60)* (*TTS* 2), Londres, 1920

DE BUCK Adriaan, « The Building inscription of the Berlin Leather Roll », *AnOr* 17 (1938), p. 48-57

DE GRYSE Bob, *Karnak, 3000 ans de gloire égyptienne*, Liège, 1984

DELANGE Elisabeth, *Catalogue des statues égyptiennes du Moyen Empire*, Paris, 1987

DELIA Robert D., « A New Look at Some Old Dates. A Reexamination of Twelfth Dynasty Double Dated Inscriptions », *BES* 1 (1979), p. 15-28

DELIA Robert D., « Doubts about Double Dates and Coregencies », *BES* 4 (1982), p. 55-69

DE PUTTER Th., KARLSHAUSEN Chr., *Les pierres utilisées dans la sculpture et l'architecture de l'Égypte pharaonique : Guide pratique illustré* (*Connaissance de l'Égypte ancienne* 2), Bruxelles, 1992

DERCHAIN Philippe, « La réception de Sinouhé à la cour de Sésostris Ier », *RdE* 22 (1970), p. 79-83

DERCHAIN Philippe, « Magie et politique. A propos de l'hymne à Sésostris III », *CdE* LXII/123-124 (1987), p. 21-29

DERCHAIN Philippe, « Les débuts de l'histoire [Rouleau de cuir Berlin 3029] », *RdE* 43 (1992), p. 35-47

DE ROUGE Emmanuel, « Lettre à M. Leeman, Directeur du Musée d'Antiquités des Pays-Bas, sur une stèle égyptienne de ce musée », *RevArch* 6 (1849), p. 557-575

Description de l'Égypte, ou recueil des observations et des recherches qui ont été faites en Égypte pendant l'expédition de l'armée française, publié par les ordres de Sa Majesté l'Empereur, Paris, 1809-1829

DESPLANCQUES Sophie, « L'implication du Trésor et de ses administrateurs dans les travaux royaux sous le règne de Sésostris Ier », *CRIPEL* 23 (2003), p. 19-27

DESPLANCQUES Sophie, *L'institution du Trésor en Égypte. Des origines à la fin du Moyen Empire*, Paris, 2006

DESROCHES NOBLECOURT Chr., LEBLANC Chr., « Considérations sur l'existence des divers temples de Monthou à travers les âges, dans le site de Tôd », *BIFAO* 84 (1984), p. 81-109

DEVERIA Théodule, « Lettres à M. Auguste Mariette sur quelques monuments relatifs aux Hyksos ou antérieurs à leur domination », *RevArch* 4 (1861), p. 249-261

DODSON Aidan, *The Complete Royal Families of Ancient Egypt*, Londres, 2004

DOHRMANN Karin, *Arbeitsorganisation, Produktionsverfahren und Werktechnik – eine Analyse der Sitzstatuen Sesostris' I. aus Lischt. Dissertation zur Erlangung des Doktorgrades der Philosophischen Fakultät der Georg-August-Universität Göttingen*, Göttingen, 2004 (thèse inédite)

DOHRMANN Karin, « Das Sedfest-Ritual Sesostris' I. – Kontext und Semantik des Dekorationsprogramms der Lischter Sitzstatuen », dans A. AMENTA, M.N. SORDI et M. LUISELLI (éd.), *L'acqua nell'antico Egitto. Vita, rigenerazione, incatesimo, medicamento*, Rome, 2005, p. 299-308

DOHRMANN Karin, « Das Textprogramm des Lischter Statuenkonvoluts (CG 411 – CG 420). Zu Kontext und Semantik der Sedfeststatuen Sesostris'I », dans G. MOERS *et alii* : *jn.t dr.w Festschrift für Friederich Junge*, Göttingen, 2006, p. 125-144

DOWNES Dorothy, *The Excavations at Esna. 1905-1906*, Warminster, 1974

DREYER Günter, *Elephantine VIII. Der Tempel der Satet. Die Funde der Frühzeit und des Alten Reiches* (*AV* 39), Mayence, 1986

DUNHAM Dows, « Three Inscribed Statues in Boston », *JEA* 15 (1929), p. 164-166

DUREY Ph., GABOLDE M. et GRAINDORGE C. (dir.), *Les Réserves de Pharaon, l'Égypte dans les collections du Musée des Beaux-Arts de Lyon*, Lyon, 1988

EATON-KRAUSS Marianne, « Zur Koregenz Amenemhets I. und Sesostris I. », *MDOG* 112 (1980), p. 35-51

EDEL Elmar, « Der Tetrodon Fahaka als Bringer der Überschwemmung und sein Kult im Elephantengau », *MDAIK* 32 (1976), p. 35-43

EGGEBRECHT Arne, *LÄ* I (1975), col. 680, *s.v.* « Begig »

EIGNER Dieter, « A Palace of the Early 13th Dynasty at Tell el-Dab'a », dans M. BIETAK (éd.), *Haus und Palast im alten Ägypten. Internationales Symposium 8. bis II. April 1992 in Kairo* (*DÖAWW* 14), Vienne, 1996, p. 73-80

EMERY Walter B., « Preliminary Report f the work of the Archaelogical Survey of Nubia. 1930-1931 », *ASAE* 31 (1931), p. 70-80

EMERY W.B., KIRWAN L.P., *The Excavations and Survey between Wadi es-Sebua and Adindan, 1929-1931* (Mission archéologique de Nubie 1929-1934), Le Caire, 1935

EMERY W.B., SMITH H.S., MILLARD A., *The Fortress of Buhen. The Archaeological Report* (*MEES* 49), Londres, 1979

EL-ENANY Khaled, « Le saint thébain Montouhotep-Nebhépetrê », *BIFAO* 103 (2003), p. 167-190

EL-ENANY Khaled, « La vénération *post mortem* de Sésostris Ier », *Memnonia* 14 (2003), p. 129-137

EL-ENANY Khaled, « Le "dieu" nubien Sésostris III », *BIFAO* 104/1 (2004), p. 207-213

ENGELBACH Reginald, « A monument of Senusret Ist from Armant », *ASAE* 23 (1923), p. 161-162

ENGELBACH Reginald, « The direction of the inscriptions on obelisks », *ASAE* 29 (1929), p. 25-30

ENGELBACH Reginald, « The Quarries of the Western Nubian Desert. A Preliminary Report », *ASAE* 33 (1933), p. 65-74

ENGELBACH Reginald, « The Quarries of the Western Nubian Desert and the Ancient Road to Tushka », *ASAE* 38 (1938), p. 369-390

EVERS Hans G., *Staat aus dem Stein. Denkmäler, Geschichte und Bedeutung der ägyptischen Plastik während des mittleren Reichs*, Munich, 1929

EYRE Christopher, « Is Egyptian historical littérature "historical" or "literary" ? », dans A. LOPRIENO (ed.), *Ancient Egyptian Literature, History and Forms* (*ProblÄg* 10), Leyde, 1996, p. 415-433.

EZZAMEL Mahmoud, « Work Organization in the Middle Kingdom, Ancient Egypt », *Organization* 11 (2004), p. 497-537

FAKHRY Ahmed, « A report on the Inspectorate of Upper Egypt », *ASAE* 46 (1947), p. 25-61

FAKHRY Ahmed, *The Inscriptions of the Amethyst Quarries at Wadi el Hudi*, Le Caire, 1952

FAKHRY Ahmed, *The Monuments of Sneferu at Dahshur* I, *The Bent Pyramid*, Le Caire, 1959

FAKHRY Ahmed, *The Monuments of Sneferu at Dahshur* II, *The Valley Temple, Part II – The Finds*, Le Caire, 1961

FARAG Sami, « Une inscription memphite de la XIIe dynastie », *RdE* 32 (1980), p. 75-82

FAROUT Dominique, « La carrière du *whmw* Ameny et l'organisation des expéditions au ouadi Hammamat au Moyen Empire », *BIFAO* 94 (1994), p. 143-172

FAULKNER Raymond O., « The Stela of the Master-Sculptor Shen », *JEA* 38 (1952), p. 3-5

FAVRY Nathalie, *Le nomarque sous le règne de Sésostris Ier*, Paris, 2004

FAVRY Nathalie, *Sésostris Ier et le début de la XIIe dynastie* (Les Grands Pharaons), Paris, 2009

FAY Biri, « Custodian of the Seal, Mentuhotep », *GM* 133 (1993), p. 19-35

FAY Biri, *The Louvre Sphinx and Royal Sculpture from the Reign of Amenemhat II*, Mayence, 1996

FIECHTER Jean-Jacques, *La moisson des dieux. La constitution des grandes collections égyptiennes, 1815-1830*, Paris, 1994

FISCHER Henry G., « Prostrate figures of Egyptian Kings », *PUMB* 20 (1956), p. 27-42

FISCHER Henry G., « Further Remarks on the Prostrate Kings », *PUMB* 21 (1957), p. 35-40

FISCHER Henry G., « An Example of Memphite Influence in a Theban Stela of the Eleventh Dynasty », *Artibus Asiae* 22 (1959), p. 240-252

FISCHER Henry G., « Some Notes on the Easternmost Nomes of the Delta in the Old and Middle Kingdoms », *JNES* 18 (1959), p. 129-142

FISCHER Henry G., « Two Royal Monuments of the Middle Kingdom Restored », *BMMA* 22 (1964), p. 235-245

FISCHER Henry G., « The Gallatin Egyptian Collection », *BMMA* 25 (1967), p. 253-263

FISCHER Henry G., « Offering Stands from the Pyramid of Amenemhet I », *MMJ* 7 (1973), p. 123-126

FISCHER Henry G., « An Elusive Shape within the Fisted Hands of Egyptian Statues », *MMJ* 10 (1975), p. 9-21

FISCHER Henry G., « An Early Example of Atenist Iconoclasm », *JARCE* 13 (1976), p. 131-132

FISCHER Henry G., *LÄ* III (1980), col. 737-740, *s.v.* « Koptos »

FISCHER Henry G., *L'écriture et l'art de l'Égypte ancienne. Quatre leçons sur la paléographie et l'épigraphie pharaonique*, Paris, 1986

FISSOLO Jean-Luc, « Note additionnelle sur trois blocs épars provenant de la chapelle de Sésostris Iᵉʳ trouvée dans le IXᵉ pylône et remployés dans le secteur des VIIᵉ-VIIIᵉ pylônes », *Karnak* XI/2 (2003), p. 405-413

FOISSY-AUFRERE M.-P. (dir.), *Égypte et Provence, Civilisation, Survivances et « Cabinets de Curiositez »*, *Musée Calvet – Avignon*, Avignon, 1985

FORGEAU Annie, *Horus-fils-d'Isis. La jeunesse d'un dieu* (*BdE* 150), Le Caire, 2010

FOSTER John L., « The conclusion to The Testament of Ammenemes, King of Egypt », *JEA* 67 (1981), p. 36-47

FRANKE Detlef, *Personendaten aus dem Mittleren Reich (20.–16 Jahrhundert v. Chr.). Dossiers 1-796* (*ÄgAb* 41), Wiesbaden, 1984

FRANKE Detlef, « Compte rendu de William Kelly SIMPSON, *Personnel Accounts of the Early Twelfth Dynasty : Papyrus Reisner* IV. Transcription and Commentary. With Indices to Papyri Reisner I-IV and Palaeography to Papyrus Reisner IV, Section F, G prepared by Peter Der Manuelian. Boston, Museum of Fine Arts, 1986 (41 cm., pp. 47, 33 pls.). ISBN 0 87 846 261 9. Price : $ 80.00 », *BiOr* 45 (1988), col. 98-102

FRANKE Detlef, *Das Heiligtum des Heqaib auf Elephantine : Geschichte eines Provinzheiligtums im Mittleren Reich* (*SAGA* 9), Heidelberg, 1994

FRANKE Detlef, « Sesostris I., „König der beiden Länder" und Demiurg in Elephantine », dans P. DER MANUELIAN (éd.), *Studies in Honor of William Kelly Simpson*, Boston, 1996, p. 275-295

FRANKE Detlef, « „Schöpfer, Schützer, Guter Hirte" : Zum Königsbild des Mittleren Reiches », dans R. GUNDLACH et Chr. RAEDLER (éd.), *Selbstverständnis und Realität. Akten des Symposiums zur ägyptischen Königsideologie in Mainz 15.-*

17.6.1995, Wiesbaden, 1997, p. 175-209

FREED Rita E., *Ramses II. The Great Pharaoh And His Time*, Memphis, 1987

FREED Rita E., « Stela Workshops of Early Dynasty 12 », dans P. DER MANUELIAN (éd.), *Studies in Honor of William Kelly Simpson*, Boston, 1996, p. 297-336

FREED Rita E., « Another look at the sculpture of Amenemhat III », *RdE* 53 (2002), p. 103-124

FREED Rita E., « Art of the Middle Kingdom », dans R.E. FREED *et alii*, *The Secrets of Tomb 10A. Egypt 2000 BC*, catalogue de l'exposition montée au Museum of Fine Arts de Boston, du 18 octobre 2009 au 16 mai 2010, Boston, 2009, p. 65-87

FREED Rita E., « Sculpture of the Middle Kingdom », dans A.B. LLOYD (éd.), *A Companion to Ancient Egypt* (*Blackwell Companions to the Ancient World*), vol. II , Oxford, 2010, p. 882-912

FREED R.E., JOSEPHSON J.A., « A Middle Kingdom Masterwork in Boston : MFA 2002.609 », dans D.P. SILVERMAN, W.K. SIMPSON, J. WEGNER, *Archaism and Innovation : Studies in the Culture of Middle Kingdom Egypt*, New Haven – Philadelphia, 2009, p. 1-15

GABOLDE Luc, « Les temples « mémoriaux » de Thoutmosis II et Toutânkhamon (un rituel destiné à des statues sur barques) », *BIFAO* 89 (1989), p. 127-178

GABOLDE Luc, « Le problème de l'emplacement primitif du socle de calcite de Sésostris I^{er} », *Karnak* X (1995), p. 253-256

GABOLDE Luc, « Les temples primitifs d'Amon-Rê à Karnak, leur emplacement et leurs vestiges : une hypothèse », dans H. GUKSH et D. POLZ (éd.), *Stationen. Beiträge zur Kulturgeschichte Ägyptens. Rainer Stadelmann gewidmet*, Mayence, 1998, p. 181-196

GABOLDE Luc, *Le « Grand château d'Amon » de Sésostris I^{er} à Karnak. La décoration du temple d'Amon-Rê au Moyen Empire* (*MAIBL* 17), Paris, 1998

GABOLDE Luc, « Origines d'Amon et origines de Karnak », *Égypte Afrique & Orient* 16 (2000), p. 3-12

GABOLDE Luc, « Karnak sous le règne de Sésostris I^{er} », *Égypte Afrique & Orient* 16 (2000), p. 13-24

GABOLDE Luc, « Un assemblage au nom d'Amenemhat I^{er} dans les magasins du temple de Louxor », dans P.J. BRAND, L. COOPER, *Causing His Name To Live. Studies in Egyptian Epigraphy and History in Memory of William J. Murnane* (Culture and History of the Ancient Near-East), Leiden-Boston, 2009, p. 103-107

GABOLDE Luc, « Le temple, "horizon du ciel" », dans M. ETIENNE, *Les Portes du Ciel. Visions du monde dans l'Égypte ancienne, catalogue de l'exposition montée au musée du Louvre du 6 mars au 29 juin 2009*, Paris, 2009, p. 285-299

GABOLDE Luc, « Mise au point sur l'orientation du temple d'Amon-Rê à Karnak en direction du lever du soleil au solstice d'hiver », *Karnak* 13 (2010), p. 243-256

GABOLDE L., CARLOTTI J.-Fr., CZERNY E., « Aux origines de Karnak : les recherches récentes dans la "cour du Moyen Empire" », *BSEG* 23 (1999), p. 31-49

GABOLDE Marc, « Blocs de la porte monumentale de Sésostris I^{er} à Coptos », *BMML* 1-2 (1990), p. 22-25

GABOLDE Marc, « Assassiner le pharaon ! », *Égypte Afrique & Orient* 35 (2004), p. 3-9.

GALAN José M., « Delimitación del territorio provincial en la dinastia XII », *BAEE* 4-5 (1992-1994), p. 47-56

GALAN José M., « The Stela of Hor in Context », *SAK* 21 (1994), p. 65-79

GARDINER Alan H., *Literarische Texte des Mittleren Reiches, II Die Erzählung des Sinuhe und die Hintengeschichte* (*Hieratische Papyrus aus den Königlichen Museen zu Berlin* V), Leipzig, 1909

GARDINER Alan H., « Notes on the Story of Sinhue », *RecTrav* 32 (1910), p. 1-28

GARDINER Alan H., « Horus the Behdetite », *JEA* 30 (1944), p. 23-60

GARDINER Alan H., *Ancient Egyptian Onomastica*, Oxford, 1947

GARDINER Alan H., « Tuthmosis III returns thanks to Amun », *JEA* 38 (1952), p. 6-23

GARDINER Alan H., *Egyptian Grammar. Being an Introduction to the Study of Hieroglyphs*, Oxford, 1957[3]

GARDINER Alan H., *The Royal Canon of Turin*, Oxford, 1959

GARDINER A.H., PEET T.E., CERNY J., *The Inscriptions of Sinai I-II* (*MEES* 36 et 45), Londres, 1952-1955

GASSE Annie, « Amény, un porte-parole sous le règne de Sésostris Ier », *BIFAO* 88 (1988), p. 83-93

GAUTHIER Henri, *Le livre des rois d'Égypte. Recueil de titres et protocoles royaux, noms propres de rois, reines, princes et princesses, noms de pyramides et de temples solaires, Tome 1, Des origines à la fin de la XIIe dynastie* (*MIFAO* 17), Le Caire, 1907

GAUTHIER Henri, « Une nouvelle statue d'Amenemhêt Ier », dans P. JOUGET (dir.), *Mélanges Maspero* I/1 (*MIFAO* 66), Le Caire, 1935-1938, p. 43-53

GAUTIER J.-E., JEQUIER G., « Fouilles de Licht », *RevArch* 29 (3ème série), 1896, p. 36-70

GAUTIER J.-E., JEQUIER G., *Mémoire sur les fouilles de Licht* (*MIFAO* 6), Le Caire, 1902

A General Introductory Guide to the Egyptian Collections in the British Museum, Londres, 1930

GEßLER-LÖHR Beatrix, *Die heiligen Seen ägyptischer Tempel. Ein Beitrage zur Deutung sakraler Baukunst im alten Ägypten* (*HÄB* 21), Hildesheim, 1983

GESTERMANN Louise, « Sesostris III. – König und Nomarch », dans R. GUNDLACH et Chr. RAEDLER (éd.), *Selbstverständnis und Realität. Akten des Symposiums zur ägyptischen Königsideologie in Mainz 15.-17.6.1995*, Wiesbaden, 1997, p. 37-47

GILBERT Pierre, *Le classicisme de l'architecture égyptienne*, Bruxelles, 1943

GITTON Michel, « Le palais de Karnak », *BIFAO* 74 (1974), p. 63-73

GITTON Michel, « Compte rendu de William J. MURNANE, *Ancient Egyptian Coregencies*. Chicago, The Oriental Institute, (1977). 1 vol. in-8°, xviii-272 pp., 8 figg. (*SAOC* 40). Prix ; $ 11.00 », *CdE* LIV (1979), p. 260-264

GIVEON Raphael, « Royal Seals of the XIIth Dynasty from Western Asia », *RdE* 19 (1967), p. 29-37

GIVEON Raphael, « Egyptian Objects from Sinai in the Australian Museum », *AJBA* 2 (1974-1975), p. 29-47.

GIVEON Raphael, « Inscriptions of Sahure' and Sesostris I from Wadi Kharig (Sinai) », *BASOR* 226 (1977), p. 61-63

GIVEON Raphael, « Corrected Drawings of the Sahure' and Sesostris I Inscriptions from the Wadi Kharig », *BASOR* 232 (1978), p. 76.

GNIRS Andrea, « In the King's House : Audiences and receptions at court », dans R. GUNDLACH et J. TAYLOR (éd.), *Egyptian Royal Residences. 4th Symposium on Egyptian Ideology* (*Königtum, Staat und Gesellschaft früher Hochkulturen* 4,1), Wiesbaden, 2009, p. 13-43

GOEBS Katja, « Untersuchungen zu Funktion und Symbolgehalt des *nms* », *ZÄS* 122 (1995), p. 154-181

GOEBS Katja, « Some Cosmic Aspects of the Royal Crowns », dans C.J. EYRE (éd.), *Proceedings of the Seventh International Congress of Egyptologists, Cambridge, 3-9 September 1995* (OLA 82), Leuven, 1998, p. 447-460

GOEBS Katja, *OEAE* I (2001), p. 321-326, *s.v.* « crowns »

GOEBS Katja, *Crowns in Egyptian Funerary Literature. Royalty, Rebirth, and Destruction*, Oxford, 2008

GOEDICKE Hans, « A Neglected Wisdom Text », *JEA* 48 (1962), p. 25-35

GOEDICKE Hans, « Sinuhe's reply to the King's letter », *JEA* 51 (1965), p. 29-47

GOEDICKE Hans, « The Berlin Leather Roll (P Berlin 3029) », dans *Festschrift zum 150jährigen bestehen des Berliner Ägyptischen Museums*, Berlin, 1974, p. 87-104

GOLVIN Jean-Claude *et alii*, *La construction pharaonique du Moyen Empire à l'époque greco-romaine. Contexte et principes technologiques*, Paris, 2004

GOMAA Farouk, *Die Besiedlung Ägyptens während des Mittleren Reiches. II. Unterägypten und die angrenzenden Gebiete* (TAVO B 66/2), Wiesbaden, 1987

GOYON Georges, « Trouvaille à Tanis de fragments appartenant à la statue de Sanousrit Ier, n° 634 du musée du Caire », *ASAE* 37 (1937), p. 81-84

GOYON Georges, *Nouvelles inscriptions rupestres du Wadi Hammamat*, Paris, 1957

GRAEFE Erhart, « Einige Bemerkungen zur Angabe der *stȝt*-Grösse auf der weiße Kapelle Sesostris I », *JEA* 59 (1973), p. 72-76

GRAHAM Geoffrey, *OEAE* II (2001), p. 163-167, *s.v.* « Insignias »

GRAINDORGE Catherine, « Les monuments d'Amenhotep Ier à Karnak », *Égypte Afrique & Orient* 16 (2000), p. 25-36

GRAINDORGE C., MARTINEZ Ph., « Karnak avant Karnak. Les constructions d'Amenophis Ier et les premières liturgies amoniennes », *BSFE* 115 (1989), p. 36-64

GRAJETZKI Wolfram, *Die höchsten Beamten der ägyptischen Zentralverwaltung zur Zeit des Mittleren Reiches : Prosopographie, Titel und Titelreihen* (Achet 2), Berlin, 2000

GRAJETZKI Wolfram, *The Middle Kingdom of Ancient Egypt. History, Archaeology and Society*, Londres, 2006

GRAJETZKI Wolfram, *Court Officials of the Egyptian Middle Kingdom*, Londres, 2009

GRANDET Pierre, *Le papyrus Harris I (BM 9999)* (BdE 109), Le Caire, 1994

GRATIEN Brigitte, *Saï I. La nécropole Kerma*, Paris, 1986

GRDSELOFF Bernhard, « Notice sur un monument inédit appartenant à Nebwa', premier prophète d'Amon à Sambehdet », *BIFAO* 45 (1947), p. 175-183

GRDSELOFF Bernhard, « Un nouveau graffito de Hatnoub », *ASAE* 51 (1951), p. 143-146

GRIFFITH Francis Ll., « Notes on a Tour in Upper Egypt », *PSBA* 11 (1889), p. 228-234

GRIFFITH Francis Ll., *The Inscriptions of Siût and Dêr Rîfeh*, Londres, 1889

GRIFFITH F.Ll., NEWBERRY P.E., *El Bersheh II* (*ASEg* EEF Special Publication), Londres, 1894

GRIMAL Nicolas, *La stèle triomphale de Pi(ʿankh)y au Musée du Caire JE 48862 et 47086-47089* (*MIFAO* 105), Le Caire, 1981

GRIMAL Nicolas, *Histoire de l'Égypte ancienne*, Paris, 1988

GRIMAL Nicolas, « Le sage, l'eau et le roi », dans B. MENU (éd.), *Les problèmes institutionnels de l'eau en Égypte ancienne et dans l'Antiquité méditerranéenne* (*BdE* 110), Le Caire, 1994, p. 195-203

GRIMAL Nicolas, « Corégence et association au trône : l'Enseignement d'Amenemhat Ier », *BIFAO* 95 (1995), p. 273-280

GRIMM Alfred, « Ein Statuentorso des Hakoris aus Ahnas el-Medineh im Ägyptischen Museum zu Kairo », *GM* 77 (1984), p. 13-17

GROTHOFF Thomas, *Die Tornamen der ägyptischen Tempel* (*AegMonast* 1), Aix-la-Chapelle, 1996

A Guide to the Egyptian Galleries (Sculptures), Londres, 1909

GUNDLACH Rolf, *LÄ* IV (1982), col. 136-140, *s.v.* « Min »

GUNDLACH Rolf, « Die Legitimationen des ägyptischen Königs – Versuch einer Systematisierung », dans R. GUNDLACH et Chr. RAEDLER (éd.), *Selbstverständnis und Realität. Akten des Symposiums zur ägyptischen Königsideologie in Mainz 15.-17.6.1995*, Wiesbaden, 1997, p. 11-20

GUNDLACH Rolf, *OEAE* III (2001), p. 363-379, *s.v.* « Temples »

GUNDLACH Rolf, « „Schöpfung" und „Königtum" als Zentralbegriffe der ägyptischen Königstitulaturen im 2. Jahrtausend v. Chr. », dans N. KLOTH, K. MARTIN et E. PARDEY (éd.), *Es werde niedergelegt als Schriftstück. Festschrift für Hartwig Altenmüller zum 65. Geburtstag* (*SAK* Beihefte 9), Hambourg, 2003, p. 179-192

GUNDLACH Rolf, *Die Königsideologie Sesostris'I. anhand seiner Titulatur* (*Königtum, Staat und Gesellschaft früher Hochkulturen* 7), Wiesbaden, 2008

GUNDLACH Rolf, « 'Horus in the Palace' : the centre of state and culture in pharaonic Egypt », dans R. GUNDLACH et J. TAYLOR (éd.), *Egyptian Royal Residences. 4th Symposium on Egyptian Ideology* (*Königtum, Staat und Gesellschaft früher Hochkulturen* 4,1), Wiesbaden, 2009, p. 45-67

HABACHI Labib, « Khataʿna-Qantir : Importance », *ASAE* 52 (1954), p. 443-559

HABACHI Labib, « Preliminary report on Kamose Stela and other inscribed blocks found reused in the Foundations of two Statues at Karnak », *ASAE* 53 (1956), p. 195-202

HABACHI Labib, « A Group of Unpublished Old and Middle Kingdom Graffiti on Elephantine », dans G. THAUSING (dir.), *Festschrift Hermann Junker zum 80. Geburtstag gewidmet von seinen Freunden und Schülern* (*WZKM* 54), Vienne, 1957, p. 55-71

HABACHI Labib, « Neue Entdeckungen in Ägypten », *ZDMG* 111/2 (n.f. 36) (1961), p. 436-439

HABACHI Labib, *The second stela of Kamose and his struggle against the Hyksos ruler and his capital* (*ADAIK* 8), Glückstadt, 1972

HABACHI Labib, « A High Inundation in the Temple of Amenre at Karnak in the Thirteenth Dynasty », *SAK* 1 (1974), p. 207-214

HABACHI Labib, « Building Activities of Sesostris I in the Area to the South of Thebes », *MDAIK* 31 (1975), p. 27-37

HABACHI Labib, *The Obelisks of Egypt, Skyscrapers of the Past*, New York, 1997

HAENY Gerhard, *Basilikale Anlagen in der ägyptischen Baukunst des Neueun Reiches (BÄBA 9)*, Wiesbaden, 1970

HALL Harry R., « Letters to Sir William Gell from Henry Salt, [sir] J.G. Wilkinson and Baron von Bunsen », *JEA* 2 (1915), p. 133-167

HAMMAD Mohammed, « Découverte d'une stèle du roi Kamose », *CdE* XXX/60 (1955), p. 198-208

HARRELL James, A., « Pharaonic Stone Quarries in the Egyptian Deserts », dans R. FRIEDMAN (éd.), *Egypt and Nubia. Gifts of the Desert*, Londres, 2002, p. 232-243

HAYES William Chr., « Royal Portraits of the Twelfth Dynasty », *BMMA* 4 (1946), p. 119-124

HAYES William Chr., « Notes on the Governement of Egypt in the Late Middle Kingdom », *JNES* 12, n° 1 (1953), p. 31-39

HAYES William Chr., *The Scepter of Egypt : A Background for the Study of the Egyptian Antiquities in the Metropolitan Museum of Art. Part I : From the Earliest Times to the End of the Middle Kingdom*, New York, 1990⁴

HELCK Wolfgang, « *Rpʿt* au dem Thron des *Gb* », *Orientalia* 19 (1950), p. 416-434

HELCK Wolfgang, « Bemerkungen zum Ritual des Dramatischen Ramesseumspapyrus », *Orientalia* 23 (1954), p. 383-411

HELCK Wolfgang, « Zum Kult an Konigsstatuen », *JNES* 25 (1966), p. 32-41

HELCK Wolfgang, *Der Texte der "Lehre Amenemhets I. für seinen Sohn" (KÄT)*, Wiesbaden, 1969

HELCK Wolfgang, « Die Weihinschrift Sesostris'I. am Satet-Tempel von Elephantine », *MDAIK* 34 (1978), p. 69-78

HELCK Wolfgang, *Historisch-Biographische Texte der 2. Zwischenzeit und Neue Texte der 18. Dynastie*, Wiesbaden, 1983²

HELCK Wolfgang, « Politische Spannungen zu Beginn des Mittleren Reiches », dans *Ägypten, Dauer und Wandel. Symposium anlässlich des 75jährigen Bestehens des Deutschen archaologischen Instituts Kairo am 10. und 11. Oktober 1982 (SDAIK 18)*, Mayence, 1985, p. 45-52

HELCK Wolfgang, *Politische Gegensätze im alten Ägypten (HÄB 23)*, Hildesheim, 1986

HELCK Wolfgang, *Die Prophezeiung des Nfr.tj*, Wiesbaden, 1992²

Hieroglyphic Texts from Egyptian Stelae, &c., in the British Museum. Part II, Londres, 1912

Hieroglyphic Texts from Egyptian Stelae, &c., in the British Museum. Part IV, Londres, 1913

HILL Marsha, *Royal Bronze Statuary from Ancient Egypt. With Special Attention to the Kneeling Pose*, Leiden, 2004

HILL Marsha (dir.), *Gifts for the Gods. Images from Egyptian temples*, catalogue de l'exposition montée au Metropolitan Museum of Art de New York, du 16 octobre 2007 au 18 février 2008, New York, 2007

HIRSCH Eileen, « Zur Kultpolitik der 12. Dynastie », dans R. GUNDLACH et W. SEIPEL (éd.), *Das frühe ägyptische Königtum, Akten des 2. Symposiums zur Ägyptischen Königsideologie in Wien 24.-26.9.1997*, Wiesbaden, 1999, p. 43-62

HIRSCH Eileen, *Kultpolitik und Tempelbauprogramme der 12. Dynastie. Untersuchungen zu den Göttertempeln im Alten Ägypten (Achet 3)*, Berlin, 2004

HIRSCH Eileen, *Die Sakrale Legitimation Sesostris'I. Kontaktphänomene in königsideologischen Texten (Königtum, Staat und*

Gesellschaft früher Hochkulturen 6), Wiesbaden, 2008

HIRSCH, « Residences in Texts of Senwosret I », dans R. GUNDLACH et J. TAYLOR (éd.), *Egyptian Royal Residences. 4th Symposium on Egyptian Ideology (Königtum, Staat und Gesellschaft früher Hochkulturen* 4,1), Wiesbaden, 2009, p. 73-76

HOFFMEIER James K., « The Problem of "History" in Egyptian Royal Inscriptions », dans *Sesto congresso internazionale di egittologia* I, Turin, 1992, p. 291-299

HÖLSCHER Uvo, *Das Grabdenkmal des Königs Chephren* (Veröffentlichungen der Ernst von Sieglin-Expedition I), Leipzig, 1912

HÖLSCHER Uvo, *The Excavations of Medinet Habu II : The Temple of the Eighteenth Dynasty* (OIP 41), Chicago, 1939

HORNUNG Erik, « Politische Planung und Realität im alten Ägypten », *Saeculum* 22 (1971), p. 48-52

HORNUNG Erik, « Sedfest und Geschichte », *MDAIK* 47 (1991), p. 169-171

JACQUET-GORDON Helen, *Le trésor de Thoutmosis Ier. La décoration* (Karnak-Nord VI / *FIFAO* 32), Le Caire, 1988

JAMES Thomas H.G., *Corpus of Hieroglyphic Inscriptions in the Brooklyn Museum I, From Dynasty I to the End of Dynasty XVIII*, Brooklyn, 1974

JANOSI Peter, « Die Fundamentplattform eines Palastes (?) der späten Hyksoszeit in 'Ezbet Helmi (Tell el-Dab'a) », dans M. BIETAK (éd.), *Haus und Palast im alten Ägypten. Internationales Symposium 8. bis II. April 1992 in Kairo* (*DÖAWW* 14), Vienne, 1996, p. 93-98

JANSEN-WINKELN Karl, « Das Attentat auf Amenemhet I. und die erste ägyptische Koregentschaft », *SAK* 18 (1991), p. 241-264

JANSSEN J.M.A. *et alii*, *Annual Egyptological Bibliography*, Leyde, 1947- (publication poursuivie sous *Online Egyptological Bibliography*, Oxford)

JEFFREYS David G., « Joseph Hekekyan at Heliopolis », dans A. LEAHY et J. TAIT, *Studies on Ancient Egypt in Honour of H.S. Smith* (EES Occasional Publications 13), Londres, 1999, p. 157-168

JEFFREYS D.G., MALEK J., SMITH H.S., « Memphis 1985 », *JEA* 73 (1987), p. 11-20

JEQUIER Gustave, « Rapport préliminaire sur les fouilles exécutées en 1924-1925 dans la partie méridionale de la nécropole memphite », *ASAE* 25 (1925), p. 55-75

JEQUIER Gustave, *Le Monument funéraire de Pépi II. Tome III. Les approches du temple* (Fouilles à Saqqarah), Le Caire, 1940

JOHNSON Sally B., « Two Wooden Statues From Lisht : Do They Represent Sesostris I? », *JARCE* 17 (1980), p. 11-20

JOSEPHSON Jack, « A Fragmentary Egyptian Head from Heliopolis », *MMJ* 30 (1995), p. 5-15

JUNGE P., WILDUNG D., *5000 Jahre Afrika Ägypten Afrika. Sammlung W. und U. Horstmann und Staatliche Museen zu Berlin*, catalogue de l'exposition créée au Kunstforum Berliner Volksbank de Berlin du 18 septembre au 30 novembre 2008, Berlin, 2008

KAISER Werner, « Die dekorierte Torfassade des spätzeitlichen Palastbezirkes von Memphis », *MDAIK* 43 (1987), p. 123-154

KAISER W. *et alii*, « Stadt und Tempel von Elephantine. Fünfter Grabungsbericht », *MDAIK* 31 (1975), p. 39-84

KAISER W. *et alii*, « Stadt und Tempel von Elephantine. Sechster Grabungsbericht », *MDAIK* 32 (1976), p. 67-112

KAISER W. *et alii*, « Stadt und Tempel von Elephantine. Siebter Grabungsbericht », *MDAIK* 33 (1977), p. 63-100

KAISER W. *et alii*, « Stadt und Tempel von Elephantine. Achter Grabungsbericht », *MDAIK* 36 (1980), p. 245-291

KAISER W. *et alii*, « Stadt und Tempel von Elephantine. 13./14. Grabungsbericht », *MDAIK* 43 (1987), p. 75-114

KAISER W. *et alii*, « Stadt und Tempel von Elephantine. 15./16. Grabungsbericht », *MDAIK* 44 (1988), p. 135-182

KAISER W. *et alii*, « Stadt und Tempel von Elephantine. 17./18. Grabungsbericht », *MDAIK* 46 (1990), p. 185-249

KAISER W. *et alii*, « Stadt und Tempel von Elephantine. 19./20. Grabungsbericht », *MDAIK* 49 (1993), p. 133-189

KAISER W. *et alii*, « Stadt und Tempel von Elephantine. 23./24. Grabungsbericht », *MDAIK* 53 (1997), p. 117-193

KAISER W. *et alii*, « Stadt und Tempel von Elephantine. 25./26./27. Grabungsbericht », *MDAIK* 55 (1999), p. 63-236

KAKOSY László, *LÄ* III (1980), col. 182-183, *s.v.* « Ishedbaum »

KAMAL Ahmed B., « Rapport sur les fouilles exécutées à Deîr-el-Barshé en janvier, février, mars 1901 », *ASAE* 2 (1901), p. 206-222

KAMAL Ahmed B., « Rapport sur la nécropole d'Arabe el-Borg », *ASAE* 3 (1902), p. 80-84

KAMAL Ahmed B., *Tables d'offrandes* (CGC, n° 23001-23256) 1-2, Le Caire, 1906-1909

KAPLONY Peter, « Das Vorbild des Königs unter Sesostris III. », *Orientalia* 35 (1966), p. 403-412

KEES Hermann, « Die weiße Kapelle Sesostris'I. in Karnak und das Sedfest », *MDAIK* 16 (1958), p. 194-213

KEMP Barry J., « The Osiris Temple at Abydos », *MDAIK* 23 (1968), p. 138-155

KEMP Barry J., « Large Middle Kingdom Granary Buildings », *ZÄS* 113 (1986), p. 120-136

KEMP Barry J., *Ancient Egypt. Anatomy of a Civilization*, Londres, 2006[2]

KHALIFA Y.H., RAUE D., « Excavations of the Supreme Council of Antiquities in Matariya : 2001-2003 », *GM* 218 (2008), p. 49-56

EL-KHOULY Aly, « An offering-table of Sesostris I from el-Lisht », *JEA* 64 (1978), p. 44

KITCHEN Kenneth A., *Ramesside Inscriptions. Historical and Biographical* II, Oxford, 1979

KITCHEN Kenneth A., « Compte rendu de Erik Hornung, *Grundzüge der Ägyptischen geschichte*, 2nd., revised, edition. Darmstadt, Wissenschaftliche Buchgesellschaft, 1978 (20 cm., v + 167 pp., map) = Grundzüge 3. ISBN 3 534 02853 8 », *BiOr* 38 (1981), p. 292-293

KITCHEN Kenneth A., *Ramesside Inscriptions. Historical and Biographical* IV, Oxford, 1982

KITCHEN Kenneth A., *Ramesside Inscriptions. Translated & Annotated* II, Oxford, 1996 (Translations), 1999 (Notes and Comments)

KITCHEN Kenneth A., *Ramesside Inscriptions. Translated & Annotated* IV, Oxford, 2003 (Translations)

KOCH Roland, *Die Erzählung des Sinuhe* (*BiAeg* 17), Bruxelles, 1990

KOEMOTH Pierre P., « *Ḥr wp šˁ.t tꜣ.wy*, un nom d'Horus pour le roi Osiris », *GM* 143 (1994), p. 89-96

Königliche Museen zu Berlin. Ausführliches Verzeichniss der ägyptischen Altertümer, Gipsabgüsse und Papyrus, Berlin, 1899

KOROSTOVSTEV M.A., « A propos du genre "historique" dans la littérature de l'ancienne Égypte », dans J. ASSMANN, E. FEUCHT et R. GRIESHAMMER (éd.), *Fragen an die altägyptische Literatur. Studien zum Gedenken an Eberhard Otto*, Wiesbaden, 1977, p. 315-324

KOZLOFF Arielle P. *et alii* (éd.), *Aménophis III le Pharaon-Soleil*, catalogue de l'exposition itinérante organisée à Cleveland, Fort Worth et Paris du 1er juillet 1992 au 31 mai 1993, Paris, 1993

KRAUSPE Renate (éd.), *Das Ägyptische Museum der Universität Leipzig*, Mayence, 1997

LABOURY Dimitri, *La statuaire de Thoutmosis III. Essai d'interprétation d'un portrait royal dans son contexte historique* (*AegLeod* 5), Liège, 1998

LABOURY Dimitri, « De la relation spatiale entre les personnages des groupes statuaires royaux dans l'art pharaonique », *RdE* 51 (2000), p. 83-95

LABOURY Dimitri, « Le portrait royal sous Sésostris III et Amenemhat III », *Égypte Afrique & Orient* 30 (2003), p. 55-64

LACAU P., CHEVRIER H., *Une chapelle de Sésostris Ier à Karnak*, Le Caire, 1956-1969

LACAU P., CHEVRIER H., *Une chapelle d'Hatshepsout à Karnak*, Le Caire, 1977-1979

LACOVARA Peter, « The Hearst Excavations at Deir el-Ballas : The Eighteenth Dynasty Town », dans W.K. SIMPSON et W.M. DAVIS (éd.), *Studies in Ancient Egypt, the Aegean, and the Sudan. Essays in honor of Dows Dunham on the occasion of his 90th birthday. June, 1, 1980*, Boston, 1981, p. 120-124

LAMING MACADAM M.F., « Gleanings from the Bankes Mss. », *JEA* 32 (1946), p. 57-64

LANGE H.O., SCHÄFER H., *Grab- und Denksteine des Mittleren Reichs im Museum von Kairo* (CGC, n° 20001-20780) 1-4, Berlin, 1902-1925

LANGE Kurt, *Sesostris. Ein ägyptischer König in Mythos, Geschichte und Kunst*, Munich, 1954

LANGE K., HIRMER M., *Ägypten : Architektur, Plastik, Malerei in drei Jahrtausenden*, Munich, 1985

LANSING Ambrose, « The Egyptian Expedition 1916-1919 : Excavations on the Pyramid of Sesostris I at Lisht. Seasons of 1916-17 and 1917-18 », *BMMA* 15, n° 7, Part. 2 (1920), p. 3-11

LANSING Ambrose, « The Egyptian Expedition 1924-1925 : The Museum's Excavations at Lisht », *BMMA* 21, n° 3, Part. 2 (1926), p. 33-40

LANSING Ambrose, « The Egyptian Expedition 1931-1932 : The Museum's Excavations at Lisht », *BMMA* 28, n° 4, Part. 2 (1933), p. 3-22

LANSING A., HAYES W.C., « The Egyptian and Persian Expedition 1932-1933 : The Excavations at Lisht », *BMMA* 28, n° 11, Part. 2 (1933), p. 4-38

LANSING A., HAYES W.C., « The Egyptian Expedition 1933-1934 : The Excavations at Lisht », *BMMA* 29, n° 11, Part. 2 (1934), p. 4-41

LANZONE Rodolfo V., *Les Papyrus du Lac Moeris. Réunis et reproduits en fac-simile et accompagnés d'un texte explicatif*, Turin, 1896

LARCHE François, « A Reconstruction of Senwosret I's Portico and of Some Structures of Amenhotep I at Karnak », dans P.J. BRAND, L. COOPER, *Causing His Name To Live. Studies in Egyptian Epigraphy and History in Memory of*

William J. Murnane (Culture and History of the Ancient Near-East), Leiden-Boston, 2009, p. 137-173.

LARCHE François, « Nouvelles observations sur les monuments du Moyen et du Nouvel Empire dans la zone centrale du temple d'Amon », *Karnak* XII/2 (2007), p. 407-499

LARCHE Fr., BURGOS Fr., *La Chapelle rouge : le sanctuaire de barque d'Hatshepsout*, Paris, 2006-2008

LAUER Jean-Philippe, « Travaux récents à Saqqarah et dans la région memphite », *BSFE* 33 (1962), p. 9-16

LAUER J.-Ph., LECLANT J., *Le temple haut du complexe funéraire du roi Téti* (BdE 51), Le Caire, 1972

LAUFFRAY Jean, « Travaux du Centre franco-égyptien de Karnak en 1970-1971 », *CRAIBL* (1971), p. 557-571

LAUFFRAY Jean, « Karnak. Histoire d'une découverte », *Archéologia* 43 (1971), p. 52-57

LAUFFRAY Jean, « Les travaux du Centre franco-égyptien d'étude des temples de Karnak, de 1972 à 1977 », *Karnak* VI (1980), p. 1-65

LAUFFRAY J., SAUNERON S., SA'AD R., ANUS P., « Rapport sur les travaux de Karnak. Activités du Centre franco-égyptien en 1968-1969 », *Kêmi* 20 (1970), p. 57-99

LAUFFRAY J., TRAUNECKER Cl., SAUNERON S., « La tribune du quai de Karnak et sa favissa. Compte rendu des fouilles menées en 1971-1972 (2ème campagne) », *Karnak* V (1975), p. 43-76

LAVIER Marie-Christine, « Les mystères d'Osiris à Abydos d'après les stèles du Moyen Empire et du Nouvel Empire », dans S. SCHOSKE, H. ALTENMÜLLER et D. WILDUNG (éd.), *Akten des vierten Internationalen Ägyptologen-Kongresses, München 1985* (SAK Beihefte 3), Hambourg, 1989, p. 289-295

LAVIER Marie-Christine, « Les fêtes d'Osiris à Abydos au Moyen Empire et au Nouvel Empire », *Égypte Afrique & Orient* 10 (1998), p. 27-33

LEBLANC Christian, « Un nouveau portrait de Sésostris Ier. À propos d'un colosse fragmentaire découvert dans la favissa de la tribune du quai de Karnak », *Karnak* VI (1980), p. 285-292

LEBLANC Christian, « Piliers et colosses de type « osiriaque » dans le contexte des temples de culte royal », *BIFAO* 80 (1980), p. 69-89

LECLANT Jean, « Compte rendu des fouilles et travaux menés en Égypte durant les campagnes 1949-1950 », *Orientalia* 19 (1950), p. 360-501

LECLANT Jean, « Fouilles et travaux effectués en Égypte et au Soudan, 1961-1962 », *Orientalia* 32 (1963), p. 82-101

LECLANT Jean (dir.), *Le temps des pyramides. De la préhistoire aux Hyksos (1650 av. J.-C.)* (L'Univers des Formes), Paris, 1978

LECLERE François, *Les villes de Basse Égypte au Ier millénaire av. J.-C. Analyse archéologique et historique de la topographie urbaine* (BdE 144), Le Caire, 2008

LEGRAIN Georges, « Notes prises à Karnak », *RecTrav* 22 (1900), p. 51-65

LEGRAIN Georges, « Notes prises à Karnak », *RecTrav* 23 (1901), p. 61-65

LEGRAIN Georges, « Second rapport sur les travaux exécutés à Karnak du 31 octobre 1901 au 15 mai 1902 », *ASAE* 4 (1903), p. 1-40

LEGRAIN Georges, « Rapport sur les travaux exécutés à Karnak du 31 octobre 1902 au 15 mai 1903 », *ASAE* 5 (1904), p. 1-43

LEGRAIN Georges, « Notes prises à Karnak », *RecTrav* 26 (1904), p. 218-224

LEGRAIN Georges, *Statues et statuettes de rois et de particuliers* (CGC, n° 42001-42138) 1, Le Caire, 1906

LEGRAIN Georges, « Nouveaux renseignements sur les dernières découvertes faites à Karnak (15 novembre 1904 – 25 juillet 1905) », *RecTrav* 28 (1906), p. 137-161

LEGRAIN Georges, « Notes sur le dieu Montou », *BIFAO* 12 (1916), p. 75-124

LEGRAIN Georges, « Le logement et transport des barques sacrées et des statues des dieux dans quelques temples égyptiens », *BIFAO* 13 (1917), p. 1-76

LEGRAND Ph.-E., *Hérodote, Histoires II – Euterpe (CUF)*, Paris, 1936

LEITZ Christian (ed.), *Lexikon der ägyptischen Götter und Götterbezichnungen* I-VII (*OLA* 116), Leuven, 2002

LEITZ Christian, « Die Größe Ägyptens nach dem Sesostris-Kiosk in Karnak », dans G. MOERS *et alii : jn.t ḏr.w Festschrift für Friederich Junge*, Göttingen, 2006, p. 409-427

LEPROHON Ronald J., « The Programmatic Use of the Royal Titulary in the Twelfth Dynasty », *JARCE* 33 (1996), p. 165-171

LEPSIUS Carl R., « Über die zwölfte Aegyptische Königsdynastie », *AAWB* (1852), p. 425-453

LEPSIUS Carl R., *Denkmäler aus Aegypten und Aethiopien*, Leipzig, 1897

LE SAOUT Françoise, « Fragments divers provenant de la cour du VIIIᵉ pylône », *Karnak* VII (1982), p. 265-266

LE SAOUT Fr., MA'AROUF A., ZIMMER Th., « Le Moyen Empire à Karnak : Varia 1 », *Karnak* VIII (1987), p. 293-323

LICHTHEIM Miriam, *Ancient Egyptian Autobiographies Chiefly of the Middle Kingdom. A Study and an Anthology* (*OBO* 84), Fribourg, 1988

LINDBLAD Ingegerd, « A Presumed Head of Sesostris I in Stockholm », *MedMus-Bull* 17 (1982), p. 3-10

LINDBLAD Ingegerd, *Royal Sculpture of the Early Eighteenth Dynasty in Egypt* (*MedMus-Mem* 5), Stockholm, 1984

LIPINSKA Jadwiga, *Musée National Havane – Musée Bacardí Santiago de Cuba – República de Cuba (Corpus Antiquitatum Aegyptiacarum)*, Mayence, 1982

LOEBEN Christian, « Thebanische Tempelmalerei – Spuren Religiöser Ikonographie », dans R. TEFNIN (éd.), *La peinture égyptienne ancienne. Un monde de signes à préserver* (*MonAeg* 7, série Imago n°1), Bruxelles, 1997, p. 111-120

LOPRIENO Antonio, « Loyalty to the King, to God, to oneself », dans P. DER MANUELIAN (éd.) : *Studies in Honor of William Kelly Simpson*, Boston, 1996, pp. 533-552

LORAND David, « Quand texte et image décrivent un même événement. Le cas du jubilé de l'an 30 d'Amenhotep III dans la tombe de Khérouef (TT 192) », dans M. BROZE, C. CANNUYER et F. DOYEN (éd.), *Interprétation. Mythes, croyances et images au risque de la réalité. Roland Tefnin in memoriam (Acta Orientalia Belgica XXI)*, Bruxelles – Louvain-la-Neuve, 2008, p. 77-92

LORAND David, « Une base de statue fragmentaire de Sésostris Iᵉʳ provenant de Dra Abou el-Naga », *JEA* 94 (2008), p. 267-274

LORAND David, *Le Papyrus dramatique du Ramesseum. Etude des structures de la composition (Lettres Orientales* 13), Leuven, 2009

LORAND David, « Les relations texte-image dans la tombe thébaine de Khérouef (TT 192). Les scènes de jubilé d'Amenhotep III en l'an 37 », dans V. ANGENOT et E. WARMENBOL (éd.), *Thèbes aux 101 portes. Mélanges à la mémoire de Roland Tefnin* (*MonAeg* XII / Imago 3), Bruxelles, 2010, p. 119-133

LORAND David, « Le Grand Château d'Atoum à Héliopolis. Aperçus d'une magnificence disparue », dans A. VAN LOO et M.-C. BRUWIER (dir.), *Héliopolis*, Bruxelles, 2010, p. 31-34

LOUKIANOFF G., « Une tête inconnue du pharaon Senousert Ier au musée du Caire », *BIE* 15 (1933), p. 89-92

LUCAS Paul, *Voyage du Sieur Paul Lucas fait par ordre du Roy dans la Grèce, l'Asie Mineure, la Macédoine et l'Afrique* II, Paris, 1712

LYTHGOE Albert M., « The Egyptian Expedition », *BMMA* 2, n° 4 (1907), p. 60-63

LYTHGOE Albert M., « The Egyptian Expedition », *BMMA* 2, n° 7 (1907), p. 113-117

LYTHGOE Albert M., « The Egyptian Expedition », *BMMA* 2, n° 10 (1907), p. 163-169

LYTHGOE Albert M., « The Egyptian Expedition », *BMMA* 3, n° 5 (1908), p. 83-86

LYTHGOE Albert M., « The Egyptian Expedition : II. The Season's Work at the Pyramid of Lisht », *BMMA* 3, n° 9 (1908), p. 170-173

LYTHGOE Albert M., « The Egyptian Expedition », *BMMA* 4, n° 7 (1909), p. 119-123

LYTHGOE Albert M., « Excavations at the south pyramid of Lisht in 1914. Report from the Metropolitan Museum, New York », *Ancient Egypt* (1915), p. 145-153

LYTHGOE Albert M., « The Egyptian Expedition 1916-1917 », *BMMA* 13, n° 3, suppl. : The Egyptian Expedition 1916-1917 (1918), p. 3-8

LYTHGOE Albert M., « A Gift to the Egyptian Collection », *BMMA* 21, n° 1 (1926), p. 4-6

LYTHGOE Albert M., « The Egyptian Expedition 1924-1925 », *BMMA* 21, n° 3, Part. 2 : The Egyptian Expedition 1924-1925 (1926), p. 3-4

MA'AROUF A., ZIMMER Th., « Le Moyen Empire à Karnak : Varia 2 », *Karnak* IX (1993), p. 223-237

MACE Arthur C., « The Egyptian Expedition : III. The Pyramid of Amenemhat », *BMMA* 3, n° 10 (1908), p. 184-188

MACE Arthur C., « The Egyptian Expedition : Excavations at the North Pyramid of Lisht », *BMMA* 9, n° 10 (1914), p. 207-222

MACE Arthur C., « The Egyptian Expedition 1920-1921 : Excavations at Lisht », *BMMA* 16, n° 11, Part. 2 (1921), p. 5-19

MACE Arthur C., « The Egyptian Expedition 1921-1922 : Excavations at Lisht », *BMMA* 17, n° 12, Part. 2 (1922), p. 4-18

MAHMOUD N.A., FARIS G., SCHIESTL R., RAUE, D., « Pottery of the Middle Kingdom and the Second Intermediate Period from Heliopolis », *MDAIK* 64 (2008), p. 189-205

MALAISE Michel, « Sésostris, Pharaon de légende et d'histoire », *CdE* XLI/82 (1966), p. 244-272

MALAISE M., WINAND J., *Grammaire raisonnée de l'égyptien classique* (*AegLeod* 6), Liège, 1999

MALEK Jaromir, *Egyptian Art* (Art&Ideas), Londres, 1999

MALEK J., QUIRKE S., « Memphis, 1991 : Epigraphy », *JEA* 78 (1992), p. 13-18

MANNICHE Lise, *L'art égyptien*, Paris, 1994

MARIETTE Auguste, « Notice sur l'état actuel et les résultats, jusqu'à ce jour, des travaux entrepris pour la conservation des antiquités égyptiennes en Égypte », *CRAIBL* 3 (1859), p. 152-167

MARIETTE Auguste, « Extrait d'une lettre de M. Mariette à M. Alfred Maury », *RevArch* 3 (1861), p. 337-340

MARIETTE Auguste, « Deuxième Lettre de M. A. Mariette à M. le vicomte De Rougé », *RevArch* 5 (1861), p. 297-305

MARIETTE Auguste, *Abydos. Description des fouilles exécutées à l'emplacement de cette ville* I-II, Paris, 1869-1880

MARIETTE Auguste, *Monuments divers recueillis en Égypte et en Nubie*, Paris, 1872

MARIETTE Auguste, *Karnak. Etude topographique et archéologique*, Paris, 1875

MARIETTE Auguste, *Catalogue général des monuments d'Abydos découverts pendant les fouilles de cette ville*, Paris, 1880

MARIETTE Auguste, « Fragments et documents relatifs aux fouilles de Sân », *RecTrav* 9 (1887), p. 1-20

MARTIN Karl, *Ein Garantsymbol des Lebens. Untersuchung zu Ursprung und Geschichte der altägyptischen Obelisken bis zum Ende des Neuen Reiches* (HÄB 3), Hildesheim, 1977

MARTIN-PARDEY Eva, *Pelizaeus-Museum, Hildesheim : Lose-Blatt-Katalog ägyptischer Altertümer* I (*Corpus Antiquitatum Aegyptiacarum*), Mayence, 1977

MASALI M., CHIARELLI B., « Demographic data on the remains of ancient Egyptians », *Journal of Human Evolution* 1 (1972), p. 161-169

MASPERO Gaston, « Notes sur quelques points de Grammaire et d'Histoire », *ZÄS* 20 (1882), p. 120-135

MASPERO Gaston, « Notes sur quelques points de grammaire et d'histoire », *ZÄS* 23 (1885), p. 3-13

MASPERO Gaston, « Sur les fouilles exécutées en Égypte de 1881 à 1885 », *BIE* 6 (1885), p. 3-99

MASPERO Gaston, *Etudes de mythologie et d'archéologie égyptiennes* I, Paris, 1893

MASPERO Gaston, *Guide du visiteur au Musée du Caire*, Le Caire, 1902

MASPERO Gaston, « Transport des gros monuments de Sân au Musée du Caire », *ASAE* 5 (1904), p. 203-214

MASPERO Gaston, *Guide to the Cairo Museum, translated by J.E. and A.A. Quibell*, Le Caire, 1905

MASPERO Gaston, *Le Musée égyptien. Recueil de monuments et de notices sur les fouilles d'Égypte,* Le Caire, 1907

MASPERO Gaston, *Guide du visiteur au Musée du Caire*, Le Caire, 1912

MATHIEU Bernard, « Quand Osiris régnait sur terre », *Égypte Afrique & Orient* 10 (1998), p. 5-18

MATHIEU Bernard, *Abréviations des périodiques et collections en usage à l'Institut français d'archéologie orientale*, Le Caire, 2003

MEEKS Dimitri, « Coptos et les chemins de Pount », *Topoi, Orient-Occident*, suppl. 3 (2002), p. 267-335

MÖLLER Georg, *Hieratische Paläogrpahie : die aegyptische Buchschrift in ihrer Entwicklung von der fünften Dynastie bis zur Römischen Kaiserzeit. III Von der zweiundzwanzigsten Dynastie bis zum dritten Jahrhundert nach Chr.*, Osnabrück, 1965 (réimpression de l'édition de 1936[3])

MOELLER Nadine, « Tell Edfu 2005. Excavations in the capital of the 2nd Upper Egyptian nome », 2006

MOELLER Nadine, « The 2009 Season at Tell Edfu, Egypt. Latest discoveries », *The Oriental Institute News and Notes*, 206 (2010), p. 3-8

MOND R., MYERS O.H., *Temples of Armant. A Preliminary Survey* (*MEES* 43), Londres, 1940

MONTET Pierre, « Les nouvelles fouilles de Tanis », *CRAIBL* (1932), p. 227-233

MONTET Pierre, *Les nouvelles fouilles de Tanis (1929-1932)*, Paris, 1933

MONTET Pierre, « Les fouilles de Tanis en 1935 », *CRAIBL* (1935), p. 314-322

MONTET Pierre, « Les fouilles de Tanis en 1933 et 1934 », *Kêmi* 5 (1937), p. 1-18

MONTET Pierre, « Les obélisque de Ramsès II », *Kêmi* 5 (1937), p. 104-114

MONTET Pierre, « Les statues de Ramsès II à Tanis », dans P. JOUGUET (dir.), *Mélanges Maspero* I/2 (*MIFAO* 66), Le Caire, 1935-1938, p. 497-508

MORENO GARCIA Juan Carlo, « Administration territoriale et organisation de l'espace de l'Égypte au troisième millénaire avant J.-C. (III-IV) : *nwt mꜣwt* et *ḥwt-ꜥ3t* », *ZÄS* 125 (1998), p. 38-55

DE MORGAN Jacques, *Fouilles à Dahchour. Mai-juin 1894*, Vienne, 1895

DE MORGAN Jacques, *Fouilles à Dahchour en 1894-1895*, Vienne, 1903

DE MORGAN J. *et alii*, *Catalogue des monuments et inscriptions de l'Égypte antique* I.1, Vienne, 1894

MORKOT Robert, « Archaism and Innovation in Art from the New Kingdom to the Twenty-sixth Dynasty », dans J. TAIT (éd.) *'Never Had the Like Occurred' : Egypt's view of its past*, Londres, 2003, p. 79-99

MOSS Rosalind L.B., « Two Middle Kingdom Stelae in the Louvre », dans *Studies presented to F.Ll. Griffith*, Londres, 1932, p. 310-311

MÜLLER Hans W., *Die Felsengräber der Fürsten von Elephantine aus der Zeit des mittleren Reiches* (*ÄgForsch* 9), Gluckstad, 1940

MÜLLER Maya, « Die Königsplastik des Mittleren Reiches und ihre Schöpfer : Reden über Statuen –Wenne Statuen reden », *Imago Aegypti* 1 (2005), p. 27-78

MÜLLER Valentine, « Studies in Oriental Archaeology IV: Progress and Reaction in Ancient Egyptian Art », *JAOS* 63, n° 2 (1943), p. 144-149

MÜLLER-WOLLERMAN Renate, « Gaugrenzen und Grenzstelen », *CdE* LXXI/141 (1996), p. 5-16

MURNANE William J., *Ancient Egyptian Coregencies* (*SAOC* 40), Chicago, 1977

MURRAY Margaret A., *Catalogue of the Egyptian Antiquities int the National Museum of Antiquities Edinburgh*, Edimbourg, 1900

MYSLIEWIC Karol, « Un relief de la fin Moyen Empire », *BIFAO* 79 (1979), p. 143-154

NAVILLE Edouard, *Bubastis (1887-1889)* (*MEES* 8), Londres, 1891

NAVILLE Edouard, *Ahnas el Medineh (Heracleopolis Magna), with Chapters on Mendes the nome of Thot, and Leontopolis* (*MEES* 11), Londres, 1894

NAVILLE Edouard, *The XIth Dynasty Temple at Deir el-Bahari* I (*MEES* 28), Londres, 1907

NAVILLE Edouard, *Das ägyptische Totenbuch der XVIII. bis XX. Dynastie*, Graz, 1971 (reproduction anastatique de l'édition de 1886)

NEWBERRY Percy E., *Beni Hasan* (*ASEg* 1-2), Londres, 1893

NEWBERRY Percy E., *El-Bersheh* I (*ASEg* 3), Londres, 1894

NEWBERRY Percy E., « Extract from my Notebooks. VIII », *PSBA* 27 (1905), p. 101-105

NICHOLSON P.T., SHAW I., *Ancient Egyptian Materials and Technology*, Cambridge, 2000

NIMS Charles J., « Another Geographical List from Medinet Habu », *JEA* 38 (1952), p. 34-45

NIMS Charles J., *The Tomb of Kheruef, Theban Tomb 192* (*OIP* 102), Chicago, 1980

NIWINSKI Andrzej, « Les périodes *wḥm mswt* dans l'histoire de l'Égypte : un essai comparatif », *BSFE* 136 (1996), p. 5-26

EL-NOUBI Mansour, « A Lintel of Senwosret I Discovered at Karnak », *DE* 40 (1998), p. 93-103

OBSOMER Claude, *Les campagnes de Sésostris dans Hérodote. Essai d'interprétation du texte grec à la lumière des réalités égyptiennes* (Connaissance de l'Égypte ancienne 1), Bruxelles, 1989

OBSOMER Claude, « Les lignes 8 à 24 de la stèle de Mentouhotep (Florence 2540) érigée à Bouhen en l'an 18 de Sésostris Ier », *GM* 130 (1992), p. 57-74

OBSOMER Claude, « La date de Nésou-Montou (Louvre C1) », *RdE* 44 (1993), p. 103-140

OBSOMER Claude, « *Dỉ.f prt-ḫrw* et la filiation *ms(t).n/ỉr(t).n* comme critères de datation dans les textes du Moyen Empire », dans Chr. CANNUYER et J.-M. KRUCHTEN (éd.), *Individu, société et spiritualité dans l'Égypte pharaonique et copte. Mélanges égyptologiques offerts au Professeur Aristide Théodoridès*, Ath, 1993, p. 163-200

OBSOMER Claude, *Sésostris Ier. Étude chronologique et historique du règne* (Connaissance de l'Égypte ancienne 5), Bruxelles, 1995

OBSOMER Claude, « Sinouhé l'Égyptien et les raisons de son exil », *Le Muséon* 112 (1999), p. 207-271

OBSOMER Claude, *OEAE* III (2001), p. 266-268, *s.v.* « Senwosret I »

OBSOMER Claude, « Littérature et politique sous le règne de Sésostris Ier », *Égypte Afrique & Orient* 37 (2005), p. 33-64.

OBSOMER Claude, « L'empire nubien des Sésostris : Ouaouat et Kouch sous la XIIe dynastie », dans M.-C. BRUWIER (éd.), *Pharaons Noirs. Sur la piste des quarante jours*, catalogue de l'exposition montée au Musée royal de Mariemont du 9 mars au 2 septembre 2007, Mariemont, 2007, p. 53-75

O'CONNOR David, « The Dendereh Chapel of Nebehepetre Mentuhotep : A New Perspective », dans A. LEAHY et J. TAIT, *Studies on Ancient Egypt in Honour of H.S. Smith* (EES Occasional Publications 13), Londres, 1999, p. 215-220

OMLIN Joseph, *Amenemhet I. und Sesostris I. Die Begründer der XII. Dynastie*, Heidelberg, 1962

OPPENHEIM Adela, *Aspects of the Pyramid Temple of Senwosret III at Dahshur : The Pharaoh and Deities*, D.Phil. Institute of Fine Arts New York University (inédite – UMI 3330170), New York, 2008

OSING Jurgen, « Die Worte von Heliopolis », dans M. GÖRG (éd.), *Fontes atque pontes. Eine Festgabe für Hellmut Brunner* (*ÄAT* 5), Wiesbaden, 1983, p. 347-361

OSING Jurgen, « Die Worte von Heliopolis (II) », *MDAIK* 47 (1991), p. 269-279

OSING Jurgen, « Zu zwei literarischen Werken des Mittleren Reiches », dans J. OSING et E. KOLDING NIELSEN (éd.), *The Heritage of Ancient Egypt, Studies in Honour of Erik Iversen* (*CNIP* 13), Copenhague, 1992, p. 101-119

OTTO Eberhard, *Topographie des thebanischen Gaues* (*UGAÄ* 16), Berlin, 1952

PARKINSON Richard B., « Individual and Society in Middle Kingdom Literature », dans A. LOPRIENO (ed.), *Ancient Egyptian Literature, History and Forms* (*ProblÄg* 10), Leyde, 1996, p. 137-155

PARKINSON Richard B., *Poetry and Culture in Middle Kingdom Egypt. A Dark Side to Perfection*, Londres, 2002

PERDU Olivier, « Neshor brisé, reconstitué et restauré (statue Louvre A90) », dans D. VALBELLE et J.-M. YOYOTTE (dir.), *Statues égyptiennes et kouchites démembrées et reconstituées. Hommages à Charles Bonnet*, Paris, 2011, p. 53-64

PETERSON Bengt J., « Ein Denkmalfragment aus dem Mittleren Reiche », *AfO* 22 (1968/1969), p. 63-64

PETRIE W.M.Flinders, *Tanis I (1883-4)* (*MEES* 2), Londres, 1885

PETRIE W.M.Flinders, *Tanis II – Nebesheh (Am) and Defenneh (Tahpanhes)* (*MMES* 5), Londres, 1888

PETRIE W.M.Flinders, *A Season in Egypt - 1887*, Londres, 1888

PETRIE W.M.Flinders, *Tell el Amarna*, Warminster, 1974 (réimpression de l'édition de 1894)

PETRIE W.M.Flinders, *Koptos*, Londres, 1896

PETRIE W.M.Flinders, *Diospolis Parva. The Cemeteries of Abadiyeh and Hu (1898-1899)* (EES Special Extra Publication), Londres, 1901

PETRIE W.M.Flinders, *Abydos I* (*MEES* 22), Londres, 1902

PETRIE W.M.Flinders, *Abydos II* (*MEES* 24), Londres, 1903

PETRIE W.M.Flinders, *Memphis I* (*BSAE-ERA* 15), Londres, 1909

PETRIE W.M.Flinders, *The Palace of Apries (Memphis II)* (*BSAE-ERA* 17), Londres, 1909

PETRIE W.M.Flinders, *The Labyrinth, Gerzeh and Mazguneh* (*BSAE-ERA* 21), Londres, 1912

PETRIE W.M.Flinders, *Lahun II* (*BSAE-ERA* 33), Londres, 1923

PFLUGER Kurt, « The Private Funerary Stelae of the Middle Kingdom and Their Importance for the Study of Ancient Egyptian History », *JAOS* 67 (1947), p. 127-135

PICCATO Aldo, « The Berlin Leather Roll and the Egyptian Sense of History », *LingAeg* 5 (1997), p. 137-159

PIERRAT-BONNEFOIS Geneviève *et alii*, « Fouilles du Musée du Louvre à Tôd. 1988-1991 », *Karnak* X (1995), p. 405-503

PIERRAT-BONNEFOIS Geneviève, « L'histoire du temple de Tôd : quelques réponses de l'archéologie », *Kyphi* 2 (1999), p. 63-76

VON PILGRIM Cornelius, *Elephantine XVIII. Untersuchungen in der Stadt des Mittleren Reiches und der Zweiten Zwischenzeit*

(*AV* 91), Mayence, 1996

PILLET Maurice, « Rapport sur les travaux de Karnak (1921-1922) », *ASAE* 22 (1922), p. 235-260

PILLET Maurice, « Le naos de Senousert Ier », *ASAE* 23 (1923), p. 143-158

PILLET Maurice, *Thèbes. Karnak et Louxor* (Les villes d'art célèbres), Paris, 1928

PILLET Maurice, « Deux représentations inédites de portes ornées de pylônes, à Karnak », *BIFAO* 38 (1939), p. 239-251

POCOCKE Richard, *A Description of the East and some other Countries. Volume the First. Observations on Egypt*, Londres, 1743

POLZ Felicitas, « Die Bildnisse Sesostris' III. und Amenemhets III. Bemerkungen zur königlichen Rundplastik der späten 12. Dynastie », *MDAIK* 51 (1995), p. 227-254

PORTER B., MOSS R., *Topographical bibliography of ancient Egyptian hieroglyphic texts, reliefs, and paintings*, I-VIII, Oxford, 1970-1999 (éd. revue et augmentée par J. Malek)

POSENER Georges, *Littérature et politique dans l'Égypte de la XIIe dynastie*, Paris, 1956

POSENER Georges, « Une stèle de Hatnoub », *JEA* 54 (1968), p. 67-70

POSENER Georges, *L'enseignement loyaliste. Sagesse égyptienne du Moyen Empire*, Genève, 1976

POSENER-KRIEGER Paule, *Les archives du temple funéraire de Néferirkarê-Kakaï : les papyrus d'Abousir* (*BdE* 65), Le Caire, 1976

POSTEL Lilian, *Protocole des souverains égyptiens et dogme monarchique au début du Moyen Empire. Des premiers Antef au début du règne d'Amenemhat Ier* (*MRE* 10), Bruxelles, 2004

POSTEL Lilian, « Fragments inédits du Moyen Empire à Tôd (Mission épigraphique de l'Ifao) », dans J.-Cl. GOYON et Chr. CARDIN (éd.), *Actes du neuvième congrès international des égyptologues, Grenoble, 6-12 septembre 2004* (*OLA* 150/2), Louvain, 2007, p. 1539-1550

POSTEL L., REGEN I., « Annales héliopolitaines et fragments de Sésostris Ier réemployés dans la porte de Bâb al-Tawfiq au Caire », *BIFAO* 105 (2005), p. 229-293

PRIESE Karl-Heinz (éd.), *Ägyptisches Museum. Staatliche Museen zu Berlin*, Mayence, 1991

QUACK Joachim Fr., « Zur Lesung und Deutung der Dramatischen Ramesseumpapyrus », *ZÄS* 133 (2006), p. 72-89

QUIBELL J.E., GREEN F.W., *Hierakonpolis*, II (*BSAE-ERA* memoir 5), Londres, 1902

QUIRKE Stephen, « Gods in the temple of the King : Anubis at Lahun », dans S. QUIRKE (éd.), *The Temple in Ancient Egypt. New discoveries and recent research*, Londres, 1997, p. 24-48

QUIRKE Stephen, « The Residence in Relations between Places of Knowledge, Production and Power : Middle Kingdom évidence », dans R. GUNDLACH et J. TAYLOR (éd.), *Egyptian Royal Residences. 4th Symposium on Egyptian Ideology* (*Königtum, Staat und Gesellschaft früher Hochkulturen* 4,1), Wiesbaden, 2009, p. 111-130

QUIRKE S., SPENCER A.J., *The British Museum book of Ancient Egypt*, Londres, 1992

RADWAN Ali, « Thutmosis III. als Gott », dans H. GUKSCH et D. POLZ (éd.), *Stationen. Beiträge zur Kulturgeschichte Ägyptens. Rainer Stadelmann gewidmet,* Mayence, 1998, p. 329-340

RANDALL-MACIVER D., LEONARD WOOLLEY C., *Buhen, Text* (Eckley B. Coxe Junior Expedition to Nubia vol. III), Philadelphia, 1911

RANKE Hermann, *Die ägyptischen Personennamen* I, Glückstadt, 1935

RANSOM Caroline L., « The Stela of Menthu-Weser », *BMMA* 8, no. 10 (1913), p. 216-218

RAUE Dietrich, *Heliopolis und das Haus des Re. Eine Prosopographie und ein Toponym im Neuen Reich* (*ADAÄ* 16), Berlin, 1999

RAUE Dietrich, « Matariya/Heliopolis », *DAIK Rundbrief* (2006), p. 21-24

RAUE Dietrich, « Matariya/Heliopolis : Miteinander gegen die Zeit », dans G. DREYER et D. POLZ (éd.), *Begegnung mit der Vergangenheit. 100 Jahre in Ägypten. Deutsches Archäologisches Institut Kairo 1907-2007*, Mayence, 2007, p. 93-99

RAUE Dietrich *et alii*, *Report on the 38th season of excavation and restoration on the Island of Elephantine*, 2009

REDFORD Donald B., « Compte rendu de *Ancient Egyptian Coregencies*. By WILLIAM J. MURNANE, The Oriental Institute of the University of Chicago : Studies in Ancient Oriental Civilization, no 40., Pp. viii+272. Chicago, The Oriental Institute, 1977. ISBN 0 918986 03 6. ISSN 0081 7554. No price given. », *JEA* 69 (1983), p. 181.

REDFORD Donald B., *Pharaonic King-Lists, Annals and Day-Books : a Contribution to the Study of the Egyptian Sens of History*, Mississauga, 1986

REDFORD Donald B., « The Tod Inscription of Senwosret I and Early 12th Dyn. Involvment in Nubia and the South », *JSSEA* 17 (1987), p. 36-55

REINACH Adolphe, *Catalogue des antiquités égyptiennes recueillies dans les fouilles de Koptos en 1910 et 1911*, Châlon-sur-Saone, 1913

REISNER George A., « Works of the Expedition of the University of California at Naga-ed-Der », *ASAE* 5 (1904), p. 105-109

REISNER George A., *Excavations at Kerma* (*HAS* 6), Cambridge, 1923

REISNER George A., *Mycerinus. The Temples of the Third Pyramid at Giza*, Cambridge, 1931

REISNER George A., *Canopics* (CGC, n° 4001-4740 & 4977-5033), *revised, annotated and completed by M.H. Abd-ul-Rahman*, Le Caire, 1967

RICKE Herbert, « Der „Hohe Sand in Heliopolis" », *ZÄS* 71 (1935), p. 107-111

RICKE Herbert, « Eine Inventartafel aus Heliopolis im Turiner Museum », *ZÄS* 71 (1935), p. 111-133

RICKE Herbert, « Der Tempel „Lepsius" 16 in Karnak », *ASAE* 38 (1938), p. 357-368

RICKE Herbert, *Das Kamutef-Heiligtum. Hatshepsuts und Thutmoses'III. In Karnak. Bericht über eine Ausgrabung vor dem Muttempelbezirk* (*BÄBA* 3/2), Le Caire, 1954

RICKE Herbert, *Die Tempel Nektanebos' II. in Elephantine und ihre Erweiterungen* (*BÄBA* 6), Le Caire, 1960

ROBINS Gay, *Proportion and Style in Ancient Egyptian Art*, Austin, 1994

ROBINS Gay, *The Art of Ancient Egypt*, Londres, 2008

ROCCATI Alessandro, « Un frammento di pietra inciso con i nomi di Sesostris I scoperti a Qata (Siria) », *Archeogate* (24 février 2005) http://www.archaeogate.org/egittologia/article/260/1/ un-frammento-di-pietra-inciso-con-i-

nomi-di-sesostri-i.html (page consultée le 18 novembre 2009)

ROEDER Günther, *Aegyptische Inschriften aus den königlichen Museen zu Berlin, I : Inschriften von der ältesten Zeit bis zum Ende der Hyksoszeit*, Leipzig, 1913

ROMANO James, *The Luxor Museum of Ancient Egyptian Art. Catalogue* (ARCE), Le Caire, 1979

ROMANO James, « Sixth Dynasty Royal Sculpture », dans N. GRIMAL (éd.), *Les critères de datation stylistique à l'Ancien Empire* (*BdE* 120), Le Caire, 1998, p. 235-303

ROMANOVSKY Eugène, *OEAE* II (2001), p. 413-415, *s.v.* « Min »

ROSSI C., IMHAUSEN A., « Architecture and mathematics in the time of Senusret I : Sections G, H and I of Papyrus Reisner I », dans S. IKRAM et A. DODSON (éd.), *Beyond the Horizon : Studies in Egyptian Art, Archaeology and History in Honour of Barry J. Kemp*, Le Caire, 2009, p. 440-455

ROWE Alan, *A Catalogue of Egyptian Scarabs, Scaraboids, Seals and amulets in the Palestine Archaeological Museum*, Le Caire, 1936

ROWE Alan, « Three new stelae from the south-eastern desert », *ASAE* 39 (1939), p. 187-194

RUSSMANN E.R., JAMES T.G.H., *Eternal Egypt : masterworks of ancient art from the British Museum*, Toledo, 2001

RUSSMANN E.R., JAMES T.G.H., STRUDWICK N., *Temples and Tombs : Treasures of Egyptian Art from the British Museum*, Londres, 2006

EL-SADDIK Wafaa, *Journey to Immortality*, Le Caire, 2006

SADEK Ashraf I., *The Amethyst Mining Inscriptions of Wadi el-Hudi* I-II, Warminster, 1980-1985

EL-SAGHIR Mohammed, *La découverte de la cachette des statues du temple de Louxor* (*SDAIK* 26), Mayence, 1991

EL-SAGHIR Mohamed, « New Monuments of Sesostris I in Esna », *ASAE* 74 (1999), p. 159-162

SALEH Mohamed (éd.), *Arte Sublime nell'antico Egitto*, catalogue de l'exposition créée au Palazzo Strozzi de Florence, du 6 mars au 4 juillet 1999, Florence, 1999

SATZINGER Helmut, « Die Abydos-Stele des *Jpwy* aus dem Mittleren Reich », *MDAIK* 24 (1969), p. 121-130

SAUNERON Serge, « L'hymne au soleil levant des papyrus de Berlin 3050, 3056 et 3048 », *BIFAO* 53 (1953), p. 65-90

SAUNERON Serge, *Esna I : Quatre campagnes à Esna*, Le Caire, 1959

SAUNERON Serge, « La restauration d'un portique à Karnak par le grand prêtre Amenhotpe », *BIFAO* 64 (1966), p. 11-17

SAUNERON Serge, « Les deux statues de Mentouhotep », dans J. LAUFFRAY, « La tribune du quai de Karnak et sa favissa. Compte-rendu des fouilles menées en 1971-1972 (2ème campagne) », *Karnak* V (1975), p. 65-76

SÄVE-SÖDERBERGH Torgny, *Ägypten und Nubien. Ein Beitrag zur Geschichte altägyptischer Aussenpolitik*, Lund, 1941

SAYCE Archibald H., « Recent Discoveries in Egypt », *PSBA* 30 (1908), p. 72-74

SAYCE Archibald H., « Table of offerings of Usertesen I », *PSBA* 31 (1909), p. 203

SAYED Abdel M., « Discovery of the Site of the 12th Dynasty Port at Wadi Gawasis on the Red Sea Shore », *RdE* 29 (1977), p. 139-178

SAYED Abdel M., « The Recently Discovered Port on the Red Sea Shore », *JEA* 64 (1978), p. 69-71

SAYED Abdel M., « Observations on recent discoveries at Wâdî Gawâsîs », *JEA* 66 (1980), p. 154-157

SAYED Abdel M., « New Light on the Recently Discovered Port on the Red Sea Shore », *CdE* LVIII/115-116 (1983), p. 23-37

SCANDONE MATTHIAE Gabriella, « La statuaria egiziana del Medio Regno in Siria : motive di una presenza », *Ugarit-Forschungen* 16 (1984), p. 181-188

SCHAEFFER C.F.A., « Les fondements pré- et protohistoriques de Syrie du Néolithique Ancien au Bronze Ancien », *Syria* 38 (1961), p. 221-242

SCHÄFER Heinrich, « Ein Zug nach der großen Oase unter Sesostris I. », *ZÄS* 42 (1905), p. 124-128

SCHENKEL Wolfgang, *Frühmittelägyptische Studien*, Bonn, 1962

SCHENKEL Wolfgang, « Die Bauinschrift Sesostris'I. im Satet-Tempel von Elephantine », *MDAIK* 31 (1975), p. 109-125

SCHENKEL Wolfgang, « „Littérature et politique" – Fragestellung oder Antwort ? », dans J. ASSMANN et E. BLUMENTHAL (éd.), *Literatur und Politik im pharaonischen und ptolemäischen Ägypten. Voträge der Tagung zum Gedenken an Georges Posener, 5.-10. September 1996 in Leipzig (BdE* 127), Le Caire, 1999, p. 63-74

SCHIAPARELLI Ernesto, *Museo Archeologico di Firenze : Antichità egizie* (Catalogo Generale dei Musei di Antichità 6/1), Rome, 1887

SCHNEIDER Thomas, « Neues zum Verständnis des Dramatischen Ramesseumspapyrus : Vorschläge zur Übersetzung der Szenen 1-23 », dans B. ROTHÖHLER et A. MANISALI (éd.), *Mythos und Ritual. Festschrift für Jan Assmann zum 70. Geburtstag (Religionwissenschaft. Forschung und Wissenschaft*, 5), Berlin, 2008, p. 27-52

SCHULZ Regine, *Die Entwicklung und Bedeutung des kuboiden Statuentypus. Eine Untersuchung zu den sogenannten „Würfelhockern"*, I-II (*HÄB* 33-34), Hildesheim, 1992

SCHULZ R. et SEIDEL M. (éd.), *L'Égypte. Sur les traces de la civilisation pharaonique*, Cologne, 1998

SCHWEITZER Ursula, « Ein spätzeitlicher Königskopf im Basel », *BIFAO* 50 (1952), p. 119-132

SEIDEL Matthias, *Die königlichen Statuengruppen. Band I : Die Denkmäler vom Alten Reich bis zum Ende der 18. Dynastie* (*HÄB* 42), Hildesheim, 1996

SEIPEL Wilfried, *Gott, Mensch, Pharao. Viertausend Jahre Menschenbild in der Skulptur des alten Ägypten*, catalogue de l'exposition montée au Kunsthistorisches Museum de Vienne, Vienne, 1992

SELIM Abdel-Kader, *Les obélisques égyptiens : histoire et archéologie* (*CASAE* 26), Le Caire, 1991

SETHE Kurt, *Urkunden der 18. Dynastie* IV (*Urk*. IV), Leipzig, 1906

SETHE Kurt, *Die Altaegyptischen Pyramidentexte nach den Papierabdrucken und Photographien des Berliner Museums* I-II, Leipzig, 1908-1910

SETHE Kurt, *Dramatische Texte zu altägyptische Mysterienspielen* (*UGAÄ* 10), Leipzig, 1928

SETHE Kurt, *Aegyptische Lesestücke. Texte des Mittleren Reiches*, Leipzig, 1928

SETHE Kurt, *Historisch-biographische Urkunden des Mittleren Reiches* I (*Urk*. VII), Leipzig, 1935

SETHE Kurt, *Sesostris* (*UGAÄ* 2), Hildesheim, 1964 (reproduction anastatique de la version de 1900), p. 3-24

SEYFRIED Karl-Joachim, *Beiträge zu den Expeditionen des Mittleren reiches in die Ost-Wüste* (*HÄB* 15), Hildesheim, 1981

SHAW Ian, « Exploiting the desert frontier : the logistics and politics of ancient Egyptian mining expéditions », dans A.B. KNAPP *et alii*, *Social approaches to an industrial past. The archaeology and anthropology of mining*, Londres, 1998, p. 242-258

SHAW Ian, *Hatnub : Quarrying Travertine in Ancient Egypt* (*MEES* 88), Londres, 2010

SHAW I., JAMESON R., « Amethyst mining in the eastern desert : a preliminary survey at Wadi el-Hudi », *JEA* 79 (1993), p. 81-97

SHAW I., BLOXAM E., « Survey and excavation at the ancient pharaonic gneiss quarrying site of Gebel el-Asr, Lower Nubia », *Sudan and Nubia* 3 (1999), p. 13-20

SILVERMAN David P., *Searching for Ancient Egypt. Art, Architecture, and Artifacts from the University of Pennsylvania Museum of Archaeology and Anthropology*, Dallas, 1997

SILVERMAN David P., « Non-Royal Burials in the Teti Pyramid Cemetery and the Early Twelfth Dynasty », dans D.P. SILVERMAN, W.K. SIMPSON et J. WEGNER (éd.), *Archaism and Innovation : Studies in the Culture of Middle Kingdom Egypt*, New Haven – Philadelphia, 2009, p. 47-101

SIMPSON William K., « The Single-Dated Monuments of Sesostris I : An Aspect of the Institution of Coregency in the Twelfth Dynasty », *JNES* 15 (1956), p. 214-219

SIMPSON William K., « A Hatnub Stela of the Early Twelfth Dynasty », *MDAIK* 16 (1958), p. 298-309

SIMPSON William K., « Historical and Lexical Notes on the New Series of Hammamat Inscriptions », *JNES* 18 (1959), p. 20-37

SIMPSON William K., « An Additional fragment of a Hatnub Stela », *JNES* 20 (1961), p. 25-30

SIMPSON William K., « Studies in the Twelfth Egyptian Dynasty : I-II », *JARCE* 2 (1963), p. 53-63

SIMPSON William K., *Heka-nefer and the Dynastic Material from Toshka and Arminna* (*PPYE* 1), New Haven, 1963

SIMPSON William K., *Papyrus Reisner I. The Records of a Building Project in the Reign of Sesostris I*, Boston, 1963

SIMPSON William K., *Papyrus Reisner II. Accounts of the Dockyard Workshop at This in the Reign of Sesostris I*, Boston, 1965

SIMPSON William K., *Papyrus Reisner III. The Records of a Building Project in the Early Twelfth Dynasty*, Boston, 1969

SIMPSON William K., *The Terrace of the Great God at Abydos : The Offering Chapels of Dynasties 12 and 13* (*PPYE* 5), New Haven, 1974

SIMPSON William K., *The Face of Egypt. Permanence and Change in Egyptian Art*, Katonah-Dallas, 1977

SIMPSON William K., *LÄ* III (1980), col. 1057-1061, *s.v.* « Lischt »

SIMPSON William K., « Egyptian sculpture and two-dimensional representation as propaganda », *JEA* 68 (1982), p. 266-271

SIMPSON William K., *LÄ* V (1984), col. 890-899, *s.v.* « Sesostris I »

SIMPSON William K., *Papyrus Reisner IV : with indices to Papyri Reisner I - IV and palaeography to Papyrus Reisner IV, Sections F, G*, Boston, 1986

SIMPSON William K., « Mentuhotep, Vizier of Sesostris I, Patron of Art and Architecture », *MDAIK* 47 (1991), p. 331-340

SIMPSON William K., « *Belles Lettres* and Propaganda », dans A. LOPRIENO (ed.), *Ancient Egyptian Literature, History and Forms (ProblÄg* 10), Leyde, 1996, p. 435-443

SIMPSON William K., « Studies in the Twelfth Egyptian Dynasty III : Year 25 in the Era of the Oryx Nome and the Famine Years of Early Dynasty 12 », *JARCE* 38 (2001), p. 7-8

SIMPSON William K. (éd.), *The Literature of Ancient Egypt. An Anthology of Stories, Instructions, Stelae, Autobiographies, and Poetry*, Le Caire, 2005²

SMITH Harry S., « Kor. Report on the Excavations of the Egypt Exploration Society at Kor, 1965 », *Kush* 14 (1966), p. 187-243

SMITH Harry S., *The Fortress of Buhen. The Inscriptions (MEES* 48), Londres, 1976

SMITH William, « Influence of the Middle Kingdom of Egypt in Western Asia, especially in Byblos », *AJA* 73 (1969), p. 277-281

SOUROUZIAN Hourig, « Standing royal colossi of the Middle Kingdom reused by Ramesses II », *MDAIK* 44 (1988), p. 229-254

SOUROUZIAN Hourig, *Les Monuments du roi Merenptah (SDAIK* 22), Mayence, 1989

SOUROUZIAN Hourig, « Testa di una statua di re, probabilmente Sesostri I », dans M. SALEH (éd.), *Arte Sublime nell'antico Egitto*, catalogue de l'exposition créée au Palazzo Strozzi de Florence, du 6 mars au 4 juillet 1999, Florence, 1999, p. 116-117

SOUROUZIAN Hourig, « Features of Early Twelfth Dynasty Royal Sculpture », *Bull.Eg.Mus.* 2 (2005), p. 103-124

SPELEERS Louis, *Recueil des inscriptions égyptiennes des Musées Royaux du Cinquantenaire à Bruxelles*, Bruxelles, 1923

SPENCER A.J., « Two enigmatic hieroglyphs and their relation to the sed-festival », *JEA* 64 (1978), p. 52-55

SPENCER Patricia, *The Egyptian Temple. A Lexicographical Study*, Londres, 1984

STADELMANN Rainer, *Die ägyptischen Pyramiden. Vom Ziegelbau zum Weltwunder* (Kulturgeschichte der Antike Welt 30), Mayence, 1985

STADELMANN Rainer, *LÄ* VI (1986), col. 189-193, *s.v.* « Taltempel »

STADELMANN Rainer, « Der Strenge Stil der frühen Vierten Dynastie », dans *Kunst des Alten Reich. Symposium im Deutschen Archäologischen Institut Kairo am 29. und 30. Oktober 1991 (SDAIK* 28), Mayence, 1995, p. 164-165

STEINDORFF Georg, *Aniba II* (Mission archéologique de Nubie 1929-1934), Glückstadt, 1937

STEWARD H.M., *Egyptian Stelae, Reliefs and Paintings from the Petrie Collection. Part Two : Archaïc Period to Second Intermediate Period*, Warminster, 1979

STRAUß-SEEBER Christine, *LÄ* III (1980), col. 811-816, *s.v.* « Kronen »

STRAUß-SEEBER Christine, « Bildprogramm und Funktion der Weißen Kapelle in Karnak », dans R. GUNDLACH et M. ROCHHOLZ (éd.), *Ägyptische Tempel – Struktur, Funktion und Programm (Akten der Ägyptologischen Tempeltagungen in Gosen 1990 und in Mainz 1992) (HÄB* 37), Hildesheim, 1994, p. 287-318

STRUDWICK Nigel, *Masterpieces of Ancient Egypt*, Londres, 2006

TAIT John (éd.), *« Never had the like occured » : Egypt view's of its past*, Londres, 2003

TALLET Pierre, « De Montouhotep IV à Amenemhat Ier », *Égypte Afrique & Orient* 37 (2005), p. 3-8

TALLET Pierre, « Amenemhat II et la chapelle des rois à propos d'une stèle rupestre redécouverte à Sérabit al-Khadim », *BIFAO* 109 (2009), p. 473-493

Tanis. L'or des pharaons, catalogue de l'exposition montée à Paris du 26 mars au 20 juillet 1987, Paris, 1987

TEFNIN Roland, *La statuaire d'Hatshepsout. Portrait royal et politique sous la 18ème Dynastie (MonAeg* 4), Bruxelles, 1979

TEFNIN Roland, « Image et histoire. Réflexions sur l'usage documentaire de l'image égyptienne », *CdE* LIV / 108 (1979), p. 218-244

TEFNIN Roland, *Statues et statuettes de l'Ancienne Égypte*, Bruxelles, 1988

TEFNIN Roland, « Les yeux et les oreilles du Roi », dans M. BROZE et Ph. TALON (éd.), *L'atelier de l'orfèvre. Mélanges offerts à Ph. Derchain (Lettres Orientales* 1), Louvain, 1992, p. 147-156

THIERS Christophe, *Tôd. Les inscriptions du temple ptolémaïque et romain II. Texte et scènes n[os] 173-329 (FIFAO* 18/2), Le Caire, 2003

THIERS Christophe, « Fragments de théologies thébaines. La bibliothèque du temple de Tôd », *BIFAO* 104 (2004), p. 553-572

TIDYMAN Richard A.J., « Further Evidence of a Coup d'État at the End of Dynasty 11 ? », *BACE* 6 (1995), p. 103-110

« Tôd. Fouilles du musée du Louvre », *CdE* XII (1937), p. 170-171 (extrait de *La Bourse égyptienne* du 12 avril 1937)

TRAUNECKER Claude, « Essai sur l'histoire de la XXIXe dynastie », *BIFAO* 79 (1979), p. 395-436

TRAUNECKER Claude, « Rapport préliminaire sur la chapelle de Sésostris Ier découverte dans le IXe pylône », *Karnak* VII (1982), p. 121-126

TRAUNECKER Claude, « Le « Château de l'Or » de Thoutmosis III et les magasins nord du temple d'Amon », *CRIPEL* 11 (1989), p. 89-111

UPHILL Eric P., « The Egyptian Sed-Festival Rites », *JNES* 24 (1965), p. 365-383

UPHILL Eric P., *The Temples of Per-Ramesses*, Warminster, 1984

UPHILL Eric P., « Nubian Settlement Fortifications in the Middle Kingdom », dans A. LEAHY et J. TAIT, *Studies on Ancient Egypt in Honour of H.S. Smith* (EES Occasional Publications 13), Londres, 1999, p. 327-330

VALBELLE Dominique, *Satis et Anoukis (SDAIK* 8), Mayence, 1981

VALBELLE D., BONNET Ch., *Le sanctuaire d'Hathor, maîtresse de la turquoise : Sérabit el-Khadim au Moyen Empire*, Paris, 1996

VALLOGIA Michel, « Les vizirs des XIe et XIIe dynasties », *BIFAO* 74 (1974), p. 123-134

VANDERSLEYEN Claude, « Un titre du vice-roi Merimose à Silsila », *CdE* XLIII / 86 (1968), p. 234-258

VANDERSLEYEN Claude, « Objectivité des portraits égyptiens », *BSFE* 73 (1975), p. 5-27

VANDERSLEYEN Claude, « Compte rendu de CATALOGUE. *The Luxor Museum of Ancient Egyptian Art.* Cairo,

American Research Center in Egypt, 1979 (29 cm., xvi-220 pp., 169 figg., XX planches dont XVI en couleurs). $ 20.-., £ 13.75. ISBN 0 913696 30 7 », *BiOr* 38 (1981), p. 53-55

VANDERSLEYEN Claude, *Das alte Ägypten* (Propyläen Kunstgeschichte 17), Berlin, 1985

VANDERSLEYEN Claude, « *Inepou*. Un terme désignant le roi avant qu'il ne soit roi », dans U. LUFT (éd.), *The Intellectual Heritage of Egypt, Studies presented to László Kákosy by friends and colleagues on the occasion of his 60th birthday* (*StudAeg* XIV), Budapest, 1992, p. 563-566

VANDERSLEYEN Claude, *L'Égypte et la vallée du Nil 2. De la fin de l'Ancien Empire à la fin du Nouvel Empire*, Paris, 1995

VANDERSLEYEN, Claude : « Ramsès II admirait Sésostris Ier », dans E. GORING, N. REEVES et J. RUFFLE (éd.), *Chief of Seers, Egyptian Studies in Memory of Cyril Aldred*, Londres-New York, 1997, p. 285-290

VANDIER Jacques, *Manuel d'archéologie égyptienne. Tome 3. Les grandes époques : la statuaire*, Paris, 1954

VANDIER Jacques, « Iousâas et (Hathor)-Nébet-Hétépet », *RdE* 16 (1964), p. 55-146

VANSLEB Johann M., *Nouvelle relation, en forme de journal, d'un voyage fait en Égypte en 1672 & 1673*, Paris, 1677

VAN SICLEN III Charles, « Remarks on the Middle Kingdom Palace at Tell Basta », dans M. BIETAK (éd.), *Haus und Palast im alten Ägypten. Internationales Symposium 8. bis II. April 1992 in Kairo* (DÖAWW 14), Vienne, 1996, p. 239-246

VASILJEVIC Vera, « Der König im Privatgrab des Mittleren Reiches », *Imago Aegypti* 1 (2005), p. 132-144

VERBOVSEK Alexandra, *„Als Gunsterweis des Königs in den Tempel gegeben…" Private Tempelstatuen des Alten und Mittleren Reiches* (ÄAT 63), Wiesbaden, 2004

VERCOUTTER Jean, « Les Haou Nebou », *BIFAO* 46 (1947), p. 125-158

VERCOUTTER Jean, « Les Haou Nebou », *BIFAO* 48 (1949), p. 107-209

VERCOUTTER Jean, « Tôd (1946-1949). Rapport succinct des fouilles », *BIFAO* 50 (1952), p. 69-87

VERCOUTTER Jean, « Kor est-il Iken ? Rapport préliminaire sur les fouilles françaises de Kor (Bouhen Sud), Sudan, en 1954 », *Kush* 3 (1955), p. 4-19

VERCOUTTER Jean, « Préface », dans B. GRATIEN, *Saï I. La nécropole Kerma*, Paris, 1986, p. 7-17

VERNIER Emile, *Bijoux et orfèvreries* (CGC, n° 52001-53855), Le Caire, 1927

VERNUS Pascal, « La stèle C 3 du Louvre », *RdE* 25 (1973), p. 217-234

VERNUS Pascal, « Des relations entre textes et représentations dans l'Égypte Pharaonique », dans A.-M. CHRISTIN, *Ecritures* II, Paris, 1985, p. 45-69

VERNUS Pascal, « Etudes de philologie et de linguistique (VI) », *RdE* 38 (1987), p. 163-184

VERNUS Pascal, *Future at Issue. Tense, Mood and Aspect in Middle Egyptian : Studies in Syntax and Semantics* (YES 4), New Haven, 1990

VERNUS Pascal, *Affaires et scandales sous les Ramsès. La Crise des Valeurs dans l'Égypte du Nouvel Empire*, Paris, 1993

VERNUS Pascal, *Essai sur la conscience de l'Histoire dans l'Égypte pharaonique* (Bib. de l'Ecole des Hautes Etudes. Sc. Hist. et phil. 332), Paris, 1995

BIBLIOGRAPHIE

VERNUS Pascal, *Sagesses de l'Égypte pharaonique* (deuxième édition révisée et augmentée), Paris, 2010

VERNUS Pascal, « Une conspiration contre Ramsès III », *Égypte Afrique & Orient* 35 (2004), p. 11-20

VYSE R.W.H., *Operations carried on at the pyramids of Gizeh in 1837 : with an account of a voyage into Upper Egypt, and an appendix (containing a survey by J.S. Perring Esq., of the pyramids at Abu Roash, and those to the southward, including those in the Faiyoum)* I, Londres, 1840

WALLET-LEBRUN Christiane *Le grand livre de pierre. Les textes de construction à Karnak* (*MAIBL* 41, Études égyptologiques 9), Paris, 2009

WARBURTON David A., « Literature & Architecture : Political discourse in Ancient Egypt », dans G. MOERS *et alii*, *jn.t dr.w Festschrift für Friederich Junge*, Göttingen, 2006, p. 699-711

WARD William A., *Egypt and the East Mediterranean World, 2200-1900 B.C. Studies in Egyptian Foreign Relations during the First Intermediate Period*, Beyrouth, 1971

WARMENBOL Eugène (dir.), *Sphinx. Les Gardiens de l'Egypte*, catalogue de l'exposition montée à l'Espace Culturel ING de Bruxelles du 19 octobre 2006 au 25 février 2007, Bruxelles, 2006

WEBER Manfred, *LÄ* II (1977), col. 987-991, *s.v.* « Harimsverschwörung »

WEEKS Kent R., « Archaeology and Egyptology », dans R.H. WILKINSON (éd.), *Egyptology Today*, Cambridge, 2008, p. 7-22.

WEGNER Josef, *The Mortuary Temple of Senwosret III at Abydos* (*PPYE-IFA* 8), New Haven, 2007

WEIGALL Arthur E.P., *A Report on the Antiquities of Lower Nubia (the first Cataract to the Sudan frontier) and their condition in 1906-7*, Oxford, 1907

WEIGALL Arthur E.P., « A Report on some objects recently found in Sebakh and other diggings », *ASAE* 8 (1907), p. 39-50

WEILL Robert, « Koptos. Relation sommaire des travaux exécutés par MM. Ad. Reinach et R. Weill pour la Société française des Fouilles archéologiques (campagne de 1910) », *ASAE* 11 (1912), p. 97-141

WELVAERT Eric, « On the Origin of the Ished-scene », *GM* 151 (1996), p. 101-107

WERNER Edward K., *OEAE* II (2001), p. 435-436, *s.v.* « Montu »

WESSETSKY Vilmos, « Sinuhe's Flucht », *ZÄS* 90 (1963), p. 124-127

WIESE A. et BRODBECK A. (éd.) : *Toutankhamon, l'or de l'Au-delà. Trésors funéraires de la Vallée des Rois*, catalogue de l'exposition montée à l'Antikemuseum und Sammlung Ludwig de Bâle du 7 avril au 3 octobre 2004, Paris, 2004

WILDUNG Dietrich, « Ramses, die große Sonne Ägyptens », *ZÄS* 99 (1973), p. 33-41

WILDUNG Dietrich, « Ein Würfelhocker des General Nes-Month », *MDAIK* 37 (1981), p. 503-507

WILDUNG Dietrich, *L'âge d'or de l'Égypte. Le Moyen Empire*, Fribourg, 1984

WILDUNG Dietrich, *Nofret – Die Schöne. Die Frau im Alten Ägypten,* catalogue de l'exposition itinérante à Munich, Berlin et Hildesheim, du 15 décembre 1984 au 4 novembre 1985, Mayence, 1984

WILDUNG Dietrich (éd.), *Ägypten 2000 v. Chr. Die Geburt des Individuums*, Munich, 2000

WILDUNG Dietrich, « Une présence éternelle. L'image du roi dans la sculpture », dans Chr. ZIEGLER (dir.), *Les*

Pharaons, catalogue de l'exposition montée au Palazzo Grassi à Venise, du 9 septembre 2002 au 25 mai 2003, Paris, 2002, p. 197-209

WILLEMS Harco, « The Nomarchs of the Hare Nome and Early Middle Kingdom History », *JEOL* 28 (1983-1984), p. 80-102

WILLEMS Harco, *Chest of Life. A Study of the Typologie and Conceptual Development of Middle Kingdom Standard Class Coffins*, Leiden, 1998

WILLEMS Harco, *Les Textes des Sarcophages et la démocratie. Eléments d'une histoire culturelle du Moyen Empire égyptien. Quatre conférences présentées à l'Ecole Pratique des Hautes Etudes. Section des Sciences Religieuses. Mai 2006*, Paris, 2008

WILLEMS Harco, « The First Intermediate Period and the Midlle Kingdom », dans A.B. LLOYD, *A Companion to Ancient Egypt* (*Blackwell Companions to the Ancient World*), vol. I, Oxford, 2010, p. 81-100

WINLOCK Herbert E., « The Theban Necropolis in the Middle Kingdom », *AJSL* 32 (1915), p. 1-37

WINLOCK Herbert E., « Pearl Shells of Sen-wosret I », dans *Studies presented to F.Ll. Griffith*, Londres, 1932, p. 388-392

YOYOTTE Jean, « Prêtres et sanctuaires du nome héliopolite à la Basse Epoque », *BIFAO* 54 (1954), p. 83-115

YOYOTTE Jean, « Une statue perdue du général Pikhaâs », *Kêmi* 15 (1959), p. 65-69

ZABA Zbynek, *The Rock Inscriptions of Lower Nubia. Czechoslovak Concession*, Prague, 1974

ZAYED Abd El-Hamid, « A free-standing stela of the XIXth Dynasty », *RdE* 16 (1964), p. 193-208

ZECCHI Marco, « The monument of Abgig », *SAK* 37 (2008), p. 371-386

ZIBELIUS Karola, *LÄ* III (1980), col. 64, *s.v.* « Hu »

ZIEGLER Christiane (dir.), *L'art égyptien au temps des pyramides,* catalogue de l'exposition montée aux Galeries nationales du Grand Palais à Paris, du 6 avril au 12 juillet 1999, Paris, 1999

ZIEGLER Chr., BOVOT J.-L., *Art et archéologie : l'Égypte ancienne* (Manuel de l'Ecole du Louvre), Paris, 2001

ZIMMER Thierry, « Circonstances archéologiques de la découverte des *Annales des prêtres d'Amon* », dans J.-M. KRUCHTEN, *Les Annales des prêtres de Karnak (XXI-XXIII^{emes} dynasties) et autres textes contemporains relatifs à l'initiation des prêtres d'Amon* (*OLA* 32), Leuven, 1989, p. 1-10

ZIVIE-COCHE Christiane, *LÄ* V (1984), col. 1139-1147, *s.v.* « Sphinx »

INDEX GENERAL

A

Aamou (population « asiatique » du désert) : 27, 251

Abgig : 235, 237, **292-294**, 307

Abydos : 2, 7, 26, 27, 28, 29, 30, 34, 44, 47, 49, 50, 52, 53, 56, 59, 75, 93, 94, 96, 171, 185, 208, 213, 216, 219, 221, 229, 231, 232, 236, 237, 241, 266, 270, 271, **284-288**, 303, 304, 311, 312, 334, 337, 339

 Pour les statues, *cf.* l'index des statues

 Temple d'Osiris-Khentyimentiou : 2, 27, 28, 29, 50, 52, 59, 93, 230, 236, 241, **284-288**, 337

 Temple de Ramsès I^{er} : 286

 Temple de Sethi I^{er} : 94

 Plaques de fondation : 284

Achôris (Khenemmaâtrê) : 170, 171, 172

Ahmosis (Nebpehtyrê) : 6, 38, 254, 274, 278

Akhénaton (Amenhotep IV) : 71, 268, 278

Amasis (Khenemibrê) : 306

Amenemhat I^{er} (Séhetepibrê) : 1, 2, 3, 5, 11, 14, 16, 17, 18, 19, 20, 21, 22, 23, 25, 26, 27, 29, 36, 37, 39, 41, 52, 95, 171, 172, 174, 175, 177, 191, 192, 194, 196, 213, 219, 223, 225, 226, 231, 232, 233, 235, 245, 247, 252, 257, 274, 279, 282, 283, 287, 288, 293, 294, 295, 300, 305, 306, 317, 321, 324, 325, 332, 334, 335, 337, 339, 341

 Amenemhat-Itj-Taouy : *cf. infra s.v.* Licht, *(Amenemhat)-Itj-Taouy*

 Amenemhat-Qa-neferou : *cf. infra s.v.* Licht, *Amenemhat-Qa-neferou*

 Complexe funéraire : *cf. infra s.v.* Licht, complexe funéraire d'Amenemhat I^{er}

 Enseignement d'Amenemhat : *cf. infra s.v. Enseignement d'Amenemhat*

 Temple inachevé de Gourna : *cf. infra s.v.* Gourna, temple inachevé d'Amenemhat I^{er}

Amenemhat II (Noubkaourê) : 1, 5, 11, 27, 31, 38, 47, 50, 51, 55, 80, 134, 182, 186, 192, 210, 231, 232, 233, 296, 305, 313, 319, 320, 337, 339

Amenemhat III (Nimaâtrê) : 47, 49, 51, 58, 182, 186, 210, 215, 233, 277, 297, 334, 335, 339

Amenemhat IV (Maâkherourê) : 277

Amenhotep I^{er} (Djeserkarê) : 150, 255, 256, 257, 258, 265, 272, 273, 274, 278, 281

Amenhotep II (Aâkheperourê) : 24, 38, 147

Amenhotep III (Nebmaâtrê) : 160, 182, 183, 243, 254, 275, 277, 283, 307, 339

Ameny, héraut : 42, 47, 48, 49, 54, 55, 57, 58, 236, 283, 310, 329, 338

Ameny, nomarque : 36, 37, 43, 49, 50, 55, 283

Amon-(Rê) : 2, 6, 24, 31, 39, 45, 52, 58, 61, 71, 72, 73, 74, 75, 76, 77, 78, 79, 82, 87, 88, 89, 90, 133, 141, 142, 145, 150, 164, 166, 174, 208, 221, 223, 231, 233, 235, 252, 253, 254, 255, 256, 257, 258, 259, 260, 261, 262, 263, 264, 265, 266, 267, 268, 269, 270, 271, 272, 273, 274, 275, 276, 277, 278, 279, 280, 281, 283, 285, 292, 295, 301, 306, 314, 327, 332, 336, 337, 338

 Grand Château de – : *cf. infra s.v.* Karnak, *Grand Château (d'Amon-Rê)*

Amounenchi : 19, 328

Aniba : 24, 25, 39, 52, 237, 321

Ankh (génie) : 301

Ankh-Taouy : 137, 141, 319

Anouket : 36, 64, 65, 66, 199, 200, 238, 239, 242, 243, 293, 311, 312

Antef-âa (Ouahankh Antef II) : 232, 253, 268, 278

Antef V (Noubkheperrê) : 281, 282

Antefoqer, vizir : 16, 25, 34, 36, 37, 38, 39, 41, 42, 53, 54, 283, 329

Anti/Nemti : 292

Anubis : 26, 137, 144, 185, 301

Apophis, roi : 274

380 ARTS ET POLITIQUE SOUS SÉSOSTRIS Iᵉʳ

Apriès (Ouahibrê) : 306

Assouan : 35, 36, 38, 241

Assouan, Musée d'Éléphantine

Table d'offrandes de Sésostris Iᵉʳ, sans n° d'inv. : 241

Assouan, Musée de la Nubie

Inv. 1471 (stèle de Hetepou) : 35, 57

Inv. 1472 (stèle de Antef) : 39

Inv. 1473 (stèle de Ouni) : 39

Inv. 1474 (stèle de Nesoumontou) : 41

Inv. 1475 (stèle de Sobek) : 41

Inv. 1476 (stèle de Horhotep) : 41

Inv. 1477 (stèle de Ouser et Sahathor) : 44

Inv. 1478 (stèle de Montouhotep) : 39, 41, 327

Inv. 1507 (stèle de Senousret) : 41

el-Ataoula : 237, **291-292**,

Atoum : 2, 15, 23, 24, 31, 33, 46, 52, 120, 155, 203, 204, 259, 260, 262, 264, 265, 270, 276, 293, 307, 308, 309, 311, 312, 316, 317, 318, 332, 337

Grand Château de – : cf. infra s.v. Héliopolis, Grand Château (d'Atoum)

Avaris (Tell el-Dab'a) : 138, 139, 187, 188, 189, 306

Ay (Kheperkheperourê-irymaât) : 22, 253

Ayn Sokhna : 17, 30, 52, 319, 320, 325, 329

B

Baltimore, Walters Art Museum

Inv. 41.31 (peson de Sésostris Iᵉʳ) : 307

Baou d'Héliopolis : 203, 204, 307, 312, 315, 317, 318

Bastet : 95, 171, 274, 281, 293, 318

Behedet : cf. infra s.v. Edfou (Apollinopolis Magna)

Beni Hasan : 27, 36, 91, 283

Berlin, Ägyptisches Museum und Papyrussammlung

Pour les statues, cf. l'index des statues

pBerlin 3029 (Rouleau de Cuir) : cf. infra s.v. Rouleau de Cuir de Berlin

pBerlin 3033 (Westcar) : cf. infra s.v. P. Westcar

pBerlin 3056 : 259, 260

ÄM 1192 (stèle de Djedbaoues) : 33

ÄM 1199 (stèle de Dedouiqou) : 47

ÄM 31222 (stèle de Ipouy) : 26

Beth-Shéan (Tell el-Hosn) : 235

Boston, Museum of Fine Arts

MFA 03.1745 (plaque de fondation du temple d'Abydos) : 28, 284

MFA 03.1832 (plaque de fondation du temple d'Abydos) : 28, 284

MFA 38.2062 (P. Reisner I) : cf. infra s.v. P. Reisner I

MFA 38.2119 (P. Reisner III) : cf. infra s.v. P. Reisner III

Bouhen : 2, 15, 24, 25, 37, 38, 39, 52, 53, 235, 237, 243, 321, 322, 323, 326, 338

Linteau EES 1464 (linteau de Sésostris Iᵉʳ) : 25, 322

Stèle de Montouhotep (an 18) : 15, 37, 38, 53, 243, 321, 325, 326, 338

Stèles de Dedouantef : 38, 321, 323

Stèles EES 913 et EES 927 : 25, 321

Stèles de l'an 5 : 2, 24, 25, 52, 321

Bousiris : 301

Bouto : 95, 171, 225

Bubastis (Tell Basta) : 8, 162, 167, 211, 212, 237, 306, **318**, 336

Budapest, Musée des Beaux-Arts

Inv. 51.2155 (linteau de Hiérakonpolis) : 244

C

Le Caire, Musée égyptien

Pour les statues, cf. l'index des statues

CG 5006-18 (vases canopes de Sésostris Iᵉʳ) : 113, 304

CG 20026 (stèle de Dedousobek) : 29

CG 20181 (stèle de Antef) : 33

CG 20515 (stèle de Nakht) : 29, 287

CG 20516 (stèle de Antef) : 2, 29, 287

CG 20539 (stèle de Montouhotep) : 27, 28, 271, 286, 331

CG 20541 (stèle d'Amenemhat) : 51

CG 20542 (stèle de Antef) : 42, 44

CG 20559 (stèle de Ipi) : 91

CG 23001 (table d'offrandes de Sésostris Ier) : 301

CG 23003 (table d'offrandes de Sésostris Ier) : 241

CG 23004 (table d'offrandes de Sésostris Ier) : 248, 259

CG 23005 (table d'offrandes de Sésostris Ier) : 288, 334

CG 23010 (table d'offrandes de Sésostris Ier) : 244

CG 34012 (stèle de Thoutmosis III) : 254

CG 52799 (plaque en or de Sésostris Ier) : 113, 304

CG 52800 (plaque en or de Sésostris Ier) : 113, 304

JE 25403-6 (vases zoomorphes de Sésostris Ier) : 113, 304

JE 30770bis8 (montant de porte de Coptos) : 46, 275, 280, 281, 282

JE 31878 (bloc aux noms d'Amenemhat Ier et Sésostris Ier) : 21, 22, 294

JE 33746 (table d'offrandes de Sésostris Ier) : 267

JE 35066-9 (vases canopes de Djehoutynakht) : 113

JE 36136-7 (plaques de fondation du temple d'Abydos) : 28, 284

JE 36331 : *cf. infra s.v.* RT 25-4-22-2

JE 36809 (pilier de Karnak) : 45, 263, 264, 265, 307

JE 47276 (naos de Sésostris Ier) : 86, 98, 267, 277

JE 58861-4 (plaques de fondation de la pyramide de Sésostris Ier) : 303-304

JE 59483 (stèle de Montouhotep) : 39, 44

JE 59487 (stèle de Tochka) : 39

JE 59504 (stèle de Tochka) : 39

JE 59505 (stèle de Tochka) : 39

JE 61760 (sceptre de Toutankhamon) : 105

JE 61764 (sceptre de Toutankhamon) : 105

JE 63942 (relief de la *Chapelle d'Entrée* à Licht) : 172, 305

JE 68759 (stèle de la route de Tochka) : 38

JE 69426 (stèle de Senousret et Montouhotep) : 44

JE 71899 (stèle de Séankh) : 44

JE 71900 (stèle de Haichetef) : 44

JE 71901 (stèle de Hor) : 29, 35, 251, 327, 330

JE 88802 (stèle frontière de Karnak) : 245

JE 89630 (stèle de Tochka) : 39

RT 10-4-22-7 (stèle frontière de Karnak) : 245

RT 19-4-22-1 (stèle d'Éléphantine) : 36, 242, 326

RT 25-4-22-2 (bloc d'Abydos) : 147, 285

RT 25-4-22-3 (bloc de Hornedjheritef) : 292

RT 27-3-25-4 (linteau de Thoutmosis Ier) : 260

Ceux-qui-traversent-les-sables (population du désert) : 27, 236, 328

Chabaka (Neferkarê) : 308

Chechonq III (Ousermaâtrê) : 164, 165, 167

Chemins d'Horus : 27

Cheops : 308

Chephren : 224, 296, 298, 333, 334

Chepseskaf (Netjeriouser ?) : 335

Chou : 239, 326

Control Note : *cf. infra s.v.* Licht, *Control Note*

Copenhague, Ny Carlsberg Glyptotek

AEIN 1041 (linteau de Sésostris Ier) : 274

Coptos : 7, 42, 43, 46, 54, 55, 178, 237, 275, 276, **279-283**, 319, 329, 340

Sekha-men-menou (« Celui-qui-est-durable-de-monuments ») : 281

Corégence : 1, 2, 3, 11, 14, 232, 306, 337

D

Dahchour : 198, 295, 296, 302

Deir el-Bahari : 71, 150, 215, 232, 253, 263, 299

Deir el-Ballas : 91, 237

Dendera : 237, 264, **283-284**, 312, 330

Dep : 61, 274, 312

Djedefrê : 209

Djefaou (génie) : 301

Djoser : 214

Dra Abou el-Naga : 71, 154, 237, 253

Durham, University Oriental Museum

N 1932 (stèle de Dédou) : 32

N 1933 (table d'offrandes de Sésostris Ier) : 267

E

Edfou (Apollinopolis Magna) : 118, 121, 123, 124,

125, 244, 301

Edimbourg, National Museums Scotland

Inv. 1956.349 (linteau de Hiérakonpolis) : 244

Éléphantine : 6, 8, 24, 27, 35, 36, 50, 51, 54, 59, 64, 65, 66, 146, 199, 200, 211, 237, **238-243**, 259, 280, 281, 284, 288, 303, 304, 308, 310, 312, 326, 330, 331, 332, 337, 340

Pour les statues, *cf.* l'index des statues

El. K 3652-6 (plaques de fondation du temple de Satet) : 241

Temple de Satet (*Per-Our*) : 6, 53, 66, 146, 199, **238-241**, 242, 284, 288, 340

Texte de fondation : 24, **238-240**, 259, 288, 308, 310, 326, 330, 331, 332, 337, 340

El-Kab : 237

Ennéade : 276, 309, 312

Grande : 120, 122, 293, 312

Petite : 120, 122

Enseignement d'Amenemhat : 3, 11, 12, 13, 14, 16, 17, 19, 27, 308, 325, 337

Enseignement loyaliste : 3, 239, 326

Ermant : 43, 59, 64, 67, 68, 69, 174, 175, 237, **252-253**, 327

Esna : 237, **245**,

Ezbet Rouchdi : 5, 230, 248

F

Fayoum : 97, 99, 215, 222, 229, 237, 290

Fête-*sed* (jubilé) : *cf. infra s.v. Heb-Sed*

Florence, Museo Egizio

Pour les statues, *cf.* l'index des statues

Inv. 2540 (stèle du général Montouhotep) : *cf. supra s.v.* Bouhen, stèle de Montouhotep (an 18)

G

Gaza (Tell el 'Ajjoul) : 235

Geb : 128, 145, 251, 262, 319, 327

Gebel el-Asr : 39, 44, 46, 48, 54, 57, 236

Gezer (Tell Jazari) : 235

Girgaoui : 2, 16, 24, 25, 26, 30, 33, 36, 37, 38

Giza : 65, 296, 298, 334

Gourna

Temple inachevé d'Amenemhat Ier : 14, 17

H

Haou-nebou : 251, 326, 327

Hapidjefaï, nomarque : 19

Hapy : 119, 239, 301, 312, 326

Haroëris : 294

P. Harris I : 309

Harsiesis : 314

Hatchepsout (Maâtkarê) : 23, 24, 31, 46, 79, 85, 87, 88, 90, 154, 224, 253, 254, 258, 263, 267, 270, 324

Hathor : 30, 63, 65, 67, 68, 70, 81, 82, 175, 178, 179, 180, 181, 182, 192, 225, 245, 252, 264, 269, 274, 283, 284, 293, 312, 313, 315, 317, 319, 320

Hatnoub : 41, 44, 45, 46, 54, 57, 236, 290, 329

Heb-Sed : 8, 24, 44, 45, 46, 47, 55, 111, 122, 215, 221, 222, 226, 232, 240, 261, 262, 271, 272, 275, 276, 278, 279, 280, 281, 315, 338

Héliopolis : 2, 7, 14, 23, 24, 30, 31, 33, 45, 46, 52, 55, 61, 150, 155, 156, 203, 204, 205, 209, 237, 259, 260, 262, 270, 272, 293, **307-318**, 337, 338, 340

Annales héliopolitaines de Sésostris Ier : 7, 24, 46, 55, **312-317**, 318, 340

Grand Château (d'Atoum et des *Baou* héliopolitains) : 2, 23, 24, 31, 46, 52, 203, 204, 259, 260, 264, 308, 309, 312, 313, 315, 316, 317, 318, 332, 337

Ipat : 46, 313, 314, 315, 316, 317

« Kheper[ka]rê-[…] » : 46, 313, 315, 316

« Kheperkarê-a-une-place-prééminente » : 313, 315, 316

« Kheperkarê-est-doux-d'amour-auprès-de-[…] » : 46, 313, 314, 315, 316

« Kheperkarê-*Akh-menou* dans[…] » : 260, 312

Obélisque : 45, 46, 55, 307, 313, 314, 315, 316, 338, 340, 341

Henen : 301

Hepouy : 263

Heqaib, général : 33, 34, 53, 329

Heqaib (divinisé) : 36, 243

Herep : 128

Hermopolis Parva : 301

Hiérakonpolis (Nekhen) : 18, 237, **244-245**, 280, 301, 325

Horakhty : 23, 155, 165, 268, 292, 301, 308, 309, 310, 311, 313, 332, 340

Horemheb (Djeserkheperourê-setepenrê) : 254, 278

Hornedjheritef (Hetepibrê) : 291

Horus : 2, 20, 51, 98, 116, 117, 118, 120, 121, 122, 123, 124, 125, 128, 129, 130, 192, 208, 210, 235, 237, 244, 251, 261, 264, 273, 274, 275, 276, 278, 281, 283, 287, 293, 297, 298, 311, 312, 314, 322, 327, 331

Hou : 128, 301, 311, 333

Hout-sekhem-Kheperkarê : 266, 276

Hout-ouaret : *cf. supra s.v.* Avaris (Tell ed-Dab'a)

I

Ikkour : 25, 52, 235, 237, 321

Iounmoutef : 240, 280

Iounou (population nubienne) : 321, 326

Iountyou (population nubienne) : 239, 251

Ipet-sout (Anubis Qui-est-dans-) : 137, 139

Isis : 95, 96, 171, 178, 180, 181, 225, 267, 274, 286, 292, 313, 314

K

Kamosis (Ouadjkheperrê) : 274

Kamoutef (Amon-Rê) : 87, 88, 89, 90, 261, 263, 264, 265, 266, 276, 279, 283

Karnak : 2, 5, 6, 24, 31, 39, 44, 45, 46, 52, 55, 58, 59, 61, 62, 64, 71, 73, 75, 76, 77, 78, 79, 80, 81, 83, 86,

87, 89, 98, 147, 149, 150, 151, 152, 154, 169, 171, 174, 175, 176, 177, 194, 198, 208, 209, 213, 214, 215, 221, 222, 223, 224, 229, 230, 231, 232, 233, 235, 237, 243, 245, 247, 249, 252, 253, **254-279**, 280, 281, 284, 285, 300, 305, 306, 307, 308, 310, 312, 314, 315, 316, 330, 331, 332, 336, 337, 338, 340

Pour d'autres entrées, *cf.* la Table des Matières

Akh-menou : 176, 258, 259, 260, 264, 266, 267, 268, 272, 312

Chapelle des ancêtres : 268, 278, 335

Chapelle du IX^e pylône : 6, 44, 45, 55, 86, 224, 243, 254, 263, 278, 280, 338

Chapelle Blanche (« Celle-qui-soulève-la-Double-Couronne-d'Horus ») : 44, 45, 55, 71, 88, 214, 224, 233, 253, 254, 263, 265, 266, 270, 272, **275-277**, 284, 314, 316, 330, 338

Chapelle Rouge : 270

Couloir de la Jeunesse : 31, 255, 256

Cour du Moyen Empire : 31, 39, 40, 81, 174, 254, 255, 256, 257, 258, 267, 269, 272

Cour de la cachette : 45, 265, 268, 277

Grand Château (d'Amon-Rê) : 2, 6, 31, 45, 52, 58, 150, **254-272**, 275, 276, 337, 338

Ipet-Sout : 254

Kheperkarê-peter-qaou (« Kheperkarê-contemple-les-hauteurs ») : 276

Mer-qebehout-khaout-Imen (Canal « Libation-de-l'autel-d'Amon ») : 277

Palais de Maât (*Salles d'Hatchepsout*) : 40, 79, 254, 255, 258, 263

Portique de façade : 31, 40, 61, 73, 75, 76, 208, 213, 221, 224, 252, 258, **261-263**, 264, 273, 281, 336, 338

Portique occidental en grès : 55, 231, **269-272**, 340

Texte de fondation du temple d'Amon-Rê : 24, 31, **258-259**, 305, 308, 332, 340

Karnak, Magasin dit « du Cheikh Labib »

87 CL 315 (relief du Moyen Empire ?) : 274

87 CL 340 (jambage de porte de Sésostris I^{er}) : 256

87 CL 391 (pilier de Sésostris I^{er}) : 264, 265

87 CL 490 (linteau du Moyen Empire ?) : 274

94 CL 481 (linteau de Sésostris I^{er}) : 269

95 CL 331 (linteau de Sésostris Ier) : 256

98 CL 1 (bloc d'Amenemhat Ier) : 274

2001 CL 01 (stèle de Toutankhamon) : 342

Kas/Kach : 36, 38, 243, 321

Kerma : 37

Khartoum, Musée de – :

Inv. 5211 (table d'offrandes de Sésostris Ier) : 322

Khatana : 5, 172

Kheded : 263

Khentyimentiou : *cf. infra s.v.* Osiris-(Khentyimentiou)

Khepri : 239, 276

Kher-âha : 312, 315

Khnoum : 25, 36, 52, 66, 238, 241, 242, 243, 245, 264, 293, 311, 312, 321

Khnoumhotep Ier, nomarque : 27

Khonsou : 314

Kiman Fares : 95, 171, 225

Kom Ombo : 98, 293, 294, 322

Kor : 37, 237

K*RI* II, p. 346, 7-8 : 259

L

Lachich (Tell el-Doueir) : 235

Letopolis (Sekhem) : 293, 301

Leyde, Rijksmuseum van Oudheden

V 2 (stèle de Imyhat) : 29, 287

V 3 (stèle de Antefoqer) : 47

V 4 (stèle de Oupouaout-aâ) : 1, 50

Licht : 2, 4, 5, 6, 14, 15, 17, 21, 22, 27, 28, 29, 30, 32, 40, 41, 43, 54, 58, 59, 62, 63, 100, 104, 105, 108, 109, 110, 113, 114, 118, 120, 149, 150, 172, 184, 185, 208, 209, 211, 214, 215, 216, 218, 219, 220, 221, 222, 223, 227, 229, 231, 232, 233, 237, 241, 248, 254, 273, 276, 284, **294-305**, 334, 337, 338, 340

Pour d'autres entrées, *cf.* la Table des Matières

(Amenemhat)-Itj-Taouy : 17, 21, 22, 28, 29, 287, 293, **305-306**, 335

Amenemhat-Qa-neferou : 29, 287

Complexe funéraire d'Amenemhat Ier : 14, 21, 22, 23, 30, 41, 52, 219, 287

Appartements funéraires : 52, 113, 294, 303, 304

Chaussée montante : 40, 54, 58, 100, 101, 102, 103, 104, 105, 106, 107, 108, 109, 114, 149, 184, 208, 211, 212, 215, 216, 219, 221, 227, 231, 232, 294, 295, 296, 297, 298, **299-300**,

Control Note : 14, 21, 31, 32, 34, 40, 43, 52, 53, 54, 59, 100, 110, 114, 231, 294, 296, 299, 301

Entrance Chapel (et descenderie) : 32, 52, 56, 112, 113, 172, 233, 303, 304, 305

Khai-Senouseret (« Sésostris apparaît ») : 304

Khenemet-sout-Kheperkarê (« Unies-sont-les-places-de-Kheperkarê ») : 276, 304

Plaques de fondations : 303

Pyramide : 2, 32, 33, 34, 40, 41, 43, 52, 53, 54, 56, 58, 100, 108, 109, 114, 185, 276, 284, 295, 302, **303-305**,

Salle aux cinq niches : 58, 110, 111, 221, 295, 302, 303

Sanctuaire : 110, 295, 296, 302, 303

Senouseret-peter-taouy (« Sésostris-contemple-le-Double-Pays) : 276, 304

Temple de la vallée : 40, 43, 54, 108, 114, 130, 223, **294-299**, 306, 338

Temple funéraire : 27, 32, 33, 40, 108, 110, 114, 185, 221, 222, 248, 254, 295, 296, 298, **300-303**, 304, 306

Liste Royale de Turin (pTurin 1874) : 18, 50, 51, 56, 338

Londres, British Museum

Pour les statues, *cf.* l'index des statues

EA 498 (*Monument de théologie memphite*) : *cf. infra s.v.* Monument de théologie memphite

EA 562 (stèle d'Antef) : 49

EA 572 (stèle d'Antef) : 49

EA 581 (stèle d'Antef) : 49

EA 586 (stèle de Ity) : 33

EA 828 (stèle de Samontou) : 51

EA 963 (stèle d'Éléphantine) : 36, 242, 243

EA 1177 (stèle de Dedouantef) : *cf. supra s.v.* Bouhen, stèles de Dedouantef

EA 3927 (scarabée au nom de Sésostris Ier) : 235

EA 9999 (*Papyrus Harris I*) : *cf. supra s.v. P. Harris I*

EA 10610 (*Papyrus dramatique du Ramesseum*) : *cf. infra s.v. Papyrus dramatique du Ramesseum*

EA 32174 (guéridon de Sésostris Ier) : 23

EA 38077-8 (plaques de fondation du temple d'Abydos) : 28, 284

EA 40677 (scarabée au nom de Sésostris Ier) : 235

EA 63996 (scarabée au nom de Sésostris Ier) : 235

Londres, Petrie Museum of Egyptian Archaeology

UC 14333 (stèle de Montouhotep) : 43

UC 14785 (relief d'Amenemhat Ier) : 279

UC 14786 (relief de Coptos) : 46, 279

UC 16851 (relief de Coptos) : 282

Los Angeles, County Museum of Art (LACMA)

A 5141.50-876 (stèle de Chen-Setjy) : 5, 28, 29, 287

Louqsor : 71, 89, 182, 197, 259, 266, 277, 315

Louqsor, Musée d'art égyptien ancien

Pour les statues, *cf.* l'index des statues

J 43 (stèle de Kamosis) : 274

Lund, Kulturhistorika Museet

KM 32.165 (stèle d'Éléphantine) : 243

Lyon, Musée des Beaux-Arts

E.501 (linteau de Coptos) : 46, 280

M

Maât : 21, 167, 239, 324

Manchester, Manchester Museum

Inv. 1758 (relief de Coptos) : 46, 282

Medamoud : 215, 252, 269

Medinet el-Fayoum (Crocodilopolis) : 97, 237, 293

Medinet Habou : 153, 154, 211, 237, 253, 258

Medjay : 251

Megiddo (Tell el-Moutesellim) : 6, 235

Memphis (Mit-Rahina) : 5, 131, 157, 160, 167, 208, 211, 212, 214, 224, 229, 230, 237, 301, **306-307**, 318, 319, 340

Menat-Khoufou : 301

Mentjou (population du désert) : 26, 52

Merenptah (Baenrê-merynetjerou) : 136, 137, 138, 139, 140, 141, 143, 145, 187, 188, 189, 230, 342

Meret : 240, 280

Mermecha (Smenkhkarê) : 187

Mersa Gaouasis : 30, 42, 54, 236, 283, 310, 329

Mesen : 129

Min : 46, 55, 274, 276, 279, 281, 282, 283, 293, 311

Montou : 7, 19, 24, 26, 38, 67, 68, 69, 70, 171, 173, 175, 201, 202, 243, 244, 245, 247, 248, 249, 250, 251, 252, 253, 255, 259, 262, 269, 273, 276, 292, 306, 321, 325, 326, 327, 332, 333, 340

Montouhotep II (Nebhepetrê) : 17, 71, 85, 101, 111, 149, 150, 191, 192, 222, 232, 238, 245, 247, 253, 263, 299, 334, 335

Montouhotep III (Séankhkarê) : 23, 172, 173, 191, 192, 213, 238, 245, 247, 252, 285, 288, 332, 334

Montouhotep IV (Nebtaouyrê) : 1, 16, 17, 334

Montouhotep, général : 15, 36, 37, 38, 53, 321, 325, 326, 338

Stèle de Bouhen : *cf. supra s.v.* Bouhen, stèle de Montouhotep (an 18)

Montouhotep, chancelier et vizir : 27, 28, 231, 232, 271, 272, 286

Stèle d'Abydos, *cf. supra s.v.* Le Caire, CG 20539 (stèle de Montouhotep)

Monument de théologie memphite : 308

Moscou, Musée Pouchkine,

Inv. 6115 (base d'autel ?) : 267

Mout : 87, 277, 279, 313, 315

Munich, Staatliches Museum Ägyptischer Kunst

Pour les statues, *cf.* l'index des statues

Gl. WAF 35 (stèle de Oupouaout-aâ) : 50

Murs du Prince : 27

Mykerinos : 65, 207, 209, 225, 295, 296

N

Nebethetepet : 180, 181, 313, 315, 317

Nectanebo Ier (Kheperkarê) : 342

Neferhotep Ier (Khaisekhemrê) : 284

Neferhotep III (Sekhemrê-séankhtaouy) : 285

Neferirkarê (Kakaï) : 302, 303, 335

Nehesy (Aasehrê) : 187, 188

Nehesyou (population nubienne) : 27, 251

Neith : 61, 244, 274, 293, 312

Nekhbet : 240, 260, 264, 273, 280, 281, 301, 307, 312

Nekhen : *cf. supra s.v.* Hiérakonpolis

Neouserrê (Inj) : 232, 268, 335

Neper : 128, 301

Nephthys : 267, 292

Nesoumontou, général : 18, 19, 26, 27, 39, 52

 Stèle du Louvre : *cf. infra s.v.* Paris, Musée du Louvre, C 1
 (stèle de Nesoumontou)

New York, Metropolitan Museum of Art

 Pour les statues, *cf.* l'index des statues

 MMA 08.200.5 (bloc d'Amenemhat Ier) : 219

 MMA 08.200.9-13 (blocs aux noms d'Amenemhat Ier et
 Sésostris Ier) : 21, 294

 MMA 09.180.50, 54, 64, 74 (bloc du temple funéraire de
 Sésostris Ier) : 27, 301, 302

 MMA 09.180.71 (bloc de la chaussée montante de
 Sésostris Ier) : 299

 MMA 12.184 (stèle de Montou-ouser) : 34

 MMA 13.235.3-5, 11, 13-14 (blocs du temple funéraire de
 Sésostris Ier) : 27, 301

 MMA 13.235.6-7 (blocs de la chaussée montante de
 Sésostris Ier) : 299

 MMA 14.3.6 (relief de Sésostris Ier) : 302

 MMA 14.3.14 (relief de Sésostris Ier) : 302

 MMA 14.3.18 (naos en bois) : 185

 MMA 24.1.85 (bloc de la chaussée montante de Sésostris
 Ier) : 299

 MMA 32.1.1-4 (plaques de fondation de la pyramide de
 Sésostris Ier) : 303, 304

 MMA 32.1.45-9 (plaques de fondation de la pyramide de
 Sésostris Ier) : 303, 304

 MMA 34.1.204 (bloc du temple funéraire de Sésostris
 Ier) : 302

 MMA 63.46 (guéridon aux noms d'Amenemhat Ier et
 Sésostris Ier) : 23

 MMA 147841 (bloc de la chaussée montante de Sésostris
 Ier) : 299

Noubet : *cf. infra s.v.* Ombos

Noubyt : *cf. supra s.v.* Kom Ombo

Nout : 239, 326

Nubie : 2, 3, 8, 24, 25, 26, 32, 33, 35, 36, 37, 38, 39,
44, 49, 52, 53, 57, 235, 236, 237, 239, 243, 244, 251,
311, 312, 321, 327, 337, 338, 340

O

Oasis : 47, 55

Ombos : 35, 98, 118, 121, 123, 124, 125, 129, 273

Onouris : 277, 278, 291, 293, 311

Osiris-(Khentyimentiou) : 2, 26, 27, 28, 29, 34, 50, 52,
56, 59, 93, 94, 96, 137, 141, 185, 216, 231, 236, 241,
264, 271, 284, 285, 286, 287, 288, 293, 301, 302,
304, 311, 337

Ouadi Gaouasis : 30, 42

Ouadi Hammamat (*Ro-Hanou*) : 16, 18, 23, 33, 42, 47,
48, 49, 52, 53, 55, 57, 61, 223, 235, 236, 281, 282,
283, 319, 329, 330, 338

Ouadi el-Houdi : 29, 35, 36, 38, 39, 41, 44, 46, 53, 54,
57, 236, 251, 327, 329, 330, 338

Ouadi Kharig : 237, **320**

Ouadi Rahma : 236

Ouadjet : 61, 240, 260, 264, 273, 274, 280, 293, 307,
312

Ouadj-our (génie) : 301

Ouaouat : 2, 16, 25, 37, 52, 321

Ougarit : 236

Ounas : 311

Ounnefer : 287

Oupouaout : 26, 285, 287

Ouret : 51, 328

Oxford, Ashmolean Museum of Art

Inv. 1894.106c (montant de porte de Coptos) : 275, 280, 281, 282

P

Paris, Musée du Louvre

Pour les statues, *cf.* l'index des statues

AO 17358 (perle au nom de Sésostris Ier) : 236

C 1 (stèle de Nesoumontou) : 18, 26, 27, 39, 52

C 2 (stèle de Hor) : 29, 35, 287

C 3 (stèle de Mery) : 2, 27, 29, 52, 286, 287, 331

C 166 (stèle de Sasoped) : 34

C 167-8 (stèle de Antef) : 44

C 200 (stèle de Montouhotep) : 278

E 13481bis (*Chapelle des ancêtres*) : 268

E 13531 (encensoir) : 91

E 13983 (linteau de Sésostris III) : 269

Papyrus dramatique du Ramesseum : 20, 22

Pé : 61, 274, 280, 312

Pépi Ier (Meryrê) : 194, 209, 283, 295, 300

Pépi II (Neferkarê) : 210, 295, 300

Per-Anti/Per-Nemty (Hieracon) : 292

Philadelphia, University of Pennsylvania Museum of Archaeology and Anthropology :

Pour les statues, *cf.* l'index des statues

E 10995 (stèle de Bouhen), *cf. supra s.v.* Bouhen, stèles de l'an 5

E 11527-8 (plaques de fondation du temple d'Abydos) : 28, 284

29-66-813 (collier en améthyste) : 330

Piankhy (Séneferrê) : 311

Pi-Ramsès : 167, 230

Pount : 23, 30, 42, 54, 236, 282, 283, 329, 338

Prédestination : 8, 14, 15, 21, 27, 242, 322, 323, 326, 331, 335, 337, 341

Prophétie de Neferty : 1, 3, 18, 27, 245, 325

Ptah : 110, 157, 159, 166, 167, 182, 183, 239, 264, 269, 292, 301, 306, 307, 308, 319, 320, 326

Ptolémée II (Philadelphe) : 279

Ptolémée VIII (Évergète II) : 246, 249

Q

Qatna : 236

Qouban : 25, 52, 237, 321

Qoubbet el-Haoua : 36, 108, 235

R

Ramsès Ier (Menpehtyrê) : 95, 286

Ramsès II (Ousermaâtrê-setepenrê) : 61, 95, 157, 158, 159, 160, 161, 162, 165, 166, 167, 178, 179, 180, 181, 182, 259, 306, 314, 323, 339, 342

Ramsès III (Ousermaâtrê-meryamon) : 1, 278, 309, 313, 317

P. Reisner I : 41, 43, 47, 237, 288, 289, 290, 291

P. Reisner II : 34, 35, 36

P. Reisner III : 41, 237, 288, 289, 290, 291

Rê-(Horakhty) : 15, 20, 51, 155, 167, 239, 242, 260, 268, 274, 283, 292, 293, 301, 309, 311, 313, 316, 324, 326, 340

Renenoutet : 293, 302

Rêt-(Tjanenet) : 69, 70, 248, 252

RILN 4 : 2, 16

RILN 10a : 36

RILN 11 : 26

RILN 53 : 24

RILN 55 : 38

RILN 56 : 33

RILN 57 : 26

RILN 58 : 26

RILN 59 : 26

RILN 64 : 30

RILN 73 : 16, 25

RILN 74 : 36, 37

Ro-Setaou : 27, 29, 286, 287, 331

Rouleau de Cuir de Berlin : 2, 14, 15, 23, 24, 30, 31, 59, 155, 239, 259, 260, 305, **307-311**, 317, 318, 322, 325, 330, 332, 342

S

Sahourê : 172, 209, 213, 232, 268, 278, 335

Saï : 37, 321

Saïs : 61, 244, 312

Sarenpout Ier, nomarque : 36, 235, 243

Sarenpout II, nomarque : 108

Satet : 6, 23, 24, 36, 54, 59, 64, 65, 66, 146, 199, 200, 238, 239, 240, 241, 242, 243, 280, 281, 284, 288, 293, 304, 310, 311, 312, 326, 330, 331, 332, 340

Satire des Métiers : 333

Sechat : 293

Sekhemrê Khoutaouy : 285

Sekhmet : 171, 182, 274, 293

Semna : 327

Seneb (génie) : 301

Senousret, vizir : 50, 55, 283

Serabit el-Khadim : 30, 52, 191, 192, 237, 253, **319-320**, 339

 Chapelle des Rois : 191, 192, 319, 320, 339

 IS 64 (linteau de Sésostris Ier) : 319

 IS 66 (stèle de Sésostris Ier) : 30, 320

 IS 68 (bloc de Sésostris Ier) : 320

 IS 403 (stèle de l'an 10) : 30, 320

Sésostris II (Khakheperrê) : 31, 38, 133, 134, 202, 296

Sésostris III (Khakaourê) : 11, 27, 31, 37, 71, 80, 85, 92, 94, 182, 186, 198, 202, 215, 230, 233, 243, 252, 269, 270, 271, 286, 295, 302, 327, 334, 335

Setetyou (population asiatique) : 27, 236, 328

Seth : 116, 117, 118, 120, 121, 123, 124, 125, 128, 129, 130, 136, 138, 139, 140, 141, 143, 144, 145, 187, 188, 189, 273, 293, 297, 298

Sethi Ier (Menmaâtrê) : 94, 95

Sia : 128, 311, 333

Sinaï : 30, 52, 57, 237, 282, 290, 319, 340

Sinouhé, *Biographie de –* : 1, 3, 11, 12, 13, 14, 15, 16, 17, 18, 19, 27, 47, 236, 305, 308, 325, 327, 337

Snefrou : 192, 214, 296, 320

Sobek : 245, 293, 294, 313

Sobekhotep III (Sekhemrê-séouadjtaouy) : 285

Sobekhotep VIII (Sekhemrê-ousertaouy) : 254

Sokar : 110, 319

Soped : 302, 319

Sou : 118, 121, 124

T

Tanis : 5, 98, 133, 134, 136, 141, 142, 145, 156, 162, 164, 167, 177, 187, 189, 211, 212, 214, 222, 223, 229, 230, 232, 235, 236, 237, 335, 338

Ta-Nehesy : 24

Ta-Sety : 18, 35, 36, 39, 245, 301, 311, 321, 325

Tatenen : 167, 180, 183, 239, 319, 326

Tefnout : 274, 293

Tell Moqdam (Léontopolis) : 187, 189

Téti : 1, 295, 300, 301

Textes des Sarcophages : 22

Textes des Pyramides : 311

Thèbes : 17, 35, 47, 67, 68, 69, 70, 82, 154, 183, 237, 248, 252, 253, 259, 260, 269, 274, 283, 292, 306, 321, 334

This : 29, 34, 35, 36, 41, 43, 53, 54, 237, **288-291**,

Thot : 208, 259, 293

Thoutmosis Ier (Âakheperkarê) : 23, 40, 74, 149, 247, 253, 256, 257, 258, 259, 260, 269, 270, 271, 272, 273, 342

Thoutmosis II (Âakheperenrê) : 22, 23, 265

Thoutmosis III (Menkheperrê) : 13, 23, 24, 31, 40, 45, 46, 48, 49, 59, 61, 79, 83, 85, 86, 87, 88, 90, 147, 149, 154, 171, 174, 175, 176, 182, 201, 206, 213, 224, 226, 242, 249, 253, 254, 255, 258, 259, 260, 263, 264, 266, 267, 268, 269, 270, 271, 272, 273, 278, 279, 281, 282, 312, 314, 342

Tibère (empereur romain) : 6

Tjanenet : *cf. supra s.v.* Rêt-(Tjanenet)

Tjehenou : 15

Tjemehou (pays des) : 15, 47, 52

Tochka : 39

Tôd : 7, 15, 18, 19, 24, 59, 62, 170, 171, 173, 201, 202, 237, 239, 244, **245-252**, 253, 255, 259, 262, 280, 288, 291, 308, 310, 325, 326, 331, 332, 333, 334, 337, 340

Porte « (Sésostris-est ?)-grand-d'offrandes » : 249

Temple de Montou : 7, 19, 171, 173, 201, 244, **245-249**, 250, 251, 255, 340

Texte de fondation : 15, 18, 19, 24, **249-252**, 259, 308, 325, 326, 332, 333, 337, 340

Toutankhamon (Nebkheperourê) : 22, 23, 105, 303, 342

Turin, Museo delle Antichità Egizie

Inv. 1874 : *cf supra s.v. Liste Royale de Turin* (pTurin 1874)

Inv. 2682 (tablette d'Héliopolis) : 313, 317

U

Urk. I, 267, 9-14 : 22

Urk. IV, 178-191 : 281

Urk. IV, 358, 14 – 359, 1 : 46

Urk. IV, 423,13 – 424,3 : 267

Urk. IV, 590, 15 : 45, 46

Urk. IV, 834, 1-10 : 254

Urk. VII, 5, 16-21 : 36, 243

Urk. VII, 5, 17 : 36

Urk. VII, 12, 4-6 : 27

W

P. Westcar : 308

INDEX DES STATUES CITEES

Abydos, temple d'Osiris

Statue osiriaque de Sésostris Ier : *cf. infra*, Le Caire, Musée égyptien CG 38230

Statues osiriaques (Sésostris III) : 286

Tête de Sésostris III : *cf. infra*, Londres, British Museum EA 608

Abydos, temple de Sethi Ier

Dyade de Sésostris Ier sans n° d'inv. : = **C 17** : 61, 63, **95-96**, 171, 207, 214, 221, 225, 228, 229, 286, 339

Alexandrie

Buste de Sésostris Ier : *cf. infra*, Le Caire, Musée égyptien CG 384

Assouan, Musée d'Éléphantine

Triade d'Éléphantine sans n° d'inv. : = **C 1** : 61, 63, **64-66**, 67, 69, 87, 199, 207, 214, 221, 225, 226, 228, 229, 241, 242, 243, 339, 340

Triade d'Ermant sans n° d'inv. : = **C 2** : 61, 63, 64, **67-68**, 69, 70, 207, 214, 220, 221, 225, 228, 229, 253, 339

Baltimore, Walters Art Museum

Inv. 32.373 (particuliers prostrés) : 224

Berlin, Ägyptisches Museum und Papyrussammlung

ÄM 1205 : = **C 48** : 61, **131-132**, 168, 207, 209, 211, 213, 214, 215, 221, 224, 227, 228, 229, 230, 232, 306, 339

ÄM 7264 (Sésostris II) : 133, 134

ÄM 7265 : = **C 49** : 59, 61, 98, **133-141**, 145, 156, 161, 162, 167, 189, 190, 207, 213, 214, 215, 218, 220, 221, 222, 223, 228, 229, 230, 232, 236, 336, 338, 339

ÄM 7720 : = **Fr 3** : 61, 63, **203-204**, 207, 229, 318

ÄM 16678 (statue de Sésostris-ankh) : 61

Boston, Museum of Fine Arts

MFA 09.200 (Mykerinos) : 225

MFA 11.1738 (Mykerinos) : 209

MFA 29.732 (Achôris) : 172

MFA 29.1132 (Amenemhat II ?) : 232

Bouto

Dyade d'Amenemhat Ier : 95, 171, 225

Bruxelles, Musées royaux d'Art et d'Histoire

E 2146 (Snefrou) : 320

E 2435 (Thoutmosis III) : 224

E 3074 (Mykerinos) : 207

Bubastis

Colosse fragmentaire sans n° d'inv. : = **A 18** : 61, 62, 63, **162-163**, 167, 207, 208, 211, 214, 216, 217, 220, 222, 228, 229, 318, 336, 338, 339

Colosse fragmentaire sans n° d'inv. : = **A 19** : 61, 62, 63, **162-163**, 167, 207, 214, 220, 222, 228, 229, 318, 336, 338, 339

Le Caire, Musée égyptien

CG 384 : = **C 49** : 59, 61, 98, **133-141**, 145, 156, 161, 162, 167, 189, 190, 207, 209, 211, 213, 214, 215, 218, 220, 221, 222, 223, 228, 229, 230, 232, 236, 336, 338, 339

CG 385 (Amenemhat III) : 215

CG 397 : = **C 21** : 61, **100-101**, **103**, **108-109**, 149, 150, 186, 207, 208, 211, 214, 215, 216, 218, 219, 220, 221, 227, 229, 231, 232, 296, 299, 303, 339

CG 398 : = **C 22** : 61, **100-101**, **103-104**, **108-109**, 149, 150, 186, 207, 208, 211, 214, 215, 216, 217, 218, 219, 220, 221, 227, 229, 231, 232, 296, 299, 303, 339

CG 399 : = **C 23** : 61, **100-101**, **104-105**, **108-109**, 149, 150, 186, 207, 208, 211, 214, 215, 216, 217, 281, 219, 220, 221, 227, 229, 231, 232, 296, 299, 303, 339

CG 400 : = **C 24** : 61, **100-101**, **105**, **108-109**, 149, 150, 186, 207, 208, 211, 214, 215, 216, 217, 218, 219, 220, 221, 227, 229, 231, 232, 296, 299, 303, 339

CG 401 : = **C 25** : 5, 61, **100-101, 106, 108-109**, 149, 150, 186, 207, 208, 211, 214, 215, 216, 217, 218, 219, 220, 221, 227, 229, 231, 232, 296, 299, 303, 339

CG 402 : = **C 26** : 61, **100-101, 106-107, 108-109**, 149, 150, 186, 207, 208, 211, 214, 215, 216, 217, 218, 219, 220, 221, 227, 229, 231, 232, 296, 299, 303, 339

CG 411 : = **C 38** : 5, 61, 63, 109, **114-117, 130**, 172, 186, 207, 209, 210, 212, 213, 214, 217, 218, 220, 221, 222, 223, 227, 229, 231, 232, 295, 296, 297, 301, 303, 334, 338, 339

CG 412 : = **C 39** : 5, 61, 63, 109, **114-118, 130**, 172, 186, 207, 209, 210, 212, 213, 214, 217, 218, 220, 221, 222, 223, 227, 229, 231, 232, 295, 296, 297, 298, 301, 303, 334, 338, 339

CG 413 : = **C 40** : 5, 61, 63, 109, **114-116, 118-120, 130**, 186, 207, 209, 210, 212, 213, 214, 217, 218, 220, 221, 222, 223, 227, 229, 231, 232, 295, 296, 297, 301, 303, 334, 338, 339

CG 414 : = **C 41** : 5, 61, 63, 109, **114-116, 120-121, 130**, 186, 207, 209, 210, 212, 213, 214, 217, 218, 220, 221, 222, 223, 227, 229, 231, 232, 295, 296, 297, 298, 301, 303, 334, 338, 339

CG 415 : = **C 42** : 5, 61, 63, 109, **114-116, 121-122, 130**, 186, 207, 209, 210, 212, 213, 214, 217, 218, 220, 221, 222, 223, 227, 229, 231, 232, 295, 296, 297, 301, 303, 334, 338, 339

CG 416 : = **C 43** : 5, 61, 63, 109, **114-116, 122-124, 130**, 172, 186, 207, 209, 211, 212, 213, 214, 217, 218, 220, 221, 222, 223, 227, 229, 231, 232, 295, 296, 297, 298, 301, 303, 334, 338

CG 417 : = **C 44** : 5, 61, 63, 109, **114-116, 124-125, 130**, 186, 207, 209, 210, 212, 213, 214, 217, 218, 220, 221, 222, 223, 227, 229, 231, 232, 295, 296, 297, 298, 301, 303, 334, 338, 339

CG 418 : = **C 45** : 5, 61, 63, 109, **114-116, 125-127, 130**, 172, 186, 207, 209, 211, 212, 213, 214, 218, 220, 221, 222, 223, 227, 229, 231, 232, 295, 296, 297, 301, 303, 334, 338, 339

CG 419 : = **C 46** : 5, 61, 63, 109, **114-116, 127-128, 130**, 172, 186, 207, 209, 211, 212, 213, 214, 218, 220, 221, 222, 223, 227, 229, 231, 232, 295, 296, 297, 301, 303, 334, 338, 339

CG 420 : = **C 47** : 5, 61, 63, 109, **114-116, 129-130**, 186, 207, 209, 210, 213, 214, 218, 220, 221, 222, 223, 227, 229, 231, 232, 295, 296, 297, 296, 301, 303, 334, 338, 339

CG 429 : *cf.* CG 38230

CG 432 (Sésostris II) : 133

CG 538 : = **P 7** : 61, 134, **187-190**, 207, 229, 339

CG 549 (groupe statuaire de Djehoutymes) : 183

CG 554 (groupe statuaire d'Amenhotep III) : 183

CG 555 : = **P 4** : 61, **178-183**, 207, 229, 282, 339

CG 576-7 (sphinx de Thoutmosis III) : 267

CG 597 (groupe statuaire de Nebneheh) : 183

CG 622 (groupe statuaire de Nakhtmin) : 183

CG 643 : = **A 15** : 61, 62, **157-160**, 163, 167, 207, 208, 211, 214, 217, 218, 220, 222, 228, 229, 306, 307, 318, 336, 338, 339

CG 644 : = **A 16** : 61, 62, **157-160**, 163, 167, 207, 208, 211, 214, 217, 218, 220, 222, 228, 229, 306, 307, 318, 336, 338, 339

CG 966 (Amenhotep Ier) : 150

CG 1217 : = **C 21** : **103**

CG 4001 : = **C 34** : 61, **112-113**, 207, 211, 214, 218, 220, 229, 304, 336, 338, 339

CG 4002 : = **C 35** : 61, **112-113**, 207, 211, 214, 218, 220, 229, 304, 336, 338, 339

CG 4003 : = **C 36** : 61, **112-113**, 207, 211, 214, 218, 220, 229, 304, 336, 338, 339

CG 4004 : = **C 37** : 61, **112-113**, 207, 211, 214, 218, 220, 229, 304, 336, 338, 339

CG 38230 : = **C 16** : 27, 59, 61, 75, **93-94**, 172, 194, 207, 208, 212, 213, 216, 219, 220, 221, 228, 229, 231, 232, 286, 339

CG 38386bis : = **A 9** : 61, 63, **153-154**, 207, 211, 215, 216, 218, 220, 227, 229, 253, 338, 339

CG 42004 (Sahourê) : 172, 213, 232, 268, 335

CG 42005 (Antef-âa) : 232, 253, 268

CG 42007 : = **C 9** : 5, 61, **79-80**, 152, 172, 177, 194, 196, 198, 207, 209, 210, 212, 213, 214, 215, 221, 223, 228, 229, 232, 267, 336, 339

CG 42008 : = **C 10** : 61, 63, **81-82**, 169, 207, 214, 220, 221, 225, 228, 229, 269, 338, 339

CG 42011 (Sésostris III) : 85

CG 42012 (Sésostris III) : 85

CG 42015 (Amenemhat III) : 210

CG 42036 (chancelier Montouhotep) : 271

CG 42045 (chancelier Montouhotep) : 272

CG 42053 (Thoutmosis III) : 48, 171

CG 53096-9 (sphinx en or de Mereret) : 198

JE 3423 : *cf.* CG 38386bis

JE 3477 : *cf.* CG 38230

JE 25400 : *cf.* CG 4001-4

JE 27842 : *cf.* CG 644

JE 28825 : *cf.* CG 384

JE 30770bis5 : *cf* CG 555

JE 31137 : *cf.* CG 411

JE 31138 : *cf.* CG 412

JE 31139 : *cf.* CG 413

JE 31139bis : *cf.* CG 414

JE 31140 : *cf.* CG 415

JE 31141 : *cf.* CG 416

JE 31142 : *cf.* CG 417

JE 31143 : *cf.* CG 418

JE 31144 : *cf.* CG 419

JE 31145 : *cf.* CG 420

JE 32751 : *cf.* CG 42008

JE 34143 : *cf.* CG 38386bisf

JE 35687 : = **C 15** : 61, **91-92**, 207, 209, 211, 212, 214, 221, 224, 226, 229, 339

JE 36195 (Montouhotep II) : 101, 111

JE 37465 : = **C 51** : 5, 59, 61, 98, 133, 134, 136, 141, **142-145**, 154, 156, 161, 162, 167, 207, 208, 211, 213, 214, 218, 221, 222, 223, 228, 229, 230, 232, 236, 339

JE 37466 (Smenkhkarê Mermecha) : 187

JE 37470 (Amenemhat I^{er}) : 177, 194, 231, 335, 339

JE 37482 (Sésostris II) : 133, 134

JE 37542 (Achôris) : 172

JE 38228 : *cf.* CG 42007

JE 38263 : = **P 8** : 61, **191-192**, 207, 229, 253, 320, 339

JE 38286 : = **C 11** : 5, 61, **83-86**, 146, 150, 152, 154, 207, 208, 209, 212, 213, 214, 217, 218, 219, 220, 222, 228, 229, 232, 278, 339

JE 38287 : = **C 12** : 61, **83-86**, 146, 150, 152, 154, 207, 209, 212, 213, 214, 217, 218, 219, 220, 222, 228, 229, 232, 278, 339

JE 41558a-b : = **Fr 1** : 61, 63, 66, **199-200**, 207, 229, 241, 242, 243

JE 44951 : = **P 5** : 5, 61, **184-186**, 207, 229, 339

JE 45085 : = **A 17** : 61, 62, **157-160**, 163, 167, 207, 208, 211, 214, 217, 218, 220, 222, 228, 229, 306, 307, 318, 336, 338, 339

JE 46735 (Ramsès II et Horoun) : 324

JE 48070 (Amenemhat I^{er} ?) : 213

JE 48851 : = **C 5** : 5, 45, 61, 62, **73-76**, 149, 150, 207, 208, 212, 213, 214, 215, 216, 219, 220, 221, 227, 229, 231, 232, 261, 262, 300, 336, 339

JE 49889 (Djoser) : 214

JE 52501 (Chepseskaf) : 335

JE 60520 (Amenemhat I^{er}) : 172, 177, 194, 196, 213, 231, 339

JE 66322 (Amenemhat III) : 210

JE 66341 (bovidé de Tôd) : 246

JE 67345 : = **P 1** : 61, **170-173**, 207, 213, 225, 229, 252, 339

JE 67430 (hexade d'Amenemhat I^{er}) : 174, 226

JE 71963 : = **A 5** : 61, 75, 146, **147-150**, 207, 208, 212, 213, 214, 216, 217, 220, 221, 227, 229, 231, 232, 270, 271, 300, 338, 339, 340

JE 88804 : = **A 8** : 61, 63, **151-152**, 207, 208, 212, 213, 215, 216, 220, 228, 229, 270, 338, 339

RT 8-2-21-1 : = **C 49** : 59, 61, 98, **133-141**, 145, 156, 161, 162, 167, 189, 190, 207, 213, 214, 215, 218, 220, 221, 222, 223, 228, 229, 230, 232, 236, 336, 338, 339

RT 8-2-21-1 : = **C 50** : 59, 61, 98, **133-141**, 143, 145, 161, 162, 167, 207, 210, 214, 215, 218, 221, 222, 223, 228, 229, 230, 232, 236, 336, 338, 339

RT 11-11-23-1 : *cf* JE 35687

RT 18-6-26-2 (Sésostris III) : 215

Cambridge, Fitzwilliam Museum

E.2.1974 : = **A 22** : 49, 61, **168-169**, 207, 209, 211, 213, 214, 216, 218, 220, 228, 229, 338, 339

Chicago, Oriental Institute Museum

Inv. 10607 (divinité masculine d'Amenhotep III) : 183

Inv. 10628 (statuette de potier) : 333

Éléphantine

El. K 3700 : = **A 1** : 61, 63, **146**, 207, 208, 211, 216, 218, 220, 229, 242, 338, 339

El-Kab

Colosse (ramesside) sans n° d'inv. : 61, 237

Florence, Museo Egizio

Inv. 6328 : = **C 4** : 49, 61, **71-72**, 154, 207, 214, 220, 222, 225, 226, 228, 229, 253, 338, 339, 340

Héliopolis

Tête monumentale sans n° d'inv. : = **A 10** : 61, 63, **155-156**, 205, 207, 209, 210, 213, 214, 216, 217, 220, 222, 228, 229, 317, 318, 338, 339

Tête et buste monumentaux sans n° d'inv. : = **A 11** : 61, 63, **155-156**, 205, 207, 209, 210, 214, 216, 217, 220, 222, 228, 229, 317, 318, 338, 339

Tête monumentale (inv. 484 ?) : = **A 12** : 61, 63, **155-156**, 205, 207, 209, 210, 214, 220, 222, 228, 229, 317, 318, 338, 339

Pilier dorsal fragmentaire : = **Fr 4** : 61, 63, 156, **205**, 207, 222, 229, 317, 318

Hildesheim, Roemer- und Pelizaeus-Museum

Inv. 69 (Chephren) : 224

Karnak

Dyade d'Amenemhat Ier : 171

Groupe statuaire de Sésostris Ier sans n° d'inv. : = **C 13** : 61, 63, 64, 67, 69, **87-88**, 207, 214, 221, 222, 225, 226, 228, 229, 277, 279, 339

Hexade en granit sans n° d'inv. : = **P 2** : 61, **174-175**, 206, 207, 226, 229, 268, 339

Karnak, Magasin dit « du Cheikh Labib »

CL 11 : *cf.* 94 CL 397

CL 111 D : 78

92 CL 223-239 : = **C 7** : 61, **73-76**, 149, 150, 207, 208, 209, 214, 215, 216, 219, 220, 221, 227, 229, 231, 232, 261, 300, 336, 339

94 CL 397 : = **C 8** : 61, **77-78**, 95, 207, 214, 220, 221, 225, 228, 229, 269, 339

94 CL 1075-1081 : = **C 7** : 61, **73-76**, 149, 150, 207, 208, 209, 214, 215, 216, 219, 220, 221, 227, 229, 231, 232, 261, 300, 336, 339

Karnak, Magasin dit « Caracol »

Inv. 338-9 : 147

Kiman Fares

Dyade d'Amenemhat Ier : 95, 171, 225

La Havane, Museo Nacional de Bellas Artes

Inv. 27 : = **P 10** : 61, 63, **195-196**, 207, 229, 339

Leipzig, Ägyptisches Museum

Inv. 2906 (tête archaïsante) : 268

Licht

Statue osiriaque S III : = **C 30** : 61, 63, **100-101**, **108-109**, 149, 150, 186, 207, 214, 215, 216, 220, 221, 227, 229, 231, 232, 296, 299, 339

Statue osiriaque S V : = **C 27** : 61, 63, **100-101**, 107, **108-109**, 149, 150, 186, 207, 214, 215, 216, 220, 221, 227, 229, 231, 232, 296, 299, 339

Statue osiriaque S VII : = **C 31** : 61, 63, **100-101**, **108-109**, 149, 150, 186, 207, 214, 215, 216, 220, 221, 227, 229, 231, 232, 296, 299, 339

Statue osiriaque N VII : = **C 32** : 61, 63, **100-101**, **108-109**, 149, 150, 186, 207, 208, 214, 215, 216, 220, 221, 227, 229, 231, 232, 296, 299, 339

Statue osiriaque N IX : = **C 28** : 61, 63, **100-101**, 107, **108-109**, 149, 150, 186, 207, 208, 214, 215, 216, 220, 221, 227, 229, 231, 232, 296, 299, 339

Statue osiriaque : = **C 29** : 61, 63, **100-101**, 107, **108-109**, 149, 150, 186, 207, 214, 215, 216, 220, 221, 227, 229, 231, 232, 296, 299, 339

Londres, British Museum

EA 12 (hexade de Thoutmosis III) : 61, 175, 206, 226, 268

EA 44 : = **C 14** : 5, 61, **89-90**, 131, 168, 207, 209, 210, 212, 213, 214, 215, 216, 220, 222, 228, 229, 230, 279, 306, 338, 339

EA 461 (statue d'Antef) : 49

EA 608 (tête de Sésostris III) : 95, 286

EA 615 ? (tête en granit) : 61

EA 683 (Amenhotep Ier) : 150

EA 684 (Sésostris III) : 71, 215

EA 685 (Sésostris III) : 71

EA 686 (Sésostris III) : 71, 215

EA 870 (Neouserrê) : 232, 268, 335

EA 1849 (sphinx de Sésostris III) : 80

EA 30486 : = **P 11** : 61, **197-198**, 207, 229, 339

EA 30487 : = **P 12** : 61, **197-198**, 207, 229, 339

EA 33889 : = **Fr 5** : 61, 175, **206**, 207, 229

Londres, Petrie Museum of Egyptian Archaeology

UC 14597 : = **C 3** : 61, 63, 64, 67, **69-70**, 207, 214, 220, 221, 225, 228, 229, 253, 339

Louqsor, Musée d'art égyptien ancien

J 32 : = **P 3** : 61, **176-177**, 194, 207, 213, 229, 339

J 36 (chancelier Montouhotep) : 272

J 37 (chancelier Montouhotep) : 272

J 40 : = **A 4** : 61, 75, 146, **147-150**, 207, 208, 212, 213, 214, 216, 217, 220, 221, 227, 229, 231, 232, 270, 271, 300, 338, 339, 340

J 174 : = **C 6** : 61, **73-76**, 149, 150, 207, 214, 215, 216, 219, 220, 221, 227, 229, 231, 232, 261, 300, 336, 339

J 234 : = **A 2** : 61, 63, 75, 146, **147-150**, 207, 208, 212, 213, 214, 216, 217, 219, 220, 221, 227, 229, 231, 232, 270, 271, 300, 338, 339, 340

J 235 : = **A 3** (corps) : 61, 63, 75, 146, **147-150**, 207, 209, 212, 213, 214, 216, 217, 219, 220, 221, 227, 229, 231, 232, 270, 271, 300, 338, 339, 340

J 235 : = **A 7** (tête) : 61, 63, 75, 146, **147-150**, 207, 208, 212, 213, 214, 216, 217, 220, 221, 227, 229, 231, 232, 270, 271, 300, 338, 339, 340

J 236 : = **A 3** (tête) : 61, 63, 75, 146, **147-150**, 207, 209, 212, 213, 214, 216, 217, 219, 220, 221, 227, 229, 231, 232, 270, 271, 300, 338, 339, 340

Louqsor, Magasin général du Service des Antiquités (Magasin Carter)

Base fragmentaire de triade sans n° d'inv. : = **C 3** : 61, 63, 64, 67, **69-70**, 207, 214, 220, 221, 225, 228, 229, 253, 339

Marseille, Musée Borély

Inv. 1089 (groupe statuaire de Ramsès II) : 182

Mit-Rahina (Memphis), musée en plein air

SCHISM 9 (colosse de Ramsès II) : = **A 13** : 61, 62, 63, **157-160**, 163, 167, 207, 208, 211, 214, 215, 217, 218, 219, 220, 222, 227, 228, 229, 306, 307, 318, 336, 338, 339

SCHISM 10 : = **A 14** : 61, 62, 63, **157-160**, 163, 167, 207, 214, 220, 222, 228, 229, 306, 307, 318, 336, 338, 339

Munich, Staatliches Museum Ägyptischer Kunst

ÄM 6762 (Amenemhat III) : 215

ÄM 7148 (statue cube du général Nesoumontou) : 26

New York, Brooklyn Museum

Inv. 39.119 (Pépi II) : 210

Inv. 39.121 (Pépi Ier) : 194, 209

Inv. 52.1 (Sésostris III) : 215

Inv. 56.85 (tête de sphinge) : 49

New York, Metropolitan Museum of Art

MMA 08.200.1 : = **C 19** : 61, **100-102**, 149, 150, 186, 207, 208, 214, 215, 216, 218, 219, 220, 221, 227, 229, 231, 232, 296, 299, 339

MMA 09.180.529 : = **C 20** : 61, **100-103**, 149, 150, 186, 207, 208, 211, 214, 215, 216, 218, 219, 220, 221, 227, 229, 231, 232, 296, 299, 339

MMA 14.3.2 : = **C 33** : 61, **110-111**, 207, 215, 220, 221, 226, 229, 302, 339, 340

MMA 14.3.17 : = **P 6** : 5, 61, **184-186**, 207, 229, 339

MMA 18.2.4 (Sahourê) : 209

MMA 24.1.72 (statuette de Senousret) : 302

MMA 25.6 : = **C 18** : 61, **97-99**, 207, 210, 214, 215, 216, 220, 221, 222, 223, 228, 229, 237, 293, 339

MMA 26.3.29 (Montouhotep II) : 101, 111

MMA 26.3.30a (Amenhotep Ier) : 150

MMA 26.7.1341 (statuette léontomorphe) : 315, 330

MMA 33.1.7 (bras en granit) : 295

MMA 66.99.3 (Amenemhat Ier ?) : 177, 194, 213

MMA 66.99.4 (Amenemhat Ier ?) : 177, 194, 213

Paris, Musée du Louvre

 A 21 (sphinx du Moyen Empire) : 167

 A 23 (sphinx d'Amenemhat II) : 80, 167, 210, 232

 A 122 (chancelier Montouhotep) : 272

 A 123 (chancelier Montouhotep) : 271

 A 124 (chancelier Montouhotep) : 271, 272

 E 10299 : = **P 9** : 49, 61, **193-194**, 207, 213, 229, 339

 E 12626 (Djedefrê) : 209

 N 464 (tête d'Amenemhat III) : 49

Philadelphia, University of Pennsylvania Museum of
Archaeology and Anthropology :

 E 14370 (tête thoutmoside) : 61

Stockholm, Medelhavsmuseet

 MME 1972:17 : = **A 6** : 61, 63, 75, 146, **147-150**, 207, 209,
 212, 213, 214, 216, 217, 220, 221, 227, 229, 231, 232,
 270, 271, 300, 338, 339, 340

Tanis, Porte de Chechonq III

 Colosse dit de Ramsès II : = **A 20** : 61, 62, 63, 158, **164-
 167**, 207, 208, 211, 214, 216, 217, 219, 220, 222, 228,
 229, 336, 338, 339

 Colosse fragmentaire dit de Ramsès II : = **A 21** : 61, 62,
 63, 158, **164-167**, 207, 208, 211, 214, 216, 217, 219, 220,
 222, 228, 229, 336, 338, 339

Tell el-Birka

 Sphinx de Sésostris Ier (?) : 61

Tôd, magasin de site

 Dyade d'Amenemhat Ier : 171

 T.495 (tête du Moyen Empire) : 201

 T.1076 : = **Fr 2** : 61, 62, 63, **201-202**, 207, 229, 252, 253

 T.1154 : = **Fr 2** : 61, 62, 63, **201-202**, 207, 229, 252, 253

 T.2554 (Thoutmosis III) : 201

 T.2603 : = **Fr 2** : 61, 62, 63, **201-202**, 207, 229, 252, 253

 T.2604 : = **Fr 2** : 61, 62, 63, **201-202**, 207, 229, 252, 253

LISTE DES PLANCHES
Sauf mention contraire, les illustrations sont de l'auteur

Planche 1
Carte des principaux sites sous le règne de Sésostris
Iᵉʳ
Cartographie de l'auteur d'après une matrice de L.
Bavay et A. Stoll

Planche 2
A : Statue C 1 – Éléphantine, temple sésostride de
Satet, sans n° d'inv.
L. HABACHI, *MDAIK* 31/1, Tf. 13a © *DAI Kairo*

B : Statue C 2 – Assouan, Musée de la Nubie, sans n°
d'inv.
L. HABACHI, *MDAIK* 31/1, Tf. 13b © *DAI Kairo*

Planche 3
A : Statue C 3 – Londres, Petrie Museum UC14597 –
Louqsor, magasin « Carter »
H. SOUROUZIAN, *Bull.Eg.Mus.* 2, pl. Xc

B – C : Statue C 4 - Florence, Museo Egizio 6328
Dessin de A. Stoll et l'auteur

Planche 4
A – C : Statue C 5 – Le Caire, Musée égyptien JE
48851

Planche 5
A – B : Statue C 5 – Le Caire, Musée égyptien JE
48851

C – D : Statue C 6 – Louqsor, Musée d'art égyptien
ancien J 74

Planche 6
A : Statue C 7 – Karnak, magasin dit « du Cheikh
Labib »
L. GABOLDE, *Le « Grand château d'Amon » de Sésostris
Iᵉʳ à Karnak*, pl. XXIII

B – D : Statue C 8 – Karnak, magasin dit « du Cheikh
Labib » 94 CL 397
Clichés de l'auteur, par courtoisie du *CFEETK*

Planche 7
A : Statue C 9 – Le Caire, Musée égyptien CG 42007

B – C : Statue C 10 – Le Caire, Musée égyptien CG
42008
M. SEIDEL, *Statuengruppen*, Tf. 27a-b

Planche 8
A – E : Statue C 11 – Le Caire, Musée égyptien JE
38286

Planche 9
A – E : Statue C 12 – Le Caire, Musée égyptien JE
38287

Planche 10
A : Statue C 13 – Lieu de conservation inconnu
© *Schweizerisches Institut für Ägyptische Bauforschung und
Altertumskunde in Kairo*. Nég. LBF 2024

B – C : Statue C 14 – Londres, British Museum EA
44
Clichés de l'auteur, par courtoisie des *Trustees of the
British Museum*

Planche 11
A : Statue C 15 – Le Caire, Musée égyptien JE 35687
Photographe : Biri Fay

B – D : Statue C 16 – Le Caire, Musée égyptien, CG
38230

Planche 12
A – B : Statue C 16 – Le Caire, Musée égyptien CG
38230

C : Statue C 17 – Abydos, temple de Sethi Iᵉʳ
M. SEIDEL, *Statuengruppen*, Tf. 26b

Planche 13
A – D : Statue C 18 – New York, Metropolitan
Museum of Art MMA 25.6
*The Metropolitan Museum of Art, Gift of Jules S. Bache,
1925 (25.6)*. Clichés de l'auteur, publiés avec la
permission du musée

Planche 14
A – C : Statue C 19 – New York, Metropolitan
Museum of Art MMA 08.200.1
*The Metropolitan Museum of Art, Rogers Fund, 1908
(08.200.1)*. Cliché de l'auteur, publié avec la
permission du musée

D – F : Statue C 20 – New York, Metropolitan
Museum of Art MMA 09.180.529
*The Metropolitan Museum of Art, Rogers Fund, 1909
(09.180.529)*. Clichés de l'auteur, publiés avec la
permission du musée

Planche 15
A – C : Statue C 21 – Le Caire, Musée égyptien CG 397

Planche 16
A – C : Statue C 22 – Le Caire, Musée égyptien CG 398

Planche 17
A – C : Statue C 23 – Le Caire, Musée égyptien CG 399

Planche 18
A – C : Statue C 24 – Le Caire, Musée égyptien CG 400

Planche 19
A – C : Statue C 25 – Le Caire, Musée égyptien CG 401

Planche 20
A – C : Statue C 26 – Le Caire, Musée égyptien CG 402

Planche 21
A : Statue C 27 – Licht, niche S V de la chaussée montante
Cliché de l'*Egyptian Expedition, The Metropolitan Museum of Art*. Image © *The Metropolitan Museum of Art*

B : Statue C 28 – Licht, niche N IX de la chaussée montante
Cliché de l'*Egyptian Expedition, The Metropolitan Museum of Art*. Image © *The Metropolitan Museum of Art*

C : Statue C 29 – Licht, chaussée montante
Cliché de l'*Egyptian Expedition, The Metropolitan Museum of Art*. Image © *The Metropolitan Museum of Art*

D : Statue C 33 – New York, Metropolitan Museum of Art MMA 14.3.2
Cliché de l'*Egyptian Expedition, The Metropolitan Museum of Art*. Image © *The Metropolitan Museum of Art*

Planche 22
A – D : Statue C 34 – Le Caire, Musée égyptien CG 4001
Photographe : Sameh Abdel Mohsen

Planche 23
A – D : Statue C 35 – Le Caire, Musée égyptien CG 4002
Photographe : Sameh Abdel Mohsen

Planche 24
A – D : Statue C 36 – Le Caire, Musée égyptien CG 4003
Photographe : Sameh Abdel Mohsen

Planche 25
A – D : Statue C 37 – Le Caire, Musée égyptien CG 4004
Photographe : Sameh Abdel Mohsen

Planche 26
A – D : Statue C 38 – Le Caire, Musée égyptien CG 411

Planche 27
A – D : Statue C 39 – Le Caire, Musée égyptien CG 412

Planche 28
A – D : Statue C 40 – Le Caire, Musée égyptien CG 413

Planche 29
A – D : Statue C 41 – Le Caire, Musée égyptien CG 414

Planche 30
A – D : Statue C 42 – Le Caire, Musée égyptien CG 415

Planche 31
A – D : Statue C 43 – Le Caire, Musée égyptien CG 416

Planche 32
A – D : Statue C 44 – Le Caire, Musée égyptien CG 417

Planche 33
A – D : Statue C 45 – Le Caire, Musée égyptien CG 418

Planche 34
A – D : Statue C 46 – Le Caire, Musée égyptien CG 419

Planche 35
A – D : Statue C 47 – Le Caire, Musée égyptien CG 420

Planche 36
A – B : Statue C 39 – Le Caire, Musée égyptien CG 412

C : Statue C 47 – Le Caire, Musée égyptien CG 420

D : Statue C 42 – Le Caire, Musée égyptien CG 415

Planche 37
A – D : Statue C 48 – Berlin, Ägyptisches Museum ÄM 1205

Clichés de l'auteur, par courtoisie de *bpk / Ägyptisches Museum Staatliche Museen zu Berlin*

Planche 38
A – B : Statue C 49 – Le Caire, Musée égyptien CG 384

C : Statue C 49 – Berlin, Ägyptisches Museum ÄM 7265
© *bpk / Ägyptisches Museum Staatliche Museen zu Berlin*

D : Statue C 49 – Berlin, Ägyptisches Museum ÄM 7265
Cliché de l'auteur, par courtoisie de *bpk / Ägyptisches Museum Staatliche Museen zu Berlin*

Planche 39
A : Statue C 49 – Le Caire, Musée égyptien RT 8-2-21-1

B – C : Statue C 49 – Restitution graphique avec le buste CG 384 et le trône ÄM 7265
Clichés de l'auteur, fond d'image (trône) © *bpk / Ägyptisches Museum Staatliche Museen zu Berlin*

Planche 40
A – B : Statue C 50 – Le Caire, Musée égyptien RT 8-2-21-1

C – D : Statue C 50 – Restitution graphique avec le buste et le trône RT 8-2-21-1

Planche 41
A – D : Statue C 51 – Le Caire, Musée égyptien JE 37465

Planche 42
A : Statue A 1 – Éléphantine El. K3700
W. KAISER *et alii*, *MDAIK* 43, Tf 17a © *DAI Kairo*

B – D : Statue A 2 – Louqsor, Musée d'art égyptien ancien J 234
© *CFEETK*. Nég. 42359bis-11 / A. Chéné, R. Perrot
© *CFEETK*. Nég. 42359bis-9 / A. Chéné, R. Perrot
© *CFEETK*. Nég. 1720 / A. Bellod

Planche 43
A – C : Statue A 3 – Louqsor, Musée d'art égyptien ancien J 236 et J 235
© *CFEETK*. Nég. 42362-6 / A. Chéné, R. Perrot
© *CFEETK*. Nég. 42362-5 / A. Chéné, R. Perrot
© *CFEETK*. Nég. 100603 / H. Chevrier

D – E : Statue A 4 – Louqsor, Musée d'art égyptien ancien J 40

Planche 44
A – B : Statue A 5 – Le Caire, Musée égyptien 71963

C – D : Statue A 6 – Stockholm, Medelhavsmuseet MME 1972:17
© *Museum of Mediterranean and Near Eastern Antiquities, Stockholm*. Photographe : Ove Kaneberg.

Planche 45
A – B : Statue A 7 – Louqsor, Musée d'art égyptien ancien J 235
© *CFEETK*. Nég. 42365-3 / A. Chéné, R. Perrot
© *CFEETK*. Nég. 42364-10 / A. Chéné, R. Perrot

C – D : Statue A 8 – Le Caire, Musée égyptien JE 88804
Photographe : Hourig Sourouzian

Planche 46
A – B : Statue A 9 – Le Caire, Musée égyptien CG 38386bis
G. LOUKIANOFF, *BIE* 15, pl. I-II

C : Statue A 10 – Héliopolis, « site 200 »
G. DREYER, *Begegnung mit der Vergangenheit*, Abb. 132
© *DAI Kairo*

D : Statue A 11 – Héliopolis, « site 200 »
G. DREYER, *Begegnung mit der Vergangenheit*, Abb. 133
© *DAI Kairo*

Planche 47
A – B : Statue A 13 – Mit-Rahina (Memphis), Musée en plein air SCHISM 9
Photographe : Dimitri Laboury

C – E : Statue A 15 – Le Caire, Musée égyptien CG 643
H. SOUROUZIAN, *MDAIK* 44, Tf. 65 © *DAI Kairo*

Planche 48
A – B : Statue A 16 – Le Caire, Musée égyptien CG 644
H. SOUROUZIAN, *MDAIK* 44, Tf. 66 © *DAI Kairo*

C – E : Statue A 17 – Le Caire, Musée égyptien JE 45085
H. SOUROUZIAN, *MDAIK* 44, Tf. 67 © *DAI Kairo*

Planche 49
A – B : Statues A 18 et A 19 – Bubastis, secteur du grand temple
H. SOUROUZIAN, *MDAIK* 44, Tf. 64a-b © *DAI Kairo*

C – D : Statue A 20 – Tanis, Porte de Chechonq III, montant sud
H. SOUROUZIAN, *MDAIK* 44, Tf. 62a-b © *DAI Kairo*

Planche 50
A – B : Statue A 21 – Tanis, Porte de Chechonq III, montant nord
H. SOUROUZIAN, *MDAIK* 44, Tf. 63 © *DAI Kairo*

C : Statue A 21 - Tanis, Porte de Chechonq III, montant nord
Cliché Université de Strasbourg, I.E.S. TN 13/6, numérisation P. Disdier, CNRS, UMR 7044

Planche 51
A : Statue A 22 – Cambridge, Fitzwilliam Museum E.2.1974
© *Fitzwilliam Museum, Cambridge*

B – D : Statue P 1 – Le Caire, Musée égyptien JE 67345

Planche 52
A : Statue P 2 – Karnak, VIᵉ pylône, cour péristyle nord
P. BARGUET, *Le Temple d'Amon-Rê à Karnak*, pl. XLa © *IFAO*. Nég. 53620

B – C : Statue P 3 – Louqsor, Musée d'art égyptien ancien J 32

Planche 53
A – C : Statue P 4 – Le Caire, Musée égyptien CG 555

Planche 54
A : Statue P 5 (gauche) – Le Caire, Musée égyptien JE 44951

B : Statue P 6 (droite) – New York, Metropolitan Museum of Art MMA 14.3.17
Cliché de l'*Egyptian Expedition, The Metropolitan Museum of Art*. Image © *The Metropolitan Museum of Art*

C – D : Statue P 7 – Le Caire, Musée égyptien CG 538

Planche 55
A : Statue P 8 – Le Caire, Musée égyptien JE 38263
D. VALBELLE et Ch. BONNET, *Le sanctuaire d'Hathor*, p. 127

B – C : Statue P 9 – Paris, Musée du Louvre E 10299
© 2002 Musée du Louvre / Christian Décamps

Planche 56
A – B : Statue P 10 – La Havane, Museo Nacional de Bellas Artes 27
Par courtoisie du musée

C – D : Statue P 11 – Londres, British Museum EA 30486
Clichés de l'auteur, par courtoisie des *Trustees of the British Museum*

E – F : Statue P 12 – Londres, British Museum EA 30487
Clichés de l'auteur, par courtoisie des *Trustees of the British Museum*

Planche 57
A : Statue Fr 4 – Héliopolis, « site 200 »
D. RAUE, *DAIK Rundbrief* 2006, Abb. 32 © *DAI Kairo*

B – C : Statue Fr 5 – Londres, British Museum EA 33889
Clichés de l'auteur, par courtoisie des *Trustees of the British Museum*

Planche 58
A : Profils gauches des couronnes de C 11 (gauche) et C 5 (droite)

B : *Némès* de face et de profil gauche de C 38

C : *Némès* de face et de profil gauche de C 14

D : *Némès* de face et de profil droit de C 49

Planche 59
A : *Némès* de face et de profil droit de C 9

B : *Uraeus* de C 46 (gauche), C 9 (centre) et C 11 (droite)

C : Collier *ousekh* de C 26 (gauche) et amulette de C 49 (droite)

D : Barbes de C 26 (haut à gauche), C 37 (haut à droite), C 11 (bas à gauche) et C 5 (bas à droite)

Planche 60
Schéma comparatif des tailles des statues

Planche 61
A : Éléphantine – Plan du temenos de Satet
W. KAISER *et alii*, *MDAIK* 43, p. 79, Abb. 1 © *DAI Kairo*

B : Plan schématique du programme décoratif du temple de Satet à Éléphantine
W. KAISER *et alii*, *MDAIK* 44, p. 153, Abb. 7 © *DAI Kairo*

Planche 62
A – C : Tôd – Restitution du plan du temple de Montou

F. BISSON DE LA ROQUE, *Tôd*, fig. 6 © *IFAO*
D. ARNOLD, *MDAIK* 31, Abb. 4 © *DAI Kairo*

D : Karnak – Localisation des principaux vestiges du temple d'Amon-Rê

Planche 63
A : Karnak – Restitution du plan du *Grand Château* d'Amon
Partiellement redessiné d'après J.-Fr. CARLOTTI *et alii*, *Karnak* XII, fig. 23

B : Karnak – Superposition des états sésostride (noir) et thoutmoside (gris) du *Grand Château* d'Amon
Partiellement redessiné d'après J.-Fr. CARLOTTI *et alii*, *Karnak* XII, fig. 23 (temple sésostride)
Extrait du plan général de Karnak © *CFEETK* (temple thoutmoside)

Planche 64
A : Karnak – Mur d'ante nord, face ouest (façade)
Cliché de l'auteur, par courtoisie du *CFEETK*

B : Le Caire, Musée égyptien JE 36809

C : *Chapelle Blanche* – Karnak, Musée de plein air
Cliché de l'auteur, par courtoisie du *CFEETK*

Planche 65
A : Coptos – Plan schématique du site
Redessiné d'après W.M.F. PETRIE, *Koptos*, pl. I

B – **C** : Londres, Petrie Museum of Egyptian Archaeology UC14786
Clichés de l'auteur, © *Petrie Museum of Egyptian Archaeology, UCL*

Planche 66
A : Abydos – Plan schématique des principaux vestiges du temple d'Osiris-Khentyimentiou
Redessiné d'après W.M.F. PETRIE, *Abydos* II, pl. XLIX, LVI

B : Abgig – Relevé de la stèle monumentale
C.R. LEPSIUS, *Denkmäler aus Aegypten und Aethiopien*, Tf. II, Bd. IV, 119 © *IFAO* / A. Lecler

Planche 67
A : Licht – Vue panoramique du secteur de la chaussée montante (depuis le nord)

B : Licht – Plan du tronçon occidental de la chaussée montante
The Egyptian Expedition, The Metropolitan Museum of Art. Dessin de William P. Schenck. Dessin © *The Metropolitan Museum of Art*

C : Licht – Plan du complexe funéraire
The Egyptian Expedition, The Metropolitan Museum of Art. Dessin de William P. Schenck. Dessin © *The Metropolitan Museum of Art*

Planche 68
A : New York, Metropolitan Museum of Art MMA 14.3.6
The Metropolitan Museum of Art, Rogers Fund and Edward S. Harkness Gift, 1914 (14.3.6). Image © *The Metropolitan Museum of Art*

B : Le Caire, Musée égyptien JE 63942
Cliché de l'*Egyptian Expedition, The Metropolitan Museum of Art.* Image © *The Metropolitan Museum of Art*

Planche 69
A : Héliopolis – Plan schématique du site
Partiellement redessiné d'après D. JEFFREYS, *Studies H.S. Smith*, fig. 2

B : Bab el-Taoufiq – Fragment des Annales héliopolitaines de Sésostris Ier
© *IFAO* / J.-Fr. Gout

Planche 70
A : Serabit el-Khadim – Plan du sanctuaire d'Hathor et de Ptah
D. VALBELLE et Ch. BONNET, *Le sanctuaire d'Hathor*, plan 3

B : Florence, Museo Egizio 2540

TABLE DES MATIERES

Introduction.. 1

 Succession, corégence, légitimation.. 1
 Statuaire et sanctuaires... 4
 Enjeux et méthodes ... 7

Chapitre 1 Chronologie du règne et de la statuaire de Sésostris Iᵉʳ

1.1. Chronologie du règne de Sésostris Iᵉʳ ... 11
 1.1.1. Les sources d'un problème : de la littérature à l'histoire 11
 1.1.2. De prince à pharaon… .. 14
 1.1.3. De l'an 1 à l'an 10 : une décennie de projets architecturaux 21
 1.1.4. De l'an 11 à l'an 20 : une décennie en Nubie .. 32
 1.1.5. De l'an 21 à l'an 40 : deux décennies aux marges de l'Égypte........................... 40
 1.1.6. De l'an 41 à l'an 45 : la fin d'un règne ... 49

1.2. Chronologie des statues de Sésostris Iᵉʳ .. 57
 1.2.1. Les expéditions aux carrières comme source de matière première....................... 57
 1.2.2. Le contexte architectural comme critère de datation... 58

Chapitre 2 Catalogue, typologie et stylistique de la statuaire de Sésostris Iᵉʳ

2.1. Catalogue de la statuaire de Sésostris Iᵉʳ .. 61
 2.1.1. Introduction au catalogue.. 61
 2.1.2. Les statues de Sésostris Iᵉʳ certifiées par leurs inscriptions
 ou leur contexte archéologique... 64
 2.1.3. Les statues attribuées à Sésostris Iᵉʳ sur la base de leur style
 ou de leur contexte archéologique ... 146
 2.1.4. Les statues dont l'attribution à Sésostris Iᵉʳ est problématique 170
 2.1.5. Fragments de statues de Sésostris Iᵉʳ iconographiquement insignifiants 199

2.2. Typologie de l'iconographie statuaire de Sésostris Iᵉʳ 207
 2.2.1. Les régalia... 207

 2.2.1.1. Les coiffures.. 207
 La couronne blanche de Haute Égypte .. 207
 La couronne rouge de Basse Égypte .. 208
 Le pschent .. 209
 Le némès.. 209
 La perruque striée enveloppante .. 211
 2.2.1.2. L'*uraeus* .. 211
 2.2.1.3. Les vêtements .. 214
 Le pagne chendjit ... 214
 Le linceul momiforme... 214
 2.2.1.4. Les bijoux .. 215
 Le collier ousekh... 215
 L'amulette de cou.. 215
 2.2.1.5. Les barbes.. 215
 La barbe divine .. 216

La barbe royale	216
2.2.1.6. Sceptres, croix *ankh*, *mekes*, et étoffes plissées	219
Les sceptres	219
La croix ankh	219
Le mekes	219
L'étoffe plissée	220
2.2.1.7. Les Neuf Arcs	220
2.2.2. Les attitudes du roi	220
2.2.2.1. Le roi en colosse osiriaque	221
2.2.2.2. Le roi debout	222
2.2.2.3. Le roi assis	222
2.2.2.4. Le roi en sphinx	223
2.2.2.5. Le roi offrant	224
2.2.2.6. Le roi adorant	224
2.2.2.7. Le roi en groupe	225
2.2.3. Conclusions de l'analyse typologique	226

2.3. La polychromie des œuvres statuaires de Sésostris Iᵉʳ 227

2.4. Stylistique des œuvres statuaires de Sésostris Iᵉʳ 229

2.4.1. Différents styles…	229
2.4.2. … pour différentes phases ?	231

Chapitre 3 Temples, édifices et monuments érigés sous Sésostris Iᵉʳ

3.1. Introduction 235

3.2. Les contextes proprement égyptiens 238

3.2.1. Éléphantine	238
3.2.1.1. Le temple de Satet	238
3.2.1.2. Le temenos et les constructions annexes	241
3.2.2. Nome apollinopolite	244
3.2.3. Hiérakonpolis	244
3.2.4. Esna	245
3.2.5. Tôd	245
3.2.5.1. Le temple de Montou	245
3.2.5.2. Le programme décoratif du temple	249
3.2.6. Ermant	252
3.2.7. Thèbes ouest	253
3.2.8. Karnak	254
3.2.8.1. Le *Grand Château* d'Amon	254
Les fondations du temple et les magasins du premier mur périmétral	255
La décoration du mur extérieur	258
Le portique de façade	261
Le second péristyle	263
Le saint-des-saints et les chapelles secondaires	266
Le portique occidental en grès	269
3.2.8.2. Le temenos du *Grand Château* d'Amon	272
3.2.8.3. Les édifices connexes et l'axe processionnel nord-sud	275
La Chapelle Blanche	275
L'axe processionnel nord-sud du sanctuaire d'Amon-Ré de Karnak	277
3.2.9. Coptos	279

3.2.10. Dendera 283
3.2.11. Abydos 284
3.2.12. This 288
3.2.13. El-Ataoula 291
3.2.14. Abgig 292
3.2.15. Licht 294
 3.2.15.1. Le temple de la vallée 294
 3.2.15.2. La chaussée montante et l'enceinte extérieure 299
 3.2.15.3. Le temple funéraire et l'enceinte intérieure 300
 3.2.15.4. La pyramide et la *Chapelle d'Entrée* 303

3.2.16. La capitale *(Amenemhat)-Itj-Taouy* 305
3.2.17. Memphis 306
3.2.18. Héliopolis 307
 3.2.18.1. Le projet architectural du *Rouleau de Cuir de Berlin* (ÄM 3029) 307
 3.2.18.2. Les vestiges architecturaux remployés dans le Caire médiéval 311

3.2.19. Bubastis 318

3.3. Les contextes extérieurs à l'Égypte 319
3.3.1. Le Sinaï 319
 3.3.1.1. Serabit el-Khadim 319
 3.3.1.2. Ouadi Kharig 320

3.3.2. La Nubie 321

Chapitre 4 Images et représentations du pouvoir pharaonique sous Sésostris Ier

4.1. Représenter l'identité et la fonction : titulature et maîtrise du monde 323

4.2. Un roi soucieux de sa renommée et de son image… dans la dépendance des dieux 329

4.3. Se donner à voir : la statuaire comme marqueur spatial et temporel du pouvoir 333

Conclusions 336

Conclusions 337

De l'étude des contextes historiques et architecturaux d'une production iconographique… 337
… à l'étude de la réception du règne 341

Bibliographie 343

Index

Index général 379
Index des statues 391

Liste des planches 397

Table des matières .. 403

Planches ... 407

PLANCHE 1

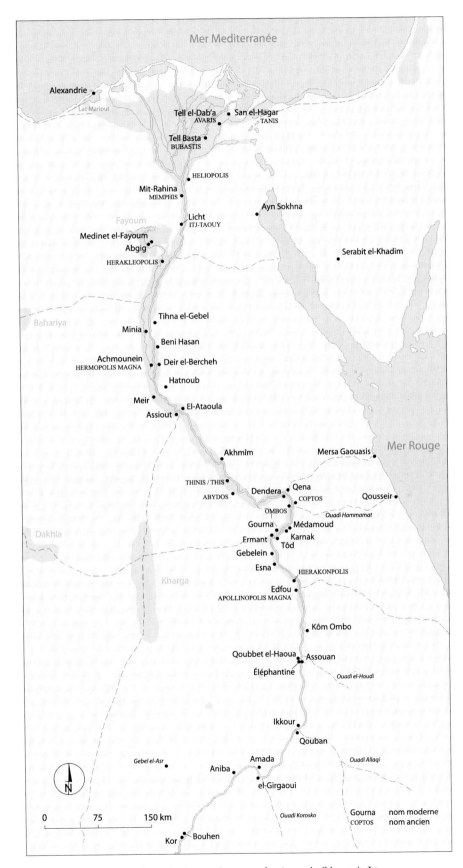

Carte des principaux sites sous le règne de Sésostris Ier

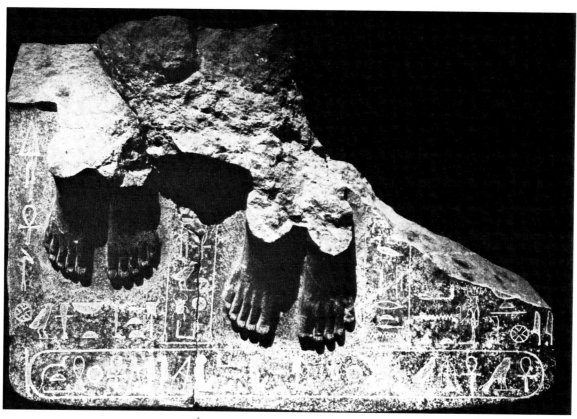

A : Statue C 1 - Éléphantine, temple sésostride de Satet, sans n° d'inv.

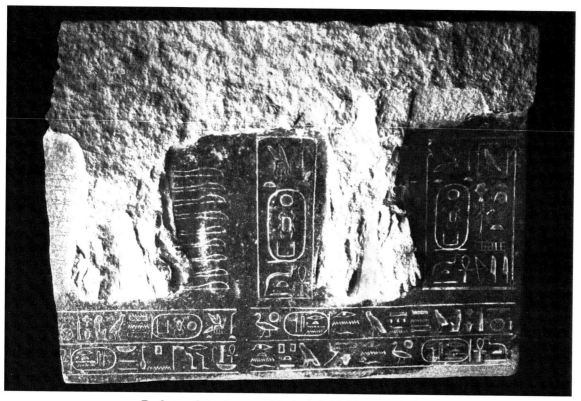

B : Statue C 2 - Assouan, Musée de la Nubie, sans n° d'inv.

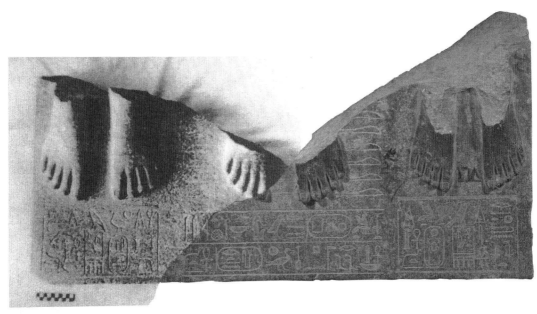

A : Statue C 3 - Londres, Petrie Museum UC14597 - Louqsor, magasin "Carter"

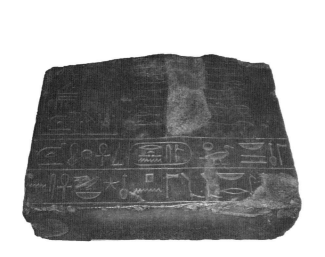
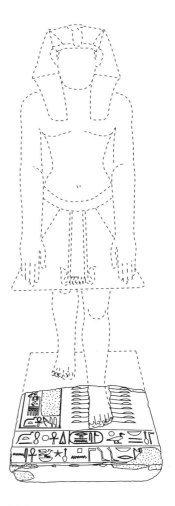

B - C : Statue C 4 - Florence, Museo Egizio 6328

PLANCHE 4

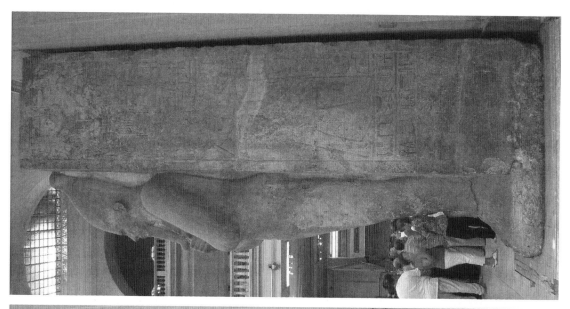
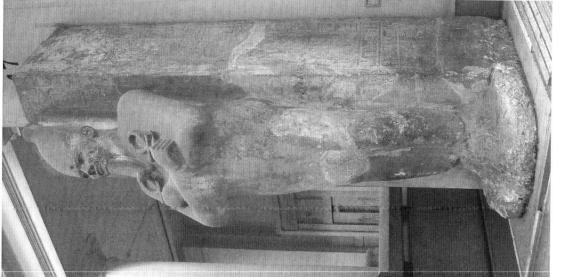
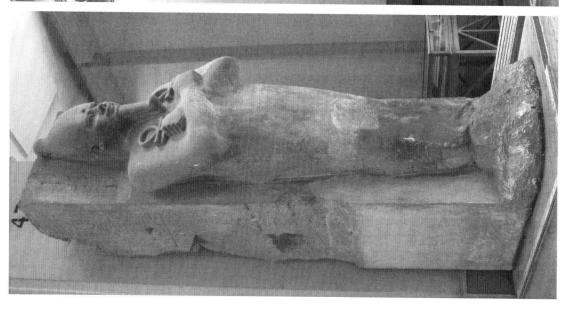

A - C : Statue ⊃ 5 - Le Caire, Musée égyptien JE 48851

PLANCHE 5

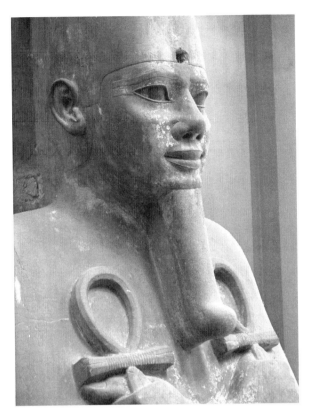
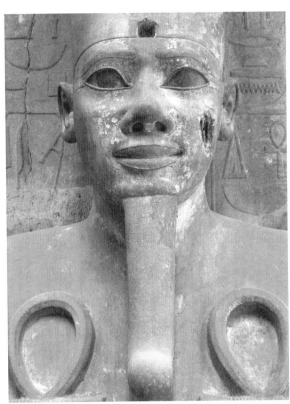

A - B : Statue C 5 - Le Caire, Musée égyptien JE 48851

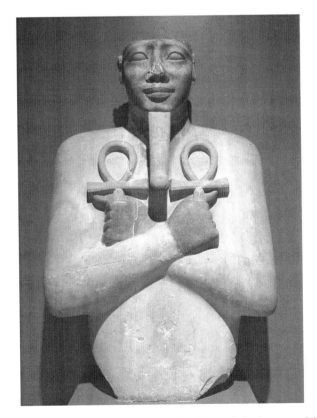
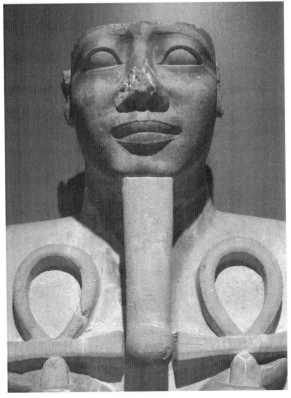

C - D : Statue C 6 - Louqsor, Musée d'art égyptien ancien J 174

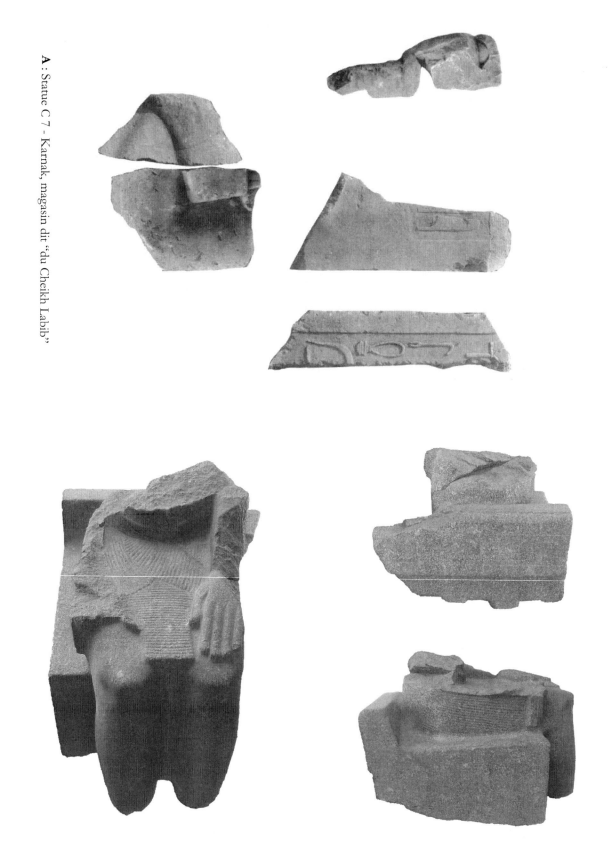

A : Statue C 7 - Karnak, magasin dit "du Cheikh Labib"

B - D : Statue C 8 - Karnak, magasin dit "du Cheikh Labib" 94 CL 397

PLANCHE 7

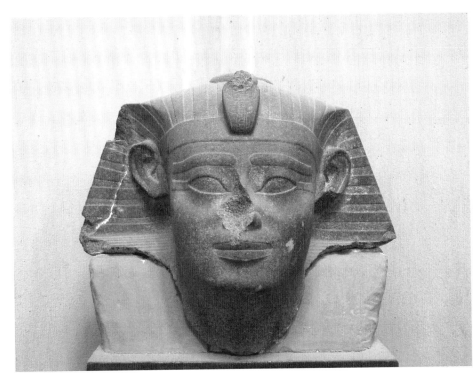

A : Statue C 9 - Le Caire, Musée égyptien CG 42007

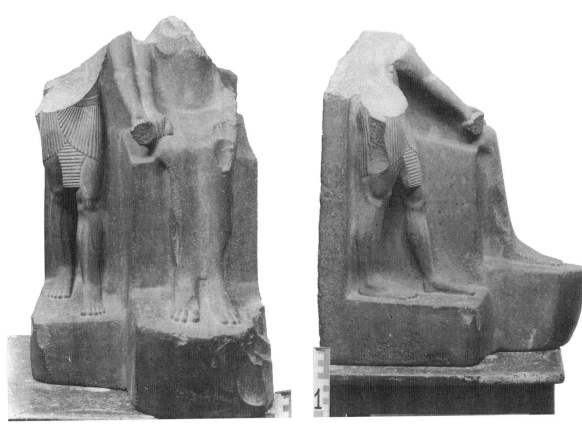

B - C : Statue C 10 - Le Caire, Musée égyptien CG 42008

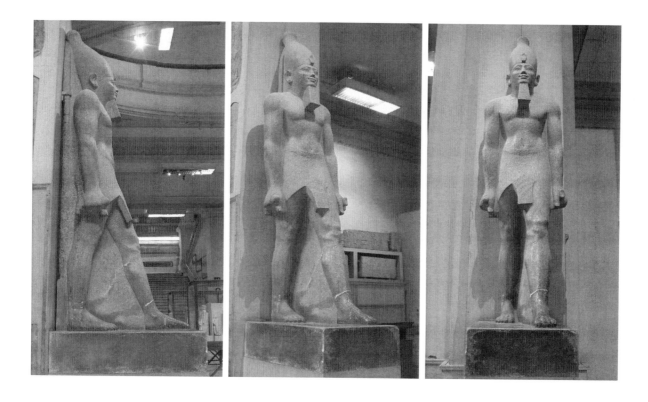

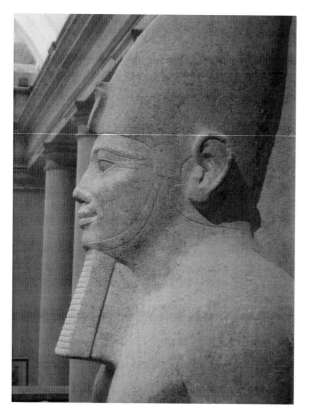
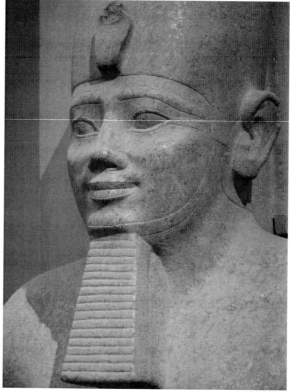

A - E : Statue C 11 - Le Caire, Musée égyptien JE 38286

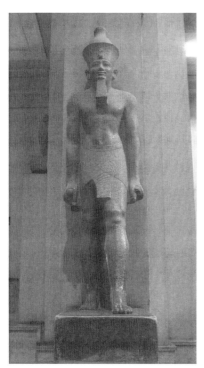
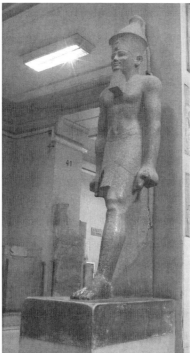
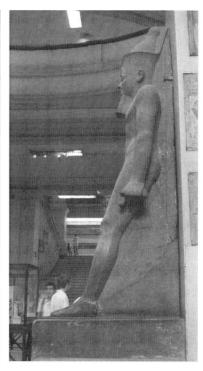
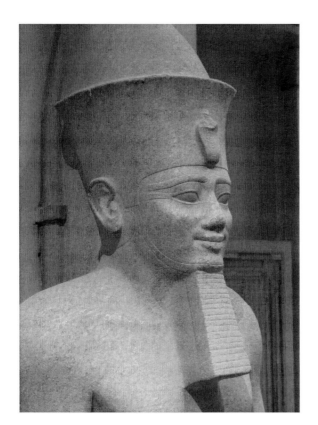
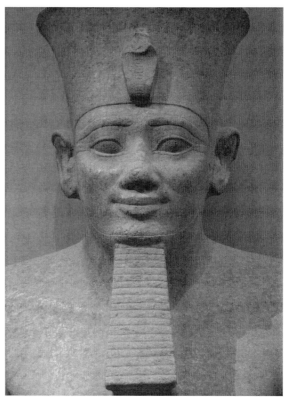

A - E : Statue C 12 - Le Caire, Musée égyptien JE 38287

A : Statue C 13 - Lieu de conservation inconnu

 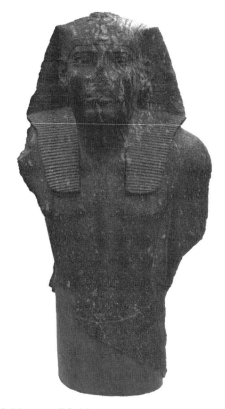

B - C : Statue C 14 - Londres, British Museum EA 44

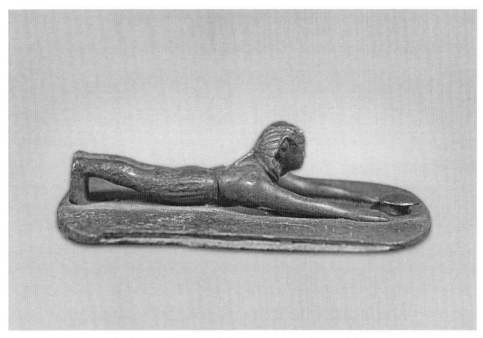

A : Statue C 15 - Le Caire, Musée égyptien JE 35687

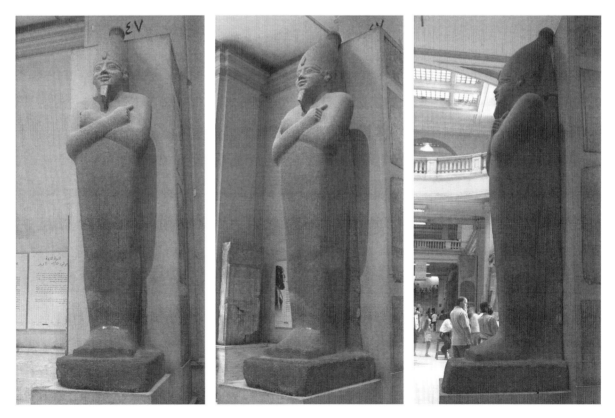

B - D : Statue C 16 - Le Caire, Musée égyptien CG 38230

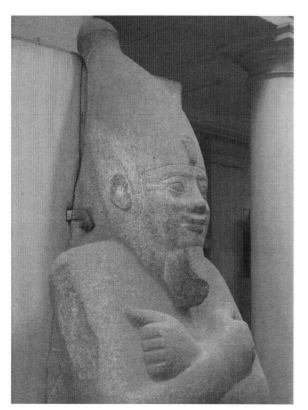
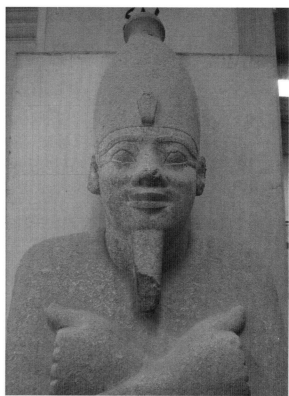

A - B : Statue C 16 - Le Caire, Musée égyptien CG 38230

C : Statue C 17 - Abydos, temple de Sethi Ier

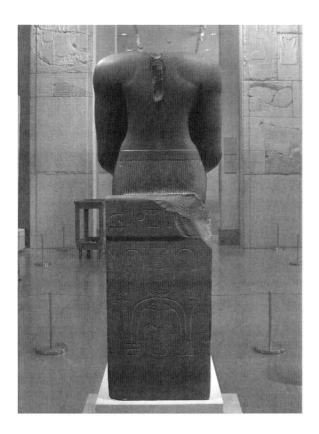
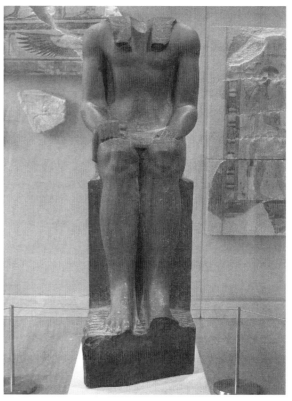
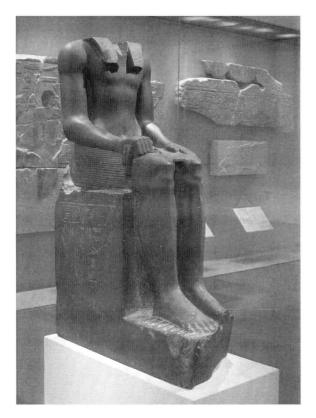
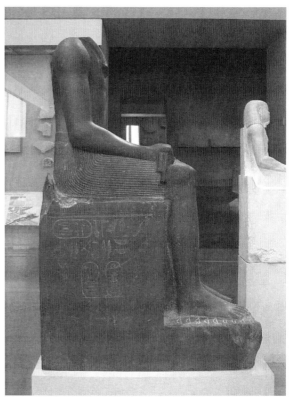

A - D : Statue C 18 - New York, Metropolitan Museum of Art MMA 25.6

A - C : Statue C 19 - New York, Metropolitan Museum of Art MMA 08.200.1

D - F : Statue C 20 - New York, Metropolitan Museum of Art MMA 09.180.529

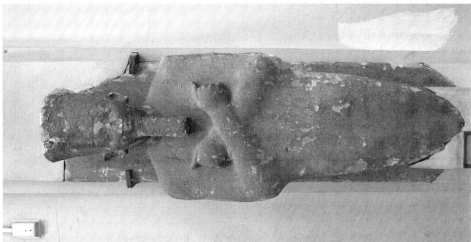
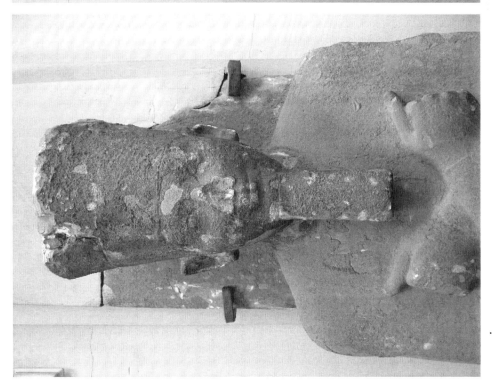

A - C : Statue C 21 - Le Caire, Musée égyptien CG 397

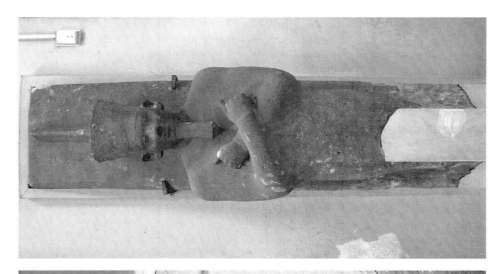
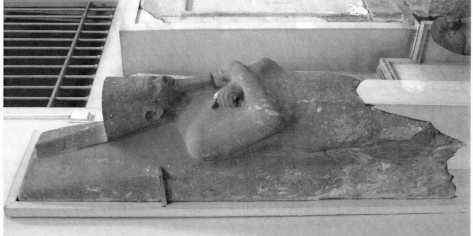
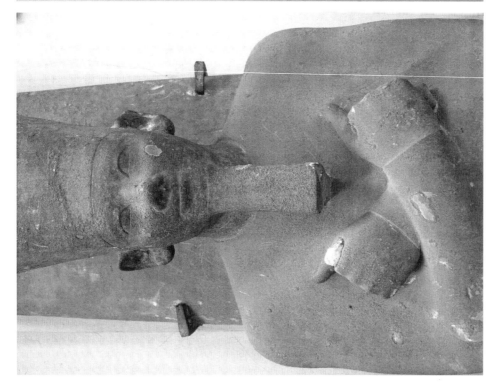

A - C : Statue C 22 - Le Caire, Musée égyptien CG 398

PLANCHE 17

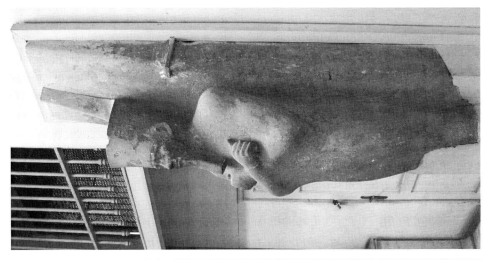

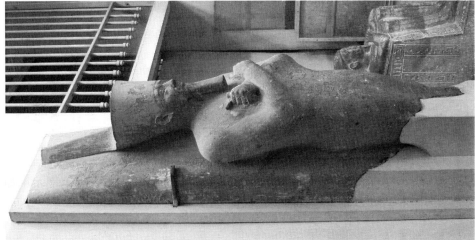

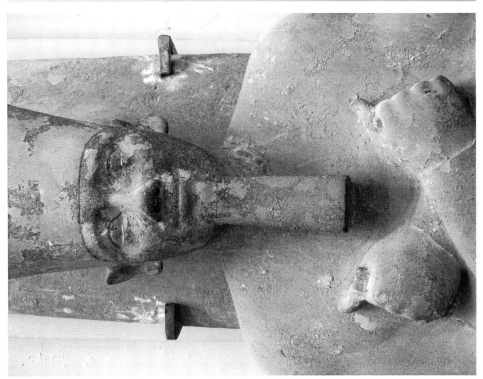

A - C : Statue C 23 - Le Caire, Musée égyptien CG 399

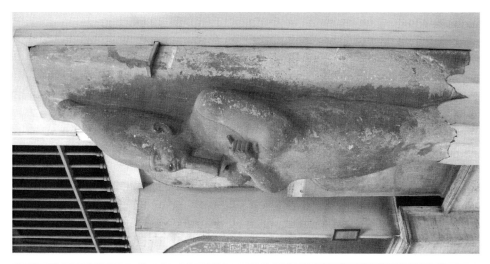
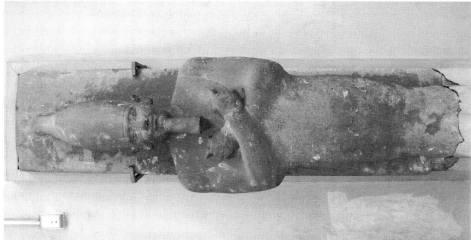
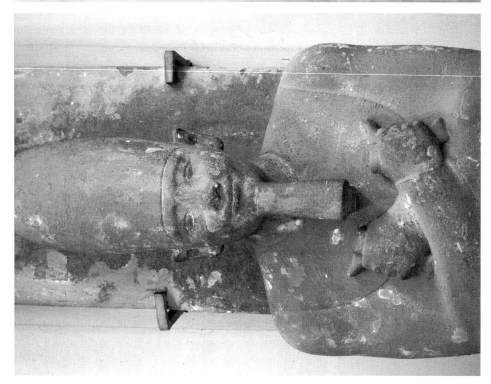

A - C : Statue C 24 - Le Caire, Musée égyptien CG 400

PLANCHE 19

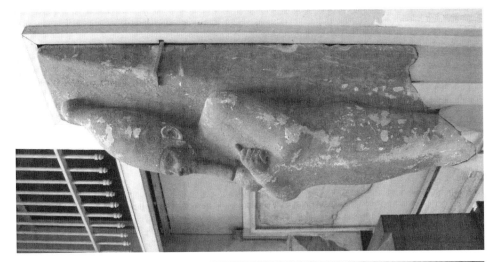
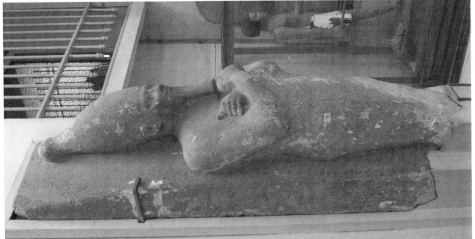
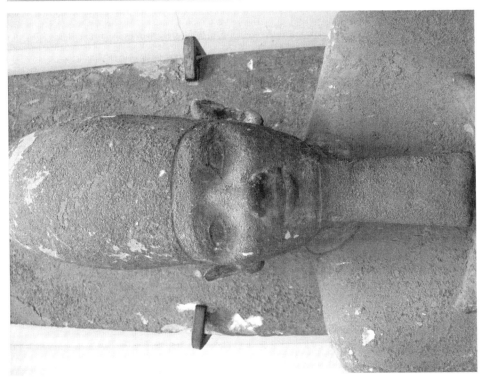

A - C : Statue C 25 - Le Caire, Musée égyptien CG 401

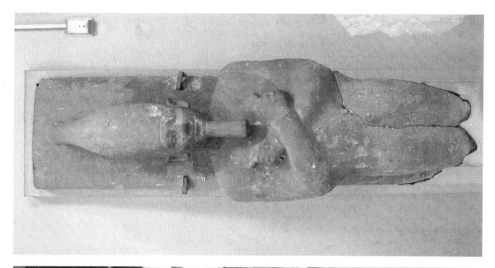
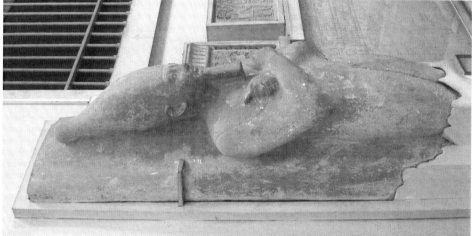

A - C : Statue C 26 - Le Caire, Musée égyptien CG 402

A : Statue C 27 - Licht, niche S V de la chaussée montante

B : Statue C 28 - Licht, niche N IX de la chaussée montante

C : Statue C 29 - Licht, chaussée montante

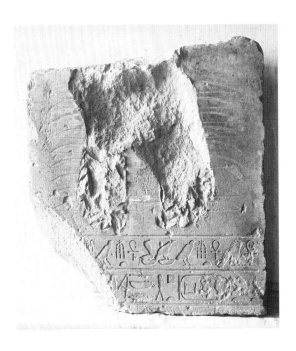

D : Statue C 33 - New York, Metropolitan Museum of Art MMA 14.3.2

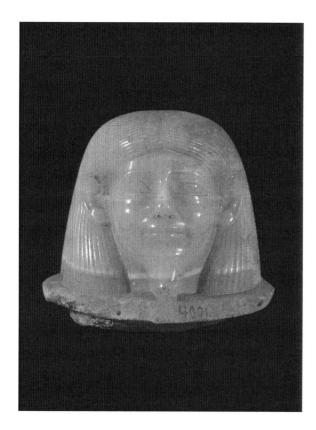
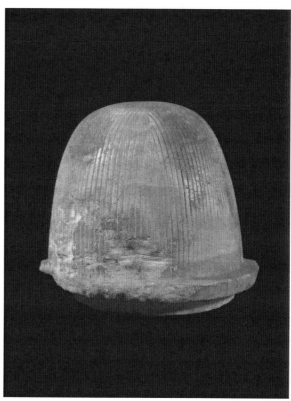
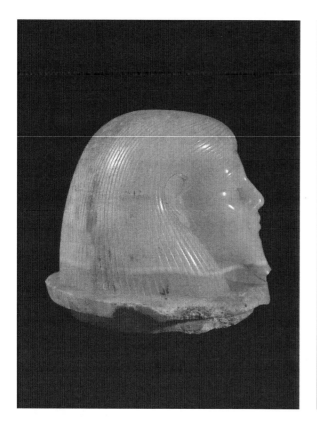
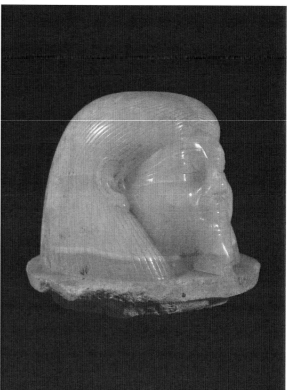

A - D : Statue C 34 - Le Caire, Musée égyptien CG 4001

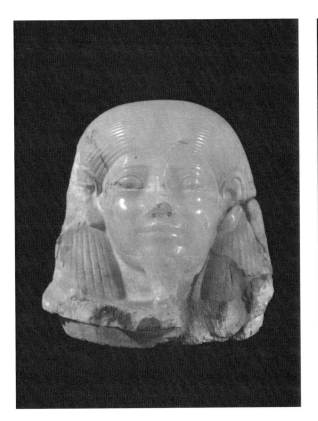
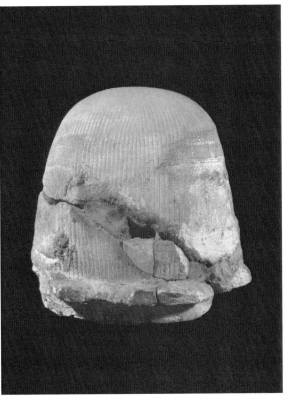
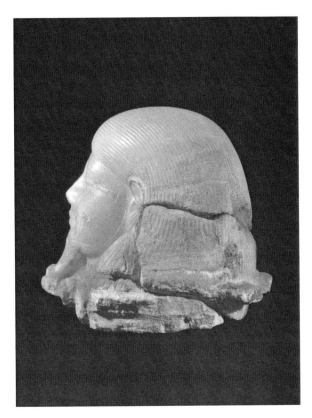
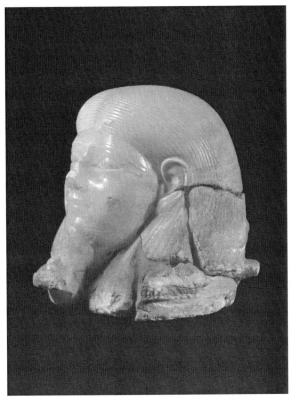

A - D : Statue C 35 - Le Caire, Musée égyptien CG 4002

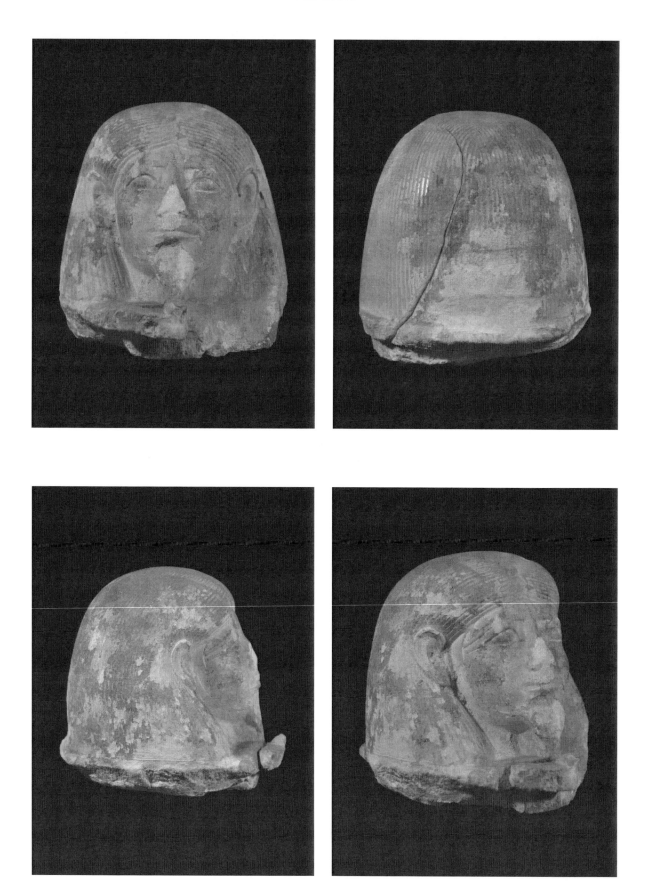

A - D : Statue C 36 - Le Caire, Musée égyptien CG 4003

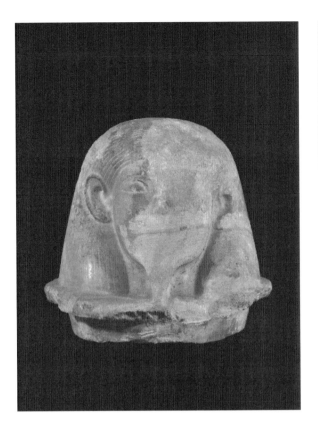
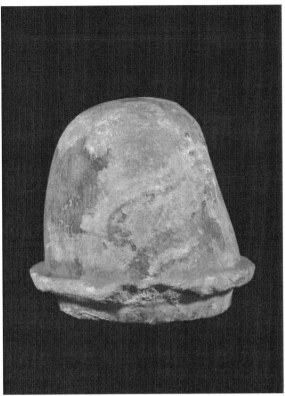
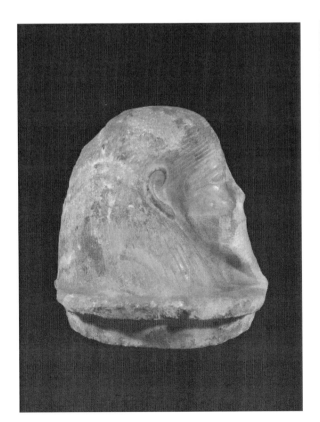
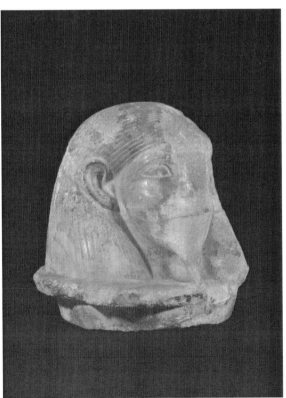

A - D : Statue C 37 - Le Caire, Musée égyptien CG 4004

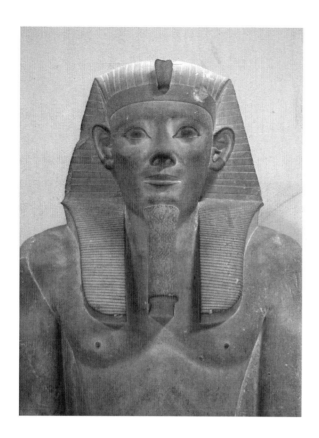
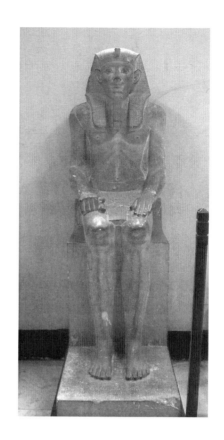
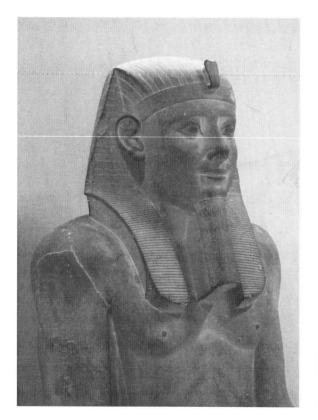
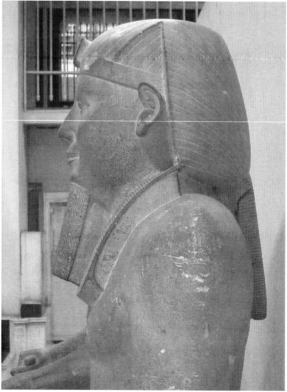

A - D : Statue C 38 - Le Caire, Musée égyptien CG 411

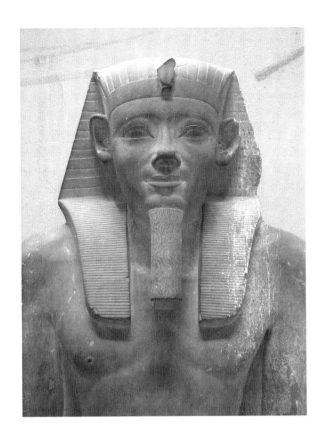
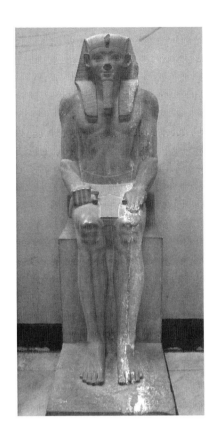
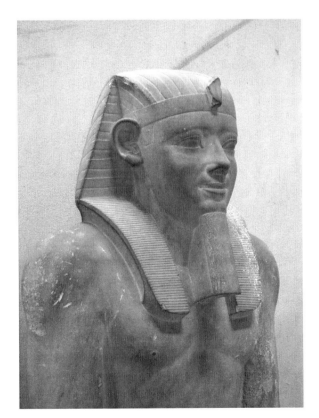
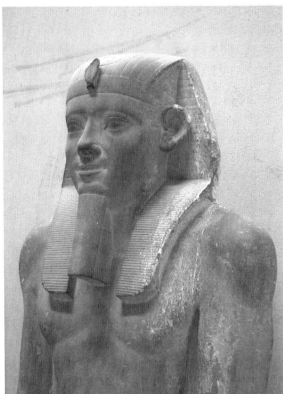

A - D : Statue C 39 - Le Caire, Musée égyptien CG 412

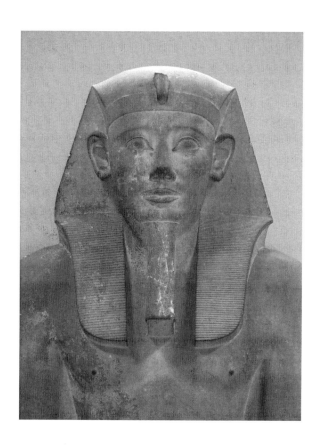
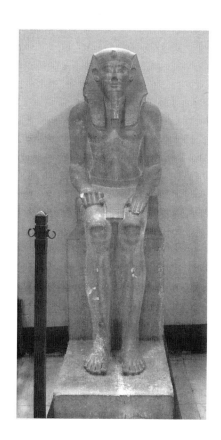
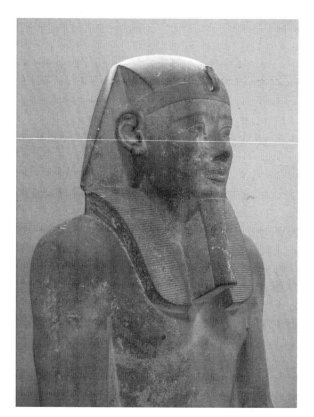
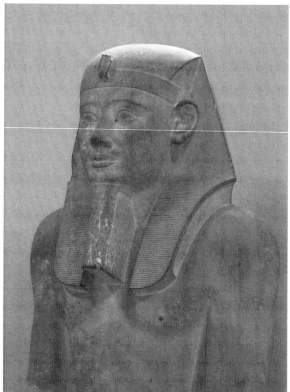

A - D : Statue C 40 - Le Caire, Musée égyptien CG 413

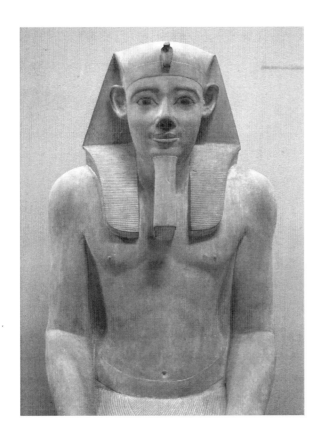
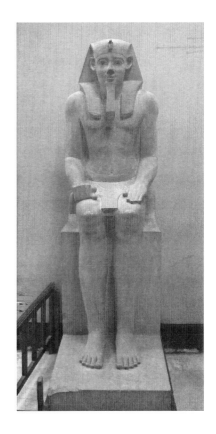
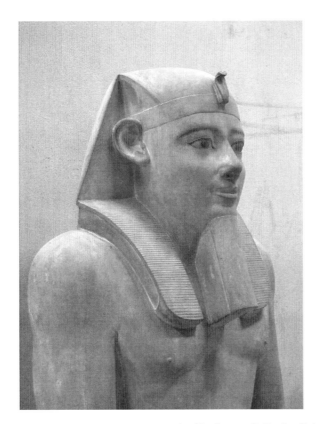
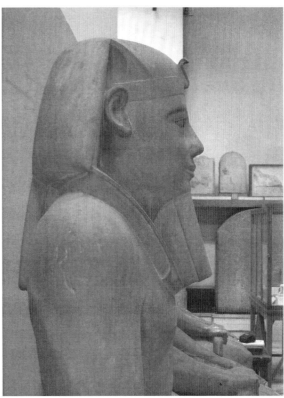

A - D : Statue C 41 - Le Caire, Musée égyptien CG 414

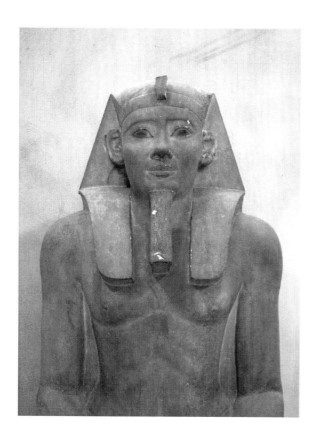
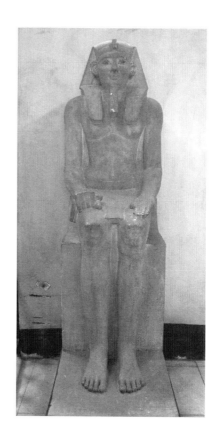
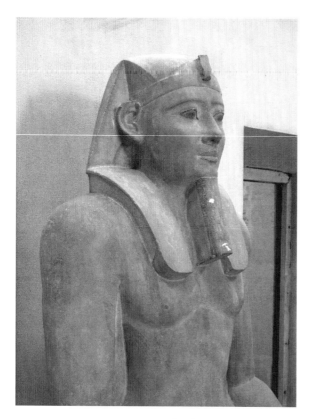
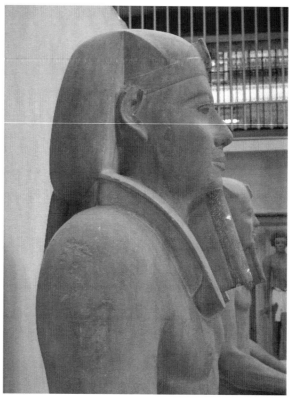

A - D : Statue C 42 - Le Caire, Musée égyptien CG 415

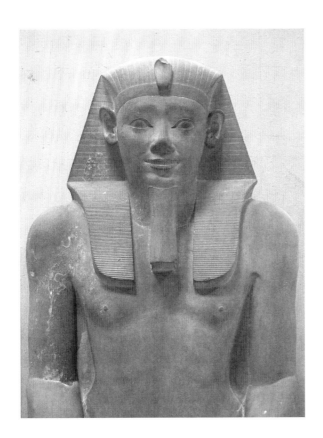
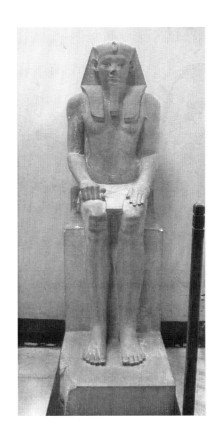
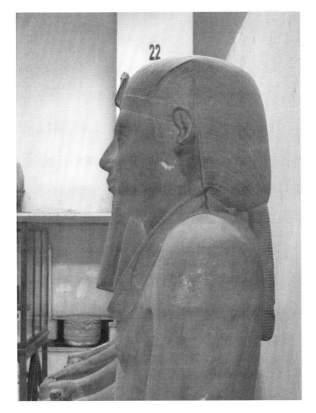
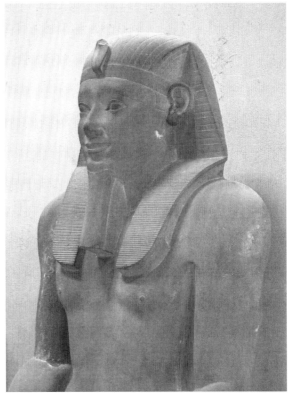

A - D : Statue C 43 - Le Caire, Musée égyptien CG 416

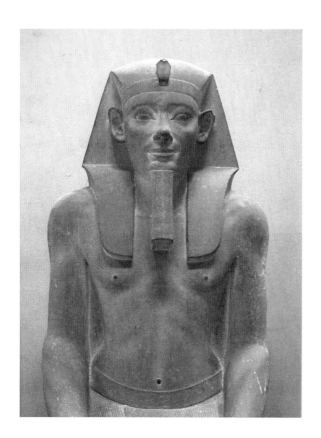
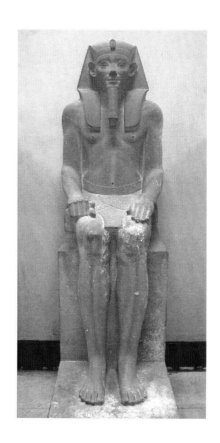
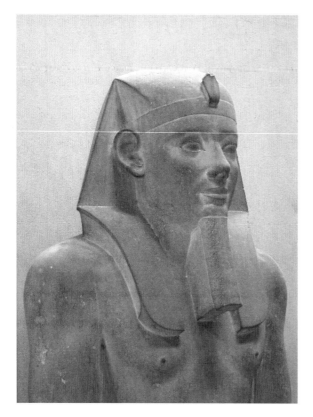
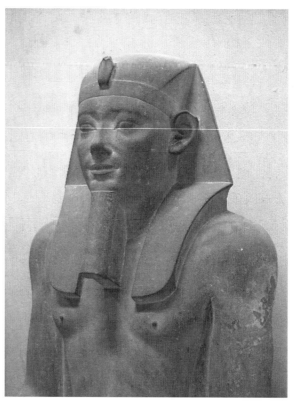

A - D : Statue C 44 - Le Caire, Musée égyptien CG 417

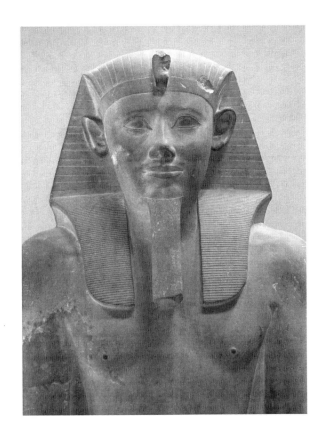
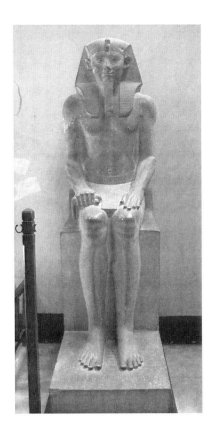
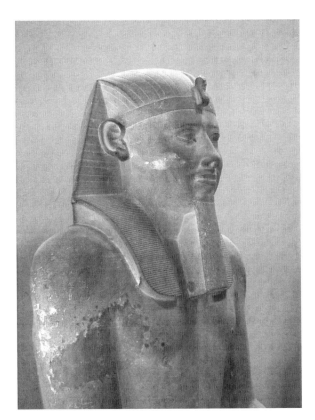
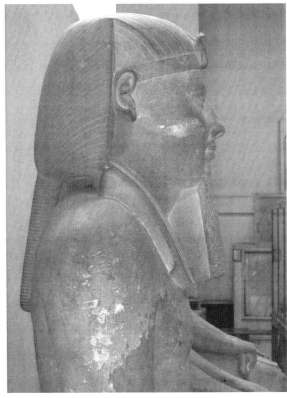

A - D : Statue C 45 - Le Caire, Musée égyptien CG 418

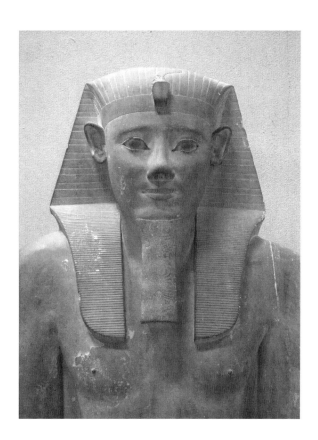
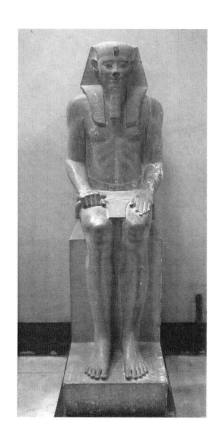
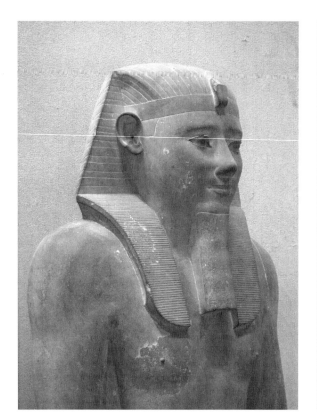
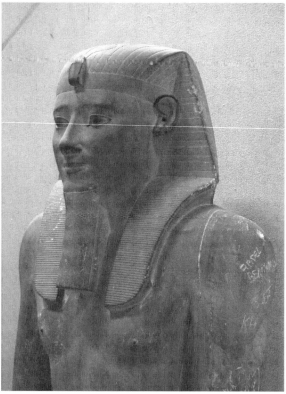

A - D : Statue C 46 - Le Caire, Musée égyptien CG 419

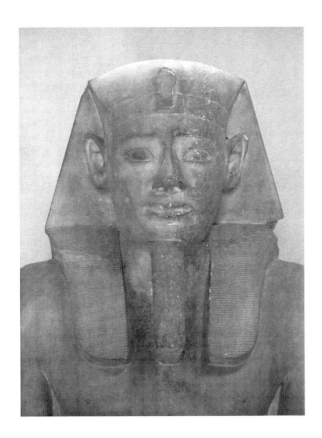
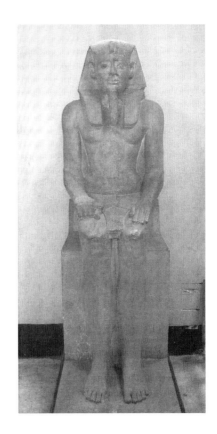
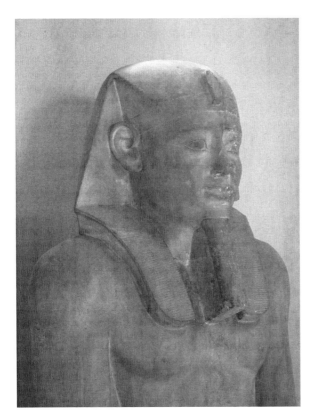
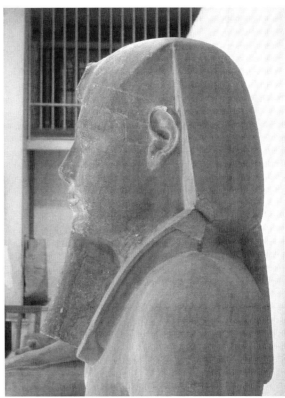

A - D : Statue C 47 - Le Caire, Musée égyptien CG 420

A - B : Statue C 39 - Le Caire, Musée égyptien CG 412
Horus et Seth - panneau droit du trône (détails)

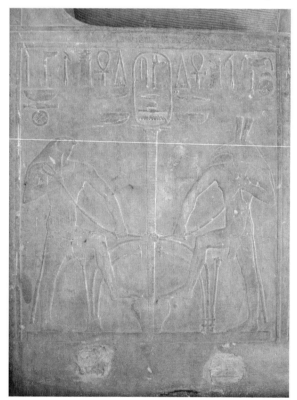
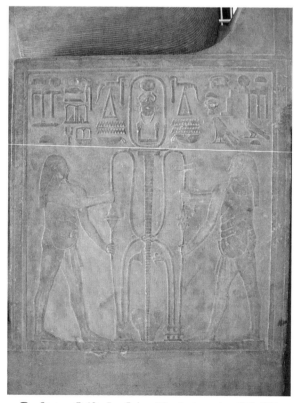

C : Statue C 47 - Le Caire, Musée égyptien CG 420
Horus et Seth opérant le *sema-taouy* - panneau droit du trône

D : Statue C 42 - Le Caire, Musée égyptien CG 415
Génies de Haute et Basse Egypte procédant au *sema-taouy* -
panneau gauche du trône

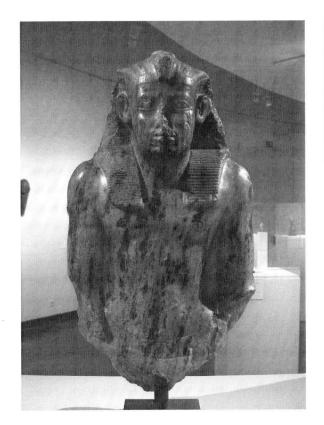

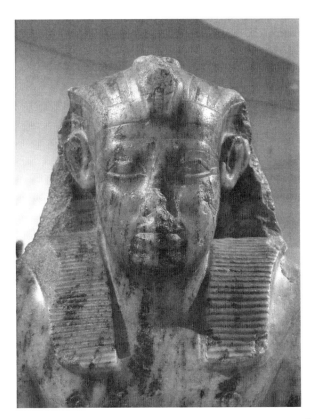
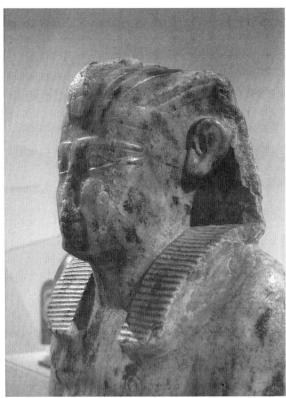

A - D : Statue C 48 - Berlin, Ägyptisches Museum ÄM 1205

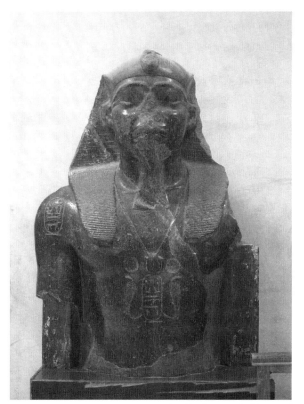
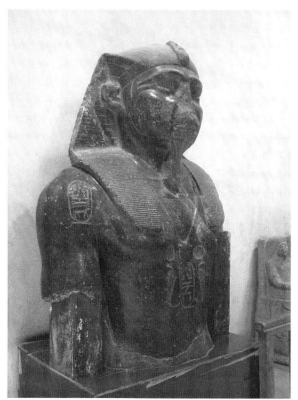

A - B : Statue C 49 - Le Caire, Musée égyptien CG 384

C - D : Statue C 49 - Berlin, Ägyptisches Museum ÄM 7265
Génies de Haute et Basse Egypte procédant au *sema-taouy* - panneau droit du trône (gauche)
Merenptah officiant devant le dieu Seth - panneau dorsal du trône (droite)

A : Statue C 49 - Le Caire, Musée égyptien RT 8-2-21-1

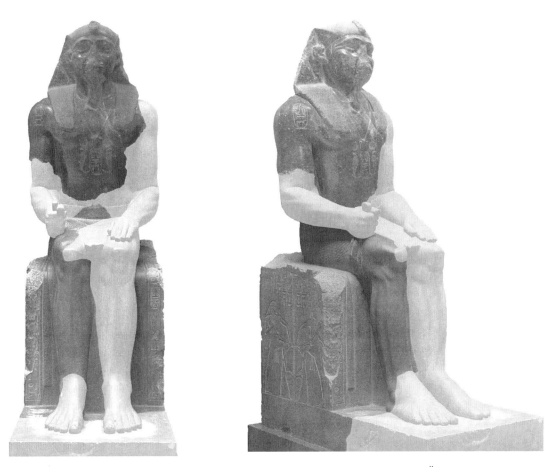

B - C : Statue C 49 - Restitution graphique avec le buste CG 384 et le trône ÄM 7265

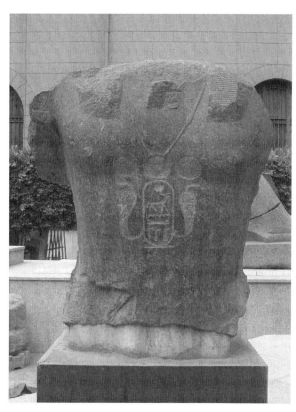
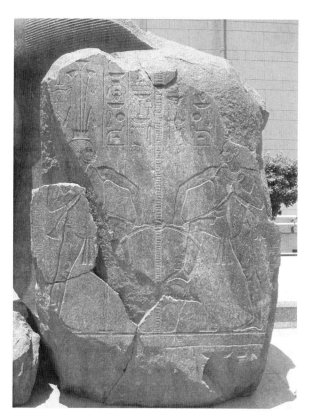

A - B : Statue C 50 - Le Caire, Musée égyptien RT 8-2-21-1

C - D : Statue C 50 - Restitution graphique avec le buste et le trône RT 8-2-21-1

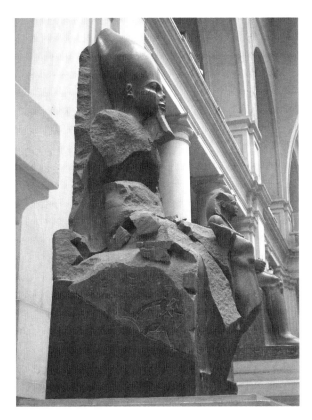
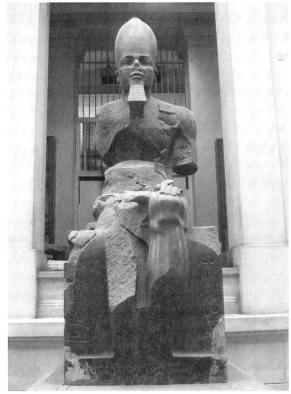
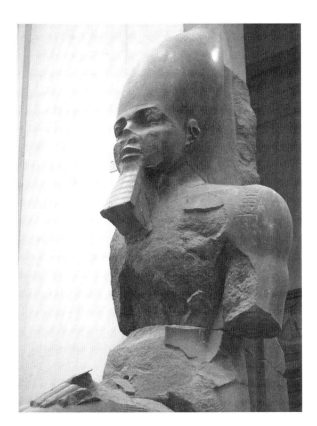
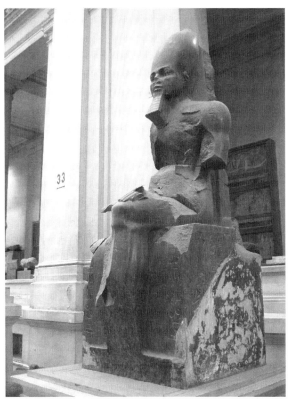

A - D : Statue C 51 - Le Caire, Musée égyptien JE 37465

PLANCHE 42

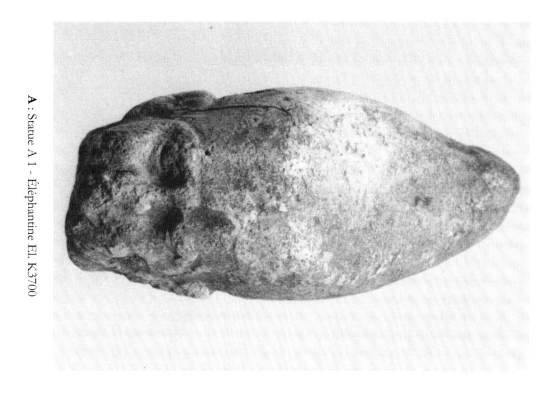

A : Statue A 1 - Éléphantine El. K3700

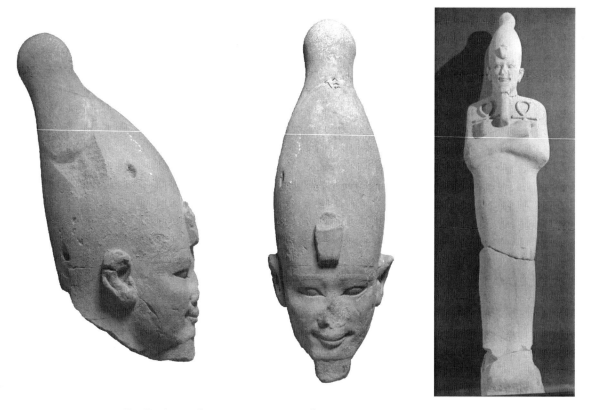

B - D : Statue A 2 - Louqsor, Musée d'art égyptien ancien J 234

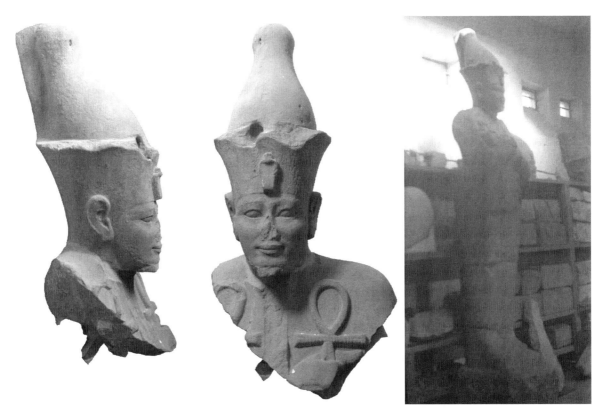

A - C : Statue A 3 - Louqsor, Musée d'art égyptien ancien J 236 et J 235

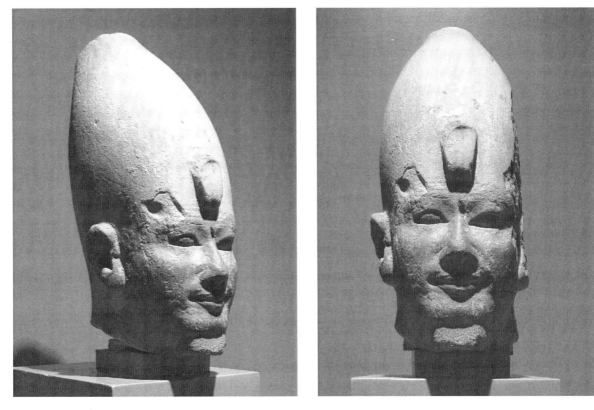

D - E : Statue A 4 - Louqsor, Musée d'art égyptien ancien J 40

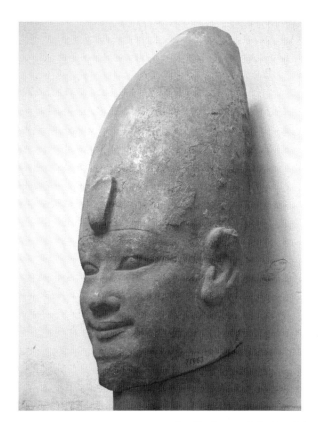
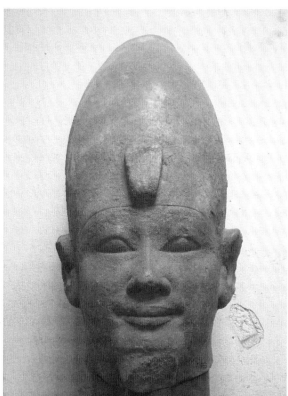

A - B : Statue A 5 - Le Caire, Musée égyptien JE 71963

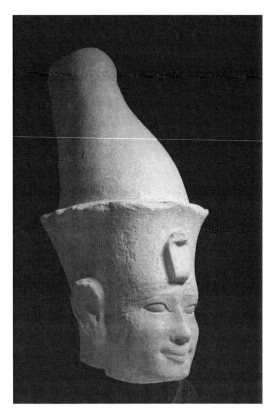
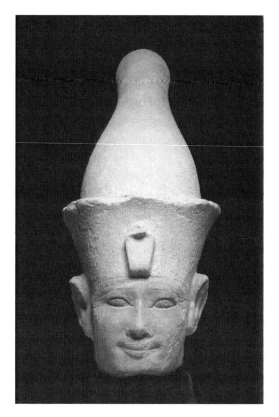

C - D : Statue A 6 - Stockholm, Medelhavsmuseet MME 1972:17

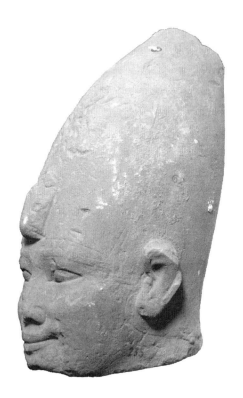 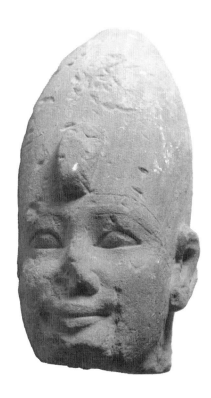

A - B : Statue A 7 - Louqsor, Musée d'art égyptien ancien J 235

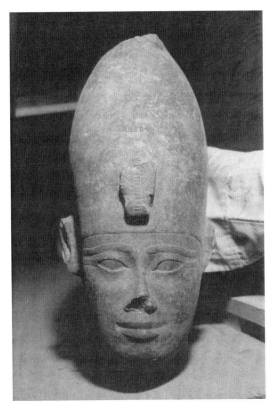

C - D : Statue A 8 - Le Caire, Musée égyptien JE 88804

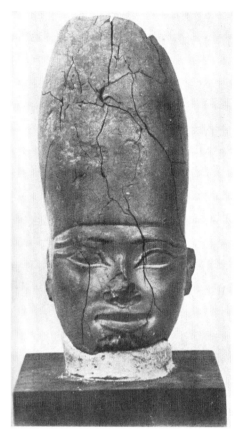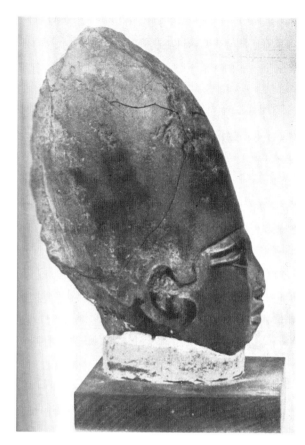

A - B : Statue A 9 - Le Caire, Musée égyptien CG 38386bis

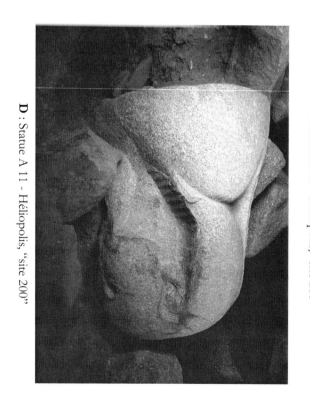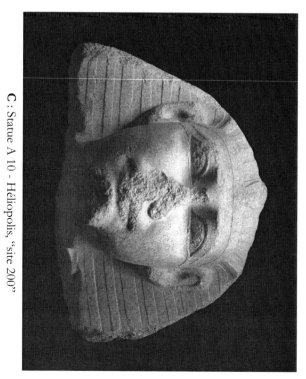

D : Statue A 11 - Héliopolis, "site 200"

C : Statue A 10 - Héliopolis, "site 200"

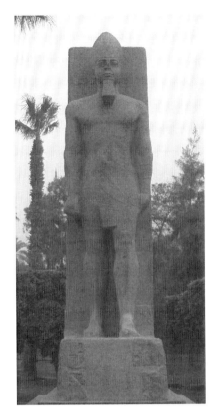
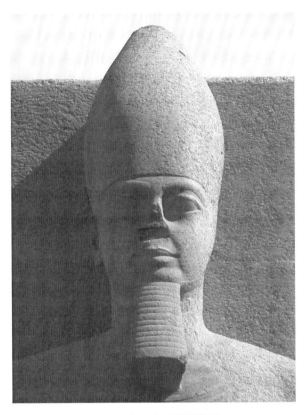

A - B : Statue A 13 - Mit-Rahina (Memphis), Musée en plein air SCHISM 9

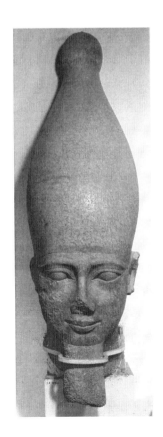
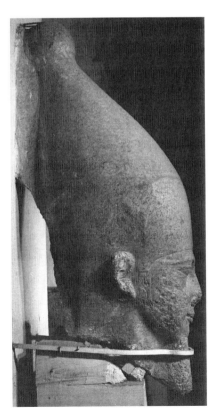
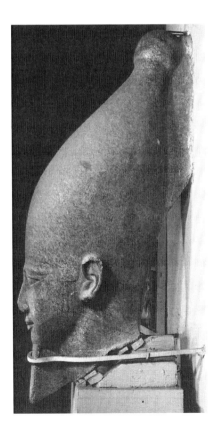

C - E : Statue A 15 - Le Caire, Musée égyptien CG 643

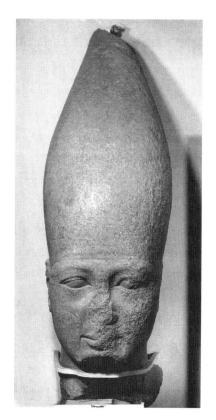
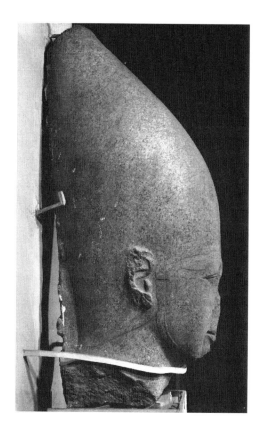

A - B : Statue A 16 - Le Caire, Musée égyptien CG 644

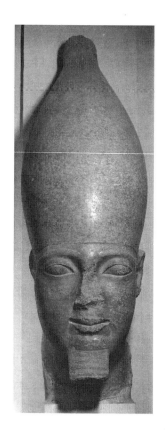
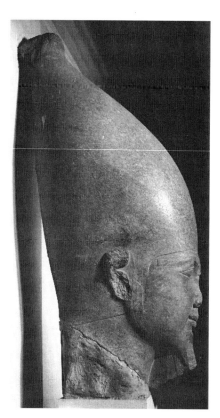
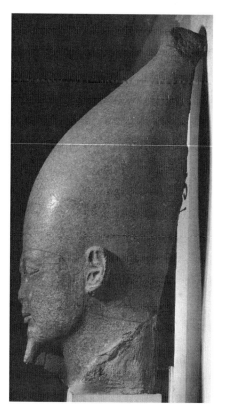

C - E : Statue A 17 - Le Caire, Musée égyptien JE 45085

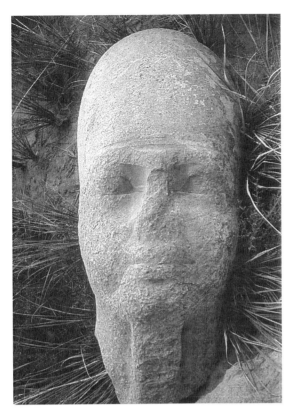

A - B : Statue A 18 et A 19 - Bubastis, secteur du grand temple

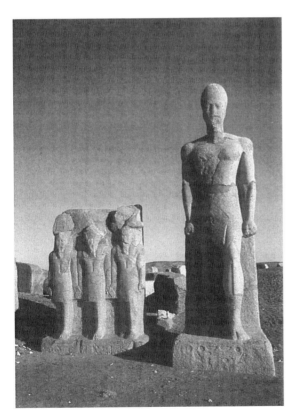
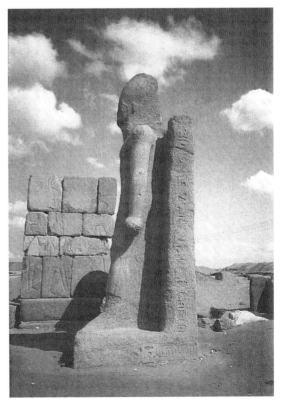

C - D : Statue A 20 - Tanis, Porte de Chechonq III, montant sud

A - B : Statue A 21 - Tanis, Porte de Chechonq III, montant nord

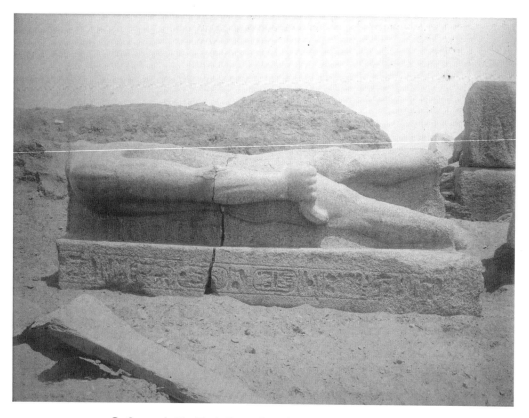

C : Statue A 21 - Tanis, Porte de Chechonq III, montant nord

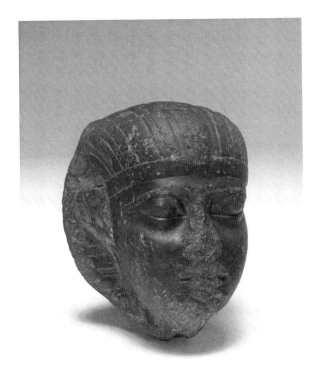

A : Statue A 22 - Cambridge, Fitzwilliam Museum E.2.1974

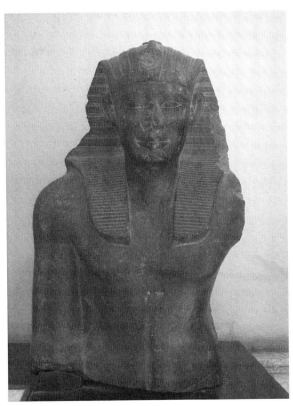

B : Statue P 1 - Le Caire, Musée égyptien JE 67345

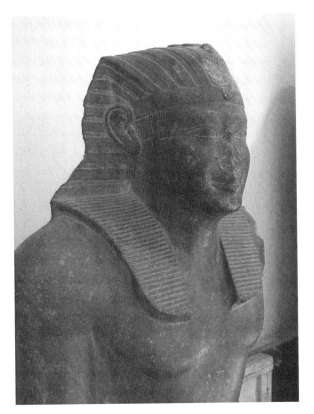
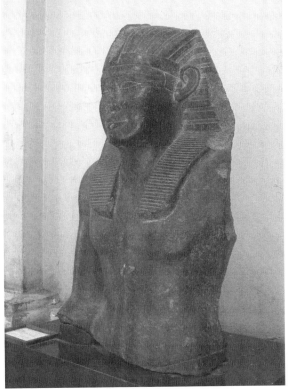

C - D : Statue P 1 - Le Caire, Musée égyptien JE 67345

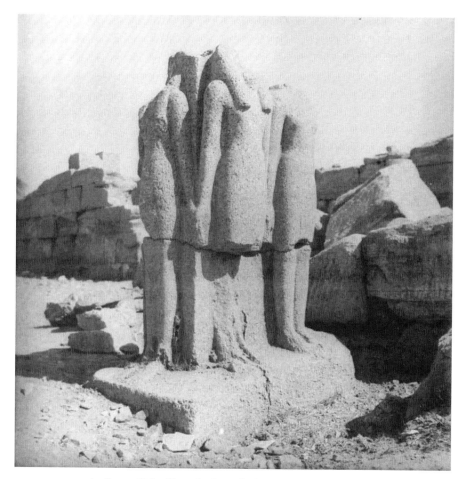

A : Statue P 2 - Karnak, Cour du V^e pylône, péristyle nord

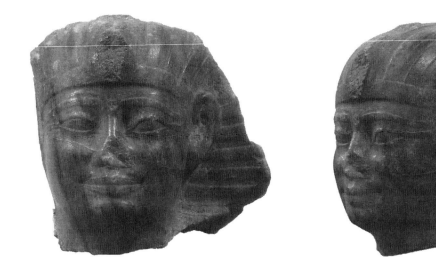

B - C : Statue P 3 - Louqsor, Musée d'art égyptien ancien J 32

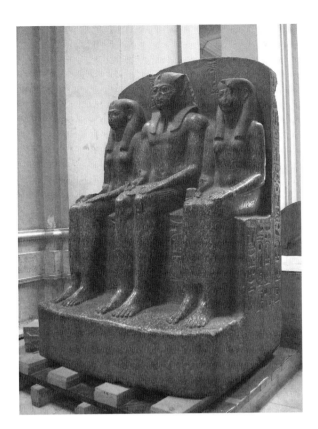
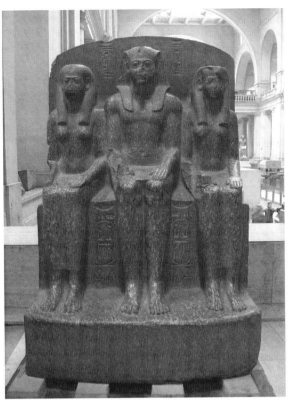
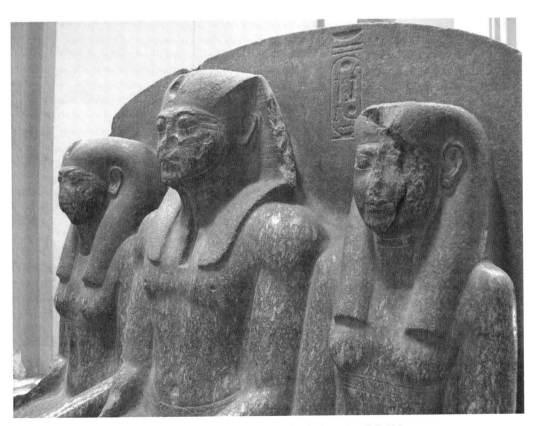

A - C : Statue P 4 - Le Caire, Musée égyptien CG 555

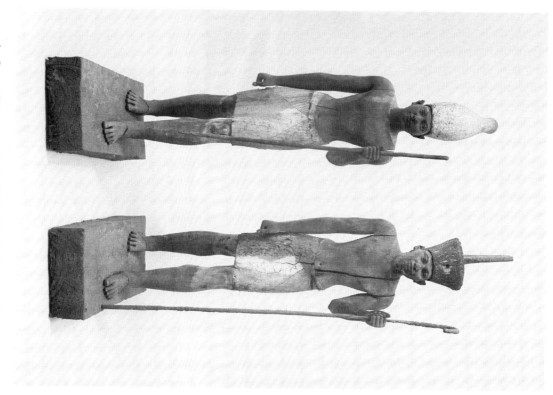

A : Statue P 5 (gauche) - Le Caire, Musée égyptien JE 44951
B : Statue P 6 (droite) - New York, Metropolitan Museum of Art MMA 14.3.17

C - D : Statue P 7 - Le Caire, Musée égyptien CG 538

A : Statue P 8 - Le Caire, Musée égyptien JE 38263

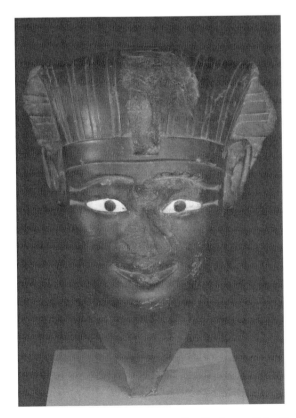 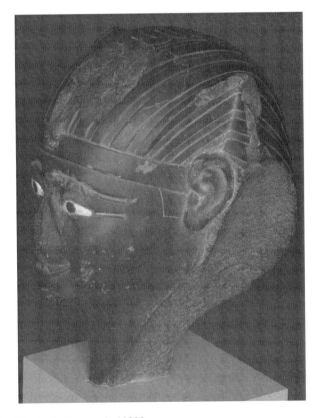

B - C : Statue P 9 - Paris, Musée du Louvre E 10299

PLANCHE 56

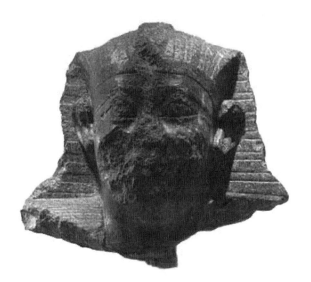
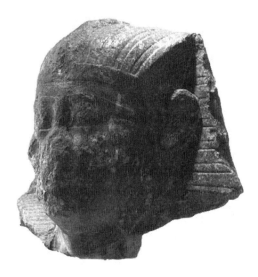

A - B : Statue P 10 - La Havane, Museo Nacional de Bellas Artes 27

C - D : Statue P 11 - Londres, British Museum
EA 30486

E - F : Statue P 12 - Londres, British Museum
EA 30487

PLANCHE 57

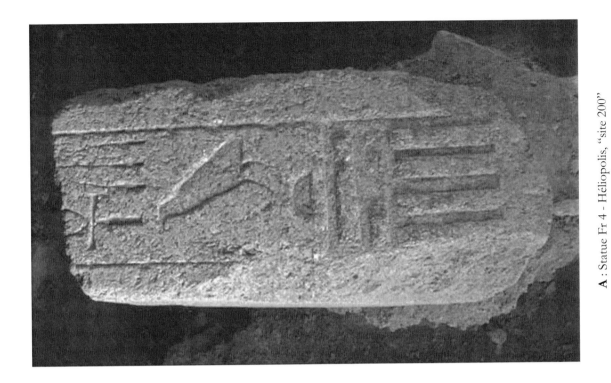

A : Statue Fr 4 - Héliopolis, "site 200"

B - C : Statue Fr 5 - Londres, British Museum EA 33889

464 Planche 58

A : Profils gauches des couronnes de C 11 (gauche) et C 5 (droite)

B : *Némès* de face et de profil gauche de C 38

C : *Némès* de face et de profil gauche de C 14

D : *Némès* de face et de profil droit de C 49

PLANCHE 59

C : Collier *ousekh* de C 24 (gauche) et amulette de C 49 (droite)

D : Barbes de C 26 (haut à gauche), C 38 (haut à droite)
C 11 (bas à gauche) et C 5 (bas à droite)

A : *Némès* de face et de profil droit de C 9

B : *Uraeus* de C 46 (gauche), C 9 (centre) et C 11 (droite)

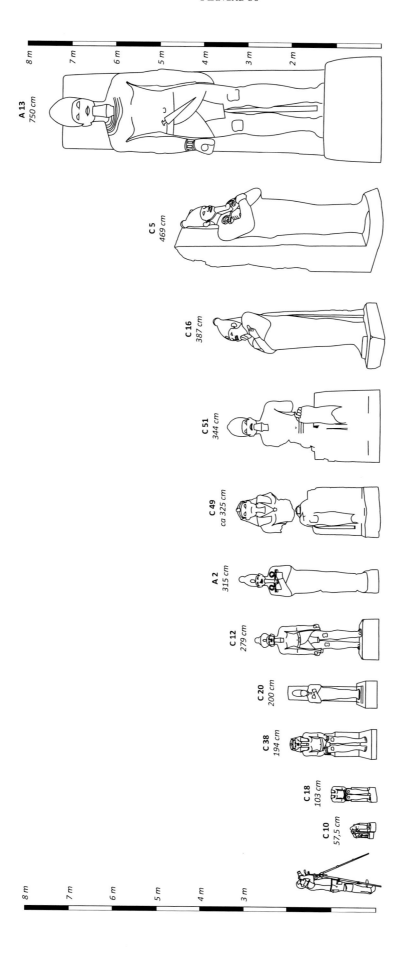

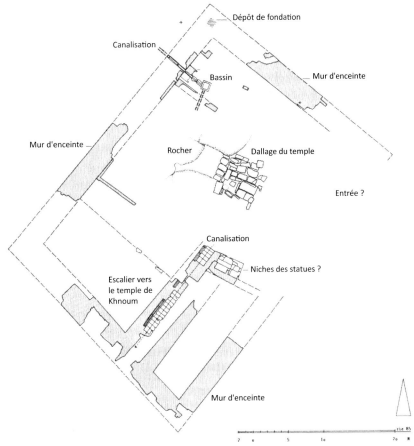

A : Éléphantine - Plan du temenos de Satet

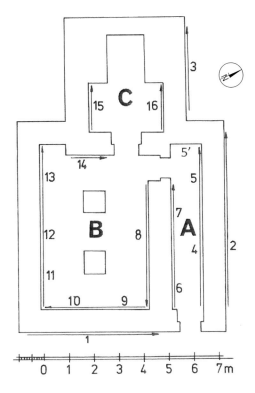

B : Plan schématique du programme décoratif du temple de Satet à Éléphantine

1 - Grande inscription de dédicace
2-3 - Scènes d'offrandes royales et de purification (?)

A : Couloir d'accès
4 - Course royale rituelle en présence de Meret et Iounmoutef
5 - Course royale rituelle (divinité manquante)
5' - Roi pénétrant dans la salle hypostyle
6 - Scène de déambulation des bovidés
7 - Roi en présence de la déesse Satet

B : Salle hypostyle
8 - Procession de génies nilotiques
9 - Course royale rituelle
10 - Course royale rituelle
11 - Roi en compagnie de Satet et Iounmoutef
12 - Roi devant Satet
13 - Roi trônant et festivités de l'inondation
14 - Seconde inscription de dédicace

C : Cella
15 - Introduction du roi (?) auprès d'une divinité
16 - Introduction du roi (?) auprès d'une divinité

A - C : Tôd - Restitution du plan du temple de Montou
F. Bisson de la Roque (gauche) - D. Arnold (droite)
Centre : tranchées de fondation (trait plein) - "tracés de pose" (pointillés)

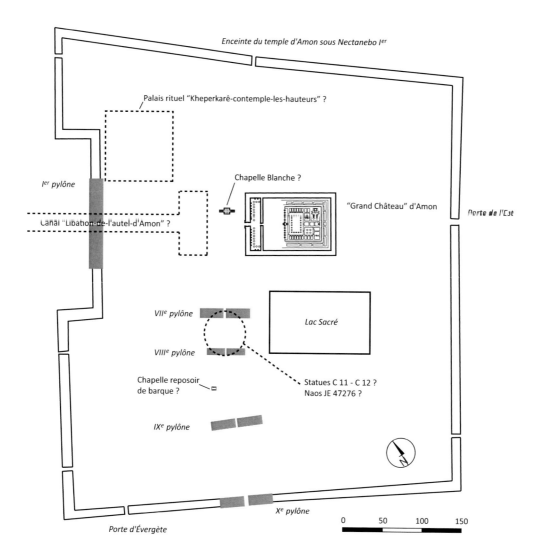

D : Karnak - Localisation des principaux vestiges du temple d'Amon-Rê

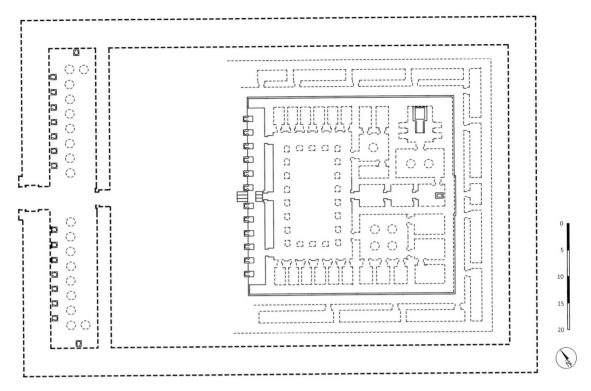

A : Karnak - Restitution du plan du Grand Château d'Amon

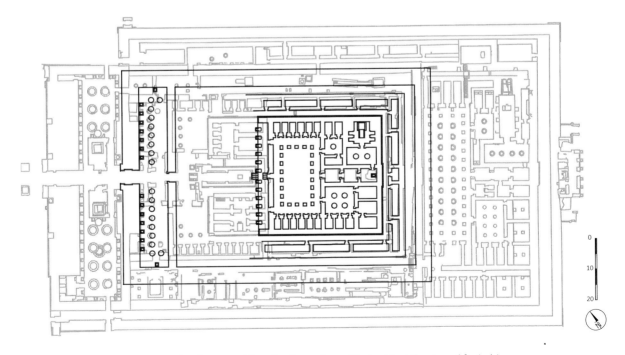

B : Karnak - Superposition des états sésostride (noir) et thoutmoside (gris) du Grand Château d'Amon

PLANCHE 64

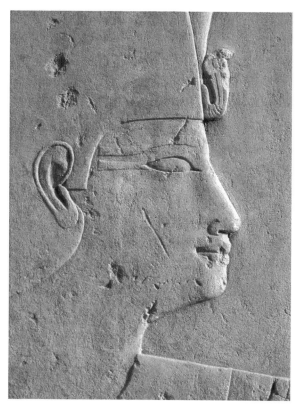

A : Karnak - Mur d'ante nord, face ouest (façade)
détail de l'accolade avec Amon

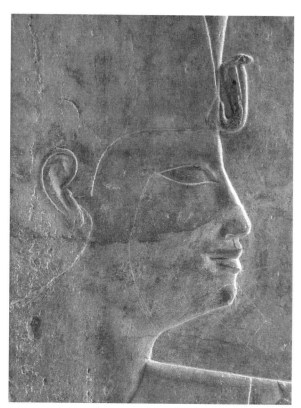

B : Le Caire, Musée égyptien JE 36809
détail de l'accolade avec Atoum

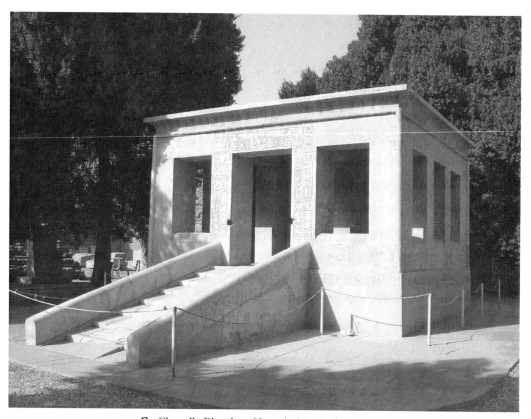

C : Chapelle Blanche - Karnak, Musée de plein air

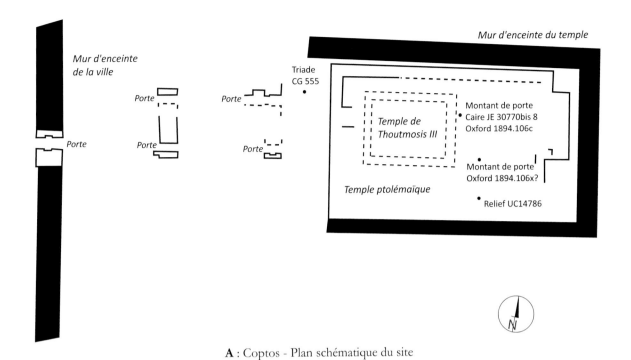

A : Coptos - Plan schématique du site

B - C : Londres, Petrie Museum of Egyptian Archaeology UC14786
Détails de la scène de la course de Sésostris Ier (gauche) devant Min (droite)

B : Abgig - Relevé de la stèle monumentale

A : Abydos - Plan schématique des principaux vestiges du temple d'Osiris-Khentyimentiou

A : Licht - Vue panoramique du secteur de la chaussée montante (depuis le nord)

B : Licht - Plan du tronçon occidental de la chaussée montante

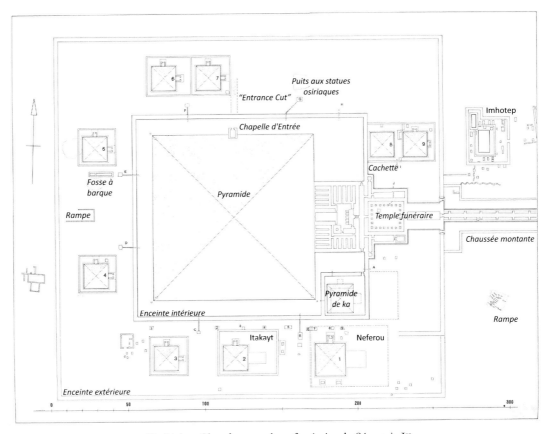

C : Licht - Plan du complexe funéraire de Sésostris Ier

PLANCHE 68

A : New York, Metropolitan Museum of Art MMA 14.3.6
Relief du temple funéraire (cour péristyle?)

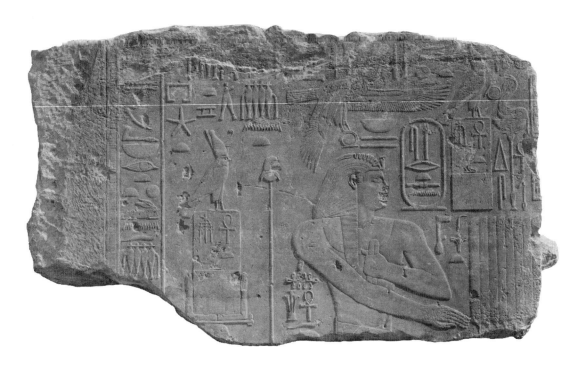

B : Le Caire, Musée égyptien JE 63942
Relief de la *Chapelle d'Entrée* (paroi ouest)

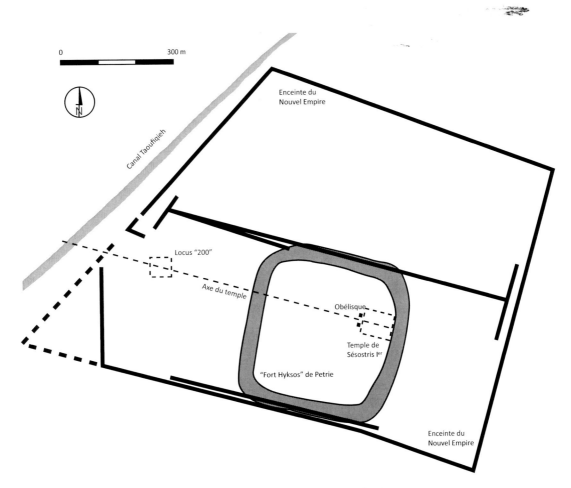

A : Héliopolis - Plan schématique du site

B : Bab el-Taoufiq - Fragment des Annales héliopolitaines de Sésostris Ier

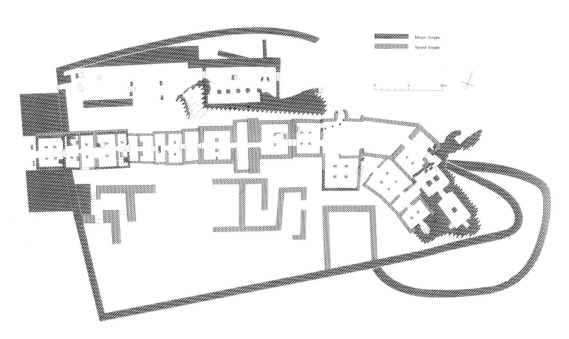

A : Serabit el Khadim - Plan du sanctuaire d'Hathor et de Ptah

B : Florence, Museo Egizio 2540
Détail du cintre de la stèle du général Montouhotep